Degas

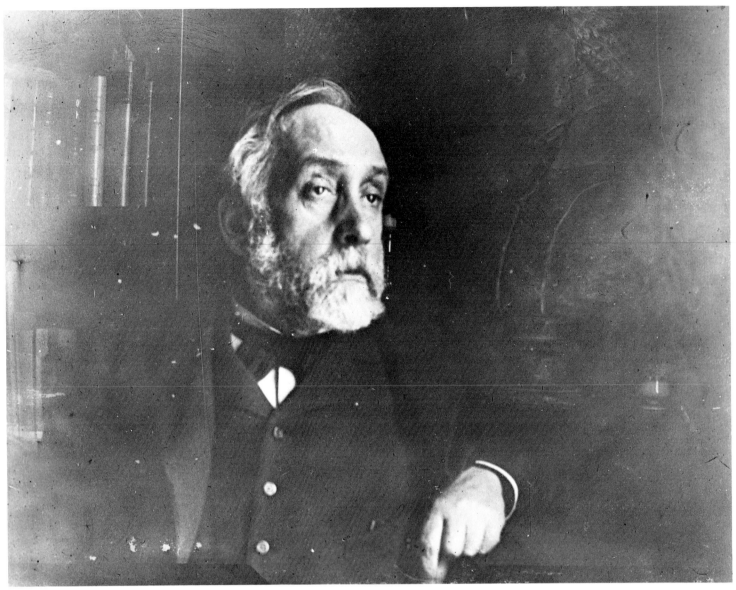

Attribué à René de Gas,
Degas devant sa bibliothèque,
vers 1900, photographie,
Paris, Bibliothèque Nationale.

Galeries nationales du Grand Palais,
Paris
9 février - 16 mai 1988

Musée des beaux-arts du Canada,
Ottawa
16 juin - 28 août 1988

The Metropolitan Museum of Art,
New York
27 septembre 1988 - 8 janvier 1989

Ministère de la Culture et de la Communication
Éditions de la Réunion des musées nationaux

Cette exposition a été organisée par la Réunion des musées nationaux/
musée d'Orsay, le Musée des beaux-arts du Canada et
le Metropolitan Museum of Art de New York.

La présentation française a été conçue et réalisée par Richard Peduzzi
assisté de Denis Fruchaud et, pour les éclairages, de Daniel Delannoy,
avec le concours des équipes techniques du musée d'Orsay,
du musée du Louvre et des galeries nationales du Grand Palais.

Traduction et révision par le Musée des beaux-arts du Canada, Ottawa
Chef du Service des publications : Serge Thériault
Révision : André La Rose, Hélène Papineau, Serge Thériault
Documentation photographique : Colleen Evans

Couverture : *Hortense Valpinçon* (détail), 1871
(voir cat. nº 101).

ISBN 2-7118-2-146-3

L'exposition a été réalisée grâce au concours de United Technologies Corporation

Commissaires

Jean Sutherland Boggs
Président du comité scientifique

Henri Loyrette
Musée d'Orsay

Michael Pantazzi
Musée des beaux-arts du Canada

Gary Tinterow
The Metropolitan Museum of Art

avec la participation de

Douglas W. Druick
The Art Institute of Chicago

et la collaboration d'Anne Roquebert
Musée d'Orsay

Marie-Ange Laumonier
Administrateur des galeries nationales du Grand Palais

Que toutes les personnalités qui ont permis par leur généreux concours la réalisation de cette exposition trouvent ici l'expression de notre gratitude :

Mme Franklin B. Bartholow et le Dallas Museum of Art
Muriel et Philip Berman
Mrs. Noah L. Butkin
M. Walter Feilchenfeldt
M. et Mme Thomas Gibson
Collection particulière de Robert Guccione et Kathy Keeton
Hart Collection
The Josefowitz Collection
Mme Joxe-Halévy
M. et Mme Herbert Klapper
Mme Phyllis Lambert
M. et Mme Alexander Lewyt
M. Stephen Mazoh
Collection M. et Mme Bernard H. Mendik
Collection Barbara et Peter Nathan
Collection Sand
M. et Mme A. Alfred Taubman
M. et Mme Eugene Victor Thaw
Collection Thyssen-Bornemisza
Mme John Hay Whitney

ainsi que toutes celles qui ont préféré garder l'anonymat.

Nos remerciements s'adressent également aux responsables des collections suivantes :

Argentine
Buenos Aires
 Museo Nacional de Bellas Artes

Canada
Ottawa
 Musée des beaux-arts du Canada
Toronto
 Musée des beaux-arts de l'Ontario

Danemark
Charlottenlund
 Ordrupgaardsamlingen
Copenhague
 Ny Carlsberg Glyptotek
 Musée Royal des beaux-arts, Cabinet des estampes

États-Unis d'Amérique
The Henry and Rose Pearlman Foundation
Boston
 Boston Public Library
 Museum of Fine Arts
Brooklyn
 The Brooklyn Museum
Buffalo
 Albright-Knox Art Gallery
Cambridge
 Harvard University Art Museums, Fogg Art Museum
Chicago
 The Art Institute of Chicago
Dallas
 Dallas Museum of Art
Denver
 Denver Art Museum
Detroit
 Detroit Institute of Arts
Fort Worth
 Kimbell Museum of Art
Glens Falls
 The Hyde Collection
Houston
 The Museum of Fine Arts
Los Angeles
 Los Angeles County Museum of Art
Malibu
 The J. Paul Getty Museum
Minneapolis
 The Minneapolis Institute of Arts
New Haven
 Yale University Art Gallery

New York
 The Metropolitan Museum of Art
 Robert Lehman Collection - The Metropolitan Museum
 of Art
Northampton
 Smith College Museum of Art
Philadelphie
 Philadelphia Museum of Art
Pittsburgh
 Museum of Art, Carnegie Institute
Princeton
 The Art Museum, Princeton University
Reading
 Reading Public Museum and Art Gallery
Rochester
 Memorial Art Gallery
Saint Louis
 The Saint Louis Art Museum
Toledo
 The Toledo Museum of Art
Washington
 The Corcoran Gallery of Art
 Dumbarton Oaks Research Library and Collection
 National Gallery of Art
 National Portrait Gallery, Smithsonian Institution
 The Phillips Collection
Williamstown
 Sterling and Francine Clark Art Institute

France
Gérardmer
 Ville de Gérardmer
Paris
 Bibliothèque d'Art et d'Archéologie, Université de Paris
 Bibliothèque littéraire Jacques Doucet
 Bibliothèque Nationale, Cabinet des estampes
 Musée des Arts Décoratifs
 Musée du Louvre (Orsay), Cabinet des dessins
 Musée d'Orsay
 Musée du Petit Palais
 Musée Picasso
Pau
 Musée des Beaux-Arts
Tours
 Musée des Beaux-Arts

Grande-Bretagne
Birmingham
 Birmingham City Museum and Art Gallery
Édimbourg
 National Gallery of Scotland
Leicester
 Leicestershire Museums and Art Galleries
Liverpool
 Walker Art Gallery

Londres
 The British Museum
 The National Gallery
 The Victoria and Albert Museum
Oxford
 The Ashmolean Museum

Japon
Kitakyushu
 Municipal Museum of Art

Norvège
Oslo
 Nasjonalgalleriet

Pays-Bas
Rotterdam
 Musée Boymans-van Beuningen

Portugal
Lisbonne
 Musée Calouste Gulbenkian

République démocratique d'Allemagne
Dresde
 Staatliche Kunstsammlungen, Gemäldegalerie Neue
 Meister

République fédérale d'Allemagne
Francfort
 Städtische Galerie im Städelschen, Kunstinstitut
Karlsruhe
 Staatliche Kunsthalle Karlsruhe, Kupfertischkabinett
Munich
 Bayerische Staatsgemäldesammlungen, Neue Pinakothek
Stuttgart
 Staatsgalerie Stuttgart
Wuppertal
 Von der Heydt-Museum

Suisse
Bâle
 Oeffentliche Kunstsammlung, Kunstmuseum
Lausanne
 Musée cantonal des Beaux-Arts
Zurich
 Fondation Collection E.G. Bührle

URSS
Moscou
 Musée des Beaux-Arts Pouchkine

Remerciements

L'organisation de la plus grande rétrospective de l'œuvre de Degas depuis plus de cinquante ans se révèle, inévitablement, une entreprise d'une envergure internationale, exigeant le concours d'un nombre incalculable de collaborateurs. Plus de 70 organismes publics et de 90 collections privées, disséminés dans 13 pays, ont accepté de participer à ce projet en nous prêtant généreusement les œuvres en leur possession. D'autres institutions telles que musées, universités, bibliothèques, archives, institutions gouvernementales, galeries et salles de ventes, tout comme un grand nombre de collègues, consœurs, confrères et amis ont contribué au succès de cette immense entreprise. À tous, nous adressons le témoignage de notre gratitude la plus profonde. Nous remercions également tous ceux qui nous ont permis par leur concours généreux et discret de retrouver des œuvres qui bien souvent se dérobaient à nos recherches ; tous ceux qui ont, à force de négociations accomplies en notre nom, permis de gagner un temps précieux sur les délais nécessaires au prêt de certaines œuvres ; tous ceux qui ont consenti à partager avec nous leurs connaissances personnelles de Degas, ses contemporains, ses critiques et ses mécènes.

Comme toute recherche sur l'impressionnisme, notre travail doit beaucoup aux archives Durand-Ruel, à Madame Charles Durand-Ruel et à Madame Caroline Durand-Ruel Godfroy, qui ont autorisé Henri Loyrette et Anne Roquebert du Musée d'Orsay à effectuer, pendant plusieurs mois, des recherches sur place, facilitées et éclairées par la grande compétence de Mlle France Daguet, au profit de tous les collaborateurs de l'exposition et du catalogue. Dans un remarquable esprit de collégialité, Charles S. Moffett, aujourd'hui à la National Gallery of Art de Washington, et Ruth Berson, des Fine Arts Museums de San Francisco, nous ont communiqué une mise à jour de la documentation qu'ils avaient réunie pour l'exposition *The New Painting, Impressionism, 1874-1881,* présentée en 1986 à Washington et à San Francisco.

Le personnel des services de restauration et des laboratoires de recherche des trois institutions participantes nous ont fourni de précieux renseignements sur l'état des œuvres et leur conception. Souvent, les prêteurs, comme le Basel Kunstmuseum, le Sterling and Francine Clark Art Institute, le Smith College Museum of Art ou le Philadelphia Museum of Art, nous ont généreusement communiqué des données radiographiques sur les œuvres de leurs collections. Nous avons également bénéficié des précieux conseils de Charles de Couessin du Laboratoire de Recherche des Musées de France, Gisela Helmkampf et Marjorie Shelley du Metropolitan, et plus particulièrement d'Anne Maheux et Peter Zegers, qui, pour le Musée des beaux-arts du Canada, ont étudié un grand nombre de pastels.

Cette exposition n'aurait jamais vu le jour sans la bienveillance et le dévouement des directeurs et du personnel des trois établissements organisateurs. À Paris, nous adressons nos remerciements à Olivier Chevrillon, directeur des Musées de France et son prédécesseur, Hubert Landais ; Françoise Cachin, directeur du Musée d'Orsay et son prédécesseur Michel Laclotte ; Irène Bizot, administrateur délégué de la Réunion des musées nationaux, Claire Filhos-Petit, chef du Service des expositions et Catherine

Chagneau, attaché administratif au Service des expositions. À Ottawa nos hommages s'adressent à Shirley L. Thomson, directeur du Musée des beaux-arts du Canada et à son prédécesseur et l'instigateur de l'exposition, Joseph Martin; Gyde V. Shepherd, directeur adjoint aux Programmes publics; Margaret Dryden, chef du Service des expositions; Catherine Sage, coordonnateur des expositions à Ottawa et son collaborateur, Jacques Naud. À New York, nous remercions Philippe de Montebello, directeur du Metropolitan Museum of Art; Mahrukh Tarapor, adjoint spécial au directeur des expositions; Emily K. Rafferty, vice-président pour le développement; Everett Fahy, conservateur en chef du département des peintures et son prédécesseur, Sir John Pope-Hennessy.

Ce catalogue, le résultat d'un travail de collaboration, a d'abord été conçu sous la direction de Jean Sutherland Boggs. Le Musée des beaux-arts du Canada a assumé la lourde responsabilité de la révision et de la traduction des textes du catalogue en français et en anglais, et de l'acquisition et du contrôle de la documentation photographique. Ce travail a été entrepris — avec la participation d'une équipe de traducteurs du Secrétariat d'État du Canada — par son Service bilingue des publications sous la direction de Serge Thériault, qui a également révisé le manuscrit français avec Hélène Papineau ; Usher Caplan et Norman Dahl, pour leur part, étaient responsables de la révision du texte anglais. Le Service a, ultérieurement, fait appel à Monique Lacroix et à André La Rose. La qualité des quelque 730 photographies qui illustrent ce catalogue est le fruit du travail inlassable de Colleen Evans, assistée de Lori Pauli. Tout le personnel du Service des publications a fait preuve de beaucoup de professionnalisme et de dévouement pour préparer les textes et les illustrations en vue de la composition et de l'impression, à Paris et à New York, des catalogues en français et en anglais, coédités avec la Réunion des musées nationaux et le Metropolitan Museum of Art. À Paris, Uté Collinet, Nathalie Michel, Bruno Pfäffli et Claude Blanchard ont montré autant d'intelligence que d'imagination et de ténacité pour permettre l'impression du catalogue français en un temps record. Simultanément, à New York, John P. O'Neill, Barbara Burn et Emily Walter, du Service d'édition du Metropolitan, travaillaient dans le même sens pour la version anglaise du catalogue. Nous remercions Walter Yee, chef photographe et Karen L. Willis pour leurs prises de vue exceptionnelles des œuvres de Degas au Metropolitan Museum.

Nous ne pouvons passer sous silence le nom de quelques collaborateurs associés de très près à l'élaboration du projet. À Paris, Henri Loyrette et Anne Roquebert ont bénéficié de l'aide précieuse de Caroline Larroche pour les recherches documentaires et de Didier Fougerat. À Ottawa, John Stewart a été, avant tout, un agent de liaison auprès des trois établissements participants. Il a également rédigé la première version de la chronologie (ultérieurement divisée en fonction des quatre parties du catalogue, puis révisée) et fourni aux trois musées des renseignements sur les techniques de recherche informatique. À New York, Anne M.P. Norton a été une auxiliaire précieuse pour Gary Tinterow ; infatigable dans sa recherche de catalogues de vente, périodiques, coupures de journaux, Mlle Norton a partagé le fruit de son travail avec Ottawa et Paris, et facilité nos travaux par la pertinence de ses observations. Susan Alyson Stein, au terme d'une recherche sur Van Gogh, nous a prêté son aide, notamment pour établir l'historique des œuvres et préciser les relations de Degas avec le milieu artistique parisien dans les années 1880. Lucy Oakley a diligemment catalogué les œuvres de Degas dans les collections du Metropolitan et Perrin Stein nous a permis, par ses recherches, de parfaire nos références. Réunis autour de l'énigmatique figure de Degas, les trois établissements ont su créer entre Paris, Ottawa et New York un remarquable réseau de collaboration.

Nos travaux se sont appuyés sur les ouvrages de nombreux historiens d'hier et d'aujourd'hui, que nous citons dans les notes, la bibliographie, et les fiches techniques des œuvres du catalogue. Mais nous tenons à mentionner tout spécialement le regretté Jean Adhémar, qui ne verra malheureusement pas cette exposition pour laquelle il avait manifesté un grand intérêt.

Il y a des moments où nous aimerions revivre cet instant de la vie de Max Beerbohm, qui disait : « De tous les grands hommes que j'ai simplement vus, c'est Degas qui m'a le plus impressionné. Il y a une quarantaine d'années, je traversais avec un ami la place Pigalle. Mon ami, m'indiquant avec sa canne un immeuble très haut, et pointant une fenêtre ouverte au cinquième — ou au sixième ? — me dit : "C'est Degas." Là-bas, au loin, la tête et les épaules penchées sur le rebord de la fenêtre, se tenait un homme à barbe grise coiffé d'un béret rouge. C'était Degas ; derrière lui s'ouvrait son atelier ; et derrière lui se trouvait l'œuvre de sa vie... Toujours alerte malgré son âge, il s'appliquait, j'en étais sûr, à noter des "valeurs", à analyser le spectacle de la rue, déplorant peut-être (car il n'a jamais tendu ses filets) l'absence de ballerines, de jockeys, de blanchisseuses ou de femmes au tub ; mais absorbé, passionné par ce qu'il observait. C'est ainsi que je l'ai vu et que toujours je le reverrai, dans l'encadrement de sa fenêtre[1]. »

Nous espérons que ce catalogue sera une autre fenêtre ouverte sur Degas.

1. S.N. Behrman, *Portrait of Max, An Intimate Memoir of Sir Max Beerbohm,* New York, Random House, 1960, p. 133.

Les membres du Comité scientifique

Nous tenons à remercier toutes celles et tous ceux qui nous ont aidés dans notre travail et en particulier, Mmes, Mlles et MM. :

William Acquavella ; Henry Adams ; Hélène Adhémar ; Götz Adriani ; Maryan Ainsworth ; Eve Alonso ; Richard Alway ; Daniel Amadei ; Mme Hortense Anda-Bührle ; la baronne Ansiaux ; Irina Antonova ; Mme Aribillaga ; Marie-Claire d'Armagnac ; Françoise Autrand ; Manfred Bachmann ; Roseline Bacou ; Katherine B. Baetjer ; Colin B. Bailey ; Patricia Balfour ; Anika Barbarigos ; Armelle Barré ; Isabelle Battez ; Jacob Bean ; Kay Bearman ; Laure Beaumont ; W.A.L. Beeren ; Knut Berg ; Christian Bérubé ; Peter Beye ; Ernst Beyeler ; Erika Billeter ; Béatrice de Boisséson ; Suzanne Boorsch ; Robert Bordaz ; J.E. von Borries ; Michael Botwinick ; Edgar Peters Bowron ; P.J. Boylan ; Philippe Brame ; John Brealey ; Claude Bréguet ; Richard R. Brettell ; Barbara Bridgers ; David Brooke ; Harry Brooks ; Calvin Brown ; J. Carter Brown ; Yvonne Brunhammer ; John Buchanan ; Robert T. Buck ; Christopher Burge ; James D. Burke ; Thérèse Burollet ; Marigene Butler ; James Byrnes ; Jean et Marie-Annick Cadoux ; Bianca Calabresi ; Evelyne Cantarel-Besson ; Victor I. Carlson ; Mme Chagnaud-Forain ; François Chapon ; Christine Chardon ; Jean-Louis Chavanne ; Alison Cherniuk ; André Citroën ; Michael Clarke ; Timothy Clifford ; Denys Cochin ; Patrick F. Coman ; Isabelle Compin ; Philippe Comte ; Philip Conisbee ; Philippe Contamine ; Jean Coudane ; Karen Crenshaw ; Marie-Laure Crosnier-Leconte ; Deanna D. Cross ; Pierre Cuny ; Roger Curtis ; Jean-Patrice Dauberville ; Lyliane Degrâces ; M. et Mme Devade ; Michael Diamond ; Bruce Dietrich ; Robert Dirand ; Anne Distel ; Peter Donhauser ; Susan Douglas-Drinkwater ; Ann Dumas ; Claire Durand-Ruel ; Peter Eikemeier ; Denise Faïfe ; Sarah Faunce ; Sabine Fehlemann ; Marianne Feilchenfeldt ; Walter Feilchenfeldt ; Norris Ferguson ; Alan Fern ; Rafael Fernandez ; Maria Theresa Gomes Ferreira ; Hanne Finsen ; Eric Fischer ; F.J. Fisher ; M. Roy Fisher ; Jan

Fontein ; Jacques Foucart ; Elisabeth Foucart-Walter ; José-Augusto França ; Claire Frèches ; Gloria Gaines ; John R. Gaines ; Dr Klaus Gallwitz ; Christian Garoscio ; Dr Ulrike Gauss ; Elisabeth Gautier-Desvaux ; Denise Gazier ; Christian Geelhaar ; Pierre Georgel ; Susan Ginsburg ; Catherine Goguel-Monbeig ; Nicholas Goldschmidt ; Carrolle Goyette ; Anne Grace ; MacGregor Grant ; Mlle Greuet ; Michael Gribbon ; Philippe Grunchec ; M. et Mme Guy-Loë ; Jean-Pierre Halévy ; Maria Hambourg ; Eve Hampson ; Anne Coffin Hanson ; Kathleen Harleman ; Anne d'Harnoncourt ; Françoise Heilbrun ; Jacqueline Henry ; Karen Herring ; Sinclair Hitchings ; Meva Hockley ; Allison Hodge ; Joseph Holbach ; Grant Holcomb ; Ay-Whang Hsia ; Jacqueline Hunter ; John Ittmann ; Colta Ives ; Eugenia Parry Janis ; Flemming Johansen ; Moira Johnson ; Betsy B. Jones ; Jean-Jacques Journet ; Martine Kahane ; Diana Kaplan ; Youssof Karsh ; C.M. Kauffmann ; Richard Kendall ; George Keyes ; David Kiehl ; Penny Knowles ; Eberhard Kornfeld ; Susan Krane ; Lisa Kurzner ; André Labarrère ; Pauline Labelle ; Craig Laberge ; Geneviève Lacambre ; Jean-Paul Lafond ; Marie de La Martinière ; Bernardo Lanaido ; John R. Lane ; Antoinette Langlois-Berthelot ; Daniel Langlois-Berthelot ; Chantal Lanvin ; Amaury Lefébure ; Sylvie Lefebvre ; Antoinette Le Normand-Romain ; Emmanuel Le Roy Ladurie ; Sir Michael Levey ; le marquis et la marquise de Lillers ; Irène Lillico ; Nancy Little ; Christopher Lloyd ; Richard Lockett ; Willem de Looper ; François Loranger ; Domitille Loyrette ; Vinetta Lunn ; Neil MacGregor ; Roger Mandle ; Patrice J. Marandel ; George Marcus ; Laure de Margerie ; Michèle Marsol ; Karin Frank von Mauer ; Michèle Maurin ; Karin McDonald ; Marceline McKee ; William K. McNaught ; Anne-Marie Meunier ; Geneviève et Olivier Michel ; M. Michenaud ; Charles Millard ; Lina Miraglia ; Andrew Mirsky ; Kazuaki Mitsuiki ; Jane Montgomery ; Alden Mooney ; Stephen Mullen ; John Murdoch ; Alexandra R. Murphy ; Claude Nabokov ; Weston Naef ; David Nash ; Steven A. Nash ; Philippe Néagu ; Mary Gardner Neill ; Anne Newlands ; Jacques Nicourt ; David Nochimson ; la marquise de Noë ; Monique Nonne ; Jim Norman ; Hans Edvard Norregard-Nielsen ; Helen K. Otis ; Micheline Ouellette ; Philip Palmer ; Giles Panhard ; Nancy Parke-Taylor ; Harry S. Parker III ; Pascal Paulin ; Germaine Pélegrin ; Nicholas Penny ; Azeredo Perdigao ; Susan Dodge Peters ; Larry Pfaff ; Vreni Pfäffli ; Laughlin Phillips ; Me Picard ; Jacques Pichette ; Ronald Pickvance ; James Pilgrim ; Edmund P. Pillsbury ; Anne Pingeot ; Sir David Piper ; Mme Pitou ; Andrée Pouderoux ; Earl A. Powell III ; M. et Mme Hubert Prouté ; Jim Purcell ; Olga Raggio ; Rodolphe Rapetti ; Benedict Read ; Sue Reed ; Theodore Reff ; John Rewald ; Joseph Rishel ; Anne Robin ; Andrew Robison ; Philippe Romain ; Jean Romanet ; Michelle Rongus ; M. et Mme Rony ; Allen Rosenbaum ; Agathe Rouart-Valéry ; John Rowlands ; Samuel Sachs II ; Moshe Safdie ; Jean-François St-Gelais ; Elizabeth Sanborn ; Elisabeth Salvan ; Jean-Jacques Sauciat ; Robert Scellier ; Scott Schafer ; Patrice Schmidt ; Robert Schmit ; Douglas G. Schultz ; Sharon Schultz ; Hélène Seckel ; Thomas Sellar ; Monique Sevin ; George T.M. Shackelford ; Barbara Shapiro ; Michael Shapiro ; Marjorie Shelley ; Alan Shestack ; Karen Smith Shafts ; Janine Smiter ; Dr Hubert von Sonnenburg ; Timothy Stevens ; Margaret Stewart ; Michel Strauss ; Lewis W. Story ; Sir Roy Strong ; Charles Stuckey ; Peter C. Sutton ; Linda M. Sylling ; George Szabo ; Dominique Tailleur ; Me Tajan ; Dominic Tambini ; John Tancock ; Patricia Tang ; Richard Stuart Teitz ; J.R. Ter Molen ; Antoine Terrasse ; Madeleine de Terris ; Eugene V. Thaw ; André Thill ; Richard Thomson ; Robert W. Thomson ; Hélène Toussaint ; David Tunick ; Vincent Tovell ; Michael Ustrik ; Gerald Valiquette ; Isabele Van Lierde ; Horst Vey ; Maija Vilcins ; Nicole Villa ; Villards Villardsen ; Clare Vincent ; Brett Waller ; John Walsh ; Robert P. Welsh ; Bogomila Welsh-Ovcharov ; Lucy Whitaker ; Nicole Wild ; Daniel Wildenstein ; M. Wilhelm ; Alain G. Wilkinson ; Sir David M. Wilson ; Michael Wilson ; Linden Havemeyer Wise ; Susan Wise ; William J. Withrow ; Gretchen Wold ; James N. Wood ; Anthony Wright ; Marke Zervudachi ; Horst Zimmerman.

Au cours des dix dernières années, United Technologies a apporté son concours à un nombre important d'expositions d'œuvres d'art. Certaines ont connu un très grand succès, toutes ont répondu à l'attente de la critique et des historiens d'art.

Nous sommes heureux de participer à l'organisation de la rétrospective *Degas*. Elle connaîtra le succès que mérite cet exceptionnel événement artistique.

Robert F. Daniell

Président-directeur général
United Technologies Corporation

Sommaire

Avant-propos

La nécessité d'organiser une rétrospective Edgar Degas était évidente dès 1983. Lors du 150e anniversaire de la naissance de l'artiste en 1984, beaucoup furent déçus de ne pas trouver à Paris les manifestations qu'ils attendaient. Toutefois, un nombre inhabituel d'expositions furent consacrées cette année-là à certains aspects de son œuvre : les estampes (*Edgar Degas : The Painter as Printmaker,* Museum of Fine Arts de Boston), Degas et l'Italie (*Degas e l'Italia,* Académie de France à Rome), les Degas de l'Art Institute de Chicago *(Degas in the Art Institute of Chicago),* les danseuses (*Degas : The Dancers,* National Gallery of Art de Washington), les pastels et dessins (*Edgar Degas : Pastelle, Ölskizzen, Zeichnungen,* Kunsthalle, Tübingen). À ces manifestations devait s'ajouter en 1987 l'exposition *The Private Degas* à la Whitworth Art Gallery de l'Université de Manchester.

En 1983, la Réunion des musées nationaux, le Musée des beaux-arts du Canada et le Metropolitan Museum of Art, respectivement sous la direction de Hubert Landais, Joseph Martin et Philippe de Montebello ont entrepris conjointement l'organisation de cette rétrospective de l'œuvre d'Edgar Degas. Le comité scientifique, responsable du choix des œuvres et de la rédaction du catalogue, regroupa Henri Loyrette du musée d'Orsay, Gary Tinterow du Metropolitan Museum et Douglas Druick du Musée des beaux-arts du Canada ; lorsque celui-ci accepta un poste de conservateur à l'Art Institute de Chicago en 1985, il fut remplacé par Michael Pantazzi. Jean Sutherland Boggs, alors président de la Société de construction des musées du Canada, fut nommée président du comité scientifique.

S'inscrivant dans la lignée des grandes rétrospectives récemment consacrées à Manet et Renoir, celle dédiée à Degas posait toutefois des problèmes particuliers : l'utilisation par Degas de techniques et de moyens d'expression divers (peinture, pastel, dessin, sculpture, gravure, photographie) obligeait à un choix relativement large, et le grand nombre d'œuvres sur papier obligeait, dans la plupart des cas, à opérer des choix différents pour chaque ville. Le catalogue fournit, cependant, des notices sur toutes les œuvres exposées dans chacune des trois villes.

L'organisation d'une exposition comme celle-ci ne va jamais sans quelques déceptions. Ainsi, il nous a été impossible d'emprunter au Musée Bonnat de Bayonne les petits portraits de Bonnat et de son beau-frère Mélida, œuvres de jeunesse ; de même, le sévère portrait de Mme Gaujelin du Gardner Museum (Boston), les *Répétitions* de la Frick Collection (New York) et de la Burrell Collection (Glasgow), et l'éblouissant pastel des *Deux danseuses jaunes et roses* (Buenos Aires) n'ont pu être prêtés, par la volonté des donateurs. D'autres œuvres, comme la grande frise des *Danseuses attachant leurs sandales* de Cleveland, étaient trop fragiles pour être transportées.

En revanche, il faut souligner la contribution généreuse des prêteurs, et notamment des particuliers qui acceptent de se séparer pendant très longtemps d'une œuvre importante de leur collection : à chacun d'eux, que nous remercions person-nellement, nous tenons à exprimer ici toute notre gratitude. De toutes les institutions, il convient de mentionner en particulier celles qui ont prêté trois œuvres ou plus à

chacune des trois villes hôtes de l'exposition : le Museum of Fine Arts de Boston, le Brooklyn Museum, l'Art Institute de Chicago, le Victoria and Albert Museum (Londres), le Philadelphia Museum of Art, le Carnegie Institute of Art (Pittsburgh) et le Sterling and Francine Clark Art Institute de Williamstown (Massachusetts). Il y a également trois collectionneurs privés suisses qui ont prêté au moins trois œuvres : Monsieur le baron Thyssen-Bornemisza et deux autres qui ont préféré garder l'anonymat. Nous tenons aussi à exprimer toute notre reconnaissance pour certains prêts comme le magnifique *Portraits dans un bureau (Nouvelle-Orléans)* (cat. nº 115), du Musée des Beaux-Arts de Pau, et *Monsieur et Madame Édouard Manet* (cat. nº 82), du musée municipal de Kitakyushu, œuvre qui n'avait jamais été vue en Amérique du Nord et qui n'avait pas été exposée en Europe depuis 1924.

Parmi les principaux prêteurs, il faut naturellement compter les musées participants qui ont apporté leur concours : le musée d'Orsay prête à New York et à Ottawa quatorze peintures dont le choix, à l'exception des œuvres fragiles, était laissé à la discrétion du comité de sélection. Ces tableaux comprennent trois des grandes œuvres de jeunesse : *Sémiramis construisant Babylone* (cat. nº 29) et *Scène de guerre au moyen âge* (cat. nº 45), qui se rendent en Amérique du Nord pour la première fois, et *La famille Bellelli* (cat. nº 20). Le Metropolitan prête quinze peintures dont la célèbre *Femme accoudée près d'un vase de fleurs* (cat. nº 60) et l'*Examen de danse* (cat. nº 130) légué récemment par Mme Harry Payne Bingham. Responsables de l'exposition, nous sommes bien conscients de l'importance des collectionneurs qui ont acquis ces œuvres du vivant de l'artiste pour en faire don plus tard à nos musées. Dans le cas de la collection du Louvre, il faut citer le comte Isaac de Camondo, donateur de onze peintures, neuf pastels, un dessin et trois monotypes, ainsi que Gustave Caillebotte, qui a légué sept pastels. Le don fait au Metropolitan par Louisine Havemeyer au nom de son mari est encore plus imposant : quatorze peintures, onze pastels, dix dessins, quatre estampes et cinquante-neuf bronzes, sans compter les autres œuvres de Degas qu'elle laissa à ses enfants pour qu'ils en fassent don. En fait, on estime que 66 des 413 œuvres de cette exposition auraient un jour appartenu à Mme Havemeyer.

Nous avons pris grand plaisir à monter cette exposition, et la compétence avec laquelle Jean Sutherland Boggs a mené le projet aura rendu notre tâche plus agréable encore. Les recherches inlassables qu'elle a consacrées à Degas au cours des dernières années avec Henri Loyrette, Michael Pantazzi et Gary Tinterow ont aujourd'hui transformé notre connaissance de la vie et de l'œuvre de ce grand artiste.

Une exposition d'une telle envergure ne peut être organisée sans appui financier. La société United Technologies mérite toute notre reconnaissance pour sa généreuse contribution financière à l'exposition. Les transports nécessaires pour la présentation de l'exposition au Canada ont été gracieusement offerts par Air Canada.

L'exposition permettra, grâce à la générosité des prêteurs, de mieux apprécier l'œuvre de ce remarquable artiste que fut Edgar Degas, qui disait, en termes énigmatiques, vouloir être « illustre mais inconnu ».

Le directeur des musées de France	Le directeur du Musée des beaux-arts du Canada	Le directeur du Metropolitan Museum of Art
Olivier Chevrillon	Shirley L. Thomson	Philippe de Montebello

À la recherche de l'équilibre

par Jean Sutherland Boggs

Personnalité fuyante, réfractaire à l'analyse, Edgar Degas se livre peut-être, du moins en tant qu'artiste, dans sa fascination pour toutes les formes d'équilibre : équilibre vertigineux de Mlle La La au Cirque Fernando[1], suspendue dans le vide, équilibre laborieux des petites danseuses à la barre[2], montrant l'homme tantôt rebelle, tantôt soumis, aux forces de la pesanteur. Comme le remarque son ami le poète Paul Valéry dans un essai pénétrant, « Degas est l'un des rares peintres qui aient donné au sol son importance[3] ».

Mais cette importance du sol, ce sens de l'équilibre, se retrouvent-ils dans la vie du peintre ? Dans un admirable texte sur Degas et Whistler, intitulé « The Butterfly and The Old Ox » (Le papillon et le vieux bœuf), où le papillon représente le monogramme de Whistler, Theodore Reff semble associer Degas au lourd animal de trait[4]. Image d'une créature pesante que nous rappelle encore une lettre de 1858 adressée à Degas par son vieil ami le peintre Joseph Tourny, où Mme Tourny ajoute en post-scriptum : « On s'est bien souvent plaint d'un petit ours à Rome, mais il arrive souvent de le regretter. » Tourny lui-même n'écrit-il pas : « nous pensons toujours au Degas qui bougonne et à l'Edgar qui grogne, mais ce grognement et ce bougonnement nous feront bien plus faute l'hiver prochain[5]. » ? Aussi imagine-t-on Degas marchant d'un pas pesant, pareil à cette bête retenue à une chaîne par l'ami Désiré Dihau (bassoniste figurant dans *L'orchestre de l'Opéra*) dans une lithographie de Toulouse-Lautrec[6]. Par ailleurs, on reconnaît le vieil homme surprenant ses amis et connaissances masculines par son peu d'embarras à se montrer nu lorsqu'il s'habillait[7]. On voit Degas remerciant un photographe italien d'avoir caché derrière la silhouette d'un passant le boutonnage furtif de son pantalon à la sortie d'une vespasienne[8]. Et surtout, on pense à son talent de mime — également évoqué par Valéry, qui l'attribue à l'ascendance napolitaine du peintre[9] — et même à son goût pour la bouffonnerie. D'autres encore l'ont décrit exécutant des pas de danse avec une étonnante agilité[10] : en témoignent ces photographies prises vers 1900 devant le château du Ménil-Hubert, en Normandie, qui le montrent s'amusant à danser, mimer et faire des révérences avec ses jeunes amis, Jacques Fourchy et sa femme[11], née Hortense Valpinçon[12]. En 1912, après la vente des tableaux de son ami et ancien condisciple Henri Rouart — où *Danseuses à la barre* atteindra la somme phénoménale de 478 000 francs[13] — Degas,

toujours infatigable promeneur, dira à Daniel Halévy : « Tu vois, les jambes sont bonnes, je vais bien[14]. » Toujours, semble-t-il, il gardera dans sa vie un rapport heureux avec les forces de la terre.

Jeune artiste, Degas éprouve sans doute une vive affection pour sa famille et une grande fierté à l'égard de la parenté de son père, né à Naples. Ces sentiments, il semble les cristalliser dans le grand portrait de famille, évoqué par Henri Loyrette[15], représentant sa tante Laure Bellelli (sœur de son père), son mari et leurs deux filles, Giulia et Giovanna, portrait commencé à Florence chez la famille napolitaine alors en exil. Sur la toile, peinte plus tard à Paris, on remarque l'expressivité des mains des personnages. Comme dans une pantomime, elles résument l'attitude de chacun des Bellelli. Les mains du baron sont dissimulées dans l'ombre. Celles de Giulia, au centre, se replient sous les poignets au creux de la taille dans une posture impertinente et gauche. Celles de Giovanna sont croisées sagement et — comme le suppose Loyrette d'après des lettres inédites jusqu'à aujourd'hui — sans doute avec hypocrisie, car l'enfant était indisciplinée. Enfin, la mère, qui était alors peut-être enceinte, pose l'une de ses mains sur l'épaule de Giovanna, délicatement mais avec fermeté, et s'appuie de l'autre dans une attitude des plus gracieuses. L'œuvre, dans l'ensemble, malgré les ombres et les tensions suggérées par l'artiste, révèle une constante recherche d'équilibre.

1. L 522, 1879, Londres, National Gallery. Voir fig. 98.
2. Cat. nos 164-165.
3. Valéry 1965, p. 91.
4. Reff 1976, chapitre premier.
5. Lemoisne [1946-1949], I, p. 227-228.
6. Cat. no 97. La lithographie de Toulouse-Lautrec était destinée à une feuille de musique des « Vieilles histoires », composées par Dihau sur des poèmes de Jean Goudezki, 1893.
7. Valéry 1965, p. 47.
8. Voir la chronologie de la partie III (25 juillet 1889).
9. Valéry 1965, p. 117-118.
10. Michel 1919, p. 469.
11. Voir fig. 287.
12. Voir cat. nos 101 et 243.
13. Cat. no 165.
14. Halévy 1960, p. 145-146.
15. Voir cat. no 20.

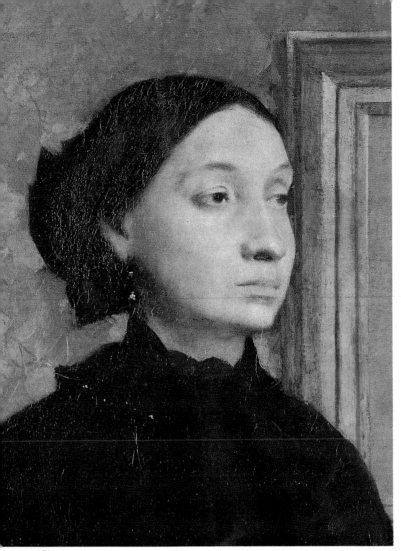

Fig. 1
Portrait de famille, dit aussi *La famille Bellelli* (détail, cat. n° 20),
Paris, Musée d'Orsay.

La figure maternelle de Laure Degas Bellelli domine le
tableau (fig. 1), incarnant l'idéal suprême de l'équilibre (voir le
détail de la tête et de ses épaules). Bien qu'une récente
restauration par Sarah Walden ait révélé des retouches à la tête,
sans doute faites par Degas dans les années 1890, celles-ci sont
d'une exquise discrétion. Une élégance innée caractérise cette
figure au cou gracile, levant fièrement la tête au-dessus de ses
épaules tombantes, et dont le regard redit toute la fierté intime.
Même si on a évoqué de multiples influences, entre autres
Clouet, Holbein, Bronzino et Ingres, Degas lui-même semble
avoir trouvé un écho de sa tante Laure dans le portrait de Paola
Adorno par Van Dyck, qu'il vit à Gênes peu avant de rentrer en
France[16]. Il couvrira trois pages de notes et dessins dans l'un de
ses carnets (aujourd'hui conservés à la Bibliothèque Nationale
grâce à son frère René et publiés dans une admirable édition par
Theodore Reff)[17]. Triste peut-être de quitter sa tante si raffinée,
l'artiste dira de la comtesse génoise de Van Dyck : « On ne fait
pas plus une femme, une main plus souple et plus distingué
[sic][18]. » De même, il s'interroge sur les relations du peintre
flamand avec son modèle, comme il devait s'interroger sur ses
propres rapports avec sa tante : « Est-ce disposé par l'aventure
de l'amour de Van Dyck pour la comtesse Brignole, ou bien

est-ce sans prédisposition, qu'il me semble adorable ? » ; et il
précise un peu plus loin : « Il y a plus peut-être qu'une
disposition naturelle chez Van Dyck[19]. » Ici encore, il s'intéresse
au poids des choses, remarquant la légèreté de la figure, « droite
et légère comme un oiseau[20] », ainsi que le sol, le tapis et les
marches où elle se tient. Mais c'est la tête, comme chez la
baronne Bellelli, qui retient surtout son attention : « Sa tête c'est
le sang de la vie dans la grâce et la finesse[21] » ; et il ajoute au
début d'une autre page : « La tête seule domine[22]. »

Les quatre personnages de *La famille Bellelli,* malgré leur
groupement traditionnel, posent dans un décor quelque peu
discordant. On ne sait peut-être pas que le baron, qui devait être
réhabilité politiquement avec l'unification italienne de 1860, se
plaignait de l'ignominie de vivre à Florence dans des « appar-
tements meublés »[23]. On pourrait deviner que la baronne avait
grandi dans le cadre majestueux du Palais Pignatelli, avec son
portail de Sanfelice, près du Gesù Nuovo à Naples — résidence
acquise étage après étage par un père entreprenant, dont un
portrait dessiné par Degas est accroché au mur derrière elle.
Néanmoins, le tableau demeure insolite par certains côtés :
porte ouverte, à gauche, sur un espace inconnu derrière un
berceau vide ; reflets dans le miroir sur le manteau de la
cheminée — mais peut-être ces reflets ne sont-ils, en définitive,
que l'expression des rêves et des désirs des Bellelli, confinés
dans le morne salon de leur appartement de Florence.

Lorsque Degas, au cours de la même décennie, imaginera
une autre chambre aussi évocatrice que le décor de *La famille
Bellelli,* ce sera pour l'*Intérieur*[24], œuvre d'un esprit tout à fait
différent, où l'on ne retrouve rien de l'image de stabilité sociale
voulue dans le tableau antérieur (fig. 2). L'*Intérieur,* dont le sujet
n'a jamais été bien expliqué, ambiguïté peut-être souhaitée par
l'artiste, offre manifestement un contenu émotif intense. Ni l'un
ni l'autre des personnages — la femme penchée sur le dossier de
sa chaise, l'homme adossé contre la porte — ne se plie aux
conventions sociales. Le décor assez ordinaire de la chambre
fait ressortir le désordre des vêtements étalés sur le pied du lit, le
corset jeté sur le plancher. Chaque détail semble contribuer à
l'intensité du drame inexpliqué : le plancher — qu'aurait sans
doute admiré Valéry — avec ses bandes rouges fuyant vers
l'arrière-plan près du lit étroit ; les fleurs du papier peint,
rougeoyant comme les tisons de l'âtre ; le petit guéridon, centre

16. Van Dyck, *Paola Adorno,* vers 1621-1625, Gênes, Palazzo Rosso.
17. Reff 1985, Carnet 13 (BN, n° 16, p. 41-43).
18. *Op. cit.,* p. 41.
19. *Ibid.*
20. *Ibid.*
21. *Ibid.*
22. *Op. cit.,* p. 43.
23. Raimondi 1958, p. 256 ; lettre du 8 février 1860 adressée par le baron
 Bellelli à son beau-frère, Édouard Degas.
24. Voir cat. n° 84.
25. Sidney Geist, « Degas' *Intérieur* in an unaccustomed perspective », *Art
 News,* octobre 1976, p. 81-82.
26. Quentin Bell, *Degas : Le Viol,* Charlton Lectures on Art at the University of
 Newcastle-upon-Tyne, Newcastle-upon-Tyne, 1965, p. 2.
27. Voir cat. n° 68.
28. Cat. n° 70.

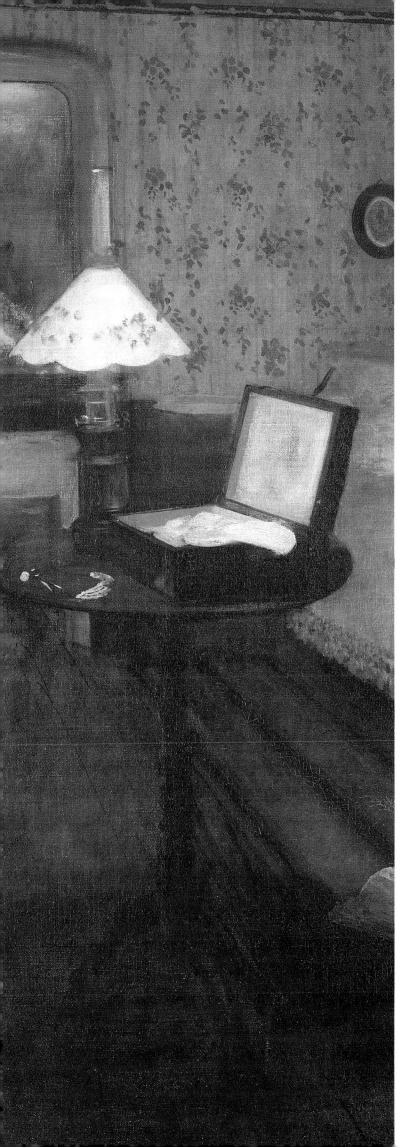

d'équilibre (on notera en particulier la position de la lampe à pétrole, hors de l'axe de la table, qui semble faire corps avec le rebord de la cheminée et le cadre doré du miroir); les mystérieuses étoffes blanches débordant le coffret ouvert; le collier laissé sur la table, rappelant que la femme est à demi vêtue; enfin, la glace, aux reflets encore plus énigmatiques que celui de *La famille Bellelli* — où Sidney Geist[25] verra le spectre du mari assassiné par les amants du roman *Thérèse Raquin,* de Zola, qui, selon certains critiques, aurait inspiré le tableau. L'atmosphère générale de la scène, baignée dans la lumière dramatique de la lampe à pétrole, contraste vivement avec les apparences calmes et rationnelles de *La famille Bellelli.*

L'importance du détail de la figure 2 a été reconnue par Quentin Bell dans une conférence sur le tableau donnée à l'Université de Newcastle-upon-Tyne, en 1965 :

> Le pivot du dessin est, sans nul doute, le groupe formé par le guéridon, le coffret ouvert et la lampe. L'importance de ce détail me semble telle que j'imaginerais volontiers que, pour Degas, la mise en place de ces trois éléments devait déterminer tout le reste de la composition. Tout, il me semble, s'articule autour de ce pivot : la glace contrebalançant la forme du pied du lit, la vigoureuse horizontale que découpent le haut-de-forme et la tête de la jeune fille, forme arrondie qui termine elle-même une majestueuse série de courbes décrites par le bras (d'une merveilleuse rigueur plastique) et le jupon. (Qui, sinon Degas, aurait osé des contours aussi inexplicables ?) De même, la bordure du couvre-lit, déterminée par l'angle du coffret, fait corps avec le tapis et les lattes du plancher, effet vital pour la composition, et qui est sûrement l'une des grandes prouesses de la peinture du XIXe siècle[26].

La production de l'*Intérieur,* œuvre unique et d'une intensité dramatique rare chez Degas, coïncide avec un nouvel intérêt du peintre pour la vie parisienne de tous les jours. C'est alors qu'il peint *Le défilé*[27], non pas sur le motif, mais en atelier d'après des esquisses et des souvenirs (fig. 3). Le champ de courses, identifié en général comme celui de Longchamp — doté de semblables tribunes en bois —, serait d'après Henri Loyrette assez différent et s'inspirerait plutôt d'un autre hippodrome de Paris, peut-être de celui de Saint-Ouen. Dès cette époque, Degas expérimente de nouveaux procédés, comme il allait le faire toute sa vie. Il utilise des couleurs à l'huile, desséchées puis diluées de térébenthine, et les applique sur du papier, obtenant une surface d'aspect mat et délicat semblable à une coquille d'œuf, technique dite par lui « à l'essence ». Nombre de ces dessins à l'essence sur papier brun huilé, comme les *Quatre études d'un Jockey* de l'Art Institute of Chicago[28], révèlent chez Degas le souci de saisir l'équilibre naturel du jockey en selle. Mais ici, il

Fig. 2
Intérieur, dit aussi *Le Viol* (détail, cat. nᵒ 84),
Philadelphie, Philadelphia Museum of Art.

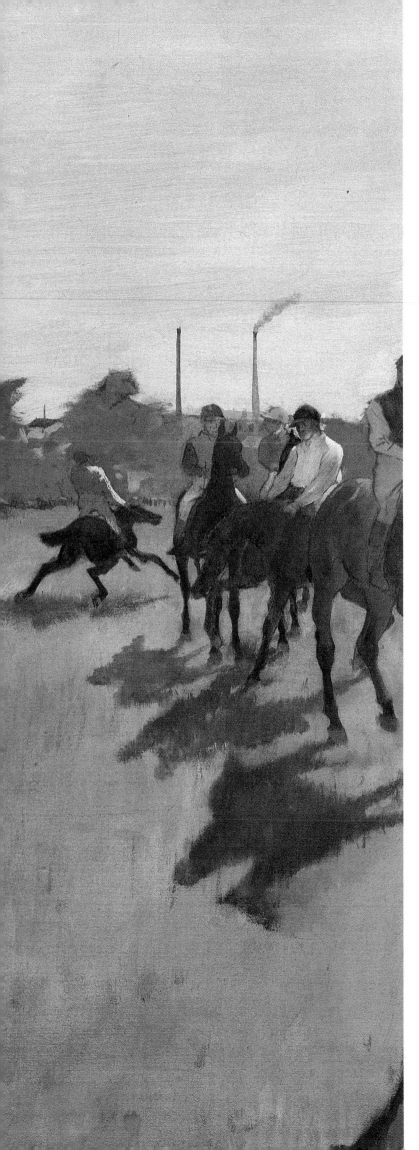

Fig. 3
Le défilé, dit aussi *Chevaux de course devant les tribunes* (détail, cat. nᵒ 68),
Paris, Musée d'Orsay.

Fig. 4
Examen de danse (détail, cat. nᵒ 130),
New York, Metropolitan Museum of Art.

vise d'abord la stabilité. Encadrés par deux grands cavaliers
(non visibles sur le détail), d'autres jockeys et leurs montures ont
un aspect plus animé (mais non pas instable pour autant) en
raison des ombres portées et des motifs compliqués des pattes
des chevaux ; tout à fait à l'arrière-plan, on remarque un jockey
à cheval sur sa monture emballée dans une attitude exagérée et
improbable, ajoutant un certain dynamisme à cette scène par
ailleurs tranquille. Du reste, les cheminées de Paris nous
rappellent l'équilibre que Degas, malgré certaines dissonances
voulues, essayait d'obtenir.

C'est peut-être avant de se rendre à la Nouvelle-Orléans, où sa
mère était née, passer l'hiver de 1872-1873, que Degas
commencera ses premières études en vue de la version de *La
classe de danse*[29], maintenant au Musée d'Orsay. Et c'est
presque certainement après son retour qu'il achèvera la
deuxième version, intitulée *Examen de danse*[30], une commande
du baryton Jean-Baptiste Faure (Michael Pantazzi a débrouillé
l'écheveau de cette complexe série d'acquisitions[31]), qui a été
léguée récemment au Metropolitan Museum of Art. Le vieux
maître de ballet, Jules Perrot, qui dirige la classe, domine la
composition (fig. 4), et pourtant les dix-neuf petites danseuses et
leurs chaperons ne paraissent guère lui porter attention. Même
si, par son immobilité même, Perrot est l'antithèse des petites
danseuses qui l'entourent, Degas ne donne pas du tout à
entendre qu'il ne peut être atteint par le changement : les
vêtements du maître de ballet sont trop amples, ses cheveux
sont trop rares, et sa position — ce que suggère la touche — est
un peu incertaine. Néanmoins, appuyé sur sa canne solide
(celle-ci, tout comme le bord du cadre, dans *La famille Bellelli,* le
pied du guéridon, dans *Intérieur,* et les cheminées, dans *Le
défilé,* nous ramène à la question de l'équilibre), il est l'axe
autour duquel tourne tout ce monde.

Dans les années 1870, Degas consacre une bonne partie de
son temps au thème de la danse. D'une part, il ressent peut-être
une certaine pitié à voir vieillir ce grand danseur de la période
romantique qu'a été Jules Perrot. Et par ailleurs, les efforts des
petites danseuses, qui cherchent à donner l'illusion qu'elles
peuvent passer outre les lois de la pesanteur, le touchent
infiniment. Il admire leur travail, bien qu'elles n'aient pas

29. Cat. nᵒ 129. Michael Pantazzi, qui a rédigé cette notice, indique que
l'œuvre fut entreprise en 1873, et date des dessins préparatoires (cat.
nᵒˢ 131 et 132) de la même année. Je suis d'avis qu'ils datent de 1872 (1967
Saint-Louis, nᵒˢ 65 et 66).
30. Voir cat. nᵒ 130.
31. « Degas et Faure », p. 221.

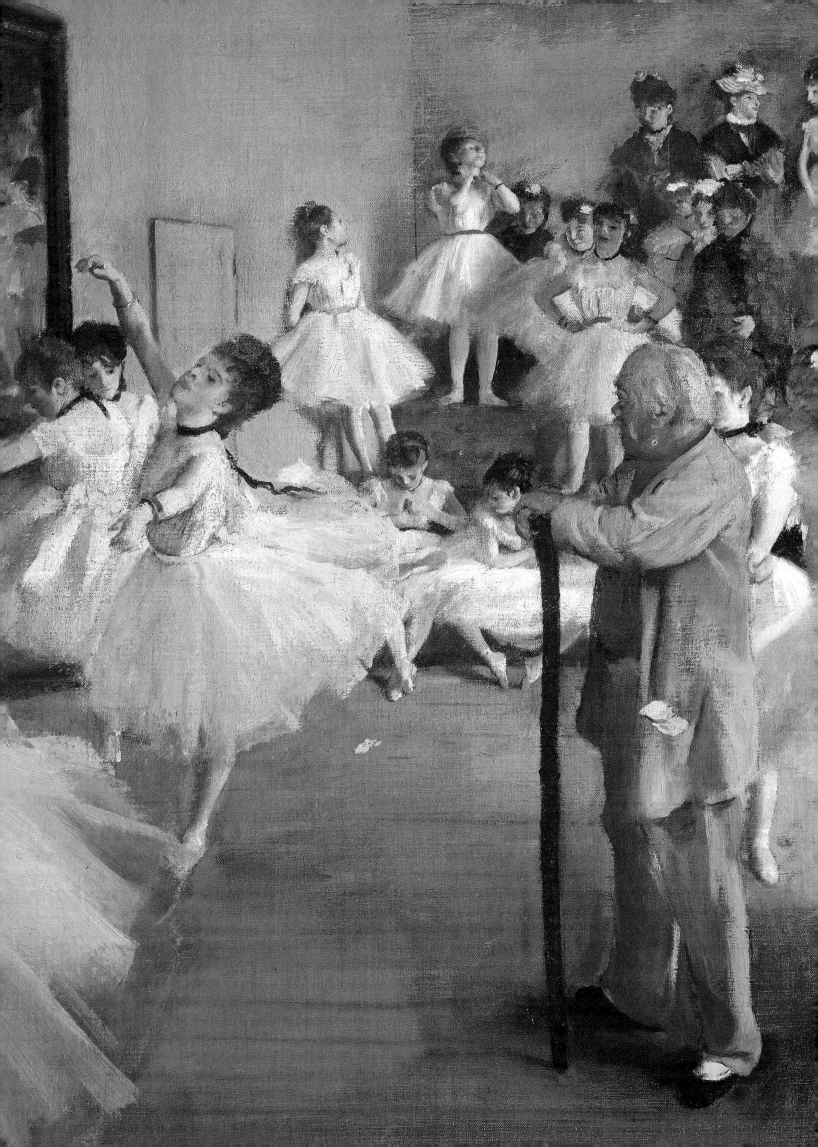

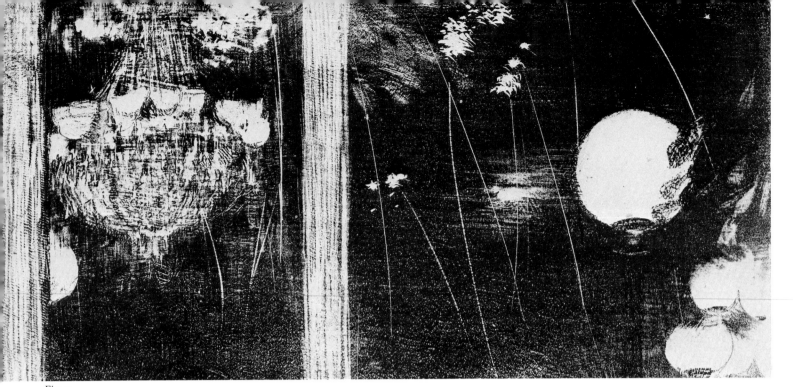

Fig. 5
Mlle Bécat au Café des Ambassadeurs (détail, cat. n° 176), Ottawa, Musée des beaux-arts du Canada.

toujours la légèreté de la jeune danseuse qui exécute ici une arabesque pour Perrot. L'artiste a brillamment opposé ces deux derniers, l'une qui défie l'attraction de la terre, l'autre qui, avec sa canne, se constitue un point d'attache.

La canne de Perrot n'est qu'une des nombreuses cannes qui se trouvent dans l'œuvre de Degas. Celles-ci nous rappellent toujours l'action de la pesanteur sur ceux qui la tiennent[32]. Degas se servira d'ailleurs identiquement du parapluie — celui de Mary Cassatt, par exemple[33]. Les cannes deviendront pour lui une véritable obsession ; il les collectionnera avec avidité, tout comme il avait jadis collectionné les mouchoirs imprimés, et allait plus tard faire collection d'œuvres d'art[34].

Au moment où Degas exécute *Examen de danse,* il entre dans la période de sa vie où son propre équilibre sera le plus menacé[35]. L'année de ses quarante ans, en 1874, son père mourra, laissant sa banque privée presque en faillite, peut-être à cause de son manque de sens pratique, peut-être parce qu'il a consenti trop de prêts — il a prêté de l'argent à ses deux autres fils, Achille et René, pour l'entreprise qu'ils établissaient à la Nouvelle-Orléans. Le peintre, pour sauver l'honneur de la famille, devra assumer de lourdes obligations financières. À son retour de la Nouvelle-Orléans en 1875, Achille, assailli par le mari de son ancienne maîtresse, est condamné à six mois de prison pour avoir tiré sur lui. En 1876, la famille est poursuivie par la Banque d'Anvers pour dettes non acquittées. Au début de 1878, René De Gas abandonne à la Nouvelle-Orléans sa femme aveugle, Estelle Musson de Gas (sa cousine germaine) ; le peintre ne lui pardonnera pas avant une bonne quinzaine d'années. Un peu plus tard cette même année, sa sœur Marguerite immigrera en Argentine avec son mari, l'architecte Henri Fevre, et Degas ne reverra plus jamais cette sœur à laquelle il semblait particulièrement attaché. Ces événements familiaux durent mettre en péril sa stabilité émotive ; il trouva

cependant peut-être un certain réconfort à travailler avec d'autres artistes, à partir de 1874, à l'organisation des expositions impressionnistes, à voir croître sa réputation, et aussi ses ventes — il vendit pour la première fois une œuvre à une institution publique, le Musée des Beaux-Arts de Pau. Il fit bien quelques concessions pour rétablir sa stabilité financière — ses petits « articles » : éventails ou dessins de danseuses, etc. —, mais il fit preuve, dans son travail, du même courage que ses jeunes danseuses. Ce courage, son esprit, notamment, en témoigne, cet esprit qui lui faisait aborder ses thèmes sous un angle inattendu.

Degas, à l'instar de certains de ses collègues, dont Bracquemond, Pissarro et Mary Cassatt, avec lesquels il travaillait à la production d'un journal, *Le Jour et la Nuit,* qui devait publier des estampes d'art, était d'avis que la gravure pouvait être un art populaire, et même profitable[36]. Pourtant, sa volonté d'expérimentation le poussa à exécuter de nombreux états d'estampes, comme en témoignent — c'est le cas extrême — les vingt-deux états d'*Après le bain,* pointe-sèche et aquatinte des environs de 1879[37]. À l'opposé, il n'existe qu'un seul état de la lithographie intitulée *Mlle Bécat au Café des Ambassadeurs*[38] (fig. 5), si l'on fait exception d'une version rehaussée de pastel en 1885. Les quinze épreuves que Sue Welsh Reed et Barbara Stern Shapiro purent découvrir et dont ils font état dans leur important catalogue de l'œuvre gravé de l'artiste ne constituent pas une édition particulièrement importante, mais, pour Degas, c'en était bien une. Le charme de son sujet aurait justifié, pourtant, que sa diffusion fût plus grande. Du point de vue de l'équilibre que Degas recherchait, c'est le ciel et le reflet dans le miroir, à gauche, qui sont les plus intéressants. Reed et Shapiro décrivent les lumières avec bonheur : « L'œuvre présente tous les types d'éclairage naturel et artificiel possibles dans une scène nocturne : un grand réverbère, un bouquet de globes

d'éclairage au gaz et un chapelet de lumières, à droite, ainsi qu'un gros lustre, sont réfléchis dans la glace qui se trouve à gauche, derrière la chanteuse. Dans le ciel sombre, la lune luit à travers les arbres des Champs-Élysées, tandis qu'un feu d'artifice orne le ciel de ses serpentins de lumière[39]. » C'est comme si toutes ces lumières célébraient joyeusement l'univers, leurs explosions défiant ses lois..., l'artiste paraissant momentanément le maître d'un éclatant cosmos.

Lorsque Degas atteint la cinquantaine en 1884, il a, ainsi que le démontre Gary Tinterow[40], retrouvé une certaine sécurité financière. Il demeurera bien sûr brouillé avec son frère René tout au long des années 1880, mais rien dans sa vie familiale, si ce n'est ce désir, frustré, qu'il aura de régler ses affaires à Naples avec sa jeune cousine Lucie Degas, ne paraît susceptible d'avoir troublé sa sérénité. Et pourtant il n'est guère heureux à l'aube de la cinquantaine, et, au jeune peintre Henry Lerolle, qui a acheté de ses œuvres, il fait part, dans une lettre, de sa mélancolie :

Si vous étiez célibataire et âgé de 50 ans (depuis un mois) vous auriez de ces moments-là, où on se ferme comme une porte, et non pas seulement sur ses amis. On supprime tout autour de soi, et une fois tout seul, on s'annihile, on se tue enfin, par dégoût. J'ai trop fait de projets, me voici bloqué, impuissant. Et puis j'ai perdu le fil. Je pensais avoir toujours le temps ; ce que je ne faisais, ce qu'on m'empêchait de faire, au milieu de tous mes ennuis et malgré mon infirmité de vue, je ne désespérais jamais de m'y mettre un beau matin.

J'entassais tous mes plans dans une armoire dont je portais toujours la clef sur moi, et j'ai perdu cette clef. Enfin, je sens que l'état comateux où je suis, je ne pourrai le soulever. Je m'occuperai, comme disent les gens qui ne font rien, et voilà tout[41].

Son œuvre a perdu l'éclat, l'audace et l'esprit percutant qui la caractérisaient durant les années 1870. Elle devient plus réfléchie, d'un classicisme empreint de sérénité, à cette époque où il fuyait sa célébrité grandissante.

Un détail (fig. 6) de *La visite au musée*[42], tableau de la National Gallery of Art de Washington, présente une femme dans la Grande Galerie du Louvre, que Tinterow réussit à indentifier grâce aux colonnes de scagliola rose. La visiteuse regarde une œuvre qui est encore plus mystérieuse que les reflets dans la glace de *La famille Bellelli* ou de *l'Intérieur*. Ces reflets sont cependant aussi faibles et discrets que le ciel, au-dessus de Mlle Bécat, est explosif. On dirait presque des reflets de reflets de peintures — ou peut-être des œuvres d'art aperçues en rêve. C'est comme si le monde que voit la jeune femme devait, dans l'espace délimité par les cadres, avoir un caractère magique, irréductible à toute description rationnelle. Utilisant, pour suggérer ces reflets, ce que Sickert décrivit comme étant des « touches incertaines », Degas, faisant peut-être avec ironie allusion au miracle qu'il voulait représenter, dit : « Il faut que je donne avec ça un peu l'idée des Noces de Cana[43]. »

La jeune femme, quant à elle, est retenue. Sa tête, équilibrée par un chapeau absurdement perché sur sa nuque bordée de

32. Voir cat. n^os 75 et 107.
33. Voir cat. n^os 206, 207, 208 et 266 ; voir aussi cat. n^os 166 et 185.
34. Voir la chronologie de la partie IV (23 janvier 1896).
35. On trouvera dans la chronologie de la partie II, par Michael Pantazzi, les détails de sa vie à cette période.
36. Voir cat. n° 192 pour les détails.
37. Cat. n^os 192, 193 et 194.
38. Voir cat. n° 176 pour une étude approfondie de la lithographie par Michael Pantazzi.
39. Reed et Shapiro 1984-1985, p. 94.
40. L'essai intitulé « Les années 1880 : la synthèse et l'évolution », et la chronologie de la partie III, par Gary Tinterow, présentent les détails de sa vie à cette époque.
41. Lettres Degas 1945, n° LIII, p. 80.
42. Voir cat. n° 267.
43. Sickert 1917, p. 186.

Fig. 6
La visite au musée (détail, cat. n° 267), Washington, National Gallery of Art.

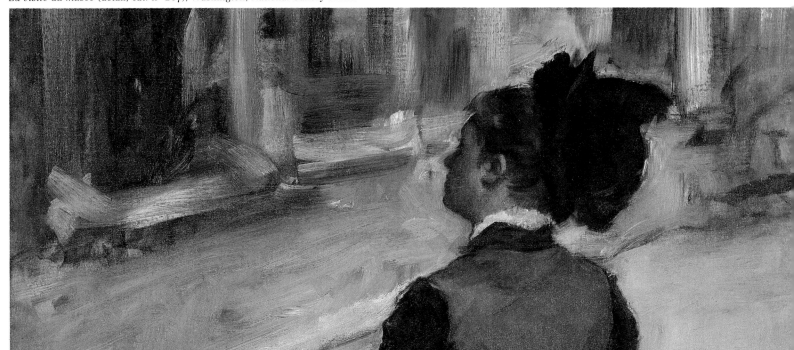

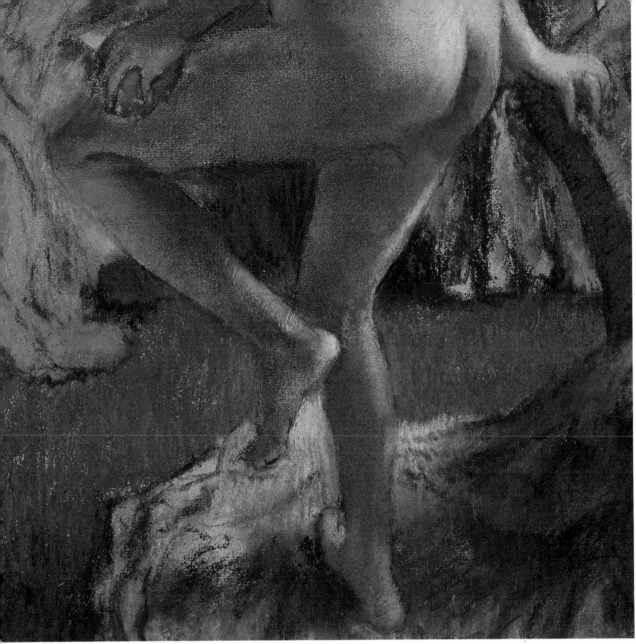

Fig. 7
Après le bain (détail, cat. n° 253), coll. part.

blanc, est rendue avec autant de finesse que celle de la baronne Bellelli. Nous voyons à peine son visage, mais la lumière qui définit l'oreille a été peinte avec une certaine tendresse. Ce personnage, très moderne pour les années 1880, exprime cette volonté qu'avait Degas de créer un art qui rappelât celui de la Grèce antique. D'après deux remarques qu'il fit — l'une au début de sa carrière et l'autre à la fin —, il est évident que pour Degas l'art grec n'avait pas le caractère statique, hermétique et froid du néoclassicisme. Il en parla pour la première fois dans des notes qu'il jeta dans un carnet au sujet de la grande tragédienne italienne Adelaïde Ristori, qu'il avait vu jouer dans *Médée,* de Legouvé, le 15 avril 1856 : « Quand elle court, elle a souvent le mouvement de la Victoire [que nous appelons maintenant Iris] du Parthénon[44]. » Puis, plus tard, lorsque Louisine Havemeyer, sans doute à la fin des années 1890, lui demanda pourquoi il peignait tant de scènes de danse, il répondit : « Parce que là seulement je puis retrouver les mouvements des Grecs[45]. » Nous trouvons, dans la représentation de cette visiteuse de musée, cette façon, authentiquement

classique, de rendre la vie, avec un équilibre superbement, et aisément, obtenu.

Un pastel, *Après le bain*[46] (fig. 7), un de ses plus beaux nus des années 1880, suggère également cette recherche d'équilibre. De même que dans *La visite au musée* la lumière définissait l'oreille, Degas montre ici, toujours au moyen de la lumière, le plaisir que lui donne le corps de cette baigneuse. La main droite sur le dos d'un fauteuil, elle soulève sa jambe gauche pour s'éponger le genou et la maintient en équilibre en l'appuyant contre sa jambe droite, l'artiste suggérant ainsi, de la manière la plus exquise qui soit, les efforts que fait la baigneuse pour atteindre l'équilibre. La couche de pastel est ténue, appliquée avec discipline ; on est loin ici de la fougueuse masse de couleurs qui rend parfois les dernières œuvres de Degas si saisissantes, mais c'est précisément cette retenue qui fait ressortir la perfection classique inhérente à cette représentation de l'aplomb retrouvé.

Ayant atteint un sens de l'équilibre, Degas semble déterminé dans son vieil âge — au moins à partir de 1894, lorsqu'il a soixante ans — à le forcer, à le secouer, sinon même à le détruire totalement. Peut-être cela est-il attribuable au chagrin qu'il porte en lui, qui est en grande partie de son fait, qu'on songe à son attitude dans l'affaire Dreyfus, ou à sa réaction face à son temps[47]. Curieusement, il n'ignore toutefois pas complètement l'importance pour l'homme d'avoir des relations stables et mesurées avec son univers. Le 27 août 1892 — il est au Ménil-Hubert, où il fait pour se distraire deux peintures représentant la salle de billard[48] —, il écrit à son ami le sculpteur Albert Bartholomé : « Je croyais que je savais un peu de perspective, je n'en savais rien, et cru *(sic)* qu'on pouvait la remplacer par des procédés de perpendiculaires et d'horizontales, mesurer des angles dans l'espace au moyen de la bonne volonté. Je me suis acharné[49]. » La lettre qu'il écrit au peintre Henry Lerolle le 18 décembre 1897 est encore plus étrange : « J'ai beau me le répéter tous les matins, me redire qu'il faut dessiner de bas en haut, commencer par les pieds, qu'on remonte bien mieux la forme qu'on ne la descend, machinalement, je pars de la tête hélas[50] ! » Parmi les œuvres qu'il réalisera dans les années 1890 ou au début de notre siècle, rares sont celles où l'artiste aura l'occasion, comme lorsqu'il peint les pièces du Ménil-Hubert, d'établir une perspective de façon ordonnée. Rien n'indique qu'il soit venu à bout de l'habitude qu'il avait de commencer à dessiner une figure par la tête ; de plus en plus, en fait, il ignorera les pieds. Et pourtant la mutation que subit son œuvre — l'ordre n'est plus le même, l'accent n'est plus le même — témoigne sans doute d'un refus conscient de l'idéalisme de son passé.

Vers la fin de la carrière de Degas, son œuvre, à l'encontre du classicisme qui l'avait marqué jusque-là, devient de plus en plus spectrale. On ne peut juger de toute cette évolution au seul examen d'un détail (fig. 8), mais le petit cheval et son cavalier, qui figurent à l'arrière-plan d'un pastel, *Chevaux de courses,* du Musée des beaux-arts du Canada[51], l'expriment en grande partie. Il est curieux que ce soient le cheval et le cavalier les plus éloignés, qui donnent, tout comme, d'ailleurs, dans *Le défilé,* œuvre peinte près de trente ans auparavant, la clé de la signification du tableau. Même si l'œuvre de Degas conserve à cette époque une certaine sobriété, il est surprenant de constater la distance qui sépare le jockey du nu du début des années quatre-vingt, pourtant plus près dans le temps. Ici, aucune impression de beauté physique ni de santé rayonnante : ce corps pathétique n'est même pas articulé. Avec ses faibles bras, le jockey lutte contre une force invincible. Le détail du tableau présente ainsi un déséquilibre inquiétant. L'éclat de la soie orange — presque vermillon — aux taches indigo donne à la scène une intensité encore plus inquiétante. La vibration qui affecte cheval, jockey et ciel orageux — comme si tous ne faisaient qu'un — efface toute trace de stabilité. L'ordre rationnel a fui. Reste l'artiste, qui est le seul maître.

Deux anecdotes racontées par le marchand d'art René Gimpel nous révèlent certaines précisions au sujet de l'apparent rejet de l'équilibre par Degas. Après que Monet eut exposé ses nymphéas chez Durand-Ruel en 1909, Degas lui aurait dit : « Je ne suis resté qu'une seconde à votre exposition, vos tableaux

44. Reff 1985, Carnet 6 (BN, n° 11, p. 9).
45. René Gimpel, *Journal d'un collectionneur,* Calmann-Lévy, Paris, 1963, p. 186.
46. Voir cat. n° 253.
47. L'essai intitulé « Les dernières années » et la chronologie de la partie IV, par l'auteur, présentent les détails de sa vie à cette époque.
48. Cat. n° 302.
49. Lettres Degas 1945, n° CLXXII, p. 194.
50. Lettres Degas 1945, n° CCX, p. 219.
51. Voir cat. n° 353.

Fig. 8
Chevaux de courses (détail, cat n° 353), Ottawa, Musée des beaux-arts du Canada.

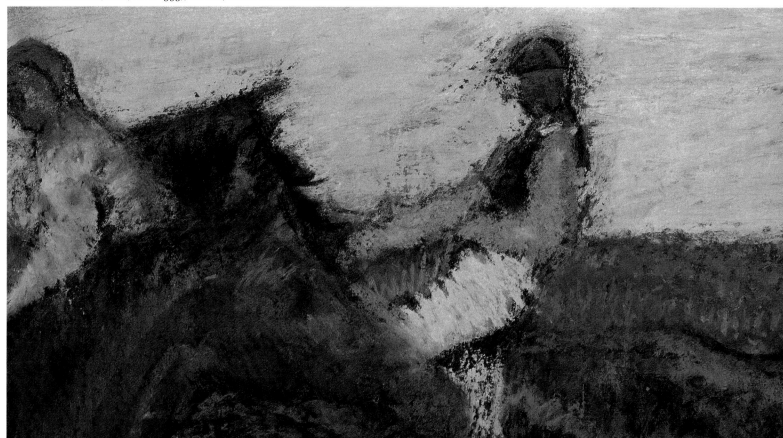

m'ont donné le vertige[52].» Et il est vrai que, si ses œuvres, comme celles de Monet, ne manquent pas, parfois, de donner le vertige, Degas préfère, pour sa propre collection, les tableaux empreints d'équilibre d'un Ingres, d'un Delacroix ou d'un Cézanne. Seuls, peut-être, ses Greco font exception à cette règle. Gimpel raconte en outre qu'à la première exposition des cubistes l'artiste a remarqué : « C'est plus difficile à faire que de la peinture », ce qui laisse croire qu'il vouait une certaine admiration aux artistes qui partageaient son souci de l'équilibre[53].

Même s'il a exposé au Salon dans les années 1860, et aux premières expositions « impressionnistes » (ou des indépendants) dans les années 1870, Degas n'en participera pas moins à l'éclosion de notre siècle. Il ne sera pas imperméable à l'esprit de cette période. Il a toujours eu des liens avec de jeunes artistes. Ces liens pouvaient être ambivalents, mais au moins chacun connaissait l'œuvre de l'autre. Il les recevait également dans son atelier, même quand ils venaient de l'étranger. Et en retour, quelles que fussent les formes que cela prît, il était respecté.

Une de ces manifestations typiques eut lieu au cours de l'hiver de 1898-1899, avant le décès de Toulouse-Lautrec. Après un dîner auquel il avait invité des amis, notamment Édouard Vuillard ainsi que Thadée et Misia Natanson, Lautrec amena ses invités à l'appartement montmartrois de deux cousins éloignés, Désiré Dihau, le bassoniste qu'il avait dessiné en train de mener un ours, et sa sœur Marie, qui donnait des leçons de chant. Dans leur appartement, se trouvaient deux peintures de Degas, *L'orchestre de l'Opéra* figurant Désiré[54], et un portrait de Marie au piano, deux œuvres datant de la fin des années 1860 aujourd'hui au Musée d'Orsay. Lautrec, montrant les tableaux à ses amis, leur dit : « Voici mon dessert[55]. »

C'est une histoire bien différente que nous raconte l'auteur « cubiste » André Salmon. Vers 1913, au Bateau-Lavoir, où habitait Picasso, qui devait acheter certains des monotypes de Degas, on se livrait entre artistes à un jeu : « L'un de nous proposait : "On fait Degas ?" Suivait la question : "Qui fait Degas, aujourd'hui ?" On se disputait l'emploi. Et tout de suite l'on commençait. L'un de nous, donc, faisait Degas, illustre bougon, visitant Pablo et le jugeant [...] " Faire Degas ", c'était aussi jouer à ce que l'on risquait de devenir, hélas ! une fois vieux. L'exercice, par avance, des ridicules du grand âge et, ça, pour s'en défendre mieux, au jour fatal venu, par le souvenir des farces de jeunesse[56]. »

On peut lire d'autres hommages, plus sérieux ceux-là, par exemple dans une lettre que Pissarro écrivit en 1898 à son fils Lucien : « Et Degas, qui va de l'avant sans cesse, qui trouve du caractère dans tout ce qui nous entoure[57]. » Puis l'obervation que fit Renoir à son fils Jean : « Degas a peint ses meilleures choses quand il n'y voyait plus[58] ! », et ce qu'il dit un jour au marchand Vollard : « Si Degas était mort à cinquante ans, il aurait laissé la réputation d'un peintre excellent, sans plus ; c'est à partir de cinquante ans que son œuvre s'élargit et qu'il devient Degas[59]. »

Degas avait débuté dans un monde apparemment établi et immuable. Ce monde, les Bellelli le symbolisaient, mais chez eux, déjà, il sentait poindre une certaine insécurité. Et il termina sa carrière en exprimant l'angoisse qui régnait à la fin de sa vie.

52. René Gimpel, *Journal d'un collectionneur*, Calmann-Lévy, Paris, 1963, p. 179.
53. Gimpel, *op. cit.*, p. 435.
54. Cat. n° 97.
55. Henri Perruchot, *La vie de Toulouse-Lautrec*, Hachette, Paris, 1958, p. 369.
56. André Salmon, *Souvenirs sans fin*, Gallimard, Paris, 1956, II, p. 99 et 100.
57. Lettres Pissarro 1950, p. 451.
58. Jean Renoir, *Renoir*, Hachette, Paris, 1962, p. 214.
59. Vollard 1959, p. 96.

Avertissement

Structure du catalogue

Le catalogue est divisé en quatre parties : I (1853-1873), II (1873-1881), III (1881-1890) et IV (1890-1912) dont chacune relève d'un membre du comité scientifique. Lorsqu'un auteur a écrit une notice hors de sa période, elle est signée de ses initiales au bas du texte (M.P. : Michael Pantazzi, J.S.B. : Jean Sutherland Boggs, G.T. : Gary Tinterow). Chaque partie est composée d'un essai, d'une chronologie et des notices complètes des œuvres exposées pour cette période. Parfois, le texte d'une notice porte sur plusieurs œuvres.

L'orthographe du nom de famille Degas

Le grand-père de l'artiste, Hilaire Degas, est né à Orléans et a vécu presque toute sa vie à Naples. D'après son acte de naissance et ses inscriptions tombales, il n'utilisa pas la particule dans l'orthographe de son nom de famille. Nous avons donc retenu cette orthographe pour les membres italiens de la famille. En revanche, Auguste De Gas, le père de l'artiste, modifia son patronyme lorsqu'il s'installa à Paris. Ses enfants écrivirent ainsi leur nom mais l'artiste, dans les années 1860, le changea en Degas. Les autres membres français de la famille continuèrent d'orthographier leur nom De Gas ; toutefois René, frère de l'artiste, adopta la forme de Gas, et son nom s'écrit ainsi lorsqu'il reçut la légion d'honneur en 1901. Dans ce catalogue, nous avons donc utilisé l'orthographe Degas pour l'artiste et les membres italiens de la famille, De Gas pour les membres français de la famille, et de Gas pour René et ses enfants après 1900.

Liste des abréviations

La liste complète des ouvrages cités en abrégé se trouve à la fin du volume, sous *Expositions* et *Bibliographie sommaire.* De plus, nous avons utilisé les abréviations suivantes :

BN	Bibliothèque Nationale, Paris.
BR Brame et Reff	Philippe Brame et Theodore Reff, *Degas et son œuvre. A Supplement,* New York, Garland Press, 1984.
D	Loys Delteil, *Edgar Degas,* collection « Le peintre-graveur illustré », IX, Paris, publié à compte d'auteur, 1919.
J	Eugenia Parry Janis, *Degas Monotypes,* Cambridge, Fogg Art Museum, 1968.

A ou C Adhémar ou Cachin	Jean Adhémar et Françoise Cachin, *Edgar Degas. Gravures et monotypes,* Paris, Arts et métiers graphiques, 1973.
L Lemoisne	Paul-André Lemoisne, *Degas et son œuvre,* 4 volumes, Paris, Paul Brame et C.M. de Hauke et Arts et métiers graphiques [1946-1949].
R Rewald	John Rewald, *Degas. Sculpture,* New York, Abrams, 1956.
RS Reed et Shapiro	Sue Welsh Reed et Barbara Stern Shapiro, *Edgar Degas. The Painter as Printmaker,* Boston, Museum of Fine Arts, 1984.
T Terrasse	Antoine Terrasse, *Degas et la photographie,* Paris, Denoël, 1983.
I :	Première Vente Atelier Degas, Paris, Galerie Georges Petit, 6-8 mai 1918.
II :	Deuxième Vente Atelier Degas, Paris, Galerie Georges Petit, 11-13 décembre 1918.
III :	Troisième Vente Atelier Degas, Paris, Galerie Georges Petit, 7-9 avril 1919.
IV :	Quatrième Vente Atelier Degas, Paris, Galerie Georges Petit, 2-4 juillet 1919.

Les notices du catalogue

Titre : Même si Degas donnait parfois des titres précis à certains de ses tableaux, comme *Scène de guerre au moyen âge* (cat. nº 45) présenté au Salon de 1865 ou *Petites filles spartiates provoquant des garçons* (cat. nº 40) inscrit au catalogue de la cinquième exposition impressionniste en 1880, il ne portait pas une attention particulière à l'intitulé de ses œuvres, peut-être parce qu'il les exposait peu ou les publiait rarement. Un grand nombre d'entre elles reçurent des titres descriptifs, parfois erronés, lorsqu'un marchand en fit l'acquisition, les reçut en dépôt ou les exposa. À la vente de l'atelier après le décès de l'artiste, les experts fixèrent souvent les titres des œuvres d'après leur sujet. Ces titres, hâtivement proposés, ont été largement acceptés et sont apparus, en partie, inchangés, dans le catalogue raisonné dressé par Paul-André Lemoisne. Il faut souligner toutefois que l'incessante reprise des mêmes thèmes, par l'artiste, entraîne inévitablement la répétition de titres identiques.

En établissant les titres des œuvres de cette exposition, nous avons d'abord cherché à retrouver ceux employés par l'artiste ou par ses contemporains. Tous les titres donnés par les experts lors des ventes de l'atelier, par Lemoisne ou par la critique ont été revus. Dans leur choix, les auteurs qui ont, autant que possible, repris l'intitulé traditionnel, se sont efforcés d'être le plus exact possible ; lorsqu'un titre a été modifié, le titre usuel est également donné. Les différents titres sous lesquels les œuvres ont été exposées, publiées, vendues ou achetées sont donnés entre guillemets dans les rubriques *Historique, Expositions* et *Bibliographie sommaire*.

Date : Degas a très peu daté ses œuvres. Ainsi parmi les 1 466 peintures et pastels figurant dans le catalogue raisonné dressé par Paul-André Lemoisne, moins de cinq pour cent d'entre eux sont datés par l'artiste. Lorsque Degas datait une œuvre, il le faisait souvent longtemps après l'avoir achevée et parfois de façon inexacte, comme l'a démontré Theodore Reff pour les dessins du milieu des années 1850 (Reff 1963, p. 250-251). À la rareté des expositions et des publications du vivant de l'artiste est due la maigre documentation dont nous disposons pour établir une chronologie précise. Toutefois, le dépouillement des archives de son marchand, Paul Durand-Ruel, nous a permis d'apporter plus de précisions sur les dates d'exécution de plusieurs de ses œuvres.

Technique : Degas a toujours innové, usant volontiers de nouveaux procédés dont il est parfois malaisé de déterminer la nature. Nous avons, lorsqu'il était difficile d'identifier la technique utilisée, eu recours à la compétence des divers laboratoires de recherche et services de restauration. L'extrême diversité des provenances n'a toutefois pu rendre systématique ces examens.

Dimensions : Les dimensions sont habituellement fournies par le prêteur ; données en centimètres, la hauteur précède la largeur.

Inscriptions : Ne sont données que les annotations de la main de l'artiste.

Cachets Degas : Les cachets de la vente et de l'atelier ont été indiqués avec leur position sur l'œuvre. Le cachet de la vente (Frits Lugt, *Les Marques de Collections de Dessins et d'Estampes,* Amsterdam, Drukkerijn, 1921, p. 117, n° 658), une inscription manuscrite « Degas » imitant une signature, est habituellement en rouge ; l'emploi d'une couleur différente a été indiqué. Ce cachet a été apposé sur la plupart des œuvres figurant aux ventes de l'atelier (voir I - IV, dans les abréviations). Le cachet de l'atelier (Lugt, *op. cit.,* p. 117, n° 657), « Atelier Ed. Degas » dans un ovale, a été apposé en noir sur les

œuvres qui étaient dans l'atelier de l'artiste au moment de son décès.

Prêteur : L'intitulé (nom du propriétaire, lieu de conservation) suit la volonté du prêteur,

Identification de l'œuvre : À la fin de chaque fiche technique, précédant les notices, nous donnons la référence abrégée à un catalogue raisonné (Lemoisne, Rewald, etc., voir abréviations), à l'inventaire du Cabinet des dessins du Musée du Louvre (Orsay), (RF suivi du numéro d'inventaire) ou aux catalogues de ventes, permettant ainsi une identification rapide de l'œuvre.

Historique : Malgré tous les efforts pour retracer la provenance des œuvres, il y a encore des interruptions dans l'historique de certaines d'entre elles. Ces interruptions ont été indiquées par un point. Un point virgule signifie une filiation clairement établie.

Expositions : La date et le lieu d'exposition précèdent tous les autres renseignements, tant dans les références abrégées que dans les références complètes. Les mentions portées entre crochets ne figuraient par sur le catalogue.

Bibliographie sommaire : Nous avons volontairement exclu de cette rubrique les ouvrages généraux pour ne citer que les publications qui apportent des précisions sur l'œuvre exposée. Pour les œuvres appartenant aux collections nationales françaises, nous n'avons mentionné que le premier et le dernier catalogue des collections.

Repr. : Lorsque dans un catalogue ou une monographie toutes les œuvres mentionnées sont reproduites, nous ne renvoyons pas à l'illustration (voir liste des abréviations). Nous le faisons seulement dans le cas des ouvrages partiellement illustrés en indiquant à l'aide des abréviations appropriées, pl., fig., ou repr.

Carnets de Degas : Pour les références aux carnets de l'artiste, nous avons utilisé l'ouvrage de Theodore Reff (*The Notebooks of Edgar Degas,* New York, Hacker Art Books, 1985), indiquant entre parenthèses, à chacune des mentions, le numéro d'inventaire du propriétaire du carnet : par ex., Reff 1985, Carnet 18 (BN, n° 1, p. 21).

Localisation des œuvres : Nous nous sommes efforcés d'indiquer la localisation des œuvres qui ne sont pas présentées dans l'exposition. Dans le cas des titres qui sont seulement suivis d'un numéro d'identification, leur localisation nous est inconnue.

I

1853-1873

par Henri Loyrette

Fig. 9
Anonyme, *Degas,* vers 1855-1860,
photographie,
Paris, Bibliothèque Nationale.

«Ce qui fermente dans cette tête est effrayant»

1. Alexandre 1935, p. 146.
2. Albert André, *Degas*, Galerie d'Estampes, Brame, Paris, s.d.
3. Louis Vauxcelles, *La France*, 29 septembre 1917.
4. André Michel, « E. Degas », coupure de presse, sans date, « Recueil de coupures de presse réunies par René de Gas », Paris, Musée d'Orsay.
5. J.-É. Blanche, *Propos de peintre*, Paris, 1927, p. 294-295.
6. Alexandre 1935, p. 153. En juillet 1906, Paul Valéry écrit à André Lebey ; « J'ai dîné aussi chez Degas, assez aplati par les 72 ans qu'il vient d'accomplir... Sur le mur, il avait accroché un tableau de son jeune temps, du temps où Poussin le poursuivait. Ce tableau assez loin d'être achevé s'intitule *Jeunes filles spartiates défiant les garçons à la lutte*. Deux groupes très cherchés et très dessinés où les filles sont charmantes, les garçons dédaigneux font jaillir leurs muscles. Au fond le Taygète et la ville fantaisiste de Sparte. » Lettre citée dans Paul Valéry, *Œuvres*, II, Pléiade, Paris, 1984, p. 1568.
7. Albert André, *op. cit.*

Les vingt premières années de la carrière de Degas, de 1853 à son retour de la Nouvelle-Orléans en 1873, sont une période complexe, encore peu étudiée, dans laquelle la plupart voient un long apprentissage, conduisant progressivement à l'*Orchestre de l'Opéra* (cat. n° 97) ou au *Foyer de la danse* (cat. n° 107), chefs-d'œuvre où semble enfin apparaître, tel qu'en lui-même, le « vrai » Degas. Arsène Alexandre, qui le connut vaguement, ne juge pas autrement ce long intervalle pendant lequel « sa route se sera tracée, orientée ;... désormais, poursuit-il, il ne s'en écartera plus, quelques aspects et quelques phases qu'elle traverse[1]. »

Aussi les « œuvres de jeunesse » sont-elles souvent considérées comme des palimpsestes sur lesquels on décrypte tout à la fois un attachement marqué et constant aux maîtres anciens et des « signes certains du modernisme qui sera bientôt son domaine[2] ». Parfois négligées, elles apparaissent comme les tentatives certes intéressantes mais inabouties d'un peintre qui ne s'est pas encore trouvé, d'un Degas avant Degas attendant encore les révélations de l'amitié avec Manet et Duranty. Les débuts classiques, sans « nul geste d'insurrection[3] » ne laissent, pour beaucoup, présager qu'un médiocre peintre d'histoire que dégrossira, dans les années 1860, la fréquentation assidue des habitués du café Guerbois. Rares sont ceux qui, tel André Michel, vantent la beauté et l'originalité des œuvres de jeunesse : « Je voudrais rendre attentifs nos plus farouches ''révolutionnaires'', nos ''sauvages'', à ces débuts ''classiques'' de celui dont ils se sont si souvent réclamés... »; prémonitoire si l'on considère le révisionnisme actuel, le critique ajoutait : « Si j'en crois certains symptômes, nous aurions bientôt la surprise et la satisfaction d'entendre traiter Degas de pompier[4]. » Les leçons de Lamothe, l'enseignement reçu à l'École des Beaux-Arts, le séjour transalpin, enfin l'effort soutenu sur plusieurs années pour mener à bien de grandes compositions historiques ont attisé la méfiance de la plupart des biographes qui n'y ont considéré que les prémices, « dans le moule », d'une carrière qui aurait pu être officielle. Aussi le long périple en Italie (1856-1859) est-il souvent examiné avec suspicion par ceux qui n'y voient que ferment d'académisme : Degas, même s'il n'avait pas eu le Prix de Rome et malgré ses alibis familiaux — une large partie de la famille paternelle résidait dans la péninsule — avait néanmoins accompli, pendant trois années consécutives, un voyage qui, par sa raison même, sa durée et les travaux qui en furent l'objet (en premier lieu le grand nombre d'académies et de copies, voir « Académies », p. 65, et cat. n° 27), ressemblait fort à celui d'un pensionnaire de l'Académie de France à Rome. Ce sont les peintures d'histoire — la présente exposition réunit les quatre principales (cat. n°s 26, 29, 40, 45) — qui font largement les frais de cet état d'esprit ; Degas, sa vie durant, leur témoignera un réel attachement, mais ses proches se montreront déjà plus réticents — Jacques-Émile Blanche n'y verra que des « toiles sèches, émaciées[5] » ; Arsène Alexandre jugera les *Petites filles spartiates* (cat. n° 40) « une œuvre de nulle portée », une « aimable et grêle anecdote[6] » — et la critique sera unanimement hostile, n'y relevant que des « gages donnés à la tradition scolaire[7] ».

Tout, en effet, dans les débuts de Degas tranche avec l'idée, si confortablement établie, du peintre « moderne » ; mais, plutôt que d'insister, comme on le fait trop souvent, sur les ruptures successives, il est plus sage et plus juste de souligner l'évidente continuité d'une œuvre ; plutôt que d'attendre, pour marquer les véritables débuts du peintre, les définitives et fulgurantes révélations du réalisme, il est plus sage et plus juste d'analyser les « proximités douteuses » de l'académisme. On s'aperçoit alors que, malgré les incertitudes et les hésitations que le peintre confessera plus tard, nous avons, dès l'autoportrait inaugural (cat. n° 1), « tout Degas » avec sa manière propre et, de *Sémiramis* aux ultimes baigneuses ou danseuses, la même passion, le même souffle, la même ténacité, l'évidente continuité de la ligne mélodique.

Les trois années, capitales pour la formation de l'artiste, qui vont de 1853 à 1856, ne sont que très approximativement connues par quelques maigres sources d'archives et, surtout, par les renseignements que l'on peut tirer des carnets régulièrement utilisés alors. À Louis-le-Grand, Degas n'avait pas particulièrement brillé en dessin : « Degas s'applique et réussit bien » (4e trimestre 1847) ; « bien pour le travail et les progrès » (1er trimestre 1848) ; « bon travail ; progrès satisfaisants » notaient les relevés trimestriels qui, ensuite, jusqu'à la fin de la scolarité, portèrent une constante mention « bien »[8]. Il glane quelques récompenses, un prix en 1848 (« têtes d'après la gravure »), un deuxième accessit en 1849 (« têtes d'après la bosse ») mais ses condisciples Henri Rouart et Paul Valpinçon qui, tous deux, montreront plus tard de petits talents de peintre font aussi bien sinon mieux que lui. Ce qui reste mystérieux, c'est la rapidité avec laquelle, au sortir du lycée, Degas choisit sa voie puisque, quittant Louis-le-Grand le 27 mars 1853, après avoir obtenu quatre jours auparavant son baccalauréat, il est enregistré, dès le 7 avril comme copiste au Louvre, et reçoit, le 9, l'autorisation de copier au Cabinet des estampes de la Bibliothèque Nationale. Certes, en novembre, Degas s'inscrit à la Faculté de Droit — il ne renouvellera pas son inscription — mais ce n'est là qu'un gage donné à un père qui, malgré son intérêt pour la peinture, ne devait pas envisager sans appréhension une carrière d'artiste pour son fils ; dînant chez les Halévy en mai 1889, Degas, avare de confidences sur tout ce qui touchait à ses débuts, confessera qu'il avait bien fait son droit mais que « pendant ce temps [il dessinait] tous les primitifs du Louvre » avant d'avouer à son père que « ça ne pouvait plus durer[9] ».

À Louis-le-Grand, Degas eut trois professeurs de dessin : Léon Cogniet — qui, très occupé, était autorisé à ne venir qu'une fois par semaine[10] — Roehn et Bertrand, excellents maîtres enseignant des classes surchargées : « pour entraîner cette foule, on ne la divisait pas seulement en deux groupes : celui qui dessinait d'après la bosse (c'était à peu près le quart des élèves) ; celui qui dessinait d'après la gravure (les trois autres quarts). Mais on avait encore fragmenté en sections chacun des deux groupes : dix sections au total. Les uns dessinaient au trait, les autres à l'estompe et avec des ombres[11]. »

C'est, sans doute, Léon Cogniet, peintre de renom, membre de l'Institut depuis 1849, qui conseilla à Degas de fréquenter l'atelier de son élève Félix-Joseph Barrias (1822-1907) qui devait à sa grande composition des *Exilés de Tibère* (1851) une gloire toute récente. Du passage de Degas chez Barrias, nous ne savons rien et le peintre ne semble avoir gardé aucun souvenir de celui qui fut son premier maître. On peut toutefois déceler un reliquat de l'enseignement de ces deux artistes, dans certains sujets historiques auxquels Degas pensa un moment en 1856-1857 et notamment ce *Tintoret peignant sa fille morte* pour lequel il fit plusieurs études[12] et qui s'inspirait d'une des compositions les plus célèbres de Léon Cogniet.

Louis Lamothe qu'il prit, dit-on, comme maître sur les conseils d'Édouard Valpinçon, ami et collectionneur d'Ingres, eut une toute autre importance dans sa formation. Disciple d'Hippolyte Flandrin pour lequel il travailla au château de Dampierre, à Saint-Paul de Nîmes et surtout à Saint-Vincent-de-Paul à Paris, Lamothe

8. Paris, archives du lycée Louis-le-Grand.
9. Halévy 1960, p. 30.
10. G. Dupont-Ferrier, *Du collège de Clermont au lycée Louis-le-Grand*, II, Paris, 1922, p. 361.
11. *Ibid.*
12. Reff 1985, Carnet 8 (coll. part., p. 86 et 86v).
13. Alexandre 1935, p. 146.
14. Maurice Denis, « Les élèves d'Ingres », *L'Occident*, 1902, p. 88-89.
15. Reff 1985, Carnet 2 (BN, n° 20, *passim*).
16. Reff 1985, Carnet 1 (BN, n° 14, p. 12).
17. Reff 1985, Carnet 5 (BN, n° 13, p. 33).
18. Reff 1985, Carnet 6 (BN, n° 11, p. 65).
19. Reff 1985, Carnet 5 (BN, n° 13, p. 33).

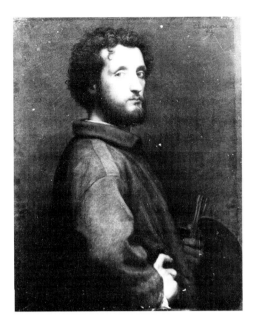

Fig. 10
Lamothe, *Portrait de l'artiste*,
1859, toile,
Lyon, Musée des Beaux-Arts.

(1822-1869), originaire de Lyon, transmit à Degas, par Flandrin interposé, les préceptes de l'enseignement ingresque : amour du dessin — « Faites des lignes, beaucoup de lignes, et vous deviendrez un bon artiste » lui aurait dit Ingres lors de leur brève rencontre[13] — culte des maîtres italiens des XVe et XVIe siècles — que Degas copia au Louvre dès 1853 — en même temps que la probité foncière, l'honnêteté toute provinciale, le goût du travail bien fait de l'école lyonnaise. De cet artiste médiocre, plus praticien que créateur, auteur cependant de « quelques dessins admirables » comme le concédait Maurice Denis[14], Degas se réclamera lorsqu'il entra à l'École des Beaux-Arts, le 5 avril 1855, se classant trente-troisième au concours de places. Encore une fois, les renseignements sur le bref passage à l'École nous sont comptés ; tout ce que nous savons, ignorant même dans quel atelier le jeune peintre étudia, c'est qu'il n'y persévéra pas, disparaissant dès le semestre suivant. Peut-être fut-il rebuté par les mœurs un peu brutales de l'École ; peut-être, suivant les conseils qu'Ingres donna à Amaury-Duval, préféra-t-il, négligeant un enseignement qui ne lui convenait guère, renoncer au Prix de Rome puisqu'il avait les moyens d'assurer lui-même les frais d'un séjour prolongé en Italie.

L'emprise « flandrinienne-lamothienne » pour employer la terminologie d'Auguste De Gas est alors considérable : visitant l'Exposition Universelle de 1855, Degas ne regarde qu'Ingres, objet d'une importante rétrospective[15] ; il copie Flandrin à Saint-Vincent-de-Paul[16], le retrouve, à l'été de 1855, sur le chantier de Saint-Martin-d'Ainay à Lyon, accompagné de son fidèle Lamothe. Mais ce très fort ascendant du disciple préféré d'Ingres est heureusement contrebalancé par l'influence du milieu familial et celle toute particulière d'Auguste De Gas. Celui-ci, qui n'a jamais vraiment contrecarré les vœux de son fils, se montre, dès ses débuts, attentif à ses progrès ; le peu d'admiration qu'il a pour Delacroix n'en fait pas un inconditionnel d'Ingres et moins encore de ses épigones ; sa prédilection est pour la peinture italienne des XVe et XVIe siècles qui, selon lui, n'a jamais été surpassée : l'enseignement de Lamothe ne vaut que par son respect affiché pour l'art de ces « adorables fresquistes ». Les liens étroits d'Auguste De Gas avec ces grands collectionneurs que sont Marcille et La Caze chez lesquels il entraînait son fils à la sortie du lycée, l'amitié qu'il a pour Grégoire Soutzo, graveur et amateur d'estampes, son incontestable culture picturale, permettent au jeune peintre d'entendre un autre son de cloche et d'adoucir ce qu'une stricte obédience flandrinienne pouvait avoir de desséchant.

L'ingrisme de Degas à ses débuts, qui pourrait être l'objet de longues discussions, nous semble beaucoup moins manifeste qu'on ne l'a dit. L'autoportrait du printemps de 1855, son premier chef-d'œuvre, montre par rapport au modèle ingresque des différences profondes (cat. n° 1) et tout éloigne le portrait de *René De Gas à l'encrier* (cat. n° 2) des effigies d'Ingres et de ses successeurs. L'influence de Flandrin et de l'école lyonnaise est en revanche apparente dans plusieurs toiles des débuts du séjour italien, le portrait de sa cousine *Giovanna Bellelli* (L 10 ; 1856, Paris, Musée d'Orsay), celui de son grand-père *Hilaire Degas* (cat. n° 15) et surtout la *Femme sur une terrasse* (cat. n° 39), transposition exotique d'une œuvre célèbre d'Hippolyte Flandrin.

On ne sait trop en revanche la portée des étroites relations de Degas avec Grégoire Soutzo ; figure énigmatique — aucune de ses estampes n'est malheureusement connue — il initia Degas à la gravure et lui donna lors de leurs longues discussions (« grande conversation avec Soutzo » note Degas le 10 janvier 1856[17] ; « entretien singulier » avec lui confie-t-il le 24 février[18]) des conseils sur le paysage (voir « Les paysages de 1869 », p. 153), l'encourageant à ne pas biaiser devant la nature, à l'« aborder de front » et « dans ses grandes lignes »[19]. Grâce à Soutzo, Degas découvrit Corot, les graveurs flamands et hollandais du XVIIe siècle dont le prince roumain avait réuni une belle collection (voir « L'autoportrait gravé de 1857 », p. 71) ; c'est à lui, somme toute, que l'on doit, à ses débuts, Degas paysagiste et Degas graveur.

Lorsque Degas part pour Naples en juillet 1856, c'est, malgré ses vingt deux ans, plus qu'un artiste débutant ; certes les autoportraits contemporains le montrent encore hésitant, incertain de la voie à suivre — mais une dizaine d'années plus tard,

assis à côté de son ami Valernes (voir cat. n⁰ 58), il aura toujours le même « air » ; il débarque en Italie avec l'intention d'y effectuer le périple habituel, celui de tous les artistes français titulaires ou non du Prix de Rome. Ses idées, ses ambitions sont, très ouvertement, celles d'un petit fils d'Ingres même si ses ouvrages se démarquent déjà notablement de la filiation ingresque. Il suffit de rapprocher l'émouvant autoportrait du Musée d'Orsay (cat. n⁰ 1) de celui impérieux et vantard de Lamothe (fig. 10) exécuté quelques années plus tard pour constater tout ce qui sépare déjà le maître de celui qui est encore son disciple. Dès ses années d'apprentissage, Degas occupe une place à part dans la peinture française et qui sera toujours la sienne, rebelle aux rapprochements, réticente aux classifications ; le long séjour italien, étape obligée de toute carrière artistique, au lieu de le couler dans le moule, allait encore accentuer le fossé qui le séparait déjà de la plupart de ses contemporains.

Paradoxalement Degas ne trouva pas en Italie ce qu'il était venu y chercher ; plus que la connaissance des maîtres italiens qu'il avait déjà par la collection considérable du Louvre, ce furent la rencontre, au début de 1858, de Gustave Moreau, les longues discussions artistiques avec celui-ci, la révélation grâce à son nouveau mentor, d'artistes peu ou pas représentés dans la péninsule, Van Dyck, Rubens mais aussi Chassériau et surtout Delacroix, qui permirent une incontestable évolution de son art. À Rome, Degas côtoie, un temps, un milieu artiste qu'il n'avait pas eu l'occasion de fréquenter à Paris, pensionnaires de l'Académie de France (pour citer ses relations, Émile Lévy, Delaunay, Chapu, Gaillard), peintres bénéficiant d'autres bourses (comme Bonnat dont le séjour est financé par la ville de Bayonne), venus exécuter des commandes (Tourny, sur l'ordre de Thiers, copie alors les fresques de la chapelle Sixtine) ou faisant, par leurs propres moyens, des séjours plus ou moins longs (ainsi Picot, maître de plusieurs pensionnaires ou Gustave Moreau). Tous bénéficient de l'accueil de l'Académie de France, sont facilement reçus aux « dimanches » du directeur, profitent de l'« Académie du soir » où l'on se retrouve pour étudier le modèle nu (voir « Académies », p. 65). Les artistes français à Rome forment une société d'autant plus soudée et restreinte qu'ils n'ont aucun contact avec la société italienne en général, les artistes italiens en particulier. Rome apparaît comme une ville de province, « mal tenue, mal rangée, baroque et sale[20] », décevante lorsqu'on la découvre mais toujours quittée, quelques années plus tard, « avec regret ou plutôt avec déchirement[21] » ; l'art vivant y est anémique, « un très petit nombre de vrais artistes », mais en revanche « une pléiade de fabricants qui vivent sur la réputation de leurs ancêtres[22] ». Ainsi Henner avouera qu'il est resté cinq ans à Rome, « sans avoir vu un seul tableau moderne[23] ». Moreau, Chapu, Delaunay, Bonnat mais aussi Taine et About auraient pu dire la même chose : on ne va pas en Italie pour regarder la peinture contemporaine, au demeurant détestable.

Malgré ses multiples relations familiales, limitées, il est vrai, à Naples où résidait l'essentiel de sa famille paternelle, et Florence où vivait en exil son oncle Gennaro Bellelli (voir cat. n⁰ 20), Degas ne fit pas preuve d'une particulière ouverture au milieu italien, limitant son commerce à deux artistes obscurs, Stefano Galletti et Leopoldo Lambertini[24] et, peut-être, à Cristiano Banti[25]. Car, à l'exception de celles avec le graveur Tourny et le sculpteur Chapu, les nouvelles amitiés de Degas passent par le tout puissant Gustave Moreau.

Ils se sont vraisemblablement connus en début de 1858, lorsque Moreau, arrivé à Rome à la fin d'octobre 1857, se rendit, après de longs travaux de copie à la Farnesine et à la chapelle Sixtine, plus régulièrement à l'Académie du soir de la Villa Médicis[26]. Mais, le 9 juin 1858, Moreau partit pour Florence où Degas le retrouva, une quinzaine de jours seulement, deux mois plus tard ; ils ne se revirent qu'en décembre de la même année et jusqu'au départ de Degas pour Paris à la fin du mois de mars 1859. Plus tard, Chapu ou Bonnat se souviendront de l'aimable compagnon que fut Moreau lors de multiples excursions communes ; pour Degas il est cependant plus qu'un ami de voyage lui permettant de supporter le séjour parfois ennuyeux de Rome ou de Florence. De huit ans plus âgé — il est né en 1826 —, ayant déjà une œuvre derrière lui, Moreau a,

20. H. Taine, *Voyage en Italie,* Paris, 1866 (rééd. 1965), p. 24.
21. E. About, *Rome contemporaine,* Paris, 1861, p. 62.
22. About, *op. cit.,* p. 187.
23. J.J. Henner, *Journal inédit,* Paris, Musée Henner.
24. Voir 1984-1985 Rome, p. 25. De Leopoldo Lambertini, nous ne savons rien. Stefano Galletti (mort en 1904) était sculpteur et travailla notamment, comme nous l'a indiqué Olivier Michel, à Santa Maria in Aquiro et à S. Andrea della Valle à Rome.
25. Voir 1983 Ordrupgaard, p. 84.
26. Lettre de Gustave Moreau à ses parents, de Rome à Paris, le 14 janvier 1858, Paris, Musée Gustave Moreau.
27. Lettre de Gustave Moreau à ses parents, de Rome à Paris, le 19 novembre 1857, Paris, Musée Gustave Moreau.
28. Lettres de Gustave Moreau à ses parents, de Rome à Paris, les 12 novembre 1857, 7 janvier 1858, et 14 janvier 1858, Paris, Musée Gustave Moreau.
29. Lettre de Gustave Moreau à ses parents, de Rome à Paris, s.d. [février 1858], Paris, Musée Gustave Moreau.

indiscutablement, un don de pédagogue, un talent d'introducteur dont témoigneront ultérieurement Matisse ou Rouault. Car il y a chez Moreau découvrant l'Italie, une « impressionnabilité », pour reprendre son propre terme — « Je suis depuis mon départ de Paris, écrit-il à ses parents, sous l'impression d'une grande sensibilité. Jamais je n'ai ressenti toutes choses si vivement... Il y a un grand bruit au-dedans de moi, un grand mouvement d'idées et de sentiments[27]. » — qui se répercute sur le jeune Degas. L'éclectisme de son aîné qui s'intéresse tout à la fois à Raphaël, Michel-Ange, aux Florentins du XVIe siècle, au Corrège et particulièrement aux Vénitiens, Carpaccio mais surtout Titien et Véronèse, devient bientôt le sien puis celui de la plupart des pensionnaires de l'Académie de France à la fin des années 1850. Les recherches contemporaines de Moreau — conscient que le dessin est désormais « sa partie forte », il fait porter ses efforts sur la couleur et se livre « à des études de valeur et de tons décoratifs » où « l'étude de détail n'entrera pour rien[20] » — intéressent particulière-ment Degas qui suit une évolution parallèle et réussit à se débarasser ainsi de la tutelle trop étroite de Flandrin et de Lamothe. Moreau multiplie les investigations techniques afin de reproduire, le plus fidèlement possible, coloris et texture de la peinture ancienne : tour à tour il utilise l'aquarelle afin de rendre « le ton mat et l'aspect doux de la fresque », la « détrempe rehaussée d'aquarelle » pour « imiter les fresques à l'huile[29] » ou encore le pastel. Degas qui, par la suite, ne cessera d'expérimenter de nouveaux procédés, lui doit, en bonne partie, son insatiable curiosité dans ce domaine et, vraisemblablement, son initiation au pastel qu'il emploiera pour éprouver des effets de « coloration générale » dans des esquisses de la *Famille Bellelli* (cat. no 20) et de *Sémiramis* (cat. no 29).

L'amitié de Degas pour Moreau, l'ascendant considérable que celui-ci eut, au moins deux années durant, sur le jeune peintre se lit tout particulièrement dans l'émouvant *Dante et Virgile* (fig. 11) que Degas envoya de Florence, tout juste terminé,

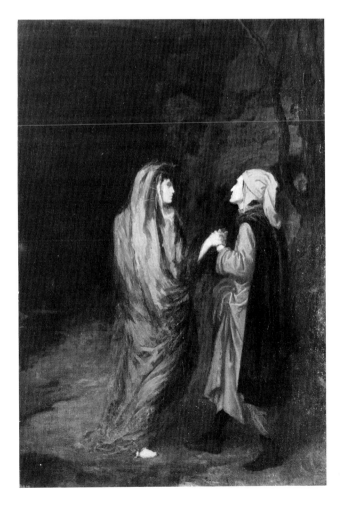

Fig. 11
Dante et Virgile, 1858,
toile, coll. part., L 34.

à son père à l'automne de 1858[30]. Moreau guide et soutient son jeune disciple comme Virgile, Dante : « les tristesses qui sont la part de celui qui s'occupe d'art » et que Moreau avait annoncées à son ami[32], les aléas d'un métier que son nouveau maître lui a rendu difficile, comme il s'en plaindra plus tard[31], lui font réclamer ses encouragements et placent métaphoriquement Degas dans la situation de Dante. Mais si l'amitié avec Moreau se traduit de façon symbolique par cette image des deux poètes se donnant la main avant d'entreprendre la périlleuse traversée, elle se lit aussi formellement : Degas est, en effet comme le constate son père à la réception de la caisse qui contient le *Dante et Virgile*, « débarassé de ce flasque et trivial dessin Flandrinien Lamothien et de cette couleur terne grise[33] ». Cet abandon, momentané, des sains préceptes ingresques pousse Degas du côté de Delacroix dont il n'a sans doute (bien qu'il l'ait encore peu regardé et étudié) jamais été si proche.

La rencontre Degas-Moreau, longtemps occultée — qu'est-ce qu'un des maîtres de la « Nouvelle peinture » devait au peintre désormais négligé des Hélène et des Salomé ? — fut déterminante pour l'évolution du jeune artiste. Sans Moreau, le voyage d'Italie n'aurait pu être que la confirmation de ce qu'il savait déjà. Comme ses amis pensionnaires, Degas aurait multiplié les images rabâchées d'une Italie conventionnelle, filles du peuple en costume local, augustes mendiantes (cat. n° 11), paysages attendus des environs de Naples ou de Rome, autant de thèmes auxquels il conféra cependant lorsqu'il les aborda dans la première phase de son séjour, une indiscutable originalité.

C'est en 1859 que l'on mesure le mieux l'emprise de Moreau sur le peintre de vingt-cinq ans. Degas, rentré enfin à Paris après trois ans d'Italie, rompt avec Lamothe, et brûle désormais ce qu'il avait autrefois admiré. Ses réactions lors d'une visite au Salon de 1859 en compagnie d'amis de Moreau montrent la rapide évolution de ses goûts : aux portraits d'Hippolyte Flandrin, il préfère désormais ceux de Ricard « composés d'une façon plus pittoresque », défend, malgré l'opinion négative d'Émile Lévy qui trouve cela « horriblement laid » toutes les œuvres exposées de Delacroix auquel il n'avait pas adressé un regard à l'Exposition Universelle de 1855[34].

Bien vite cependant les relations de Degas avec ses amis romains vont s'espacer. En 1863, il fera encore deux beaux portraits de Léon Bonnat (cat. n° 43) et gardera au tout début des années 1860 des liens étroits avec Gustave Moreau que l'on peut lire non seulement dans la petite toile qu'il fit d'après lui (Paris, Musée Gustave Moreau), mais aussi dans quelques-unes de ses peintures d'histoire. La longue élaboration de *Sémiramis construisant Babylone* (cat. n° 29) témoigne cependant des distances qu'il prend peu à peu vis-à-vis de son mentor des années italiennes : partant d'un sujet et d'une composition tumultueuse et sonore « à la Moreau », il évolue progressivement vers une œuvre qui en est fort éloignée, lente, sereine, peu colorée. Plus tard, il aura encore quelques mots gentiment cruels sur la peinture de son ancien maître, minimisant lui-même le rôle considérable joué par celui qui sera le professeur vénéré de Matisse et Rouault, dans sa propre éducation.

L'année 1859 marque, à bien des égards, les véritables débuts de Degas dans le métier d'artiste : au retour d'un séjour prolongé en Italie, il quitte l'appartement paternel pour un atelier rue de Laval dans un quartier où, changeant sporadiquement d'adresse, il habitera jusqu'à sa mort. Degas devient un peintre parisien, très attaché à sa ville qu'il ne quitte que peu, parfois durant les mois d'été — à partir de 1861, il se rend fréquemment chez ses amis Valpinçon dans l'Orne — mais rarement pour des excursions lointaines — à Bourg-en-Bresse où il visite en janvier 1864 et janvier 1865 sa famille de la Nouvelle-Orléans qui y séjourne, à Londres qu'il découvre en octobre 1871, et en Italie (Florence et Naples en 1861 sans préjuger de possibles voyages ultérieurs). L'expédition louisianaise de 1872-1873, mûrement réfléchie et décidée après bien des tergiversations, est une exception dans cette vie calme et sédentaire.

30. 1984-1985 Rome, cat. n° 45, p. 135-139.
31. Lettre de Degas à Gustave Moreau, le 2 septembre 1858 ; Reff 1969, p. 282.
32. Lettre d'Eugène Lacheurié à Gustave Moreau, le 12 août 1859, Paris, Musée Gustave Moreau.
33. Lemoisne [1946-1949], I, p. 30.
34. Lettre d'Eugène Lacheurié à Gustave Moreau, le 9 juin 1859 ; lettre d'Émile Lévy à Gustave Moreau, le 12-13 mai 1859, Paris, Musée Gustave Moreau.
35. Lettre de René De Gas à Michel Musson, de Paris à la Nouvelle-Orléans, le 13 octobre 1861, Nouvelle-Orléans, Tulane University Library.
36. Lettre de René De Gas à la famille Musson, de Paris à la Nouvelle-Orléans, le 22 avril 1864, Nouvelle-Orléans, Tulane University Library.
37. Lettre de René De Gas, de Paris à la Nouvelle-Orléans, s.d., Nouvelle-Orléans, Tulane University Library.
38. Lemoisne [1946-1949], I, p. 41 et n. 42.
39. Lemoisne [1946-1949], II, n° 186.

Dans le vaste espace où il emménage en 1859, le peintre va enfin pouvoir s'atteler à des toiles de grand format qu'il n'avait pu jusqu'ici, faute de place, aborder. Aussi le début des années 1860 sera-t-il caractérisé par un effort continu pour couvrir de grandes surfaces — *La Fille de Jephté* (cat. n° 26), *La famille Bellelli* (cat. n° 20) sont alors en chantier, mais également, quoique de moindre dimension, *Sémiramis* (cat. n° 29) et les *Petites filles spartiates* (cat. n° 40) — avec l'ambition évidente dont témoignent les allusions fréquentes dans la correspondance familiale, de présenter l'une ou l'autre de ces œuvres achevées au Salon. Degas travaille intensément : il « pioche ferme à sa peinture » note son frère René en 1861[35] ; « Edgar travaille toujours énormément sans en avoir l'air » écrira-t-il trois ans plus tard[36]. À la Nouvelle-Orléans, à peine arrivé, il se met à faire des portraits et rapportera, de cinq mois de séjour, une impressionnante série de chefs-d'œuvre. Le Degas taciturne, hésitant ou songeur des autoportraits, celui dont on sent si souvent à travers ses carnets — qui sont encore pour ces années-là, en raison de la parcimonie de la correspondance, notre principale source d'information — l'anxiété et la fébrilité, celui que ses proches voient tout à son œuvre au point de paraître parfois brusque et désagréable — « ce qui fermente dans cette tête est effrayant » note encore son frère René dans la même lettre d'avril 1864 —, l'artiste perpétuellement mécontent de son travail, qui peut passer des années sur certaines toiles sans vraiment les achever, est aussi capable d'exécuter, en quelques heures, dans le constant remue-ménage d'une maison bruyante, des études poussées pour un portrait complexe (*Madame Théodore Gobillard,* cat. n° 87).

Mais le constant mélange d'insatisfaction et d'évidente facilité, ce perpétuel besoin de reprendre une œuvre que l'on pouvait croire achevée, de revenir encore sur un tableau laissé pour un temps dans un recoin de l'atelier, suscite inévitablement, chez ses proches, quelques incertitudes sur les dons mêmes du jeune peintre ; si René se persuade qu'il a « non seulement du talent mais même du génie[37] », Auguste De Gas, son père, ne manque pas d'ironiser : « Notre Raphaël travaille toujours mais n'a encore rien produit d'achevé » avant de s'inquiéter « cependant les années passent...[38] » ; aux dires de la famille Dihau, la satisfaction complète de la famille Degas ne fut affichée que vers 1870 lorsque le peintre exécuta l'*Orchestre de l'Opéra* : « c'est grâce à vous — expliqua-t-on au modèle surpris qui, emportant la toile à Lille, l'avait soustraite à de possibles retouches — qu'il a enfin produit une œuvre finie, un vrai tableau[39] ! ».

À la différence de ses amis Tissot, Stevens ou même Moreau et Manet, Degas ne fait pas encore carrière et il est, dans les années 1860, parfaitement inconnu du public. Tissot, issu d'un milieu comparable, bâtit, le succès venant, une importante fortune, achète un hôtel particulier avenue de l'Impératrice, multiplie les compositions plaisantes pour une clientèle qu'il a su rapidement se trouver. Gustave Moreau, avec lequel Degas a pratiquement rompu, se voit acheter son *Œdipe et le Sphinx* par le prince Napoléon au Salon de 1864 et sera, en novembre de l'année suivante, invité par l'Empereur à une des fameuses séries de Compiègne. Manet, qui fait figure de chef d'école, jouit depuis 1863 et le « Salon des Refusés », d'une célébrité « à la Garibaldi » pour reprendre une des expressions de Degas qui, lui, ne peut aligner que de très maigres commentaires, pas toujours aimables, sur les tableaux qu'il expose au Salon entre 1865 et 1870.

Le Salon, qu'il critiquera d'une manière acerbe dans une lettre publiée par le *Paris-Journal* du 12 avril 1870 (voir chronologie), est en effet pour Degas la seule occasion de montrer alors sa production. Les huit œuvres qu'il y présente en six ans sont à peine remarquées : pas un mot en 1865 sur *Scène de guerre au moyen âge* (cat. n° 45), silence complet en 1867 si l'on excepte la rapide mention de Castagnary sur les deux *Portrait de famille* (cat. n° 20), critique mitigée de Zola sur celui de Mademoiselle Fiocre en 1868 (cat. n° 77), des éloges plus soutenus sur les portraits accrochés en 1869 ; la moisson est peu abondante. Degas, par ailleurs, ne vend pratiquement rien. Certes, à la différence de la plupart de ses confrères, il n'a pas besoin d'écouler ce que lui-même appelait ses « produits » pour vivre ; toutefois lorsqu'il se voit, en 1869, dans « une des plus célèbres galeries d'Europe, celle à Bruxelles de M. Van Praet, ministre

du roi », il en ressent, selon la formule de son frère Achille, « un certain plaisir » et gagne « enfin quelque confiance en lui et son talent[40] ». La fin des années 1860 et le début des années 1870 marquent un incontestable changement : en 1868, Manet qui sent le vent tourner pour son jeune confrère, écrit, rapportant les propos de Duranty : « qu'il est en train de devenir le peintre du high life[41] » ; quatre ans plus tard, en janvier 1872, Durand-Ruel achète pour la première fois, directement à l'artiste, trois tableaux, commençant ainsi une collaboration de près d'un demi-siècle et faisant débuter la vraie carrière — au sens commercial du terme — du peintre.

Inconnu de ce qu'on appelle aujourd'hui le « grand public », peu exposé et dans des manifestations — le Salon — qui ne sont pas faites pour lui, Degas bénéficie, malgré tout, dans un étroit milieu artiste, d'une incontestable réputation. On ne sait trop ce qu'il donnera, mais ses manières, sa culture, l'aisance toute mondaine de sa conversation, la férocité déjà vantée de ses « mots », l'intransigeance de ses positions, son charme mais aussi sa brusquerie le font craindre et respecter.

Parmi les habitués du café Guerbois (Manet, Astruc, Duranty, Bracquemond, Bazille mais aussi Fantin, Renoir et quand ils étaient à Paris, Sisley, Monet, Cézanne, Pissarro), Degas fait, avec Manet, figure de chef de file : le « grand esthéticien Degas », comme l'appelle non sans agacement l'auteur d'*Olympia*[42], a un remarquable talent de débatteur qui, dans le groupe, lui donne, d'emblée, une place à part. Car ses amitiés ont évolué — affinités serait plus juste qu'amitiés : à Gustave Moreau ont succédé Tissot, avec qui il est déjà très lié au début des années 1860, puis Manet rencontré comme le veut la Légende Dorée vers 1862 au Louvre (cat. n° 82), Fantin, Whistler, les sœurs Morisot mais aussi le modeste Valernes en compagnie duquel il se montre dans le dernier de ses autoportraits ; il faut ajouter, au début des années 1860, quelques rescapés du séjour italien, Bonnat (qu'il portraitura en 1863, cat. n° 43), Henner (voir cat. n° 20) ou le méconnu Édouard Brandon qui fut un de ses premiers collectionneurs (voir cat. n° 106).

Si l'entourage de Degas évolue sensiblement de 1860 à 1873 — mais les vrais amis de Degas appartiennent surtout à son milieu d'origine, la bonne bourgeoisie parisienne, active et lettrée (la constellation Niaudet-Bréguet-Halévy, les Valpinçon et, après 1870, les Rouart, amis d'enfance avec lesquels il renoue au moment de la guerre) —, il en va de même de ses goûts qui vont s'élargissant : Ingres, tout puissant avant le départ pour l'Italie et qui, à l'extrême fin des années 1850, avait connu, au profit de Delacroix, une éclipse, revient en force sans que l'amour de Degas pour l'auteur des *Femmes d'Alger* en soit altéré. Car ses intérêts ne sont jamais exclusifs et, d'une certaine façon, il récuse les choix obligés du sectarisme flandrinien-lamothien pour lequel la stricte obédience ingresque interdisait de s'acoquiner avec Delacroix sans parler, bien sûr, de Courbet ou des maîtres de l'école de Barbizon. Degas prend son plaisir — et son profit — où il le trouve, chez Meissonier dont il admire la science équestre (voir « Les premières sculptures », p. 137) chez De Dreux, Whistler, les peintres anglais qu'il a attentivement regardés à l'Exposition Universelle de 1867, chez Courbet également (cat. n° 77), avouant cependant, par la suite, qu'en regardant les tableaux du maître d'Ornans qui sont « sa propre condamnation à lui qui a passé sa vie à alambiquer sa peinture,... il lui semble que le museau gluant d'un veau vient le caresser[43] ».

L'insatiable curiosité de Degas qui le pousse, comme le reconnaîtra Pissarro des années plus tard, à toujours aller de l'avant, se lit non seulement dans l'étendue, la complexité et parfois l'ambiguïté de ses intérêts picturaux, mais dans ses œuvres mêmes : sur ces vingt années de carrière, il aborde les sujets les plus divers, dans des techniques multiples, avec des faires parfois si dissemblables que l'œil le plus exercé ne les attribuerait pas au même peintre, se remettant sans cesse en cause, toujours insatisfait, grattant la toile entamée, reprenant inlassablement, mais n'en donnant pas moins une suite ininterrompue de chefs-d'œuvre.

40. Lemoisne [1946-1949], I, p. 63.
41. Moreau-Nélaton 1926, I, p. 103.
42. *Ibid*, p. 102.
43. Lettre de J.-É. Blanche à un correspondant inconnu (Fantin-Latour ?), s.d., Paris, Bibliothèque du Louvre.
44. Lemoisne [1946-1949], I, p. 30.
45. Reff 1985, Carnet 14 A (BN, n° 29, p. 599v.).
46. Reff 1985, Carnet 16 (BN, n° 27, p. 6).
47. Lettres Degas 1945, n° III, p. 28.

De 1853 à 1873, Degas pratiqua — mais avec une constance inégale — tous les genres : copie, portrait, paysage, peinture d'histoire, et peinture religieuse, scène de la vie contemporaine sans oublier les académies et de rarissimes natures mortes. Si l'on additionne les œuvres cataloguées par Lemoisne et par Brame et Reff, il apparaît, malgré les insolubles ambiguïtés — *L'orchestre de l'Opéra* (cat. n° 97) ou *Portraits dans un bureau* (cat. n° 115) sont-ils des portraits ou des scènes de genre ? — que les portraits l'emportent nettement (plus d'une centaine), représentant environ 45 % de la production de l'artiste (dont un peu plus de 6 % pour les seuls autoportraits) ; suivent la soixantaine de paysages (environ 25 %), les quelque vingt-cinq scènes de la vie contemporaine (10,5 %), les copies (5 %), les peintures d'histoire (4,25 %) et les inclassables représentant, à peu près, le même pourcentage. De telles statistiques sont, à la fois, parlantes et sujettes à caution : leur principal intérêt est de faire justement ressortir l'écrasante prépondérance des portraits. En revanche, elles occultent l'effort considérable apporté, sur plusieurs années, à la difficile élaboration des peintures d'histoire, donnent aux sporadiques paysages (essentiellement la série de pastels exécutée en 1869) une place exorbitante, négligent l'irruption, de plus en plus fréquente à partir du milieu des années 1860, des scènes de la vie contemporaine.

Multiples sont les raisons de cette hégémonie du portrait, à commencer par les remarques terre à terre mais non dépourvues de fondement d'Auguste De Gas qui voyait là, pour son fils, l'unique moyen de gagner correctement sa vie s'il voulait s'adonner au métier d'artiste ; en 1858 admonestant Edgar qui, de Florence, manifestait quelque « ennui » à faire des portraits (voir cat. n° 20), il lui avait expliqué que ce serait « le plus beau fleuron de sa couronne » et que « la question du pot-au-feu dans ce monde [était] tellement grave, impérieuse, écrasante même, que les fous seuls [pouvaient] la perdre de vue ou la dédaigner[44] ».

Vivant sur la fortune — ou, plus exactement, l'aisance familiale —, Degas n'avait pas alors, pour reprendre la métaphore de son père, à faire bouillir la marmite et n'entama donc pas une carrière de portraitiste mondain. Néanmoins, les objurgations d'Auguste De Gas étaient vaines car le peintre, dès ses tout débuts — l'enseignement de Lamothe y contribua mais ne suffit pas à expliquer la permanence de cette obsession —, manifesta pour ce genre un intérêt qui ne se démentit pas. Dans un carnet utilisé en 1859-1860, il note comme futurs projets : « Il faut que je fasse quelque chose avec la figure de Vauvenargues qui me tient à cœur. Que je n'oublie pas de faire René en pied avec son chapeau, ainsi qu'un portrait de dame avec son chapeau, prête à sortir en mettant ses gants[45]. » Quelque temps après, il s'interroge sur la tournure possible d'une effigie de son poète favori, Alfred de Musset : « Comment faire un portrait épique de Musset[46] ? », témoignant de son interrogation profonde sur la nature même d'un genre qu'il pratique avec un si évident succès et qui le conduit, par une démarche claire et progressive, des premiers portraits de 1853-1855 (cat. n° 1) au complexe *Portraits dans un bureau* de 1873 (cat. n° 115).

Jusqu'à son retour d'Italie, les modèles — nous soulignons ailleurs (cat. n° 1) le grand nombre d'autoportraits exécutés par Degas durant ses années de formation — sont presque uniquement familiaux, frères et sœurs, oncles et tantes, à l'exclusion d'un père, pourtant attentif aux progrès de son fils mais qu'il ne représentera que derrière le chanteur Pagans, au début des années 1870. Dans la nombreuse parenté du peintre, tous ne sont pas portraiturés avec la même fréquence : la bonne et digne tante Morbilli n'a droit qu'à une petite aquarelle (cat. n° 16) ; son frère Achille intervient moins fréquemment que René, le petit dernier (cat. n° 2) ; les favoris — sa sœur Thérèse (cat. n°s 63, 94), sa tante Bellelli (cat. n° 20) — ne sont pas nécessairement les préférés mais ceux qui, pour des raisons strictement picturales, présentent le plus d'intérêt, visage ingresque de Thérèse plus souvent étudié et reproduit que celui de l'intelligente et musicienne Marguerite, physionomie comparable à celle d'un seigneur du XVI^e siècle d'Edmondo Morbilli (cat. n° 64), allure de reine-régente en grand deuil, de princesse vandyckienne de Laure Bellelli. Les femmes ont souvent « cette pointe de laideur sans laquelle point de salut[47] » — Berthe Morisot, commentant son envoi au Salon de 1869,

notait : « M. Degas a un très joli petit portrait d'une femme très laide en noir… [48] » ; il se plait à souligner dans *L'amateur d'estampes* (cat. n° 66) ou le *Portrait d'homme* (cat. n° 71) l'étrangeté de leur physionomie, fait saillir sur le visage de la *Mendiante romaine* (cat. n° 11) ou celui de son grand-père Hilaire (cat. n° 15), tout ce qui dit le grand âge, peau fripée, poches et rides, traits accentués.

Paradoxalement, l'« ennui » qu'il éprouve à faire des portraits, que ce soit en 1858, à Florence, lorsqu'il les multiplie pour contenter son oncle et hôte Gennaro Bellelli ou en 1873 quand il « fait » successivement, à la demande générale, tous les membres de sa famille américaine, débouche, à chaque fois, sur des œuvres ambitieuses *Portrait de famille* (cat. n° 20) ou *Portraits dans un bureau* (cat. n° 115), non pas d'un genre différent mais bel et bien portraits dans lesquels il se jette à chaque fois avec une ardeur qui tranche singulièrement sur l'apathie et la lassitude précédemment manifestées.

La préoccupation essentielle de Degas reste la disposition de la figure sur le fond : à celui, sombre et uni, de l'autoportrait de 1855 (cat. n° 1) succèdent des arrangements plus pittoresques, notamment, après le Salon de 1859 où il admira les mises en place, inédites pour lui, de Ricard[49]. Déjà en septembre 1855, visitant le musée de Montpellier, il avait été frappé de l'arrière-plan vif et sonore de certains portraits renaissants[50] ; un peu plus tard, dans un carnet utilisé en 1858-1859, il notait : « il faut que je pense aux *figures* avant tout, ou au moins que je les étudie en *pensant* seulement aux fonds[51]. » Aussi éprouvera-t-il, sur ces vingt années, des solutions diverses : installation du modèle, accompagné des attributs de sa condition, sur un fond neutre (*René De Gas à l'encrier,* cat. n° 2), ou bien sur des parois plus vibrantes et colorées mais qui, simplifiées à l'extrême, ne laissent guère deviner l'architecture environnante (*Monsieur et Madame Edmondo Morbilli,* cat. n° 63) ; portrait dans un intérieur dans la tradition de ceux de l'école lyonnaise (*Hilaire Degas,* cat. n° 15) et bientôt, dès le milieu des années 1860, des dispositions — on serait tenté de dire « mises en scènes » — plus complexes dans lesquelles Degas installe, le plus souvent de façon très informelle, le portraituré dans un décor signifiant. À cet égard, la série de portraits d'artistes qu'il réalise grosso modo entre 1865 et 1872 — « série » n'impliquant ici ni un format identique ni même une semblable intention mais une recherche persévérante pour trouver une formule qui les peigne, dans leur condition — est une étape décisive : vêtus en bourgeois, les peintres posent dans un atelier où s'amoncellent les toiles (cat. n°s 72 et 75) ; au théâtre ou dans un salon, les musiciens jouent de leurs instruments dont Degas souligne à plaisir la cocasserie des formes. Dans La *Nouvelle peinture* (1876), Duranty épinglera sous l'influence du peintre qui fait un plaidoyer pro domo, ce qu'est devenu l'art du portrait : « [le modèle] ne nous apparaît jamais, dans l'existence, sur des fonds neutres, vides et vagues. Mais autour de lui et derrière lui sont des meubles, des cheminées, des tentures de murailles, une paroi qui exprime sa fortune, sa classe, son métier[52]. » Mais ce qui distingue le portrait tel que le pratique Degas des traditionnels portraits dans un intérieur, c'est l'attitude du modèle : « Il sera à son piano, ou il examinera son échantillon de coton dans son bureau commercial [cat. n° 115], ou il attendra derrière le décor le moment d'entrer en scène, ou il appliquera le fer à repasser sur la table à tréteaux… Son repos ne sera pas une pause, ni une pose sans but, sans signification devant l'objectif du photographe, son repos sera dans la vie comme son action[53]. » Comme les portraits de Clouet étaient, pour Michelet, d'irremplaçables témoignages historiques, aussi parlants que des sources d'archives, ceux par Degas de ses contemporains, auront aussi valeur de documents, disant l'état de chacun, décrivant un milieu ou une profession : « trouver une composition qui peigne notre temps[54] » avait-il déjà noté en 1859 alors qu'il s'interrogeait sur l'art du portrait.

Si l'on arrive à déceler une évolution sensible dans ce genre que Degas pratiqua sa vie durant même s'il ne fit pas preuve, après 1870, d'un égal intérêt et d'une égale constance, il n'en va pas ainsi pour la peinture d'histoire : quelques œuvres ambitieuses mais souvent inachevées préparées par un grand nombre de dessins ou

48. *Madame Gaujelin,* Boston, Isabella Stewart Gardner Museum ; Morisot 1950, p. 28.
49. Voir 1984-1985 Rome, p. 31.
50. Reff 1985, Carnet 4 (BN, n° 15, p. 99).
51. Reff 1985, Carnet 11 (BN, n° 28, p. 60).
52. Émile Duranty, *La nouvelle peinture,* Paris, 1876 (rééd. dans 1986 Washington, p. 482).
53. *Ibid.*
54. Reff 1985, Carnet 16 (BN, n° 27, p. 6).
55. Lettre inédite de Gustave Moreau à Degas, de Rome à Paris, le 18 mai 1859, coll. part.
56. Duranty, *op. cit.,* p. 478.
57. Halévy 1960, p. 159-160.

d'esquisses à l'huile généralement admirables ; puis, après l'exposition de *Scène de guerre au moyen âge* au Salon de 1865 — allégorie et non composition historique au sens propre —, plus rien. On a bien sûr parlé d'échec, d'inadéquation profonde de Degas à ce genre, sans voir qu'avec quelques toiles, seul avec Gustave Moreau et Puvis de Chavannes, il avait proposé une solution originale à ce problème lancinant et « incontournable ». Certes, d'une toile à l'autre, nous ne voyons guère où il veut en venir : *La Fille de Jephté* louche du côté de Delacroix, dont elle ambitionne les grands formats, le tumulte et l'éclat des couleurs ; *Sémiramis* témoigne de l'ascendant de Gustave Moreau ; les *Petites filles spartiates,* dédaignant l'archéologie, provoquent plus Gérôme et les néo-grecs que les jeunes gens de Lacédémone. Au départ, la situation semblait désespérée et la confusion, totale. On ne paraissait même plus savoir ce que peinture d'histoire voulait dire ; Gustave Moreau, recevant, à Rome, des nouvelles du Salon du 1859, ironisait : « quelques plaintes sur la mort de la peinture d'histoire. Pauvre peinture d'histoire ! Je ne sais trop ce qu'on entend par cela et j'attends pour lever mon mouchoir que je sois un peu renseigné[55]. » Degas partageait alors, vraisemblablement, la position de son mentor : certes il y a crise mais la peinture d'histoire n'est pas morte pour autant ; il faut lui redonner quelques couleurs, trouvant d'autres sujets mais surtout une façon nouvelle de les traiter, loin des laborieuses exhumations à la Gérôme qui, sur les plus minces données, suscitait tout un monde prétendant à l'exactitude. Le salut n'est donc pas dans la « restitution », au sens « envoi de Rome » du terme mais dans la recherche d'une vérité différente et résolument contemporaine. Degas a compris comme le prouvent *Sémiramis* et surtout les *Petites filles spartiates* que l'archéologie n'est pas une science stable et qu'une découverte, si décisive soit-elle, ne fige pas, une fois pour toutes, l'état des choses ; l'archéologie se renouvelle constamment et, inévitablement, la connaissance que nous avons des époques révolues. La vérité « à la Gérôme » est illusoire ; ce qu'il faut, c'est, ainsi que l'écrira Duranty dans son essai de 1876, éclairer « ces choses antiques » — le romancier donne les exemples de Renan et de Véronèse — « au feu de la vie contemporaine »[56]. Avec les *Petites filles spartiates,* Degas ne procède pas autrement, récusant le beau antique et plaçant dans cette plaine désolée où l'on chercherait vainement les ombres du Plataniste, des gamins de Paris, qui semblent anachroniquement inclus dans cette scène de la Grèce mythique.

Plus tard, Degas fera croire qu'il ne persévéra pas dans la peinture d'histoire parce que c'était un genre désuet, commentant devant quelqu'une de ses nombreuses femmes au tub : « Dire qu'en un autre temps, j'aurais peint des Suzanne au bain...[57] ». « En un autre temps », il peignit effectivement des compositions tirées de la Bible ou de l'histoire antique, parfaitement originales et n'ayant, dans la peinture du moment, aucun équivalent. Comme les peintres de la Renaissance auxquels si souvent il se référait, il avait dissimulé sous la mince enveloppe archéologique, des préoccupations toutes contemporaines : la *Fille de Jephté* peut être lue comme une critique de la politique italienne de Napoléon III ; *Sémiramis* déplore implicitement l'urbanisme haussmanien ; *Scène de guerre au moyen âge* évoque la guerre de Sécession et la conduite cruelle des soldats du Nord envers les femmes de la Nouvelle-Orléans.

Ce n'est pas la « découverte », sous l'influence de Manet et des habitués du café Guerbois — comme Manet tendra plus tard à le laisser accroire —, des scènes de la vie contemporaine qui favorisa l'évacuation des thèmes historiques. Degas ne doit nullement à ces artistes l'irruption dans son œuvre des chevaux et, plus tard, des danseuses ; lorsqu'il travaille à ses premiers champs de courses (cat. n° 42) — un thème déjà traité par Moreau qui le lui a peut-être soufflé —, il poursuit la lente élaboration de *Sémiramis* et se tourne vers ceux qui l'ont précédé dans ce domaine, Géricault et surtout De Dreux. Jusqu'à la fin des années 1860, ce sera là le seul sujet tiré de la vie contemporaine que Degas abordera régulièrement. Les premières danseuses sont dues aux recherches sur le portrait du bassoniste Désiré Dihau : dans l'*Orchestre de l'Opéra* (cat. n° 97), quelques jambes et quelques tutus apparaissent éclairés des feux de la rampe au-dessus des têtes des sévères musiciens ; un peu plus tard avec les

Musiciens à l'orchestre (cat. n° 98), le portrait de groupe devient scène de genre, pertinente étude de ce hiatus incongru et brutal entre deux mondes superposés, compact et sombre — noir et blanc mais surtout noir — des instrumentistes dans la fosse, léger, vibrant, lumineux, des ballerines sur la scène. Peu après, Degas suit les petites danseuses dans les vastes salles décaties de la rue Le Peletier, et tire de leurs exercices quotidiens, de leurs attitudes diverses, des tableautins au faire précis, voire méticuleux, dans une matière onctueuse mais lisse dont l'immédiat succès explique la récurrence.

Entre-temps, il y eut deux tableaux qui, dans l'œuvre du peintre, n'auront pas de réelle postérité, *Intérieur* (cat. n° 84) et *Bouderie* (cat. n° 85), toiles énigmatiques, volontairement ambiguës, ne laissant guère de prise à une explication en règle. Il serait injuste de n'y voir que l'équivalent français des innombrables scènes de genre anglaises que Degas avait admirées à l'Exposition Universelle de 1867. *Intérieur* n'est pas une anecdote à la Tissot mais, dans un format important, la description sans afféteries d'un drame. En d'autre temps, pour reprendre ce qu'il dira de ses femmes au tub, Degas aurait peint un *Tarquin et Lucrèce* : désormais le modeste lit de fer, la lampe à pétrole, le papier peint à fleurs, la cheminée petite-bourgeoise ont remplacé colonnes et pilastres, tentures et candélabres. Pas de péplum mais la camisole et le corset ; de cimier empanaché mais le noir haut-de-forme. *Intérieur* est l'exaucement d'un vœu contemporain — «Ah! Giotto! laisse-moi voir Paris, et toi, Paris laisse-moi *voir* Giotto[58]!» et l'aboutissement d'une mutation considérable : le quotidien et le banal élevés au rang de la peinture d'histoire.

À la diversité des genres et des sujets abordés par Degas sur ces vingt années, il faudrait ajouter celle des techniques (huile, peinture à l'essence, crayon, mine de plomb, aquarelle, pastel mais aussi gravure et sculpture), celle des faires, rapides ou posés mais toujours, comme le recommandait Ingres, plats comme une porte, dans une matière parfois mince mais le plus souvent mœlleuse. Il faudrait encore s'attarder sur la beauté des notations furtives — ces « gants noirs luisant comme des sangsues[59] » — la variété et la fréquence des images, yeux interrogateurs et buveurs, regard incertain et perplexe du peintre, air impérieux et pourtant absent de Laure Bellelli, visage las d'un père prêt à mourir, épanoui et mutin d'une petite fille triturant un quartier de pomme ; et encore ces jeunes gens graciles dans l'aride plaine de Sparte, une reine hiératique contemplant l'architecture sereine et monumentale de sa ville de Babylone, un gros bouquet de fleurs de fin d'été, des toques et des casaques vives sur le vert plus sombre des prés, la fumée d'un steamer sur une mer étale, des nonnes fantomatiques s'agitant au-dessus d'impassibles abonnés et déjà le bruit léger léger des premières danseuses sautillant sur scène, s'exerçant à la barre, tutus blancs, chaussons roses, nœuds multicolores.

58. Reff 1985, Carnet 22 (BN, n° 8, p. 5).
59. Reff 1985, Carnet 23 (BN, n° 21, p. 17).

Chronologie

1832

14 juillet

Mariage à Notre-Dame-de-Lorette de « Laurent Pierre Augustin Hyacinthe Degas, banquier, demeurant rue de la Tour-des-Dames et avant à Naples, rue Monte Oliveto, fils majeur de René Hilaire Degas, agent de change et de Jeanne Aurore Freppa demeurant à Naples et Marie Célestine Musson demeurant chez son père rue Pigal 4, fille majeure de Jean-Baptiste Étienne Germain Musson, ancien négociant et de Marie Céleste Vincent Rillieux, défunte ». Augustin dit Auguste De Gas a vingt-quatre ans (il est né à Naples le 27 septembre 1807), Célestine Musson en a dix-sept (elle est née à la Nouvelle-Orléans le 10 avril 1815) (fig. 12).

Lemoisne [1946-1949], I, p. 225 n. 5.

Fig. 12
Anonyme, *Portraits de la mère et du père de Degas*, vers 1832-1834, coll. part.

1834

19 juillet

Naissance d'Hilaire Germain Edgar De Gas, chez ses parents, au 8 rue Saint-Georges ; il est l'exact contemporain de son cousin Alfredo Morbilli (né le 29 juin à Naples). La même année naissent deux de ses plus grands amis : Ludovic Halévy, le 1er janvier, et Paul Valpinçon, le 29 octobre.

Lemoisne [1946-1949], I, p. 225 n. 6.

1836

9 janvier

Naissance à Naples d'Edmondo Morbilli, cousin germain du peintre et qui deviendra son beau-frère.

10 juin

Hilaire Degas crée à Naples avec ses fils Henri, Édouard et Achille la société « Degas Padre e figli ».

Raimondi 1958, p. 118.

1838

16 novembre

Naissance à Paris, 21 rue de la Victoire, d'Achille De Gas, frère du peintre.

1840

8 avril

Naissance à Naples de Thérèse De Gas, sœur du peintre.

1841

13 avril

Mort à Naples de Giovanna Aurora Teresa Freppa, femme d'Hilaire Degas, grand-mère du peintre. Elle était née à Livourne en 1783.

1842

2 juillet

Naissance à Passy de Marguerite De Gas, sœur du peintre.

31 août

Laure Degas, tante du peintre, épouse à Naples le baron Gennaro Bellelli.

1845

6 mai

Naissance à Paris, 24 rue de l'Ouest, de René De Gas, frère du peintre.

5 octobre

Degas entre au collège Louis-le-Grand en septième. Alfred Niaudet y est inscrit depuis le 2 octobre 1843 ; Paul Valpinçon y entrera le 16 février 1846 et Ludovic Halévy le 20 avril.

Paris, archives du lycée Louis-le-Grand. La chronologie de la scolarité de Degas donnée par Lemoisne ([1946-1949], I, p. 226 n. 10) est erronée.

1846

5 octobre

Entre en sixième.

1847

5 septembre

Mort à Paris de Madame Auguste De Gas, née Célestine Musson, mère du peintre.

4 octobre

Entre en cinquième.

1848

15-16 mai

Barricades à Naples ; Gustavo Morbilli, cousin germain du peintre, est tué.

Raimondi 1958, p. 190 *sq.* et 196 *sq.*

2 octobre

Entre en quatrième.

10 décembre

Naissance à Naples de Giovanna Bellelli, cousine germaine du peintre.

1849

mai

Début de l'exil de Gennaro Bellelli qui doit fuir Naples après avoir joué un rôle actif dans les événements de 1848. Il ira à Marseille, Londres, Paris et Florence.

8 octobre

Entre en troisième.

1850

19 juin

« Edgard est un petit homme, raisonnant bien. »

Lettre inédite d'Hilaire Degas à MM. Degas, de Marseille à Gênes, coll. part.

24 septembre

Achille De Gas, frère du peintre, entre à Louis-le-Grand.

7 octobre

Entre en seconde.

1851

13 juillet

Naissance de Giulia Bellelli, cousine germaine du peintre.

6 octobre

Entre en Rhétorique. Les registres des punitions, de novembre 1851 à janvier 1852, les seuls que nous conservons de ces années-là, mentionnent cinq retenues imposées à Degas, trois pour « paresse », une pour « désordre », une enfin pour « dev[oir] négligé ».

Paris, archives du lycée Louis-le-Grand.

1852

18 février

Alfred Niaudet, par l'entremise duquel Degas se liera avec les familles Bréguet et Halévy, est renvoyé de Louis-le-Grand.

20 septembre

Obtient le certificat d'aptitude au grade de bachelier ès lettres.

Diplôme, coll. part.

4 octobre

Entre en Logique, section des lettres.

1853

23 mars

Bachelier ès lettres.

Diplôme, coll. part.

27 mars

Sort de Louis-le-Grand.

7 avril

Reçoit l'autorisation de copier au Louvre (Carte n° 611 ; « De Gas Edgar ; âge : 18 1/2 ; adresse : rue de Mondovi, 4 ; maître : Barrias »).

Paris, Archives du Louvre, LL 9.

9 avril

Reçoit l'autorisation de copier au Cabinet des estampes.

10 mai

Mort au Mexique de Germain Musson, grand-père du peintre.

12 novembre

Enregistré à la Faculté de Droit pour la première et dernière fois.

Lemoisne [1946-1949], I, p. 10 n. 14.

11 décembre

Dessin représentant son frère Achille annoté « 11 Xbre 53 », premier dessin sur feuille indépendante daté.

Anc. coll. Nepveu-Degas.

1854

31 octobre

Commence une copie du *Portrait de jeune homme* de Raphaël (aujourd'hui attribué à Franciabigio).

Paris, Archives du Louvre, LL 26.

1855

Degas, emmené par Édouard Valpinçon, père de son ami Paul, et célèbre collectionneur, rend visite à Ingres.

Moreau-Nélaton 1931, p. 269.

12, 19 et 26 mars

Concours des places à l'École des Beaux-Arts.

Paris, Archives Nationales, AJ52 76.

5 avril

Jugement des concours des places du semestre d'été sous la présidence de Dumont. Degas est admis (n° 33) ainsi que Léon Tourny, Ottin, Régamey et Fantin-Latour.

6 avril

Enregistré à l'École des Beaux-Arts comme élève de la section de peinture et de sculpture, Degas est le seul élève présenté par Louis Lamothe ; ses condisciples se réclament de Lecoq de Boisbaudran, Hippolyte Flandrin, Cogniet, Picot et Gleyre.

Paris, Archives Nationales, AJ52 235.

printemps

Le *Portrait de l'artiste*, dit *Degas au porte-fusain* (cat. n° 1) et *René De Gas à l'encrier* (cat. n° 2).

mai-juillet

Visite de l'Exposition Universelle, où il copiera notamment plusieurs œuvres d'Ingres.

Reff 1985, Carnet 2 (BN, n° 20, p. 9, 30, 48, 53, 54, 59, 61, 68, 79, 82 et 83).

26 juin

Première représentation à la salle Ventadour de *Marie Stuart* de Schiller traduit en italien, avec la grande Adélaïde Ristori ; Degas fait plusieurs croquis de la tragédienne.

Reff 1985, Carnet 3 (BN, n° 10, p. 96).

juillet-septembre

Séjour à Lyon. Flandrin s'y trouve et travaille aux fresques de Saint-Martin-d'Ainay assisté de Lamothe.

Reff 1985, Carnet 3 (BN, n° 10, p. 20).

16-22 septembre

Voyage à Arles, Sète, Nîmes et Avignon, où il copie la *Mort du jeune Bara* de David au Musée Calvet.

Reff 1985, Carnet 4 (BN, n° 15, p. 64).

fin septembre-mi-juillet 1856

À Paris, continue de copier au Louvre et fait les premières esquisses de *Saint Jean-Baptiste et l'Ange* (œuvre inachevée, voir L 20) et de la *Femme de Candaule* (œuvre inachevée, voir BR 8).

Reff 1985, Carnet 5 (BN, n° 13, p. 48), Carnet 6 (BN, n° 11, p. 54-63).

Fig. 13
« D'après Mr Soutzo 15 février 1856 »,
Paris, Bibliothèque Nationale,
Carnet 11, p. 43-2 (Reff 1985, Carnet 6).

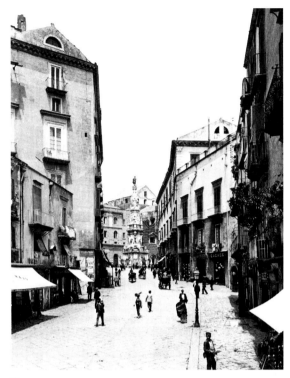

Fig. 14
À gauche, la demeure d'Hilaire Degas,
Naples, Palazzo Pignatelli,
Calata Trinità Maggiore.

Fig. 15
Entrée de la demeure d'Hilaire Degas,
Naples, Palazzo Pignatelli.
Le portail est de Sanfelice, 1718.

1856

18 janvier

« Grande conversation » avec Grégoire Soutzo, graveur et ami d'Auguste De Gas : « quel courage il y a dans ses études. Il en faut — ne jamais marchander avec la nature. Il y a du courage en effet à aborder de front la nature dans ses grands plans et ses grandes lignes et de la lâcheté à le faire par des facettes et des détails. » Le 15 février, Degas copiera un paysage de Soutzo (fig. 13) et, le 24 février, il aura « un entretien singulier » avec lui.

Reff 1985, Carnet 5 (BN, n° 13, p. 33), Carnet 6 (BN, n° 11, p. 43-2).

24 janvier

Esquisse de jeune homme annotée « d'après Mr Serret Jeudi 24 Jan 1856 ».

Reff 1985, Carnet 5 (BN, n° 13, p. 49).

7 avril

« Je ne saurais dire combien j'aime cette fille depuis qu'elle m'a éconduit. »

Reff 1985, Carnet 6 (BN, n° 11, p. 21).

15 avril

Voit Adélaïde Ristori qui fait un second séjour à Paris dans la *Médée* de Legouvé traduite en italien ; les costumes de l'actrice ont été dessinés par Ary Scheffer.

Reff 1985, Carnet 6 (BN, n° 11, p. 14) ; Adélaïde Ristori, *Études et souvenirs*, Paris, 1887, p. 140 et 194.

17 juillet

Arrive à Naples (fig. 14 et 15) en provenance de Marseille. Durant son séjour il fera de nombreuses copies au Musée National, le portrait de sa cousine Giovanna Bellelli (L 10) et la *Vue de Naples à travers une lucarne* (L 48).

Giornale del Regno delle Due Sicilie, 19 juillet 1856 ; Reff 1985, Carnet 4 (BN, n° 15, p. 17).

7 octobre

Quitte Naples pour Civitavecchia et Rome, où il restera jusqu'à la fin juillet 1857. Pendant ce premier séjour, il fréquente l'académie du soir à la villa Médicis (voir « Académies », p. 65), copie dans les églises, aux musées du Vatican, croque des scènes de rue. Il poursuit ses études de *Saint Jean-Baptiste et l'Ange* (cat. n° 10), entreprend divers sujets d'après la *Divine Comédie* de Dante.

Reff 1985, Carnet 7 (Louvre, RF 5634, p. 27 et *passim*), Carnet 8 (coll. part., *passim*).

1857

Peint en 1857 la *Mendiante romaine* (cat. n° 11) et la *Vieille Italienne* (fig. 31), et vers 1857-1858 *Femme sur une terrasse* (cat. n° 39) qui deviendra *Jeune femme et ibis*.

6 février

À la villa Médicis ; croquis des jardins de la villa Borghèse.

Reff 1985, Carnet 8 (coll. part., p. 36v et 37).

5 mars

« Je me sens la tête bien plus tranquille. »

Reff 1985, Carnet 8 (coll. part., p. 35v).

9 avril

Jeudi Saint. Croquis de foule à Saint-Pierre de Rome.

juillet

À Terracina, Fondi et Mola di Gaëta (aujourd'hui Formia).

Reff 1985, Carnet 10 (BN, n° 25, *passim*).

juillet-septembre

Élie Delaunay (1828-1891), que Degas avait connu à l'École des Beaux-Arts, séjourne à Naples et en Campanie.

Dessins au Louvre et au Musée des Beaux-Arts de Nantes.

16 juillet

Degas est toujours à Rome ; son grand-père le presse de venir le rejoindre dans sa villa de Capodimonte, où il est déjà depuis un

Fig. 16
Édouard Degas, 1857,
mine de plomb, Paris,
Musée du Louvre (Orsay), Cabinet des dessins, RF 22998.

mois.

Lettre inédite d'Hilaire Degas à Edgar, de Naples à Rome, coll. part.

1er août

Arrive à Naples. Degas reste à Naples et San Rocco di Capodimonte jusqu'à la fin octobre ; il fait deux portraits de son grand-père (L 33, Paris, Musée d'Orsay ; L 27, voir cat. n° 15) et un dessin à la mine de plomb de son oncle Édouard Degas (fig. 16). Pendant son séjour, sa cousine Germaine Argia Morbilli, mariée au marquis Tommaso Guerrero de Balde, donnera naissance à une petite fille (29 août).

Reff 1985, Carnet 8 (coll. part., p. 90v) ; Raimondi 1958, tableau généalogique IV.

22 octobre-juin 1858

Premier séjour du peintre Gustave Moreau (1826-1898) à Rome. Il habite au 35 via Frattina. Dès le mois de novembre, il voit les peintres Édouard Brandon — qui sera un ami de Degas et un important collectionneur de ses œuvres — et Émile Lévy.

Mathieu 1974, p. 173-177 ; lettres inédites de Moreau à ses parents, de Rome à Paris, les 24 et 30 octobre et 2 et 5 novembre 1857, Paris, Musée Gustave Moreau.

fin octobre

Degas arrive à Rome. Il habite alors « San Isidoro 18 ». Jusqu'à son départ pour Florence en juillet 1858, il multiplie les copies à la chapelle Sixtine, la galerie Doria Pamphilj, la galerie Capitoline, entreprend *David et Goliath* (L 114), et poursuit ses études pour *Dante et Virgile* (voir fig. 11) et *Saint Jean-Baptiste et l'Ange* (voir cat. n° 10).

Lettre inédite de Thérèse De Gas à Sophie Niaudet, de Paris à Paris, le 11 novembre 1857, coll. Langlois-Berthelot ; Reff 1985, Carnet 11 (BN, n° 28, p. 34-36 et 49).

2 novembre

Moreau, accompagné de son ami, le peintre Frédéric Charlot de

Courcy, rend visite à Schnetz, directeur de l'Académie de France à Rome ; il commence à fréquenter la villa Médicis. Du 8 novembre au 4 décembre, il copie un fragment de l'*Histoire d'Alexandre et Roxane* du Sodoma à la villa Farnésine.

Lettres inédites de Moreau à ses parents, de Rome à Paris, le 30 octobre et les 2, 5 et 8 novembre 1857, Paris, Musée Gustave Moreau.

10 novembre

Degas est à Tivoli.

Reff 1985, Carnet 10 (BN, n° 25, p. 46).

11 novembre

Thérèse De Gas annonce à Sophie Niaudet qu'elle est revenue de Saint-Valéry-sur-Somme et qu'elle n'a pas l'intention d'aller à Naples avant le mois d'août de l'année suivante.

Lettre inédite, de Paris à Paris, coll. Langlois-Berthelot.

13 novembre

Degas consulte les eaux-fortes de Claude Lorrain à la galerie Corsini.

Reff 1985, Carnet 10 (BN, n° 25, p. 50).

20 novembre

Fait des croquis des bords du Tibre avec le château Saint-Ange.

Reff 1985, Carnet 10 (BN, n° 25, p. 58).

décembre-janvier 1858

Moreau copie, à la chapelle Sixtine, *Sibylles* et *Prophètes* mais, gêné par les fréquentes cérémonies, va souvent travailler à la villa Médicis « où se trouvent de fort beaux antiques ».

Mathieu 1974, p. 173-174 ; lettre inédite de Moreau à ses parents, de Rome à Paris, s.d., Paris, Musée Gustave Moreau.

1858

janvier

Moreau se rend fréquemment à la villa Médicis, où il étudie le modèle nu. C'est vraisemblablement à cette époque qu'il fait la connaissance de Degas. De février à mai, il copie Jules Romain, Corrège, Raphaël et Véronèse à la galerie Borghèse et à l'Académie de Saint-Luc.

Lettre inédite de Moreau à ses parents, de Rome à Paris, le 14 janvier 1858, Paris, Musée Gustave Moreau.

juin-août

Premier séjour de Moreau à Florence où il habite au 1169, Borgo Sant'Apostoli.

Mathieu 1974, p. 171-179.

juin

Émile Lévy écrit à Moreau de Rome : « Delaunay, Camille [Clère], l'ours, le ciociaro, te font leurs amitiés. Tu les verras tous d'ici peu de temps ; moi seul manquerai à l'appel. » L'« ours » est, vraisemblablement, Degas.

Lettre inédite, de Rome à Florence, s.d., Paris, Musée Gustave Moreau.

1er juillet

Émile Lévy est rentré à Paris où il regrette amèrement Rome.

Lettre inédite de Lévy à Moreau, de Paris à Florence, Paris, Musée Gustave Moreau.

13 juillet

Joseph-Gabriel Tourny (1817-1880) écrit à Degas : « Nous pensons toujours au de Gas qui bougonne et à l'Edgar qui grogne ». Il le prie de saluer pour lui Clère, Moreau et l'abbé Aulanier.

Lettre inédite, d'Ivry à Forence, coll. part. ; Lemoisne [1946-1949], I, p. 227 n. 24 (datée par erreur du 15 juillet).

14 juillet

> Courcy regagne Paris.
>
>> Lettre inédite de Moreau à ses parents, de Florence à Paris, 3 juillet 1858, Paris, Musée Gustave Moreau.

24 juillet

> Degas quitte Rome pour Florence qu'il gagne en passant par Viterbe, Orvieto (le 27), Pérouse, Assise (le 31), Spello et Arezzo. Il laisse une relation de ce voyage dans un carnet et fait de rapides croquis au passage, notamment des fresques de Signorelli à Orvieto (IV:74.a ; IV:81.c).
>
>> Reff 1985, Carnet 11 (BN, nº 28, *passim*).

31 juillet

> Laure Bellelli, tante du peintre, qui séjourne alors à Naples, l'invite à s'installer chez elle à Florence.
>
>> Lettre inédite de Laure Bellelli à Degas, de Naples à Florence, coll. part.

4 août

> À Florence, où il séjournera jusqu'en mars 1859, Degas habite dans l'appartement des Bellelli, 1209 Piazza Maria Antonia, aujourd'hui Piazza dell'Independenza (et non Marco Antonin comme l'indique Lemoisne). Il effectue de nombreuses copies aux Offices.
>
>> Reff 1985, Carnet 12 (BN, nº 18, *passim*).

13 août

> Auguste De Gas félicite son fils pour un dessin représentant les jumelles Angèle et Gabrielle Beauregard, de la Nouvelle-Orléans, alors âgées de dix ans, et lui transmet les félicitations de Grégoire Soutzo et d'Edmond Beaucousin, collectionneur célèbre et ami de la famille ; en revanche, il n'a pas été satisfait « des trois autres portraits », ceux de M. et Mme Millaudon, beau-père et mère des jumelles, et de Mme Ducros, mère de Mme Millaudon, tous originaires de la Nouvelle-Orléans.
>
>> Lettre inédite, de Paris à Florence, coll. part.

19 août

> Degas présente au directeur de l'Académie des Beaux-Arts de Florence une demande d'autorisation en vue « de faire des études dans le cloître de l'Annunziata ».
>
>> Mathieu 1974, p. 178.

20 ou 21 août

> Gustave Moreau quitte Florence pour Lugano.
>
>> Mathieu 1974, p. 178.

31 août

> Mort à Naples d'Hilaire Degas. « À peine il faisait jour quand tout à coup notre pauvre Père cessa de vivre. »
>
>> Lettre inédite d'Achille Degas à son neveu Edgar, de Naples à Florence, le 14 septembre 1858, coll. part.

septembre

> Beaucousin séjourne à Florence ; il parle à Degas de Carpaccio.
>
>> Lettre de Degas à Moreau, de Florence à Venise, le 21 septembre 1858, Paris, Musée Gustave Moreau ; Reff 1969, p. 281-282.

septembre-décembre

> Moreau se rend à Venise où il retrouve Delaunay, le graveur Ferdinand Gaillard (1834-1887) et Félix Lionnet (1832-1896), élève de Corot.
>
>> Mathieu 1974, p. 179.

21 septembre

> Degas s'ennuie à Florence, où il n'a pour toute compagnie que l'aquarelliste anglais John Bland et le peintre John Pradier ; il ne reste que pour revoir sa tante Bellelli et ses deux cousines retenues à Naples par la mort d'Hilaire. Lit les *Provinciales* de Pascal ; copie Giorgione et Véronèse.
>
>> Lettre de Degas à Moreau, de Florence à Venise, Paris, Musée Gustave Moreau ; Reff 1969, p. 281-282 (écrit Blard au lieu de Bland).

28 septembre

> Degas fait une excursion de deux jours à Sienne avec Antoine Koenigswarter, fils de banquier et ami de Moreau.
>
>> Lettre de Degas à Moreau, de Florence à Venise, le 27 novembre 1858 ; Reff 1969, p. 283 ; Reff 1985, Carnet 12 (BN, nº 18, p. 27) ; lettre inédite d'Auguste De Gas à Edgar, de Paris à Florence, le 14 octobre 1858, coll. part.
>
> Tourny écrit, de Paris, à Degas pour lui conseiller, après la mort de son grand-père, de travailler beaucoup, de « piocher ». Il évoque le dévernissage des tableaux du Louvre : « c'est du reste une bonne leçon donnée aux peintres modernes qui culottent tant pour imiter les vieux tableaux. »
>
>> Lettre inédite, coll. part.

6 octobre

> Auguste s'inquiète du séjour prolongé de son fils à Florence, d'autant que Laure Bellelli vient encore de retarder son départ de Naples.
>
>> Lettre inédite d'Auguste De Gas à Edgar, de Paris à Florence, coll. part.

14 octobre

> Auguste se plaint de n'avoir des nouvelles de son fils que par Koenigswarter ; toutefois, le départ d'Achille étant reculé, il permet à Edgar d'attendre à Florence le retour de sa tante.
>
>> Lettre inédite d'Auguste De Gas à Edgar, de Paris à Florence, coll. part.

25 octobre

> Degas et son oncle Gennaro Bellelli projettent d'aller à Livourne pour attendre Laure Bellelli et ses deux filles.
>
>> Lettre de Degas à Moreau, de Florence à Paris, le 27 novembre 1858, Paris, Musée Gustave Moreau ; Reff 1969, p. 283.

Fig. 17
Moreau, *Degas,*
vers 1858-1859, crayon,
Paris, Musée Gustave Moreau.

Fig. 18
Moreau, *Degas,*
vers 1858-1859, crayon,
Paris, Musée Gustave Moreau.

novembre

Frédéric de Courcy et Émile Lévy séjournent à Florence. Au même moment, Delaunay est à Venise, où il voit Moreau. Il rapportera de nombreuses photographies pour son ancien professeur Louis Lamothe et les sculpteurs Eugène Guillaume (1822-1905) et Henri Chapu (1833-1891).

Lettre de Degas à Moreau, de Florence à Paris, le 27 novembre 1858, Paris, Musée Gustave Moreau ; Reff 1969, p. 283 ; notes manuscrites de Mme de Beauchamp, Paris, Musée d'Orsay.

1er novembre

Degas va à Livourne, sans doute sur un coup de tête, pour attendre Laure Bellelli et ses filles.

Lettres inédites de Gennaro Bellelli à Degas, de Florence à Livourne, les 1er et 2 novembre 1858, coll. part.

11 novembre

Tourny qui, la veille, a vu Auguste De Gas, quitte Paris pour Rome par voie de terre, en passant par Florence. Le même jour, Auguste De Gas reçoit une caisse envoyée par son fils et contenant notamment le *Dante et Virgile* (voir fig. 11). Il ne ménage pas ses encouragements : « J'ai donc déroulé tes toiles et quelques-uns de tes dessins, j'ai été très satisfait, et je puis le dire, tu as fait un immense pas dans l'art ; ton dessin est fort, le ton de la couleur est juste. Tu es débarrassé de ce flasque et trivial dessin Flandrinien Lamothien, et de cette couleur terne grise. Tu n'as plus à te tourmenter mon cher Edgar, tu es dans une excellente voie. Calme ton esprit et suis par un travail paisible mais soutenu et sans mollir, ce sillon que tu t'es ouvert. Il est à toi, il n'est à personne. Travaille tranquillement, reste maintenant dans cette voie, te dis-je, et sois bien certain que tu parviendras à faire de grandes choses. Tu as une belle destinée devant toi ; ne te décourage pas, ne tracasse pas ton esprit. » À son fils qui manifeste son « ennui » à faire des portraits, Auguste réplique qu'ils assurent la vie matérielle d'un peintre.

Lettre inédite, de Paris à Florence, coll. part. ; citée partiellement dans Lemoisne [1946-1949], I, p. 30.

19 novembre

Degas a « tout juste ébauché » le portrait de sa tante Bellelli.

Lettre inédite d'Auguste De Gas à Edgar, de Paris à Florence, le 25 novembre 1858, coll. part.

25 novembre

Revenant de Venise, Delaunay s'arrête à Florence et voit Degas, qui écrit à Moreau : « Delaunay m'a longuement parlé de Venise, de Carpaccio, de vous et un tout petit peu de Véronèse. » Degas ajoute qu'il a commencé le portrait de sa tante et de ses cousines, et qu'il s'y consacre entièrement.

Lettre, de Florence à Venise, le 27 novembre 1858, Paris, Musée Gustave Moreau ; Reff 1969, p. 282-283.

30 novembre

Moreau quitte Venise pour Florence ; Auguste De Gas apprend de Koenigswarter cette nouvelle qui ne le réjouit guère : « La présence de M. Moreau à Florence va te retenir encore. » Par ailleurs, il met son fils en garde : « Si tu as commencé le portrait de ta tante à l'huile, tu verras que tu barbotteras en voulant aller vite. »

Lettre inédite d'Auguste De Gas à Edgar, de Paris à Florence, coll. part.

mi-décembre-mars 1859

Second séjour de Moreau à Florence. Il y est malade pendant environ trois mois ; exécute quelques copies.

Mathieu 1974, p. 180-182.

1859

4 janvier

Dans une lettre à son fils, Auguste De Gas lui donne de nouveaux conseils sur sa carrière de peintre ; il n'approuve pas son engouement pour Delacroix, se montre réticent pour Ingres qu'il place en dessous des maîtres italiens du XVe siècle auxquels va toute son admiration ; il doute enfin de la capacité de son fils de mener à bien, en peu de temps, le grand portrait de la *Famille Bellelli* : « Tu commences un aussi grand tableau le 29 Decbre et tu crois en être quitte le 28 fév. »

Lettre inédite, de Paris à Florence, coll. part.

22 janvier

« Votre nouvel et déjà vieil ami Degas. »

Lettre inédite de Koenigswarter à Moreau, de Paris à Florence, Paris, Musée Gustave Moreau.

10 février

Courcy, qui a trouvé un atelier à Paris, 39 rue de Laval, demande à Moreau de donner son adresse à Degas qu'il serait heureux de revoir.

Lettre inédite de Courcy à Moreau, de Paris à Florence, Paris, Musée Gustave Moreau.

25 février

Auguste De Gas donne à son fils des nouvelles de Paris : mariage de Mélanie Valpinçon, sœur de son ami d'enfance, départ d'Achille pour Brest d'où il doit naviguer vers les côtes africaines, séjour à Paris de l'oncle Eugène Musson qu'Edgar verra à son retour, longues discussions avec Soutzo sur les ateliers qui sont à des prix excessifs, « 700, 800, 900 comme rien ». Il termine en l'exhortant à la patience : « Achève tranquillement ce que tu as commencé, ne bâcle pas ce que tu as à faire. »

Lettre inédite, de Paris à Florence, coll. part.

début mars

Moreau se rend avec Degas à Sienne et à Pise, où ils copient les fresques de Gozzoli au Campo Santo.

Mathieu 1974, p. 182 ; dessin à la mine de plomb annoté « Sienne 1859 » (IV : 85.d) ; copies faites à Sienne et Pise ; Reff 1985, Carnet 13 (BN, no 16, p. 141) ; copies d'après Gozzoli (Brême, Kunsthalle).

fin mars-début avril

Degas quitte Florence pour rejoindre Paris par voie de terre, passant par Livourne, Gênes (2 avril — où il est très impressionné par les Van Dyck du Palazzo Rosso), Turin, le Mont-Cenis, Saint-Jean-de-Maurienne, le lac du Bourget et Mâcon.

Reff 1985, Carnet 13 (BN, no 16, p. 41) ; Reff 1969, p. 284.

avril-juillet

Second séjour de Moreau à Rome.

Mathieu 1974, p. 184-185.

vers le 6 avril

Degas arrive à Paris ; il habite alors chez son père, 4 rue Mondovi, et voit à plusieurs reprises les amis de Moreau qui sont devenus les siens, Émile Lévy et Frédéric de Courcy. Il ne semble pas, contrairement à ce qu'affirme Lemoisne, avoir repris l'appartement de Soutzo, rue Madame, que ce dernier proposait à Auguste De Gas dans une lettre du 6 avril 1859 (coll. part.).

Reff 1969, p. 284 ; Lemoisne [1946-1949], I, p. 32 et 229 n. 36.

24 avril

Degas visite le Salon avec Koenigswarter et Eugène Lacheurié — ami de Moreau —, dont il vient tout juste de faire la connaissance.

Reff 1969, p. 284 ; lettre inédite de Lacheurié à Moreau, de Paris à Rome, le 9 juin 1859, Paris, Musée Gustave Moreau.

14 mai

« Il paraît que tu te retrempes dans la vie Parisienne, et que depuis ton arrivée tu fais le badaud. Comme la paresse n'est pas de ton goût, je suis persuadé que tu en auras eu bientôt assez de la flânerie, et que tu te seras mis déjà au travail. »

Lettre inédite d'Achille Degas à son neveu Edgar, de Naples à Paris, coll. part.

25 mai

Degas rencontre Émile Lévy chez Courcy ; Lévy est mécontent d'avoir des nouvelles de Moreau par la conversation Degas-Courcy.

Lettre inédite de Lévy à Moreau, de Paris à Rome, le 27 mai 1859, Paris, Musée Gustave Moreau.

26 juin

Continue à voir fréquemment Courcy et Koenigswarter ; écrit un mot à son oncle Achille à Naples pour lui annoncer la visite de Moreau.

Reff 1969, p. 285-286.

début juillet-septembre

Séjour de Moreau à Naples où il est rejoint par Chapu et par Léon Bonnat (1833-1923). Marguerite et Thérèse, les sœurs de Degas, de même que son frère René, passent aussi l'été à Naples.

Mathieu 1974, p. 185-186 ; Reff 1969, P. 285-286.

30 juillet

Edmondo Morbilli écrit à Degas : « Maintenant tu as un atelier à toi : cela te donnera plus d'envie de travailler, quoique je ne crois pas qu'il t'en manque ; ce qu'il te faut, c'est du courage pour arriver à ton but... Nous n'avons pas vu ton ami Mr. Moreau, il faut croire qu'il a eu peur de venir. »

Lettre inédite, de Naples à Paris, coll. part.

août

À Paris, Koenigswarter passe quelques soirées avec Degas : « Le pauvre garçon broie beaucoup de noir en ce moment. »

Lettre inédite de Koenigswarter à Moreau, de Paris à Naples, le 30 août 1859, Paris, Musée Gustave Moreau.

26 août

Femme assise dans un fauteuil, cousant (fig. 19) annoté : « 26 août 1859 / Paris ED ».

5 septembre

René De Gas mentionne le départ pour la Nouvelle-Orléans de la famille Millaudon dont Degas avait portraituré tous les membres : « Les Millaudon sont donc partis le 30 août, ce n'est pas sans regrets je suppose. Ont-ils dit quand ils comptaient revenir ? Et maître Philippe tu as fait son portrait, non sans peine, je crois. Et cette pauvre Mme Ducros devait être bien contente d'aller retrouver M. Marcel. Papa a dû leur donner ses lettres pour l'oncle Michel. »

Lettre inédite, de Naples à Paris, coll. part.

septembre

Gustave Moreau regagne la France par voie de mer.

Mathieu 1974, p. 186.

1er octobre

Degas est installé au 13 rue de Laval.

Enveloppe vide à cette adresse et quittance de loyer d'un atelier au nom de Monsieur Caze, coll. part.

6 octobre

Le peintre Leopoldo Lambertini écrit une longue lettre à Degas dans laquelle il détaille la situation en Italie ; lié à un autre ami italien de Degas, le sculpteur Stefano Galletti, il n'en a que peu de nouvelles.

Lettre inédite, de Bologne à Paris, coll. part.

Fig. 19
Femme assise dans un fauteuil, cousant, 1859,
mine de plomb,
Paris, Musée du Louvre (Orsay), Cabinet des dessins, RF 29292.

31 décembre

Tourny, qui est à Rome où il vient de faire la connaissance d'Henner, écrit à Degas : « J'ai appris avec bien du plaisir que vous étiez installé et que vous vous prépariez pour l'exposition prochaine. J'espère quand j'arriverai trouver quelque chose de terminé. » Il se fait, d'autre part, l'écho de la brouille récente de Degas avec Lamothe : « vous êtes trop franc et trop loyal pour supporter du jésuitisme. »

Journal manuscrit d'Henner, Paris, Musée Henner ; lettre, de Rome à Paris, coll. part.

1860

Degas fait des croquis rapides d'après deux œuvres de Delacroix, *Le Christ sur le lac de Génésareth* et *Mirabeau et Dreux-Brézé* à une exposition organisée par l'Association des artistes, 26 boulevard des Italiens.

Reff 1985, Carnet 16 (BN, n° 27, p. 20A), Carnet 18 (BN, n° 1, p. 53).

21 mars

Venant de Marseille, Degas retourne à Naples pour la première fois depuis la mort de son grand-père. Il loge chez sa tante Fanny (1819-1901), marquise de Cicerale, duchesse de Montejasi. Il y retrouve ses sœurs Thérèse et Marguerite, accompagnées de leur gouvernante Adèle Loÿe. Durant ce bref séjour, il va chez ses cousins Morbilli (le jeudi 22), fait une excursion au Pausillipe et visite les musées.

Reff 1985, Carnet 19 (BN, n° 19, p. 1) ; lettre inédite de Thérèse De Gas à son frère René, de Naples à Paris, le 31 mars 1860, coll. part.

2 avril

Quitte Naples pour Livourne d'où il se rend à Florence chez les Bellelli. De Gennaro Bellelli, il fait un dessin qui lui donne la position qu'il aura dans le *Portrait de famille*, dit aussi la *Famille Bellelli* (cat. n° 20). On ignore la date de son départ pour Paris mais il semble être resté moins d'un mois dans la capitale toscane.

Reff 1985, Carnet 19 (BN, n° 19, p. 3).

7 juillet

Dans une lettre à son père, qu'il envoie du Gabon — où il sert à bord de la *Recherche* —, Achille s'inquiète du progrès des travaux de son frère : « La toile d'Edgar avance-t-elle, est-ce qu'il ne la destine pas au prochain Salon ? »

Lettre inédite, coll. part.

9 juillet

Reprise de la *Sémiramis* de Rossini à l'Opéra. (On a vu dans cette nouvelle série de représentations une source possible pour l'œuvre de Degas ; voir cat. n° 29).

23 juillet

Après l'expédition des « Mille » de Garibaldi et la chute de François II, Gennaro Bellelli peut mettre fin à son exil et s'embarque à Livourne pour Naples. En 1861, il sera nommé Sénateur du royaume d'Italie.

Raimondi 1958, p. 247-248.

1861

17 janvier

« Edgar est tellement absorbé par sa peinture qu'il n'écrit à personne malgré nos représentations... Quand ses vœux qui sont les nôtres se réaliseront-ils ? Le violon va toujours mais très lentement, Edgar l'apprend aussi. »

Lettre inédite de René De Gas à son oncle Michel Musson, de Paris à la Nouvelle-Orléans, Nouvelle-Orléans, Tulane University Library.

début juillet

Retour à Paris d'Achille De Gas.

Lettre inédite d'Achille De Gas à son père, de Gorée à Paris, le 31 mai 1861, coll. part.

3 septembre

Degas s'inscrit comme copiste au Louvre (« De Gas Edgar 26 ans 4 rue Mondovi ») ; il se donne fictivement comme maître son ami Émile Lévy.

Paris, Archives du Louvre, LL 10.

Fig. 20
Paul Valpinçon,
huile sur papier,
Minneapolis Institute of Arts, L 99.

septembre-octobre

Degas fait un séjour de trois semaines au Ménil-Hubert (Orne), en Normandie, chez ses amis Valpinçon (voir fig. 20). (Le 13 octobre, Marguerite et René De Gas écrivent à leur oncle Michel Musson : « Edgar revient d'un voyage de trois semaines en Normandie et pioche ferme à sa peinture. ») Il s'y rendra maintes fois par la suite, tout au long de sa vie. Avec Paul Valpinçon, il visite Camembert et le Haras du Pin : « Je pense à Mr Soutzo et à Corot. Eux seuls donneraient un peu d'intérêt à ce calme. »

Lettre inédite, Nouvelle-Orléans, Tulane University Library ; Reff 1985, Carnet 18 (BN, n° 1, p. 161).

21 novembre

« Notre Raphaël travaille toujours mais n'a encore rien produit d'achevé, cependant les années passent. »

Lettre inédite d'Auguste De Gas à son beau-frère Michel Musson, de Paris à la Nouvelle-Orléans, Nouvelle-Orléans, Tulane University Library.

1862

Course de gentlemen. Avant le départ, daté 1862 (cat. n° 42). Degas est interrompu par Manet au Louvre alors qu'il copie l'*Infante Marie Marguerite* de Velázquez directement sur une plaque de cuivre. C'est là leur première rencontre.

Paul Jamot et Georges Wildenstein, *Manet,* Les Beaux-Arts, Paris, 1932, p. 75 ; Moreau-Nélaton 1926, I, p. 36.

janvier

Retour en France de Delaunay après cinq années de séjour à la villa Médicis.

14 janvier

Degas s'inscrit à nouveau comme copiste au Louvre.

Reff 1964, p. 255.

17 janvier

Thérèse De Gas écrit à sa cousine Mathilde Musson, à la Nouvelle-Orléans : « Il va y avoir un changement dans notre famille de Naples ; notre oncle Édouard va épouser une demoiselle Cicerale, une belle-sœur de ma tante Fanny. Elle n'est pas jolie et a environ 27 ou 28 ans. »

Lettre inédite, de Paris à la Nouvelle-Orléans, Nouvelle-Orléans, Tulane University Library.

26 février

Mathilde Musson épouse William Alexander Bell.

avril

Exposition des gravures de Manet chez Cadart, 66 rue de Richelieu.

20 mai

Désiré Dihau, qui deviendra un ami de Degas et son principal modèle pour *L'orchestre de l'Opéra* (cat. n° 97), est admis comme basson dans l'orchestre de l'Opéra ; il prend ses fonctions le 1er juillet et occupera ce poste jusqu'au 1er janvier 1890.

31 mai

Bracquemond fonde la Société des Aquafortistes.

18 septembre

Le peintre James Tissot (1836-1902), qui fait un voyage en Italie, écrit, de Venise, à Degas ; il l'interroge sur l'avancement de sa *Sémiramis* et sur quelque question amoureuse dont nous ignorons tout par ailleurs : « Et Pauline ? que devient-elle, à l'heure qu'il est où en êtes-vous — cette ardeur entretenue ne se dépense-t-elle que sur Sémiramis. Je ne peux supposer qu'à mon retour votre virginité à son sujet soit intacte. Vous me direz tout cela. »

Lemoisne [1946-1949], I, p. 230 n. 45.

24 novembre

Inventaire à Naples des biens d'Hilaire Degas fait par ses héritiers

devant Leopoldo Cortelli, notaire. Sa vie durant, Degas fera plusieurs voyages à Naples pour tenter de régler l'interminable division des biens hérités de son grand-père, et, plus tard, de son oncle Achille.

> Raimondi 1958, p.121.

1863

Naissance à Naples de René-George Degas, fils d'Édouard, oncle du peintre.

6 mars

« ... Il travaille avec furie, et ne pense qu'à une chose, à sa peinture. Il ne se donne pas le temps de s'amuser tant il travaille. »

> Lettre de René De Gas citée dans Lemoisne [1946-1949], I, p. 41 et p. 230 n. 41.

« Que dire d'Edgar, nous attendons impatiemment le jour où s'ouvrira l'exposition des peintures. Pour ma part, j'ai tout lieu de croire qu'il ne sera pas à temps, il n'aura point adressé ce qu'il faut. »

> Lettre inédite d'Auguste De Gas à Michel Musson, de Paris à la Nouvelle-Orléans, Nouvelle-Orléans, Tulane University Library.

16 avril

Mariage à la Madeleine, à Paris, de Thérèse De Gas, sœur du peintre, avec son cousin germain Edmondo Morbilli. Degas, peu de temps auparavant, a fait un portrait de fiançailles de sa sœur (voir fig. 54).

> Lemoisne [1946-1949], I, p. 232 n. 59 ; 1984-1985 Rome, n° 78.

15 mai

Ouverture du Salon des Refusés.

18 juin

Arrivée en France d'Odile Musson, femme de Michel Musson, oncle maternel de Degas, accompagnée de ses filles Estelle, veuve avec un bébé, et Désirée, fuyant la Nouvelle-Orléans et la guerre de Sécession : « Votre famille est arrivée ici jeudi passé, 18 juin, et elle est maintenant tout à fait la nôtre... » Sur la recommandation du médecin d'Odile, elles passeront l'essentiel de leurs dix-huit mois de séjour à Bourg-en-Bresse.

> Lettre de Degas à son oncle Michel Musson ; citée dans Lemoisne [1946-1949], I, p. 73.

24 juin

« Edgar, qu'on nous avait dit si brusque, est rempli d'attention et d'amabilité. »

> Lettre de Désirée Musson, citée dans Lemoisne [1946-1949], I, p. 73.

13 août

Mort d'Eugène Delacroix.

7 novembre

La grossesse de Thérèse Morbilli, qui attend un enfant pour la fin février, ne se passe pas bien. Elle perdra cet enfant, vraisemblablement avant terme.

> Lettre inédite de Désirée Musson, de Bourg-en-Bresse à la Nouvelle-Orléans, Nouvelle-Orléans, Tulane University Library ; lettre inédite de Marguerite De Gas à son oncle Michel Musson, de Paris à la Nouvelle-Orléans, le 31 décembre 1863, Nouvelle-Orléans, Tulane University Library.

novembre

Edgar est le seul à encourager son frère René à s'établir en Amérique et à abandonner les affaires paternelles.

> Lettre inédite de Désirée Musson, de Bourg-en-Bresse à la Nouvelle-Orléans, le 18 novembre 1863, Nouvelle-Orléans, Tulane University Library.

29 décembre

Degas quitte Paris pour Bourg-en-Bresse afin de célébrer le Nouvel An avec les Musson. « Il a emporté force crayons et papiers pour dessiner, faire leurs portraits et peindre les mains de Didy [Désirée] sous toutes les formes car il est rare de trouver un aussi joli modèle. »

> Lettre inédite de Marguerite De Gas à la famille Musson, de Paris à la Nouvelle-Orléans, le 31 décembre 1863, Nouvelle-Orléans, Tulane University Library.

1864

Visite de Degas à Ingres, qui a organisé « ce jour-là dans son atelier une petite exposition à la manière des maîtres anciens ». Degas y voit un Homère appuyé « sur je ne sais quel compagnon » (*Homère et son guide,* Bruxelles, Musées Royaux des Beaux-Arts), *Madame Moitessier* (Londres, National Gallery), « une variante en rond du bain turc » (fig. 21).

> Moreau-Nélaton 1931, p. 270.

5 janvier

« Edgar a fait plusieurs esquisses de la petite Joe mais il n'en est pas content. C'est une impossibilité de la faire rester en place plus de cinq minutes. »

> Lettre inédite de Désirée Musson à sa famille, de Bourg-en-Bresse à la Nouvelle-Orléans, Nouvelle-Orléans, Tulane Univesity Library.

22 avril

« Edgar travaille toujours énormément sans en avoir l'air. Ce qui fermente dans cette tête est effrayant. Pour ma part je crois et suis même convaincu qu'il a non seulement du talent mais même du génie, seulement exprimera-t-il ce qu'il sent ? That is the question. »

> Lettre de René De Gas à la famille Musson, de Paris à la Nouvelle-Orléans, Nouvelle-Orléans, Tulane University Library, partiellement citée dans Lemoisne [1946-1949], I, p. 41 n. 41.

Fig. 21
Ingres, *Le bain turc,* 1863,
toile,
Paris, Musée du Louvre.

21 mai

Mort à Vietri de Gennaro Bellelli.

Au Salon, Moreau expose *Œdipe et le Sphinx*, qui sera acheté par le prince Napoléon. Sans doute Degas y copie-t-il une œuvre de Meissonier, *Napoléon III à la bataille de Solférino* (voir fig. 68) qui sera exposée, en août, au Musée du Luxembourg.

> Reff 1985, Carnet 20 (Louvre, RF 5634 ter, p. 29-31).

1865

Hélène Hertel, dessin à la mine de plomb (cat. n° 62).
Étude pour Femme accoudée près d'un vase de fleurs (Mme Paul Valpinçon ?), dessin à la mine de plomb (cat. n° 61).
Femme accoudée près d'un vase de fleurs (Mme Paul Valpinçon ?), dit à tort « La femme aux chrysanthèmes » (cat. n° 60).

janvier

Degas retourne à Bourg-en-Bresse ; il y dessine le portrait de *Madame Michel Musson et ses deux filles, Estelle et Désirée* (fig. 22).

> Boggs 1962, p. 21.

1er mai

Scène de guerre au moyen âge, dit à tort « Les malheurs de la ville d'Orléans » (cat. n° 45) est exposé au Salon.

1er juin

Mariage de Marguerite De Gas, sœur du peintre, et d'Henri Fevre, architecte, à la Madeleine ; à l'exception de René, toute la famille, y compris Thérèse et Edmondo Morbilli, s'est trouvée réunie.

> Lemoisne [1946-1949], I, p. 232 n. 56 ; lettre inédite d'Auguste De Gas à Michel Musson, de Paris à la Nouvelle-Orléans, 9 juin 1865, Nouvelle-Orléans, Tulane University Library.

août

C'est vraisemblablement à cette date que Degas fait une rapide copie à la mine de plomb de la *Symphonie en blanc* d'après un croquis envoyé par Whistler à Fantin-Latour,

> Reff 1985, Carnet 20 (Louvre, RF 5634 ter, p. 17).

26 octobre

Degas reçoit l'autorisation de copier au Louvre la *Sainte Famille* de Sebastiano del Piombo, alors attribuée à Giorgione.

> Reff 1985, Carnet 20 (Louvre, RF 5634 ter, p. 3-4).

novembre

Gustave Moreau est invité par l'Empereur à l'une des fameuses séries de Compiègne.

1866

De 1866 à 1874, Degas est porté sur les listes électorales comme habitant rue de Laval.
L'amateur d'estampes (cat. n° 66).

1er mai

Degas expose au Salon *Scène de steeple-chase* (voir fig. 23 et 77).

12 novembre

Première du ballet *La Source* à l'Opéra (voir cat. n° 77).

1867

Mme Gaujelin (fig. 25).

14 janvier

Mort d'Ingres, enterré le 17 janvier au cimetière du Père-Lachaise. Grande exposition rétrospective à l'École des Beaux-Arts.

21 janvier

Naissance à Naples de Lucie Degas (voir cat. n° 145), fille d'Édouard Degas et cousine germaine du peintre.

13 mars

Lettre de Degas au surintendant des Beaux-Arts lui demandant la

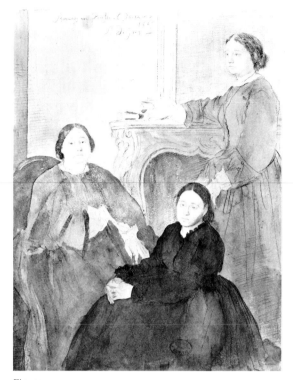

Fig. 22
Madame Michel Musson et ses deux filles,
Estelle et Désirée, 1865,
mine de plomb et aquarelle,
Art Institute of Chicago, BR 43.

permission de retoucher les œuvres envoyées au Salon (voir cat. n° 20).

> Paris, Archives du Louvre, Salon de 1867 ; Rome 1984-1985, p. 171-172.

15 avril

Expose au Salon deux œuvres portant le titre de *Portrait de famille* (voir cat. n°s 20 et 65).

avril-mai

Pavillon du réalisme de Courbet.

mai-juin

Degas se rend, vraisemblablement plusieurs fois, à l'Exposition Universelle installée au Champ-de-Mars. Il semble particulièrement intéressé par l'exposition de peintures anglaises.

> Reff 1985, Carnet 21 (coll. part., p. 30, 31 et 31v).

22 ou 24 mai

Ouverture du pavillon particulier de Manet, construit à l'extérieur du site de l'Exposition Universelle, près de celui de Courbet.

3 août

Une étude pour le portrait de Mademoiselle Fiocre porte cette date (voir fig. 71).

après le 10 août

Degas écrit dans un carnet ce jugement ambigu sur l'art de Gustave Moreau : « La peinture de Moreau, c'est le dilettantisme d'un homme de cœur... » et plus loin « Ah ! Giotto laisse-moi voir Paris et toi, Paris laisse-moi *voir* Giotto ! »

> Reff 1985, Carnet 22 (BN, n° 8, p. 5).

24 décembre

Célestine Fevre, fille de Marguerite De Gas Fevre, dans son bain (fig. 24), dessin à la mine de plomb fait dans l'appartement des Fevre, 72 boulevard Malesherbes, à Paris.

> Boggs 1962, p. 28, pl. 56.

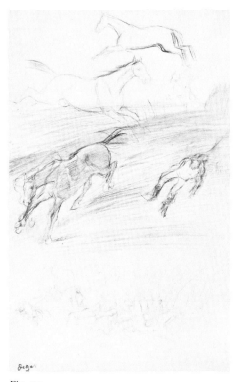

Fig. 23
Esquisse pour «Scène de steeple-chase»,
crayon noir et fusain,
coll. part., IV: 232.b.

1867-1868

Degas rencontre le peintre allemand Adolf Menzel chez Alfred Stevens.

> Lemoisne [1946-1949], I, p. 233 n. 63 ; Reff 1985, Carnet 24 (BN, n° 22, p. 116).

1868

Portrait d'Évariste de Valernes (L 177, Paris, Musée d'Orsay). Estelle Musson De Gas perd la vue de l'œil gauche ; elle conservera, très faible, celle de l'œil droit jusqu'en 1875.

> Lettre inédite, sans date, d'Odile Degas Musson, fille d'Estelle, à Paul-André Lemoisne, Nouvelle-Orléans, Tulane University Library.

22 février

Mariage à Naples de Giovanna Bellelli avec le marquis Ferdinando Lignola.

> Raimondi 1958, tableau généalogique VIII.

printemps

Degas fréquente le café Guerbois, 11 grande-rue des Batignolles (aujourd'hui, 9 avenue de Clichy).

26 mars

Inscrit, pour la dernière fois, comme copiste au Louvre (« Degas Edgar 33 ans, 13 rue de Laval ») ; il se donne encore pour maître Émile Lévy.

> Paris, Archives du Louvre, LL 11.

1er mai

Ouverture du Salon ; Degas expose *Portrait de Mlle E[ugénie] F[iocre] ; à propos du ballet de « la Source »* (cat. n° 77).

29 juillet

De Boulogne-sur-Mer, Manet écrit à Degas (4 rue de Mondovi) pour lui proposer de l'accompagner à Londres : « Je suis d'avis de tâter un peu le terrain de ce côté, il y aurait peut-être un débouché pour nos produits. » Ils y resteraient trois ou quatre jours. Si Degas accepte, Manet préviendra Legros qui est à Londres. Il termine en lui demandant de décider Fantin-Latour à venir et en envoyant ses amitiés à Duranty, Fantin-Latour et Zola.

> Lettre inédite, de Manet à Degas, coll. part.

26 août

Manet, de Boulogne-sur-Mer, écrit à Fantin-Latour, citant les propos de Duranty, que Degas « est en train de devenir le peintre du high life ».

> Moreau-Nélaton 1926, I, p. 103.

1869

16 février

Achille De Gas écrit aux Musson à la Nouvelle-Orléans : « Edgar est venu avec moi à Bruxelles. Il a fait connaissance de M. Van Praet, ministre du roi, qui avait acheté un de ses tableaux, et il s'est vu dans la galerie, une des plus célèbres d'Europe, cela lui a fait un certain plaisir comme bien vous pensez, et lui a donné enfin quelque confiance en lui et son talent qui est réel. Il en a vendu deux autres pendant son séjour à Bruxelles et un marchand de tableau très connu, [le peintre Arthur] Stevens, lui a proposé un contrat à raison de douze mille francs par an. » L'offre de Stevens n'aura pas de suite.

> Lemoisne [1946-1949], I, p. 63.

1er mai

Ouverture du Salon. Degas expose *Mme Gaujelin* (fig. 25).

avant le 11 mai

Degas qui s'est « toqué » de la figure de Mme Théodore Gobillard, née Yves Morisot, commence son portrait. Les séances de pose dureront jusqu'au départ du modèle à la fin juin (voir cat. n° 87).

> Morisot 1950, p. 27-29.

22 mai

Manet parle à Berthe Morisot de la timidité de Degas envers les femmes.

> Morisot 1950, p. 31.

Fig. 24
Célestine Fevre, fille de Marguerite De Gas Fevre, dans son bain, 1867,
mine de plomb,
coll. part.

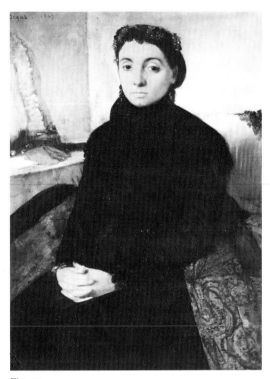

Fig. 25
Mme Gaujelin, 1867, toile,
Boston, Isabella Stewart Gardner Museum, L 165.

12 juin

Mort à Naples de Mme Édouard Degas, née Candida Primicile Carafa, tante de l'artiste et mère de Lucie Degas.

Raimondi 1958, tableau généalogique.

fin juin

Fin des séances de pose pour *Madame Théodore Gobillard,* née Yves Morisot (cat. n° 87), que Degas achèvera dans son atelier en juillet.

Morisot 1950, p. 32.

juillet

Manet, de Boulogne-sur-Mer, écrit à Degas, demandant de lui envoyer les deux volumes de Baudelaire qu'il lui avait prêtés.

Lettre inédite, sans date, coll. part.

juillet-août

Séjour de Degas à Étretat et Villers-sur-Mer ; il se rend aussi à Boulogne-sur-Mer pour voir Manet qui y passe l'été. Il exécute sur la côte normande toute une série de paysages au pastel (L 199-L 205 ; voir cat. nos 92-93).

Reff 1985, Carnet 25 (BN, n° 24, p. 58, 59) ; Lemoisne [1946-1949], I, p. 61.

15 décembre

Mort à Paris de Louis Lamothe.

1870

17 et 18 mars

Vente après décès des collections du prince Grégoire Soutzo.

Catalogue d'estampes anciennes... formant la collection de feu M. le prince Grégoire Soutzo, Paris, Drouot, 1870.

12 avril

Paris-Journal publie une lettre de Degas « À Messieurs les Jurés du Salon » dans laquelle il propose plusieurs mesures permettant d'améliorer la présentation des œuvres : accrochage sur deux rangs seulement, espace d'au moins vingt ou trente centimètres

entre chaque tableau, mélange des dessins et des toiles, droit pour chaque exposant de retirer son œuvre au bout de quelques jours.

Reff 1969, p. 87-88.

15 avril

Mort à Naples d'Édouard Degas, oncle de l'artiste.

mai

Ludovic Halévy publie *Madame et Monsieur Cardinal* dans *La Vie Parisienne* (voir « Degas, Halévy et les Cardinal », p. 280).

1er mai

Degas expose au Salon : *Mme Camus en rouge* (fig. 26) et *Madame Théodore Gobillard,* née Yves Morisot (cat. n° 90).

2 mai

Théodore Duret fait l'éloge de Degas dans l'*Électeur libre.*

Lemoisne [1946-1949], I, p. 62.

8 mai

Duranty commente *Madame Camus* dans le *Paris-Journal.*

Lemoisne [1946-1949], I, p. 62.

17 mai

Dans un court billet, l'écrivain et critique Champfleury (1821-1889) annonce à Degas qu'il viendra le voir vers 10 heures.

Billet inédit de Champfleury à Degas, coll. part.

19 juillet

La France déclare la guerre à la Prusse.

septembre

Degas, qui est à Paris, s'enrôle comme volontaire dans la Garde Nationale.

4 septembre

Après Sedan (2 septembre), proclamation de la IIIe république.

28 septembre

Mort de Frédéric Bazille (né en 1841) à Beaune-la-Rolande, près d'Orléans. Ce peintre de talent avait été l'ami des futurs impressionnistes.

début octobre

Degas est assigné aux fortifications Bastion 12, au nord du bois de Vincennes, sous les ordres d'Henri Rouart.

Lemoisne [1946-1949], I, p. 67-68.

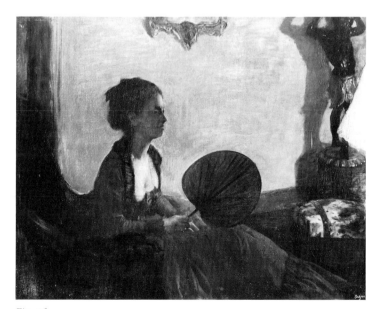

Fig. 26
Mme Camus en rouge, 1870, toile,
Washington, National Gallery of Art, L 271.

21 octobre

Le sculpteur Joseph Cuvelier est blessé à mort à Malmaison ; Tissot, qui revient avec un dessin de son ami mourant, se le fait reprocher par Degas.

Lemoisne [1946-1949], I, p. 67.

26 octobre

Lettre de Madame Morisot à sa fille Yves : « M. de Gas est tellement impressionné de la mort d'un de ses amis, Cuvelier, sculpteur, qu'il était impossible. Ils ont failli se prendre aux cheveux avec Manet sur les moyens de défense et d'emploi des gardes nationaux, quoique voulant chacun aller jusqu'à la mort pour sauver le pays... M. de Gas s'est mis dans les artilleurs et il n'a pas encore entendu partir un canon à ce qu'il dit, il est à la recherche de ce bruit voulant savoir s'il supportera les détonations des pièces. »

Morisot 1950, p. 44 ; cité dans Lemoisne [1946-1949], I, p. 67.

19 novembre

« Degas et moi, sommes dans l'artillerie, canonniers volontaires. »

Lettre de Manet à Eva Gonzalès, citée dans Moreau-Nélaton 1926, I, p. 127.

1871

Chevaux dans la prairie (L 289).

27 février

« M. Degas est toujours le même, un peu fou, mais charmant d'esprit. »

Morisot 1950, p. 48.

mars

Jeantaud, Linet et Lainé (cat. n° 100).

7 mars

Achille De Gas, qui est revenu d'Amérique pour se battre, est sur la Loire.

Lettre inédite d'Alfred Niaudet à Degas, de Chalindrey à Paris, coll. part.

mi-mars

Degas séjourne chez les Valpinçon, au Ménil-Hubert.

Boggs 1962, p. 35-37.

18 mars

Proclamation de la Commune. Pendant la Commune, *L'orchestre de l'Opéra* (cat. n° 97) est exposé à Lille.

25 mai

Madame Morisot écrit à sa fille Berthe à propos des incendies de la Commune : « M. Degas serait un peu rôti qu'il l'aurait bien mérité. »

Morisot 1950, p. 58.

1er juin

Degas revient de Normandie à Paris.

Lettre inédite d'Auguste De Gas à Thérèse Morbilli, sa fille, de Paris à Naples, le 3 juin 1871, coll. part.

3 juin

Dans une lettre qu'il écrit de Paris à sa fille Thérèse Morbilli, à Naples, Auguste De Gas fait le récit de la semaine sanglante et donne des nouvelles de la famille dispersée : Henri Fevre, son gendre, est à Paris, la femme de celui-ci, Marguerite et ses enfants, à Deauville, Achille en Belgique.

Lettre inédite, coll. part.

5 juin

Madame Morisot écrit à nouveau à sa fille Berthe : « Tiburce a rencontré deux communaux au moment où on les fusille tous,

Manet et Degas ! Encore à présent, ils blâment les moyens énergiques de la répression. Je les crois fous, et toi ? »

Morisot 1950, p. 58.

14 juillet

Degas passe la soirée chez les Manet : « Une chaleur suffocante, les gens parqués dans l'unique salon, les boissons chaudes et pourtant Pagans a chanté, Mad[ame] Éd[ouard] a joué et M. Degas était présent. Je ne dis pas qu'il a papillonné, il avait un air complètement endormi, ton père semblait plus jeune que lui. »

Lettre de Madame Morisot à sa fille Berthe, Morisot 1950, p. 65-66 ; citée dans Lemoisne [1946-1949], I, p. 68.

31 août

Mort, à la Nouvelle-Orléans, d'Odile Musson, tante de Degas.

30 septembre

Degas écrit à Tissot qui, exilé pour ses sympathies communardes, vit à Londres : il envisage un voyage à Londres, dit qu'il a exposé *L'orchestre de l'Opéra* (cat. n° 97) rue Laffitte, se plaint de troubles oculaires.

Paris, Bibliothèque Nationale ; publiée en traduction anglaise dans Degas Letters 1947, n° 1, p. 11-12.

octobre

Degas visite enfin Londres où il devait se rendre en 1870 si la guerre ne l'en avait empêché ; il habite à l'hôtel Conte, Golden Square. Il voit vraisemblablement la *2nd Annual Exhibition of the Society of French Artists*, 168 New Bond Street, organisée par Durand-Ruel.

Lettre de Tissot à Degas, de Paris à Paris, le 15 mai 1870, coll. part. ; lettre de Degas à Alphonse Legros, de Londres à Londres, octobre 1871, coll. part. ; Reff 1968, p. 88 et 89 n. 20 ; McMullen 1984, p. 208.

1872

Madame Olivier Villette (L 303, Cambridge [Mass.], Harvard University Art Museums) ; *La femme à la potiche* (cat. n° 112) ; *Ballet de Robert le Diable* (cat. n° 103).

janvier

Durand-Ruel achète, pour la première fois, directement à Degas, trois tableaux.

Paris, archives Durand-Ruel.

été

4th Exhibition of the Society of French Artists, à Londres, où Degas expose *Le faux départ* (voir fig. 69) et le *Ballet de Robert le Diable* (cat. n° 103).

Madame Morisot mère fait à sa fille Berthe le compte rendu du dernier « mercredi » des Stevens : « Ils n'y assistaient même pas ; les Manet et M. Degas se recevaient entre eux. Il m'a semblé qu'il y avait du replâtrage entre ceux-ci... »

Morisot 1950, p. 69.

26 juin

René, qui vient d'arriver à Paris, écrit à la Nouvelle-Orléans et donne des nouvelles de son frère, qui habite désormais 77 rue Blanche : « À la gare j'ai trouvé Edgar qui a mûri, quelques poils blancs tachent sa barbe ; il est aussi plus grave et plus posé. J'ai dîné chez lui avec Papa, et nous avons été chez Marguerite après le dîner. Edgar fait réellement des choses charmantes. Il a un portrait de Mme Camus de profil avec une robe de velours grenat, assise dans un fauteuil brun et se détachant sur un fond rose qui pour moi est purement un chef-d'œuvre (fig. 26). Son dessin est quelque chose de ravissant. Malheureusement, il a les yeux très faibles, il est forcé de prendre les plus grands ménagements. Je déjeune chez lui tous les jours. Il a une bonne cuisinière et un

charmant appartement de garçon. Hier j'ai dîné chez Edgar avec Pagans qui chante avec accompagnement de guitare... »

> Lettre à Michel Musson, Nouvelle-Orléans, Tulane University Library ; extraits dans Lemoisne [1946-1949], I, p. 70.

12 juillet

Nouvelle lettre de René envoyée à la Nouvelle-Orléans : « Edgar avec qui je déjeune tous les jours me dit de vous embrasser tous, ses yeux sont faibles et il lui faut les plus grands ménagements. Il est toujours le même, mais a la rage de vouloir prononcer des mots anglais, il a répété Turkey Bazzard pendant une semaine... »

> Lettre, Nouvelle-Orléans, Tulane University Library ; citée dans Lemoisne [1946-1949], I, p. 71.

17 juillet

« Ses yeux vont mieux mais il faut qu'il les ménage et tu sais comment il est. Justement maintenant qu'il fait de petits tableaux, c'est-à-dire ce qui lui fatigue le plus la vue. Il fait une répétition de danse qui est charmante [voir cat. n° 106]. Aussitôt le tableau fini, j'en ferai faire une grande photographie. Edgar s'est mis dans la tête de venir avec moi et de rester avec nous [à la Nouvelle-Orléans] environ deux mois... Je déjeune tous les jours avec lui... Après dîner je vais avec Edgar aux Champs-Élysées, de là au Café Chantant entendre des chansons d'idiots, telles que la chanson du compagnon maçon et autres bêtises absurdes. Nous allons quelques fois, quand Edgar est en train, dîner à la campagne et revoir les endroits mémorables du Siège. Préparez-vous à recevoir dignement le Grrrrand artiste, il demande à ce qu'on ne vienne pas le recevoir à la gare avec la Bande Bruno, compagnie de milice, pompiers, clergé, etc... »

> Lettre de René De Gas à sa famille, de Paris à la Nouvelle-Orléans, Nouvelle-Orléans, Tulane University Library ; citée dans Lemoisne [1946-1949], I, p. 71.

12 octobre

Degas et son frère René partent de Liverpool pour l'Amérique, à bord du *Scotia*.

> Reff 1985, Carnet 25 (BN, n° 24, p. 166).

24 octobre

Arrivée à New York où ils restent trente heures puis prennent le train pour la Nouvelle-Orléans.

> Lettre de Degas à Désiré Dihau, de la Nouvelle-Orléans à Paris, le 11 novembre 1872 ; Lettres Degas 1945, n° I, p. 16.

2 novembre

Fifth Exhibition of the Society of French Artists, à Londres. Durand-Ruel y expose *Aux Courses en province* (cat. n° 95), *Classe de danse* (cat. n° 106), et *Foyer de la danse à l'Opéra* (cat. n° 107).

4 novembre

Degas est, dans sa famille, à la Nouvelle-Orléans : « Je suis toute la journée au milieu de ce cher monde, peignant et dessinant, faisant de la peinture de famille. » Un peu plus tard, dans une lettre à Tissot, il dit déjà sa nostalgie de Paris et se plaint de n'avoir pas reçu une ligne de Manet.

> Lettre de Degas à Dihau, de la Nouvelle-Orléans à Paris, le 11 novembre 1872 ; Lettres Degas 1945, n° I, p. 19. Lettre de Degas à Tissot, de la Nouvelle-Orléans à Londres, le 19 novembre 1872, Paris, Bibliothèque Nationale ; publiée en traduction anglaise dans Degas Letters 1947, n° 3, p. 18-19.

19 novembre

Lettre de Degas à Tissot : « Je fais des portraits de famille mais je pense surtout à mon retour. » Un peu plus loin, Degas fait allusion à la *Cour d'une maison (Nouvelle-Orléans)* qu'il a commencée (voir cat. n° 111).

> Lettre de Degas à Tissot, de la Nouvelle-Orléans à Londres, Paris, Bibliothèque Nationale ; publiée en traduction anglaise dans Degas Letters 1947, n° 3, p. 18.

27 novembre

« Tout m'attire ici, je regarde tout... J'entasse donc des projets qui me demanderaient dix vies à exécuter. Je les abandonnerai dans six semaines, sans regret, pour regagner et ne plus quitter *my home...* Mes yeux vont bien mieux. Je travaille, il est vrai, peu, quoiqu'à des choses difficiles. Des portraits de famille, il faut les faire assez au goût de la famille, dans des lumières impossibles, très dérangé, avec des modèles pleins d'affection mais un peu sans gêne et vous prenant bien moins au sérieux parce que vous êtes leur neveu ou leur cousin. — Je viens de rater un grand pastel avec une certaine mortification. — Je compte si j'en ai le temps rapporter quelque petite chose du crû, mais pour moi, pour ma chambre. »

> Lettre de Degas à Lorentz Frölich, de la Nouvelle-Orléans à Paris ; Lettres Degas 1945, n° II, p. 23.

5 décembre

« En janvier, certainement, je serai de retour. Pour varier mon voyage, je compte passer par La Havane... La lumière est si forte que je n'ai pu encore faire quelque chose sur le fleuve. Mes yeux ont si besoin de soin que je ne les risque guère. Quelques portraits de famille seront mon seul effort... Enfin c'est une course que j'aurais *(sic)* faite et peu de chose en plus. Manet, plus que moi, verrait ici de belles choses. Il n'en ferait pas davantage. On n'aime et on ne donne de l'art qu'à ce dont on a l'habitude. »

> Lettre de Degas à Henri Rouart, de la Nouvelle-Orléans à Paris ; Lettres Degas 1945, n° III, p. 26.

1873

18 février

Degas annonce à Tissot qu'il réalise deux versions d'un même sujet, « Intérieur d'un bureau d'acheteurs de coton à la Nlle-Orléans, Cotton Buyers Office » (voir cat. n° 115).

> Lettre, de la Nouvelle-Orléans à Londres, Paris, Bibliothèque Nationale ; publiée en traduction anglaise dans Degas Letters 1947, n° 6, p. 29.

fin mars

Rentré à Paris, Degas habite 77 rue Blanche.

> Lemoisne [1946-1949], I, p. 81.

Portrait de l'artiste,
dit Degas au porte-fusain

Printemps 1855
Huile sur toile
81 × 64 cm
Paris, Musée d'Orsay (RF 2649)

Exposé à Paris

Lemoisne 5

Dans les années 1850, Degas s'est volontiers pris pour modèle, peignant quinze autoportraits (Lemoisne en catalogue douze ; Brame et Reff en ajoutent trois), qui, dans la plupart des cas, le montrent en buste (treize des peintures recensées), et deux fois seulement à mi-corps ; l'autoportrait du Musée d'Orsay est le plus grand, le plus achevé, le plus ambitieux, un véritable tableau plus qu'une simple pochade. On le cite et reproduit souvent comme un bel exemple des débuts du peintre avant son départ pour l'Italie, alors qu'il est encore l'élève de Louis Lamothe et donc dans la mouvance d'Ingres comme semble le prouver le rapprochement couramment fait avec le célèbre *Portrait de l'artiste* du Musée Condé à Chantilly (fig. 27). Lemoisne, s'appuyant sur deux modestes esquisses figurant dans un carnet utilisé en 1854-1855[1], le date de ces années-là, tout en notant au passage le témoignage d'Ernest Rouart qui « a vu reprendre par Degas le fond vers 1895[2] » (ce qui est aujourd'hui difficilement décelable).

Toutefois la datation de l'œuvre, l'attitude du modèle, l'instrument qu'il tient à la main, le carton à dessins sur lequel il s'appuie, tout comme la référence ingresque si communément admise, autorisent un certain nombre de remarques. Contrairement à Ingres, Degas ne s'est pas représenté en artiste mais en jeune

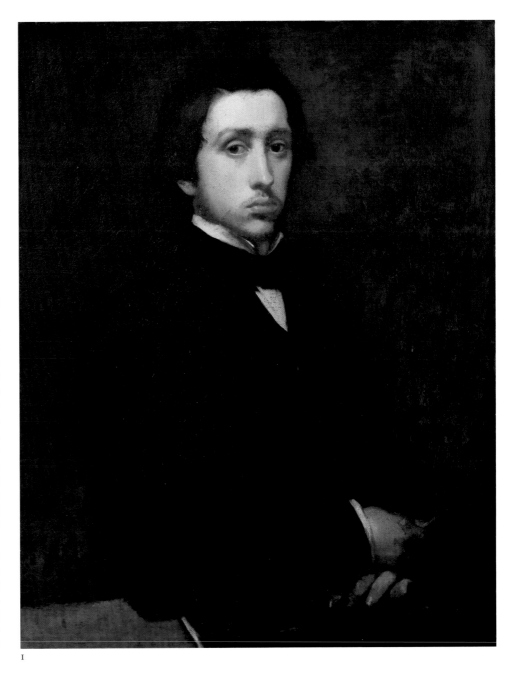

I

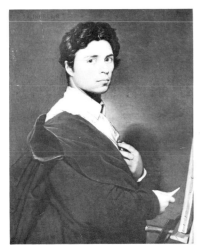

Fig. 27
Ingres, *Portrait de l'artiste*,
1804, toile,
Chantilly, Musée Condé.

bourgeois, vêtu du sévère habit noir, ouvrant ici sur un gilet marron (voir également L 13) qu'il ne délaissera que rarement (voir cat. n° 12) et qu'il arbore, non sans affectation, dans les deux célèbres autoportraits des années 1860, le *Portrait de l'artiste avec Évariste de Valernes* et le *Degas saluant* (voir cat. n°s 58 et 44) ; contrairement à Ingres, il ne s'est pas représenté en peintre mais en dessinateur, tenant dans la main droite un portefusain alors que quatre doigts épais et maladroits de la main gauche se posent sur un carton à dessin d'où dépasse une feuille de papier blanc (qui semble n'avoir été recouverte par le carton marbré que dans un second temps[3]). Le porte-fusain peut paraître surprenant car Degas n'a jamais utilisé le fusain dans ses dessins des années 1850 ; il l'est moins cependant lorsque l'on sait que cette techni-

que était d'un usage courant pour les exercices d'après le modèle à l'École des Beaux-Arts où Degas passa rapidement après avoir été reçu au concours de places le 6 avril 1855. L'exhibition de cet instrument, tout comme la référence (plus que l'influence) ingresque — Ingres que Degas, au même moment, rencontre grâce à ses amis Valpinçon, et dont il copie les œuvres à l'Exposition Universelle de 1855 — permettent donc de dater plus précisément l'autoportrait du printemps de 1855.

Degas n'a pas encore vingt et un ans et c'est sans doute là sa première œuvre importante. La fixité de ses grands yeux noirs interrogateurs, la moue de ses lèvres épaisses lui donnent le même « air » que dans la plupart de ses portraits, distant et dubitatif. On y verrait volontiers la perplexité du jeune peintre face à un enseignement — celui de l'École des

Beaux-Arts — qui ne paraît guère lui convenir. Mais l'austérité affichée, la gamme sourde, à peine avivée de quelques taches blanches, la concentration voulue sur le visage et les mains et la négligence de tout ce qui pourrait être accessoire, affirment d'abord la volonté farouche et que l'on sait tenacement poursuivie de tout sacrifier au métier d'artiste.

1. Reff 1985, Carnet 2 (BN, n° 20, p. 58B, 67).
2. Lemoisne [1946-1949], II, n° 5.
3. *Les peintures de Degas au musée d'Orsay. Étude du Laboratoire de Recherche des Musées de France,* mai 1987.

Historique
Atelier Degas ; coll. René de Gas, frère de l'artiste, Paris, de 1918 à 1921 ; sa vente, Paris, Drouot, Succession René de Gas, 10 novembre 1927, n° 69, repr., acquis par le Musée du Louvre, 150 000 F.

Expositions
1931 Paris, Orangerie, n° 2 ; 1936 Venise, n° 1 ; 1937 Paris, Orangerie, n° 1, pl. 1 ; 1956, Limoges, Musée municipal, *De l'impressionnisme à nos jours,* n° 6 ; 1969 Paris, n° 1 ; 1973, Pau, Musée des Beaux-Arts, avril-mai, *L'autoportrait du XVIIᵉ siècle à nos jours,* p. 44 ; 1976-1977 Tôkyô, n° 1, repr. (coul.).

Bibliographie sommaire
Lafond 1918-1919, I, p. 103, repr. ; Paul-André Lemoisne, « Le portrait de Degas par lui-même », *Beaux-Arts,* 1ᵉʳ décembre 1927, repr. ; Paul Jamot, « Acquisitions récentes du Louvre », *L'Art Vivant,* 1928, p. 175-176 ; Guérin 1931, repr. ; Lemoisne [1946-1949], II, n° 5 ; Paris, Louvre, Impressionnistes, 1958, n° 53 ; Boggs 1962, p. 9, pl. 12 ; Minervino 1974, n° 112, repr. ; Paris, Louvre et Orsay, Peintures, 1986, III, p. 196, repr.

2

René De Gas à l'encrier

1855
Huile sur toile
92 × 73 cm
Northampton (Mass.), Smith College Museum of Art (1935:12)

Lemoisne 6

Les portraits des débuts de Degas sont tous familiaux ; ce n'est que dans les années 1860 qu'il représentera aussi quelques amis proches. Mais pour l'heure, il dessine et peint frères et sœurs, oncles et tantes, cousins et cousines, avec l'absence notable toutefois d'un père, pourtant attentif aux débuts de son fils, qui n'apparaît qu'avec le chanteur Pagans bien des années plus tard (voir cat. n° 102). Son frère René, de onze ans son cadet (il est né en 1845) est, comme ses sœurs Thérèse et Marguerite, un modèle fréquent — peut-être faut-il déjà le reconnaître, peint vers 1853, dans une petite toile, *L'enfant en bleu* (BR 24A) qui lui appartint par la suite — sans doute plus

disponible et docile que le turbulent Achille. Bien plus tard, comme nous le rapporte Paul-André Lemoisne, il se souviendra : « Son jeune frère René nous a souvent raconté qu'il n'avait pas plutôt posé ses livres et ses cahiers en rentrant du lycée qu'Edgar s'emparait de lui et l'obligeait à poser[1]. »

En 1855, Degas multiplie les études en vue du portrait du Smith College : deux dessins à la mine de plomb et une huile (L 7) pour la tête seule ; deux croquis sommaires dans un carnet[2] et un dessin plus poussé (qu'il donne et dédicace à son frère) pour l'ensemble de la composition (fig. 28). Par rapport à ce dernier, la toile définitive présente des différences notables : Degas, en effet, ne se contente pas de changer quelques détails — ainsi la main gauche qui tenait un gant et s'agrippait à la ceinture, disparaît désormais dans la poche

Fig. 28
Étude pour « René De Gas à l'encrier »,
1855, mine de plomb,
M. et Mme Paul Mellon.

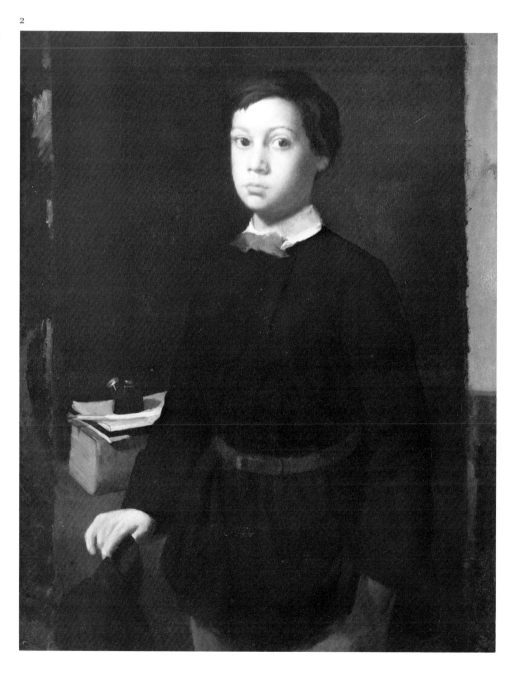

du pantalon — mais modifie, en sacrifiant le décor autrefois clairement lisible même si rapidement esquissé, la conception même de son portrait : la cheminée surmontée d'une glace, les motifs du papier peint, le cadre ovale accroché au mur, bref tout ce qui aurait contribué à en faire un portrait dans un intérieur dans la tradition d'Ingres disparaît. L'écolier se détache sur un fond sombre et uni — dont l'opacité dissimule une toile précédemment utilisée — appuyant sa main droite sur ce qui devrait être une table où sont posés en pile un gros livre (sans doute un dictionnaire), deux cahiers, une plume et un encrier ; ce sont des attributs plus que des accessoires qui disent, comme la sculpture aux mains du jeune homme de Bronzino que Degas copiait au même moment au Louvre, l'état du modèle[3]. Le jeune âge du garçon, son attitude familière (la main dans la poche), sa tenue de tous les jours, la familiarité des objets quotidiens et manifestement usés qui l'entourent contrastent avec l'absence de décor, la sévérité du fond, la raideur de la pose qui pourraient être de quelque portrait officiel.

La peinture est sombre comme celle de bien des peintres des années 1850, rehaussée de taches plus claires et sonores (le nœud rouge sur le col blanc). Vivement éclairés, le visage et la main surgissent de l'ombre, peints avec une évidente tendresse par Degas qui jette un regard d'aîné sur René, le petit René, le préféré, si manifestement attentif aux débuts de son grand frère.

1. Guérin 1931, préface de P.-A. Lemoisne, n.p.
2. Reff 1985, Carnet 2 (BN, nº 20, p. 32, 75).
3. Reff 1985, Carnet 2 (BN, nº 20, p. 40).

Historique
Atelier Degas ; coll. René de Gas, frère de l'artiste, Paris, de 1918 à 1921 ; sa vente, Paris, Drouot, Succession René de Gas, 10 novembre 1927, nº 72, repr., acquis par Ambroise Vollard, Paris, 90 100 F ; Knoedler and Co., New York ; acquis par le musée en 1935.

Expositions
1933, New York, M. Knoedler and Co., novembre-décembre, *Paintings from the Ambroise Vollard Collection, XIX-XX Centuries*, nº 16, repr. ; 1934, Londres, Alex Reid and Lefevre, juin, *Renoir, Cezanne and their contemporaries*, nº 16 ; 1938 New York, nº 7 ; 1939, Boston, Institute of Modern Art, 2 mars-9 avril/New York, Wildenstein and Co., mai, *The Sources of Modern Painting*, nº 3, repr. ; 1947 Cleveland, nº 1, pl. 15 ; 1948 Minneapolis, sans nº ; 1949 New York, nº 2, repr. ; 1953, New York, M. Knoedler and Co., 30 mars-11 avril, *Paintings and Drawings from the Smith College Collection*, nº 11 ; 1954 Detroit, nº 65, repr. ; 1955, San Antonio, Marion Koogler McNay Art Institute, *Paintings, Drawings, Prints and Sculpture by Edgar Degas* ; 1960 New York, nº 2, repr. ; 1961, Chicago, Arts Club of Chicago, 11 janvier-15 février, *Smith College Loan Exhibition*, nº 8, repr. ; 1962, Northampton (Mass.), Smith College Museum of Art, *Portraits from the Collection of the Smith College Museum of Art*, nº 16 ; 1963, Oberlin (Ohio), Allen Memorial Art Museum, 10-30 mars, *Youthful Works by Great Artists*, nº 22, repr. ; 1963, Cleveland

Museum of Art, 2 octobre-10 novembre, *Style, Truth and the Portrait*, nº 89, repr. ; 1964, Chicago, National Design Center, Marina City, *Four Centuries of Portraits*, nº 8 ; 1965 Nouvelle-Orléans, pl. XV et p. 21, fig. 10 ; 1968, Baltimore Museum of Art, 22 octobre-8 décembre, *From El Greco to Pollock : Early and Late Works by European and American Artists*, nº 59, repr. ; 1969, Waterville (Maine), Colby College Art Museum, 3 juillet-21 septembre/Manchester (New Hampshire), Currier Gallery of Art, 11 octobre-23 novembre, *Nineteenth and Twentieth Century Paintings from the Smith College Museum of Art*, nº 24, repr., et sur couv. ; 1972, New York, Wildenstein and Co., 2 novembre-9 décembre, *Faces from the World of Impressionism and Post-Impressionism*, nº 19, repr. ; 1974 Boston, nº 1 ; 1978 New York, nº 2, repr. (coul.).

Bibliographie sommaire
Marcel Guérin, « Remarques sur des portraits de famille peints par Degas à propos d'une vente récente », *Gazette des Beaux-Arts*, XVII, juin 1928, p. 371-372 ; J.A[bbott], « Portrait by Degas Recently Acquired by Smith College », *The Smith Alumnae Quarterly*, XXVII : 2, février 1936, p. 161-162, repr. p. 161 ; J.A[bbott], « A Portrait of René de Gas by Edgar Degas », *Smith College Museum of Art Bulletin*, 1936, p. 2-5, repr. p. 2 ; *Smith College Museum of Art. Catalogue*, Northampton (Mass.), 1937, p. 17, repr. p. 77 ; Rewald 1946 GBA, p. 105-126, fig. 10 p. 115 ; Lemoisne [1946-1949], I, p. 14, II, nº 6 ; Boggs 1962, p. 8, pl. 9 ; 1967 Saint Louis, p. 22 ; Minervino 1974, nº 113, pl. 1 (coul.).

Thérèse De Gas

Vers 1855-1856
Mine de plomb
32 × 28,4 cm
Cachet de l'atelier en bas à gauche
Boston, Museum of Fine Arts. Fonds Julia Knight Fox (31.434)

Exposé à Ottawa et à New York

Degas fit plusieurs portraits de sa sœur Thérèse (1840-1912) (voir cat. nᵒˢ 63 et 94), l'« héroïque » Thérèse comme il l'appellera plus tard lorsqu'elle sera l'épouse d'un infirme ; celui-ci est le plus bel exemple des nombreux dessins exécutés d'après elle vers 1855-1856, avant le départ de l'artiste pour l'Italie. Plus encore que son autre sœur Marguerite, Thérèse semble avoir été pour le peintre, un modèle de prédilection, tant pour des raisons affectives — mais il était autant, sinon plus lié à l'intelligente et musicienne Marguerite — que strictement picturales : sans doute aimait-il ce visage parfaitement ovale, au nez épais, à la bouche charnue, aux grands yeux bruns un peu saillants, ce regard timide, attentif et placide, cet air de ne jamais comprendre ce qui se passe ; sans doute aimait-il surtout l'aspect ingresque de ce visage si proche de ceux de Mlle Rivière ou de Mme Devauçay — les cheveux plaqués et la raie médiane renforcent cette ressemblance — et qui semble appeler ce dessin, rond, ferme et calme.

3

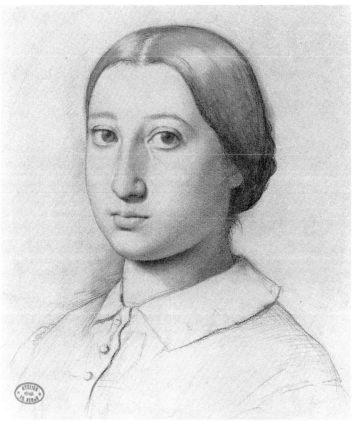

4 4 (verso)

Historique
Atelier Degas ; coll. René de Gas, frère de l'artiste,
Paris, de 1918 à 1921 ; sa vente, Paris, Drouot,
Succession René de Gas, 10 novembre 1927, n° 17,
repr. ; acquis par le Museum of Fine Arts, Boston,
par l'intermédiaire de Paul Rosenberg.

Expositions
1947 Cleveland, n°54, pl. XLVII ; 1947 Washington,
n° 25 ; 1948 Minneapolis, sans n° ; 1965 Nouvelle-
Orléans, p. 57, pl. X ; 1967 Saint Louis, n° 4,
repr.

Bibliographie sommaire
Philip Hendy, « Degas and the de Gas », *Bulletin of
the Museum of Fine Arts,* XXX : 79, Boston, juin
1932, repr. p. 44.

4

Achille De Gas

Vers 1855-1856
Mine de plomb
26,7 × 19,2 cm
Cachet de la vente et cachet de l'atelier en bas à
gauche
Au verso, double étude à la mine de plomb
d'une tête d'adolescent endormi (sans doute
René De Gas)
Paris, Musée du Louvre (Orsay), Cabinet des
dessins (RF 29293)

Exposé à Ottawa

Vente IV : 121.c

Souvent considéré comme une étude pour le
portrait d'*Achille De Gas* de la National Gal-
lery de Washington (fig. 29), ce dessin à la
mine de plomb, encore tout imprégné de
l'exemple d'Ingres, le précède en réalité de
plusieurs années. Le frère cadet du peintre
porte, en effet, la discrète tenue d'élève à
l'École navale où il fut de 1855 à 1857 tandis
qu'il arbore sur la toile, avec une certaine
ostentation, celle plus impressionnante, d'as-
pirant. Degas exécute donc le portrait dessiné
de son frère entre le 27 septembre 1855, date
à laquelle celui-ci entre à l'École et juillet 1856
lorsque lui-même part pour l'Italie. Quant au
tableau, il fut vraisemblablement peint par
l'artiste après son retour à Paris (avril 1859) et
avant la nomination d'Achille au grade d'en-
seigne de vaisseau, le 8 février 1862.

Les archives du lycée Louis-Le-Grand
comme celles du Service historique de la
Marine nous montrent le bel Achille comme un
garçon turbulent, souvent impulsif, assez
continûment élève moyen. À l'École navale où
il entre avant ses dix-sept ans (il est né le
17 novembre 1838), il ne se fait guère remar-
quer ; mais en juillet 1858, alors qu'il est
aspirant, il est mis aux arrêts de rigueur et
menacé de renvoi pour indiscipline et insu-
bordination. L'intervention d'Auguste De Gas
auprès du ministre de la Marine demandant
pour ce « jeune homme un embarquement qui
lui offre le moyen de réparer le passé »,
calmera les choses[1]. Par la suite, il fera,
brièvement, une carrière sans histoire (aspi-
rant de première classe le 6 février 1860 ;
enseigne de vaisseau le 8 février 1862) avant
de démissionner le 17 novembre 1864, visi-
blement déçu par la vie trop calme qu'il mène,

pour fonder avec René la société De Gas
Brothers à la Nouvelle-Orléans. Pendant quel-
ques mois, lors de la guerre avec l'Allemagne,
il reprendra du service (du 12 novembre 1870
au 2 mars 1871) et, réintégré momentané-
ment dans son grade, servira sur la Loire.

1. Dossier Achille De Gas, Archives du Service
 historique de la Marine.

Historique
Atelier Degas ; Vente IV, 1919, n° 121.c, repr.,
acquis par Paul Jamot, avec les n°s 121.a et 121.b,
700 F ; coll. Paul Jamot, Paris, de 1919 à 1941 ; légué
par lui au Musée du Louvre en 1941.

Expositions
1924 Paris, n° 74 ; 1931 Paris, Orangerie, n° 85 ;
1969 Paris, n° 44.

Fig. 29
Achille De Gas en aspirant de Marine,
vers 1859-1862, toile,
Washington, National Gallery of Art, L 30.

Académies
n^os 5-7

L'Académie de France à Rome, villa Médicis,
s'était, depuis le directorat d'Ingres (1835-
1840), largement ouverte sur l'extérieur,
accueillant, à l'école du modèle nu, des artis-
tes qui n'étaient pas pensionnaires mais
souhaitaient y travailler[1]. Cette hospitalité
était bienvenue car, à Rome, les bons modèles
se faisaient rares comme en témoigne Degas
lui-même qui, en 1857, adressa un court billet
au sculpteur Chapu lui demandant d'essayer,
« comme les modèles manquent », « un
homme qui a l'air très beau »[2].

Aussi l'« académie du soir » devint-elle
rapidement une sorte de « club » permettant
aux artistes français de s'entraîner mais
surtout de se retrouver. Il est probable que
Degas, comme les autres, apprécia les facili-
tés qui lui étaient offertes de travailler d'a-
près le modèle ; il est également vraisembla-
ble, qu'après avoir fait connaissance de Gus-
tave Moreau, et sachant l'ascendant que
celui-ci eut aussitôt sur lui, il en vint à
partager les opinions peu favorables de son
nouveau mentor sur ceux qu'il était amené à
côtoyer quotidiennement, après le dîner, de
sept heures à neuf heures et demie : un
directeur de l'Académie, Victor Schnetz, vul-
gaire et sans conversation ; des pensionnai-
res communs, vantards, au demeurant pas
désagréables mais sans talent : « Quelques
braves jeunes gens prétendus artistes, et
partant d'une ignorance crasse[3]. »

Degas, profitant de la libéralité de la villa
Médicis, fit donc, à Rome, un certain nombre
d'académies qu'il annota souvent, lorsqu'il
les revit ultérieurement, Rome 1856, propo-
sant une date générique pour des dessins
certainement exécutés entre 1856 et 1858.
La comparaison de certaines études avec
celles de Gustave Moreau (mais on pourrait
l'étendre à celles de Delaunay, Chapu ou
Bonnat) reprenant le même modèle, permet-
tent parfois de préciser la date ; il est ainsi
très vraisemblable que l'Homme nu assis (cat.
n° 7), soit, lui aussi, au vu d'un dessin du
Musée Gustave Moreau, de 1858. Un geste,
un mouvement, une attitude induisent pro-
gressivement et presque inévitablement un
sujet, pièges tendus par le métier qui devient
routine, chemin glissant vers le stéréotype et,
au sens propre, l'académisme. Souvent les
modèles reprennent le maintien d'œuvres
célèbres : le jeune homme musclé dont l'abon-
dante et sombre chevelure révèle cependant
le « ragazzo romano » se transforme en
Apoxyomenos de Lysippe (cat. n° 6) ; le vieil-
lard sec retrouve les poses pénitentes de saint
Jérôme (cat. n° 5).

1. Voir H. Lapauze, *Histoire de l'Académie de
 France à Rome*, II, 1802-1910, Paris, 1924,
 p. 236.
2. Voir 1984-1985 Rome, p. 24.

5

3. Lettres de Gustave Moreau à ses parents, de Rome
 à Paris, les 12 novembre 1857 et 3 mars 1858,
 Paris, Musée Gustave Moreau.

5
Étude de vieillard assis

Vers 1856-1858
Mine de plomb
32 × 23,5 cm
Annoté à la mine de plomb en bas à gauche
Rome 1856
Cachet de la vente en bas à gauche
Suisse, Collection Sand

Vente IV : 97.e

Historique
Atelier Degas ; Vente IV, 1919, n° 97.e, acquis par
Pozzi, avec les n^os 97.a, 97.b, 97.c, 97.d et 97.f,
1 080 F. Acquis par M. Marc Sand à la Galerie
Prouté, Paris, en 1972.

Expositions
1984-1985 Rome, n° 24, repr.

Bibliographie sommaire
Paul Prouté S.A., *Dessins originaux anciens et
modernes*, cat. « Gauguin », Paris, 1972, n° 83,
repr.

6

Homme nu debout

Vers 1856-1858
Mine de plomb sur papier vert
30,7 × 22,5 cm
Annoté à la mine de plomb en bas à droite
Rome 1856
Cachet de la vente en bas à droite ; cachet de
l'atelier au verso
Collection particulière

Vente IV : 108.a

Historique
Atelier Degas ; Vente IV, 1919, nº 108.a, acquis par
Cottevielle, avec le nº 108.b, 220 F ; Walter Goetz ;
acquis par David Daniels en juin 1965 ; coll. part.

Expositions
1967 Saint Louis, nº 7, repr. ; 1968, Minneapolis
Institute of Arts, 22 février-21 avril / Art Institute of
Chicago, 3 mai-23 juin / Kansas City, Nelson Gal-
lery-Atkins Museum, 1er juillet-29 septembre / Cam-
bridge (Mass.), Fogg Art Museum, 16 octobre-
25 novembre, *Selections from the Drawings Collec-
tion of David Daniels,* nº 45, repr.

Bibliographie sommaire
Reff 1964, p. 251 n. 18.

7

Homme assis

Vers 1856-1858
Mine de plomb sur papier vert
31 × 22,5 cm
Cachet de la vente en bas à gauche
Collection particulière

Vente IV : 83.c

Historique
Atelier Degas ; Vente IV, 1919, nº 83.c, acquis par
Henriquet, avec les nos 83.a, 83.b et 83.d, 1 020 F ;
coll. Marcel Guérin, Paris ; Galerie Cailac, Paris ; coll.
David Daniels, New York ; coll. part.

Expositions
1958, New York, Galerie Charles E. Slatkin, 7 no-
vembre-6 décembre, *Renoir, Degas,* nº 5 ; 1960,
Minneapolis Institute of Arts, 1er juillet-15 août,
Paintings from Minneapolis Collections ; 1960, New
York, The Metropolitan Museum of Art, *Three
Private collections,* nº 70 ; 1962 Baltimore, nº 56 ;
1964, Iowa City, University of Iowa, *Drawing and the
Human Figure,* nº 93, repr. ; 1967 Saint Louis, nº 11,
repr.

Bibliographie sommaire
Reff 1964, p. 251 n. 19.

8

Quatre études d'une tête de jeune fille

1856
Crayon sur papier gris
45,9 × 30,5 cm
Annoté au crayon en haut à gauche *Rita
Soria/Cacciala* ; en bas à droite *Rome*
Cachet Nepveu-Degas en bas à gauche
Mme Noah L. Butkin

Ce dessin est une « tête d'expression » — et
non une esquisse pour une composition dis-
parue comme cela a été avancé — faite à Rome
à l'automne de 1856 ; il existe, en effet, d'après
le même modèle, une aquarelle dans un carnet
du Louvre, daté de façon convaincante de
1856 par Reff[1].

1. Reff 1985, Carnet 7 (Louvre, RF 5634, p. 45).

Historique
Atelier Degas ; coll. René de Gas, frère de l'artiste,
Paris, de 1918 à 1921 ; coll. Nepveu-Degas, Paris ;
vente, Paris, Drouot, Important ensemble de dessins
par Edgar Degas [...] provenant de l'atelier de
l'artiste et d'une partie de la collection Nepveu-

6

7

8

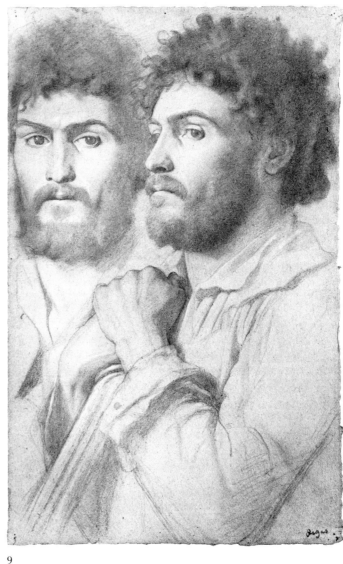

9

Degas, 6 mai 1976, n⁰ 13 ; Shepherd Gallery, New York ; coll. Mme Noah L. Butkin, Shaker Heights (Ohio).

Expositions
1976-1977, New York, Shepherd Gallery, *French Nineteenth Century,* n⁰ 24, repr. ; 1984-1985 Rome, n⁰ 31, repr.

9

Deux études d'une tête d'homme

Vers 1856-1857
Mine de plomb et rehauts de blanc sur papier brun-rouge
44,5 × 28,6 cm
Cachet de la vente en bas à droite
Williamstown (Mass.), Sterling and Francine Clark Art Institute (1393)

Vente IV : 67

Ce dessin, qui figura au catalogue de la IVᵉ vente de l'atelier comme *Deux têtes d'homme (d'après un tableau ancien de l'école italienne),* n'est pas une copie mais une étude, sous deux angles différents, d'après le même

modèle, sans doute exécutée pendant le premier séjour romain de 1856-1857.

Degas sacrifia, comme la plupart de ses contemporains, à l'étude des types populaires, croquant le vieillard déguenillé, la jolie jeune fille en costume local ou, comme ici, le garçon des rues dans lequel on voyait alors volontiers le descendant plébéien des Césars antiques.

Historique
Atelier Degas ; Vente IV, 1919, n⁰ 67, repr., acquis par Durand-Ruel, Paris, 400 F (stock n⁰ 11542) ; Durand-Ruel, New York, 27 septembre 1929 (stock n⁰ N.Y. 502) ; acquis par Robert Sterling Clark, le 6 juillet 1939 ; Sterling and Francine Clark Art Institute, 1955.

Expositions
1935, New York, Durand-Ruel Galleries, 22 avril-11 mai, « Exhibition of Pastels and Gouaches by Degas, Renoir, Pissarro, Cassatt » ; 1959 Williamstown, n⁰ 34, pl. XIX ; 1970 Williamstown, n⁰ 10.

Bibliographie sommaire
« Exhibition of Drawings of Degas », *Art News,* XXXV, 28 décembre 1935, p. 5, 12, repr. ; Williamstown, Clark 1964, I, p. 74-75, n⁰ 149, II, pl. 143 ; Williamstown, Clark 1987, n⁰ 5, repr. (coul.).

10

Saint Jean-Baptiste, *étude pour Saint Jean-Baptiste et l'Ange*

1857
Mine de plomb
44,5 × 29 cm
Au verso *Ange soufflant dans une trompette ;* annoté en bas à droite *Rome*
Cachet de la vente en bas à gauche au verso
Wuppertal, Von der Heydt-Museum (KK 1960/165)

Vente IV : 70.a et 70.b

Préparée entre 1856 et 1858 par un grand nombre de dessins, esquisses d'ensemble ou d'une figure isolée, recherches pour le fond, simples croquetons ou dessins plus poussés, *Saint Jean-Baptiste et l'Ange* reste, malgré l'abondante documentation qui la précède, une des œuvres les plus énigmatiques de Degas ; tant d'efforts n'aboutissent en effet qu'à une aquarelle de petite dimension, apparemment décevante (L 20), bien éloignée en tout cas de ce que les dessins préparatoires

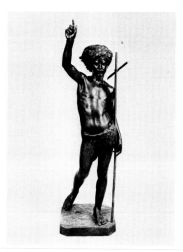

Fig. 30
Paul Dubois, *Saint Jean-Baptiste enfant*,
1861, bronze,
Paris, Musée d'Orsay.

laissaient présager. Le sujet lui-même ne se comprend que difficilement ; dans les carnets contemporains, Degas note des passages de l'Apocalypse s'appliquant à l'Évangéliste et non au Baptiste. Or il représente incontestablement, vêtu de peau de bête et la croix à la main, saint Jean-Baptiste tel qu'un Paul Dubois le montrera plus tard (fig. 30). Saint Jean-Baptiste réalise après Élie la mission de l'Ange annoncé par Dieu pour préparer les voies du Messie ; l'Ange, prédit par l'Ancien Testament, le guide et parle par sa bouche : ainsi peut se lire, malgré incertitudes et approximations, l'œuvre de Degas.

Les dessins exécutés à Rome pour cette composition, rigoureuses études de corps adolescents, savantes recherches de drapé, reprises inlassables d'un même mouvement, comptent parmi les plus beaux des dessins de jeunesse ; celui de Wuppertal, en particulier — dont la mise au carreau prépare une esquisse à l'huile (L 21) — et qui est encore une académie, profondément ombrée et cernée, malgré la transformation hâtive du bâton du modèle en croix du Précurseur.

Historique

Atelier Degas ; Vente IV, 1919, nos 70.a, 70.b, repr., acquis par Bernheim-Jeune, Paris, 400 F ; coll. Dr Eduard Freiherr von der Heydt, Ascona ; donné au musée en 1952.

Expositions

1951-1952 Berne, n° 82 ; 1967 Saint Louis, n° 26, repr. ; 1969, Saint-Étienne, Musée d'Art et d'Industrie, 18 mars-28 avril, *Cent dessins du Musée Wuppertal*, n° 19, repr. ; 1984 Tübingen, n° 22, repr. ; 1984-1985 Rome, n° 35, repr.

Bibliographie sommaire

H.G. Wachtmann, *Von der Heydt-Museum, Wuppertal, Veirzeichnis der Handzeichnungen, Pastelle und Aquarelle*, Wuppertal, 1965, n° 38, repr. ; 1969 Nottingham, au n° 5 ; Hans Günter Aust, *Das Von der Heydt-Museum in Wuppertal*, Rechlinghausen, 1977, p. 284, pl. 164 ; C.A. Nathanson et E.J. Olszewski, « Degas's Angel of the Apocalypse », *The Bulletin of the Cleveland Museum of Art*, 1980, p. 247, repr.

10

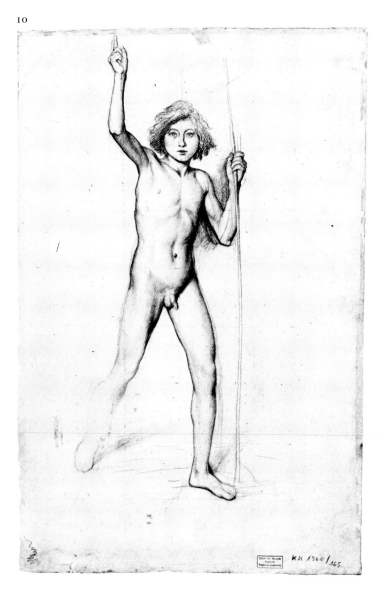

10 (verso)

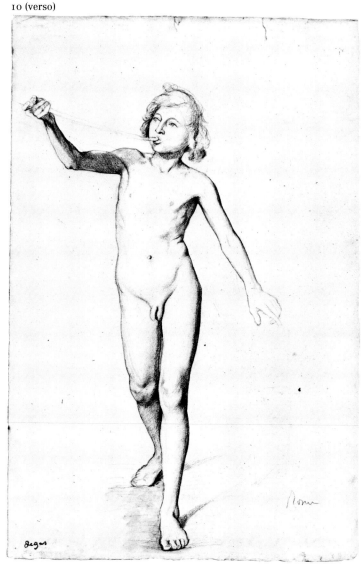

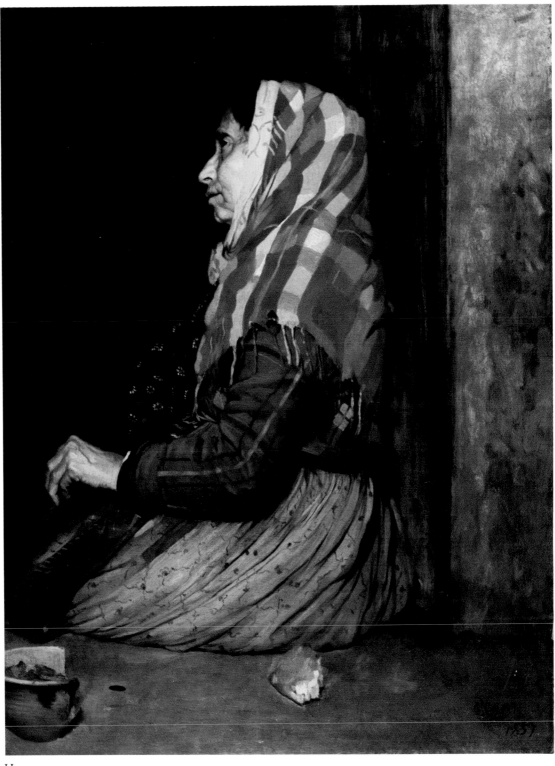

11

11

Mendiante romaine

1857
Huile sur toile
100,3 × 75,2 cm
Signé et daté en bas à droite *Degas 1857*
Birmingham, Birmingham City Museum and
Art Gallery (P44'60)

Exposé à Paris

Lemoisne 28

L'historique de cette œuvre lui donne, d'emblée, une place à part dans la production du peintre. Degas la dépose en effet avec *Bouderie* (voir cat. nº 85) — elle porte alors le simple titre de *Mendiante* — chez Durand-Ruel le 26 décembre 1895. Un an et demi plus tard, le 13 avril 1897, ce dernier l'acquiert et la revend le même jour au marchand Decap. C'est donc la première, chronologiquement parlant, des œuvres de Degas à passer sur le marché alors que le peintre conservera jusqu'à sa mort la plupart des œuvres de ses débuts ; il la signa

— sans doute au moment de ces transactions — et la data de 1857, du temps de son premier séjour romain.

Tout comme la *Vieille Italienne* du Metropolitan Museum (fig. 31), ce tableau s'inscrit dans une tradition que le directeur de l'Académie de France à Rome, Victor Schnetz, avait fortement contribué à raviver dans les années 1850, jouant comme le soulignera Léonce Bénédite, « un rôle essentiel dans l'évolution réaliste de notre art contemporain » ; historien de la « vie populaire de l'Italie » qu'avec

Fig. 31
Vieille Italienne, 1857, toile,
New York, Metropolitan Museum, L 29.

Léopold Robert il avait sorti du « genre » pour l'élever à la « hauteur du style de l'histoire », c'est à son influence que l'on doit ces innombrables portraits d'Italiens ou d'Italiennes en costume local auxquels sacrifièrent alors tous les pensionnaires de la Villa Médicis[1]. Degas, dans plusieurs carnets ou sur des feuilles séparées, en fit en 1856-1857 des croquis à la mine de plomb ou à l'aquarelle avec moins d'insistance toutefois, sans doute moins de conviction qu'un Chapu, qu'un Delaunay, qu'un Henner ou qu'un Clère. « Je ne suis pas fou de ce pittoresque Italien qui est connu, commentera-t-il en juillet 1858, — Mais ce qui est touchant n'est plus du genre. C'est un *mode* éternelle[2] ». La rencontre avec Gustave Moreau que cela n'intéressait guère, détermina sans doute chez lui l'abandon d'un thème qui, à la fin des années 1850, était devenu véritable lieu commun : peintres et sculpteurs mais aussi photographes et jusqu'aux femmes du monde s'acharnaient sur ces malheureux autochtones dont beaucoup trouvèrent plus lucratif de devenir modèles professionnels. Ainsi madame Gervaisais, dans le roman homonyme des Goncourt, admire ce qu'il est désormais convenu d'admirer, ces « couleurs d'usure, de vert de mousse ou d'amadou ; loques venimeuses que tous portaient avec des gestes lents de pasteurs arcadiens[3] » et, faisant venir une de ces femmes chez elle, prend des croquis.

Degas, plus attendu dans ses aquarelles, fait preuve dans les deux toiles, de Birmingham et de New York, d'une indéniable originalité. Contrairement à Bouguereau, à Hébert ou à Bonnat, il ne « met pas en scène », ne monte pas, pour reprendre les termes cruels de Paul de Saint-Victor, une œuvre de « sentimentalité bourgeoise » ; pas de misérabilisme donc mais l'étude attentive de deux vieilles femmes, figures monumentales et isolées, auxquelles il donne selon l'expression de Taine « les grands traits de l'ancienne race et de l'ancien génie[4] », « dans une pose de rêverie souve-

raine — nous revenons aux Goncourt — qu'eût dessinée Michel-Ange[5] ».

Degas se distingue de ses contemporains comme Ceruti, dans la tradition duquel il s'inscrit, se distinguait des « bamboccianti » du XVIIᵉ siècle ; la *Mendiante* de Birmingham est certes un portrait et une scène de genre ; mais plus un portrait qu'une scène de genre car le récit, la couleur locale, la référence exotique sont à peine perceptibles. L'attention du peintre se porte sur tout ce qui est vieillesse, usure, pauvreté : peau parcheminée, mains noueuses, vêtements composites de la misère, couleurs passées[6], accords sourds et terreux établissant une magnifique « harmonie en brun ».

1. Léonce Bénédite, « J.J. Henner », *Gazette des Beaux-Arts,* janvier 1908, p. 49.
2. Reff 1985, Carnet 11 (BN, n° 28, p. 94).
3. Edmond et Jules de Goncourt, *Madame Gervaisais,* Folio, Paris, 1982, p. 139.
4. H. Taine, *Voyage en Italie,* Paris, 1860 (rééd. 1965), p. 132.
5. Edmond et Jules de Goncourt, *op. cit.* p. 139.
6. Voir les notes de Degas à ce sujet dans Reff 1985, Carnet 9 (BN, n° 17, p. 21).

Historique

Déposé par l'artiste chez Durand-Ruel, Paris, 26 décembre 1895 (« Mendiante » ; dépôt n° 8847) ; acquis par Durand-Ruel, Paris, le 13 avril 1897, 10 000 F (stock n° 4158), revendu le même jour à Decap, 15 000 F ; coll. Maurice Barret-Decap, Biarritz ; Paris, Drouot, Vente Maurice B., 12 décembre 1929 (salle 6, n° 4, repr.) ; Paul Rosenberg, Paris ; acquis par Mme Alfred Chester Beatty, Londres, après 1934 ; coll. Sir Alfred Chester Beatty, son mari, après 1952 ; déposé à la Tate Gallery, Londres, de 1955 à 1960 ; acquis de Sir Alfred Chester Beatty par le musée en 1960.

Expositions

1934, New York, Durand-Ruel Galleries, 12 février-10 mars, *Important paintings by Great French Masters of the Nineteenth Century,* n° 13, repr. ; 1936 Philadelphie, n° 4, repr. ; 1937 Paris, Orangerie, n° 2 ; 1962, Londres, Royal Academy of Arts, 6 janvier-7 mars, *Primitives to Picasso,* n° 212, repr.

Bibliographie sommaire

Camille Mauclair, *The French Impressionists,* Londres/New York, 1903, p. 77, repr. ; Camille Mauclair, *The Great French Painters,* Londres, 1903, p. 69, repr. ; Mauclair 1903, p. 382 ; Camille Mauclair, *L'Impressionnisme. Son histoire, son esthétique, ses maîtres,* Paris, 1904, p. 226 ; Geffroy 1908, p. 15, repr. ; Lemoisne 1912, p. 21-22, pl. III ; Lafond 1918-1919, II, p. 2, repr. ; Jamot 1924, p. 129, pl. I ; Alexandre 1935, p. 154, repr. ; Roberto Longhi, « Monsù Bernardo », *Critica d'arte,* III, 1938, pl. 99, fig. 34 ; Lemoisne [1946-1949], II, n° 28 ; Minervino 1974, n° 71 ; *Foreign Paintings in Birmingham Museum and Art Gallery. A Summary Catalogue,* Birmingham, 1983, p. 28, n° 41, repr. p. 29 ; 1984-1985 Rome, p. 116-118, repr. p. 118.

Portrait de l'artiste
dit Degas au chapeau mou

1857
Huile sur papier appliqué sur toile
26 × 19 cm
Williamstown, Sterling and Francine Clark Art Institute (544)

Lemoisne 37

D'abord daté de 1855 puis rapproché par Lemoisne de l'*Autoportrait* gravé de 1857 (voir cat. nᵒˢ 13 et 14), le petit tableau de Williamstown est très certainement son quasi-contemporain. Il est difficile toutefois de préciser si la peinture devance la gravure et en serait une esquisse ou s'il s'agit de deux œuvres indépendantes, variations, avec des techniques différentes, sur un même thème. On mesure en le comparant avec l'autoportrait d'Orsay (voir cat. n° 1) le chemin parcouru par l'artiste en deux ans même si la différence d'intentions ne doit pas être négligée : là un tableau fini, austère et sombre, ici une pochade vive, avec des qualités de « fa'presto » dans le traitement des vêtements auxquelles nous n'étions pas habitués.

Le chapeau mou, que Degas porte également dans les dessins que font alors de lui Stefano Galletti et Gustave Moreau[1], ombre la moitié du visage et donne au regard une expression rêveuse et lointaine. Mais il confère aussi, comme le foulard orangé et la blouse blanche, un aspect artiste à la physionomie du jeune homme qui a manifestement voulu se montrer au travail. Degas est ici peintre comme dans l'autoportrait de 1855 il était dessinateur, peut-être influencé par les nombreux portraits de petit format que faisaient les pensionnaires de l'Académie de France, mais trouvant en même temps qu'une liberté d'allure, une liberté de tons jusqu'alors inhabituelle.

1. Voir 1984-1985 Rome, p. 25, 27, repr.

Historique

Coll. Marcel Guérin, Paris ; acquis de Daniel Guérin, son fils, par Durand-Ruel, New York, le 20 avril 1948, et vendu le même jour à Robert Sterling Clark, Williamstown (Mass.), 28 000 $; Sterling and Francine Clark Art Institute, 1955.

Expositions

1925, Paris, Musée des Arts Décoratifs, 28 mai-12 juillet, *Cinquante ans de Peinture Française,* n° 27 ; 1931 Paris, Orangerie, n° 13, repr. ; 1936 Philadelphie, n° 1, repr. ; 1956, Williamstown, Sterling and Francine Clark Art Institute, *French Paintings of the Nineteenth Century,* n° 103, repr. ; 1959 Williamstown, n° 5, repr. ; 1970 Williamstown, n° 1, repr. ; 1978, Chapel Hill (Caroline du Nord), The William Hayes Ackland Memorial Art Center, mars-avril, *French Nineteenth Century Oil Sketches : David to Degas,* n° 23, repr.

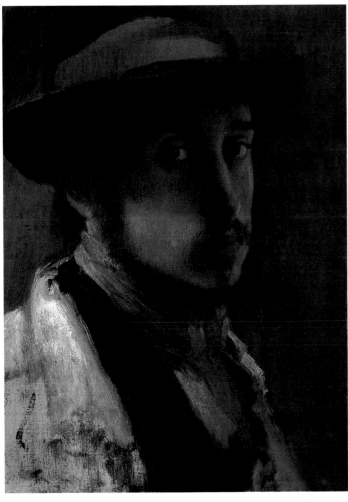

12

Bibliographie sommaire

Guérin 1931, p. 12, pl. 13 ; Lemoisne 1931, fig. 47 p. 284 ; Lemoisne [1946-1949], II, n° 37 ; Boggs 1962, p. 11, pl. 15 ; *List of Paintings in the Sterling and Francine Clark Art Institute*, Williamstown, 1972, p. 34, n° 544, repr. ; Minervino 1974, n° 125 ; *List of Paintings in the Sterling and Francine Clark Art Institute*, Williamstown, 1984, p. 12, fig. 253 ; Williamstown, Clark 1987, n° 9, repr. (coul.) p. 6.

L'autoportrait gravé de 1857
n°s 13-14

Dès ses tout débuts, Degas manifesta un grand intérêt pour la gravure ; une attitude qui, dans les années 1850 , est tout à fait inhabituelle, la plupart des artistes contemporains ne voyant dans cet art qu'un utile moyen de reproduction et de diffusion et ne prêtant qu'une discrète attention à ce qu'on appelle la gravure originale. Le 9 avril 1853, il est inscrit comme copiste au Cabinet des estampes où il se rendra régulièrement jusqu'à son départ pour l'Italie. Il bénéficie au même moment des conseils du prince Grégoire Soutzo (1818-1869), noble roumain, graveur — aucune de ses épreuves n'est malheureusement connue à l'exception d'un paysage reproduit, dans un carnet, par Degas[1] — ami d'Auguste De Gas qui le jugeait un peu fou — « sa tête est toujours la même un peu fêlée[2] » — et surtout collectionneur avisé : le catalogue de sa vente après décès[3] comprend, outre l'œuvre complet d'Adrien Van Ostade, des épreuves de Callot, Dürer, Van Dyck, Le Lorrain, Marcantonio Raimondi, Rembrandt que Degas put examiner à loisir. À côté de Soutzo qui lui transmit le goût pour la gravure et lui enseigna les rudiments de cet art, il convient de mentionner Joseph Tourny que Degas rencontra un peu plus tard, à Rome, où il avait été chargé par Thiers de copier les fresques de la chapelle Sixtine. Copiste professionnel, Tourny était aussi graveur et avait exécuté pour Achille Martinet des reproductions d'œuvres d'art. La correspondance largement inédite qu'il échangea avec Degas en 1858-1859 montre cependant un artiste aigri, conscient d'accomplir par nécessité des travaux subalternes, désireux de rentrer en France et d'y mener une carrière plus conforme à ses ambitions, ne manifestant pour la gravure qu'un amour très modéré : « Je tâcherai de faire des portraits peut-être un peu de gravure quoique mes yeux s'y opposent et que mon amour pour cet art ne soit pas des plus grands[4]. » De son côté, Auguste De Gas, qui avait eu l'occasion d'examiner la copie du Jérémie de la chapelle Sixtine, jugeait sévèrement le dessin du graveur et engageait son fils à ne pas suivre ce médiocre exemple : « Son contour est correct, mais c'est mou, flasque, sans vigueur aucune, de loin cela ressemble au dessin d'une demoiselle, c'est le même flou[5]. »

L'amitié de Degas pour Tourny se lit cependant dans le beau portrait gravé qu'il en fit à Rome en 1857 s'inspirant largement du Jeune homme au béret de velours de Rembrandt. Au même moment — l'épreuve de la Bibliothèque d'Art et d'Archéologie est datée 1857 — Degas grava également son propre portrait dans l'attitude de celui du Musée d'Orsay (voir cat. n° 1), à mi-corps et coiffé du chapeau mou qui apparaît sur la toile contemporaine de Williamstown (voir cat. n° 12). L'autoportrait gravé aurait été préparé par un dessin très poussé au crayon — un médium qu'il n'utilise alors que rarement — aujourd'hui au Metropolitan Museum de New York. Cette étude, plus proche de Fantin que de Degas, est des plus douteuses : son origine est inconnue et elle apparaît pour la première fois, comme appartenant à un collectionneur privé, dans une exposition à la Ny Carlsberg Glyptotek de Copenhague en 1948.

De la gravure, nous connaissons quatre états où, de l'un à l'autre, l'image gagne en intensité, devient plus dramatique ; les effets de clair-obscur s'accentuent, l'ombre envahit progressivement le visage du jeune artiste. Ici encore on évoque Rembrandt que Degas, examinant les publications de Charles Blanc, découvrit paradoxalement durant son séjour italien. Cela n'était guère du goût de son père — et pour cette raison il jugeait également l'influence de Tourny pernicieuse — qui le considérait certes « un peintre qui nous étonne par le relief qu'il sait donner[6] » mais aurait préféré savoir son fils tout à l'étude des « adorables fresquistes du XVème siècle[7] », pour lui les seuls véritables maîtres. Cette belle image de sa jeunesse, publiée dès 1912 par Lemoisne, satisfit Degas puisqu'il la distribua à ses amis — alors qu'aucun autoportrait ne sortit, de son vivant, de l'atelier — à Burty l'épreuve aujourd'hui à Doucet, à Soutzo celle d'Ottawa.

1. Reff 1985, Carnet 5 (BN, n° 13, p. 42-43).
2. Lettre inédite d'Auguste De Gas à son fils, de Paris à Florence, le 14 octobre 1858, coll. part.
3. *Catalogue d'estampes anciennes [...] formant la collection de feu M. le prince Grégoire Soutzo*, Paris, Drouot, 17-18 mars 1870.
4. Lettre inédite de Tourny à Degas, de Rome à Paris, le 31 décembre 1859, coll. part.
5. Lettre inédite d'Auguste De Gas à son fils, de Paris à Florence, le 13 août 1858, coll. part.
6. Lettre inédite d'Auguste De Gas à son fils, de Paris à Florence, le 25 février 1859, coll. part.
7. Lettre d'Auguste De Gas à son fils, de Paris à Florence, le 25 novembre 1858, coll. part.

Portrait de l'artiste

1857
Eau-forte, 2ᵉ état
26 × 18,2 cm
Ottawa, Musée des beaux-arts du Canada
(28293)

Exposé à Ottawa et à New York

Reed et Shapiro 8.II

Historique
Donné par l'artiste au prince Grégoire Soutzo, Paris
(cachet du prince Soutzo [Lugt 2341] au verso, en
bas à droite). Vente, Londres, Sotheby, Nineteenth
and Twentieth Century Prints, 16 juin 1983, nᵒ 52,
repr. ; David Tunick, New York ; acquis par le musée
en 1983.

Expositions
1983, Londres, Artemis, *Degas,* nᵒ 2, repr.

Bibliographie sommaire
Delteil 1919, nᵒ 1 ; Adhémar 1973, nᵒ 13 ; 1984-
1985 Boston, nᵒ 8, et p. XVII.

Portrait de l'artiste

1857
Eau-forte, 3ᵉ état
36 × 26 cm
Signé et daté à la mine de plomb en bas à droite
E. Degas 1857
Paris, Universités de Paris, Bibliothèque d'Art
et d'Archéologie (Fondation Jacques Doucet)
(B.A.A. Degas 17)

Exposé à Paris

Reed et Shapiro 8.III

Historique
Donné par l'artiste à Philippe Burty. Coll. Jacques
Doucet, Paris ; Fondation Jacques Doucet, 1918.

Expositions
1924 Paris, nᵒ 193 ; 1984-1985 Paris, nᵒ 106, p. 383,
fig. 230 p. 377.

Bibliographie sommaire
Lemoisne 1912, p. 17-18, repr. ; Delteil 1919, nᵒ 1 ;
Guérin 1931, n.p. ; Adhémar 1973, nᵒ 13 ; 1984-
1985 Boston, nᵒ 8, et p. XVII.

Hilaire Degas

1857
Huile sur toile
53 × 41 cm
Daté en haut à droite, sous le cadre accroché
au mur *Capodimonte 1857*
Paris, Musée d'Orsay (RF 3661)

Lemoisne 27

Le 16 juillet 1857, Hilaire Degas, alors âgé de
quatre-vingt-sept ans, écrivit à son petit-fils à
Rome, un bref billet pour le prier de venir au
plus vite le rejoindre dans sa villa de S. Rocco
di Capodimonte près de Naples, où il passait
d'ordinaire les mois d'été. Quinze jours plus
tard, Edgar arrivait, sans doute partagé entre
la joie de revoir son grand-père, qu'il avait
quitté dix mois auparavant, et la morne pers-
pective d'un séjour prolongé dans l'ennuyeuse
campagne de Capodimonte[1]. Par trois fois,
l'année précédente, il avait fait, à la mine de
plomb, le portrait (la tête seulement) d'Hi-
laire ; mais c'est à l'été ou à l'automne de 1857

13

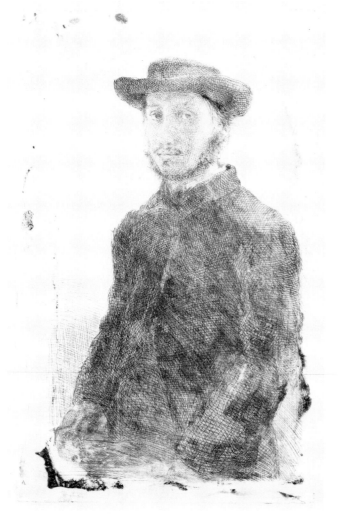

14

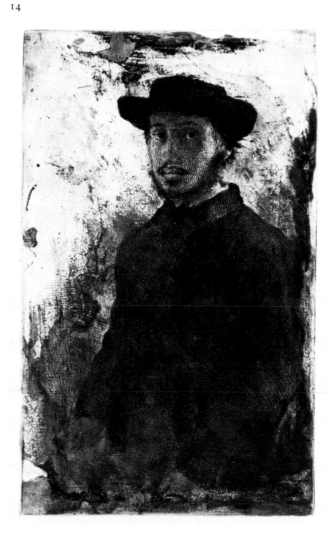

15

Fig. 32
Auguste Flandrin, *La dame en vert*,
1835, toile,
Lyon, Musée des Beaux-Arts.

qu'il réalisa les deux portraits peints : Hilaire
Degas, coiffé d'une casquette, examinant ce
qui doit être un dessin ou une planche gravée
(L 33, Paris, Musée d'Orsay) ; et celui-ci qui le
montre assis dans un canapé, jambes croisées
et la canne à la main. Le premier, inachevé
donne d'Hilaire une image familière (travesti
en sanguine, il réapparaîtra dans la *Famille
Bellelli* [voir cat. nº 20]) ; dans le second, fini,
plus ambitieux et solennel, Degas portraiture
un vieillard pour qui il éprouve, comme en
témoignent aussi bien la correspondance
familiale que le récit qu'il fit de la vie de son
grand-père à Paul Valéry en 1904[2], affection
et admiration.

Ce tableau fut donné à Hilaire puisqu'il resta
dans la famille napolitaine jusqu'à son acqui-
sition par la Société des Amis du Louvre ; on
peut donc penser que le choix du format
comme de la pose s'est fait en accord avec un
modèle qui n'était pas ignorant des questions
de peinture et avait rassemblé une notable
collection d'œuvres napolitaines contempo-
raines. C'est peut-être ce qui explique que
Degas renoue ici avec une formule à la fois
vieillotte et provinciale, celle du portrait de
petit format dans un intérieur comme nous en
trouvons de multiples exemples à Lyon sous la
Monarchie de Juillet et dont la *Dame en vert*
d'Auguste Flandrin (fig. 32) est un des plus
beaux exemples. La fréquentation de Louis
Lamothe et son séjour prolongé à Lyon à l'été
de 1855 l'avaient évidemment familiarisé
avec ce type de portrait qui, dans les années
1850, semblait avoir fait long feu tant la
critique s'était acharnée sur l'aspect « étri-
qué » de cette peinture, la « sécheresse » de ce
faire trop minutieux. Mais Degas réussit, sur
ce mode ancien et qui semblait le condamner à
la façon mesquine du miniaturiste, à faire
large et puissant dans une matière comme le
notait déjà Marcel Guérin, « grasse » et « onc-
tueuse ».

On trouve chez Hilaire comme déjà deux ans
auparavant dans *René De Gas à l'encrier* (voir

cat. nº 2) cette constante des portraits de
jeunesse de Degas, à savoir ce mélange de
bonhommie et d'austérité, de rigueur et de
familiarité, rigueur ici d'une savante
construction géométrique, familiarité d'un
portrait d'été et de villégiature. L'impression-
nante stature du modèle est renforcée par le
fond strict de verticales et d'horizontales dans
lequel il s'inscrit de guingois. La lumière qui,
symboliquement peut-être, vient de l'ouest,
du couchant — une lumière d'été n'arrivant
que par des ouvertures réduites et qui empê-
chent sa trop grande diffusion — rejette dans
la pénombre le reste de la pièce où brille
seulement le métal d'une poignée de porte.
Chaude et dorée, elle tombe inégalement sur
les traits las du vieillard, le nez trop long, les
cheveux blancs qui, partout, laissent trans-
paraître le crâne rose, la main pendante sur
l'accoudoir, les rides, les bajoues, les poches
sous les yeux, sur le pommeau de la canne
enfin qui dit l'infirmité, cette canne qui faisait
par toute la maison un bruit familier[3] et que,
plus tard, lorsque Hilaire sera mort, ses fils
évoqueront avec regret.

1. Lettre inédite d'Edmondo Morbilli à Edgar Degas,
 de Naples à Paris, le 30 juillet 1859, coll. part.
2. Paul Valéry, *Degas, Danse, Dessin*, dans *Œuvres*,
 Paris, II, p. 1179-1181.
3. Lettre inédite d'Achille Degas à son neveu Edgar,
 de Naples à Florence, le 15 septembre 1858, coll.
 part.

Historique
Famille Degas à Naples ; Mme Bozzi, née Anna
Guerrero de Balde, fille de Lucie Degas, marquise
Guerrero de Balde, cousine germaine de l'artiste,
Naples, en 1932 ; acquis avec le portrait de Giovanna
Bellelli (RF 3662) et celui à la mine de plomb
d'Édouard Degas (RF 22998) pour 75 000 lires par
la Société des amis du Louvre en 1932.

Expositions
1933, Paris, Orangerie, *Les achats du musée du
Louvre et les dons de la Société des amis du Louvre
(1922-1932)*, nº 81 ; 1934, Paris, Musée des Arts
Décoratifs, mai-juillet, *Les artistes français en Italie
de Poussin à Renoir*, nº 108 ; 1947, Paris, Orangerie,
décembre, *Cinquantenaire des « Amis du Louvre »,
1897-1947*, nº 62 ; 1969 Paris, nº 3 ; 1984-1985
Rome, nº 40, repr. (coul).

Bibliographie sommaire
Marcel Guérin, « Trois portraits de Degas offerts par
la Société des Amis du Louvre », *Bulletin des Musées
de France*, nº 7, juillet 1932, p. 106-107, repr. ;
Lettres Degas 1945, annexe 1, p. 251 ; Lemoisne
[1946-1949], II, nº 27 ; Fevre 1949, p. 18-21, repr. ;
Raimondi 1958, p. 121, 127, 256, pl. 15, p. 257 ;
Paris, Louvre, Impressionnistes, 1958, nº 55 ; Boggs
1958, p. 164, fig. 26 ; Boggs 1962, p. 11, pl. 20 ;
Boggs 1963, p. 273 ; Valéry 1965, p. 55-57 ; Reff
1965, p. 610 ; Minervino 1974, nº 120 ; Paris,
Louvre et Orsay, Peintures, 1986, III, p. 197, repr.

La duchesse Morbilli di Sant'Angelo a Frosolone, *née Rose Degas*

1857
Mine de plomb et aquarelle
35 × 29 cm
Cachet de la vente en bas à droite
New York, M. et Mme Eugene Victor Thaw

Exposé à Ottawa et à New York

Lemoisne 50 bis

Jean Sutherland Boggs a identifié le modèle
comme étant Rose Degas, duchesse Morbilli di
Sant'Angelo a Frosolone, tante du peintre, par
comparaison avec une photographie retou-
chée publiée dans le précieux livre sur la
famille napolitaine de Degas par Riccardo
Raimondi[1]. Ce dernier, qui épousera l'arrière-
petite-fille de Rose Morbilli, la décrira
« grande et élancée, blonde de cheveux, les
yeux bleus[2] », mais marquée, à la fin de sa vie,
par les épreuves et souffrances accumulées :
les grossesses répétées — six en sept ans de
mariage ; « c'est une femme précieuse pour sa
patrie » avait ironisé son frère Édouard[3] —, la
mort de son mari et les difficultés d'argent qui
s'ensuivirent, la disparition de trois de ses

16

74

enfants et surtout celle de son fils aîné Gustavo tué sur une barricade lors de l'insurrection napolitaine de mai 1848.

Nous savons peu de choses des relations de Degas avec sa « toujours excellente tante Rosine[4] », mais il ne lui montrera pas, contrairement à Laure et Fanny, un véritable intérêt de peintre ; pas de peintures achevées mais le dessin de la collection Thaw exécuté pendant un des séjours napolitains de 1856 ou 1857 — nous penchons pour le second — et qui peut être considéré, il est vrai, comme une étude pour un portrait en pied. Rose Morbilli prend la pose, raide et compassée devant l'objectif, comme s'il s'agissait d'un portrait officiel. À l'instar de la plupart des membres de sa famille, Degas donne de sa tante une image à la fois familière et distante, corrigeant ici la rigidité et la frontalité du modèle par la modestie de la robe noire éclairée d'un grand tablier blanc et la fragilité de l'aquarelle.

1. Raimondi 1958, pl. VII, p. 140-141.
2. *Ibid.*, p. 133.
3. Lettre d'Édouard Degas à sa mère, de Paris à Naples, le 14 mars 1831, citée dans Raimondi 1958, p. 86-87.
4. Lettre inédite de René De Gas à son frère Edgar, de Naples à Paris, le 5 septembre 1859, coll. part.

Historique
Atelier Degas ; Vente IV, 1919, n° 102.b, repr. (« Femme au tablier blanc »), acquis par Durand-Ruel, Paris, 1 550 F (stock n° 11546) ; Durand-Ruel, New York, 17 décembre 1919 (stock n° N.Y. 4311), acquis par William M. Ivins, 24 mars 1920, 300 $; coll. Ivins, Milford, de 1920 à 1962 ; vente, New York, Parke-Bernet, 24 novembre 1962, n° 32, repr. ; coll. M. et Mme Eugene Victor Thaw, New York.

Expositions
1964, New York, E.V. Thaw, 29 septembre-24 octobre, *19th and 20th Century Master Drawings*, n° 10 ; 1965 Nouvelle-Orléans, pl. IX p. 56 ; 1967 Saint Louis, n° 22, repr. ; 1969, Brême, Kunsthalle, *Handzeichnungen französischer Meister des 19 Jahrhunderts. Von Delacroix bis Maillol*, n° 51, repr. ; 1975-1976, New York, The Pierpont Morgan Library, 10 décembre-15 février / The Cleveland Museum of Art, 16 mars-2 mai / The Art Institute of Chicago, 28 mai-5 juillet / Ottawa, Galerie nationale du Canada, 6 août-17 septembre, *Dessins de la collection M. et Mme Eugene V. Thaw*, n° 92, repr. (coul.) ; 1984 Tübingen, n° 31, repr. (coul.).

Bibliographie sommaire
Lemoisne [1946-1949], II, n° 50 bis ; Boggs 1962, p. 88 n. 49, 105, 125 ; Boggs 1963, p. 275, pl. 33 ; Minervino 1974, n° 131.

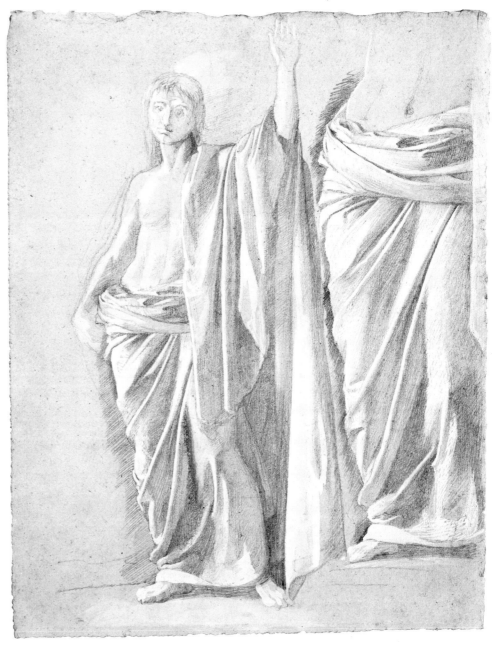

17

17

Étude de figure drapée

Vers 1857-1858
Mine de plomb et rehauts de gouache blanche sur papier beige
29,2 × 22,5 cm
Au verso, copie à la mine de plomb de la *Joconde*
New York, The Metropolitan Museum of Art.
Fonds Rogers (1975-5)

Ce dessin qui est, très vraisemblablement, une copie de quelque figure du tardif quattrocento italien — nous ne sommes pas loin de Raffaellino del Garbo — semble la version « à l'antique » de *Saint Jean-Baptiste et l'ange* (voir cat. n° 10) : la largeur du trait, l'usage intensif de la gouache blanche sur cette belle draperie qui annonce celles à venir de *Sémiramis* (voir cat. n° 29) induisent à le dater vers 1857-1858.

Historique
Atelier Degas ; coll. Jeanne Fevre, nièce de l'artiste, Nice ; sa vente, Paris, Galerie Jean Charpentier, 12 juin 1934, n° 63 (« Deux études d'après l'antique »). Vente, Paris, Drouot, 8 juin 1973, n° 34, repr. ; acquis par le musée sur le fonds Rogers, 1975.

Expositions
1975-1976, New York, The Metropolitan Museum of Art, 1er octobre-4 janvier, *European Drawings Recently Acquired, 1972-1975*, n° 42 ; 1977 New York, n° 1 des œuvres sur papier ; 1984-1985 Rome, n° 16, repr.

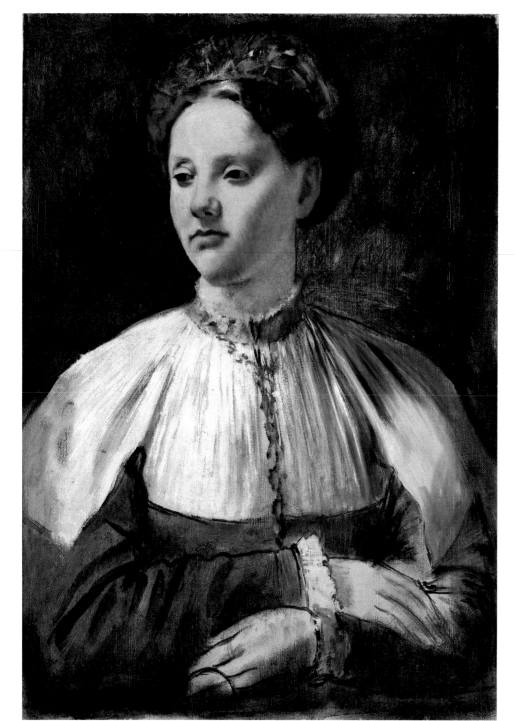

18

Portrait de jeune femme, *d'après un dessin attribué alors à Léonard de Vinci*

Vers 1858-1859
Huile sur toile
63,5 × 44,5 cm
Ottawa, Musée des beaux-arts du Canada
(15222)

Lemoisne 53

Vers 1858-1859, alors qu'il séjournait pour la première fois à Florence, Degas copia à la mine de plomb (fig. 33) une sanguine des Offices, *Portrait de jeune femme* (fig. 34), alors attribuée à Léonard de Vinci (elle a été, par la suite, donnée à Pontormo puis à Bacchiacca). Partant de son étude dessinée, il fit, vraisemblablement au même moment — il commençait les études pour la *Famille Bellelli* (cat. nº 20) et trouva peut-être dans le dessin florentin une source d'inspiration — l'altière peinture d'Ottawa, exercice de style au meilleur sens du mot, subtile variation, comme le XIXe siècle les affectionnait, sur un thème ancien, où il se donne le rôle de Léonard lui-même, parachevant ce que le maître avait seulement esquissé.

Historique

Atelier Degas ; coll. Jeanne Fevre, nièce de l'artiste, Nice ; sa vente, Paris, Galerie Charpentier, Collection de Mlle J. Fevre, 12 juin 1934, nº 136. Paul Rosenberg, Paris, en 1946. Coll. baron de Rothschild, Paris ; André Weil, Paris ; Paul Petridès, Paris ; sa vente, Paris, Galerie Charpentier, Tableaux modernes, 12 mai 1950, nº 24, repr. ; coll. R.W. Finlayson, Toronto, de 1950 à 1966 (vente, Londres, Sotheby, 23 octobre 1963, nº 46, repr. ; non vendu) ; acquis de M. Finlayson par le musée en 1966.

Expositions

1957, Toronto, Art Gallery of Toronto, 11 janvier-3 février, *Comparisons,* nº 63c ; 1958 Los Angeles, nº 2, repr. ; 1960 New York, nº 5, repr. ; 1971, Halifax, Dalhousie Art Gallery/Saint-Jean (Terre-Neuve), Memorial University Art Gallery/Charlottetown (Île-du-Prince-Édouard), Confederation Art Gallery and Museum/Fredericton (Nouveau-Brunswick), Beaverbrook Art Gallery/Québec, Musée du Québec, *French painting 1840-1924 from the collection of the National Gallery of Canada,* nº 3, repr. ; 1975, Ottawa, Galerie nationale du Canada, 6 août-5 octobre, « À la découverte des collections : Degas et le portrait de la Renaissance », p. 1 ; 1984-1985 Rome, nº 21, repr.

Bibliographie sommaire

Lemoisne [1946-1949], II, nº 53 ; Bernard Berenson, *I disegni dei pittori fiorentini,* Milan, 1961, p. 460, fig. 973 ; Boggs 1962, p. 12, pl. 25 ; Reff 1964, p. 255 ; Minervino 1974, nº 47.

Fig. 33
Portrait de jeune femme,
mine de plomb,
coll. part., IV : 114.a.

Fig. 34
Anciennement attribué
à Léonard de Vinci,
Portrait de jeune femme,
sanguine, Florence,
Galerie des Offices.

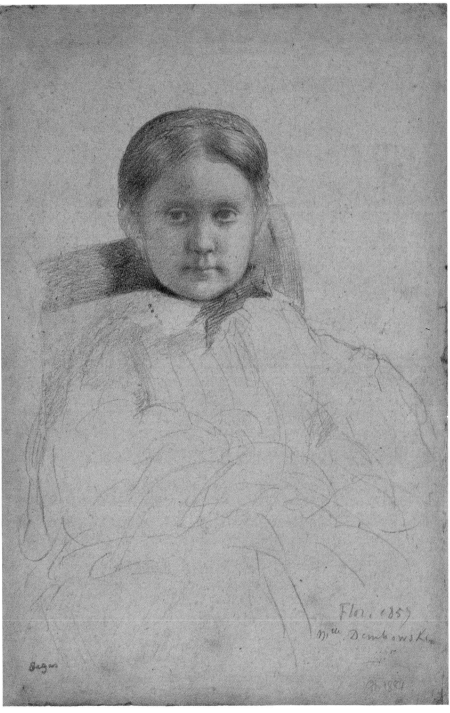

19

Gas[3] que le jeune peintre montrait dans les derniers mois de 1858 un ennui non dissimulé à faire des portraits — certains comme celui de la baronne Bellelli mère que mentionne Laure Bellelli[4] sont perdus — auxquels il était très certainement poussé, comme plus tard à la Nouvelle-Orléans, par les convenances familiales.

Degas utilise ici un support — un papier rose — et une technique — le crayon noir — qui, alors, ne lui sont pas familiers, préférant, d'ordinaire, la feuille blanche et la mine de plomb ; il donne à son jeune modèle le regard fixe et interrogateur qu'aura sa cousine Giovanna Bellelli dans le *Portrait de famille,* ombrant fortement le visage, dérangeant la rigoureuse frontalité par le biais du dossier de la chaise sur laquelle elle appuie sa nuque.

1. Lettre de Laure Bellelli à Degas, le 31 juillet 1858, coll. part.
2. Vente, Paris, Drouot, Succession René de Gas, 10 novembre 1927, n° 7, repr., plus tard Pays-Bas, coll. Koenigs, aujourd'hui disparu ; Vente IV : 90, repr. dans 1984-1985 Rome, au n° 49.
3. Lettre d'Auguste De Gas à son fils, le 11 novembre 1858, coll. part.
4. Lettre de Laure Bellelli à Edgar Degas, le 19 juillet 1859, coll. part.

Historique
Atelier Degas ; Vente IV, 1919, n° 98.a, repr., acquis par Paul Jamot, Paris, avec les n^os 98.b et 98.c, 1 410 F ; vente, Paris, Hôtel George V, Tableaux modernes, 25 mai 1976, n° 187, repr. ; Galerie Wertheimer, Paris ; Galerie Arnoldi-Livie, Munich ; coll. part., San Francisco.

Expositions
1984 Tübingen, n° 33, repr. (coul.).

Bibliographie sommaire
Boggs 1962, p. 115 ; Reff 1964, p. 251 n. 15.

20

Portrait de famille,
dit aussi La famille Bellelli

1858-1867
Huile sur toile
200 × 250 cm
Paris, Musée d'Orsay (RF 2210)

Lemoisne 79

Le *Portrait de famille,* ultérieurement identifié comme celui de la famille Bellelli, fut incontestablement la vedette des ventes qui suivirent la mort de Degas, où il apparut, d'emblée, ce qu'il est demeuré, le chef-d'œuvre des années de jeunesse. Lors de son dernier déménagement, l'artiste l'avait déposé, le 22 février 1913, avec quelques toiles encombrantes (voir cat. n° 255) chez Durand-Ruel où il était depuis resté, en fort mauvais état semble-t-il : « Il ne paye pas de mine, il a été fort maltraité par le temps et paraît même

19

Mlle Dembowska

1858-1859
Crayon sur papier rose
44 × 29 cm
Inscription en bas à droite *Flor, 1857 /Mlle Dembowski*
Cachet de la vente en bas à gauche
San Francisco, Collection particulière

Vente IV : 98.a

Durant son périple italien, Degas n'a séjourné qu'une seule fois à Florence, comme nous l'apprend une lettre de sa tante Bellelli[1], du 4 août 1858 à mars 1859. Tardivement, il data, par erreur, un certain nombre de dessins « Florence 1857 », qu'il convient donc de placer en 1858 ou 1859. C'est le cas en particulier pour ce portrait de Mlle Dembowska, fille du baron Ercole Federico Dembowski (1812-1881), astronome réputé, et d'Enrichetta Bellelli, sœur de Gennaro Bellelli. Au même moment, Degas fit d'Enrichetta Dembowska deux dessins à la mine de plomb[2] qui la montrent assise de trois-quarts. Sans doute s'agit-il, comme le crayon de la fillette, d'études pour des portraits disparus ou non réalisés. Nous savons en effet par Auguste De

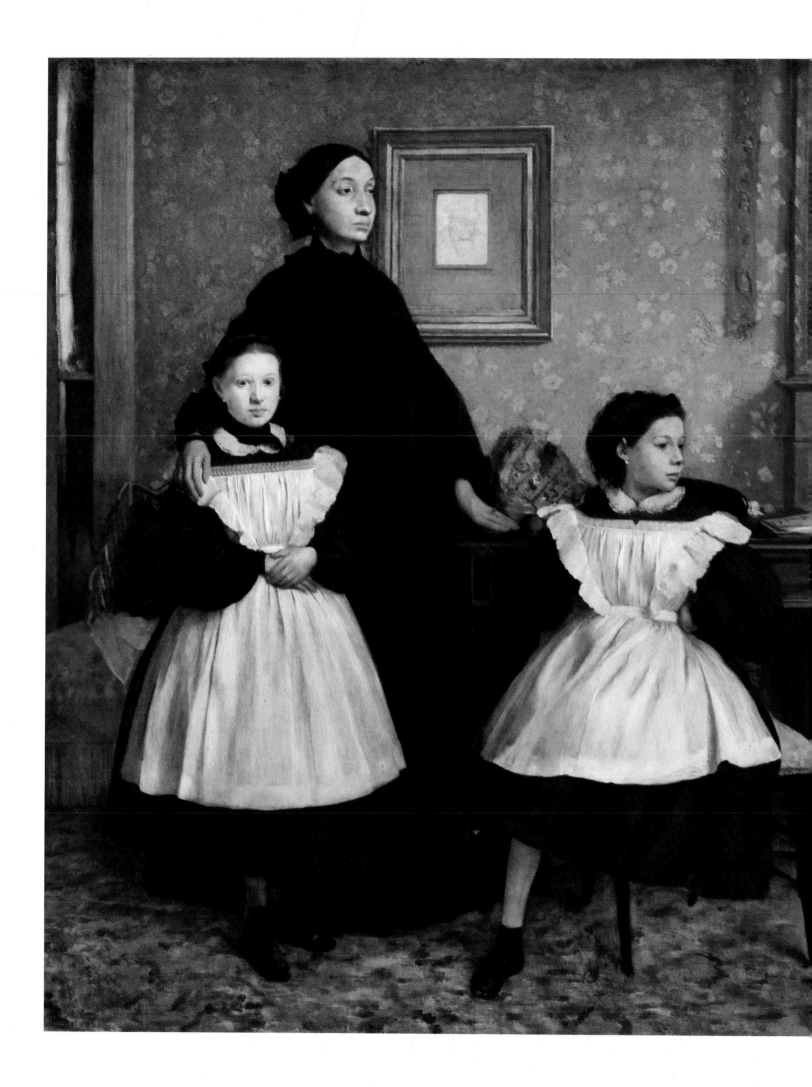

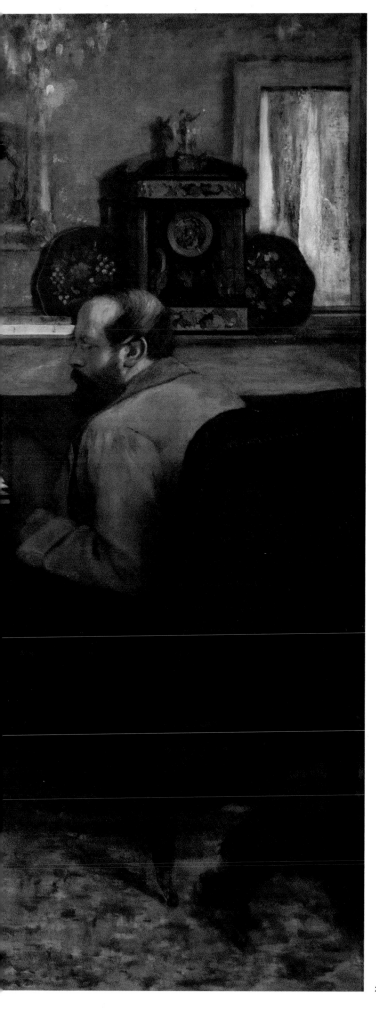

20

n'avoir pas reçu, dans l'atelier de l'auteur, tous les soins dont il était digne. Un cadre de fortune ou plutôt de misère, une toile par endroit lacérée, une antique poussière depuis des années respectée[1]. »

Degas, en effet, ne semble pas avoir eu pour cette composition où il portraiturait cependant des parents affectionnés et qui lui demanda plusieurs années de travail, l'intérêt et la tendresse qu'il témoigna à *Sémiramis* (voir cat. n° 29) ou aux *Petites filles spartiates* (voir cat. n° 40) la dissimulant à ses rares visiteurs, peut-être roulée dans quelque recoin de ses ateliers successifs.

Aussi l'historique de cette œuvre, jusqu'à sa soudaine apparition en 1918, se trace-t-il difficilement et cela, dès l'incertitude initiale : l'éventuelle participation au Salon. Degas ne s'était pas attelé à un aussi grand format — seule la *Fille de Jephté* (cat. n° 26) entreprise peu après, sera de taille équivalente — dans l'unique but de conserver un souvenir de sa chère famille florentine ou de la remercier de sa longue hospitalité : l'ambition évidente était d'être reçu au Salon et de débuter dans la carrière par une vaste composition. Aussi, sans préciser la nature de son projet écrivait-il, dès avril 1859, à son père de lui chercher un atelier « afin de travailler à sa toile pour l'exposition[2]. » La toile n'a pu figurer qu'au seul — et tardif — Salon de 1867 dont le livret intitule, à chaque fois, *Portrait de famille* — le titre de l'œuvre jusqu'à ce que les modèles soient identifiés, entre les deux guerres, par les savantes recherches de Louis Gonse, Paul Jamot et Marcel Guérin — les peintures exposées sous les numéros 444 et 445. Malheureusement, les critiques furent, en 1867, encore plus parcimonieuses que celles du Salon de 1866 où figura la *Scène de steeple-chase* (voir fig. 67) : seul Castagnary, bien peu explicite, nous vante « les deux sœurs » de Degas[3], ce qui induit certains à penser qu'il pourrait s'agir du double portrait de Los Angeles (voir cat. n° 65). Deux commentaires, plus tardifs, corroborent cependant notre hypothèse : le plus précis est celui du critique Thiébault-Sisson qui, à plusieurs reprises, rencontra Degas, en 1879 notamment où il put admirer, dans l'atelier, « l'admirable Portrait de famille de 1867 » qu'il décrit, sans équivoque, comme celui de la famille Bellelli[4]. Deux ans plus tard, en janvier 1881, dans ses entretiens avec Émile Durand-Gréville, Henner, qui connut Degas au début des années 1860, évoquant les difficiles débuts de son confrère, mentionne ses échecs successifs au Salon : « Autrefois Degas a exposé au Salon. Il a cessé d'exposer parce qu'on l'avait mal placé et que, dans son opinion, le public ne lui prêtait pas une attention suffisante, mais les artistes l'appréciaient comme il le méritait. Le portrait de son beau-frère (je crois) et de sa famille est une œuvre de grande valeur[5]. » Malgré l'identification incertaine, les propos de Henner expliquant l'amertume de Degas et son désir de

renoncer à toute carrière officielle ne peuvent se rapporter qu'à la *Famille Bellelli*; sans doute nous donne-t-il également la raison de l'absence de commentaires sur ce chef-d'œuvre : un mauvais accrochage qui, malgré son grand format, l'aurait rendu difficilement visible.

Un dernier indice pourrait laisser penser que la *Famille Bellelli* a bien été exposé en 1867 : la toile montre en plusieurs endroits (notamment sur la broderie multicolore abandonnée sur la table) des craquelures dues à des reprises hâtives sur une toile qui n'avait pas eu le temps de sécher. Or nous savons par une lettre adressée au Surintendant des Beaux-Arts, peu de temps avant l'ouverture du Salon[6] que Degas souhaita, au tout dernier moment, retoucher les deux œuvres déjà envoyées au Palais de l'Industrie. L'autorisation lui fut finalement accordée de les reprendre pour trois jours, ce qu'il fit. Dans sa précipitation, Degas utilisa largement le siccatif qui, se mêlant à la couche picturale, produisit ici et là des traînées noirâtres.

Si l'état de la toile ainsi que les témoignages d'Henner et Thiébault-Sisson nous incitent à penser qu'elle fut bien exposée en 1867, son sort, jusqu'à la mort de Degas en 1917, reste cependant mystérieux. À en croire Riccardo Raimondi, avocat napolitain qui épousa une petite-nièce du peintre, l'historique en aurait été sensiblement différent[7] : laissée aux Bellelli lorsque Degas quitta Florence au printemps de 1859, emmenée à Naples en 1860, quand ceux-ci rentrèrent enfin d'exil, elle serait bien plus tard, chez Giulia Bellelli-Maiuri (la petite fille de droite, cousine germaine du peintre) tombée sur une lampe à pétrole qui aurait occasionné des trous et des brûlures ; entre 1898 et 1909, Degas, lors d'un de ses fréquents voyages napolitains, l'aurait ramenée à Paris pour la restaurer, « omettant » de la rendre à ceux qui, pendant près de quarante ans en avaient été les propriétaires. Largement admise, cette version nous paraît de pure fantaisie, contredisant d'une part ce que nous avançons sur l'exposition de l'œuvre au Salon de 1867 et sa présence dans l'atelier du peintre vers 1880, d'autre part l'état même du tableau qui ne porte pas, ainsi que nous l'a confirmé sa restauratrice Sarah Walden, de traces de brûlures mais de lacérations — précédemment mentionnées par André Michel — causées par un objet tranchant. Notons enfin que les grandes dimensions de la toile rendent son transport et son maniement difficiles avant de réitérer ce qui est notre intime conviction, à savoir qu'elle n'a jamais quitté les ateliers successifs du peintre, jusqu'au dépôt en 1913 chez Durand-Ruel.

Contrairement à ce qu'affirment Raimondi et la plupart des auteurs, le *Portrait de famille* ne semble pas achevé lorsque Degas quitta Florence ; mais, là encore, les témoignages sont imprécis et tous les doutes sont permis. Tout commence à la fin de l'été de 1858.

Fig. 35
Giovanna et Giulia Bellelli,
vers 1858, toile,
coll. part., L 65.

Fig. 36
La famille Bellelli,
vers 1859, pastel,
Copenhague, Ordrupgaard Samlingen, L 64.

Degas, arrivé à Florence, qu'il ne connaissait pas encore, au début du mois d'août, habite chez son oncle Bellelli, exilé dans la capitale toscane, avec lequel il a des rapports froids et parfois difficiles[8]. Il s'ennuie, n'a pour toute compagnie que le taciturne John Pradier et l'aquarelliste anglais John Bland, et attend avec impatience l'arrivée de sa tante Laure Bellelli et de ses deux cousines longtemps retenues à Naples par la mort d'Hilaire Degas le 31 août[9]. Comme à Paris l'année suivante, il végète, exécute quelques copies d'œuvres vénitiennes, Giorgione, Véronèse, lit, ainsi que Gustave Moreau, alors à Venise, le lui a conseillé, les *Provinciales* de Pascal « où le moi est recommandé comme haïssable », « n'a que lui devant lui, ne voit que lui et ne pense qu'à lui »[10] ne dissimulant guère son ennui à faire les portraits obligés de quelques relations florentines[11]. Mais dès l'arrivée de sa tante et de ses cousines, début novembre, il s'attèle à ce qui deviendra, après maints avatars, la *Famille Bellelli*, ne l'entreprenant pas comme un portrait de plus, mais comme un *tableau* — Degas répète et souligne le mot[12] — c'est-à-dire une œuvre ambitieuse et de grand format ; se proposant des modèles fort divers — Degas, dans sa correspondance, cite pêle-mêle les noms de Van Dyck, Giorgione, Botticelli, Rembrandt, Mantegna, Carpaccio — il peint, jouant comme dans le tableau final sur les noirs et les blancs, ses deux petites cousines : « Je les fais avec leurs robes noires et des petits tabliers blancs qui leur vont à ravir[13]. » L'impatience exprimée dans les lettres d'Auguste De Gas qui, à Paris, attend le retour sans cesse différé de son fils, nous renseigne sur l'avancement des travaux : « Si tu avais commencé le portrait de ta tante, je comprends que tu désirasses l'achever. Mais tu ne l'as pas seulement ébauché et une ébauche doit sécher quelque temps avant de permettre qu'on revienne dessus à moins de faire du pataugeage. Si tu veux que ce soit quelque chose de bien et de durable, il t'est malheureusement impossible de le faire en un mois, et plus tu seras pressé par le temps, plus ton impatience te fera faire et défaire et gaspiller du temps. Il

me semble donc que (tu) devrais te borner à faire un dessin plutôt que d'entamer une toile. Suis mon conseil, laisse à ta tante un dessin dans lequel tu déploieras tout ton truc et puis dépêche-toi de plier armes et bagages et revenir ici[14]. » À partir de cette date, Auguste De Gas multiplie conseils — « Si tu as déjà commencé le portrait de ta tante à l'huile, tu verras que tu barbotteras en voulant aller vite[15] » — et avertissements, partagé entre le désir de retrouver enfin son fils qui l'a quitté depuis plus de deux ans et celui de le voir achever, sans le bâcler, le travail entrepris.

À la fin de décembre, Degas abandonne ce qui semble n'avoir été qu'un double portrait de ses cousines[16] pour s'attaquer à un grand tableau sans que l'on sache précisément s'il travaille déjà à la toile du Musée d'Orsay ou s'il multiplie les esquisses en vue de la grande composition : « Tu commences un aussi grand tableau le 29 décembre et tu crois en être quitte le 28 février. Nous en doutons très fort : enfin si j'ai un conseil à te donner c'est de le faire avec calme et patience car autrement tu risquerais de ne point l'achever et de donner à ton oncle Bellelli un juste sujet de mécontentement. Puisque tu as voulu entreprendre ce tableau tu dois l'achever et bien. J'ose espérer que tes habitudes se sont modifiées, mais j'avoue que je fais si peu de fond sur les résolutions que lorsque ton oncle m'écrira que tu as terminé ton tableau et bien terminé, cela m'ôtera un grand poids[17]. » En tout cas intervient dès lors la figure de Gennaro Bellelli — ce qui explique l'inquiétude d'Auguste De Gas qui connaît le caractère irascible de son beau-frère —, que Degas montre, seul derrière ses deux filles, dans une toile seulement esquissée d'une collection particulière italienne (fig. 35).

Il est difficile de connaître l'exacte progression des travaux du jeune peintre lorsqu'à la fin mars 1859, il se décide enfin à quitter Florence. Le *Portrait de famille* n'est certainement pas achevé puisque, en 1860, revenant pour un mois dans la capitale toscane, Degas fait un nouveau croquis d'après Gennaro Bellelli (Paris, Musée du Louvre [Orsay],

Cabinet des dessins, RF 15484). Nous ne pensons pas, par ailleurs, qu'il ait commencé à peindre la vaste toile d'Orsay : l'appartement bourgeois de la Piazza Maria Antonia — et non Marco Antonin comme écrit Lemoisne — aujourd'hui Piazza dell'Indipendenza, dans lequel Degas n'avait pas d'atelier, ne lui permettait guère de travailler à de si grands formats. Faute de documents complémentaires, l'hypothèse d'Hanne Finsen, dans le très complet catalogue de l'exposition sur la *Famille Bellelli* (Ordrupgaard, 1983), nous paraît la plus vraisemblable : au moment de quitter Florence, Degas emporte avec lui, outre les nombreuses esquisses de ses carnets, plusieurs études sur feuilles séparées (cat. nos 21-25) — certaines très poussées (cat. no 25) comme celle de Dumbarton Oaks pour Giulia Bellelli — et une esquisse d'ensemble au pastel (fig. 36) fixant l'attitude et la situation de chaque personnage mais montrant avec le tableau final, de notables différences dans l'indication du décor de la pièce.

Dans les premiers mois qui suivirent son retour à Paris, Degas n'eut pas la quiétude d'esprit nécessaire à l'avancement d'une œuvre aussi complexe : se réadaptant lentement à la vie parisienne, n'ayant pas d'atelier pendant quelques mois, manquant des encouragements de Gustave Moreau resté en Italie, se heurtant à son père pour de sordides questions d'argent[18], très pris semble-t-il par une brève et mystérieuse histoire d'amour avec une demoiselle Bréguet (Louise Bréguet qui épousera Ludovic Halévy ?)[19], bientôt occupé d'une autre composition qui lui avait, sans doute, été suggérée par la paix de Villa-franca, *La Fille de Jephté* (voir cat. no 26), il ne dut pas beaucoup progresser sur son *Portrait de famille*. Si l'on admet que le pastel d'Or-drupgaard donne l'état projeté de l'œuvre en 1859 et que la toile d'Orsay fut exposée au Salon de 1867 après des retouches de dernière heure, on constate que les différences portent essentiellement sur le décor : abandonnant

l'arrangement simple du pastel — un fond uni rompu par un cadre doré et un miroir opaque — Degas élabore une disposition plus complexe, animant le mur bleu d'un semis de fleurs blanches, ouvrant, à gauche, sur la pièce voisine, reflétant, dans la glace, les pendeloques d'un lustre de cristal, le fragment d'un tableau — vraisemblablement d'une scène de course, ce qui confirmerait notre datation des années 1860 puisque ce thème n'intervient pas auparavant — l'embrasure d'une porte ou d'une fenêtre. Bien plus tard, peut-être dans les années 1890, lorsqu'il restaura sa toile endommagée, Degas cousit — ou fit coudre par Chialiva — les déchirures et, après avoir mis un peu de plâtre, reprit le visage très abîmé de Laure Bellelli mais aussi ceux de son oncle et de ses deux cousines ; un restaurateur zélé, sans doute avant la vente, lorsque la toile fut rentoilée[20] croyant à des repeints, gratta les ultimes retouches de Degas, érodant profondément les visages de Giulia et de Gennaro.

La famille Bellelli est plus qu'un simple portrait de groupe, mais comme Degas le soulignait lui-même, un « tableau » dans lequel, selon la belle formule de Paul Jamot, il montre « ce goût du drame domestique, cette tendance à découvrir une amertume cachée entre les personnages..., même quand ces personnages semblent ne nous être présentés que comme des portraits[21] ». En novembre 1858, Degas retrouve, en effet, après l'avoir attendue avec grande impatience, sa tante Laure qui était manifestement celle des sœurs de son père qu'il préférait. De santé fragile, la jeune femme ne semble guère équilibrée, ressassant dans les lettres qu'elle écrira à son neveu bien aimé lorsqu'il aura regagné Paris, les tristesses d'un exil prolongé, loin de sa famille napolitaine et dans un « détestable pays[22] » la triste vie avec un mari « au caractère immensément désagréable et malhonnête[23] ». Constamment, elle évoque la folie qui la guette — « je crois vraiment que je finirais à

l'hôpital des fous[24] » — ou sa fin prochaine, abandonnée de ses proches — « je crois que tu me vairras mourir dans un coin de ce monde et loin de tous ceux qui ont de l'affection pour moi[25] » ; et encore « vivre avec Gno [Gennaro] dont tu connais le détestable caractère et sans qu'il aie une occupation sérieuse est quelque chose qui m'entraînera bientôt au tombeau[26] ». Souffrant de ce que nous appellerions une véritable maladie de la persécution, persuadée que le ciel lui est définitivement hostile — « ai-je raison de dire que tout m'ira de travers dans ce monde, et que même mes désirs les plus innocents me seront défendus par le hasard, ou par je ne sais quelle fatalité qui me poursuivra jusqu'au tombeau[27] » — s'abîmant dans un profond désespoir à la plus infime querelle avec son mari[28], Laure Bellelli ne trouve soutien et consolation que dans l'affection de son neveu.

Il va sans dire qu'entre la « mine désagréable » d'un Gennaro amer et constamment oisif et le « visage triste »[29] d'une Laure profondément névrosée, l'atmosphère de l'appartement florentin, malgré la remuante présence des deux cousines, devait être, certains jours, irrespirable. Agrandi au format de la peinture d'histoire, la *Famille Bellelli* est la description de ce drame familial : Laure, perdue dans ses noires pensées, prend la pose comme s'il s'agissait de quelque portrait officiel ; Giovanna regarde fixement le peintre, ainsi qu'elle le faisait dans son portrait de 1856 (L 10, Paris, Musée d'Orsay) ; Gennaro, en train de lire au coin du feu, « sans occupation sérieuse, pour reprendre les termes cruels de sa femme, qui le rende moins ennuyeux dans son intérieur » daigne, indifférent, tourner légèrement la tête ; seul lien entre des parents aussi manifestement désunis, Giulia, au centre du tableau, mal assise sur sa petite chaise et montrant les signes normaux de turbulence et d'impatience de son jeune âge, rompt le climat pesant et l'ambiance solennelle. Hilaire Degas qui vient de mourir veille, bonhomme,

Fig. 37
Daumier, *Un propriétaire*,
publié dans *Le Charivari*, 26 mai 1837.

Fig. 38
Goya, *La famille de Charles IV*,
1800, toile,
Madrid, Musée du Prado.

Fig. 39
Bonnat, *La Mère Bonnat avec deux orphelines*,
toile,
localisation inconnue.

sur toute la scène ; son petit fils a placardé au mur son image la plus familière, s'amusant à travestir en « dessin de maître » — l'usage de la sanguine, la Marie-Louise grise, l'épais cadre doré — une petite huile qu'il avait faite quelque temps auparavant (L 33, Paris, Musée d'Orsay).

On serait bien en mal de trouver, dans la peinture contemporaine, un équivalent à ce grand chef-d'œuvre ; les sources les plus diverses ont été évoquées, touchant à la peinture ancienne — Holbein et surtout Van Dyck que Degas découvrit avec admiration lors de son passage à Gênes (avril 1859) pour l'attitude de Laure — comme aux artistes du XIXe siècle — Ingres et ses portraits de famille dessinés et même le Courbet de l'*Après-dîner à Ornans* pour l'ensemble de la composition. Mais c'est peut-être de Daumier, comme nous l'a signalé Daniel Schulman, que Degas se rapproche le plus tant l'arrangement même de sa toile montre de frappantes similitudes avec une caricature de 1837 intitulée *Un propriétaire* (fig. 37). Pour le groupe formé par Laure et ses deux filles, on pourrait également citer Goya, que Degas devait connaître par Bonnat, et sa *Famille de Charles IV* (fig. 38) ou encore Bonnat lui-même, qui dans son portrait de la *Mère Bonnat, supérieure de l'ordre de la Sainte Famille avec deux orphelines* (fig. 39) exécuté dans les années 1850, joue semblablement des blancs et des noirs, de la monumentalité de la figure tutélaire qui, à l'instar des Vierges de Miséricorde, veille sur les abandonnées. Mais de Daumier, Degas s'éloigne par le grand format de sa toile ; de Bonnat, par la disposition complexe de cet intérieur. Car ce tableau distant et difficile, « conçu, peint et présenté sans aucun désir de plaire, sans la moindre concession au goût moyen du public[30] », reste unique dans la production du peintre comme dans celle des artistes de son temps. C'est ce qui explique la surprise unanime qu'il causa lors de son apparition après la mort de Degas et son achat immédiat, après de longues négociations, par le Musée du Luxembourg. L'énorme prix payé par les Musées nationaux pour se l'adjuger avant la vente suscita une vive campagne de presse qui permit aux irréductibles de se déchaîner : « Le portrait de famille, commenta le Sâr Péladan, suscite l'embêtement à l'égal d'un intérieur flamand, quoique le faire sec soit distingué [...] 400 000 francs le portrait de famille de Degas ! Quel battage autour de ce nom. Tout cela n'est pas sincère[31]. » Un « neveu Fevre », au moment des délicates transactions avec les musées, ira même jusqu'à soutenir que « ce n'était pas *un des bons tableaux de son oncle*[32] ».

Manifestement troublées par une œuvre qu'elles ne savent comment aborder, les critiques élogieuses l'emportent cependant, d'autant plus favorables et émues, que dans un pays encore en guerre, l'aspect profondément français du *Portrait de famille* ne leur échappe

pas : ainsi François Poncetton souhaite-t-il son accrochage au Louvre, à côté de la *Pietà d'Avignon* : « Aux visages de la femme et des enfants, vous retrouverez la même qualité grave que nous aimons dans les faces ardentes et calmes des donateurs. Ce primitif moderne renoue une tradition débonnaire[33] ». Paul Paulin, vieil ami de Degas, le veut également, à court de superlatifs, faisant se bousculer, dans son enthousiasme, les plus illustres références : « C'est une pièce qui devrait aller au Louvre. C'est tellement beau et personnel ; il y a un souvenir d'Ingres, mais c'est du pur Degas ; un jambe maigrelette de fillette est géniale ; et l'allure de la femme rappelle Holbein autant que Ingres[34]. »

1. André Michel, « Degas », dans « Recueil d'articles de presse réunis par René de Gas », Paris, Musée d'Orsay.
2. Lemoisne [1946-1949], I, p. 32.
3. « Les *Deux sœurs*, de M. E. Degas — un débutant qui se révèle avec de remarquables aptitudes —, dénotent chez l'auteur un sentiment juste de la nature et de la vie », dans Castagnary, *Salons (1857-1870)*, Bibliothèque Charpentier, Paris, 1892, p. 246-247.
4. Thiébault-Sisson, « Edgar Degas, l'homme et l'œuvre », « Feuilleton » du *Temps*, 18 mai 1918.
5. *Entretiens de J.J. Henner. Notes prises par Émile Durand-Gréville*, Paris, 1925, p. 103.
6. Lettre du 13 mars 1867, Paris, Archives du Louvre, publiée dans 1984-1985 Rome, p. 171.
7. Raimondi 1958, p. 261.
8. Lettre de Laure Bellelli à Degas, de Florence à Paris, le 20 juin 1859, coll. part.
9. Reff 1969, p. 281.
10. *Id.*
11. Lettre d'Auguste De Gas à son fils, de Paris à Florence, le 11 décembre 1858, coll. part.
12. Lettre d'Edgar Degas à Gustave Moreau, le 27 novembre 1858, Paris, Musée Gustave Moreau ; Reff 1969, p. 283.
13. Reff 1969, p. 283.
14. Lemoisne [1946-1949], I, p. 31.
15. Lettre d'Auguste De Gas à son fils, de Paris à Florence, le 30 novembre 1858, coll. part.
16. Sans doute s'agit-il de la toile que le peintre Cristiano Banti affirmera, dans une lettre à Boldini du 11 février 1885, avoir vue dans « l'atelier » de Degas. Voir 1984-1985 Rome, p. 165.
17. Lettre d'Auguste De Gas à son fils, de Paris à Florence, le 4 janvier 1859, coll. part., partiellement citée par Lemoisne [1946-1949], I, p. 31-32.
18. Lettre de Laure Bellelli à Degas, de Florence à Paris, le 19 juillet 1859, coll. part.
19. Lettres de Laure Bellelli à Degas, de Florence à Paris, les 17 décembre 1859 et 19 janvier 1860, coll. part.
20. Lettre inédite de Paul Paulin à Paul Lafond, de Paris à Pau, 14 avril 1918, coll. part.
21. Jamot 1924, p. 43.
22. Lettres de Laure Bellelli à Degas, de Florence à Paris, les 25 septembre 1859 et 19 janvier 1860, coll. part.
23. Lettre de Laure Bellelli à Degas, de Florence à Paris, le 20 juin 1859 ; coll. part.
24. Lettre de Laure Bellelli à Degas, de Florence à Paris, le 19 juillet 1859 ; coll. part.
25. Lettre de Laure Bellelli à Degas, de Florence à Paris, le 20 juin 1859 ; coll. part.
26. Lettre de Laure Bellelli à Degas, de Florence à Paris, le 19 janvier 1860 ; coll. part.
27. Lettre de Laure Bellelli à Degas, de Florence à Paris, le 19 juillet 1859 ; coll. part.
28. Ainsi lorsque Gennaro refuse de la laisser partir pour Livourne où elle voulait embrasser, à leur passage, René De Gas et ses sœurs, Lettre de Laure Bellelli à Degas, de Florence à Paris, le 19 juillet 1859 ; coll. part.
29. Lettre de Laure Bellelli à Degas, de Florence à Paris, le 5 avril 1859 ; coll. part.
30. A. Michel, *op. cit.*
31. Sâr Péladan, « Le Salon de 1918 », *La revue hebdomadaire*, 1918, p. 254-256.
32. Lettre inédite de Paul Paulin à Paul Lafond, de Paris à Pau, le 14 avril 1918, coll. part.
33. Dans « Recueil d'articles de presse réunis par René de Gas », Paris, Musée d'Orsay.
34. Lettre inédite de Paul Paulin à Paul Lafond, de Paris à Pau, le 7 mars 1918, coll. part.

Historique

Déposé par l'artiste chez Durand-Ruel, Paris, 22 février 1913 (« Portrait de famille » ; dépôt n° 10255) ; acquis avant la première vente de l'atelier (Vente I, 1918, n° 4, repr.), 300 000 F, par le Musée du Luxembourg avec la participation du comte et de la comtesse de Fels (50 000 F) et de René de Gas, frère de l'artiste, qui consentit une remise de 100 000 F sur le prix demandé de 400 000 F.

Expositions

? 1867, Paris, Salon, n° 444 ou 445 (« Portrait de famille ») ; 1918 Paris, n° 8 ; 1924 Paris, n° 13 (« Portrait de la famille Bellelli, vers 1862 ») ; 1926, Venise, *XVe Esposizione internazionale d'arte della città di Venezia*, p. 195, n° 15 c ; 1931 Paris, Orangerie, n° 17 ; 1936 Venise, n° 6, repr. ; 1967-1968 Paris, Jeu de Paume ; 1969 Paris, n° 7, repr. ; 1974-1975 Paris, n° 9, repr. (coul.) ; 1980 Paris, n° 1, repr. ; 1983 Ordrupgaard, n° 1, repr. (coul.) ; 1984-1985 Rome, n° 54, repr. (coul.).

Bibliographie sommaire

Paul Jamot, « The Acquisitions of the Louvre during the War, IV », *Burlington Magazine*, XXXVII : 212, novembre 1920, p. 219-220, repr. en regard p. 219 ; Lemoisne 1921, p. 223-224 ; Louise Gonse, « État civil du Portrait de Famille d'Edgar Degas », *Revue de l'Art ancien et moderne*, XXXIX, 1921, p. 300-302 ; Fosca 1921, p. 20 ; Léonce Bénédite, *Le Musée du Luxembourg*, Paris, 1924, n° 163, repr. p. 63 ; Paul Jamot, « Acquisitions récentes du Louvre », *L'Art Vivant*, 1er mars 1928, p. 176 ; Lemoisne [1946-1949], II, n° 79 ; Boggs 1955, p. 127-136, fig. 8 ; Raimondi 1958, p. 152-158, 173-189, 258-262, pl. 19 (coul.) ; Boggs 1958, p. 199-209 ; Boggs 1962, p. 11-17, 58 et n. 51-90, p. 88-90, repr. ; Keller 1962 ; Boggs 1963, p. 273-276 ; Reff 1965, p. 612-613 ; Theodore Reff, « Degas's Tableau de Genre », *Art Bulletin*, LIV : 3, septembre 1972, p. 324-326 ; Minervino 1974, n° 136, pl. IV-V (coul.) ; R.H. Noël, « La famille Bellelli », *L'École des lettres*, 11, 15 mars 1983, p. 2-7, 67, repr. ; [Denys Sutton], « Degas and the Bellelli family », *Apollo*, octobre 1983, p. 278-281, repr. ; Britta Martensen-Larsen, « Degas and the Bellelli Family, New Light on a Major Work », *Hafnia*, 10, 1985, p. 181-191, repr. ; Paris, Louvre et Orsay, Peintures, 1986, III, p. 195, repr. ; Pascale Bertrand, « Degas La Famille Bellelli », *Beaux-Arts Magazine*, 47, juin 1987, p. 81-83, repr. (coul.).

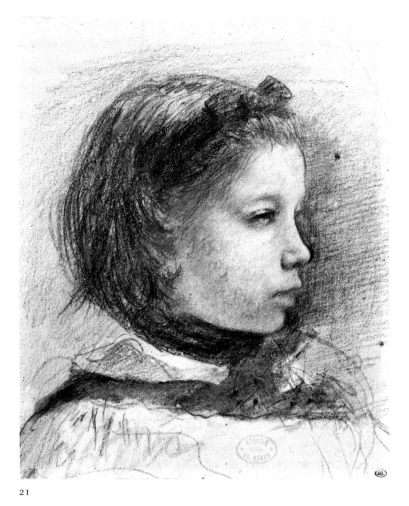

21

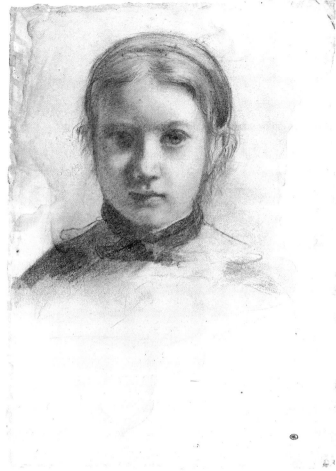

22

21

Giulia Bellelli,
étude pour La famille Bellelli

Crayon noir, lavis gris, essence, et rehauts de
blanc sur papier crème
23,4 × 19,6 cm
Cachet de l'atelier en bas vers le centre
Paris, Musée du Louvre (Orsay), Cabinet des
dessins (RF 11689)

Exposé à New York

RF 11689

Voir cat. nº 20.

Historique
Atelier Degas ; coll. René de Gas, frère de l'artiste,
Paris de 1918 à 1921 ; sa vente, Paris, Drouot,
Succession René de Gas, 10 novembre 1927, nº 8,
repr., acquis par le Musée du Luxembourg,
18 500 F.

Expositions
1931 Paris, Orangerie, nº 89 ; 1934, Paris, Musée
des Arts Décoratifs, mai-juillet, *Les artistes français
en Italie de Poussin à Renoir,* nº 409 ; 1935, Paris,
Orangerie, août-octobre, *Portraits et figures de ·
femmes,* nº 41 ; 1938, Lyon, *Salon du Sud-Est,*
nº 20 ; 1955-1956 Chicago, nº 148, repr. ; 1957,
Paris, Musée du Louvre, Cabinet des dessins, *L'en-
fant dans le dessin du XV^e au XIX^e s.,* nº 43 ;
1959-1960 Rome, nº 178, repr. ; 1967, Copenhague,
Musée Royal des Beaux-Arts, Cabinet des Estampes,
Hommage à l'Art français, nº 36, repr. ; 1969 Paris,
nº 65, repr. ; 1980 Paris, nº 12, repr. ; 1983 Ordrup-
gaard, nº 26, repr.

Bibliographie sommaire
Leymarie 1947, nº 7, pl. VII ; Boggs 1955, p. 130-
131, fig. 6.

22

Giovanna Bellelli,
étude pour La famille Bellelli

Crayon noir sur papier préparé en rose
32,6 × 23,8 cm
Cachet de l'atelier en bas à droite
Paris, Musée du Louvre (Orsay), Cabinet des
dessins (RF 16585)

Exposé à New York

RF 16585

Voir cat. nº 20.

Historique
Atelier Degas (cachet de la vente de la succession
Degas, Lugt 658 bis). Peut-être l'un des neuf dessins
acquis de Marcel Guérin par le Musée du Luxem-
bourg en 1925 ; transmis au Musée du Louvre, en
1930.

Expositions
1931 Paris, Orangerie, nº 88 ; 1934, Paris, Musée
des Arts Décoratifs, mai-juillet, *Les artistes français
en Italie de Poussin à Renoir,* nº 411 ; 1957, Paris,
Musée du Louvre, Cabinet des dessins, *L'enfant
dans le dessin du XV^e au XIX^e s.,* nº 44 ; 1969 Paris,
nº 64 ; 1980 Paris, nº 5, repr. ; 1983 Ordrupgaard,
nº 9, repr. (coul.) ; 1984-1985 Rome, nº 58, repr.

Bibliographie sommaire
Keller 1962, p. 31.

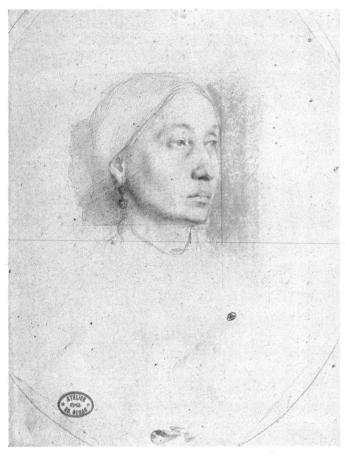

23

Laure Bellelli,
étude pour La famille Bellelli

Mine de plomb et rehauts de pastel vert sur
papier gris ; trace de mise au carreau
26,1 × 20,4 cm
Cachet de l'atelier en bas à gauche
Paris, Musée du Louvre (Orsay), Cabinet des
dessins (RF 11688)

Exposé à New York

RF 11688

Voir cat. n° 20.

Historique
Atelier Degas ; coll. René de Gas, frère de l'artiste,
Paris de 1918 à 1921 ; sa vente, Paris, Drouot,
Succession René de Gas, 10 novembre 1927, n° 13,
repr., acquis par le Musée du Louvre.

Expositions
1931 Paris, Orangerie, n° 90 ; 1937 Paris, Orange-
rie, n° 61 ; 1962, Rome, Palazzo Venezia, *Il Ritratto
francese da Clouet a Degas,* n° 72, pl. XXXII ; 1967
Saint-Louis, n° 23, repr. ; 1980 Paris, n° 15, repr. ;
1984-1985 Rome, n° 61, repr.

Bibliographie sommaire
Boggs 1955, p. 130-131 ; Keller 1962, p. 30 ; 1983
Ordrupgaard, n° 22, p. 85, repr.

24

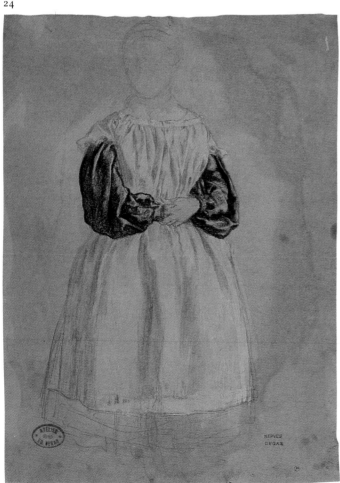

Giovanna Bellelli,
étude pour La famille Bellelli

Mine de plomb, crayon et gouache sur papier
bleu-vert
29,5 × 21,8 cm
Cachet de l'atelier en bas à gauche ; cachet
Nepveu-Degas en bas à droite ; cachet du
propriétaire actuel en bas à droite
Paris, Collection particulière

Historique
Atelier Degas ; coll. René de Gas, frère de l'artiste,
Paris, de 1918 à 1921 ; coll. Nepveu-Degas, Paris ;
vente, Paris, Drouot, Important ensemble de dessins
par Edgar Degas [...] provenant de l'Atelier de
l'artiste et d'une partie de la collection Nepveu-
Degas, 6 mai 1976, n° 30, acquis par le propriétaire
actuel.

Expositions
1955 Paris, GBA, n° 19 ; 1983 Ordrupgaard, n° 31,
repr. ; 1984-1985 Rome, n° 60, repr. (coul.).

Bibliographie sommaire
Louis-Antoine Prat, *La ciguë avec toi,* La Table
Ronde, Paris, 1984, p. 133.

Giulia Bellelli,
étude pour La famille Bellelli

Peinture à l'essence sur papier marouflé sur
bois
38,5 × 26,7 cm
Signé en bas à droite *Degas*
Washington, Dumbarton Oaks Research Library and Collection (H. 37,12)

Lemoisne 69

Voir cat. n° 20.

Historique
Manzi, Paris ; vente, Paris, Galerie Manzi-Joyant, Collection Manzi, 13-14 mars 1919, n° 32, repr. Coll. Dikran K. Kélékian, New York ; sa vente, New York, American Art Association, 30-31 janvier 1922, n° 101, repr., racheté par l'intermédiaire de Durand-Ruel pour Dikran K. Kélékian, Paris, 2 900 $. Coll. Woods Bliss, de 1937 à 1940 ; don de Mme Robert Woods Bliss à la Harvard University, Dumbarton Oaks Research Library and Collection, en novembre 1940.

Expositions
1924 Paris, n° 11, repr. p. 215 ; 1931 Paris, Rosenberg, n° 51 ; 1934 New York, n° 4 ; 1936 Philadelphie, n° 59, repr. ; 1937, Washington, National Gallery of Art, *Masterpieces of Impressionist and Post-Impressionist Painting*, n° 21 ; 1947, San Francisco, California Palace of the Legion of Honor, 8 mars-6 avril, *19th Century French Drawings*, n° 89, repr. ; 1958-1959 Rotterdam, n° 33, repr. (coul.), à Paris, n° 159, pl. 152 ; 1958-1959, Paris, Musée de l'Orangerie, n° 152 ; 1962 Baltimore, n° 30 ; 1983 Ordrupgaard, n° 33, repr. (coul.).

Bibliographie sommaire
Collection Kelekian, Tableaux de l'École française Moderne, Paris, 1920, repr. ; Lemoisne [1946-1949], II, n° 69 ; Boggs 1955, p. 131, fig. 11 ; Minervino 1974, n° 141.

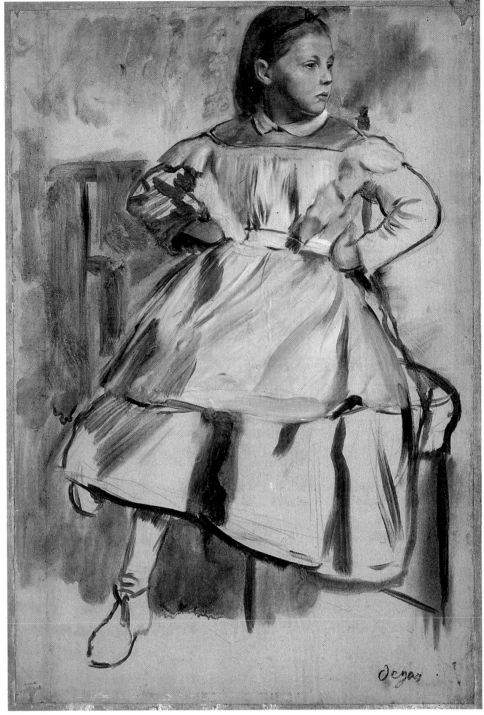

25

La Fille de Jephté

Vers 1859-1861
Huile sur toile
195,5 × 293,5 cm
Cachet de la vente en bas à gauche
Northampton (Mass.), Smith College Museum of Art (1933-9)

Lemoisne 94

Rentrant à Paris après trois ans de séjour italien, la première tâche de Degas fut de rechercher un atelier ; dès le début de l'année 1859, son père s'en était enquis tout comme Grégoire Soutzo qui proposa son propre appartement de la rue Madame[1]. Les prix étaient élevés et l'endroit convenable, difficile à dénicher. Finalement à l'été, Degas trouva ce qu'il voulait au 13 rue de Laval[2].

Tout cela pourrait paraître contingent mais affectait inévitablement la production du jeune maître. Le douloureux arrachement d'avec sa tante Laure Bellelli, l'obligation de quitter enfin l'Italie, la difficile réinsertion dans la vie parisienne après un long périple à l'étranger, expliquent cette période de quelques mois qui, d'avril à l'automne de 1859, a vu un Degas flottant, peu disposé à travailler, broyant beaucoup de noir comme le remarque son ami Koenigswarter.

À l'automne, la situation du jeune peintre s'améliora sensiblement : d'une part il avait

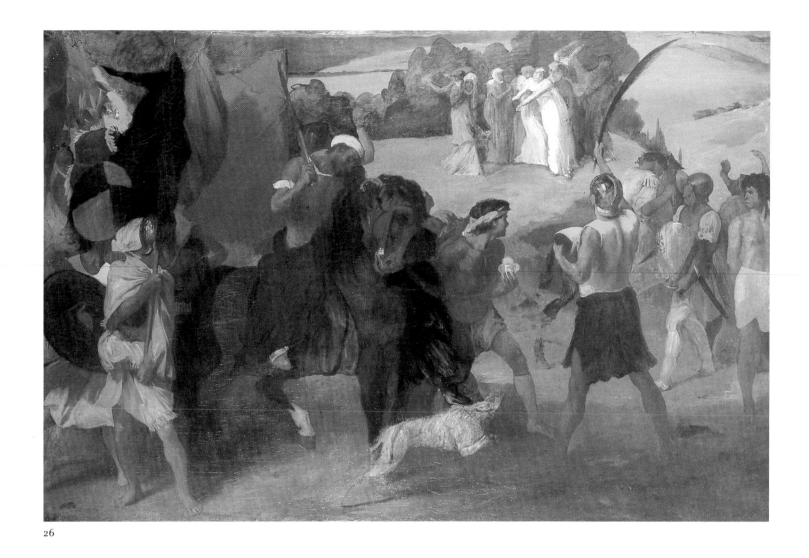

enfin un vaste atelier — la première quittance au nom d'un M. Caze est du mois d'octobre[3] — d'autre part son mentor, Gustave Moreau quittait en septembre l'Italie pour regagner la France.

Degas pouvait se remettre au travail. De Florence, il avait ramené les études de la *Famille Bellelli* (voir cat. n° 20) qui avaient accaparé, à l'hiver de 1859, tout son temps. Le vaste atelier parisien lui permettait enfin ce qu'il n'avait jamais pu faire auparavant que ce soit chez son père, rue de Mondovi, à Naples ou dans l'appartement florentin des Bellelli : s'attaquer à des grands formats avec, au bout, l'ambition évidente de les présenter au Salon. C'est alors qu'il entreprit la *Fille de Jephté,* tableau aujourd'hui méconnu et souvent méjugé bien qu'il soit la plus grande et peut-être la plus ambitieuse de ses compositions historiques. Son format lui donne en effet, d'emblée, une place à part dans l'œuvre du peintre, marque son ambition qui est, comme on l'a souvent remarqué, de se mesurer aux grandes compositions historiques de Delacroix, et rend encore plus frappant le retour définitif, à l'exception de la *Famille Bellelli* terminée plus tard mais déjà en chantier, à des petits ou moyens formats.

Le sujet est tiré du livre des *Juges* : Jephté le Galaadite, fils d'une prostituée mais craignant Dieu, vaillant guerrier mais chef de bande est rappelé d'exil par Israël pour repousser les Ammonites qui ont envahi son territoire ; afin d'obtenir la victoire, il fait, devant Yahvé, le vœu de sacrifier, après avoir défait son adversaire, « celui qui sortira le premier des portes de [sa] maison pour venir à [sa] rencontre. » Les Ammonites vaincus, la première personne à venir vers lui est sa fille, son enfant unique qu'il offrira, comme promis, à Dieu après l'avoir laissée, pendant deux mois, pleurer sa virginité[4].

Tout au long du XIXe siècle, ce passage de la Bible inspirera de nombreux écrivains, Byron, Chateaubriand, Vigny dont le long poème homonyme est, comme Reff l'a montré, une source possible de l'œuvre de Degas[5]. Les raisons de cet intérêt soutenu sont doubles, à la fois romanesques et politiques : l'histoire de la fille de Jephté est l'équivalent biblique de la tragédie d'Iphigénie, et se prête donc aux mêmes digressions poétiques ; maints passages des *Juges,* d'autre part, contant les combats d'Israël pour recouvrer l'intégrité du territoire promis, sont souvent repris en pensant aux divers peuples qui, opprimés, luttent pour leur indépendance. Il est tentant alors de voir dans le choix précis par Degas de cet épisode de la Bible — un ouvrage qu'il utilise moins que la *Divine Comédie* ou les auteurs de l'antiquité classique — un lien étroit avec les récents événements italiens qui, pour de multiples raisons et notamment celle du sort de sa tante Bellelli, l'avaient profondément affecté. Napoléon III n'est après tout, avec son passé de carbonaro et son accession mouvementée au trône, qu'un Jephté des temps modernes sacrifiant incompréhensiblement l'Italie par la paix de Villafranca (11 juillet) au moment même où les victoires acquises permettaient d'espérer la libération du pays.

Vraisemblablement commencée en 1859, la toile, selon notre hypothèse (voir cat. n° 27) n'était toujours pas achevée en 1861. La lenteur de son élaboration, son inachèvement manifeste, les nombreuses citations tirées des maîtres anciens témoignent de difficultés non résolues comme le désintérêt que Degas lui montra par la suite — contrairement à ce qui advint pour *Sémiramis* (voir cat. n° 29) ou les *Petites filles spartiates* (voir cat n° 40) — de l'insatisfaction profonde du peintre. *La Fille de Jephté* reste cependant une œuvre unique par sa force, sa sauvagerie, sa cadence heur-

tée et barbare. Au départ, les ambitions sont nettement énoncées, bien que peu explicites : « Chercher l'esprit et l'amour de Mantegna avec la verve et la coloration de Véronèse[6] », et contrairement à ce qui se passera pour *Sémiramis,* toutes les études, d'un dessin toujours rapide et parfois frénétique, vont aller dans le même sens, celui d'une composition violente et mouvementée.

Sans rompre, un instant, l'homogénéité de la toile, Degas multiplie les larcins formels : le prisonnier dévêtu aux mains attachées, le soldat de dos au premier plan viennent de Girolamo Genga à l'Académie de Sienne ; le porte-bannière, à gauche, est repris de Mantegna (*Le Triomphe de César,* Hampton Court) ainsi que le groupe de la fille de Jephté et de ses compagnes, droit issu des saintes femmes dans le *Calvaire* du Louvre (voir cat. n° 27). Si la *Fille de Jephté,* comme les autres peintures d'histoire de Degas, n'a pas vraiment d'équivalent dans la peinture du temps — l'influence de Delacroix, souvent notée, est plus manifeste dans l'ambition même de l'œuvre que dans sa facture ou sa composition —, il faut noter la grande proximité entre les études préparatoires de Degas et les dessins qu'au même moment Gustave Moreau exécute pour une vaste composition à sujet antique, *Tyrtée* (Paris, Musée Gustave Moreau), Moreau qui, en 1864, indexant son exemplaire du *Magasin Pittoresque,* notera, en marge, parmi les tableaux à envisager : *Sujet la fille de Jephté*[7].

La Fille de Jephté est exécutée au plus fort de l'influence de Delacroix que Degas avait paradoxalement découvert par Gustave Moreau durant son séjour italien et auquel, de retour à Paris, il s'intéressa vivement[8]. Ici la couleur domine tout, emporte tout : « Un ciel gris et bleu d'une valeur telle que les clairs s'enlèvent en clair et les ombres en noir naturellement. Pour le rouge de la robe de Jephté me rappeler les tons orangés rouges du vieillard dans la Pietà de Delacroix. La colline avec ces tons mornes et glauques. Sacrifier beaucoup le paysage comme taches[9] ». Tout cela n'était guère du goût d'Auguste De Gas qui avait déjà cru bon de mettre son fils en garde : « tu sais que je suis loin de partager ton avis sur Delacroix, ce peintre s'est abandonné à la fougue de ses idées et a négligé malh[eu-reusement] p[our] lui l'art du dessin, l'arche sainte dont tout dépend, il s'est complètement perdu[10] ». Et, de fait, le jeune peintre s'emporte comme il ne le fera jamais plus : sur la toile se juxtaposent, parfois inexplicable-ment, des pans colorés aux tons violents ou ternes ; çà et là tintent des notes plus sonores de rouges, de jaunes ou d'orangés. Plus que le geste excessif et théâtral de Jephté, plus que le mouvement désordonné des troupes, cette prépotence de la couleur ou plus exactement les contrastes voulus et appuyés entre les vifs et les glauques, les violents et les ternes traduisent admirablement, en donnant au

tableau son rythme syncopé, la barbarie, le paganisme latent des temps bibliques. C'est aussi ce qui fait la modernité de cette toile, sans omettre l'étonnant paysage, simplifié à l'extrême — « Sacrifier beaucoup le paysage comme taches[11] » — réduit au moutonne-ment géométrique de la végétation, à la courbe douce de collines morphologiquement incom-préhensibles.

1. Lettre de Grégoire Soutzo à Auguste De Gas, le 6 avril 1859, coll. part.
2. Voir lettre d'Edmondo Morbilli à Degas, le 30 juillet 1859, coll. part.
3. Coll. part.
4. *Juges,* 11, 30-31.
5. Vigny était un des poètes que Degas plaçait au tout premier rang, juste après Musset, nous rapporte effectivement sa nièce Jeanne (Fevre 1949, p. 117).
6. Reff 1985, Carnet 15 (BN, n° 26, p. 40).
7. Gustave Moreau, index du *Magasin Pittoresque,* de 1833 à 1864, Paris, Musée Gustave Moreau.
8. Dans les carnets contemporains il copie *Apollon vainqueur du serpent Python* à la galerie d'A-pollon (Paris, Musée du Louvre) ou la *Pietà* de Saint-Denis-du-Saint-Sacrement, Reff 1985, Carnet 14 (BN, n° 12).
9. Reff 1985, Carnet 15 (BN, n° 26, p. 6).
10. Lettre d'Auguste De Gas à son fils, de Paris à Florence, le 4 janvier 1859, coll. part.
11. Reff 1985, Carnet 15 (BN, n° 26, p. 6).

Historique

Atelier Degas ; Vente I, 1918, n° 6.a, repr., acquis par Seligmann, Durand-Ruel, Vollard, Bernheim-Jeune, 9 100 F ; vente Seligmann, New York, 27 jan-vier 1921, n° 71, repr., acquis par Carlos Baca-Flor, 1 700 $; Wildenstein, New York ; acquis par le musée en 1933.

Expositions

1933 Northampton, n° 5, repr. ; 1935, Rochester, University of Rochester, Memorial Art Gallery, *French Exhibition ;* 1935, Kansas City, The William Rockhill Nelson Gallery of Art, The Mary Atkins' Museum of Fine Arts, *One Hundred Years, French Painting 1820-1920,* n° 20, pl. V ; 1936 Philadel-phie, n° 7, repr. ; 1937 Paris, Orangerie, n° 3, pl. 2 ; 1946, Poughkeepsie, Vassar College ; 1953, New York, Knoedler's Galleries, 30 mars-11 avril, *Pain-tings and Drawings from the Smith College Collec-tion,* liste n° 12 ; 1956, New York, Brooklyn Museum of Art, *Religious Painting, 15th-19th Century : An Exhibition of European Paintings from American Collections,* n° 25, repr. ; 1960 New York, n° 7, repr. ; 1961, Cambridge (Mass.), Fogg Art Museum, avril, *Ingres and Degas, Two Classic Draftsmen,* n° 17 ; 1961, Chicago, The Arts Club of Chicago, 11 janvier-15 février, *Smith College Loan Exhibi-tion,* n° 8 ; 1969, Minneapolis, The Minneapolis Institute of Arts, 3 juillet-7 septembre, *The Past Rediscovered : French Painting 1800-1900,* n° 25, repr. ; 1974 Boston, n° 2, fig. 3 ; 1978-1979, Phila-delphie, Philadelphia Museum of Art, 1er octobre-26 novembre/Detroit, The Detroit Institute of Arts, 15 janvier-18 mars 1979/Paris, Grand Palais, 24 avril-2 juillet 1979, *Le Second Empire, 1852-1870 : L'Art en France sous Napoléon III,* n° VI-41, repr. (éd. anglaise), n° 209, repr. (éd. française) ; 1984-1985 Rome, n° 51, repr. (coul.).

Bibliographie sommaire

Lemoisne 1912, p. 30 ; Lafond 1918-1919, I, repr. p. 17, II, p. 2 ; Lemoisne 1921, p. 222 ; « Smith College Buys Huge Work by Degas », *Art Digest,* VIII :5, 1er décembre 1933, p. 38, repr. ; « Degas, Smith College », *American Magazine of Art,* XXVII : 1, janvier 1934, p. 43, repr. ; J. Abbott, « A Degas for the Museum », *The Smith Alumnae Quarterly,* XXV :2, février 1934, p. 166, repr. ; J. A[bbott], « La Fille de Jephté », *Smith College Museum of Art Bulletin,* 15, juin 1934, p. 2-12, fig. 4-7 (détail), repr. p. 2 et couv. ; E. Mitchell, « La Fille de Jephté par Degas, genèse et évolution », *Gazette des Beaux-Arts,* 6e période, XVIII :140, octobre 1937, p. 175-189, fig. 4, 5, 24, 25 (détail) ; *Smith College Museum of Art Catalogue,* 1937, p. 17, repr. p. 79 ; Tietze-Conrat 1944, p. 420, fig. 6 ; Lemoisne [1946-1949], I, n° 94 ; George Heard Hamilton, *Forty French Pictures in the Smith Col-lege Museum of Art,* Smith College Museum of Art, Northampton, 1953, p. IV, XIV, XVI, XXI, n° 23, repr. ; Germain Seligman, *Merchants of Art : 1880-1960, Eighty Years of Professional Collecting,* Appleton Century Crafts, New York, 1961, p. 156 ; Phoebe Pool, « Degas and Moreau », *Burlington Magazine,* CV : 723, juin 1963, p. 253 ; Reff 1963, p. 241-245 ; Phoebe Pool, « The History Pictures of Edgar Degas and their background », *Apollo,* LXXX :32, octobre 1964, p. 310-311 ; Reff 1964, p. 252-253 ; Theodore Reff, « Further Thoughts on Degas's Copies », *Burlington Magazine,* CXII :822, septembre 1971, p. 537-538 ; Minervino 1974, n° 102 ; Reff 1976, p. 45, 58, 59, 60, 152, 313 n. 18, pl. 32 (coul.), fig. 35 (détail) p. 61 ; Reff 1977, fig. 3 (coul.) ; 1984-1985 Paris, p. 16, repr. ; Reff 1985, p. 8, 19-21, 24, 29, Carnet 12 (BN, n° 18, p. 93), Carnet 13 (BN, n° 16, p. 58), Carnet 14 (BN, n° 12, p. 2, 6, 8-10, 13, 22, 25, 30-1, 33, 35-6, 38, 52, 80), Carnet 14A (BN, n° 29, p. 17, 18, 20-3, 30, 32), Carnet 15 (BN, n° 26, p. 6, 11, 17, 18, 23-4, 26-33, 35, 39, 40, 42), Carnet 16 (BN, n° 27, p. 5, 8, 12-15, 25, 27, 29, 37, 39, 41), Carnet 18 (BN, n° 1, p. 5, 6, 17, 21, 51, 59, 61, 67, 76-7, 79, 85, 92, 94, 99, 139), Carnet 19 (BN, n° 19, p. 53-7, 102A).

27

Le Calvaire, *copie d'après Mantegna*

1861
Huile sur toile
69 × 92,5 cm
Cachet de la vente en bas à droite
Tours, Musée des Beaux-Arts (934-6-1)

Lemoisne 194

La position de Degas était intransigeante, répétée, maintenue : « Il faut copier et recopier les maîtres, et ce n'est qu'après avoir donné toutes les preuves d'un bon copiste qu'il pourra raisonnablement vous être permis de faire un radis d'après nature[1]. » On ne trouve jamais chez lui une admiration servile ris-quant de conduire au passéisme étroit, à l'académisme compassé mais seulement le désir de trouver, chez ses prédécesseurs, le mot juste, la formule appropriée. Le parti-pris qu'il note chez certains — « Pas de parti-pris dans l'art ? Et les primitifs italiens qui expri-

ment la douceur des lèvres en les imitant par des traits durs, et qui font vivre les yeux, en coupant les paupières comme avec des ciseaux [...][2] » — il le reprend à son compte et parfois sur leur dos (voir en particulier la « copie » faite d'après Léonard de Vinci, cat. n° 18).

La grande majorité des copies date des « années de formation » (1853-1861) mais n'exclut pas les exercices plus tardifs (voir cat. n° 278), et est, pour l'essentiel, d'après les maîtres anciens — en tout premier lieu les Italiens des XVe et XVIe siècles — mais aussi d'après l'antiquité (assyrienne, égyptienne, grecque ou romaine), sans négliger les artistes du XIXe siècle, David, Ingres, Delacroix, Daumier et les contemporains, Meissonier (voir cat. n° 68), Menzel, Whistler. Un éclectisme qui, à vrai dire, n'a rien de surprenant et est celui de la plupart des artistes de son temps à commencer par ses amis ou relations d'alors,

Fig. 40
Mantegna, *Le Calvaire*,
1456-1459, panneau,
Paris, Musée du Louvre.

27

Gustave Moreau, Bonnat, Delaunay, Henner. Mais, sans cesse, Degas revient aux Italiens de la Renaissance qui étaient aussi le choix de son père. Pour Auguste De Gas : « Les maîtres du XVème sont les véritables les seuls guides ; quand on est bien empreint (*sic*) d'eux et qu'impressionné d'eux on perfectionne sans cesse ses moyens d'action dans l'étude de la nature, on doit arriver à un résultat[3]. » Aussi, lorsqu'il croit son fils sur la mauvaise pente, trop enclin, au plus fort de l'influence de Gustave Moreau, à s'adonner à l'étude exclusive des coloristes (Rubens ou Delacroix), le rappelle-t-il à l'ordre : « As-tu bien observé, contemplé ces adorables maîtres fresquistes du 15ème, t'en es-tu saturé l'esprit, as-tu crayonné ou plutôt fait des aquarelles d'après eux pour te souvenir de leurs teintes[4]. »

De ses toutes premières copies — avant de partir pour l'Italie il croquait à la mine de plomb vers 1855, le mauvais larron dans le *Calvaire* du Louvre[5] — jusqu'aux ultimes (*Minerve chassant les Vices du jardin de la Vertu*, Paris, Musée d'Orsay), Degas étudia Mantegna. Un intérêt maintes fois souligné et qui ne s'est jamais manifesté de façon plus éclatante que dans cette « copie » du *Calvaire* du Louvre (fig. 40). Lemoisne la datait tardivement « vers 1868-1872 » et Reff resserrait quelque peu la fourchette « vers 1868-1869 ». Nous l'avancerions, quant à nous, encore de plusieurs années pour y voir une œuvre contemporaine de la *Fille de Jephté* (voir cat. n° 26). Mantegna est, en effet, une des sources d'inspiration, indiquée par Degas lui-même, pour le plus grand de ses tableaux d'histoire ;

dans un carnet de la Bibliothèque Nationale, il écrit, un peu obscurément, qu'il veut « chercher l'esprit et l'amour de Mantegna avec la verve et la coloration de Véronèse[6] » ; le groupe de la fille de Jephté et de ses suivantes qui n'apparaît, tel que nous le voyons sur la toile de Northampton, que dans les dernières études d'ensemble[7], est directement repris de celui des saintes femmes au pied du calvaire. Il est très probable que le tableau de Mantegna fournit tardivement à Degas une solution qu'il cherchait depuis plusieurs mois déjà. Aussi n'hésitons-nous pas à placer cette bénéfique copie du *Calvaire* au dernier trimestre de 1861 — Degas s'inscrit à nouveau comme copiste au Louvre le 3 septembre 1861[8]. Usant d'un format identique, Degas n'exécute pas cependant une reproduction scrupuleusement exacte mais plutôt un exercice de style, une variation sur un thème, « d'un sentiment profondément chrétien, d'une touche ferme, d'une tonalité plus acide peut-être que celle de l'original, mais qui précisément est comme la signature du copiste[9]. » À « l'esprit et l'amour » de Mantegna, Degas ajoute « la verve et la coloration de Véronèse ». Rachetée à la vente de l'atelier par Jeanne Fevre, la nièce du peintre, la copie fut un moment promise, comme le relate la presse de l'époque[10] au Carmel de Nice. Elle aboutit, plus prosaïquement, grâce à la Compagnie Générale du Gaz, au Musée des Beaux-Arts de Tours en 1934.

1. Vollard 1924, p. 64.
2. Halévy, 1960, p. 56.
3. Lettre d'Auguste De Gas à son fils, de Paris à Florence, le 4 janvier 1859, coll. part.
4. Lettre d'Auguste De Gas à son fils, le 25 novembre 1858, coll. part. ; citée par Lemoisne [1946-1949], I, p. 31.
5. Voir 1984-1985 Rome, n°s 6 et 7, repr.
6. Reff 1985, Carnet 15 (BN, n° 26, p. 40).
7. Reff 1985, Carnet 18 (BN, n° 1), utilisé entre 1859 et 1864 ; Brame et Reff n° 36.
8. Paris, Archives du Musée du Louvre, Registre d'inscription des copistes, LL 10.
9. *Cri de Paris*, 19 mai 1918.
10. *Cri de Paris*, 19 mai 1918 ; « Degas's Picture to Find Home in a Carmelite Convent ? », *Herald Tribune*, dans « Recueil d'articles de presse réunis par René De Gas », Paris, Musée d'Orsay.

Historique

Atelier Degas ; Vente I, 1918, n° 103, repr., acquis par Jeanne Fevre, nièce de l'artiste, 17 500 F ; coll. Jeanne Fevre, Nice, de 1918 à 1934 ; sa vente, Paris, Galerie Jean Charpentier, Collection de Mlle J. Fevre, 12 juin 1934, n° 116 ; acquis par la Compagnie Générale du Gaz pour la France et l'Étranger qui en fait don au musée.

Expositions

1937, Bâle, Kunsthalle, *Künstlerkopien*, n° 105 ; 1951-1952 Berne, n° 12 ; 1952 Amsterdam, n° 9, repr. ; 1952 Édimbourg, n° 9, pl. II ; 1957, Vienne, Palais Lobkowitz, *Chefs-d'œuvre du Musée de Tours*, n° 49 ; 1964-1965 Munich, n° 77, repr. ; 1984-1985 Rome, n° 23, repr. (coul.) ; 1987 Manchester, n° 36, repr. (coul.).

Bibliographe sommaire
Cri de Paris, 19 mai 1918 ; « Musée de Tours, Une copie de Degas d'après le ' Calvaire ' du Mantegna », *Bulletin des Musées de France,* juin 1934, n° 6 ; Tietze-Conrat 1944, p. 418-419, fig. 7 ; Rebatet 1944, p. 17 ; Lemoisne [1946-1949], I, repr. entre p. 12 et 13, II, n° 194 ; Fevre 1949, p. 28 ; Minervino 1974, n° 59 ; Alistair Smith, *Second Sight, Mantegna : Samson and Delilah, Degas, Beach Scene,* National Gallery, Londres, 25 novembre 1981-10 janvier 1982, p. 18-19, repr.

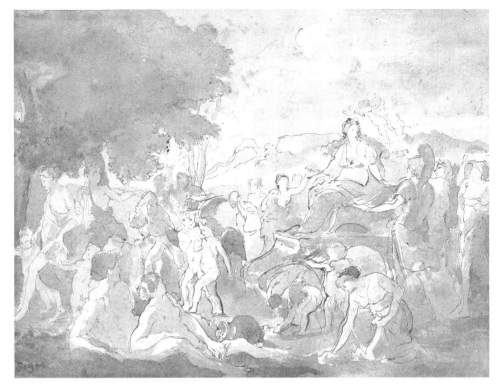

28

28

Le Triomphe de Flore, *d'après Poussin*

Vers 1860
Plume et lavis
23,5 × 32 cm
Cachet de la vente en bas à gauche
Zurich, Collection particulière

Vente IV : 80.c

Degas, comme Ingres, a toujours eu une grande vénération pour Poussin dont il envia la belle carrière[1] et dont il copia, dans les années 1850 et 1860, plusieurs œuvres : la *Peste d'Asdod* notamment (IV : 85.a) et l'*Enlèvement des Sabines* qu'il fit à l'huile (L 273) sur une toile de même format que l'original. Theodore Reff[2] a remarqué que dans une nouvelle de Duranty, le héros — nous sommes aux alentours de 1863 — copiant au Louvre le Poussin, trouve « à côté de lui, escrimant aussi sur le Poussin, [...] Degas, artiste d'une rare intelligence, préoccupé d'idées ». Et Duranty d'ajouter : « Degas copiait admirablement le Poussin[3]. »

Avec le *Triomphe de Flore* (fig. 41), Degas ne s'attaque pas à l'une des œuvres les plus reproduites du peintre français — ce sont, et de loin, l'*Assomption de la Vierge* (copiée par Fantin-Latour en septembre 1852) et les *Bergers d'Arcadie* (copiée par Cézanne en avril 1864)[4] — mais à une toile qui, au XIXᵉ siècle, ne suscite qu'une attention discrète ; si on en connaît quelques copies contemporaines —

par Bouguereau (coll. part.) ou par l'obscur Oscar-Pierre Mathieu (Autun, Musée Rolin) — elle ne figure pas toutefois, dans les registres du Louvre, parmi les tableaux copiés sur chevalet entre 1851 et 1871.

Plutôt qu'une copie qui aurait impliqué, outre une identité de support et de médium, un dessin plus ferme, plus cerné, plus platement fidèle, Degas recrée, usant d'une technique du XVIIᵉ siècle, la plume et le lavis, ce qui aurait pu être un dessin préparatoire de Poussin lui-même, rapide et enlevé, donnant seulement les grandes lignes et l'esprit de la composition finale.

1. Lettres Degas 1945, n° III, p. 28.
2. Reff 1964, p. 255.
3. E. Duranty, « La simple vie du peintre. Louis Martin », *Le Siècle,* 13-16 novembre 1872, repris dans *Le Pays des Arts,* Paris [1881], p. 315-350.
4. Paris, Archives du Louvre, LL 22, *Copistes. Écoles Française et Flamande, 1851-1871.*

Historique
Atelier Degas ; Vente IV, 1919, n° 80.c, repr. (« Le Triomphe de Vénus »), acquis par l'intermédiaire de Durand-Ruel, Paris, 1 400 F, avec les nᵒˢ 80.a et 80.b, pour Olivier Senn ; coll. Olivier Senn, Le Havre. Succession Bignou ; acquis par le propriétaire actuel en 1962.

Expositions
1984 Tübingen, n° 37, repr. (coul.).

Bibliographie sommaire
Walker 1933, p. 184 ; Reff 1963, p. 246 ; Minervino 1974, n° 25.

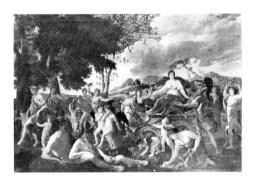

Fig. 41
Poussin, *Le Triomphe de Flore,*
vers 1627, toile,
Paris, Musée du Louvre.

29

Sémiramis construisant Babylone

Vers 1860-1862
Huile sur toile
150 × 258 cm
Paris, Musée d'Orsay (RF 2207)

Lemoisne 82

Degas a toujours marqué pour ses peintures d'histoire, bien après les avoir abandonnées pour se tourner exclusivement vers des sujets tirés de la vie contemporaine, un grand attachement, conscient de ce qu'elles n'étaient pas, contrairement à ce que beaucoup croyaient, des « tentatives inabouties » ou la preuve que son génie n'avait pas à s'embarrasser de formules anciennes. Comme bien peu l'ont perçu, le peintre avait évidemment raison, donnant d'*Alexandre et Bucéphale* (L 92, Lugano, coll. part.) à la *Fille de Jephté* (voir cat. n° 26), aux *Petites filles spartiates* (voir cat. n° 40) des œuvres d'une troublante originalité, ne pouvant se comparer avec rien de ce qui se faisait, dans ce domaine, au même moment. Certes, d'une composition à l'autre, il est difficile de déceler une véritable cohésion et, malgré des années de labeur acharné — la fin des années 1850, le début des années 1860 —, Degas ne semble pas très bien savoir où il veut précisément en venir. Les influences même sont diverses et si *La Fille de Jephté* lorgne vers Delacroix, *Sémiramis* se rapproche de Gustave Moreau, *Scène de guerre au*

moyen âge, de Puvis de Chavannes. Il serait injuste, malgré cela, de négliger ces œuvres ambitieuses, longuement méditées, constamment reprises pour ne retenir, comme le font la plupart que les admirables dessins préparatoires, études de nus et de draperies « infiniment supérieurs, selon Paul Jamot, [au tableau] dont ils sont les travaux d'approche ». Le bel éloge qu'André Michel — quelque peu lassé, il est vrai, des « cabinets de toilette, des baignoires et des bidets » — fit de *Sémiramis* peu après l'acquisition de la toile par le Musée du Luxembourg reste, dans la fortune critique de l'œuvre, pratiquement unique : « Il n'est

l'exposer, ajoutant malicieusement : « cela fera de la variété dans votre œuvre[2] » ; en 1881, Durand-Gréville put consulter les dessins préparatoires[3] et cinq d'entre eux (un quart de la publication) figurèrent dans l'album édité par Manzi, suivant un choix fait par Degas lui-même, en 1897.

D'une lecture facile, le sujet ne pose pas les délicats problèmes d'interprétation des *Petites filles spartiates* ou de la *Scène de guerre* : Sémiramis, accompagnée de suivantes, guerriers et ministres, examine du haut d'une terrasse, l'avancement des travaux de construction de Babylone qu'elle a fondée de

de longues robes ceinturées aux tons assourdis. La Babylone de Degas relève, en fait, d'un climat général auxquels contribuent pêle-mêle les récentes découvertes de l'assyriologie, les nouveautés théâtrales et, de façon plus vague, l'air du moment.

À cet égard, la comparaison avec *Salammbô* que Flaubert entreprend en septembre 1857, achève en avril 1862 et fait paraître le 24 novembre de la même année, alors que Degas travaille sans doute encore à sa toile, est éclairante. Dans *Salammbô* comme dans *Sémiramis,* tout se durcit et se minéralise et le commentaire de Pierre Moreau sur le roman de Flaubert pourrait tout aussi bien s'appliquer à la toile de Degas : « La nature même, les êtres vivants sont comme métallisés et orfèvrés. La grande lagune miroite comme un miroir d'argent [...] Les grenadiers, les amandiers, les myrtes sont immobiles comme des feuilles de bronze [...] Il n'est pas jusqu'au ciel, continuellement pur, qui ne s'étale plus lisse et plus froid à l'œil qu'une coupole de métal[4] ». La Carthage de Flaubert, « les toits coniques des temples heptagones, les escaliers, les terrasses, les remparts[5] », est proche de la Babylone de Degas. Il n'y a pas influence à proprement parler de l'écrivain sur le peintre — « La lecture de Salammbô, avance sa nièce Jeanne Fevre, devait tout naturellement intéresser Degas. Il a dû trouver là, dans ces pages parfois hallucinantes, quelques beaux motifs de tableaux. Il ne l'a pas dit et ne l'a pas écrit[6] » — mais évidente affinité de climat et communauté d'intention.

S'appuyant sur l'image que nous transmet, dans sa *Bibliothèque historique* (récemment retraduite par Ferdinand Hoefer en 1851), Diodore de Sicile d'une reine fondatrice et bâtisseuse, Degas s'inspire pour certains détails — la coiffure de Sémiramis, le char sur la droite — d'œuvres assyriennes récemment entrées au Louvre[7]. Les carnets contemporains soulignent, par ailleurs, la diversité de ses emprunts comme l'originalité de sa

Fig. 42
Étude d'ensemble pour « Sémiramis »,
vers 1860-1862,
mine de plomb et lavis brun,
Paris, Musée du Louvre (Orsay),
Cabinet des dessins, L 86.

Fig. 43
Étude d'ensemble pour « Sémiramis »,
vers 1860-1862, aquarelle,
Paris, Musée du Louvre (Orsay),
Cabinet des dessins, L 85 bis.

Fig. 44
Étude d'ensemble pour « Sémiramis »,
vers 1860-1862, huile sur papier marouflé sur toile,
Paris, coll. part., L 84.

Fig. 45
Étude d'ensemble pour « Sémiramis »,
pastel,
Paris, Musée d'Orsay, L 85.

pas un seul morceau, un seul élément du tableau — qualité des tons si riches à la fois, si savoureux et si enveloppés, et si délicatement harmonisés, simplicité grave et quasi solennelle du dessin, groupement original des personnages — qui ne s'impose avec une lente et persuasive autorité[1] ».

Comme pour les *Petites filles spartiates* (voir cat. n° 40) Degas a conservé, sa vie durant, une affection véritable pour *Sémiramis ;* loin de dissimuler cette œuvre de jeunesse, il la montrait volontiers à ceux qui arrivaient à franchir la porte de son atelier, George Moore, Paul-André Lemoisne, vraisemblablement Jacques-Émile Blanche, sans oublier Manet qui lui aurait conseillé de

chaque côté de l'Euphrate. Contrairement à ce que l'on répète depuis Lillian Browse, Degas ne s'inspire nullement de l'ouvrage homonyme de Rossini, repris à l'Opéra pour plusieurs représentations, à partir du 9 juillet 1860. Il semble, au contraire, s'éloigner à dessein de cette Babylonie de toiles peintes, à la végétation luxuriante et envahissante, aux constructions démesurées et multicolores, qui était celle des décorateurs Cambon et Thierry, pour rechercher les lignes simplifiées d'une architecture imposante, sereine et monochrome. Négligeant les afféteries des costumes d'Alfred Albert pour les héros de Rossini, récusant franges, châles, pompons, tiares et bijoux pesants, il habille Sémiramis et sa suite

Fig. 46
Moreau, *Les Rois Mages* (détail),
vers 1860, toile,
Paris, Musée Gustave Moreau.

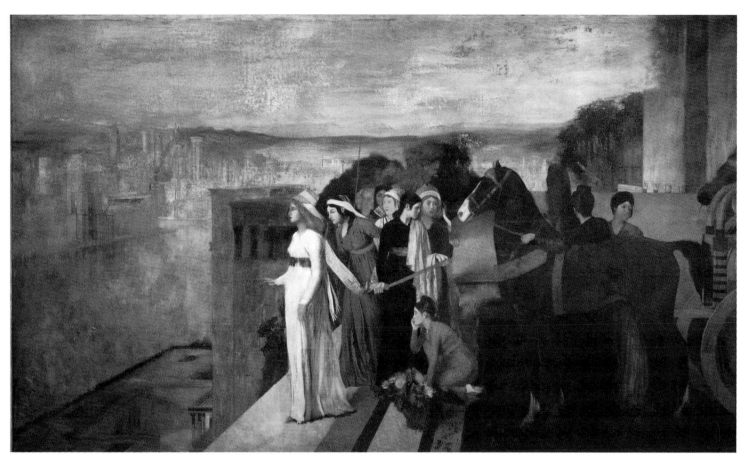

29

démarche : il réunit en effet, une véritable documentation s'attachant non seulement aux reliefs assyriens mais aux miniatures mongoles, aux peintures murales perses ou égyptiennes, copiant la frise du Parthénon (dont il s'inspire pour le cheval au centre de la composition) comme des fragments de Luca Signorelli ou de Clouet, privilégiant toujours des sources peu communes, des références singulières et éclectiques, la plupart du temps « primitives » qui font de *Sémiramis,* plus qu'aucun autre de ses tableaux, un témoignage frappant de ce « primitivisme », voulu qui d'Ingres à Gauguin, à Matisse, traverse tout le XIXe siècle.

Il est impossible de savoir quand Degas entreprit ce tableau ; nous apprenons toutefois, par une lettre de James Tissot[8], qu'en septembre 1862, — le peintre semble y travailler intensivement — il n'était toujours pas achevé. Le grand nombre des dessins préparatoires, les études d'ensemble très diverses — longuement étudiés par Geneviève Monnier[9] — achetés, à l'exception de deux toiles (L 838, Paris, coll. part. ; L 84, Paris, coll. part.) par le Musée du Luxembourg lors des ventes après décès, témoignent d'une élaboration particulièrement lente et difficile. Partant d'une composition pyramidale animée du cabrage d'un cheval et des débordements d'une végétation touffue (fig. 42), Degas s'oriente progressivement vers un tranquille arrangement en frise, où, dans l'ultime version, tout semble figé (fig. 43, 44, 45) : prépondérance d'une architecture minérale cantonnant une végétation amaigrie, immobilité d'une eau lourde et étale, calme d'un ciel uniforme, fixité des attitudes. Plus rien ne bouge. Toute tentative de mouvement qu'on discernait dans les esquisses précédentes a désormais disparu.

Conjointement aux esquisses d'ensemble, Degas détaille une à une les figures de Sémiramis et de sa suite : les nombreuses feuilles que nous avons conservées comptent avec celles pour *Scène de guerre* (voir cat. n[os] 46-57) parmi les plus belles de l'artiste (cat. n[os] 30-38) : études de draperie rehaussées de gouache blanche et qui semblent provenir de quelques panathénées, dessins d'après le modèle montrant la transformation progressive de la petite parisienne au « museau populacier » en hiératique compagne de la reine de Babylone, cheval arrêté de profil tout inspiré de la statuaire grecque.

L'évolution de la toile de Degas est, très exactement, celle de ses rapports avec Gustave Moreau : au départ, la proximité des deux artistes est évidente — le sujet même qui pourrait lui avoir été inspiré par son mentor des années italiennes, les premières études d'ensemble — et témoigne des recherches communes qu'ils menaient au même moment (fig. 46 ; voir cat. n[os] 26, 39, 40) ; puis, d'une esquisse à l'autre, l'influence de Moreau s'estompe pour faire place à celle, plus évidente

sur le tableau d'Orsay, des Italiens du quattrocento, Pisanello (*Saint Georges et la princesse de Trébizonde*, Vérone, S. Anastasia) et surtout Piero della Francesca (*La reine de Saba adorant le bois de la croix* que Degas découvrit lors de son voyage vers Florence à l'été de 1858 ; Arezzo, S. Francesco). Lorsque Degas achève son tableau — en 1862 ou 1863 ? mais il reprendra certaines parties, le ciel notamment, par la suite —, les liens avec Moreau se sont déjà distendus : renonçant au clinquant, au bric à brac souvent désordonné, au goût marqué pour la bijouterie de certaines toiles de son maître, Degas opte pour la simplicité, le dépouillement, la rigueur mais aussi la raideur voulues. *Sémiramis* est tout autre chose que la lointaine préfiguration des lassantes femmes « fin de siècle » mais, comme les *Petites filles spartiates* (voir cat. n[o] 40), une réponse parfaitement originale à la question si souvent débattue de la peinture d'histoire : on ne saurait redonner quelque vie à ce genre moribond par une scrupuleuse restitution archéologique à la Gérôme ou, pour reprendre le mot cruel qu'il eut à l'égard de Moreau, des débordements incontrôlés de joaillerie ; mais il importe, en s'appuyant sur l'exemple des maîtres anciens, en transposant l'Antiquité comme ne manquaient pas de le faire les peintres des XVe et XVIe siècles, de rechercher une vérité différente, plus vraie, en définitive, qu'une laborieuse reconstitution.

Comme celle de Paul Valéry, la Sémiramis

de Degas surplombe la ville qu'elle a fondée, flattant son « désir de temples implacables », contemplant les « traits de son autorité »[10]. Implicitement, la toile de Degas blâme l'urbanisme contemporain : alors qu'il était encore à Florence, son ami Tourny l'avait déjà averti des mutations en cours : « Quand vous reverrez Paris malgré toutes les constructions gigantesques qu'on y fait, vous regretterez souvent notre belle Italie, quelle odeur de Bitume et de Gaz détestables[11] ». Pour cette Babylone rêvée, le peintre cite des architectures italiennes, temple des Dioscures sur le Forum romain, colonne de la Piazzetta de Venise surmontée du lion de Saint-Marc, tours fortifiées de bourgs médiévaux, églises toscanes couronnant une colline, affirmant dans le Paris que bouleverse Haussmann — « La nouvelle Babylone » — sa nostalgie d'une ville imaginaire qui remplacerait la froide monotonie des immeubles gris, alignés le long des voies rectilignes, par le pittoresque et monumental enchevêtrement d'escaliers, de terrasses, de palais, de remparts élevés par la « sage Séminaris enchanteresse et roi[12] ».

1. André Michel, « Degas et les Musées Nationaux », *Journal des débats*, 13 mai 1918.
2. George Moore, *Impressions and Opinions,* New York, 1891, p. 306.
3. *Entretiens de J.J. Henner. Notes prises par Émile Durand-Gréville,* Paris, 1925, p. 103.
4. Pierre Moreau, dans l'introduction à : Gustave Flaubert, *Salammbô,* Folio, Paris, 1974, p. 24-25.
5. *Id.,* p. 63.
6. Fevre 1949, p. 51.
7. Ainsi ce relief montrant *Sargon, un vizir et un fonctionnaire* (Inv. Napoléon 2872) ou ce *Char de promenade du roi Sargon* de Khorsabad (AO 19882), entré en 1847 et déjà publié par Botta (*Monuments de Ninive,* 1845-1850, I, pl. 17). Notons également que c'est en 1861, lorsque Degas travaille à sa toile, qu'est publiée par H.C. Rawlinson (*The Cuneiform Inscriptions of Western Asia,* I, Londres, 1861) l'inscription de la *Statue du dieu Nadir* qui, portant le nom de Sammuramat, fait, enfin coïncider la lointaine légende et l'histoire. Il faut aussi rapprocher l'architecture assyrienne alors connue grâce aux célèbres planches de A.H. Layard (voir notamment, *A second series of the monuments of Nineveh,* 71 planches, Londres, 1853) de certaines caractéristiques de la Babylone de Degas : monuments massifs, faibles saillies, colonnades en partie haute, murs pleins et percés d'un tout petit nombre d'ouvertures.
8. Citée dans Lemoisne [1946-1949], I, p. 230.
9. Monnier 1978, p. 407-426.
10. Paul Valéry, « Air de Sémiramis », *Album de vers anciens,* dans *Œuvres,* I, Paris, 1980, p. 91-93.
11. Lettre inédite de Joseph Tourny à Degas, d'Ivry à Florence, le 13 juillet 1858, coll. part.
12. Paul Valéry, *op. cit.,* p. 94.

Historique

Déposé par l'artiste chez Durand-Ruel, Paris, 22 février 1913 (dépôt n° 10 252) ; Vente I, 1918, n° 7.a, repr., acquis par le Musée du Luxembourg, 33 000 F.

30

Expositions

1919, Paris, Musée du Louvre, *Collections nouvelles ;* 1943, Paris, Galerie Parvillée, *L'Eau vue par les peintres contemporains et quelques maîtres du XIXe siècle,* n° 10 ; 1967-1968 Paris, Jeu de Paume ; 1969 Paris, n° 6 ; 1984-1985 Rome, n° 65, repr. (coul.).

Bibliographie sommaire

André Michel, « Degas et les Musées nationaux », *Journal des Débats,* 13 mai 1918 ; Lafond 1918-1919, I, p. 148 ; « L'Atelier de Degas », *L'Illustration,* 16 mars 1918 ; Jamot 1918, p. 145-150, repr. en regard p. 150 ; *Catalogue des collections nouvelles formées par les Musées Nationaux de 1914 à 1919,* Paris, 1919, n° 181 ; Meier-Graefe 1920, p. 6-7 ; Paul Jamot, « The Acquisitions of the Louvre during the War, IV », *Burlington Magazine,* XXXVII : 212, novembre 1920, p. 220 ; Léonce Bénédite, *Le Musée du Luxembourg,* Paris, 1924, n° 160, repr. p. 62 ; Lemoisne [1946-1949], I, p. 42-44, II, n° 82 ; Browse [1949], p. 50 ; J. Nougayrol, « Portrait d'une Sémiramis », *La revue des arts, Musées de France,* mai-juin 1957, p. 99-104 ; Phoebe Pool, « The History Pictures of Edgar Degas and their Background », *Apollo,* LXXX, octobre 1964, p. 310 ; Minervino 1974, n° 91 ; Reff 1976, p. 196, 224, 326, n° 199 ; Monnier 1978, p. 407-426 ; Denys Sutton, « Degas : Master of the Horse », *Apollo,* CXIX : 226, avril 1984, p. 282 ; Reff 1985, p. 19, 21, 93, 99, 101, 102 ; Paris, Louvre et Orsay, Peintures, 1986, III, p. 194, repr.

30

Tête de jeune fille, *étude pour* Sémiramis

Mine de plomb
26,3 × 22,2 cm
Cachet de la vente en bas à gauche ; cachet de l'atelier en bas à droite
Paris, Musée du Louvre (Orsay), Cabinet des dessins (RF 15525)

Exposé à Ottawa

RF 15525

Voir cat. n° 29.

Historique

Atelier Degas ; Vente I, 1918, partie du lot n° 7.b, acquis par le Musée du Luxembourg, 29 000 F.

Expositions

1931, Bucarest, Muzeul Toma Stelian, 8 novembre-15 décembre, *Desenul francez in secolele al XIX-si al XX,* n° 100 ; 1961, Compiègne, Musée Vivenel, juin-août, *Les courses en France,* n° 19 ; 1969 Paris, n° 99 ; 1979 Bayonne, n° 20, repr. ; 1984-1985 Rome, n° 71, repr.

Bibliographie sommaire

Monnier 1978, p. 420, repr.

Femme nue accroupie, *étude pour* Sémiramis

Crayon noir et rehauts de pastel
34,1 × 22,4 cm
Signé en bas à droite *Degas*
Annoté à la mine de plomb en haut à droite *la grande lumière est sur l'épaule / et un peu sur la cuisse ployée*
Cachet de la vente en bas à gauche
Paris, Musée du Louvre (Orsay), Cabinet des dessins (RF 15488)

Exposé à Paris

RF 15488

Voir cat. n° 29.

Historique
Voir cat. n° 30.

Expositions
1924 Paris, n° 76a ; 1936 Philadelphie, n° 60, repr. ; 1937 Paris, Orangerie, n° 64 ; 1967-1968 Paris, Jeu de Paume ; 1969 Paris, n° 93 ; 1972, Darmstadt, Hessisches Landesmuseum, 22 avril-18 juin, *Von Ingres bis Renoir*, n° 25, repr. ; 1970, Rambouillet, Sous-préfecture, 11-22 avril, *Degas, Danse, Dessins, l'équilibre dans l'art*, n° 28, repr. ; 1980, Montauban, Musée Ingres, 28 juin-7 septembre, *Ingres et sa postérité jusqu'à Matisse et Picasso*, n° 183 ; 1984-1985 Rome, n° 72, repr.

Bibliographie sommaire
Vingt dessins [1897], pl. 1 ; Lafond 1918-1919, I, repr. en regard p. 20 ; Jamot 1924, p. 25 ; Monnier 1978, p. 408, 417, fig. 22.

31

Draperie, *étude pour* Sémiramis

Mine de plomb, aquarelle et rehauts de gouache blanche sur papier gris-bleu
24,4 × 31,1 cm
Signé en bas à droite *Degas*
Paris, Musée du Louvre (Orsay), Cabinet des dessins (RF 22615)

Exposé à Paris

RF 22615

Voir cat. n° 29.

Historique
Voir cat. n° 30.

Expositions
1924 Paris, n° 77 ; 1936 Philadelphie, n° 61, repr. ; 1959-1960 Rome, n° 179, repr. ; 1962, Paris, Musée du Louvre, mars-mai, *Première exposition des plus beaux dessins du Louvre et de quelques pièces célèbres des collections de Paris*, n° 125 ; 1969 Paris, n° 95 ; 1983, Paris, Musée du Louvre, Cabinet des dessins, *L'aquarelle en France au XIXᵉ siècle. Dessins du musée du Louvre*, n° 41, repr.

Bibliographie sommaire
Monnier 1978, p. 408-410, fig. 23.

32

33

35

Femme tenant les brides d'un cheval, *étude pour* Sémiramis

Crayon noir
35,9 × 23 cm
Cachet de la vente en bas à gauche ; cachet de l'atelier en bas à droite
Au verso, étude de draperie à la mine de plomb
Paris, Musée du Louvre (Orsay), Cabinet des dessins (RF 15490)

Exposé à New York

RF 15490

Voir cat. nᵒ 29.

Historique
Voir cat. nᵒ 30.

Expositions
1969 Paris, nᵒ 102 ; 1984-1985 Rome, nᵒ 73, repr.

Bibliographie sommaire
Monnier 1978, p. 408, 424, fig. 49.

33

Suivantes de Sémiramis et cheval, *étude pour* Sémiramis

Mine de plomb, crayon noir, rehauts de crayon vert
26,8 × 34,7 cm
Cachet de l'atelier en bas à gauche ; cachet de la vente en bas à droite
Paris, Musée du Louvre (Orsay), Cabinet des dessins (RF 15530)

Exposé à Paris

RF 15530

Voir cat. nᵒ 29.

Historique
Voir cat. nᵒ 30.

Expositions
1967 Saint Louis, nᵒ 38, repr. ; 1969 Paris, nᵒ 104.

Bibliographie sommaire
Lafond 1918-1919, I, repr. entre p. 36 et 37 ; Monnier 1978, p. 408, fig. 52.

34

Femme de dos montant dans un char, *étude pour* Sémiramis

Mine de plomb
30,4 × 22,6 cm
Signé en bas au centre *Degas*
Paris, Musée du Louvre (Orsay), Cabinet des dessins (RF 15515)

Exposé à New York

RF 15515

Voir cat. nᵒ 29.

Historique
Voir cat. nᵒ 30.

Expositions
1924 Paris, nᵒ 79b ; 1931, Bucarest, Muzeul Toma Stelian, 8 novembre-15 décembre, *Desenul francez in secolele al XIX-si al XX*, nᵒ 102 ; 1937 Paris, Orangerie, nᵒ 66 ; 1952-1953 Washington, nᵒ 152, pl. 41 ; 1967-1968 Paris, Jeu de Paume ; 1969 Paris, nᵒ 80 ; 1976, Vienne, Albertina, 10 novembre 1976-25 janvier 1977, *Von Ingres bis Cézanne,* nᵒ 48, repr. ; 1984-1985 Rome, nᵒ 69, repr.

Bibliographie sommaire
Vingt dessins [1897], pl. 4 ; Jamot 1924, p. 132, pl. 7b ; Monnier 1978, p. 408, 416, fig. 20.

36

Figure debout, drapée, *étude pour* Sémiramis

Mine de plomb, rehauts d'aquarelle et de gouache sur papier bleu-vert
29,1 × 21,9 cm
Signé en bas à gauche *Degas*
Paris, Musée du Louvre (Orsay), Cabinet des dessins (RF 15502)

Exposé à New York

RF 15502

Voir cat. nᵒ 29.

Historique
Voir cat. nᵒ 30.

Expositions
1924 Paris, nᵒ 79b ; 1936 Philadelphie, nᵒ 62 ; 1969 Paris, nᵒ 91, repr. ; 1983, Paris, Musée du Louvre, Cabinet des dessins, *L'aquarelle en France au XIXᵉ siècle. Dessins du musée du Louvre,* nᵒ 40, repr.

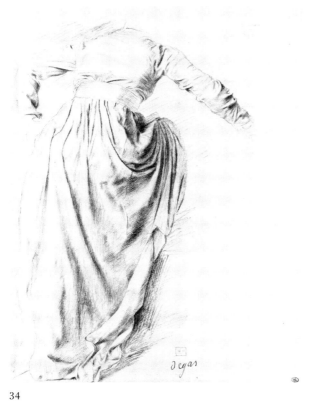

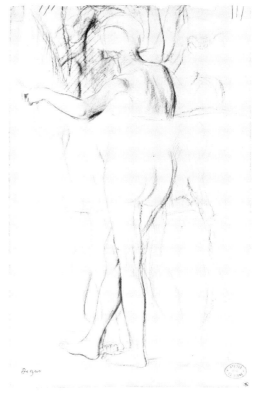

34

35

36

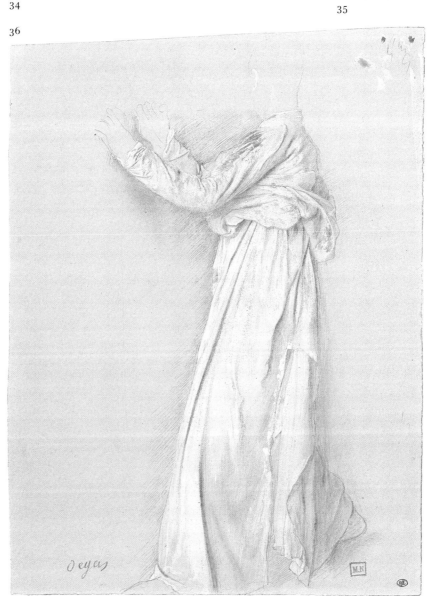

Femme debout, drapée, vue de dos, *étude pour* Sémiramis

Mine de plomb
30,6 × 23,2 cm
Signé en bas vers le centre *Degas*
Paris, Musée du Louvre (Orsay), Cabinet des dessins (RF 15485)

Exposé à Ottawa

RF 15485

Voir cat. n° 29.

Historique
Voir cat. n° 30.

Expositions
1967-1968 Paris, Jeu de Paume ; 1969 Paris, n° 106.

Bibliographie sommaire
Rivière 1922-1923, pl. 6 ; M. et A. Sérullaz, *I disegni dei maestri : l'Ottocento francese,* Milan, 1970, p. 81, repr. ; Monnier 1978, p. 408, 416, fig. 21.

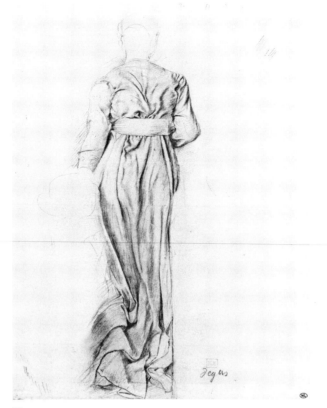

37

38

Draperie, *étude pour* Sémiramis

Mine de plomb, aquarelle et rehauts de gouache
12,3 × 23,5 cm
Cachet de la vente en bas à droite
Paris, Musée du Louvre (Orsay), Cabinet des dessins (RF 15538)

Exposé à Ottawa

RF 15538

Voir cat. n° 29.

Historique
Voir cat. n° 30.

Expositions
1955-1956 Chicago, n° 149 ; 1969 Paris, n° 109.

Bibliographie sommaire
Monnier 1978, p. 408, 417, fig. 27.

39

Femme sur une terrasse, *dit aussi* Jeune femme et ibis

Vers 1857-1858 ; repris vers 1860-1862
Huile sur toile
98 × 74 cm
Stephen Mazoh

Lemoisne 87

L'attribution à Degas ne devait pas aller de soi puisque l'inventaire après décès porte, à côté

du nom du peintre, un point d'interrogation et que l'œuvre ne figura pas, en 1918, dans les ventes de l'atelier mais dans celles de la collection qu'il avait réunie. La toile est, en effet, déconcertante et semble ne se rapprocher d'aucune autre ; cette singularité ne doit pas toutefois être un motif de suspicion : l'œuvre « sûr » du jeune Degas comprend, sur quelques années, un nombre élevé de travaux si différents les uns des autres, de facture et de

techniques si dissemblables, de sujets si divers, qu'en l'absence de toutes données historiques, l'œil le plus exercé ne les donnerait sans doute pas au même artiste.

Dans ce cas précis, l'attribution ne fait aucun doute ; le tableau est préparé par plusieurs esquisses à la mine de plomb pour la femme voilée : deux croquis assez pâlots dans un carnet de la Bibliothèque Nationale[1], une étude de draperie au revers d'un dessin du

38

Metropolitan Museum (Inv. 1980.200), enfin une étude de la figure nue — avec, en écho, la femme dans la même attitude mais drapée — passée dans la IVᵉ vente Degas (nᵒ 108.b).

Les deux dessins sur feuilles séparées ont été annotés ultérieurement par Degas *Rome 1856* ; le carnet susmentionné, comme le démontre Reff de façon convaincante[2], a été utilisé lors du second séjour romain, entre la fin octobre 1857 et les derniers jours de juillet 1858. On peut souvent constater que les dates portées tardivement par Degas — vraisemblablement dans les années 1890 lorsqu'avec Manzi, il entreprend la publication d'un choix de dessins — ne sont pas très fiables ; aussi préférons-nous, nous appuyant sur la datation plus précise du carnet, placer l'ensemble des études et la toile elle-même durant le second séjour romain de Degas (fin octobre 1857-fin juillet 1858).

L'œuvre qui, à l'origine, n'était que l'insignifiante transposition d'une célèbre toile d'Hippolyte Flandrin, *Rêverie* (fig. 47), aujourd'hui disparue, a été reprise par Degas au début des années 1860 ; il ajouta alors le fond de ville orientale ou plus exactement orientaliste — que Gérôme aurait certainement trouvé assez turc pour lui (voir cat. nᵒ 40) —, les fleurs roses rapidement esquissées et surtout les ibis rouges qui n'apparaissent dans aucune étude de 1857-1858 et « font », à vrai dire, tout le tableau. Cette dernière modification a peut-être été suggérée par Gustave Moreau que Degas voyait alors régulièrement : dans un carnet utilisé à partir de 1860[3], le mentor des années italiennes, dressant la liste des sujets possibles, avait en effet envisagé une « Jeune fille Égyptienne nourrissant des ibis ». Mais il faut d'abord souligner que ces profondes retouches sont contemporaines de la lente et difficile élaboration de *Sémiramis* (vers 1860-1862, voir cat. nᵒ 29) et que c'est en pensant avant tout à son grand tableau en chantier — la *Femme sur une terrasse* offre une composition voisine de *Sémiramis* — que Degas reprit la toile de la période romaine.

Si donc les ibis rouges rapidement étudiés dans un carnet[4], passagèrement insérés dans une esquisse d'ensemble pour *Sémiramis* (L 84, coll. part. ; Paris, Musée du Louvre [Orsay], Cabinet des dessins, RF 15527), ont été rajoutés, c'est aussi pour « tester » l'effet produit par leurs taches rouges et sonores ; encadrant désormais, de façon incongrue, la figure de femme voilée, ils font presque par hasard, de la banale *Femme sur une terrasse,* l'étrange et déroutante « femme aux ibis ».

1. Reff 1985, Carnet 11 (BN, nᵒ 28, p. 4, 39).
2. Reff 1985, Carnet 11 (BN, nᵒ 28).
3. Paris, Musée Gustave Moreau ; il porte, sur la première page, la mention suivante : « Le livre m'a été donné par mon meilleur ami — Alexandre Destouches — Le samedi 30 juin 1860 — G.M. »
4. Reff 1985, Carnet 18 (BN, nᵒ 1, p. 24).

39

Fig. 47
Hippolyte Flandrin, *Rêverie,*
1855, toile,
localisation inconnue.

Historique

Atelier Degas ; vente, Paris, Drouot, Collection Edgar Degas, 2ᵉ Vente, 15-16 novembre 1918, nᵒ 56, acquis par Gérard, 1 050 F. Svensk-Fransk Konstgalleriet, Stockholm. Coll. Paul Toll, Stockholm ; vente, Londres, Sotheby, Impressionist and Modern Paintings, Drawings and Sculpture, 4 décembre 1968, nᵒ 17, repr. (coul.), acquis par Mario di Botton, 25 500 $. Vente, New York, Sotheby Parke Bernet, 18 mai 1983, nᵒ 20 A, repr. (coul.), acquis à cette vente par le propriétaire actuel.

Expositions

1954, Liljevalchs, Kunsthalle, *Från Cézanne till Picasso,* sans nᵒ ; 1958, Stockholm, Musée national, *Cinq siècles d'art français,* nᵒ 146 ; 1976-1977 Tôkyô, nᵒ 6, repr. (coul.).

Bibliographie sommaire

Lemoisne [1946-1949], II, nᵒ 87 ; Minervino 1974, nᵒ 98 ; 1984-1985 Rome, p. 20, 100, 205, repr. p. 21 ; Reff 1985, p. 68, 69, 93.

Petites filles spartiates provoquant des garçons

Vers 1860-1862 ; repris avant 1880
Huile sur toile
109 × 155 cm
Cachet de la vente en bas à droite
Londres, The Trustees of the National Gallery (3860)

Lemoisne 70

Degas n'a jamais renié ses œuvres de jeunesse ; c'est la critique qui, plus tard, s'en est chargée, négligeant les peintures d'histoire qui apparaissaient comme les vaines tentatives d'un peintre qui ne s'est pas encore trouvé, d'un Degas avant Degas, attendant les fulgurantes révélations de l'amitié avec Manet et Duranty. Le peintre avait pour elles, au contraire, une tendresse évidente, publiant les dessins de *Sémiramis* dans les années 1890 (voir cat. n° 29), montrant à ses rares visiteurs l'un ou l'autre de ses tableaux anciens. Ainsi des *Petites filles spartiates* : « Degas, nous dit son ami Daniel Halévy, était, sur ses derniers jours, très attaché à cette œuvre ; il l'avait tirée des profondes réserves où il tenait caché le labeur de sa vie et placée bien en vue sur un chevalet devant lequel il s'arrêtait volontiers, — honneur unique et signe de prédilection[1] ». Arsène Alexandre qui la découvrit dans de moins bonnes conditions, « sans cadre, à terre, dans l'appartement encombré de notre vénéré ami », n'en fut pas moins ébloui avant de réviser son jugement dans « le grand jour de la vente » où elle ne lui apparut plus qu'une « aimable et grêle anecdote[2] ».

Des années auparavant, Degas avait souhaité la présenter dans une des « expositions impressionnistes » — la cinquième en 1880 — où, parmi ses œuvres récentes, portraits et scènes de danse, celles de Cassatt, Gauguin, Morisot, Pissarro, elle aurait fait figure d'œuvre « historique » à tous les sens du terme, tranchant inévitablement sur le reste, mais prouvant, comme l'entendait sans doute Degas, que la « nouvelle peinture » ce n'était pas seulement le paysage, le portrait, la scène de genre mais aussi la peinture d'histoire. Pour des raisons que nous ignorons, cette œuvre qui figurait au catalogue sous le n° 33, *Petites filles spartiates provoquant des garçons* (1860), ne fut pas exposée ; un compte rendu de Gustave Goetschy dans le *Voltaire* (6 avril 1880), apprenant au public que « M. Degas n'est pas un indépendant pour rien ! C'est un artiste qui produit lentement, à son gré et à son heure sans souci des expositions et des catalogues », déplore cette absence : « Nous ne verrons ni sa *Danseuse* (voir cat. n° 227), ni ses *Jeunes filles spartiates*, ni d'autres œuvres qu'il nous avait annoncées ». Sans doute n'en était-il pas encore satisfait, malgré les retouches que, selon son habitude, il dut faire jusqu'au dernier moment.

À défaut des critiques éclairantes que sa présence n'aurait pas manqué de susciter, l'inscription au catalogue donne au moins le titre exact voulu par Degas et qui, curieusement, n'est que très rarement repris — *Petites filles spartiates provoquant des garçons* — suivi d'une date « 1860 », elle aussi, plus « voulue » par l'artiste que rigoureusement exacte ; celui-ci, en effet, antidatait volontiers ses toiles — nous en avons un exemple flagrant avec la *Course de gentlemen* (voir cat. n° 42) — apposant la date de leur conception et négligeant, de ce fait, les variantes ou reprises successives.

Le choix par Degas d'un sujet rarement traité par les peintres — Douglas Cooper, dans la savante notice qu'il rédigea sur l'œuvre de la National Gallery, mentionne une fresque de Giovanni Demin à la villa Patt, près de Sedico (Vénétie) (1836) — ne semble s'expliquer que par la bonne connaissance qu'il avait des auteurs de l'antiquité classique. Phoebe Pool, Douglas Cooper et, plus récemment, Carol Salus ont mis en évidence les sources directes du peintre : Plutarque, qui, dans sa *Vie de Lycurgue,* rapporte l'éducation toute virile des jeunes filles spartiates — devant la toile, Degas expliqua au jeune Daniel Halévy : « Ce sont les jeunes filles spartiates provoquant au combat les jeunes gens... Je crois qu'il ajouta : j'ai lu cela dans Plutarque[3] » — et, sans doute, plus directement l'abbé Barthélemy qui, dans son jadis célèbre *Voyage du jeune Anacharsis en Grèce* (1787) fournit quelques traits qui ont pu frapper le peintre : « Les jeunes filles de Sparte ne sont point élevées comme celles d'Athènes : on ne leur prescrit point de se tenir renfermées, de filer la laine, de s'abstenir du vin et d'une nourriture trop forte ; mais on leur apprend à danser, à chanter, à lutter entre elles, à courir légèrement sur le sable, à lancer avec force le palet et le javelot, à faire tous leurs exercices sans voile et à demi-nues, en présence des rois, des magistrats et de tous les citoyens, sans en excepter même les jeunes garçons, qu'elles excitent à la gloire, soit par leurs exemples, soit par des éloges flatteurs, ou des ironies piquantes[4] ».

Il est possible que le choix de ce sujet rare revienne à la fréquentation assidue par l'artiste des « bons auteurs » — notons toutefois, que contrairement à ce qui est partout répété, ce n'est pas au lycée Louis-le-Grand que Degas acquit cette large culture classique : « Rien n'est plus mortel, écrivait en 1845 le proviseur, que la nécessité de revenir, chaque année, sur les mêmes auteurs. En rhétorique, par exemple, deux tragédies sont expliquées tour à tour, à l'exclusion de tout le reste du théâtre grec[5] » ; nous y verrions, plus volontiers, le résultat de quelque conversation

Fig. 48
Attribué à Polidoro Caldara,
Groupe de femmes se disputant, sanguine,
Paris, Musée du Louvre, Cabinet des dessins.

Fig. 49
Étude pour « Petites filles spartiates »,
vers 1860, mine de plomb,
pinceau et lavis brun, coll. part.

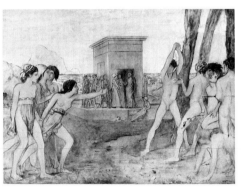

Fig. 50
Jeunes spartiates,
vers 1860, toile,
Art Institute of Chicago, L 71.

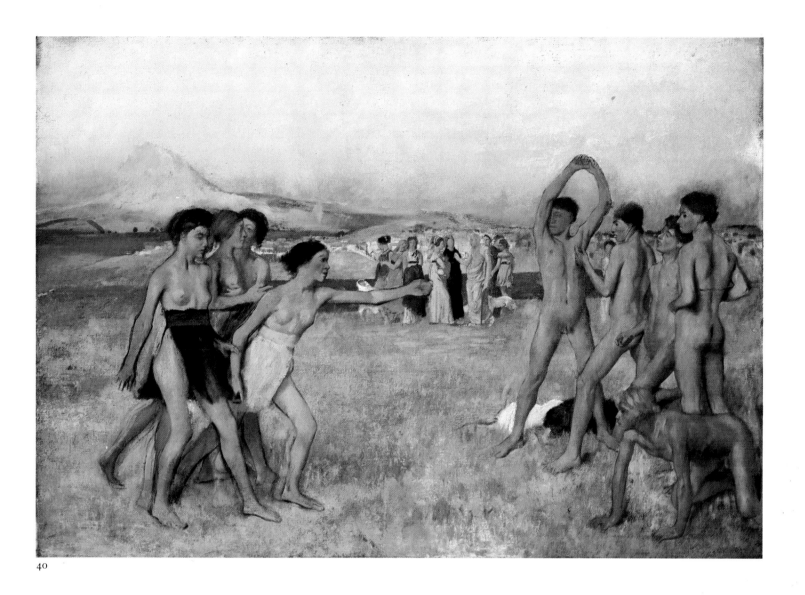

40

poussée avec Gustave Moreau qui avait alors sur lui, rappelons-le, un formidable ascendant.

Au même moment, avec son *Tyrtée chantant pendant le combat,* Moreau entreprend en effet les premières études d'une large composition (4,15 × 2,11 m) à la gloire de ce poète lacédémonien qui entraîna la jeunesse grecque à la victoire[6]. Il est tentant de rapprocher les deux compositions sur un thème spartiate — curieusement, quelques années plus tôt, Delacroix, au Palais Bourbon, avait déjà songé à associer ces deux sujets mais y renonça finalement — d'autant que les dessins préparatoires à l'une et l'autre de ces œuvres soulignent une indéniable proximité. Peut-être le jeune peintre et son mentor ont-ils voulu, un moment, mener des recherches voisines dans ce domaine de la peinture d'histoire dont on annonçait régulièrement la mort prochaine (voir introduction au chapitre premier) et trouver, usant de trames comparables, quelque solution originale.

En 1860 Degas commença donc cette toile qui, comme la *Fille de Jephté* (cat. nº 26), déjà en chantier, ou *Sémiramis* (cat. nº 29), quasi-contemporaine, allait connaître avant de parvenir à sa version définitive (celle de Londres), un certain nombre d'avatars ; les études multiples, qui vont du simple croqueton à l'esquisse poussée à l'huile, montrent, en effet, une évolution sensible de la composition, difficile à mesurer dans le temps — mais il est fort probable qu'elles outrepassent l'année 1860. Le point de départ est peut-être une remarque incidente de Degas dans un carnet de la Bibliothèque Nationale : « Jeunes filles et jeunes garçons luttant dans le Plataniste sous les yeux de Lycurgue vieux à côté des mères », à laquelle il ajoute cette note : « il y a dans les dessins une sanguine de Pontorme représentant des vieilles femmes assises et se disputant en montrant quelque chose[7] », se référant à un dessin du Louvre aujourd'hui attribué à Polidoro Caldara (Inv. 949) après l'avoir été à Rosso Fiorentino (fig. 48).

Nous avons conservé moins de dessins préparatoires pour les *Petites filles spartiates* que pour *Sémiramis* ou la *Scène de guerre* — les carnets alors utilisés par Degas sont presque muets sur cette composition —, mais l'inventaire après décès (Paris, archives Durand-Ruel) mentionnait cependant, outre huit études séparées, un lot (nº 2011) de « 37 dessins pour sparte, crayon, plume et aquarelle » qui figurèrent vraisemblablement à la première vente sous le nº 62.b. La plupart d'entre eux ont aujourd'hui disparu et nous ne pouvons malheureusement que reconstituer des bribes de cet important dossier. La première étude d'ensemble a figuré dans une vente récente[8] (fig. 49) : à la plume et au lavis brun très proche de Gustave Moreau, elle montre, comme Degas l'indique *dans le plataniste*, les deux groupes antagonistes de garçons et de filles mais sans la présence de Lycurgue et des mères. Les recherches de Degas — l'évolution de *Sémiramis* est, à bien des égards, comparable — vont tendre, par la suite, vers une composition de plus en plus dépouillée où le paysage est progressivement réduit à sa plus simple expression, où les jeunes gens, qui ont rapidement trouvé leur position définitive, se figent dans leurs attitudes de tranquille rivalité. La grande toile en camaïeu de Chicago (fig. 50) n'est pas une esquisse témoignant d'un état intermédiaire mais une version abandonnée par l'artiste

avant son achèvement : elle conserve, par rapport à la version de Londres, des signes évidents de grécité dans le paysage — le plataniste subsiste avec quelques troncs grêles —, le type des jeunes gens, l'architecture centrale.

Degas, par la suite, abandonne toute référence précise à la Grèce ancienne, supprimant les détails archéologiques et donnant comme on l'a si souvent remarqué, à ses adolescents, le « museau populacier » des gamins de Paris.

Le titre explicite donné par Degas en 1880 — il est très probable comme l'a montré Devin Burnell qu'il retoucha sa toile, en vagues successives, jusqu'à cette date — n'a pas empêché de savantes exégèses. La plus récente et astucieuse, celle de Carol Salus, veut prouver que Degas, si attentif aux questions matrimoniales, a choisi de représenter un rite nuptial, celui du choix par les filles de Lacédémone d'un jeune époux. Lui répondant, Linda Nochlin a justement fait remarquer qu'il n'y a pas « une » vérité mais que Degas joue constamment de l'ambiguïté et de la polysémie. Plutôt que de nous hasarder sur ce terrain glissant de l'interprétation, nous préférons souligner l'originalité évidente de la solution proposée par Degas à la question alors si aiguë de la peinture d'histoire.

On connaît le mot qu'il lança goguenard à un Gérôme ébaubi par cette toile qui n'avait pas grand chose à voir avec ce qu'il faisait : « Je suppose que ce n'est pas assez turc pour vous, Gérôme[9] ? ». Les choix de Degas sont, en effet, clairs et, serait-on tenté de dire, résolument modernes : refus de l'exotisme comme de l'archéologisme, recherche d'une vérité historique qui ne soit pas laborieuse résurrection d'un passé lointain mais plus vraie cependant que l'exactitude affichée de ses confrères peintres d'histoire. Les arbres du plataniste disparaissent et la plaine de Sparte correspond moins à l'antique vision de Pausanias qu'à la triste description qu'en fournit le Larousse : « Un ruisseau qui se jette dans l'Eurotas est le seul indice de l'emplacement du Plataniste, dépouillé des arbres qui en faisaient l'ornement[10]. » L'antique Lacédémone n'est pas la fière rivale d'Athènes mais une bourgade grecque éparpillant au lointain les cubes de ses maisons blanches, ocres et roses, telle qu'Aline Martel verra en 1892 cette fondation du roi Othon « qui avait entrepris de ressusciter tous les grands noms de la Grèce[11] ». Seuls les costumes et coiffures des « mères » et la discrète présence de Lycurgue conservent à cette toile quelque trace d'hellénisme.

Loin des savantes et froides restitutions des peintres néo-grecs, négligeant la Grèce stéréotypée au ciel toujours bleu, Degas impose une image toute personnelle dont on ne pourrait trouver l'équivalent dans la peinture française contemporaine. On dirait volontiers aujourd'hui qu'il procède à une « lecture décapante »

de l'histoire grecque, tels ces metteurs en scène qui parviennent à renouveler la vision d'une pièce donnée et redonnée en bousculant les conventions accumulées. Jeanne Fevre, sa nièce possessive et dévouée, qui souligna son admiration pour le *Voyage du jeune Anacharsis,* avait raison lorsqu'elle disait tout simplement : « Degas avait un sens très vif, très aigu, très intelligent de la Grèce antique[12] ».

1. Daniel Halévy dans 1924 Paris, p. 24.
2. Alexandre 1935, p. 153.
3. Halévy 1960, p. 14.
4. Jean-Jacques Barthélemy (abbé), *Le voyage du jeune Anacharsis en Grèce,* Paris, 1787 (réimp. 1836), p. 293.
5. Cité par Gustave Dupont-Ferrier, *Du collège de Clermont au Lycée Louis-le-Grand,* Paris, 1922, II, p. 223.
6. Voir P.L. Mathieu, *Gustave Moreau,* Paris, 1976, p. 88.
7. Reff 1985, Carnet 18 (BN, n° 1, p. 202).
8. Vente, Londres, Christie, 2 décembre 1986, n° 205, repr. (coul.).
9. Cité par George Moore, *Impressions and Opinions,* New York, 1891, p. 306.
10. Pierre Larousse, article « Sparte », dans *Dictionnaire Universel,* Paris, 1873.
11. Aline Martel, « Sparte et les gorges du Taygète », extrait de l'*Annuaire du Club alpin Français,* Paris, 1892, p. 9.
12. Fevre 1949, p. 51.

Historique

Atelier Degas ; Vente I, 1918, n° 20, repr. (« Jeunes Spartiates s'exerçant à la lutte »), acquis par Seligmann, Bernheim-Jeune, Durand-Ruel, Vollard, 19 500 F ; vente Seligmann, New York, 27 janvier 1921, n° 67, repr., racheté par Seligmann, Bernheim-Jeune, Durand-Ruel, Vollard ; déposé chez Bernheim-Jeune, Paris, du 21 avril au 21 mai 1921 ; acquis par Durand-Ruel, New York, et Vollard, Paris, en compte à demi, qui rachètent leurs parts à Bernheim-Jeune et Seligmann, 2 juillet 1921 (stock n° N.Y. 4669) ; déposé par Durand-Ruel, New York, chez Durand-Ruel, Paris, 4 juillet 1921 (dépôt n° 12559) ; déposé par Durand-Ruel, Paris, à la Goupil Gallery, Londres, 26 septembre 1923 ; acquis (de Goupil ? pas de trace de transactions dans les archives Durand-Ruel) par le musée sur le fonds Courtauld, en 1924.

Expositions

1880 Paris, n° 33 [figure au catalogue mais n'a pas été exposé] ; 1922, Paris, Galerie Barbazanges, *Le sport dans l'art,* p. 13 ; 1923, Londres, Goupil Gallery, octobre-décembre, *Salon,* n° 87 ; 1952 Édimbourg, n° 4 ; 1955, Paris, Orangerie, *Impressionnistes de la collection Courtauld de Londres,* n° 18, repr.

Bibliographie sommaire

Goetschy 1880 ; George Moore, *Impressions and Opinions,* Scribners, New York, 1891, p. 306, 311 ; Lemoisne [1946-1949], II, n° 70 ; M. Davies, *London National Gallery, French School,* Londres, 1957, p. 69-72 ; William M. Ittmann, Jr, « A Drawing by Edgar Degas for the Petites filles spartiates provoquant des garçons », *The Register of the Museum of Art, the University of Kansas, Lawrence, Kansas,* III :7, 1966, p. 38-49, repr. ; 1967 Saint Louis, p. 60-67 ; D. Burnell, « Degas and his Young Spartans Exercising », *The Art Institute of Chicago Museum Studies,* 4, 1969, p. 49-65, repr. ; Minervino 1974, n° 86 ; 1984 Chicago, p. 32-35 ; C. Salus, « Degas Young Spartans Exercising », *Art Bulletin,* LXII :3, septembre 1985, p. 501-506, repr. ; B.A. Zernov, *Tvorcestvo E. Degas i vnefrancuzskie hudozestvennye tradicii,* Trudy Gosudarstvennogo Ermitaza, Leningrad, 1985, p. 124-128, 156 ; Linda Nochlin, « Degas Young Spartans Exercising », *Art Bulletin,* LXVIII :3, septembre 1986, p. 486-488 ; 1986 Washington, p. 300-301 ; 1987 Manchester, p. 33-39, repr.

41

Jeune fille spartiate, *étude pour* Petites filles spartiates provoquant des garçons

Crayon noir et mine de plomb sur papier-calque
22,9 × 36 cm
Cachet de la vente en bas à droite
Paris, Musée du Louvre (Orsay), Cabinet des dessins (RF 11691)

Exposé à Paris

RF 11691

Voir cat. n° 40.

41

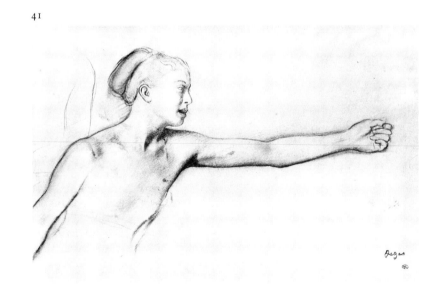

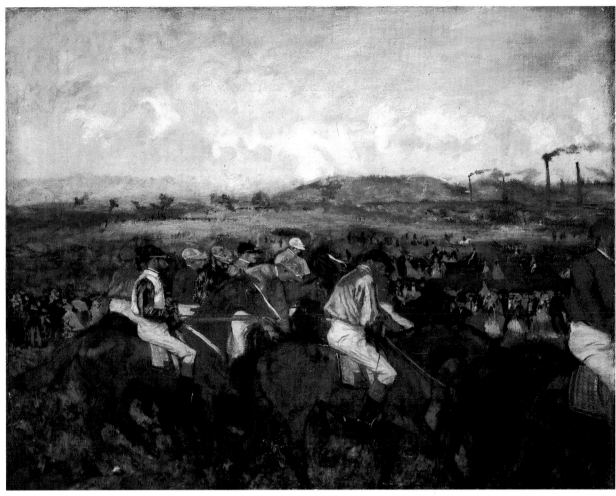

42

Historique
Atelier Degas ; Vente I, 1918, sans n⁰, vendu après le
n⁰ 20 (esquisses et études), acquis par René de Gas,
frère de l'artiste ; coll. René de Gas, Paris ; sa vente,
Paris, Drouot, Succession René de Gas, 10 novembre
1927, n⁰ 24.a, repr., acquis par le Musée du
Luxembourg, 8 400 F.

Expositions
1969 Paris, n⁰ 72.

42

Course de gentlemen. Avant le départ

1862 ; repris vers 1882
Huile sur toile
48 × 61 cm
Signé et daté en bas à droite *Degas 1862*
Paris, Musée d'Orsay (RF 1982)

Exposé à Paris

Lemoisne 101

La date portée sur la toile, *1862,* a toujours
suscité quelques interrogations. Elle paraît,
d'ordinaire, un peu précoce à ceux qui,
constatant qu'au même moment Degas sem-
blait principalement occupé de peinture d'his-

toire — *Sémiramis* (voir cat. n⁰ 29) serait
exactement contemporain —, ne voudraient
voir survenir les sujets tirés de la vie moderne
qu'un peu plus tard. Les carnets utilisés à
l'extrême fin des années 1850 et au début des
années 1860 montrent toutefois que Degas ne
négligeait pas les mœurs contemporaines et
que les courses de chevaux qui deviendront,
nous le savons, un de ses thèmes de prédilec-
tion, apparaissent dès lors. À vrai dire, il est
possible d'en relever déjà quelques-unes, très
rapidement esquissées durant le séjour
romain[1], sous la forme tout à fait tradition-
nelle de la « course de chevaux libres ». Quant
au premier jockey, il se montre timidement
dans un carnet légèrement postérieur, utilisé
entre août 1858 et juin 1859[2], pâle et émou-
vante effigie, encadrée par l'image plus atten-
due de chevaux bondissants.

Dès le retour en France, ces scènes se
multiplient ; on en a vu la raison dans les
séjours répétés que Degas fit en Normandie
chez ses amis Valpinçon. Ceux-ci possédaient
dans l'Orne, au Ménil-Hubert, une belle pro-
priété proche du haras du Pin et du champ de
courses d'Argentan (voir « Les paysages de
1869 », p. 153). Dans un carnet utilisé entre
1859 et 1864, Degas fait des dessins poussés
du haras (le château du Pin et les terres
alentour) et du proche village d'Exmes mais,

curieusement, néglige les chevaux. Il note, en
revanche, son enthousiasme devant ces pay-
sages qu'il découvre, profondément différents
de tout ce qu'il avait vu jusqu'alors, de Saint-
Valéry-sur-Somme en particulier où la nature
était « beaucoup moins grasse et touffue[3] », et
qui, pour lui, évoquent l'Angleterre : « Exacte-
ment l'Angleterre, des Herbages, petits et
grands, tous clos de haies, des sentiers humi-
des, des mares, du vert et de la terre d'om-
bre[4] ».

Cette référence constante à l'Angleterre, ses
paysages mais aussi ses peintres — « je me
rappelle ces fonds de tableaux de genre
anglais » — et ses écrivains — au même
moment, il lit le *Tom Jones* de Fielding — joue
un rôle déterminant lorsque Degas aborde ses
premières scènes de courses. Autre influence,
plus négligée, celle de deux artistes qui, aupa-
ravant, n'avaient pas retenu son attention :
Géricault, qu'il copie au Louvre à son retour
d'Italie, et Alfred De Dreux dont il étudie
attentivement les lithographies[5]. L'impulsion
— ce que l'on omet généralement de dire — lui
est, à coup sûr, donnée par Gustave Moreau
qui, dès les années 1850, au contact semble-
t-il de De Dreux, s'intéressa à ce thème et fit
encore, aux alentours de 1860, quelques des-
sins de jockeys[6] ; c'est donc, très curieuse-
ment, le maître des « Hélène » et des « Sa-

Fig. 51
Jockeys à Epsom,
vers 1860-1862, toile,
Fogg Art Museum, L 76.

Fig. 52
Sur le champ de courses,
vers 1860-1862, toile,
Bâle, Kunstmuseum, L 77.

lomé » qui infléchit Degas vers ce sujet moderne qu'il exploitera sa vie durant.

L'intérêt combiné pour l'Angleterre, Géricault et De Dreux, la proximité constante de Gustave Moreau vont susciter, autour de 1860-1862, une première série de « champs de courses ». Lemoisne catalogue dans cette période quatre toiles de petit format (L 75 à L 78 ; voir fig. 51) montrant, si on les compare au tableau d'Orsay, autant de similitudes que de différences marquées : ainsi dans *Jockeys à Epsom* (L 75), dont la composition est voisine — chevaux en frise au premier plan, public épars dans le fond —, les montures apparaissent plus grêles et plus nerveuses, les jockeys moins consistants ; or la radiographie de la *Course de gentlemen* d'Orsay sur laquelle chaque cavalier se présente avec un effet de flou, qui traduit les hésitations et les reprises du peintre, montre qu'il s'agissait, à l'origine, d'une œuvre très semblable. Degas, par la suite, la remaniera profondément ; ces importantes retouches — effectuées avant le 14 février 1883 puisque Durand-Ruel achète alors cette toile à l'artiste — donnent à *Course de gentlemen* son aspect actuel qui en fait plus une œuvre des années 1880 que du début des années 1860. Sans doute préparées — ou accompagnées, car il peut s'agir de variations contemporaines sur un même thème — par trois pastels (L 850, L 889 [fig. 217], L 940) qui présentent une composition voisine, elles portent non seulement, comme on l'a toujours remarqué, sur le paysage mais aussi sur les

chevaux et les jockeys. Seuls les personnages à l'arrière-plan, très voisins de ceux que nous trouvons dans un tableau du Musée de Bâle (fig. 52), silhouettes grises, noires et roses, très délicatement peintes et se détachant sur un fond vert sombre, n'ont manifestement pas bougé ; sur cette toile, ultérieurement bouleversée, ils sont l'unique témoignage de la date précoce de 1862 que Degas, soucieux de prouver l'antécédence, par rapport à Manet notamment, de ses scènes de la vie moderne, maintint et apposa à dessein au moment de la vente de 1883.

Vers 1882, le peintre, reprenant donc cette œuvre exécutée vingt ans plus tôt, remodèle le paysage par l'adjonction probable de la colline centrale, des cheminées d'usine qui donnent un curieux aspect banlieusard à ce qui était auparavant rase campagne, retravaille les jockeys qui n'ont plus les figures anonymes des toiles de 1860-1862 mais des visages aux traits nettement typés comme celui du « gentleman » au centre, dont un dessin exécuté alors nous donne le nom, Monsieur de Broutelle (III : 160). Malgré tous ces remaniements, cette *Course de gentlemen* reste un tableau sombre où seuls se détachent sous un ciel plombé et sur l'émeraude des prés, les tons vifs des casaques et des toques, largement imaginaires, mais dont quelques-unes, toutefois, sont ceux de couleurs alors utilisées (blanc, manches vertes, toque verte : F. Fouquier ; bleu, toque bleue : J. Conolly ; jaune, manche rouge, toque rouge : capitaine Saint-Hubert ; rouge, toque jaune : baron de Varenne).

D'emblée Degas, coupant un cavalier et sa monture à droite, ouvrant à gauche sur le paysage, disposant en frise, comme dans quelque relief antique, les trois chevaux « principaux », faisant au centre un bouquet de toques et casaques multicolores, avait cependant trouvé une composition parfaitement originale, très différente des champs de courses des peintres anglais, des scènes équestres de Dreux ou de Géricault. Ultérieurement, il en multipliera les variations, usant principalement du pastel, supprimant les spectateurs ainsi que toute référence à un quelconque hippodrome, laissant errer, dans des campagnes imprécises, des jockeys tranquilles qui mènent au pas leur monture et vont on ne sait trop où, on ne sait trop pourquoi.

1. Reff 1985, Carnet 8 (coll. part., p. 24v).
2. Reff 1985, Carnet 12 (BN, n° 18, p. 15-16).
3. Reff 1985, Carnet 18 (BN, n° 1, p. 161).
4. Reff 1985, Carnet 18, *Ibid.*
5. Reff 1985, Carnet 13 (BN, n° 16).
6. Voir 1984-1985 Rome, p. 34, repr.

Historique

Acquis de l'artiste par Durand-Ruel, Paris, le 14 février 1883, 5 000 F (stock n° 2755, « Courses de gentlemen », étiquette au dos) ; déposé chez M. Durand-Ruel, 9 boul. de la Madeleine, Paris, du 8 août au 12 septembre 1883 [peut-être pour un accro-

chage ?] ; déposé chez Fritz Gurlitt, Berlin, du 25 septembre 1883 au 17 janvier 1884 ; déposé chez M. Cotinaud, Paris, 6 juin 1884 [à qui il semble appartenir à l'exposition 1884-1885, Paris, Galerie Georges Petit]. Hector Brame, Paris ; déposé chez Durand-Ruel, Paris, 12 juin 1889 (dépôt n° 6784) ; acquis par Durand-Ruel, Paris, le 16 août 1889, 7 500 F (stock n° 2437) ; déposé chez Manzi, 19 août 1889, qui l'achète le lendemain, 8 000 F ; acquis de Manzi par le comte Isaac de Camondo, avril 1894, 30 000 F ; coll. Camondo, Paris, de 1894 à 1911 ; légué par lui au Musée du Louvre, en 1911 ; exposé en 1914.

Expositions

1883, Londres, Dowdeswell and Dowdeswell, *Paintings, drawings and pastels by members of « La Société des impressionnistes »*, n° 6 ; ? 1884, Paris, Galerie Georges Petit, 14 décembre 1884-31 janvier 1885, *Le sport dans l'art*, n° 28 ; 1937 Paris, Orangerie, n° 5 ; 1955, Brive/La Rochelle/Rennes/Angoulême, *Impressionnistes et Précurseurs*, n° 16 ; 1961, Vichy, juin-août, *D'Ingres à Renoir, la vie artistique sous le Second Empire*, n° 57 ; 1961-1962, Tôkyô, Musée national d'art occidental/Kyoto, Musée municipal, *Exposition d'art français 1840-1940*, n° 65, repr. p. 73 ; 1962, Mexico, Museo nacional de arte moderno, *Cien anos de pintura en Francia de 1850 a nuestros dias*, n° 36, repr. ; 1965, Lisbonne, Fondation Gulbenkian, mars-avril, *Un século de pintura francesa 1850-1950*, n° 38, repr. ; 1969 Paris, n° 9 ; 1971, Leningrad/Moscou, *Les Impressionnistes français*, p. 25 ; 1971, Madrid, Musée d'art contemporain, avril, *Los impressionistas franceses*, n° 32, repr. ; 1974, Bordeaux, Galerie des Beaux-Arts, 3 mai-1er septembre, *Naissance de l'impressionnisme*, n° 90, repr. ; 1980, Athènes, Pinacothèque nationale, 30 janvier-20 avril, *Impressionnistes et Post-Impressionnistes des Musées Français de Manet à Matisse*, n° 8, repr.

Bibliographie sommaire

Jamot 1914, p. 459 ; Paris, Louvre, Camondo, 1914, n° 158 ; Lafond 1918-1919, II, p. 41 ; Jamot 1924, p. 95 ; Lemoisne [1946-1949], II, n° 101 ; Minervino 1974, n° 209 ; Reff 1977, fig. 64 (coul.) ; Paris, Louvre et Orsay, Peintures, 1986, III, p. 194, repr. ; Sutton 1986, p. 143.

43

Léon Bonnat

1863
Huile sur carton
78 × 51 cm
Paris, Collection particulière
Lemoisne 150

Ce portrait, peu connu, rarement exposé, a justement été identifié en 1925 par Waldemar George comme celui du peintre Léon Bonnat. Dans le catalogue de l'exposition de 1931, Paul Jamot, pour des raisons que l'on ignore, l'intitulait « Portrait d'homme » alors que son propriétaire, le docteur Viau, avait bien précisé sur la feuille de prêt « Portrait de Bonnat »[1]. Quinze ans après, Lemoisne optait pour « Portrait d'artiste » et le situait dans les années 1866-1870, beaucoup plus tardive-

ment que la date auparavant admise « vers 1864 ». Nous avons récemment montré, en comparant ce portrait avec celui de Bayonne (fig. 53) et l'*Autoportrait* à la plume de Bonnat (Musée du Louvre [Orsay], Cabinet des dessins, RF 29974) que l'identification proposée par Waldemar George ne faisait aucun doute.

C'est en 1863, selon les dires mêmes de Bonnat, que Degas fit son portrait[2]. Les deux hommes s'étaient peut-être rencontrés à l'École des Beaux-Arts où Bonnat fut élève à partir du 6 avril 1854[3] lors du bref passage de Degas en 1855. Mais c'est en Italie qu'ils firent vraiment connaissance : Bonnat, qui avait manqué le Prix de Rome, y séjourna deux ans (1858-1860) grâce à une bourse de la ville de Bayonne et se lia à Gustave Moreau, Henner, Delaunay, Chapu et Degas. Son œuvre non négligeable dans les années 1850, et notamment ses nombreux portraits de parents et amis, montre souvent une intéressante proximité avec les recherches de Degas (voir cat. n° 20). Si l'on met à part Gustave Moreau, qui

Fig. 53
Léon Bonnat,
1863, toile,
Bayonne, Musée Bonnat, L 111.

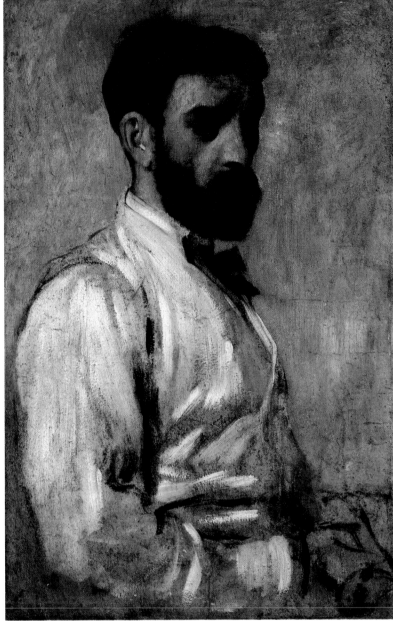

43

fut un véritable mentor et eut sur le jeune peintre une influence profonde, c'est sans doute Bonnat, artiste alors tout à fait original, qui fut, à la fin des années 1850 et au début des années 1860, le plus près de Degas.

La célèbre toile du Musée Bonnat fut remise par Degas à son modèle lorsque leurs relations s'étaient depuis longtemps espacées et leur amitié dissoute dans une mutuelle incompréhension. Bonnat, plus tard, ne mentionne que ce seul portrait fait par son ami des années romaines. Celui que nous exposons en est très probablement une esquisse, d'un format supérieur à l'œuvre définitive, inachevé et d'un caractère différent. Bonnat n'y est pas l'élégant jeune bourgeois du tableau de Bayonne, auquel Degas trouvait un air d'« am-

bassadeur vénitien », mais un artiste au travail ; le visage émacié à la barbe et à la chevelure très noires, les yeux sombres qui disparaissent dans le creux des orbites, lui donnent une expression saisissante, dramatique, inquiète, inhabituelle chez Degas d'ordinaire plus posé — on pense inévitablement aux autoportraits, légèrement antérieurs, de Fantin-Latour — et trompant, de son regard tourmenté, l'image tardive du Bonnat officiel et bedonnant, portraitiste officiel des notabilités de la Troisième République.

1. Paris, Archives du Louvre, dossier exposition 1931 Paris, Orangerie.
2. Lemoisne 1912, p. 27.
3. Paris, Archives Nationales, AJ[52] 235.

Historique

Sans doute atelier Degas (photographié par Durand-Ruel, probablement au moment de l'inventaire de l'atelier). Coll. Georges Viau, Paris. Coll. part., Paris.

Expositions

1931 Paris, Orangerie, n° 29 ; 1932, Paris, Galerie Georges Petit, *Cent ans de peinture française,* n° 57.

Bibliographie sommaire

Waldemar George, « La Collection Viau », *L'Amour de l'art,* 1925, p. 362-368, repr. (« Portrait de Léon Bonnat ») ; Rebatet 1944, pl. 40 (« Portrait d'un ami ») ; Lemoisne [1946-1949], II, n° 150 (« Portrait d'artiste ») ; Minervino 1974, n° 236 ; 1984-1985 Rome, p. 32, repr. (« Portrait de Bonnat »).

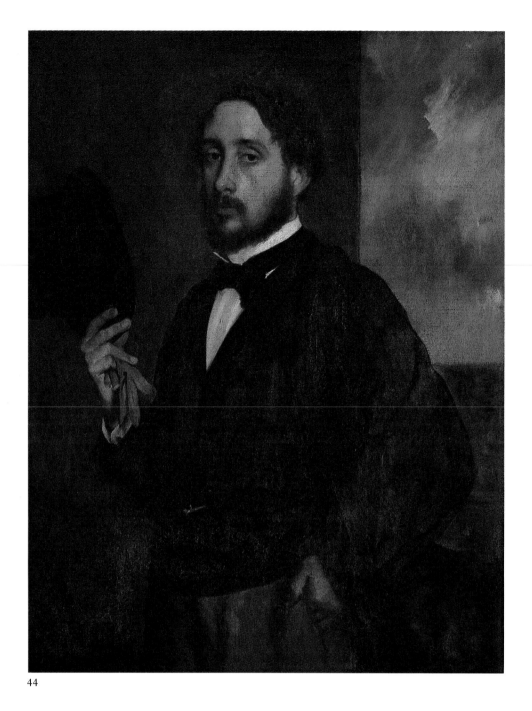

44

Fig. 54
Thérèse De Gas,
vers 1863, toile,
Paris, Musée d'Orsay, L 109.

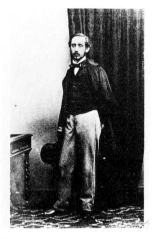

Fig. 55
Anonyme, *Portrait de l'artiste,*
vers 1860-1865,
photographie,
Paris, Bibliothèque Nationale.

44

Portrait de l'artiste,
dit Degas saluant

Vers 1863
Huile sur toile
92,5 × 66,5 cm
Lisbonne, Musée Calouste Gulbenkian
(2307)
Lemoisne 105

Comme les autres autoportraits, celui-ci n'offre, pour l'historien, que peu de prises : manifestement inachevé, ne portant aucune date, précédé d'aucune esquisse, apparu aux ventes après décès, n'exhibant pas d'accessoires qui permettraient une localisation précise, seul l'âge apparent du modèle permet de le placer

au début des années 1860 lorsque le peintre approche de la trentaine. C'est l'avis de tous les auteurs qui, prudemment, le placent dans une fourchette allant de 1862 à 1865. Nous avancerions, pour notre part, l'année 1863, période d'intense activité, comme en témoigne René De Gas[1] et qui est celle du portrait de *Thérèse De Gas* (fig. 54) auquel le tableau de Lisbonne peut se comparer : même format, même implantation du modèle, même peinture lisse et, par endroits, très mince, même fond simplifié de verticales dans la tradition des portraits du XVIe siècle. Degas, une fois encore, ne se représente pas en peintre au travail, mais en jeune bourgeois, ni dandy, ni négligé, portant seulement l'habit et les attributs (les gants, le chapeau) de sa condition avec élégance et désinvolture. On a vu dans le salut du jeune artiste à son public une rémi-

niscence de la pose plus avantageuse et condescendante de Courbet rencontrant Bruyas sur la route de Montpellier : tout pourtant dans cette toile nous éloigne de Courbet, sa composition, sa facture et jusqu'à l'« air » du peintre ici tout à la fois simple et de bon ton, plutôt affable, n'ayant rien d'une brusquerie déjà légendaire[2].

Degas ne se peint — et ne se peindra — jamais dans un intérieur ; ici, comme dans l'autoportrait de 1855 (voir cat. n° 1), l'arrière-plan est neutre même s'il laisse deviner, sur la droite, un ciel et peut-être un paysage ; pas d'atelier contrairement au portrait de *James Tissot* (voir cat. n° 75) mais, suivant la tradition renaissante, une inexplicable césure dans ce qui doit être un mur, comparable aux fonds de certains portraits du Titien, celui en particulier de Paul III que Degas avait copié à

Naples plusieurs années auparavant[3]. En 1859, à son retour à Paris, l'artiste s'interrogeait : « Comment faire un portrait épique de Musset ? », et ne semblait pas trouver de solution puisqu'il se limitait à un rapide croquis dans un carnet[4] ; avec cet autoportrait, que l'on a parfois considéré, à tort, comme le simple agrandissement, à la dimension d'un tableau, d'une « carte de visite » photographique (fig. 55), Degas, s'appuyant sur la leçon des maîtres anciens, utilisant, on voudrait dire exaltant, ce qu'il pourrait y avoir de plus prosaïque, la redingote et la cravate noire, la chemise blanche, le chapeau haut de forme, les gants chamois (discret hommage encore au Titien), bref toutes les composantes de l'uniforme bourgeois (qui sera celui d'autres portraits de peintres, Manet, Tissot, Moreau), réussit à faire de lui un « portrait épique », trouvant enfin, pour reprendre ses propres termes, « une composition qui peigne notre temps ».

1. Lemoisne [1946-1949], I, p. 41, n° 41.
2. Lemoisne [1946-1949], I, p. 73.
3. Reff 1985, Carnet 4 (BN, n° 15, p. 20).
4. Reff 1985, Carnet 16 (BN, n° 27, p. 6).

Historique
Atelier Degas ; coll. Jeanne Fevre, nièce de l'artiste, Nice. Acquis d'André Weil, Paris, en 1937, par Calouste Gulbenkian, Paris et Oeiras (Portugal) ; déposé à la National Gallery, Londres, avec une partie de la collection Gulbenkian, de 1937 à 1945 ; Lisbonne, Fondation Calouste Gulbenkian, 1956 (musée inauguré le 2 octobre 1969).

Expositions
1924 Paris, n° 15 ; 1931 Paris, Orangerie, n° 27 ; 1936, Londres, Burlington Fine Art Club, *French Art of the XIXth Century* ; 1937-1950, Londres, National Gallery, *Pictures from the Gulbenkian Collection lent to the National Gallery*, hors cat. ; 1950, Washington, National Gallery of Art, *European Paintings from the Gulbenkian Collection*, n° 8, repr. ; 1960, Paris, *Tableaux de la Collection Gulbenkian* ; 1961-1963, Lisbonne, Musée National d'Art Ancien, *Pinturas da Colecçao da Fundaçao Calouste Gulbenkian*, n° 16 ; 1964, Porto, Museu Nacional Soares dos Reis, *Colecçao Calouste Gulbenkian Artes Plasticas Francesas de Watteau a Renoir*, n° 34, pl. 35 ; 1965, Oeiras, Palacio Pombal, *Fundacao Calouste Gulbenkian. Obras de Arte da Colecçao Calouste Gulbenkian*, n° 268.

Bibliographie sommaire
Guérin 1931, n.p., repr. ; Lemoisne [1946-1949], II, n° 105 ; Boggs 1962, p. 20, pl. 33 ; *Works of Art in the Calouste Gulbenkian Collection*, Oeiras, Lisbonne, 1966, n° 268 ; *Museu Calouste Gulbenkian — Arte Europeia*, Lisbonne, 1969, n° 837 ; Minervino 1974, n° 151 ; *Museu Calouste Gulbenkian*, Lisbonne, septembre 1975, n° 959 ; *Calouste Gulbenkian Museum Catalogue*, Lisbonne, 1982, p. 150, n° 959, fig. 959 ; Rona Goffen, *The Calouste Gulbenkian Museum*, Shorewood Fine Art, New York, 1982, p. 136, repr. (coul.) p. 137.

45

Scène de guerre au moyen âge, *dit à tort* « Les malheurs de la ville d'Orléans »

1865
Peinture à l'essence sur papier marouflé sur toile
81 × 147 cm
Signé en bas à droite *Ed. DeGas*
Paris, Musée d'Orsay (RF 2208)
Lemoisne 124

Une courte phrase termine, dans le catalogue du Jeu de Paume de 1947, la brève description de ce tableau ; dans sa sécheresse, elle illustre bien la quasi-universalité du jugement porté à son égard : « L'œuvre est la dernière tentative de peinture d'histoire de l'artiste ». Peu après son acquisition par le Musée du Luxembourg, Paul Jamot avait donné le ton lorsqu'il vantait, comme pour *Sémiramis* (cat. n° 29), les seuls dessins préparatoires, « infiniment supérieurs aux tableaux dont ils sont les travaux d'approche[1] ». Il soulignait toutefois l'importance de cette œuvre étrange dans la découverte, lors des ventes après décès, d'un autre Degas, très différent du « peintre des danseuses » qui jusqu'alors était seul connu ; considérant les peintures d'histoire comme des « documents des plus curieux », « fort inattendus pour ceux qui enfermaient Degas dans un réalisme en quelque sorte congénital », il y surprend « en même temps qu'une longue et sérieuse formation classique, et, si l'on veut, académique, l'éveil spontané d'un goût tout personnel et sans timidité[2] ». Aussi ce « document » connut-il le sort des autres peintures d'histoire, une attention discrète due essentiellement aux admirables dessins préparatoires, aiguisée cependant par sa présence au Salon de 1865 et surtout par l'étrangeté de son sujet. Degas lui-même ne paraît pas lui avoir montré cet attachement qu'il eut pour *Sémiramis* ou les *Petites filles spartiates* (cat. n° 40), pas d'exposition ultérieure ni de dessins préparatoires publiés dans l'album édité par Manzi, mais une œuvre enfouie dans l'atelier où elle ne fut jamais remarquée — exception faite cependant pour la mention que le journaliste et critique d'art Émile Durand-Gréville fit des dessins préparatoires aux « Horreurs de la guerre » examinés chez Degas, quelques jours avant le 16 janvier 1881[3].

Pendant des décennies, le titre original du Salon de 1865 « *Scène de guerre au moyen âge* » — que n'accompagnait aucune référence ou citation invitant à chercher dans la littérature le sujet de ce « pastel » (il était qualifié ainsi) — a été occulté au profit de celui des *Malheurs de la ville d'Orléans*, apparu lors de la brève exposition tenue au Petit Palais à partir du 1er mai 1918, et répété dans le catalogue de la vente de l'atelier. On ne sait

trop comment surgit cet intitulé ; l'explication la plus ingénieuse a été fournie par Hélène Adhémar à laquelle on doit une intéressante lecture de cette œuvre difficile. Ce qu'elle considère comme une allégorie de l'attitude cruelle des soldats du Nord envers les femmes de la Nouvelle-Orléans après la prise de la ville par les confédérés (1er mai 1862), devrait son titre erroné à une mauvaise lecture. Une liste ou un document quelconque devait porter : *Les Malheurs de la Nlle Orléans ; « nouvelle »* en abrégé, comme l'écrivait parfois Degas, aurait alors été lu « *ville* ». Hypothèse plausible et tentante car elle justifierait pleinement l'ingénieuse interprétation de Mme Adhémar. Notons toutefois que l'inventaire après décès (Paris, archives Durand-Ruel), qui donne en quelque sorte un titre intermédiaire entre celui du Salon et celui de la première vente, mentionne seulement sous le n° 204 : *Archers et jeunes filles (Scène de la guerre de 100 ans)*.

L'œuvre de Degas est manifestement, dans la tradition des énigmatiques peintures renaissantes, une allégorie, abusivement taxée de « peinture d'histoire ». Rien en effet dans cette scène étrange ne peut — comme nous l'ont confirmé ces éminents spécialistes du XIVe siècle que sont Philippe Contamine et Françoise Autrand — évoquer un événement historique précis : l'histoire médiévale d'Orléans — si Orléans il y a — ne rapporte pas de scènes de cruauté si spécifiquement dirigée contre des femmes. Contrairement à ce qu'il fit pour *Sémiramis*, Degas ne semble s'être livré à aucune recherche particulière et multiplie, indifférent, les aberrations historiques : si les hommes d'armes portent des costumes (chaperon, armure) que l'on peut dater vers 1470, ils montent, sans étriers, des chevaux aux harnachements à peine esquissés, tirent avec des arcs de fantaisie — les arcs mesuraient alors environ 1m80 et il était impossible, à cheval, de tirer à l'arc — sur des femmes nues, dans une campagne indécise et dévastée où se repère une église vaguement gothique. Bref, tout le contraire d'une peinture d'histoire.

Hélène Adhémar a raison, pensons-nous, de rattacher cette allégorie aux événements contemporains qui se sont déroulés à la Nouvelle-Orléans et auxquels Degas n'a pu qu'être sensible : le 1er mai 1862, la capitale de la Louisiane, où vivait toute sa famille maternelle, est prise par les soldats du Nord qui firent preuve à l'égard des femmes de la ville d'une très certaine férocité. Un an et demi plus tard, le 18 juin 1863, Odile Musson femme de Michel Musson, oncle maternel de Degas, débarquait en France accompagnée de ses filles Estelle, veuve avec un bébé, et Désirée. Si, sur les recommandations du médecin d'Odile, elles passèrent l'essentiel de leurs dix-huit mois de séjour à Bourg-en-Bresse, Degas, qui avait pour elles un véritable attachement, les vit souvent à Paris d'abord, puis à Bourg où il se rendit au début de l'année 1864.

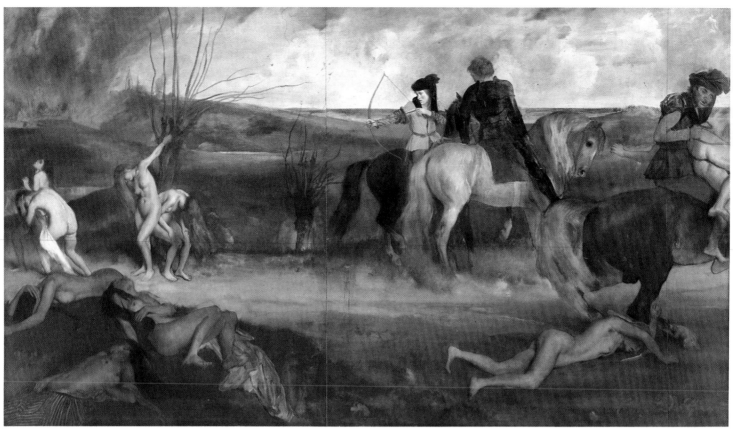

45

Sans doute fut-il frappé des récits qui lui furent faits des « atrocités » des confédérés qui, « allégorisés », transposés en ces temps de barbarie insigne qu'étaient pour le XIXᵉ siècle le Moyen Âge, furent à l'origine de la *Scène de guerre*. Remarquons, enfin, que Degas, peut-être au même moment, fit l'acquisition des *Désastres de la guerre* de Goya dans l'édition de 1863 que sa famille possède encore. Là aussi il pouvait trouver sur un mode tout à fait différent, des images frappantes de ce qui, de tout temps, a fait la guerre : cruautés, viols, tortures.

Avec le tableau du Musée d'Orsay furent achetés en 1918 tout un lot de dessins à la mine de plomb ou au crayon formant, comme dans le cas de *Sémiramis*, un incomparable dossier. La plupart d'entre eux sont des études de figures isolées dans des poses généralement voisines de celles qu'elles auront par la suite ; mais il faut leur adjoindre deux croquis sommaires d'armures (RF 15498, RF 15499) et surtout une importante esquisse d'ensemble (cat. nᵒ 46) qui est le seul témoignage que nous ayons sur un état antérieur de la composition.

Car à la différence de la *Fille de Jephté* (voir cat. nᵒ 26) ou de *Sémiramis* (voir cat. nᵒ 29), nous n'avons pas conservé une suite d'études générales permettant de retracer, avec précision, les avatars successifs de cette œuvre. Les carnets mêmes de l'artiste ne contiennent aucune mention, aucun croquis la concernant.

Deux raisons à cela : Degas, d'une part, néglige toute investigation archéologique — ce qui n'était pas le cas pour les œuvres précédemment citées ; il ne semble pas avoir connu, d'autre part, les interminables hésitations qui marquèrent la mise en place de ses peintures d'histoire : les études et le tableau sont parfaitement cohérents, laissent peu de place à l'indécision et témoignent, sans doute, d'une élaboration rapide.

L'étrange ébauche à la mine de plomb (cat. nᵒ 46) indique déjà, malgré des différences notables, les grandes lignes de la composition : un groupe de femmes nues à gauche, deux cavaliers à droite, sur fond de paysage ici et là incendié avec, dans le lointain, quelques bourgs sur un monticule qui rappelle curieusement Exmes dans l'Orne, dessiné dans un carnet lors d'un séjour chez les Valpinçon[4]. Les femmes, résignées, plus lasses que terrorisées, supplient vainement des hommes indifférents qui vont pour continuer leur chemin ; ces derniers, dessinés sur un morceau de papier ultérieurement collé en plein, remplacent un premier groupe dont nous ignorons ce qu'il fut.

Le dessin est singulier, à la fois précis, presque méticuleux (l'arbre noueux au centre de la composition) et raide — d'aucuns diraient, gauche — volontairement primitif. Rien à voir, en tout cas, avec les esquisses aquarellées plus fluides et enlevées pour *Sémiramis*, mais un parti-pris de rigidité dont nous

Fig. 56
Femme nue, tenant un arc,
étude pour « *Scène de guerre* »,
mine de plomb,
Paris, Musée du Louvre (Orsay),
Cabinet des dessins, RF 15522.

ne trouvons nulle part l'équivalent chez Degas. Deux hypothèses sont possibles, celle peu soutenable, d'une étude très ancienne encore maladroite (qu'il faudrait dater d'avant le séjour italien) et qui, réutilisée, aurait conduit à la *Scène de guerre* telle que nous la connaissons ; ou bien celle d'une volonté première de retrouver le dessin parfois dur des « adorables fresquistes », pour user d'une expression d'Auguste De Gas, des XVe et XVIe siècles et qui, s'émoussant par la suite, n'en aboutira pas moins à une œuvre dans laquelle la référence à la peinture ancienne est évidente. Car ces femmes vont se modifier et, d'une certaine façon, s'animer ; la composition, ici étrangement calme malgré l'horrible contexte, gagner en tension et violence. Certaines études demeurent incompréhensibles : ainsi cette femme (fig. 56) nue qui tire à l'arc et sera manifestement reprise pour l'homme coiffé du chaperon, infirmant curieusement cette idée de barbarie masculine que suscite le tableau définitif ; peut-être vient-elle directement de *Sémiramis* où figura dans certaines esquisses une femme tirant à l'arc provenant de la *Mort de Procris,* œuvre d'un anonyme florentin du XVe siècle dans la collection Campana[5] (Avignon, Musée du Petit Palais) ;

Fig. 57
Puvis de Chavannes, *Bellum,* 1861, toile, Amiens, Musée de Picardie.

peut-être même ces cavaliers en armure ont-ils une origine plus lointaine dans deux croquis inexpliqués d'un carnet utilisé en 1859-1860[6].

Après cette première et unique étude d'ensemble, Degas reprend séparément chaque figure (voir cat. n[os] 46-57) ; certaines de celles-ci ne seront pas incluses dans la composition finale : cette femme hébétée, accroupie au pied de l'arbre, dont il fait cependant un dessin poussé sur mise au carreau (cat. n[o] 50) ou celle debout de dos, en plein centre, qu'il supprimera qu'au dernier moment et qu'on lit encore, juste à la gauche des cavaliers, dans le tableau d'Orsay. Ces dessins, qui sont, avec ceux pour *Sémiramis,* parmi les plus beaux de Degas, s'en rapprochent beaucoup et font penser à une date d'exécution relativement voisine : il est très possible que la *Scène de guerre* ait été exécutée — ou entreprise — vers 1863 pour n'être exposée qu'au Salon de 1865.

L'aberrante cruauté du sujet — ces soldats qui décochent des flèches mais ne font aucune blessure apparente — sert de prétexte à une observation quasi clinique de la femme : les corps se tordent, les chevelures tombent, les sexes apparaissent dans la déchirure des vêtements ; femmes inanimées, prenant la fuite, rampant à même le sol ou rivées comme crucifiées à un arbre. Quelques références renaissantes certes que l'on n'a pas manqué de souligner (Maineri pour la femme couchée sous le sabot des chevaux, Andrea del Sarto à l'Annunziata de Florence pour le groupe des éplorées sur la gauche) mais comme dans la *Fille de Jephté* ou *Sémiramis,* fondues, amalgamées au point de faire oublier leur source directe et d'apparaître plutôt comme une surprenante anticipation de tous les nus féminins à venir. Car ces femmes qui semblent poser, modèles d'ateliers disséminés dans cette campagne désolée, ont les attitudes impudiques de celles qu'il montrera au bain, se peignant, se séchant, sommeillant, s'exhibant ici parce qu'elles sont traquées, qu'elles ont été violées ou qu'elles sont mortes, plus tard parce que, inobservées, elles font leur toilette intime.

L'étrangeté du sujet — illustration à la fois absurde et paroxystique de la violence entre les sexes —, l'impossible lecture de cette allégorie, la technique même utilisée par Degas, cette peinture à l'essence qui donne, pour reprendre une formule de Gustave Moreau, « le ton mat et l'aspect doux de la fresque[7] », expliquent, en grande partie, le silence complet qui entoura l'exposition de cette œuvre au Salon de 1865. Lemoisne mentionne toutefois, sans en donner la référence, d'hypothétiques compliments de Puvis de Chavannes qui, quelques années plus tôt, avec son *Bellum* (fig. 57) avait présenté une des rares œuvres qui puisse être comparée avec celle de Degas. Ils n'auraient rien de surprenant car seul sans doute avec Gustave

Moreau, mais pour d'autres raisons, Puvis pouvait prêter une véritable attention à ce tableau, vanter l'allégorie qui l'éloigne de la plate peinture d'histoire, admirer ces teintes mornes, envier la perfection du dessin, comprendre enfin ce qu'on ne saurait appeler une « tentative » mais un chef-d'œuvre, isolé dans son siècle et, aujourd'hui encore, incompris.

1. Jamot 1924, p. 27.
2. *Ibid.,* p. 28.
3. *Entretiens de J.J. Henner,* notes prises par Émile Durand-Gréville, Paris, 1925, p. 103.
4. Reff 1985, Carnet 18 (BN, n[o] 1, p. 173).
5. Reff 1985, Carnet 18 (BN, n[o] 1, p. 231).
6. Reff 1985, Carnet 14 (BN, n[o] 12, p. 62, 61-60).
7. Lettre inédite de Gustave Moreau à ses parents, s.d. [5 février 1858], Paris, Musée Gustave Moreau.

Historique

Atelier Degas ; Vente I, 1918, n[o] 13, repr. (« Les malheurs de la ville d'Orléans »), acquis par le Musée du Luxembourg, 60 000 F.

Expositions

1865, Paris, 1er mai-20 juin, Salon, n[o] 2406 (« Scène de guerre au moyen âge ; pastel ») ; 1918 Paris, n[o] 10 (« Les malheurs de la ville d'Orléans ») ; 1924 Paris, n[o] 17 ; 1933-1934, prêté aux musées de Berlin, Cologne et Francfort en échange de tableaux de Renoir ; 1967-1968 Paris, Jeu de Paume ; 1969 Paris, n[o] 12.

Bibliographie sommaire

Lafond 1918-1919, I, p. 15, repr., II, p. 41 ; Léonce Bénédite, *Le Musée du Luxembourg,* Paris, 1924, n[o] 161, repr. p. 62 ; Jamot 1924, p. 11, 23-24, 27, 29 ; Walker 1933, p. 180, fig. 15 ; Ricardo Perez, « La femme blessée dans l'œuvre de Degas », *Aesculape,* mars 1935, p. 88-90 ; Lemoisne [1946-1949], II, n[o] 124 ; Pierre Cabanne, « Degas et 'Les malheurs de la ville d'Orléans' », *Gazette des Beaux-Arts,* mai-juin 1962, p. 363-366, repr. ; Hélène Adhémar, « Edgar Degas et la scène de guerre au Moyen Age », *Gazette des Beaux-Arts,* novembre 1967, p. 295-298, repr. ; Carlo Ludovico Ragghianti, « Un ricorso ferrarese di Degas », *Bolletino annuale Musei Ferraresi,* 1971, p. 23-29 ; Minervino 1974, n[o] 107 ; Paris, Louvre et Orsay, Peintures, 1986, III, p. 195, repr.

46

46

Étude d'ensemble pour Scène de guerre au moyen âge

Mine de plomb et lavis gris (morceau de papier collé en plein dans la partie droite du feuillet ; traits d'encadrement à la mine de plomb)
26,6 × 39,7 cm
Cachet de la vente en bas à gauche ; cachet de l'atelier au verso
Paris, Musée du Louvre (Orsay), Cabinet des dessins (RF 15534)

Exposé à Paris

RF 15534

Voir cat. n° 45.

Historique
Atelier Degas ; Vente I, 1918, sans n°, vendu après le n° 13 (croquis et études) ; acquis par le Musée du Luxembourg, 30 000 F

Expositions
1969 Paris, n° 116.

47

Femme nue allongée sur le dos, *étude pour* Scène de guerre

Crayon noir
26,5 × 35,1 cm
Cachet de la vente en bas à gauche ; cachet de l'atelier au verso
Paris, Musée du Louvre (Orsay), Cabinet des dessins (RF 15519)

Exposé à Paris

RF 15519

Voir cat. n° 45.

Historique
Voir cat. n° 46.

Expositions
1969 Paris, n° 122.

48

Femme nue, debout, de face, *étude pour* Scène de guerre

Crayon noir
37,3 × 19,7 cm
Cachet de la vente en bas à gauche ; cachet de l'atelier au verso
Paris, Musée du Louvre (Orsay), Cabinet des dessins (RF 12261)

Exposé à New York

RF 12261

Voir cat. n° 45.

Historique
Voir cat. n° 46.

Expositions
1969 Paris, n° 117.

49

Deux femmes nues debout, *étude pour* Scène de guerre

Crayon noir
31 × 19,8 cm
Cachet de la vente en bas à gauche ; cachet de l'atelier au verso

Paris, Musée du Louvre (Orsay), Cabinet des dessins (RF 15505)

Exposé à New York

RF 15505

Voir cat. n° 45.

Historique
Voir cat. n° 46.

Expositions
1969 Paris, n° 120.

50

Femme nue assise, *étude pour* Scène de guerre

Crayon noir sur papier beige
31,1 × 27,6 cm
Cachet de la vente en bas à gauche ; cachet de l'atelier au verso
Paris, Musée du Louvre (Orsay), Cabinet des dessins (RF 12265)

Exposé à Paris

RF 12265

Voir cat. n° 45.

Historique
Voir cat. n° 46.

Expositions
1959-1960 Rome, n° 180 ; 1964 Paris, n° 68 ; 1967 Saint Louis, n° 39, repr. ; 1969 Paris, n° 119 ; 1977, Paris, Musée du Louvre, 21 juin-26 septembre, *Le corps et son image, anatomies, académies.*

Bibliographie sommaire
M. et A. Sérullaz, *I disegni dei maestri : L'ottocento francese,* Milan, 1970, p. 91-92, repr. p. 73 ; C.L. Ragghianti, « Un ricorso ferrarese di Degas », *Bollettino annuale Musei Ferraresi,* 1971, p. 26-27, 35, repr.

51

Femme nue, allongée sur le ventre, *étude pour* Scène de guerre

Crayon noir
22,6 × 35,6 cm
Cachet de la vente en bas à gauche ; cachet de l'atelier au verso
Paris, Musée du Louvre (Orsay), Cabinet des dessins (RF 12267)

Exposé à Ottawa

RF 12267

Voir cat. n° 45.

Historique
Voir cat. n° 46.

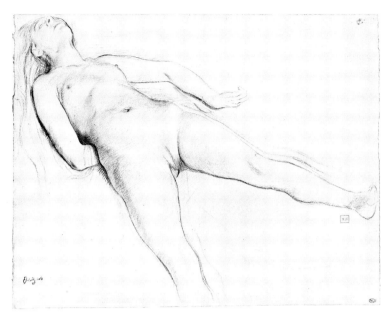

47

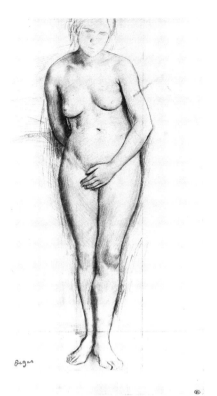

48

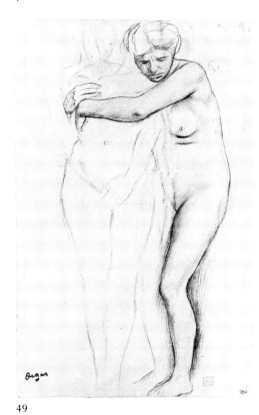

49

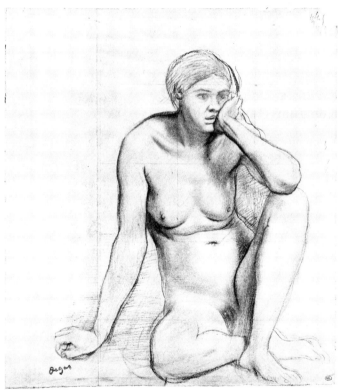

50

51

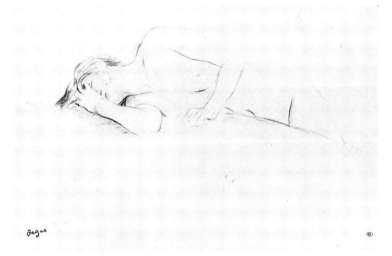

Expositions

1947, Strasbourg/Besançon/Nancy, *De Manet à Bonnard,* sans nᵒ; 1969 Paris, nᵒ 133; 1980, Montauban, Musée Ingres, 28 juin-7 septembre, *Ingres et sa postérité jusqu'à Matisse et Picasso,* nᵒ 188.

52

Femme nue, allongée sur le dos, *étude pour* Scène de guerre

Crayon noir
22,8 × 35,6 cm
Cachet de la vente en bas à droite ; cachet de l'atelier au verso
Au verso, étude de la même figure, inversée
Paris, Musée du Louvre (Orsay), Cabinet des dessins (RF 12833)

Exposé à New York

RF 12833

Voir cat. n° 45.

Historique
Voir cat. n° 46.

Expositions
1949, Bruxelles, Palais des Beaux-Arts, *Le dessin français de Fouquet à Cézanne,* n° 195 ; 1950, Paris, Orangerie, *Le dessin français de Fouquet à Cézanne,* n° 95, repr. ; 1955-1956 Chicago, n° 150 ; 1958, Hambourg, Kunsthalle / Cologne, Wallraff-Richartz Museum / Stuttgart, Württembergischer Kunstverein, *Dessin français en Allemagne,* n° 178 ; 1967, Copenhague, Musée des Beaux-Arts, mai-septembre, *Art français ;* 1969 Paris, n° 124.

53

Femme demi-nue, allongée sur le dos, *étude pour* Scène de guerre

Crayon noir
22,8 × 35,5 cm
Cachet de la vente en bas à droite ; cachet de l'atelier au verso
Au verso, étude de la même figure, inversée
Paris, Musée du Louvre (Orsay), Cabinet des dessins (RF 12834)

Exposé à New York

RF 12834

Voir cat. n° 45.

Historique
Voir cat. n° 46.

Expositions
1936, Bruxelles, Palais des Beaux-Arts, décembre 1936-février 1937, *Les plus beaux dessins français du Musée du Louvre,* n° 99, repr. ; 1937 Paris, Palais National, n° 637, repr. ; 1939, Buenos Aires, Museo Nacional de Bellas Artes, *La Pintura francesa de David a nuestros dias,* juillet-août, n° 40 ; 1939, Belgrade, Musée du Prince Paul, *La peinture française au XIXᵉ siècle,* n° 125 ; 1962, Mexico, Université, octobre-novembre, *Dessin français 1850-1900,* n° 21, repr. ; 1969 Paris, n° 126 ; 1976, Vienne, Albertina, 19 novembre 1976-25 janvier 1977, *Von Ingres bis Cézanne,* n° 49, repr.

Bibliographie sommaire
Leymarie 1947, n° 11, pl. XI.

54

Femme nue, allongée sur le dos, *étude pour* Scène de guerre

Crayon noir
22,6 × 35,5 cm
Cachet de la vente en bas à gauche ; cachet de l'atelier au verso
Paris, Musée du Louvre (Orsay), Cabinet des dessins (RF 12271)

Exposé à Ottawa

RF 12271

Voir cat. n° 45.

Historique
Voir cat. n° 46.

Expositions
1948, Berne, Musée des beaux-arts, 11 mars-30 avril, *Dessins français du musée du Louvre,* n° 112 ; 1969 Paris, n° 128 ; 1979 Bayonne, n° 22, repr.

55

Femme nue debout, *étude pour* Scène de guerre

Crayon noir et rehauts de blanc
35,6 × 22,8 cm
Cachet de la vente en bas à droite ; cachet de l'atelier au verso
Paris, Musée du Louvre (Orsay), Cabinet des dessins (RF 15516)

Exposé à Ottawa

RF 15516

Voir cat. n° 45.

Historique
Voir cat. n° 46.

Expositions
1964, Bordeaux, Musée des beaux-arts, 22 mai-20 septembre, *La femme et l'artiste de Bellini à Picasso,* n° 113 ; 1969 Paris, n° 138 ; 1977, Paris, Musée du Louvre, 21 juin-26 septembre, *Le corps et son image, anatomies, académies.*

56

Femme nue, debout, *étude pour* Scène de guerre

Crayon noir
39,3 × 22,5 cm
Cachet de la vente en bas à droite ; cachet de l'atelier au verso
Paris, Musée du Louvre (Orsay), Cabinet des dessins (RF 15517)

Exposé à Paris

RF 15517

Voir cat. n° 45.

Historique
Voir cat. n° 46.

Expositions
1924 Paris, n° 84a ; 1936 Philadelphie, n° 68, repr. ; 1952-1953 Washington, n° 153, pl. 42 ; 1962, Paris, Musée du Louvre, mars-mai, *Première exposition des plus beaux dessins du Louvre et de quelques pièces célèbres des collections de Paris,* n° 126, repr. ; 1969 Paris, n° 139 ; 1987 Manchester, n° 25, repr.

Bibliographie sommaire
Rivière 1922-1923, I, pl. 13 ; Maurice Sérullaz, *Dessins du Louvre, école française,* Paris, 1968, n° 91.

57

Femme nue, allongée sur le ventre, *étude pour* Scène de guerre

Crayon noir
22,8 × 35,6 cm
Cachet de la vente en bas à gauche ; cachet de l'atelier au verso
Au verso, rapide croquis d'une tête au crayon noir
Paris, Musée du Louvre (Orsay), Cabinet des dessins (RF 12274)

Exposé à Ottawa

RF 12274

Voir cat. n° 45.

Historique
Voir cat. n° 46.

Expositions
1969 Paris, n° 146 ; 1979 Bayonne, n° 21, repr.

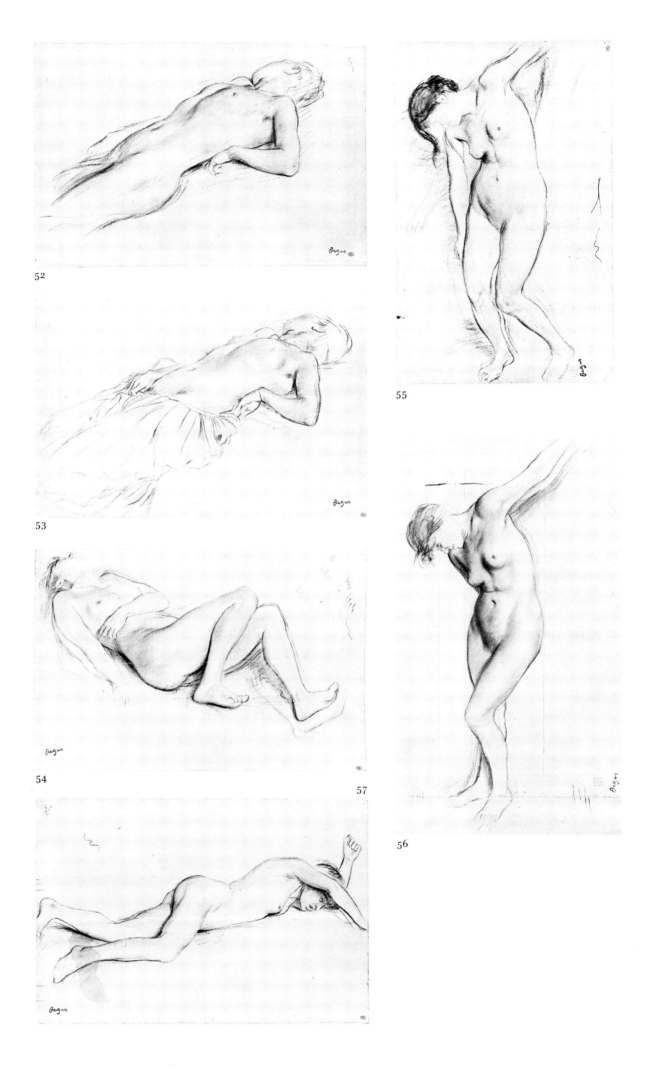

52

53

54

55

57

56

Portrait de l'artiste avec Évariste de Valernes

Vers 1865
Huile sur toile
116 × 89 cm
Paris, Musée d'Orsay (RF 3586)

Lemoisne 116

Le *Portrait de l'artiste avec Évariste de Valernes* est le dernier des autoportraits de Degas. Alors qu'il s'était si souvent représenté seul dans les années 1850, il se montre ici en compagnie d'un artiste, peintre comme lui, plus âgé d'une vingtaine d'années (Valernes est né en 1816) et qu'il a vraisemblablement connu vers 1855, au Louvre, alors que tous deux copiaient les maîtres anciens[1].

Le choix par Degas de Valernes — qui lui vaut aujourd'hui de passer à la postérité — s'explique mal. Certes Degas, en retenant cette formule du double portrait pour laquelle il semble avoir une véritable affection, se place dans une tradition de la Renaissance ; mais, d'après ce que l'on sait de ses amitiés et affinités d'alors, il aurait pu s'afficher en compagnie de Manet, de Tissot ou de Stevens plutôt que de l'obscur Valernes qui n'obtint jamais, malgré de touchants et sincères efforts, la gloire qu'il espérait. D'une lignée de nobliaux originaires du Comtat Venaissin, Valernes connaît alors les aléas d'une carrière incertaine, gagnant péniblement sa vie, faute de fortune familiale — il est, en 1863, « dans un état voisin de la misère » note une de ses protectrices, la marquise de Castelbajac[2] —, grâce à des copies commandées par le ministère[3]. Cette situation est d'autant plus pénible qu'il y a chez lui une véritable ambition de peintre dont témoigne l'émouvant billet qu'il apposera vingt ans plus tard au dos d'un second portait que Degas fit de lui en 1868 (L 177, Paris, Musée d'Orsay) lorsque, retiré à

Fig. 58
Radiographie de la toile.

Carpentras, résigné mais sans amertume, il se souviendra, avec un petit pincement de cœur, de ses espoirs et de ses efforts d'antan : « mon portrait, étude d'après moi, fait par mon célèbre et intime ami E. Degas à Paris, à son atelier rue de Laval en 1868, à l'époque où je touchais au but et où j'ai été près d'être célèbre ».

C'est, sans doute, cette « intimité » qui fut la raison primordiale de ce double portrait : Degas, dont les amitiés ne recoupèrent que rarement les affinités artistiques et qui, tout au long de sa vie, se lia plus volontiers à des médiocres de bonne compagnie qu'à de grands artistes de petit milieu, devait apprécier la société de ce gentilhomme affable avec lequel il partageait une passion pour Delacroix qui sera encore de leur admiration et de leur conversation en 1890. Mais Valernes était également, depuis les débuts du romancier, un admirateur de Duranty — dont il fera le portrait au crayon — et lorsque paraîtra *La Nouvelle Peinture*, il lui écrira longuement pour exprimer son enthousiasme et son adhésion[4].

La radiographie (fig. 58) a montré qu'originellement Degas était, lui aussi, coiffé d'un haut de forme, que sa redingote s'ouvrait largement sur la chemise blanche, qu'enfin il ne portait pas la main à son menton. Ce dernier changement a été préparé par un dessin (cat. n° 59) très comparable par son acuité et la rigidité voulue du trait, à l'étude que nous voyons contemporaine pour la *Femme accoudée près d'un vase de fleurs* (voir cat. n° 60), ce qui nous incite à dater la toile un peu plus tardivement qu'on ne le fait d'habitude, soit vers 1865. Le geste que fait désormais Degas et qui lui était familier traduisait, nous dit Georges Rivière qui le connut plus tard, hésitation de la pensée ou réflexion : assis à côté d'un Valernes que l'on peut croire indifférent ou déjà sûr de son fait, le jeune artiste est manifestement perplexe. Des années après, Degas reviendra dans une longue et célèbre lettre qu'il écrivit le 26 octobre 1890 à Valernes retiré à Carpentras, sur l'état d'esprit qui était alors le sien, se dépeignant, face à l'inaltérabilité de Valernes — « Vous avez toujours été le même homme mon vieil ami. Toujours il a persisté en vous de ce romantisme délicieux, qui habille et colore la vérité » —, fluctuant, hésitant, involontairement brusque et blessant : « Je me sentais si mal fait, si mal outillé, si mou, pendant qu'il me semblait que mes *calculs* d'art étaient si justes. Je boudais contre tout le monde et contre moi[5]. »

Degas, nous l'avons dit, se place ici dans la tradition du double portrait renaissant, se référant moins au portrait dit de *Giovanni et Gentile Bellini* alors attribué à Giovanni Bellini (Paris, Musée du Louvre) qu'à celui de *Raphaël et d'un ami* de Raphaël (fig. 59). Mais sur une formule ancienne il veut faire une image nouvelle, substituant aux usuels fonds

neutres, une large verrière d'atelier laissant transparaître toute une ville hiéroglyphique où, dans une magnifique page de gris, de noirs, de bleutés et de roses, semblent se détacher colonnes et dômes.

Renonçant au traditionnel costume intemporel (celui d'Ingres dans son autoportrait), récusant le vêtement « artiste », il choisit, comme dans la plupart de ses propres portraits (voir cat. n°ˢ 1 et 12) ou dans ceux qu'un peu plus tard il réalisera de ses amis peintres (voir cat. n°ˢ 72 et 75), le noir uniforme de l'habit bourgeois sans affectation d'élégance ni de rigueur excessive. Depuis l'autoportrait de 1855 (voir cat. n° 1), il n'y a pas eu chez lui de composition plus classique, plus voulue : les deux artistes sont enfermés dans un cercle dont le centre est le cœur de Valernes et qui, à gauche comme à droite, coïncide avec les bords de la toile, longe, en bas, la cuisse de Valernes, en haut, la tête de Degas et le chapeau de son ami. Plus qu'une improbable influence de l'image daguerréotypique, il faut y voir la réitération d'un principe que Degas, sa vie durant, ne cessera de proclamer : la peinture moderne passe par l'étude des maîtres.

1. L'adresse de Valernes est notée dans un carnet utilisé à cette date par Degas ; Reff 1985, Carnet 3 (BN, n° 10, p. 3).
2. Paris, Archives Nationales, F21 186.
3. En 1861, il n'avait pas hésité à revendiquer la commande d'un portrait en pied de Napoléon III qu'il ne semble pas avoir obtenu malgré les appuis aristocratiques dont il disposait ; Paris, Archives Nationales, F21 186.
4. Crouzet 1964, p. 270-271, 338.
5. Lettres Degas 1945, p. 178-179.

Historique
Atelier Degas ; coll. Gabriel Fevre, neveu de l'artiste, Nice, de 1918 à 1931 ; don Gabriel Fevre au Musée du Louvre, en 1931.

Expositions
1924 Paris, n° 3 (« Degas et son ami Fleury, vers 1860 ») ; 1931 Paris, Orangerie, n° 40, pl. V ; 1932,

Fig. 59
Raphaël, *Portrait de l'artiste avec un ami*, vers 1519, toile,
Paris, Musée du Louvre.

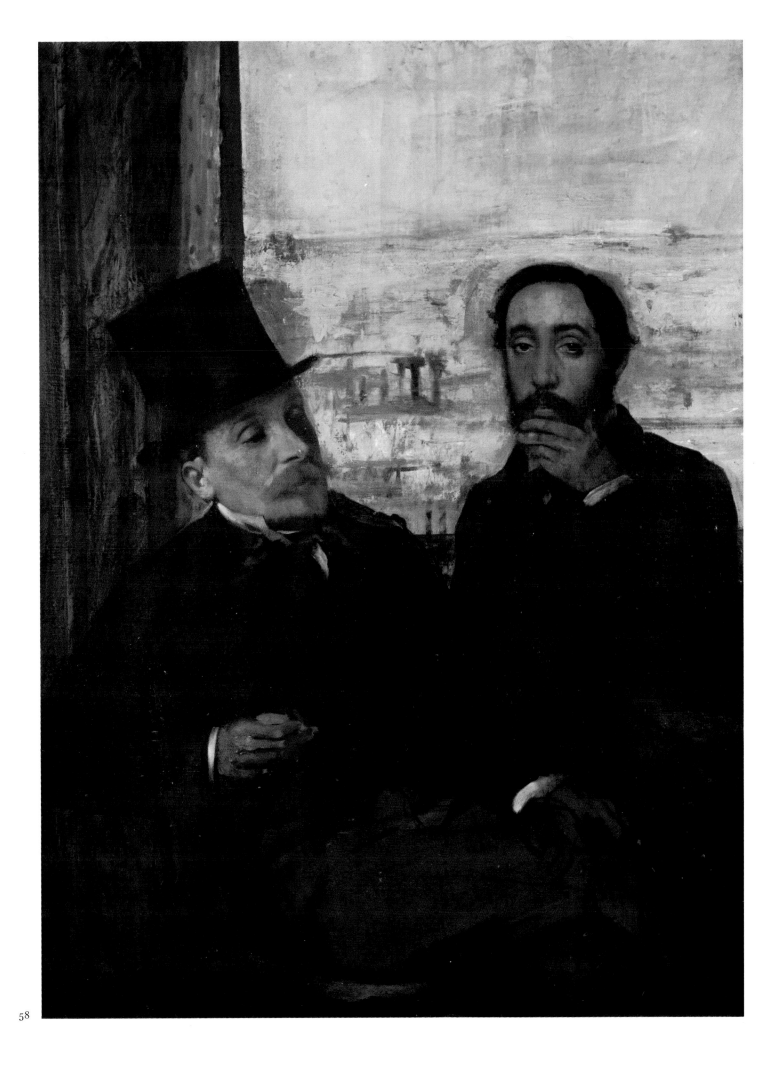

58

Munich, juin ; 1939, San Francisco, Golden Gate International Exposition, *Masterworks of Five Centuries,* nᵒ 146, repr. ; 1951, Rennes, Musée des Beaux-Arts, juin, *Origines de l'art contemporain,* nᵒ 21 ; 1957, Paris, Musée Jacquemart-André, mai-juin, *Le Second Empire de Winterhalter à Renoir,* nᵒ 82 ; 1964-1965 Munich, nᵒ 78, repr. ; 1969 Paris, nᵒ 11 ; 1978, Paris, Palais de Tokyo, 8 mars-9 octobre, *Autoportraits de peintres des XVᵉ-XIXᵉ siècles,* nᵒ 57 ; 1980, Montauban, Musée Ingres, 28 juin-7 septembre, *Ingres et sa postérité jusqu'à Matisse et Picasso,* nᵒ 186 ; 1982, Tôkyô, Musée national d'art occidental, 17 avril-13 juin, *L'angélus de Millet, Tendances du réalisme en France 1848-1870,* nᵒ 22, repr. (coul.) ; 1983, Paris, Grand Palais, 15 novembre 1983-13 février 1984, *Hommage à Raphaël. Raphaël et l'Art Français,* nᵒ 65, pl. 144 ; 1984-1985 Rome, nᵒ 80, repr. (coul.).

Bibliographie sommaire
Jean Guiffrey, « Peintures et dessins de Degas », *Bulletin des musées de France,* mars 1931, nᵒ 3, p. 43 ; Paul Jamot, « Une salle Degas au musée du Louvre », *L'Amour de l'art,* 1931, p. 185-189 ; Guérin 1931, n.p. ; Lemoisne [1946-1949], II, nᵒ 116 ; Fevre 1949, p. 77-78, repr. ; Cabanne 1957, p. 104-105, repr. ; Paris, Louvre, Impressionnistes, 1958, nᵒ 62 ; Boggs 1962, p. 18-19, pl. 34 ; *De Valernes et Degas* (Musée de Carpentras, mai-septembre 1963), n.p. ; *Bulletin du Laboratoire des Musées de France,* 1966, p. 26-27 (repr. et radiographie) ; Minervino 1974, nᵒ 161 ; Koshkin-Youritzin 1976, p. 38 ; Sophie Monneret, *L'Impressionnisme et son époque,* Paris, 1978-1981, III, p. 13 ; Eunice Lipton, « Deciphering a Friendship : Edgar Degas and Evariste de Valernes », *Arts Magazine,*

59

LVI, juin 1981, p. 128-132, fig. 1 ; Theodore Reff, « Degas and Valernes in 1872 », *Arts Magazine,* LVI, septembre 1981, p. 126-127 ; McMullen 1984, p. 120-122, repr. ; Paris, Louvre et Orsay, Peintures, 1986, III, p. 197, repr.

59

Portrait de l'artiste, *étude pour le* Portrait de l'artiste avec Évariste de Valernes

Crayon noir sur papier-calque, collé en plein sur bristol
36,5 × 24,5 cm
Cachet de l'atelier en bas à gauche ; cachet de la succession au verso
Paris, Musée du Louvre (Orsay), Cabinet des dessins (RF 24232)

Exposé à Paris

RF 24232

Voir cat. nᵒ 58.

Historique
Atelier Degas ; coll. Jeanne Fevre, nièce de l'artiste, Nice ; sa vente, Paris, Galerie Jean Charpentier, Collection de Mlle J. Fevre, 12 juin 1934, nᵒ 42, repr., acquis par la Société des Amis du Louvre, 7 918 F.

Expositions
1969 Paris, nᵒ 113.

Bibliographie sommaire
Jean Vergnet-Ruiz, « Un portrait au crayon de Degas », *Bulletin des musées de France,* juin 1934, nᵒ 6, p. 108.

60

Femme accoudée près d'un vase de fleurs *(Madame Paul Valpinçon?), dit à tort* « La femme aux chrysanthèmes »

1865
Huile sur toile
73,7 × 92,7 cm
Signé et daté en bas à gauche *1865 Degas*
New York, The Metropolitan Museum of Art.
Legs de Mme H.O. Havemeyer, 1929.
Collection H.O. Havemeyer. (29.100.128)

Lemoisne 125

L'identification du modèle avec cette Madame Hertel — ou plus justement Hertl — dont la fille Hélène devint comtesse Falzacappa (voir cat. nᵒ 62), d'abord avancée par Lafond puis régulièrement reprise, doit être abandonnée. Un dessin du Louvre (RF 29294), annoté par Degas, *Mad. Hertel,* nous montre les traits réguliers et banals de la mère de la comtesse romaine bien différents de ceux plus accusés, ayant cette étrangeté qui plaisait tant à Degas de la supposée *Femme aux chrysanthèmes.* À l'exception de l'étude au crayon pour ce portrait (cat. nᵒ 61), cette jeune femme ne semble apparaître dans aucune autre œuvre répertoriée de Degas et il est donc tout à fait hasardeux d'avancer un nom. Reprenons, cependant, la description de ce tableau et corrigeons quelques erreurs trop facilement admises.

La scène est campagnarde ; la fenêtre ouvre sur une masse de verdure et les fleurs réunies en un énorme bouquet sont des fleurs de jardin fraîchement coupées ; non pas des chrysanthèmes comme on le dit généralement mais un mélange de reines-marguerites, blanches, roses ou bleues, de giroflées noires et jaunes, de centaurées, de gaillardes, de dahlias, fleurs de fin d'été (août-septembre) qui poussent d'ordinaire, dans toute propriété bien tenue, sur ces parterres de fleurs à couper jouxtant le potager. En tenue négligée, protégeant ses mains de gants qu'elle abandonna ensuite sur la table, entortillant son cou dans une écharpe noire, le modèle — disons plutôt la maîtresse de maison — y est allée, au matin, trouver la provende de son bouquet ; lasse, après l'avoir rempli d'eau, elle se repose un instant et, de l'ultime épisode de ce rituel bourgeois, Degas tire un magnifique portrait.

Le moment de l'année — août-septem-

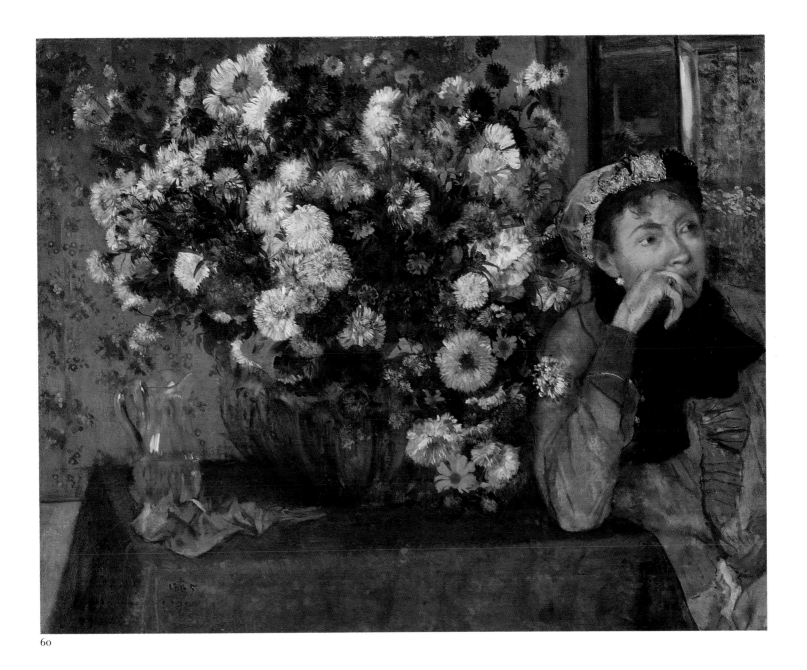

60

bre —, la situation nécessairement campagnarde de cette scène, l'âge de la jeune femme, incitent à chercher du côté de la famille Valpinçon. Degas, dès le début des années 1860, fit de fréquents séjours dans leur propriété du Ménil-Hubert (Orne) qui devint manifestement un de ses endroits de prédilection (voir cat. nᵒˢ 95 et 101 et « Les paysages de 1869 », p. 153). Si nous ignorons tout de son emploi du temps à l'été de 1865, il n'est pas absurde de penser qu'il s'y rendit encore une fois et trouva enfin l'occasion de peindre cette « femme de Paul » que, dès le début des années 1860, mais sans donner suite à ses vagues projets, il avait songé à portraiturer[1]. Ce n'est malheureusement pas la petite image déformée qu'il donne de Madame Valpinçon six ans plus tard dans *Aux Courses en province* (voir cat. nᵒ 95) qui appuiera cette possible identification. Seul vient corroborer cette hypothèse un petit dessin provenant, sans doute, d'un carnet démembré utilisé au Ménil-Hubert en

1862 (localisation actuelle inconnue ; toutes les feuilles de même format portent le nom des personnages représentés et sont annotés : *Ménil-Hubert/1862/Degas*) : parmi d'autres caricatures à la mine de plomb, parfois rehaussées de sanguine, apparaît la singulière figure de *Mme Paul* (fig. 60), aux yeux noirs et vifs, très étirés, à la face plate et large, à la grande bouche qui pourrait bien être de notre modèle jusqu'ici inconnu.

L'autre problème que soulève cette toile tient à sa composition : il est couramment admis que Degas peignit, dans un premier temps, le vase de fleurs puis adjoignit, bien après, la figure décentrée de la jeune femme. Une date apposée sur la toile en bas à gauche, effacée par la suite, et généralement lue 1858 — d'aucuns prétendent cependant 1868 — prouverait, à côté de celle, bien lisible, de 1865, la justesse de cette supposition. Cette hypothèse d'une nature morte originelle ne nous paraît guère plausible : stylistiquement

ce bouquet ne peut avoir été peint durant le séjour italien et doit être daté du milieu des années 1860 — les fleurs qui le composent ne poussent d'ailleurs pas dans le Midi mais dans les climats tempérés ; posé seul sur cette table avec cette grappe tombante de fleurs à droite, ce fond de papier peint, cette fenêtre ouverte, il serait sans équivalent dans l'œuvre de Degas et serait le seul exemple de « bouquet dans un intérieur ». Il semble, enfin, d'après une radio-

Fig. 60
Madame Paul Valpinçon,
vers 1862, carnet inédit,
localisation inconnue.

Fig. 61
Courbet, *Le treillis*,
1862, toile,
Toledo (Ohio), Toledo Museum of Art.

Fig. 62
Millet, *Le bouquet de marguerites*,
vers 1871-1874, pastel,
Paris, Musée d'Orsay.

graphie récente, que la lecture « 1858 » soit erronée et qu'il faille désormais lire également « 1865 ».

Le beau dessin de la figure isolée (cat. n° 61), dans la position qu'elle occupera sur la toile, ne prouve en rien son adjonction ultérieure, pas plus que l'autoportrait dessiné de Degas ne signifierait bien évidemment que le peintre s'est rajouté, après coup, dans un tableau où seul aurait initialement figuré Valernes (voir cat. n° 58). Degas a voulu, avant tout, faire le portrait dans un intérieur de quelqu'un dont il était familier — le négligé du modèle le prouve assez —, représenté se posant un moment après la confection matinale des bouquets. En cela, ce portrait diffère profondément du *Treillis* de Courbet (fig. 61) comme du *Bouquet de marguerites* de Millet (fig. 62) — véritables scènes de genre — dont on l'a souvent rapproché. L'attitude « familière et typique » du modèle est renforcée par sa position décentrée ; la figure n'est cependant, contrairement à ce que l'on a soutenu, nullement périphérique ; en la plaçant ainsi en marge de son tableau, en la mettant dans cette situation inaccoutumée, Degas lui donne, paradoxalement, une importance accrue et fait qu'on ne voit qu'elle. L'envahissant bouquet qui lui caresse le cou et empiète sur sa manche devient, comme l'encrier de René De Gas, l'attribut de sa condition.

Car tout ici souligne ce qu'on voudrait appeler pêle-mêle calme, féminité, aisance, épanouissement, maturité, « bon ton », la gerbe de fleurs multicolores aux teintes assourdies mais où éclatent çà et là quelques jaunes ou blancs crus, le défraîchi du peignoir fripé, le négligé du foulard, les frisettes sur le front, les frisouillis du bonnet, les chamarrures de la nappe, les entrelacs floraux du papier peint et, plus loin, la luxuriance du jardin entrevu.

1. Reff 1985, Carnet 18 (BN, n° 1, p. 96) et Carnet 19 (BN, n° 19, p. 51).

Historique
Acquis de l'artiste par Théo Van Gogh pour Goupil et Cie (« Femme accoudée près d'un pot de fleurs »), 22 juillet 1887, 4 000 F ; déposé à la Galerie Goupil,

La Haye, du 6 avril au 9 juin 1888 ; acquis par Émile Boivin, 28 février 1889, 5 500 F ; coll. Émile Boivin, Paris, de 1889 à 1909 ; coll. Mme Émile Boivin, sa veuve, de 1909 à 1919 ; déposé chez Durand-Ruel, Paris, 10 juin 1920 (dépôt n° 12097) et acquis des héritiers d'Émile Boivin par Durand-Ruel, New York, 3 juillet 1920 (stock n° N.Y. 4546) ; envoyé à Durand-Ruel, New York, 11 novembre 1920 ; acquis par Mme H.O. Havemeyer, New York, 28 janvier 1921, 30 000 $; coll. Mme H.O. Havemeyer, New York, de 1921 à 1929 ; légué par elle au musée, en 1929.

Expositions
1930 New York, n° 45, repr. ; 1936 Philadelphie, n° 8, repr. ; 1937 Paris, Orangerie, n° 6, pl. VI ; 1938, Hartford (Connecticut), Wadsworth Atheneum, *The Painters of Still Life*, n° 55 ; 1947 Cleveland, n° 8, p. VII ; 1950-1951 Philadelphie, n° 72, repr. ; 1974-1975 Paris, n° 10, repr. (coul.) ; 1977 New York, n° 3 des peintures, repr.

Bibliographie sommaire
Hourticq 1912, p. 109-110 ; Lemoisne 1912, p. 33-34, pl. IX ; Jamot 1918, p. 152, 156, repr. p. 153 ; Lafond 1918-1919, II, p. 11 ; Jamot 1924, p. 23, 47 *sq.*, 53 *sq.*, 90-91, 133, pl. 11 ; Henri Focillon, *La Peinture aux XIXᵉ et XXᵉ siècles. Du Réalisme à nos jours*, Librairie Renouard, Paris, 1928, II, p. 182 ; Burroughs 1932, p. 144-145, repr. ; Lemoisne [1946-1949], I, p. 55 *sq.*, 239 n. 117, repr. en regard p. 56, II, n° 125 ; Fosca 1954, p. 29, repr. (coul.) p. 28 ; Boggs 1962, p. 31 *sq.*, 37, 41, 59, 119, pl. 44 ; New York, Metropolitan, 1967, p. 57-60, repr. et détail sur couv. (coul.) ; Rewald 1973 GBA, p. 8, 11, fig. 5 ; Reff 1977, fig. 10 (coul.) ; Moffett 1979, p. 61, pl. 7 et 8 (coul.) ; Weitzenhoffer 1986, p. 240, 257, fig. 162.

61

Étude pour Femme accoudée près d'un vase de fleurs (Mme Valpinçon ?)

Mine de plomb
35,5 × 23,4 cm
Signé et daté en bas à droite *Degas 1865*
Cambridge (Mass.), Harvard University Art

61

Museums (Fogg Art Museum). Legs de Meta et Paul J. Sachs (1965.253)

Vente I:312

Voir cat. nº 60.

Historique
Atelier Degas ; Vente I, 1918, nº 312, repr., acquis par Paul Rosenberg, Paris, 5 300 F ; acquis par Paul J. Sachs, en 1927 ; légué au musée en 1965.

Expositions
1929 Cambridge, nº 34, p. 25 ; 1930, New York, Jacques Seligmann and Co., *Drawings by Degas,* nº 19 ; 1932, Saint Louis, City Art Museum, *Drawings by Degas;* 1933-1934, Pittsburgh, Junior League, 12 décembre-6 janvier, *Old Master Drawings,* nº 31 ; 1935 Boston, nº 120 ; 1936 Philadelphie, nº 69, repr. ; 1937 Paris, Orangerie, nº 73 ; 1939, New York, Institute of Arts and Sciences Museum, *Great Modern French Drawings,* nº 11, repr. couv. ; 1941, Detroit, Institute of Arts, 1er mai-1er juin, *Masterpieces of 19th and 20th century drawings,* nº 20 ; 1945, New York, Buchholz Gallery, *Edgar Degas Bronzes, Drawings, Pastels,* nº 58 ; 1946, Wellesley College, Farnsworth Art Museum ; 1947 Cleveland, nº 62, repr. ; 1947, New York, Century Club, *Loan Exhibition;* 1947 Washington, nº 31 ; 1948 Minneapolis, nº 10 ; 1950-1951 Philadelphie, nº 94, repr. ; 1952, Richmond, Virginia Museum of Fine Arts, *French Drawings from the Fogg Art Museum;* 1955 Paris, Orangerie, nº 69, repr. ; 1955, San Antonio, Marion Koogler McNay Art Institute, *Degas;* 1956, Waterville, Maine, Colby College, *An Exhibition of Drawings,* nº 28, repr. couv. ; 1961, Cambridge (Mass.), Fogg Art Museum, *Ingres and Degas—Two Classical Draughtsmen,* nº 8 ; 1965-1967 Cambridge, nº 57, repr.

Bibliographie sommaire
Rivière 1922-1923, II, pl. 59 ; A. Pope, « The New Fogg Museum — The Collection of Drawings », *Arts,* XII :1, juillet 1927, p. 32, repr. ; *Fogg Art Museum Handbook,* Cambridge (Mass.), 1931, p. 112, repr. ; Mongan 1932, p. 65, repr. couv. ; Paul J. Sachs, « Extracts from Letters of Henri Focillon », *Gazette des Beaux-Arts,* XXVI, juillet-décembre 1944, p. 11-12 ; 1965 Nouvelle-Orléans, p. 74, repr.

62

62

Hélène Hertel

1865
Mine de plomb
27,6 × 19,7 cm
Signé et daté en haut à droite *Degas/ 1865*
Au verso, rapide croquis à la mine de plomb d'une tête de femme
Paris, Musée du Louvre (Orsay), Cabinet des dessins (RF 5604)

Exposé à Ottawa

Vente I:313

Publié par Manzi et Degas comme « Portrait de jeune personne » dans l'album *Degas, Vingt dessins 1861-1896,* ce beau dessin à la mine de plomb qui porte la date de 1865 a figuré sous le titre *Portrait de Mlle Hertel (Comtesse Falzacappa)* à la première vente de l'atelier et cette identification n'a, depuis, pas été mise en cause. L'inventaire après décès (archives Durand-Ruel) le mentionnait sous le nº 924 mais lui adjoignait (nº 2024) douze croquis *Portrait de Mlle Hertal* (sic) dont nous ne savons ce qu'ils sont devenus. « Vers 1860 », si l'on en croit l'annotation qu'il apposa plus tardivement, Degas fit un dessin de la mère de notre modèle, madame Hertel née Charlotte Matern — souvent confondue, à tort, avec la *Jeune femme accoudée près d'un vase de fleurs* (voir cat. nº 60) — d'une famille originaire de Hambourg et femme d'un rentier, établi à Paris, Charles Hertl (le nom semble s'orthographier ainsi, la forme Hertel étant une francisation). Leur fille Hélène, née le 4 janvier 1848 à Paris, épousera le 5 juillet 1869 à Rome où résidait la sœur de sa mère madame Luigi Manzi, le comte Vincenzo Falzacappa, d'une noble famille originaire de Corneto[1]. L'étude de 1865 fut peut-être exécutée en vue d'un portrait à l'huile inachevé ou disparu : Degas, comme il le fait dès la fin des années 1850, esquisse à traits multiples et rapides la robe d'Hélène, soignant les mains et surtout le visage qui ont un dessin plus rond, plus ferme, plus calme, soulignant par la pose de trois quarts le nez un peu épais mais surtout les grands yeux rêveurs de la jeune fille de dix-sept ans.

1. Sur les Hertl et les Falzacappa, voir Rome, Archivio del Vicariato. Notai. Ufficio IV « Positiones », n° 8195. Nous remercions Olivier et Geneviève Michel de nous avoir communiqué ce renseignement.

Historique

Atelier Degas ; Vente I, 1918, n° 313, repr., acquis par Reginald Davis, 5 700 F. Coll. Marcel Bing, Paris ; légué par lui au Musée du Louvre en 1922.

Expositions

1924 Paris, n° 87 ; 1931 Paris, Orangerie, n° 107 ; 1935, Bâle, Kunsthalle, 29 juin-18 août, *Meisterzeichnungen französischer Künstler von Ingres bis Cezanne*, n° 158 ; 1936 Venise, n° 16 ; 1937 Paris, Orangerie, n° 74 ; 1969 Paris, n° 114 ; 1972, Darmstadt, Hessisches Landesmuseum, 22 avril-18 juin, *Von Ingres bis Renoir*, n° 26, repr.

Bibliographie sommaire

Vingt dessins [1897], pl. 6 ; Lemoisne 1912, p. 31-32, repr. ; Rivière 1922-1923, I, pl. 10 ; Jamot 1924, pl. 12 ; Boggs 1962, p. 119.

63

Monsieur et Madame Edmondo Morbilli

Vers 1865
Huile sur toile
116,5 × 88,3 cm
Boston, Museum of Fine Arts. Don de Robert Treat Paine II (31.33)

Lemoisne 164

Le double portrait de Boston est une de ces œuvres dont, hormis l'identité des modèles, on ne sait pas grand-chose. L'imprécision chronologique des années 1860, l'absence d'esquisses datées, l'apparition tardive de cette toile à la vente après décès de René de Gas ne facilitent guère la tâche de l'historien qui ne peut s'attacher qu'à des rapprochements stylistiques ou des supputations psychologiques. Thérèse De Gas, qui fut dans les années 1850 (voir cat. n° 3) et 1860 (voir cat. n° 94) un des modèles préférés de son frère, est représentée ici aux côtés de son mari — et cousin germain — Edmondo Morbilli qu'elle avait épousé en 1863. Les quelques lettres que nous possédons de Thérèse montrent une sage jeune fille, peu passionnée, d'une intelligence sans doute moyenne, sans les talents et le côté « prima donna » de sa sœur Marguerite. Edmondo, lui, paraît plutôt terne, un rien sentencieux, ne comprenant manifestement pas grand-chose à la vocation de son cousin avec lequel, bien que d'un an et demi son cadet, il se montre volontiers moralisateur[1].

Les deux jeunes gens s'étaient beaucoup vus lorsqu'Edmondo passa l'hiver de 1858-1859 à Paris[2], puis pendant les séjours répétés de Thérèse à Naples. L'idée d'un mariage, qui germa sans doute alors, fut concrétisée malgré la consanguinité et avec une dispense papale : le 11 avril 1863, Thérèse épousait, à la Madeleine, Edmondo Morbilli, « jeune napolitain possédant peu d'argent, des espérances, 26 ans et beaucoup d'amour[3] ». La mauvaise santé de Thérèse[4], l'absence d'enfants — Thérèse qui les adorait perdit celui qu'elle attendait pour février 1864[5] —, la médiocrité de la fortune et de la situation d'Edmondo n'en firent pas un couple heureux, sans en faire un couple désuni. Ils végétèrent doucement s'attirant, comme les Fevre mais pour des raisons différentes, la compassion de leur frère peintre.

Degas les peignit une première fois ensemble, sans doute peu après leur mariage et pendant la grossesse de Thérèse, sur une toile aujourd'hui à Washington (fig. 63).

Le double portrait de Boston, s'il est de format identique, est profondément différent. Plus achevé, ce n'est cependant pas l'ultime version d'une même composition : l'arrangement est autre, l'échelle et la situation des personnages ont changé, et jusqu'à leur attitude mutuelle et leurs regards. Le fond, plus développé dans le premier, une porte ouverte dans laquelle s'encadre une silhouette de femme, un motif de papier peint ou de tissus sur le mur, deux cadres accrochés dans la pièce suivante, n'est plus ici que le fond neutre et indescriptible de certains tableaux renaissants, une tenture jaune s'incurvant derrière Edmondo et ouvrant sur un voilage blanc-bleuté. Thérèse, autrefois au premier plan, n'est plus, littéralement, que l'ombre de son mari ; là l'élément féminin dominait — l'ample robe de Thérèse, la femme qui, derrière Edmondo, s'efface — ici tout devient affaire d'homme. Le portrait vif, vivant et chahuté de Washington fait place à une composition plus rigoureuse et monumentale dans la tradition, comme Denys Sutton l'a noté, d'un Titien. Sans doute est-ce aussi pour des raisons picturales que Degas s'attacha par deux fois à peindre sa sœur et son beau-frère (alors qu'il ne fit jamais de portrait de Marguerite avec son mari Henri Fevre) : avec sa longue barbe, son nez busqué, son incontestable allure, l'imposant Edmondo a tout l'air d'un seigneur du XVIe siècle — Agnes Mongan a judicieusement rapproché le dessin préparatoire de Boston (cat. n° 64) d'un crayon de Clouet — ; le visage parfaitement ovale de Thérèse, son nez épais, sa bouche charnue, ses grands yeux noirs un peu saillants rappellent les visages ingresques de Mlle Rivière ou de Mme Devauçay, tout comme évoque Ingres — que l'on songe à Mme Gonse, à la baronne de Rothschild ou à la comtesse d'Haussonville — la main délicate qui soutient le menton. Mais à la placidité habituelle de Thérèse fait place ici une inquiétude que souligne son intense regard sombre, le corps caché à moitié derrière la table, la bouche entr'ouverte, la main qui cherche l'épaule de son mari. Depuis le dernier portrait, le temps a manifestement passé ; les visages ont mûri, les rôles se sont précisés. Nous sommes vraisemblablement vers 1865 et l'occasion du double portrait fut peut-être la venue du couple à Paris pour le mariage de Marguerite De Gas et d'Henri Fevre célébré le 9 juin[6]. Thérèse n'est pas encore la femme sèche et distante du petit pastel de 1869 (voir cat. n° 94) ; lui n'a plus la désinvolture souriante du double portrait de Washington. Seigneur et maître, il porte élégamment — la cravate bleue fixée par une épingle d'or — les couleurs de sa dame.

1. Lettre inédite d'Edmondo Morbilli à Edgar Degas, de Naples à Paris, le 30 juillet 1859, coll. part.
2. Lettre de Thérèse De Gas à Edgar, de Paris à Florence, le 4 janvier 1859, coll. part.
3. Lettre de René De Gas à Michel Musson, de Paris à la Nouvelle-Orléans, le 6 mars 1863, Nouvelle-Orléans, Tulane University Library.
4. Lettre inédite d'Auguste De Gas à Edmondo Morbilli, de Paris à Naples, s.d., coll. part.
5. Lettre de Désirée Musson, de Bourg-en-Bresse à la Nouvelle-Orléans, le 7 novembre 1863 ; lettre de Marguerite De Gas à Michel Musson, de Paris à la Nouvelle-Orléans, le 31 décembre 1863, Nouvelle-Orléans, Tulane University Library.
6. Lettre d'Auguste De Gas à Michel Musson, de Paris à la Nouvelle-Orléans, le 9 juin 1865, Nouvelle-Orléans, Tulane University Library.

Historique

Atelier Degas ; coll. René de Gas, frère de l'artiste, Paris, de 1918 à 1921 ; sa vente, Paris, Drouot, Succession René de Gas, 10 novembre 1927, n° 71, repr., 265 000 F. Wildenstein and Co., New York ; coll. Robert Treat Paine II, Brooklyne (Mass.) ; donné par lui au musée en 1931.

Expositions

1933 Northampton, n° 3 ; 1936 Philadelphie, n° 10, repr. ; 1941, Boston, Museum of Fine Arts, 19 février-6 avril, *Portraits through Forty-five Centuries*, n° 144 ; 1970, New York, The Metropolitan Museum of Art, 24 mai-26 juillet, *100 Paintings from the Boston Museum*, n° 51, repr. coul. ; 1979, Paris, Grand Palais, *L'art en France sous le Second Empire*, n° 210, repr.

Bibliographie sommaire

Paul-André Lemoisne, « Le Portrait de Degas par lui-même », *Beaux-Arts*, décembre 1927, p. 314 ;

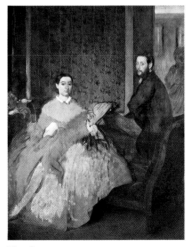

Fig. 63
Monsieur et Madame Edmondo Morbilli,
vers 1863-1864, toile,
Washington, National Gallery of Art, L 131.

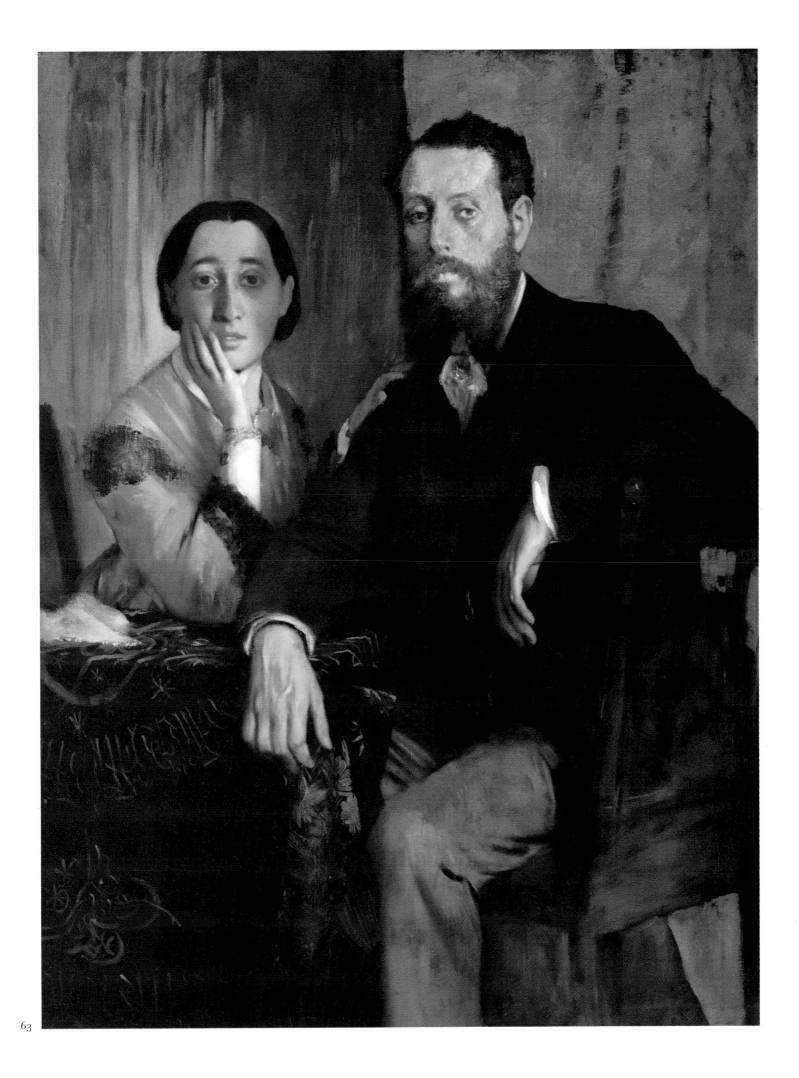

63

Philip Hendy, « Degas and the de Gas », *Bulletin of the Museum of Fine Arts, Boston*, XXIX, avril 1921, repr. p. 43 ; *Catalogue of Oil Paintings, Museum of Fine Arts,* Boston, 1932, repr. ; *Selected Oil and Tempera Paintings & Three Pastels, Museum of Fine Arts,* Boston, 1932, repr. (coul.) ; Lemoisne [1946-1949], II, n° 164 ; Boggs 1962, p. 16, 18-20, 24, 59, 125, fig. 39 ; Minervino 1974, n° 228 ; Petra Ten Doesschate, Chu, *French Realism and the Dutch Masters,* Utrecht, 1974, p. 60, pl. 117 ; S.W. Peters, « Edgar Degas at the Boston Museum of Fine Arts », *Art in America,* LXII :6, novembre-décembre 1974 ; Kirk Varnedoe, « The Grand Party that Won the Second Empire », *Art News,* 77 :10, décembre 1978, p. 50-53, repr. p. 53. ; Alexandra R. Murphy, *European Paintings in the Museum of Fine Arts, Boston. An Illustrated Summary Catalogue,* Boston, 1985, p. 75, repr.

64

Edmondo Morbilli, *étude pour Monsieur et Madame Edmondo Morbilli*

Vers 1865
Crayon
31,7 × 22,8 cm
Cachet de l'atelier en bas à gauche
Boston, Museum of Fine Arts. Fonds Julia Knight Fox (31.433)

Exposé à Ottawa et à New York

Voir cat. n° 63.

64

Historique

Atelier Degas ; coll. René de Gas, frère de l'artiste, Paris, de 1918 à 1921 ; sa vente, Paris, Drouot, Succession René de Gas, 10 novembre 1927, n° 9, repr. ; Wildenstein and Co., New York ; acquis par le musée en 1931.

Expositions

1934, Cambridge (Mass.), Fogg Art Museum, 6-22 décembre, *One Hundred Years of French Art 1800-1900,* n° 152 ; 1936 Philadelphie, n° 72, repr. ; 1937 Paris, Orangerie, n° 76 ; 1947 Cleveland, n° 65, pl. XLVII ; 1947 Washington, n° 21 ; 1948 Minneapolis, sans n° ; 1953, Montréal, Museum of Fine Arts, *Five Centuries of Drawings,* n° 208 ; 1958-1959 Rotterdam, n° 162, repr. ; 1967 Saint Louis, n° 48, repr.

Bibliographie sommaire

Philip Hendy, « Degas and the de Gas », *Bulletin of the Museum of Fine Arts,* Boston, XXX :179, juin 1932, p. 45, repr. ; Mongan 1932, p. 64, repr. ; Lemoisne [1946-1949], II, au n° 164.

65

Giovanna et Giulia Bellelli

Vers 1865-1866
Huile sur toile
92 × 73 cm
Cachet de la vente en bas à droite
Los Angeles, Los Angeles County Museum of Art. Collection M. et Mme George Gard De Sylva (M.46.3.3)

Lemoisne 126

Paul-André Lemoisne, le premier, identifia les modèles comme étant les deux sœurs Bellelli, Giovanna et Giulia — ou pour leur donner les noms qu'elles avaient dans la famille De Gas, Nini et Julie —, la blonde et la brune, peintes quelques années après avoir figuré dans le grand *Portrait de famille* (cat. n° 20) soit, pour lui, vers 1865.

Si, à juste titre, l'identification n'a pas été remise en cause, la toile est généralement datée plus tôt, vers 1862-1864, comme le fait Jean Sutherland Boggs qui a apporté à son sujet les plus pertinentes remarques. Toutefois, l'âge des modèles autorise quelques interrogations : à gauche, Giovanna qui est l'aînée aurait, si l'on admet la datation usuelle, entre treize et quinze ans (elle est née le 10 décembre 1848) ; Giulia, à droite, entre dix ans et demi et treize ans (elle est du 13 juillet 1851). Ce ne sont plus cependant, et de beaucoup, les petites filles esquissées en 1858, mais des jeunes filles, formées — le dessin préparatoire du Musée Boymans (fig. 64) est plus éloquent sur ce point que la toile définitive — même si elles ne sont pas encore dégrossies, portant les modestes bijoux et les robes strictes de leur condition. Sans doute Nini a-t-elle environ dix-sept ans, ce qui donnerait à Julie entre quatorze et quinze ans et permettrait de dater le double portrait vers 1865-1866.

D'autres arguments renforcent cette datation plus tardive : une rapide esquisse de la composition définitive — mais inversée — figure dans un carnet du Louvre utilisé, de façon certaine, entre 1864 et 1867 et sans doute, plus précisément, en 1865-1866[1] ; d'autre part, une étude à l'huile de la tête de Giulia Bellelli, mais tournée vers la gauche comme dans l'esquisse du carnet susmentionné, est partiellement recouverte par une ébauche de l'*Amateur d'estampes* exécutée en 1866. Enfin les robes de demi-deuil que portent les deux sœurs laissent à penser qu'un an plein s'est déjà écoulé depuis la mort de leur père, Gennaro Bellelli, à Naples, le 21 mai 1864.

Degas peint donc ses deux cousines à un moment où il n'a toujours pas achevé la grande *Famille Bellelli* entreprise sept ans plus tôt et où elles figurent, petites filles, en sages tenues d'écolières. Sans doute s'amusait-il de cette métamorphose que, dans son atelier, il pouvait quotidiennement juger. Pour rendre plus frappante encore la comparaison, il revient, comme l'a remarqué Jean Sutherland Boggs, à la première pensée du *Portrait de famille* qui montre les deux sœurs dans une position identique (voir fig. 35). Comme des photographies que l'on prend, d'années en années, dans la même attitude et qui, inévitablement, traduisent maturation ou vieillissement, la différence entre les deux toiles permet de mesurer le temps qui passe, la transformation des deux bambines en jeunes filles encore un peu lourdes et gauches, la dispari-

tion du père et, pour Degas, le chemin parcouru.

Peut-être est-ce là l'argument qui militerait le plus en faveur de la présentation de cette œuvre au Salon de 1867 où elle aurait été comme un écho du *Portrait de famille ;* malgré tout, et malgré surtout les commentaires parcimonieux de Castagnary (voir cat. n° 20), le titre de « Portrait de famille », qui lui était également accolé, semble tout à fait inadéquat pour une composition que le plus élémentaire bon sens ne peut qu'intituler « Les deux sœurs ».

Si ce titre évoque inévitablement l'œuvre de Chassériau — Gustave Moreau, qui avait été son élève et avec lequel Degas était encore lié, à cette date, avait accroché dans son appartement une photographie de ce tableau célèbre[2] (fig. 65) —, la toile de Degas n'a pas grand-chose à voir avec son illustre devancière. Alors que Chassériau jouait sur la frappante gémellité, Degas, malgré les ressemblances physiques et la mise identique, souligne la différence des comportements et fait s'opposer les profils ; seuls un hasard familial et l'obstination d'un cousin peintre semblent réunir encore ces deux sœurs que leur mère nous disait si dissemblables[3].

On a vu dans la composition de ce double portrait, comme dans celle de « Degas saluant » (cat. n° 44), du *Portrait de l'artiste avec Évariste de Valernes* (cat. n° 58), ou de *La femme accoudée près d'un vase de fleurs* (cat. n° 60), une influence marquée de l'image daguerréotypique ; quelques années plus tôt, Degas avait pourtant, d'avance, répondu à cette argumentation, aujourd'hui un peu lassante : croquant sur une page d'un de ses carnets deux jeunes femmes (fig. 66), sœurs sans doute, en pied, pressées l'une contre l'autre dans le décor attendu d'un atelier de photographe, draperie obligée et chaise ou

65

Fig. 64
Giovanna et Giulia Bellelli,
vers 1865-1866, mine de plomb,
Rotterdam, Musée Boymans -
van Beuningen, III : 156.3.

Fig. 65
Chassériau, *Les deux sœurs,*
1843,
Paris, Musée du Louvre.

Fig. 66
« *Disderi photog.* »,
vers 1859-1864,
Paris, Bibliothèque Nationale,
Carnet 1, p. 31
(Reff 1985, Carnet 18).

balustrade « de style », il avait malicieusement signé *Disderi photog.*[4], soulignant ainsi que non seulement son art ne devait rien à la convention photographique mais qu'il la jugeait, dans ce cas précis, vulgaire.

1. Reff 1985, Carnet 20 (Louvre, RF 5634 ter, p. 19).
2. Pierre-Louis Mathieu, *Gustave Moreau,* Paris/ Fribourg, 1976, p. 32.
3. Lettres inédites de Laure Bellelli à Edgar Degas, de Florence à Paris, les 25 septembre et 17 décembre 1858, coll. part.
4. Reff 1985, Carnet 18 (BN, n° 1, p. 31).

Historique

Atelier Degas ; Vente I, 1918, n° 84, repr., acquis par Paul Rosenberg, Paris, 34 000 F ; coll. Henri-Jean Laroche, Paris, en 1928 ; coll. Jacques Laroche, Paris, en 1937. Paul Rosenberg, New York ; coll. M.

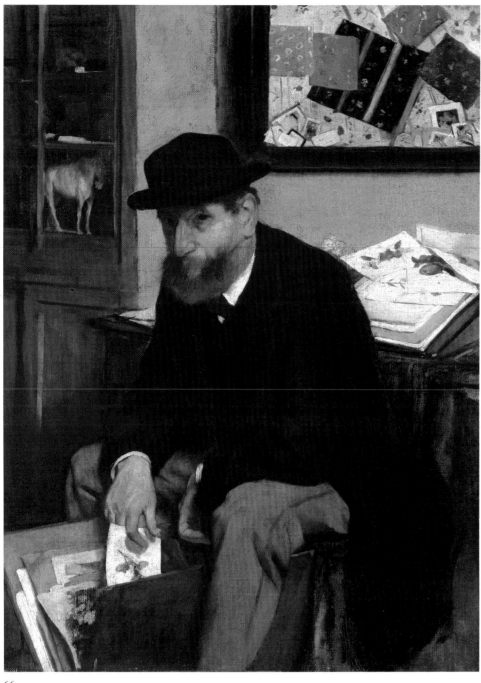

66

et Mme George Gard De Sylva, Holmby Hills (Californie) ; donné par eux au musée en 1946.

Expositions
? 1867, Paris, 15 avril-5 juin, Salon, n° 444 ou 445 (« Portrait de famille ») ; 1937 Paris, Orangerie, n° 7, pl. V ; 1947 Cleveland, n° 13, pl. XII ; 1949 New York, n° 8, repr. ; 1954 Detroit, n° 67, repr. ; 1958 Los Angeles, n° 12, repr. ; 1960 New York, n° 9, repr.

Bibliographie sommaire
Lemoisne [1946-1949], I, p. 54, II, n° 126 ; W.R. Valentiner, *The Mr. and Mrs. Gard De Sylva Collection of French Impressionist and Modern Paintings and Sculpture, Los Angeles County Museum,* 1950, n° 3, repr. ; Boggs 1955, p. 134 *sq.,* fig. 12 ; Boggs 1962, p. 16, 20, pl. 28 ; Minervino 1974, n° 215 ; 1983 Ordrupgaard, p. 94, n° A, repr. (coul.) p. 72.

66

L'amateur d'estampes

1866
Huile sur toile
53 × 40 cm
Signé et daté en bas à gauche *Degas 1866*
New York, The Metropolitan Museum of Art.
Legs de Mme H.O. Havemeyer, 1929.
Collection H.O. Havemeyer (29.100.44)

Lemoisne 138

L'anonymat du modèle a souvent fait considérer cette petite toile comme une scène de genre plus que comme un portrait. C'est cependant, tout autant que celui de Tissot (voir cat. n° 75) ou de Mlle Dubourg (voir cat. n° 83), un

portrait dans un intérieur suivant une formule que Degas développe dans les années 1860 : les traits de l'homme sont parfaitement déchiffrables et même (l'importance du nez) caractérisés ; dérangé dans son occupation, il prend, fugitivement, la pose et regarde le spectateur. Nous sommes loin, même si la référence est évidente, des personnages de Daumier qui, feuilletant des cartons à dessins ou regardant une toile, sont des archétypes, à la physionomie indistincte, du collectionneur, de l'amateur.

C'est quinze ans plus tard dans le panneau du musée de Cleveland communément intitulé *Les amateurs* et qui est un portrait de deux de ses amis, Paul Lafond et Alphonse Cherfils (vers 1881 ; L 647) que Degas se rapprochera beaucoup plus évidemment du caricaturiste ; ici, la fermeté du contour, le faire lisse et précis, la lisibilité des objets qui entourent le modèle, tout nous éloigne encore de Daumier.

Daté de 1866, peut-être au moment où Degas, en 1895, le vendit à Mme Havemeyer — triplant le prix annoncé et l'ayant fait attendre deux ans prétextant d'impératives retouches —, ce portrait a été préparé par une étude de la tête seule de l'homme, peinte sur une esquisse pour le portrait de *Giovanna et Giulia Bellelli* (voir cat. n° 65) et comparable à d'autres pochades d'hommes barbus en chapeau mou (voir L 170, L 293) que Degas fit par la suite. Les images dans le carton à dessins, éparpillées sur la table ou placardées au mur, le cheval dans la vitrine ont été identifiés par Theodore Reff : lithographies coloriées de Redouté, cheval T'ang et échantillons de tissus japonais ou japonisants (nous y voyons plutôt d'ordinaires tissus européens) fixés dans le pêle-mêle avec des photographies et des cartes de visite — à moins qu'il ne s'agisse d'un de ces fréquents trompe-l'œil fabriqués tout au long du XIXᵉ siècle. L'amateur, à l'évidence, n'est pas ce que l'on appelle un grand collectionneur, mais un fureteur d'images désuètes et bon marché ; peut-être recherche-t-il — ce qui pourrait permettre son identification — ces gravures de Redouté faites sous la Monarchie de Juillet et alors peu prisées comme modèles pour des tissus ou des papiers peints à motifs floraux. Reff rappelle fort à propos, sur la tenue du personnage, les souvenirs que Degas, tardivement, évoquait avec Étienne Moreau-Nélaton du temps où il se rendait avec son père chez Marcille, chez La Caze qui, tous deux, firent sur lui grande impression : « Il (Marcille) avait un paletot à pèlerine et un chapeau usagé. Les gens de ce temps-là avaient tous des chapeaux usagés[1] ».

Dans son portrait de l'*Amateur,* Degas s'attache à un type que le Second Empire croit en voie de disparition : celui du collectionneur passionné, maniaque, plus soucieux d'avoir que de montrer, ce que Degas sera, somme toute, quelques années plus tard. À l'opposé,

celui qui achète à prix d'or et fait monter les prix, sans goût véritable, sans passion déclarée, mais qui, pour les vrais amateurs, rend tout achat difficile. Zola, dans les notes qu'il réunit pour *L'Œuvre,* épingle cette évolution du marché : « les spéculations de l'Empire arrivent, la folie de l'or ; on gagne beaucoup, on se lance dans la lune et les amateurs augmentent ; mais ne s'y connaissent plus du tout[2] ».

Degas peint, à son tour, celui qui pour toute la littérature du XIXe siècle, de Balzac à René Maizeroy, est devenu un type, un de « ces maniaques bizarres qui finissent par dégringoler jusqu'à la brocante, par devenir de vrais marchands sans boutique qui tripotent dans le bibelot comme on tripote, là-bas, à la bourse[3] », farfouillant dans ses cartons au milieu de tout ce qui dit sa passion de collectionneur, l'objet de valeur négligemment présenté, le désordre de planches gravées, le guingois des images multicolores, jetant autour du sévère habit noir, leurs touches sonores, rouges, roses, vertes sur fond blanc.

1. Moreau-Nélaton 1931, p. 267.
2. Émile Zola, *Carnets d'enquête,* Paris, 1986, p. 245-246.
3. René Maizeroy, *La fin de Paris,* Paris, 1886, p. 124-125.

Historique

Acquis de l'artiste par M. et Mme H.O. Havemeyer, New York, 3 000 F (envoyé à New York, le 13 décembre 1894, par l'intermédiaire de Durand-Ruel) ; coll. M. et Mme H.O. Havemeyer, New York, de 1894 à 1907 ; coll. Mme H.O. Havemeyer, New York, de 1907 à 1929 ; légué par elle au musée en 1929.

Expositions

1930 New York, n° 47 ; 1977 New York, n° 5 des peintures, repr. ; 1978 New York, n° 4, repr. (coul.).

Bibliographie sommaire

Lemoisne [1946-1949], II, n° 138 ; Havemeyer 1961, p. 252 ; New York, Metropolitan, 1967, p. 61, repr. ; Minervino 1974, n° 219 ; Reff 1976, p. 90, 98-101, 106, 138, 144, 145, fig. 65, 66 ; Moffett 1979, p. 7, pl. 12 ; Weitzenhoffer 1986, p. 81, pl. 34.

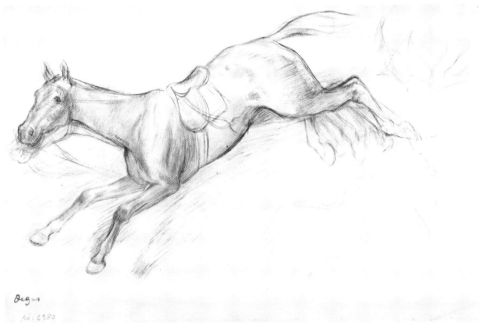

67

67

Cheval emporté, *étude pour* Scène de steeple-chase

1866
Mine de plomb et fusain
23,1 × 35,5 cm
Cachet de la vente en bas à gauche ; cachet de l'atelier au verso
Williamstown (Mass.), Sterling and Francine Clark Art Institute (1397)

Étude pour Lemoisne 140

Vente IV : 241.a

En 1866, Degas présentait au Salon une grande composition *Scène de steeple-chase* (voir cat. n° 351 ; fig. 67) qui n'éveilla, comme *Scène de guerre* (voir cat. n° 45) l'année précédente, aucune attention : Edmond About vanta en deux mots « cette composition leste et vivante[1] » ; plus prolixe, l'auteur anonyme du *Salon de 1866* (Paris, 1866) loua « la limpidité et la finesse du ton » de cette peinture « traitée un peu dans le genre anglais », avant d'épingler l'étude fautive des animaux : « Comme ce Jockey, le peintre ne connaît pas encore parfaitement son cheval ». Des années plus tard, se confiant, lors d'un séjour au Mont-Dore, au journaliste Thiébault-Sisson, Degas avouera son incompétence d'antan : « Vous ignorez sans doute que j'ai perpétré vers 1866 une *Scène de steeple-chase,* la première et pendant longtemps la seule que m'aient inspirée les champs de courses. Or, si je connaissais alors assez bien « la plus noble conquête que l'homme ait jamais faite », s'il m'arrivait

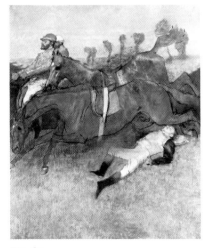

Fig. 67
Scène de steeple-chase, vers 1866, toile, M. et Mme Paul Mellon, L 140.

assez fréquemment de l'enfourcher, si je distinguais sans trop de peine un pur sang d'avec un demi-sang, si même je possédais assez bien, pour l'avoir étudiée sur un de ces écorchés en plâtre qu'on découvre dans toutes les boutiques de mouleur, l'anatomie et la myologie de l'animal, j'ignorais du tout au tout le mécanisme de ses mouvements, et j'en savais infiniment moins sur l'article que le sous-officier rengagé auquel une longue et attentive pratique permet de voir en imagination à distance, quand il parle d'une bête, ses détentes et ses réactions[2]. »

Le dessin de Williamstown, qui est une étude poussée pour le cheval du premier plan — sur le tableau, il baisse la tête — prouve, sans doute, la véracité de l'aveu tardif de Degas. Il n'en a pas moins, les quatre fers en l'air, barrant d'un bout à l'autre la feuille, comme il le fera ensuite sur la toile, une force, un allant que rien ne semble pouvoir réfréner, étalant hardiment ses incongruités anatomiques comme les femmes d'Ingres leurs vertèbres supplémentaires.

1. Edmond About, *Salon de 1866,* Paris, 1867, p. 229.
2. François Thiébault-Sisson, « Degas sculpteur raconté par lui-même », *Le Temps,* 23 mai 1921.

Historique

Atelier Degas ; Vente IV, 1919, n° 241.a, repr., acquis par Knoedler, avec le n° 241.b, 500 F ; coll. Robert Sterling Clark, New York, de 1919 à 1955 ; Sterling and Francine Clark Art Institute, 1955.

Expositions

1959 Williamstown, n° 20, pl. V ; 1970 Williamstown, n° 22, repr.

Bibliographie sommaire

Lemoisne [1946-1949], II, au n° 140 ; Williamstown, Clark 1964, I, p. 81-82, n° 159, II, pl. 159 ; Williamstown, Clark 1987, n° 19, repr.

Le défilé, *dit aussi* Chevaux de course, devant les tribunes

Vers 1866-1868
Peinture à l'essence sur papier sur toile
46 × 61 cm
Signé en bas à gauche *Degas*
Paris, Musée d'Orsay (RF 1981)

Lemoisne 262

Aux difficultés de son historique s'ajoutent encore une fois, celles de la datation d'une œuvre célèbre, souvent reproduite et commentée mais qui, cependant, soulève un certain nombre d'interrogations. On considère, traditionnellement, qu'elle fut exposée à la « 4ᵉ exposition impressionniste » de 1879, ce qui fait dire à Germain Bazin qu'elle fut exécutée cette année-là. Les parcimonieux

voisinant avec des copies partielles du célèbre tableau de Meissonier, *Napoléon III à la bataille de Solférino* (fig. 68), exposé au Salon de 1864 et tout de suite entré (août 1864) au Musée du Luxembourg[4]. Degas, pour le cheval au centre de sa composition, reprend, en l'inversant, une des montures de Meissonier, un artiste qu'il brocardait — « Le géant des nains » disait-il de lui[5] — mais dont il admirait la science équestre (voir « Les premières sculptures », p. 137). D'autre part, le dessin de l'Art Institute de Chicago (cat. n° 70), souvent mis en rapport avec notre tableau et qui fait partie de toute une série sur le thème des jockeys montés (L 151 à L 162), a été publié par Manzi en 1897[6] avec la date 1866 indiquée par Degas qui fit le choix des planches et surveilla la publication. Dernier élément, une lettre de Fantin-Latour à Whistler du 4 janvier 1869 mentionnant de Degas qu'il voit alors « une fois ou deux par semaine (...) au café des Batignolles », « des petits tableaux de courses

l'originalité de la composition, la nouveauté de cette œuvre et la distingue non seulement de ses précédentes et contemporaines scènes de courses (voir cat. n° 70), mais aussi de celles d'un Tissot (*Les Courses à Longchamp*, vers 1866-1870), du plus obscur Pichat (*Grand prix de Paris*, Salon de 1866, n° 1545, photographié dans les albums Michelez, Paris, Musée d'Orsay) et surtout de Manet qui, dans des années voisines, peint les *Courses à Longchamp* (1867 ?, Chicago, The Art Institute of Chicago) et plus tard les *Courses au bois de Boulogne* (1872, New York, coll. part.), toiles profondément différentes mais qui ont, comme l'a souligné Moreau-Nélaton, une incontestable dette thématique envers Degas.

Il est difficile d'identifier avec précision le lieu représenté. Contrairement à ce qui a souvent été avancé, Degas ne semble pas situer ses courses à Longchamp dont les tribunes construites en 1857 puis agrandies

Fig. 68
Meissonier, *Napoléon III à la bataille de Solférino*, 1863, toile,
Compiègne, Musée national du Château
(dépôt du Musée d'Orsay).

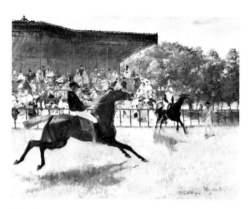

Fig. 69
Le faux départ, 1869-1871,
panneau,
Yale University Art Gallery, L 258.

commentaires des critiques contemporains permettent difficilement l'identification de l'œuvre présentée sous le n° 63, *Chevaux de course (essence)*. La mention de cette technique particulière ne laisse le choix qu'entre celle-ci et les *Jockeys avant la course* de Birmingham (fig. 180) ; Armand Silvestre précise toutefois dans la *Vie moderne* du 24 avril 1879 : « J'aime fort aussi la clarté demi-lunaire dont est baigné le champ de courses du n° 63 », ce qui exclut évidemment notre tableau, peinture d'été et de plein soleil, et renvoie sûrement à celui de Birmingham, éclairé par un « pâle soleil d'hiver[1] ».

Les dessins préparatoires subsistants apportent certaines précisions chronologiques : dans un carnet utilisé essentiellement entre 1867 et 1869 — il contient notamment des esquisses pour le portrait de *James Tissot* (voir cat. n° 75) et *Intérieur* (voir cat. n° 84) — nous retrouvons, à défaut d'une étude d'ensemble, plusieurs croquis de détails : groupe de femmes en plein air[2], jockey vu de dos[3]

que l'on dit très bien[7] ». Theodore Reff pense qu'il ne peut s'agir que de celui-ci ou du *Faux départ* (fig. 69), mais on pourrait cependant ajouter *Aux courses* (L 184) et *Chevaux de courses à Longchamp* (L 334). C'est donc, très vraisemblablement, entre 1866 et 1868 qu'il faut situer *Le défilé*, un peu plus tôt que ne le fait Lemoisne qui propose une fourchette allant de 1869 à 1872.

Degas utilise une technique très particulière : marouflant un papier sur toile — ce qu'il fait fréquemment depuis l'autoportrait d'Orsay (voir cat. n° 12) —, il laisse en maints endroits le support en réserve, le teintant dans les parties les plus sombres de la composition. Le dessin préparatoire, très largement visible, est presque partout repris à la plume ; ainsi de l'architecture des tribunes — préparée pour la toile voisine d'une collection américaine (fig. 69) par un dessin à la mine de plomb — dont on distingue nettement, tracées à l'encre, les lignes de construction.

L'emploi de ce procédé fait, autant que

en 1863 ont été publiées en 1868 dans la *Revue générale d'architecture* de César Daly : si celles de notre hippodrome présentent un même ensemble de bois et de fonte, elles montrent un pavillon central couvert d'un lanternon, que l'on ne retrouve pas à Longchamp ; par ailleurs, le point de vue choisi par Degas impliquerait à la place des impossibles cheminées d'usines un aperçu du moulin et des collines de l'autre côté de la Seine. Peut-être s'agit-il alors de Saint-Ouen, plus populaire, ou de quelque champ de courses de province encore que l'important développement des aménagements rende improbable cette hypothèse.

Alors que chez Manet, la foule grouillante se presse en masse indistincte, noire et grise, contre les barrières de bois, elle est ici plus calme et clairsemée, étageant, jusqu'en haut des tribunes, les touches sombres des costumes d'hommes, éparpillant les taches blanches et bleutées des ombrelles qui abritent les femmes en claires tenues d'été (cat. n° 69).

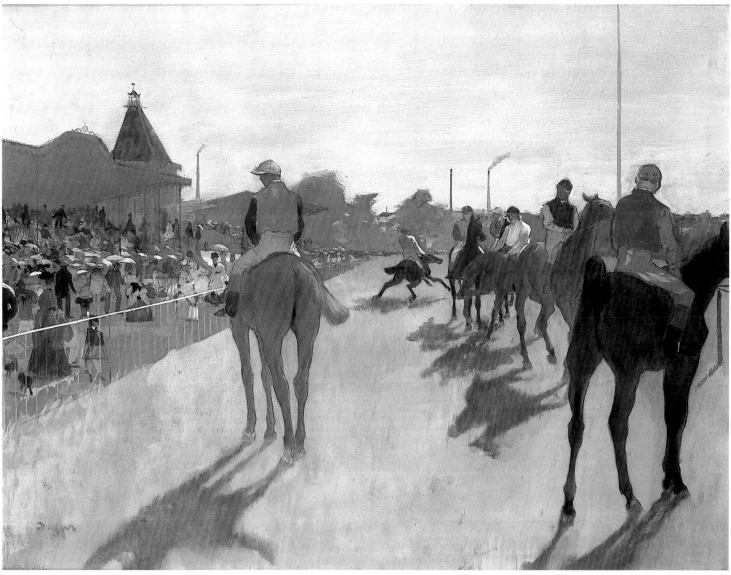

68

Séparés du public par une mince barrière de bois blanc, sept cavaliers, dont les larges ombres indiquent un heure avancée dans l'après-midi, défilent sous l'uniforme lumière de chaud printemps ou d'été. Leurs couleurs vives — on reconnaît seulement celles du capitaine Saint-Hubert, jaune manche rouge toque rouge, du baron de Rothschild, bleu toque jaune ; les autres, encore une fois, paraissent imaginaires — ont par l'usage même de la peinture à l'essence, des tons assourdis. Dans cette scène extraordinairement calme, à peine troublée par un cheval qui se cabre devant un public indifférent, on ne retrouve rien des traditionnelles scènes de courses dans la lignée des turbulentes compositions de Géricault. Rien non plus de la vive animation que décrira Zola dans un célèbre passage de *Nana* ; rien du remue-ménage des robes élégantes, du « tourbillon des plus vives couleurs, du chaos des nuances les plus éclatantes » qui font de tout hippodrome, comme le note le contemporain *Paris-guide*, « une

prairie vivante sur laquelle on dirait que Diaz a versé sa palette[8] ».

1. Lemoisne [1946-1949], II, p. 366, n° 649.
2. Reff 1985, Carnet 22 (BN, n° 8, p. 109-117).
3. Reff 1985, Carnet 22 (BN, n° 8, p. 129).
4. Reff 1985, Carnet 22 (BN, n° 8, p. 123, 127), Carnet 23 (BN, n° 21, p. 41).
5. Valéry 1949, p. 109.
6. Vingt dessins [1897], n° 7.
7. Glasgow, University Library, lettre mentionnée dans Reff 1985, Carnet 22 (BN, n° 8, p. 109).
8. Amédée Achard, *Paris-guide,* 2e partie, Paris, 1867, p. 1236.

Historique

Coll. Jean-Baptiste Faure, Paris, de 1873 ou 1874 à 1893 ; acquis de Jean-Baptiste Faure par Durand-Ruel, Paris, 2 janvier 1893 (stock n° 2568), 10 000 F ; acquis par le comte Isaac de Camondo, le 18 décembre 1893, 30 000 F ; coll. Camondo, Paris, de 1893 à 1911 ; legs Isaac de Camondo au Musée du Louvre, 1911 ; exposé en 1914.

Expositions

1968, Amiens, Maison de la Culture, mars-avril, *Degas aujourd'hui,* sans n° ; 1969 Paris, n° 18.

Bibliographie sommaire

Mauclair 1903, repr. en regard p. 384 ; Moore 1907-1908, repr. p. 105 ; Jamot 1914, p. 29 ; Paris, Louvre, Camondo, 1914, n° 165 ; Lafond 1918-1919, II, p. 42 ; Jamot 1924, pl. 48b ; Rouart 1945, p. 13 ; Lemoisne [1946-1949], II, n° 262 ; Theodore Reff, « Further thoughts on Degas's copies », *Burlington Magazine,* juillet 1971, p. 538 ; Minervino 1974, n° 194, pl. XV (coul.) ; Reff 1985, p. 113, 137 ; Paris, Louvre et Orsay, Peintures, 1986, III, p. 194, repr. ; Sutton 1986, p. 142-143.

Femmes sur la pelouse, *étude pour* Le défilé

Vers 1866-1868
Peinture à l'essence, lavis brun, rehauts de gouache blanche sur papier huilé ocre
46 × 32,5 cm
Cachet de la vente en bas à gauche
Paris, Musée du Louvre (Orsay), Cabinet des dessins (RF 5602)

Exposé à Paris

Lemoisne 259

Pour le *Défilé* (cat. nº 68) et le *Faux départ* (fig. 69), Degas, utilisant de grandes feuilles de papier huilé, fit trois études, sans doute à l'atelier et d'après un même modèle, des femmes qui composent l'assistance (L 259, L 260, L 261). Dans les tableaux « définitifs », les éloignant de façon sensible, il les groupera différemment, n'insistant plus que sur les taches claires des ombrelles et des robes printanières. Leurs occupations diverses, le peu d'intérêt qu'elles manifestent pour la course qui se prépare, leur éparpillement sur le fond sable du papier, expliquent que certains auteurs ont parfois intitulé les trois esquisses « Femmes sur la plage ».

Historique
Atelier Degas ; Vente III, 1919, nº 153.1, repr., acquis par Marcel Bing, avec le nº 153.2, 3 300 F ; coll. Bing, de 1919 à 1922 ; légué par lui au Musée du Louvre en 1922.

Expositions
1935, Bâle, Kunsthalle, 29 juin-18 août, *Meisterzeichnungen französischer Künstler von Ingres bis Cézanne*, nº 160 ; 1969 Paris, nº 158 ; 1979 Édimbourg, nº 1, repr.

Bibliographie sommaire
Rivière 1922-1923, II, pl. 65 ; Lemoisne [1946-1949], II, nº 259 ; Leymarie 1947, nº 19, pl. XIX ; Minervino 1974, nº 195.

Quatre études d'un Jockey, *étude pour* Le défilé

1866
Peinture à l'essence, rehauts de gouache blanche sur papier brun
45 × 31,5 cm
Cachet de la vente en bas à gauche
Chicago, The Art Institute of Chicago. Collection commémorative M. et Mme Lewis Larned Coburn (1933.469)

Exposé à Ottawa et à New York

Lemoisne 158

Voir cat. nº 68.

Historique
Atelier Degas ; Vente III, 1919, nº 114.1, repr., acquis par Fiquet, Paris, avec les nºs 114.2 et 114.3, 3 050 F ; Nunès, Paris ; coll. M. et Mme Lewis Larned Coburn, Chicago ; donné par elle au musée en 1933.

Expositions
1939, Seattle ; 1946, Chicago, The Art Institute of

Chicago, *Drawings old and new*, n° 15, repr. ; 1947 Cleveland, n° 63, pl. LII ; 1958 Los Angeles, n° 16 ; 1963, New York, Wildenstein Gallery, *Master Drawings from the Art Institute of Chicago*, n° 103 ; 1967 Saint Louis, n° 46, repr. ; 1974, Palm Beach, Society of Four Arts, *Drawings from the Art Institute of Chicago*, n° 10, repr. ; 1976-1977, Paris, Musée du Louvre, Cabinet des dessins, 16 octobre-17 janvier, *Dessins français du XVIIIe au XXe siècle de l'Art Institute de Chicago de Watteau à Picasso*, n° 58, repr. ; 1977, Francfort, Städtische Galerie, 10 février-10 avril, *Französische Zeichnungen aus dem Art Institute of Chicago*, n° 59, repr. ; 1984 Chicago, n° 17, repr. (coul.).

Bibliographie sommaire
Vingt dessins [1897], pl. 7 ; Lemoisne 1912, p. 35-36, repr. (détail) ; Lemoisne [1946-1949], II, n° 158 ; Agnes Mongan, *French Drawings, Great Drawings of All Times*, Sherwood Press, New York, 1962, III, n° 778, repr. ; Minervino 1974, n° 186 ; The Art Institute of Chicago, *100 Masterpieces*, Chicago, 1978, III, repr.

71

Portrait d'homme

Vers 1866
Huile sur toile
85 × 65 cm
Cachet de la vente en bas à droite
New York, The Brooklyn Museum, Museum Collection Fund (21.112)

Lemoisne 145

La physionomie étrange de cet homme, la bizarrerie du décor, ont, dès la vente de l'atelier, dérouté ; mise à prix 10 000 F, la toile n'en fit que 6 500, acquise par Vollard, Bernheim-Jeune, Durand-Ruel, Seligmann qui avaient conclu un arrangement pour acheter en commun un certain nombre d'œuvres. Aujourd'hui le modèle reste inconnu et l'accord ne s'est même pas fait sur la simple description du cadre et des objets qui l'entourent : une table couverte d'une nappe blanche sur laquelle sont posés un opulent plat de pied et saucisson, une poire et sans doute un verre ; au mur une toile blanche partiellement couverte d'esquisses à l'huile, encadrée d'une large baguette de bois sombre et à demi occultée d'un voile blanc ; à terre, sur une planche de bois, des côtelettes — d'aucuns y ont vu un chapeau de femme — dont on lit distinctement le blanc du gras et le rouge plus sombre de la noix.

La nature et la disposition de ces accessoires infirment l'idée d'un convive attablé dans un restaurant ou d'un bourgeois égaré dans une boucherie. Nous sommes donc, bien évidemment, dans un atelier de peintre ; les viandes sont des motifs de nature morte dont on repère au mur les très sommaires esquisses rouges et blanches, et l'hôte de ces lieux, quelque artiste réaliste ou peut-être quelque critique ayant recommandé l'étude de ces sujets saignants.

71

Aucun nom malheureusement ne peut être mis sur cet extraordinaire visage au front bas, au nez fort, à moitié mangé d'ombre.

Degas joue de l'incongruité de ce modèle très bourgeoisement mis et posément assis au milieu de ces pièces de boucherie, soulignant la bizarrerie — on dirait aujourd'hui le côté surréaliste — de ces études sur le motif où de la charcuterie accompagnée d'une poire et d'un verre devient tableautin finement peint sur fond blanc de draperie d'atelier. C'est aussi pour lui l'occasion de travailler sur une harmonie réduite et subtile de bruns et de noirs comme il le fait souvent, mais aussi de blancs et de rouges annonçant ainsi les recherches postérieures, quasi-bichromes, de la *Coiffure* (voir cat. n° 345) ou de *Après le bain* (voir cat. n° 342).

Historique
Atelier Degas ; Vente I, 1918, n° 36, repr., acquis par Vollard, Bernheim-Jeune, Durand-Ruel, Seligmann, 6 500 F ; vente, Seligmann, New York, 27 février 1921, n° 35, 1 750 $, acquis par The Brooklyn Museum.

Expositions
1921, New York, Brooklyn Museum, *Painting by Modern French Masters*, n° 72 ; 1922, New York, Brooklyn Museum, 29 novembre 1922-2 janvier 1923, *Paintings by Contemporary English and French Painters*, n° 159 ; 1947 Cleveland, n° 6, pl. V ; 1953-1954 Nouvelle-Orléans, n° 72 ; 1967, New York, Brooklyn Museum, *The Triumph of Realism*, n° 6, repr. ; 1978 New York, n° 5, repr. (coul.) ; 1981, Cleveland, Cleveland Museum of Art, *The Realist Tradition*, n° 149, repr. (coul.).

Bibliographie sommaire
Lemoisne [1946-1949], II, n° 145 ; Minervino 1974, n° 222.

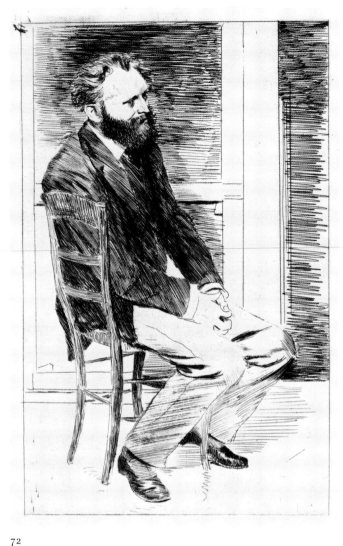

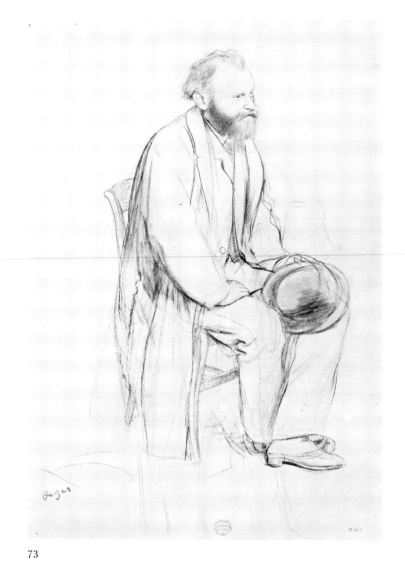

72

73

72

Édouard Manet assis, tourné vers la droite

Vers 1866-1868
Eau-forte, 1er état
29,8 × 21,8 cm
Ottawa, Musée des beaux-arts du Canada (9487)
Reed et Shapiro 18.I

Quelques années après l'avoir rencontré au Louvre (voir cat. n° 82), Degas fit trois portraits dessinés de Manet, précédant trois gravures, qui le montrent, pour deux d'entre elles, assis sur une chaise, la troisième étant une étude à mi-corps. Sur le dessin du Metropolitan Museum, l'auteur d'*Olympia* paraît très momentanément assis, en visite — le pardessus, le chapeau qu'il tient à la main — dans ce que nous savons être un atelier d'artiste. La date de 1864-1865, généralement avancée, nous semble un peu précoce pour un dessin que nous rapprocherions volontiers des plus tardives études pour le portrait de *James Tissot* (voir cat. n° 75) : attitude comparable du modèle, situation

identique, trait mince et aigu, usage ponctuel de l'estompe. Il est très probable que les années 1866-1868 — qui correspondent, autant que nous puissions le savoir, à une période de plus grande intimité entre les deux peintres — aient été largement occupées pour Degas par une série de portraits d'artistes, timidement amorcée avec la petite effigie peinte de Gustave Moreau (L 77, Paris, Musée Gustave Moreau).

La gravure que nous exposons, préparée à son tour par une mine de plomb dans une collection parisienne, montre un Manet plus posé et pensif — il a abandonné son pardessus et, dès le second état, intervient, à même le sol, le haut de forme que, précédemment il tenait entre les doigts. Le décor d'atelier, inexistant auparavant, est ici rigoureusement indiqué par un grand châssis appuyé contre le mur et formant un fond plat de verticales et d'horizontales sur lequel Manet s'inscrit de guingois, contrastant par sa lassitude apparente, son attitude penchée avec la sévérité géométrique de l'arrière-plan. Le grand nombre d'impressions de cette gravure — quatorze nous sont connues des quatre états successifs — nous prouve que Degas fut satisfait du

portrait de son terrible confrère et qu'il n'hésita pas à répandre cette image. C'était aussi sa contribution, non négligeable, à ce renouveau de la gravure originale dans les années 1860 auquel il concourut, à vrai dire plus modestement que ses amis d'alors, Bracquemond, Legros, Fantin-Latour, Whistler, Manet — il ne fit même pas partie de la Société des Aquafortistes fondée en août 1861 — mais réalisant néanmoins, sporadiquement, dans cet art jugé jusqu'ici mineur, quelques chefs-d'œuvre.

Historique
Charles B. Eddy, New York ; vente Berne, Kornfeld und Klipstein, 9-10 juin 1961, n° 194, repr. frontispice ; William H. Schab, New York ; acquis par le musée en 1962.

Expositions
1979 Ottawa.

Bibliographie sommaire
Delteil 1919, n° 16 ; Adhémar 1973, n° 19 ; 1984-1985 Boston, n° 18, et p. XIX-XX.

73

Édouard Manet assis

Vers 1866-1868
Crayon noir
33,1 × 23 cm
Cachet de la vente en bas à gauche
New York, The Metropolitan Museum of Art.
Fonds Rogers (1918. 19.51.7)

Vente II : 210.2

Étude pour *Édouard Manet assis, tourné vers la droite* (cat. nº 72).

Historique
Atelier Degas ; Vente II, 1918, nº 210.2, repr., acquis avec les nᵒˢ 210.1 et 210.3 par Jacques Seligmann pour le musée sur le fonds Rogers, 4 000 F.

Expositions
1936, New London (Connecticut), Lyman Allyn Museum, *Drawings*, nº 155 ; 1955 Paris, Orangerie, nº 67, repr. ; 1973-1974 Paris, nº 27, pl. 56 ; 1977 New York, nº 8 des œuvres sur papier ; 1984-1985 Boston, nº 17.a, repr.

Bibliographie sommaire
Burroughs 1919, p. 115-116, repr. ; Jacob Bean, *100 European Drawings in the Metropolitan Museum of Art*, New York, The Metropolitan Museum of Art, 1964, nº 75.

74

Femme regardant avec des jumelles

Vers 1866
Peinture à l'essence sur papier rose
28 × 22,7 cm
Cachet de la vente en bas à droite
Londres, Trustees of the British Museum (1968-2-10-26)

Exposé à Paris

Lemoisne 179

Ce dessin d'une jeune femme aux courses regardant avec des jumelles est manifestement le prototype de trois autres dessins des années 1870 (L 268, Glasgow ; L 269, Suisse, coll. part. ; voir cat. nº 154) représentant une jeune femme plus mince, coiffée d'un chapeau de l'époque rabattu sur son front. Tous trois se rattachent sans doute, ne serait-ce que tardivement, à la production du tableau *Aux courses* (L 184 ; Montgomery [Alabama], Weil Brothers - Cotton, Inc.) — cause de tant de soucis pour l'artiste — d'où la figure de la jeune femme fut finalement supprimée[1].

L'esquisse du British Museum se signale par sa fraîcheur et sa délicatesse, tout autant que par la conception audacieuse de la figure qui regarde le spectateur bien en face à travers des jumelles. Plus encore que dans les œuvres ultérieures, Degas met ici en évidence les verres grossissants, qui semblent le fasciner. Mais il ne néglige pas le personnage de la jeune femme, vêtue d'un simple caraco et d'une jupe dissimulant sans doute le corps d'une femme enceinte. Sous le chapeau incliné vers l'arrière, une longue mèche de cheveux ondulée tombant sur l'épaule pourrait nous rappeler ce dessin publié par Jeanne Fevre, portrait de sa mère, Marguerite De Gas Fevre, sœur du peintre, où l'on remarque une mèche semblable[2]. Une note portée sur ce dernier dessin indique que Marguerite s'était costumée pour un bal un an ou deux avant son mariage, qui fut célébré en juin 1865. Il n'est pas impossible qu'en 1866, enceinte de sa première fille (Célestine), elle ait posé pour son frère.

Degas dessine son modèle avec une grande délicatesse, appliquant un léger lavis rose sur la lèvre inférieure pour donner à la bouche expressive un peu de couleur. Une tache de rose à droite de la tête, sur le papier (qui devait être à l'origine plus foncé, comme l'on peut voir d'après la bordure) dirige le regard sur les ouvertures rondes des jumelles, accentuées par le contour noir des verres et des mains qui tranche sur le brun foncé des autres lignes du dessin. Du blanc est appliqué sur le dessus du chapeau, un lavis blanc très pâle sur le front et un blanc encore plus délavé sur le reste du visage. Le tout avec un raffinement qui fait de cette *Femme aux jumelles* un dessin d'une délicatesse toute particulière.

Première pensée sans doute pour une composition complexe sur le thème des courses, le personnage se retrouve, mais à peine visible, dans le beau dessin à la mine de plomb du Metropolitan Museum, qui montre Édouard Manet dans une attitude désinvolte (II : 210.2). Tandis qu'elle regarde sans doute les chevaux, la jeune femme est elle-même l'objet des regards de Manet. Dessinée d'un trait pâle, et placée en retrait sur le dessin du Metropolitan

74

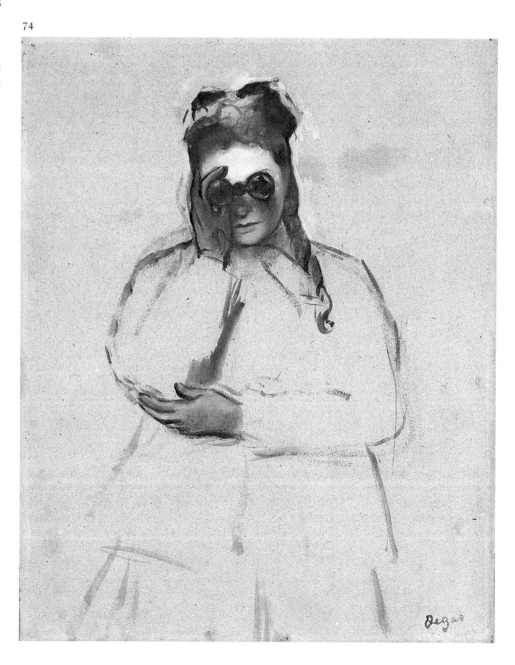

Museum, comme pour se mettre à l'abri ou pour s'effacer par délicatesse féminine, elle ne semble pas symboliser la puissance que Eunice Lipton a vue dans ses héritières[3].

<div align="right">J.S.B.</div>

1. Voir Ronald Pickvance pour l'historique de cette œuvre dans 1979 Édimbourg, nº 10 p. 14, pl. 2 (coul.) p. 34.
2. Fevre 1949, en regard p. 81.
3. Lipton 1986, p. 66, 68.

Historique

Atelier Degas ; Vente IV, 1919, nº 261.c, acquis par Marcel Guérin ; César M. de Hauke, Paris et New York ; légué par lui au British Museum en 1968.

Expositions

1936 Philadelphie, nº 81, repr. ; 1979 Édimbourg, nº 3 ; 1984 Tübingen, nº 60.

Bibliographie sommaire

Lemoisne 1931, p. 289, pl. 59 ; Mongan 1938, p. 295 ; Rouart 1945, p. 71 n. 29 ; Lemoisne [1946-1949], II, nº 179 ; Benedict Nicolson, « The Recovery of a Degas Race Course Scene », *Burlington Magazine,* CII :693, décembre 1960, p. 536-537 ; 1967 Saint Louis, au nº 55 ; Minervino 1974, nº 232 ; Thomson 1979, p. 677.

75

James Tissot

1867-1868
Huile sur toile
151 × 112 cm
Cachet de la vente en bas à droite
New York, The Metropolitan Museum of Art.
Fonds Rogers (1939.39.161)

Lemoisne 175

Nous ignorons tout des débuts de cette amitié, qui nous paraît aujourd'hui si singulière, de Degas avec Tissot. Le Nantais n'a cependant pas toujours été ce « peintre plagiaire » que, dès 1874, dénonçaient les Goncourt[1] ; dans les années 1860, il montrait non seulement une communauté de goût avec Degas mais apportait dans la peinture française d'alors, avec ses scènes historiques comme avec ses portraits, un ton neuf, des solutions originales — même si l'influence marquée du Belge Henri Leys se faisait par trop sentir — un mélange habile mais qui paraît, de nos jours, un peu frelaté, de respect de la tradition et d'attention aux modes du moment. À dix-neuf ans, Tissot quitte Nantes et « monte » à Paris, devient, comme Degas un peu plus tôt, l'élève de Lamothe, s'inscrit à l'École des Beaux-Arts. Si Degas le croise alors, ce n'est que très rapidement chez leur maître commun : les carnets de cette époque ne citent pas le nom de Tissot et Degas ne le mentionne jamais durant les trois années de son séjour italien.

C'est au début des années 1860 qu'ils firent connaissance, peut-être par l'entremise de Delaunay, Nantais lui aussi, qui revint à Paris en janvier 1862 après cinq années passées à Rome. Le premier témoignage de leur amitié est une longue lettre[2] que Tissot écrivit, de Venise, à Degas lors du voyage qu'il fit en Italie à la fin de 1862. Importante pour la datation de *Sémiramis* (voir cat. nº 29), cette missive montre aussi que les deux artistes sont déjà très liés : Tissot suit les travaux de Degas mais aussi les progrès de ses amours dont il s'enquiert avec des sous-entendus appuyés. La bonne éducation de Tissot, le charme de ses manières, leur goût commun pour les peintres italiens du XVe siècle scellèrent une amitié qui devait cesser une quinzaine d'années plus tard. On a beaucoup dit que Degas rompit avec lui lorsqu'il apprit qu'il s'était rangé, en 1871, du côté des communards ; mais les lettres qu'il lui écrivit entre 1871 et 1874 (Paris, Bibliothèque Nationale) à Londres, où Tissot s'était exilé, prouvent qu'il n'en est rien. Degas, à cette date, ne pouvait ignorer les raisons de la fuite de son ami.

Les carnets utilisés par Degas au début des années 1860 attestent un intérêt évident pour l'œuvre du jeune Nantais, copies partielles et sans doute faites de mémoire de *Voie des Fleurs, Voie des Pleurs* (Salon de 1861) et de la *Promenade dans la neige* (1858, Salon de 1859)[3], projets de compositions dans l'esprit de Tissot[4]. Lorsqu'ils peignent des portraits, les deux artistes utilisent souvent la même formule, héritée d'Ingres, celle du portrait dans un intérieur mais avec, chez Tissot, un fini, une minutie, un goût de l'anecdote, un chic, une matière porcelainée que l'on ne trouve pas chez Degas, plus ample, plus fort, plus signifiant, bref, avec tout ce qui sépare une série de toiles aimables et mondaines, d'une suite ininterrompue de chefs-d'œuvre.

Généralement daté entre 1866 (Boggs, Reff) et 1868 (Lemoisne), ce portrait de grand format — exception faite de la *Famille Bellelli,* c'est le plus grand des portraits peints par Degas dans les années 1860 — a été préparé par trois dessins détaillant Tissot, deux études de la tête seule du modèle sur une même feuille et deux études sur feuilles séparées du modèle entier dans une position voisine de celle qu'il aura dans l'œuvre définitive (III : 158), qui précèdent tous un rapide croquis donnant le schéma général de la composition[5].

Tissot est au centre de la toile, un rien apathique et las, élégant, jouant de son « stick », très momentanément assis, en visite (le chapeau, le manteau) dans un atelier qui n'est pas le sien et qui n'est, d'ailleurs, celui d'aucun peintre. Sur une table placée de travers et — qui, avec le chevalet oblique, donne plus que le modèle sur sa chaise ou la mince épaisseur des tableaux au mur, la profondeur de la scène —, le haut de forme noir, renversé, cognant contre une peinture aux couleurs vives et le manteau négligemment jeté, ici, jouant le rôle des usuelles draperies d'atelier.

À cette nonchalance voulue, du personnage comme de ses accessoires, répond la rigidité des cadres et des châssis qui, comme dans l'*Autoportrait* de Poussin (Paris, Musée du Louvre) sertissent le modèle. Theodore Reff a patiemment identifié les œuvres tapissant cet atelier : derrière Tissot, et seul parfaitement lisible, le portrait de *Frédéric III le Sage* de Cranach ; en haut, une longue composition à sujet japonais ; sur la table, une toile où l'on croit discerner des femmes en costumes contemporains sous des arbres aux troncs épais et clairs ; un fragment d'une scène de plein-air placée sur le chevalet cache enfin ce qui semble être un *Moïse sauvé des eaux*.

Citant le portrait de Frédéric le Sage, Degas reproduit sûrement, parmi les nombreux exemplaires connus, celui du Louvre, provenant des saisies napoléoniennes ; toutefois, il ne le présente pas comme une copie mais bien comme un original, accroché dans son large cadre ancien à la place d'honneur et, pour le rendre visible, il l'agrandit sensiblement (le panneau du Louvre mesure treize centimètres sur quatorze). Ce tableau avait déjà retenu son attention auparavant, lorsque, envisageant dans une brève note d'un carnet utilisé entre 1859 et 1864 « un portrait de dame avec un chapeau jusqu'à la taille », il lui donnait la « dimension du Cranach » et le voyait dans une « gamme souple. clair. d'un dessin serré autant que possible »[6]. La toile à sujet japonais est peut-être la transcription occidentale d'un rouleau de type Makimono — une revue comme le *Tour du Monde* publie à la même époque de très libres adaptations d'œuvres niponnes qui sont présentées comme de fidèles reproductions gravées — ou plus sûrement une invention japonisante à la Tissot ou à la Stevens. C'est, en tout cas, de toutes les œuvres de cet atelier, la seule qui pourrait être de la main de Tissot. Il est difficile, en revanche, de placer un nom sur les deux scènes de plein-air — qui semblent l'œuvre de deux peintres différents — et sur le *Moïse*, plus fragmentaires et moins lisibles. Peut-être comme le pense Reff, la scène biblique est-elle une évocation du goût commun de Degas et Tissot pour la peinture vénitienne des XVIe et XVIIe siècles qui traita fréquemment ce sujet ; nous rapprocherions, pour notre part, plus volontiers la silhouette de la fille de Pharaon de celle de Mademoiselle Fiocre dans le tableau de Brooklyn : la similitude de leurs situations — elles sont toutes deux en surplomb, ici d'un fleuve, là d'une source — et de leurs attitudes est frappante et nous conduit à proposer une date très voisine pour les deux tableaux, soit 1867-1868 (voir cat. nº 77).

Le portrait de Tissot est ambigu comme l'était le personnage lui-même — il parut à Edmond de Goncourt, bien plus tard il est vrai, un « être complexe mâtiné de mysticisme et de roublardise[7] » — et comme l'est souvent l'art de Degas : le peintre est dans un atelier, mais à la différence d'Henri Michel-Lévy (L 326,

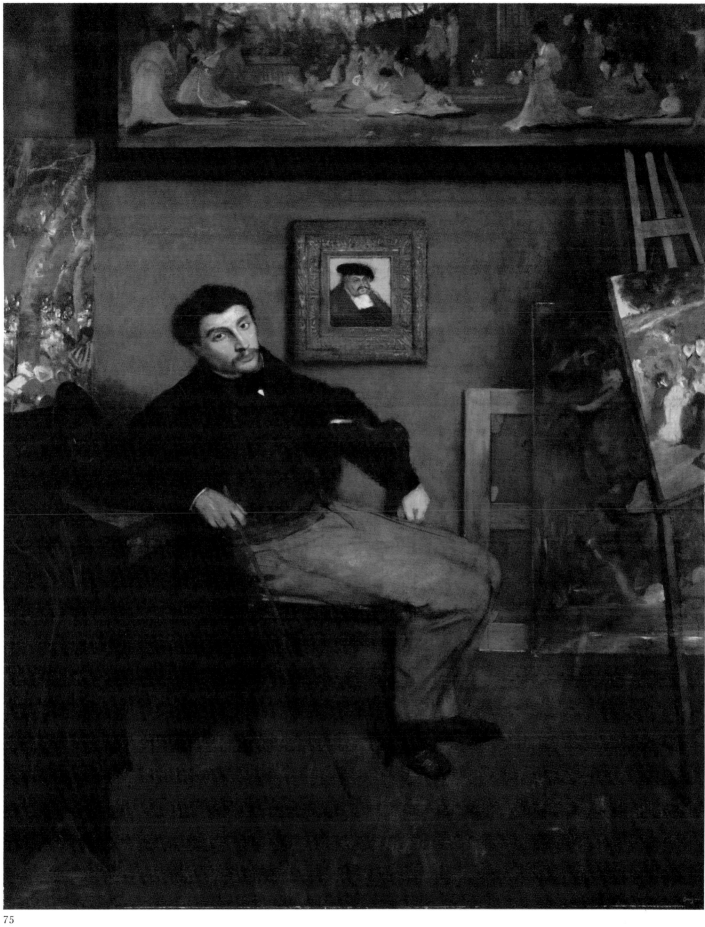

75

Lisbonne, Musée Calouste Gulbenkian) il n'est pas au travail ; il est habillé en bourgeois comme Manet, comme Moreau ou Valernes mais contrairement à eux, entouré de toiles qui disent son état mais aussi ses goûts. Le portrait de Frédéric III le Sage, protecteur, il faut le noter, de Luther que Tissot représenta dans une œuvre du Salon de 1861, *Pendant l'Office*, renvoie à l'intérêt partagé du peintre et de son modèle pour la peinture allemande du XVIe siècle et au choix plus particulier de Tissot qui, dans les années 1860, multiplie les évocations de l'Allemagne ancienne. La toile japonisante souligne le goût très vif de Tissot pour l'art japonais dont il fut un des premiers amateurs ; les scènes de plein-air témoigneraient de l'attention qu'il porte à des artistes comme Manet ou Monet. On peut aussi voir, sans que cela soit contradictoire, dans les cinq toiles qui entourent Tissot un échantillonnage des genres qu'il pratique avec succès, portrait, composition exotique, scène de plein-air, peinture d'histoire. Mais l'éclectisme de ses dons ne saurait masquer la précarité de sa situation. Tissot est devant nous, parfaitement à l'aise, certes, mais en position instable : gagnant largement sa vie, habitant un hôtel particulier avenue de l'Impératrice, ce n'est plus tout à fait un artiste novateur mais déjà un peintre à la mode. Degas le peint à ce moment de sa carrière, avec curiosité, sympathie mais aussi une pointe d'envie et quelque ironie ; peut-être la grande toile japonisante, simple variation pittoresque sur un thème oriental — tout ce que Degas détestait —, est-elle là pour rappeler le danger qu'il y a à céder au facile de la référence exotique, qui sera, jusqu'à la fin de ses jours, la pente naturelle de Tissot. Pour l'heure, la nonchalance du peintre « arrivé » l'amuse mais il n'est pas dupe et le sévère visage du prince luthérien que double, comme un écho renaissant, celui du dandy parisien n'est pas seulement un rappel de ses goûts, une « délicate intention », mais désormais aussi un avertissement.

1. Journal Goncourt 1956, II, p. 1001.
2. Publié intégralement dans Lemoisne [1946-1949], I, p. 230-231, no 45.
3. Reff 1985, Carnet 18 (BN, no 1, p. 109).
4. Reff 1985, Carnet 18 (BN, no 1, p. 11, 133, 183).
5. Reff 1985, Carnet 21 (coll. part., p. 6).
6. Reff 1985, Carnet 18 (BN, no 1, p. 194).
7. Journal Goncourt 1956, III, p. 1112.

Historique
Atelier Degas ; Vente I, 1918, no 37 (« Portrait d'homme dans un atelier de peintre »), acquis par Jos Hessel, Paris, 25 700 F ; déposé par Hessel chez Durand-Ruel, Paris, 14 mars 1921 (dépôt no 12384) ; acquis par Durand-Ruel, New York, 28 avril 1921 (stock no N.Y. 8087) ; acquis par Adolph Lewisohn, New York, 6 avril 1922, 1 400 $; Jacques Seligmann, New York, en 1939 ; acquis par le musée en 1939.

Expositions
1922, Durand-Ruel, 1er-18 mars, *Degas* ; 1931, New York, The Century Association ; 1931 Cambridge, no 3 ; 1936, Cleveland, Cleveland Museum of Art, 26 juin-4 octobre, *Twentieth Anniversary Exhibition*, no 268, repr. ; 1937 New York, no 2, repr. ; 1938 New York, no 9 ; 1941 New York, no 34, fig. 40 ; 1951, New York, The Metropolitan Museum of Art, 2 novembre-2 décembre, *The Lewisohn Collection*, no 22, repr. p. 33 ; 1960 New York, no 14, repr. ; 1968, Providence, Rhode Island School of Design, 28 février-29 mars/Toronto, Musée des beaux-arts de l'Ontario, 6 avril-5 mai, *James Jacques Joseph Tissot 1836-1902*, sans no, repr. frontispice ; 1972, New York, The Metropolitan Museum of Art, 18 janvier-7 mars, *Portrait of the artist*, no 22 ; 1974-1975 Paris, no 11, repr. (coul.) ; 1977 New York, no 6 des peintures.

Bibliographie sommaire
Renaissance de l'art français, I, 1918, p. 146 ; Lafond 1918-1919, II, p. 15 ; S. Bourgeois, *The Adolph Lewisohn Collection of Modern French Paintings and Sculptures*, 1928, p. 98 *sq.*, repr. ; S. Bourgeois et W. George, « The A. and S. Lewisohn Collection », *Formes*, 1932, nos 28-29, p. 301, 304, repr. ; Alfred M. Frankfurter, « Twenty Important Pictures by Degas », *Art News*, XXXV : 26, 27 mars 1937, p. 13, 24, repr. ; Louise Burroughs, « A portrait of James Tissot by Degas », *Metropolitan Museum Bulletin*, XXXVI, 1941, p. 35-38, repr. couv. ; Lemoisne [1946-1949], I, p. 56, 240, II, no 175, repr. p. 23, 32, 54, 57, 59, 106, 131, pl. 46 ; New York, Metropolitan, 1967, p. 62-64, repr. ; Minervino 1974, no 240 ; Reff 1976, p. 28, 90, 101-110, 138, 144, 145, 223, 224, pl. 68 (coul.), fig. 69, 71, 73, 75 (détail) ; Moffett 1979, p. 7-8, pl. 9 (coul.) ; Michael Wentworth, *James Tissot*, Clarendon Press, Oxford, 1984, p. XV, 49, 59, pl. 37 ; 1985, Paris, Petit Palais, 5 avril-30 juin, *Tissot*, p. 43-44 ; 1987 Manchester, p. 26-27, repr.

76

Julie Burtey [?]

Vers 1867
Mine de plomb et rehauts de blanc
36,1 × 27,2 cm
Annoté en haut à droite *Mme Julie Burtey* [?]
Cachet de la vente en bas à gauche
Cambridge (Mass.), Harvard University Art Museums (Fogg Art Museum). Legs de Meta et Paul J. Sachs (1965.254)

Vente II : 347

Le nom du modèle a très consciencieusement été apposé par Degas sur ce dessin qui prépare une toile aujourd'hui à Richmond (fig. 70), sans doute lorsque, dans les années 1890, il mit quelque ordre dans ses cartons ; mais l'écriture du peintre est peu précise et le nom de la jeune femme a donné lieu, depuis 1918, aux lectures les plus diverses dont l'énumération ne manque pas d'un certain comique : l'inventaire après décès (Paris, archives Durand-Ruel) mentionne une Julie Burty, le catalogue de la vente de l'atelier, une Julie

Burtin — c'est la version la plus répandue ; on trouve aussi, d'après l'inscription portée par une main étrangère sur l'étude de la tête seule, aujourd'hui à Williamstown, Mme Jules Bertin sans parler d'une Burley ou de la « Lucie Burtin » qu'invente par erreur le catalogue de l'exposition *Degas* de 1924.

Theodore Reff[1] a avancé l'identification la plus vraisemblable, celle d'une Julie Burtey, couturière demeurant pour le bottin des années 1864-1866, au 2 rue Basse du Rempart près de l'Opéra, dans le neuvième arrondissement. Il y a dans un carnet de la Bibliothèque Nationale[2] très sûrement utilisé entre 1867 et 1874 — il contient notamment des études pour *Madame Gaujelin* (voir fig. 25), *James Tissot* (voir cat. no 75), *Intérieur* (voir cat. no 84) — trois autres études pour le portrait de *Julie Burtey*. Ce carnet est stylistiquement très homogène et n'a certainement pas été utilisé avant 1867 — si l'on en excepte un dessin collé en plein, évidemment rapporté et daté de 1861[3]. Cela rend inexplicable la date de 1863 inscrite par Degas lui-même sur le dessin déjà mentionné de Williamstown. Il faut alors admettre soit l'idée d'un carnet très

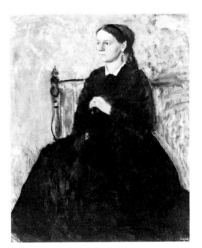

Fig. 70
Julie Burtey [?], vers 1867, toile, Richmond, Virginia Museum of Fine Arts, L 108.

partiellement utilisé en 1863 puis abandonné quatre ou cinq ans et repris, soit celle d'un dessin tardivement et erronément daté par l'artiste, comme cela est arrivé maintes fois. Nous penchons pour la seconde solution : la belle étude de Cambridge est très proche, par exemple — la description du vêtement, le détail des mains, les ombres portées sur le visage —, des esquisses pour le portrait de *Victoria Dubourg* (voir cat. no 83). Le trait est ici plus accentué et appuyé, plus volontairement dur et acéré que dans les dessins du début des années 1860. La simplicité de la mise en place, une certaine raideur du modèle qui se détache sur un fond très sommairement indiqué de verticales et d'horizontales, l'absence de tout décor à l'exception de ce mor-

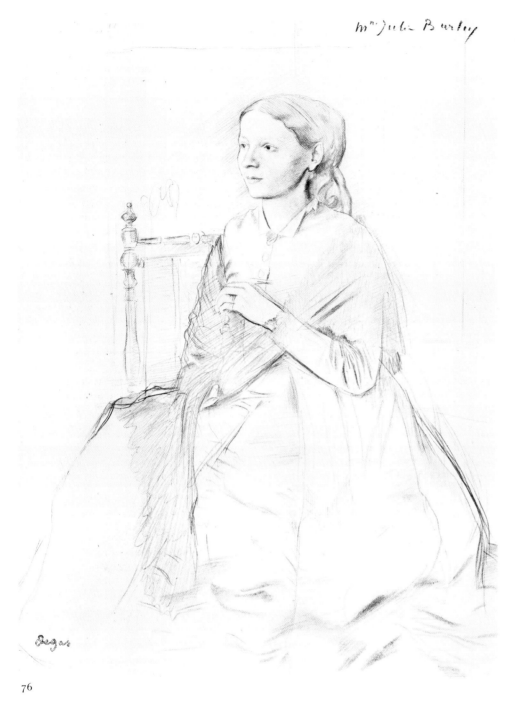

Mme Jules Burtin [handwritten inscription at top]

Degas [signature]

76

ceau de vilaine chaise « de style », la précision
du contour, l'absence d'afféterie, lui donnent
une élégance et une pureté de primitif qui,
au-delà d'Ingres, renvoient aux crayons du
XVI^e siècle.

1. Reff 1985, Carnet 22 (BN, n° 8, p. 37).
2. Reff 1985, Carnet 22 (BN, n° 8, p. 37, 39, 41).
3. Reff 1985, Carnet 22 (BN, n° 8, p. 9).

Historique

Atelier Degas ; Vente II, 1918, n° 347, repr.
(« Femme assise dans un fauteuil. Étude pour le
portrait de Madame Julie Burtin »), acquis par
Reginald Davis, Paris, 5 500 F. Coll. Mme Demotte,
Paris, en 1924 ; acquis par Paul J. Sachs, 3 juillet
1928 ; coll. Paul J. Sachs, Cambridge (Mass.), de
1928 à 1965 ; legs de Meta et Paul J. Sachs au Fogg
Art Museum, en 1965.

Expositions

1924 Paris, n° 81 (« Lucie Burtin ») ; 1929 Cam-
bridge, n° 32 ; 1930, New York, Jacques Seligmann
and Co., 30 octobre-8 novembre, *Drawings by
Degas,* n° 17 ; 1935 Boston, n° 119 ; 1935, Buffalo,
Albright Art Gallery, janvier, *Master Drawings,*
n° 114 ; 1936 Philadelphie, n° 64, repr. ; 1937 Paris,
Orangerie, n° 69, pl. IV ; 1939, New York, Brooklyn
Institute of Arts and Sciences Museum, *Great
Modern French Drawings ;* 1940, Washington, Phil-
lips Memorial Gallery, 7 avril-1^{er} mai, *Great Modern
Drawings,* n° 16 ; 1941, Detroit, Institute of Arts,
Masterpieces of 19th and 20th Century Drawings,
n° 16 ; 1945, New York, Galerie Buchholz, 3-
27 janvier, *Edgar Degas,* n° 57 ; 1946, Wellesley,
Farnsworth Art Museum ; 1947, San Francisco,
California Palace of the Legion of Honor, *19th
Century French Drawings,* n° 87 ; 1947, New York,
Century Club, 19 février-10 avril, *Loan Exhibition ;*
1948 Minneapolis, sans n° ; 1951, Detroit, Institute

of Arts, 15 mai-30 septembre, *French Drawings
from the Fogg Museum of Art,* n° 33 ; 1952, Rich-
mond, Virginia Museum of Fine Arts, *French Dra-
wings from the Fogg Art Museum ;* 1956, Waterville
(Maine), Colby College, hors cat. ; 1958 Los Angeles,
n° 13, repr. ; 1958-1959 Rotterdam, n° 160, pl. 155 ;
1961, Cambridge, Fogg Art Museum, 24 avril-
20 mai, *Ingres and Degas - Two Classical Draughts-
men,* n° 4 ; 1965-1967 Cambridge, n° 55, repr. ;
1966, South Hadley (Mass.), Mt Holyoke College ;
1967 Saint Louis, n° 47, repr. ; 1970 Williamstown,
n° 17, repr. ; 1974 Boston, n° 73 ; 1979, Tōkyō,
Musée national d'art occidental, *European Master
Drawings from the Fogg Art Museum,* n° 89 ; 1984
Tübingen, n° 55, repr.

Bibliographie sommaire

Rivière 1922-1923, pl. 56 ; Mongan 1932, p. 64-65,
repr. couv. ; Cambridge, Fogg, 1940, I, n° 663, III,
pl. 339 ; Lassaigne 1945, p. 6, repr. ; Lemoisne
[1946-1949], II, au n° 108 ; Degas Letters 1947,
pl. 6 ; R. Schwabe, *Degas : the Draughtsman,* Art
Trade Press, Londres, 1948, p. 8, repr. ; James
Watrous, *The Craft of Old-Master Drawings,* Univer-
sity of Wisconsin Press, Madison, 1957, p. 144-145,
repr. ; Rosenberg 1959, p. 108, pl. 201 ; Boggs 1962,
p. 17-18, III, pl. 35 ; Williamstown, Clark 1964, pl. 62
p. 80 ; Reff 1965, p. 613, n. 88 ; Gabriel Weisberg,
*The Realist Tradition, French Painting and Drawing
1830-1900,* The Museum of Art, Cleveland, 1981,
p. 30 *sq.,* pl. 50.

77

Portrait de Mlle E[ugénie] F[iocre] ; à propos du ballet de « la Source »

1867-1868
Huile sur toile
130 × 145 cm
New York, The Brooklyn Museum. Don de
A. Augustus Healy, James H. Post, et John
T. Underwood (21.111)

Lemoisne 146

Souvent considérée, largement à tort nous le
verrons, comme la première scène de ballet
peinte par Degas, *Le portrait de Mlle E[ugé-
nie] F[iocre], à propos du ballet de « la
Source »* — car il importe de lui donner son
titre du Salon de 1868 fréquemment déna-
turé — est un troublant chef-d'œuvre, difficile-
ment classable, ni tout à fait portrait, ni
tableau orientaliste, ni scène de théâtre, ni
peinture d'histoire.

Bien que le titre soit énigmatique et l'expli-
cation du « à propos de », difficile, le sujet se lit
aisément : une pause pendant une répétition
— et non, comme on le répète d'ordinaire, un
moment de repos dans le déroulement même
du ballet — de *La Source,* ballet en trois actes
et quatre tableaux, livret de Charles Nuitter et
Saint-Léon, chorégraphie de Saint-Léon, mu-
sique de Ludwig Minkus et Léo Delibes. Créé à
Paris le 12 novembre 1866 — à la générale
particulièrement brillante avaient notamment
assisté Ingres et Verdi[1] —, le ballet avait

133

rencontré un réel succès et sera choisi le 5 janvier 1875 pour figurer, sous forme de « morceau choisi », à la soirée d'inauguration du Palais Garnier. Contant l'amour du chasseur Djémil pour l'inaccessible et cruelle Nouredda, belle Géorgienne, prétexte à orientalisme autant qu'à féérie, il mettait particulièrement en valeur les qualités des deux protagonistes, Fiocre en Nouredda et Salvioni en Naïla, la nymphe sacrifiée.

Si la toile était jusqu'ici bien documentée — datation sûre puisqu'elle fut présentée au Salon de 1868 et le ballet créé un an et demi plus tôt, nombreuses études préparatoires qui éclairaient sa genèse —, on ignorait encore le prétexte de son exécution. De nouveaux documents permettent de l'expliquer.

Les premières esquisses d'ensemble, très sommaires, se trouvent dans des carnets du Louvre[2] et d'une collection particulière[3] ; toutes deux donnent déjà ce que sera la composition définitive avec la seule différence, notable, d'une suivante qui vient s'intercaler entre la ballerine et le cheval buvant. Lui succèdent plusieurs études à la mine de plomb pour

acheta à la vente après décès de l'artiste (L 129, identifié par Minervino 1974, n° 212 ; fig. 73). Avant d'aborder les esquisses à l'huile, Degas croqua encore la suivante de gauche qui joue de la guzla (IV : 79.a, Chicago, The Art Institute of Chicago) et celle accroupie près de l'eau (IV : 77 a et b) dont il reprit, peut-être postérieurement au pastel, comme le croit Daniel Halévy, le beau détail du pied qu'elle essuie (IV : 18).

Comme pour *Sémiramis* (voir cat. n° 29) et suivant en cela la méthode ingresque, Degas fit ensuite une ébauche peinte à échelle légèrement réduite, de la figure nue de Fiocre et de la suivante assise, mais rapprochées l'une de l'autre et montrant les traits identiques du même modèle d'atelier posant (cat. n° 78) ; pour le cheval buvant, il s'aida d'une statuette de cire qui fut une de ses toutes premières sculptures (voir cat. n° 79). L'exécution de la toile définitive se poursuivit selon le témoignage tardif d'Ernest Rouart, comme cela avait été le cas de l'année précédente, jusqu'à la veille de l'ouverture du Salon[4]. Une couche de vernis fut apposée au dernier moment sur

De même que les œuvres précédemment exposées au Salon, le portrait d'Eugénie Fiocre n'eut que peu d'échos. Seul Zola, dans le dernier article qu'il écrivit pour *l'Événement illustré* sur la peinture au Salon (9 juin 1868) groupant sous le titre « quelques bonnes toiles » ce qu'il n'avait pu classer dans ses précédents comptes rendus — consacrés à Édouard Manet, aux naturalistes (Pissarro), aux actualistes (Monet, Bazille, Renoir), aux paysagistes (Jongkind, Corot, les sœurs Morisot) —, accorde quelques lignes élogieuses mais ambiguës à l'œuvre de Degas. Après avoir longuement parlé de Courbet, de Bonvin et de l'ami Valernes, il en vient à cette « page observée et très fine » qu'est le *Portrait de Mlle E.F... à propos du ballet de la Source*. Le titre ne lui convient guère : il aurait préféré « *Une halte au bord de l'eau* » ; « Trois femmes sont groupées sur une rive ; un cheval boit à côté d'elles. La robe du cheval est magnifique, et les toilettes des femmes sont traitées avec une grande délicatesse. Il y a des reflets exquis dans la rivière. En regardant cette peinture qui est un peu mince et qui a des élégances

Fig. 71
Eugénie Fiocre,
3 août 1867, mine de plomb,
coll. part.

Fig. 72
Eugénie Fiocre,
août 1867, mine de plomb,
coll. part.

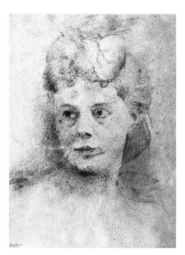

Fig. 73
Eugénie Fiocre,
vers 1866, fusain,
coll. part., IV : 96.b.

Fiocre ; la première, dans la collection Daniels à New York, montre la danseuse en déshabillé plus qu'en costume et sans la tiare qu'elle porte sur la toile. La seconde, inédite (fig. 71), donnée par Degas au modèle et conservée chez ses descendants, la présente exactement dans la même attitude mais revêtue de son costume de scène ; elle porte la date du 3 août 1867 qui permet de préciser ainsi la datation de l'œuvre : août 1867-avril 1868. Au même moment Degas fit un beau dessin de la tête seule de la danseuse (fig. 72) qu'il signa et data d'août 1867 avant de le lui donner également.

Notons que ces études avaient été précédées de deux portraits de la danseuse d'après des photographies que la famille, qui les reconnut,

la peinture encore fraîche ; cette opération ne plut pas à Degas qui, plus tard, fit dévernir mais « Désastre ! — nous citons Rouart — En ôtant le vernis on enlevait naturellement la moitié de la peinture. Pour ne pas tout détruire on fut obligé de laisser le travail inachevé. La toile resta telle quelle dans un coin de l'atelier pendant des années. Ce n'est que bien plus tard (entre 1892 et 1895 je crois) que Degas retrouvant ce tableau se mit en tête d'y travailler à nouveau. Il fit venir un restaurateur qui tant bien que mal enleva ce qui restait du vernis et donna les indications nécessaires pour exécuter les retouches et réparer les dommages autrefois causés par Degas lui-même à son œuvre. Il ne fut qu'à demi satisfait du résultat. »

étranges, je songeais à ces gravures japonaises, si artistiques, dans la simplicité de leurs tons ».

Le lecteur de ce commentaire ne pourrait imaginer, sinon au rappel du titre donné par Degas, qu'il s'agit d'une scène de ballet, mais penserait plutôt à une quelconque scène « naturaliste » ou « actualiste » comme celles de Pissarro ou Monet précédemment évoquées. Par ailleurs, la « finesse », la « délicatesse », l'« exquisité », l'« élégance », tous ces mots qui, dans le bref paragraphe de Zola, commentent la toile, renvoient à tout autre chose qu'à l'œuvre solide, compacte, que nous avons aujourd'hui sous les yeux et qui n'a rien de la minceur et de la finesse de certaines œuvres antérieures. L'obscur et bienveillant Raoul de

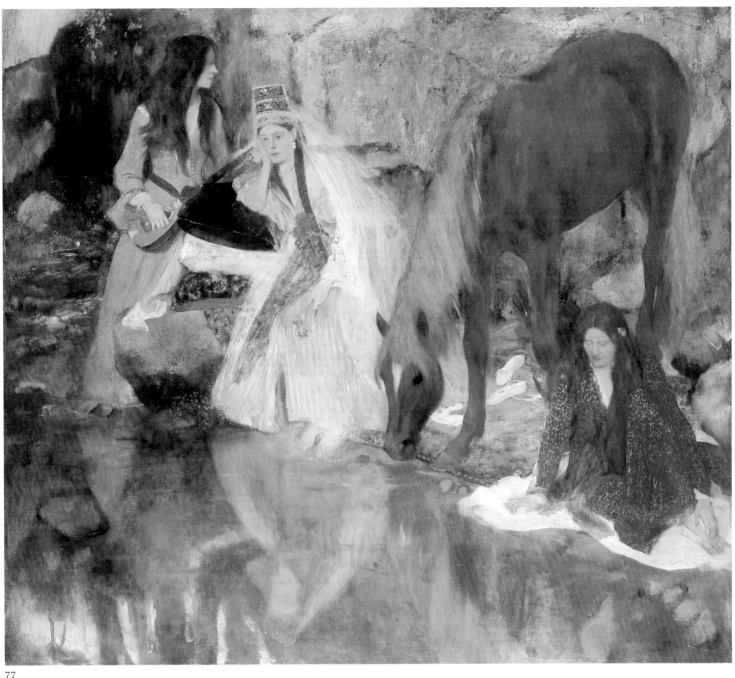

77

Navery abonde dans ce sens lorsque, faisant de Degas un de ces nombreux peintres gentilshommes qui exposent au Salon (il est vrai que, dans le livret, son nom est toujours en deux mots), il vante la toile « très harmonieuse et très remarquable » où il a portraituré « une des grande beauté de Paris ».

Peindre la célèbre Eugénie Fiocre ne pouvait que susciter des gloses mondaines — ce qui ne sera pas le cas un an plus tard avec le portrait de l'obscure Joséphine Gaujelin ou plus exactement Gozelin — et les amis du café Guerbois, comme nous-mêmes aujourd'hui, devaient mal s'expliquer ce qui avait pu pousser Degas à ce portrait. Née à Paris le 22 juillet 1845 (elle mourut le 6 juin 1908), Eugénie Fiocre était rapidement devenue,

avec sa sœur Louise, une des gloires de l'Opéra, plus pour son charme, son abattage, sa plastique, son côté très parisien que pour de réels talents de danseuse. C'est dans *Nemea ou l'amour vengé*, un ballet vite oublié de Minkus, Meilhac, Halévy et Saint-Léon, qu'elle perça, faisant sensation dans le rôle de l'Amour « où elle parut en statue si impeccablement belle — se souvint la pas vraiment tendre Marie Colombier[5] —, si merveilleusement désirable, que l'on eût dit l'Amour même dont elle faisait le personnage ».

Dès lors, cette petite Parisienne fit la carrière, autant chorégraphique que sentimentale, de toutes les danseuses — fréquentes apparitions sur scènes, amants nombreux et riches —, qu'elle conclut par un brillant

mariage, en 1888, avec le descendant d'une excellente famille bourguignonne, le marquis de Courtivron.

Lorsqu'en août 1867, entre deux représentations de la *Source* — le ballet est donné le samedi 27 juillet, puis, pour sa 14e représentation, le 5 août — Degas commence le portrait d'Eugénie Fiocre, il prend donc pour modèle une personnalité en vue de ce que nous appellerions aujourd'hui le Tout-Paris. De cette jeune femme qu'il connaît, qui pose pour lui et que, manifestement, il admire — dans la famille du modèle, la tradition veut qu'il y ait une parenté entre les Degas et les Fiocre, ce que nous n'avons pu vérifier —, il n'offre pas l'image plus mondaine qu'en donneront Carpeaux (plâtre, Paris, Musée d'Orsay ; marbre,

Paris, coll. part.) ou Winterhalter (France, coll. part.) ; il ne la représente pas en danseuse pas plus qu'il ne met en valeur, les dissimulant sous le vague du costume oriental, ses formes avantageuses — « Quelle plastique à me mettre à genoux devant - et derrière ! » commentera, égrillard, un vieil abonné[6]. Les traits mêmes du visage, pourtant si caractéristiques, le léger strabisme, le nez long et pointu — « un nez pour lequel il eût fallu faire fabriquer un parapluie[7] — si nettement lisibles sur le dessin inédit précédemment mentionné, sont ici gommés. Si Degas avait une occasion de devenir le « peintre du high-life », suivant le mot de Duranty rapporté par Manet[8], c'était bien en faisant le portrait d'une des personnes les plus en vue de Paris et s'il ne la saisit pas, c'est qu'il ne veut pas la saisir. Une des raisons de l'ambiguïté et de la parcimonie des critiques tient à la gêne certaine des Zola, des Castagnary, des Duranty, devant l'effigie de quelqu'un qui n'était pas du tout de leur monde, un symbole voyant de la fête impériale, tout comme à l'incompréhension des critiques mondains, des amateurs de célébrités, des habitués des coulisses qui ne reconnaissaient pas la Fiocre qu'ils côtoyaient.

C'est sans doute ce qui explique le « à propos » du titre donné par Degas qui, sinon, serait bien énigmatique. Il fait le portrait d'une ballerine célèbre mais ni en « lionne », ni en danseuse, car rien dans le décor ne laisse deviner la scène de théâtre ; les rochers, comme l'a justement noté Charles Stuckey, qui ne sont pas des portants de toile peinte mais de véritables paysages, ont la solidité des rochers francs-comtois de Courbet. Jamais, en effet, l'influence du maître d'Ornans n'a été aussi forte qu'ici. Les commentaires de Zola, de Navery, les remarques ultérieures de Rouart sur la reprise de la toile pourraient laisser penser que, tardivement, dans les années 1890, Degas a « solidifié » une toile qui le laissait perplexe et qu'au Salon de 1868, la peinture pouvait être plus mince et lisse, n'avoir pas la matière épaisse de l'arrière-plan. Nous ne le pensons pas. Le portrait de Mlle Fiocre est peint alors que des discussions passionnées portent sur Courbet, initiateur selon Duranty, de la nouvelle peinture. Whistler, que Theodore Reff[9] cite, avec sa *Symphonie en blanc no 3* (Birmingham, Barber Institute) croquée au même moment par Degas, comme une source possible pour la composition de la toile de Brooklyn, a toujours avoué sa dette envers Courbet. Castagnary, de son côté, avait, dans son *Salon de 1866*, défendu Courbet, plaidant, selon ses propres termes, la cause de « toute la jeunesse idéaliste et réaliste qui vient après lui », et prônant, ainsi que l'a souligné Marcel Crouzet, « comme définition du mouvement pictural contemporain, une alliance monstrueuse du réalisme et de l'idéalisme[10] ». Degas semble ici suivre Castagnary à la lettre, introduisant, dans un décor réaliste, les éléments de la féérie. Car on chercherait en vain dans le paysage derrière Nouredda et ses suivantes la description exotique que proposait le livret de *La Source* — « Un défilé dans le Caucase ; partout des rocs inaccessibles. Une source s'échappe des flancs d'un rocher ; autour d'elle des plantes verdoyantes fleurissent. Des lianes grimpantes prennent naissance auprès de la source et montent en s'enroulant aux aspérités du rocher jusqu'au sommet où elles retombent portant des grappes de fleurs bleues[11] » —, mais on découvre un amas sévère et compact de rochers baignés par une eau lisse et sombre. Contrastant avec cette masse quelque peu oppressante, le calme et la lassitude des trois personnages, l'attitude tranquille du cheval qui va boire ; tranchant sur cet aggloméré où se mêlent bruns et verts profonds qui reprennent ces études de rochers, que l'on dits faits à Bagnoles-de-l'Orne lors d'un séjour chez les Valpinçon (voir L 191 et L 192 datés, un peu tardivement selon nous, de 1868-1870), les robes des deux suivantes et surtout le costume de Nouredda-Fiocre, « bonnet tartare en satin ponceau. Brodé de jais blanc, perles noires, perles rouges, paillettes or, [...] ceinture de pierreries et corsage de pierreries de Moïse ; boucles d'oreille de pierreries ; collier de pierreries ; dolman de dessus en pékin de soie bleu ciel orné galon argent[12] ».

Mieux comprise, la toile de Degas aurait pu faire figure de manifeste, insufflant une vie nouvelle à ce qui est déjà un héritage réaliste. Mais ce n'était peut-être pas son propos et ce n'était surtout pas le genre de Degas.

Passée donc à peu près inaperçue, elle est devenue, aujourd'hui, avec le temps, un des grands chefs-d'œuvre du peintre, résumant toutes les recherches pratiquées dans les années 1860 avec la peinture d'histoire — car *Fiocre* sort aussi de *Sémiramis* — et annonçant, malgré tout, les danseuses à venir par la présence émouvante et étrange, entre les deux solides pattes du cheval, des petits chaussons roses.

1. Paris, Archives Nationales, livret manuscrit AJ[13] 305.
2. Reff 1985, Carnet 20 (Louvre, RF 5634 ter, p. 20-21).
3. Reff 1985, Carnet 21 (coll. part., p. 12-13).
4. Rouart 1937, p. 40.
5. Marie Colombier, *Mémoires - Fin d'empire*, Paris, s.d., p. 98.
6. Un vieil abonné, *Ces demoiselles de l'Opéra*, Paris, 1887, p. 196.
7. *Ibid.*, p. 195.
8. Lettre de Manet à Fantin-Latour, le 26 août 1868, citée dans Moreau-Nélaton, 1926, I, p. 103.
9. Reff 1985, Carnet 20 (Louvre, RF 5634 ter, p. 17).
10. Crouzet 1964, p. 237-238.
11. Paris, Archives Nationales, livret manuscrit AJ[13] 505.
12. Description manuscrite, Paris, Bibliothèque de l'Opéra.

Historique

Atelier Degas ; Vente I, 1918, no 8.a, acquis par Seligmann, Berheim-Jeune, Durand-Ruel, Vollard, 80 500 F ; Vente, New York, American Art Association, 27 janvier 1921, no 68, acquis par Durand-Ruel pour A. Augustus Healy, James H. Post et John T. Underwood qui l'offrent au Brooklyn Museum.

Expositions

1868, Paris, 1er mai-20 juin, Salon, no 686 ; 1918 Paris, no 9 ; 1921, New York, Brooklyn Museum, *Paintings by Modern French Masters*, no 71, repr. frontispice ; 1922, New York, Brooklyn Museum, 29 novembre 1922-2 janvier 1923, *Paintings by Contemporary English and French Painters*, no 158 ; 1931 Paris, Rosenberg, no 37a ; 1932 Londres, no 391 ; 1933 Chicago, no 285 ; 1933 Northampton, no 9 ; 1934, San Francisco, California Palace of the Legion of Honor, 8 juin-8 juillet, *Exhibition of French Painting*, no 88, repr. ; 1935 Boston, no 10 ; 1936 Philadelphie, no 9, repr. ; 1940, New York, World's Fair, octobre, *European and American Paintings, 1500-1900*, no 277 ; 1942, Montréal, Art Association of Montreal, 5 février-8 mars, *Masterpieces of Painting*, no 65 ; 1944, New York, Wildenstein, 13 avril-13 mai, *Five centuries of Ballet, 1575-1944*, no 226 (« Mlle Fiocre dans le rôle de Nomeeda ») ; 1947 Cleveland, no 12, pl. XI ; 1949 New York, no 13, repr. ; 1953-1954 Nouvelle-Orléans, no 73 ; 1960 New York, no 13, repr. ; 1960 Paris, no 4 ; 1971, New York, Wildenstein, 4 mars-3 avril/Philadelphia Museum of Art, 15 avril-23 mai, *From Realism to Symbolism, Whistler and His World*, no 63, repr. p. 27 ; 1972, New York, Wildenstein and Co., 2 novembre-9 décembre, *Faces from the World of Impressionism and Post-Impressionism*, no 21, repr. ; 1978, Philadelphie, Philadelphia Museum of Art, 1er octobre-26 novembre 1978/Detroit, Detroit Institute of Arts, 13 janvier-18 mars 1979/Paris, Grand Palais, 29 avril-2 juillet, *L'art en France sous le Second Empire*, no 211, repr.

Bibliographie sommaire

R. de Navery, *Le Salon de 1868*, Paris, 1868, p. 42-43, no 686 ; Castagnary, *Le Bilan de l'année 1868*, Paris, 1869, p. 354 ; Jamot 1924, p. 25, 57, 58, 97, 135-136, pl. 18 ; 1924 Paris, p. 9-11 ; Rouart 1937, p. 21 ; Lemoisne [1946-1949], I, p. 60, 62, 63, II, no 146 ; Browse [1949], p. 21, 28, 51, 335, pl. 3 ; H. Wegener, « French Impressionist and Post-Impressionist Paintings in the Brooklyn Museum », *The Brooklyn Museum Bulletin*, XVI:1, automne 1954, p. 8-10, 23, fig. 4 ; Rewald 1961, p. 158, 186, repr. p. 175 ; Reff 1964, p. 255-256 ; Minervino 1974, no 282, pl. IX (coul.) ; É. Zola, « Mon Salon », *Le bon combat de Courbet aux impressionnistes*, Paris, 1974, p. 121-122 ; Reff 1976, p. 29-30, 214, 232, 298, 306 ; Reff 1985, p. 29-30, 214, 232, 298, 306, 327 no 33, fig. 9 ; 1984-1985 Paris, p. 18-19, fig. 16 (coul.) p. 18.

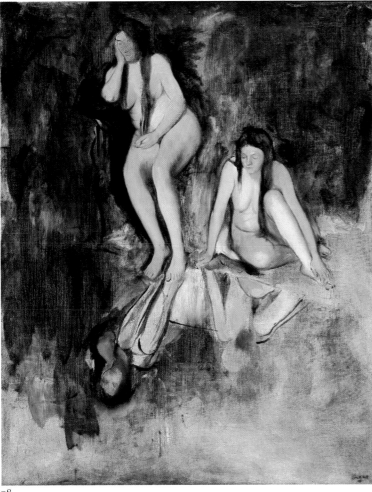

78

78

Étude de nus, *pour le portrait de Mlle Fiocre*

Huile sur toile
81,3 × 64,5 cm
Cachet de la vente en bas à droite
Buffalo, Albright-Knox Art Gallery. Don Paul
Rosenberg and Co., 1958 (58:2)

Lemoisne 148

Voir cat. n° 77.

Historique

Atelier Degas ; Vente I, 1918, n° 38, acquis par
Alphonse Kann, 14 500 F ; coll. Alphonse Kann,
Saint-Germain-en-Laye, de 1918 à 1948 ; héritiers
d'Alphonse Kann ; Walter Feilchenfeldt, Zurich, en
1952 ; Paul Rosenberg and Co., New York, en 1952 ;
donné par lui au musée en 1958.

Expositions

1924 Paris, n° 26 ; 1961, Toronto, Art Gallery of
Toronto, 21 juin-25 septembre, *Two Cities Collect*,
n° 9.

Bibliographie sommaire

Lemoisne [1946-1949], II, n° 148 ; Browse [1949],
p. 335, au n° 3 ; Minervino 1974, n° 283 ; Stephen
Nash, *et al.*, *Albright-Knox Art Gallery. Painting and
Sculpture from Antiquity to 1942*, Rizzoli, New
York, 1979, p. 212, repr. p. 213.

Les premières sculptures
n°ˢ 79-81

On ne sait trop quand Degas commença à faire de la sculpture. Lemoisne, recevant en 1919 les confidences du sculpteur Albert Bartholomé, rapporte que ce dernier, « son ami de toujours », « se souvient lui avoir vu faire très tôt, avant 1870, un grand bas-relief en terre tout à fait charmant, représentant grandeur demi-nature, des jeunes filles cueillant des pommes[1] ». Charles W. Millard a remarqué, avec raison, que Bartholomé, qui devint dans les années 1880 très proche de Degas et le fut pour le reste de sa vie, n'était en rien un « ami de toujours » : né en 1848, il ne connaissait certainement pas le peintre avant 1870. Pierre Borel, par ailleurs, dans un livre il est vrai très sommaire, mentionne une lettre de Degas « à mon ami Pierre Cornu » — nous ne savons rien de ce Pierre Cornu — dans laquelle, durant son périple italien, le jeune artiste s'interroge sur sa vocation : « Je me demande souvent si je serai peintre ou sculpteur. Je ne te cache pas que je suis très perplexe[2]. » Plus intrigantes que cette lettre qui paraît de pure fantaisie, quelques phrases d'Auguste De Gas dans la correspondance qu'il entretient en 1858 avec son fils alors à

Florence chez son oncle Bellelli ; il y est, en effet, question de deux plâtres lui appartenant, expédiés à Paris chez son ami Émile Lévy où Auguste De Gas les fait chercher : « J'ai envoyé chez Mad. Lévy retirer les plâtres, où Pierre a trouvé M. Lévy fils, qui a dit que les plâtres s'étaient brisés en route et qu'il les faisait réparer avec les siens par le mouleur[3]. » Un mois plus tard, Auguste De Gas précise : « M. Lévy a répondu à Pierre qu'il avait donné tes deux plâtres au mouleur pour les raccommoder[4]. » On ne sait trop, en l'absence de précisions, s'il s'agit d'œuvres originales ou bien plutôt de ces moulages commerciaux exécutés en Italie qui encombraient, d'ordinaire, l'atelier de tous les artistes.

Le témoignage le plus précieux — qui échappe à Rewald et que Millard, curieusement, n'utilise pas — est celui du journaliste Thiébault-Sisson : à l'été de 1897, rencontrant Degas à Clermont-Ferrand, il l'accompagna deux jours au Mont-Dore où le peintre faisait une cure, bénéfique mais ennuyeuse. Ravi d'avoir un interlocuteur, Degas se laissa aller à des confidences où la sculpture entrait pour beaucoup. « Comme je lui demandais, rapporte le journaliste, si l'apprentissage de ce nouveau métier lui avait coûté quelque peine, il s'écria : — Mais il y a longtemps que je le connais ce métier ! Depuis plus de trente ans je le pratique, non pas, à vrai dire, d'une façon régulière, mais de temps à autre, quand ça me chante ou que j'en ai besoin[5]. » Et pour expliquer ce « en avoir besoin », Degas d'évoquer la méthode de Dickens qui, selon ses biographes, « toutes les fois qu'il commençait à se perdre dans l'écheveau compliqué de ses personnages », fabriquait des figures portant leurs noms et les faisait dialoguer. Ce besoin de « recourir aux trois dimensions », Degas dit l'avoir ressenti dès sa Scène de steeplechase de 1866 (voir cat. n° 67) : n'ayant pas l'appui des photographies de Marey qui, plus tard, décomposeront le mouvement, peu désireux de se condamner comme Meissonier, « un des hommes les plus renseignés sur le cheval [qu'il ait] jamais connus », à s'arrêter pendant des heures sur les Champs-Élysées « pour étudier à leur passage les cavaliers montés ou les beaux et fringants attelages », il se lance dans le modelage. D'un possible cheval de cire préparant la Scène de steeplechase, il n'est rien resté — mais on sait la précarité des conditions de conservation dans l'atelier de Degas. En revanche, Rewald a sans doute raison lorsqu'il rattache le Cheval à l'abreuvoir (cat. n° 79) au Portrait de Mlle E[ugénie] F[iocre] ; à propos du ballet de la Source (voir cat. n° 77) et le date en conséquence de 1866-1868 (nous précisons 1867-1868) : attitudes rigoureusement semblables de l'animal sculpté et de celui qui figure sur la toile, même indication d'un sol légèrement pentu.

Il est, par contre, beaucoup plus difficile de

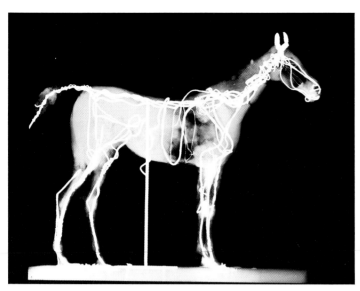

Fig. 74
Radiographie de la cire de *Cheval à l'arrêt*.

Bibliographie sommaire
1921 Paris, nᵒ 42 ; Havemeyer 1931, p. 223, Metropolitan 13A ; Paris, Louvre, Sculptures, 1933, nᵒ 1759, p. 70, Orsay 13P ; Rewald 1944, nᵒ II, Metropolitan 13A (daté 1865-1881) ; John Rewald, « Degas Dancers and Horses », *Art News*, XLIII : 11, septembre 1944, p. 23, repr. ; Borel 1949, repr., n.p. ; Rewald 1956, nᵒ II, Metropolitan 13A ; Beaulieu 1969, p. 370-372, fig. 2, Orsay 13P ; Minervino 1974, nᵒ S42 ; Millard 1976, p. 5-6, 20, 97, 100 (daté 1875-1881) ; Paris, Louvre et Orsay, Sculptures, 1986, p. 132, repr. p. 133, Orsay 13P.

A. *Orsay, Série P, nᵒ 13*
Paris, Musée d'Orsay (RF 2106)

Exposé à Paris

Historique
Édition en bronze fondue d'après la cire originale par A.A. Hébrard après la mort de l'artiste ; série P, acquise en 1930, grâce à la générosité des héritiers de l'artiste et des Hébrard ; entré au Louvre en 1931.

Expositions
1931 Paris, Orangerie, nᵒ 42 des sculptures ; 1937 Paris, Orangerie, nᵒ 228 ; 1969 Paris, nᵒ 226 ; 1973, Paris, Musée Rodin, 15 mars-30 avril, *Sculptures de Peintres*, nᵒ 46 ; 1984-1985 Paris, nᵒ 98 p. 210, fig. 222 p. 214.

B. *Metropolitan, Série A, nᵒ 13*
New York, The Metropolitan Museum of Art. Legs de Mme H.O. Havemeyer, 1929. Collection H.O. Havemeyer (29.100.433)

Exposé à Ottawa et à New York

dater le très classique Cheval arrêté *(cat. nᵒ 80) qui a peut-être servi pour l'une ou l'autre des scènes de courses exécutées par Degas durant les années 1860 ; il ne se relie directement à aucune œuvre connue de cette époque-là sinon au cheval vu de biais mené par Paul Valpinçon dans* Aux Courses en province *(voir cat. nᵒ 95). Il est tentant de proposer ici une date voisine de 1869 lorsque l'influence, si souvent négligée, du très médiocre Joseph Cuvelier, qui s'était fait une spécialité de statuettes équestres et dont la mort, en 1871, affectera profondément Degas, pouvait encore se faire sentir.*

Une récente exposition⁶, en publiant la radiographie de la cire du Musée d'Orsay (fig. 74), montra le génie d'improvisation de Degas qui, fabriquant son armature, entortille, en un réseau inextricable, des tiges métalliques et bâtit autour d'un bouchon de liège la tête de son animal. Cela aussi c'était le plaisir, pour reprendre un mot qu'il affectionnait, de faire de la sculpture, travailler un matériau mal connu, improviser, hasarder pour faire tenir, avancer tout doucement en terra incognita, *laisser dans un coin de l'atelier, recommencer plus tard pour, en fin de compte, réaliser avec les moyens du bord, quelques-unes des plus belles sculptures du XIXᵉ siècle.*

1. Lemoisne 1919, p. 110.
2. Borel 1949, p. 7.
3. Lettre d'Auguste De Gas à son fils, de Paris à Florence, le 28 août 1858, coll. part.
4. *Id.*, le 6 octobre 1858.
5. Thiébault-Sisson, « Degas sculpteur raconté par lui-même », *Le Temps*, 23 mars 1921.
6. 1986 Paris, p. 58-59, 144, fig. 153, 154.

79

Cheval à l'abreuvoir

Bronze
Original : cire rouge (Upperville [Virginie], Collection M. et Mme Paul Mellon)
Sur la terrasse devant à gauche *Degas* ; à l'arrière droite *Cire perdue A.A. Hébrard 13/P* ; gravé dessous *13*
H. : 16,4 cm

Rewald II

79 (Metropolitan)

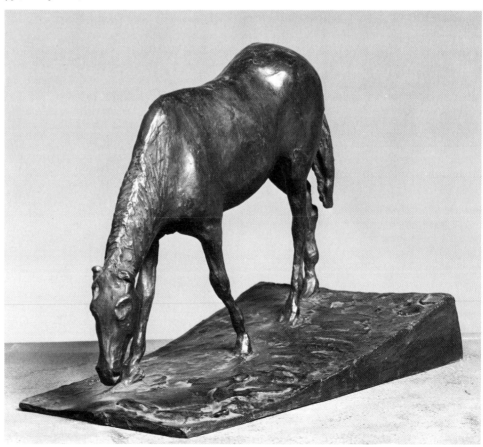

80

Cheval à l'arrêt

Vers 1869
Statuette cire avec socle de bois
Sur le socle près de la jambe postérieure gauche *Degas*
H. : 29,5 cm (avec socle : 31,5 cm)
Paris, Musée d'Orsay (RF 2772)

Exposé à Paris

Rewald III

Historique
Atelier Degas ; héritiers de l'artiste ; A.A. Hébrard, Paris, de 1919 jusque vers 1955 ; consigné par Hébrard chez M. Knœdler and Co., New York ; acquis par Paul Mellon en 1956 ; donné par lui au Musée du Louvre en 1956.

Expositions
1955 New York, nº 2 ; 1967-1968 Paris, Orangerie, nº 328 ; 1969 Paris, nº 227 ; 1986 Paris, nº 64, repr.

Bibliographie sommaire
Rewald 1956, III, nº 47, p. 4-5 ; Beaulieu 1969, nº 6, p. 373 ; Minervino 1974, nº S 47 ; Millard 1976, p. 20, 35 ; Paris, Louvre et Orsay, Sculptures, 1986, p. 138, repr.

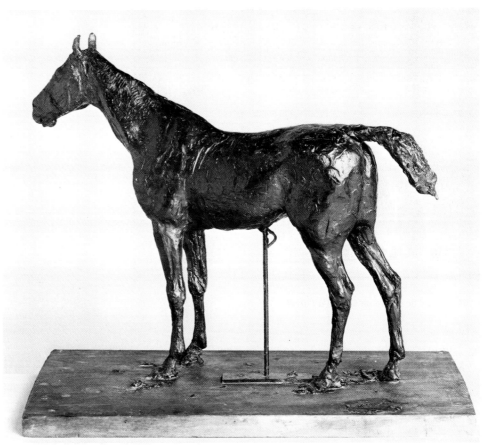

80

81 (Metropolitan)

81

Cheval à l'arrêt

Bronze
Original : cire rouge (Paris, Musée d'Orsay [RF 2772])
Sur la terrasse à gauche *Degas ;* devant à droite *Cire perdue A.A. Hébrard 38/P*
H. : 29 cm

Rewald III

Bibliographie sommaire
1921 Paris, nº 47 ; Havemeyer 1931, p. 223, Metropolitan 38A ; Paris, Louvre, Sculptures, 1933, nº 1764, p. 70, Orsay 38P ; Rewald 1944, nº III, Metropolitan 38A (1865-1881) ; Borel 1949, repr., n.p. ; Rewald 1956, nº III ; Pierre Pradel, « Quatre Cires Originales de Degas », *La Revue des Arts,* 7ème année, janvier-février 1957, repr., p. 30, fig. 2, cire ; Beaulieu 1969, p. 373 ; Minervino 1974, nº S47 ; Millard 1976, p. 20, 35 (daté 1875-1881) ; Paris, Louvre et Orsay, Sculptures, 1986, p. 133, repr., Orsay 38P.

A. *Orsay, Série P, nº 38*
Paris, Musée d'Orsay (RF 2111)

Exposé à Paris

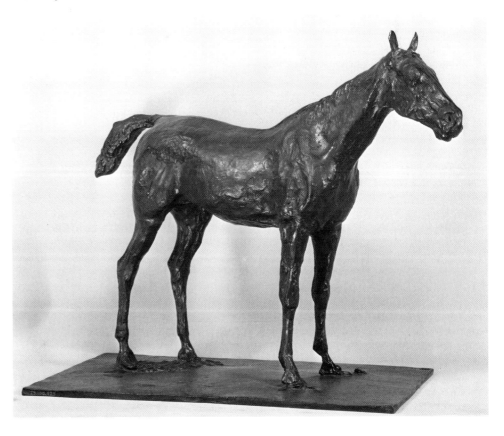

Historique
Édition en bronze fondue d'après la cire originale par A.A. Hébrard après la mort de l'artiste ; série P, acquise en 1930, grâce à la générosité des héritiers de l'artiste et des Hébrard ; entré au Louvre en 1931.

Expositions
1931 Paris, Orangerie, n° 47 des sculptures ; 1937 Paris, Orangerie, n° 231 ; 1969 Paris, hors cat. ; 1971, Leningrad/Moscou, *Les Impressionnistes français*, p. 58 ; 1971, Madrid, Musée d'art contemporain, avril, *Los impressionistas franceses*, n° 105, repr. ; 1984-1985 Paris, n° 92 p. 209, fig. 212.

B. *Metropolitan, Série A, n° 38*
New York, The Metropolitan Museum of Art. Legs de Mme H.O. Havemeyer, 1929.
Collection H.O. Havemeyer (29.100.425)

Exposé à Ottawa et à New York

Historique
Acheté à A.-A. Hébrard par Mme H.O. Havemeyer, 1921 ; légué au musée en 1929.

Expositions
1922 New York, n° 50 ; 1923-1925 New York ; 1925-1927 New York ; 1930 New York, à la collection de bronze, n°s 390-458 ; 1974 Dallas, sans n° ; 1977 New York, n° 3 des sculptures.

82

Monsieur et Madame Édouard Manet

Vers 1868-1869
Huile sur toile
65 × 71 cm
Kitakyushu, Kitakyushu Municipal Museum of Art (0-119)

Lemoisne 127

Souvent évoquées, mais peu documentées, les relations de Degas et Manet, telles que nous les voyons aujourd'hui, reposent, dans une large mesure, sur des sources imprécises, que le peu d'échanges directs que nous avons de l'un à l'autre — quelques lettres en 1868-1869 — ne permet guère de préciser. Leur rencontre tient de la légende dorée et reproduit les rencontres quasi-mythiques de deux grands artistes, Cimabue et Giotto, Pérugin et Raphaël. Passant un jour au Louvre — Tabarant précise que nous sommes en 1862[1] —, Manet aurait, selon Moreau-Nélaton, aperçu le jeune Degas — Manet est son aîné de deux ans et demi — attaquant directement sur le cuivre une copie gravée de l'*Infante Marguerite* de Vélázquez. Exclamation de Manet qui s'étonne de la hardiesse du jeune peintre et, voyant qu'il ne se dépêtrait pas de la copie commencée, hasarde quelques conseils : « Degas ne s'en tirait point, et se gardait d'oublier (c'est de lui-même que je le tiens) la leçon donnée par Manet le même jour que sa durable amitié[2] ». Quoiqu'il en soit de l'exactitude de ces témoignages, il semble bien que ce fut à la fin des années 1860 et au début des années 1870 que les relations entre les deux artistes ont été les plus intenses. La correspondance de Berthe Morisot, celle de Degas avec Tissot, quelques lettres inédites de Manet à Degas, l'évident intérêt mutuel que nous lisons dans leurs œuvres (voir cat. n° 68), sans oublier ce double portrait, l'attestent. L'admiration réciproque — Degas, après la mort de Manet, réunira une magnifique collection d'œuvres de son aîné — s'assombrit de mots cruels de l'un sur l'autre, avidement rapportés par les épigones qui s'amusent de la rivalité des deux hommes : commentaires malveillants de Manet sur le peu d'intérêt de Degas pour les femmes[3], remarques acides de Degas et qui se multiplieront dans les années 1870, sur le côté « bourgeois » de Manet et son désir d'« arriver ». Mais Manet, s'ennuyant à Boulogne-sur-Mer à l'été de 1868, regrette, avant tout, la conversation du « grand esthéticien Degas » et aimerait qu'il lui écrive[4]. Degas, quatre ans plus tard, se plaindra de la Nouvelle-Orléans, dans une lettre à Tissot, de n'avoir pas de nouvelles de Manet.

Quatre lettres inédites de Manet à Degas que l'on peut dater de 1868-1869 (coll. part.) — les seuls témoignages directs que nous ayons sur leurs relations, le reste étant des propos rapportés ou des « on-dit » — permettent de préciser leurs rapports : une invitation à dîner non datée avec les Stevens et Puvis de Chavannes ; un court billet où Manet regrette d'avoir manqué Degas chez Tortoni et les Stevens ces jours derniers et demande si Auguste De Gas reçoit le lendemain ; un autre mentionné par Reff[5] qui le date justement de juillet 1869 où Manet prie Degas de lui renvoyer les deux volumes de Baudelaire qu'il lui a prêtés ; enfin une plus longue lettre du 29 juillet 1869, postée à Calais, dans laquelle Manet propose à Degas de l'accompagner à Londres où « il y aurait peut-être un débouché pour [leurs] produits ».

Si elles ne témoignent pas d'une étroite amitié — qui n'a jamais été —, ces lettres prouvent des relations fréquentes et des intérêts communs. Le milieu dans lequel évolue Degas est alors, très largement, celui de Manet, amis du café Guerbois, Duranty, Fantin, Zola — Manet demande à Degas dans la lettre du 29 juillet 1869 (coll. part.) de le saluer pour lui —, Alfred Stevens dont ils fréquentent les mercredis, les Morisot, Nina de Callias. Souvent ils se retrouvent chez Mme Manet mère qui reçoit dans son appartement de la rue de Saint-Pétersbourg ou chez Degas père, rue de Mondovi. Il n'y a donc rien d'étrange à ce que Degas, qui peignit plusieurs de ses amis artistes, fasse aussi le portrait de ce Manet qu'il admirait et qui l'irritait tout à la fois.

Si le portrait des époux Manet a tant attiré l'attention, c'est en raison de l'incident auquel il donna lieu et qui est rapporté, côté Manet par Moreau-Nélaton, côté Degas par Ambroise Vollard, écrivant l'un comme l'autre dans les années 1920 et s'appuyant sur des souvenirs tardifs. Visitant donc un jour Degas, Ambroise Vollard — nous sommes au tournant du siècle — aperçoit dans l'atelier « une de ses toiles représentant un homme assis sur un canapé et à côté une femme qui avait été coupée en deux dans le sens de la hauteur ». Une photographie contemporaine de Degas

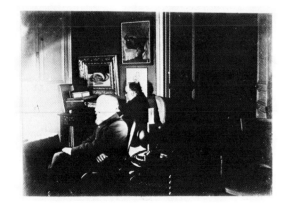

Fig. 75
Degas et Bartholomé,
vers 1895-1900, photographie,
Paris, Bibliothèque Nationale.

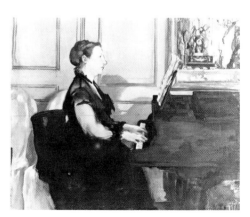

Fig. 76
Manet, *Mme Manet au piano,*
vers 1867-1868, toile,
Paris, Musée d'Orsay.

avec Bartholomé (fig. 75) nous montre, voisinant avec le *Jambon* de Manet, le double portrait dans l'état où le vit le marchand : encadré d'une baguette de bois sombre au biseau blanc ou doré, il n'est pas encore élargi de la bande de toile préparée que Degas lui-même, songeant sans doute, selon sa propre formule, à « rétablir » Mme Manet, fit adjoindre un peu plus tard puisqu'il parut ainsi à la première vente de l'atelier. Suit la relation de l'incident :

Vollard — Qui a coupé ce tableau ?

Degas — Dire que c'est Manet qui a fait cela ! Il trouvait que Mme Manet faisait mal. Enfin... je vais essayer de « rétablir » Mme Manet. Le coup que cela m'a fait quand j'ai revu mon étude chez Manet... Je suis parti sans lui dire au revoir, en emportant mon tableau. Rentré chez moi, je décrochai une petite nature morte qu'il m'avait donnée. « Monsieur, lui écrivis-je, je vous renvoie vos *Prunes* ».

Vollard — Mais vous vous êtes revus après avec Manet.

Degas — Comment voulez-vous que l'on puisse rester mal avec Manet ? Seulement il avait déjà vendu les Prunes. Ce qu'elle était jolie cette petite toile ! Je voulais comme je vous le disais, « rétablir » Mme Manet pour lui rendre son portrait, mais à force de remettre au lendemain, c'est resté comme ça...

Moreau-Nélaton, de son côté, donne une version concordante de l'« affaire », causée par un Manet supportant mal « une déformation des traits de sa chère Suzanne » mais ne mentionne pas le renvoi par Degas ulcéré des *Prunes*. Aucune indication de dates chez Vollard ; en revanche Moreau-Nélaton situe cet incident dans le chapitre de son ouvrage consacré aux années 1877-1879 alors que Degas est déjà un « ami de vingt ans ».

Si nulle part n'est précisée la date d'exécution du tableau, il est légitime de penser que Manet n'a pas attendu plusieurs années pour perpétrer son forfait et que le découpage de la toile dut suivre, de très près, sa remise aux époux Manet. Il est toutefois hors de question de dater cette œuvre, suivant l'hypothèse de Moreau-Nélaton, autour de 1877-1879 ; sans doute faut-il être alors plus attentif au témoignage de Mme Morisot évoquant, en 1872, le « replâtrage » qui suivit une brouille — elle

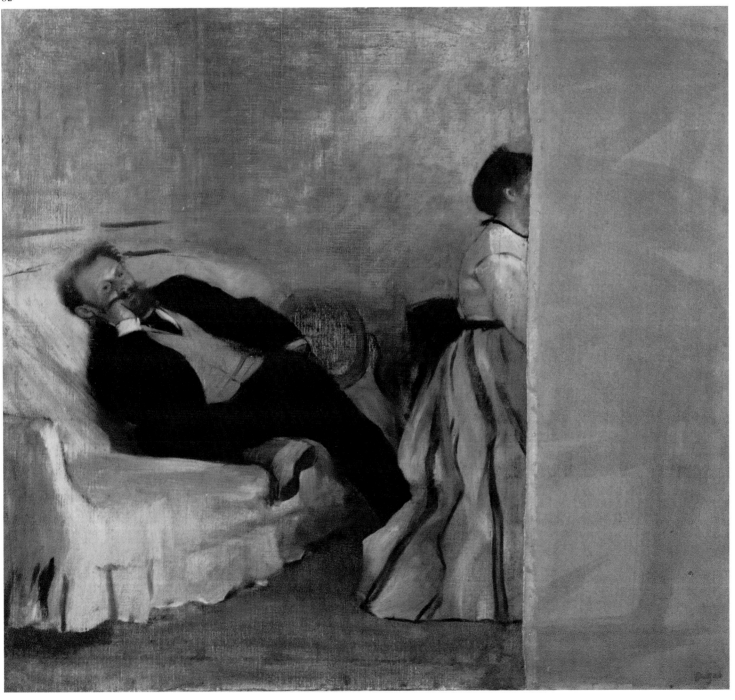

n'en précise pas le motif mais il pourrait fort bien s'agir de la mutilation du double portrait — entre les deux artistes.

Un précieux renseignement pourrait être donné par ces *Prunes* qui, selon Vollard, furent le cadeau en retour de Manet à Degas. Mais de *Prunes* de Manet, Denis Rouart et Daniel Wildenstein n'en mentionnent que de fort tardives (1880, R.W. 363); rien dans les années 1860 sinon ces *Noix dans un saladier* (1866, R.W. 119), refusées par Tabarant, supposées avoir été offertes par Manet à Degas après un dîner durant lequel Manet avait cassé un saladier et que Degas aurait restitué, après une brouille dont le motif n'est pas précisé mais qui pourrait être celle qui nous occupe.

S'il est donc difficile de déterminer la date de l'incident, la toile elle-même peut être datée plus précisément. Un premier renseignement nous est fourni par le petit tableau de Manet représentant « *Mme Manet au piano* » (fig. 76) couramment daté de 1867-1868 et peint dans l'appartement de Mme Manet mère au troisième étage de la rue de Saint-Pétersbourg où les époux Manet n'habitèrent qu'à partir d'octobre 1866[6]. De toute évidence, Degas place la scène au même endroit: mêmes fauteuils recouverts de housses blanches, même position du piano le long du mur, même chaise sur laquelle s'assied Mme Manet, et si le décor chez Degas est très elliptique, on lit cependant au-dessus de Manet, vautré sur le canapé, les deux lignes parallèles de l'or des boiseries. Il faut donc repousser d'un an au moins la date de 1865 donnée par Lemoisne et communément admise et situer l'exécution du double portrait, au plus tôt, fin 1866-début 1867. Nous placerions plus volontiers encore au moment d'intenses relations entre Degas et Manet, soit vers 1868-1869, ce que corroborent la légèreté et la finesse de la peinture plus proche du portrait de *Madame Théodore Gobillard* (cat. n° 87) que de ceux de *Giovanna et Giulia Bellelli* (cat. n° 65) ou de *Monsieur et Madame Edmondo Morbilli* (cat. n° 63).

Pour la dernière fois avant les tardifs portraits des époux Rouart (L 1437 à L 1444), Degas peint un couple marié, la femme que l'on devine attentive à son piano, le mari affalé sur le canapé dans une pose et avec un air dont ceux qui l'ont fréquenté, Jacques-Émile Blanche ou George Moore, ont souligné l'exactitude. Manifestement ennuyé — Moreau-Nélaton le voit toutefois « grisé par le parfum enveloppant de la mélodie[7] » — Manet qui, au dire de son ami Antonin Proust, avait peu de goût pour la musique, ne paraît écouter que d'une oreille distraite cette excellente musicienne qu'était sa femme. Nonchalant — chez Degas père, il s'asseyait en tailleur à même le sol[8] — ne « posant » pas à la différence de Gustave Moreau ou de James Tissot (cat. n° 75), rien en lui ou autour de lui n'indique l'artiste.

Mais Degas, qui s'amuse de cette image familière, le portraiture avec un plaisir évident, rivalisant, en grand admirateur qu'il était de l'art de peindre Manet, d'onctuosité avec lui, dans une gamme claire de blancs, de gris, de saumon, seulement assombrie de la masse noire de l'habit et qui est déjà celle de la *Répétition de chant* (cat. n° 117), usant enfin d'une matière dont on ne peut qu'admirer, reprenant les termes qu'il emploiera un peu plus tard pour vanter le talent de son modèle, le « fini » et le « caressé »[9].

1. Adolphe Tabarant, *Manet et ses œuvres*, Paris, 1947, p. 37.
2. Moreau-Nélaton 1926, I, p. 36.
3. Morisot 1950, p. 31 (22-23 mai 1867).
4. Moreau-Nélaton 1926, p. 102.
5. Reff 1976, p. 150.
6. Voir lettre de Manet à Zola, le 15 octobre 1866, dans *Manet* (cat. exp. Paris, 1983), p. 520.
7. Moreau-Nélaton 1926, II, p. 40.
8. M. Guérin, « Le portrait du chanteur Pagans et de M. de Gas père par Degas », *Bulletin des Musées de France*, 3, mars 1933, p. 34-35.
9. Lettre de Degas à Tissot, le 30 septembre 1871, Paris, Bibliothèque Nationale, Département des manuscrits, publiée en anglais dans Degas Letters 1947, p. 11.

Historique

Atelier Degas; Vente I, 1918, n° 2, repr., acquis par Trotti, 40 000 F. Coll. Wilhelm Hansen, Copenhague, de 1918 à 1923; acquis par Kojiro Matsukata, Paris, Tôkyô, 1923; coll. Kyuzaemon Wada, Tôkyô; coll. part., Tôkyô, 1967; déposé au Musée national d'art occidental, de 1971 à 1973; acquis par le musée en 1974.

Expositions

1922, Copenhague/Stockholm/Oslo, Foreningen for Fransk Kunst, *Degas,* n° 6; 1924 Paris, n° 20; 1924-1925, San Francisco, California Palace of the Legion of Honor, *Inaugural Exposition of French Art,* n° 16; 1953, Osaka, Fujikawa Galleries, *Occidental Renowned Paintings,* n° 4; 1953, Tôkyô, Musée national d'art moderne, *Japan and Europe,* n° 72; 1960, Tôkyô, Musée national d'art occidental, *Selected Masterpieces of Collection Matsukata,* n° 29; 1974, Kitakyushu, *Opening Exhibition of Kitakyushu Municipal Museum,* n° 101.

Bibliographie sommaire

George Moore, *Impressions and Opinions,* Scribners, New York, 1891, p. 321; Lafond 1918-1919, II, p. 12, repr.; Jacques-Émile Blanche, *Propos de Peintre: de David à Degas,* Paris, 1919, p. 148; Vollard 1924, p. 85-86; Moreau-Nélaton 1926, I, p. 36; Boggs 1962, p. 22, 23, 24, 91 n. 10, 11, 15, pl. 42; Lemoisne [1946-1949], I, p. 51, II, n° 127; Minervino 1974, n° 214; Y. Yamane, *Degas, « Portrait de M. et Mme Manet »,* Kitakyushu, 1983.

Victoria Dubourg

Vers 1868-1869
Huile sur toile
81,3 × 64,8 cm
Signé en bas à droite *Degas*
Toledo, The Toledo Museum of Art. Don de M. et Mme William E. Levis (63.45)

Lemoisne 137

Née en 1840, peintre de nature morte — elle exposa régulièrement à partir du Salon de 1869 — Victoria Dubourg survit aujourd'hui parce qu'elle fut la femme, puis la veuve, non pas abusive mais assurément attentive, de Fantin-Latour. Degas l'a vraisemblablement rencontrée dans ce milieu Manet-Morisot, qu'il fréquentait à la fin des années 1860 à moins que ce ne soit chez le père de la jeune femme dont il note l'adresse « 47 r[ue] N[eu]ve St Augustin » dans un carnet utilisé à partir de 1867.

Pour le portrait de Toledo, nous possédons quelques dessins qui, par rapport à la composition définitive, montrent de minimes mais intéressantes modifications. Degas semble avoir trouvé d'emblée l'attitude de son personnage assis sur une chaise placée contre un mur, les mains jointes, le buste légèrement penché en avant et, après une étude d'ensemble (III:239.3), il en détaille le visage (III:238.2) et les mains (III:239.2). Un rapide croquis dans un de ses carnets donne par ailleurs les grandes lignes de la composition[1], indiquant très sommairement le décor qui évoluera sensiblement par la suite: s'il est difficile de lire ce qui borde Victoria Dubourg sur la droite — dessin au mur ou indication rapide d'une cheminée —, se détache, au centre, un tableau de petit format, au cadre épais, accroché derrière la tête de la jeune femme. Lorsque l'on rapproche ce croqueton de celui pour le portrait de Tissot (voir cat. n° 75), dans ce même carnet[2], la comparaison est frappante et incite à proposer une date très voisine.

Degas cependant, lorsqu'il passe à l'huile, choisit d'abandonner — dans un second temps car le repentir se lit encore sur le mur nu — cette idée d'un tableau jouxtant la tête de la femme peintre et qui, comme dans le cas de Tissot, aurait très certainement eu un étroit rapport avec les activités ou les goûts du modèle. Il le gomme et supprime, ce faisant, toute référence explicite aux occupations de Mlle Dubourg; malgré cela, ce portrait reste plus proche de ceux d'artistes amis qu'il fréquentait alors que des images plus mondaines d'une Madame Camus ou même d'une Yves Gobillard (voir cat. n° 87). Assise avec une attitude peu féminine, sur une chaise droite, dans le coin banal d'un salon bourgeois, vêtue d'une très simple robe brune avivée de la seule coquetterie d'un nœud vert

83

1. Reff 1985, Carnet 21 (coll. part., p. 27).
2. *Ibid.*, p. 6.
3. Morisot 1950, p. 29.

d'un atelier, le pinceau à la main — mais cela sans doute pour une femme « ne se faisait pas » — reconnaissant cependant, le regard, les mains, le bouquet, la chaise vide, que, selon son expression, elle aussi était « du bâtiment ».

Historique

Atelier Degas ; Vente I, 1918, n° 87 (« Portrait d'une jeune femme en robe brune »), acquis par Mme Lazare Weiller, Paris, 71 000 F ; coll. Paul-Louis Weiller, Paris ; Paul Rosenberg, New York ; coll. M. et Mme William E. Levis, Perrysburg (Ohio) ; donné par eux au musée en 1963.

Expositions

1924 Paris, n° 23, repr. (« Portrait de Mlle Dubourg [Mme Fantin-Latour] ») ; 1931 Paris, Rosenberg, n° 26, pl. IV ; 1936 Venise, n° 10 ; 1940-1941 San Francisco, n° 29, pl. 68 ; 1941, Los Angeles County Museum, juin-juillet, *The Painting of France Since the French Revolution*, n° 35 ; 1941 New York, n° 35, fig. 41 ; 1966, La Haye, Mauritshuis, 25 juin-5 septembre, *Dans la lumière de Vermeer*, n° 43, repr.

Bibliographie sommaire

Lemoisne [1946-1949], I, p. 56, II, n° 137 ; Boggs 1962, p. 31, 48, 92 n. 50, 117, fig. 50 ; 1967 Saint Louis, p. 84-86 ; Minervino 1974, n° 221 ; *The Toledo Museum of Art. European Paintings,* Toledo, 1976, p. 52, pl. 244 ; 1987 Manchester, p. 17, 20-21, fig. 12.

84

Intérieur, *dit aussi* Le Viol

Vers 1868-1869
Huile sur toile
81 × 116 cm
Signé en bas à droite *Degas*
Philadelphie, Philadelphia Museum of Art. Collection Henry P. McIlhenny. En mémoire de Frances P. McIlhenny (1986-26-10)

Lemoisne 348

Récemment entré au musée de Philadelphie après la mort de celui qui fut son propriétaire pendant cinquante ans, Henry McIlhenny, *Intérieur* est peut-être l'œuvre la plus mystérieuse de Degas, inexplicable, déroutante mais assurément un de ses chefs-d'œuvre, « parmi ces chefs-d'œuvre, le chef-d'œuvre » déclare même George Grappe[1], alors qu'Arsène Alexandre assure : « Il n'est pas dans toute la peinture moderne de page plus saisissante, plus *austère* et d'une plus haute morale, auprès de laquelle les *Confessions* de J.J. Rousseau ne sont que platitude déclamatoire[2]. »

La difficulté commence avec le titre même du tableau. Lemoisne, le premier, affirme, en 1912, que le titre de cet *Intérieur* était le *Viol,* une appellation très souvent reprise par la

autour du cou, Victoria Dubourg, attentive au travail du peintre, le fixe de son regard intelligent ; les mains jointes se détachent en pleine lumière sur le fond sombre du tissu, et prennent, au centre de la composition, une très grande importance, évocation discrète du métier du modèle qui « travaille de ses mains », comme fait allusion à son exclusif talent de peintre de nature morte, le bouquet posé sur la cheminée.

La date proposée par Lemoisne, 1866, nous paraît un peu précoce : le croquis, précédemment cité, se trouve dans un carnet utilisé en 1867-1868 ; par ailleurs, le modèle ne semble entrer véritablement dans le circuit Manet, Degas, Morisot que vers 1868-1869. Un élément essentiel vient corroborer cette hypothèse : la chaise vide contre le mur, qui fut sans doute, comme le laissent penser certaines hésitations, rajoutée sur la toile dans un second temps — elle n'apparaît pas sur l'étude

d'ensemble de la IIIe vente et reste très indécise dans le carnet mentionné — cette chaise vide qui est déjà celle de Fantin-Latour. Au printemps de 1869, répondant à une lettre de sa sœur Berthe Morisot, Edma Pontillon jugeait sévèrement ce dernier : « il a certainement baissé depuis son intimité avec Mlle Dubourg ; je ne puis croire que c'est là l'être qui faisait notre admiration l'année dernière...[3] ». Les relations Fantin-Victoria Dubourg devinrent donc étroites vers la fin de 1868 et Degas, qui ne négligeait pas les potins de ce milieu féroce — il en fit également les frais —, était, comme tout le monde, « au courant ». Alors, à sa manière, il fait ce « double portrait », la jeune femme et la fantomatique présence de son fiancé — ils devaient se marier plusieurs années après, en 1876 — donnant à son modèle une consistance que n'ont pas toujours les femmes qu'il portraiture, hésitant certes à la montrer vraiment peintre au milieu

suite d'autant qu'elle correspondait, pour beaucoup, à ce qu'ils lisaient dans cette scène domestique. Ernest Rouart soutient que c'est Degas lui-même « Dieu sait pourquoi » qui l'intitula ainsi[3]. Rien toutefois ne vient corroborer cette hypothèse. Lorsque Degas dépose le 15 juin 1905 sa toile chez Durand-Ruel, elle est simplement intitulée *Intérieur* (*Scène d'intérieur* en 1909). Paul Poujaud, de son côté, qui fut un intime du peintre et vit, pour la première fois, le tableau en 1897, affirme dans une lettre à Marcel Guérin : « Il ne me l'a jamais appelé le *Viol*. Ce titre n'est pas de sa langue. Il a dû être trouvé par un littérateur, un critique[4]. »

La date d'exécution est tout aussi controversée. Lemoisne la place vers 1874, Boggs vers 1868-1872 et Reff vers 1868-1869. Pour de multiples raisons, nous souscrivons entièrement à l'opinion du professeur Reff — celle déjà de Paul Poujaud en 1936 « avant 1870 mais sans précision[5] » — qui écrivit en 1972 une étude longue et détaillée sur cette œuvre, faisant surgir de nouveaux matériaux et avançant de très pertinentes conclusions. Une esquisse d'ensemble, la seule que nous connaissions, très sommaire et présentant

par rapport à la toile définitive de nombreuses différences est, en effet, griffonnée au dos d'un imprimé annonçant un changement d'adresse et portant la date du 25 décembre 1867 (fig. 77). Dans un carnet de la Bibliothèque Nationale utilisé entre 1867 et 1872 — nous ne pensons pas, contrairement à Reff, qu'il l'ait été après cette date —, Degas esquisse, à la mine de plomb, la chambre vide, sans le lit mais avec le coffret ouvert sur la table[6] et, deux pages plus loin, l'homme appuyé contre le mur[7]. À l'exception d'une étude du lit seul (IV : 266) qui complète la précédente, Degas ne s'attachera ensuite qu'aux figures isolées de l'homme et de la femme cherchant pour chacun d'eux l'attitude — plus que la position — la plus juste. Pour l'homme, dont il existe une étude de la tête au pastel (L 349), le modèle aurait été le peintre Henry Michel-Lévy que Degas représenta plus tard dans son atelier (L 326, Lisbonne, Musée Calouste Gulbenkian) ou, plus vraisemblablement, un certain M. Roman ou de Saint-Arroman (BR 51) dont nous ne savons rien. Parmi toutes ces esquisses peintes ou dessinées, il en est une troublante (fig. 78) qui montre derrière l'homme toujours adossé, s'encadrant dans la

porte, le manchon à la main, le visage dissimulé par une voilette, la jeune femme en tenue de ville et propose donc, momentanément, une version différente de la toile de Philadelphie.

Pendant l'élaboration de cette toile, Degas bénéficia des conseils d'un de ses amis, gribouillées sur une enveloppe à son nom et portant l'adresse de son atelier au 13 rue de Laval. L'auteur anonyme, après s'être excusé du retard qui lui a fait manquer le peintre — « Jenny mise à la porte. Pierre tout embêté, voiture difficile à trouver, retard à cause d'Angèle, arrivé trop tard au café, mille excuses. » —, s'épanche sur le tableau en chantier qu'il vient de voir dans l'atelier : « Je ne vous ferai des compliments du tableau que de vive voix — prendre garde à la descente de lit choquant, la chambre trop clair dans les fonds, pas assez de mystère — la boîte à ouvrage trop voyante ou alors pas assez vivante la cheminée pas assez dans l'ombre (pensez à l'indécision du fond de la femme verte de Millais sans vous commander) trop roux le parquet — pas assez propriétaire les jambes de l'homme — seulement dépêchez-vous, il n'est que temps serai ce soir chez

84

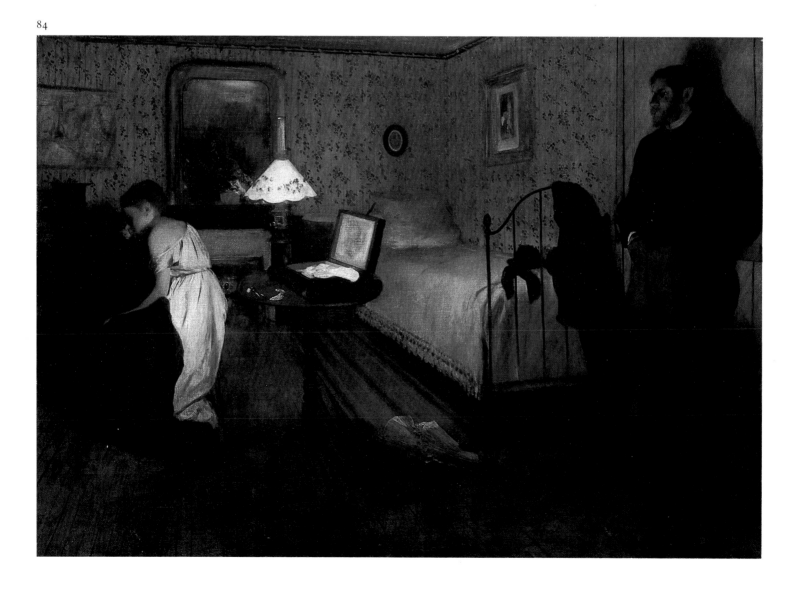

Stevens, pour la glace l'effet je crois [croquis très sommaire du miroir sur la cheminée] le plafond doit être plus clair dans la glace très clair en mettant la chambre dans l'ombre » ; et, après avoir répété « dépêchez-vous dépêchez-vous », il poursuit au dos « à côté de la lampe sur la table quelque chose de blanc pour enfoncer la cheminée pelote et fil (nécessaire) [croquis sommaire de la table avec le coffret ouvert, la base de la lampe et une pelote percée d'épingles]. plus noir sous le lit. Une chaise là ou derrière la table ferait peut-être bien et ferait pardonner la descente de lit [croquis d'une chaise devant la table][8] ».

Nous ignorons malheureusement l'identité de ce proche de Degas. Paul Poujaud, à qui appartint la mystérieuse enveloppe, après avoir écarté Duranty (« Degas ne prenait pas d'avis chez les critiques »), pense à un peintre ; Bracquemond ? mais Degas « l'estimait sans sympathie » ; « Le mot Millais peut faire penser à un peintre d'Angleterre... Whistler, Edwards, Legros... Tout cela est pour vous répondre, car je ne devine rien. C'est peut-être un peintre oublié, habitué du café Guerbois[9] ». Reff, après avoir identifié les deux personnes mentionnées comme étant le peintre Pierre

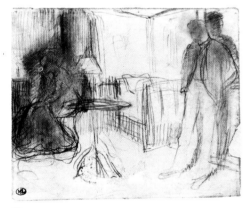

Fig. 77
Étude pour « Intérieur »,
vers 1868-1869, mine de plomb,
Paris, Musée du Louvre (Orsay),
Cabinet des dessins, RF 31779.

Prins et la musicienne Jenny Clauss, pense, sans doute avec raison, comparant les écritures et faisant le tour des candidats possibles (un artiste suffisamment lié à Degas pour se permettre des conseils, au fait de son projet et connaissant bien la peinture anglaise), que le correspondant anonyme est James Tissot (ce qui renforcerait une datation antérieure à 1871 puisqu'après la Commune, Tissot dut s'exiler à Londres). Degas semble avoir suivi, en tout cas, quelques-uns de ses avis, accentuant la pénombre, assombrissant le plancher, rajoutant une note blanche sur la table, éclaircissant le plafond dans le miroir.

Achevée, la toile aurait été remaniée, selon les dires d'Ernest Rouart, « vers 1903 », grâce au concours de Chialiva « peintre très savant et très documenté sur la technique [...] qui lui donna les moyens de reprendre, si longtemps après, ce tableau et de le retoucher sans l'altérer aucunement[10]. » Paul Poujaud, dans la correspondance largement inédite qu'il entretint en 1936 avec Marcel Guérin, est plus prudent : « Vous vous souvenez sans doute qu'[*Intérieur*] était accroché dans une salle chez Durand-Ruel rue Laffitte à la fin du XIXe siècle ou au commencement du XXe siècle [en fait entre 1905 et 1909, date de son achat par Jaccaci] et je me rappelle avoir entendu dire que Degas — qui ne voyait déjà presque plus — avait repris son tableau et y avait fait quelques retouches ». Et il poursuit, plus loin : « Quant aux adjonctions ou retouches de 1900, on dit chez Durand-Ruel que ce sont les petites fleurs rouges et vertes sur l'abat-jour. Je crois, pour ma part, que la petite perle verte à l'oreille de la femme a été ajoutée en même temps, car elle ne figure pas sur l'étude de la femme que j'ai achetée à la succession de Marcel Bing et qui provient de la vente Degas. Cette étude est très fidèlement

Fig. 78
Étude pour « Intérieur »,
vers 1868-1869, toile,
coll. part., L 353.

reproduite dans le tableau, sauf — outre la perle — que Degas a ajouté dans le tableau un petit nez en l'air et une main — pas très jolie — en lumière alors que dans mon étude le nez (droit) et la main sont dans l'ombre[11]. » La toile semble, à vrai dire, très homogène et les éventuelles retouches n'ont certainement été que très ponctuelles.

Depuis son apparition au début du siècle, ce tableau a donné lieu à de multiples interprétations que ce titre récurrent, *Le Viol*, ne faisait que provoquer. Degas lui-même ne s'est jamais prononcé : le montrant « à terre, contre le mur » vers 1897 à Paul Poujaud, il com-

menta seulement « vous connaissez mon tableau de genre, quoi[12] ! » Lemoisne, quelques années plus tard, y remarquait « la pose abandonnée et désespérée de la petite ouvrière et l'hébétude en même temps qu'un reste de brutalité de l'homme[13] ». Rivière, le premier, proposait une possible source littéraire qu'il voyait dans un roman de Duranty, *Les combats de Françoise Du Quesnoy*. La date de publication, 1873, rend impossible l'attribution de Rivière ; mais il serait cependant juste de noter que ce livre est la seconde mouture des *Combats de Françoise d'Hérilieu* qui parut en feuilleton dans l'*Événement illustré* du 29 avril au 1er juillet 1868 : on a cependant du mal à trouver dans ce récit qui se déroule dans ce qu'on appelle « le monde » une scène comparable à la nôtre sauf peut-être, très vaguement, celle où le mari indigné brutalise sa femme et brise le meuble qui renfermait les lettres de son amant[14]. Le regretté Jean Adhémar, remarquable connaisseur de l'œuvre de Degas et de la littérature du XIXe siècle, proposait en *Madeleine Férat* de Zola (publié en 1868) une source autrement convaincante. S'appuyant sur un dessin que nous ne connaissons pas et qui représenterait « Madeleine et Francis dans l'auberge » dans lequel il voyait une première esquisse de notre tableau, il pensait que Degas avait illustré le moment capital de l'ouvrage, « la scène de l'auberge où Madeleine sanglote, disant à Francis : « Tu souffres parce que tu m'aimes et que je puis être à toi[15]. » Plus récemment enfin, Theodore Reff y lisait un épisode d'une autre roman de Zola, *Thérèse Raquin* (sorti en librairie en décembre 1867 après avoir paru en trois livraisons en août, septembre et octobre 1867 dans l'*Artiste*), lorsqu'après avoir assassiné le premier mari de Thérèse, les deux amants devenus mari et femme se retrouvent, après un an, pour leur nuit de noce : « Laurent ferma soigneusement la porte derrière lui, et demeura un instant appuyé contre cette porte, regardant dans la chambre d'un air inquiet et embarrassé. Un feu clair flambait dans la cheminée, jetant de larges clartés jaunes qui dansaient au plafond et sur les murs. La pièce était ainsi éclairée d'une lueur vive et vacillante ; la lampe, posée sur une table, pâlissait au milieu de cette lueur. Mme Raquin avait voulu arranger coquettement la chambre, qui se trouvait toute blanche et toute parfumée, comme pour servir de nid à des jeunes et fraîches amours ; elle s'était plu à ajouter au lit quelques bouts de dentelle et à garnir de gros bouquets de roses les vases de la cheminée [...] Thérèse était assise sur une chaise basse, à droite de la cheminée. Le menton dans la main, elle regardait les flammes vives, fixement. Elle ne tourna pas la tête quand Laurent entra. Vêtue d'un jupon et d'une camisole bordés de dentelle, elle était d'une blancheur crue sous l'ardente clarté du foyer. Sa camisole glissait, et un bout d'épaule passait, rose,

à demi caché par une mèche noire de cheveux[16]. »

L'analogie des attitudes des personnages du roman et des figures de la toile est frappante ; il est très probable que Degas, qui dut lire ce livre tout juste paru et qui causait quelque scandale, s'en soit inspiré pour son *Intérieur*. Mais il n'illustre certainement pas cet épisode précis de *Thérèse Raquin*. Les différences entre l'écrit et le peint sont nombreuses et portent essentiellement, en dehors de quelques détails plus anecdotiques comme la « mèche noire » de Thérèse, sur le décor de la pièce. Pas de roses dans des vases, pas de dentelles accrochées au montant du lit, rien d'une chambre amoureusement préparée par une belle-mère aveuglée pour une nuit de noce ; mais une modeste chambre de jeune fille, proprette et sinistre, où deux objets prennent une importance considérable : le lit étroit à une seule place — et qui ne peut être le lit matrimonial de *Thérèse Raquin* — et le coffret garni de tissu rose grand ouvert sur la table. À partir de là, toutes les explications sont possibles ; mais ce qu'a voulu assurément montrer Degas, c'est la brutale intrusion de l'homme dans un endroit où il n'a rien à faire, évoquer un viol consenti, perpétré par quelqu'un dont l'habit et la tournure sont d'un jeune bourgeois. La boîte ouverte suggère peut-être la fouille hâtive, de quelque bijou caché là et porté en ultime recours au clou ; la femme a sans doute monnayé la présence de l'homme, donnant donnant. Mais en dehors des signes évidents d'intimité bafouée, le corset qui traîne à terre, les vêtements de l'homme disséminés entre la commode — le chapeau haut de forme — et le lit, il n'est pas, depuis la *Cruche cassée* de Greuze, de symbole plus signifiant d'une virginité rompue que cette cassette béante dont la lampe dévoile crûment l'intimité rose.

Si Degas n'a pas illustré Zola, il a très certainement pensé à lui en peignant sa « scène de genre ». Certes une telle œuvre répond aussi à des ambitions strictement picturales comme celles énoncées dans un carnet contemporain : « Travailler beaucoup les effets du soir, lampe, bougie etc. Le piquant n'est pas toujours de montrer la source de la lumière mais l'effet de la lumière[17] ». Mais on doit y souligner également que Degas se place ici sur un terrain nouveau pour lui et qui, en littérature est très précisément celui de Zola beaucoup plus que de Duranty. Sans doute entend-il répondre ainsi à la critique mitigée qu'en 1868, Zola fit de son tableau de Salon, le *Portrait de Mlle E[ugénie] F[iocre]* (voir cat. n° 77), renonçant aux « élégances étranges » et « artistiques » inspirées d'un hypothétique Japon, pour faire une peinture sombre, dense, sans rien de « mince » ni d'« exquis » sur un sujet qui n'a pas grand-chose à voir avec le Tout-Paris galant. Cela se double peut-être — l'ingérence de Tissot, la référence à Millais — de la volonté de fabriquer un de ces

« produits » destinés au marché anglais dans lequel Degas comme Manet voyait alors un possible débouché.

Intérieur, toile volontairement ambiguë, lourde de sens, où le sujet ne s'explique pas mais s'imagine de mille façons possibles, renvoie aussi, comme on l'a souvent souligné, aux difficiles relations de Degas avec les femmes. Comme il n'est pas de terrain plus hasardeux que celui-ci, nous souhaitons être prudent et juxtaposer pour finir deux citations éclairantes même si elles paraissent se contredire ; une phrase — un potin — de Manet à Berthe Morisot d'abord (22-23 mai 1869) : « Il manque de naturel, il n'est pas capable d'aimer une femme, même de le lui dire, ni de rien faire[18] » ; une note gribouillée par Degas dans un carnet utilisé douze ou treize ans plus tôt, avant son départ pour l'Italie : « Je ne saurais dire combien j'aime cette fille depuis qu'elle m'a éconduit lundi 7 avril. Je ne puis refuser de... dire qu'il est honteux... une fille sans défense[19]. » Le reste est illisible[20].

1. Grappe 1936, p. 52.
2. Alexandre 1935, p. 167.
3. Rouart 1937, p. 21.
4. Lettres Degas 1945, appendice I, « Lettres de Paul Poujaud à Marcel Guérin », p. 255.
5. Lettres Degas 1945, appendice I, « Lettres de Paul Poujaud à Marcel Guérin », p. 256.
6. Reff 1985, Carnet 22 (BN, n° 8, p. 98).
7. Reff 1985, Carnet 22 (BN, n° 8, p. 100).
8. Paris, Bibliothèque Nationale, département des manuscrits, n.a. fr. 24839, publié en anglais dans Reff 1976, p. 225-226, repr.
9. Lettres de Paul Poujaud à Marcel Guérin, Paris, les 6 juillet 1936 et 11 juillet 1936, Paris, Bibliothèque Nationale, département des manuscrits, n.a. fr. 24839.
10. Rouart 1937, p. 21.
11. Lettre de Paul Poujaud à Marcel Guérin, Paris, le 6 juillet 1936, Paris, Bibliothèque Nationale, département des manuscrits, n.a. fr. 24839.
12. Lettres Degas 1945, appendice I, « Lettres de Paul Poujaud à Marcel Guérin », p. 255.
13. Lemoisne 1912, p. 62.
14. Voir Crouzet 1964, p. 260.
15. 1952, Paris, Bibliothèque Nationale, *Émile Zola,* n° 114, p. 20.
16. Édition Folio, Paris, 1979, chapitre XXI, p. 185-186.
17. Reff 1985, Carnet 23 (BN, n° 21, p. 45).
18. Morisot 1950, p. 31.
19. Reff 1985, Carnet 6 (BN, n° 11, p. 21).
20. Vers 1910 Degas dit : « j'ai eu la maladie comme tous les jeunes gens, mais je n'ai jamais fait beaucoup la noce. », Michel 1919, p. 470.

Historique

Déposé par l'artiste chez Durand-Ruel, Paris, le 15 juin 1905 (« Intérieur 1872 », dépôt n° 10803) ; déposé chez Durand-Ruel, New York, 26 août 1909 ; acquis de l'artiste par Durand-Ruel, Paris, le 30 août 1909, 100 000 F ; acquis par M. Jaccaci, New York, le même jour, 100 000 F ; coll. A.A. Pope, Farmington ; coll. Harris Whittemore, Naugatuck (Connecticut), en 1911 ; J.H. Whittemore Company ; acquis par Henry P. McIlhenny en 1936 ; coll. Henry P. McIlhenny, Philadelphie, de 1936 à 1986 ; légué par lui au musée en 1986.

Expositions

1911 Cambridge, n° 2 ; 1921 New York, n° 29 ; 1924-1926, New York, The Metropolitan Museum of Art ; 1932 Londres, n° 438 ; 1935 Boston, n° 13 ; 1936, Paris, Galerie Rosenberg, 15 juin-11 juillet, *Le grand siècle,* n° 17 ; 1936 Philadelphie, n° 23 ; 1937 Paris, Palais National, n° 303 ; 1937 Paris, Orangerie, n° 20 repr. ; 1944, New York, Museum of Modern Art, *Art in Progress,* p. 219, repr. p. 20 ; 1947, Philadelphie, Museum of Art, n° 12 ; 1949, Philadelphie, Museum of Art ; 1962, San Francisco, The California Palace of the Legion of Honor ; 1977, Allentown, Allentown Art Museum ; 1979, Pittsburgh, Carnegie Institute ; 1984, Atlanta, High Museum of Art, 25 mai-30 septembre, *The Henry P. McIlhenny Collection : Nineteenth Century French and English Masterpieces,* n° 18.

Bibliographie sommaire

Lemoisne 1912, p. 61-62, repr. ; Jamot 1924, p. 70, 72, 84, pl. 41 ; Rivière 1935, p. 49, 97, repr. ; Grappe 1936, p. 51, repr. ; Rouart 1937, p. 21 ; Lettres Degas 1945, p. 255-256 ; Lemoisne [1946-1949], II, n° 348 ; 1952, Paris, Bibliothèque Nationale, *Émile Zola,* p. 20 ; Quentin Bell, « Degas : Le Viol », *Charlton Lectures on Art,* Newcastle-upon-Tyne, 1965, n.p. ; 1967 Saint Louis, p. 100 ; Minervino 1974, n° 374 ; Sidney Geist, « Degas' Interieur in an Unaccustomed Perspective », *Art News,* LXXV : 87, octobre 1976, p. 80-81, repr. ; Reff 1976, p. 206-238, repr. (coul.).

85

Bouderie

Vers 1869-1871
Huile sur toile
32,4 × 46,4 cm
Signé en bas à droite *E. Degas*
New York, The Metropolitan Museum of Art.
Legs de Mme H.O. Havemeyer, 1929.
Collection H.O. Havemeyer (29.100.43)

Lemoisne 335

On considérait jusqu'ici que cet énigmatique titre de *Bouderie* apparaissait pour la première fois dans un article de Georges Lecomte en 1910 ; pour cette raison, il avait été mis en doute comme l'invention probable de ce critique. Or, nous le trouvons déjà le 27 décembre 1885 lorsque Degas dépose ce tableau chez Durand-Ruel ; il est donc fort probable qu'il fut donné par l'artiste lui-même. Cette petite toile a été parfois identifiée avec celle intitulée le *Banquier* vendue par Degas à Durand-Ruel et achetée avec cinq autres tableaux par Faure, le 5 mars 1874, qui les remit aussitôt, en échange d'œuvres à venir, à l'artiste qui souhaitait les retoucher[1] (voir cat. n°s 98 et 103 ; et « Degas et Faure », p. 221). Rien toutefois dans les archives Durand-Ruel ne vient corroborer cette tentante hypothèse.

Daté par Lemoisne de 1873-1875, *Bouderie* a été avancé en 1869-1871 par Theodore Reff qui a fourni, à son sujet, l'étude la plus complète. Trois croquis d'un carnet de la Bibliothèque Nationale utilisé alors — nous

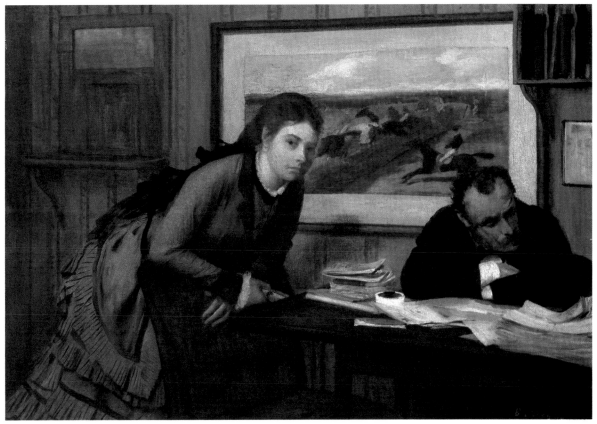

85

n'y joignons pas, pour notre part, cette tête de femme d'un carnet contemporain[2] — montrent en effet les détails du guichet, du casier (fig. 79) et de la table encombrée de paperasses (la radiographie de la toile [fig. 80] montre des changements notables à cet endroit). Ce sont là, avec l'historique, toutes nos données précises sur cette œuvre énigmatique ; le reste — situation de la scène, identité des modèles, interprétation du sujet — n'est que conjecture.

Deux personnes — l'homme à son travail, la femme en visite — ont été interrompues dans une discussion que l'on imagine vive et tendue, et qui n'a rien, en tout cas, du moment de tendre intimité un instant troublée, qu'évoquait la *Revue encyclopédique* en 1896. Le cadre de cette scène est quelque bureau lié au monde des courses — ce que laisserait penser la gravure coloriée accrochée au mur — ou, plus probablement, une petite banque comme celle de la famille De Gas rue de la Victoire d'où

l'artiste put fort bien rapporter ses études de mobilier. Reff a reconnu dans la jeune femme Emma Dobigny, peinte, en 1869 par Degas (voir cat. n° 86) et dans l'homme bougon — mais ses traits sont moins lisibles — l'écrivain Duranty ; Degas, toutefois, n'en fait pas des portraits mais s'en sert de modèles, comme plus tard Ellen Andrée et Marcellin Desboutin dans *Au café* (voir cat. n° 172) pour cette scène de genre ambiguë. Derrière eux, très simplifiée, est accrochée une minutieuse

Fig. 79
Étude pour « Bouderie »,
vers 1869-1871,
Paris, Bibliothèque Nationale,
Carnet 24, p. 37 (Reff 1985, Carnet 25).

Fig. 80
Radiographie de *Bouderie*.

gravure anglaise *Steeple-Chase Tracks* (1847) due à J.F. Herring — Degas l'a partiellement citée dans le *Faux départ* (voir fig. 69), reproduisant en l'inversant le cheval de droite — et qui a certainement une relation étroite mais encore inexpliquée avec la scène dont nous sommes témoins. Sa présence souligne, en tout cas, le lien étroit de cette toile avec la peinture anglaise que Degas — qui avait longuement étudié la section britannique de l'Exposition Universelle de 1867 — connaissait bien et appréciait. C'est, en effet, chez les peintres victoriens mais aussi en France, chez un Tissot ou un Stevens qu'ils influencent fortement que l'on trouve ce goût des intimités bourgeoises méticuleusement décrites et souvent troublées par l'intrusion d'une tierce personne. On ne sait trop bien ce qui s'est passé ni ce qui se passera — quelque demande d'argent que ce « banquier » a fraîchement accueillie — entre ce couple — sans doute amants, ou mari et femme ; Lemoisne y voyait, plus benoîtement, un père et sa fille — si manifestement désuni et lié par le seul désir de voir déguerpir au plus vite l'indiscret visiteur. Peut-être y a-t-il comme pour *Intérieur* (voir cat. n° 84) quelque source littéraire qui nous échappe encore ; mais, comme dans la plupart de ses « tableaux de genre », Degas joue, avant tout, de l'ambiguïté des situations, soulignant le mystère des relations compliquées entre l'homme et la femme et posant, de façon tout à fait prosaïque, des questions existentielles.

Des années plus tard, faisant poser ses amis le sculpteur Bartholomé et sa femme pour « un portrait intime [...] en tenue de ville », il leur donnera, les rapprochant sensiblement l'un de l'autre, les attitudes exactes du couple de *Causerie* (voir cat. n° 327) ; mais tout a désormais changé : amoureux troublés dans leurs confidences, le mari et la femme attendent impatiemment la fin de cette séance de pose impromptue ; le décor, si fouillé dans la toile de New York, n'est plus que sommairement esquissé ; la facture ici fine et serrée est devenue large et rapide ; la vivante et précise étude de deux « têtes d'expression » — « Faire de la *tête d'expression* (style d'académie) une étude du sentiment » avait noté Degas dans un carnet contemporain[3] — a fait place à deux portraits, vibrants et simplifiés.

1. Lettres Degas 1945, n° V, p. 32.
2. Reff 1985, Carnet 22 (BN, n° 8, p. 43).
3. Reff 1985, Carnet 23 (BN, n° 21, p. 44).

Historique
Déposé par l'artiste le 27 décembre 1895 chez Durand-Ruel, Paris (dépôt n° 8848), qui l'acquiert le 28 avril 1897, 13 500 F (stock n° 4191) ; Durand-Ruel, Paris, avant même de l'acheter à l'artiste, l'avait vendu à Durand-Ruel, New York (stock n° N.Y. 1646) pour Mme H.O. Havemeyer, 15 décembre 1896, 4 500 $; coll. Havemeyer, New York, de 1896 à 1929 ; légué par elle au musée en 1929.

Expositions
1915 New York, n° 25 ; 1930 New York, n° 46, repr. ; 1936 Philadelphie, n° 19, repr. ; 1937 Paris, Orangerie, n° 11 ; 1937 Paris, Palais National, n° 299 ; 1948 Minneapolis, sans n° ; 1948, Springfield (Mass.), Springfield Museum of Fine Arts, 7 octobre-7 novembre, *Fifteen Fine Paintings,* sans n°, repr. ; 1949 New York, n° 28, repr. ; 1951, Seattle, Seattle Art Museum, 7 mars-6 mai ; 1968 New York, n° 6, repr. ; 1977 New York, n° 10 des peintures ; 1978 Richmond, n° 6 ; 1979 Édimbourg, n° 38, repr.

Bibliographie sommaire
Revue Encyclopédique, 1896, p. 481 ; G. Lecomte, « La crise de la peinture française », *L'Art et les Artistes,* XII, octobre 1910, repr. p. 27 ; Burroughs 1932, p. 144, repr. ; Lemoisne [1946-1949], I, p. 83, II, n° 335 ; Cabanne 1957, p. 29, 97, 110 ; R. Pickvance, *Burlington Magazine,* CVI : 735, juin 1964, p. 295 ; Reff 1976, p. 116-120, 144, 162-164, fig. 83 (coul.) ; Moffett 1979, p. 10, fig. 14 (coul.).

86

Emma Dobigny

1869
Huile sur bois
30,5 × 16,5 cm
Signé et daté en bas à droite *Degas/69*
Zurich, Collection particulière

Lemoisne 198

D'Emma Dobigny (de son vrai nom Marie Emma Thuilleux, Montmacq [Oise], 1851 - Paris, 1925), nous ne savons pas grand-chose ; quand Degas la connut, entre 1865 et 1868 — il orthographie alors son nom comme celui des peintres, « Daubigny » —, elle habitait une petite rue du pauvre Montmartre, au 20, rue Tholozé[1], et posait pour les peintres ; Corot (pour la *Source*), Henri Rouart, Puvis de Chavannes (pour l'*Espérance*), Tissot peut-être (pour le *Goûter*[2]) l'avaient déjà utilisée ou l'utiliseront. Degas lui-même en fait une repasseuse plébéienne (L 216, BR 62) ou la compagne plus bourgeoise mais moins avenante d'un « banquier » (voir cat. n° 85). C'était, comme le prouve un petit billet inédit (coll. part.) qu'il lui écrivit dans ces années — « Petite Dobigny, encore une séance et de suite si c'est possible » —, un de ses modèles favoris. Peut-être faut-il encore la reconnaître placide et légèrement engraissée, dans le beau portrait de *Femme en peignoir rouge* de Washington (L 336) daté un peu tardivement par Lemoisne de 1873-1875. Mais, pour notre part, nous ne la retrouvons, contrairement à Theodore Reff, ni dans le visage de femme, gras et commun, de la National Gallery de Londres (L 355), ni dans le croquis à la mine de plomb d'une jeune fille au nez plus tombant, au léger strabisme, à la mâchoire moins dessinée d'un carnet de la Bibliothèque Nationale[3]. L'année même du petit portrait de Degas, Puvis fit un beau dessin au crayon d'Emma Dobigny daté du 1er août 1869 et qui,

reproduit dans *l'Estampe moderne* en avril 1896 puis dans le *Figaro illustré* en février 1899[4], prit alors le nom d'Espérance[5] (fig. 81). La jeune femme en buste, cheveux dénoués, évidemment stylisée par Puvis qui ne fait pas un portrait mais une figure allégorique, montre ce beau visage régulier que nous retrouvons de l'une à l'autre des œuvres précédemment citées, visage rond et ferme, petit nez légèrement retroussé, bouche étroite aux lèvres épaisses, sourcils longs, fins et réguliers couvrant un regard sombre. Degas, lui, n'emploie pas le modèle professionnel ; il peint une jeune femme pensive dont le beau profil se détache sur un fond clair, reprenant une formule qu'il utilise volontiers à la fin des années 1860 et particulièrement pour les gens qu'il aime bien, Altès, Rouart, Valpinçon, celle du portrait de petit format en buste, à la fois preste et fouillé, captant amoureusement les traits du visage, brossant rapidement l'arrière-plan et ce qu'on voit de vêtement.

1. Reff 1985, Carnet 21 (coll. part., p. 34).
2. Voir Michael Wentworth, *James Tissot,* Oxford, 1984, p. 66.
3. Reff 1985, Carnet 22 (BN, n° 8, p. 43).
4. 2e Série, n° 107.
5. Voir Galerie Prouté, catalogue Dandré-Bardon, 1975, n° 107, repr.

Historique
Coll. Ludovic Lepic, Paris ; sa vente, Paris, Drouot, Tableaux anciens et modernes [...] provenant en partie de l'atelier de Lepic, 30 mars 1897, n° 51 (« Buste de femme »), acquis en compte à demi par Durand-Ruel (stock n° 4135) et Manzi, 700 F ; déposé chez M. et Mme Erdwin Amsinck, Hambourg, 16 novembre 1897, qui l'achètent le 24 novembre 1897, 3 000 F ; légué par eux à la Kunsthalle de Hambourg en 1921 ; échangé ainsi que *Fleurs dans un vase* de Renoir contre *La Soirée. La mère et la sœur de l'artiste au jardin*, de Hans Thoma avec Karl Haberstock, marchand berlinois, en 1939. Acquis sur le marché munichois par le propriétaire actuel en 1952.

Expositions
1937 Paris, Orangerie, n° 10, pl. VIII ; 1959, Paris, Petit Palais, mars-mai, *De Géricault à Matisse,*

Fig. 81
Puvis de Chavannes, *L'Espérance,*
1er août 1869,
publié dans *L'Estampe moderne,*
avril 1896.

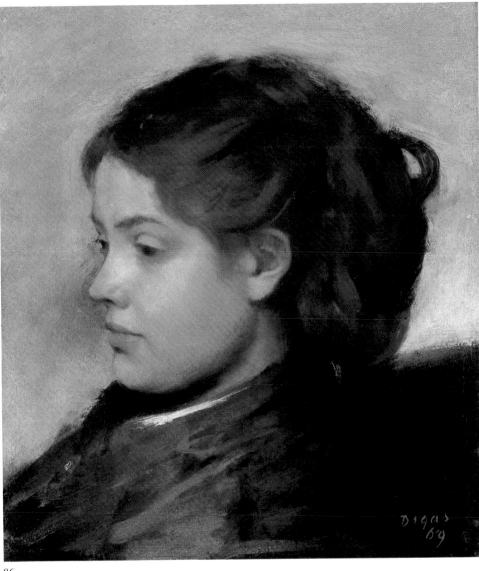

86

n° 41 ; 1964, Lausanne, Palais de Beaulieu, *Chefs-d'œuvre des collections suisses de Manet à Picasso,* n° 4, repr. ; 1967, Paris, Orangerie, 2 mai-2 octobre, *Chefs-d'œuvre de collections suisses de Manet à Picasso,* n° 4 ; 1976-1977 Tôkyô, n° 10, repr. (coul.).

Bibliographie sommaire
Lemoisne, [1946-1949], II, n° 198 ; Boggs 1962, p. 64 ; Minervino 1974, n° 254, pl. XIII (coul.).

87

Madame Théodore Gobillard, *née Yves Morisot*

1869
Huile sur toile
54,3 × 65,1 cm
Signé en bas à gauche *Degas*
New York, The Metropolitan Museum of Art.
Legs de Mme H.O. Havemeyer, 1929.
Collection H.O. Havemeyer (29.100.45)

Lemoisne 213

En 1864, nommé conseiller-maître à la Cour des Comptes, Tiburce Morisot s'était installé avec sa femme, ses trois filles, Yves, Edma et Berthe, son fils Tiburce, rue Franklin, dans une « maison très simple, dans un beau jardin à grands ombrages auquel on accédait de plain-pied par des portes situées au rez-de-chaussée[1] ».

La peinture était la grande affaire de la famille — Tiburce Morisot fera construire pour ses filles un atelier dans le jardin — et, rue Franklin, fréquentait tout un milieu qui nous paraît aujourd'hui éclectique, Puvis de Chavannes, Stevens, Fantin-Latour et bientôt Manet. Les Manet et les Morisot se lièrent rapidement et c'est vraisemblablement aux « jeudis soirs » de Madame Auguste Manet, que ces derniers firent également la connaissance de Degas qui, malgré des réticences initiales à l'égard de Berthe, ne fut pas indifférent au charme bohème de cette famille de bonne bourgeoisie.

Peu après les avoir rencontrés, Degas se mit au portrait d'Yves (5 octobre 1838-8 juin 1893), la fille aînée, femme depuis le début de

1866 de Théodore Gobillard ; celui-ci, ancien officier, avait perdu un bras au Mexique et obtenu un emploi réservé de percepteur, à Quimperlé d'abord puis à Mirande où il fut muté au printemps de 1869 ; Yves, qui suivait son mari, s'arrêta, à cette occasion, quelques semaines à Paris que Degas mit à bien pour peindre la jeune femme. Grâce à la correspondance familiale qui nous apporte un incomparable témoignage sur l'élaboration de cette œuvre, nous suivons les travaux de Degas, du croquis initial jusqu'à la toile de New York.

Au départ, une sèche remarque de Berthe Morisot à sa sœur Edma Pontillon, en date des 22-23 mai 1869 — « M. Degas a fait un croquis d'Yves, que je trouve médiocre[2] » — développée, de façon plus intéressante, par Madame Morisot mère : « Sais-tu que M. Degas s'est toqué de la figure d'Yves et qu'il fait un croquis d'elle, drôle de manière de faire un portrait ; il va reporter sur toile ce qu'il fait ici sur un album[3] ». Un mois plus tard, le 26 juin, le modèle lui-même écrivait à sa sœur Berthe, après s'être excusé de l'avoir négligée et en imputant la faute à Degas qui avait « si bien absorbé tout [son] temps » : « Le dessin que M. Degas a fait d'après moi, les deux derniers jours est réellement très joli, franc et fin tout à la fois, aussi ne pouvait-il se détacher de son œuvre. Je doute un peu qu'il la transpose sur la toile sans la gâter. Il a annoncé à ma mère qu'il reviendrait un de ces jours dessiner un coin du jardin (...)[4] ».

Nonobstant le prochain départ d'Yves pour Limoges et les incessantes allées et venues que cela occasionnait, Degas monopolisa « ses derniers instants » : « Cet original est arrivé mardi, note la bienveillante Mme Morisot ; cette fois, il a pris une grande feuille et s'est mis à travailler la tête au pastel ; il m'a semblé qu'il faisait une fort jolie chose et dessinait à merveille[5] ».

Quelques brèves remarques sur ce précieux échange de lettres : le premier dessin, mentionné par Mme Morisot, comme crayonné dans un album, a disparu ; ceux que nous possédons sont, en effet, sur des feuilles trop larges pour provenir d'un carnet. L'esquisse évoquée par Yves Gobillard le 26 juin peut être l'un ou l'autre des deux dessins récemment acquis par le Metropolitan Museum of Art (cat. n° 88 ou 89) ; le pastel enfin, qui sera présenté au Salon de 1870 et que Degas fait juste avant le départ d'Yves Gobillard pour Limoges, est dans les collections de ce musée (voir cat. n° 90). À l'origine de tout cela, la « toquade » de Degas pour l'étrange figure d'Yves Gobillard aux traits accusés et peu féminins, mâchoire carrée, lèvres minces, nez pointu et légèrement retroussé, plis amers de chaque côté de la bouche ; rien d'une beauté, rien du côté « femme fatale » de sa sœur Berthe — c'est l'épithète qui circule lorsque sera exposé le *Balcon* (Paris, Musée d'Orsay) de Manet, où elle figure, au Salon de la même année. Pendant un peu plus d'un mois, Degas

se rend plusieurs fois dans la maison de la rue Franklin. Les séances de pose n'ont rien de contraint ; il débarque quand il a un moment et quand les Morisot peuvent le recevoir ; le peintre ne travaille pas dans un silence religieux d'atelier mais dans le désordre quotidien d'une maison habitée et remuante : « il m'a demandé une heure ou deux dans la journée d'hier, note Mme Morisot fin juin ; il est venu déjeuner et il est resté toute la journée. Il paraissait content de ce qu'il faisait et fâché de s'en séparer. Le travail lui est réellement facile, car tout cela a eu lieu au milieu des visites et des adieux qui n'ont cessé ces deux jours-ci[6] ». Un mois plus tôt, Berthe Morisot avait déjà noté pour le premier dessin : « il a bavardé tout en le faisant[7] ». Yves et sa mère s'émerveillent de sa facilité, jugeant, l'une son dessin « réellement très joli, franc et fin tout à la fois », l'autre que son pastel était « une fort jolie chose » et qu'il « dessinait à merveille »[8]. Seule Berthe marque, au début, quelque réticence, trouvant « médiocre » le premier dessin d'après Yves — au même moment, rapportant des propos peu obligeants de Manet sur Degas, elle le juge sévèrement : « je ne lui trouve pas décidément une nature attrayante ; il a de l'esprit, et rien de plus[9] » —, mais se rattrapant un an plus tard

lorsqu'elle qualifie de « chef-d'œuvre » le portrait au pastel d'Yves exposé au Salon[10]. Remarquons enfin qu'un peu plus tard, Berthe Morisot fera le double portrait de sa mère et de sa sœur Edma Pontillon assises dans le canapé et sous le miroir que l'on aperçoit sur la toile de Degas[11] (fig. 82).

Au premier croquis, mentionné par Mme Morisot comme fait dans un album, succède la belle esquisse à la mine de plomb entrée en 1985 au Metropolitan Museum (cat. n° 89) et qui montre Yves Gobillard dans une attitude très voisine de celle qu'elle aura sur la toile, exception faite du visage ici tourné vers le spectateur et qui, désormais, apparaîtra de profil ; suit le dessin sur mise au carreau acquis par ce musée l'année précédente et provenant également des descendants du modèle où la jeune femme a trouvé sa pose — plus que sa position — définitive. Degas complétera ces deux études par un dessin poussé de l'intérieur de l'appartement sans doute réalisé après le départ du modèle qui ne s'y inscrit que très sommairement esquissé (voir cat. n° 91). Si nous n'avons pas conservé, semble-t-il, la toute première pensée du tableau, un des ultimes maillons nous fait également défaut, cette étude d'« un des coins du jardin » que Degas souhaitait faire lorsque

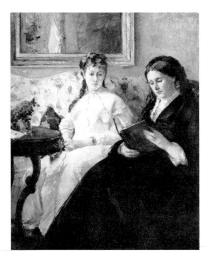

Fig. 82
Berthe Morisot, *La mère et la sœur de l'artiste*, vers 1869-1870, toile, Washington, National Gallery of Art.

Yves serait partie. Quant au pastel (cat. n° 90) exécuté, nous le savons, deux jours d'affilée à la fin du mois de juin[12], il apparaît comme une étude de « tonalité générale » pour reprendre une formule de Gustave Moreau, fouillant, plus que les dessins précédents, les traits du

87

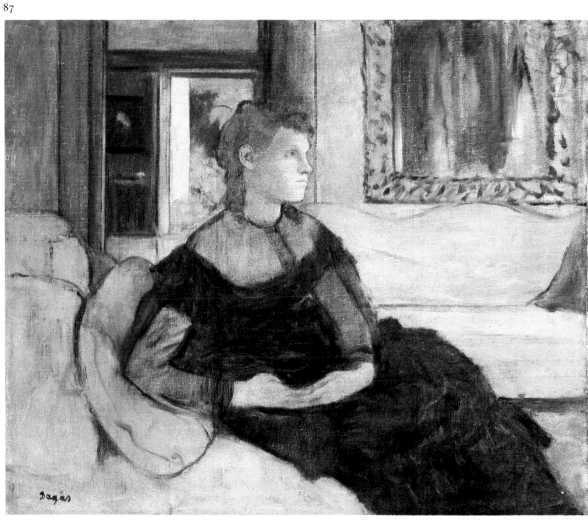

modèle et découpant le profil sur un fond difficilement explicable de verticales et de verdure touffue tachetée de rouge.

Lorsque nous examinons ces études faites « sur le motif », elles montrent une cohérence, une progression qui impliqueraient une œuvre sensiblement différente de celle réalisée en atelier et que, malgré son inachèvement, il faut bien appeler, définitive. La précision sans cesse accrue de la physionomie d'Yves Gobillard — et qui fait du pastel un saisissant portrait — conduit à une toile — Marie Cassatt la comparait curieusement à un Vermeer[13] — sur laquelle les traits si particuliers et accusés du modèle s'estompent pour ne laisser que l'ossature aisément identifiable du visage ; la robe même, dont on détaille sur les dessins boutons, dentelles et volants, ne laisse plus voir que le seul contraste entre l'opacité et la transparence de ses tissus. Le salon des Morisot, dont l'agencement et la situation se comprenaient si clairement sur le dessin du Louvre — une pièce aux grandes fenêtres garnies de rideaux, séparée du jardin par une antichambre et un salon au mur duquel était accrochée une toile obscure — n'est plus, coupé bien en dessous du plafond, qu'une succession de plans difficilement lisibles et l'image si nette dans le miroir, une indéchiffrable page de blancs et de bruns. Seul le lointain jardin montre toujours l'épaisseur du feuillage de ses marronniers et sa pelouse semée de pétales rouges.

Dans cette famille Morisot où tout était affaire de peinture, peindre ainsi un portrait au vu et au su de tous amenait inévitablement des commentaires et des comparaisons. Au dire de Berthe, la grande question était alors l'installation d'une figure dans un paysage. Commentant, au moment même où Degas étudie le profil d'Yves, l'envoi de Bazille au Salon de 1869, elle écrivait : « Il cherche ce que nous avons si souvent cherché : mettre une figure en plein air et cette fois-ci, il me paraît avoir réussi[14] ». Aussi annonça-t-elle peu après : « Je vais essayer de faire ma mère et Yves au fond du jardin ; tu vois j'en suis réduite à recommencer toujours la même chose[15] ».

Degas, farouche ennemi du plein-air, devait sourire de ces tentatives inabouties ; mais avec le portrait d'Yves Gobillard, il donne, d'une certaine façon, sa réponse à la question posée. Sans doute amusé de défier sur son propre terrain Berthe Morisot pour laquelle il n'avait alors pas beaucoup de sympathie et qui en ressentait quelque dépit, il installe son modèle, comme Ingres l'aurait fait, dans un salon bourgeois, mais, ouvrant les portes successives de l'appartement, il introduit un morceau strictement délimité de l'exubérant jardin printanier, seule note de couleur dans cette harmonie de bruns, et formant avec ses différents verts, derrière le profil d'Yves, comme le fond vif de certains portraits renaissants.

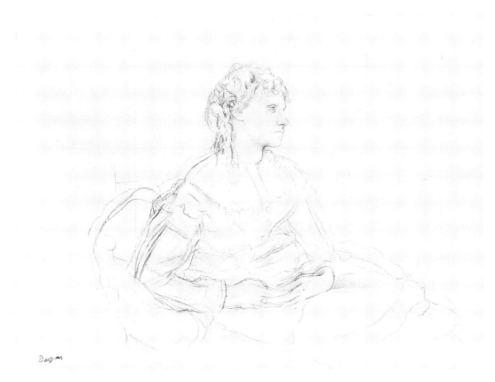

88

1. Morisot 1950, p. 13.
2. *Ibid.*, p. 31.
3. *Ibid.*, p. 31.
4. *Ibid.*, p. 32.
5. *Ibid.*, p. 32.
6. *Ibid.*, p. 32.
7. *Ibid.*, p. 31.
8. *Ibid.*, p. 32.
9. *Ibid.*, p. 31.
10. *Ibid.*, p. 39.
11. *La lecture,* Salon de 1870 ; Washington, National Gallery of Art, Collection Chester Dale.
12. Morisot 1950, p. 32.
13. Weitzenhoffer 1986, p. 230-231.
14. Morisot 1950, p. 28.
15. *Ibid.*, p. 29.

Historique

Coll. Michel Manzi, Paris ; acquis de ses héritiers, sur les conseils de Mary Cassatt, par Mme H.O. Havemeyer, le 5 décembre 1915 ; légué par elle au musée en 1929.

Expositions

1876 Paris, n° 39 ; 1930 New York, n° 52 ; 1931 Paris, Orangerie, n° 110 ; 1948 Minneapolis, sans n° ; 1952, Toronto, Art Gallery of Toronto, 20 septembre-26 octobre, *Berthe Morisot and Her Circle : Paintings from the Rouart Collection, Paris,* annotation manuscrite au n° 10.28 d'un cat. au musée, Art Gallery of Toronto ; 1977 New York, n° 9 des peintures, repr. ; 1978 New York, n° 8, repr. (coul.).

Bibliographie sommaire

Lemoisne [1946-1949], I, p. 57-58, II, n° 213 ; Morisot 1950, p. 29, 31-32 ; Havemeyer 1961, p. 264-267 ; Boggs 1962, p. 27, 61, 119, pl. 64 ; Burroughs 1963, p. 169-172, repr. ; Minervino 1974, n° 249 ; Weitzenhoffer 1986, p. 230-231, fig. 156.

88

Étude pour Madame Théodore Gobillard

1869
Mine de plomb
31,5 × 44 cm
Signé au crayon en bas à gauche *Degas*
New York, The Metropolitan Museum of Art (1984.76)

Voir cat. n° 87.

Historique

Sans doute donné par l'artiste en 1901 à Jeannie Gobillard, fille du modèle, ou à Paul Valéry, à l'occasion de leur mariage le 31 mai 1900 ; coll. M. et Mme Paul Valéry, Paris ; coll. Mme Paul Rouart, née Agathe Valéry, leur fille, Neuilly ; Wildenstein and Co., New York, 1983 ; acquis par le musée en 1984.

Expositions

1924 Paris, n° 88 ; 1931 Paris, Orangerie, n° 109 ; 1937 Paris, Orangerie, n° 78 ; 1955 Paris, GBA, n° 33, repr.

Bibliographie sommaire

Morisot 1950, p. 29, 31-32 ; Boggs 1962, p. 27 ; Burroughs 1963, p. 169-172, fig. 3 ; Moffett 1979, p. 9, fig. 7 ; Jacob Bean, « Yves Gobillard-Morisot », *Notable Acquisitions 1983-1984, The Metropolitan Museum of Art,* New York, 1985, p. 73, repr.

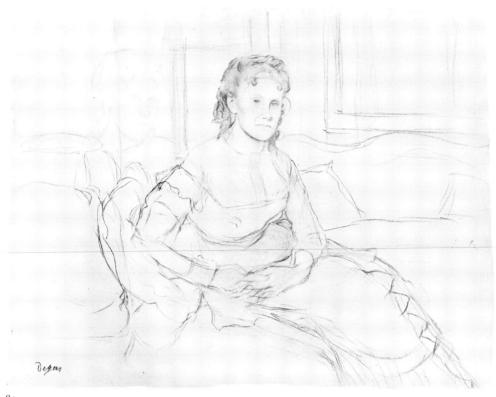

89

90

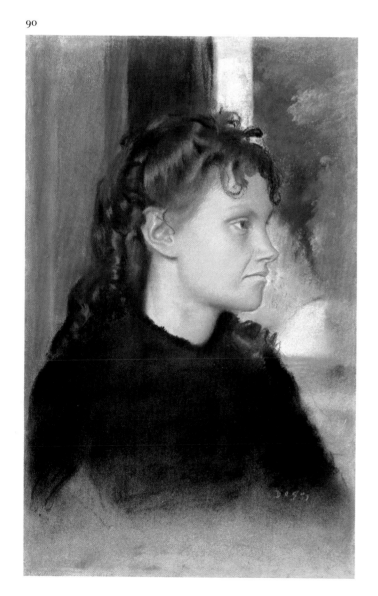

91

89

Étude pour Madame Théodore Gobillard

1869
Mine de plomb
33,3 × 44 cm
Signé au crayon en bas à gauche *Degas*
New York, The Metropolitan Museum of Art
(1985.48)

Voir cat. n° 87.

Historique
Sans doute donné par l'artiste en 1901 à Jeannie
Gobillard, fille du modèle, ou à Paul Valéry, à
l'occasion de leur mariage le 31 mai 1900 ; acquis
par The Metropolitan Museum of Art, New York, et
John R. Gaines, en 1985.

Expositions
1924 Paris, n° 89 ; 1931 Paris, Orangerie, n° 108 ;
1955 Paris, GBA, n° 34, repr.

Bibliographie sommaire
Morisot 1950, p. 29, 31-32 ; Boggs 1962, p. 27 ;
Burroughs, 1963, p. 169-172, fig. 2.

90

Madame Théodore Gobillard, *née Yves Morisot*

1869
Pastel
48 × 30 cm
Signé en bas à droite *Degas*
New York, The Metropolitan Museum of Art.
Legs de Joan Whitney Payson, 1975
(1976.201.8)

Exposé à New York

Lemoisne 214

Voir cat. n° 87.

Historique
Donné par l'artiste à Berthe Morisot, sœur du
modèle ; donné par Berthe Morisot à sa nièce, Paule
Gobillard, au moment de la mort d'Yves Gobillard, sa
mère, en 1893 ; coll. Mme Paul Valéry, née Jeannie
Gobillard, sa sœur, Paris, en 1946 ; acquis par Joan
Whitney Payson, New York ; légué au musée en
1975.

Expositions
1870, Paris, 1er mai-20 juin, Salon, n° 3320 (« Por-
trait de Mme G... », pastel) ; 1924 Paris, n° 90, repr. ;
1931 Paris, Orangerie, n° 110 ; 1960 Paris, n° 10,
repr. ; 1977 New York, n° 9 des œuvres sur papier,
repr.

Bibliographie sommaire
Lemoisne [1946-1949], I, p. 57-58, II, n° 214 ;
Morisot 1950, p. 29, 31-32 ; Boggs 1962, p. 27, 61,
fig. 62 ; Burroughs 1963, p. 169-172, fig. 1 ; Jacob
Bean, « Drawings », *Notable Acquisitions / 1975-
1979 / The Metropolitan Museum of Art*, New York,
1979, p. 57, repr.

91

Vue intérieure du salon des Morisot, *étude pour* Madame Théodore Gobillard

1869
Mine de plomb, crayon noir et rehauts de
blanc sur papier crème
48,7 × 32,4 cm
Cachet de l'atelier au verso
Paris, Musée du Louvre (Orsay), Cabinet des
dessins (RF 29881)

Exposé à New York

RF 29881

Voir cat. n° 87.

Historique
Atelier Degas ; coll. Henri Fevre, Paris ; coll. Mar-
cel Guérin, Paris ; vente, Paris, Drouot, 11 décembre
1950, n° 79, acquis par le Musée du Louvre.

Expositions
1969 Paris, n° 150.

Les paysages de 1869
n[os] 92-93

L'importante exposition L'impressionnisme
et le paysage français *(Paris, 1985) ne com-
prenait aucun paysage de Degas, non qu'il ne
fut pas considéré comme impressionniste
— Manet était représenté — mais sans doute
son œuvre de paysagiste dut-elle apparaître
très marginale — voire inexistante — aux
yeux des organisateurs. Le catalogue de l'œu-
vre ne comporte, il est vrai, qu'une centaine
de « paysages purs » sur les quelque mille
cinq cents peintures et pastels qu'il recense ;
il est également certain que Degas ne s'inté-
ressa au paysage que par phases très brèves
— la fin des années 1860, le début des années
1890 ; par ailleurs les propos qu'il s'amusait
à répandre sur les peintres de plein-air — « si
j'étais le gouvernement, j'aurais une brigade
de gendarmerie pour surveiller les gens qui
font du paysage sur nature... Oh ! je ne veux la
mort de personne, j'accepterais bien encore
qu'on mît du petit plomb pour commen-
cer[1] » — pouvaient laisser penser à un pro-
fond mépris pour ce genre. Cette opinion doit
être quelque peu nuancée. Une constatation
initiale : rien dans la formation de Degas ne le
prédisposait à devenir paysagiste : ni ses
maîtres directs, Barrias puis Lamothe, ni son
mentor, Gustave Moreau, ni ses grandes
admirations, Ingres et Delacroix, ne l'étaient.
Seul dans son entourage, le modeste Grégoire
Soutzo, dont nous ne savons pas grand-chose,
peut être appelé paysagiste et c'est à lui que*

*nous devons les première études et les pre-
mières remarques de Degas à ce sujet.*

*Dans un de ses carnets, Degas rapporte
brièvement une « grande conversation » qu'il
eut avec Soutzo le 18 janvier 1856 et, vantant
le « courage » du prince roumain dans ses
études sur le motif, commente : « ne jamais
marchander avec la nature. Il y a du courage
en effet à aborder de front la nature dans ses
grands plans et ses grandes lignes et de la
lâcheté à le faire par des facettes et des
détails[2] ». Et sa vie durant, Degas se tiendra à
cette déclaration de principe initiale. Il
adopte les enthousiasmes de Soutzo, pour
Corot, mais surtout pour Claude Gellée dont le
graveur possédait à sa mort une trentaine
d'eaux-fortes[3]. Pendant son séjour italien,
Degas s'enflamme pour les œuvres du Lor-
rain, à Naples, « Le plus beau Claude Lorrain
qui se puisse voir. Le ciel est comme de
l'argent et les ombres vous parlent » note-t-il
devant Le Paysage avec la nymphe Égérie[4] ; à
Rome, à la Galerie Doria Pamphili, « les plus
beaux que j'ai vus peut-être et qu'on puisse
voir[5] » ; et devant les gravures de la Galerie
Corsini[6]. Curieusement cette influence est
plus manifeste dans les dessins à la plume
souvent rehaussés de lavis qu'il exécute peu
après son retour en France[7] que dans les
contemporaines études de campagne romaine
ou napolitaine, à la mine de plomb, très
proches de ce que font alors Bonnat, Chapu ou
Delaunay.*

*Car, dans les années 1850, les paysages
peints restent rares : une belle* Vue de Naples
à travers une lucarne *(L 48), une* Vue de Rome
*(L 47 bis), prise vraisemblablement de son
atelier de la piazza San Isidoro et montrant la
« manica lunga » du palais de Quirinal, enfin
des* Chevaux dans un paysage *(L 50) dont
l'attribution peut être contestée.*

*À son retour en France, Degas s'enflamme
pour la campagne normande qu'il découvre
durant un premier séjour chez ses amis
Valpinçon au Ménil-Hubert dans l'Orne en
septembre-octobre 1861[8], et qui le change,
dit-il, de tout ce qu'il connaissait jusque là. De
ces « bosses vertes », de ces « herbages petits
et grands, tous clos de haies[9] », il tire au cours
d'une promenade vers le haras du Pin, quel-
ques dessins poussés[10] qu'il réutilisera en
arrière-plan de certaines scènes de courses.
Mais, encore une fois, l'enthousiasme sou-
dain, les références aux peintures anglaises,
les souvenirs évoqués de Corot, de Soutzo,
s'arrêtent à quelques études dans un car-
net.*

*Aussi peut-on être surpris de cette sou-
daine efflorescence de paysages en 1869, sept
pastels portant cette date (L 199 à L 205)
auxquels Lemoisne en rattache trente-sept
autres (L 217 à L 253) pour lesquels il propose
une date voisine. Il est difficile d'admettre que
tous furent exécutés durant le bref séjour que
Degas fit à l'été de 1869 à Étretat et Villers-
sur-Mer. S'il quitta Paris, vers la mi-juillet,*

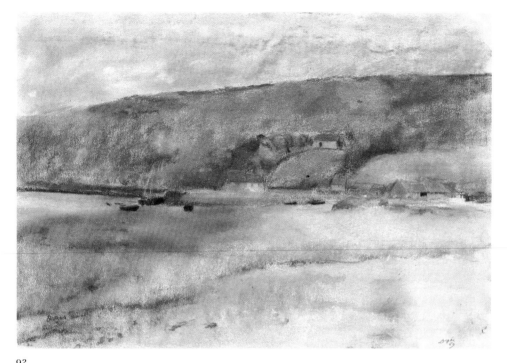

92

non plus des études comme les pastels que Boudin multipliait, depuis des années, sur la côte normande, mais une série homogène et comme close sur elle-même d'œuvres de technique identique, de format voisin, de propos semblables. Degas, qui connaissait alors les paysages de Pissarro, qui pût voir, lorsqu'il visite ce même été Manet à Boulogne, les marines qu'il y avait exécutées, s'engage dans une voie tout à fait différente.

Négligeant la peinture à l'huile, s'attachant exclusivement au bord de mer — sans doute jugeait-il, selon la formule baudelairienne, ses contemporains trop « herbivores » —, il compose, peut-être au retour, dans le calme de l'atelier parisien, ses petits paysages qui ne sont pas comme il le disait des « états d'âme » mais des « états d'yeux ». Peut-être souhaitait-il obéir ainsi aux injonctions de Baudelaire qu'il lisait alors (en juillet 1869, Manet lui écrivait « je viens vous demander de me renvoyer les deux volumes de Baudelaire que je vous ai prêtés[16] ») ; le poète, dans son

après avoir terminé son portrait d'Yves Gobillard (voir cat. n° 87), nous ne savons trop quand il y revint mais il est vraisemblable qu'il ne s'éternisa pas en Normandie au-delà du mois de septembre. D'autres séjours sur la côte sont plausibles ; notons cependant qu'ils paraissent difficiles en 1867[11] et 1868[12] et qu'en 1870 le déroulement des opérations militaires que Degas suivit de si près, le fixa très certainement à Paris. Il est très probable également, connaissant ses opinions plus tard affirmées et répétées contre la peinture de plein-air, qu'il ne les fit pas sur le motif mais en atelier. Dans un carnet de la Bibliothèque Nationale[13], utilisé alors, Degas ne prend pas des croquis des endroits visités, Étretat ou Villers-sur-Mer, mais note les couleurs de la mer et du ciel au coucher du soleil — « coucher de soleil orangé rose froid et sourd, neutre, mer dos de sardine et plus clair que le ciel[14] ». Aussi ce que dit Lemoisne de l'exécution de ces paysages doit être juste : « tout en les regardant, l'œil aigu de Degas enregistre aussi les aspects du paysage, le vert glauque frangé d'écume d'une plage, l'arrondi d'une grève de sable dorée, la ligne des collines, le velours d'une prairie, la couleur d'un ciel. Puis, rentré à l'atelier, l'artiste s'amuse, de mémoire, à reconstituer quelques-uns des coins aperçus, à en chercher à nouveau à l'aide des crayons de pastel les grandes lignes, la couleur[15]. » On a donc le plus grand mal à identifier les sites représentés, côte normande ou réminiscences des séjours passés avec son père et ses frères et sœurs à Saint-Valéry-sur-Somme ; point d'exactitude topographique, point de rigoureuse observation climatique mais, reconstituées par le souvenir de mornes falaises auxquelles sont accrochées comme des

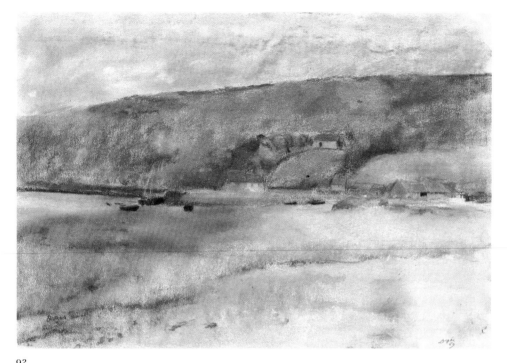

93

coquillages à leur rocher, des maisons basses, des plages à marée basse où l'œil sépare avec peine ce qui est mer et ce qui est sable, des barques qui semblent échouées, pas la moindre présence humaine (voir cat. n° 92) ; ou encore le long panache s'effilochant d'un steamer, les quatre points noirs que font des voiliers sur la ligne d'horizon qui sépare les bleus différents du ciel et de la mer (voir cat. n° 93).

Ce ne sont pas d'ambitieuses compositions comme celles qu'au même moment et au même endroit — il passe l'été de 1869 à Étretat — exécutait Courbet ; ce ne sont pas

salon de 1859, avant de louer les études de Boudin, s'était demandé « pourquoi l'imagination fuit-elle l'atelier du paysagiste ? » Et il n'avait trouvé de réponse que dans la copie trop servile et immédiate de la nature « qui s'accommode parfaitement à la paresse de leur esprit[17]. »

Avec ses paysages de mémoire, Degas donne sa réponse, parfaitement originale ; là encore, il ne changera pas d'avis et montrera la même constance durant toute sa longue carrière, réinventant la morphologie des paysages entrevus, soulignant les étrangetés topographiques, s'amusant des cours d'eau

sinueux, des arbres aux formes bizarres, jouant du vert des prés, du brun des terrains labourés, ramenant toujours l'imagination dans l'atelier du paysagiste.

1. Vollard 1924, p. 58-59.
2. Reff 1985, Carnet 5 (BN, n° 13, p. 33).
3. Voir catalogue d'estampes anciennes... formant la collection de feu M. le prince Grégoire Soutzo, Paris, Drouot, 17 et 18 mars, n°ˢ 78 à 106.
4. Reff 1985, Carnet 4 (BN, n° 15, p. 18).
5. Reff 1985, Carnet 7 (Louvre, RF 5634, p. IV).
6. Reff 1985, Carnet 10 (BN, n° 25, p. 50).
7. Reff 1985, Carnet 18 (BN, n° 1).
8. Lettre de Marguerite et René De Gas à Michel Musson, de Paris à la Nouvelle-Orléans, le 13 octobre 1861, Nouvelle-Orléans, Tulane University Library.
9. Reff 1985, Carnet 18 (BN, n° 1, p. 161).
10. Reff 1985, Carnet 18 (BN, n° 1, p. 162, 163, 165, 167, 168, 171, 173, 175, 176).
11. Reff 1985, Carnet 22 (BN, n° 8, p. 5, 221).
12. Voir lettre de Manet à Fantin-Latour, de Boulogne-sur-Mer à Paris, publiée dans Moreau-Nélaton 1926, p. 102-103 ; lettre inédite de Manet à Degas, de Calais à Paris, le 29 juillet 1868, coll. part.
13. Reff 1985, Carnet 23 (BN, n° 21, p. 58-59, 149).
14. Reff 1985, Carnet 23 (BN, n° 21, p. 58).
15. Lemoisne [1946-1949], I, p. 61.
16. Lettre de Manet à Degas, s.d. [juillet 1869], coll. part., mentionnée dans Reff 1976, p. 150.
17. Voir Charles Baudelaire, *Salon de 1859*, dans *Œuvres*, éd. de la Pléiade, Paris, 1966, p. 1081.

92

Falaises au bord de la mer

1869
Pastel
32,4 × 46,9 cm
Signé et daté en bas à droite *Degas 69*
Cachet de la vente en bas à gauche
Paris, Musée d'Orsay (RF 31199)

Exposé à Paris

Lemoisne 199

Historique
Atelier Degas ; Vente IV, 1919, n° 58.b, repr., acquis par Nunès et Fiquet, Paris, avec le n° 58.a, 4 000 F ; coll. baronne Éva Gebhard-Gourgaud, Paris ; donation de la baronne Éva Gebhard-Gourgaud au Musée du Louvre en 1965.

Expositions
1966, Paris, Musée du Louvre, Cabinet des dessins, *Pastels et miniatures du XIXᵉ siècle,* n° 46 ; 1969 Paris, n° 151 ; 1975, Paris, Musée Delacroix, juin-décembre, *Delacroix et les peintres de la nature.*

Bibliographie sommaire
Lemoisne [1946-1949], II, n° 199 ; Maurice Sérullaz, « Cabinet des dessins, la donation de la baronne Gourgaud », *La revue du Louvre et des Musées de France,* 2, 1966, p. 100-101, repr. ; Minervino 1974, n° 297 ; Paris, Louvre et Orsay, Pastels, 1985, n° 77, repr.

93

Marine

1869
Pastel
31,4 × 46,9 cm
Cachet de la vente en bas à gauche
Paris, Musée d'Orsay (RF 31202)

Exposé à Paris

Lemoisne 226

Historique
Atelier Degas ; Vente IV, 1919, n° 47.a, repr., acquis par Nunès et Fiquet, Paris, avec le n° 47.b, 5 550 F ; coll. baronne Éva Gebhard-Gourgaud, Paris ; donation de la baronne Éva Gebhard-Gourgaud au Musée du Louvre en 1965.

Expositions
1966, Paris, Musée du Louvre, Cabinet des dessins, *Pastels et miniatures du XIXᵉ siècle,* n° 49 ; 1969 Paris, n° 154.

Bibliographie sommaire
Lemoisne [1946-1949], II, n° 226 ; Maurice Sérullaz, « Cabinet des dessins, la donation de la baronne Gourgaud », *La revue du Louvre et des Musées de France,* 2, 1966, p. 99-111, repr. ; Minervino 1974, n° 306 ; Reff 1977, fig. 79 (coul.) ; Paris, Louvre et Orsay, Pastels, 1985, n° 80, repr.

94

Madame Edmondo Morbilli, *née Thérèse De Gas*

Vers 1869
Pastel
51 × 34 cm
New York, Collection particulière

Lemoisne 255

Quelque temps après les deux doubles portraits de Washington et de Boston (voir cat. n° 63) qui la montrent en compagnie de son mari Edmondo Morbilli, Degas s'attacha de nouveau à peindre sa sœur Thérèse, seule, comme il l'avait fait si souvent avant son mariage. L'occasion en fut un séjour de Thérèse à Paris, le lieu choisi, le salon de son père au 4 rue Mondovi, le moment, celui où elle s'apprête à sortir ou vient tout juste de rentrer. Mais la technique, le format, l'intention même de ce portrait ne sont comparables à aucun de ceux exécutés précédemment par Degas.

Thérèse est devant nous en stricte robe de printemps ou d'été, accoudée à la cheminée dans une attitude, comme cela a été souvent souligné, qui reprend celle du fameux portrait de la *Comtesse d'Haussonville* d'Ingres (fig. 83), mais une comtesse d'Haussonville sévère, distante, un rien collet monté. Certes d'un de ses portraits à l'autre, Thérèse a

toujours le même « air », cet air de ne jamais trop comprendre ce qui se passe mais il y a une dureté, une réserve inhabituelle sur ce visage qui paraît ici plus mûr et amaigri. Cette jeune femme, peu aimable, n'a plus grand-chose à voir avec la Thérèse bonne enfant et popote — « Et Thérèse brode-t-elle toujours en faveur de tous les moutards de la famille ? » s'enquérait, du Gabon, son frère Achille en 1860[1] —, ordinairement occupée à quelque travail domestique.

Autour d'elle, un mélange de confortable contemporain — les canapés et fauteuils, le coussin, le cordon de sonnette —, et d'œuvres du siècle précédent — le chandelier rocaille, les pastels au mur. Le velours rouge des sièges et du dessus-de-cheminée, les cadres rapprochés, le tapis à motifs de fleurs donnent à cette pièce basse qu'agrandit à peine le miroir, une atmosphère confinée si différente des intérieurs plus spacieux et ouverts de ses autres portraits[2].

Comme dans la série de paysages qu'il fit sur la côte normande (voir « Les paysages de 1869 », p. 153 ou l'étude pour le portrait de *Madame Théodore Gobillard* [voir cat. n° 90]), Degas emploie ici le pastel, ce qui nous fait accepter la date de 1869 généralement proposée pour cette œuvre. Le pastel est non seulement une des techniques privilégiées du XVIIIᵉ siècle pour le portrait — l'effigie que l'on devine sur le mur à droite de *Madame Miron de Porthioux* par Perronneau qui appartint à Auguste De Gas, en est un bel exemple — mais il permet ici de mieux souligner que l'huile, par sa texture même, le velouté, le soyeux, le pelucheux des laines, des cotons et des velours. Si l'on met à part les paysages, c'est la première fois que Degas utilise le pastel pour une œuvre « définitive » ; il s'en était servi dans des esquisses pour *Sémiramis* ou la *Famille Bellelli* sans doute parce qu'il lui permettait d'obtenir rapidement une étude de tonalité générale ; plus récemment en travaillant aux portraits de *Madame Camus au piano* (L 208 à L 212) ou d'Yves Gobillard-Morisot (voir cat. n° 87) mais là encore en vue d'une toile de plus grand format.

Cet hommage au XVIIIᵉ siècle, et, par les objets qui entourent Thérèse, au goût de son père pour cette époque — celui aussi des Marcille, des La Caze que Degas, dans sa jeunesse visitait avec lui — ne conduit pas Degas au pastiche, à donner dans le néo-La Tour ou le néo-Perronneau, comme le faisait nombre de ses contemporains ; s'appuyant encore une fois sur l'exemple ingresque, il offre de sa sœur une image neuve et dont on ne voit pas l'équivalent dans la peinture d'alors avec des accords de rouges, de roses et d'or qui annoncent les subtilités nabies. Pour la dernière fois, après l'avoir tant peinte et dessinée, Degas fait le portrait de sa bien aimée Thérèse, un peu raide dans sa robe jaune gansée de blanc, tenant ce curieux

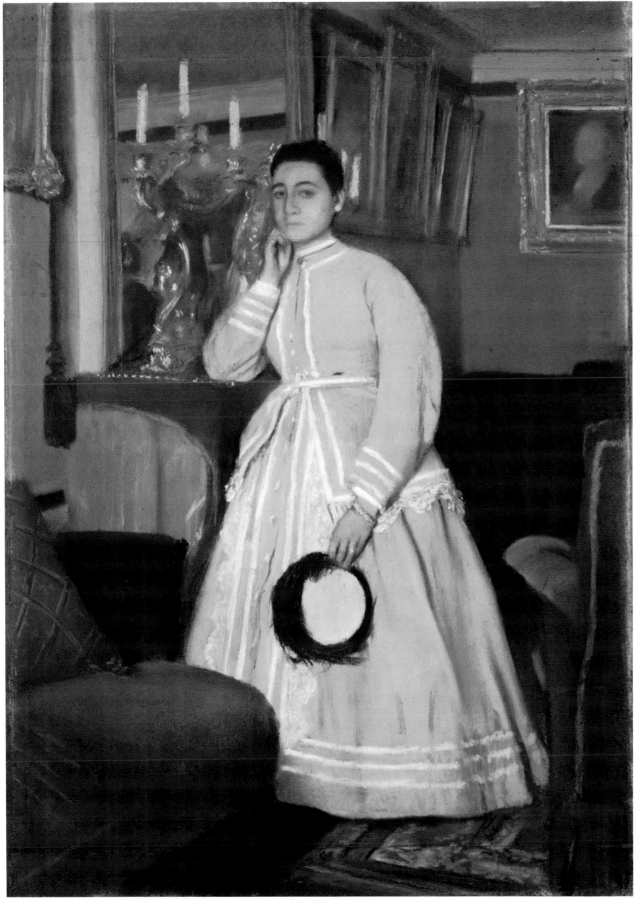

94

chapeau qui paraît l'ovale d'une tête barbue, déjà éloignée de son frère par l'oblique des canapés de velours cramoisi.

1. Lettre inédite d'Achille De Gas à son frère, du Gabon à Paris, le 7 juillet 1860, coll. part.
2. L'inventaire après décès, établi le 4 avril 1874, décrit l'ameublement du salon de la rue de Mondovi : « deux chenets en bronze doré [...] une pendule en bronze doré avec peinture sujet enfants, deux candélabres quatre lumières chaque en bronze doré, deux flambeaux en bronze doré [...] deux flambeaux à deux branches en plaqué [...] un piano à queue en acajou du nom d'Érard, un tabouret de piano, et pupitre à musique [...] Deux fauteuils en bois torse couverts en étoffe grise [...] Deux causeuses en palissandre couvertes en velours, deux fauteuils confortables et deux petits en velours capitonné, deux chaises en bois torse couvertes en velours [...] six chaises cannées et quatre chaises en bois peint couvertes en tapisserie [...] Un meuble en palissandre à porte vitrée avec étagère et glace [...] Une table à jeu en palissandre [...] Quatre rideaux de vitrage en mousseline brodée et quatre rideaux de croisée en damas de soie en mauvais état [...] »

Historique

Atelier Degas ; coll. René de Gas, frère de l'artiste, Paris ; vente, Paris, Drouot, Succession René de Gas, 10 novembre 1927, n° 41, repr., acquis par D. David-Weill, Paris, 180 000 F.

Expositions

1931 Paris, Orangerie, n° 86 ; 1972, Paris, Galerie Schmit, mai-juin, *Les impressionnistes et leurs précurseurs,* n° 34, repr. (coul.) ; 1975, Paris, Galerie Schmit, 15 mai-21 juin, *Degas,* n° 13, repr. (coul.) ; 1985, New York, The Frick Collection, *Ingres and the Comtesse d'Haussonville,* n° 113, repr. (coul.).

Bibliographie sommaire

Lemoisne [1946-1949], II, n° 255 ; Minervino 1974, n° 252.

Fig. 83
Ingres, *La comtesse d'Haussonville,*
1845, toile,
New York, Frick Collection.

Aux Courses en province

1869
Huile sur toile
36,5 × 55,9
Signé en bas à gauche *Degas*
Boston, Museum of Fine Arts. 1931 Purchase Fund (26.790)

Lemoisne 281

À la Nouvelle-Orléans depuis trois semaines, Degas s'enquérait, avant toute chose, du sort de ce tableau : « Et celui de la famille aux Courses, que devient-il ? » demandait-il à Tissot dans son exil londonien[1]. La petite toile aujourd'hui à Boston avait, en effet, été acquise par Durand-Ruel deux mois plus tôt, le 17 septembre 1872, et expédiée à Londres le 12 octobre où elle figura à la *Fifth Exhibition of the « Society of French Artists »,* s'attirant une critique élogieuse de Sydney Colvin[2]. Au printemps de l'année suivante, les vœux de Degas étaient comblés puisque son œuvre entrait, le 25 avril 1873, dans l'importante collection du baryton Jean-Baptiste Faure. Un an plus tard, l'artiste choisit de la montrer sous le titre de *Aux Courses en province,* à la « première exposition impressionniste » où elle ne fut pas précisément remarquée sinon par Ernest Chesneau qui vanta cette « œuvre exquise de coloration, de dessin, de justesse dans les attitudes et de finesse d'ensemble[3] ».

Si l'historique est prestigieux et bien documenté, la date précise de l'œuvre, l'identification des personnages, la localisation de la scène sont restées jusqu'ici sujets à légers désaccords. Wilenski a vu dans l'élégant conducteur du tilbury, Ludovic Lepic et André Marchand, Charles Jeantaud « oncle et ami du peintre »[4]. Mais il s'agit sûrement de Paul Valpinçon, ami d'enfance de Degas, comme l'ont reconnu sa fille Hortense plus tard Madame Jacques Fourchy[5] et Marcel Guérin[6]. La date de 1870-1873 proposée par Lemoisne et constamment reprise doit être abandonnée ; deux raisons à cela : d'une part, la toile était finie en 1872 puisqu'elle est alors vendue par Degas ; d'autre part, l'enfant dans la voiture, reposant dans les bras de sa nourrice sous l'œil attentif du père, de la mère et du bull-dog familial, ne peut être que le fils unique des Valpinçon — la fille Hortense était née quelques années auparavant, en 1862 (voir cat. n° 101) —, Henri né à Paris le 11 janvier 1869 (Archives de Paris, listes électorales). Tout concorde parfaitement : à l'été de 1869, Degas, qui fit un séjour prolongé sur les côtes normandes (voir « Les paysages de 1869 », p. 153), se rendit, comme il avait coutume de le faire, chez les Valpinçon, dans leur propriété du Ménil-Hubert (Orne). *Aux Courses en province,* est le souvenir d'une escapade au champ de courses d'Argentan, distant du Ménil-Hubert d'une quinzaine de kilomètres

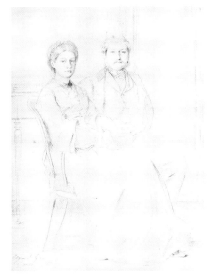

Fig. 84
Monsieur et Madame Paul Valpinçon,
1861, mine de plomb,
New York, Pierpont Morgan Library.

et qui était l'hippodrome le plus proche de la propriété, le seul auquel on puisse se rendre en voiture, sans que cela soit une épreuve, avec un enfant en bas âge.

La toile de Boston n'est pas la première sur laquelle apparaissent les bien-aimés Valpinçon (voir cat. n° 60). Quelque temps après le mariage de Paul, Degas fit du jeune couple un dessin daté de 1861 (fig. 84). Un moment, il pensa à un plus ambitieux portrait de Mme Valpinçon en deuil pour lequel il subsiste un vague croquis dans un carnet de la Bibliothèque Nationale[7]. De son ami Paul, il peignit, sans doute à la fin des années 1860 (L 197), le beau visage un peu lourd — Degas note, dans un carnet utilisé entre 1865 et 1868, leurs poids respectifs, 54,50 kilos pour lui, 94 pour Valpinçon. Les deux enfants Hortense (voir cat. n° 101) et Henri (L 270) seront tour à tour ses modèles.

On a évoqué, à propos de la toile de Boston, l'influence du Japon qui ne nous paraît guère probante et celle, plus justement, de la peinture anglaise, arguant que cette région de Normandie rappelait à Degas l'Angleterre et ses peintres[8]. Sans doute cela est-il plus vrai des alentours boisés et bosselés d'Exmes que de la plate et morne plaine d'Argentan dont l'étendue verte est à peine ponctuée ici de quelques maisons basses et de la mince silhouette de trois arbres. Mais à l'arrière-plan, les trois chevaux qui courent pour un public inexistant évoquent, il est vrai, ceux des gravures coloriées anglaises que Degas affectionnait particulièrement. L'égale répartition entre ciel et terre — un beau ciel léger, épaissi çà et là de quelques nuages — la facture lisse, grasse et précise renvoient, encore une fois, à la peinture hollandaise dont cette scène a le fini et le soigné, le calme et la délicatesse.

Paul-André Lemoisne lisait, en 1912, sur cette toile le « léger désarroi [du peintre] à cette époque » qui se traduit par « de petites

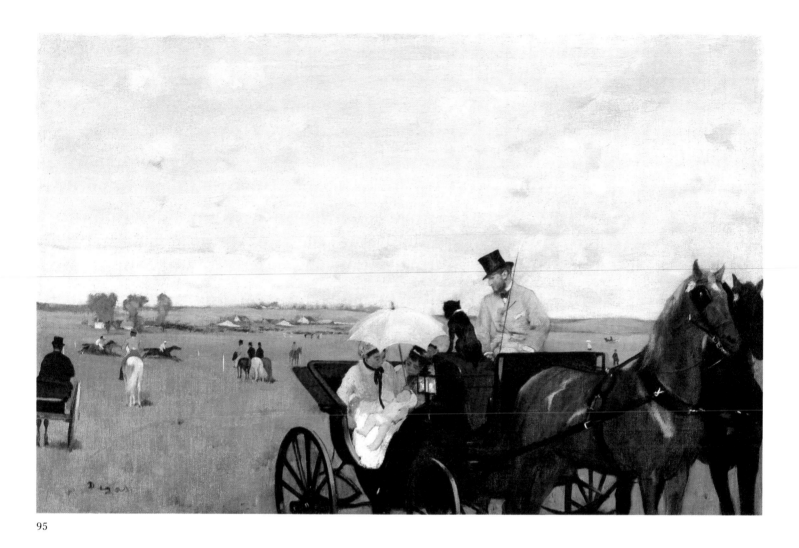

95

négligences de perspective, des cavaliers trop grands pour leurs chevaux ou pas à leur plan, des parties du fond qui (...) viennent brusquement en avant au lieu de s'enfoncer et de fuir[9] ». Aujourd'hui, cela ne nous frappe guère, pas plus que l'évidente hardiesse de la composition — que Lemoisne jugeait « un peu trop coupaillée » et affectée[10]. Nous ne retenons qu'un délicieux morceau de peinture, les noirs qui s'enlèvent sur des fonds clairs, les jambes potelées d'un bébé de six mois sur un linge blanc en plein soleil, le rouge sonore d'un pantalon et d'une casquette, la douceur de cette scène familiale dans une campagne paisible.

1. Lettre de Degas à Tissot, de la Nouvelle-Orléans à Londres, le 19 novembre 1872, publiée en anglais dans Degas Letters 1947, n° 3, p. 17.
2. Pall Mall Gazette, 28 novembre 1872.
3. « À côté du Salon », Paris-Journal, 7 mai 1874.
4. 1955 Paris, Orangerie, n° 20.
5. S. Barazzetti, « Degas et ses amis Valpinçon », Beaux-Arts, 21 août 1951, p. 1.
6. Lettres Degas 1945, n° LIV, p. 80.
7. Reff 1985, Carnet 18 (BN, n° 1, p. 96).
8. Reff 1985, Carnet 18 (BN, n° 1, p. 161).
9. Lemoisne 1912, p. 53.
10. Ibid., p. 54.

Historique

Acquis de l'artiste par Durand-Ruel, Paris, 17 septembre 1872 (« La voiture sortant du champ de courses » ; stock n° 1910), 1 000 F ; expédié à Durand-Ruel, Londres, 12 octobre 1872, 1 000 F ; acquis par l'intermédiaire de Charles Deschamps par Jean-Baptiste Faure, 25 avril 1873, 1 300 F ; coll. Faure, Paris, de 1873 à 1883 ; acquis par Durand-Ruel, Paris, 2 janvier 1893 (« Voiture aux courses » ; stock n° 2566), 10 000 F ; déposé chez les Durand-Ruel, les Balans, 29 mars 1918 ; acquis par le musée, à New York, en 1926.

Expositions

1872, Londres, 168 New Bond Street, Fifth Exhibition of the « Society of French Artists », n° 113 ; 1873, Londres, New Bond Street, Sixth Exhibition of the Society of French Artists, n° 79 (« A Racecourse in Normandy ») ; 1874 Paris, n° 63 (« Aux Courses en province ») ; 1899, Saint-Pétersbourg, Exposition de Peinture, Revue « Mir Iskousstvo », n° 81 ; 1903-1904, Vienne, Secession ; 1905 Londres, n° 57, repr. ; 1917, Zurich, Kunsthaus, 5 octobre-14 novembre, Französische Kunst des 19 und 20 Jahrhunderts, n° 88, repr. ; 1922, Paris, Galerie Barbazanges, Le sport dans l'art, p. 27 ; 1922, Paris, Musée des Arts Décoratifs, Le Décor de la vie sous le second empire, n° 57 ; 1924 Paris, n° 40 ; 1929 Cambridge, n° 25, pl. XVII ; 1933 Chicago, n° 282, repr. ; 1936 Philadelphie, n° 21, repr. ; 1937 Paris, Orangerie, n° 14, pl. X ; 1937 Paris, Palais National, n° 301, pl. LXXXVI ; 1938, Cambridge, Fogg Art Museum, The Horse, Its Significance in Art, n° 15 ;

1939, San Francisco, Golden Gate International Exposition, Masterworks of Five Centuries, n° 147, repr. ; 1946-1947, Toledo, Museum of Art/Toronto, Art Gallery of Toronto, The Spirit of Modern France. An Essay on Painting 1745-1946, n° 42 ; 1955 Paris, Orangerie, n° 13, repr. (coul.) ; 1986 Washington, n° 4, repr. (coul.).

Bibliographie sommaire

Ernest Chesneau, « À côté du Salon, II, Le plein air : Exposition du boulevard des Capucines », Paris-Journal, 7 mai 1874 ; Lemoisne 1912, p. 53-54, repr. ; R.H. Wilenski, Modern French Painters, New York, 1940, p. 53 ; Lettres Degas 1945, n° LIV, p. 80 ; Lemoisne [1946-1949], I, p. 85, 102, repr. (détail) en regard p. 70, II, n° 281 ; S. Barazzetti, « Degas et ses amis Valpinçon », Beaux-Arts, 192, 21 août 1936, pl. 43 ; Boggs 1962, p. 37, 46, 92, 93 n. 66, pl. 72 ; Minervino 1974, n° 203, pl. XVI-XVII (coul.).

Chevaux de courses à Longchamp

1871 ; repris en 1874 ?
Huile sur toile
34,1 × 41,8 cm
Signé en bas à gauche *E. Degas*
Boston, Museum of Fine Arts. Collection S.A.
Denio (03.1034)

Lemoisne 334

Première peinture de Degas acquise par un musée américain, Paul-André Lemoisne l'a reproduite en 1912, dans la seule monographie d'envergure consacrée à l'artiste de son vivant, admettant curieusement qu'il l'avait choisie sans l'avoir vue, sur le conseil de Jules Guiffrey. Il n'en a pas moins décrit l'œuvre comme « un tableau chaud et doré » — peut-être les termes de Guiffrey —, et il l'a datée des environs de 1878[1]. Plus tard, dans un bref commentaire, il modifiera la datation, pour conclure que, même si le tableau semble appartenir à la fin des années 1860, et même si la signature comporte l'initiale « E » que Degas n'utilisait plus dans les années 1870, l'œuvre est si accomplie qu'elle appartient nettement au début des années 1870, et qu'elle date plus probablement des environs de 1873-1875[2].

Au-delà des questions d'ordre pratique permettant d'établir la datation, il est immédiatement apparent, comme l'a fait observer Lemoisne, que la peinture se trouve au sommet d'une série d'œuvres consacrée aux courses, thème que Degas a négligé dans une large mesure après son retour de la Nouvelle-Orléans et auquel il ne reviendra que dans les années 1880[3]. Très différent des œuvres des années 1860, ce tableau annonce plutôt un type de composition que l'artiste perfectionnera beaucoup plus tard, et même le plus proche parmi les œuvres de cette époque, *Le défilé* (cat. n° 68), se prête difficilement à la comparaison. La peinture de Boston est en soi la plus sereine et la plus poétique parmi les premières scènes de courses de Degas où l'artiste dépeignait, par préférence, l'atmosphère nerveuse régnant sur le champ de courses dans les minutes qui précèdent le départ, ou l'énergie contenue qui éclate dès qu'on en donne le signal. Ici, les chevaux font un tour de piste d'un pas tranquille, à une heure inusitée — au crépuscule ; si ce n'étaient les vives couleurs qu'arborent les jockeys, les barrières qu'on devine, et le cheval qui s'em-

96

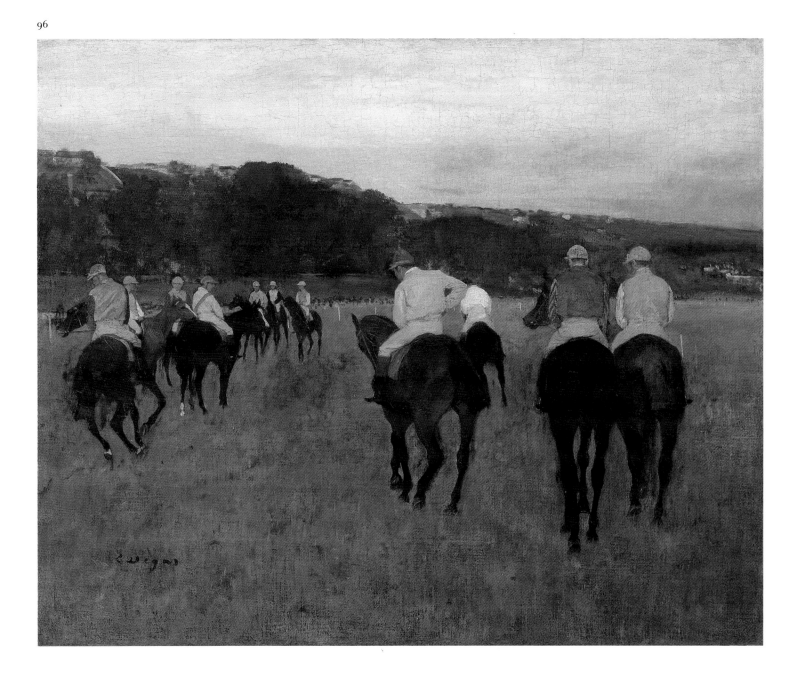

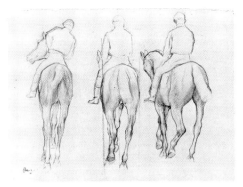

Fig. 85
Étude de trois jockeys,
vers 1866-1868, mine de plomb,
Fogg Art Museum, III : 354.2.

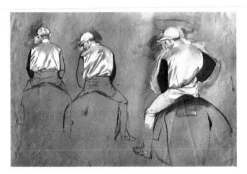

Fig. 86
Trois jockeys, vers 1866-1868,
étude à l'essence,
localisation inconnue, L 157.

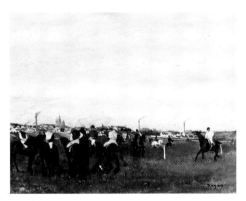

Fig. 87
Avant la course,
vers 1873, toile,
Washington, National Gallery of Art, L 317.

balle à l'extrême gauche — seul indice d'animation dans cette cavalcade des plus tranquilles —, il pourrait s'agir d'une scène pastorale aux antipodes du monde des courses.

Les dessins utilisés pour la composition, qui datent tous des années 1860, sont d'un intérêt particulier puisqu'ils montrent que Degas ne s'inspirait pas nécessairement de nouvelles études pour créer ses tableaux, mais reprenait parfois, dans un ordre complexe, des parties, souvent impossibles à reconnaître, d'études déjà utilisées ailleurs. Les trois chevaux principaux, à droite, s'inspirent de trois études similaires, dont une fut mise au carreau pour être reportée, qui figurent dans un ordre différent sur un dessin au Fogg Art Museum (fig. 85). Degas n'utilisa cependant aucun des

jockeys de ce même dessin, mais bien plutôt une feuille contenant trois études à l'essence (fig. 86). Il a adapté deux des jockeys et il en a utilisé un à deux reprises. Le cheval et le jockey de l'extrême gauche s'inspirent d'un dessin (III : 114.2), également mis au carreau pour être reporté, composé à son tour du jockey non utilisé des études à l'essence et d'un cheval sans cavalier figurant dans un autre dessin (IV : 221.d).

Deux des combinaisons cheval-jockey ainsi obtenues, celles se trouvant à l'extrême gauche et au centre de la peinture de Boston, figurent sous une forme légèrement différente — en fait, l'une d'elles est inversée — dans *Avant la course* (fig. 87) que Degas a vendu à Durand-Ruel en avril 1872[4]. Par ses dimensions, la peinture de Washington correspond à la moitié de celle de Boston, et les figures sont petites, et donc plutôt sommaires. Il paraît difficile d'imaginer que les études, dont la préparation est assez élaborée, ont été faites en prévision d'*Avant la course*. Selon toute probabilité, Degas les aurait plutôt exécutées pour les figures, plus grandes et plus achevées, de *Chevaux de courses à Longchamp,* qu'il aurait simplement reprises dans la peinture de Washington. Si tel est le cas, l'ancienne chronologie des œuvres n'est plus valable, et la peinture de Boston doit forcément dater d'avant 1872.

L'impossibilité d'établir la provenance de l'œuvre avant 1900 empêche de la dater autrement que par ses caractères propres. Lemoisne avait déjà bien défini le problème que pose la datation de cette œuvre et, sur le plan stylistique, c'est l'étendue d'herbe, à la riche texture, qui correspond le moins à la manière de Degas à la toute fin des années 1860 et au début de la décennie suivante. Un examen d'une radiographie de la toile, communiqué par Philip Conisbee, révèle en effet que l'artiste a retravaillé cette partie qui recouvre plusieurs modifications importantes, dont deux jockeys à cheval supprimés à droite et à gauche du centre.

M.P.

1. Lemoisne 1912, p. 77-78.
2. Lemoisne [1946-1949], II, n° 334.
3. De 1874 à 1881, Degas n'a exposé que quatre œuvres figurant des courses. À l'exposition de 1874, il a ainsi présenté le *Départ de Courses. Dessin à l'essence* (n° 58), non identifié, *Faux départ. Dessin à l'essence* (n° 59), considérée comme étant la peinture actuellement à Yale (voir fig. 69), *Aux Courses en province* (n° 63), qu'on sait être une autre peinture de Boston (cat. n° 95). En 1879, une peinture intitulée *Chevaux de courses* figurait au n° 63 ; Lemoisne, par erreur, y a vu *Le défilé* (cat. n° 68), mais Ronald Pickvance y a reconnu l'étrange *Jockeys avant la course* (L 649) qu'il datera des environs de 1878-1879 (voir 1979 Édimbourg, n° 11). L'ensemble des œuvres horizontales représentant des chevaux, et datant, selon Lemoisne, d'entre 1877 et 1880 (L 446, L 502, L 503, L 596, L 597, et L 597 bis), constitue un problème distinct dont il est question ailleurs (voir cat. n° 158).

4. Achetée à Degas par Durand-Ruel en avril 1872 (stock n° 1332), cette peinture a été envoyée à Bruxelles le 3 septembre 1872 (puis réexpédiée le 21 décembre), pour être ensuite vendue à Jean-Baptiste Faure, le 7 mai 1873 (voir le Journal de Durand-Ruel). Laguillermie en fera en 1873, avant que Faure ne l'achète, une gravure.

Historique
Bernheim-Jeune, Paris ; acquis par Durand-Ruel, Paris, 10 février 1900 (stock n° 5689, « Chevaux de courses ») ; déposé chez Cassirer, Berlin ; rendu à Durand-Ruel, Paris, 10 juin 1900 ; remis en dépôt à M. Whitaker, Montréal, 19 décembre 1900 ; déposé chez Durand-Ruel, New York, 18 février 1901 (stock n° 2494) ; acquis par Mme William H. Moore, New York, 27 mars 1901 ; rendu par elle à Durand-Ruel, New York, 1er avril 1901 ; acquis par le musée, du Fonds Sylvanius Adams Denio, en 1903.

Expositions
1911 Cambridge, n° 10 ; 1929 Cambridge, n° 32 ; 1935, Kansas City, William Rockhill Nelson Gallery of Art and Mary Atkins Museum of Fine Arts, 31 mars-28 avril, *One Hundred Years [of] French Painting,* n° 21 ; 1937 Paris, Orangerie, n° 12 ; 1938, Cambridge, Fogg Art Museum, 20 avril-21 mai, *The Horse : Its Significance in Art,* n° 16, repr. ; 1938, Amsterdam, Stedelijk Museum, 2 juillet-25 septembre, *Honderd Jaar Fransche Kunst,* n° 98, repr. ; 1939, New York, M. Knœdler and Co., 9-28 janvier, *Views of Paris,* n° 28, repr. ; 1947 Cleveland, n° 31, pl. XXIII ; 1949 New York, n° 29, repr. ; 1957, Fort Worth, Fort Worth Art Center, 7 janvier-3 mars, *Horse and Rider,* n° 103 ; 1960, Richmond, Virginia Museum of Fine Arts, 1er avril-15 mai, *Sport and the Horse,* n° 59 ; 1968 New York, n° 5, repr. ; 1973, Boston, Museum of Fine Arts, 15 juin-14 octobre, *Impressionism : French and American,* n° 5 ; 1974 Boston, n° 11 ; 1977, Boston, Museum of Fine Arts, 8 novembre 1977-15 janvier 1978, *The Second Greatest Show of Earth. The Making of a Museum,* n° 25 ; 1978 Richmond, n° 8 ; 1978 New York, n° 10, repr. (coul.) ; 1979-1980, Atlanta, High Museum of Art, 21 avril-17 juin / Tôkyô, Seibu Museum of Art, 28 juillet-19 septembre / Nagoya, Nagoya City Museum, 29 septembre-31 octobre / Kyoto, National Museum of Modern Art, 10 novembre-23 décembre / Denver, Denver Art Museum, 13 février-20 avril, *Corot to Braque : French Paintings from the Museum of Fine Arts, Boston,* n° 35, repr. (coul.) ; 1984 Boston, Museum of Fine Arts, 13 janvier-2 juin, *The Great Boston Collectors : Paintings from the Museum of Fine Arts,* n° 38, repr. (coul.).

Bibliographie sommaire
Grappe 1911, p. 20-21, repr. p. 48 ; Lemoisne 1912, p. 77-78, pl. XXXI (daté 1878) ; Lafond 1918-1919, II, p. 42 ; Lemoisne [1946-1949], n° 334 (vers 1873-1875) ; Cabanne 1957, p. 28, 48, 110, pl. 45 (détail) ; Minervino 1974, n° 384 ; Dunlop 1979, p. 120 (vers 1874), pl. 107 p. 116 (1873-1875) ; McMullen 1984, p. 239 ; Alexandra R. Murphy, *European Paintings in the Museum of Fine Arts, Boston. An Illustrated Summary Catalogue,* The Museum, Boston, 1985, p. 74, repr. ; Sutton 1986, p. 142, fig. 114 (coul.) p. 144 ; Lipton 1986, p. 20, 23, 30, 62, fig. 12 p. 21, 53.

L'orchestre de l'Opéra

Vers 1870
Huile sur toile
56,5 × 46,2 cm
Signé en bas à droite *Degas*
Paris, Musée d'Orsay (RF 2417)
Lemoisne 186

Vraisemblablement exposé dès 1871, l'*Orchestre de l'Opéra,* qui est aujourd'hui un des tableaux les plus justement célèbres de Degas, disparut ensuite, dissimulé chez son propriétaire, Désiré Dihau, rue de Laval, puis, à la mort de celui-ci en 1909, chez sa sœur Marie Dihau qui le vendit, moyennant rente viagère et usufruit, au Musée du Luxembourg en même temps que son propre portrait (L 263 ; Paris, Musée d'Orsay). Jusqu'en 1935, la toile sera accrochée dans son modeste appartement de la rue Victor Massé où la pianiste, « charmante vieille fille », vivait « de quelques rentes et des leçons de musique qu'elle donnait — bien souvent gratuitement — à des jeunes femmes de Montmartre qui se préparaient à chanter dans les cafés-concerts ». Marcel Guérin, dont nous rapportons les propos, fait état d'un arrangement antérieur qui suivit la vente par Marie Dihau à Durand-Ruel d'un autre de ses portraits aujourd'hui à New York (L 172 ; New York, The Metropolitan Museum) : « Par suite de la révolution russe, elle [Marie Dihau] eut bientôt besoin d'argent ; mais elle ne voulait pas se séparer de ses deux tableaux. Nous conclûmes donc un arrangement par lequel moyennant une rente viagère de douze mille francs que je lui servirais conjointement avec mon ami D. David-Weill, président du Conseil des Musées Nationaux, les deux tableaux nous appartiendraient après sa mort, l'*Orchestre* à lui, le portrait à moi. Survint la première exposition de l'œuvre de Degas à la Galerie Petit, alors dirigée par Schœller ; les deux tableaux, exposés pour la première fois, firent sensation ; le Musée du Louvre nous demanda de lui céder notre contrat avec Mlle Dihau, ce que nous fîmes et les deux tableaux entrèrent ainsi au Louvre[1]. »

L'*Orchestre de l'Opéra,* comme les œuvres achetées à la famille napolitaine ou celles restées chez René de Gas, est une de celles qui, apparaissant quelques années après les ventes de l'atelier, permettent alors de mieux juger la période encore mal connue, à la chronologie incertaine des années 1860. La difficulté des mises en place a autorisé quelques appréciations qui nous paraissent aujourd'hui surprenantes : Paul Jamot, qui fut un des premiers à en parler, la juge ainsi : « Là ayant déjà renoncé à ses essais de grandes compositions historiques, il nous apparaît, par la force et la beauté du dessin, comme un classique, tandis que sa curiosité des types

humains et son souci des dispositions précises l'apparentent aux primitifs[2]. » Sous une forme ou sous une autre, l'opinion de Paul Jamot a été répétée jusqu'à nos jours — qui voyant enfin dans cette toile la rupture définitive avec un passé de peintre d'histoire, qui considérant le premier essai de représentation d'un ballet, qui montrant que la scène, ici encore étroitement cantonnée dans la partie supérieure du tableau, gagnera avec les toiles suivantes, les *Musiciens à l'orchestre* (voir cat. n° 98) et le *Ballet de Robert le Diable* (voir cat. n° 103), de plus en plus de place avant de tout envahir, d'être le sujet même de l'œuvre et d'éliminer la fosse qui n'apparaîtra plus qu'épisodiquement, en liséré, dans la partie inférieure du tableau. Pour épingler sa théorie, Paul Jamot insiste sur le fait que Degas n'aurait rajouté les danseuses que dans un second temps et ce, malgré les dénégations de Marie Dihau qui ne se souvint pas avoir vu l'œuvre dans cet état.

C'est, en effet, à Marie Dihau qu'ont interrogée Lemoisne, Jamot, Guérin que nous devons quasiment tout ce que nous savons aujourd'hui de cette toile, datation, identification des personnages. Exécutée avant la guerre de 1870 — il n'y a aucune raison de suivre Lemoisne lorsqu'il la date des années 1868-1869 —, à peine terminée, lorsque Degas qui pensait encore y faire des modifications, la confie à Désiré Dihau pour une exposition à Lille — ce que nous n'avons pas pu vérifier —, elle valut à Dihau les compliments de la famille Degas : « C'est grâce à vous qu'il a enfin produit une œuvre finie, un vrai tableau[3] ! » (L 186), tardive et injuste réponse au propos d'Auguste De Gas de novembre 1861 : « Notre Raphaël travaille toujours mais n'a encore rien produit d'achevé, cependant les années passent...[4] ».

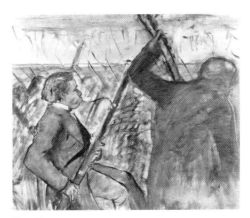

Fig. 88
L'orchestre de l'Opéra,
vers 1870, toile,
San Francisco, Fine Arts Museum, L 187.

Dans la loge d'avant-scène dépasse la tête du compositeur Emmanuel Chabrier, lié avec Manet, Nina de Callias mais aussi Tissot, « qui vint poser chez Degas amené par Désiré Dihau » ; puis de gauche à droite apparaissent successivement : le violoncelliste Louis-Marie Pilet[5] (dont le nom est constamment mal orthographié en Pillet) que Degas portraitura seul [L 188 ; Paris, Musée d'Orsay], entré à l'Opéra en mars 1852 — nous complétons les renseignements donnés par Marie Dihau par des précisions biographiques tirées des archives du conservatoire[6], et de l'ouvrage de Constant Pierre[7] ; derrière Pilet, quelqu'un que Jamot identifie, d'après son portrait au Musée Bonnat de Bayonne, comme le peintre Albert Melida, beau-frère de Bonnat mais que nous reconnaissons, avec Lemoisne, comme le ténor espagnol Lorenzo Pagans[8] ; couronné de cheveux blancs frisés, Gard « metteur en scène de la danse à l'Opéra », sur lequel toutes les archives sont muettes ; jouant pensivement du violon, le peintre Alexandre Piot-Normand[9], élève de Picot ; regardant vers la salle, Souquet, compositeur nous dit Lemoisne, médecin selon Jamot et qui pourrait être l'obscur Louis Souquet, auteur en 1884 d'un capriccio valse pour piano ; puis tourné vers la scène le Dr Pillot (Lemoisne), Pilot « étudiant en médecine » (1924 Paris), Pilot « musicien amateur » (Jamot), peut-être Adolphe Jean Désiré Pillot né le 12 novembre 1832 et admis au Conservatoire de Paris dans la classe de solfège le 21 novembre 1846[10] ; devant lui, en plein centre, le bassonniste Désiré Dihau[11], à l'Opéra de 1862 au 31 décembre 1889[12] ; puis le flûtiste Henry Altès[13], également portraituré seul par Degas (L 176, New York, Metropolitan Museum), à l'Opéra du 1er février 1848 au 1er septembre 1876[14] ; Zéphirin-Joseph Lancien[15] ; violiste à l'O-

Fig. 89
Radiographie de l'*Orchestre de l'Opéra.*

péra où il fut violon solo de 1856 au 31 décembre 1889[16] ; Jean-Nicolas Joseph Gout[17], violoniste à l'Opéra du 23 avril 1850 au 31 décembre 1894 ; enfin, celui qui est toujours cité comme étant « Gouffé, contrebasse » mais dont l'identification pose quelques problèmes : les registres du conservatoire mentionnent bien un Albert Achille Auguste Gouffé, né à Paris le 9 mars 1836, mais il est violoncelliste et paraît sur la toile de Degas nettement plus que des 33 ou 34 ans supposés. Sans doute s'agit-il alors de son père Achille Henri Victor Gouffé, première contrebasse de l'Opéra et qui, ayant trente et un ans lors de la naissance de son fils, serait né vers 1805[18]. Notons, enfin, qu'un calque conservé à la documentation du Musée d'Orsay et identifiant les personnages, indique que « Mlle Parent a probablement posé pour les danseuses ».

Un orchestre quelque peu éclectique où les musiciens sont certes majoritaires — tous ne sont pas cependant instrumentistes (Pagans, Souquet) — mais qui réunit également d'obscurs familiers de Degas comme le mystérieux Gard, que Degas traite amicalement de « tyran » dans une lettre à Dihau du 11 novembre 1872[19] ou le peintre Piot-Normand, habitués des lundis d'Auguste De Gas rue de Mondovi et peut-être rencontrés par le peintre, comme Dihau lui-même, dans une petite crèmerie de la rue de la Tour d'Auvergne, chez la mère Lefebvre[20].

La genèse de cet *Orchestre de l'Opéra* qui est, avant tout, un portrait de Désiré Dihau, ne se retrace pas facilement. Marcel Guérin soutient que Degas voulut, dans un premier temps, faire le portrait du bassonniste seul, qu'il eut ensuite l'idée de rajouter tout un orchestre autour de lui. Rien cependant dans les études que nous recensons, lacunaires il est vrai, ne vient à l'appui de cette hypothèse. La seule esquisse d'ensemble conservée est une huile sur toile (fig. 88) qui présente une version sensiblement différente de celle du Musée d'Orsay ; de dimensions comparables, mais en longueur, elle ne montre pas l'orchestre de biais mais rigoureusement de face, supprime la balustrade de bois qui le sépare du premier rang des spectateurs, laisse deviner, dans la partie supérieure de la toile, la scène strictement horizontale. De la confuse masse orchestrale n'émergent que la figure assez poussée de Dihau soufflant dans son basson, et le dos massif de Gouffé plus sommairement esquissé. La radiographie du tableau d'Orsay (fig. 89) révèle par ailleurs les incertitudes de Degas : celui-ci a, semble-t-il, volontairement coupé la toile — la composition était alors plus importante — sur les côtés et dans la partie supérieure, modifiant aussi le cadrage de son tableau : le bord de la scène qui, maintenant, coupe les pieds des danseuses a été nettement remonté ; la balustrade de la fosse, placée ultérieurement. Des jambes de ballerines, certaines ont été supprimées,

d'autres rajoutées. Mais surtout trois éléments essentiels semblent n'apparaître que dans un second temps car, sur la radiographie, ils ne se lisent pas ou avec une très faible densité : la harpe qui, à gauche, surnage au-dessus de la mêlée des musiciens, la loge dans laquelle se trouve Chabrier et surtout le contrebassiste Gouffé sur sa chaise — le basson de Dihau est sur la radiographie prolongé jusqu'à son extrémité supérieure. Quelques croquis à la mine de plomb préparèrent, dans deux carnets, ces changements[21].

L'*Orchestre de l'Opéra* qui est, d'abord, un portrait de Désiré Dihau, son premier propriétaire — qui le reçut en don ou l'acheta, nous ne savons —, est l'œuvre qui répond le plus fidèlement et de la façon la plus complexe à ce qui fut, à la fin des années 1860, l'ambition de Degas portraitiste : « faire des portraits des gens dans des attitudes familières et typiques, surtout donner à leur figure les mêmes choix d'expression qu'on donne à leur corps[22] ». Image d'un homme dans l'exercice de son métier, entouré — et c'est là la nouveauté et la hardiesse de Degas — de comparses aux traits tout aussi individualisés qui, même s'ils n'occupent pas le premier plan, risquent, en quelque sorte, de voler la vedette au portraituré, ce n'est pas un portrait de groupe comme le sont les divers hommages de Fantin-Latour mais le portrait d'un individu dans un groupe. Pour faire valoir Dihau, Degas n'hésite pas à chahuter quelque peu la disposition traditionnelle de l'orchestre dans la fosse (celle d'Habeneck), plaçant au premier rang le basson, d'ordinaire dissimulé derrière un mur alterné de violoncelles et de contrebasses[23]. Peu importe, car ce qui compte ici c'est l'étrangeté de ces visages rapprochés qui se cachent mutuellement, de ces fragments si vivants qui surgissent du noir uniforme des costumes et du blanc des chemises, un œil, une calvitie, un front brillant, un touffe de cheveux frisés, des barbus, des moustachus, des glabres, cisaillés par des archets, coupés par le manche d'un violoncelle, mais attentifs à la seule musique, jouant imperturbablement tandis que sur leurs têtes, dans la féérie de la rampe, s'agitent jambes et tutus.

1. Guérin 1923, p. 18.
2. Cité dans Lemoisne [1946-1949], II, n° 186.
3. Cité dans Lemoisne [1946-1949], II, n° 186.
4. Cité dans Lemoisne [1946-1949], I, p. 41.
5. Né à La Guerche, Ille-et-Vilaine, le 8 février 1815 ; mort à Paris le 13 novembre 1877.
6. Paris, Archives Nationales, AJ37.
7. *Le Conservatoire National de Musique et de Déclamation,* Paris, 1900.
8. Né à Ceira, province de Gérone, en 1838 ; mort à Paris en 1883.
9. Né à Pont-l'Évêque en 1830 ; mort en 1902.
10. Paris, Archives Nationales, AJ37 353(1).
11. Né à Lille le 2 août 1833 ; mort à Paris le 21 août 1909.
12. Paris, Archives Nationales, AJ 37 353(2).
13. Né à Rouen le 18 janvier 1826 ; mort à Paris le 24 juillet 1895.

14. Paris, Archives Nationales, AJ37 352 (2).
15. Né à Nouvion, Aisne, le 3 avril 1831 ; mort le 8 septembre 1896.
16. Paris, Archives Nationales, AJ37 353(1).
17. Né à Abaucourt, Meurthe, le 23 avril 1831 ; mort à Chatou le 10 novembre 1895.
18. Paris, Archives Nationales, AJ37 353(2).
19. Lettres Degas 1945, n° I, p. 20.
20. Guérin 1923 ; Jamot 1924.
21. Reff 1985, Carnet 24 (BN, n° 22, p. 1) pour la loge et le cadre de scène ; Reff 1985, Carnet 25 (BN, n° 24, p. 29, 33, 35) pour la harpe ainsi que la chaise et la contrebasse de Gouffé, sans omettre une étude de Gouffé tenant sa contrebasse aujourd'hui dans la collection Eugene V. Thaw, New York, et qui provient de ce même carnet.
22. Reff 1985, Carnet 23 (BN, n° 21, p. 46-47).
23. *Rapport sur l'Opéra par M. Garnier architecte,* Paris, Bibliothèque de l'Opéra, Fonds Garnier, Pièce 143 bis.

Historique

Collection Désiré Dihau, Paris, de 1870 ou 1871 à 1909 ; coll. Marie Dihau, sœur du précédent, Paris, de 1909 à 1935 ; acquis de Marie Dihau en même temps que son propre portrait (RF 2416) par Degas, sous réserve d'usufruit et moyennant une rente viagère, par le Musée du Luxembourg, en 1924 ; entré au musée en 1935.

Expositions

« À Lille pendant la Guerre de 1870 », selon Lemoisne [1946-1949], II, n° 186 ; ? 1871, Paris, Galerie Durand-Ruel ; 1924 Paris, n° 30, repr. en regard p. 32 ; 1926, Amsterdam, Rijksmuseum, 3 juillet-3 octobre, *Exposition rétrospective d'art français,* n° 40 ; 1931 Paris, Orangerie, n° 44 ; 1932 Londres, n° 502 ; 1936 Philadelphie, n° 12, repr. ; 1937 Paris, Orangerie, n° 9 ; 1951, Albi, Musée Toulouse-Lautrec, 11 août-28 octobre, *Toulouse-Lautrec, ses amis et ses maîtres,* n° 234 ; 1969 Paris, n° 16 ; 1971, Leningrad/Moscou, *Les Impressionnistes français,* p. 25, repr. ; 1971, Madrid, Musée d'art contemporain, avril, *Los impressionistas franceses,* n° 33 ; 1974-1975 Paris, n° 12, repr. (coul.) ; 1982, Paris, Musée Hébert, 19 mai-4 octobre, *Musiciennes du Silence* ; 1984-1985 Washington, n° 1, repr. (coul.) ; 1986, New York/Dallas, *Preview of the Musée d'Orsay,* n° 66, repr. (coul.).

Bibliographie sommaire

Marcel Guérin, « Deux tableaux de Degas acquis pour le Musée du Luxembourg », *Beaux-Arts,* 15 janvier 1923, p. 311-313 ; Paul Jamot, « Deux tableaux de Degas acquis par les musées nationaux, l'Orchestre et le Portrait de mademoiselle Dihau », *Le Figaro artistique,* 3 janvier 1924, p. 2-4, repr. ; Paul Jamot, « La peinture au Musée du Louvre, École Française, XIXe siècle (3ème partie), » *L'Illustration,* Paris, 1928, p. 54-57 ; Gabriel Astruc, *Le pavillon des fantômes,* Paris, 1929, p. 224 ; Lemoisne [1946-1949], II, n° 186 ; Browse [1949], p. 21, 22, 28, 335-336, pl. 4 ; Paris, Louvre, Impressionnistes, 1958, n° 68 ; Boggs 1962, p. 28-30, 90 n. 40-42, pl. 60 ; Pickvance 1963, p. 260 ; Browse 1967, p. 104, fig. 1 ; Minervino 1974, n° 286, pl. XII (coul.) ; R. Delage, *Chabrier, iconographie musicale,* Paris, 1982, p. 57, repr. ; Reff 1985, p. 76-79, repr. ; Paris, Louvre et Orsay, Peintures, 1986, III, p. 195, repr.

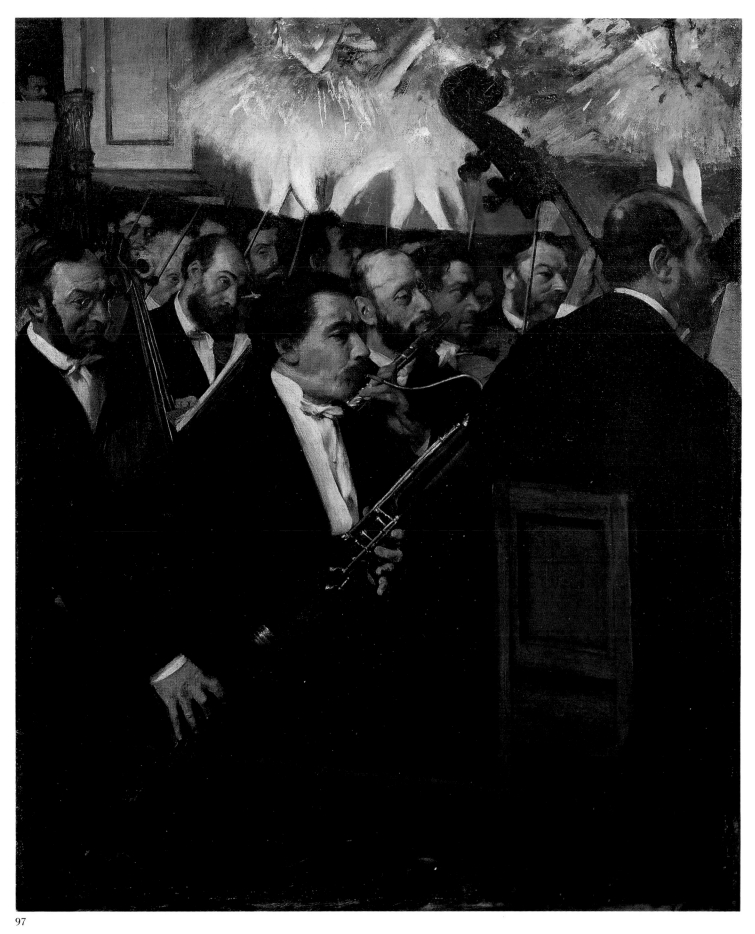

97

Musiciens à l'orchestre

1870-1871 ; repris vers 1874-1876
Huile sur toile
69 × 49 cm
Signé en bas à droite *Degas*
Francfort-sur-le-Main, Städtische Galerie im Städelschen Kunstinstitut (SG 237)

Exposé à Paris et à Ottawa

Lemoisne 295

L'entrée précoce de cette œuvre dans un musée allemand et sa publication contemporaine par Lemoisne, qui en fit un commentaire ambigu, lui ont donné tôt dans le siècle une célébrité aujourd'hui quelque peu éclipsée par l'*Orchestre de l'Opéra* (voir cat. n° 97) avec laquelle on la compare fréquemment. De l'une à l'autre, les différences sont cependant nombreuses même si une exécution et des formats voisins peuvent faire penser à des pendants. Si l'*Orchestre de l'Opéra* est un portrait — celui de Désiré Dihau — parmi d'autres portraits, les *Musiciens à l'orchestre* sont ce qu'on appelle, d'ordinaire, une scène de genre ; car seul pourrait être appelé « portrait » le profil perdu du musicien de gauche : les autres sont vus de dos et les danseuses ont, pour reprendre une formule de Degas lui-même, l'indistinct « museau populacier » de la plupart des petits rats qui, par la suite, il peindra. La scène de ballet limitée dans la toile du Musée d'Orsay à la frange supérieure du tableau (et aux seules jambes des danseuses) prend ici autant d'importance que ce qui se passe dans la fosse, rendant plus apparente l'opposition de ces deux mondes si étroitement liés et qui pourtant s'ignorent.

C'est pourquoi Lemoisne a vu là une « œuvre de transition » : le registre inférieur se rattache stylistiquement, techniquement et thématiquement au passé des années 1860 ; le registre supérieur préfigure toutes les scènes de ballet à venir. Lemoisne, ce disant, a, à la fois, raison et tort. Le difficile historique de cette œuvre nous apprend en effet qu'achetée à Degas par Durand-Ruel le 14 juin 1873 — on peut lui donner, dans son premier état une date voisine de l'*Orchestre de l'Opéra,* soit vers 1870-1871 — elle fut acquise moins d'un an plus tard le 5 ou 6 mars 1874 par le baryton Faure (voir « Degas et Faure », p. 221) ; ce dernier la rendit à Degas avec cinq autres tableaux dont l'artiste n'était pas satisfait et qu'il souhaitait retravailler, « moyennant quoi Degas s'engagea à lui faire quatre grandes toiles très poussées qui devaient avoir pour titre : *les Danseuses roses, l'Orchestre de Robert le Diable, Grand Champ de courses, les Grandes Blanchisseuses*[1] ».

Si Degas n'a pas retouché son *Robert le Diable* (voir cat. n° 103), il a en revanche profondément repris ses *Musiciens à l'Orchestre,* ajoutant — addition très nettement

visible — un important morceau de toile qui lui permet de montrer en pied des danseuses coupées jusqu'alors à la ceinture. L'œuvre, qui présentait donc originellement un format voisin et une composition semblable à l'*Orchestre de l'Opéra,* s'en éloigne désormais notablement. Elle n'apparaît cependant pas comme une superposition bizarre de deux morceaux indépendants : dans ce hiatus voulu par Degas réside, en effet, toute sa modernité.

À la différence de l'*Orchestre de l'Opéra* qui, pour mettre en valeur le vaillant Dihau, donnait de l'orchestre une disposition quelque peu faussée, Degas ici reprend la traditionnelle répartition mêlant basson — sans doute Désiré Dihau, de dos, au centre —, violoncelle et contrebasse qui côtoient le premier rang des spectateurs. Il choisit, ici, ce moment si précaire où l'étoile salue — elle est tout à fait comparable à la *Danseuse saluant* (cat. n° 161) —, heureuse des bouquets envoyés, où ses comparses désordonnées se laissent aller contre les portants, où les musiciens, ayant momentanément posé leurs instruments, restent, prêts à reprendre, les yeux fixés sur la partition. Négligeant les vues panoramiques de toutes les peintures de théâtre, de Pannini à Menzel, Degas, au premier rang des spectateurs, s'attache à un angle de vue étroit et aux bizarreries, aux oppositions qui en résultent : différences d'échelles — trois hommes à mi-corps, sept danseuses en pied —, d'éclairages — ponctuel des pupitres, diffus de la rampe — mais aussi de faire — précis et lisse des instrumentistes, plus léger, rapide et vibrant des danseuses. Deux mondes superposés et compartimentés — à peine liés par l'intrusion dans la partie supérieure des archets, du basson et du sommet des crânes — comme dans certaines peintures médiévales, musiciens en noir dans le sombre Achéron, femmes évoluant comme des anges dans un éden de toiles peintes et qui lui permettent de prouver que, comme Ingres son vénéré maître, il avait, lui aussi, plusieurs pinceaux.

Historique

Acquis de l'artiste par Durand-Ruel, Paris, 14 juin 1873, 1 200 F (« Les musiciens » ; stock n° 3102) ; le tableau avait déjà été envoyé à Durand-Ruel, Londres, le 24 mai 1873 ; acquis par Jean-Baptiste Faure, 5 mars 1874, 1 200 F, qui, selon Guérin[2], le rend immédiatement à Degas qui souhaitait le retoucher. Acquis de Bernheim-Jeune, Paris, par Durand-Ruel, Paris, 11 octobre 1899, 37 500 F (stock n° 5466) ; acquis par Durand-Ruel, New York, 8 décembre 1899 (stock n° N.Y. 2285) ; acquis par Durand-Ruel, Paris, 15 février 1910, 20 000 F (stock n° 9236) ; acquis par le musée, 4 janvier 1913, 125 000 F (payés en trois fois : 20 000 F en avril 1913, 70 000 F en avril 1914, 35 000 F en avril 1915).

1. Lettres Degas 1945, n° V, p. 32.
2. Lettres Degas 1945, n° I, p. 17.

Expositions
1900, Pittsburgh, Carnegie Institute, 1er novembre 1900-1er janvier 1901, *Fifth Annual Exhibition,* n° 58 (« Musicians at the Orchestra ») ; 1904, New York, The American Fine Arts Society, 15 novembre-11 décembre, *Comparative Exhibition of Native and Foreign Art,* n° 34 (« Musiciens à l'Orchestre ») ; 1906, Montréal, Art Association of Montreal, 12-28 février, *A selection from the Works of Some French Impressionists,* n° 3 (« The Orchestra ») ; 1907, Buffalo, Albright Art Gallery, 31 octobre-8 décembre, *Exhibition of Paintings by the French Impressionists,* n° 23 ; 1911, Berlin, Paul Cassirer, XIII. Jahrgang, VIII. Ausstellung, n° 9 ; 1931, Francfort-sur-le-Main, Städelsches Institut, *Vom Abbild zum Sinnbild,* n° 44 ; 1937 Paris, Orangerie, n° 15, pl. VII ; 1951, Paris, Musée de l'Orangerie, *Impressionnistes et Romantiques Français dans les Musées Allemands,* n° 24, repr.

Bibliographie sommaire
Lemoisne 1912, p. 41, 43, pl. XIV ; Lemoisne [1946-1949], II, n° 295 ; Pickvance 1963, p. 258 ; E. Holzinger et H.-J. Ziemke, *Städelsches Kunstinstitut, Frankfurt-am-Main. Die Gemälde des 19. Jahrhunderts,* Francfort-sur-le-Main, 1972, I, p. 78-79, II, pl. 270 ; Minervino 1974, n° 291, pl. XIV (coul.) ; T.J. Clark, *The Painting of Modern Life,* New York, 1985, p. 223-224.

Le général Mellinet et le grand rabbin Astruc

1871
Huile sur toile
22 × 16 cm
Signé en bas à droite *Degas*
Gérardmer, ville de Gérardmer

Lemoisne 288

Le double portrait de Gérardmer est un amusant témoignage des rencontres hasardeuses causées par la guerre puisque se trouvent réunis, le temps d'une toile, un peintre, un général musicien et franc-maçon, et un grand rabbin. Nous ne savons rien des circonstances qui mirent en présence ces trois hommes ; les auteurs du catalogue de l'exposition *Degas* de 1924, souvent bien informés, précisent cependant : « Ces deux personnages s'étaient connus pendant la guerre de 1870 dans les Ambulances françaises ; ils avaient demandé à Degas de les peindre ensemble[1]. » De son côté Gabriel Astruc, fils du grand rabbin, assure que si Degas, des années plus tard, le fixait avec tant d'attention lorsqu'il entrait au café La Rochefoucauld, c'est qu'il « retrouvait simplement les traits de [son] père dont il avait esquissé le portrait, pendant le siège de Metz, à côté du Général Mellinet leur ami commun[2] ».

On ne sait trop comment concilier les deux versions. Émile Mellinet (Nantes, 1798-*id.,* 1895), fils d'un général belge d'origine française, fit, dès le Premier Empire, une brillante

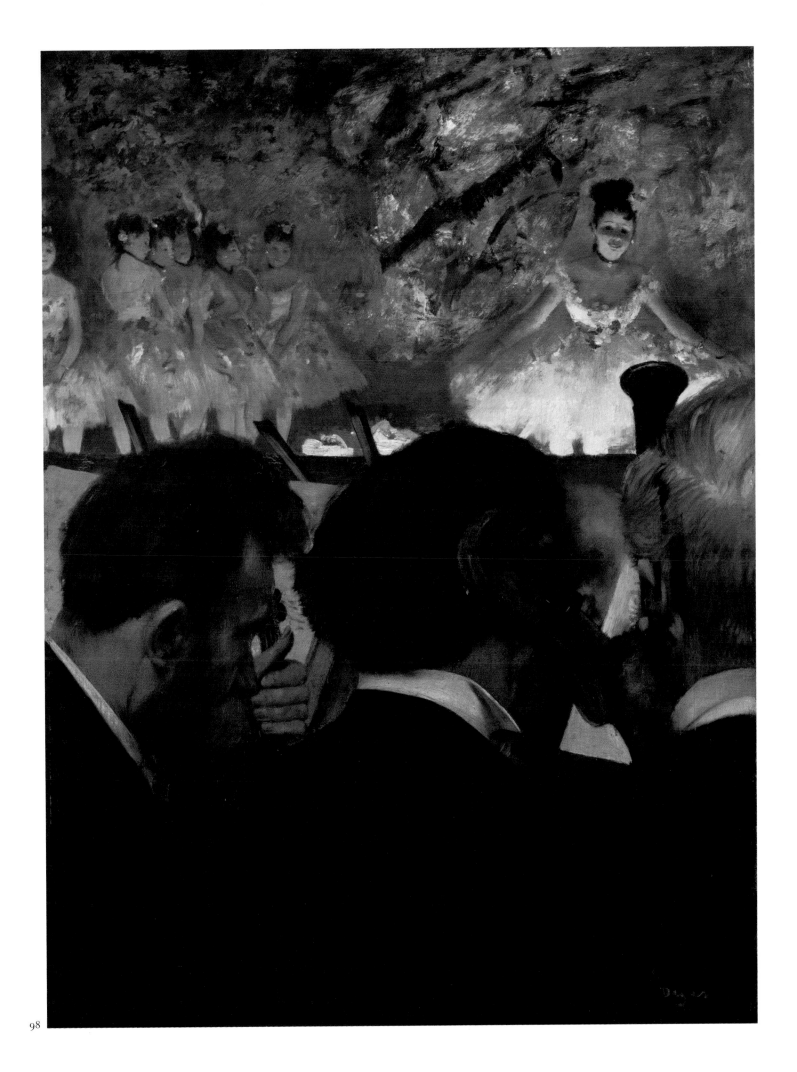

99

Astruc, l'entreprenant fils du modèle (il fut à l'origine du théâtre des Champs-Élysées) ne le pardonnait pas au peintre — il est vrai que l'affaire Dreyfus avait laissé bien des traces : « Degas que sa judéophobie aveuglait jusqu'au daltonisme, avait saccagé son divin modèle, remplacé une bouche miniature par de grosses lèvres sensuelles et changé en un clignement cupide un doux regard d'amour. Ce tableau n'est pas une œuvre d'art : c'est un pogrom[8]. »

1. 1924 Paris n° 35.
2. Gabriel Astruc, *Le pavillon des fantômes,* Paris, 1929, p. 98.
3. Voir Pierre Larousse, *Dictionnaire Universel,* X, Paris, 1873 ; Vapereau, *Dictionnaire Universel des contemporains,* Paris, 1865.
4. État des services du général de division Émile Mellinet, Château de Vincennes, Service historique de l'armée de terre, Généraux de division — 2e série, n° 1331.
5. Voir *Biographie Nationale publiée par l'Académie royale (...) de Belgique,* XXX, 1958, p. 108-109 ; Gabriel Astruc, *op. cit.,* p. 1-14.
6. Gabriel Astruc, *op. cit.,* p. 3.
7. *Ibid.,* p. 98.

Historique
Coll. Charles Ephrussi, Paris ; coll. Théodore Reinach, Paris ; legs de Mlle Gabrielle Reinach, sa fille, Paris, à la ville de Gérardmer en 1970.

Expositions
1924 Paris, n° 35 ; 1936, Paris, Galerie André Seligmann, 9 juin-1er juillet, *Portraits français de 1400 à 1900,* n° 113 ; 1937 Paris, Orangerie, n° 51.

Bibliographie sommaire
Jamot 1924, p. 137, pl. 21 ; Gabriel Astruc, *Le pavillon des fantômes,* Paris, 1929, p. 98 ; Lemoisne [1946-1949], II, n° 288 ; Boggs 1962, p. 34-35, 124, pl. 69 ; Minervino 1974, n° 271.

carrière[3] : général de brigade (1850), grand-croix de la légion d'honneur (1859), commandant supérieur des gardes nationales de la Seine (1863-1869), sénateur (1865), il fut aussi, succédant au maréchal Magnan, grand maître du Grand Orient de France (1865-1870) et passa, nous dit Vapereau, « pour avoir beaucoup amélioré la musique des régiments ». Au moment de la guerre de 1870, il prit en charge les dépôts de la garde impériale de Paris (17 août) et fut nommé membre du comité des fortifications de Paris (20 août)[4]. Élie-Aristide Astruc (Bordeaux, 1831-Bruxelles, 1905), issu d'une famille israélite d'Avignon établie depuis 1690 à Bordeaux, fut nommé rabbin adjoint à Paris en 1857. Aumô-

Fig. 90
Anonyme, *Le grand rabbin Astruc,* photographie, coll. part.

nier de plusieurs lycées[5], enseignant aussi au jeune Isaac de Camondo ses devoirs religieux, il devint vite une figure en vue du judaïsme, contribuant à jeter les fondements de l'« Alliance Israélite Universelle », avant d'être nommé en 1866, à Bruxelles, grand rabbin de Belgique. En 1870, membre du comité belge d'aide aux prisonniers présidé par le comte de Mérode, il fut délégué à Metz pour porter des vivres à la population, au moment précis de la capitulation, le 29 octobre 1870. Il ne put donc rencontrer Mellinet, enfermé dans Paris cerné par les armées allemandes, qu'après la fin du siège de la capitale, le 28 janvier 1871.

Pour peindre ces deux hommes si différents, sans doute unis par quelque effort humanitaire commun, Degas, reprenant, dans un tout petit format, la formule qu'il affectionnait du double portrait, enlève sur un fond neutre le visage en retrait, triste et absent, du vieux général et celui plus présent du grand rabbin de Belgique. Rien, à vrai dire, dans la simple juxtaposition de leurs deux bustes, ne vient lier ces deux personnalités que le seul hasard lia momentanément ; Degas brosse rapidement — et magnifiquement — les deux têtes, soulignant chez Mellinet les altérations du grand âge, accentuant peut-être inconsciemment chez Astruc ce qu'il pensait être les traits de la race. Car les photographies (fig. 90), comme les témoignages le concernant, ne donnent pas au rabbin ces traits épais et boursouflés, cette lippe tombante, mais un beau visage délié, au regard intelligent dont sa petite nièce, le sculpteur Louise Ochsé, qui le connut à la fin de sa vie, aurait voulu reproduire le « vaste crâne », le « nez régulier », l'« ossature fine et bien équilibrée[6] ». Gabriel

100

Jeantaud, Linet et Lainé

1871
Huile sur toile
38 × 46 cm
Signé et daté en haut à gauche *Degas / mars 1871*
Paris, Musée d'Orsay (RF 2825)

Exposé à Paris

Lemoisne 287

La guerre de 1870 et le siège de Paris par les Prussiens virent Degas comme nombre de Parisiens, prendre du service dans la Garde Nationale. Versé dans l'artillerie, il renoua, sur les fortifications, avec son ancien condisciple de Louis-le-Grand, Henri Rouart qui allait rester un de ses très grands amis. Ce fut aussi, pour lui, l'occasion de croiser des gens très divers et de tous horizons ; Francisque

Sarcey, dans les souvenirs alertes qu'il laissa sur le *Siège de Paris,* a donné un amusant compte rendu des équipes pour le moins composites qui veillaient sur la sécurité des Parisiens : « À côté d'un vieillard à barbe blanche, un jeune homme presque imberbe ; plus loin, un bon gros père dont la vaste bedaine trottait menu sur deux petites jambes ; d'honnêtes visages de bourgeois pacifiques mêlés à des figures martiales d'anciens soldats ; beaucoup de lunettes qui témoignent de myopies fâcheuses ; des nez rouges, qui accusaient la complaisance des marchands de vin ; c'était le plus étrange tohubohu de physionomies disparates qu'on pût imaginer[1]. »

C'est au bastion 12, dont Henri Rouart commandait la batterie, que Degas fit connaissance de Jeantaud, de Linet, de Lainé qu'il portraitura ensemble en mars 1871, plus d'un

mois après la capitulation de Paris (28 janvier 1871)[2].

Jean-Baptiste dit Charles Jeantaud (Limoges, 23 décembre 1840-Paris, 30 novembre 1906) — à gauche, appuyé bras croisés sur la table —, fils d'un sellier Limougeaud, était ingénieur et se distinguera, en 1881, en construisant la première voiture électrique. Le 1er février 1872, il épousera Berthe Marie Bachoux dont Degas fit, un peu plus tard, deux beaux portraits[3] (voir cat. no 142). L'identité de Linet qui, coiffé d'un haut de forme, occupe le centre de la composition, pose plus de problèmes. Il ne doit pas être confondu avec Charles Linet (Montierender [Haute-Marne], 19 juin 1833-*id.,* 25 octobre 1922), militaire de carrière — depuis le 28 août 1868 il était capitaine de première classe — qui s'illustra sous Metz dont il s'évada lors du siège (1er sep-

tembre-29 octobre 1870) pour rejoindre les armées du Rhin et de la Loire, ce qui lui valut la légion d'honneur et, le 11 janvier 1871, le grade de chef d'escadron d'état-major[4]. Rien dans l'attitude aisée du jeune bourgeois peint par Degas ne rappelle, en effet, l'engagé volontaire de modeste origine qui, servant en province, ne semble pas avoir pris part à la défense de Paris. L'artiste note, par ailleurs, dans l'un de ses carnets[5] l'adresse parisienne d'un « P. Linet », 46 boulevard Magenta qui, selon toute vraisemblance, est son distingué modèle.

Édouard Lainé (1841-1888) enfin, qui, à l'arrière-plan, renversé dans un fauteuil, lit son journal, était, nous dit Anne Distel[6], un ami de Rouart et de Lepic et dirigeait « une importante affaire de fonderie de cuivre spécialisée dans les robinets ».

100

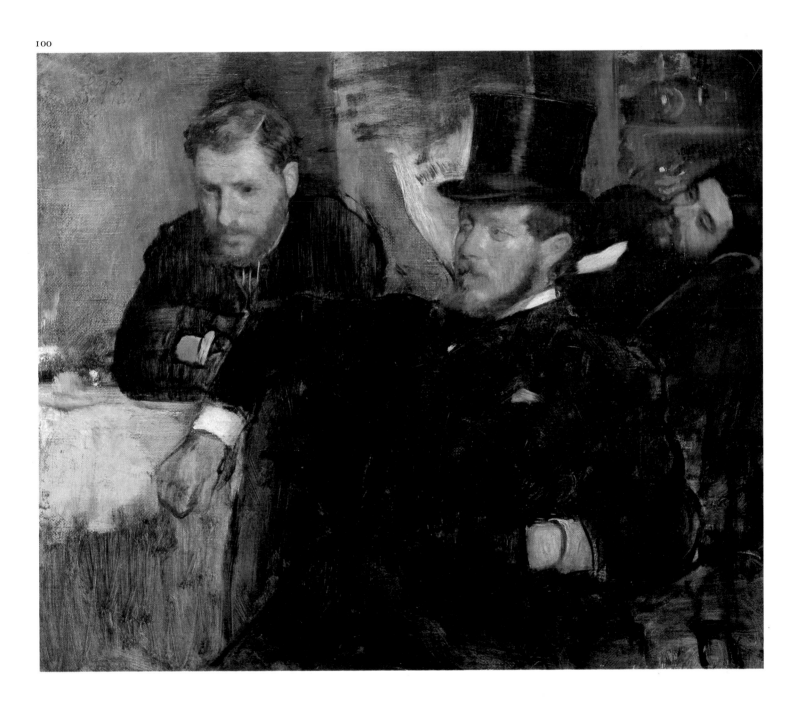

De ces trois jeunes gens de toute récente bourgeoisie industrielle et commerçante, Degas donne une image élégante et désinvolte. Cette réunion d'« anciens combattants » pourrait être celle, au cercle, de quelques clubmen chics qui, le repas terminé — une tasse traîne encore sur la table —, s'avachissent un moment et se laissent aller, repus et songeurs, à la rêverie. Dans un petit format, sur un dessin préalable au pinceau, insistant sur les visages, négligeant les détails, usant d'une harmonie qu'il affectionne de brun, de noir, de grenat rehaussé du blanc vif d'une nappe, d'une manche ou d'un col, Degas traduit, admirablement, l'atmosphère lasse et nostalgique de cette « fin de partie » entre camarades.

1. Francisque Sarcey, *Le siège de Paris,* Paris, s.d., p. 101-102.
2. Une copie de cette toile — et non une réplique originale comme l'affirmèrent Félix Fénéon et Theodore Reff — datée 1872, figura à l'exposition *L'art contemporain dans les collections du Quercy,* Musée Ingres, Montauban, juillet-septembre 1966, n° 24, repr.
3. Voir dossiers Charles Jeantaud, Paris, mairie annexe du IVe arrondissement ; Paris, Archives Nationales, fonds de la légion d'honneur ; Limoges, Archives départementales de la Haute-Vienne.
4. Voir dossier Charles Linet, Paris, Archives Nationales, fonds de la légion d'honneur.
5. *Reff* 1985, Carnet 24 (BN, n° 22, p. 104).
6. *Renoir* (cat. exp.), Paris, Grand Palais, 1985, n° 26.

Historique
Donné par l'artiste à Charles Jeantaud, l'un des modèles ; coll. Charles Jeantaud, Paris, jusqu'en 1906 ; coll. Mme Charles Jeantaud, sa veuve, Paris, de 1906 à 1929 ; légué par elle au Musée du Louvre en 1929.

Expositions
1924 Paris, n° 37 ; 1931 Paris, Orangerie, n° 53 ; 1933 Paris, n° 106 ; 1969 Paris, n° 20 ; 1973, Turin, Galleria civica d'arte moderna, mars-avril, *Combattimento per un immagine, Fotografi e pittori,* sans n° ; 1982, Prague, septembre-novembre/Berlin-Est, 10 décembre 1982-20 février 1983, *De Courbet à Cézanne,* édition tchèque : n° 28, repr., édition allemande : n° 30, repr.

Bibliographie sommaire
René Huyghe, « Le portrait de Jeantaud par Degas », *Bulletin des Musées de France,* décembre 1929, n° 12 ; Lemoisne [1946-1949], II, n° 287 ; Paris, Louvre, Impressionnistes, 1958, n° 74 ; Boggs 1962, p. 35, 120, 121, pl. 70 ; Minervino 1974, n° 270 ; Paris, Louvre et Orsay, Peintures, 1986, III, p. 196, repr.

Hortense Valpinçon

1871
Huile sur toile
76 × 110,8 cm
Minneapolis, The Minneapolis Institute of Arts. Fonds John R. Van Derlip (48.1)
Lemoisne 206

Hortense Valpinçon, premier enfant et fille unique de Paul Valpinçon, ami d'enfance de Degas, et de sa femme née Marguerite Claire Brinquant, naquit le 14 juillet 1862 à Paris[1], peu après le mariage de ses parents célébré le 14 janvier 1861.

Des années plus tard, devenue Madame Jacques Fourchy, elle racontera à S. Barazzetti, les circonstances de l'exécution de ce portrait : « c'est au Ménil-Hubert, la propriété où ses amis, tant de fois, l'ont reçu, que pendant la Commune, Degas fit le portrait de *Mlle Valpinçon enfant* [...] L'idée en fut assez impromptue, les moyens matériels précaires. Degas n'avait pas sous la main de quoi retendre son châssis. On lui fournit un morceau de toile à matelas, emprunté au fond d'armoires du château. La fillette en robe noire et tablier blanc, un châle autour des épaules, sur la tête le plus amusant petit chapeau, s'appuyait à l'extrémité d'une table recouverte d'un tapis brodé en laine à tapisserie par la mère du jeune modèle et qui se retrouve dans une autre toile de Degas [...] Son peintre a recommandé à la petite d'être sage. Il n'a pas sans mal dessiné le contour ferme et souple de la joue. Il avait eu l'imprudence de mettre aux mains de son modèle des quartiers de pomme. On ne demande pas à une petite fille de poser plusieurs heures une pomme dans la main. Qu'a-t-elle de mieux à faire que de manger la pomme ? C'est une grimace alors, une joue qui se déforme, une bouche qui se tend et qui se détend. D'où l'exaspération du peintre, fureur, gronderie, et le travail interrompu. D'autres fois, si l'enfant avait été calme et Degas content de son ouvrage, la séance se terminait en amusements[2] ».

Du vivant d'Hortense, son portrait, qui lui appartenait toujours, fut exposé en 1924 à la galerie Georges Petit et figurait au catalogue avec la date de 1869, ce qui semble infirmer ce que dit Barazzetti d'un tableau exécuté sous la Commune. L'une et l'autre date sont, à vrai dire, possibles : en 1869, Degas séjourne à l'été au Ménil-Hubert où il peint *Aux Courses en province* (voir cat. n° 95) mais il y retourne également en mai 1871 comme nous le savons par une lettre inédite d'Auguste De Gas à sa fille Thérèse Morbilli du 3 juin 1871 (coll. part.).

L'âge du modèle ne nous offre guère de ressources — elle peut aussi bien avoir sept ans que neuf ans — et aucun indice ne permet sur ce tableau — le quartier de pomme, fruit de

fin d'été ? mais on conserve des pommes toute l'année — de faire un choix entre ces deux dates. Si l'on accepte celle de 1869 pour *Aux Courses en province,* tableau profondément différent, d'une facture fine et serrée, il paraît plus juste de placer le portrait d'Hortense en 1871.

La composition rappelle cependant celle d'œuvres du milieu des années 1860, double portrait de *Monsieur et Madame Edmondo Morbilli* (voir cat. n° 63) et surtout la *Femme accoudée près d'un vase de fleurs* (voir cat. n° 60) : un fond plat de papier peint et une table donnant la profondeur ; rien des décors plus élaborés de certains portraits dans un intérieur de la fin des années 1860 où, dans un espace complexe, interviennent miroirs, boiseries, portes ouvertes. Comme dans le présumé portrait de Madame Valpinçon, l'« accessoire » — le tapis à motif floral — prend une place importante et « fit jadis, nous dit S. Barazzetti reprenant les souvenirs d'Hortense, la consternation des amateurs de sage composition bien équilibrée[3] ». La remarque n'est pas très juste : la corbeille à ouvrage, d'où dépassent la tapisserie en cours et les écheveaux de laine, balance, à l'autre bout de la table, la figure de la petite fille accoudée ; le quartier de pomme qu'elle exhibe innocemment est au plein centre de la toile. Les tons chauds et éteints, jamais vifs, ont une discrétion et une bonne tenue bourgeoises comme les sages et jolis motifs inventés par Madame Valpinçon pour le tapis de laine. Au milieu de ces objets qui évoquent des mois de calme et patient travail féminin, dans cette atmosphère quelque peu confite qui pourrait être celle d'un appartement parisien et où rien ne rappelle la campagne toute proche, la petite Hortense que l'on devine turbulente et lassée par la pose, apporte une note de vivacité et d'impertinence, triturant son quartier de pomme, attendant impatiemment d'aller jouer, détachant, un instant encore, son beau visage sur le mille-fleurs de papier peint.

1. Acte de mariage de Jacques Fourchy et d'Hortense Valpinçon, 15 avril 1885, Paris, Mairie du VIIIe arrondissement.
2. S. Barazzetti, « Degas et ses amis Valpinçon », *Beaux-Arts,* 21 août 1936.
3. *Ibid.*

Historique
Coll. M. et Mme Paul Valpinçon, Paris ; coll. Mme Jacques Fourchy, née Hortense Valpinçon, fille des précédents et modèle du tableau, Paris ; Wildenstein, Paris puis New York, de 1936 à 1948 ; coll. Chester Dale, New York ; acquis par le musée, sur le fonds John R. Van Derlip, en 1948.

Expositions
1924 Paris, n° 33, repr. ; 1932 Londres, n° 473 ; 1936 Philadelphie, n° 15, repr. ; 1945, New York, Wildenstein, *The Child Through Four Centuries,* n° 32 ; 1947 Cleveland, n° 17, pl. XV ; 1948 Minneapolis, sans n° ; 1949 New York, n° 17, repr. ; 1951, New York, Wildenstein, *Jubilee Loan Exhibition,*

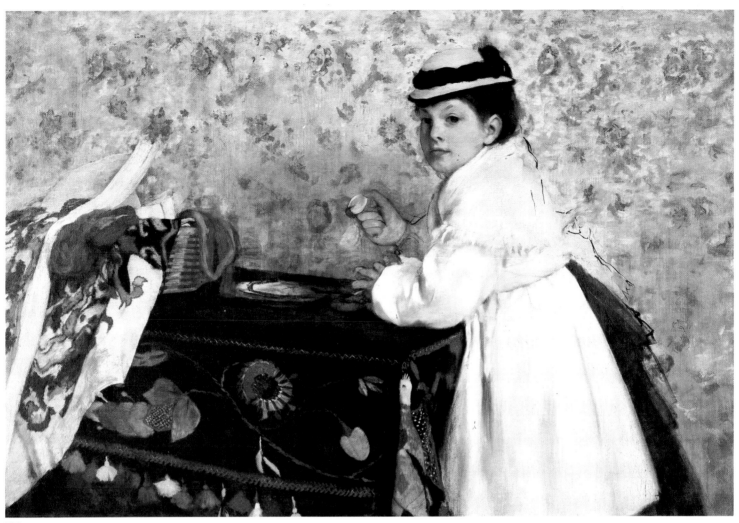

101

n° 47, repr. ; 1953, Vancouver Art Gallery, *French Impressionists*, n° 51, repr. ; 1954 Detroit, n° 68, repr. ; 1955, Minneapolis Institute of Arts, *Fortieth Anniversary Exhibition of Forty Masterpieces*, n° 14, repr. ; 1955, Chicago, The Art Institute, 20 janvier-20 février, *Great French Paintings, an Exhibition in Memory of Chauncy*, n° 14, repr. ; 1955 Paris, Orangerie, *McCormick*, n° 18, repr. ; 1957, New York, Knœdler Galleries, 14 janvier-2 février/Palm Beach, The Society of the Four Arts, 15 février-10 mars, *Paintings and Sculpture from the Minneapolis Institute of Arts*, repr. ; 1958 Los Angeles, n° 18, repr. ; 1960 New York, n° 17, repr. ; 1963, Cleveland, Cleveland Museum of Art, *Style, Truth and the Portrait*, n° 91, repr. ; 1969, New York, The Metropolitan Museum of Art, *Degas* ; prêté à la National Gallery de Washington, d'août 1972 à 1974 ; 1974-1975 Paris, n° 14, repr. (coul.) ; 1976, Tôkyô, Musée national d'art occidental, 11 septembre-17 octobre/Kyoto, Musée national, 2 novembre-5 décembre, *Masterpieces of World Art from American Museums*.

Bibliographie sommaire

S. Barazzetti, « Degas et ses amis Valpinçon », *Beaux-Arts*, 21 août 1936 ; Lemoisne [1946-1949], I, p. 56, 239, II, n° 206 ; « Institute Acquires Degas' Portrait of Mlle Hortense Valpinçon », *Bulletin of the Minneapolis Institute of Arts*, XXXVII : 10, 6 mars 1948, p. 46-51 ; Boggs 1962, p. 37, 41, 69, 132, pl. 75 ; *European Paintings from the Minneapolis Institute of Arts*, New York/Washington/Londres, 1971, p. 229-231, repr. ; Minervino 1974, n° 253, pl. XI (coul.).

102

Lorenzo Pagans et Auguste De Gas

Vers 1871-1872
Huile sur toile
54 × 40 cm
Paris, Musée d'Orsay (RF 3736)

Exposé à Paris

Lemoisne 256

Resté dans la famille De Gas, ce portrait fut l'un de ceux acquis par les musées nationaux dans l'entre-deux-guerres grâce à l'initiative de Marcel Guérin qui, peu après, le publia. Les renseignements qu'il nous transmit sont, encore aujourd'hui, toute notre science sur cette œuvre ; sa source directe était « un des

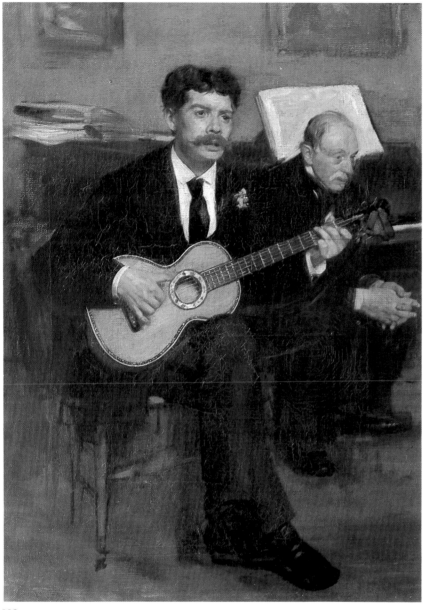

102

hommes qui connaissent le mieux l'histoire de la peinture et de la musique française de la fin du XIXᵉ siècle », Paul Poujaud, avocat, ami de Debussy — il fut l'un des plus ardents défenseurs de *Pelléas* —, Chausson, d'Indy, Duparc, Messager, mais aussi de Carrière, Besnard et Degas.

Pour Degas, Poujaud avait une immense admiration : « il me tient depuis cinquante ans, avouait-il à Marcel Guérin en 1931 ; je ne cesse de scruter, d'animer les traits de ce beau visage, que la vieillesse avait conservés, ce front, ce regard, ces lèvres sensuelles d'un chaste esprit[1] ». L'acquisition du portrait de Pagans fut, comme plus tard une notice de Guérin sur l'*Intérieur* (voir cat. nº 84), l'occasion d'une correspondance entre les deux hommes. Si Marcel Guérin pouvait retracer une partie de la carrière mondaine de Pagans — il se référait en particulier aux souvenirs de ses parents qui l'avaient entendu

chanter dans le salon de sa grand-mère Mme Louis Bréton, boulevard Saint-Michel —, il lui manquait toutefois l'essentiel que Poujaud allait lui fournir.

Dans une lettre du 15 janvier 1932[2], Poujaud retrace les circonstances de la « découverte » de ce portrait : ayant déjeuné en tête-à-tête avec Degas — la scène se passe vers 1893 —, celui-ci l'introduisit dans sa chambre « et me montra au-dessus du petit lit de fer le précieux tableau. « Vous avez connu Pagans ? C'est son portrait et celui de mon père. » Puis il me laissa seul. C'était sa manière de me montrer ses œuvres. Par une sorte de fière pudeur il n'assistait pas à l'examen. (...) Quelques minutes passées, il rentrait dans la chambre et sans rien dire, sans un mot de moi, il me regardait dans les yeux. Cela lui suffisait. Il m'a toujours su gré de mon admiration silencieuse. Je suis sûr qu'il ne me montra pas le Pagans comme un souvenir de son père que

je n'avais pas connu, dont il ne m'avait jamais parlé, mais comme une de ses œuvres achevées, qu'il estimait entre toutes. Sur cela pas le moindre doute. Mon impression fut très forte devant cette pièce exceptionnelle. » Un autre jour Degas lui cita les trois tableaux en sa possession qu'il préférait et, après avoir mentionné un Manet et un Delacroix, fit comprendre à Poujaud que le troisième, qu'il ne nommerait pas, était son propre portrait de Pagans ; plus tard Poujaud, comme Guérin, considérèrent comme un devoir de faire entrer cette œuvre jadis connu d'un tout petit nombre d'intimes seulement (Henri et Alexis Rouart, Bartholomé) dans les collections nationales.

Sur la date même de la toile, Poujaud montrait quelque hésitation — 1871 ou 1872 — et se décidait finalement pour 1872, date que reprenait Marcel Guérin. Lemoisne, se basant sur une photographie de Pagans qui, à dire vrai, ne signifie pas grand-chose, avança l'œuvre vers 1869. Nous la pensons, pour notre part, un peu plus tardive, contemporaine, en tout cas, de ces portraits de musiciens, Désiré et Marie Dihau, Pilet, Altès, soit des années 1871-1872.

Le tableau du Musée d'Orsay n'est pas à proprement parler un double portrait comme celui des époux Morbilli (voir cat. nº 63) ou de Degas et Valernes (voir cat. nº 58), mais avant tout, comparable en cela à l'*Orchestre de l'Opéra* (voir cat. nº 97), un portrait de Lorenzo Pagans dans lequel figure, à l'arrière-plan, Auguste De Gas. Au début des années 1870, Degas qui, à la fin de la décennie précédente, s'était attaché à portraiturer des peintres, multiplie les portraits de petit format de musiciens, dans des attitudes et des environnements divers, chez eux (Pilet), à l'Opéra (Désiré Dihau) ou dans un salon ami (Pagans), jouant (Dihau, Pagans), prenant la pose (Marie Dihau) ou composant (Pilet), mais toujours accompagnés comme d'un attribut essentiel, de leur instrument de musique dont les formes souvent cocasses ont un rôle déterminant dans l'agencement de la toile.

De Lorenzo Pagans, nous savons peu de choses. Les dossiers d'artistes des Archives Nationales et de la Bibliothèque de l'Opéra sont avares, mentionnant seulement un conflit avec la direction de l'Opéra lorsqu'il reprit en 1860 le difficile rôle d'Idrène dans la *Sémiramis* de Rossini[3]. L'Encyclopédie espagnole — nous reprenons les patientes recherches de M. Michenaud sur l'*Orchestre de l'Opéra* — mentionne un Lorenzo Pagans né à Ceira (Gérone) en 1838 et qui mourut à Paris en 1883, organiste puis ténor, puis surtout professeur de chant, enseignant aussi bien à de futurs chanteurs qu'à des fils de famille comme le chocolatier Gaston Menier qui passa par ses mains[4]. Dans les salons parisiens, son répertoire était des plus éclectiques : Edmond de Goncourt l'entendit chanter chez les De Nittis du Rameau, puis, l'année suivante,

jouer une mélodie arabe ; Edmond Guérin, père de Marcel Guérin, se souvenait de son accent espagnol dans une romance de l'obscur C.A. Lis ; mais c'est surtout comme « chanteur espagnol » qu'il fut connu, s'attachant aux mélodies populaires de son pays, en composant à l'occasion — *La fille qui m'aime* fut un de ses grands succès — et les chantant en s'accompagnant de sa guitare.

Degas représente ici Pagans interprétant vraisemblablement ce répertoire — puisqu'il s'accompagne de sa guitare —, dans l'appartement d'Auguste De Gas, 4 rue de Mondovi, lors d'un de ces lundis musicaux que fréquentaient le docteur et Mme Camus, les Dihau frère et sœur, les époux Manet, « Manet, qui s'asseyait par terre, « en tailleur », à côté du piano ». (...) M. De Gas, père, précise Marcel Guérin, mélomane passionné, écoutait religieusement la musique, dans la posture où son fils l'a représenté. (...) Lorsqu'on s'attardait un peu à causer entre les morceaux, M. De Gas père rappelait à l'ordre les exécutants. « Mes enfants, disait-il, nous perdons un temps précieux »[5]. »

Le mobilier du salon dont nous avions aperçu un autre angle dans le portrait de Thérèse Morbilli (voir cat. n° 94) nous est connu grâce à l'inventaire après décès d'Auguste De Gas qui, omettant malheureusement les tableaux, mentionne « un piano à queue en acajou du nom d'Érard, un tabouret de piano, et pupitre à musique le tout prisé quatre cents francs ». C'est dans cet intérieur familier que Degas, pour la première fois, peint son père, volontairement effacé, attentif à la seule musique. On peut s'interroger sur l'absence de tout portrait isolé de celui qui fut si curieux des progrès de son fils, l'encourageant dans sa vocation et lui prodiguant volontiers des conseils. Peut-être s'y refusa-t-il, peut-être Degas n'osait-il pas. Après la mort de son père, Degas reprendra cette double image dans un tableau aujourd'hui à Boston (*Le père de Degas écoutant Pagans*, L 257) puis, ultérieurement, fera encore plusieurs variations sur ce même thème (voir fig. 299 ; L 346).

Toujours associé à Pagans, contrastant vivement par sa noblesse naturelle, ses traits creusés par l'âge et qui rappellent ceux de son père Hilaire, nez fort, tempes creuses, calvitie partielle, avec la physionomie plus commune du chanteur espagnol, ils forment, jusque de façon posthume, un étrange tandem. Sans doute parce que Degas, un jour de 1871 ou 1872, fut frappé de l'image accablée et déjà lointaine de son père, nimbé de la blancheur d'une partition ouverte, vieux et courbé, près de mourir et que cette image fugitive s'est fixée bien profondément en lui ; le souvenir de ce qui fut certainement une soirée comme les autres, devint, avec le temps, icône au-dessus de son lit. C'est pourquoi ce petit tableau occupe une place à part dans son œuvre, une place sentimentale que n'a aucune autre toile restée dans l'atelier.

En guise d'épilogue : Auguste De Gas mourut à Naples le 23 février 1874 et fut enterré dans la Capella Degas au cimetière de Poggioreale. Lorenzo Pagans s'éteignit, jeune encore, en 1883. Quelques mois après sa mort, passant par hasard un lundi de Pâques à l'Hôtel Drouot, Edmond de Goncourt assista à une de ces pauvres ventes qui se font en catimini « entre brocanteurs infimes, au milieu de voyouteries sacrilèges » : ce jour-là, « se vendent un tambourin, des guitares, des esquisses de peintres, des paniers de linge de corps et de gilets de flanelle. Une affiche manuscrite collée à la porte dit que c'est la vente d'un M. P. XXX. M. P. XXX est ce pauvre Pagans, dont les guitares et ce tambourin ont apporté, toutes ces années, de si vives ou rêveuses musiques...[6] ».

1. Lettres Degas 1945, appendice I, « Lettres de Paul Poujaud à Marcel Guérin », p. 250.
2. *Ibid.*, p. 252-254.
3. Paris, Archives Nationales, AJ[13] 1162.
4. *Mémoires* inédits de Gaston Menier, coll. part.
5. Guérin 1933, p. 34.
6. Journal Goncourt 1956, III, p. 331.

Historique
Atelier Degas ; coll. René de Gas, frère de l'artiste, Paris de 1918 à 1921 ; coll. Mme Nepveu-Degas, sa fille, Paris ; acquis par la Société des Amis du Louvre avec la participation de D. David-Weill en 1933.

Expositions
1933, Paris, Orangerie, *Les achats du musée du Louvre et les dons de la Société des amis du Louvre (1922-1932)*, n° 76 ; 1937 Paris, Orangerie, n° 16, pl. II ; 1939, Belgrade, Musée du Prince Paul, *La peinture française au XIXᵉ siècle*, n° 39, repr. ; 1946, Paris, Musée des Arts Décoratifs, *Les Goncourt et leur temps*, n° 133 ; 1947, Paris, Orangerie, *Cinquantenaire des « Amis du Louvre » 1897-1947*, n° 61, repr. ; 1949, Amérique du Sud, Exposition d'Art français ; 1953, Paris, Orangerie, 6 mai-7 juin, *Donations de D. David-Weill aux musées français*, n° 39 ; 1969 Paris, n° 17.

Bibliographie sommaire
Lafond 1918-1919, I, p. 115, repr. ; Marcel Guérin, « Le portrait du chanteur Pagans et de M. de Gas père, par Degas », *Bulletin des Musées de France*, mars 1933, p. 34-35 ; Lettres Degas 1945, p. 68 n. 2, 252-254 ; Lemoisne [1946-1949], II, n° 256 ; Paris, Louvre, Impressionnistes, 1958, n° 69 ; Boggs 1962, p. 22, 27-28, 127, pl. 58 ; Minervino 1974, n° 255 ; Paris, Louvre et Orsay, Peintures, 1986, III, p. 197, repr.

103

Ballet de Robert le Diable

1871-1872
Huile sur toile
66 × 54,3 cm
Signé et daté en bas à droite *Degas 1872*
New York, The Metropolitan Museum of Art. Legs de Mme H.O. Havemeyer, 1929. Collection H.O. Havemeyer (29.100.552)

Lemoisne 294

Exposé dès 1872, tout de suite après son achèvement, puis régulièrement par la suite, le *Ballet de Robert le Diable* est, avec sa version londonienne plus tardive, un de ces tableaux de Degas qui, de son vivant, furent connus et commentés. Malgré les incertitudes de son historique récemment établi par Anne Distel, les renseignements dont nous disposons à son sujet permettent de retracer, avec précision, les circonstances de son exécution. S'il porte la date de 1872, il fut certainement peint l'année précédente, en 1871, puisque Durand-Ruel l'acquit de Degas dès le mois de janvier 1872 avant de l'envoyer pour exposition à Londres le 6 avril ; nous ne pensons pas cependant qu'il faille le confondre, comme le propose Anne Distel, avec l'*Orchestre de l'Opéra* (cat. n° 97) — il porte quelquefois, il est vrai, ce titre — exposé en 1871 rue Laffitte, et considérer que la date de 1872 a été apposée tardivement par l'artiste. Le 5 mars 1874, Durand-Ruel le vend à Jean-Baptiste Faure avec cinq autres tableaux que le baryton, à la suite d'un accord passé avec Degas, rend au peintre qui souhaitait les retoucher (voir « Degas et Faure », p. 221). Contrairement aux *Musiciens à l'orchestre* (voir cat. n° 98), Degas ne reprend pas son premier *Ballet de Robert le Diable*, mais en fait, pour le chanteur, une seconde version plus importante, avant de céder à nouveau la première, dans son état donc de janvier 1872, à Durand-Ruel le 20 août 1885.

Les premières études remontent à 1870 ou 1871 : le célèbre opéra de Meyerbeer a, en effet, été donné vingt-trois fois entre mars et juillet 1870 puis, après la fermeture de la salle de la rue Le Peletier à cause de la guerre et de la Commune du 12 septembre 1870 au 12 juillet 1871, dix fois entre septembre et décembre 1871. Une datation plus précise pourrait nous être fournie par les feuilles de distribution ; en effet, dans un carnet de la Bibliothèque Nationale, multipliant les croquis de musiciens et de spectateurs, Degas annote l'un d'eux, audessus du chef assis et levant sa baguette « tête de Georges en silhouette[1] ». Malheureusement, les livres de régie manquant jusqu'en 1877 et le nom du chef d'orchestre étant toujours omis des affiches, nous ne pouvons savoir quand, précisément, le Georges Hainl en question dirigea *Robert le Diable*.

Il est certain que bien des croquetons faits par Degas à l'Opéra, qu'il fréquentait assidûment même si, contrairement à ce qui est toujours répété, il n'était pas encore abonné, ont pu servir indifféremment pour une de ces scènes de théâtre qu'il réalisa au tout début des années 1870. Autour de ces dessins très sommaires, pris sur le vif à la mine de plomb, Degas multiplie les notes de couleurs et d'effets lumineux « ombre portée du cahier sur le dos arrondi du pupitre » ou « archet crin très éclairé par les lanternes[2] ». Parallèlement à ces esquisses de musiciens et spectateurs — Degas est à l'orchestre, dans les tout

premiers rangs —, il reproduit les grandes lignes du célébrissime décor du ballet des Nonnes tel que nous le voyons sur la toile définitive[3].

Degas s'attache, en effet, à la page la plus fameuse d'un des ouvrages les plus renommés de ce genre qui fit la fortune de l'Opéra de Paris au XIXe siècle, le grand opéra français. Créé le 21 novembre 1831, *Robert le Diable* de Meyerbeer fut constamment donné tout au long du siècle jusqu'à sa dernière représentation le 28 août 1893 (la 758e !). Rares sont les années durant lesquelles il ne fut pas monté ; tout au plus note-t-on — ainsi entre le 23 février 1868 et le 7 mars 1870 — des éclipses périodiques d'un an ou deux[4].

Nous possédons fort heureusement, sous forme manuscrite, une mise en scène de l'ouvrage datant du 21 décembre 1872, telle donc que Degas la vit peu de temps auparavant[5]. Elle donne une description très précise du fameux décor de Cicéri pour ce deuxième tableau du 3e acte, décor qui, rappelons-le, lors de la création en 1831, « produisit un effet prodigieux » et eut une importance capitale dans l'histoire du théâtre au XIXe siècle puisqu'il permit, comme en témoigne Charles Séchan, le renouveau du décor à l'époque romantique : « les ruines d'un monastère sous un brillant clair de lune. Fond de ruines parmi lesquelles on aperçoit des tombeaux... Vers le côté jardin une grande entrée ceintrée, de laquelle on voit une enfilade de colonnes allant jusqu'au fond du théâtre, où se trouve pratiquée dans le rideau de fond une autre porte cintrée, beaucoup plus basse... Du côté cour, près du soubassement face au public est placé le tombeau de Sainte Rosalie... Au premier plan cour et jardin sont placés des tombeaux en pente, sur lesquels sont couchées des nonnes ; sur celui côté cour est la supérieure Héléna[6]. »

Après l'invocation de Bertram, « Nonnes qui reposez... », les « feux-follets apparaissent et voltigent sur les tombeaux », animant les religieuses défuntes qui, sur les premières mesures de l'andante sostenuto, entament une procession. Bientôt le théâtre s'éclaire tout à fait et les nonnes se lancent dans une bacchanale effrénée — c'est le moment précis que choisit Degas — lorsque s'étant reconnues, « elles se témoignent le contentement de se revoir ». Héléna, la supérieure, presque toujours dansée, contrairement à ce que dit Lillian Browse, de 1865 à 1879 par Mlle Fonta, « les invite à profiter des instants et à se livrer au plaisir. »

Degas fit sur quatre feuilles séparées des études à l'essence, rapides et d'une extraordinaire vivacité, des religieuses maudites (voir cat. n[os] 104 et 105 ; III : 363.1 et III : 363.2) qui timidement — gestes hachés et maladroits, poses incertaines —, puis frénétiquement, reprennent, l'espace d'un étrange ballet, goût à la vie. Cette scène rabâchée n'avait rien perdu, quarante ans après la création, de son

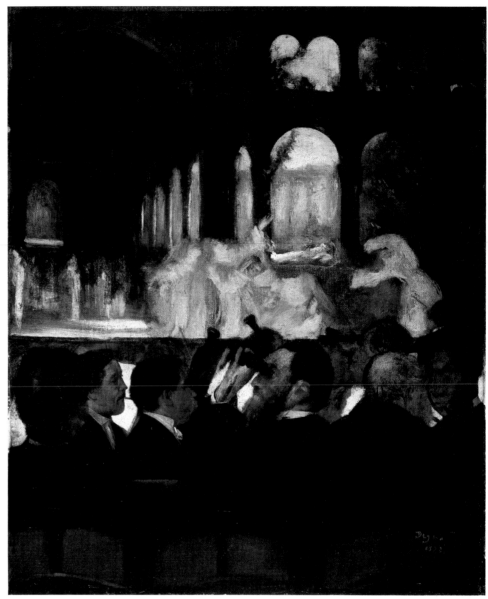

103

pouvoir de fascination puisque Théophile Gautier qui était, il est vrai, de la génération romantique, la décrit encore admirativement en 1870 : « Des ombres se soulèvent et se dessinent vaguement dans l'ombre ; on entend de légers frôlements et comme des palpitations d'ailes de phalènes ; des formes indistinctes se remuent au fond de l'obscurité, se détachent de chaque pilier, montent de chaque dalle comme des fumées. Un rayon de lumière livide, produit par un fil électrique cherche sa clarté à travers les arceaux, ébauchant dans la pénombre bleuâtre des formes féminines qui sous la blancheur du linceul se meuvent, avec une volupté morte[7]. »

Les annotations portées par Degas sur les rapides croquis du décor montrent qu'il a d'abord été sensible aux jeux d'éclairage, au flou des apparitions, à la singularité des couleurs : « dans la fuite des arcades la lumière de la lune lèche seulement très peu les colonnes », « voûte noire, poutres indécises »

« le pommeau de la rampe est reflété par les lanternes » — ces « quatre lampes d'église » suspendues dans la voûte de la galerie — ou encore « buée lumineuse autour des arcades en fuite. » L'étrangeté de la scène qui restait sans équivalent quarante ans après sa création, les effets de clair-obscur — auxquels Degas était si attaché —, l'aspect si peu classique de ce ballet de formes ectoplasmiques, le contraste qu'il suscitait avec les musiciens et les spectateurs dans la pénombre, la bizarre cohabitation de ces deux mondes superposés, ne pouvaient que l'intriguer et le séduire. Certes, pour un amateur distingué, c'était là tout ce qu'il y avait de plus éculé dans un opéra ; il était de bon ton désormais de traiter Meyerbeer avec condescendance et, lors de la reprise de 1870 qui fut, selon Ludovic Halévy, grand ami de Degas, un « désastre », Gounod, encouragé par l'auteur des *Petites Cardinal,* charria cette musique vieillotte : « Les trois quarts de la partition de

Robert ne valent pas le diable... et l'ouvrage dans dix ans aura disparu du répertoire de l'Opéra[8]. » L'indifférence qu'affiche celui qui est traditionnellement identifié, regardant avec ses jumelles vers les premières loges, comme le collectionneur Albert Hecht (1842-1894)[9] — il paraît plus que ses trente ans mais une photographie tardive, publiée par Anne Distel, prouve que cette identification n'est pas sans fondement —, celle tout aussi manifeste des autres spectateurs parmi lesquels pourrait figurer Ludovic Lepic, autre amateur d'opéra, montrent que plus grand-chose n'émoustillait encore l'abonné — qui n'avait même pas à lorgner de jolies danseuses, engoncées qu'elles étaient dans leurs informes vêtements monacaux — dans cette scène vue et revue.

Mais c'est justement cela qui plaît à Degas et qu'il montre sur cette toile, tout l'Opéra, le charme désuet d'une musique sue presque par cœur, d'une mise en scène ressassée, le désintérêt des spectateurs et ces nonnes qui n'en continuent pas moins de s'agiter et d'exhiber, devant ce parterre d'hommes impassibles, leurs désirs de femmes soudain revenus.

Entre 1885 et 1892, sur ces sept années où nous avons, grâce aux Archives Nationales, connaissance précise des spectateurs auxquels il assista, Degas se rendit encore six fois à *Robert le Diable*, témoignant par là d'un attachement émouvant à ce genre quasi-défunt, revoyant cette scène qui, après avoir été tout le romantisme, n'était plus qu'une pièce de musée bien éculée, s'amusant encore de ces danseuses graciles qu'il connaissait toutes, transformées en religieuses dévoyées se déhanchant sur la tête des sévères abonnés alors que Désiré Dihau soufflait imperturbablement dans son basson.

1. Reff 1985, Carnet 24 (BN, n° 22, p. 7).
2. *Ibid.*
3. Reff 1985, Carnet 24 (BN, n° 22, p. 13, 15, 16-17).
4. Voir le catalogue de l'exposition *Robert le Diable* rédigé par Martine Kahane, Paris, Théâtre National de l'Opéra, 1985.

5. Paris, Bibliothèque de l'Opéra, B. 397(4).
6. Charles Séchan, *Souvenirs d'un homme de Théâtre, 1831-1855*, Paris, 1893, p. 8-10.
7. Feuilleton du *Journal Officiel*, 15 mars 1870.
8. Ludovic Halévy, *Carnets*, Paris, 1935, II, p. 74.
9. Il fut rajouté, comme le montre la radiographie, sur la toile dans un second temps.
10. Lettres Degas 1945, n° V, p. 31-32.

Historique

Acquis de l'artiste par Durand-Ruel, Paris, en janvier 1872, 1 500 F (stock n° 978) ; acquis par Jean-Baptiste Faure le 5 ou 6 mars 1874, 1 500 F, qui, selon Guérin[10], le rend immédiatement à Degas ; acquis de l'artiste par Durand-Ruel, Paris, le 20 août 1885, 800 F (stock n° 732) ; acquis par Rouart, 10 novembre 1885, 3 000 F, et revendu le 31 décembre 1885, 3 000 F ; le tableau, qui ne semble pas avoir quitté Durand-Ruel, est remis en commission à Robertson le 24 décembre 1885 et rendu le 11 janvier 1886 ; acquis par Jean-Baptiste Faure (« Robert le Diable »), 14 février 1887, 2 500 F ; coll. Faure, Paris, de 1887 à 1894 ; acquis par Durand-Ruel, Paris, 31 mars 1894, 10 000 F (« Le ballet de Guillaume Tel » ; stock n° 2981) ; acquis par Durand-Ruel, New York, 4 octobre 1894, 10 000 F (« Robert le Diable » ; stock n° N.Y. 1205) ; acquis par H.O. Havemeyer, 4 février 1898, 4 000 $; coll. M. et Mme H.O. Havemeyer, New York, de 1898 à 1909 ; coll. Mme H.O. Havemeyer, New York, de 1909 à 1929 ; légué par elle au musée en 1929.

Expositions

1872, Londres, The Society of French Artists, *Fourth Exhibition,* n° 95, prix demandé : 100 guinées ; 1886 New York, n° 17 ; 1897, Pittsburgh, Carnegie Institute, 4 novembre 1897-1er janvier 1898, *Second Annual Exhibition,* n° 65 ; 1930 New York, n° 50 ; 1935 Boston, n° 12 ; 1944, New York, Wildenstein, 13 avril-13 mai, *Five centuries of Ballet 1575-1944,* n° 238 ; 1947, Huntington (New York), Neckshow Art Museum, juin, *European Influence on American Painting of the 19th Century,* n° 28 ; 1948, Columbus (Ohio), Columbus Gallery of Fine Arts, 1er avril-2 mai, *The Springtime of Impressionism,* n° 8 ; 1949 New York, n° 23, repr. ; 1949, Hawaii, Honolulu Academy of Fine Arts, 8 décembre 1949-24 janvier 1950, *Four Centuries of European Painting,* n° 26 ; 1950, Toronto, Art Gallery of Toronto, 21 avril-20 mai, *Fifty Paintings by Old Masters,* n° 9 ; 1951-1952 Berne, n° 17 ; 1952 Amsterdam, n° 11 ; 1955, New York, The Metropolitan Museum of Art, 24 octobre-13 novembre, *The Comédie Française and the Theater in France,* p. 6 ; 1958, Pittsburgh, Carnegie Institute, 4 décembre 1958-8 février 1959,

Retrospective Exhibition of Paintings from previous Internationals, n° 7 ; 1963, Little Rock, Arkansas Arts Center, 16 mai-26 octobre, *Five Centuries of European Painting,* p. 46 ; 1975, Sydney, Art Gallery of New South Wales / Melbourne, National Gallery of Victoria, 28 mai-22 juin/New York, Museum of Modern Art, 4 août-1er septembre, *Modern Masters, Manet to Matisse,* n° 25, repr. p. 39 ; 1977 New York, n° 12 des peintures ; 1984-1985 Washington, n° 2, repr.

Bibliographie sommaire

Y. (ou Ia) Tugendkhol'd, *Edgar Degas,* 1922, repr. p. 44 ; Alexandre 1929, p. 484, repr. p. 478 ; Havemeyer 1931, p. 107, repr. p. 106 ; Burroughs 1932, p. 144 ; Mongan 1938, p. 296 ; Huth 1946, p. 239 n. 22 ; Lemoisne [1946-1949], I, p. 68, II, n° 294 ; Browse [1949], p. 22, 28, 52, 61, 66, 337, pl. 8 ; Boggs 1958, p. 244 ; Havemeyer 1961, p. 263 ; New York, Metropolitan, 1967, p. 3, 66-68 ; Mayne 1966, p. 148-156, fig. 2 ; Moffett 1979, p. 7, 9, 10, III, fig. 15 (coul.) ; 1985, Paris, Théâtre National de l'Opéra, 20 juin-20 septembre, *Robert le Diable,* p. 65-66 ; Reff 1985, I, p. 7 n. 2, 9, 21.

104

Nonnes dansant, *étude pour* Ballet de Robert le Diable

1871
Peinture à l'essence sur papier
28,3 × 45,4 cm
Cachet de la vente en bas à droite
Londres, Victoria and Albert Museum
(E. 3688-1919)

Vente III : 364.1

Voir cat. n° 103.

Historique

Atelier Degas ; Vente III, 1919, n° 364.1, repr., acquis par Knœdler, Paris, 1 000 F, avec le n° 364.2 ; acquis par le musée en 1919.

Expositions

1984 Tübingen, n° 85, repr.

Bibliographie sommaire

Mayne 1966, p. 155, fig. 4.

104

105

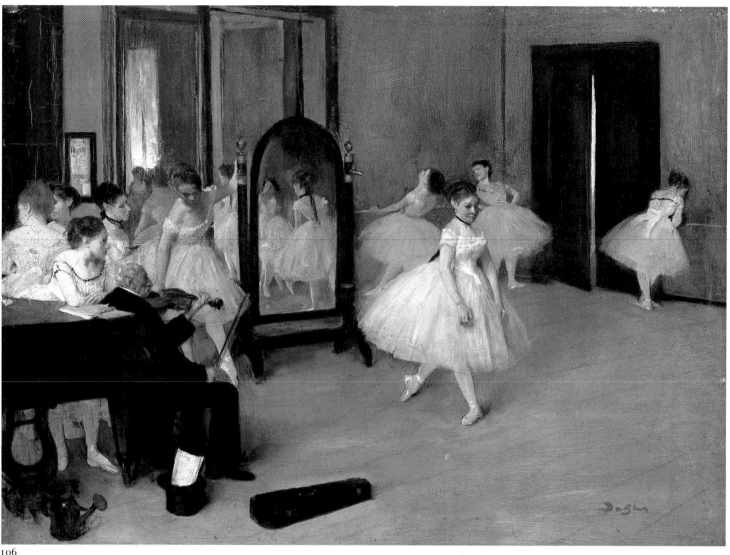

106

105

Nonnes dansant, *étude pour* Ballet de Robert le Diable

1871
Peinture à l'essence sur papier
28 × 45 cm
Cachet de la vente en bas à gauche
Londres, Victoria and Albert Museum
(E. 3687-1919)
Vente III : 364.2

Voir cat. n° 103.

Historique
Atelier Degas ; Vente III, 1919, n° 364.2, repr., acquis par Knœdler, Paris, 1 000 F, avec le n° 364.1 ; acquis par le musée en 1919.

Expositions
1967 Saint Louis, n° 64, repr. ; 1969 Nottingham, n° 15 ; 1984 Tübingen, n° 84, repr.

Bibliographie sommaire
Browse [1949], p. 336-337, pl. 6 ; Mayne 1966, p. 155, fig. 6.

106

Classe de danse

1871
Huile sur bois
19,7 × 27 cm
Signé en bas à droite *Degas*
New York, The Metropolitan Museum of Art.
Legs de Mme H.O. Havemeyer, 1929.
Collection H.O. Havemeyer (29.100.184)

Exposé à New York

Lemoisne 297

L'historique de ce panneau a été retracé par Ronald Pickvance qui, dans un long article, a fait magistralement le point sur les premiers tableaux de danse. Acheté à Degas avec le *Ballet de Robert le Diable* (cat. n° 103) par Durand-Ruel en janvier 1872, il fut vendu, comme nous le savons par le Journal de la galerie (6 février 1872), après un bref passage chez Premsel, au peintre Édouard Brandon (Paris 1831-*id.* 1897) — et non à son père que Degas connaissait également et portraitura (L 360) — avec qui Degas était lié depuis son

séjour à Rome. C'est donc bien cette œuvre, cataloguée sous le « n° 55 *Classe de danse*. Appartient à M. Brandon » et non celle du Musée d'Orsay, comme le soutient Lemoisne, qui figura à la « 1re exposition impressionniste » de 1874 où elle s'attira les commentaires élogieux de Philippe Burty[1] et du plus obscur Marc de Montifaud qui louait « une fine et profonde étude où ressort ce qu'on ne rencontrera jamais chez les certains peintres de genre qui rougiraient de mettre dans une toile de quelques pouces des figures non drapées : l'étude de la femme dans ses nudités opulentes, dans ses lignes anatomiques élégantes ou grêles[2] ». Cette *Classe de danse* est donc, avant le *Foyer de la danse à l'Opéra* (voir cat. n° 107) qui lui est postérieur de quelques mois, le premier tableau sur ce thème, par la suite récurrent, des danseuses à l'exercice.

On ne sait rien des circonstances qui conduisirent Degas à s'attacher à un tel sujet. Sans doute, au début des années 1870, les représentations de ballet sur la scène l'avaient-elles amené à s'intéresser à ce monde si particulier de l'Opéra que fréquentaient assidûment quel-

ques-uns de ses amis, Lepic, les Hecht, Halévy. Ce dernier, en mai 1870, avait fait paraître *Madame Cardinal*, première d'une série de nouvelles relatant les comiques aventures de deux jeunes danseuses de l'Opéra, Pauline et Virginie Cardinal et de leurs cocasses parents. En novembre 1871 au moment où, selon toute vraisemblance, Degas travaillait à sa petite toile, parut encore *Monsieur Cardinal* qui ouvre sur la brève description de l'entrée en scène, un soir de représentation du corps de ballet.

Degas, bien évidemment, n'illustre pas les récits d'Halévy, ce qu'il fera plus tard (voir « Degas, Halévy et les Cardinal », p. 280), mais il a certainement bénéficié, lui qui connaissait mal encore le monde des coulisses, des conseils de l'écrivain. En 1871, Degas, rappelons-le, n'avait pas ses entrées au foyer de la rue Le Peletier, faveur qu'il n'obtint, au Palais Garnier, qu'une quinzaine d'années plus tard. S'il put, sans doute, visiter dans la journée les locaux qu'il peignit ensuite, il est à peu près certain qu'il n'assista personnellement à aucune des scènes décrites ; peu d'années après, il écrivait encore à Albert Hecht pour lui demander « une entrée pour le jour de l'examen de danse », ajoutant « J'en ai tant fait de ces examens de danse sans les avoir vu *(sic)* que j'en suis un peu honteux[3]. »

Les danseuses — on peut vraisemblablement reconnaître ici, au centre du tableau, Joséphine Gaujelin (Degas orthographie ainsi son nom mais les mandats de paiement des artistes de la danse pour 1870, à la Bibliothèque de l'Opéra, seule source d'archives la concernant, mentionnent une Joséphine Gozelin) — venaient poser chez lui comme en témoigne l'étude que fit en 1872 son ami Valernes et qu'il annota « Étude à peine commencée d'une danseuse de l'Opéra dans l'atelier de son ami Degas rue de Laval » ; Degas en multipliait les dessins qu'il utilisait ensuite pour l'un ou l'autre de ses tableaux.

Dans l'une des antiques salles de la rue Le Peletier, aux murs sales, aux larges portes de bois sombre, devant une psyché empire, les danseuses après s'être « cassées » à la barre, vont entamer, l'une après l'autre, les exercices du milieu, « les jetés, les balancés, les pirouettes, les gargouillades, les entrechats, les fouettés, les ronds de jambes, les assemblées, les pointes, les parcours, les petits temps…[4] ». Au centre, en pointé arrière, Joséphine Gaujelin attend le signal du maître de ballet qui a saisi sa pochette — il a ici les traits de ce Gard, metteur en scène de la danse, qui apparaît dans l'*Orchestre de l'Opéra* (cat. n° 97) et sur lequel nous ne savons rien. Les comparses attendent, appuyées à la barre, accoudées sur le piano — pour lequel nous possédons quelques croquis[5] — ou causant entre elles. Sur toute la scène tombe une lumière douce et dorée, que d'aucuns ont trouvé « un peu sourde[6] », qui brille ici et là sur le ventre poli de l'arrosoir, la tranche d'une partition, le talon

d'un chausson rose, blanchit le mince interstice entre deux battants de portes, se reflète dans un grand miroir. La matière lisse, égale, grasse sans être épaisse, la touche précise renvoient à la peinture flamande ou hollandaise tout comme le petit format, l'éclairage uni et tranquille, le paisible de cette scène d'intérieur. Sur cette petite surface, il n'y a rien de mesquin ni de léché mais une ampleur véritable, tout un monde que l'on peut longuement détailler, des pleins et des grands vides, des bras, des épaules, des oreilles percées d'une perle, la masse sombre du piano et du maître de ballet qui s'y encastre, la légèreté des tutus blancs et des petites pattes roses, l'étrange colloque, à même le parquet, d'un arrosoir, d'un haut de forme et d'un étui à pochette.

1. *La République Française*, 25 avril 1874.
2. *L'Artiste,* mai 1874, p. 309.
3. Lettres Degas 1945, n° XXXIV, p. 63.
4. Un vieil abonné, *Ces demoiselles de l'Opéra,* Paris, 1876, p. 28.
5. Reff 1985, Carnet 24 (BN, n° 22, p. 22, 23, 24).
6. Ernest Chesneau, *Paris-Journal,* 7 mai 1874.

Historique

Acquis de l'artiste par Durand-Ruel, Paris, janvier 1872 (« Foyer de la danse » ; stock n° 943) ; acquis par Premsel, 16 janvier 1872, avec un tableau de Henry Levy et un de Héreau en échange de deux tableaux de Zamacoïs, deux de Richet et 1 500 F en espèces ; acquis par Durand-Ruel, Paris, 30 janvier 1872 (stock n° 979), 1 000 F plus 6 000 F en espèces contre un tableau de Corot ; acquis par Édouard Brandon, 6 février 1872, 1 200 F en échange d'un tableau de Puvis de Chavannes (400 F), un tableau de Brandon (à livrer, 300 F) et 500 F en espèces ; coll. Édouard Brandon, Paris. Durand-Ruel, Paris et Londres, 1876 ; coll. capitaine Henry Hill, Brighton, de 1875 ou 1876 à 1889 ; sa vente, Brighton, Christie, 25 mai 1889, n° 26 [intitulé par erreur « À Pas de Deux », 7-1/2 × 10 in.] ; acquis par Wallis pour 111 guinées ; Wallis, French Gallery, Londres, 1889 ; coll. Manzi, Paris, jusqu'en 1915 ; acquis de ses héritiers par l'intermédiaire de Mary Cassatt par Mme H.O. Havemeyer, New York, en avril 1917 ; coll. Mme H.O. Havemeyer, New York, de 1917 à 1929 ; légué par elle au musée en 1929.

Expositions

1874 Paris, n° 55 (« Classe de danse, appartient à M. Brandon ») ; 1876 Londres, n° 2 (« The Practising Room ») ; ? 1928, New York, Durand-Ruel, *French Masterpieces of the XIX^th Century*, n° 6 (« La Leçon de foyer », prêt anonyme, probablement ce tableau) ; 1930 New York, n° 48 ; 1974-1975 Paris, n° 15, repr. (coul.) ; 1975, Leningrad, l'Ermitage, 15 mai-20 juillet/Moscou, Musée Pouchkine, 28 août-2 novembre, *100 Paintings from the Metropolitan Museum*, n° 66 ; 1977 New York, n° 11 des peintures.

Bibliographie sommaire

Philippe Burty, « Exposition de la société anonyme des artistes », *La République française*, 25 avril 1874 (réédité dans Venturi 1939, II, p. 289) ; M. de Montifaud, « Exposition du boulevard des Capucines », *L'Artiste*, sér. 9, XIX, 1874, p. 309 ; *Art Journal*, XXXVIII, 1876, p. 211 ; *The Atheneum*, 1876, p. 571 ; Havemeyer 1931, p. 111, repr. ; Burroughs 1932, p. 144 ; Lemoisne [1946-1949], I, p. 69, II, n° 297 ; Browse [1949], p. 53-54, 60, 341,

pl. 17, pl. II (coul.) ; Havemeyer 1961, p. 265, 266 ; Pickvance 1963, p. 256-259, 265-266 ; New York, Metropolitan, 1967, p. 69-71, repr. ; Minervino 1974, n° 296 ; Moffett 1979, p. 11, pl. 17 (coul.) ; 1984-1985 Washington, p. 26-28, 43, 45 ; Moffett 1985, p. 66-67, repr. (coul.) p. 250 ; Weitzenhoffer 1986, p. 231, fig. 157 (coul.).

107

Foyer de la danse à l'Opéra

1872
Huile sur toile
32 × 46 cm
Signé en bas à gauche *Degas*
Paris, Musée d'Orsay (RF 1977)

Exposé à Paris

Lemoisne 298

« C'est certainement l'œuvre complète qui peut donner le mieux idée du talent de l'artiste à cette époque[1] » commentait Lemoisne en 1912 alors que la connaissance de l'œuvre de Degas, avant les grandes ventes de l'atelier, était encore très partielle. Gustave Coquiot, un peu plus tard, dans un livre « délirant » — accolons-lui l'épithète qu'il octroyait, pour des raisons incompréhensibles, au bel ouvrage de Paul Lafond —, critiquait précisément ce fini de la toile, cette complétude : « Toutes ces danseuses, dans cette vaste salle nue, composent ce qui donnerait une excellente photographie ; rien de plus. Le tableau est correct, figé ; il s'équilibre bien, mais un adroit photographe eût réalisé aisément la même mise en scène[2]. »

Aujourd'hui encore, ce chef-d'œuvre, si célèbre, si souvent reproduit depuis 1873 — il est alors gravé par Martinez dans le catalogue de la collection Durand-Ruel —, a une réputation d'accessibilité qui lui nuit : c'est en quelque sorte la quintessence du Degas « peintre des danseuses » et les plus avertis, qui n'y prêtent guère attention et le vouent à la délectation du « grand public », y voient une œuvre « traditionnelle[3] », « soigneusement décrite[4] », « *conservative*[5] », omettant, la plupart du temps, de souligner la modernité de cette petite scène dans la peinture française des années 1870.

Sans doute encouragé par le succès de sa première *Classe de danse* (voir cat. n° 106) qui avait immédiatement trouvé acquéreur, Degas reprit, en 1872, ce même sujet mais dans un format légèrement supérieur et en lui donnant, par sa localisation (le foyer même de l'Opéra de la rue Le Peletier) et l'introduction de la figure connue de Louis Mérante, un côté encore plus « parisien ». C'est très vraisemblablement cette toile que René De Gas, débarquant de la Nouvelle-Orléans, vit dans l'atelier de son frère et mentionna dans une lettre du 17 juillet 1872 : « Justement maintenant, il fait de petits tableaux, c'est-à-dire ce qui lui

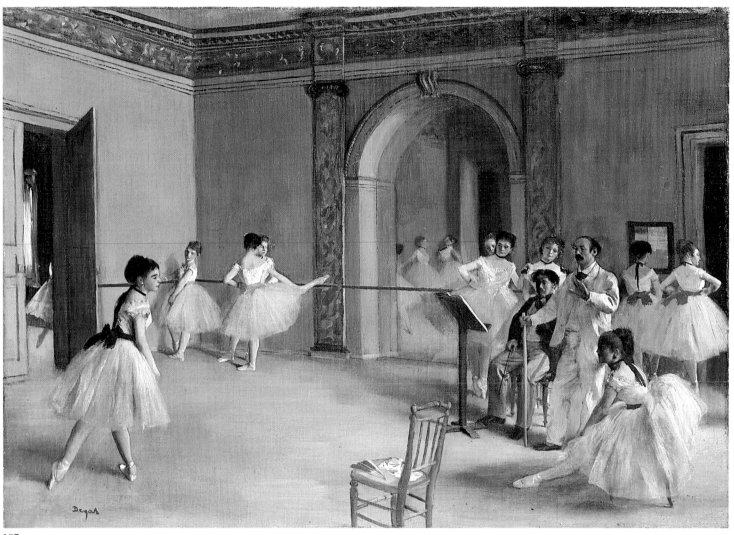

107

fatigue le plus la vue. Il fait une répétition de danse qui est charmante. J'en ferai faire une grande photographie[6]. » Un mois plus tard, le 10 août, Durand-Ruel l'achetait et l'expédiait, le 29 octobre, à Londres où elle fut vendue le 7 décembre, à Louis Huth.

À Londres — Degas très inquiet de son sort s'enquérait de la Nouvelle-Orléans auprès de Tissot exilé en Angleterre : « Quel effet vous a fait mon tableau de danse, à vous et aux autres ? Avez-vous pu aider à le faire vendre[7] ? » —, la toile fut remarquée par le critique Sydney Colvin qui, dans le *Pall Mall Gazette* (28 novembre 1872), écrivit sur ce chef-d'œuvre, un article enthousiaste : « On ne saurait que trop louer la finesse et l'acuité de la perception du peintre et de ses moyens pour l'exprimer que l'on découvre dans ce petit tableau de jeunes danseuses répétant sous l'œil attentif du maître de ballet. »

Pour les deux danseuses au premier plan — la radiographie montre que, sur sa toile, Degas modifia la position de presque toutes les ballerines —, nous conservons deux belles études à l'essence sur papier rose faites à l'atelier (voir cat. n[os] 108 et 109) ; celle pour la

danseuse debout, annotée par Degas : *93* [ou *96*] *rue du Bac/d'Hughes,* montre, comme le prouve une photographie de Reutlinger, de vingt ans postérieure (1893, Paris, Bibliothèque de l'Opéra), le beau profil de Mlle Hughes qui fut à l'Opéra avant d'émigrer aux Bouffes-Parisiens. Se préparant à l'arabesque arrière, elle attend, comme la Joséphine Gaujelin de la *Classe de danse,* le signal du maître de ballet, Louis Mérante, doublé ici d'un joueur de pochette. Louis-Alexandre Mérante (1828-1887) avait d'abord été danseur et parut régulièrement sur la scène de l'Opéra à partir de 1863. Nommé premier maître de ballet en 1870, il le fut pendant dix-sept ans, assurant, nous dit Ivor Guest, « ses fonctions avec une aimable autorité, laissant la tâche plus rude de maintenir la discipline à son régisseur de la danse Édouard Pluque[8]. »

Degas reproduit, comme dans la *Classe de danse* (voir cat. n° 106), mais dans un endroit différent, le moment précis où, les exercices à la barre terminés, les danseuses, l'une après l'autre, vont faire le milieu : attitudes comparables des ballerines, identité de l'instant choisi — celui où tout se fige très passagère-

ment avant que soit entamé le mouvement —, lumière semblable, douce, égale et dorée. Mais il y a ici plus de solennité due à la nature du lieu, impressionnant avec ses colonnes plaquées de marbre, la frise qui court sous le plafond, la niche profonde fermée d'un miroir comme à la présence olympienne de Mérante en personne, accompagné de son joueur de pochette.

Si la texture est la même, le coloris diffère sensiblement, or vieilli des chapiteaux, de la frise, du cadre de la glace qui apparaît dans l'entrebâillement de la porte, ocre inégal du mur, blanc grisé des tutus et du costume de Mérante, rarement éclatant sinon celui du linge jeté sur la chaise, noirs épars d'une jaquette, d'une cravate, de tours de cou, de ceintures, du tableau d'affichage de la danse, et ces touches plus sonores, vermillonnes, qui ceignent cette page blanche et dorée, le nœud étalé d'une danseuse de dos, le mince filet de la barre qui court le long du mur, l'éventail, la signature enfin, délicatement apposée au pinceau. On a évoqué devant tant de subtilité, d'harmonie, de discrétion, Watteau, Lancret et Pater ; et Vermeer bien sûr. Lorsque, bien

plus tard, citant une « table de toilette de Fantin », exposée à l'École des Beaux-Arts, Degas commentait devant Paul Poujaud : « À nos débuts, Fantin, Whistler et moi, nous étions sur la même voie, la route de Hollande », il pensait évidemment, parmi d'autres, à ces petites œuvres, celle de New York et celle de Paris, dont il ne pouvait se souvenir qu'avec regret tant ses pauvres yeux fatigués, nous dit Mary Cassatt, enviaient le temps béni où ils étaient encore capables d'exercices de précision.

Historique
Acquis de l'artiste par Durand-Ruel, Paris, 10 août 1872, 2 500 F (« La leçon de danse » ; stock n° 1824) ; expédié à la maison de Londres, 29 octobre 1872, 2 500 F ; acquis par Louis Huth, 7 décembre 1872, 168 £ ; coll. Huth, Londres, de 1872 à 1888[9]. Coll. Vever, Paris ; acquis de Manzi, Paris, par le comte Isaac de Camondo en janvier 1894, 5 000 F[10] ; coll. Camondo, Paris, de 1894 à 1911 ; légué par lui au Musée du Louvre, en 1911 ; exposé en 1914.

Expositions
1872, Londres, 168 New Bond Street, *Fifth Exhibition of the Society of French Artists,* hors cat. ; 1888, Glasgow, *Glasgow International Exhibition,* n° 836 (« Le Maître de Ballet ») ; 1955 Paris, GBA, n° 48, repr. ; 1957, Paris, Musée Jacquemart-André, mai-juin, *Le Second Empire de Winterhalter à Renoir,* n° 83, repr. ; 1969 Paris, n° 22.

Bibliographie sommaire
Galerie Durand-Ruel, Recueil d'estampes, 12ᵉ livraison, Paris/Londres/Bruxelles, 1873, pl. 103, gravé par Martinez (« Foyer de la danse à l'Opéra ») ; Lemoisne 1912, p. 47 ; Paris, Louvre, Camondo, 1914, n° 160 ; Lemoisne [1946-1949], II, n° 298 ; Browse [1949], p. 53, 340, pl. 16 ; Pickvance 1963, p. 256-258 ; Minervino 1974, n° 292, pl. XXIV (coul.) ; Ivor Guest, *Le ballet de l'Opéra de Paris,* Paris, 1976, p. 130-131, 136-137, repr. ; 1984-1985 Washington, p. 26-27, repr. ; Paris, Louvre et Orsay, Peintures, 1986, III, p. 193, repr. ; Sutton 1986, p. 162, 164, repr.

1. Lemoisne 1912, p. 48.
2. Coquiot 1924, p. 169.
3. Fosca 1954, p. 47.
4. Terrasse 1974, p. 24.
5. 1984-1985 Washington, p. 28.
6. Citée dans Lemoisne [1946-1949], I, p. 71.
7. Lettre de Degas à Tissot, le 19 novembre 1872, Paris, Bibliothèque Nationale, département des manuscrits, publiée en anglais dans Degas Letters 1947, p. 17.
8. Ivor Guest, *Le ballet de l'Opéra de Paris,* Paris, 1976, p. 136-137.
9. Pickvance 1963, p. 257.
10. La provenance « A Manzi la leçon de danse provenant de Vever » est donnée par le carnets d'achats d'Isaac de Camondo, p. 227, Paris, Musée du Louvre.

108

Danseuse debout, *étude pour* Foyer de la danse à l'Opéra

1872
Peinture à l'essence sur papier beige foncé
27,1 × 21 cm
Annoté en bas à droite *93 rue du Bac / d'Hugues*
Cachet de la vente en bas à droite
Londres, M. Thomas Gibson

Lemoisne 300

Voir cat. n° 107.

Historique
Atelier Degas ; Vente II, 1918, n° 231.1, repr., acquis par René de Gas, frère de l'artiste, 12 900 F, avec le n° 231.2 ; coll. René de Gas, Paris, de 1918 à 1927 ; sa vente, Paris, Drouot, Succession René de Gas, 10 novembre 1927, n° 23.a, repr., acquis par Rodier, 45 000 F, avec le n° 23.b ; Galerie Georges Petit, Paris ; Wildenstein Galleries, New York ; acquis par M. John Nicholas Brown, Providence, en 1928 ; coll. John Nicholas Brown puis ses héritiers, Providence, de 1928 à 1986 ; déposé à Omaha, Joslyn Art Museum, de 1941 à 1946 ; acquis par M. Thomas Gibson, en 1987.

Expositions
1929 Cambridge, n° 21 ; 1931, Providence, Rhode Island School of Design, n° 21 des dessins ; 1936 Philadelphie, n° 73, repr. ; 1958-1959 Rotterdam, n° 165 ; 1962, Cambridge, Fogg Art Museum, 11 juin-28 juillet, *Forty Master Drawings from the Collection of John Nicholas Brown,* n° 7 ; 1974 Boston, n° 77 ; 1981 San Jose, n° 60 ; 1984 Tübingen, n° 80, pl. 80 (coul.).

Bibliographie sommaire
Vingt dessins [1897], pl. XI (coul.) ; Lemoisne [1946-1949], II, n° 300 ; Browse [1949], p. 53, pl. 14 ; Pickvance 1963, p. 258 n. 24 ; Minervino 1974, n° 294.

108

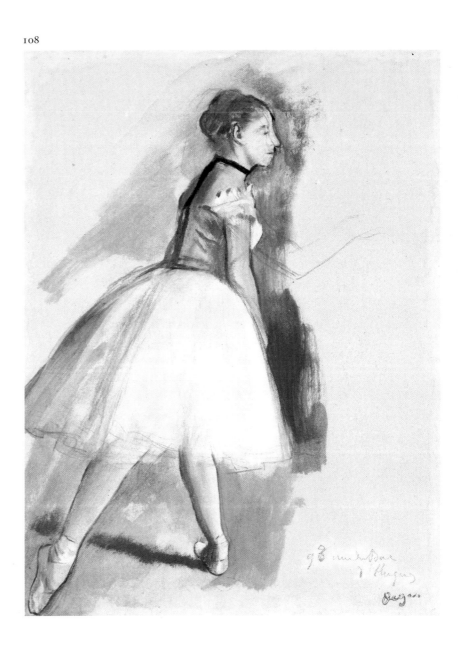

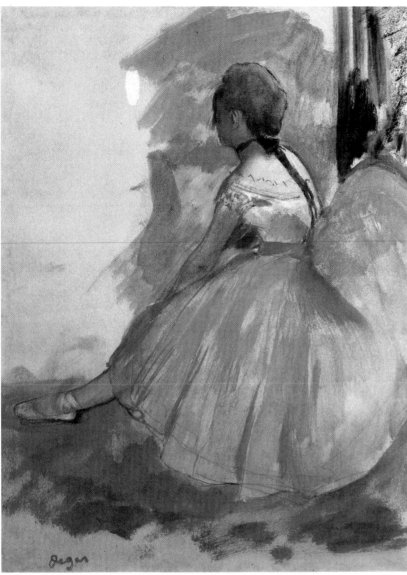

109

Violoniste et jeune femme tenant un cahier de musique

Vers 1870-1872
Huile sur toile
46,4 × 55,9 cm
Cachet de la vente en bas à gauche
Detroit, Detroit Institute of Arts. Legs de
Robert H. Tannahill (70.167)

Lemoisne 274

L'impossibilité actuelle de mettre un nom sur
ces deux visages et le titre, tout descriptif, que
nous sommes obligés de donner à cette toile ne
doit pas empêcher de la considérer, avant
tout, comme un double portrait de musiciens,
à inscrire à côté de ceux des Dihau, Pilet, Altès
ou Pagans (voir cat. n°ˢ 97, 102) que Degas
réalisa au tout début des années 1870. Son
inachèvement, la pose des modèles, le fond
clair et seulement esquissé, sans doute repris
par la suite, l'harmonie très particulière des
noirs, des gris et des rouges, en font cependant
une œuvre à part et profondément différente
de celles citées ci-dessus. Marquant une pause
durant une répétition — il ne s'agit pas,
comme on l'a dit, d'une soirée musicale car la
lumière est diurne, les vêtements des musi-
ciens, ceux que l'on met dans la journée — un
violoniste, son instrument sur les genoux
(Degas avait tenté, une dizaine d'années plus
tôt, d'apprendre le violon[1]) et une jeune
femme pianiste ou chanteuse, on ne sait, une
partition ouverte entre les mains, regardent,
surpris dans leur conversation, vers le spec-
tateur. Il est un peu en retrait vêtu d'une veste
artiste d'un beau rouge, enfoncé dans un
fauteuil bas — peut-être de ceux recouverts de
velours grenat meublant le salon de la rue de
Mondovi (voir cat. n° 94), — qui ne fait
qu'accentuer son côté rondouillard ; elle est
élégante, plutôt jolie, dans une robe grise
ceinturée et volantée de noir, portant aux

109

Danseuse assise, *étude pour* Foyer de la danse à l'Opéra

1872
Peinture à l'essence sur papier rose
27,3 × 21 cm
Cachet de la vente en bas à gauche
New York, M. et Mme Eugene Victor Thaw

Lemoisne 299

Voir cat. n° 107.

Historique
Atelier Degas ; Vente II, 1918, n° 231.2, repr., acquis
par René de Gas, frère de l'artiste, 12 900 F avec le
n° 231.1 ; coll. René de Gas, Paris, de 1918 à 1927 ;
sa vente, Paris, Drouot, Succession René de Gas,
10 novembre 1927, n° 23.b, repr., acquis par
Rodier, 45 000 F avec le n° 23.a ; Galerie Georges
Petit, Paris ; Wildenstein Galleries, New York ;
acquis par M. John Nicholas Brown, Providence, en
1928 ; coll. John Nicholas Brown puis ses héritiers,
Providence, de 1928 à 1986 ; déposé à Omaha,
Joslyn Art Museum, de 1941 à 1946 ; acquis par
David Tunick, New York ; acquis par M. et Mme Eu-
gene Victor Thaw, New York, 1986.

Expositions
1929 Cambridge, n° 22 ; 1931, Providence, Rhode
Island School of Design, n° 22 des dessins ; 1936
Philadelphie, n° 74, repr. ; 1958-1959 Rotterdam,
n° 164 ; 1962, Cambridge, Fogg Art Museum,
11 juin-28 juillet, *Forty Master Drawings from the
Collection of John Nicholas Brown*, n° 8 ; 1974
Boston, n° 76 ; 1981 San Jose, n° 59, repr. ; 1984
Tübingen, n° 83, repr. (coul.) p. 21.

Bibliographie sommaire
Lemoisne [1946-1949], II, n° 299 ; Browse [1949],
p. 53, 340, pl. 15 ; Pickvance 1963, p. 258 n. 24 ;
Minervino 1974, n° 295.

Fig. 91
Manet, *La leçon de musique*,
1870, toile,
Boston, Museum of Fine Arts.

oreilles et dans les cheveux des bijoux de jais qui indiquent peut-être un demi-deuil. Nous sommes, comme tous les auteurs en conviennent, vers 1872 et les deux musiciens répètent pour une soirée à venir.

Jean Sutherland Boggs, la première, a rapproché cette petite toile de la *Leçon de musique* de Manet (Salon de 1870 ; fig. 91) où Zacharie Astruc accompagne de la guitare une placide et souriante chanteuse. Mais le voisinage des sujets ne doit pas faire oublier la profonde dissemblance des deux toiles, de format, d'intention — Manet pense au Salon —, d'harmonie —, la toile de Manet est sombre, peinte avec ce magnifique « jus de pruneaux » que Degas regrettera tant quand son ami, ultérieurement, l'abandonnera, celle de Degas, malgré ses accords discrets et retenus, est claire. Il y a chez Manet quelque chose de volontairement convenu auquel Degas cherche à échapper, cernant rapide-

ment de noir la silhouette de ses personnages, jouant, en plein centre, de l'éclatante blancheur de la partition, donnant au fond de son tableau le ton changeant de certains murs italiens, sur lequel se détache de trois-quart le beau visage de la musicienne, aux lèvres rouges, aux sourcils noirs, aux bijoux sombres et brillants, qui rappelle cette tête de femme qu'il peignit autrefois (L 163, Paris, Musée d'Orsay) mais aussi les portraits de Clouet et de Corot.

1. Lettre inédite de René De Gas à Michel Musson, de Paris à la Nouvelle-Orléans, le 17 janvier 1861, Nouvelle-Orléans, Tulane University Library.

Historique
Atelier Degas ; Vente I, 1918, n° 49, repr., acquis par Seligmann, Bernheim-Jeune, Durand-Ruel, Vollard, Paris, 37 100 F ; vente Seligmann, New York, 27 janvier 1921, acquis par J.-H. Whittemore, 7 000 $; coll. Whittemore, Naugatuck (Connecticut), de 1921 à 1936 ; Durand-Ruel, New York, 4 mai 1936 (stock n° N.Y. 5301) ; acquis par Robert H. Tannahill, 11 janvier 1936, 30 000 $; coll. Robert H. Tannahill, Detroit, de 1936 à 1970 ; légué par lui au musée en 1970.

Expositions
1934 New York, n° 10 ; 1974, Detroit, Detroit Institute of Arts, 6 novembre 1974-5 janvier 1975, *Works by Degas in the Detroit Institute of Arts*, n° 8, repr. p. 32.

Bibliographie sommaire
Lemoisne [1946-1949], II, n° 274 ; Boggs 1962, p. 33, pl. 75 ; *The Detroit Institute of Arts Illustrated Handbook* (de Frederick J. Cummings et Charles H. Elam), Wayne State University Press, Detroit, 1971, p. 157, repr. (coul.) p. 20 ; Minervino 1974, n° 275 ; Th. Reff, « Works by Degas in the Detroit Institute of Arts », *Bulletin of the Detroit Institute of Arts*, LIII : 1, 1974, pl. 8 p. 32 ; *100 Masterpieces from the Detroit Institute of Arts* (de Julia P. Hinshaw), Hudson Hills Press, New York, 1985, p. 118, repr. (coul.) p. 119.

110

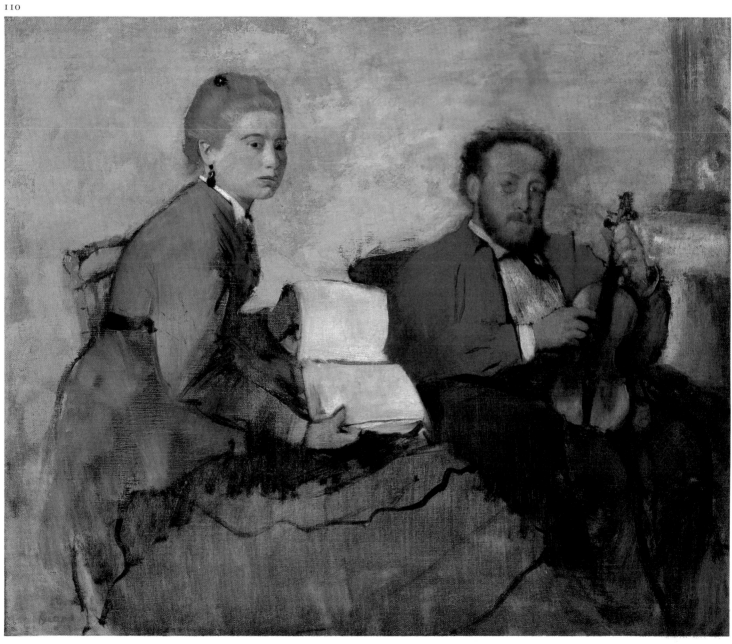

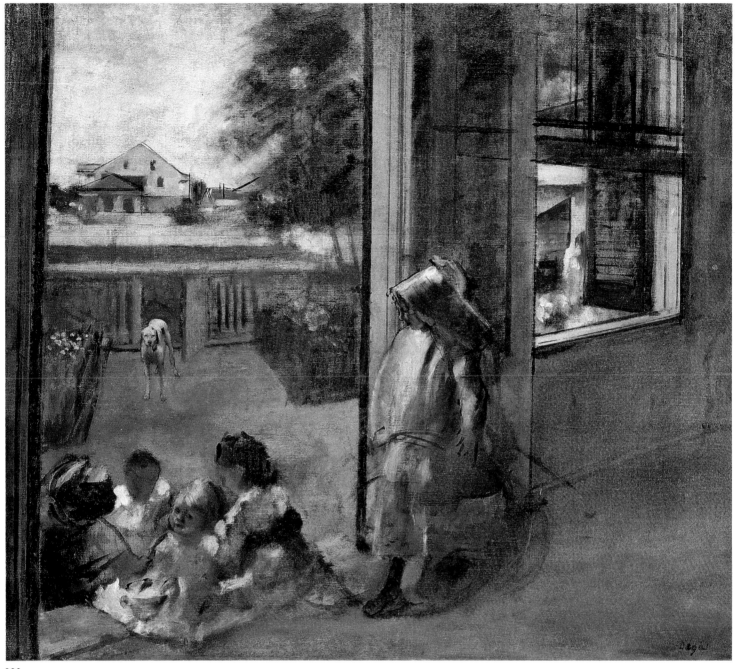

III

Cour d'une maison
(Nouvelle-Orléans)

1872
Huile sur toile
60 × 75 cm
Signé en bas à droite *Degas*
Copenhague, Ordrupgaardsamlingen (31)

Lemoisne 309

Présentée à la « Seconde exposition impressionniste » de 1876 — nº 40, *Cour d'une maison (Nouvelle-Orléans, esquisse)* — cette toile ne fut pas remarquée, éclipsée par le *Portraits dans un bureau* et quelque repasseuse dont les « bras noirs » avaient vivement choqué la critique. Son inachèvement, comme

celui voulu de quelques-unes des vingt-quatre œuvres exposées alors par Degas, concourut fortement à bâtir la réputation, encore tenace de nos jours, d'un artiste perpétuellement insatisfait, incapable de finir et, somme toute, plus dessinateur que peintre. Degas avait entamé cette toile trois semaines après son arrivée à la Nouvelle-Orléans puisque dans une lettre à Tissot du 19 novembre 1872, il écrit après s'être déjà plaint de son éloignement et de la rareté des lettres reçues : « Rien n'est difficile comme de faire de la peinture en famille. Faire poser une cousine qui nourrit un gamin de trois mois est tout un travail. Faire poser des enfants en bas âge sur les marches d'un escalier est un autre travail qui double les fatigues du premier. C'est l'art de faire plaisir, et il faut en avoir l'air[1] ». Aujourd'hui, faute de documents, l'accord ne s'est toujours pas fait

sur le lieu représenté et l'identité des modèles ; tout ce que l'on peut dire repose sur des suppositions hasardeuses et les souvenirs flanchants de la famille louisianaise.

Degas représente non pas une « cour », comme le dit le titre de 1876, mais le jardinet qui sépare de la rue, la maison de ses parents Musson à la Nouvelle-Orléans. John Rewald a voulu y voir la plantation, dans les environs de la ville, des Millaudòn, famille amie des Musson mais James Byrnes, après Lemoisne, reconnaît la maison de l'oncle Michel Musson sur l'esplanade, et en arrière-plan, celle des Olivier au 1221 (aujourd'hui 2306) North Tonti Street. La demeure de Michel Musson nous est connue grâce à la description qu'en fit dans une lettre à Paul-André Lemoisne, Odile De Gas Musson, fille de René, restée à la Nouvelle-Orléans (Nouvelle-Orléans, Tulane

University Library). Située dans le quartier français, au milieu d'un grand jardin, elle comportait, sur deux étages, plusieurs pièces de réception, les chambres des parents Musson, de leur fille Désirée et celle qu'occupa Edgar au rez-de-chaussée, les appartements de Mathilde Musson Bell et d'Estelle Musson De Gas au premier, un vaste local, au second, où jouaient les nombreux enfants par temps de pluie. Une aquarelle anonyme de 1860[2], qui en donne une vue perspective, montre cependant qu'elle était doublée en façade principale et sur deux étages d'une loggia supportée par des colonnes qui n'apparaît pas sur la toile de Degas où l'entrée donne directement, après quelques marches, non pas sur le « grand jardin » d'Odile De Gas mais sur un jardinet fermé d'une barrière basse.

L'identification des enfants pose autant de problèmes. Odile De Gas, dans la lettre mentionnée, reconnaît Carrie Bell (fille de Mathilde Musson Bell), debout, tenant à la main, un cerceau — Degas fit une étude à l'huile pour cette figure (L 311) —, coiffée d'un « garde-soleil, espèce de bonnet que l'on portait à cette époque pour se protéger du soleil » ; Joe Balfour (fille aînée d'Estelle Musson De Gas, voir cat. n° 112) assise de trois-quarts dans une robe blanche ceinturée de noir ; Odile De Gas elle-même, l'enfant blond qui se retourne vers le peintre ; en face d'elle, Pierre De Gas, son frère aîné, premier enfant d'Estelle et de René De Gas et, à l'extrême gauche, la nounou noire chargée de veiller sur ce petit monde. Ce ne sont là qu'hypothèses, probables dans le cas de Pierre et d'Odile nés respectivement en 1870 et 1871, plus difficiles à accepter pour la petite Joe Balfour née en 1862 et âgée donc de dix ans, qui paraît ici — et de façon encore plus probante sur l'esquisse préalable qu'en fit Degas (L 310) — une fillette de quatre-cinq ans. Seule l'identité du chien de chasse à l'arrière-plan nous est clairement connue : il s'appelait Vasco de Gama et aurait été ainsi nommé par Degas lui-même.

Avec les deux versions du « Bureau de coton », la Cour d'une maison est la seule toile « typiquement nouvelle-orléanaise » peinte par Degas, la seule où apparaît un peu — très peu — du paysage louisianais ; mais ses yeux fatigués ne supportant pas la trop vive lumière de là-bas[3], il s'installe dans l'entrée abritée du soleil et ne fait apparaître, à travers la porte, que de chiches éléments de « couleur locale ». Les notations dans ses lettres — « des villas à colonnes de différents styles, peintes en blanc, dans des jardins de magnolias, d'oranges, de bananiers, des nègres en décrochez-moi ça de la belle jardinière ou de Marseille, des enfants pâles et frais dans des bras noirs...[4] » — feraient supposer des études plus poussées et une version plus exotique de la lointaine Amérique que n'en offre la sévère esquisse d'Ordrupgaard. Mais lorsque l'on sait le peu d'empressement que Degas montrait à s'acclimater à la Louisiane, l'inconsistance de tous ces projets qui l'arrêtaient un instant, dont il se promettait de faire quelque chose — un Tissot ou un Manet, comme lui-même le notait judicieusement, en auraient tiré meilleur parti — et qu'il abandonnait bien vite en pensant à ses chers motifs parisiens, on saisit mieux la singularité de la Cour d'une maison.

Degas, dans ce qu'il appelle lui-même une « esquisse » — sans qu'on sache très bien s'il s'agit d'une toile inachevée ou de l'étude poussée pour une œuvre de plus grand format —, réussit une de ses plus surprenantes compositions : par un agencement savant de cloisons et d'ouvertures, il joue de la rigoureuse frontalité — la maison des Olivier qui apparaît dans l'encadrement de la porte — comme de la perspective oblique — le mur biais qui rythme, comme dans les Portraits dans un bureau (voir cat. n° 115), de ses pleins et de ses vides toute la scène. Les couleurs sont, encore une fois, sourdes, gamme limitée de bruns, de blancs, de beiges, de roses, de verts pâles sans les contrastes violents, les éclats sonores qu'il admirait en Louisiane dans ses lettres. Rien ne souligne mieux enfin que la rapidité de l'ébauche, la position toujours instable des enfants qui ne peuvent, comme Degas le sait depuis qu'il tenta de faire, en janvier 1864, à Bourg-en-Bresse, un premier portrait de la petite Joe, « rester en place plus de cinq minutes[5] ».

La Cour d'une maison, plus que Aux Courses en province (voir cat. n° 95) qui tient de la scène de genre, reprend une vieille ambition de Degas portraitiste, telle qu'il l'énonçait déjà à la fin des années 1850 : « faire le portrait d'une famille à l'air » ajoutant humblement « mais il faut être peintre bien peintre[6] ». En cela la toile d'Ordrupgaard est unique, délicieux exemple de scène enfantine où la remuante marmaille, un instant sage, tassée dans un coin du tableau, n'en attire pas moins tous les regards ; et, en premier lieu, celui du peintre aussi excédé qu'attendri qui, après avoir annoncé à Tissot la difficulté que lui causait ce portrait de famille, ne pouvait s'empêcher d'ajouter : « C'est quelque chose de vraiment bon d'être marié, d'avoir de bons enfants et la tête délivrée du besoin de galanterie[7]. »

1. Lettre de Degas à Tissot, le 19 novembre 1872, publiée en anglais dans Degas Letters 1947, p. 19.
2. Nouvelle-Orléans, City of New Orleans Notarial Archives ; publiée dans Sutton 1986, p. 99, fig. 85.
3. Lettres Degas 1945, n° III, p. 26.
4. Lettre de Degas à Tissot, le 19 novembre 1872, publiée en anglais dans Degas Letters 1947, p. 18.
5. Lettre inédite de Désirée Musson, le 5 janvier 1864, Nouvelle-Orléans, Tulane University Library.
6. Reff 1985, Carnet 13 (BN, n° 16, p. 50).
7. Lettre de Degas à Tissot, le 19 novembre 1872, publiée en anglais dans Degas Letters 1947, p. 19.

Historique
Atelier Degas ; Vente I, 1918, n° 45, repr. (« Enfants assis sur le perron d'une maison de campagne »), acquis par Hessel, 17 600 F. Coll. Wilhelm Hansen, Copenhague ; léguée par sa veuve en 1951 à l'État danois en vue de la création du musée d'Ordrupgaard qui ouvre en 1953.

Expositions
1876 Paris, n° 40 ; 1920, Copenhague/Stockholm/Oslo, Foreningen Fransk Kunst, 23 janvier-19 avril, Edgar Degas, n° 5 ; 1948 Copenhague, n° 124 ; 1981, Paris, Musée Marmottan, octobre-novembre, Gauguin et les chefs-d'œuvre de l'Ordrupgaard, n° 10, repr.

Bibliographie sommaire
K. Madsen, Malrisamlingen Ordrupgaard, Wilhelm Hansens Samling, Copenhague, 1908, n° 72 ; Hoppe 1922, p. 27 (dans la coll. de Wilhelm Hansen) ; Leo Swane, « Degas - billederne pa Ordrupgaard », Kunstmuseets Aarskrift, VI, Copenhague, 1919, p. 67, repr. ; Lemoisne [1946-1949], II, n° 309 ; Rewald 1946 GBA, p. 118, 119, fig. 16 ; 1965 Nouvelle-Orléans, p. 37, 38, fig. 7 (détail) ; H. Rostrup, Catalogue of the Works of Art in the Ordrupgaard Collection, Copenhague, 1966, p. 11, n° 32 ; Minervino 1974, n° 346, pl. XIX (coul.) ; A. Stabell, Catalogue du Musée d'Ordrupgaard, Copenhague, 1982, n° 31.

112

La femme à la potiche

1872
Huile sur toile
65 × 34 cm
Signé et daté en bas à gauche Degas 1872
Paris, Musée d'Orsay (RF 1983)

Lemoisne 305

Les quelques doutes exprimés par Lemoisne en 1912 ont vite été balayés et tout le monde aujourd'hui considère que la Femme à la potiche, qui porte la date de 1872, a été peinte par Degas peu après son arrivée à la Nouvelle-Orléans, à la fin octobre de cette même année. Un peu plus tard, comme le montre la radiographie, Degas reprit légèrement la toile, développant le bouquet, supprimant ce qui fut peut-être parure dans le chignon de la jeune femme, réinscrivant date et signature.

L'identité du modèle, en revanche, a donné lieu à plus de polémiques : tôt identifiée comme Estelle Musson, femme (et cousine germaine) presque aveugle de René De Gas, frère de l'artiste, elle fut baptisée par John Rewald en un long article qui apportait d'importantes précisions sur la famille américaine, Madame Challaire du nom d'une amie de l'infortunée Estelle. Malheureusement, les photographies publiées ne prouvent pas grand-chose et quand on sait l'« ennui », pour reprendre un mot qu'il employait à ce sujet dès son séjour italien, que Degas témoignait à faire des portraits, on comprendrait mal tant d'obstination — car le même modèle apparaît en Jeune femme arrangeant un bouquet (L 306,

Nouvelle-Orléans, Isaac Delgado Museum) — à peindre quelqu'un qui n'était pas de sa famille et qu'il n'avait pas eu l'occasion de rencontrer avant de débarquer en Amérique.

Notons enfin le témoignage de Paul-André Lemoisne — plus fiable que celui de Gaston Musson, fils de René et d'Estelle qui identifia Madame Challaire — rapporté par Jean Sutherland Boggs selon lequel René De Gas lui-même aurait reconnu dans cette *Femme à la potiche* sa première femme.

Cette identification peut cependant être remise en cause : il est difficile de retrouver un même modèle dans cette *Femme à la potiche* et dans celle assise sur un canapé en robe de mousseline blanche que Boggs, Rewald et Byrnes, après les incertitudes de Lemoisne qui l'appelle *Mrs William Bell,* ont justement baptisé *Madame René De Gas* née Estelle Musson (L 313 ; Washington, National Gallery of Art, coll. Chester Dale). Le regard flou d'Estelle, ombré de cécité, n'est pas celui, plus dur et décidé, de la « femme à la potiche » ; les traits de cette dernière, volontaires et anguleux, n'ont pas la douceur un peu molle de ceux de la jeune aveugle. Un dernier argument enfin : La *Femme à la potiche* a été datée par Degas de 1872 ; or à ce moment, Estelle était enceinte de son quatrième enfant, une fille, Jeanne, qui naîtra le 20 décembre 1872 et dont le peintre sera le parrain. La meilleure volonté du monde ne pourrait trouver dans le ventre plat de la jeune femme d'Orsay un signe de grossesse avancée. Force est donc de chercher ailleurs mais dans la famille même puisque Degas ne mentionne que des portraits de proches parents. Sans doute peut-on confondre alors notre modèle avec celle qui fut ou sera le *Malade* (voir cat. n° 114) et qui a été unanimement reconnue comme étant Désirée Musson (1838-1902), sœur aînée d'Estelle et cousine germaine du peintre. Si on la compare au beau dessin que Degas fit d'elle durant son séjour à Bourg-en-Bresse en janvier 1865 (voir fig. 22) — elle y figure en compagnie de sa sœur et de sa mère —, on retrouve les mêmes traits mais amaigris et inévitablement vieillis d'un visage que l'on dit « intéressant », la mâchoire un peu lourde, le nez très long. Le peintre, qui alors envisage de se marier et de fonder une famille — « J'ai soif d'ordre. Je ne regarde pas même une bonne femme comme l'ennemie de cette nouvelle manière d'être[1] » —, n'a peut-être pas été inattentif au sort de celle qui était déjà une « vieille fille » — elle avait trente-quatre ans, trois ans de moins que lui — et songé un moment à imiter son frère qui, lui aussi, avait épousé sa cousine germaine.

Dès son arrivée à la Nouvelle-Orléans, Degas s'était mis à la peinture, plus « à la demande générale » que par désir propre : les lettres qu'il adressa aux amis parisiens montrent qu'il renâcle vite devant tous les sujets nouveaux qui lui sont offerts, que la trop grande lumière fatigue ses yeux, que les obligés portraits de proches parents dévorent son temps. Rien de plus naturel, après tout, à ce que la nombreuse famille américaine veuille voir ce dont était capable le cousin de Paris dont la rumeur disait qu'il n'était pas dépourvu de talent. Aussi, dès le 11 novembre 1872, deux semaines après son arrivée, écrit-il au lointain Désiré Dihau : « Je suis toute la journée au milieu de ce cher monde, peignant et dessinant, faisant de la peinture de famille[2] » ; dans une lettre à Frölich, quelques jours plus tard, le 27 novembre, il est déjà excédé : « Je travaille, il est vrai, peu, quoiqu'à des choses difficiles. Des portraits de famille, il faut les faire assez au goût de la famille, dans des lumières impossibles, très dérangé, avec des modèles pleins d'affection mais un peu sans gêne et vous prenant bien moins au sérieux parce que vous êtes leur neveu ou leur cousin[3] » ; et lorsque le 5 décembre, préparant déjà son retour, Degas écrit à son grand ami Rouart, il est tout à fait désabusé : « quelques portraits de famille seront mon seul effort[4]. »

On a du mal à croire, devant cette *Femme à la potiche*, à un pensum : Lemoisne qui y voyait « un des plus beaux portraits de l'artiste » en louait, dès 1912, « le caractère puissant et fouillé de la tête qu'éclaire, un peu brutalement le jour d'une fenêtre, modelant d'ombres vigoureuses tout un côté de la physionomie, dont l'expression calme et pensive fait une curieuse opposition avec la manière un peu heurtée dont elle est traitée[5]. »

Comme dans la *Femme accoudée près d'un vase de fleurs* (cat. n° 60), Degas donne à l'accessoire, la fleur exotique entourée de larges feuilles tombantes dans une potiche multicolore, la place de choix, reléguant plus loin son modèle en partie dissimulé par le dossier d'une chaise ; mais à l'instar du tableau de New York, tant d'artifices ne contribuent qu'à mieux mettre l'accent sur le visage ici partiellement mangé d'ombre, au regard lointain et qui n'a pas la présence un peu narquoise de la possible Mme Valpinçon. La touche est, à la fois, ample et précise — Lemoisne parle fort heureusement de « minutie large[6] » — la facture, lisse, le coloris, sobre, avivé par une intense lumière latérale qui fait ressortir différemment l'émeraude des feuilles, les verts des deux pans de mur et de l'ombre portée, tinte délicatement contre l'or des bijoux posés sur la table, caresse les gants chiffonnés et la douce robe beige et dorée de la jeune femme. La probable Désirée prend la pose que lui indique le peintre, peut-être un peu interloquée de cette attitude si peu conforme à ce que l'on sait, dans la lointaine Amérique, de la peinture et du portrait, tournant dans la lumière ce visage un peu ingrat mais dont le cousin parisien appréciait certainement « cette pointe de laideur sans laquelle point de salut[7] ».

1. Lettres Degas 1945, n° III, p. 27.
2. Lettres Degas 1945, n° I, p. 19.
3. Lettres Degas 1945, n° II, p. 23.
4. Lettres Degas 1945, n° III, p. 26.
5. Lemoisne 1912, p. 46.
6. *Ibid.*
7. Lettres Degas 1945, n° III, p. 28.

Historique

Acquis de Manzi par le comte Isaac de Camondo, 18 juin 1894, 16 000 F (« La femme aux fleurs ») ; coll. Camondo, Paris, de 1894 à 1911 ; légué par lui au Musée du Louvre, en 1911 ; exposé en 1914.

Expositions

1924 Paris, n° 39 ; 1931 Paris, Orangerie, n° 55 ; 1954, Londres, Tate Gallery, 24 avril-7 juin, *Manet and His Circle,* n° 54, repr. ; 1969 Paris, n° 21, pl. 3 ; 1976, Paris, Grand Palais, 17 septembre 1976-3 janvier 1977, *L'Amérique vue par l'Europe,* n° 342, repr.

Bibliographie sommaire

Lemoisne 1912, p. 45-46, pl. XV ; Paris, Louvre, Camondo, 1914, n° 159 ; Rewald 1946 GBA, p. 115, 116, fig. 17 ; Lemoisne [1946-1949], II, n° 305 ; Boggs 1962, p. 41, 126, pl. 76 ; 1965 Nouvelle-Orléans, p. 24, fig. 17, p. 37, fig. 4 ; Minervino 1974, n° 341, pl. XVIII (coul.) ; Paris, Louvre et Orsay, Peintures, 1986, III, p. 194, repr.

113

La femme au bandeau

1872-1873
Huile sur toile
32 × 24 cm
Signé en bas à gauche *Degas*
Detroit, Detroit Institute of Arts. Legs de Robert H. Tannahill (70.168)

Lemoisne 275

Cette petite toile apparut, avec le titre de *Chez l'oculiste*, dans une vente anonyme de l'Hôtel Drouot, le 10 juin 1891. Peut-être appartenait-elle à l'infortuné Dupuis, collectionneur avisé qui, entre 1887 et 1890, acheta à Théo Van Gogh, comme l'a montré John Rewald, plusieurs œuvres importantes de Monet, Gauguin, Pissarro, Degas, avant de se suicider, en décembre 1890, à la suite de difficultés d'argent. La majeure partie des tableaux qu'il possédait fut achetée par le marchand Salvador Meyer ; quelques-uns finirent dans la vente très mélangée de juin 1891 qui comportait des œuvres de provenance diverse ; rien ne permet donc aujourd'hui d'en retracer formellement l'historique avant cette date. Lorsque sept ans plus tard la toile, alors dans la collection Laurent, fut à nouveau mise aux enchères, ce fut sous le titre qu'elle conserve toujours de *La femme au bandeau*. Le catalogue, plus prolixe que le précédent, nous apprenait, en l'absence de reproduction, que c'était là « un délicieux morceau de peinture du maître » et qu'il ne s'agissait pas, plaisantant les fameux bandeaux de Cléo de Mérode,

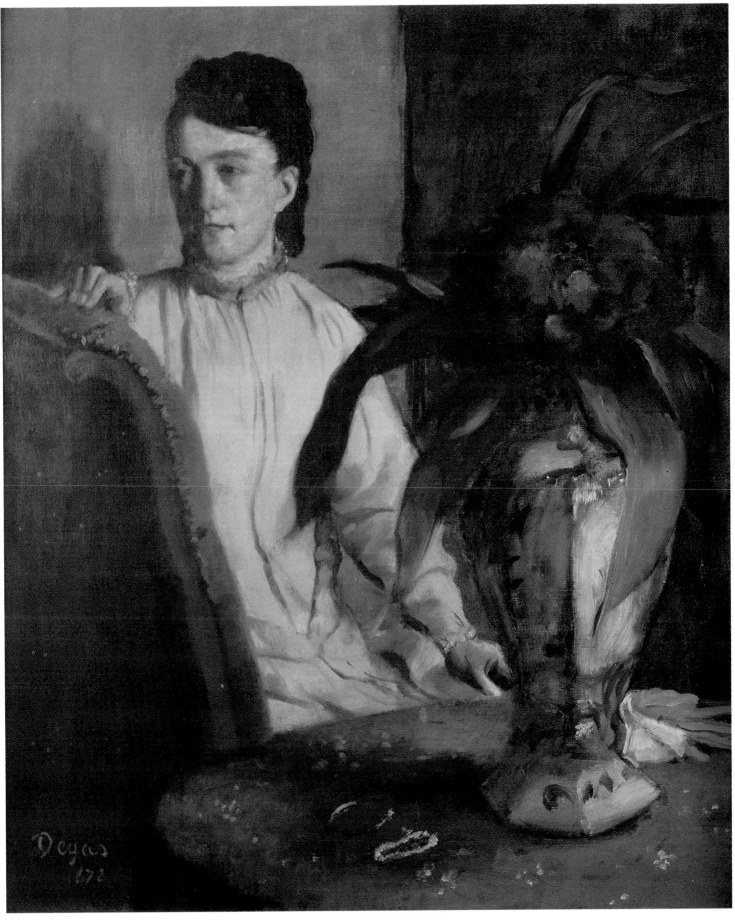

112

« de quelque Cléo », mais d'une « femme du peuple vêtue d'un caraco grisâtre ».

Le modèle est resté inconnu, mais la familiarité de ce petit portrait indique, selon toute vraisemblance, une proche parente. Il est évidemment tentant de reconnaître Estelle Musson, femme de René De Gas, frère de l'artiste qui, à partir de 1866, devint progressivement aveugle — en 1868 elle perdit l'œil gauche mais conserva, très faible, l'œil droit, jusqu'en 1875[1] — d'autant que la date 1872-1873 (le séjour à la Nouvelle-Orléans) proposée par Jean Boggs pour la toile de Detroit nous paraît plus pertinente que celle de 1870-1872 avancée par Lemoisne.

Assise, les bras croisés, dans un lieu imprécis, sûrement domestique puisque n'apparaissent pour tout décor qu'une tasse et ce verre qui jouxte si curieusement son profil, elle regarde vers la droite quelque objet indéterminé. Degas, dans une gamme claire et douce où dominent les blancs et les gris, l'observe avec amusement et tendresse, se divertissant de l'épais bandeau qui, retenu par le bonnet, dessine un si curieux assemblage, sans doute ému par l'évocation d'un mal dont il souffrira lui-même sa vie durant et auquel il ne pouvait que compatir.

1. Lettre inédite d'Odile De Gas Musson, sa fille, à P.-A. Lemoisne, Nouvelle-Orléans, Tulane University Library.

Historique
? Coll. Dupuis ; vente, Paris, Drouot, 10 juin 1891, n° 16 (« Chez l'oculiste »), acquis par Hubert du Puy, Louviers, 250 F ; coll. Laurent, Paris ; vente M. X. [Laurent], Paris, 8 décembre 1898, n° 3 (« La femme au bandeau »), acquis par Durand-Ruel, Paris, 2010 F (stock n° 4873) ; acquis par M. Raymond Kœchlin, Paris, 4 mai 1899, 4 000 F. Coll. Denys Cochin, Paris (Vente, mars 1919, n° 9, repr.) ; coll. Mme Jacques Cochin, Paris ; coll. Robert H. Tannahill, Detroit, en 1949 ; légué au musée en 1970.

Expositions
1924 Paris, n° 55 ; 1936 Philadelphie, n° 17, repr. ; 1974, Detroit, Detroit Institute of Arts, 6 novembre 1974-5 janvier 1975, *Works by Degas in the Detroit Institute of Arts,* n° 7, repr.

Bibliographie sommaire
Lemoisne [1946-1949], II, n° 275 ; Minervino 1974, n° 274 ; Th. Reff, « Works by Degas in the Detroit Institute of Arts », *Bulletin of the Detroit Institute of Arts,* LIII : 1, 1974, pl. 7, p. 31-32.

113

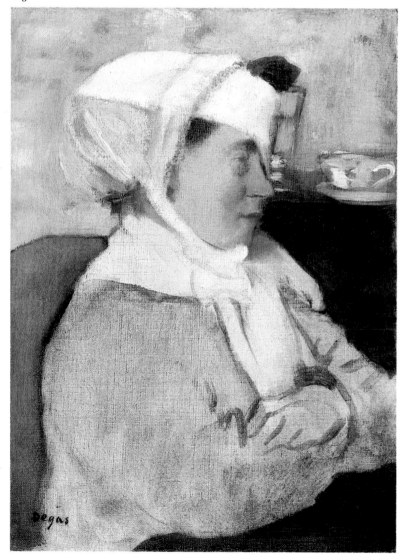

La malade,
dit aussi La convalescente

1872-1873
Huile sur toile
65 × 47 cm
Signé en haut à droite *Degas*
New York, Collection particulière

Exposé à New York

Lemoisne 316

Traditionnellement considéré comme un portrait de Désirée Musson, cousine germaine de Degas, peint à la Nouvelle-Orléans en 1872 ou 1873, ce tableau reçut le titre de *La malade* lorsque Degas le vendit à Durand-Ruel le 31 janvier 1887. Le catalogue de l'exposition *Degas* à la Galerie Georges Petit donne la sèche mais efficace description d'une scène qui, au premier abord, est difficilement lisible : « Assise au pied de son lit qui forme, à gauche, un fond clair, vêtue d'une chemise de nuit sur laquelle s'ouvre une robe de chambre sombre ; sur la tête, un fanchon dont le pan retombe sur sa poitrine[1]. »

C'est, à bien des égards, le plus inattendu des portraits exécutés à la Nouvelle-Orléans ; *La malade* n'est pas un portrait dans un intérieur comme le sont la *Femme à la potiche* (voir cat. n° 112), la *Garde-malade* (L 314, R.F.A., coll. part.) ou même celui de *Madame René De Gas* (L 313, Washington, National Gallery of Art, coll. Chester Dale) mais, dans un format important, la description d'une figure compacte et monumentale, accompagnée, en arrière-plan, de quelques bribes indéchiffrables de décor. Nous ne retrouvons ni le faire lisse et précis, ni la gamme étendue des *Portraits dans un bureau* (voir cat. n° 115), mais une touche large et rapide dans une harmonie réduite de « blancs superbes[2] » et de bruns, discrètement rehaussée de quelques touches roses. Car tout ici dit la maladie, la superposition négligée des vêtements, le laisser-aller du corps, l'abandon de la tête lourde sur la main repliée, les chairs pâles et couperosées mais aussi l'inscription massive de cette effigie de Désirée Musson dans une toile qu'elle occupe presque entièrement, suggérant ainsi l'air raréfié des chambres de malade.

1. 1924 Paris, n° 38.
2. Lemoisne [1946-1949], II, n° 316, p. 160.

Historique
Acquis de l'artiste par Durand-Ruel, Paris (« La malade », Livre de Stock ; « Convalescente », Journal), 31 janvier 1887, 800 F ; acquis par Henry Lerolle, Paris, 15 février 1888, 2 000 F. Coll. Mme Henry Lerolle, Paris ; coll. capt. Edward Molyneux, Paris ; M. Knoedler and Co., New York ; acquis par le propriétaire actuel le 2 janvier 1958.

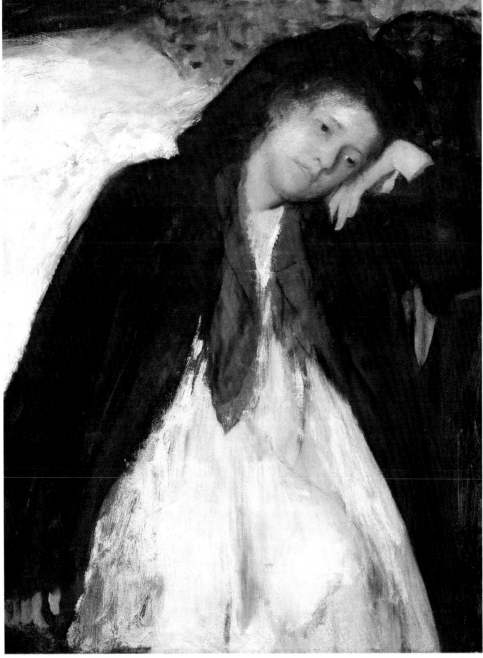

114

Expositions

1924 Paris, n° 38 ; 1931 Paris, Orangerie, n° 54 ; 1936, Londres, New Burlington Galleries, 1er-31 octobre, *Exhibition of Masters of French 19th Century Painting,* n° 61 ; 1965 Nouvelle-Orléans, pl. VIII ; 1978 New York, n° 9, repr. (coul.).

Bibliographie sommaire

Lemoisne [1946-1949], II, n° 316 ; Boggs 1962, p. 126 ; Minervino 1974, n° 353.

115

Portraits dans un bureau (Nouvelle-Orléans)

1873
Huile sur toile
73 × 92 cm
Signé et daté en bas à droite *Degas/Nlle Orléans/1873*
Pau, Musée des Beaux-Arts. Acquis sur le fonds du legs Noulibos en 1878 (878.1.2)

Lemoisne 320

Portraits dans un bureau, plus communément — et malencontreusement — appelé le « Bureau de coton à la Nouvelle-Orléans », est le premier tableau de Degas qui entra dans une collection publique française. Les circonstances en sont bien connues ; exposé en 1878 à la *Société des Amis des Arts de Pau* — il est alors estimé 5 000 francs —, il fut acquis, grâce à l'initiative d'un ami de Degas, originaire de Pau, Alphonse Cherfils, par Charles Lecœur (et non Paul Lafond, comme on le dit parfois) pour le musée de Pau dont il était conservateur[1]. Degas, qui depuis plusieurs années essayait de vendre sa toile (comme nous le savons par ses lettres à Charles Deschamps[2], agent de Durand-Ruel), fut finalement satisfait du modique prix de 2 000 francs offert par la municipalité béarnaise et, plus encore, de son achat par un musée. Dans une lettre inédite à Lecœur, du 31 mars 1878 (Pau, Musée des Beaux-Arts), il ne peut dissimuler son contentement : « Je ne dois pas attendre plus longtemps. Je dois vous remercier bien vivement de l'honneur que vous me faites. Il faut aussi vous avouer que c'est la première fois que cela m'arrive qu'un musée me distingue et que cet *officiel* me surprend et me flatte assez fort. » Après avoir annoncé sa visite pour l'été prochain, il poursuit : « Je ne sais si le tableau a été verni. S'il ne l'est pas, je me recommande à vous pour cela » ; et il termine en annonçant : « Je viens d'écrire au Maire, Mr de Montpezat pour le mandat qu'il m'envoyait ». Cette dernière missive a été conservée dans les Archives départementales ; sur papier à en-tête de « Clermont et Cie » — l'affaire de pelleterie de son ami Hermann de Clermont —, singulièrement sèche, elle accompagne le mandat contresigné par Degas, de 2 000 francs, prix d'achat de son tableau et se termine rapidement en remerciant le maire de « son obligeante intervention en cette affaire ».

Deux ans avant son acquisition par le musée de Pau, cette toile avait été accrochée à la « Seconde exposition impressionniste » où elle avait reçu un accueil mitigé. Point d'éloges sans restriction, sinon celui d'Armand Silvestre vantant « une peinture tout à fait spirituelle et devant laquelle on passerait des journées[3] ». Quelques-uns, regrettant qu'ailleurs Degas ait cru devoir faire « des concessions à l'école des tâches[4] », louent le « réalisme heureux[5] » d'un tableau qui ne « déplaira pas aux gens qui aiment la peinture exacte et franchement moderne, qui pensent que l'expression de la vie et la finesse de l'exécution doivent être comptées pour quelque chose[6]. » L'avis de la plupart est que ces *Portraits dans un bureau* tranchent non seulement avec l'ensemble des œuvres exposées rue Le Peletier mais aussi avec le reste de la production de Degas ; et de s'étonner de la présence, « en pareille compagnie », de ce tableau, « le plus raisonnable de tous[7] » révélant, malgré lui, l'indéniable don d'un « dessinateur défroqué. »

Albert Wolff, dans une tristement célèbre diatribe du *Figaro* (3 avril 1876), dit cependant tout le contraire : « Essayez donc de faire entendre raison à M. Degas ; dites-lui qu'il y a en art quelques qualités ayant nom : le dessin,

la couleur, l'exécution, la volonté, il vous rira au nez et vous traitera de réactionnaire ». Curieusement, Zola — une fois n'est heureusement pas coutume — emboîte le pas du véhément adversaire des impressionnistes. Sa critique, au fond terrible contre Degas (ils n'avaient, il est vrai, aucun atome crochu ; mais ce ne sont pas ici questions personnelles) nous déroute encore aujourd'hui tant nous pensons, évidemment à tort, que cette toile-là aurait dû plaire à l'auteur des *Rougon-Macquart* : « Ce peintre est très épris de modernité, de la vie intérieure et de la vie de tous les jours. L'ennui c'est qu'il gâte tout lorsqu'il s'agit de mettre la dernière main à une œuvre. Ses meilleurs tableaux sont des esquisses. En parachevant, son dessin devient flou et lamentable ; il peint des tableaux comme ses *Portraits dans un bureau (Nouvelle-Orléans),* à mi-chemin entre une marine et le polytype d'un journal illustré. Ses aperçus artistiques sont excellents, mais j'ai peur que son pinceau ne devienne jamais créateur[8]. » Peut-être était-il gêné, sans trop l'avouer, par cela même qui plaisait à Louis Enault : « C'est froid, c'est bourgeois ; mais c'est vu d'une façon exacte et juste, et de plus c'est correctement rendu[9]. » — des « compliments », on s'en doute, qui ont dû aller droit au cœur de Degas.

Sous une forme ou sous une autre, ces critiques à l'encontre d'une toile qui est aujourd'hui l'une des plus justement célèbres du peintre, ont été reprises jusqu'à nos jours : qui louant « un chef-d'œuvre de fine observation et de classique facture [10] » ; qui décelant « une trivialité sans ambages, un instantané photographique[11] » ; qui vantant « cette naïveté supérieure et consciente qui va droit à la mimique vraie[12] » ; qui dénonçant « l'ennuyeux », « l'arbitraire » de ce « triste pensum[13] ».

Une lettre de Degas à Tissot du 18 février 1873 nous apprend quand et pourquoi Degas, qui était depuis trois mois à la Nouvelle-Orléans, entreprit ce tableau : « après avoir perdu du temps en famille à vouloir y faire des portraits dans les plus mauvaises conditions de jour que j'aie encore trouvées et imaginées, je me suis attelé à un assez fort tableau que je destine à Agnew et qu'il devrait bien, lui, placer à Manchester : car si filateur a jamais voulu trouver son peintre, il faudra qu'il me happe [?] du coup. *Intérieur d'un bureau d'acheteurs de coton à la Nlle Orléans, Cotton buyers office.* Il y a là dedans une quinzaine d'individus s'occupant plus ou moins d'une table couverte de la précieuse matière et sur laquelle, penché l'un et à moitié assis l'autre, deux hommes, l'acheteur et le courtier, discutent d'un échantillon. Tableau du cru, s'il y en a, et je crois d'une meilleure main que bien d'autres (Toile de 40, il me semble)[14]. »

Après avoir annoncé à son correspondant qu'il prépare une seconde version du même sujet (voir cat. n° 116), Degas poursuit : « Si Agnew me prend les deux, tant mieux ; je ne veux cependant pas quitter la place de Paris. (voilà mon style à présent) — avec près de 15 jours que je compte passer ici, je vais achever ledit tableau. Mais il ne pourra partir avec moi. Emprisonner pendant longtemps, loin de l'air et du jour une toile à peine sèche c'est, vous pensez, la changer en jaune de chrome n° 3. Je ne pourrai donc la porter à Londres moi-même ou l'y envoyer que vers avril. Conservez-moi jusque là la bienveillance de ces Messieurs. Il y a à Manchester un riche filateur, Cottrell, qui a une galerie considérable. Voilà un gaillard qui me conviendrait et qui conviendrait encore mieux à Agnew. Mais tuons l'ours d'abord et ne bavardez là-dessus que savamment[15]. »

Degas quittait effectivement la Nouvelle-Orléans quinze jours plus tard puisqu'il était de retour à Paris fin mars et sa toile, tout juste achevée, dut connaître les vicissitudes de transport qu'il annonçait ; nous n'avons pu toutefois retrouver, par Agnew, trace des négociations envisagées et l'œuvre, comme on le sait, eut une destinée bien différente de celle qui lui avait été envisagée.

L'exécution de ce tableau fut évidemment ce qui retint plus longtemps Degas à la Nouvelle-Orléans — dans une lettre à Henri Rouart, le 5 décembre 1872, il avait annoncé son retour à Paris pour janvier. On ne sait trop comment vint au peintre, manifestement lassé des portraits familiaux qu'il devait multiplier pour « faire plaisir », l'idée de cette ambitieuse composition. À défaut d'esquisses — le catalogue de la vente Georges Viau, Paris, Drouot, 24 février 1943, comprend cependant sous le n° 9 un dessin à la mine de plomb, *Étude pour le « Comptoir du coton à la Nouvelle-Orléans »* —, nous trouvons dans la correspondance plusieurs mentions de cette omniprésence du coton dans la capitale de la Louisiane qui a manifestement frappé son imagination : « on ne fait rien ici, c'est dans le climat, que du coton, on y vit pour le coton et par le coton[16]. »

Les personnages ont été identifiés, dans un article fondamental sur la famille louisianaise, par John Rewald : au premier plan, triturant un échantillon, Michel Musson, oncle maternel de Degas ; derrière lui ses deux gendres, René, frère du peintre, lisant la feuille locale *The Times - Picayune,* et William Bell, de profil, assis au bord de la table couverte de coton. À gauche, debout, les jambes croisées, adossé à un guichet, Achille De Gas, autre frère du peintre ; à droite, plongé dans un épais registre, le caissier John Livaudais ; juché sur un tabouret derrière René De Gas, portant un habit beige, James Prestidge, partenaire de Michel Musson.

Degas reprend, mais sur un mode totalement différent, une formule inaugurée trois ans auparavant avec son *Orchestre de l'Opéra* (voir cat. n° 97) — paraphrasant le titre qu'il donna à la toile de Pau, on pourrait intituler

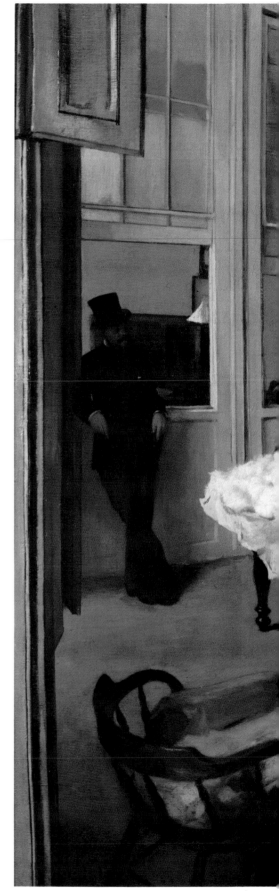

115

celle-ci « Portraits dans un orchestre » —, celle du portrait collectif, mettant en avant Michel Musson comme là, Désiré Dihau, donnant à chacun de ses modèles une attitude « typique » et « familière ». Seulement, comme il l'avait lui-même remarqué : « on ne doit pas faire indifféremment de l'art de Paris et de la Louisiane, ça tournerait au *Monde illustré*[17] » ; aussi s'efforce-t-il, sans céder à un exotisme facile, de faire une œuvre « américaine », traduisant l'intense activité de ces « cotton brokers » et « cotton dealers »[18] dans un cadre — celui du bureau de Michel Musson, 63 Carondolet (et non, contrairement à ce qu'affirme Marcel Guérin[19], les locaux des « De Gas Brothers » au premier étage du 3½ Carondolet) — caractéristique des établissements du Nouveau-Monde.

Dans cette vision prospère et tranquille de la lointaine Amérique domine l'intense contraste du noir des habits et du blanc des chemises, des journaux et surtout du coton, sur le fond doux des parois vert pâle, du plafond et des menuiseries rosées. Le sol d'un coloris plus soutenu, les quelques touches vives de l'admirable nature morte à droite (papiers dans la corbeille, lettres et registres sur la table) rompent la bichromie de la partie centrale. La composition n'a rien de l'arbitraire de l'instantané dénoncé par certains — « L'instantané, c'est la photographie et rien de plus[20] » notait Degas peu auparavant ; se donnant un point de vue légèrement surplombant — le sol a la pente rapide des planchers de théâtres —, trouvant moyen, par la perspective oblique, d'agrandir des locaux plutôt exigus et de disposer, sans les tasser, quatorze personnes aux activités diverses, Degas propose de l'affaire familiale une image efficace « claire et nette » — que renforce la matière lisse et grasse, la touche précise, « hollandisante » —, fourmillante mais ordonnée. En visite avec le peintre dans les bureaux de leur oncle Michel Musson, les deux frères De Gas, Achille et René, parfaitement oisifs parmi ces autochtones travailleurs, introduisent un je-ne-sais-quoi de nonchalance et de dandysme parisiens.

1. Voir Télégramme envoyé par Degas à Lecœur, de Paris à Pau, 19 mars 1878, Pau, Musée des Beaux-Arts : « J'accepte offre priez Cherfils donner nouvelles de lui remerciements. »
2. Lettres des 1er et 16 juin 1876, Paris, archives Durand-Ruel.
3. Armand Silvestre, dans *l'Opinion,* 2 avril 1876.
4. Marius Chaumelin, *La Gazette,* 8 avril 1876.
5. *Le National,* 7 avril 1876.
6. Marius Chaumelin, art. cit.
7. Arthur Baignères, dans *L'écho universel,* 13 avril 1876.
8. *Le messager de l'Europe,* juin 1876.
9. *Le Constitutionnel,* 10 avril 1876.
10. Jamot 1918, p. 124.

11. Huyghe, 1974, p. 86.
12. Léonce Bénédite, *Histoire des Beaux-Arts, 1800-1900,* Paris, 1900, p. 276.
13. Cabanne 1957, p. 34.
14. Lettre de Degas à Tissot, de la Nouvelle-Orléans à Londres, le 18 février 1873, Paris, Bibliothèque Nationale, publiée en anglais dans Degas Letters 1947, p. 29.
15. *Id.*
16. Lettres Degas 1945, n° III, p.26.
17. Lettre de Degas à Frölich, le 27 novembre 1872, voir Lettres Degas 1945, n° II, p. 25.
18. Lettre de Degas à Tissot, le 19 novembre 1872, publiée en anglais dans Degas Letters 1947, p. 18.
19. Lettres Degas 1945, n° I, p. 18.
20. Lettres Degas 1945, n° II, p. 23.

Historique
Acquis de l'artiste en 1878 à l'occasion de l'exposition de la Société des Amis des Arts de Pau (estimation 5 000 F), par le Musée des Beaux-Arts de Pau, grâce au legs Noulibos, pour la somme de 2 000 F.

Expositions
1876 Paris, n° 36 (« Portraits dans un bureau [Nouvelle-Orléans] ») ; 1878, Pau, Société des Amis des Arts de Pau, n° 87 ; 1900, Paris, *Centennale de l'art français,* n° 209, repr. ; 1924 Paris, n° 43, repr. en regard p. 34 ; 1932 Londres, n° 400 ; 1936 Philadelphie, n° 20, repr. ; 1937 Paris, Orangerie, n° 18 ; 1937 Paris, Palais National, n° 302 ; 1939 Buenos Aires, n° 10 ; 1941, Los Angeles, County Museum, juin-juillet, *The Painting of France Since the French Revolution,* n° 36 ; 1947, Bruxelles, Palais des Beaux-Arts, novembre 1947-janvier 1948, *De David à Cézanne,* n° 124, repr. ; 1951-1952 Berne, n° 20, repr. ; 1964-1965 Munich, n° 80, repr. ; 1974-1975 Paris, n° 16, repr. (coul.) ; 1984-1985 Paris, n° 2 p. 104, fig. 30 (coul.) p. 31 ; 1986 Washington, n° 22, repr. (coul.) et couv.

Bibliographie sommaire
A. Pothey, « Chroniques », *La Presse,* 31 mars 1876 ; [Ph. Burty], *La République Française,* 1er avril 1876 ; A. de L[ostalot], « L'exposition de la rue Le Peletier », *La Chronique des Arts et de la Curiosité,* 1er avril 1876, p. 119-120 ; A. Silvestre, « Exposition de la rue Le Peletier », *L'Opinion Nationale,* 2 avril 1876 ; Charles Bigot, « Causerie artistique : L'exposition des intransigeants », *La Revue Politique et Littéraire,* 8 avril 1876, p. 351 ; M. Chaumelin, *La Gazette [des Étrangers],* 8 avril 1876 ; L. Enault, « L'exposition des intransigeants dans la Galerie de Durand-Ruelle », *Le Constitutionnel,* 10 avril 1876 ; G. d'Olby, « Salon de 1876 », *Le Pays,* 10 avril 1876 ; Arthur Baignères, « Exposition de peinture par un groupe d'artistes, Rue Le Peletier », *L'Écho universel,* 13 avril 1876 ; Ph. Burty, *The Academy,* [Londres], 15 avril 1876 ; P. Dax, « Chronique », *L'artiste,* 1er mai 1876 ; É. Zola, « Deux expositions d'art en mai », *Messager de l'Europe,* [Saint-Pétersbourg], juin 1876 (réédité dans *Le bon combat. De Courbet aux Impressionnistes,* Paris, 1974) : Ch. Le Cœur, *Musée de la ville de Pau, notice et catalogue,* Paris, 1891, n° 41 ; L. Bénédite, *Histoire des Beaux-Arts 1800-1900,* Paris, 1900, p. 276-277 ; Lemoisne 1912, p. 49-50, repr. ; Jamot 1918, p. 124, 127, 132-133, repr. ; Lemoisne [1946-1949], II, n° 320 ; Rewald 1946 GBA, n° 2, p. 116-118 ; Degas Letters 1947, p. 29-30 ; A. Krebs, « Degas à La Nouvelle-Orléans », *Rapports France-États-Unis,* 64, juillet 1952, p. 63-72 ; Cabanne 1957, p. 33, 110, pl. 47 ; Raimondi 1958, p. 262-265, pl. 21 ; Boggs 1962, p. 38-40, 93 n. 76, pl. 80 ; 1965 Nouvelle-Orléans, p. 22, 88, 89, fig. 12 p. 24 ; Rewald 1973, p. 372, 396

n. 40 ; Minervino 1974, n° 356, pl. XXVIII-XXIX (coul.) ; Huyghe 1974, p. 85-86, pl. VII (coul.) ; Ph. Comte, *Ville de Pau, Beaux-Arts, Catalogue raisonné des peintures,* Pau, 1978, n.p.

116

Marchands de coton à la Nouvelle-Orléans

1873
Huile sur toile
60 × 73 cm
Cachet de la vente en bas à droite
Cambridge (Mass.) Harvard University Art Museums (Fogg Art Museum). Don Herbert N. Straus

Exposé à New York

Lemoisne 321

Parfois considéré comme une esquisse de la toile de Pau (voir cat. n° 115), ce *Marchands de coton à la Nouvelle-Orléans* — nous lui donnons, pour éviter toute équivoque, le titre sous lequel il figura à la première vente de l'atelier — ne peut être, inachevé, que le tableau mentionné dans cette lettre à Tissot du 18 février 1873 où Degas annonce qu'il s'est attelé aux *Portraits dans un bureau* : « J'en prépare un autre moins compliqué et plus imprévu, d'un meilleur art, où les gens sont en costume d'été, murs blancs, mer de coton sur tables. » Les dires du peintre pourraient laisser penser qu'il s'agit là de la version « artistique » d'un même sujet, l'autre, la commerciale, plus abordable, et, pour renverser ses propres termes, « plus compliquée » et plus « voulue » étant destinée au marché — le marchand anglais Agnew en l'occurrence. L'inachèvement de la toile du Fogg ne permet pas de comparaison significative, sur ce point, avec celle de Pau. On peut noter cependant que leur propos, comme leur ambition, sont différents : dans un format plus petit, Degas ne retient que trois personnages tous occupés de ces échantillons de coton qui, disposés sur la table, deviennent l'élément principal du tableau et traduisent plus efficacement que dans *Portraits dans un bureau* son omniprésence à la Nouvelle-Orléans. Si le cadre est le même — celui du bureau de Michel Musson — plus grand chose cependant, sinon la marine accrochée au mur, ne permet d'identifier les lieux ; l'agencement même de cet espace, vu d'en haut, tassé et comme mis à plat, est difficilement compréhensible : un mur vient buter contre le coin droit du présentoir coupant en deux un des marchands ; la paroi du fond percée, d'une ouverture qui laisse entrevoir le bleu du ciel, comprime contre la table — dont seul le biais donne quelque profondeur à la scène — le personnage central coiffé d'un canotier qui s'enlève en silhouette et sans épaisseur sur le fond blanc. Theodore Reff a

116

justement vu là une influence marquée du Japon et, plus particulièrement, des estampes ukiyo-e ; cela est fort probable, encore que Degas n'ait certainement pas eu de tels modèles sous les yeux lorsqu'en Amérique, il peignit cette toile. Son originalité naît, avant tout, du désir, clairement affirmé dans ses lettres, de faire, pour les tableaux du cru, de l'« art de la Louisiane » et non la quelconque traduction parisienne d'un thème exotique. La composition syncopée donne à cette œuvre son rythme si particulier, vif, allègre et moderne (on songe à Matisse) ; pour sa « symphonie du nouveau monde », Degas joue de l'éclatante blancheur du coton qu'il tempère du brun des menuiseries et des habits ; seule la marine avec le bleu du ciel, le vert de la mer, l'or du cadre apporte une note de couleur dans ce tableau bichrome. L'artiste, qui se plaignait de ne pouvoir « faire quelque chose sur le fleuve[1] » tant ses yeux étaient faibles et violente la réverbération du soleil, recrée, en intérieur, l'intense luminosité de la Louisiane que suggère, ici, cette mer, moutonnante et miniature, de coton.

1. Lettres Degas 1945, n° III, p. 26.

Historique
Atelier Degas ; Vente I, 1918, n° 3, repr., acquis par Rosenberg, 17 500 F. Coll. Herbert N. Straus, New York ; donné par lui au musée.

Expositions
1929 Cambridge, n° 31, pl. XXI ; 1947 Cleveland, n° 18, pl. XVI ; 1949 New York, n° 26, repr. ; 1953-1954 Nouvelle-Orléans, n° 74, repr. (coul. détail) ; 1965 Nouvelle-Orléans, pl. XXIV, p. 84 et fig. 14 p. 25.

Bibliographie sommaire
Rewald 1946 GBA, p. 116, 119, fig. 14 ; Lemoisne [1946-1949], II, n° 321 ; Degas Letters 1947, p. 29-30 ; Minervino 1974, n° 358.

117

La répétition de chant

1872-1873
Huile sur toile
81 × 65 cm
Washington (D.C.), Dumbarton Oaks Research Library and Collection (H 18.2)
Lemoisne 331

Daté « vers 1873 » par Lemoisne — Jamot, des années plus tôt, l'avait placé en 1865 — ce tableau a été fort heureusement rattaché au séjour louisianais par James B. Byrnes qui y a vu la possible présence d'Estelle et de Mathilde (ou Désirée) Musson et de René De Gas. Si l'identité des modèles pose quelques problèmes, nous souscrivons entièrement à cette redatation de la toile de Dumbarton Oaks : la facture — une peinture lisse mais onctueuse — la composition — une vue perspective, prise légèrement d'en haut, de l'angle d'une pièce dont on aperçoit le long mur biais et le sol à la pente rapide — la gamme claire — blanc, jaune pâle, saumon — la rattachent

évidemment aux *Portraits dans un bureau* (voir cat. n° 115). Byrnes ajoute trois indices supplémentaires : la plante tropicale, à gauche, dont les larges feuilles grasses rappellent celles de la *Femme à la potiche* (voir cat. n° 112) ; la robe de la chanteuse de droite — « une " matinée " de mousseline jaune à pois noirs, garnie de volants blancs[1] » — très voisine de celles que portent Estelle De Gas sur le portrait de Washington (L 313) et Mathilde Bell sur le pastel d'Ordrupgaard (L 318) ; le piano, enfin, qui pourrait être celui que René De Gas mentionne dans une lettre écrite de Paris à Estelle le 26 juin 1872 (Nouvelle-Orléans, Tulane University Library) lorsqu'il envisage de remplacer le grand Chickering par un petit Pleyel (ce qui n'est guère une preuve car n'importe quelle famille bourgeoise avait alors un piano à queue).

Placer cette scène à la Nouvelle-Orléans exclut du même coup de reconnaître dans la jeune femme tenant la partition, Marguerite De Gas Fevre, jeune sœur de peintre, musicienne accomplie et douée d'une « voix superbe », comme en témoignèrent sa fille Jeanne Fevre[2] et surtout, dans ses souvenirs inédits, Louise Bréguet-Halévy. Le catalogue de 1931 allait jusqu'à émettre l'intéressante hypothèse que cette *Répétition de chant* était un double portrait de Marguerite, laissant deviner « ainsi que d'autres recherches du peintre qui réunissent sur un tableau ou sur un dessin plusieurs images du même personnage, aperçues d'un point de vue différent [...] la volonté de l'artiste de dominer entièrement son modèle, de faire sentir le caractère complet de son volume : tendance qui devait l'amener à la sculpture[3] ».

Les deux très beaux dessins préparatoires qui, sur des feuilles de grand format, détaillent chacune des chanteuses, indiquent cependant que deux modèles différents ont posé pour le peintre (cat. n°s 118 et 119). L'un et l'autre sont accompagnés de croquetons donnant (celui pour la femme de droite) deux plans très sommaires et difficilement lisibles de la pièce et (celui pour la femme de gauche) une vue perspective indiquant que, dans un premier temps, Degas avait placé, sur la droite, l'angle visible du salon. Si les deux modèles sont inidentifiables, il faut cependant noter que le visage de la chanteuse de gauche à laquelle Degas songea, un moment, faire tenir aussi une partition, n'est pas le même sur le dessin (où il apparaît long et étroit) et la toile (où il est plus rond et plus jeune, très proche de celui de la jolie musicienne du tableau de Detroit [voir cat. n° 110]). Degas probablement ne ramena de la Nouvelle-Orléans que ces deux dessins et exécuta — ou finit — le tableau à Paris, se servant d'un modèle différent, ce que semble prouver également un rapide croquis pour le piano et la chaise de droite dans un carnet de la Bibliothèque Nationale[4] qui n'a pas été utilisé en Louisiane.

Cette *Répétition de chant* n'est pas un sujet

nouveau dans l'œuvre de Degas. Habitué, dès son enfance, à ces soirées musicales — chez son père, un peu plus tard chez les Bréguet — où le chant tenait une place de choix, il ne pouvait qu'être sensible à ce thème qui, tout au long du siècle, fut aussi un des motifs favoris des peintres d'intimités bourgeoises. Dès le séjour italien, il avait projeté de brosser quelque réunion musicale[5] ; un peu plus tard, mais avant 1871 puisqu'à cette date Auber meurt, il dessina sur une partition du *Fra Diavolo* d'Auber, à l'encre de Chine, une scène étrangement voisine de la nôtre ; cette « pièce des plus curieuses », aujourd'hui disparue, était ainsi décrite dans le catalogue de la vente d'autographes où elle parut en 1954[6] : « Ces croquis semblent avoir été exécutés par Degas lors d'une audition de *Fra Diavolo* donnée dans un salon. On y voit une cantatrice et, à côté d'elle, une autre femme auditrice. À côté de ces deux femmes, une ébauche représente

sans doute Auber au piano. Au-dessus de ces croquis, de la main de Degas, la dédicace suivante : « Voilà pour Pierre et venez voir Auber. À bientôt je pense, amitiés. Degas ».

Alors que chez la plupart de ses confrères, un tel sujet est l'occasion de peindre, dans l'atmosphère confinée et généralement nocturne d'un salon bourgeois, une chanteuse extatique — ainsi dans le *Chant passionné* de Stevens (Compiègne, Musée national du Château) — Degas, en plein jour, dans la claire lumière d'une maison du sud, décrit une scène tout aussi intimiste que théâtrale. Le vaste salon aux murs nus — cette admirable paroi saumon surmontée d'une frise sombre à motifs seulement esquissés —, le rectangle des canapés et des fauteuils recouverts de housses blanches — ouvert, plus tard, par Degas qui convertira en fauteuil le divan du premier plan — délimitant une scène au plancher sombre et relevé comme celui des scènes de

théâtre, entourent les deux chanteuses qui, dans leur duo passionné et sans doute dramatique — car il s'agit d'opéra, bien sûr, et non de mélodie — ont les gestes accentués et stéréotypés des divas d'opéra.

1. 1924 Paris, n° 24.
2. Fevre 1949, p. 56.
3. 1931 Paris, Orangerie, p. 40-41.
4. Reff 1985, Carnet 22 (BN, n° 8, p. 133).
5. Reff 1985, Carnet 7 (Louvre, RF 5634, p. 26).
6. Paris, Drouot, 23 novembre 1954, n° 25 bis.

Historique

Atelier Degas ; Vente I, 1918, n° 106, repr. (« Deux jeunes femmes en toilette de ville répétant un duo »), acquis par Walter Gay, 100 000 F. Coll. M. et Mme Robert Woods Bliss, Washington (D.C.) ; légué par eux au musée, en 1940.

Expositions

? 1918 Paris, n° 11 (« Répétition de musique ») ; 1924 Paris, n° 24, repr. (« La répétition de chant ») ; 1931 Paris, Orangerie, n° 31, pl. III (« Double portrait de Mme Fèvre, dit " La répétition de chant " ») ; 1934 New York, n° 4 ; 1936 Philadelphie, n° 22, repr. ; 1937, Washington (D.C.), Phillips Memorial Gallery, 15-30 avril, *Paintings and Sculpture Owned in Washington,* n° 275 ; 1947 Cleveland, n° 19, pl. XVIII ; 1959, Washington, National Gallery of Art, 25 avril-24 mai, *Masterpieces of Impressionist and Post-Impressionist Painting,* n° 21 ; 1962 Baltimore, n° 39, repr. ; 1987 Manchester, n° 38, repr. (coul.) p. 58.

Bibliographie sommaire

Jamot 1924, p. 69 ; Alexandre 1935, p. 153 ; Lemoisne [1946-1949], II, n° 331 ; 1965 Nouvelle-Orléans, p. 79, fig. 42, p. 82 ; Minervino 1974, n° 361.

117

118

Femme debout, chantant, *étude pour* La répétition de chant

Mine de plomb
48,3 × 31,5 cm
Cachet de la vente en bas à gauche
Paris, Musée du Louvre (Orsay), Cabinet des dessins (RF 5606)

Exposé à Paris

Vente III : 404.1

Voir cat. n° 117.

Historique

Atelier Degas ; Vente III, 1919, n° 404.1, repr., acquis par Marcel Bing, 13 100 F, avec le n° 404.2 ; coll. Marcel Bing, Paris, de 1919 à 1922 ; légué par lui au Musée du Louvre en 1922.

Expositions

1924 Paris, n° 98 ; 1931 Paris, Orangerie, n° 112 ; 1935, Paris, Orangerie, août-octobre, *Portraits et figures de femmes,* n° 37, repr. ; 1936 Venise, n° 23 ; 1969 Paris, n° 164.

Bibliographie sommaire

Rivière 1922-1923, I, pl. 20 ; 1987 Manchester, p. 44, fig. 56.

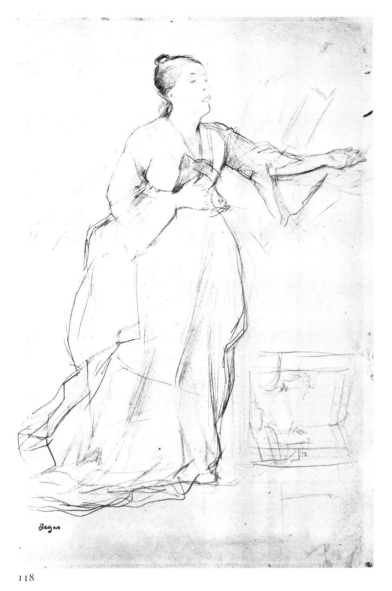

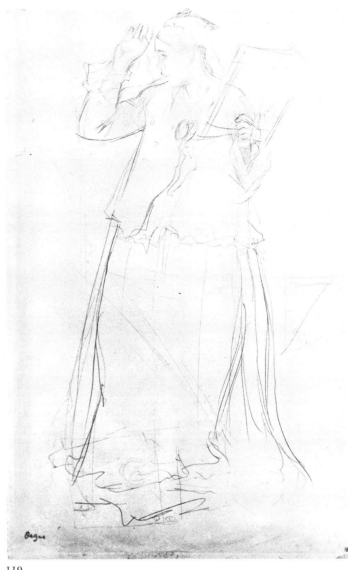

118

119

119

Jeune femme debout de face, *étude pour* La répétition de chant

Mine de plomb
49 × 31,2 cm
Cachet de la vente en bas à gauche ; cachet de l'atelier au verso
Paris, Musée du Louvre (Orsay), Cabinet des dessins (RF 5607)

Exposé à Paris

Vente III : 404.2

Voir cat. nº 117.

Historique
Atelier Degas ; Vente III, 1919, nº 404.2, repr., acquis par Marcel Bing, 13 100 F, avec le nº 404.1 ; coll. Marcel Bing, Paris, de 1919 à 1922 ; légué par lui au Musée du Louvre en 1922.

Expositions
1924 Paris, nº 99 ; 1931 Paris, Orangerie, nº 112 ; 1935 Paris, Orangerie, août-octobre, *Portraits et figures de femmes,* nº 36, repr. ; 1937 Paris, Orangerie, nº 75 ; 1955-1956 Chicago, nº 153 ; 1969 Paris, nº 165 ; 1987 Manchester, nº 39, repr.

Bibliographie sommaire
Rivière 1922-1923, I, pl. 21 ; Jamot 1924, p. 69, pl. 13 ; Lemoisne [1946-1949], I, repr. en regard p. 82 ; Maurice Sérullaz, *Dessins du Louvre, École française,* Paris, 1968, nº 92.

120

Le pédicure

1873
Peinture à l'essence, sur papier marouflé sur toile
61 × 46 cm
Signé et daté en bas à droite *Degas 1873*
Paris, Musée d'Orsay (RF 1986)

Lemoisne 323

L'achat de cette peinture, le 21 janvier 1899, par le comte Isaac de Camondo, fut l'occasion d'une brouille passagère entre Paul Durand-Ruel et H.O. Havemeyer qui la convoitait et se la croyait réservée. Quelques années plus tôt, Mary Cassatt, qui le conseillait dans ses acquisitions, avait signalé au collectionneur américain le *Pédicure* comme « une œuvre vraiment remarquable de l'artiste[1] » ; et, de fait, la grosse différence qu'il y a entre les 5 000 francs qui furent payés en juillet 1892 à Degas lorsqu'il s'en dessaisit et les 60 000 francs donnés par Camondo moins de sept ans plus tard s'explique non seulement par la relative rareté des Degas sur le marché mais par la singularité de ce tableau dans la production du peintre.

Meier-Graefe, qui n'a malheureusement pas réservé ses meilleures pages à Degas, le voit ici proche de Menzel — ce qui est pour le moins surprenant — et, enfin, coloriste[2]. Plus justement, Paul Jamot, après avoir souligné ce qu'il y a de « paradoxe » et de « tour de force dans le raccourci du pied et de la jambe posés sur la chaise », vante l'étude des linges, les effets de contre-jour et de lumière dans laquelle on sent « cette application bénie des primitifs qui avaient la joie de tracer pour la première fois une image ressemblante des objets et des êtres[3] ».

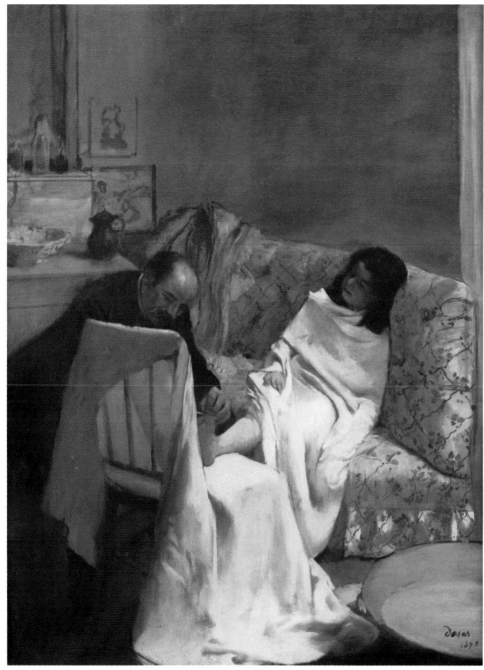

120

réside non seulement dans le raccourci du corps de la petite Joe, mais dans le traitement des linges blancs, dans les jeux de transparence et d'opacité, d'ombres et de jour frisant, dans le fond vert uni et pourtant changeant, animé dans sa partie gauche par un miroir qui ne reflète rien et par deux dessins d'enfants ou cartes géographiques placardés au mur, qui ont la curieuse configuration des paysages futurs. Enveloppée de linges comme d'un linceul, les yeux clos, veillée par ce pédicure attentif qui se penche sur elle, l'enfant est semblable à quelque saint des temps médiévaux ou renaissants — l'usage même de l'essence renforce cette référence à la peinture ancienne — pleuré après sa mort par un disciple fidèle. Mais le suaire n'est qu'un drap protecteur, les instruments de la passion, le tub et la lime et cette déploration, sécularisée, devient le « portrait d'un drap et d'un peignoir[5] ».

1. Lettre de H.O. Havemeyer à Paul Durand-Ruel, le 24 janvier 1899, citée par Weitzenhoffer 1986, p. 134 [trad. de l'auteur].
2. Meier-Graefe 1924, p. 44.
3. Jamot 1914, p. 456.
4. Lettres Degas 1945, n° II, p. 23.
5. Lemoisne 1912, p. 51.

Historique
Acquis de l'artiste par Durand-Ruel, Paris, 25 juillet 1892, 5 000 F (stock n° 2451) ; acquis par J. Burke, Londres, 26 août 1892, 9 000 F ; acquis par Durand-Ruel, Paris, 27 décembre 1898, 27 000 F (stock n° 4922) ; acquis par le comte Isaac de Camondo, 11 janvier 1899, 60 000 F ; coll. Camondo, Paris, de 1899 à 1911 ; légué par lui au Musée du Louvre, en 1911 ; exposé en 1914.

Exposition
1924 Paris, n° 41 ; 1969 Paris, n° 23.

Bibliographie sommaire
Moore 1907-1908, repr. p. 101 ; Geffroy 1908, p. 17, repr. ; Max Liebermann, *Degas*, Berlin, 1912, p. 17, 23, repr. ; Lemoisne 1912, p. 52, pl. XVIII ; Jamot 1914, p. 36 ; Paris, Louvre, Camondo, 1914, n° 161 ; Lafond 1918-1919, I, p. 147, repr. ; Meier-Graefe 1924, p. 44 ; Jamot 1924, p. 91, pl. 31 ; Rewald 1946, p. 109, 110, 124 ; Lemoisne [1946-1949], II, n° 323 ; Boggs 1962, p. 108 ; 1965 Nouvelle-Orléans, p. 78, 81, fig. 39 ; Minervino 1974, n° 359 ; Paris, Louvre et Orsay, Peintures, 1986, III, p. 194, repr. ; Weitzenhoffer 1986, p. 133-135, pl. 92.

Vraisemblablement peint à la Nouvelle-Orléans dans les trois derniers mois du séjour de Degas — il est daté de 1873 — le modèle en serait, selon Lemoisne qui s'appuie sur les témoignages de la famille louisianaise, la petite Joe Balfour (1863-1881), alors âgée de dix ans, fille d'un premier mariage d'Estelle Musson (plus tard Mme René De Gas) avec Lazare David Balfour tué en octobre 1862 dans un combat de la guerre de Sécession à Corinth (Mississippi). Si le sujet est américain, rien n'indique que l'œuvre fut exécutée là-bas. Degas, dans sa correspondance, ne dit peindre à la Nouvelle-Orléans que des portraits de famille (voir cat. n° 112) et les deux versions du « Bureau de coton » (voir cat. n°s 115 et 116) ; il est très probable que le *Pédicure* comme la *Répétition de chant* (voir cat. n° 117), scènes de genre plus que portraits, font partie de ces projets « entassés », dont parle le peintre dans une lettre à Frölich du 27 novembre 1872, qui lui « demanderaient dix vies à exécuter[4] » et qui seront réalisés dans le calme de l'atelier parisien.

Marouflant un papier sur toile, Degas utilise, comme dans le *Défilé* (voir cat. n° 68), sur un tracé préalable au pinceau, la peinture à l'essence qui donne des tons doux et mats et permet, mieux que l'huile, la subtile traduction des effets d'ombres et de lumière. Par la suite, comme le montre la radiographie, il reprendra ici et là son tableau, ajoutant le vêtement sur le canapé, inclinant davantage la tête du pédicure et dissimulant le col auparavant visible de sa chemise, élargissant la tablette de la commode et modifiant les objets posés dessus. Le « tour de force » du peintre, pour reprendre l'expression de Lemoisne,

121

Cavalier en habit rouge

1873
Peinture à l'essence, rehauts de blanc sur papier rose saumon
43,6 × 27,6 cm
Signé et daté en bas à droite *De Gas/73*
Paris, Musée du Louvre (Orsay), Cabinet des dessins (RF 12276)

Exposé à Ottawa

Brame et Reff 66

Ce dessin pose un problème de datation qui jusqu'ici n'a été résolu que de façon fort ambiguë. Il porte, en effet, à la mine de plomb la date de *73* et prépare le *Départ pour la chasse* (fig. 92) une toile sombre où dans un paysage automnal, sous une lumière dorée, se détachent plusieurs cavaliers d'un même équipage en veste rouge et pantalon blanc. Le tableau, qui paraît se rattacher à certaines scènes de plein-air exécutées par Degas au milieu des années 1860 (voir *La promenade à cheval*, L 117), a été unanimement daté avant 1870, tous les auteurs reprenant la fourchette proposée par Lemoisne, soit 1864-1868 ou celle plus précise, avancée par Reff, vers 1866-1868.

Il est cependant difficile de concilier un dessin préparatoire de 1873 et une toile, qu'il devrait précéder, placée six ou sept ans plus tôt. La seule solution pour sortir de cet imbroglio est évidemment de soutenir, ce que fait Reff, que la date apposée sur le dessin du Louvre est fausse et qu'il revient lui aussi aux années 1866-1868. Nous ne le pensons pas, et pour plusieurs raisons. La signature et la date nous paraissent bonnes — la toile porte une signature identique — même si on peut s'étonner que, tardivement, Degas use encore d'une particule qu'il semble abandonner après *Scène de guerre au moyen âge* (1865 ; cat. nº 45). Le dessin entre tôt au Musée du Luxembourg, légué en 1921 par Mme André qui le possédait déjà au moment où elle fait son testament le 6 août 1913. Il n'a donc pas traîné sur le marché, ce qui aurait pu justifier l'adjonction par une main peu scrupuleuse, soucieuse d'expertiser une œuvre qui n'en a aucun besoin, d'une signature et d'une date.

Ce *Départ pour la chasse,* enfin, n'est pas une scène française mais anglaise : en France les membres d'un équipage portent certes, comme ici, une redingote dont la couleur a été originellement choisie, lors de sa formation, par le maître d'équipage, mais se couvrent d'une cape (on dit plus communément aujourd'hui toque ou bombe) de velours, l'usage du haut de forme étant réservé aux seuls invités. En Angleterre, en revanche, où seuls les piqueux se coiffent d'une cape, les membres d'un équipage portent tous le haut de forme. Notre hypothèse est donc la suivante : en 1873, Degas séjourne, à l'automne, en Angleterre d'où il ramène ce dessin et cette toile, préparés, à leur tour, par des croquis très sommaires[1]. Sans doute songeait-il, comme il en discutait avec Manet dès 1868 à des « produits » adaptés au marché anglais — la signature « aristocratique » étant un argument commercial de plus.

L'étude du Louvre, exceptionnelle par l'ampleur du trait, sûr et rapide, par la façon dont Degas joue de la coloration de son support — il le laisse en réserve indiquant le rose du crâne parmi les lignes grises et clairsemées des touffes de cheveux —, par les accords de tons, rouge de la veste, jaune du revers des bottes, mince filet blanc du col de chemise sur ce rose saumon uniforme, ne pourrait, en l'absence de toute date précise, qu'être rattachée aux dessins sur papier coloré que Degas multiplie au début des années 1870 (voir cat. nº 136, 138) ; et il faut bien admettre, dorénavant, malgré des signes certains d' « archaïsme », une date aussi tardive pour la toile qui la suit.

1. Voir en particulier vente, Londres, Christie, 1er décembre 1981, nº 308, repr. (coul.).

Historique
Legs de Mme Eugène Frédéric André, née Alquié, au Musée du Luxembourg, en 1921.

Expositions
1924 Paris, nº 42 ; 1952-1953 Washington, nº 155, repr. ; 1969 Paris, nº 162 ; 1979 Bayonne, nº 23, repr. ; 1984 Tübingen, nº 64, repr. (coul.).

Bibliographie sommaire
Rouart 1945, p. 13 ; Rosenberg 1959, p. 114, 219 ; Brame et Reff 1984, nº 66.

121

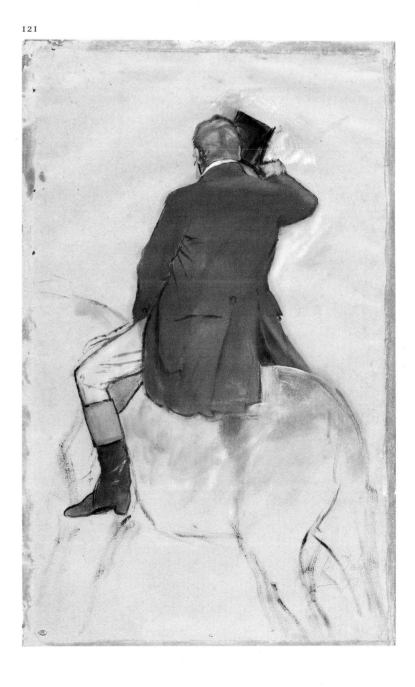

Fig. 92
Le départ pour la chasse,
vers 1873, toile,
coll. part., L 119.

II 1873-1881

Essai par
Douglas W. Druick
Conservateur du Cabinet des dessins et estampes, Art Institute of Chicago

et Peter Zegers
Conservateur invité, Cabinet des dessins et estampes, Art Institute of Chicago

Chronologie et catalogue par
Michael Pantazzi

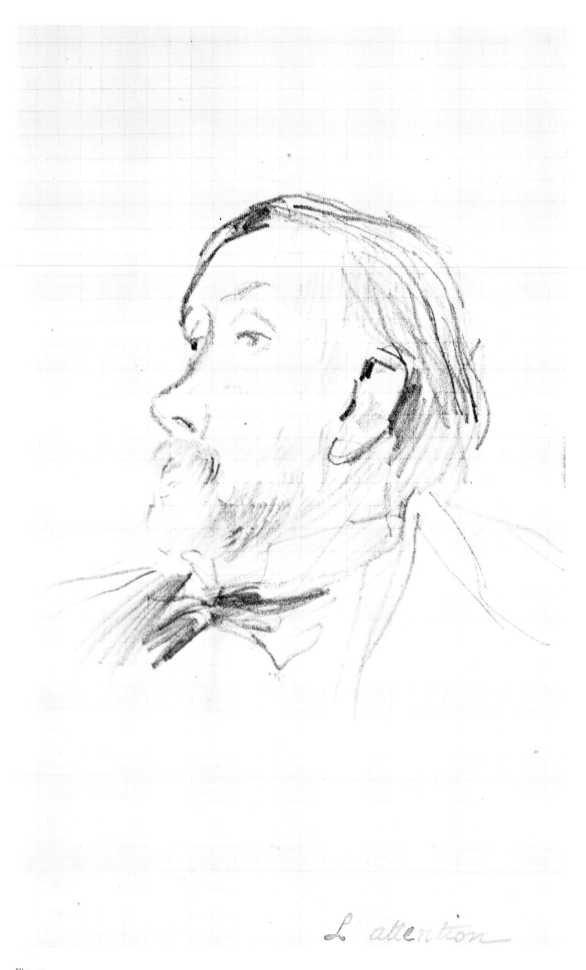

L'attention

Fig. 93
Forain, *L'attention (Edgar Degas)*,
vers 1880, mine de plomb,
coll. Mme Chagnaud-Forain.

Le réalisme scientifique
1874-1881

Les auteurs expriment leur reconnaissance à Charles Hupé, Claude Lupien, Anne Maheux et Maija Vilcins, du Musée des beaux-arts du Canada, ainsi qu'à Valerie Foradas, Suzanne Folds McCullagh, Martha Tedeschi, de l'Art Institute of Chicago, et Caterine Louis, Paris, pour leur aide dans la rédaction du présent essai.

Les lettres que Degas écrivit en 1872-1873, de la Nouvelle-Orléans, nous le font découvrir en état de crise, faisant le bilan de sa vie personnelle et de sa carrière d'artiste. C'est d'ailleurs lors de son séjour à la Nouvelle-Orléans qu'il décidera de poursuivre énergiquement son œuvre, afin de rendre « le mouvement naturaliste... digne des grandes écoles ». Dans une lettre écrite en 1874, Degas invite ainsi James Tissot à participer à la première exposition de groupe, en lui faisant valoir la nécessité d'« un Salon des réalistes qui soit distinct[1] ». On voit que l'artiste employait indifféremment les termes « réaliste » et « naturaliste », comme on le faisait souvent à l'époque. Le naturalisme utilisé au début des années 1860 pour désigner la nouvelle génération de peintres, héritière du réalisme, dénotait la même fidélité rigoureuse à la réalité, mais une réalité contemporaine, mise en « parallèle » avec la science. La conviction qu'il était ainsi nécessaire d'établir un équilibre entre l'art et la science sous-tendait le travail de critique de l'écrivain Edmond Duranty, un ami intime de Degas (voir « Le portrait d'Edmond Duranty », p. 309). Duranty, un des premiers défenseurs du réalisme, pressait, depuis longtemps, les artistes à suivre les progrès de la science, et à laisser les découvertes scientifiques transformer leur vision de la réalité. De son avis, les artistes ne pourraient se tailler une place dans un avenir qui serait inévitablement façonné par la science que dans la mesure où ils sauraient s'adapter à cette évolution[2].

Degas était sincère lorsqu'il disait vouloir favoriser la cause du réalisme par son art et par les expositions de groupe, et il le fera d'ailleurs, avec un remarquable esprit de suite, tout au long de la période allant de 1874 à 1881. Pour bien s'en rendre compte, il faut prendre connaissance de ce que les critiques ont vu dans le travail de Degas : dans tous ses aspects — présentation, matériaux, composition et thèmes —, son œuvre témoigne de son parti pris pour les idées scientifiques qu'il partageait avec Duranty.

Degas eut très tôt une opinion bien arrêtée sur la façon dont l'art devait être perçu, et, dès 1870, il demanda au jury du Salon d'intégrer des œuvres faisant appel à différents moyens d'expression et de prévoir plus d'espace pour leur installation. Les idées qu'il a appliquées, lors d'expositions de groupe qu'il a aidé à organiser à partir de 1874, témoignent de son vif intérêt pour l'effet qu'a sur les critiques la présentation des œuvres. Et comme en témoignent leurs écrits, les critiques d'art de l'époque ont décelé chez l'artiste son intérêt pour la science.

En 1876, Émile Blavet a défendu la démarche des artistes du groupe, qui se détournaient du Salon — la manifestation traditionnelle qui menait à la reconnaissance officielle — pour lui préférer une exposition distincte, soutenant que « le mouvement dont ils ont pris l'initiative a besoin d'une grande liberté d'expérience et qu'il lui faut comme un laboratoire à lui[3] ». Certains critiques avaient déjà admis que ce « laboratoire » influençait leur évaluation de l'expérience picturale. En 1874, quelques-uns d'entre eux avaient ainsi fait observer que la dimension intime des salles et l'intervalle généreux laissé entre les tableaux facilitaient, chez le spectateur, l'appréciation des œuvres exposées. Deux ans plus tard, on poussera l'expérience encore plus

1. Lettres à Tissot du 18 février 1873 et de février-mars 1874, Degas Letters 1947, n[os] 6 et 12. Voir également Lettres Degas 1945, n[os] II et III, ainsi que Degas Letters 1947, n[os] 3, 5 et 7.
2. Edmond Duranty, « La science vulgarisée », *Revue de Paris*, décembre 1864, p. 160-164.
3. Les auteurs remercient Charles Moffett, de la National Gallery of Art de Washington, qui leur a généreusement fourni des exemplaires des critiques publiées à l'occasion des différentes expositions impressionnistes. Les références à ces critiques ne feront l'objet d'un renvoi que lorsque l'auteur ou la date ne sont pas clairement indiqués. Sinon, les lecteurs pourront consulter la liste des critiques qui figure dans 1986 Washington, p. 490-496.

loin, en groupant les œuvres de chaque artiste, ce qui permettra au public, comme le rapportera Alexandre Pothey, « de passer des détails à l'ensemble et de juger en toute connaissance de cause ». Le rôle décisif que joue l'éclairage dans l'ensemble de ce procédé avait été signalé en 1874 par un ami de Degas, Philippe Burty. Il avait alors expliqué que si l'exposition est ouverte le soir, c'est que l'artiste et ses amis « ont convié le public et la critique à juger, de nouveau de huit heures à dix, à la lumière du gaz, ce qui a été vu déjà à la lumière du jour ». Cependant, la lumière du gaz jetait sur les œuvres une lueur rougeâtre qui, comme s'en rendront compte de nombreux critiques, avait pour effet d'atténuer les couleurs. La venue de la nouvelle lampe électrique, inventée en 1877 par Jablochkoff et introduite au Salon deux ans plus tard, sera fort bien accueillie car elle jetait une lumière « plus vraie » sur les tableaux[4]. Soucieux de mettre la nouvelle technique au service de l'art, Degas entrera en contact avec la firme de Jablochkoff au moment de la quatrième exposition impressionniste, en 1879, mais rien n'indique que, à cette occasion, les salles aient effectivement été éclairées à l'électricité. On ne sait pas non plus si la présence de Belloir comme « tapissier-décorateur », à l'instigation de Degas, est à l'origine de la décision d'utiliser différentes couleurs sur les murs, décision que Burty, dans sa critique de l'exposition de 1880, devait justifier en faisant valoir que ces couleurs complètent l'effet des tableaux exposés[5]. Les œuvres de Pissarro seront ainsi accrochées dans une salle peinte en « lilas avec bordure jaune serin », peut-être ce même jaune que choisira Degas, en 1881, à la sixième exposition impressionniste pour servir de fond à ses œuvres[6]. Ces couleurs peu orthodoxes appelaient une nouvelle façon de regarder l'œuvre d'art ; elles affichaient une modernité en accord avec les tableaux et leurs cadres.

Degas, qui, avec Pissarro, avait utilisé des cadres blancs à l'exposition de 1877, introduira en 1879 des cadres de différentes couleurs et de différentes moulures. Monet expliquera plus tard que Degas voulait « que le cadre soutienne et complète le tableau », en mettant sa couleur en valeur. Pour Degas, cette question était si importante qu'il précisera, devant Monet et d'autres, que ses tableaux doivent être conservés dans leur cadre d'origine. Et il lui arrivera même de reprendre possession, outré, d'œuvres qui avaient été remontées dans un cadre classique à moulures dorées[7]. Le critique Henry Havard, après d'autres, comparera toutefois, en 1879, les « combinaisons de cadres multicolores » de Degas à des « essais de laboratoire » peu concluants, axés sur la nouveauté ; il ira même jusqu'à lui conseiller, ainsi qu'à sa « bande de chercheurs », de faire preuve de plus de rigueur, et de s'inspirer du comportement des « physiciens et chimistes [qui] attendent généralement qu'ils aient découvert quelque chose, pour communiquer au public leurs recherches ». La comparaison choisie par Havard ne s'inspirait apparemment pas des expériences que Michel-Eugène Chevreul avait menées sur l'effet de la couleur du cadre sur le tableau mais bien plutôt d'une critique de Duranty, qui avait salué le succès des « recherches coloristes » de Monet et de Pissarro, après des années d'« essais laborieux qui ressemblent aux expériences de chimistes ». Le mépris de Havard pour les expériences de Degas était en partie dicté par l'attitude négative qu'il avait à l'égard de l'« impressionnisme », ce terme qui, depuis 1874, en était venu à se confondre avec le style de Monet et son objectif de rendre « non le paysage, mais la sensation produite par le paysage[8] ». C'est la question du « vrai » qui était en cause, ce vrai dont la science était dorénavant généralement considérée comme la mesure et que, jugeait-on, les peintres impressionnistes revendiquaient faussement.

Degas se rendit compte que la bannière sous laquelle son œuvre était présenté, comme les cadres de ses tableaux, en modifiait l'interprétation. L'étiquette d'impressionniste empêchait les critiques de reconnaître ses ambitions réalistes. L'importance que Degas accordait au trait, au fini et aux scènes de la vie urbaine distinguait son œuvre de celui de Monet, mais les critiques avaient tendance à l'évaluer dans le contexte de l'impressionnisme ou encore, dissociant entièrement Degas des « procédés révolutionnaires » impressionnistes, à en faire un « honnête » bourgeois qui joue au révolutionnaire[9]. Aussi, en 1876, figurera-t-il au nombre des exposants mécontents

4. « Le Salon à la lumière électrique », *Le Monde illustré,* 5 juillet 1879, p. 7, et Henry Vivarez, « Chronique scientifique : la lumière électrique et l'art », *La Vie moderne,* 27 décembre 1879, p. 605-606.
5. Lettres Degas 1945, n° XVII ; Ronald Pickvance, dans 1986 Washington, p. 250.
6. Gustave Goetschy, critique de 1881.
7. Journal de Theodore Robinson, 30 octobre 1892, New York, Frick Library. Les auteurs remercient Charles Stuckey de l'Art Institute of Chicago et Michael Swicklik, de la National Gallery of Art de Washington, qui ont porté ce texte à leur attention.
8. Jules Castagnary, critique de 1874.
9. Voir les critiques de Castagnary, Émile Cardon, Ernest Chesneau et Ariste (pseudonyme de Jules Claretie) pour l'exposition de 1874.
10. Lettre de Béliard parue dans *Le Bien public,* 9 avril 1876 ; Edmond Duranty, *La Nouvelle Peinture,* reproduit dans 1986 Washington, p. 38-47.
11. Pour 1877, voir les critiques de Robert Ballu, Jules Claretie et Louis Leroy. Pour 1879, voir celles de Duranty, Henry Havard, Armand Silvestre et Georges Lafenestre ; voir aussi Pickvance dans 1986 Washington, p. 250 *sqq.*
12. Lettre de Gustave Caillebotte à Camille Pissarro, 24 janvier 1881, dans Marie Berhaut, *Caillebotte : sa vie et son œuvre,* La Bibliothèque des Arts, Paris, 1978, p. 25-26 ; Fronia E. Wissmann, dans 1986 Washington, p. 337-352.
13. Voir Douglas Druick et Peter Zegers, dans 1984-1985 Boston, p. xlix-i.
14. Edmond Duranty, « L'Outillage dans l'art », *L'Artiste,* 1er juillet 1870, p. 11. Duranty reprend cette thèse dans « Le Salon de 1874 », *Le Musée universel,* IV, 1874, p. 193-210, et dans *La Nouvelle peinture.*

au nom desquels Édouard Béliard blâmera l'influent critique Alfred de Lostalot pour leur avoir collé l'étiquette d'« impressionniste », alors que seuls les termes « réalisme » ou « naturalisme » pouvaient s'appliquer à leur quête du vrai. Influencée dans une large mesure par Degas, *La Nouvelle Peinture* de Duranty tentera, de façon encore plus ambitieuse, d'apporter des précisions sur la nature essentielle de ce nouvel art, un réalisme qui se définit comme une observation précise fondée sur les « bases solides » de la science. Si Duranty admettait que, parmi les nouveaux peintres, on trouvait tout aussi bien des « coloristes » (Monet et les impressionnistes) que des « dessinateurs » (Degas), il jugeait néanmoins manifestement que ces derniers étaient plus en mesure d'atteindre les objectifs du réalisme[10]. Ces tentatives de supprimer le mot « impressionniste » échoueront toutefois, et, en 1877, il figurera en grosses lettres sur l'affiche surmontant l'entrée de la troisième exposition. Agacé, Degas proposera, pour la quatrième exposition, que l'on y inscrive plutôt « groupe d'artistes indépendants, réalistes et impressionnistes », reconnaissant ainsi les différences qui existaient au sein du groupe. Bien que l'affiche de 1879 porte l'inscription « Artistes Indépendants », de nombreux critiques — dont Duranty — accepteront les distinctions suggérées par Degas[11].

Au sein du groupe, Degas favorisera la division entre réalistes et impressionnistes en introduisant de nouvelles règles et de nouveaux membres. Ainsi que le fera amèrement observer Caillebotte au début de 1881, les tactiques de Degas auront servi « la grande cause du réalisme », et établi sa propre réputation, mais elles auront, du même coup, aliéné des impressionnistes de l'importance de Renoir, de Sisley et de Monet. À la sixième exposition, Degas et les siens formeront donc le principal groupe d'exposants, et les critiques s'intéresseront enfin vraiment au réalisme[12].

Une page d'un carnet de 1879, où Degas esquissa en coupe des moulures de cadres, avec des notes sur les couleurs, et où il indiqua une adresse, rue Montmartre, avec la mention « Bellet d'Arros/crayon voltaïque » (fig. 94), témoigne de ce penchant réaliste qui le poussait à innover résolument aussi bien dans l'*exécution* que dans la *présentation* de ses œuvres. Bellet d'Arros est l'inventeur du « crayon voltaïque » — un « crayon électrique » permettant « la reproduction à un nombre plus ou moins grand d'exemplaires d'un dessin » — dont il sera question, deux jours après l'ouverture de l'exposition de 1879, dans *La Nature,* un populaire hebdomadaire scientifique dont Degas était un lecteur (fig. 95). Lié à son projet de lancer une revue illustrée, l'intérêt de Degas pour cette nouvelle invention lui venait de Duranty, qui affirmait que l'inventivité technique forme un élément essentiel de l'innovation picturale[13].

Formulée pour la première fois en 1870, la thèse de Duranty était simple : le passé nous démontre que les grandes périodes artistiques suivent de près l'invention de nouveaux moyens d'expression — par exemple, la peinture à l'huile au XVe siècle. Quand le nouveau moyen d'expression s'est généralisé, l'invention véritable cède la place au souci de la perfection technique et, finalement, à la stérilité. Duranty faisait en outre valoir que, pour créer un art nouveau et essentiel, l'artiste a besoin de matières aussi libres de toutes traditions que ses idées. « Aujourd'hui, écrivait-il non sans optimisme en 1870, nous sommes peut-être sur la voie d'un changement dans l'aspect de l'art, mais ceux qui s'y sentent attirés se sentent en même temps entravés par l'outillage. Ils voudraient d'autres couleurs... d'autres instruments que la brosse et le pinceau. Ils essaient du couteau, ils essaieraient de la cuillère si elle s'y prêtait[14] ». En 1876, Degas s'affirmait, de l'avis de Duranty, comme le grand inventeur de « la nouvelle peinture », où « tout est neuf ou veut être libre ». Ainsi qu'en témoignent ses carnets et sa production, il continuera au cours des cinq années suivantes à explorer de nouvelles techniques et à en faire revivre d'anciennes avec une passion qui proclamait son ambition réaliste.

La fascination qu'éprouvait Degas pour les découvertes techniques est surtout évidente dans ses gravures. L'artiste recherchait une grande liberté d'expression, à la fois par une utilisation non conventionnelle des procédés classiques et par l'application de découvertes faisant notamment usage du report d'images, tant direct que par

Fig. 94
Page d'un carnet utilisé à Paris en 1879 — où figurent le nom et l'adresse de Bellet d'Arros —, reproduite dans Reff 1985, Carnet 31 (BN, n° 23, p. 9).

Fig. 95
Anonyme, *Le nouveau crayon voltaïque de MM. Bellet et Hallez d'Arros,* gravure sur bois tirée de *La Nature,* 12 avril 1879, p. 189.

photographie, pour créer des matrices à impression. En juillet 1876, lorsque Degas confiera au critique Jules Claretie qu'il a découvert un « nouveau procédé de gravure », sa recherche fébrile de nouvelles ressources techniques aura atteint son point culminant. « Les toquades chez cet homme ont du phénoménal », écrira le graveur Marcellin Desboutin à un ami commun. « Il en est à la phase métallurgique pour la reproduction de ses dessins au rouleau et court tout Paris... à la recherche du corps d'industrie correspondant à son idée fixe... Sa conversation ne roule plus que sur les métallurgistes, sur les plombiers, les lithographes, les planeurs, les niliographes ! » La « découverte » de Degas est vraisemblablement le monotype car il en présentera à l'exposition de 1877. Le compte rendu de cette exposition par Claretie, de même que les carnets de Degas correspondant à cette période, indiquent que l'artiste cherchait conseil auprès des imprimeurs, et qu'il voulait illustrer de monotypes — et peut-être d'eaux-fortes — *Madame et Monsieur Cardinal* de Ludovic Halévy (voir « Degas, Halévy et les Cardinal », p. 280) et d'autres ouvrages de la littérature réaliste du temps. Il lui fallait trouver un moyen de reporter les images imprimées à partir de matrices à faible rendement sur de *nouvelles* matrices pouvant en produire un grand nombre d'exemplaires. Les recettes techniques et les noms des imprimeurs — Geymet, Gillot et Lefman — consignés par Degas dans ses carnets étaient associés aux récentes inventions qui permettaient de faire des planches en relief pouvant précisément jouer cette fonction[15].

Degas ne réalisera pas ses projets d'illustration de livres, et il abandonnera aussi l'idée qu'il avait eue, en 1879, de lancer une revue intitulée *Le Jour et la Nuit*. Les eaux-fortes que Degas a exécutées pour ce périodique — dont certaines seront présentées à la cinquième exposition impressionniste, en 1880 — illustrent bien le problème. La volonté de l'artiste de tirer un revenu de ce travail a cédé le pas à sa passion dévorante pour l'invention et la technique. Ses carnets ainsi que ses lettres à Félix Bracquemond et à Pissarro témoignent de cette obsession, qui est manifeste dans des estampes telles que *La sortie du bain* (fig. 96 ; voir cat. no 192-194), dont l'artiste a développé l'image en tirant plus de vingt états différents. La description que Degas donne, dans le catalogue de l'exposition de 1880, de ses eaux-fortes — « essais et états de planches » — indique sa volonté d'en faire une sorte de contrepoint artistique de récentes découvertes scientifiques que *La Nature* avait fait connaître à ses lecteurs. La série d'états évoque aussi bien l'analyse photographique du mouvement faite par Eadweard Muybridge, alors récente, que l'esprit du darwinisme. De même, son utilisation du « crayon de charbon », utilisé dans les lampes à arc, pour graver à la pointe sèche témoigne de sa fascination, que partageait Duranty, pour les nouveaux outils. Degas appréciait bien la gamme de gris qu'il pouvait obtenir en grattant la planche avec cet outil inusité, mais ce qui comptera le plus pour lui sera qu'en utilisant le nouvel instrument appelé « crayon voltaïque », il inventa une forme de « crayon électrique » tout aussi moderne que l'invention, du même nom, de Bellet d'Arros[16].

Si les recherches récentes ont mis l'accent sur le travail de graveur de Degas pour illustrer son intérêt pour l'exploration technique et la revitalisation de moyens d'expression traditionnels, il n'en demeure pas moins que, pour ses contemporains, c'étaient ses pastels, ses gouaches et ses détrempes qui, davantage exposés, attestaient le plus son penchant pour le réalisme. Les expériences de Degas dans les deux domaines étaient, en fait, reliées. Dès le début, Degas a utilisé les secondes impressions, pâles, de ses monotypes comme base pour la création de nouvelles œuvres au moyen de matières opaques. L'effet de cette activité sur sa peinture a été tel que, en 1877, Burty, dans son compte rendu de la troisième exposition, pouvait observer que Degas avait essentiellement abandonné l'huile pour « la peinture à la colle et le pastel ». Et cette observation vaut pour plus des deux tiers des œuvres en couleurs que Degas a produites entre 1876 et 1881.

Il se peut que l'exposition et la vente, en 1875, de l'importante collection de pastels de Millet que possédait Émile Gavet, de même que l'attention accordée à l'œuvre récent

15. Pour plus de détails et les sources, voir Druick et Zegers dans 1984-1985 Boston, p. xxix-li et lii n. 5 et 6.
16. Voir 1984-1985 Boston, nos 32, 42, 43 et 51. Cassatt, Pissarro et Raffaelli présentèrent également des états de leurs estampes destinées à *Le Jour et la Nuit*, mais seul Degas ajouta la mention « essai ».
17. Jules Claretie, « Médaillons et profils : J. de Nittis », *L'Art et les artistes français*, Charpentier, Paris, 1876, p. 415-416.
18. Burty, critique de 1879 ; voir aussi Lettres Degas 1945, nos XI et XXXII (1879, datée par erreur de 1882).
19. Duranty « L'Outillage dans l'art », p. 7.

Fig. 96
La sortie du bain en vingt-deux états successifs, 1879-1880,
pointe sèche, aquatinte, montage photographique par le Musée des beaux-arts du Canada,
RS 42.

au pastel de Giuseppe De Nittis, un ami de Degas, aient incité le peintre à passer aussi soudainement aux matières opaques. Claretie d'ailleurs fait observer que De Nittis était attiré par le pastel à la fois parce que ce moyen d'expression lui permettait de travailler rapidement et parce qu'il rêvait de faire valoir ses « qualités modernes » dans un moyen d'expression fortement associé au XVIIIe siècle[17] — ce qui, bien sûr, valait a fortiori pour Degas. Le pastel, la gouache et la détrempe, qui sont secs ou sèchent rapidement, permettaient à Degas de travailler plus spontanément qu'avec l'huile ; et, comme ces matières sont opaques, il pouvait facilement faire — et masquer — des repentirs. Ces moyens d'expression deviendront tout d'un coup pour Degas une façon de réaliser rapidement de petites œuvres qui, pouvant être vendues meilleur marché que les peintures, lui assureront ainsi les revenus que ses revers financiers avaient rendu nécessaires.

En 1879, les collectionneurs, au dire de Burty, se battaient pour les œuvres que Degas en était venu à appeler ses « articles[18] ». Mais leur intérêt n'était pas que commercial. Dans la perspective de la théorie de l'invention matérielle de Duranty, le pastel, la gouache et la détrempe offraient beaucoup de possibilités à un esprit créateur. Ces techniques étaient précisément liées à ce qu'on avait toujours considéré comme leurs limites. Pour Duranty, et d'autres, la détrempe était le moyen d'expression « antique » qui avait précédé la découverte de la peinture à l'huile, et que cette dernière avait remplacé[19]. L'utilisation qu'on en faisait alors était largement d'ordre pratique — restreinte qu'elle était au théâtre, où elle continuait d'être utilisée, comme elle l'avait été pendant des siècles, pour la peinture des décors. Le pastel avait, pour sa part, connu une brève renaissance dans les années 1830 et 1840 mais, vers 1860, il ne suscitait guère plus d'intérêt. Jugé inférieur à l'huile dans la hiérarchie des

moyens d'expression, le pastel continuait d'être considéré comme le propre des talents de second ordre, et il ne trouvait son application « moderne » que dans les portraits, les paysages et les natures mortes. On croyait en effet généralement, ce qui explique en partie cette désaffectation, que le pastel était par essence éphémère, ce dont témoigne ce mot, souvent cité, de Diderot à l'adresse de Maurice Quentin de La Tour : « Souviens-toi que tu n'es que poussière, pastelliste, et que tu retourneras en poussière[20]. »

Degas découvrira dans ces hypothèses traditionnelles un nouveau moyen de représenter, de façon expressive, le monde de l'Opéra et des cafés-concerts. Cette fragilité, qui avait inspiré à tant d'auteurs des métaphores sur la beauté fugace du pastel — la « poussière d'ailes de papillon[21] » — ne pouvait qu'entretenir la vision un peu amère que Degas avait de la métamorphose sur scène de jeunes danseuses toutes simples en des créatures d'une beauté illusoire, aussi achevée et éphémère que celle des papillons auxquels il aimait les comparer. De même, en utilisant la détrempe, Degas jouait sur son association avec la réalité fictive des décors de scène pour souligner le caractère à la fois brillant et artificiel du monde du théâtre. Et, en ayant souvent recours en même temps aux deux moyens d'expression (fig. 97), l'artiste évoquait avec subtilité le mélange inextricable d'effronterie et de pathétique que présentaient à ses yeux la vie et le travail des femmes du music-hall. L'intérêt de Degas pour l'association, au sens métaphorique, de différents moyens d'expression l'amènera d'ailleurs à se servir de la « poudre colorée qu'on achète chez des marchands d'apprêts pour fleurs » pour fabriquer la gouache qu'il utilisait pour peindre ses éventails[22]. L'artiste fera ainsi preuve à la fois d'à-propos et d'ironie lorsqu'il peindra des objets associés aux élégantes de son temps avec les pigments mêmes qui servaient à créer les fleurs artificielles qui paraient leurs robes et leurs coiffures.

Le fait que Degas ait volontiers représenté les plaisirs fugitifs de la vie à la mode avec des moyens d'expression considérés comme étant tout aussi éphémères n'est par ailleurs peut-être pas étranger aux découvertes qui tendaient à démontrer que la peinture à l'huile pouvait être relativement instable. Au milieu des années 1870, on commençait en effet à se rendre compte que la supposée longévité de la peinture à l'huile était un mythe. L'inquiétude manifestée par Degas, en mai 1876, à propos du jaunissement de ses peintures au cours du séchage, et par suite du vernissage, témoigne de ce malaise général. Quelques semaines auparavant, dans un article sur Manet, on avait mentionné que les couleurs de la célèbre *Olympia* avaient foncé de façon marquée et que beaucoup de tableaux plus récents de l'artiste avaient alors un aspect « lourd, opaque et vert[23] ». Les craintes concernant la survie des œuvres ont alors été à la source d'études scientifiques sur les effets négatifs de la lumière sur les pigments utilisés par les fabricants, et sur le rôle joué par le vernis dans ces altérations. C'est l'absence, chez les peintres modernes, de connaissances techniques sur leur art qui était, aux yeux de Degas et d'autres, à la base du problème ; alors que leurs devanciers supervisaient la préparation de leurs couleurs, Degas et ses contemporains abdiquaient cette responsabilité pour la laisser à une industrie qui allait se montrer plus intéressée à faire des profits dans l'immédiat, que soucieuse de fabriquer des matières durables[24].

Le pastel, dont la composition est moins complexe que celle de la peinture à l'huile, pouvait, semblait-il, être dorénavant utilisé avec plus d'assurance. Ainsi que le fera observer Claretie en 1881, le temps avait démenti Diderot : « La Tour et sa poussière ont survécu à la plupart des grands peintres ambitieux dont les œuvres défraîchies et craquelées n'ont plus rien de cette fraîcheur exquise des La Tour du musée de Saint-Quentin » — un musée que Degas aimait d'ailleurs visiter[25]. On attribuait en outre la même stabilité à la gouache et à la peinture à la colle. Et, si Degas pouvait facilement acheter de la gouache fabriquée commercialement, il préférait parfois la préparer lui-même. Pour ce qui est de la peinture à la colle, il fallait avoir une certaine expérience pour mélanger le pigment en poudre avec une solution chauffée d'eau et de colle. Là encore, tout comme pour la technique de la détrempe, plus durable et plus

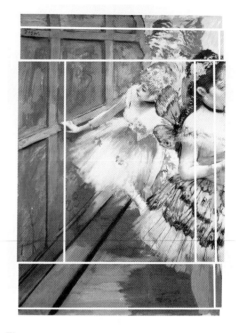

Fig. 97
Danseuses derrière le portant, vers 1878, pastel et détrempe,
Pasadena, Norton Simon Museum, L 585.
Les lignes blanches correspondent aux bandes de papier ajoutées par Degas.

complexe, Degas se montrera respectueux de l'exercice traditionnel de cet art, et il cherchera à en percer les secrets. C'est d'ailleurs ce même intérêt pour la renaissance de techniques « anciennes » — qui devaient permettre d'obtenir des couleurs « inaltérables » — qui inspirera, à la même époque, les expériences de peinture à la cire de Jean-Charles Cazin et de Gustave Moreau, deux connaissances de Degas[26].

Degas qui utilisait les matières opaques ne se rattachait d'ailleurs pas à une tradition vivante et, de ce fait même, il jouissait d'une plus grande liberté d'expression. Et ce facteur était sans doute plus important aux yeux de l'artiste que la sanction de la science. Il apprendra rapidement à exploiter la flexibilité des supports en papier, ajoutant ou retirant des bandes de papier au fur et à mesure qu'évoluait son idée (voir fig. 97), et il se libérera ainsi de la nécessité de concevoir ses compositions selon les formats standard. Il tirera aussi pleinement parti des différentes façons de traiter le pastel, tantôt dessinant avec les bâtons, tantôt créant des concentrations chromatiques avec une estompe ou avec les doigts ; il travaillera souvent au pastel et à l'eau, mouillant le bâton ou travaillant le pigment en poudre avec une brosse et de l'eau pour créer des passages chromatiques fluides qu'il pourrait mélanger avec de la gouache et de la détrempe, des matières qui adhèrent mieux. Les travaux de Degas susciteront rapidement un regain d'intérêt pour le pastel. Dans sa critique du Salon de 1877, Louis Gonse admettra que le pastel trouverait son avenir hors de ces expositions officielles. Il fera ainsi valoir que Degas s'est efforcé « de faire revivre le procédé en le rajeunissant », et qu'il produit des pastels qui ne sont « point indignes des grandes traditions des La Tour et des Chardin ». Mais si le brio de leur exécution persuadera Gonse que l'association de Degas avec les impressionnistes n'est qu'un leurre, leur structure physique fera par contre dire à Arthur Baignères et à d'autres que Degas demeure un « impressionniste intransigeant », obstiné qu'il est à « ne pas user des procédés ordinaires[27] ». La volonté de Degas d'attirer l'attention sur son expérimentation sera évidente à l'exposition de 1879, où les descriptions relativement détaillées qu'il fera figurer au catalogue soulignent les innovations techniques que présentent ses œuvres. Havard, abondant dans le sens de Baignères, décrira les « combinaisons inattendues » de moyens d'expression chez Degas comme étant le produit d'un esprit tellement obsédé par la « chimie » de l'invention qu'il en vient à confondre les moyens techniques et la réalisation picturale. Il rejettera ainsi les œuvres présentées par Degas — ainsi que leurs cadres —, qui n'étaient selon lui que des « essais » peu concluants, mais, de l'avis de Georges Lafenestre, Degas aurait pu s'éviter un tel rejet si seulement il avait cessé d'attirer l'attention sur ses « procédés nouveaux ». Il est évident que, comme le reconnaîtra Duranty, des surfaces mattes aux textures aussi riches pouvaient, tout comme celles d'huiles non vernies, heurter des « habitudes françaises d'ajustement, de poli » par trop conservatrices[28]. Toutefois, les tenants du réalisme défendront le lien qu'ils voyaient entre le « ragoût nouveau » de Degas et la modernité de l'artiste. Dans ses critiques de 1880 et 1881, Huysmans louera ainsi, en particulier, la capacité de Degas de communiquer une « saveur d'art toute nouvelle » grâce à des « procédés d'art tout nouveaux ». Ces procédés représentaient un nouveau « vocabulaire », un nouvel « outil » que Degas, à l'instar des frères Goncourt, avait dû inventer pour tenter d'atteindre l'objectif réaliste de « rendre visible... l'extérieur de la bête humaine, dans le milieu où elle s'agite, pour démontrer le mécanisme de ses passions ».

Ainsi que le faisait observer Huysmans, les affinités d'ordre technique de Degas avec la littérature des frères Goncourt et de Zola découlaient d'un semblable, et réaliste, « sentiment de la nature ». D'ailleurs, Edmond de Goncourt, après lui avoir rendu visite à son atelier en 1874, décrira Degas comme l'homme qu'il avait « vu le mieux attraper, dans la copie de la vie moderne, l'âme de cette vie ». C'était là l'objectif que les auteurs réalistes ou naturalistes assignaient à la peinture : l'artiste devait rejeter le superficiel « réalisme plat » de la photographie et enrichir ses observations d'idées. La composition, le dessin et les thèmes de Degas convaincront aussi bien les champions que les adversaires du réalisme que Degas — beaucoup plus que les

20. Voir, par exemple, s.v. « Pastel » dans Pierre Larousse, Grand Dictionnaire universel du XIXᵉ siècle, XII, Paris, 1874, p. 376.
21. Jules Claretie, « Un peintre de la vie parisienne », La Vie à Paris, Victor Havard, Paris, 1881, p. 218.
22. Lettre de Degas à Caillebotte, vers 1878, dans Berhaut, op. cit., nᵒ 7.
23. Lettre de Degas à Charles W. Deschamps, 15 mai 1876, dans Reff 1968, p. 90 et Jeanniot 1933, p. 167. Au sujet de Manet, voir Bertall [Charles-Albert d'Arnoux], « L'Exposition de M. Manet », Paris-Journal, 30 avril 1876. Les auteurs remercient Charles Stuckey, de l'Art Institute of Chicago, pour cette référence.
24. Voir les articles parus dans la Chronique des arts et de la curiosité en 1884 et 1889, de même que Anthea Callen, Techniques of the Impressionists, Chartwell Books, Secaucus (New Jersey), 1982.
25. Claretie, op. cit., p. 218 ; Havemeyer 1961, p. 265.
26. « Procédés nouveaux : couleurs à l'eau inaltérables », Les Beaux-Arts illustrés, 25 février 1878, p. 324-346. Voir aussi les œuvres présentées par Cazin aux Salons de 1879, 1880 et 1881, ainsi que celles présentées par Moreau au Salon de 1876.
27. Louis Gonse, « Les Aquarelles, dessins et gravures au Salon de 1877 », Gazette des Beaux-Arts, 1ᵉʳ août 1877, p. 162 ; Arthur Baignères, « Le Salon de 1879 », Gazette des Beaux-Arts, 1ᵉʳ août 1879, p. 156.
28. Havard et Lafenestre, critiques de 1879 ; Edmond Duranty, « Eaux-fortes de M. Joseph Israels », Gazette des Beaux-Arts, 1ᵉʳ avril 1879, p. 397.

impressionnistes —, appartenait, par son « parti-pris de modernisme », à l'« école de penseurs » du réalisme[29].

Degas a admis que *Manette Salomon,* un roman de 1867 des frères Goncourt, a eu une influence sur la « nouvelle perception » qui nourrira son art des années 1870. Et on peut établir un parallèle entre l'écriture des Goncourt et ce caractère subjectif de la vision de Degas dans ses tableaux. Les critiques de l'époque ont souligné le caractère arbitraire des points de vue inusités, des formes tronquées et des planchers inclinés qui se retrouvent souvent dans l'œuvre de Degas, et ils y ont vu la marque de l'idéologie réaliste. Certains, tel Baignères en 1876, feront valoir que les procédés de composition de Degas démontrent que l'artiste faisait sienne la vision « passive » de l'impressionnisme, qu'il voulait — tel un appareil photographique — reproduire mécaniquement le réel sans le transformer par sa propre réflexion. Les compositions de Degas — tout comme la facture des impressionnistes — donnaient une apparence de spontanéité que démentait une préparation soignée. Chez Degas, les formes tronquées et les perspectives exagérées (fig. 98) évoquaient la fragmentation et les déformations qu'on observait parfois aussi bien dans les photographies de l'époque que dans les aperçus de la vie moderne que présentait, en France et en Angleterre, la presse illustrée florissante ; *The Graphic,* que Degas avait lu à la Nouvelle-Orléans (fig. 99), était précisément un de ces périodiques. Mais si le discours des impressionnistes sur la spontanéité de leur art était généralement pris au pied de la lettre, et si on accusait leurs œuvres de manquer d'intelligence et d'objectivité[30], par contre, on saisissait mieux l'intention de Degas. Baignères lui-même soupçonnera que l'artiste cherchait, par certains procédés de composition, à « ne pas avoir l'air de composer ». Et Armand Silvestre, Georges Rivière et d'autres attireront l'attention sur les « constantes recherches » et le « procédé de synthèse » de Degas qui sont à la base de sa représentation, en apparence spontanée, de la vie de son temps. Les carnets du peintre confirment que l'artiste voulait, grâce à une étude attentive, donner une impression d'immédiateté tout en résistant à la tentation de « dessiner ou peindre *immédiatement* ». Selon Mallarmé, les procédés de composition de Degas portaient l'empreinte

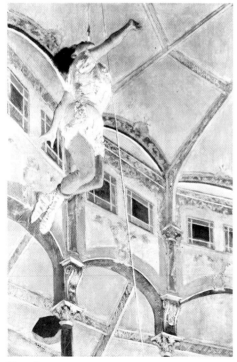

Fig. 98
Mlle La La au Cirque Fernando,
1879, toile,
Londres, National Gallery, L 522.

Fig. 99
G. Durand,
Un samedi soir au théâtre Victoria,
gravure sur bois tirée de *The Graphic,*
26 octobre 1872, p. 288.

de cette nouvelle « science » de la peinture, qui « poussait » les pratiques traditionnelles à leurs « limites extrêmes » ; Degas s'était donc libéré d'une « vision rebattue » pour créer l'« étrange beauté nouvelle » que chaque critique accueillait en fonction de son attitude à l'égard du réalisme[31]. Jean de la Leude, par exemple, accusera Degas en 1879 de tronquer ses figures avec un « pinceau meurtrier », le rendant coupable, à l'instar de Zola, de disséquer hideusement la réalité. À l'opposé, Huysmans louera l'artiste, l'année suivante, pour avoir osé, dans *Mlle La La* (fig. 98), « faire pencher tout d'un côté le plafond du cirque Fernando », et donné ainsi « l'exacte sensation de l'œil qui [la] suit ».

On décèlera encore plus volontiers une vérité quasi scientifique dans le traitement par Degas de la figure humaine. À partir de 1876, les critiques qui voudront louer la vérité de l'analyse pénétrante de Degas, ainsi que sa synthèse éloquente de la physionomie humaine, le compareront à Daumier, qui était alors reconnu comme le plus grand « historien de nos mœurs, de nos aspects, de nos races » en France. Mais les « recherches d'abréviation dans la langue picturale[32] » de Degas seront jugées plus impitoyables que celles de Daumier, puisqu'il menait son étude de la physionomie à la lumière crue des nouvelles découvertes scientifiques.

La nécessité de faire de la sagesse traditionnelle imprécise de Lavater et d'autres une « science réglée » avait été le sujet de l'essai « Sur la physionomie », de 1867, de Duranty[33]. Celui-ci avait exposé des moyens d'affiner la « grammaire » de l'« observation moderne », qui se fondait sur l'analyse des caractères physiques, sociaux et raciaux du sujet. Peu de temps après, Degas consignera dans un carnet son ambition, de même inspiration, de « faire de la *tête d'expression* (style d'académie) une étude du sentiment moderne — c'est du Lavater, mais du Lavater plus relatif, en quelque sorte — avec symboles d'accessoires quelquefois ». L'esprit de l'investigation scientifique animait cette ambition. Degas était convaincu que seule une étude prolongée permettrait de saisir en profondeur les « habitudes d'une race » et, fidèle aux principes du réalisme, il croyait qu'« on ne donne de l'art qu'à ce que dont on a l'habitude ». Visitant la Nouvelle-Orléans, il se refusera ainsi à peindre ce nouveau milieu, préférant étudier davantage cette société parisienne qui lui était familière[34]. Sa connaissance encyclopédique du travail et du parler des blanchisseuses et des danseuses, qui impressionnera d'ailleurs Edmond de Goncourt en 1874, témoigne de l'observation rigoureuse qu'il faisait de son sujet, « du trait spécial que lui imprime sa profession », comme le prônait Duranty. Habile à mimer le mouvement de son modèle, Degas avait, de toute évidence, également fait sien le principe, exposé dans « Sur la physionomie », voulant que le comportement imitatif permette de saisir les sentiments intérieurs de la personne que l'on imite.

Huysmans affirmera dans son compte rendu de 1880 que Degas observait les « filles » avec une telle précision qu'un « physiologiste pourrait faire une curieuse étude de l'organisme de chacune d'elles ». D'autres que les réalistes purs et durs ont également reconnu le parti pris idéologique de Degas. Trois ans auparavant, Bergerat, dans sa critique de la troisième exposition, avait décelé une ambition qui était « avant tout ethnographique », et qui laissait supposer que le rôle de l'artiste était de représenter « les mœurs et la société » de son époque pour les générations futures. Les études physionomiques de Degas témoignent en fait de l'intérêt qu'on portait alors — notamment certains de ses amis, dont le vicomte Ludovic Lepic — à la théorie de l'évolution et la reconstitution scientifique de l'histoire de l'humanité. Lepic, le graveur-expérimentateur qui fera connaître le monotype à Degas, s'intéressait avec passion à la préhistoire française, et il avait créé, avant 1874, pour le nouveau musée ethnographique de Saint-Germain, plusieurs « restitutions » de l'homme et des animaux préhistoriques[35]. *L'Expression des émotions chez l'homme et les animaux,* écrit par Charles Darwin en 1872, qui sera traduit en français en 1874, venait d'ailleurs confirmer la théorie de l'évolution à la fois en démontrant des analogies au niveau de l'expression des émotions chez l'être humain et chez les animaux, analogies qui plaidaient en faveur d'une origine commune, et en faisant de réactions humaines

29. Journal des Goncourt, V, 13 février 1874 ; J.-A. Anderson, « Critique d'art », *La Revue moderne et naturaliste,* 1879, p. 17-21 ; et Harry Alix, « L'Art en 1880 », *La Revue moderne et naturaliste,* 1880, p. 271-275.

30. Degas Letters 1947, n° 7 ; Richard Schiff, « Review Article », *Burlington Magazine,* décembre 1984, p. 681-690.

31. Baignères, critique de 1876 ; Rivière, critique de 1877 ; Silvestre, critique de 1879 (24 avril, *La Vie moderne*) ; Reff 1985, Carnet 30 (BN, n° 9, p. 196 et 210) ; Stéphane Mallarmé, « The Impressionists and Edouard Manet », 1876, reproduit, traduit en anglais, dans 1986 Washington, p. 31-33.

32. Edmond Duranty, « Daumier », *Gazette des Beaux-Arts,* mai et juin 1878, p. 432, 440, 532 et 538 ; Silvestre, critique de 1879.

33. *Revue libérale,* 25 juillet 1867, p. 499-523.

34. Reff 1985, Carnet 23 (BN, n° 21, p. 44) ; Lettres Degas 1945, n°s II et III.

35. Voir Duranty, « Le Salon de 1874 », *Le Musée universel,* 1874, IV, p. 194.

autrement inexplicables des vestiges de stades antérieurs de l'évolution de l'être humain (voir fig. 100).

Un des croquis représentant une chanteuse de café-concert (fig. 101), qui figure dans un carnet de 1877, soit au moment où l'artiste était particulièrement proche de Lepic, atteste le renouveau d'intérêt envers ce procédé physionomique consistant à « se servir de l'animal pour éclaircir l'homme », procédé auquel la science, avec la théorie de l'évolution, donnait ses lettres de noblesse. La tête, en haut à droite, révèle une ascendance simienne − la bouche ouverte de la chanteuse peut tout aussi bien émettre un cri primal que brailler une chanson grivoise. Les autres figures rappellent des rongeurs par leur crâne et leurs traits, ainsi que par leurs mains, qu'elles tiennent comme un animal assis tient ses pattes antérieures. Leurs traits en font, dans l'ensemble, des spécimens ni très évolués ni très nobles de l'espèce humaine ; des études scientifiques de l'époque sur des types d'hommes difformes, et partant présentés comme peu évolués (fig. 102), auraient fait valoir que le menton fuyant, le nez et la bouche proéminents et le front bas qui caractérisent les deux figures ressemblant à des rongeurs étaient, suivant les critères traditionnels d'évaluation des caractères physionomiques, des signes de faiblesse, de sensualité et d'une faible intelligence, et que la forte mâchoire de l'autre dénotait une certaine animalité.

Ce sont là des particularités faciales que, pendant la seconde moitié des années 1870, Degas utilisera souvent dans ses représentations de prostituées, de chanteuses de café-concert et, de plus en plus souvent, de danseuses. Ces sujets formaient apparemment à ses yeux un ensemble cohérent de types, illustrant ainsi la thèse de l'époque selon laquelle des « rapports de physionomie » existent entre les personnes dont le travail est apparenté, et soulevant la question de savoir si le travail façonne la physionomie, ou si le travail ne rassemble pas plutôt des types semblables. Huysmans verra dans les différentes représentations de danseuses que fera Degas une étude étendue de la « métamorphose » que subissent ces femmes à l'Opéra, leur milieu de travail : par des exercices exténuants, les jeunes filles gauches − « girafes qui ne pouvaient se rompre, éléphantes dont les charnières refusaient de plier » − sont finalement « brisées », et des créatures de rêve apparaissent, virevoltant sous les projecteurs. Puis, quand le poids des ans les aura immobilisées, elles deviendront « ouvreuses, chiromanciennes ou marcheuses[36] ». Degas emploiera toutefois des métaphores plus gracieuses pour décrire cette évolution. Dans un ensemble de pastels, tous exécutés à la fin des années 1870 (fig. 103), l'artiste semble comparer la vie de tous les soirs des danseuses au cycle pathétique du papillon : dans l'atmosphère douillette de sa loge, la danseuse abandonne ses ternes vêtements pour d'autres plus éblouissants (fig. 103a) ; encore tout engourdie, elle se dégage gauchement de son cocon (fig. 103b ; voir cat. n° 228), puis, ajustant une dernière fois ses nouveaux atours, elle se prépare à s'envoler (fig. 103c) ; après une brève apothéose (fig. 103d ; voir cat. n° 229), le rideau tombe et le cycle prend abruptement fin (fig. 103e).

En 1877, Paul Mantz, Georges Rivière et d'autres feront observer que dans sa façon de présenter ce qui semble être de simples « fragments » de la vie moderne, Degas allie en fait un talent « littéraire » et un talent « philosophique » pour révéler « le fond des choses ». Toutefois, plusieurs critiques verront aussi dans ses représentations de la femme une tendance à la caricature, qu'animent un certain cynisme et une ironie « cruelle », sous un vernis de satire « moqueuse ». En 1879, Armand Silvestre, à l'instar des autres défenseurs de Degas, fera valoir que son œuvre est la quintessence d'une modernité à laquelle il « se résigne... avec une philosophie gaie et tâche, à force d'art, de nous en consoler ». Un semblable « esprit en apparence détaché, railleur, gai, mais avec des sous-entendus de passions assez dissimulés » caractérisait, aux yeux de ses contemporains, les pièces de théâtre, les romans et les nouvelles de l'ami intime de Degas, Ludovic Halévy. La vision des deux hommes était empreinte de « parisianisme » − cette « façon de voir les choses comme un Parisien les voit[37] », nonchalante en apparence. Pourtant, en 1880, certains critiques commenceront à se montrer lassés de la prédominance des scènes de danse chez Degas, comme expression de son

Fig. 100
Illustration à l'appui du compte rendu sur *L'Expression des émotions chez l'homme et les animaux,* de Darwin, reproduite dans *La Nature,* 4 juillet 1874, p. 75.

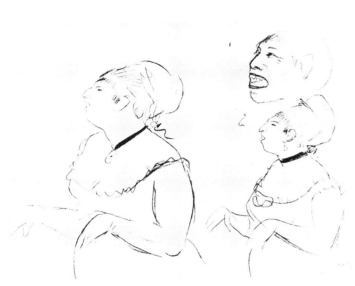

Fig. 101
Page d'un carnet utilisé en 1877,
reproduite dans Reff 1985, Carnet 28
(coll. part., p. 11).

Portrait de l'Aztèque exhibé à Paris (D'après une photographie.)

Fig. 102
Aztèque exhibé à l'hippodrome de Paris en 1855,
et dont le portrait illustra l'article sur les Aztèques
publié dans *La Nature*, le 2 janvier 1875, p. 65
(gravure sur bois).

« parisianisme ». Son ami Philippe Burty ira même jusqu'à écrire que son « esprit ironique le diminuera, s'il s'attarde à ces cours de danse à l'Opéra ».

Aussi les œuvres que présentera Degas à la sixième exposition seront-elles une réponse à ce vent croissant de critique. Délaissant ses habituelles « petites danseuses », Degas offrira plutôt une vision de la vie moderne, qui sera à la fois moins amusante, plus agressivement naturaliste et plus provocatrice que tout ce qu'il avait exposé jusque-là. Parmi les œuvres qui retiendront l'attention des critiques figurent deux pastels intitulés *Physionomie de criminel* (fig. 104) ainsi qu'une sculpture en cire, la *Petite danseuse de quatorze ans* (fig. 105 ; voir cat. n° 227). Le fait que Degas aura tarder à présenter cette dernière au public obligera ainsi les critiques à concentrer leur attention sur les physionomies de criminels, qui préparaient la voie à la présentation ultérieure — fort attendue — de la sculpture.

On reconnaîtra immédiatement dans les deux études physionomiques de criminels les portraits de Pierre Abadie et de deux membres de sa bande de meurtriers, dont les exploits, l'arrestation et les procès faisaient sensation dans la presse française depuis le début de 1879[38]. Trois meurtres particulièrement odieux — y compris celui d'une veuve qui tenait un kiosque à journaux près de chez Degas — avaient été suivis de l'arrestation d'Abadie et de Pierre Émile Gille, et de leur confession d'avoir commis un des crimes. La stupeur qui s'emparera du public dès qu'on apprendra que les auteurs de ce meurtre violent et prémédité étaient très jeunes — Abadie avait dix-neuf ans, et Gille dix-sept ans — se muera en indignation lorsqu'on apprendra que la « bande Abadie » se conformait à des « statuts » — un impitoyable code du crime rédigé dans un style qu'on disait être du « genre *L'Assommoir* ». Cette référence au roman de Zola était appropriée, et même de façon déconcertante. Abadie et Gille avaient, apprendra-t-on, ourdi leurs machinations criminelles dans les coulisses du théâtre Ambigu, où ils étaient figurants dans l'adaptation pour la scène de *L'Assommoir*, dont la première avait eu lieu le 19 janvier 1879 — en présence, notamment, d'Halévy[39], et peut-être de Degas lui-même. Abadie, Gille et les autres membres de la bande offraient donc au public un exemple vivant, aux conséquences graves, de la thèse de Zola selon laquelle le vice est engendré à la fois par le milieu et par l'hérédité.

L'étude de la mentalité criminelle était donc un sujet d'actualité, et le procès, qui débutera en août, attirera aussi bien les « hommes de science » que les simples curieux.

36. Huysmans, critique de 1880.
37. Silvestre, critique du 1er mai 1879 ; Théodore Massiac, « Causerie dramatique : les comédiens parisiens », *La Revue moderne et naturaliste*, 1880, p. 276-282 ; Larousse, *op. cit.*, XVII, 3e partie, p. 1363.
38. Les détails de l'affaire Abadie sont tirés d'articles de *Paris-Journal, Le Monde illustré, L'Univers illustré, Le Journal illustré* et *Le Voleur illustré*.
39. « Les Carnets de Ludovic Halévy », *La Revue des deux mondes*, 15 décembre 1937, p. 821.

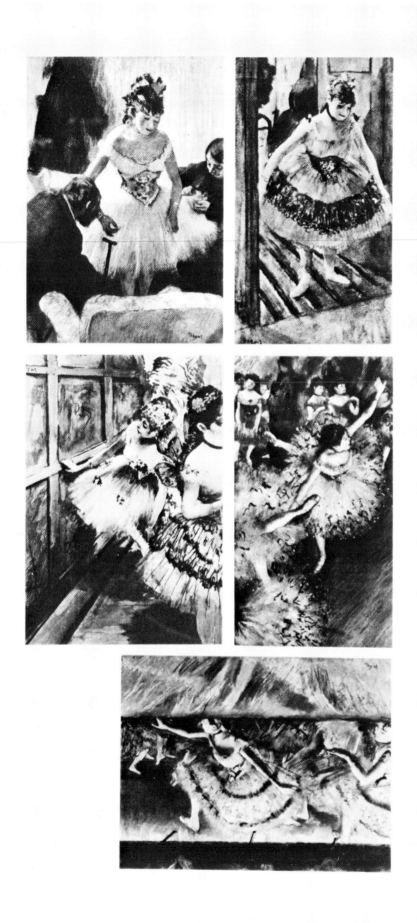

Fig. 103
Pastels des environs de 1878, de gauche à droite, et de haut en bas :
a) L 497, coll. part. ; b) L 644, cat. nº 228 ; c) L 585, Pasadena, Norton Simon Museum ;
d) L 572, cat. nº 229 ; e) L 575, coll. part.

Ce mois-là, *La Nature* présentera les plus récentes découvertes scientifiques, faisant valoir que la théorie de Darwin semblait dorénavant conforter la thèse de Duranty, qui affirmait que les criminels sont les « sauvages du monde civilisé ». Des recherches avaient démontré que les grosses têtes, les fronts bas et les mâchoires proéminentes caractérisaient aussi bien l'homme préhistorique que la plupart des meurtriers de l'époque ; et ces derniers devaient donc être considérés comme des « anachronismes vivants », des êtres moins évolués dotés en naissant d'instincts féroces appropriés à la vie de l'homme d'un passé lointain. Abadie répondait bien à cette image du meurtrier-né : son teint foncé, sa grosse tête, son front bas, sa puissante mâchoire, ses pommettes saillantes et ses lèvres épaisses lui donnaient une « physionomie bestiale et repoussante ». À l'opposé, Gille, dont le teint était clair et le comportement presque féminin, n'avait — ce qui était tout à fait troublant — pas l'air d'un criminel ; vêtu comme il faut, on l'aurait même pris pour un « gommeux ». Il ne semblait donc pas offrir un exemple de la propension au crime innée mais plutôt de celle qui s'explique par la maladie ou par d'autres facteurs externes[40].

La condamnation à mort prononcée contre les deux jeunes hommes créera une scission au sein de l'opinion publique. Si la « presse humanitaire » demandera qu'ils soient graciés — en invoquant que leur extrême jeunesse et leur mauvaise éducation constituent des circonstances atténuantes —, par contre, les éléments plus conservateurs jugeront qu'ils sont des meurtriers irrécupérables, puis déploreront la grâce présidentielle accordée en novembre. Le débat venait à peine de s'apaiser que Michel Knobloch, un jeune de dix-huit ans, avouera avoir commis, avec Abadie, un autre des meurtres du début de 1879, en impliquant Gille ainsi qu'un jeune soldat, Paul Kirail. Le procès d'Abadie, Kirail et Knobloch aura lieu en août 1880, et Gille sera appelé à la barre. Degas figurera au nombre des curieux qui s'étaient massés dans la salle d'audience, où il fera des croquis des accusés[41]. Il sera même témoin, aux premières loges pour ainsi dire, de l'attitude scandaleuse d'Abadie au procès. Celui-ci, que ne tenaillait pas le remords et que la loi française protégeait dorénavant contre toute nouvelle condamnation à mort, fera en effet preuve pendant le procès du même mépris cynique de l'autorité qu'il avait affiché dans ses « mémoires », dont des extraits avaient paru, avec ceux de Knobloch, dans la presse le premier jour du procès. Les deux relations faisaient état d'une jeunesse passée en compagnie de « voyous » qui fréquentaient les bals publics et les cafés-concerts, tel celui du cours de Vincennes, où Abadie avait connu Knobloch. Celui-ci se repentira, imputant son geste à l'influence de la « mauvaise société », mais il sera quand même condamné à mort ; Abadie, pour sa part, retournera en prison purger sa première peine, tandis que Kirail se verra infliger les travaux forcés à perpétuité.

L'affaire Abadie provoquera une controverse. Les conservateurs exigeront des mesures plus sévères afin de protéger du crime la société. Les spécialistes des questions criminelles, dont la conscience sociale était plus élevée, se demanderont quant à eux — question troublante — comment enrayer « la corruption précoce des enfants jetés sur le dangereux pavé de Paris ». Degas laisse deviner ces tensions dans ses portraits, malgré son apparente objectivité. Il présente ainsi les criminels de profil, pour montrer le plus de particularités possibles de leur physionomie. Toutefois, en introduisant dans le portrait d'Abadie (fig. 104a) un chapeau haut-de-forme incliné, l'artiste fait non seulement allusion à la fierté du chef de bande mais encore au fait que le procès ne fut pas toujours exempt d'aspects cocasses. De même, les critiques, qui seront frappés par le « réalisme effrayant » des portraits de Degas, vanteront la « singulière sûreté physiologique » avec laquelle l'artiste a saisi les « salissures de vices » gravées sur « ces fronts et ces mâchoires animales », mais à vrai dire seuls les portraits d'Abadie et du « sournois » Kirail (fig. 104b, à gauche) se conforment en fait strictement au stéréotype du criminel atavique[42]. Certains reconnaîtront Knobloch dans le troisième personnage (fig. 104b, à droite), mais, ainsi que l'indiquera Gustave Goetschy, la régularité relative des traits, la blondeur de la chevelure et le caractère légèrement féminin du visage rappellent plutôt Gille, dont Degas aurait souligné par la

40. Duranty, « Sur la physionomie », p. 499 ; Jacques Bertillon, « Fous ou criminels ? », *La Nature,* 23 août 1879, p. 186-187. Les descriptions d'Abadie et de Gille proviennent de *Paris-Journal,* 31 août 1879, et du *Voleur illustré,* 5 septembre 1879.
41. Reff 1985, Carnet 33 (coll. part., p. 5v-6, 7, 10v-11, 15v et 16).
42. Critiques d'Auguste Dalligny, de Gustave Geffroy et de Gustave Goetschy.

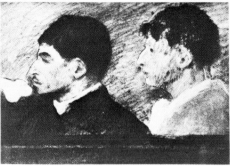

Fig. 104
Physionomie de criminel, pastels du même titre
présentés en 1881 à la sixième exposition impressionniste,
localisation inconnue, a) à gauche, L 638 ; b) à droite, L 639.

couleur la singularité. Cette représentation par Degas de la criminalité moderne ne pouvait qu'inciter à la réflexion car, si les autres étaient nés avec une propension au crime, le cas de Gille incriminait, dans une certaine mesure, davantage la société elle-même.

Dans ces portraits, Degas, se détournant des attraits superficiels du théâtre populaire et du café-concert, révélera — tout comme l'avaient fait les procès — les dessous, plus sinistres, de ces endroits qui peuvent être des lieux de perdition. De la sorte, il préparait le public à recevoir la *Petite danseuse de quatorze ans,* qui fera son apparition à mi-chemin de la durée de l'exposition. Rares seront les critiques qui, à l'instar de Nina de Villard, verront dans les traits de la danseuse la promesse d'une beauté future, ou qui partageront son optimisme, elle qui pressentait que de la « cruelle » discipline de sa profession allait naître la grâce. Au contraire, la majorité reconnaîtra d'emblée dans la petite danseuse une véritable sœur d'Abadie, « une petite Nana » tout droit sortie, elle aussi, de *L'Assommoir.* Dans ses traits, ils verront distinctement « imprimés », les signes d'un « stock de mauvais instincts et penchants vicieux », une prédisposition congénitale à l'animalité. Compte tenu de son hérédité et de son milieu, son destin moral paraissait inévitable. Ainsi, Paul Mantz prédisait que les « détestables promesses » du vice que crie son visage ne tarderaient pas à fleurir « aux espaliers du théâtre[43] ». Ironiquement, il semblait que le métier qui devait discipliner cette créature encore informe et lui donner la grâce physique ferait ressortir aussi tout ce qui, en elle, était le moins discipliné et le moins attrayant. On décelait ainsi chez elle des promesses ambiguës, une tension physique et morale dont, ce qui était émouvant, elle semblait inconsciente dans l'innocence de sa jeunesse.

Dans ses portraits de criminels, Degas, par son utilisation même du pastel, faisait subtilement ressortir le caractère inquiétant de la vie moderne. Il représentait les « fleurs du mal » de son époque avec le moyen d'expression qu'avait employé Quentin de La Tour pour représenter la fleur de l'ancien régime. Dans le cas de la danseuse, les matières choisies avaient une résonance métaphorique encore plus grande. Si, aux yeux de Duranty, de Huysmans et d'autres critiques réalistes, la sculpture était l'art le plus limité par les matières traditionnelles[44], Degas, par contre, en se servant de matières inhabituelles — cire, tissu et crin —, donnait l'illusion de la réalité dans une œuvre à la fois terriblement vraie et résolument moderne. Alors que dans sa critique Huysmans rapprochait les innovations techniques de Degas de la tradition ancienne de la sculpture religieuse, d'autres décelaient une source plus immédiate d'inspiration. Si l'on se fie à l'avalanche d'insultes que la *Petite danseuse de quatorze ans* a suscitée, il est évident que les critiques établissaient un lien entre la sculpture de Degas et les mannequins de cire des expositions ethnographiques, et notamment ceux de la grande exposition inaugurée au Palais de l'Industrie en 1878, dont la presse avait fait grand état. Ces mannequins en costume traditionnel, qui peuplaient d'ambitieuses recons-

43. Critiques de la comtesse Louise, de Charles Ephrussi et de Paul Mantz.
44. Duranty, « Le Salon de 1874 », *Le Musée universel,* 1874, IV, p. 210 ; Huysmans, critique de 1881.
45. Edmond Duranty, « Exposition des missions scientifiques », *La Chronique des arts et de la curiosité,* 23 février 1878, p. 58-59.
46. Gustave Geffroy, critique du 19 avril.
47. « Les Carnets de Ludovic Halévy », *La Revue des deux mondes,* 15 janvier 1938, p. 398 (extrait correspondant au 1er janvier 1882).

titutions telles que la populaire « habitation péruvienne antique », avaient soulevé l'ire de Duranty, qui n'y voyait que de simples poupées, dont les attitudes étaient fausses et qui s'écartaient du type physique national[45]. La *Danseuse,* par contre, sera accueillie comme une « œuvre de science », et elle sera elle aussi considérée comme une sorte de modèle ethnographique mais, à titre de « spécimen » de la culture française, elle aura quelque chose de nettement choquant. Élie de Mont se plaindra ainsi qu'elle ressemble à « un singe, un Aztèque », tandis que Henri Trianon conseillera à l'artiste d'appliquer à l'avenir le darwinisme à la sélection esthétique, et de choisir les individus les meilleurs et les plus beaux, plutôt que les plus laids et les moins évolués. La *Danseuse,* reflet du temps, offensait. Trianon soutiendra qu'elle avait sa place, non pas dans une exposition d'art, mais dans un musée de zoologie, d'anthropologie ou de physiologie. Et De Mont dira qu'elle mérite d'être conservée dans le formol, tandis que la comtesse Louise suggérait qu'on la transfère au Musée Dupuytren, qui était consacré à la pathologie humaine.

La *Danseuse* et les pastels *Physionomie de criminel* présentaient ensemble un visage plutôt sombre de la société française de l'époque. Perspicace, le jeune Gustave Geffroy y voyait l'œuvre d'un « philosophe » que fascinaient les tensions entre des « dehors factices et des dessous de la vie parisienne[46] ». Il n'est pas jusqu'à Mantz, pourtant plus hostile, qui n'admettra y voir une « instructive laideur » pouvant être considérée comme le « résultat intellectuel » du réalisme et l'œuvre d'un « moraliste ».

L'exposition de 1881 marquera l'apogée du réalisme chez Degas. À la fin de l'année, son ami Halévy devait terminer un nouveau roman, *L'Abbé Constantin,* qui rompra avec son œuvre antérieure par un optimisme non mitigé et qui marquera, pour reprendre ses propres termes, une « évolution vers le devoir et vers l'honnêteté ». Degas sera « indigné » de ce retournement, « écœuré » de « toute cette vertu », et Halévy confiera à son journal que le peintre allait le condamner à « faire toujours des *Madame Cardinal,* des petites choses sèches, satiriques, sceptiques, ironiques, sans cœur, sans émotion[47] ». Degas ne devait pas changer aussi abruptement d'orientation, et il ne suivra d'ailleurs jamais la voie tracée par son ami. Au cours des années suivantes, il s'éloignera néanmoins graduellement de l'univers réaliste de la « famille Cardinal ». Détournant son attention de la fine observation de la vie parisienne, Degas allait réaliser des œuvres qui, bien qu'apparentées en surface, par leurs thèmes, à celles des années 1870, seront plus personnelles et introspectives.

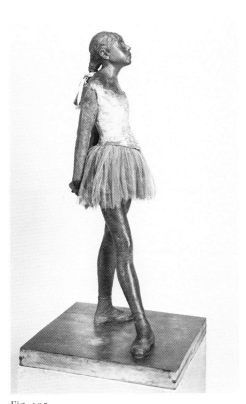

Fig. 105
Petite danseuse de quatorze ans, 1879-1881, cire, soie, nœud de satin et crin, présentée en 1881 à la sixième exposition impressionniste, M. et Mme Paul Mellon, R XX.

Chronologie

1873

Degas date de « 1873 », après son retour de la Nouvelle-Orléans, une étude de danseuse (III : 156.1, Rotterdam, Musée Boymans-Van Beunigen) ainsi que, apparemment, une seconde étude (L 325).

9 avril

Degas reçoit de Durand-Ruel un paiement de 1 000 F. Son oncle Eugène Musson écrit, de Paris à la Nouvelle-Orléans : « Edgar nous est revenu, enchanté de son voyage... C'est comme tu dis un aimable garçon et qui deviendra un très grand peintre si Dieu lui conserve la vue et lui met un peu de *plomb* dans la tête... » Dans une lettre à James Tissot, Degas écrit avoir renoncé à exposer au Salon et qu'il a l'intention de se rendre à Londres.

> Journal, Paris, archives Durand-Ruel ; Lemoisne [1946-1949], I, p. 81 ; lettre inédite à Tissot, Paris, Bibliothèque Nationale ; publiée en traduction anglaise dans Degas Letters 1947, n° 7, p. 34.

Auguste De Gas vend ses biens en Italie à ses frères Henri et Achille de Naples ; il conserve toutefois la banque de Paris.

> Boggs 1963, p. 274.

7 mai

Le collectionneur Ernest Hoschedé achète de Durand-Ruel *Le faux départ* (stock n° 1121 ; L 258) ; le chanteur d'opéra Jean-Baptiste Faure acquiert par l'intermédiaire de Charles W. Deschamps, gérant de la succursale londonienne de Durand-Ruel, *Aux Courses en province* (cat. n° 95) ainsi que deux autres scènes de courses (stock n°s 1910, 1332 et 2673). Encouragé par les ventes, Deschamps expose à Londres trois autres œuvres de Degas.

> Journal, Paris, archives Durand-Ruel ; catalogue de l'exposition cité dans Flint 1984, p. 358.

6 ou 14 juin

Durand-Ruel achète deux œuvres à Degas, *Musiciens à l'orchestre* (stock n° 3102 ; cat. n° 98) et *Blanchisseuse* (stock n° 3132 ; cat. n° 122), pour la somme totale de 3 200 F. Ce seront là ses derniers achats en cette période de récession, où Durand-Ruel devra retirer son appui aux impressionnistes. Deschamps deviendra donc le marchand attitré de Degas durant les deux années qui suivront.

> Journal et brouillard, Paris, archives Durand-Ruel.

8 août

Degas informe Henri Rouart qu'il prévoit des vacances à Croissy et une promenade le long de la Seine jusqu'à Rouen.

> Lettres Degas 1945, n° IV, p. 30-31.

28-29 octobre

Pendant la nuit, un incendie détruit le vieil Opéra de la rue Le Peletier.

Degas rencontre Jean-Baptiste Faure, qui lui commande l'*Examen de danse* (cat. n° 130).

novembre

Auguste De Gas part pour Naples, mais tombe malade en chemin. Le peintre le rejoint à Turin. Au début de décembre, il écrit à Faure : « Voici où un mauvais vent m'a jeté à Turin. Mon père était en route pour Naples, il est tombé malade ici [...] c'est moi qui ai dû partir dans l'instant, le soigner et qui me trouve confiné pour quelque temps, loin de ma peinture et de ma vie, en plein Piémont. J'avais hâte de vous achever votre tableau et de faire votre bagatelle. Stevens attendit ses deux tableaux. — Je lui ai écrit hier,

je vous écris ce matin, pour que vous me pardonniez tous deux. » Degas regagne Paris avant le 8 décembre.

> Lettres Degas 1945, n° V, p. 31-33.

16 décembre

Degas achète de Durand-Ruel les *Terrains labourés près d'Osny* de Pissarro.

> Journal, Paris, archives Durand-Ruel.

27 décembre

Avec Claude Monet, Camille Pissarro, Alfred Sisley, Berthe Morisot, Paul Cézanne et d'autres artistes, Degas forme la Société anonyme coopérative à capital variable des artistes peintres, sculpteurs, graveurs, etc., qui doit présenter des expositions indépendantes, sans jury, vendre les œuvres exposées et publier un journal artistique.

1874

Degas date de « 1874 » une peinture (voir fig. 122).

12 février

Au 77 rue Blanche, Degas reçoit la visite d'Edmond de Goncourt. Le lendemain, celui-ci note dans son journal : « Hier, j'ai passé ma journée dans l'atelier d'un peintre bizarre du nom de Degas. Après beaucoup de tentatives, d'essais, de pointes poussées dans tous les sens, il s'est énamouré du moderne ; et dans le moderne il a jeté son dévolu sur les blanchisseuses et les danseuses. Au fond, le choix n'est pas si mauvais... Un original garçon que ce Degas, un maladif, un névrosé, un ophtalmique, à ce point qu'il craint de perdre la vue ; mais par cela même, un être éminemment sensitif et recevant le contrecoup du caractère des choses. C'est, jusqu'à présent, l'homme que j'ai vu le mieux attraper, dans la copie de la vie moderne, l'âme de cette vie. Maintenant, réalisera-t-il jamais quelque chose de complet ? J'en doute. C'est un esprit trop inquiet. »

> Journal Goncourt 1956, II, p. 967-968.

16 février

Faure achète de Durand-Ruel *Le défilé* (stock n° 507/2052 ; cat. n° 68). Insatisfait de six de ses tableaux appartenant à Durand-Ruel, Degas demande à Faure de les lui racheter, ce que ce dernier fera le 5 ou le 6 mars. En retour, Degas s'engage à peindre un certain nombre de tableaux pour Faure, qui, en plus, en commande quelques autres.

> Journal, Paris, archives Durand-Ruel ; Lettres Degas 1945, n° V, p. 31-32 n. 1.

23 février

Auguste De Gas meurt à Naples, laissant en héritage sa firme de Paris qui, toutefois, est obérée.

> Rewald 1946 GBA, p. 121 ; Raimondi 1958, p. 116 et 263.

mars

Degas recrute des participants pour la première exposition de la Société anonyme. Dans une lettre à Tissot, il écrit : « Je m'agite et travaille l'affaire avec force et assez de succès je crois... Le mouvement réaliste n'a plus besoin de *lutter* avec d'autres. *Il est,* il *existe,* il doit se *montrer à part.* Il doit y *avoir un Salon réaliste.* » Bracquemond (recruté par le critique Philippe Burty), Rouart, De Nittis et Levert acceptent d'exposer avec le groupe ; Legros et Tissot refusent.

> Lettre inédite à Tissot, Paris, Bibliothèque Nationale ; publiée en traduction anglaise dans Degas Letters 1947, n° 12, p. 38-39.

4 avril

Le partage des biens meubles d'Auguste De Gas a lieu à 10 heures, au 4 rue de Mondovi ; les biens sont répartis également entre ses

cinq enfants. Edgar et Achille sont présents, de même que leur beau-frère Henri Fevre. Thérèse Morbilli, à Naples, et René, à la Nouvelle-Orléans, se font représenter par un notaire. La valeur totale des effets inventoriés n'est que de 4 918 F, moins que le prix payé par Faure pour l'*Examen de danse* (cat. n° 130).

> Inventaire notarié, Paris, archives notariales.

15 avril

Ouverture de la *Première Exposition* de la Société anonyme, 35 boulevard des Capucines ; moins de deux cents visiteurs assistent au vernissage. Degas expose dix œuvres dont trois seulement sont à vendre, les autres étant prêtées par Faure, Brandon, Mulbacher et Rouart.

> 1986 Washington, p. 93 et 106.

avril-juin

En dépit des articles hostiles publiés par Louis Leroy et Émile Cardon, des critiques tels que Philippe Burty, un ami, Ernest d'Hervilly, Armand Silvestre et Jules-Antoine Castagnary accueillent favorablement les œuvres de Degas. Jules Claretie écrit dans l'*Indépendance belge* : « Le plus remarquable de ces peintres, c'est M. Degas... », marquant ainsi le début d'une tendance qui mettra Degas dans une fausse position envers ses associés.

> [Philippe Burty], *La République française,* 16 et 25 avril 1874 ; E. d'H. [Ernest d'Hervilly], *Le Rappel,* 17 avril 1874 ; Armand Silvestre, *L'Opinion nationale,* 22 avril 1874 ; [Jules-Antoine] Castagnary, *Le Siècle,* 29 avril 1874 ; Ariste [Jules Claretie], *L'Indépendance belge,* 13 juin 1874 ; voir 1986 Washington, p. 490.

15 mai

L'exposition, éreintée par la presse, ignorée des visiteurs et des acheteurs, se termine dans la déception générale. La Société anonyme est dissoute.

été

Charles W. Deschamps expose à Londres la « Scène de ballet » (L 425, Londres, Courtauld Institute Galleries).

> Flint 1984, p. 359 ; Pickvance 1963, p. 263.

1875

Degas date de « 1875 » deux études à l'essence (cat. n°s 133 et 140).

28 février

Mort d'Achille Degas, oncle du peintre. Degas se rend à Naples pour les funérailles.

> Raimondi 1958, p. 116.

mars

Le testament d'Achille Degas est homologué à Naples. Son frère Henri et sa nièce Lucie Degas héritent des biens mobiliers. Edgar et son frère Achille reçoivent les biens immobiliers, y compris une part du palais Degas et de la villa à San Rocco di Capodimonte, mais les biens ne peuvent être divisés ni liquidés avant la majorité de Lucie et le paiement de dettes et de rentes viagères. (La succession ne sera réglée qu'en 1909.)

> Boggs 1963, p. 275 ; testament d'Achille Degas, Naples, Archivio Notarile, notaire L. Cortelli, 1875, f° 26 ; voir cat. n° 145.

23 mars

Le peintre Marco De Gregorio écrit de Naples à Telemaco Signorini, à Florence : « Ces jours derniers, j'ai reçu la visite de Degas... Il ira vous voir lors de son passage à Florence vers la fin du mois. Il envisage avec beaucoup d'enthousiasme l'exposition réaliste prévue cette année à Paris et nous a invités à participer à celle de l'année prochaine... Il m'a fait l'impression d'être un homme posé et très sensible ; avec cela le fait qu'il soit riche doit l'aider considérablement. »

> Pietro Dini, *Diego Martelli,* Il Torchio, Florence, 1978, p. 150.

13 avril

Dans une lettre au peintre italien Giuseppe De Nittis, à Londres, l'artiste Marcellin Desboutin écrit : « que devient Degas ? dont personne, même son frère, ne sait de nouvelles — d'aucuns le disent encore à Naples — d'autres le prétendent aux fêtes de Venise — votre femme suppose qu'il est peut-être à Londres ?... En

Fig. 106
Marcellin Desboutin, *Degas lisant,*
pointe sèche gravée chez Giuseppe De Nittis
le soir du 24 février 1875,
Paris, Bibliothèque Nationale.

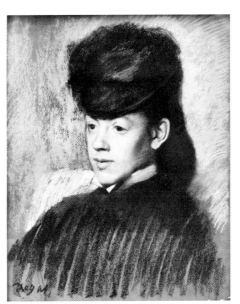

Fig. 107
Mlle Malo [Mallot ?], vers 1875,
pastel,
Birmingham (Angleterre),
Barber Institute of Fine Arts, L 444.

tout cas il n'a pas encore passé par Florence puisqu'il avait pour cette ville une lettre à l'adresse de ma fille et que j'ai reçu avant hier des nouvelles de Marie qui ne l'a point encore vu ! » En revenant de Florence, Degas s'arrêtera à Gênes et à Pise.

> Pittaluga et Piceni 1963, p. 353-354 ; Reff 1985, Carnet 26 (BN, nº 7, p. 73 et 79).

7 juillet

Dans une lettre à Thérèse Morbilli, Degas évoque certains conflits chez les Degas de Naples et indique son intention de prendre des vacances en Touraine.

> Lettre inédite, Ottawa, Musée des beaux-arts du Canada.

3 août

Degas informe Tissot d'une courte visite qu'il compte faire à Londres.

> Lettre inédite, Paris, Bibliothèque Nationale ; publiée en traduction anglaise dans Degas Letters 1947, nº 15, p. 42.

19 août

Achille De Gas est assailli à la Bourse de Paris par Victor-Georges Legrand, mari de son ancienne maîtresse, Thérèse Mallot. Il tire deux coups de revolver, et blesse légèrement Legrand. Le 24 septembre, il est condamné à six mois de prison. Le 20 novembre, la sentence est réduite à un mois de prison et à une amende de 50 F.

> Dossiers du procès, Archives de Paris ; *Le Temps,* 26 septembre 1876.

automne

« La répétition au foyer de la danse » (L 362, coll. part.) est exposée chez Deschamps à Londres.

> Pickvance 1963, p. 265.

10 décembre

La question de la succession d'Auguste De Gas et de la lourde dette de sa firme devient pressante. De Paris, Henri Musson, oncle du peintre, écrit à la Nouvelle-Orléans pour demander que René De Gas rembourse le prêt reçu en 1872.

> Rewald 1946 GBA, p. 121.

fin de 1875

Les membres de la défunte Société anonyme projettent une deuxième exposition pour le printemps de 1876.

1876

30 mars

Ouverture de la *2e Exposition de peinture* à la Galerie Durand-Ruel, au 11 rue Le Peletier. Le catalogue de l'exposition cite vingt-deux œuvres de Degas, presque toutes à vendre. *L'absinthe* (cat. nº 172), inscrite sous le titre « Dans un café » mais apparemment non exposée, est envoyée à Londres où Deschamps la vend à un collectionneur de Brighton, le capitaine Henry Hill. Dans le but évident de vendre le plus possible, Degas expose en même temps que ses tableaux des photographies d'autres œuvres.

> Ronald Pickvance, « "L'Absinthe" in England », *Apollo,* LXXVIII : 15, mai 1963, p. 395-396 ; Georges Rivière, *L'Esprit moderne,* 13 avril 1876.

avril

La presse est divisée sur les œuvres exposées par Degas, qu'Arthur Baignères appelle « le pontife, je crois, de la secte des intransigeants impressionnistes ». Les comptes rendus favorables proviennent notamment de Silvestre, Huysmans, Alexandre Pothey et Pierre Dax, entre autres.

> Alexandre Pothey, *La Presse,* 31 mars 1876 ; Armand Silvestre, *L'Opinion nationale,* 2 avril 1876 ; Arthur Baignères, *L'Écho Universel,* 13 avril 1876 ; *Les Beaux-Arts,* 1876 ;

Pierre Dax, *L'Artiste,* 1er mai 1876 ; Joris-Karl Huysmans, *Gazette des amateurs,* 1876 ; voir 1986 Washington, p. 490-491.

Deschamps expose à Londres quatres classes de danses (cat. nos 106, 124, 128 et 129), tableaux qui sont tous achetés par Hill. Encore une fois, des photographies d'autres œuvres de Degas sont exposées.

> Pickvance 1963, p. 265 n. 82.

20 avril

Degas quitte son logement du 77 rue Blanche. Desboutin écrit à Mme De Nittis : « Il a réussi — (un vrai chanceux) à trouver la veille du jour où il allait être dehors et sans abri — le plus merveilleux appartement et atelier qu'on eût pu rêver pour lui si on en avait pris le patron sur la forme de son cerveau et la nature de ses habitudes. C'est un ciel ouvert de photographe sur une maison à 2 petits étages, ciel ouvert sur les plus drôles de perspectives qui jamais aient confondu d'étonnement des bourgeois regardants, aux intransigeants, les danseuses ou les repasseuses... tout cela se passe à ma porte entre la rue de Laval et la place Pigalle — Rue Frochot, no. 4. »

> Pittaluga et Piceni 1963, p. 357-358.

15 mai

Degas informe Deschamps qu'il envoie à Londres les *Danseuses se préparant au ballet* (fig. 109) ; il lui signale que le vernissage de ses œuvres récentes exige de grandes précautions et lui demande de lui envoyer de toute urgence les 7 000 F qu'il lui doit.

> Reff 1968, p. 90.

1er juin

Ayant reçu 2 500 F, Degas remercie Deschamps et lui offre *Portraits dans un bureau (Nouvelle-Orléans)* [cat. nº 115] et

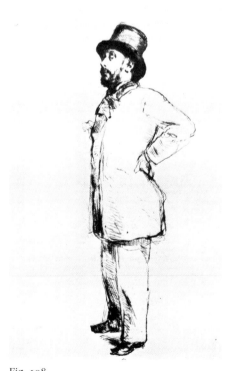

Fig. 108
Marcellin Desboutin, *Degas debout,* dit aussi *Degas au chapeau,* 1876, pointe sèche, Paris, Bibliothèque Nationale.

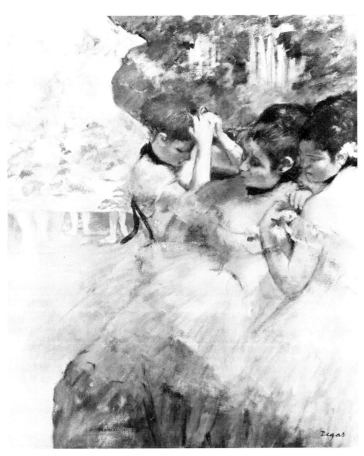

Fig. 109
Danseuses se préparant au ballet,
1875-1876, toile,
Art Institute of Chicago, L 512.

d'autres œuvres à vendre, et lui apprend que la firme de Paris doit être liquidée : « Vous allez recevoir mon *coton,* et surtout quelques petites choses que vous devez sûrement me vendre... Il va falloir non seulement donner dans notre liquidation, mais me mettre quelque chose en poche pour passer l'été... J'ai été bien secoué par le mauvais temps, mais j'espère que la température va devenir plus égale et [que] ma vue pourra s'équilibrer un peu. Quelles angoisses j'ai encore souvent et pour ma vie et pour mon art que j'aime tant et qui m'échappera si le mal augmente tant soit peu. Infernale aventure !... J'irai faire un tour à Londres ces jours-ci avec une petite caisse. »

Lettre inédite, Paris, archives Durand-Ruel.

juin

Degas se rend à Naples avec son frère Achille dans une dernière tentative menée auprès des créanciers. Le 16 juin, de Naples, il demande à Deschamps de lui remettre son dû : « Que de temps il faut perdre hors de ce qui est votre vie, faire des démarches humiliantes, assister à d'interminables discussions, que l'on ne comprend même pas, pour disputer à la faillite son pauvre nom ! Je suis donc à Naples, avec mon frère Achille, pour obtenir de nos créanciers de Naples la signature d'un Concordat qui se traîne depuis six mois... Tenez prêts, mon cher Deschamps, les 4 500 fr. que vous avez encore à me remettre, faites que je *puisse absolument les trouver,* au plus tard dans une huitaine de jours à ma rentrée à Paris... Et puis mon coton ? Faites donc tout votre possible pour m'en *fixer un prix,* même au-dessous de ce que je vous avais dit. J'ai besoin d'argent, je ne façonne plus là dessus. *Et*

le temps presse plus que jamais. » Degas rentre à Paris à la toute fin du mois.

Lettre inédite, Paris, archives Durand-Ruel.

4 juillet

Le critique Jules Claretie écrit à Mme De Nittis : « Justement j'ai rencontré hier Degas, [de] retour de Naples et qui allait à la gare de l'Est attendre son frère lequel revient de je ne sais où. Il m'a parlé d'un nouveau procédé de gravure qu'il a trouvé ! Je lui ai dit ce que je pensais de ces inutiles petites *piques* d'amour propre. Je vais écrire à Rossano. »

Pittaluga et Piceni 1963, p. 339.

17 juillet

De toute évidence Degas travaille très activement à la production de monotypes et d'estampes.

Lettre de Desboutin à Mme De Nittis, repr. dans Pittaluga et Piceni 1963, p. 359; voir « Les premiers monotypes », p. 257.

28 août

Après une visite à Paris, René De Gas part pour la Nouvelle-Orléans, sa dette toujours impayée. Le 31 août, Achille De Gas notifie à son oncle Michel Musson, à la Nouvelle-Orléans, la fermeture de la banque. Tant que René ne s'aquittera pas de sa dette, ses frères et sœur — Achille, Edgar et Marguerite — continueront à vivre dans un grand dénuement pour rembourser les dettes de la banque.

Rewald 1946 GBA, p. 122.

30 septembre

Le poète Stéphane Mallarmé se montre élogieux à l'égard de Degas dans son article « The Impressionists and Édouart Manet » publié

Fig. 110
Femme debout dans la rue, de dos,
1876-1877, monotype,
Paris, Musée du Louvre (Orsay), Cabinet des dessins, J 216.

à Londres.

Stéphane Mallarmé, « The Impressionists and Édouard Manet » (traduction de George T. Robinson), *Art Monthly Review and Photographic Portfolio,* I : 9, 30 septembre 1876, p. 117-122.

1877

janvier

Après deux tentatives infructueuses, Degas fait admettre une de ses œuvres au Salon annuel de la Société des Amis des Arts de Pau. Il produit une eau-forte (RS 24) pour le catalogue.

Reed et Shapiro 1984-1985, n° 24, p. 68.

Le verdict en faveur de la Banque d'Anvers oblige Degas et Henri Fevre à verser au total 40 000 F, payables en mensualités.

Rewald 1946 GBA, p. 122-123.

mars

Dans une lettre à Faure, Degas réitère son intention d'achever les œuvres commandées par celui-ci dès qu'il sera libéré de ses incessants problèmes pécuniaires. Les préparatifs d'une troisième exposition de groupe vont bon train.

Lettres Degas 1945, n° XII, p. 40.

4 avril

Ouverture de la *3e Exposition de peinture,* au 6 rue Le Peletier. Degas expose trois groupes de monotypes et quelque vingt-trois toiles et pastels, comprenant des scènes de café-concert, *L'absinthe* (cat. n° 172 ; ne figure pas au catalogue de 1877), et *Mme Gaujelin* (voir fig. 25), mis en évidence sur un chevalet.

Frédéric Chevalier, *L'Artiste,* 1er mai 1877, p. 329-333 ; Claretie 1877 ; voir 1986 Washington, p. 492.

avril

En dépit d'articles défavorables de Georges Lafenestre et Charles Maillard, plusieurs critiques font l'éloge des scènes de café-concert de Degas, et Jules Claretie compare ses monotypes aux œuvres de Goya. Claretie écrit à De Nittis : « J'ai vu l'exposition des *Impressionnistes.* Il y a Degas qui brille. Le reste est fou, matériellement fou et laid. » Le réalisme de l'artiste, bien qu'admiré par beaucoup, le fait traiter de « peintre cruel » par Paul Mantz. Néanmoins, celui-ci a la perspicacité d'ajouter : « On ne sait pas exactement pourquoi M. Edgar Degas s'est classé parmi les impressionnistes. Il a une personnalité distincte et, dans le groupe des prétendus novateurs, il fait bande à part. » Point de vue qui, sur un ton railleur, sera partagé par Charles-Albert d'Arnoux [Bertall] : « Celui-là s'est réservé une petite chapelle, où il a élevé son autel à part, qui a des enthousiastes et des fidèles... Il passera certainement, comme le grand-prêtre Manet, à l'opportunisme et au Salon des Champs-Élysées, avant qu'il soit longtemps. »

Pittaluga et Piceni 1963, p. 344, 11 avril ; Paul Mantz, *Le Temps,* 22 avril 1877 ; Bertall, *Paris-Journal,* 9 avril 1877 ; voir 1986 Washington, p. 491-492.

21 mai

Dans une lettre à Mme De Nittis, Degas se plaint de ses yeux de même que de l'attitude de Deschamps, auquel il a réclamé le retour de *Portraits dans un bureau (Nouvelle-Orléans)* [cat. n° 115] ; il mentionne la possibilité d'un voyage de deux jours à Londres. Il lui donne ensuite des nouvelles de l'exposition impressionniste : « Notre exposition de la rue Le Peletier n'a pas mal marché. Nous avons fait nos frais et gagné une soixantaine de francs en 25 jours. J'avais une petite salle à moi tout seul, pleine de mes articles. Je n'en ai vendu qu'un, malheureusement. Je suis en pourparlers pour vendre cet ancien portrait de femme à l'huile, un cachemire sur les genoux [*Mme Gaujelin,* fig. 25]. » Puis, fait assez étonnant,

Mme De Nittis ne comptant pas parmi ses amis les plus intimes, il lui confie : « Vivre seul, sans famille, c'est vraiment trop dur. Je ne me serais jamais douté que je dusse en souffrir autant. Et me voici vieillissant, mal portant et presque sans argent. J'ai bien mal bâti ma vie en ce monde. »

Lettre du 21 mai 1877, citée dans Pittaluga et Piceni 1863, p. 368-369.

août

Vers la fin du mois, Degas rend visite aux Valpinçon au Ménil-Hubert.

1er septembre

Dans une lettre à Ludovic Halévy, il lui offre de l'aider à mettre au point sa comédie *La Cigale,* histoire fictive d'un peintre « intentionniste » (plus ou moins inspirée par Degas) et de son modèle, une blanchisseuse. La première a lieu le 6 octobre aux Variétés.

Lettres Degas 1945, n° XIII bis, p. 41-42.

septembre

Rentré de Ménil-Hubert, Degas a l'intention de se rendre à Fontainebleau en compagnie du peintre Louis-Alphonse Maureau ; malheureusement, une crise aiguë d'arthrite dont Maureau est atteint les oblige à abandonner le projet. D'autre part, le bail de son appartement de la rue Frochot doit expirer très bientôt et Degas fait part de ses inquiétudes à Halévy : « Je bats le quartier. Où poserai-je ma tête et Sabine ? — Je ne trouve rien de bien », et plus loin, « je cherche un gîte pour octobre sans rien trouver. »

Lettres inédites à Ludovic Halévy, Paris, Bibliothèque de l'Institut.

16 septembre

En compagnie de Claretie, Degas rend visite au peintre napolitain Federico Rossano. À la suite de cette visite, Claretie observe :

Fig. 111
Étude pour « Mlle La La au Cirque Fernando »,
1879, pierre noire et pastel,
Birmingham (Angleterre), Barber Institute of Fine Arts,
IV:255.a.

« Degas me paraît se calmer. »

> Lettre de Claretie à De Nittis, le 21 septembre 1877, citée dans Pittaluga et Piceni 1963, p. 347.

octobre

Vers la fin du mois, Degas a réussi à louer un appartement, 50 rue Lepic.

1878

janvier

La Société des Amis des Arts de Pau expose *Portraits dans un bureau (Nouvelle-Orléans)* [cat. n° 115].

février

L'amie de Mary Cassatt — Louisine Elder, qui épousera Henry Osborne Havemeyer et qui collectionnera avec lui les œuvres de Degas — prête la *Répétition de ballet* (fig. 130) à l'*Eleventh Annual Exhibition of the American Water-color Society* de New York ; il s'agit de la première œuvre de Degas à être exposée en Amérique du Nord.

mars

C'est probablement grâce à l'intervention d'Alphonse Cherfils que le Musée de Pau se porte acquéreur de *Portraits dans un bureau (Nouvelle-Orléans)* [cat. n° 115], la première toile de Degas à entrer dans une collection publique. Le 19 mars, l'artiste accepte une offre de 2 000 F. Le 30, il écrit un mot de remerciement au maire de Pau, M. de Montpezat, et le 31, au conservateur du Musée, M. Lecœur.

> Lettre et télégramme inédits, Pau, Musée des Beaux-arts.

13 avril

René De Gas abandonne sa famille à la Nouvelle-Orléans. Il s'établira plus tard à New York. Edgar, réprouvant la conduite de son frère, restera brouillé avec lui de longues années ; son attitude intransigeante choque son beau-frère, Edmondo Morbilli.

> Rewald 1946 GBA, p. 124-125 ; Boggs 1963, p. 276.

15 octobre

Étienne-Jules Marey (1830-1904), professeur d'histoire naturelle à l'Université de Paris, publie « Moteurs animés, expériences de physiologie graphique », dans *La Nature*. Le 4 décembre, Gaston Tissandier présente dans la même publication une étude des photographies de Muybridge sous le titre « Les allures du cheval ». Dans le carnet de Degas de cette période, il est fait mention de *La Nature*.

> Reff 1985, Carnet 31 (BN, n° 23, p. 81).

décembre

Degas date de ce mois une étude de danseuse (II:230.1, Paris, coll. part.).

1879

janvier

Degas assiste à des spectacles au cirque Fernando, où il fait plusieurs études pour *Mlle La La* (fig. 98).

> Dessins datés : L 525, 19 janvier, Louisville (Kentucky) ; L 524, 21 janvier ; L 523, 24 janvier, Londres, Tate Gallery ; IV:225.a, 25 janvier (fig. 111).

mars

Degas s'occupe des préparatifs de sa quatrième exposition. Son carnet de l'époque contient des plans des salles, des projets pour une affiche et des listes d'exposants éventuels.

> Reff 1985, Carnet 31 (BN, n° 23, p. 33, 54, 64, 65 [plans], 39, 56, 58, 59 [affiche], 92, 93 [artistes]).

Au bal souper (fig. 112), réalisé en 1878 par Adolf Menzel, est

Fig. 112
Adolf Menzel, *Au bal souper,* 1878,
huile sur toile,
Berlin, Nationalgalerie.

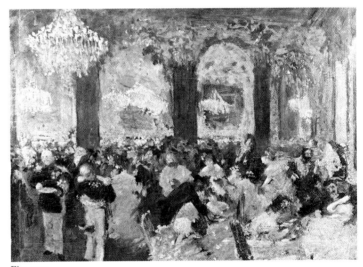

Fig. 113
Au bal souper, dit aussi *Le bal à la cour de Prusse,* d'après Adolf Menzel,
vers 1879, panneau,
Strasbourg, Musée d'Art Moderne, L 190.

exposé à Paris, chez Goupil et C^ie. Degas et Duranty se prennent d'admiration pour l'œuvre, sentiment que ne partageront pas Pissarro et Cassatt. Degas en fait de mémoire une esquisse et une copie peinte (fig. 113). Pendant ce temps, Duranty prépare un important article sur Menzel ; ce sera là le dernier ouvrage publié de son vivant.

> Reff 1977, p. 26-27 ; Reff 1985, Carnet 31 (BN, n° 23, p. 47) ; Lettres Pissarro 1980, n° 188, p. 249-250 ; Edmond Duranty, « Adolphe Menzel », *Gazette des Beaux-Arts,* 2^e pér., XXI : 3, mars 1880, p. 201-217, XXII : 2, août 1880, p. 105-124.

3 mars

Degas date de ce jour un portrait de Duranty (L 158, Washington, coll. part.)

3 avril

Degas date de ce jour un portrait de Diego Martelli (I:326, Londres, coll. part.)

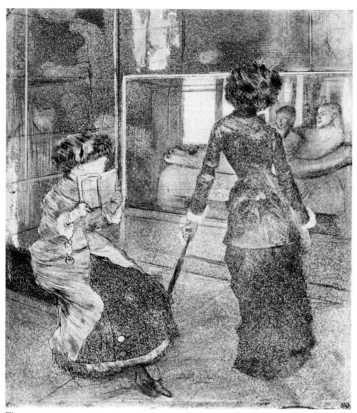

Fig. 114
Mary Cassatt au Louvre, Musée des Antiques, 1879-1880,
eau-forte, aquatinte et pointe sèche, IXe état,
Paris, Musée du Louvre (Orsay), Cabinet des dessins, RS 51.

bloch, avoue avoir perpétré un autre meurtre avec Abadie et un
certain Paul Kirail ; le dossier est rouvert.

> Paris, Archives de Paris, dossiers de la Cour d'appel,
> D.2v[8] 89 ; Pierre Larousse, *Grand Dictionnaire universel du
> XIXe siècle,* Paris, s.d., XVII (2e supp.), p. 4-5, *s. v.* « Abadie,
> Gilles [*sic*], Knobloch, Kirail » ; Émile Zola, *Correspondance*
> (sous la direction de B.H. Bakker), III, Presses de l'Université
> de Montréal et Éditions du Centre national de la recherche
> scientifique, Montréal et Paris, 1982, p. 318.

mai

> Publication de la seconde édition du *Coffret de santal* de Charles
> Cros, avec un poème — « Six tercets » — dédié à Degas.

11 mai

> Dans une lettre à Félix Bracquemond, Degas écrit avoir rendu
> visite à des imprimeurs et avoir entrepris des démarches en vue de
> la publication du journal *Le Jour et la Nuit,* qui devait être consacré
> à la production graphique des membres de la Société ano-
> nyme.
>
> Lettres Degas 1945, n° XVIII, p. 45-46.

20 juin

> Henri Degas, dernier oncle vivant du peintre, meurt à Naples. Sa
> part de la propriété napolitaine revient à Lucie Degas.
>
> Raimondi 1958, p. 117.

1880

> Degas date de « 80 » un pastel (BR 99, Zurich, coll. part.) et un
> éventail (cat. n° 211).

10 avril

> La *4me Exposition de peinture* s'ouvre au 28 avenue de l'Opéra.
> Degas y expose vingt toiles et pastels ainsi que cinq éventails.

avril-juin

> Ses œuvres lui valent un concert de louanges, notamment de la
> part d'Alfred de Lostalot, qui écrit : « Les honneurs de l'Exposition
> des indépendants reviennent, comme toujours, à M. Degas... un
> des rares artistes de notre époque dont les œuvres resteront. »
> Toutefois, les critiques conservateurs restent déconcertés par sa
> technique peu orthodoxe ; et Henry Havard note, à juste titre :
> « Son cerveau semble être une fournaise où bouillonne toute une
> nouvelle peinture encore en parturition. » Bertall, déçu de voir
> Degas rester fidèle aux impressionnistes, persiste à lui lancer des
> flèches : « Nous penchons à croire que M. Degas simule la folie.
> N'est-ce point un sacrifice que son indépendance fait à l'amitié ou
> à l'amour ? Dans tous les cas, M. Degas se fait un nom qui se répète.
> Peut-être un jour, devenu opportuniste, il visera à présider
> quelque groupe à l'Institut. »
>
> Henry Havard, *Le Siècle,* 27 avril 1879 ; Bertall, *L'Artiste,*
> 1er juin 1879, p. 398 ; voir 1986 Washington, p. 492-493.

22-24 avril

> Deux jeunes hommes, Émile Abadie, un boulanger, et Pierre Gille,
> un fleuriste, sont arrêtés avec trois complices pour le meurtre
> d'une femme à Montreuil. Sous la manchette « Moralité du théâtre
> naturaliste », *L'Événement* du 25 avril signale en termes sarcas-
> tiques que les deux inculpés avaient fait de la figuration dans
> L'*Assommoir* de Zola. Le procès aura lieu en août 1879. D'abord
> condamnés à mort, Abadie et Gille verront leur peine commuée.
> Après la conclusion du procès, un autre complice, Michel Kno-

Fig. 115
Forain, *À l'affût d'une étoile (Portrait de Degas),*
vers 1880, mine de plomb,
coll. Mme Chagnaud-Forain.

24 janvier

Le Gaulois annonce que le premier numéro du journal *Le Jour et la Nuit* sera publié le 1er février ; il doit comprendre des gravures de Degas, Mary Cassatt, Gustave Caillebotte, Camille Pissarro, Jean-Louis Forain, Bracquemond, Jean-François Raffaelli et Rouart : « *Le Jour et la Nuit*, à ses débuts, ne paraîtra pas à époque fixe, son prix variera entre 5 et 20 francs, selon que le nombre des œuvres qu'il renfermera sera plus ou moins important... Les bénéfices ou pertes seront partagés ou subis par les collaborateurs du journal. » Toutefois, le projet reste en plan.

> Tout-Paris [pseud.], « La journée parisienne : Impressions d'un impressionniste », *Le Gaulois,* 24 janvier 1880 ; Charles Stuckey, « Recent Degas Publications », *Burlington Magazine,* CXXVII : 988, juillet 1985, p. 466.

mars

Degas a un différend avec Caillebotte au sujet de l'affiche de la cinquième exposition du groupe. Il demande que les noms des participants n'y figurent pas. Dans une lettre à Bracquemond, il écrit : « J'ai dû lui céder et les laisser mettre. Quand donc cessera-t-on les *vedettes ?* »

> Lettres Degas 1945, n° XXIV, p. 51-52.

1er avril

Ouverture de la *5me Exposition de peinture.* Les œuvres de Degas inscrites au catalogue comprennent huit toiles et pastels, deux groupes de dessins, un groupe d'estampes et une sculpture, la *Petite danseuse de quatorze ans* (cat. n° 227), mais sa section est incomplète au moment du vernissage. On installera plus tard certaines œuvres mais la *Petite danseuse* et les *Petites filles spartiates provoquant des garçons* (cat. n° 40) ne seront pas exposées.

avril

En général, les œuvres sont bien accueillies par la critique, notamment par Huysmans, qui leur consacre un long et admirable article dans *L'Art moderne,* et par Silvestre, qui se contente de déclarer : « Comme les années précédentes, M. Degas en demeure le maître incontestable et incontesté... Tout cela est si intéressant qu'on ne sait vraiment comment en refaire l'éloge à nouveau sans retomber dans des redites. »

> Huysmans 1883, p. 85-123 ; Armand Silvestre, *La Vie moderne,* 24 avril 1880, p. 262 ; voir 1986 Washington, p. 494.

9 avril

Mort de l'écrivain Edmond Duranty. Zola et Degas sont nommés exécuteurs testamentaires. Degas ajoute à l'exposition le portrait de son ami décédé, et s'emploie le reste de l'année, à préparer une vente publique au profit de la compagne de Duranty, Pauline Bourgeois.

> Lettres Degas 1945, n°s XXIX et XXX, p. 57-59 ; Crouzet 1964, p. 402 ; lettre inédite à Guillemet, 6 janvier [1881], Paris, archives Durand-Ruel ; voir « Le portrait d'Edmond Duranty », p. 309.

Dans une lettre, la mère de Mary Cassatt reproche à Degas d'être responsable de l'échec du journal *Le Jour et la Nuit.*

> Mathews 1984, p. 150-151.

août

Le deuxième procès Abadie est ouvert. Degas assiste à une séance, où il esquisse les portraits des meurtriers.

> Reff 1985, Carnet 33 (coll. part., n° 4, p. 5v-6, 10v-11, 15v et 16).

septembre

Degas retarde son projet de vacances à Croissy à cause du travail et parce que sa gouvernante Sabine Neyt refuse de l'accompagner.

Dans une lettre à Halévy, il se plaint d'avoir toujours à peindre des scènes de ballet « car... le monde ne veut que ça de votre malheureux ami ».

> Lettres inédites à Ludovic Halévy, Paris, Bibliothèque de l'Institut.

hiver

Degas cherche d'autres marchands pour la vente de ses œuvres. Le 23 décembre, Pissarro écrit à Théodore Duret : « Degas a mis le siège devant [Adrien] Beugniet... »

> Lettres Pissarro 1980, n° 83, p. 140-141.

27 décembre

Pour la première fois en plus de six ans, Durand-Ruel achète une œuvre de Degas, un pastel de jockeys (stock n° 648). Il en achètera deux autres dans les mois qui suivront : *Loge de danseuse* (stock n° 766 ; fig. 116) et « Dans les coulisses. Chanteuse guettant son entrée » (stock n° 800 ; L 715, Paris, coll. part.).

> Journal, Paris, archives Durand-Ruel.

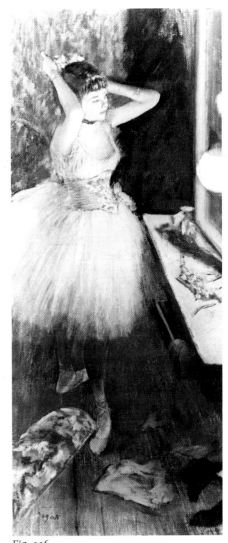

Fig. 116
Loge de danseuse, vers 1879,
pastel,
Cincinnati Art Museum, L 561.

1881

janvier

Zola étant retenu par les répétitions de *Nana*, Degas organise sans lui la vente Duranty. Il sollicite des dons d'œuvres d'art de divers artistes et en fournit lui-même trois, dont une version du portrait de Duranty (L 518 ; Washington, coll. part.), *La lorgneuse* (fig. 131), et le dessin d'une danseuse attachant son chausson (New York, M. et Mme Alexander Lewyt, repr. dans *Les Beaux-Arts illustrés*, 2ᵉ sér., III:10, 1879, p. 84). Zola écrit la préface du catalogue. La vente a lieu les 28 et 29 janvier, mais les résultats sont décevants. Degas achète un dessin de Menzel ayant appartenu à Duranty : la *Tête d'ouvrier éclairée en dessous* (repr. dans Edmond Duranty, « Adolphe Menzel », *Gazette des Beaux-Arts*, 2ᵉ pér., XXII:2, août 1880, p. 107).

Journal, Paris, archives Durand-Ruel.

24 janvier

Degas se trouve en désaccord avec Caillebotte sur le caractère que devraient avoir les expositions des Indépendants, et sur le choix d'exposants. Caillebotte écrit à Pissarro une longue lettre dans laquelle il critique vivement Degas et soutient que les expositions doivent être limitées au groupe impressionniste. Il ajoute : « Degas a apporté la désorganisation parmi nous. Il est très malheureux pour lui qu'il ait le caractère si mal fait. Il passe son temps à pérorer à la Nouvelle-Athènes ou dans le monde. Il ferait bien mieux de faire un peu plus de peinture. Qu'il ait cent fois raison dans ce qu'il dit, qu'il parle avec infiniment d'esprit et de sens sur la peinture, cela ne fait aucun doute pour personne (et n'est-ce pas là le côté le plus clair de sa réputation ?). Mais il n'est pas moins vrai que les véritables arguments d'un peintre sont sa peinture et qu'eût-il mille fois plus raison en parlant, il serait cependant bien plus dans le vrai en travaillant. Il allègue aujourd'hui des besoins d'existence qu'il n'admet pas pour Renoir et Monet. Mais avant ses pertes d'argent, était-il donc autre qu'il n'est aujourd'hui ? Demandez à tous ceux qui l'ont connu, à vous-même tout le premier. Non cet homme est aigri. Il n'occupe pas la grande place

qu'il devrait occuper par son talent et quoiqu'il ne l'avouera jamais il en veut à la terre entière. » Comme toujours, Pissarro reste fidèle à Degas, et Caillebotte se retire de l'exposition.

Marie Berhaut, *Caillebotte : sa vie et son œuvre,* La Bibliothèque des Arts, Paris, 1978, nº 22, p. 245-246.

2 avril

Ouverture de la *6ᵐᵉ Exposition de peinture,* 35 boulevard des Capucines. Degas présente quatre portraits, deux des trois physionomies de criminels rattachées au procès Abadie, une « Blanchisseuse » et la *Petite danseuse de quatorze ans* (cat. nº 227). Au moment du vernissage, cependant, la vitrine destinée à recevoir cette dernière œuvre, une sculpture, demeure vide. L'œuvre sera finalement exposée peu avant le 16 avril.

avril

De nombreux articles sont publiés avant que la *Petite danseuse* ne soit exposée, et certains critiques sont déconcertés par le nombre restreint d'œuvres présentées par Degas. L'arrivée de la sculpture déclenche une controverse : seuls Huysmans, Claretie, Nina de Villard et — chose étonnante — Paul de Charry y reconnaissent un chef-d'œuvre. Mantz réitère ses reproches de cruauté et Albert Wolff se montre plus cinglant que jamais : « Il est le porte-drapeau des indépendants. Il en est le chef ; on l'adule au café de la Nouvelle Athènes. C'est ainsi que M. Degas règnera jusqu'à la fin de sa carrière, dans un petit milieu ; plus tard, dans une vie meilleure, il planera... toujours comme une sorte de Père Éternel, Dieu des ratés. »

Huysmans 1883, p. 225-257 ; Jules Claretie, *Le Temps,* 5 avril 1881 (repr. avec de légères variantes dans *La Vie à Paris : 1881,* Victor Havard, Paris, 1881, p. 148-151 ; Villard 1881 ; Paul de Charry, *Le Pays,* 22 avril 1881 ; Paul Mantz, *Le Temps,* 23 avril 1881 ; Albert Wolff, *Le Figaro,* 10 avril 1881 ; voir aussi 1986 Washington, p. 494-495 ; des extraits de certains de ces comptes rendus sont cités dans Millard 1976, p. 119-126.

Degas et Faure

nos 68, 95, 98, 103, 122, 130, 158, 159, 256

Les premiers véritables contacts de Degas avec le commerce d'art ont eu lieu en 1872, avant son départ pour la Nouvelle-Orléans, lorsque, entre janvier et septembre, il a livré à Paul Durand-Ruel huit peintures[1]. L'intérêt considérable de Durand-Ruel pour l'artiste l'avait en fait conduit à acquérir aussi des œuvres de Degas provenant d'autres sources mais, malgré ses efforts pour vendre les peintures à Paris, Londres et Bruxelles, il ne réussira à se défaire que de deux d'entre elles en 1872[2]. La déception, bien compréhensible, de Degas se traduit dans une lettre à James Tissot : « Je veux apporter plusieurs tableaux à Londres... Durand-Ruel me prend tout ce que je fais, mais ne vend guère. Manet, toujours confiant, dit qu'il nous garde pour la bonne bouche[3]. »

Dans ses propres mémoires, qui sont parfois inexacts, Durand-Ruel fera observer, au sujet de cette période : « Degas... commença à me livrer une série de pastels et de tableaux qui n'excitèrent pas alors une très grande curiosité et que j'eus, pendant bien des années, beaucoup de difficulté à vendre, malgré leur prix très minime. Faure que je connaissais depuis longtemps, et avec lequel je m'étais lié pendant notre séjour à Londres, où nous habitions deux maisons voisines à Brompton Crescent, m'acheta quelques-uns de ces tableaux que je lui rachetai plus tard[4]. »

Jean-Baptiste Faure (1830-1914), un baryton célèbre, s'était fait une réputation de collectionneur d'œuvres de Delacroix, de Corot ainsi que des peintres de l'école de Barbizon. Ses goûts ayant étonnamment évolué sous l'influence de Durand-Ruel, il a commencé, en 1873, à acheter plusieurs peintures de Manet et des impressionnistes, rassemblant avec le temps une vaste collection de leurs œuvres. Son retour, longtemps retardé, à l'Opéra de Paris, aura lieu au moment où Degas se trouvait aux États-Unis. Et le propre retour de Degas à Paris coïncidera avec les premiers achats de ses œuvres par Faure, un moment important qui marquera le début d'une relation difficile où Degas ne se comportera pas, semble-t-il, avec sa rectitude coutumière. À partir de ce moment, et pour plusieurs années, Faure deviendra son client le plus assidu, en même temps que le fléau de son existence, et il en viendra à posséder onze peintures de l'artiste, soit la plus importante collection en France[5].

La question controversée des transactions entre Degas et Faure a été traitée brièvement par Marcel Guérin, qui a consulté les archives de Faure avant leur destruction pendant la Deuxième Guerre mondiale, et plus récemment par Anthea Callen, dans une longue dissertation inédite sur la collection Faure[6]. D'après Guérin :

Le célèbre chanteur Faure avait été mis en relations avec Degas par son ami Manet vers 1872. Il commanda alors à Degas un tableau représentant un examen ou classe de danse à l'Opéra... aujourd'hui dans la collection Payne, à New York... Il fut livré par Degas à Faure en 1874 au prix — élevé pour l'époque — de 5 000 francs...

Au même moment Degas exprima à Faure le désir de ne pas laisser en vente chez Durand-Ruel quelques tableaux qui s'y trouvaient et dont il n'était pas satisfait. Ces tableaux : l'Orchestre, le Banquier,... Chevaux au pré, Sortie du pesage, les Musiciens, la Blanchisseuse, furent en effet achetés par Faure à Durand-Ruel le 5 mars 1874 pour la somme de 8 000 francs. Faure rendit à Degas ses six tableaux et lui paya en plus une somme de 1 500 francs, moyennant quoi Degas s'engagea à lui faire quatre grandes toiles très poussées qui devaient avoir pour titres : les Danseuses roses, l'Orchestre de Robert le Diable, Grand Champ de courses, les Grandes Blanchisseuses.

Les deux premières toiles furent livrées par l'artiste en 1876 (l'Orchestre de Robert le Diable est aujourd'hui dans la collection Ionidès au musée de South Kensington). Quant aux deux autres... elles n'étaient pas encore livrées au début de 1887. Faure finit par perdre patience et intenta à Degas un procès qu'il gagna. Degas dut s'exécuter et livrer les tableaux[7].

Dans la mesure où les affirmations de Guérin peuvent être complétées ou corrigées d'après les faits rapportés dans la correspondance de Degas ou les archives Durand-Ruel, la suite des événements semble avoir été la suivante.

Le 25 avril 1873, Faure a acheté à Charles W. Deschamps, directeur de la succursale londonienne de Durand-Ruel, Aux courses en province (cat. no 95), et l'argent a été porté au compte de cette succursale[8]. Deux semaines plus tard, le 7 mai 1873, Faure achètera deux autres scènes de courses : Avant la course[9] (voir fig. 87), et Champ de courses, qui n'est plus identifiable[10]. Comme dans le cas du premier achat, les archives Durand-Ruel indiquent que la vente a eu lieu par l'intermédiaire de Deschamps, et la nature des paiements semble indiquer que les achats eurent lieu à Londres, avant le retour de Faure à Paris. Que ce fût par l'intermédiaire de Manet ou Stevens, ou, plus probablement, de Deschamps ou Durand-Ruel, l'artiste et Faure ne se sont sans doute pas rencontrés en 1872, mais après avril 1873 — à un moment donné au cours de cette dernière année, Faure a certainement commandé à Degas la première des deux scènes de ballet qu'il acquerra par la suite. En décembre 1873, retardé par la maladie subite de son père en Italie, l'artiste, depuis Turin, s'excusera auprès de Faure de ne pas avoir achevé ce tableau, non plus qu'une « bagatelle » — peut-être un éventail[11]. Comme le fera observer Guérin, la peinture — Examen de danse (cat. no 130) — a été achevée non sans difficulté plus tard[12].

Le 15 ou le 16 février 1874, Faure a acheté à Durand-Ruel, à Paris, une quatrième et dernière scène de courses de Degas, Le défilé, dit aussi Chevaux de course, devant les tribunes (cat. no 68), et c'est probablement vers cette époque que l'artiste a fait à Faure la proposition plutôt inhabituelle dont fait état Guérin : en échange de nouvelles œuvres, plus importantes, devant être peintes par l'artiste, Faure devait racheter à Durand-Ruel six œuvres dont Degas voulait reprendre possession. En fait, la manœuvre aurait été périlleuse même pour un peintre moins lent que Degas. Quoiqu'il en soit, le 5 ou le 6 mars 1874, Faure versait 8 800 francs à Durand-Ruel, soit presque l'équivalent du prix payé par le marchand pour les six œuvres, et l'artiste a récupéré ses peintures[13]. Paul-André Lemoisne a avancé l'hypothèse qu'un des tableaux, que Guérin intitule « le Banquier », qui se trouve inscrit sans titre dans les archives Durand-Ruel, était effectivement Bouderie[14] (cat. no 85). On peut par ailleurs établir que les cinq autres œuvres étaient Musiciens à l'orchestre (cat. no 98), la première version du Ballet de Robert le Diable (cat. no 103), Blanchisseuse (silhouette) (cat. no 122), Chevaux dans la prairie (L 289) ainsi que, fort probablement, La sortie du pesage[15] (L 107, Boston, Isabella Stewart Gardner Museum).

En promettant de peindre de nouveaux tableaux pour remplacer ceux qu'il avait récupérés, Degas s'engagera dans un long contrat qu'il aura de la peine à respecter. En octobre 1874, lorsque Faure menacera de quitter l'Opéra à cause de la hausse du prix des places aux représentations d'Adelina Patti, Degas s'inquiètera, dans une lettre à Deschamps, de l'entente qu'il avait conclue avec le chanteur : « Hélas, tout cela n'est pas bien bon pour la question des tableaux[16]. » Une lettre subséquente, adressée à Deschamps au début de décembre 1874, établit toutefois qu'au moins Examen de danse (cat. no 130) était achevé et livré, mais que Faure s'impatientait au sujet des autres peintures[17].

La question des nouvelles peintures, au nombre de cinq d'après les archives de Durand-Ruel — et non pas de quatre, comme l'affirme Guérin —, est obscurcie par l'absence de preuves au sujet de la date de livraison. Les œuvres sont toutefois identifiables. Par ordre à peu près chronologique, ce sont les Danseuses roses (voir fig. 181), la deuxième version du Ballet de Robert le Diable (cat. no 159), du Victoria and Albert Museum, Le champ de courses, jockeys amateurs du

Musée d'Orsay (cat. n° 157), la Repasseuse à contre-jour (cat. n° 256) de la National Gallery of Art, à Washington et Les blanchisseuses[18] (voir fig. 232). Parmi celles-ci, seule Danseuses roses n'est jamais mentionnée sous son titre dans la correspondance de Degas.

L'engagement de Degas envers Faure n'aurait pu se produire à un pire moment. Le décès de son père, en février 1874, celui de son oncle Achille, en février 1875, ainsi que les dettes importantes accumulées par son frère René, devaient précipiter la chute de la banque Dé Gas et placer l'artiste dans l'ingrate position de devoir peindre pour le commerce d'art à un moment où Durand-Ruel, accablé par ses propres revers financiers, ne pouvait plus l'aider. D'autre part, impatient de se faire une réputation, Degas voulait fournir à Deschamps, le marchand qui lui restait, des tableaux qui seraient exposés et mis en vente à Londres, où les perspectives paraissaient plus favorables qu'à Paris. Ses lettres à Deschamps et à Faure ressassent sans cesse ce conflit où, évidemment, les besoins immédiats de l'artiste l'emportent sur les commandes de Faure. Celui-ci s'absentait souvent, ce qui donnait à Degas une fausse impression de sécurité, alternant avec des crises de panique à la perspective du retour du chanteur. Une lettre à Tissot, écrite probablement en 1874, révèle que, de toute évidence, l'artiste avait bel et bien l'intention de livrer les tableaux à Faure, qui se trouvait à ce moment-là à Londres, mais qu'il n'y était pas encore parvenu : « Ma pointe à Londres n'est guère sûre. — Faure va bientôt revenir. — Ses tableaux ont peu marché. Je n'ai donc qu'à paraître assez honteux devant lui. — Je n'ose donc guère aller flâner hors d'ici. — Je comptais en allant à Londres lui apporter finies quelques choses à lui, que j'aurais montrées chez Deschamps pour la gloire (!). — Elles ne le sont pas[19]. »

Les mois — et les années — passant, Degas, dans ses lettres à Faure, se montrera de plus en plus contrit, expliquant les causes du retard. Dans une lettre de 1876, suite à un autre retour de Faure, Degas écrira, au sujet de son incapacité de livrer le Ballet de Robert le Diable (cat. n° 159) et Le champ de courses, jockeys amateurs (cat. n° 157): « J'ai dû gagner ma chienne de vie pour pouvoir m'occuper un peu de vous ; malgré la peur que j'avais tous les jours de votre retour, il fallait faire des petits pastels. Excusez-moi, si vous le pouvez encore faire[20]. »

Et, un an plus tard, dans une lettre écrite manifestement le 14 mars 1877, l'artiste répondra à une demande de Faure :

J'ai reçu fort tristement votre lettre. J'aime mieux vous écrire que vous voir.

Vos tableaux eussent été finis depuis longtemps si je n'étais pas obligé chaque jour de faire quelque chose pour gagner de l'argent.

Vous ne vous doutez pas des ennuis de toutes sortes dont je suis accablé.

C'est demain le 15, je vais payer quelque chose et j'aurai jusqu'à la fin du mois un peu de répit.

Je vais vous consacrer cette quinzaine presque absolument. Ayez encore la bonté d'attendre jusque-là[21].

Comme il n'y a aucune référence au Ballet de Robert le Diable (cat. n° 159) dans la correspondance échangée après 1876, on peut conclure que l'œuvre a été livrée au cours de cette année, et il en va sans doute aussi de même pour les Danseuses roses (voir fig. 181). La correspondance de 1876 et de 1877 indique toutefois que Le champ de courses, jockeys amateurs (cat. n° 157), La Repasseuse à contre-jour (cat. n° 256) et Les blanchisseuses (voir fig. 232) n'avaient pas encore été livrés. Au cours de cette période, Degas paraît avoir par ailleurs échangé des œuvres avec Faure, ainsi qu'en témoigne une lettre de Pissarro découverte par Theodore Reff[22]. Il n'y a curieusement pas trace d'autres contacts entre Degas et Faure de 1877 à 1886, mais il est difficile d'imaginer que Faure n'ait pas continué à presser l'artiste d'achever les tableaux. Toutefois, en 1881, Faure, qui achetait et vendait constamment des peintures décidera de se défaire de trois œuvres de Degas — Avant la course (voir fig. 87), acquis longtemps auparavant, ainsi que le Ballet de Robert le Diable (cat. n° 159) et Danseuses roses (voir fig. 181), soit précisément les deux tableaux que l'artiste avait peints pour lui quelques années plus tôt[23]. La réaction de Degas à la vente demeure inconnue, mais il y a lieu de se demander si elle n'a pas influé sur la livraison des autres œuvres.

En 1887, le ton des lettres de l'artiste n'avait pas changé. Répondant à un autre appel pressant de Faure le 2 janvier de cette même année, Degas expliquera :

Il m'est de plus en plus pénible d'être votre débiteur. Et si je ne fais pas cesser ma dette, c'est qu'il m'est difficile de le faire. Cet été je me suis remis à vos tableaux, surtout à celui des chevaux et j'espérais le mener vite à sa fin, mais un certain Mr. B. a jugé à propos de me laisser sur le dos un dessin et un tableau qu'il avait eu la bonté de me commander. En plein été, cette perte sèche de 3.000 francs m'a fort accablé. Il a fallu laisser tous les objets de M. Faure pour en fabriquer qui me permettent de vivre. Je ne puis travailler pour vous que dans mes loisirs et ils sont rares. Les jours sont courts, ils vont grandir peu à peu, et on pourra revenir à vous, si on gagne un peu d'argent. On pourrait entrer dans de plus longues explications. Celles que je vous donne sont les plus simples et les plus irréfutables.

Je vous prie donc d'avoir encore de la patience, j'en aurai dans l'achèvement de choses qui doivent dévorer gratuitement mon pauvre temps et que le goût et le respect de mon art m'empêchent de négliger[24].

D'après Guérin, Faure a engagé des poursuites contre Degas pour l'amener à lui livrer les tableaux commandés. Aucun document lié à un procès n'a toutefois été retrouvé, ce qui laisse supposer que l'affaire a été réglée à l'amiable. Degas a certainement livré les œuvres, car elles figureront plus tard dans la collection de Faure. Curieusement, le 14 février 1887, soit au moment où les événements allaient se précipiter, Faure, regrettant peut-être d'avoir vendu la deuxième version du Ballet de Robert le Diable, achètera la première version (cat. n° 103) de cette peinture[25].

Le dernier chapitre des relations entre Degas et Faure se déroulera au cours des années 1890, lorsque le collectionneur se défera de toutes les œuvres de l'artiste qu'il possédait. Le 2 janvier 1893, Faure vendra en effet à Durand-Ruel, en réalisant un très beau profit, cinq des sept œuvres qu'il avait encore en sa possession : Le défilé (cat. n° 68), Aux Courses en province (cat. n° 95), Le champ de courses, jockeys amateurs (cat. n° 157), Repasseuse à contre-jour (cat. n° 256) et Les blanchisseuses[26] (voir fig. 232). Un an plus tard, le 31 mars 1894, la première version du Ballet de Robert le Diable (cat. n° 103) subira le même sort[27]. Et, au milieu de février 1898, il se défera de sa dernière œuvre de Degas, Examen de danse (cat. n° 130), la première de ses commandes[28]. Lorsque, en 1902, Faure publiera la Notice sur la Collection J.-B. Faure, qui comporte une description de ses remarquables tableaux, Degas sera le seul grand peintre moderne visiblement absent du catalogue[29].

1. Par ordre d'achat, ces œuvres étaient les suivantes : janvier, Classe de danse (stock n° 943/979, « Le foyer de la danse »), cat. n° 106 et Ballet de Robert le Diable (stock, n° 978, « L'orchestre de l'Opéra »), cat. n° 103 ; avril, Avant la course (stock n° 1332, L 317) et Chevaux dans la prairie (stock n° 1350, « Chevaux dans un pré », L 289) ; juin, Jument et poulain (stock n° 1724, non identifié) ; août, Foyer de la danse à l'Opéra (stock n° 1824, « La leçon de danse »), cat. n° 107 ; septembre, Aux Courses en province (stock n° 1910, « La voiture »), cat. n° 95 et Le défilé (stock n° 2052, « Avant la course »), cat. n° 68. Le prix payé pour Classe de danse (cat. n° 108) n'est pas connu, mais l'œuvre, qui était évaluée à 1 000 francs, sera éventuellement vendue à Brandon pour 1 200 francs. Les sept autres tableaux ont été vendus par Degas pour une somme globale de 8 100 francs, Foyer de la danse à l'Opéra (cat. n° 107) ayant obtenu le prix le plus élevé, soit 2 500 francs.

2. Au marchand Reitlinger, Le faux départ (stock n° 1128, « Courses au Bois de Boulogne »), fig. 69, en février, et Bouderie (stock n° 1156, « Le Banquier », cat. n° 85), en mars 1872 ; au collectionneur Ferdinand Bischoffsheim, La sortie du pesage (stock n° 1367, peut-être, L 107, Boston, Isabella Stewart Gardner Museum). Les seuls tableaux que Durand-Ruel ait vendus en 1872 sont Classe de danse (cat. n° 106), acheté

par Brandon, et *Le foyer de la danse à l'Opéra* (cat. n° 107), acquis en décembre 1872 par Louis Huth.

3. Degas, Paris, à James Tissot, Londres, s.d., Paris, Bibliothèque Nationale. Cette lettre est publiée en traduction anglaise et datée de « 1873 ? » par Marguerite Kay dans Degas Letters 1947, n° 8, p. 34. D'après son contenu, la lettre devrait être datée de l'été de 1872, soit au moment où la première version du *Ballet de Robert le Diable* (cat. n° 103) a été envoyée par Durand-Ruel à Londres pour y être exposée.

4. « Mémoires de Paul Durand-Ruel », dans Venturi 1939, II, p. 194.

5. Selon Anthea Callen, Faure possédait en tout seize œuvres de Degas, ce qui n'est pas le cas ; voir Anthea Callen, « Faure and Manet », *Gazette des Beaux-Arts,* LXXXIII : 1262, mars 1974, p. 174-175, n. 5.

6. Voir Guérin dans Lettres Degas 1945, p. 31-32, n° 1 ; Callen 1971, *passim* et n°s 190-205, et Anthea Callen, « Faure and Manet », *Gazette des Beaux-Arts,* LXXXIII : 1262, mars 1974, p. 175-178.

7. Lettres Degas 1945, n° V, p. 31-32, n. 1.

8. Voir le journal de Durand-Ruel (stock n° 1910), « La voiture ». La même identification est reprise dans Callen 1971, au n° 191.

9. *Avant la course* paraît dans le journal et le livre de stock de Durand-Ruel, en 1872 et en 1873, au stock n° 1332 (le numéro est toujours inscrit au dos de l'œuvre). Lorsqu'elle sera vendue par Faure à Durand-Ruel en 1881, sous le titre « Jockeys », elle sera inscrite au dépôt n° 3059 et au stock n° 870 dans le brouillard, et elle figure aussi, sans titre, au journal et dans le livre de stock. Elle est cataloguée dans Callen 1971 sous ce dernier titre (n° 201A, « Jockeys ») ; Callen formule l'hypothèse qu'il s'agit de la peinture de la National Gallery of Art, à Washington.

10. Le *Champ de courses,* non identifié, recevra chez Durand-Ruel le stock n° 2673 lorsqu'il sera réexpédié de Bruxelles, à la suite d'un échange, le 15 mars 1873. Il figure avec ce numéro dans le journal, le livre de stock et le brouillard, mais il n'a pas été catalogué par Callen.

11. Degas, Turin, à Faure, s.d., mais daté par Guérin de décembre 1873 dans Lettres Degas 1945, n° V, p. 31-32. Le texte est cité dans la Chronologie de la présente partie. « L'*Examen de danse* (1874) et *La classe de danse* (1873-1876) », p. 234.

12. Pour cette question, voir « L'*Examen de danse* (1874) et *La classe de danse* (1873-1876) », p. 234.

13. La date n'est pas claire. Dans le journal de Durand-Ruel, on lit le 5 mars tandis que dans le brouillard, la date indiquée est le 6 mars. Faure n'a pas conservé ces peintures puisque Degas les avait en mains après 1874. Il en vendra trois une deuxième fois à Durand-Ruel : voir cat. n°s 103, 85 et 122 ; Degas a donné *Chevaux dans la prairie* (L 289) à Tissot, qui le vendra à Durand-Ruel le 11 ou le 12 mars 1890 (stock n° 2654) ; *Musiciens à l'orchestre* (cat. n° 98), propriété à un certain moment de Bernheim-Jeune, sera achetée par Durand-Ruel le 11 octobre 1899 (elle figure dans le livre de stock de New York sous le n° 2285) ; *La sortie du pesage* (L 107) se trouvait dans l'atelier de l'artiste au moment de sa mort.

14. Voir Lemoisne [1946-1949], I, p. 83, et Reff 1976, p. 118. Cette œuvre figure dans Callen 1971, n° 193, avec la même identification. Cependant, Henri Loyrette précise que l'on ne dispose pas de preuves qui permettent de faire une telle identification.

15. Deux des œuvres, *La sortie du pesage* et *Chevaux dans la prairie,* ont la même identification (réelle ou proposée) dans Callen 1971, n°s 200A et 203A. Les raisons de l'identification du *Ballet de Robert le Diable* et de *Musiciens à l'orchestre* (Callen 1971, n°s 204A et 205A, non identifiés) sont données dans l'historique des cat. n°s 103, et 98 ; il en va de même pour *Blanchisseuse* (cat. n° 122) identifié de façon hypothétique dans Callen 1971, n° 202A, comme étant *Repasseuse* (cat. n° 258). Karen Haas, de l'Isabella Stewart Gardner Museum, à Boston, qui a généreusement consenti à retirer le cadre de *La sortie du pesage,* a confirmé qu'aucun numéro de stock n'est inscrit au dos ni sur le cadre.

16. Degas, Paris, à Charles W. Deschamps, Londres, le 23 octobre 1874, inédit, Paris, Institut Néerlandais. L'année peut être déduite d'après le contenu de la lettre.

17. Degas, Paris, à Charles W. Deschamps, Londres, daté du « lundi » seulement mais pouvant être daté de décembre 1874 (le texte dactylographié de la lettre a été gracieusement communiqué à l'auteur par John Rewald). En ce qui concerne la datation de la lettre, voir « L'*Examen de danse* (1874) et *La classe de danse* (1873-1876) », p. 234.

18. Ces œuvres sont identifiables dans le brouillard, le journal et le livre de stock, au moment de la vente faite ultérieurement par Faure à Durand-Ruel. Callen a identifié quatre des cinq œuvres dans Callen 1971, aux n°s 195-198. *Danseuses roses* (voir fig. 181) figure au n° 199A, sans identification.

19. Degas, Paris, à James Tissot, Londres, daté du « lundi » seulement, Paris, Bibliothèque Nationale. Cette lettre est publiée en traduction anglaise dans Degas Letters 1947, n° 14, p. 41-42. Sur la foi du texte, la lettre doit dater de 1874.

20. Degas à Faure, estampillé « 1876 » (ou ainsi daté par Guérin ?), dans Lettres Degas 1945, n° XI, p. 39.

21. Degas à Faure, estampillé « mars 1876 », dans Lettres Degas 1945, n° XII, p. 40.

22. Lettre de Camille Pissarro à Degas, datée par Janine Bailly-Herzberg de 1876, au sujet d'une peinture de Pissarro que Degas a échangée avec Faure. Voir Lettres Pissarro 1980, n° 45, p. 101, n. 1.

23. Inscrit dans le brouillard, le livre de stock et le journal de Durand-Ruel comme acquis le 28 février 1881 (stock n°s 869, 870 et 871).

24. Degas à Faure, 2 janvier 1887, dans Lettres Degas 1945, n° XCVII, p. 123-124.

25. Vente à Faure inscrite dans le journal de Durand-Ruel, le 14 février 1887, sous le stock n° 2981, où l'œuvre est intitulée à tort « Le concert, le ballet de Guillaume Tell ».

26. Inscrits dans le journal et le livre de stock de Durand-Ruel comme acquis le 2 janvier 1893 (stock n°s 2564-2568). Au sujet de cette vente, Degas écrira à son beau-frère Henri Fevre, le 18 juin 1893 : « Des gens, après avoir gardé longtemps des tableaux de moi, se mettent à les revendre et en bénéfices sérieux. Cela ne me met pas cinq francs en poche. » Voir Fevre 1949, p. 97.

27. Vente inscrite dans le journal et le livre de stock de Durand-Ruel, le 31 mars 1894, sous le stock n° 2981.

28. Vente inscrite dans le livre de stock de Durand-Ruel, le 19 février 1898, où l'œuvre est intitulée « Le foyer de la danse » (stock n° 4562).

29. *Notice sur la Collection J.-B. Faure, suivi du Catalogue des Tableaux formant cette Collection,* Paris, 1902.

Blanchisseuse (silhouette)

1873
Huile sur toile
54,3 × 39,4 cm
Signé en bas à gauche *Degas*
Au dos, deux étiquettes de Durand-Ruel (*DR 1204 oass/La repasseuse* et *DR 2039 moass/La repasseuse*) ; sur le châssis, estampille Durand-Ruel *3132*
New York, The Metropolitan Museum of Art. Legs de Mme H.O. Havemeyer, 1929. Collection H.O. Havemeyer (29.100.46)

Lemoisne 356

Visitant l'atelier de Degas le 13 février 1874, Edmond de Goncourt admira plusieurs peintures représentant des blanchisseuses et des repasseuses, et, plus tard, dans la version éditée de son journal, il attribuera le modernisme de ces œuvres à la popularité de *Manette Salomon,* le roman qui, écrit en collaboration avec son frère, était paru en 1867[1]. L'inverse devait se produire avec Émile Zola, qui décrira l'atelier d'une repasseuse dans *l'Assommoir,* publié d'abord en feuilleton en 1876, puis édité en 1877. Jules Claretie écrira en 1877 que Degas « a étudié, comme M. Zola, les blanchisseuses — et si bien que l'auteur de *L'Assommoir* lui dit : — « J'ai tout bonnement décrit, en plus d'un endroit, dans mes pages, quelques-uns de vos tableaux. » Et c'était encore là, pour ainsi dire, travailler d'après nature[2]. »

Malgré une certaine confusion qui entoure la chronologie des premières peintures de Degas sur le thème de la repasseuse, on peut affirmer avec certitude qu'Edmond de Goncourt n'a pu voir cette *Blanchisseuse* ; si le style ne permet aucunement de dater l'œuvre des environs du voyage de l'artiste à la Nouvelle-Orléans, on sait à tout le moins qu'elle existait le 6 juin 1873, puisque Degas l'a vendue ce jour-là à Durand-Ruel pour la somme plutôt élevée de 2 000 francs[3]. Il s'agit peut-être de la « Parisian Laundress », exposée à la galerie londonienne de Durand-Ruel à l'hiver 1873-1874 ; on sait d'autre part que, en mars 1874, le tableau faisait partie des six œuvres que Degas a recouvrées de Durand-Ruel grâce à l'aide de Jean-Baptiste Faure. L'examen technique de l'œuvre démontre que la surface entourant les bras a été retravaillée, ce qui laisse supposer que l'artiste a voulu récupérer son tableau parce qu'il en était insatisfait. Quoi qu'il en soit, il est presque certain qu'elle figurait parmi les cinq repasseuses et blanchisseuses présentées par Degas à la deuxième exposition impressionniste, en 1876.

Malgré les dimensions modestes, l'artiste traite le sujet avec une ampleur qui défie le format de la toile. Conçue en dehors des limites de la peinture de genre, il s'agit là de la

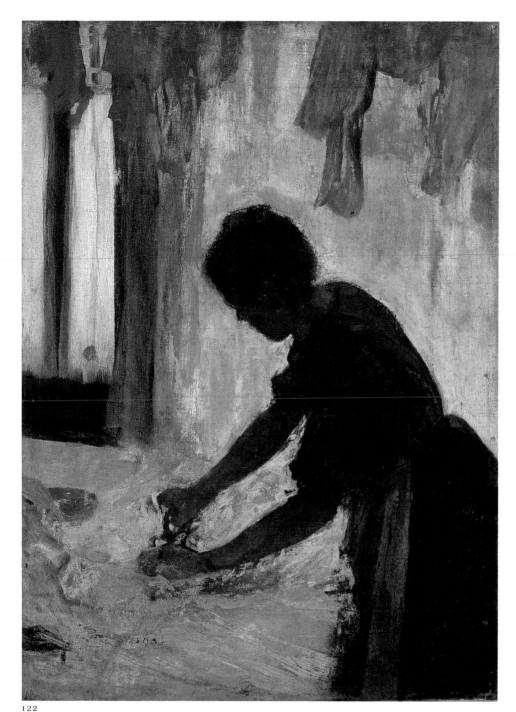

122

graphe de Zola qui pourrait bien passer pour une description de la peinture du Metropolitan Museum of Art.
3. Journal de Durand-Ruel (stock n° 3132) ; le numéro de stock est inscrit sur l'armature.

Historique

Acquis de l'artiste par Durand-Ruel, Paris, 6 (ou 14) juin 1873, 2 000 F (stock n° 3132) ; transmis à Durand-Ruel, Londres, hiver 1873 ; rendu à Durand-Ruel, Paris ; acquis pour l'artiste par Jean-Baptiste Faure, Paris, 5 ou 6 mars 1874, 2 000 F ; revendu par l'artiste à Durand-Ruel, Paris, 29 février 1892, 2 500 F (stock n° 2039) ; déposé chez Bernheim-Jeune, Paris, 3 novembre 1893 ; rendu à Durand-Ruel, Paris, 13 février 1894 ; vendu à Durand-Ruel, New York, 4 octobre 1894 (stock n° 1204) ; acquis par H.O. Havemeyer, New York, 18 décembre 1894, 2 500 F ; coll. Mme H.O. Havemeyer, New York, de 1907 à 1929 ; légué par elle au musée en 1929.

Expositions

? 1876 Paris, n° 49 (« Blanchisseuse silhouette ») ; 1876, Londres, 168 New Bond Street, ouverture le 3 novembre, *Seventh Exhibition of the Society of French Artists*, n° 80 (« The Parisian Laundress ») ; 1915 New York, n° 26 (daté de 1880) ; 1930 New York, n° 56 ; 1944, Richmond, Virginia Museum of Fine Arts, 16 janvier-13 février, *Masterpieces of Nineteenth Century French Painting*, n° 22 ; 1977

Fig. 117
Repasseuse, vers 1873
fusain,
coll. part., III:269.

plus sobre et de la plus noble des premières représentations de repasseuses, où l'atmosphère légèrement tragique n'est atténuée que par les merveilleux effets de lumière. Dans une étude au fusain de la figure (fig. 117), mise au carreau pour être reportée, la repasseuse est de la même dimension que dans la peinture (qui conserve par ailleurs des traces de carreaux correspondant à ceux de l'étude). Tout semble indiquer qu'un dessin inédit à la mine de plomb (dans une collection particulière française), dont la composition est presque identique à celle de la *Blanchisseuse*, serait

une étude préparatoire. On y remarque même des corrections au format de la composition, à droite et au bas, qui correspondent à la solution adoptée dans la peinture.

1. Voir Journal Goncourt 1956, II, p. 968, n° 1, où il est noté que la référence à *Manette Salomon* apparaît pour la première fois dans la version du Journal publiée en 1891.
2. Claretie 1877, p. 1. Theodore Reff, qui ne souscrivait guère à l'idée d'une influence directe de Degas sur Zola, et vice versa, a néanmoins publié une analyse particulièrement approfondie des repasseuses (Reff 1976, p. 168), citant un para-

New York, n° 14 des peintures, repr. ; 1979 Édimbourg, n° 70, repr. (daté d'avant 1872) ; 1986 Washington, n° 26, repr. (coul.).

Bibliographie sommaire

Havemeyer 1931, p. 112, repr. ; Burroughs 1932, p. 142, repr. ; Mongan 1938, p. 301 ; Lemoisne [1946-1949], I, p. 87, II, n° 356 (daté de 1874 env.) ; New York, Metropolitan 1967, p. 77-78, repr. ; Minervino 1974, n° 368 ; Erich Steingräber, « La repasseuse. Zur frühesten Version des Themas von Edgar Degas », *Pantheon*, XXXII, janvier-mars 1974, p. 51-53, n. 17, fig. 3 ; Reff 1976, p. 166-168, 321 n. 68, fig. 118 ; Roberts 1976, fig. 30, p. 35 (daté de 1872 env. dans le texte, mais de 1874 dans la

légende) ; Moffett 1979, p. 10, fig. 16 (coul.) ; 1980, Cleveland, The Cleveland Museum of Art, 12 novembre 1980-18 janvier 1981/New York, The Brooklyn Museum, 7 mars-10 mai/Saint Louis, The Saint Louis Art Museum, 23 juillet-20 septembre/Glasgow, Glasgow Art Gallery and Museum, 5 novembre 1981-4 janvier 1982, *The Realist Tradition : French Painting and Drawing 1830-1900* (cat. de Gabriel P. Weisberg), p. 69 ; Keyser 1981, p. 40 ; 1984 Tübingen, au nº 88 ; Moffett 1985, p. 72, 250, repr. (coul.) p. 73 (daté de 1874 env.) ; Lipton 1986, p. 117-118, 135, 140, 143, fig. 68 ; Weitzenhoffer 1986, p. 98, pl. 49.

Les répétitions d'un ballet sur la scène

nos 123-127

Dès qu'on sut qu'il existait trois versions très proches de la même composition représentant la répétition d'un ballet sur la scène, on chercha à les intégrer dans une suite logique. Le fait que la plus grande de ces versions — la Répétition d'un ballet sur la scène (cat. nº 123) du Musée d'Orsay, à Paris, unique en son genre puisque peinte en camaïeu — ait été exposée par Degas à la première exposition impressionniste, en 1874, n'a jamais été mis en question. Tous les experts ont daté avec raison la peinture d'avant avril 1874. La datation des autres versions, légèrement plus petites et conservées toutes deux au Metropolitan Museum of Art, à New York, demeure cependant incertaine.

Les deux œuvres du Metropolitan Museum sont sur papier et, comme l'a démontré Ronald Pickvance, chacune est exécutée sur un dessin à l'encre tout à fait inhabituel, dont l'un est plus précis. Les deux œuvres furent achevées au moyen de procédés différents : Répétition d'un ballet sur la scène (cat. nº 124) fut peinte à l'essence — c'est-à-dire de la peinture à l'huile diluée à la térébenthine —, tandis que La répétition sur la scène (cat. nº 125) fut travaillée au pastel avec, peut-être, un peu de gouache[1]. Jusqu'ici on ne s'est entendu que sur un point : le pastel, d'un traitement plus libre, a été considéré par tous comme la dernière version de la série. Paul-André Lemoisne, sensible aux différences stylistiques entre les versions à l'essence et au pastel, a daté la peinture à l'essence des environs de 1876, en avançant qu'il s'agit d'une « répétition » exposée par Degas en 1877, et a attribué une date plus tardive au pastel, soit vers 1878-1879[2]. Lillian Browse a resserré la chronologie en datant la peinture à l'essence des environs de 1874-1875, la rapprochant ainsi de la version du Musée d'Orsay, et a avancé que le pastel fut l'œuvre exposée en 1877, le datant donc des environs de 1876-1877[3].

Cette chronologie hypothétique fut revue avec des résultats des plus intéressants en 1963, lorsque Pickvance publia un important article sur la datation des premières œuvres de Degas sur le thème de la danse[4]. En ce qui concerne les trois tableaux sur le thème des répétitions, il signala que George Moore avait déclaré dès 1891 que la version à l'essence maintenant à New York, à l'époque propriété de Walter Sickert, recouvrait un dessin que l'artiste avait réalisé pour une gravure devant être publiée dans l'Illustrated London News, dessin qui avait été rejeté. Pickvance a relié les deux compositions de New York aux tentatives de Degas, en 1873, de se faire une réputation en Angleterre. Il a conclu que le dessin plus achevé que recouvre la peinture à l'essence est en fait le modèle que Degas avait soumis pour qu'il fût publié, alors que le dessin à l'encre, d'une exécution plus libre, se trouvant sous le pastel, est la copie qu'il conserva de l'œuvre envoyée à Londres. Comme la version du Musée d'Orsay contient des repentirs qui attestent la suppression de plusieurs figures et que, de l'avis de Pickvance, la composition était à l'origine plus proche du dessin à l'encre que recouvre le tableau à l'essence, il modifia la chronologie généralement admise : l'artiste aurait d'abord exécuté, en 1873, le tableau à l'essence sur le dessin conçu à l'origine pour l'Illustrated London News ; ensuite la grisaille, peinte avant avril 1874 à l'aide d'un ensemble de dessins préparatoires exécutés spécialement en vue du tableau ; et enfin le pastel, réalisé sur la copie présumée du dessin à l'encre, et que Pickvance date « au plus tard de 1874 ».

La précision inhabituelle du dessin à l'encre sous-jacent à la version à l'essence suggère incontestablement une certaine parenté avec l'idée d'une gravure[5]. Le décor et les personnages sont délinées avec soin, et les tons, indiqués par des hachures serrées. Le détail est remarquable — examinés à l'infra-rouge, même les ongles des doigts du maître de ballet sont visibles. Le dessin sous le pastel est d'une nature différente : il est fait surtout de contours, réglés dans le cas du décor architectural, et le rendu, plus libre, montre des hésitations, particulièrement chez les deux danseuses de droite. L'artiste se contenta de hachurer la figure du maître de ballet ainsi que les danseuses de gauche. La qualité et le caractère de ce dessin attestent qu'il ne s'agit pas d'une copie, comme l'indique Pickvance, mais plutôt d'une ébauche de la composition qui fut reprise et poussée dans le dessin plus achevé sous la peinture à l'essence.

Si les dessins à l'encre qui servent de fond aux œuvres de New York sont considérés à juste titre comme des tentatives uniques dans l'œuvre de l'artiste, on n'a guère souligné le caractère tout aussi inhabituel du tableau de Paris. Il s'agit de la seule grisaille de tout l'œuvre de Degas, et aucun motif d'ordre esthétique n'a été proposé pour ce choix. Traditionnellement, les peintres exécutaient en camaïeu des modèles destinés à la gravure, l'absence de couleurs permettant au graveur de se concentrer sur les tonalités. Comme cette tradition survécut intacte jusqu'au XIXe siècle, on peut conclure que la peinture fut exécutée dans le but de jouer ce rôle ; en effet, sa nature exceptionnelle ne peut s'expliquer que dans cette perspective.

Le grand nombre de dessins reliés aux trois œuvres, une vingtaine de feuilles, où on trouve aussi bien de simples croquis que des études poussées à l'essence ou au fusain, témoigne notamment de la genèse complexe de la composition. Bon nombre de ces études sont des variantes des figures. La danseuse à l'extrême droite, par exemple, figure dans deux dessins à la mine de plomb, dans l'un avec plusieurs autres danseuses (III:401) et dans l'autre avec la danseuse sur pointes qui fut finalement placée à côté d'elle (IV:276.c). La danseuse aux deux bras sur la nuque fut étudiée à la mine de plomb dans un sens (IV:276.a) et, dans l'autre sens, dans le magnifique dessin à l'essence faisant partie de la présente exposition (cat. nº 127). Détail encore plus intéressant, il semble également que l'artiste tenta de regrouper les figures, ce que laisse supposer une feuille (III:267) où l'artiste dessina au recto une première pensée pour les deux danseuses de l'extrême gauche (l'une les bras derrière le dos, l'autre un bras sur le décor). Au verso de la feuille, se trouve une idée alternative pour les danseuses au centre de la composition (l'une assise, l'autre ajustant son chausson).

Ainsi que le fait observer Pickvance, un deuxième ensemble d'études au fusain rehaussées à la craie représente six des principales danseuses soigneusement dessinées une seconde fois sous un éclairage identique à celui du tableau du Musée d'Orsay. Chaque dessin présente des différences plus ou moins grandes avec le prototype à la mine de plomb, au fusain ou à l'essence, mais dans deux cas l'écart est important et peut obliger à réviser la séquence des œuvres. La danseuse avec les bras sur la nuque fut encore une fois réorientée, cette fois vers la droite (II:331). La pose originale de la deuxième danseuse à partir de la droite fut également transformée. Dans un fusain antérieur (III:115.1), sa main droite touchait son épaule gauche ; dans la version révisée, le bras fut abaissé, et c'est la position qui fut adoptée dans les trois versions de la composition. L'attention particulière donnée à la lumière et le fait que ces études reprennent l'ensemble d'études antérieures amenèrent Pickvance à conclure qu'elles furent exécutées après le premier groupe d'études, et spécifiquement pour la grisaille au Musée d'Orsay. L'ordre des événements semble toutefois avoir été légèrement différent.

Le dessin à l'encre sous le pastel de New York, qui, selon Pickvance, serait une copie, a une particularité révélatrice : la danseuse sur

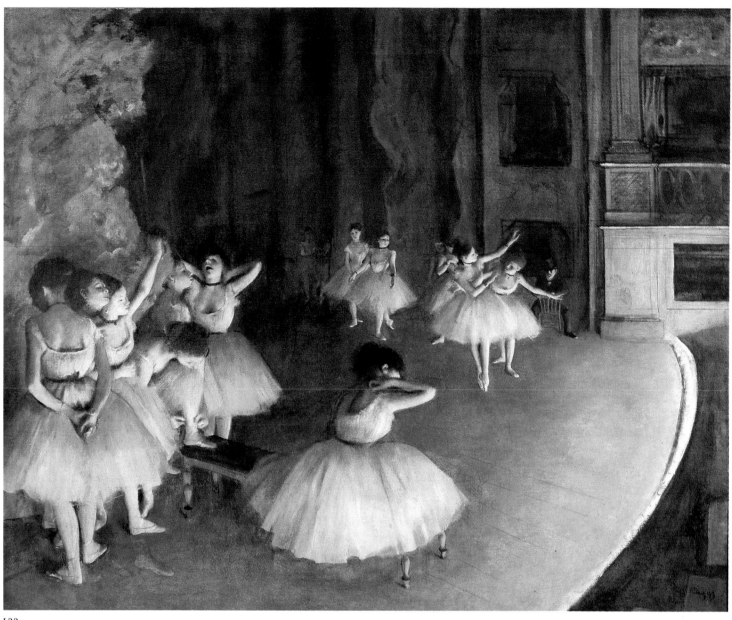

123

pointes, la deuxième à partir de la droite, fut, tel que noté précédemment, dessinée à l'origine le bras droit levé, comme dans le fusain le plus ténu (III : 115.1), mais fut corrigée à l'encre en fonction du dessin plus poussé où le bras est abaissé (I : 114). Le dessin à l'encre que recouvre le tableau à l'essence présente la figure dans la pose révisée, sans trace de transformations. En outre, dans les deux dessins à l'encre, un profil, qu'on ne retrouve que dans un des dessins présumés ultérieurs (IV : 244), apparaît de derrière le décor, près de la danseuse qui a les bras sur la nuque. Il serait donc tentant de suggérer une séquence différente.

Diverses études à la mine de plomb, au fusain et à l'essence furent exécutées pour les figures. L'artiste réalisa un premier dessin à l'encre, celui qui se trouve sous le pastel, afin d'établir les grandes lignes de la composition

et de vérifier s'il était possible d'en faire une gravure. La deuxième série, plus poussée, de dessins au fusain et à la craie existait déjà ou fut exécutée à la même époque. Un deuxième dessin à l'encre, plus précis, suivit — celui qui servit de fond au tableau à l'essence, qui visait à donner une meilleure idée encore de ce que serait la gravure. L'artiste peignit ensuite la composition en grisaille pour servir de modèle à la gravure, mais il la modifia en cours de route — différents personnages, notamment le maître de ballet et l'homme assis à l'extrême droite, furent effacés, et le groupe de danseuses, à gauche, fut légèrement transformé.

Cette question est en fait double, puisqu'elle concerne aussi bien les dessins à l'encre que les peintures achevées dont ceux-ci constituèrent la base. Or le travail n'eut pas lieu simultanément. Il est fort possible que

Degas ait soumis le dessin à l'encre plus précis à l'Illustratred London News, pas nécessairement pour être gravé, mais pour montrer à quoi ressemblerait la gravure, et il serait intéressant de savoir si cela eut lieu au cours d'un des voyages hypothétiques de l'artiste à Londres en 1873-1874. Cependant, en avril 1874, la grisaille, achevée, appartenait déjà à Gustave Mulbacher, dont il aurait dû obtenir l'autorisation pour la publication de la gravure. La tentative de publication dut donc avoir lieu avant cette date. Le moment où les deux dessins à l'encre furent recouverts de peinture est plus problématique. Il est question pour la première fois de la version à l'essence (cat. nº 124) lorsqu'elle fut exposée et vendue à Londres, en 1876. La répétition sur la scène (cat. nº 125) au pastel appartenait à Ernest May, qui n'acheta apparemment pas d'œuvres de Degas avant 1878-1879. Une

liste des tableaux que Degas comptait présenter à une exposition projetée sur le thème de la danse, qui devait avoir lieu tout probablement en 1875, comprend une « Répétition sur la scène » (n° 1) et une œuvre (n° 2) pour laquelle figure cette curieuse note : « id[em] en renversé[6] ». Cela indique qu'au moins un des tableaux sur le thème des répétitions existait à ce moment, probablement la version à l'essence, mais on ne peut déterminer quelle était la version « en renversé ».

Les différences d'ordre stylistique soulignées par Pickvance et d'autres entre les trois versions laissent en fait supposer que le pastel suivit la version à l'essence. Si tel est le cas, il est tentant de modifier la chronologie et de placer la grisaille en premier, en 1873-1874, le tableau à l'essence peu après, peut-être en 1874, et le pastel en dernier. Il reste encore à déterminer si le pastel peut en fait être daté aussi de 1874.

1. Pickvance 1963, p. 260.
2. Lemoisne [1946-1949], II, n°s 340, 400 et 498.
3. Browse [1949], n°s 28, 30 et 31.
4. Voir Pickvance 1963, p. 259-263, pour une étude de toute la question.
5. L'auteur s'est beaucoup inspiré des rapports d'examen des deux œuvres du Metropolitan Museum préparés par Anne Maheux et Peter Zegers, restaurateurs chargés de l'étude des pastels de Degas pour le compte du Musée des beaux-arts du Canada.
6. Voir Reff 1985, Carnet 22 (BN, n° 8, p. 203), où il est dit que l'exposition devait avoir lieu en 1874. Pour des arguments concernant la date plus probable de 1875, voir cat. n° 139.

123

Répétition d'un ballet sur la scène

1874
Huile sur toile
65 × 81 cm
Signé en bas à droite *Degas*
Paris, Musée d'Orsay (RF 1978)

Lemoisne 340

Exposée une seule fois en France, en 1874, avant d'entrer au Louvre, en 1911, avec la donation Camondo, cette peinture contribua pourtant à établir l'incomparable réputation de dessinateur de Degas. Giuseppe De Nittis, qui la vit, rue Laffitte, lors de l'installation de la première exposition impressionniste de 1874, écrivit six semaines plus tard à son ami Enrico Cecioni : « puisque je revois en pensée les œuvres afin de vous les décrire, je me rappelle un dessin qui devait être une répétition de danse sous l'éclairage de la rampe, et je vous assure qu'il est extrêmement beau : les robes

de mousseline sont si diaphanes et les mouvements si véridiques qu'il faut le voir pour s'en faire une idée ; le décrire est impossible[1]. »

Comme De Nittis, les critiques virent dans cette œuvre un dessin plutôt qu'une peinture : Philippe Burty la décrivit dans son compte rendu de l'exposition comme « un dessin au bistre, des plus remarquables ». Ernest Chesneau écrivait pour sa part : « Rien de plus curieux que cette expression pittoresque du traversement des lumières et des ombres, causé par l'éclairage de la rampe. M. de Gas la traduit avec une conscience amusante et charmante. J'ajoute qu'il dessine d'une façon précise, exacte, sans autre parti-pris que celui de la fidélité scrupuleuse... sa couleur est un peu sourde, en général[2]. »

L'idée que Degas n'était pas un véritable coloriste mais avant tout un dessinateur étant apparue au milieu des années 1870, on se demande jusqu'à quel point elle aurait pu, par méprise, être influencée par cette œuvre. La composition en camaïeu, unique chez l'artiste, s'explique, bien entendu, par le fait que l'œuvre devait en définitive servir de modèle à un graveur : c'est ce qu'indiquent la gamme des gris et la précision inhabituelles, concessions faites pour assurer le succès de la gravure[3].

La mince couche de peinture, devenue encore plus transparente avec le temps, laisse voir à l'œil nu les modifications apportées à la composition. Le groupe de danseuses à gauche a manifestement été retouché, notamment les jambes de certaines danseuses, que l'on voit plus bas sur la toile dans le parti initial. À droite de la danseuse aux bras levés derrière la nuque se tenait un maître de ballet vu de dos, montrant le pas-de-deux aux deux danseuses de l'extrême droite. À droite de la scène, près de la figure assise, se trouvait un autre homme, affalé sur sa chaise, les jambes allongées devant lui. Enfin, l'artiste a légèrement réduit les proportions du bras droit levé de la danseuse au centre, au premier plan, et modifié la position du banc sur lequel elle est assise.

1. Giuseppe De Nittis, Paris, à Enrico Cecioni, le 10 juin 1874, publié dans *Il Giornale Artistico*, II :4, 1er juillet 1874, p. 25-26 (le texte original italien a été réimprimé dans Pittaluga et Piceni 1963, p. 302-304).
2. [Philippe Burty], « Exposition de la Société anonyme des artistes », *La République Française*, 25 avril 1874, p. 4. Ernest Chesneau, « À côté du Salon, II, Le plein air : Exposition du boulevard des Capucines », *Paris-Journal*, 7 mai 1874, p. 2.
3. Voir « Les répétitions d'un ballet sur la scène », p. 225.

Historique

Acquis [de l'artiste ?] par Gustave Mulbacher, Paris, avant avril 1874 ; coll. Mulbacher, de 1874 à 1893 ; acquis par le comte Isaac de Camondo, Paris, 24 mai 1893, 21 000 F ; coll. Camondo, de 1893 à 1911 ;

légué par lui au Musée du Louvre, Paris, en 1908 ; entré au Louvre en 1911.

Expositions

1874 Paris, n° 60 (« Répétition de ballet sur la scène », prêté par M. Mulbacher) ; 1907-1908 Manchester, n° 172 (daté de 1874) ; 1924 Paris, n° 47 ; 1955 Paris, GBA, n° 56, repr. ; 1969 Paris, n° 24 ; 1982, Prague, Galerie nationale, septembre-novembre, *Od Courbeta k Cezannovi*, n° 29 ; 1982-1983, Berlin (Est), Galerie Nationale, 10 décembre-20 février, *Von Courbet bis Cézanne. Französische Malerei, 1848-1886*, n° 31, repr. ; 1985, Pékin, Palais des Beaux-Arts, 9-29 septembre / Shanghai, Musée des Beaux-Arts, 15 octobre-3 novembre, *La Peinture française 1870-1920*, n° 13, repr. ; 1986 Washington, n° 25, repr. (coul.).

Bibliographie sommaire

Léon de Lora [Louis de Fourcaud], « Exposition libre des peintres », *Le Gaulois*, 18 avril 1874, p. 3 ; C. de Malte [Villiers de l'Isle-Adam], « Exposition de la Société anonyme des artistes peintres, sculpteurs, graveurs et lithographes », *Paris à l'Eau-Forte*, 59, 19 avril 1874, p. 13 ; [Philippe Burty], « Exposition de la Société anonyme des artistes », *La République Française*, 25 avril 1874, p. 4 ; Ernest Chesneau, « À côté du Salon, II, Le plein air : Exposition du boulevard des Capucines », *Paris-Journal*, 7 mai 1874, p. 2 ; Giuseppe De Nittis, « Corrispondenze. Londra », *Il Giornale Artistico*, II :4, 1er juillet 1874, p. 26 ; Alexandre 1908, repr. p. 29 ; Lemoisne 1912, p. 57-58, pl. XXI (1874) ; Paris, Louvre, Camondo, 1914, pl. 32 ; Jamot 1914, p. 454-455, repr. ; Jamot 1918, p. 158, repr. p. 159 ; Lafond 1918-1919, I, p. 45, repr. ; Meier-Graefe 1923, p. 59 ; Rouart 1945, p. 13, 70 n. 23 ; Lemoisne [1946-1949], II, n° 340 ; Browse [1949], n° 28 (1873-1874) ; Pickvance 1963, p. 257, 263, fig. 20 (1874) ; Minervino 1974, n° 470, pl. XXVI (coul.) ; Reff 1985, p. 7 n. 2, 9, 21, Carnet 22 (BN, n° 8, p. 203), p. 20 ; Paris, Louvre et Orsay, Peintures, 1986, III, p. 193 (daté de 1874).

124

Répétition d'un ballet sur la scène

1874 ?
Peinture à l'essence avec traces d'aquarelle et de pastel sur dessin à la plume et papier, appliqué sur toile
54,3 × 73 cm
Signé en haut à gauche *Degas*
Au dos, deux étiquettes de Durand-Ruel *Degas n° 10185 / La Répétition de Ballet / moass*, et *Répétition par Degas / ce tableau appartient à / Mrs Cobden Sickert au soin de M. Fisher Unwin / 11 Paternoster Bldgs / Londres ;* inscrit sur le châssis, au crayon orange, avec le numéro de négatif de Durand-Ruel *[P]h 3903*, et au crayon bleu, avec le numéro de Boussod, Valadon et Cie *B.V.C. 27473*
New York, The Metropolitan Museum of Art. Don de Horace Havemeyer, 1929. Collection H.O. Havemeyer (29.160.26)

Exposé à New York

Lemoisne 400

La présente œuvre est, sur le plan technique, la plus curieuse des deux versions maintenant à New York, et la plus difficile à déchiffrer. Anne Maheux et Peter Zegers ont souligné que le dessin de fond à l'encre a d'abord été recouvert d'aquarelle ou de gouache diluée, puis de couches plus opaques d'essence et, enfin, de peinture à l'huile. Ils ont conclu que certaines parties du dessin — et notamment les cheveux du maître de ballet et ceux de la danseuse assise au premier plan, où cela est particulièrement visible — ont été retravaillées en détail à l'encre, sur la couche colorée[1]. Le dessin de fond est visible à l'infrarouge, sauf à l'extrême gauche, où la peinture à l'huile recouvre entièrement le papier. Cette lacune est malheureuse car la partie gauche du tableau, où deux personnages ont été ajoutés, est précisément celle où la composition se distingue de celle du pastel de New York (cat. nᵒ 125) et de la version en grisaille du Musée d'Orsay (cat. nᵒ 123). Il est impossible de déterminer si la danseuse de l'extrême gauche, ainsi que la tête qui apparaît à sa gauche, ont été ajoutées à l'huile ou si elles faisaient partie du dessin originel. Il y a

peut-être lieu de signaler qu'une variante du groupe de l'extrême gauche figure dans la partie supérieure gauche de *Musiciens à l'orchestre* (cat. nᵒ 98), qui semble avoir été repeinte après mars 1874.

Il existe des dessins préparatoires, qui font partie du grand ensemble d'études à la mine de plomb ou à l'essence, pour presque tous les personnages figurant dans le tableau[2]. La deuxième danseuse à partir de la droite s'inspire cependant d'une étude au fusain et à la craie (I :114), et la danseuse en position au centre, à l'arrière-plan, est adaptée d'une étude à la mine de plomb et au pastel (I :328, Cambridge [Massachusetts], Harvard University Art Museums [Fogg Art Museum]), qui a également servi pour différentes autres œuvres, dont notamment *La classe de danse* (cat. nᵉ 129) du Musée d'Orsay[3]. Les deux contrebasses qui surgissent au premier plan ne faisaient pas partie de la composition originelle mais elles figurent dans deux esquisses étroitement apparentées à la grisaille du Musée d'Orsay[4].

Les tons froids du tableau diffèrent totalement de ceux de la version au pastel (cat.

nᵒ 125), et ils suggèrent particulièrement bien les effets de la lumière artificielle sur la scène.

1. Ces conclusions figurent dans un rapport d'examen préparé par Anne Maheux et Peter Zegers, restaurateurs chargés de l'étude des pastels de Degas pour le compte du Musée des beaux-arts du Canada.

2. Voir « Les répétitions d'un ballet sur la scène », p. 225.

3. Outre ces deux dessins, les études identifiables figurent les personnages suivants : le maître de ballet (III :113), l'homme assis à l'extrême gauche (III :164.1), pour lequel, dit-on, James Tissot a posé, la première danseuse à partir de la droite (III :401 et IV :276.c), la quatrième danseuse à partir de la droite, à l'arrière-plan (IV :276.c), la danseuse assise au centre (vraisemblablement III :132.2), la danseuse aux bras levés (cat. nᵒ 127), la danseuse ajustant son chausson (III :163.2), la danseuse dont on aperçoit le profil derrière le décor (II :244), la danseuse ayant un bras levé (II :345) et la danseuse à l'extrême gauche (III :401).

4. Voir Reff 1985, Carnet 24 (BN, nᵒ 22, p. 26 et 27) ; Theodore Reff, qui date le carnet de 1868-1873, a relié les dessins à ce tableau à l'essence de New York. Un des dessins représente cependant le cadre architectural tel qu'il ne figure que dans la

124

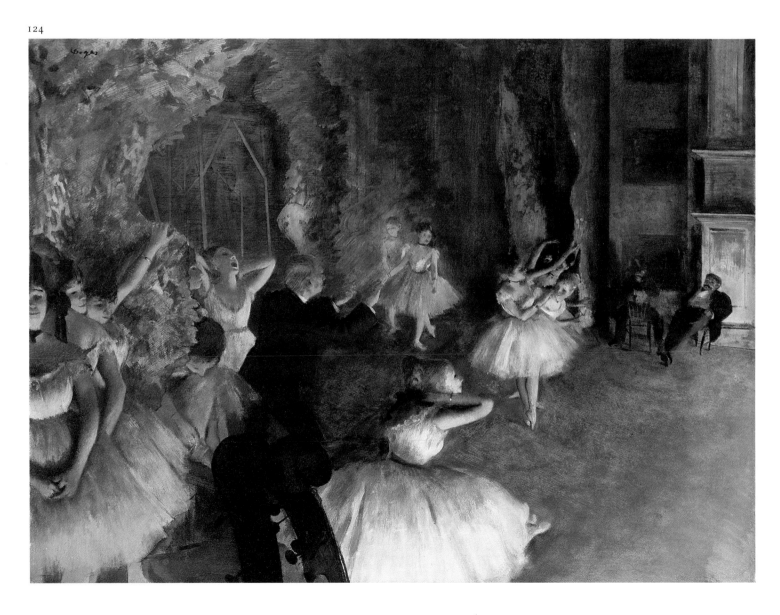

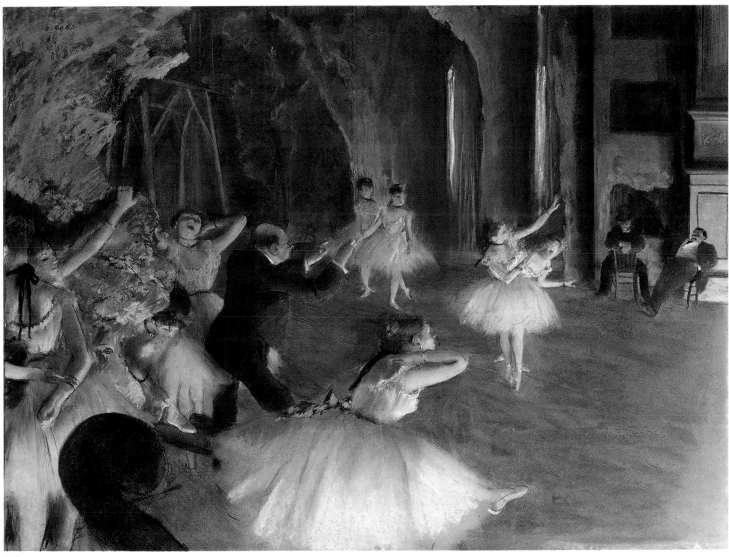

125

grisaille (cat. n° 123) du Musée d'Orsay. Au sujet de la possibilité que les deux compositions de New York figurant une répétition aient été tronquées, voir cat. n° 125.

Historique
Livré par l'artiste à Charles W. Deschamps, 168, New Bond Street, Londres, avant avril 1876 ; acquis par le capitaine Henry Hill, Brighton ; coll. Hill, jusqu'en 1889 ; vente Hill, Londres, Christie, 25 mai 1889, n° 29 (« A Rehearsal »), acquis par Walter Sickert, Londres, 66 guinées ; donné à Ellen Cobden-Sickert, sa deuxième femme, Londres ; laissé au soin de Mme T. Fisher-Unwin, sa sœur, Londres, avant l'été de 1898 ; déposé par Mme Cobden-Sickert chez Durand-Ruel, Paris, 4 janvier 1902 (dépôt n° 10185) ; rendu à celle-ci par l'entremise de Boussod, Valadon et Cie, Paris, 25 janvier 1902 ; acquis par Boussod, Valadon et Cie, 31 janvier 1902 (stock n° 27473, « La répétition »), 75 373 F ; [selon les annotations de la copie de Jamot 1924, p. 84, de Walter Sickert, aujourd'hui à l'Institut Néerlandais, Paris, celui-ci l'aurait échangé chez Durand-Ruel pour « Femme à la fenêtre » (L 385) et 800 £ ; selon le livre de stock de Durand-Ruel, Walter Sickert acheta « Femme à la fenêtre » pour 10 000 F, le 18 février 1902] ; acquis de Boussod, Valadon et Cie par H.O. Havemeyer, New York, 7 février 1902, 82 845 F ; coll. Mme H.O. Havemeyer, New York, de 1907 à 1929 ; coll. Horace O. Havemeyer, son fils, New York, en 1929 ; donné par lui au musée en 1929.

Expositions
1876 Londres, n° 130 (« The Rehearsal ») ; ?1877 Paris, n° 61 (« Répétition de ballet ») ; 1891-1892, Londres, New English Art Club, hiver, *Seventh Exhibition,* n° 39 (« Répétition », prêté par Mme Walter Sickert) ; 1898 Londres, n° 116, repr. (« Dancers », prêté par Mme Unwin) ; 1900, Paris, Exposition Internationale Universelle, Grand Palais, *Exposition centennale de l'art français,* n° 210 (« La Répétition », prêté par Mme Cobden-Sickert) ; 1915 New York, n° 19 (« Dancing Rehearsal ») ou n° 24 (« The Rehearsal ») ; sans doute prêté par Mme H.O. Havemeyer) ; 1930 New York, n° 58 ; 1937 Paris, Orangerie, n° 22, pl. XIII ; 1947 Cleveland, n° 23 ; 1949 New York, n° 36 ; 1950-1951 Philadelphie, n° 73, repr. ; 1953, Kansas City, William Rockhill Nelson Gallery, 11-31 décembre, *Twentieth Anniversary Exhibition : 19th and 20th Century French Paintings ;* 1958 Los Angeles, n° 26, repr. ; 1977 New York, n° 13.

Bibliographie sommaire
Alice Meynell, « Pictures from the Hill Collection », *Magazine of Art,* V, 1882, p. 82 ; Moore 1890, repr. p. 420 ; D.S.M. [Dugald Stuart MacColl], « Impressionism and the New English Art Club », *The Spectator,* LXVII :5, décembre 1891, p. 809 ; George Moore, « The New English Art Club », *The Speaker,* IV, 5 décembre 1891, p. 676-678 ; R. Jope-Slate, « Current Art : The New English Art Club », *Magazine of Art,* XV, 1892, p. 123 ; Frederick Wedmore, « Manet, Degas, and Renoir : Impressionist Figure-Painters », *Brush and Pencil,* XV :5, mai 1905, repr. p. 260 ; Lafond 1918-1919, II, p. 26 (daté de 1874) ; Jamot 1924, p. 125, n. 6, 142-143, pl. 36 (daté de 1874 env.) ; Havemeyer 1931, p. 123, repr. p. 122 ; Louise Burroughs, « Notes », *The Metropolitan Museum of Art Bulletin,* IV :5, janvier 1946, repr. en regard p. 144, repr. (coul., détail) couv. ; Huth 1946, p. 239 n. 22 ; Lemoisne [1946-1949], I, p. 91-92, II, n° 400 (daté de 1876 env.) ; Browse [1949], p. 55, 67, n° 30 (daté de 1874-1875 env.) ; Lettres Pissarro 1950, p. 239 ; Cooper 1954, p. 61-62 ; Cabanne 1957, p. 108, 112-113, 130, pl. 66 (daté de 1875, exposé en 1877) ; Havemeyer 1961, p. 259-260 ; Pickvance 1963, p. 259-263, fig. 21 (daté de 1873) ; New York, Metropolitan, 1967, p. 73-76, repr. ; Reff 1976, p. 284-285, 337, n° 36, fig. 200 (détail) (daté de 1873 env.) ; Moffett 1979, p. 12, fig. 20 ; Moffett 1985, p. 71, 250, repr. (coul.) p. 71-72(1873) ; Reff 1985, I, p. 7, n. 2, 9 n. 7, 21 n. 6, Carnet 22 (BN, n° 8, p. 203), Carnet 24 (BN, n° 22, p. 26, 27).

La répétition sur la scène

1874?

Pastel sur dessin à la plume et papier, collé en plein sur bristol appliqué sur toile
53,3 × 72,3 cm
Signé en haut à gauche Degas
Au dos, une étiquette de Durand-Ruel *Degas n° 2116 / La leçon au foyer,* effectivement l'étiquette pour « École de danse » (L 399, Shelburne [Vermont], The Shelburne Museum), également acheté à May, Paris, et inscrit par Durand-Ruel, New York, au livre de stock (n° 2116) le même jour que le présent tableau (stock n° 2117). Les étiquettes ont été interverties par mégarde.
New York, The Metropolitan Museum of Art. Legs de Mme H.O. Havemeyer, 1929. Collection H.O. Havemeyer (29.100.39)

Exposé à New York

Lemoisne 498

De même dimension que la version peinte à l'essence (cat. n° 124), dont la composition lui est également apparentée, l'œuvre s'inspire des mêmes études préparatoires, sauf dans le cas de deux personnages. La deuxième danseuse à partir de la droite, dont le bras a été légèrement modifié, suit ainsi une version différente du prototype, qui figure dans un dessin au fusain et à la craie (III :338.1), tandis que celle qui lève les deux bras derrière sa tête est adaptée d'une esquisse à la mine de plomb (IV :276.1), et non du dessin à l'essence figurant dans la présente exposition. La feuille de papier sur laquelle Degas a exécuté le pastel a, par la suite, été fixée sur un support, et il en va de même pour la version à l'essence. Le pastel est collé sur un support en tissu, et une bande de papier recouvre le pourtour. Une partie de la bande s'est toutefois décollée, de sorte que l'on voit que Degas a découpé le dessin, ce qui jette une lumière quelque peu différente sur la disparité de mise en page entre les dessins à l'encre et le tableau en grisaille (cat. n° 123) du Musée d'Orsay. Anne Maheux et Peter Zegers ont signalé que, après que le dessin fut retravaillé au pastel, divers détails ont été redessinés à l'encre — le bras de la danseuse assise au premier plan, et quelques contours de visages, notamment[1]. Cette façon de retravailler une œuvre, qui est également présente dans la version à l'essence, semble unique dans l'œuvre de Degas.

Ce pastel est peut-être l'œuvre que Gauguin a vue et admirée dans l'atelier de Degas à la fin de l'été de 1879. Dans une lettre à Pissarro du 26 septembre 1879, Gauguin lui dit qu'il est revenu chez Degas pour l'acheter, mais qu'elle avait déjà été vendue au financier Ernest May[2]. Étant donné que May a acheté le pastel vers cette époque, il est fort possible qu'il s'agisse du même pastel[3]. Quoi qu'il en soit, Gauguin en a assez admiré la composition pour intégrer certains éléments de l'œuvre dans la décoration d'une boîte qu'il sculptera en 1884[4].

1. Ces conclusions figurent dans un rapport d'examen préparé par Anne Maheux et Peter Zegers, restaurateurs chargés de l'étude des pastels de Degas pour le compte du Musée des beaux-arts du Canada.
2. En ce qui concerne la lettre de Gauguin, voir Lettres Gauguin 1984, I, p. 16.
3. Voir Merete Bodelsen, « Gauguin, the Collector », *Burlington Magazine,* CXII :810, septembre 1970, p. 590, n. 9. Bodelsen note que May possédait plusieurs pastels de Degas.
4. En ce qui concerne la sculpture de Gauguin, voir Christopher Gray, *Sculpture and Ceramics of Paul Gauguin,* John Hopkins Press, Baltimore, 1963, p. 121, n° 8. Theodore Reff a signalé qu'il est fort possible que Gauguin ait vu la version en grisaille du Musée d'Orsay, qui est à son avis plus proche de la sculpture : voir Reff 1976, p. 267 et 336, n. 103 et 104.

Historique

Coll. Ernest May, Paris ; vente May, Paris, Galerie Georges Petit, 4 juin 1890, n° 75 (« Répétition d'un ballet sur la scène »), racheté ; coll. Georges May, son fils, Paris ; acquis par Durand-Ruel, Paris, 25 janvier 1899, 47 000 F (stock n° 4990, « Répétition d'un ballet sur la scène, pastel, vers 1878-1879 ») ; transmis à Durand-Ruel, New York, janvier 1899 (stock n° 2117) ; acquis par H.O. Havemeyer, New York, 17 février 1899, 48 197 F ; coll. Mme H.O. Havemeyer, New York, de 1907 à 1929 ; légué par elle au musée en 1929.

Expositions

? 1879 Paris, hors cat. (selon Pickvance dans 1986 Washington, p. 264-265 n. 87) ; 1915 New York, n° 38 (« The Ballet Rehearsal », daté de 1875) ; 1930 New York, n° 143 ; 1949 New York, n° 36, repr. p. 8 (daté de 1876) ; 1952, New York, The Metropolitan Museum of Art, 7 novembre 1952-7 septembre 1953, *Art Treasures of the Metropolitan,* n° 147 ; 1977 New York, n° 18 des œuvres sur papier (daté de 1873-1874), repr.

Bibliographie sommaire

[?] Silvestre May 1879, p. 38 ; Moore 1907-1908, repr. p. 141 ; Geffroy 1908, p. 20, repr. p. 18 (daté de 1874) ; Lafond 1918-1919, II, p. 26 ; Jamot 1924, p. 142-143 (confusion avec cat. n° 124, daté de 1874 env.) ; Alexandre 1929, p. 483, repr. p. 479 ; Burroughs 1932, p. 144 ; Louise Burroughs, « Notes », *The Metropolitan Museum of Art Bulletin,* IV :5, janvier 1946, note en regard p. 144 ; Huth 1946, p. 239 n. 22 ; Lemoisne [1946-1949], I, p. 91-92, II, n° 498 (daté de 1878-1879 env.) ; Browse [1949], n° 31 (daté de 1876-1877 env.) ; Cabanne 1957, p. 108 ; Havemeyer 1961, p. 259-260 ; Pickvance 1963, p. 263 (daté de 1874 au plus tard) ; New York, Metropolitan, 1967, p. 76-77, repr. ; Minervino 1974, n° 469 ; Reff 1976, p. 274, fig. 185 (détail) (daté de 1872-1874) ; Reff 1977, p. (38) *sq.,* fig. 70 (coul.) ; Moffett 1979, p. 12, fig. 19 (coul.) ; Moffett 1985, p. 71 (daté de 1873-1874) ; Weitzenhoffer 1986, p. 133-134, pl. 93 (daté de 1872 env.) ; 1986 Washington, p. 264-265 n. 87.

Danseuse assise, vue de profil vers la droite

1873

Dessin à l'essence sur papier bleu
23 × 29,2 cm
Cachet de la vente en bas à gauche
Paris, Musée du Louvre (Orsay), Cabinet des dessins (RF 16723)

Exposé à New York

Vente III :132.3

Pour le personnage assis au centre des diverses versions de la *Répétition d'un ballet sur la scène* Degas semble avoir pensé à deux poses différentes : une danseuse se grattant le dos ou, alternativement, une danseuse avec la main sur la nuque. Il existe des études à l'essence d'après le modèle pour les deux poses mais seule la danseuse avec la main sur la nuque fut retenue[1]. Comme le dessin portait exclusivement sur la partie supérieure du corps de la danseuse, l'artiste exécuta d'autres études plus détaillées au fusain rehaussé de blanc. Elle y est représentée sous un éclairage très particulier venant du bas, comme si elle était sur scène. Une de ces études (II :333) montre la danseuse assise, en entier, mais le dos plus droit et la tête moins théâtralement inclinée vers l'arrière. Une seconde étude (fig. 118) représente, en détail, seulement la jupe avec les pieds, qui ne figurent pas dans les deux autres dessins.

Si l'on se fie à une esquisse de composition (IV :267), il semble que Degas ait voulu au départ représenter le personnage dans un groupe où aurait également figuré une danseuse rajustant son chausson. Il abandonna manifestement cette idée, utilisant les deux danseuses séparément. Comme dans le cas de la plupart des études préparatoires aux tableaux sur le thème de la répétition de danse, Degas utilisa ses prototypes de façons

Fig. 118
Danseuse au tutu, 1873,
fusain rehaussé,
Paris, Musée du Louvre (Orsay),
Cabinet des dessins, III:83.2.

126

1922-1923, I, pl. 23 (réimp. 1973, pl. 40); Rouart 1945, p. 71, n. 28; Lemoisne [1946-1949], II, au n° 400; Browse [1949], n° 28a, repr.; Pickvance 1963, p. 260, n. 53; Sérullaz 1979, repr. (coul.) p. 6.

127

Danseuse, les mains derrière la tête

1873
Dessin à l'essence sur carton bristol vert
54 × 45 cm (à la vue)
Inscrit au verso *Ce dessin a été acheté / par Henri Lerolle à Degas lui-même [en même temps] que « les femmes se coiffant » en 1878 / Ceci s'est passé dans l'atelier de Degas / moi présente / Madeleine Lerolle*
Collection particulière

Lemoisne 402

Degas observait les bras de ses modèles avec un intérêt qui frôlait l'obsession; peu de peintres, s'il en fut, se sont plus autant que lui à

127

diverses dans les différentes versions de la composition. L'étude à l'essence et l'étude de la jupe serviront pour la danseuse qui figure dans les deux versions (cat. n°s 124 et 125) du Metropolitan Museum of Art. Pour la danseuse de la version en grisaille du Musée d'Orsay (cat. n° 123), l'artiste utilisa plutôt le dessin au fusain (II :333) la représentant en pied.

Le dessin à l'essence, une des études les plus puissamment évocatrices d'une danseuse au repos, marque dans l'œuvre de Degas l'apparition d'une pose que l'artiste allait étudier maintes fois dans ses grandes compositions de baigneuses. Une femme dans une pose semblable figure au premier plan de *Au bal souper* (voir fig. 112) d'Adolf Menzel, peint en 1878, dont Degas fera une copie (fig. 113) en 1879. L'état actuel des connaissances empêche de déterminer si Menzel connaissait une des versions de la *Répétition d'un ballet sur la scène* ou s'il s'agit d'une coïncidence[2].

1. Le dessin non retenu est le III :132.2.
2. Voir Harald Keller, « Degas-Studien », *Städel-Jakhrbuch,* nouv. sér., 7, 1979, p. 287-288.

Historique
Atelier Degas; Vente III, 1919, n° 132.3, repr. Coll. Gaston Migeon, Paris; don de la Société des Amis du Louvre au musée en 1931.

Expositions
1924 Paris, n° 107; 1969 Paris, n° 184; 1984 Tübingen, n° 93, repr. (coul.).

Bibliographie sommaire
Lafond 1918-1919, II, repr. avant p. 37; Rivière

rendre le caractère expressif du mouvement ou de la ligne d'un bras. De même, il s'intéressait à l'expressivité d'un visage à la bouche ouverte ; cet intérêt, sensible très tôt dans son œuvre, par exemple dans un dessin d'après un modèle romain (cat. nº 8), se traduira tantôt dans le bâillement d'une blanchisseuse, tantôt dans le chant d'une chanteuse de café. Dans certains cas, lorsque le mouvement des bras est très accentué, la bouche ouverte confère une expression très ambiguë au visage, évoquant aussi bien la douleur que l'ennui.

Ici, la tête, les bras et le torse de la danseuse, bien que dessinés d'après un modèle, empruntent leurs positions à l'un des deux larrons en croix du *Christ entre les deux larrons* de Mantegna (Paris, Musée du Louvre), figure que Degas apprécia suffisamment pour la copier à deux reprises[1]. Si sa fascination pour Mantegna est bien connue, il est rare de trouver chez lui un emprunt aussi libre à un maître ancien. Deux autres feuilles représentent des danseuses dans la même pose : l'une (IV :276.a), qui contient deux études à la mine de plomb du torse de la même danseuse, servit pour la version au pastel de *La répétition sur la scène* (cat. nº 125) ; l'autre feuille (II :331), plus achevée, a été utilisée pour la version du Musée d'Orsay du même tableau (cat. nº 123). Le dessin présenté ici servit uniquement pour l'huile du Metropolitan Museum of Art (cat. nº 124).

Un monotype représentant une femme au bain (J 175) semble le seul exemple d'une adaptation de cette pose à un nu.

1. Voir IV :99.c et un dessin d'une collection particulière de Milan (reproduit dans 1984-1985 Rome, nº 6). Voir aussi cat. nº 27.

Historique
Acquis de l'artiste par Henry Lerolle (mort en 1929), en 1878 ; coll. Madeleine Lerolle, sa veuve, Paris ; Hector Brame, Paris ; Franz Koenigs Blaricum ; propriétaire actuel.

Expositions
1937 Paris, Orangerie, nº 82 ; 1938, Amsterdam, Paul Cassirer, *Fransche Meesters uit de XIXᵉ eeuw*, nº 49, repr. ; 1946, Amsterdam, Stedelijk Museum, février-mars, *Teekeningen van Fransche Meesters 1800-1900*, nº 72 ; 1952 Amsterdam, nº 30 ; 1964, Paris, Institut Néerlandais, 4 mai-14 juin/Amsterdam, Rijksmuseum, 25 juin-16 août, *Le Dessin français de Claude à Cézanne dans les collections hollandaises* (cat. de Carlos van Hasselt), nº 186, repr.

Bibliographie sommaire
Lafond 1918-1919, II, repr. après p. 36 ; Rivière 1922-1923, nº 69, repr. (réimp. 1973, pl. 42) ; Lemoisne [1946-1949], II, nº 402, repr. ; Jean Leymarie, *Les Dessins de Degas*, Fernand Hazan, Paris, 1948, nº 11, repr. ; Claude Roger-Marx, *Degas, danseuses*, Fernand Hazan, Paris 1956, nº 8, repr. couv. ; Pecirka 1963, pl. 18.

128

La classe de danse

1873
Huile sur toile
48,3 × 62,5 cm
Signé en bas à droite *Degas*
Washington, The Corcoran Gallery of Art. Collection William A. Clark, 1926 (26.74)

Lemoisne 398

Il existe deux versions fort différentes de cette composition. *La répétition de danse* (fig. 119) — aujourd'hui à Glasgow, dans la Burrell Collection, tel que signalé par Keith Roberts, est un tableau qu'Edmond de Gon-

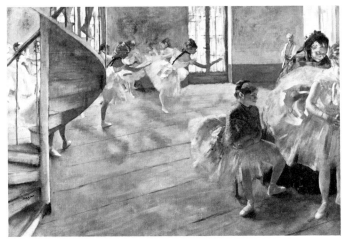

Fig. 119
La répétition de danse, 1874,
toile,
Glasgow, Burrell Collection, L 430.

court a remarqué dans l'atelier de Degas en février 1874[1]. L'autre, le tableau de la Corcoran Gallery of Art, était auparavant considéré comme une œuvre plus tardive. Ronald Pickvance a toutefois démontré de façon convaincante qu'elle a été peinte par Degas après son retour de la Nouvelle-Orléans, et avant qu'il n'exécute le tableau de Glasgow[2]. Elle serait donc contemporaine des deux ou trois grandes scènes de ballet attestées avoir été entreprises par Degas en 1873.

L'œuvre est remarquable à plus d'un titre. L'artiste s'y montre ambitieux dans le groupement des personnages, plus nombreux que dans toute autre de ses compositions. L'espace représenté — peut-être le foyer du vieil Opéra de la rue Le Peletier — a une configuration peu commune : au premier plan, une pièce sombre s'ouvre sur une salle de répétition mieux éclairée ; la gauche est occupée par un escalier en colimaçon, permettant le déploiement d'une série de figures tronquées d'une bizarrerie demeurée inédite chez

Degas. Comme dans les quelques scènes de ballet antérieures, le sujet est moins la danse elle-même qu'une pause pendant une répétition. Cependant, le mouvement y est plus intense que dans les compositions précédentes de l'artiste. Le caractère très spontané qui se dégage des jambes descendant successivement l'escalier se retrouve dans une bonne partie de l'œuvre, que ce soit dans la pose des danseuses ou dans l'ajout plein de charme d'éléments accessoires — l'éventail rouge, échappé sur le sol, ou les deux paires de chaussons roses, abandonnés sur un banc. Au rayonnement maussade de la lumière, s'oppose le comique singulier de la danseuse du centre, penchée avec très peu de grâce, ou de la jeune femme au châle rouge qui se mord le pouce, dans un geste qui préfigure celui d'un personnage plus âgé et plus cynique dans les *Femmes à la terrasse d'un café, le soir* (cat. nº 174).

Des nombreux dessins qui ont sans doute présidé à la préparation de cette œuvre, il est étonnant que si peu nous soient parvenus[3]. La plupart des études identifiables sont exécutées à l'essence, ce qui atteste — comme l'a indiqué Pickvance — une œuvre du début des années 1870, mais il faudrait peut-être ajouter des reprises plus poussées d'une ou deux figures, étudiées plus en détail au fusain et à la craie[4]. La première danseuse que l'on remarque dans la salle de répétition du fond, qui a les bras derrière le dos, se retrouve à l'extrême gauche dans la *Répétition d'un ballet sur la scène* (cat. nº 123), et il en va de même pour le banc, ce qui suggère une certaine proximité des deux œuvres.

Une légère ambiguïté subsiste quant à l'historique de l'œuvre. Dans ses mémoires, Paul Durand-Ruel affirme en effet avoir vendu à

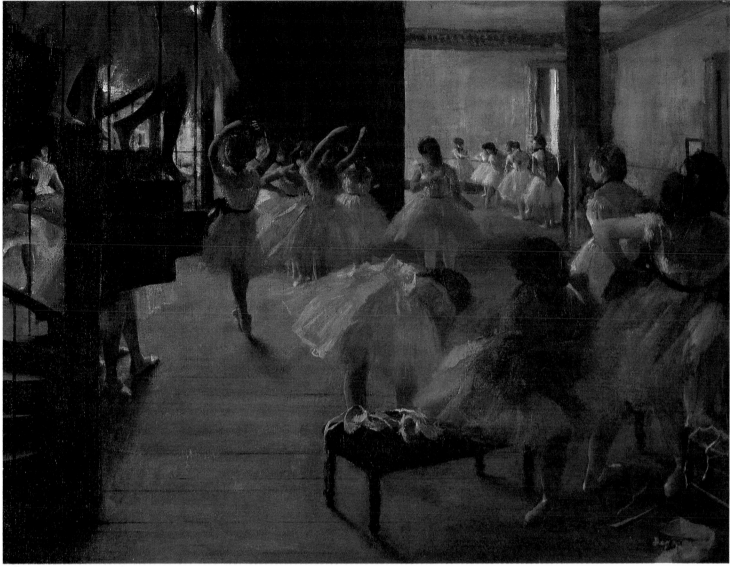

Walter Sickert une « Répétition de danse », soi-disant cette toile, que « le sénateur Clark a payé, il y a bien des années déjà, 80 000 fr. Elle vaut le double au moins. Je l'avais payée à Degas 1 500 Fr. et vendue 2 000 fr. à Sickert[5]. » Or, cette transaction ne semble pas figurer dans les archives de Durand-Ruel, de sorte qu'il se pourrait qu'il l'ait confondue avec *La répétition sur la scène* (cat. n° 125), qui a effectivement appartenu à Sickert mais qui n'a pas été achetée de Durand-Ruel.

1. Keith Roberts, « The Date of Degas's 'The Rehearsal' in Glasgow », *Burlington Magazine*, CV :723, juin 1963, p. 280-281.
2. Pickvance 1963, p. 259.
3. Les dessins connus figurent les personnages suivants : la danseuse penchée au centre (BR 59), la première danseuse à gauche (III :213), la danseuse ayant les bras levés, un peu à gauche du centre (peut-être III :145.1 ou encore tout aussi vraisemblablement, II :312) et la danseuse dans la salle du fond qui a les bras derrière le dos (III :132.1 ou, peut-être, II :327). La deuxième danseuse à partir de la droite et la danseuse du centre rajustant son épaulette figuraient sur une feuille (III :212) qui a été découpée en trois parties après 1919 ; voir 1984 Tübingen, n°s 96, 99 et 227, où les dessins sont datés de 1874 environ.
4. Tel qu'indiqué ci-dessus à la n. 3, une des danseuses, qui a les bras levés, semble s'inspirer du fusain plutôt que du prototype à l'essence. Pickvance croit toutefois le fusain plus tardif. Voir Pickvance 1963, p. 259 n. 34.
5. Venturi 1939, II, p. 195.

Historique
Livré par l'artiste à Charles W. Deschamps, Londres, avant avril 1876 ; acquis par le capitaine Henry Hill, Brighton ; coll. Hill, jusqu'en 1889 ; vente Hill, Londres, Christie, 25 mai 1889, n° 28 (« A Rehearsal »), acquis par Montaignac pour Michel Manzi, Paris, 60 guinées ; acquis par Eugene W. Glaenzer and Co., New York ; acquis par le sénateur William A. Clark, Washington (D.C.), 1903 ; coll. Clark, de 1903 à 1926 ; légué par lui au musée en 1926.

Expositions
1876 Londres, n° 131 (« The Practising Room at the Opera House ») ; ? 1877 Paris, n° 38 ; 1959 New York, Wildenstein and Co., 28 janvier-7 mars, *Masterpieces of the Corcoran Gallery of Art*, p. 29 ; 1962, Seattle, Century 21 Exposition, 21 avril-4 septembre, *Masterpieces of Art*, n° 42, repr. ; 1978 New York, n° 15, repr. (coul.) ; 1983, Washington, The Corcoran Gallery of Art, 1er octobre 1983-8 janvier 1984/Columbus (Géorgie), Columbus Museum of Arts and Sciences, 27 janvier-18 mars/Evanston (Illinois), Northwestern University, Mary and Leigh Block Gallery, 18 mai-15 juillet/ Houston (Texas), The Museum of Fine Arts, 10 août-7 octobre/Tampa (Floride), Tampa Museum, 28 octobre-13 janvier 1985/Omaha (Nebraska), Joslyn Art Museum, 9 février-31 mars/Akron (Ohio), Akron Art Museum, 20 avril-16 juin, *La Vie Moderne. Nineteenth-Century Art from the Corcoran Gallery*, n° 41 (notice de cat. de Marilyn F. Romines), repr. (coul.) frontispice ; 1986 Washington, n° 45, repr. (coul.).

Bibliographie sommaire
The Echo, 22 avril 1876, cité dans Pickvance 1963, p. 259 n. 36 ; *Illustrated Handbook of The W.A. Clark Collection*, The Corcoran Gallery of Art, Washington, 1932, p. 32 ; Mongan 1938, p. 301 ; Venturi 1939, II, p. 195 (dit à tort être un tableau vendu par Durand-Ruel à Walter Sickert) ; Rewald 1946, p. 233 (daté de 1873 env.) ; Lemoisne [1946-1949], II, n° 398 (daté de 1876 env.) ; Browse [1949],

n° 45 (daté de 1879-1880 env.) ; Cooper 1954, p. 61 n. 4 et 6 (dit à tort être un tableau ayant appartenu à Walter Sickert) ; Pickvance 1963, p. 259, 260-263, 264, 265 (daté de 1873) ; Keith Roberts, « The Date of Degas's ' The Rehearsal ' in Glasgow », *Burlington Magazine*, CV :723, juin 1963, p. 280-281 ; William Wells, « Degas' Staircase », *Scottish Art Review*, IX :3, 1964, p. 14-17, repr. p. 15 ; Minervino 1974, n° 490 ; 1984 Tübingen, au n° 96 ; 1984-1985 Washington, p. 43-44, fig. 2.1 p. 44.

L'Examen de danse *(1874)* et La classe de danse *(1873-1876)*

n°s 129-138

*La série de six compositions importantes que Degas a peintes pour Jean-Baptiste Faure a commencé par une œuvre sur le thème de la danse, que le chanteur avait commandée peu après avoir fait la connaissance de l'artiste en 1873. Si l'on a toujours admis que la peinture livrée à Faure était l'*Examen de danse *(cat. n° 130) actuellement au Metropolitan Museum of Art, à New York, par contre, sa date d'exécution, de même que le lien à établir avec* La classe de danse *(cat. n° 129) apparemment antérieure, du Musée d'Orsay, à Paris, qui lui est étroitement apparentée, n'ont jamais fait l'unanimité. Et les écrits — dont notamment une lettre adressée à Faure en décembre 1873 —, joints au fait que, étrangement, un même tableau appartenant à Faure aurait figuré aux expositions impressionnistes de 1874 et de 1876, n'ont aucunement permis d'éclaircir la question de façon concluante. La seule étude datée directement reliée à ces tableaux, une esquisse à l'essence du maître de ballet Jules Perrot datée de 1875 (voir cat. n° 133), a empêché d'établir — et cette constatation s'est confirmée au fil des ans — une chronologie logique, et d'attribuer au tableau du Musée d'Orsay une date antérieure à 1875. Pourtant, un examen radiographique de la toile du Musée d'Orsay, publié en 1965, viendra confirmer qu'elle a été substantiellement retouchée et Georges Shackelford démontrera que le tableau comprenait à l'origine un certain nombre de personnages principaux différents, dont notamment le maître de ballet[1].*

La correspondance de Degas laisse néanmoins supposer une chronologie différente de celle que l'on a avancée jusqu'ici. Avant la fin de 1873, Degas a commencé à peindre le tableau actuellement au Musée d'Orsay, que lui avait commandé Faure[2]. Le 15 avril 1874, l'œuvre était sans doute achevée, ou presque achevée, dans son premier état, avant que l'artiste ne la retouche, ce qui explique le fait qu'elle figure dans le catalogue de la première exposition impressionniste. La classe de danse ne fut cependant pas exposée. Il est possible que Degas ait commencé immédiate-

ment à la retravailler, et qu'il ait eu une idée de la façon dont il transformerait la composition. À un moment quelconque avant novembre 1874, Jules Perrot posera pour un dessin (fig. 121), dont l'artiste se servira pour le nouveau personnage du maître de ballet. En automne 1874, pressé par le temps, Degas, au lieu de poursuivre sa complexe transformation de la toile du Musée d'Orsay, peindra la seconde version. Dans une lettre inédite à Charles W. Deschamps, non datée mais très probablement écrite immédiatement après le 8 novembre 1874, Degas confirme la livraison du tableau : « J'ai donc dû me dégager de Faure, à tout prix, comme je vous le disais, et pour le grand seulement. — Reste le reste pour lequel il se fâche déjà. Je ne sais, vraiment, rien faire vite, et, je ne le fais encore, que l'épée dans les reins. — Je vous voudrais ici tous les huit jours, me bousculant ; tout irait mieux[3]. » Il est vraisemblable que Degas ait temporairement abandonné la première version pour ne s'y remettre qu'en 1875, après avoir réalisé le dessin à l'essence daté représentant Perrot, précisément en vue d'exécuter ce tableau. La classe de danse était achevée au printemps de 1876, puisqu'elle a alors été exposée à Londres, à la galerie de Deschamps, tel que signalé par Ronald Pickvance[4]. Curieusement, Degas a exposé à la même époque, à Paris, la version de Faure.

1. 1984-1985 Washington, p. 45-58.
2. Lettres Degas 1945, n° V, p. 31, n. 1.
3. Transcription d'une lettre de Degas à Charles W. Deschamps, sans date, gracieusement communiquée à l'auteur par John Rewald. Il y est fait mention des affaires d'Auguste Renoir et d'Arsène-Hippolyte Rivey, d'où il ressort qu'elle suit certainement de très près une lettre inédite de Degas à Deschamps datée du 8 novembre 1874 (Paris, Institut Néerlandais, Fondation Custodia, inv. n° 1971-A.304), qui traite des mêmes questions.
4. Pickvance 1963, p. 259 n. 37 et 38.

129

La classe de danse

Commencé en 1873, achevé en 1875-1876
Huile sur toile
85 × 75 cm
Signé en bas à gauche *Degas*
Paris, Musée d'Orsay (RF 1976)

Lemoisne 341

Commencée en 1873, et presque certainement achevée seulement en 1875 ou au début de 1876, cette peinture est la première œuvre de grande dimension où Degas a représenté un groupe de danseuses. Georges Shackelford a analysé les difficultés que l'artiste a éprouvées au moment de disposer les personnages et il a montré comment la composition a été

transformée. À l'origine, un maître de danse plus jeune, vu de dos, dirigeait la classe de danse, comme dans le dessin de l'Art Institute of Chicago (cat. n° 131), et, au premier plan, légèrement à gauche, il y avait une danseuse rajustant son chausson, créée d'après un dessin du Metropolitan Museum of Art (cat. n° 135). Des radiographies révèlent que Degas a modifié deux fois la danseuse du premier plan, avant d'opter pour un personnage qui s'inspire du dessin du Musée du Louvre (cat. n° 137). On ne sait pas exactement à quelle étape les retouches ont été effectuées. Une esquisse peinte, datée de 1874 (voir fig. 122), est certainement reliée à l'ensemble de danseuses qui figurait à l'origine au premier plan de la peinture, et le personnage actuel du maître de ballet reprend en grande partie l'esquisse à l'essence datée de 1875 représentant Jules Perrot (cat. n° 133), qui fut toutefois corrigée à la lumière d'une étude antérieure, maintenant au Fitzwilliam Museum[1].

La matière, claire et presque translucide, a été appliquée avec une telle sûreté qu'on a peine à imaginer les efforts que l'œuvre a exigés. Conçue dans une gamme de tonalités délicates, la scène baigne dans une lumière pâle et inégale, qui souligne fortuitement un détail, ou qui estompe les contours et les formes. Les détails narratifs dont l'œuvre fourmille suggèrent la fin d'une leçon de danse ainsi que l'épuisement et l'humeur vagabonde des danseuses au repos. Pratiquement aucune des danseuses ne fait attention au vieux maître, et encore moins les deux ballerines qui dominent les autres à chacune des extrémités de la salle — l'une, à l'arrière-plan, ajuste son tour de cou d'un geste exaspéré, tandis que l'autre, au premier plan, se gratte le dos.

Considérant que le maître de ballet était Jules Perrot, Lillian Browse en a conclu que la scène représentée dans les deux versions de la composition reconstituait, plus ou moins fidèlement, une classe de danse à laquelle Degas avait assisté. Shackelford, soulignant l'improbabilité d'un lien entre Perrot et l'Opéra dans les années 1870, propose plutôt, hypothèse intéressante, de voir dans la forme définitive de *La classe de danse* un portrait de genre qui a peut-être été peint en hommage à Perrot[2].

1. La plupart des dessins reliés à la composition ont été identifiés par Paul-André Lemoisne et Georges Shackelford. Lemoisne, toutefois, a ajouté un certain nombre de dessins non apparentés. D'après les données dont nous disposons, les dessins apparentés sont les suivants : I :328 (Cambridge [Massachussets], Harvard University Art Museums [Fogg Art Museum]) et II :332 (Detroit Art Institute), qui ont également servi pour *Répétition d'un ballet sur la scène* (cat. n° 123) ; III :112.3, les trois danseuses figurant sur la feuille ; III :115.1, plutôt que III :342.1, que propose Lemoisne, pour la danseuse qui se touche l'oreille ; IV :138.a ; III :81.4, peut-être avec III :166.1, pour la danseuse qui ajuste son épaulette ; cat. n° 133, avec fig. 121 pour Perrot ; de façon plus lointaine, cat. n°s 136, 137 et 138.

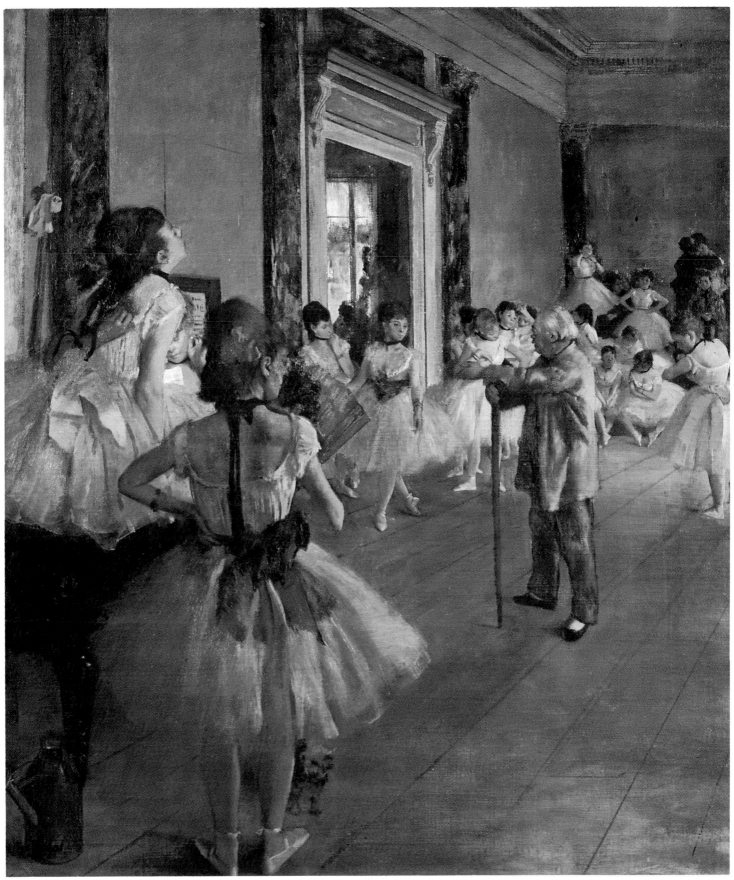

129

2. Voir « L'*Examen de danse* (1874) et *La classe de danse* (1873-1876) », p. 234.

Historique
Livré par l'artiste à Charles W. Deschamps, Londres, au printemps de 1876 ; acquis par le capitaine Henry Hill, Brighton, avant septembre 1876 ; coll. Hill, de 1876 à 1889 ; vente Hill, Londres, Christie, 25 mai 1889, n° 27 (« Maître de ballet »), acquis par Goupil-Boussod et Valadon, Paris, 54 guinées (1 417 F) (stock n° 19884) ; acquis par Michel Manzi, Paris, 3 juin 1889, 4 000 F ; acquis par le comte Isaac de Camondo, Paris, avril 1894, 70 000 F (« La leçon de danse ») ; coll. Camondo, de 1894 à 1911 ; légué par lui au Musée du Louvre, Paris, en 1908 ; entré au Louvre en 1911.

Expositions
1876 Londres, n° 127 (« Preliminary Steps ») ; 1876, Brighton, Royal Pavilion Gallery, ouverture 7 septembre, *Third Annual Winter Exhibition of Modern Pictures,* n° 167 (« Preliminary Steps », prêté par le capitaine Henry Hill) ; 1904, Paris, Musée National du Luxembourg, *Exposition temporaire de quelques chefs-d'œuvre de maîtres contemporains, prêtés par des amateurs,* n° 17 (prêté par le comte Isaac de Camondo) ; 1924 Paris, n° 46 ; 1937 Paris, Orangerie, n° 21 ; 1948, Venise, XXIVe biennale, 29 mai-30 septembre, *Gli Impressionisti* (cat. de Rodolfo Pallucchini), n° 64, repr. ; 1953-1954 Nouvelle-Orléans, n° 75 ; 1955, Rome, Palazzo delle Esposizioni, février-mars / Florence, Palazzo Strozzi, *Mostra di capolavori della pittura francese dell'ottocento,* n° 32, repr. ; 1964-1965 Munich, n° 81 ; 1969 Paris, n° 25 ; 1984-1985 Washington, n° 10, repr. (coul.) (daté de 1875 env.).

Bibliographie sommaire
The Echo, 22 avril 1976, *The Brighton Gazette,* 16 septembre 1876, cités dans Pickvance 1963, p. 259, n. 35 et 36 ; « Art-notes from the Provinces », *The Art Journal,* XXVIII, 1876, p. 371 ; Alice Meynell, « Pictures from the Hill Collection », *Magazine of Art,* V, 1882, p. 82 ; Hourticq 1912, p. 102, repr. p. 101 ; Lemoisne 1912, p. 59-60, fig. XXII (daté de 1874) ; Paris, Louvre, Camondo, 1914 ; Jamot 1924, p. 102, pl. 35 (daté de 1874) ; Rivière 1935, repr. p. 117 (daté de 1872) ; Lemoisne [1946-1949], II, n° 341 ; Browse [1949], n° 23 (daté de 1873-1874) ; Pickvance 1963, p. 259 n. 37 et 38, 265 n. 82, 266 (proposant une date après avril 1874) ; Reff 1968, p. 90 n. 43 ; Minervino 1974, n° 479 ; Weitzenhoffer 1986, p. 130-131, pl. 87 (identifiant le tableau avec une œuvre offerte par Durand-Ruel à H.O. Havemeyer en 1899) ; Sutton 1986, p. 114, 115, 121, 164, fig. 143 (coul.) p. 163 ; Paris, Louvre et Orsay, Peintures, 1986, III, p. 193 (daté de 1871-1874 env.).

Examen de danse

1874
Huile sur toile
83,8 × 79,4 cm
Signé en bas à gauche *Degas*
New York, The Metropolitan Museum of Art.
Legs de Mme Harry Payne Bingham, (1987.47.1)

Lemoisne 397

On peut raisonnablement supposer que ce tableau a été exécuté en grande partie au cours de l'automne de 1874, soit à un moment où il devenait difficile pour Degas d'éviter les pressions qu'exerçait sur lui Jean-Baptiste Faure pour l'inciter à livrer l'œuvre qu'il avait commandée. À lui seul, le style de la peinture atteste qu'il s'agit de la première des deux versions. Les contrastes sont plus vigoureux, la lumière est plus vive et, surtout, l'œuvre témoigne d'un souci du détail qui la rapproche des premières scènes de ballet de Degas ainsi que de *Portraits dans un bureau (Nouvelle-Orléans)* (cat. n° 115). À cet égard, les nombreux commentaires de Mary Cassatt sur cette version, selon lesquels Degas y surpassait Vermeer, rejoignent l'opinion de ceux qui voyaient dans *Portraits dans un bureau* la sensibilité des Hollandais du XVIIe siècle[1].

Sur le plan de la composition, la peinture est plus étrange que la version originale ou la version révisée de l'œuvre du Musée d'Orsay (cat. n° 129), particulièrement par la disposition extraordinaire du groupe au premier plan et par la perspective curieuse, que rompt l'estrade très élevée, à l'arrière-plan. Le centre de la composition est psychologiquement, autant que techniquement, occupé par une danseuse qui exécute une arabesque pour le maître de ballet, à l'extrême droite. Les personnages qui se trouvent derrière elle sont davantage mis en évidence que ceux de la version de Paris et, parmi eux, certains ne figurent pas dans cette dernière, notamment une danseuse appuyée contre le mur dans un angle inattendu. Le groupe des danseuses à gauche, rassemblé autour d'un piano à peine visible, figure parmi les compositions les plus singulières et les plus théâtrales que Degas ait réalisées : deux des danseuses sont comme le reflet l'une de l'autre, deux autres sont pratiquement sans visage et une autre, assise, paraît flotter dans les airs.

Degas, dans sa lettre à Charles W. Deschamps, prétendait avoir peint l'œuvre « d'un trait », ce qui n'est pas tout à fait exact, comme en témoignent les repentirs observables, ainsi que les résultats de radiographies du tableau. La danseuse principale au premier plan, tout comme celle qui est derrière elle, avait à l'origine la tête inclinée directement vers le bas, et l'artiste a changé la position de ses jambes deux fois avant de lui donner cette pose ; la deuxième danseuse à partir de la gauche a été ajoutée après que le groupe fut peint ; la danseuse qui exécute une arabesque était à l'origine plus à gauche, cachant en grande partie celle qui se trouve immédiatement à côté d'elle ; le miroir s'étendait davantage vers l'arrière-plan. Un certain nombre d'études, mais moins qu'on aurait pu s'y attendre, peuvent être reliées à la composition[2]. L'affiche qu'on voit sur le mur, un hommage à Faure, est celle de l'opéra *Guillaume Tell* de Rossini, un des grands succès du chanteur.

1. « Le Degas du colonel Payne est plus beau que tous les Vermeer que j'aie vus », cité dans Weitzenhoffer 1986, p. 126. En 1915, dans une lettre adressée à Mme H.O. Havemeyer relativement à une exposition qu'on tentait d'organiser, Mary Cassatt écrira : « Je vous conseille de demander au colonel de prêter son Degas. Si d'autre part vous pouvez obtenir un Vermeer, pour représenter les grands maîtres anciens, on verrait la supériorité de Degas. » Lettre de Mary Cassatt, Grasse, à Louisine Havemeyer, le 20 janvier 1915, New York, archives du Metropolitan Museum of Art.
2. III : 157.2, pour Perrot ; IV : 138.a, avec III : 166.1, pour la danseuse qui ajuste son épaulette.

Historique
Livré par l'artiste à Jean-Baptiste Faure, Paris, à l'automne de 1875 ; coll. Faure, de 1875 à 1898 ; acquis par Durand-Ruel, Paris, 19 février 1898, 10 000 F (stock n° 4562, « Le foyer de la danse ») ; transmis à Durand-Ruel, New York, 16 mars 1898 (stock n° 1977) ; acquis par le colonel Oliver H. Payne, New York, 4 avril 1898 ; coll. Harry Payne Bingham, son neveu, New York, de 1917 à 1955 ; coll. Mme Harry Payne Bingham, sa veuve, de 1955 à 1986 ; légué par elle au musée en 1986.

Expositions
1876 Paris, n° 37 (« Examen de danse », prêté par Faure) ; 1915 New York, n° 33 ; 1921, New York, The Metropolitan Museum of Art, 3 mai-15 septembre, *Loan Exhibition of Impressionist and Post-Impressionist Paintings,* n° 27 ; 1968, New York, The Metropolitan Museum of Art, été, *New York Collects,* n° 50 ; 1974-1975 Paris, n° 17, repr. (coul.).

Bibliographie sommaire
Grappe 1911, repr. couv. et p. 21 ; Lemoisne 1912, p. 60 (daté de 1875) ; Meier-Graefe 1923, p. 56, pl. XVI (daté de 1872-1873) ; Lemoisne [1946-1949], I, p. 92, 99, 102, II, n° 397 (daté de 1876 env.) ; Lettres Degas 1945, p. 31 (daté de 1874) ; John Rewald, « The Realism of Degas », *Magazine of Art,* XXXIX : 1, janvier 1946, repr. p. 13 ; Browse [1949], n° 23 (daté de 1874-1876 env.) ; Cabanne 1957, p. 98 ; Havemeyer 1961, p. 263-264 ; Browse 1967, p. 107-109, fig. 5 ; Minervino 1974, n° 488 ; 1984-1985 Washington, p. 52-53, fig. 2.8 (daté de 1876 env.) ; Weitzenhoffer 1986, p. 126, 127, 130, fig. 79 (coul.) (daté de 1874 env.).

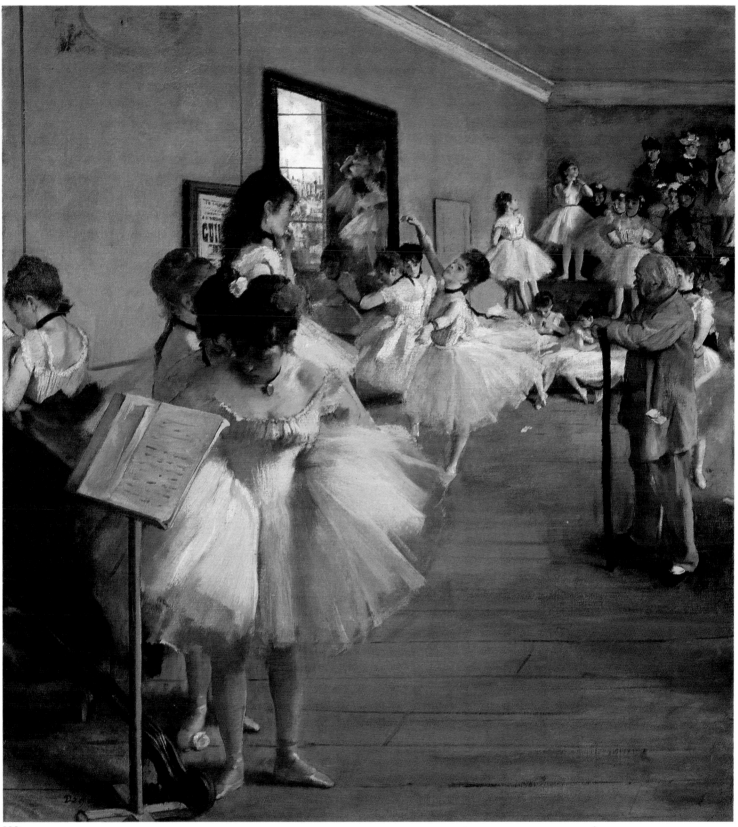

130

237

131

132

131

Maître de danse

1873
Mine de plomb et fusain sur papier vélin
chamois, mis au carreau au fusain
41 × 29,8 cm (dimensions irrégulières)
Cachet de la vente en bas à gauche ; cachet de
l'atelier en bas à droite et au verso
Inscription au crayon bleu en bas à droite
2284
Chicago, The Art Institute of Chicago. Don de
Robert Sonnenschein II (1951.110a)

Vente IV : 206.a

George Shackelford a vu dans ce dessin et un
dessin apparenté (voir cat. n° 132) des études
pour le personnage du maître de ballet qui
apparaissait à l'origine dans *La classe de
danse* (cat. n° 129) du Musée d'Orsay, à Paris[1].
Le fait qu'il ait été mis au carreau pour être
reporté indique qu'il s'agit du dessin prépara-
toire principal pour ce personnage, quoique
son fini remarquable permette à lui seul d'en
dire autant. Degas a ainsi atteint ici la virtuo-
sité de son idole, Ingres, mais, à la différence

de ce dernier, il n'a pas cherché à reproduire
des formes idéales préconçues. Bien au
contraire. Peu de dessins de Degas témoignent
de façon plus éloquente du don extraordinaire
qu'il avait de trouver chez un modèle le détail
révélateur qui l'anime — et qui conférera à
l'œuvre une authenticité presque trou-
blante.

1. Voir « L'*Examen de danse* (1874) et *La classe de
danse* (1873-1876) », p. 234.

Historique
Atelier Degas ; Vente IV, 1919, n° 206.a, repr. Robert
Sonnenschein II, New Freedom (Indiana) ; donné
par lui au musée en 1951.

Expositions
1967 Saint Louis, n° 65, repr. (daté de 1872 env.) ;
1984 Chicago, n° 24, repr. (coul.) (daté de 1874) ;
1984-1985 Washington, p. 49-50, n° 11, repr. p. 49
(daté de 1874 env.).

Bibliographie sommaire
Harold Joachim et Sandra Haller Olsen, *French
Drawings and Sketchbooks of the Nineteenth Cen-
tury. The Art Institute of Chicago,* University of
Chicago Press, Chicago/Londres, 1979, II, n° 2F12.

132

Maître de danse

1873
Aquarelle, gouache, et encre de Chine avec
touches de peinture à l'huile brune, sur traces
de mine de plomb et fusain et papier vergé
chamois, collé en plein
45 × 26,2 cm (dimensions irrégulières)
Cachet de la vente en bas à gauche ; cachet de
l'atelier au verso, en bas à droite
Chicago, The Art Institute of Chicago. Don de
Robert Sonnenschein II (1951.110b)

Exposé à Ottawa et à New York

Lemoisne 367 bis

Bien que de conception plus simple que l'autre
Maître de danse (cat. n° 131) de l'Art Institute
of Chicago, ce dessin est beaucoup plus com-
plexe sur le plan technique : le contour à la
mine de plomb est recouvert d'un dessin à
l'encre exécuté au pinceau, de couches d'a-
quarelle et de gouache et même de touches de
peinture à l'huile. L'ordre dans lequel les deux
dessins ont été exécutés n'est pas évident et ne

sera sans doute jamais déterminé. Suzanne Folds McCullagh a émis l'hypothèse que l'étude au pinceau a été exécutée avant le dessin à la mine de plomb, qui est plus fini[1]. Toutefois, George Shackelford considère que l'étude au pinceau est postérieure, et qu'il s'agit d'une notation pour le costume du maître de ballet[2]. Curieusement, l'artiste a dû, dans les deux dessins, modifier la longueur des jambes.

Dans une étude antérieure des deux dessins, Jean Sutherland Boggs a fait valoir que le modèle pourrait être Louis-François Mérante, maître de ballet à l'Opéra de Paris, qui, de l'avis général, serait représenté dans le *Foyer de la danse à l'Opéra*[3] (cat. nº 107). À l'époque, elle avait fait observer que l'étude « est très proche d'une caricature un peu chargée, mais d'une caricature où le pathétique rejoint le comique dans l'humour. »

1. 1984 Chicago, p. 59.
2. 1984-1985 Washington, p. 49-50.
3. 1967 Saint Louis, p. 106.

Historique
Atelier Degas ; Vente IV, 1919, nº 206.b, repr. Robert Sonnenschein II, New Freedom (Indiana) ; donné par lui au musée en 1951.

Expositions
1967 Saint Louis, nº 66, repr. (daté de 1872 env.) ; 1984 Chicago, nº 23, repr. (coul.) (daté de 1874) ; 1984-1985 Washington, p. 49-50, nº 12, repr. p. 49 (daté de 1874 env.).

Bibliographie sommaire
Boggs 1962, p. 127 ; Reff 1976, p. 282, fig. 196 (daté de 1875-1877) ; Harold Joachim et Sandra Haller Olsen, *French Drawings and Sketchbooks of the Nineteenth Century. The Art Institute of Chicago*, University of Chicago Press, Chicago/Londres, 1979, II, nº 2G1.

133

Jules Perrot

1875
Dessin à l'essence sur papier chamois
48 × 30 cm (à la vue)
Signé et daté en bas à droite *Degas / 1875*
Philadelphie, Philadelphia Museum of Art. Collection Henry P. McIlhenny. En mémoire de Frances P. McIlhenny (1986-26-15)

Lemoisne 364

D'abord prise pour un portrait du maître de ballet Ernest Pluque, cette esquisse à l'essence représente en fait, comme l'a montré Lillian Browse, Jules Perrot (1810-1892)[1]. Depuis ses débuts comme danseur classique en 1830, jusqu'en 1860, année où il a officiellement pris sa retraite, Perrot était, sans conteste, un des plus grands danseurs-chorégraphes de l'époque romantique. Partenaire de Marie Taglioni, il a été la grande vedette de l'Opéra de Paris jusqu'en 1834, au moment où un diffé-

rent avec la direction l'amènera à partir en tournée européenne avec Carlotta Grisi. Mis à part un bref retour à l'Opéra en 1841, pour diriger la participation de Grisi au ballet *Giselle,* et deux séjours qu'il y effectuera en 1847 et 1848, il ne se produira que dans ses propres ballets à l'étranger. Entre 1842 et 1848, il sera danseur, chorégraphe et maître de ballet à l'Opéra de Londres, puis il dansera à Saint-Pétersbourg, où il deviendra maître de ballet en 1851. De retour à Paris en 1861, il cherchera en vain à se réconcilier avec la direction de l'Opéra[2].

On ignore tout des relations qu'ont pu entretenir Degas et Perrot, et on ne possède qu'un carnet de l'artiste où figure l'adresse de Perrot à Paris en 1879[3]. On sait toutefois que Degas a peint un portrait du danseur, daté des environs de 1875-1879 par Jean Sutherland Boggs, et pour lequel deux études existent[4]. Selon Ronald Pickvance, les deux hommes

auraient pu se rencontrer dès 1873, après le retour de Degas de la Nouvelle-Orléans, mais George Shackelford est d'avis que cette rencontre daterait plus probablement de 1874[5]. Ivor Guest et Richard Thomson ont montré récemment que, pour *La répétition de danse* (voir fig. 119) de Glasgow, achevée en février 1874, l'artiste a utilisé une ancienne photographie de Perrot (fig. 120). Celui-ci aurait donc pu ne poser pour Degas qu'à une date postérieure[6].

Un dessin très semblable, au fusain et à la pierre noire (fig. 121), au Fitzwilliam Museum de Cambridge (Angleterre), montre Perrot sous le même angle que dans l'étude à l'essence mais il comporte de légères différences : la position des bras et de la canne, ainsi que les contours, résolument sinueux. Le dessin a été mis au carreau et outre les annotations sur la couleur et la lumière, l'artiste y indique que Perrot porte, avec son costume de flanelle, la

133

Fig. 120
C. Bergamasco, *Jules Perrot*,
vers 1860, photographie,
coll. part.

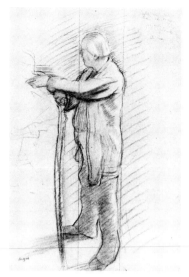

Fig. 121
Le danseur Jules Perrot, 1874,
fusain et pierre noire rehaussés de blanc,
Cambridge (Angleterre), Fitzwilliam Museum,
III:157.2.

chemise russe rouge qui figure dans la pré-
sente esquisse à l'essence[7]. Le dessin de
Cambridge a certainement servi de modèle
pour le personnage de Perrot figurant dans
l'*Examen de danse* (cat. n° 130) du Metropo-
litan Museum of Art, à New York, de sorte qu'il
doit dater de 1874. Comme l'étude à l'essence
est datée par l'artiste de « 1875 », la question
de ses rapports avec le dessin du Fitzwilliam
Museum et avec *La classe de danse* (cat.
n° 129) du Musée d'Orsay, auparavant datée
de 1874, a suscité des interrogations. Browse
en a conclu que l'étude à l'essence est une
copie du tableau, tandis que Paul-André
Lemoisne et George Shackelford ont tous deux
envisagé la possibilité que Degas ait fait une
erreur en y inscrivant la date.

Théophile Gautier, qui a collaboré avec
Perrot au ballet *Giselle* et qui vouait au
danseur une vive admiration, l'a décrit, jeune,
comme un homme au large torse mais aux
jambes remarquablement belles et galbées. À
soixante-quatre ans, Perrot conservait mani-
festement une remarquable prestance et une
élégance dans les mouvements de ses mains,
mais c'était un homme vieillissant. Comparée
au dessin du Fitzwilliam Museum, l'esquisse à
l'essence présente une image de Perrot légè-
rement idéalisée ; de nombreuses imperfec-
tions observées avec précision dans le dessin y
ont été supprimées. Toutefois, les deux
œuvres ont tant de détails en commun qu'il
serait extrêmement improbable qu'elles aient
été exécutées indépendamment l'une de l'au-
tre, à des époques différentes. L'artiste aurait
donc soit dessiné les deux au cours de la même
séance, en 1874, et inscrit postérieurement
une date erronée sur l'esquisse à l'essence,
soit exécuté cette dernière en 1875, non pas
d'après nature, mais d'après le dessin du
Fitzwilliam Museum, comme l'a suggéré
Denys Sutton[8]. Étant donné que les deux
œuvres ont presque le même format, et que les

notes du dessin du Fitzwilliam Museum cor-
respondent aux couleurs de l'étude à l'es-
sence, il est très probable que, lorsqu'il a
retravaillé *La classe de danse* en 1875, Degas
a copié le personnage en vue de l'utiliser dans
le tableau. Cette hypothèse semble confirmée
par les similitudes exclusives que comportent
le tableau et l'étude à l'essence.

Un carnet, où Ludovic Halévy a inscrit la
date « 1877 », contient deux esquisses de
Degas, à la mine de plomb, représentant
Perrot de profil : l'une le montre tourné vers la
droite, comme dans le monotype *Le maître de
ballet* (cat. n° 150), et l'autre, tourné vers la
gauche, comme dans la présente œuvre. D'a-
près la date du carnet, les deux esquisses
semblent avoir été dessinées de mémoire[9].

1. Browse [1949], p. 54 et n° 24.
2. On trouvera une biographie de Perrot dans Guest
 1984, ainsi que dans *Dance Index*, IV : 12, décem-
 bre 1945 — un numéro qui est consacré à des
 études sur Perrot.
3. Reff 1985, Carnet 22 (BN, n° 8, p. 210). Theodore
 Reff a daté ce carnet de 1867-1874, bien que
 l'adresse de Perrot laisse supposer que l'artiste l'a
 utilisé plusieurs années plus tard. En ce qui
 concerne le déménagement de Perrot en 1879, de
 son appartement de la rue des Martyrs au 52,
 boulevard Magenta, voir Guest 1984, p. 337-
 338.
4. Les études sont le cat. n° 132 et le III : 157.3. Voir
 Boggs 1962, p. 56-57 et 127-128, pl. 92.
5. Voir Pickvance dans 1979 Édimbourg, n° 16, et
 Shackelford dans 1984-1985 Washington,
 p. 52.
6. Voir Thomson dans 1987 Manchester, p. 53. C'est
 toutefois Guest qui a, le premier, reconnu que
 Perrot figurait dans la composition ; voir Guest
 1984, p. 336.
7. L'inscription est la suivante : « reflet rouge de la /
 chemise dans le cou / pantalon bleu / flanelle /
 tête rose ».
8. Sutton 1986, p. 164.
9. Reff 1985, Carnet 23 (BN, n° 21, p. 41). Au sujet de
 ce carnet, voir aussi cat. n° 175.

Historique
Eugene W. Glaenzer and Co., New York ; acquis par
Boussod, Valadon et Cie, Paris, avec partage de
bénéfices, 3 600 F, 8 décembre 1909 (« Le maître de
ballet [M. Mérante] ») ; acquis le même jour par
J. Mancini, Paris, 4 000 F. Maurice Exsteens, Paris,
avant 1912. Coll. Petitdidier, Paris. Fernand Ochsé,
Paris, avant 1924. Paul Brame, Paris ; César de
Hauke, New York ; Henry P. McIlhenny, Philadel-
phie ; légué par lui au musée en 1986.

Expositions
1914, Copenhague, Statens Museum for Kunst,
15 mai-30 juin, *Fransk Malerkunst*, n° 703 ; 1924
Paris, n° 54 ; 1933 Northampton, n° 22 ; 1934,
Cambridge (Mass.), Fogg Art Museum, *French
Drawings and Prints of the Nineteenth Century*,
n° 20 ; 1935, Buffalo, Albright Knox Gallery, janvier,
Master Drawings, n° 117, repr. ; 1936 Philadelphie,
n° 78, repr. ; 1936, Cambridge (Mass.), Fogg Art
Museum, *French Artists of the 18th and 19th
Century* ; 1938, Boston, Museum of Modern Art, *The
Arts of the Ballet* ; 1947 Cleveland, n° 67, pl. LIII ;
1947, Philadelphie, Philadelphia Museum of Art,
Masterpieces of Philadelphia Private Collections,
n° 123 ; 1949, Philadelphie, Philadelphia Museum of
Art, *The Henry P. McIlhenny Collection*, sans cat. ;
1958, Cambridge (Mass.), Fogg Art Museum, *Class
of 1933 Exhibition* ; 1962, San Francisco, The
California Palace of the Legion of Honor, 15 juin-
31 juillet, *Henry P. McIlhenny Collection, Paintings,
Drawings and Sculpture*, n° 17, repr. ; 1967 Saint
Louis, n° 73, repr. (présenté à Philadelphie seule-
ment) ; 1984, Atlanta, High Museum of Art, 25 mars-
30 septembre, *The Henry P. McIlhenny Collection :
Nineteenth Century French and English Masterpie-
ces*, n° 19, repr. (coul.) ; 1984-1985 Washington,
n° 13, repr. (coul.).

Bibliographie sommaire
Lemoisne 1912, p. 60 (Ernest Pluque) ; Rivière
1922-1923, pl. XXVI (réimp. 1973, pl. B) ; Mongan
1938, p. 295 ; Lemoisne [1946-1949], II, n° 364 ;
Browse [1949], n° 24 (« Jules Perrot ») ; Boggs 1962,
p. 56-57, 127, pl. 93 ; Minervino 1974, n° 481 ; 1979
Édimbourg, au n° 16.

134

Danseuse vue de profil vers la droite

Vers 1873-1874
Fusain et rehauts de blanc, mis au carreau,
sur papier rose-beige
46,5 × 30,8 cm
Cachet de la vente en bas à droite ; cachet de
l'atelier au verso
Paris, Musée du Louvre (Orsay), Cabinet des
dessins (RF 4645)

Exposé à Paris

Vente III : 341.1

En 1873, Degas a exécuté sur un fond bleu une
étude à l'essence représentant une danseuse
se grattant le dos (III : 132.2), en prévision de la
figure au centre de la *Répétition d'un ballet
sur la scène* (voir cat. n° 124). Le dessin ne

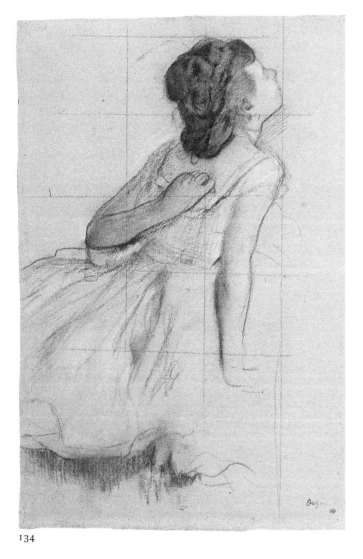

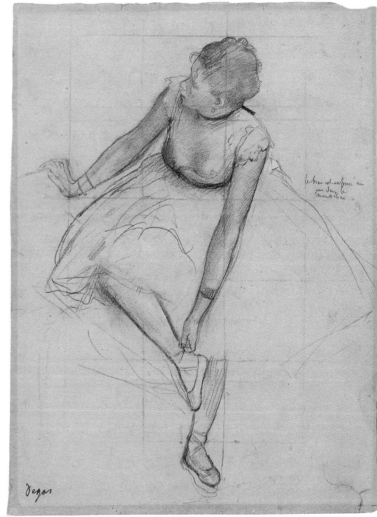

134

135

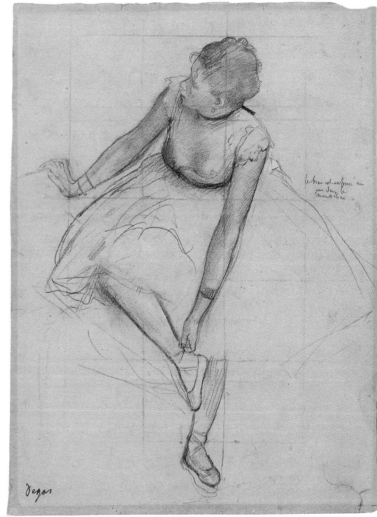

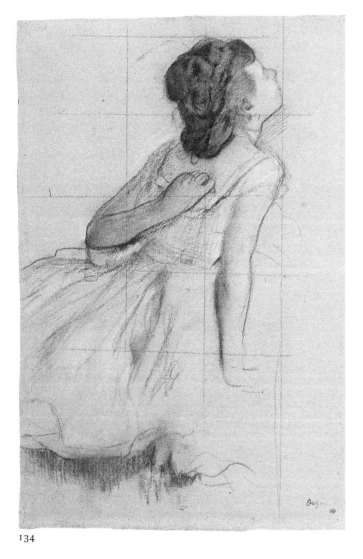

Fig. 122
Danseuses au repos, 1874,
huile et gouache,
coll. part., L 343.

sera finalement pas utilisé, mais l'artiste reprendra le personnage dans la même pose peu après pour une danseuse devant figurer au premier plan dans la version de *La classe de danse* (voir cat. n° 129) du Musée d'Orsay, à Paris. Si, dans le premier dessin, la danseuse

était gracieuse, l'artiste a plutôt choisi, pour la nouvelle composition, un personnage qui, adoptant une pose des plus inhabituelles, se contracte dans son mouvement.

Mise au carreau pour être reportée, l'étude a servi à réaliser une autre œuvre, *Danseuses au repos* (fig. 122), signée et datée de 1874. George Shackelford, qui a daté le dessin des environs de 1874, a néanmoins situé son exécution entre celle de ces deux œuvres, pour en conclure qu'il constitue une variante de la danseuse figurant dans *Danseuses au repos*[1].

1. 1984-1985 Washington, n° 15.

Historique

Atelier Degas ; Vente III, 1919, n° 341.1, repr., acquis par le Musée du Luxembourg, Paris ; transmis au Louvre en 1930.

Expositions

1937 Paris, Orangerie, n° 84 ; 1969 Paris, n° 170 ; 1984-1985 Washington, n° 15, repr. p. 56.

Bibliographie sommaire

Rivière 1922-1923, II, pl. 76 (réimp. 1973, pl. 49) ; Cabanne 1957, p. 112, pl. 64 ; Valéry 1965, fig. 47 ; 1984-1985 Paris, fig. 128 (coul.) p. 151 ; Sutton 1986, p. 164.

135

Danseuse rajustant son chausson

1873
Mine de plomb rehaussée à la craie sur papier rose (aujourd'hui décoloré)
33 × 24,4 cm
Signé en bas à gauche *Degas*
Inscription au milieu à droite *le bras est enfoncé un / peu dans la / mousseline*
New York, The Metropolitan Museum of Art.
Legs de Mme H.O. Havemeyer, 1929. Collection H.O. Havemeyer (29.100.941)

Ce dessin présente un intérêt considérable puisqu'il a servi de modèle pour la danseuse, penchée sur le piano, qui figurait à l'origine au premier plan de *La classe de danse* (voir cat. n° 129) du Musée d'Orsay. Entre 1873 et 1874, Degas a exécuté plusieurs études de danseuses rajustant leurs chaussons, dans différentes poses et de points de vue différents, mais on ne décèle dans aucune de celles-ci la même maîtrise du moyen d'expression[1]. Jean Sutherland Boggs a démontré que le modèle, exceptionnellement sensuel pour une danseuse, est le même que celui qui a posé pour un dessin apparenté, *Danseuse (vue de face)*

(I :328, Cambridge [Massachusetts], Harvard University Art Museums [Fogg Art Museum])[2]. Comme ce dernier dessin faisait partie des études préparatoires exécutées en 1873 pour la *Répétition d'un ballet sur la scène* (cat. n° 124), on peut raisonnablement présumer que la présente œuvre date également de 1873.

Supprimée de *La classe de danse,* où elle a été remplacée par un personnage tiré de la *Danseuse debout, de dos* (cat. n° 137), cette danseuse survit néanmoins dans *Danseuses au repos* (voir fig. 122). Dans cette dernière, elle est représentée avec la danseuse qui se gratte le dos (cat. n° 134), à peu près comme elle apparaissait, à l'origine, dans *La classe de danse.*

1. Voir le croquis figurant sur une feuille provenant d'un carnet (Paris, Musée du Louvre, RF 30011), et une étude à l'essence (L 325), tous deux apparentés à *Danseuses dans une salle d'exercice* (L 324, Paris, coll. part.). Un dessin autrefois la propriété d'Edmond Duranty, représentant une danseuse dans la même pose que le modèle du présent dessin, a été reproduit dans *Les Beaux-Arts illustrés,* 2e série, IIIe année, n° 10, 1879, p. 84.
2. 1967 Saint Louis, n° 71.

Historique

Mme H.O. Havemeyer, New York ; légué par elle au musée en 1929.

Expositions

1930 New York, n° 160 ; 1955 San Antonio, sans n° ; 1960 New York, n° 84 ; 1967 Saint Louis, n° 71, repr. ; 1977 New York, n° 16 des œuvres sur papier, repr. couv. ; 1980-1981, Bordeaux, Galerie des Beaux-Arts, *Profil du Metropolitan Museum of Art de New York, de Ramsès à Picasso,* n° 146.

Bibliographie sommaire

Havemeyer 1931, p. 186 ; Walter Mehring, *Degas,* Herrman, New York, 1944, n° 25 ; Browse [1949], n° 20 ; René Huyghe, *Edgar-Hilaire-Germain Degas,* Flammarion, Paris, 1953, n° 31 ; Rosenberg 1959, n° 206, repr. ; Longstreet 1964 [pl. 26] ; 1984-1985 Washington, p. 47-48, fig. 2.4 p. 47 ; Sutton 1986, p. 164, fig. 144.

136

Danseuse assise

Vers 1873
Mine de plomb et fusain, et rehauts de blanc, sur papier rose, mis au carreau
42 × 32 cm
Signé en bas à droite *Degas*
New York, The Metropolitan Museum of Art. Legs de Mme H.O. Havemeyer, 1929. Collection H.O. Havemeyer (29.100.942)

Selon Lillian Browse, cette danseuse assise, qui semble rajuster sa jupe, s'applique en fait à tracer avec ses doigts les pas qu'elle doit apprendre[1]. Ses cheveux, très serrés, formant un diadème au sommet de sa tête, rappellent la coiffure du modèle, peut-être la danseuse, qui a posé pour la *Danseuse assise, vue de profil vers la droite* (voir cat. n° 126).

Bien que ce dessin ait été mis au carreau, il n'est aucun tableau qui reprenne une danseuse dans cette pose. Le dessin n'aura sans doute servi de modèle que pour une danseuse, semblable par la position des jambes et des bras pliés, représentée à l'arrière-plan de *La classe de danse* (cat. n° 129) du Musée d'Orsay, à Paris, et de l'*Examen de danse* (cat. n° 130) du Metropolitan Museum of Art, à New York. La position des jambes est par ailleurs reprise sur une feuille comportant six études de jambes de danseuses (IV :138.a), toutes utilisées, sauf une, dans le tableau du Musée d'Orsay, et probablement exécutées pour en préciser certains détails.

1. Browse [1949], n° 18, p. 341.

Historique

Coll. M. et Mme H.O. Havemeyer, New York ; coll. Mme H.O. Havemeyer, New York, de 1907 à 1929 ; légué par elle au musée en 1929.

136

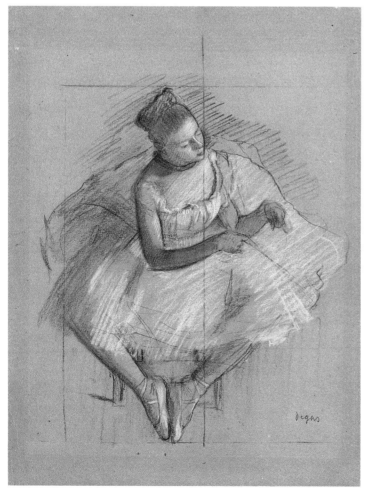

137

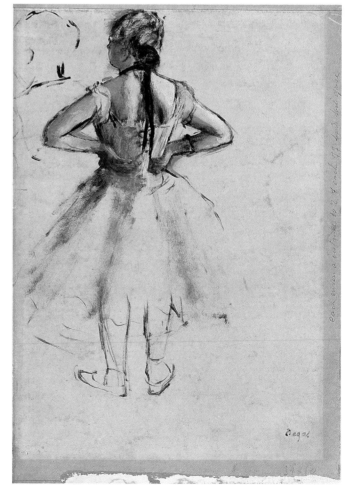

Expositions

1922 New York, n° 13 des dessins ; 1930 New York, n° 159 ; 1973-1974 Paris, n° 34, pl. 63 ; 1977 New York, n° 17 des œuvres sur papier.

Bibliographie sommaire

Havemeyer 1931, p. 186, repr. p. 187 ; Browse [1949], n° 18, repr. (daté de 1873 env.).

137

Danseuse debout, de dos

Vers 1873
Dessin à l'essence sur papier rose, agrandi dans la partie supérieure
39,4 × 27,8 cm
Signé en bas à droite *Degas*
Paris, Musée du Louvre (Orsay), Cabinet des dessins (RF 4038)

Exposé à Ottawa

RF 4038

Maurice Sérullaz a été le premier à faire le rapprochement entre ce dessin et la danseuse à l'éventail figurant au premier plan de *La classe de danse* (voir cat. n° 129) du Musée d'Orsay, à Paris, puis à affirmer qu'il ne peut donc pas dater des environs de 1876 comme on le croyait jusque-là[1]. L'étude appartient presque certainement, avec *Deux danseuses* (cat. n° 138) et plusieurs autres études à l'essence, à un ensemble de dessins préparatoires exécutés surtout en 1873. Bien que la pose ne soit pas identique, il est vraisemblable que Degas se soit inspiré du présent dessin au moment où il a décidé d'enlever de la peinture du Musée d'Orsay le personnage basé sur la *Danseuse rajustant son chausson* (cat. n° 135).

Pour Degas, le mot « dessin » avait une large acception, et recouvrait notamment les peintures à l'essence. Il a, par ailleurs, exposé quelques-uns de ses dessins — ce qui atteste l'importance que ces œuvres revêtaient à ses yeux — mais il demeure très difficile aujourd'hui de déterminer lesquels. La *Danseuse debout, de dos* est une des rares études dont on sache, avec certitude, qu'elle a été exposée : accompagnée d'un dessin apparenté (L 388, Paris, collection particulière), elle a été présentée à la deuxième exposition impressionniste, en 1876, où l'a vue Joris-Karl Huysmans. Dans le premier de nombreux comptes rendus enthousiastes qu'il fera des œuvres de l'artiste, il cite « deux dessins sur papier rose, où une ballerine vue de dos et une autre qui rattache son soulier, sont enlevées avec une souplesse et une vigueur peu communes[2]. »

1. 1969 Paris, n° 168.
2. Joris-Karl Huysmans, « De Degas, etc. », *Gazette des Amateurs,* 1876, cité dans Huysmans 1883, p. 112.

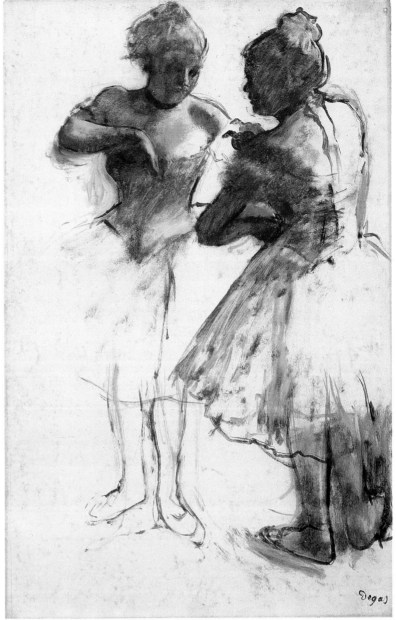

138

Historique

Coll. Armand Guillaumin, Paris ; Jack Aghion ; coll. Serge Stchoukine, Moscou ; vente anonyme (Stchoukine), Paris, Drouot, 24 mars 1900, n° 6 (« Danseuse laçant son corset »), acquis par le comte Isaac de Camondo, Paris ; coll. Camondo, de 1900 à 1911 ; légué par lui au Musée du Louvre, Paris, en 1911 ; entré au Louvre en 1914.

Expositions

1876 Paris, n° 51 (un de plusieurs dessins au même numéro) ; 1937 Paris, Orangerie, n° 94 (daté de 1878 env.) ; 1969 Paris, n° 168 ; 1976, Vienne, Graphische Sammlung Albertina, 10 novembre 1976-25 janvier 1977, *Von Ingres bis Cezanne, aquarelle und zeichnungen aus dem Louvre,* repr. (coul.) couv.

Bibliographie sommaire

Joris-Karl Huysmans, « De Degas, etc. », *Gazette des Amateurs,* 1876, cité dans Huysmans 1883, p. 112 ; Paris, Louvre, Camondo, 1914, n° 218 ; Browse [1949], n° 32 (daté de 1876 env.).

138

Deux danseuses

1873
Lavis brun foncé et gouache blanche sur papier vélin couché rose passé
61,3 × 39,4 cm
Signé en bas à droite *Degas*
New York, The Metropolitan Museum of Art. Legs de Mme H.O. Havemeyer, 1929. Collection H.O. Havemeyer (29.100.187)

Lemoisne 1005

Daté de 1889-1895 par Paul-André Lemoisne, de 1878-1880 par Charles S. Moffett[1], et des environs de 1880 par George Shackelford[2], ce dessin, exécuté de façon spontanée, appartient à juste titre à l'ensemble de dessins de personnages que l'artiste a exécutés à la sépia sur des papiers colorés, habituellement roses, pour les grands tableaux du milieu des années

1870 représentant des répétitions de ballet. Browse le date de 1876[3], mais il ne tient pas compte du fait que les deux personnages apparaissent respectivement à la gauche et à la droite du maître de ballet dans *La classe de danse* (cat. n° 129) du Musée d'Orsay, à Paris, entreprise en 1873. Degas puisait abondamment dans sa réserve de dessins, mais les deux femmes au bras replié ne reviendront que rarement dans son œuvre ultérieure. Dans l'*Examen de danse* (cat. n° 130) du Metropolitan Museum of Art, à New York, peint en 1874, le personnage de droite du présent dessin regarde dans le miroir, et il se peut que Degas ait repris celui qui figure à gauche dans la *Loge de danseuse* (L 529, Winterthur, Oskar Reinhart Foundation). L'artiste a, d'autre part, exécuté deux beaux dessins au crayon du personnage de gauche (II :332, Detroit, Detroit Institute of Arts, et II :326), tandis qu'on trouve des études de la pose de droite dans ses carnets[4]. Les deux personnages figurent sur un éventail (BR 72) peint à la fin des années 1870.

Shackelford note qu'il est possible que Degas ait dessiné les deux personnages en se servant du même modèle, «comme si la danseuse avait simplement fait un demi-tour pour se faire face à elle-même[5]». On retrouve en fait dans ce dessin l'atmosphère d'une conversation intime, tout comme d'ailleurs dans les dessins et le tableau représentant *Deux femmes,* exécutés par Picasso en 1906 (New York, Museum of Modern Art). **G.T.**

1. Moffett 1979, p. 12, n° 25.
2. 1984-1985 Washington, p. 77.
3. Browse [1949], n° 33.
4. Reff 1985, Carnet 29 (coll. part., p. 25), et Carnet 30 (BN, n° 9, p. 1). Au nombre des dessins connexes figurent le II :91, le III :81.4 et le (cat. n° 137).
5. 1984-1985 Washington, *loc. cit.*
6. Selon des notes manuscrites dans les papiers Havemeyer conservés aux archives du Metropolitan Museum of Art, un dessin de Degas de «2 danseuses — sur [papier] rose», possiblement cette œuvre, a été acheté par l'entremise de Boussod et Valadon, Paris.

Historique
Aurait été acquis de l'artiste par Goupil et Cie (Boussod et Valadon), Paris ; sans doute acquis, à une date inconnue, de Boussod et Valadon par Mme H.O. Havemeyer[6], New York ; coll. Mme H.O. Havemeyer, de 1907 à 1929 ; légué par elle au musée en 1929.

Expositions
1922 New York, n° 90 («Deux Danseuses», sur papier rose) ; 1930 New York, n° 162 ; 1947 Washington, n° 6 ; 1977 New York, n° 25 des œuvres sur papier.

Bibliographie sommaire
Havemeyer 1931, p. 185 ; New York, Metropolitan, 1943, n° 53, repr. ; Lemoisne [1946-1949], III, n° 1005 ; Browse [1949], p. 347, n° 33, repr. ; Minervino 1974, n° 1061 ; Moffett 1979, p. 12, pl. 25 (coul.) ; 1984-1985 Washington, p. 77, fig. 3.4 ; 1987 Manchester, p. 112-113, fig. 148.

139

Danseuse posant chez un photographe

1875
Huile sur toile
65 × 50 cm
Signé en bas à droite *Degas*
Moscou, Musée Pouchkine (3237)

Exposé à Paris

Lemoisne 447

Ronald Pickvance a démontré que la *Danseuse posant chez un photographe* a été exposée à Londres en mai 1875 et qu'elle ne peut donc pas dater de 1876 ou de 1878-1879, comme on l'a cru auparavant. Pickvance la date de 1874, la plaçant logiquement dans la suite de scènes de ballet liée à *La classe de danse* (cat. n° 128) de 1873. La correspondance échangée entre Degas et Charles W. Deschamps, son marchand à Londres, permet en fait de dater l'œuvre avec un peu plus de précision, et jette par ailleurs une lumière intéressante sur le mal que se donnait Degas pour assurer la conservation de ses œuvres.

Dans une lettre datée par Theodore Reff du 15 mai 1876, Degas disait craindre que *Dans un café*, dit aussi *L'absinthe* (cat. n° 172), et *La classe de danse* (cat. n° 129) ne jaunissent s'ils sont mis sous verre avant que la peinture ne soit sèche. Dans le même esprit, il conseillait de ne pas vernir ses œuvres prématurément, afin d'éviter qu'elles ne subissent le sort de «la petite danseuse en silhouette qui l'a été tellement trop tôt qu'elle est toute jaune et qu'on n'a pu la dévernir vraiment[1]». Il semblerait donc que l'œuvre de Moscou — qui est sûrement le tableau dont Degas parle dans la lettre — n'était pas sèche quand elle est arrivée à Londres à la fin du printemps de 1875 et qu'elle ne peut guère, pour cette

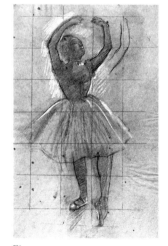

Fig. 123
Étude de danseuse les bras levés,
1874, fusain,
New York, coll. part., III:338.2.

raison, avoir été peinte avant le mois de mars de cette même année.

Il s'agit là de la seule composition connue de Degas pouvant se rattacher à la «danseuse devant une glace» qui figure sur une liste dans un carnet de l'artiste, avec une série de scènes de ballet qu'il comptait présenter dans une exposition intitulée «Degas : Dix pièces sur la danse d'opéra». Si l'identification proposée par Reff est exacte, il s'ensuivrait que l'exposition n'était pas prévue pour 1874, comme il le fait observer, mais peut-être pour 1875, année où aucune exposition impressionniste n'a eu lieu[2]. Il serait ainsi tentant d'émettre l'hypothèse que l'artiste n'a eu qu'après coup l'idée du titre actuel, aux connotations délibérément modernes, puisque l'œuvre semble n'avoir été citée sous le titre «chez un photographe — danseuse» que dans une liste dressée par Degas en prévision de la quatrième exposition impressionniste, tenue en 1879[3].

Dans une étude (fig. 123) mise au carreau, la danseuse a les mêmes dimensions que dans la peinture définitive, qui conserve d'ailleurs aussi des traces de la mise au carreau. La pose de la danseuse a souvent été réutilisée par Degas, dans divers arrangements, jusqu'à une date relativement tardive dans sa carrière. Le mouvement que l'artiste réussit à saisir de la danseuse — qui se trouve devant un miroir, dans une salle apparemment vide, éclairée par la froide lumière de la fenêtre — devient une miraculeuse expression de la parfaite concentration de l'être qui se livre à une observation attentive de lui-même.

Malgré l'éblouissante facture de l'œuvre, acclamée dès 1875 par un critique britannique comme «une manière de chef-d'œuvre... de la main d'un maître accompli», elle ne trouvera pas preneur[4]. Elle retournera donc à Paris où, ainsi qu'il a été dit précédemment, on essaiera d'enlever le vernis. La toile viendra finalement à faire partie de la collection Doria avant qu'elle ne soit achetée par le célèbre collectionneur russe Serge Stchoukine.

1. Reff 1968 p. 90 et n. 44, où l'auteur donne à entendre qu'il s'agit de *Danseuse posant chez un photographe*.
2. Reff 1985, Carnet 22 (BN, n° 8, p. 203 et 204).
3. Reff 1985, Carnet 31 (BN, n° 23, p. 67).
4. Voir Pickvance 1963, p. 264 et 266. Voir aussi Reff 1968, *loc. cit.*, où l'auteur fait observer que l'œuvre a été vendue à Henry Hill après avoir été exposée par Charles W. Deschamps en novembre 1875. C'est en fait *La répétition au foyer de la danse* (L 362) qui a été présentée à Londres en novembre 1875, avant d'être achetée par Hill.

Historique
Charles W. Deschamps, Londres, printemps 1875. Hector Brame, Paris, avant 1879 ; acquis par le comte Armand Doria, Paris ; coll. Doria, jusqu'en 1899 ; vente Doria, Paris, Galerie Georges Petit, 4-5 mai 1899, n° 137, repr., acquis par Durand-Ruel, Paris, 22 000 F (stock n° 5192) ; déposé chez Cassirer, Berlin, 8 septembre 1899 ; rendu à

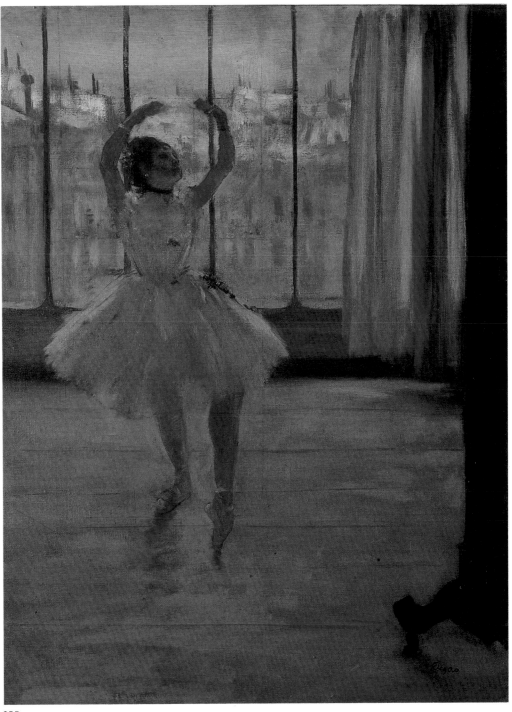

139

Durand-Ruel, Paris, 29 décembre 1899 (stock n° 6212); acquis par Serge Stchoukine, Moscou, 19 novembre 1902, 35 000 F; coll. Stchoukine, jusqu'en 1918; Musée d'art occidental, Moscou, en 1918; transmis au Musée Pouchkine, Moscou, en 1948.

Expositions
1875, Londres, 168, New Bond Street, printemps-été, *10th Exhibition of the Society of French Artists*, n° 72 (« Ballet Dancer Practicing »); 1879 Paris, n° 72; 1902, Bruxelles, Société des Beaux-Arts, mars-mai, *Le Salon — 9ème exposition*, n° 68; 1955, Moscou, Musée Pouchkine, *Exposition d'art français du XVe au XXe siècles*, p. 30; 1956, Leningrad, Ermitage, *Exposition d'art français du 12e au 20e siècle*, p. 87, repr.; 1960, Leningrad, Ermitage, *Exposition d'art français de la deuxième moitié du XIXe siècle des collections de musées soviétiques*

tenue au Musée des beaux-arts Pouchkine, p. 14; 1974-1975, Leningrad, Ermitage / Moscou, Musée Pouchkine, *La peinture des impressionnistes : à l'occasion du centenaire de la première exposition de 1874* (cat. de Anna Grigorievna Barskain), n° 8, repr. (daté de 1874).

Bibliographie sommaire
The Echo, 18 mai 1875, *The Graphic,* 22 mai 1875, cités dans Pickvance 1963, p. 264 n. 73, 266; Mauclair 1903, p. 389; Otto Grautoff, « Die Sammlung Serge Stchoukine in Moskau », *Kunst und Künstler,* XVII, 1918-1919, repr. p. 85; Lafond 1918-1919, p. 27, repr. avant p. 37; Paul Ettinger, « Die Modernen Französen in den Kunstsammlungen Moskaus », partie I, *Der Cicerone,* XVIII:1, 1926, p. 23, repr. p. 26; Louis Réau, *Catalogue de l'art français dans les musées russes,* A. Colin, Paris, 1929, n° 763; Lemoisne [1946-1949], II,

n° 447 (daté de 1877-1878); Browse [1949], n° 43 (daté de 1878-1879); Charles Sterling, *Great French Painting in the Hermitage,* Abrams, New York, 1958, p. 90, pl. 66 (dit à tort être à l'Ermitage); Pickvance 1963, p. 264-265, fig. 18 (daté de 1874); Reff 1968, p. 90 n. 44; Minervino 1974, n° 505 (daté de 1877-1878?); Moscou, Musée Pouchkine, *Die Gemäldegalerie des Pushkin-Museums in Moskau* (cat. de Irina Antonova), Moscou, 1977, n° 97; Moscou, Musée Pouchkine, *The Pushkin Museum of Fine Arts in Moscow. Painting* (cat. de Tatyana Sedova), Aurora Art Publishers, Leningrad, 1978, n° 75, repr.; Irina Kuznetsova et Evgenia Georgievskaya, *French Painting from the Pushkin Museum. 17th to 20th Century,* Abrams, New York / Aurora Art Publishers, Leningrad, 1979, n° 170, repr. (coul.) (daté de 1874); Reff 1985, p. 115, 137 (daté de 1874); Sutton 1986, p. 168, repr. (coul.) p. 169 (daté de 1877-1879 env.).

Femme sur un divan

1875
Dessin à l'essence rehaussé de peinture à l'huile et de pastel sur traces de mine de plomb et papier rose, feuillet agrandi dans la partie verticale à droite et à gauche et dans la partie horizontale inférieure
48 × 42 cm
Signé et daté en haut à droite *Degas 1875*
New York, The Metropolitan Museum of Art. Legs de Mme H.O. Havemeyer, 1929. Collection H.O. Havemeyer (29.100.185)

Lemoisne 363

Le rendu soigné des traits de la femme et l'absence d'une version apparentée à l'huile semblent confirmer que ce dessin assez travaillé n'était pas une étude préparatoire pour une œuvre plus importante. Certains aspects techniques du portrait paraissent indiquer qu'il a été exécuté en deux étapes. L'artiste a sans doute d'abord fait un dessin à la mine de plomb sur une feuille de papier plus petite, pour ensuite l'agrandir — avec moins de soin qu'à l'habitude — en ajoutant des bandes de papier au bas et sur les côtés, ce qui lui a permis de dépasser les limites de la feuille originale, puis de poursuivre le travail en utilisant une méthode différente. Au moment d'exécuter l'œuvre définitive, Degas a dessiné en grande partie le portrait au pinceau, en utilisant une combinaison de peinture d'huile diluée, d'essence et d'encre de Chine, et il a rehaussé au pastel le visage et le volant blanc des manchettes. Le style est à rapprocher de celui de l'étude du maître de ballet Jules Perrot (cat. n° 133), qui est datée de la même année.

Le ton chaud du papier rose, magnifiquement mis à profit pour faire ressortir les garnitures turquoises de la robe, rend particulièrement vivant le modèle, représenté dans une pose détendue. Il en résulte non pas tant un portrait, au sens conventionnel du terme, qu'une disgression sur un thème, ou une sorte d'instantané saisi au cours d'une brève période de repos entre deux séances de pose. Malgré l'ampleur de la robe, plutôt démodée en 1875, la femme paraît à l'aise, même si elle est légèrement distante. Prenant la pose d'une danseuse qui allongerait le bras sur un élément du décor, elle est investie d'une sorte de grâce aussi séduisante qu'inattendue. À première vue, le modèle paraît appartenir à la bourgeoise conservatrice de l'entourage de Degas. Toutefois, son identité reste mystérieuse.

Historique
Michel Manzi (mort en 1915), Paris ; Charlotte Manzi, sa veuve, Paris ; acquis par Mme H.O. Havemeyer, New York, par l'intermédiaire de Mary Cassatt, 5 décembre 1915 ; coll. Mme H.O. Havemeyer, de 1915 à 1929 ; légué par elle au musée en 1929.

Expositions
1922 New York, n° 108 ; 1930 New York, n° 161 ; 1947 Washington, n° 14 ; 1960 New York, n° 88 ; 1974 Boston, n° 79 ; 1977 New York, n° 19 des œuvres sur papier.

Bibliographie sommaire
Wehle 1930, p. 55 ; New York, Metropolitan, 1943, pl. 51 ; Lemoisne [1946-1949], II, n° 363 ; Boggs 1962, p. 48, fig. 82 ; Minervino 1974, n° 389 ; Reff 1976, p. 280-282, pl. 195 (coul.) ; Weitzenhoffer 1986, p. 231.

140

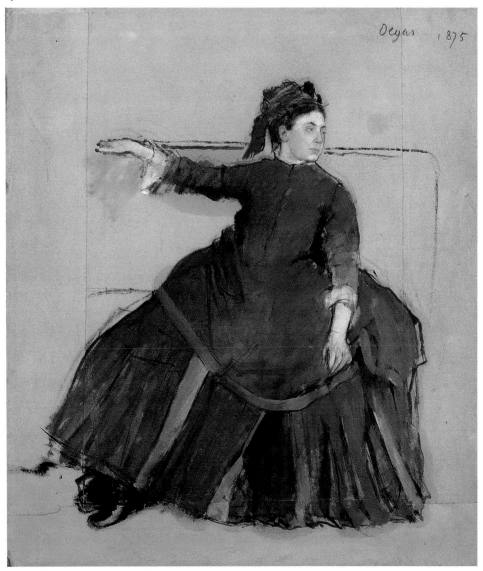

Mme de Rutté

Vers 1875
Huile sur toile
62 × 50 cm
Signé en bas à droite *Degas*
Zurich, Collection particulière

Exposé à Ottawa et à New York

Lemoisne 369

Friedrich-Ludwig de Rutté (1829-1903), le mari de la femme représentée dans ce tableau, était un architecte suisse. Né à Berne, il aurait, semble-t-il, travaillé à Paris dans les années 1870 avant de retourner dans sa ville natale. Sa femme, une Alsacienne de Mulhouse, était la sœur des peintres Emmanuel et Jean Benner. Leur fils Paul, né à Paris en 1871, deviendra également architecte. Degas a probablement rencontré la famille à la fin des années 1860 dans le cercle de peintres qui entourait Emmanuel Benner. Ancien élève de Bonnat, ce dernier avait un atelier qu'il partageait parfois avec son frère jumeau Jean, qui a fait de longs séjours à Capri pour y peindre.

Paul-André Lemoisne rapporte que, selon Paul de Rutté, Degas à peint ce portrait vers 1875 dans l'atelier d'Emmanuel Benner, au

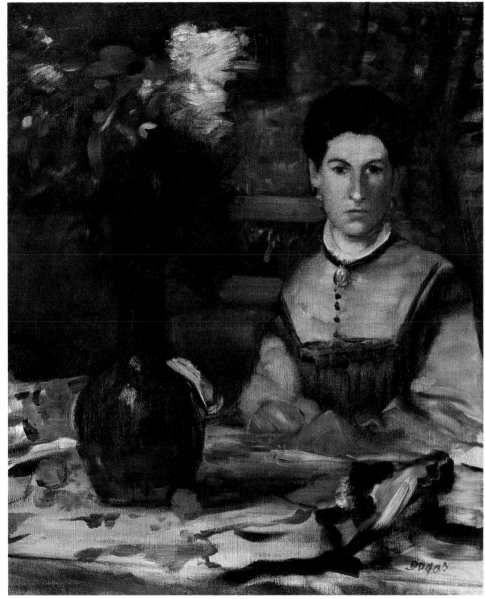

141

Mme Jeantaud devant un miroir

Vers 1875
Huile sur toile
70 × 84 cm
Signé en bas à droite *Degas*
Paris, Musée d'Orsay (RF 1970-38)

Lemoisne 371

Berthe Marie Bachoux (1851-1929), cousine du vicomte Ludovic Lepic, un graveur[1], avait épousé Charles Jeantaud le 1er février 1872[2]. Le couple fera partie du cercle de Degas à compter du début des années 1870, et quand les Jeantaud s'installeront au 24, rue de Téhéran, près du domicile des Rouart, Degas continuera à les fréquenter. Le portrait de Mme Jeantaud, d'abord daté des environs de 1874, puis des environs de 1875, par Paul-André Lemoisne, est le premier, et certainement le plus complexe, des deux portraits que Degas ait faits d'elle.

À plus d'un titre, le tableau développe une idée abordée en 1874 par Degas dans la *Danseuse posant chez un photographe* (cat. n° 139). Dans la *Danseuse* en effet, tout comme dans un pastel plus tardif, *Chez la modiste* (cat. n° 232), le reflet de la figure, lui-même invisible au spectateur, est suggéré par l'action du modèle devant un miroir vu de l'arrière. Par contre, dans le portrait de Mme Jeantaud, le modèle ne montre que son profil, et c'est le reflet qui fournit le simulacre d'un portrait de face classique. Ses notes et ses dessins de la fin des années 1870 montrent que Degas s'intéressait de plus en plus à la multiplication des points de vue, mais la confrontation d'images dissemblables dans le portrait de Mme Jeantaud produit un troublant effet rarement observé dans son œuvre. Mme Jeantaud, debout, en tenue de ville, ne fait, semble-t-il, que se regarder brièvement dans la glace avant de sortir. Le mouvement qui anime encore le modèle, dont l'élégant dolman flotte encore légèrement, n'est en fin de compte contredit que par le geste languissant de la main droite, qui repose sur le manchon. Dans la glace, cependant, où on la voit à contre-jour, illuminée par une fenêtre située derrière elle, les ambiguïtés se multiplient. Elle est assise, le dos droit, regardant directement le peintre — ou le spectateur — et non pas sa propre image, la main droite fourrée dans le manchon qui repose sur ses genoux.

L'opposition marquée, qui échappe à toute analyse, entre le charme de Mme Jeantaud et son lugubre reflet se résout par l'extraordinaire emploi de la lumière, que capte même la perle qui orne l'oreille du modèle, par l'application spontanée, presque fougueuse, de la matière, et par l'harmonie extrêmement subtile des couleurs qui imprègne l'œuvre — noir, gris, bleu-gris et bleu —, ainsi que par les

23, rue de la Chaussée-d'Antin. Cette date a été acceptée par Jean Sutherland Boggs, qui a mis en parallèle le portrait de Mme de Rutté et le portrait, antérieur, de *La femme à la potiche* (cat. n° 112), peint à la Nouvelle-Orléans. Boggs signale que les deux œuvres sont conçues selon la même structure : le modèle est séparé du spectateur par une barrière d'accessoires, et le premier plan est dominé par un vase de fleurs. Boggs précise toutefois que, dans le portrait de Mme de Rutté, Degas « se préoccupe moins de définir l'arrière-plan, la forme de la table, le modelé sculptural précis du vase ; le corps lui-même est représenté avec moins de précision, et les mains ne sont qu'indiquées. Aussi, le tableau n'a-t-il pas le même effet tridimensionnel (ni psychologique) que *La femme à la potiche*[1]. » La représentation remarquablement libre et sommaire des objets qui environnent Mme de Rutté fait ressortir le dessin très poussé de son visage grave.

1. Boggs 1962, p. 47.

Historique
Sans doute offert par l'artiste au modèle ; coll. Paul de Rutté, son fils, Paris ; coll. Mme de Würstemberger de Rutté, sa fille, Berne ; Wildenstein and Co., Londres ; acheté par le propriétaire actuel en 1986.

Expositions
1931 Paris, Orangerie, n° 61 (prêté par Paul de Rutté).

Bibliographie sommaire
Lemoisne [1946-1949], II, n° 369 ; Boggs 1962, p. 47-48, 59, 129 ; Minervino 1974, n° 394 ; Keyser 1981, p. 53.

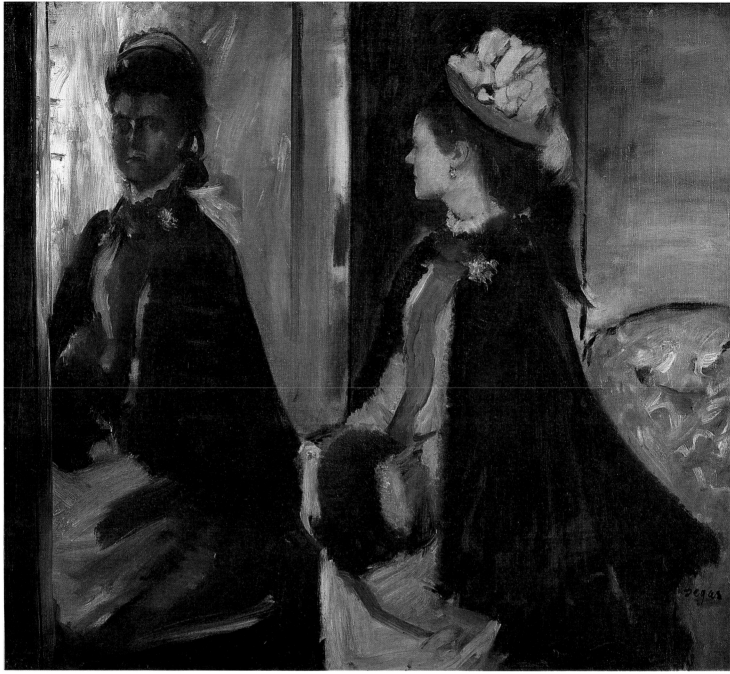

142

violentes touches de blanc sur le fauteuil et le miroir. Un examen aux rayons X montre que, à l'exception d'une légère correction de la ligne du nez, le portrait a pratiquement été exécuté d'un trait.

Vers l'époque où ce portrait a été peint, Mme Jeantaud a également posé pour Jean-Jacques Henner, avec lequel Degas a partagé un autre modèle, Emma Dobigny[3]. Il serait difficile de trouver deux portraits exprimant davantage l'abîme qui séparait Degas des peintres liés au Salon, même ceux dont l'art était le plus personnel. Le fait que Mme Jeantaud ait vendu le portrait réalisé par Degas, pour léguer celui d'Henner au Musée du Petit Palais, est peut-être révélateur. Degas fera son portrait une deuxième fois, vers 1877 selon Lemoisne, et cette œuvre (L 440), plus atté-

nuée mais d'une exécution tout aussi vigoureuse, appartient actuellement au Musée de Stuttgart.

On a récemment émis l'hypothèse que ce tableau fut peut-être exposé en 1876 à la deuxième exposition impressionniste sous le titre de *Modiste*[4]. Toutefois, une brève description de la peinture dans le compte rendu d'Émile Porcheron paraît éliminer cette possibilité[5].

1. Voir « Les premiers monotypes », p. 257.
2. Voir *Jeantaud, Linet et Lainé* (cat. n° 100).
3. Juliette Laffon, *Musée du Petit Palais. Catalogue sommaire illustré des peintures,* Paris, 1882, n° 467, repr.
4. 1986 Washington, p. 161.
5. « Nous ne dirons rien de l'Atelier des modistes, qui sont évidemment trop laides pour ne pas être

vertueuses », Émile Porcheron, « Promenades d'un flâneur : les impressionnistes », *Le Soleil,* 4 avril 1876. On se perd en conjectures dès que l'on cherche à découvrir quelle œuvre fut effectivement exposée, puisqu'il semble que cette œuvre ait précédé de plusieurs années les premières peintures connues sur le thème des modistes.

Historique

Coll. Mme Jeantaud, Paris ; acquis par Boussod, Valadon et Cie, Paris (en compte à demi avec Wildenstein et Cie), 11 avril 1907, 23 000 F (« Portrait d'une dame se reflétant dans une glace ») ; acquis par Jacques Doucet (mort en 1929), Paris, 18 avril 1907 ; coll. Mme Jacques Doucet, sa veuve, Neuilly-sur-Seine ; coll. Jean-Édouard Dubrujeaud, Paris ; legs de Jean-Édouard Dubrujeaud, sous réserve d'usufruit en faveur de son fils, Jean Anglaron-Dubrujeaud, en 1970 ; abandon de l'usufruit en 1970.

Expositions

1912, Saint-Pétersbourg, *Centennale de l'Art Français*, n° 176 ; 1917, Zurich, Kunsthaus, 5 octobre-14 novembre, *Französische Kunst des 19 und 20 Jahrhunderts*, n° 89 ; 1924 Paris, n° 50, repr. ; 1925, Paris, Musée des Arts Décoratifs, 28 mai-12 juillet, *Cinquante ans de peinture française, 1875-1925*, n° 154 ; 1926, Amsterdam, Stedelijk Museum, 3 juillet-3 octobre, *Exposition rétrospective d'art français*, n° 41 ; 1928, Paris, Galerie de la Renaissance, 1er-30 juin, *Portraits et figures de femmes, d'Ingres à Picasso*, n° 56 ; 1931 Paris, Orangerie, n° 56, pl. VIII (incorrectement identifié) ; 1932 Londres, n° 344 (402), pl. 125 (prêté par Mme Jacques Doucet) ; 1936, Londres, New Burlington Galleries, Anglo-French Art and Travel Society, 1er-31 octobre, *Masters of French Nineteenth Century Painting*, n° 63 ; 1937 Paris, Palais National, n° 304 ; 1949 New York, n° 32, repr. (coll. part. ; prêté par l'entremise de César de Hauke) ; 1955, Rome, Palazzo delle Esposizioni, février-mars/Florence, Palazzo Strozzi, *Mostra di capolavori della pittura francese dell'ottocento*, n° 31.

Bibliographie sommaire

Lemoisne 1912, p. 63-64, pl. XXIV ; Lafond 1918-1919, II, p. 14 ; Jamot 1924, p. 52, 141-142, pl. 34 ; Lemoisne 1924, p. 98 n. 4 ; Rivière 1935, repr. p. 41 ; Lemoisne [1946-1949], II, n° 371 ; Boggs 1962, p. 120 ; Minervino 1974, n° 393 ; Paris, Louvre et Orsay, Peintures, 1986, III, p. 197.

143

Henri Rouart et sa fille Hélène

Vers 1877
63,5 × 74,9 cm
Huile sur toile
New York, Collection particulière

Exposé à Ottawa et à New York

Lemoisne 424

Fils d'un fabricant d'équipement militaire, Henri Rouart (1833-1912) étudia au lycée Louis-le-Grand, où il se lia avec Degas, Ludovic Halévy[1] et Louis Bréguet, frère de la future femme d'Halévy. À l'époque, ses intérêts — toujours très variés — n'étaient pas orientés aussi nettement vers la peinture et la musique. Esprit inventif, il étudia à l'École polytechnique, puis entreprit une carrière militaire. À partir du début des années 1860, il revint à sa première passion, le génie civil : il se consacra à la recherche industrielle et, avec Alexis, son frère cadet (1839-1911), il se lança dans la fabrication d'une gamme de produits nouveaux, et notamment les premiers équipements de réfrigération artificielle et des moteurs fonctionnant à l'essence. Jusqu'à un âge avancé, il resta marqué par ses deux professions antérieures, comme le signale Daniel Halévy dans son journal, en août 1899 : « Hier, visite de Henri Rouart. Vieil ami de mon père et de Degas... Ancien polytechnicien, très militaire, en même temps que doux et charmant[2]. »

Après ses études à Louis-le-Grand, Degas perdit Henri Rouart de vue. Puis, au cours de la guerre franco-allemande de 1870-1871, par un caprice du sort, il fut affecté à une unité d'artillerie commandée par son ancien condisciple. Renouant avec lui, Degas découvrit que son ami était peintre de paysages à ses heures et se préparait à faire l'acquisition de tableaux modernes. Le frère de Rouart, Alexis qui collectionnait déjà les lithographies et peintures des années 1830, s'intéressait — comme Degas — aux œuvres de Daumier, Gavarni et Delacroix, ainsi qu'aux estampes japonaises.

On ne saurait exagérer l'amitié qui unissait Degas et les Rouart. Plus près d'Henri, qu'il gagna à la cause des impressionnistes et amena à exposer avec eux, Degas discutait Ingres et Delacroix avec Alexis. Il voyait régulièrement les frères Rouart : son beau-frère, l'architecte Henri Fevre ayant construit pour Alexis et Henri des maisons adjacentes, rue de Lisbonne, il dînait chez l'un le mardi et chez l'autre le vendredi. En 1906, il pouvait avouer avec sincérité à sa sœur Thérèse que les Rouart étaient sa famille en France[3]. Ayant eu le malheur de survivre aux deux frères, il fut témoin de la vente de leurs collections et de la dispersion de ses propres œuvres, dont les *Danseuses à la barre* (cat. n° 165) le plus beau fleuron de la collection d'Henri, et les *Petites modistes* (voir fig. 207), propriété d'Alexis.

Si Degas ne fit jamais le portrait d'Alexis Rouart, qu'il laissa toujours dans l'ombre, il représenta par contre son frère et sa famille dans une série de portraits échelonnés sur plus de trente ans. Le portrait d'Henri et de sa fille Hélène, le premier de la série, doit avoir été exécuté entre la fin de la guerre de 1871 et le départ de l'artiste pour la Nouvelle-Orléans en octobre 1872. Une date vers le début des années 1870, dictée par l'âge de l'enfant — née en 1863 —, semble difficile à concilier avec l'assurance et la richesse de la touche qui, évoquant le travail de Degas de la fin des années 1870, amena Paul-André Lemoisne, Jean Sutherland Boggs et Theodore Reff à dater l'œuvre des environs de 1877. Néanmoins, la mise en page, caractérisée par les figures se détachant sur un décor parallèle au plan du tableau, n'apparaît chez Degas que dans les œuvres antérieures à son départ pour la Nouvelle-Orléans[4] : c'est le cas de *L'amateur d'estampes* (cat. n° 66) et des portraits de *James Tissot* (cat. n° 75) et de *Madame Théodore Gobillard* (cat. n° 87), qui révèlent tous un intérêt, presque une obsession, pour les contrastes dynamiques de figures sur un fond dominé par un rigoureux jeu de rectangles.

D'une exécution vigoureuse mais quelque peu inégale, le tableau donne l'impression d'une ébauche plutôt que d'une œuvre achevée ; de fait, il se pourrait que l'artiste l'ait laissé en plan. La facture étonnamment large de la partie gauche de la composition ne se

143

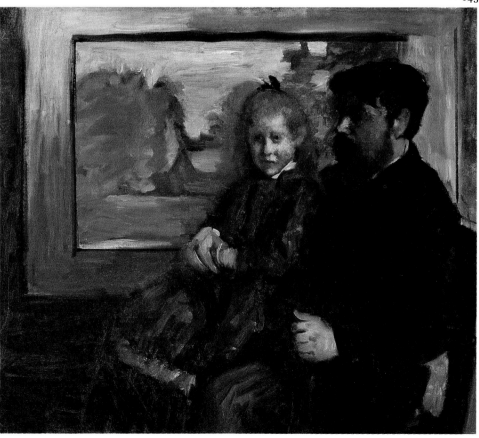

retrouve que dans les *Blanchisseuses portant du linge* (voir fig. 336), œuvre de toute évidence inachevée et qui est aussi datée habituellement de la fin des années 1870, mais qui remonte probablement aux environs de 1872. La composition asymétrique du portrait de Rouart et de sa fille constitue une variante d'une idée exploitée dans *Madame Théodore Gobillard*. Henri Rouart, assis de profil, tient sur ses genoux sa fille, plutôt inconfortablement assise, qui fixe étrangement le spectateur et qui, malgré ses traits flous, est déjà identifiable au modèle du grand portrait de la National Gallery de Londres (fig. 192), peint ultérieurement. La main droite du père serre tendrement celles de la petite tandis que sa main gauche repliée s'appuie sur le bras du fauteuil. Le tableau de l'arrière-plan semble une vague reproduction d'un paysage de Rouart, qui n'est pas sans rappeler une peinture de celui-ci publiée par Dillian Gordon[5]. Madame Gordon a également publié une photographie d'Hélène Rouart, qui pourrait selon elle avoir servi de modèle pour le tableau[6]. Néanmoins, si cette photographie laisse voir un visage aux traits encore enfantins, la jeune Hélène Rouart y est plus âgée et porte déjà des vêtements d'adulte.

1. Voir cat. n° 166 et « Degas, Halévy et les Cardinal », p. 280.
2. Halévy 1960, p. 131.
3. « J'ai pu arriver vendredi dernier à temps pour aller dîner chez les Rouart, qui sont ma famille en France... ». Lettre à Thérèse Morbilli, écrite par Degas le 5 décembre 1906 à son retour de Naples (Ottawa, archives du Musée des beaux-arts du Canada).
4. Exception faite des deux portraits de Diego Martelli de 1879, cat. n°s 201 et 202.
5. Dillian Gordon, *Edgar Degas : Hélène Rouart in Her Father's Study*, Portsmouth, 1984, p. 6, fig. 12.
6. Gordon, *op. cit.*, p. 6, fig. 13.

Historique
Coll. Henri Rouart, Paris ; coll. Ernest Rouart, son fils, Paris. Capitaine et Mme Bricka, fille d'Hélène Rouart (Mme Eugène Marin), Montpellier. Hector Brame, Paris. Feilchenfeldt, Amsterdam ; coll. part., New York.

Expositions
1931 Paris, Orangerie, n° 63, pl. IX (prêté par le Capitaine et Mme Bricka, Montpellier) ; 1947 Cleveland, n° 26, pl. XX ; 1958 Los Angeles, n° 28, repr. p. 41 ; 1966, New York, The Metropolitan Museum of Art, *Summer Loan Exhibition. Paintings, Drawings and Sculptures from Private Collections*, n° 42 ; 1967, New York, The Metropolitan Museum of Art, *Summer Loan Exhibition. Paintings from Private Collections*, n° 28 ; 1978 New York, n° 16, repr. ; 1984, Londres, The National Gallery, 11 avril-10 juin, *Degas : Hélène Rouart in Her Father's Study*, p. 4, fig. 1 p. 5.

Bibliographie sommaire
Lemoisne [1946-1949], II, n° 424 ; Meier-Graefe 1923, pl. XXXIII ; Alexandre 1935, p. 159, repr. ; Boggs 1962, p. 45, 47, 67, 74, 128, pl. 87 ; Reff 1976, p. 130, pl. 93 ; Minervino 1974, n° 423.

Henri Rouart devant son usine

Vers 1875
Huile sur toile
65,1 × 50,2 cm
Pittsburgh, The Carnegie Museum of Art. Acquis grâce à la générosité de la famille Sarah Mellon Scaife (69.44)

Lemoisne 373

Pour des raisons connues de lui seul, Degas n'a fait d'Henri Rouart que des portraits montrant son profil gauche[1]. Certes, il lui aurait été difficile de ne pas tenir compte de l'expressivité manifeste du profil de Rouart, et sans doute était-il également sensible aux variations subtiles que permet la description d'une personnalité complète à partir de données, pour ainsi dire, réduites de moitié. Ce portrait en buste de Rouart est composé suivant une formule du quattrocento bien connue de Degas, mais modifiée avec virtuosité. Le modèle, légèrement penché, est complètement décentré, comme s'il s'apprêtait à traverser le champ du tableau. Il est vigoureusement encadré par les rails, schématiquement rendus, qui convergent vertigineusement, en perspective, derrière sa tête.

Comme l'a signalé George Moore, Degas présente presque toujours les modèles de ses portraits dans un milieu qui situe bien leurs intérêts[2]. Ici, le décor représente une usine, image de l'autorité et du dynamisme du modèle.

144

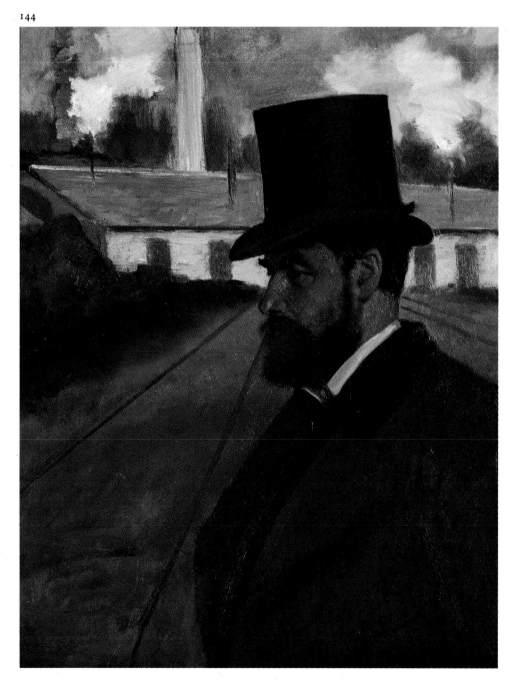

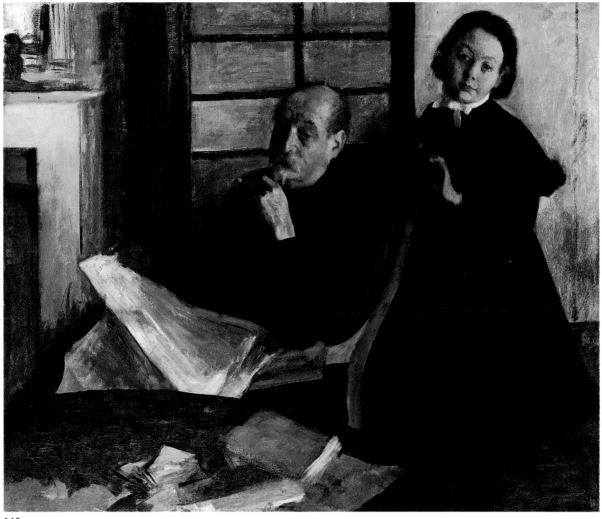

145

1. Voir cat. nᵒˢ 143 et 336, ainsi que fig. 306.
2. Moore 1890, p. 422.

Historique
Coll. Henri Rouart, Paris, sans doute don de l'artiste ;
coll. Ernest Rouart, son fils, Paris ; coll. Mme Ernest
Rouart (née Julie Manet), sa veuve, Paris ; coll.
Clément Rouart, son fils, Paris. Coll. part., Paris ;
Wildenstein and Co., Inc., New York ; acheté par le
musée en 1969.

Expositions
1877 Paris, nᵒ 49 (« Portrait de Monsieur H.R... ») ;
1924 Paris, nᵒ 52 ; 1943, Paris, Galerie Charpentier,
mai-juin, *Scènes et figures parisiennes*, nᵒ 73 ; 1955
Paris, GBA, nᵒ 62, repr. ; 1960 Paris, nᵒ 14, repr. ;
1986 Washington, nᵒ 47.

Bibliographie sommaire
Jamot 1924, nᵒ 49, p. 125 n. 4 ; Lemoisne [1946-
1949], II, nᵒ 373 ; Agathe Rouart-Valéry, « Degas in
the Circle of Paul Valéry », *Art News,* LIX :7, novem-
bre 1960, p. 64, fig. 4 p. 39 ; Rewald 1961, p. 392,
repr. p. 449 ; Boggs 1962, p. 45, 93 n. 14, 128-129 ;
Fred A. Myers, « New Accessions / Degas », *Carnegie
Magazine,* XLIV :3, mars 1970, p. 91-93, repr. en
regard p. 91 et détail couv. ; Minervino 1974,
nᵒ 392.

145

Henri Degas et sa nièce Lucie Degas

1876
Huile sur toile
99,8 × 119,9 cm
Chicago, The Art Institute of Chicago. Collec-
tion commémorative M. et Mme Lewis Larned
Coburn (1933.429)

Lemoisne 394

À la mort d'Hilaire Degas, en 1858, il n'était
nullement certain que la branche napolitaine
des Degas pourrait se perpétuer. Son fils aîné,
Auguste, père du peintre, s'était marié et était
devenu banquier à Paris, mais aucun des trois
fils d'Hilaire restés à Naples ne semblait porté
au mariage. Finalement, en 1862, Édouard
Degas (1811-1870) épousera, à l'âge relative-
ment avancé de cinquante-deux ans, Candida
Primicile-Carafa, sœur de son beau-frère, le
duc de Montejasi. En peu de temps, le couple
aura deux enfants, René-George, mort jeune,
et Lucie (1867-1909 ; fig. 124). Candida Degas
mourra en juin 1869, et son époux la suivra

Fig. 124
Rafaello Ferretti, *Lucie Degas,*
vers 1882, photographie,
coll. part.

peu après dans la tombe, en mars 1870. Les enfants seront alors placés sous la tutelle de leur oncle Achille Degas.

En 1875, le décès d'Achille laissera Lucie, à peine âgée de huit ans, seule héritière de la fortune de son père et bénéficiaire, avec ses cousins, les frères Edgar et Achille De Gas, d'une partie de la succession de leur oncle Achille[1]. À nouveau orpheline, si l'on peut dire, elle deviendra la pupille du dernier oncle vivant, Henri Degas (1809-1879). On ne sait pas avec certitude pourquoi elle n'a pas été confiée à une tante ou à une cousine, mais les raisons durent être d'ordre essentiellement financier. La vie — quelle qu'elle fût — que Lucie mènera dans le noble et triste palais Degas avec un autre oncle célibataire prendra fin en 1879 avec le décès d'Henri Degas, qui lui léguera tous ses biens. Âgée de douze ans, Lucie, principale héritière de la fortune des Degas, changera de tuteur pour la troisième fois en trois ans, au moment où ses cousins, Thérèse et Edmondo Morbilli, s'installeront dans le palais Degas et deviendront ses tuteurs légaux. Toutefois, comme la suite des événements le démontrera, ce n'était pas là l'arrangement idéal[2].

Degas a probablement rencontré brièvement Lucie une première fois en décembre 1873, lorsqu'il a amené son père à Naples. Et il l'a certainement vue en mars 1875, à l'occasion des funérailles de son oncle Achille, puis de nouveau en juin 1876, au moment où il a fait le voyage à Naples pour tenter, sans succès, de réunir des fonds afin de rembourser ses créanciers parisiens. On sait que le double portrait d'Henri Degas et de sa pupille a été peint à Naples, où il est resté en possession de Lucie jusqu'à sa mort.

Paul-André Lemoisne et Jean Sutherland Boggs ont tous deux daté le portrait de l'époque de la visite de Degas en 1876, mais Richard Brettell a récemment proposé une date plus prudente, entre 1875 et 1878, le décès d'Henri Degas constituant évidemment le terme. Il est peu probable que l'artiste ait commencé à peindre *Henri Degas et sa nièce Lucie Degas* en 1875, le choc causé par le décès d'Achille — de même que les démarches entreprises en vue de confier Lucie à d'autres tuteurs — n'ayant pas été particulièrement favorable à une représentation aussi sereine de la vie au sein de la famille Degas. Par ailleurs, il est tout aussi improbable que Degas ait exécuté ce portrait après 1876, puisqu'il ne se rendra par la suite à Naples qu'en 1886, soit bien après la mort d'Henri Degas. Degas a donc dû, en toute probabilité, commencer et terminer l'œuvre en 1876, alors que la vie du tuteur et de la pupille a retrouvé son caractère routinier. Le portrait restitue ainsi ce qui fut sans doute un des rares moments paisibles d'une période généralement agitée de la vie de Lucie Degas.

La composition, particulièrement soignée, a été admirablement analysée par Boggs et Brettell, qui en ont tous deux signalé la dimension psychologique. Brettell a aussi indiqué la présence de repentirs sur les bras et les mains de la jeune fille — qui, à l'origine, tenait plus fermement le fauteuil de son oncle —, tout en soulignant l'attention que Degas a portée aux liens qui unissaient les deux modèles. L'aspect le plus frappant du portrait reste cependant l'extraordinaire atmosphère d'intimité qui s'en dégage. L'artiste vient d'interrompre Henri Degas, qui était à lire son journal, et Lucie, qui regardait par-dessus l'épaule de son oncle, et le tuteur et la pupille se sont tournés vers lui. L'oncle se contente de lever les yeux un moment, tandis que l'enfant, un peu gauchement, prend la pose. Les deux réagissent à l'intrus, qui saisit la scène avec une simplicité apparente, tel un photographe. De ce point de vue, l'œuvre transcende les normes du portrait classique, et montre résolument la vie dans ses aspects imprévisibles. Brettell rapproche la composition de celle de *Dans un café,* dit aussi *L'absinthe* (cat. n° 172), qui représente de façon plus manifeste deux figures solitaires, inconscientes, dans ce cas, de la présence d'un observateur.

Le tableau de Chicago, par sa conception expérimentale, est un genre de portrait difficilement réalisable hors de l'entourage immédiat d'un artiste — famille ou amis. Degas a tenté une autre fois de donner autant de vie à un portrait de commande, celui de Mme Dietz-Monin (L 534), qui se trouve également à l'Art Institute of Chicago. Il s'est alors rendu compte de la fragilité du lien qui unit le portraitiste et son modèle.

Theodore Reff a souligné que Lucie Degas posera une deuxième fois pour l'artiste, à l'occasion d'un séjour qu'elle fera à Paris en 1881[3]. Cette fois, ce ne sera pas pour un portrait, mais pour un relief, *La cueillette des pommes* (cat. n° 231).

1. Au sujet de la question assez compliquée du testament d'Achille Degas, voir Boggs 1963, p. 275.
2. Après son mariage avec son cousin Eduardo Guerrero, Lucie Degas s'éloignera des Morbilli et d'Edgar Degas. La question du legs d'Achille Degas — qui ne se règlera qu'après le décès de Lucie, en 1909 — y sera évidemment pour quelque chose.
3. Reff 1976, p. 249-251.

Historique

Famille Degas, Naples ; coll. Lucie Degas, marquise Édouard Guerrero de Balde (née Lucie Degas), Naples ; coll. Mme Marco Bozzi (née Anna Guerrero de Balde), fille de Lucie Degas, Naples ; acquis par Wildenstein and Co., New York, en novembre 1926 ; Mme Lewis Larned Coburn, Chicago ; légué par elle au musée en 1933.

Expositions

1926, Venise, Pavillon de France, avril-octobre, *XVa Esposizione Internazionale d'arte nella città di Venezia,* n° 16, fig. 104 ; 1929 Cambridge, n° 34, pl. XXII ; 1932, Chicago, The Art Institute of Chicago, Antiquarian Society, *Exhibition of the Mrs. L.L. Coburn Collection: Modern Paintings and Water Colors,* n° 6, repr. ; 1933 Chicago, n° 289, fig. 289 ; 1933 Northampton, n° 17 ; 1934, Chicago, The Art Institute of Chicago, 1er juin-1er novembre, *A Century of Progress,* n° 204 ; 1934 New York, n° 1 ; 1934, Saint Louis, City Art Museum, avril-mai, « Paintings by French Impressionists », sans cat. ; 1936 Philadelphie, n° 24, repr. ; 1949 New York, n° 35, repr. ; 1951-1952 Berne, n° 22, repr. ; 1952 Amsterdam, n° 13, repr. (détail) ; 1984 Chicago, n° 26, repr. (coul.).

Bibliographie sommaire

Kunst und Künstler, XXX, 1926-1927, p. 40, repr. (« Father and Daughter ») ; Manson 1927, p. 11-13, 48, pl. 5 ; Daniel Catton Rich, « A Family Portrait of Degas », *Bulletin of The Art Institute of Chicago,* XXIII, novembre 1929, p. 125-127, repr. couv. ; W. Hausenstein, « Der geist des Edgar Degas », *Pantheon,* VII:4, avril 1931, p. 162, repr. ; Daniel Catton Rich, « Bequest of Mrs L.L. Coburn », *Bulletin of The Art Institute of Chicago,* XXVI, novembre 1932, p. 68 ; Walker 1933, p. 184, repr. p. 179 ; Mongan 1938, p. 296 ; Chicago, The Art Institute of Chicago, *Masterpiece of the Month,* juillet 1941, p. 188-193 ; Hans Grabar, *Edgar Degas nach einigen und fremden Zeugnissen,* Schwabe, Bâle, 1942, repr. en regard p. 60 ; Lemoisne [1946-1949], II, n° 394 ; Raimondi 1958, p. 264, pl. 24 ; Chicago, The Art Institute of Chicago, *Paintings in The Art Institute of Chicago : A Catalogue of the Picture Collection,* 1961, p. 119, repr. p. 287 ; Boggs 1962, p. 45-46, pl. 86 ; Boggs 1963, p. 273, fig. 32 ; Chicago, The Art Institute of Chicago, *Supplement to Paintings in The Art Institute of Chicago ; A Catalogue of the Picture Collection in The Art Institute of Chicago* (cat. de Sandra Grung), 1971, p. 27 ; Minervino 1974, n° 401 ; Koshkin-Youritzin 1976, p. 38 ; Keyser 1981, p. 55, pl. XIX ; Sutton 1986, p. 274, fig. 270 p. 273.

146

La duchesse de Montejasi et ses filles Elena et Camilla

1876
Huile sur toile
66 × 98 cm
Collection particulière

Lemoisne 637

Le portrait fait par Degas de sa tante Stefanina et de ses deux filles, Elena et Camilla, est le dernier des portraits que l'artiste ait consacrés à sa famille, et probablement le plus saisissant. Posée dramatiquement sur un fond bleu-vert, Stefanina Primicile-Carafa, marquise de Cicerale et duchesse de Montejasi, domine la composition, trônant au sommet d'une cascade pyramidale de taffetas noir, laquelle est centrée sur un carré qui occupe les deux tiers de la toile, à droite[1]. Mais la vraie source de sa domination est son attitude, toute de résignation et de lassitude, mais aussi de la sagesse d'une longue vie. Par contraste, ses filles semblent frivoles et gaies. Elles sont actives (jouent-elles du piano[2] ?), elle est

146

immobile (écoute-t-elle?); elles semblent insouciantes, elle porte le poids du monde. En isolant les filles de la mère, Degas souligne les différences plutôt que les similitudes entre les deux générations représentées[3]. Comme l'a écrit Jean Sutherland Boggs, la sympathie de Degas va maintenant à la vieille génération, ce qui n'était pas le cas, par exemple, dans le grand *Portrait de famille,* dit aussi *La famille Bellelli*[4] (cat. n° 20) qu'il a exécuté dans sa jeunesse.

On ignore quand Degas a peint ce portrait, mais l'indice le plus révélateur est sans doute le costume noir des modèles, qui correspondrait, selon Paul Jamot, Boggs et d'autres, à une tenue de deuil[5]. Degas s'est rendu à Naples, où vivait sa tante, pendant l'hiver de 1873-1874, pour s'occuper de son père mourant, de nouveau en 1875, pour assister aux funérailles de son oncle Achille, puis il y a fait un court séjour en juin 1876. Toutefois, la majorité des auteurs s'accordent à dater l'œuvre de 1881, soit à une date trop tardive pour rendre compte des événements du milieu des années 1870. Boggs a avancé que les femmes auraient pu de nouveau être en deuil en 1879, au moment où la sœur de la duchesse, Rosa-Adelaida, duchesse Morbilli, et un autre frère,

Henri Degas, sont morts. Après 1876, Degas ne retournera à Naples qu'en 1886, mais cette date ne convient pas parce que, tout d'abord, le style de cette œuvre n'a rien en commun, par exemple, avec le portrait d'Hélène Rouart (fig. 192) réalisé cette année-là, et ensuite, à cause de l'âge des deux sœurs. En 1886, la duchesse aurait eu soixante-sept ans, soit un âge plausible pour la femme représentée ici, mais ses filles Elena et Camilla auraient eu trente et trente-et-un ans respectivement, ce qui ne correspondrait pas aux visages indubitablement jeunes des sœurs figurant dans ce portrait.

Dans le carnet utilisé par Degas en 1879, l'artiste parle de faire une série d'aquatintes sur le deuil[6]. Dans ce tableau, Degas ne s'est pas simplement borné à se servir du noir pour définir les modèles : il a fait du noir le véritable sujet de l'œuvre[7]. Sur la duchesse, la couleur est tragique, tandis qu'elle est frappante et insolite sur ses filles. Il est certes tentant de relier le portrait au projet décrit dans le carnet, mais il ne faut pas oublier que, dans un carnet que Reff fait remonter à 1859-1864, Degas songeait déjà à faire le portrait de Mme Paul Valpinçon avec le « voile noir que [s]a tante Laure [Bellelli] portait si bien[8] ».

Il semble toutefois difficile d'imaginer que Degas ait exécuté ce genre de portrait en 1879. L'espace suggéré dans la présente œuvre n'a rien à voir avec la composition diagonale énergique des portraits de Martelli (voir cat. n°s 201 et 202) et de Duranty (L 517 et L 518),

Fig. 125
La duchesse de Montejasi,
1868, toile,
Cleveland Museum of Art, BR 53.

253

réalisés en 1879 ; en outre, ni la méthode de description ni même la touche ne rappellent le traitement elliptique du portrait de Mme Dietz-Monin (L 534, Chicago, The Art Institute of Chicago). En fait, c'est plutôt avec des portraits du début et du milieu des années 1870, comme celui d'*Henri Rouart et sa fille Hélène* (cat. n° 143) et celui d'*Henri Degas et sa nièce Lucie Degas* (cat. n° 145, exécuté à Naples en 1876) que cette œuvre semble présenter les analogies les plus étroites, ces deux peintures faisant appel à une composition latérale, presque narrative. On observe certes une ressemblance, attribuable à l'hérédité, entre le visage d'Henri Degas et celui de sa sœur Stefanina, mais il y a plus que cela : dans une large mesure, les deux portraits sont peints de la même manière. Aussi semble-t-il logique de conjecturer que le portrait de la duchesse et de ses filles fut peint au cours de ce même séjour à Naples. À l'évidence, Degas a abordé sa série sur le thème du deuil environ quatre ans avant de consigner ses réflexions dans le carnet, au milieu des énormes pertes que lui et sa famille avaient subies au cours de l'année écoulée.

Il convient toutefois de noter que, pour Jamot, c'est autour de la musique, plutôt qu'autour de l'effet du deuil, que s'articule la signification de ce portrait. « Il a étudié, en psychologue autant qu'en peintre, les effets de la musique sur tel auditeur choisi. Avec toute la pénétration dont il était capable et sans renoncer à ce rien d'ironie qu'il mêle à ses curiosités les plus sumpathiques, il a fait le portrait de l'homme ou de la femme qui entend de la musique[9]. »

Degas a représenté, vers 1865, Elena et Camilla dans un double portrait (L 169, Hartford [Connecticut], Wadsworth Atheneum). Elena, qu'on voit à droite dans la présente œuvre, figure par ailleurs seule dans un portrait de 1875 qui, après avoir appartenu à la Tate Gallery, se trouve maintenant à la National Gallery, à Londres[10] (L 327). Et, vers 1868, l'artiste a fait de la duchesse un portrait peint qui se trouve dans la collection Mellon (BR 52), qu'avait précédé un portrait en buste à l'huile grandeur nature (fig. 125). Il est toutefois un dessin au fusain connexe — qui se trouvait autrefois dans la collection T. Edward Hanley et qui a été vendu publiquement pour la dernière fois au Palais Galliéra, à Paris, en 1973 — qui ne semble pas être de la main de Degas. **G.T.**

1. Degas semble avoir calculé la composition selon des formules géométriques : la toile est une fois et demie plus large que haute, ce qui correspond à un format standard ; centrés sur l'axe des parties qu'ils occupent respectivement sur la toile, les personnages — mère d'un côté, filles de l'autre — divisent la toile suivant la règle de la « section d'or », où le rapport entre la plus grande des deux parties et la plus petite est égal au rapport entre le tout et la plus grande.
2. Selon Henriot (*Catalogue de la Collection David-Weill*, II, s.d., p. 231), Marcel Guérin a été le premier à suggérer que les filles jouent du piano.
3. Le portrait à l'aquarelle de *Madame Michel Musson et ses filles* (Chicago, The Art Institute of Chicago) est un exemple du contraire, une famille unie dans une véritable communion.
4. Boggs 1962, p. 59.
5. Jamot 1924, p. 60 ; Boggs 1962, p. 58-59 et p. 95 n. 45.
6. Reff 1985, Carnet 30 (BN, n° 9, p. 206).
7. Jacques Bouffier est l'auteur de cette observation.
8. Reff 1985, Carnet 18 (BN, n° 1, p. 96).
9. Jamot 1924, p. 60.
10. Il y a certaines divergences d'opinion au sujet de l'identité du modèle qui a posé pour le L 327. Mme Bozzi, la nièce de Camilla Carafa, a identifié sa tante dans ce portrait (voir Ronald Alley, *Tate Gallery Catalogue 5 : The Foreign Paintings, Drawings and Sculpture*, Londres, 1959, p. 531). Boggs toutefois, se fondant sur des photographies fournies par Francesco Cardone di Cicerale, neveu d'Elena et fils de Camilla, affirme qu'il s'agit d'un portrait d'Elena Carafa (voir Boggs 1962, p. 124).

Historique
Aurait été donné par l'artiste à la duchesse Montejasi (née Stéphanie Degas), sa tante, Naples ; Vincent Imberti, Bordeaux, en 1923 ; acquis par David David-Weill, Paris, en 1923 ; coll. part.

Expositions
1924 Paris, p. 46, n° 64, repr. (« Portrait de Mme de Rochefort (?) et de ses deux filles, Hélène et Camille (?) », vers 1881, prêté par David-Weill) ; 1931 Paris, Orangerie, n° 75, repr. ; 1934, Venise, Biennale de Venise, mai-octobre, *Il ritratto dell'800*, sala XII, n° 6 (« La Duchessa di Montejasi Cicerale con le sue figlie Elena e Camilla ») ; 1952, Paris, Musée des Arts Décoratifs, mars-avril, *Cinquante ans de peinture française dans les collections particulières de Cézanne à Matisse*, n° 37, pl. I.

Bibliographie sommaire
Jamot 1924, p. 21, 58-60, 150, pl. 56 (« Portrait de famille », 1881, coll. David-Weill) ; Daniel Guérin, « L'Exposition Degas », *Revue de l'Art*, avril 1924, p. 286 ; Lemoisne 1924, p. 98, n. 4 (« Portrait de Stéphanie Degas et de ses deux filles ») ; H. Troendle, « Die Tradition im Werke Degas », *Kunst und Künstler*, XXV, 1926-1927, repr. p. 245 (« Bildnis Mme de Rochefort und ihrer Töchter », 1881), Gabriel Henriot, *Catalogue de la Collection David Weill*, II, Braun et Cie, Paris, 1927, p. 229-232, repr. p. 233 (« Portrait de famille : La duchesse de Montijase et ses deux filles », vers 1881) ; Marcel Guérin, « Remarques sur des portraits de famille peints par Degas à propos d'une vente récente », *Gazette des Beaux-Arts*, juin 1928, p. 372-373 n. 1 (comme faisant autrefois partie de la coll. Vincent Imberti, et maintenant dans la coll. David-Weill) ; Alexandre 1935, repr. p. 160 ; Grappe 1936, repr. p. 11 ; Lemoisne [1946-1949], II, n° 637 ; Raimondi 1958, p. 264 ; Boggs 1962, p. 58-59, 95, 124, pl. 114 ; Minervino 1974, n° 583.

147

La femme à l'ombrelle

Vers 1876
Huile sur toile
61 × 50,4 cm
Cachet de la vente en bas à gauche
Inscription sur le châssis, à la plume, *Exposé au mois d'octobre à l'exposition Degas (Musée de l'Orangerie, 1931). Non porté au catalogue à cause de la date tardive du prêt,* suivi d'une signature illisible ; au crayon, *M. Sachs / 33 rue de l'Université / à reporter chez M. Wildenstein / rue de la Boetie* (sans doute relié à l'exposition de 1946 à New York). Au dos, diverses étiquettes *V.A.D. 3 / N° 6* (concernant la IIIe vente Degas) ; *N° 20141 / Degas / Frauenportrait / 61 × 50 cm.* (probablement un numéro de stock de Cassirer) ; et d'autres étiquettes reliées aux expositions de 1961 et 1962 au Musée Jacquemart-André et à la Galerie Charpentier, Paris
Ottawa, Musée des beaux-arts du Canada (15838)

Lemoisne 463

On ne sait rien de *La femme à l'ombrelle*, découverte seulement à la mort de l'artiste, et achetée à la IIIe vente Degas par l'un de ses amis, Denys Cochin. Un premier examen détaillé, en 1969 (fig. 126), a révélé qu'elle était peinte sur un portrait inachevé d'une jeune femme en noir, debout, coupée à mi-jambe, à gauche du centre de la toile. Elle porte un bonnet blanc, un col blanc et des manchettes, et, si ce n'était de l'absence d'un tablier, on pourrait peut-être penser qu'il s'agit d'une bonne d'enfants[1]. Le bras gauche, dont la peinture a été grattée, demeure visible

Fig. 126
La femme à l'ombrelle,
examen radiographique,
Ottawa, Musée des beaux-arts du Canada.

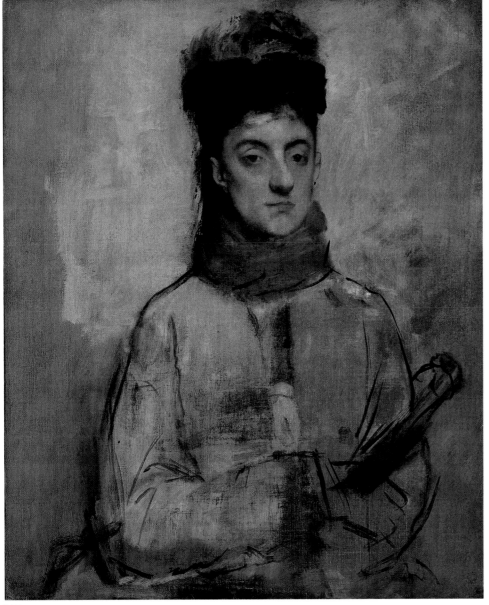

147

Voir Reff 1985, Carnet 34 (BN, nᵒ 2, p. 8, 10 et 11).

2. Clement Greenberg, « Art », *The Nation,* CLXVIII : 18, 30 avril 1949, p. 509.

3. Dans une lettre à Henri Rouart, datée du 5 décembre 1872, Degas écrit au sujet des femmes de la Nouvelle-Orléans : « Les femmes d'ici sont presque toutes jolies, et beaucoup ont même dans leurs charmes cette pointe de laideur sans laquelle il n'y a point de salut. » Lettres Degas 1945, nᵒ III, p. 28.

Historique

Atelier Degas ; Vente III, 1919, nᵒ 6, repr., acquis par le baron Denys Cochin, Paris ; Hector Brame, Paris ; Paul Cassirer, Berlin. Coll. Arthur Sachs, Paris, avant 1949. Marianne Feilchenfeldt, Zurich ; acquis par le musée en 1969.

Expositions

1931 Paris, Orangerie, hors cat. ; 1949 New York, nᵒ 41, repr. ; 1961, Paris, Musée Jacquemart-André, été-automne, « Chefs-d'œuvre des collections françaises », sans cat. ; 1962, Paris, Galerie Charpentier, *Chefs-d'œuvre des collections françaises,* nᵒ 25, repr. ; 1964-1965 Munich, nᵒ 84, repr. (prêté par M. et Mme Arthur Sachs) ; 1975, Ottawa, Galerie nationale du Canada, 6 août-5 octobre, « À la découverte des collections : Degas et le portrait de la Renaissance », sans cat., mais texte de Jean Sutherland Boggs ; 1983, Vancouver, Vancouver Art Gallery, *Masterworks from the Collection of the National Gallery of Canada,* p. 48, repr. (coul.).

Bibliographie sommaire

Lemoisne [1946-1949], II, nᵒ 463 ; Clement Greenberg, « Art », *The Nation,* CLXVIII : 18, 30 avril 1949, p. 509 (repris dans Clement Greenberg, *The Collected Essays and Criticism* [dir. par John O'Brian], II, University of Chicago Press, Chicago/Londres, 1986, p. 302) ; Boggs 1962, p. 48, pl. 84 ; Jean Sutherland Boggs, *The National Gallery of Canada,* Oxford University Press, Toronto, 1971, p. 61, 114, pl. XXIII (coul.) ; Minervino 1974, nᵒ 461.

au centre du manteau de la femme à l'ombrelle, qu'il divise en deux un peu comme un ornement.

Le second portrait est peint directement sur une mince couche de fond, sans dessin préparatoire ; une touche sûre définit les principaux éléments — la tête, le corps droit et les bras fermement croisés. Comme l'a remarqué Clement Greenberg, si la pose et la manière sont franchement classiques, le naturalisme de l'image est digne de Goya[2]. On ne saurait en effet trouver belle cette femme, non dénuée de « cette pointe de laideur sans laquelle point de salut », toujours chère à Degas[3]. La forme du nez rappelle la curieuse construction du visage — les pommettes oblongues, le menton d'une rondeur inattendue. Les lèvres sont resserrées dans une moue de défi, et les yeux, provocants, fixes, fascinants. Élégante mais morose, usant de son ombrelle en guise de

bouclier, elle affiche une indifférence glaciale à l'examen de sa personne.

Le portrait a été situé par Jean Sutherland Boggs vers 1876, et par Paul-André Lemoisne vers 1877-1880. Le style, remarquablement ingresque pour une date aussi tardive, est de peu de secours pour la datation de l'œuvre ; quant au costume, il pourrait convenir à n'importe quelle période de la fin des années 1870. La date d'exécution la plus probable est sans doute vers 1876, avant que Degas n'exécute les portraits plus complexes qui atteindront leur apogée vers la fin des années 1870.

1. Le personnage ne présente aucun lien avec les dessins d'une bonne d'enfants et les notes connexes figurant dans l'un des carnets de Degas, qui se rapportent à deux projets de composition sur les thèmes de la naissance et de la maternité.

148

Femmes se peignant

Vers 1875
Huile sur papier, collé sur toile
32,3 × 46 cm
Signé en bas à droite *Degas*
Washington, The Phillips Collection (0482)

Lemoisne 376

Aux environs de 1878, Degas a étonné la famille Halévy lorsqu'il a demandé qu'on lui permette de voir Geneviève Halévy se peigner[1]. Cette curieuse requête témoigne à plus d'un titre de l'intérêt de l'artiste pour ce thème, intérêt qui ne fera qu'augmenter au fil des ans, au point d'en devenir presque une obsession. Dans ses premières œuvres, il n'y a guère d'indices d'une telle orientation, si ce n'est peut-être une copie dessinée de la *Naissance de Vénus,* de Botticelli, exécutée à la fin des années 1850 (IV :99.b), ou des dessins d'après un modèle à la longue chevelure

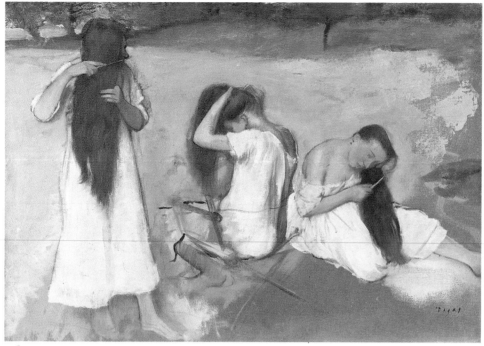

148

ondoyante (RF 12262 et RF 12266) exécutés juste avant 1865 en prévision de *Scène de guerre au moyen âge* (cat. n° 45). Une remarque figurant dans un carnet utilisé de 1868 à 1874 est encore plus révélatrice : « Je me rappelle facilement la couleur de certains cheveux, par exemple, parceque [sic] il m'est venu à l'idée que c'était [sic] des cheveux en bois de noyer verni ou bien en filasse, ou bien en écorce de marron d'Inde, de vrais cheveux avec leur souplesse et leur légèreté ou leur dureté et leur pesanteur[2]. »

Comme par surprise, vers 1875-1876, le thème survient, pleinement achevé, d'abord dans *Femmes se peignant*, puis comme motif secondaire dans *Petites paysannes se lavant à la mer vers le soir* (cat. n° 149), et enfin, comme sujet central, dans *Bains de mer* (L 406, Londres, National Gallery), où une enfant se fait peigner par une bonne. Et tout cela en très peu de temps. De ces trois œuvres, *Femmes se peignant* est manifestement la plus étudiée, et l'artiste s'y est intéressé exclusivement aux gestes des trois personnages, peints évidemment d'après le même modèle qui adopte trois poses différentes. Si le personnage du centre peut être considéré sans risque d'erreur comme la première expression d'un prototype que Degas reprendra dans plusieurs versions, où le modèle est nu, dans les années 1880 (voir cat. n°s 284 et 285), les deux autres ne reviennent pas ultérieurement, si ce n'est comme de faibles échos — par exemple, dans *Femme se peignant* (cat. n° 310), où le geste du personnage de gauche est réexaminé, mais avec des résultats entièrement différents.

Une partie du travail sous-jacent reste visible dans le tableau, indiquant qu'il s'agissait peut-être simplement, à l'origine, de la triple étude d'une femme se peignant. Le support, une feuille de papier, est de la même dimension et du même genre que celui qui a été utilisé, par exemple, dans les *Quatres études d'un jockey* (cat. n° 70), maintenant à Chicago, et dans des études de femmes aux courses (L 260 et L 261), et il en va de même pour les différentes feuilles qui constituent *Bains de mer*. Nus à l'origine, les personnages ont été esquissés à l'essence, tout à fait librement, à peu près comme l'avaient été les études de femmes aux courses. Il est fort probable que l'artiste a eu l'idée de transformer l'œuvre en peinture immédiatement après avoir exécuté le dessin original. Les personnages, sans doute dessinés à l'atelier, ont été placés dans un paysage, ce qui donne à la scène un vague caractère narratif, et leur position a été légèrement modifiée pour des raisons liées à la composition. La femme du centre et celle de gauche ont ainsi été placées plus à gauche et c'est au cours de cette dernière étape que l'artiste leur a donné des vêtements. Degas a surtout travaillé à la partie supérieure des figures, observant avec un soin particulier les bras et les cheveux. À l'opposé, le paysage — apparemment une plage, sur les rives d'un cours d'eau — demeure, tout comme certaines parties des personnages, inachevé. La femme au centre n'est que partiellement vêtue, et on continue de voir à certains endroits le nu original.

Comme cela se produit fréquemment chez Degas, il est particulièrement difficile de déterminer si l'œuvre est achevée. On peut supposer que lui-même la considérait comme achevée, puisqu'il jugeait telles les *Blanchisseuses portant du linge en ville* (voir fig. 336), exposées en 1879, qui sont encore moins complètes. Il a signé le tableau, peut-être à

l'intention de son premier propriétaire le peintre Henry Lerolle, qui deviendra plus tard son ami, mais il semble qu'il ne l'ait jamais exposé.

1. Cousine de Ludovic Halévy, Geneviève Halévy était la veuve de Georges Bizet, décédé en 1875. Voir George D. Painter, *Marcel Proust*, I, Mercure de France, Paris, 1985, p. 133.
2. Reff 1985, Carnet 22 (BN, n° 8, p. 4).

Historique

Acquis de l'artiste par Henry Lerolle (mort en 1929), Paris, en 1878 ; coll. Madeleine Lerolle, sa veuve, Paris. New York, Galerie Carstairs, Carroll, après 1936 ; acquis par Duncan Phillips, Washington, en 1940.

Expositions

1924 Paris, n° 56, repr. ; 1931 Paris, Rosenberg, n° 27 ; 1935, Bruxelles, Palais des Beaux-Arts, *L'impressionnisme*, n° 15, repr. ; 1936, Londres, New Burlington Galleries, Anglo-French Art and Travel Society, 1er-31 octobre, *Masters of French Nineteenth Century Painting*, n° 62 (de la coll. de feu Henry Lerolle) ; 1937 Paris, Orangerie, n° 23, pl. XIV ; 1947 Cleveland, n° 27, pl. XXVII ; 1949 New York, n° 33, repr. ; 1950, New Haven, Yale University Art Gallery, 17 avril-21 mai, *French Paintings of the Latter Half of the 19th Century from the Collections of Alumni and Friends of Yale*, n° 6, repr. ; 1958 Los Angeles, n° 25 ; 1959, New Haven, Yale University Art Gallery, *19th Century French Paintings*, n° 6, repr. ; 1962 Baltimore, n° 40, repr. ; 1977 Cincinnati (Ohio), Taft Museum of Art, 24 mars-8 mai, *Best of 50* , sans n° de cat., repr. (coul.) ; 1977, Memphis (Tennessee), Dixon Gallery and Gardens, 4 décembre 1977-8 janvier 1978, *Impressionists in 1877* , n° 10, repr. ; 1978 New York, n° 11, repr. (coul.).

Bibliographie sommaire

Hertz 1920, pl. 8 ; Meier-Graefe 1920, pl. 38 ; Rouart 1945, p. 13, 70 n. 24 (« essence ») ; Lemoisne [1946-1949], I, p. 86, II, n° 376 ; *The Phillips Collection. Catalogue*, Norwich, 1952, p. 27 ; Cabanne 1957, p. 97, 111, pl. 56 ; Minervino 1974, n° 397 ; Roberts 1976, pl. 21 (coul.) ; Keyser 1981, p. 72, pl. VII ; McMullen 1984, p. 275 ; 1984-1985 Paris, fig. 111 (coul.) p. 132.

Fig. 127
Étude de nu, vers 1875?,
fusain,
Londres, British Museum, IV:289.a.

Petites paysannes se baignant à la mer vers le soir

1875-1876
Huile sur toile
65 × 81 cm
Cachet de la vente en bas à gauche
Collection particulière

Lemoisne 377

L'atmosphère de cette surprenante composition, à la fois exubérante et sombre, est empreinte de jeunesse et de romantisme à un degré rarement observé dans les œuvres de maturité de l'artiste, et le caractère rituel de la danse joyeuse des baigneuses — une danse primitive proche de la nature — distingue ce tableau de presque tout l'œuvre peint de Degas[1]. L'idée d'une composition d'un genre apparenté semble remonter à une note manuscrite, figurant dans un carnet utilisé par Degas dans les années 1868-1872, où l'artiste se proposait de « faire en grand des groupes en pure silhouette au crépuscule[2] ». L'artiste avait déjà tenté de représenter le moment symbolique où Dante et Virgile pénètrent aux enfers, un thème qui l'a intéressé des environs de 1856 à 1858. Cette œuvre paraît par contre se situer tout à l'opposé, les personnages entrant dans un état de béatitude presque extatique, et le fait que les deux personnages se tenant la main reproduisent plus ou moins la pose des modèles que Degas a représentés

dans *Dante et Virgile* (voir fig. 11) n'est peut-être pas tout à fait fortuit[3]. Les éléments de l'arrière-plan, plus subtils — des femmes se peignant paisiblement ou tournant, rêveuses, le dos au soleil couchant —, ne sont pas sans rappeler le style des *Femmes se peignant* (cat. n° 148), et il en va de même pour le sentiment qu'ils suscitent. Le contraste entre l'ambiance paisible de l'arrière-plan et les flamboyantes baigneuses du premier plan se retrouve dans le traitement remarquablement libre de la matière, presque partout liquide et diaphane mais appliquée non sans une certaine brutalité pour définir les figures du premier plan.

Un dessin représentant une femme nue (fig. 127) a servi de modèle pour le personnage de gauche. Le personnage effréné de droite, sans doute inspiré du nu debout au centre de la *Mort de Sardanapale* de Delacroix (maintenant au Louvre mais, dans les années 1870 et 1880, propriété de Durand-Ruel), a aussi été utilisé par Degas pour un pastel (L 606) de la collection Sydney Brown, à Baden (Suisse).

Les catalogues des deuxième et troisième expositions impressionnistes révèlent que Degas aurait exposé le tableau en 1876 et, de nouveau, en 1877. Toutefois, bien que ces expositions aient été abondamment commentées par la critique, il n'est fait nulle part mention de cette peinture. Comme l'artiste changeait souvent d'avis au sujet des œuvres qu'il voulait exposer, il est possible qu'il ait décidé, après la publication du catalogue, de ne pas la présenter en 1876, ce qui expliquerait le fait, plutôt inhabituel, qu'elle figure de

nouveau dans le catalogue de l'exposition de 1877, où elle aurait effectivement été présentée. La remarque d'un critique, qui, neuf jours après l'inauguration de l'exposition de 1876, notait l'absence de plusieurs des œuvres de Degas, paraît confirmer cette hypothèse[4].

1. Un monotype (J 262) d'un caractère résolument comique, datant de 1876 environ, est étroitement apparenté aux personnages secondaires figurant à l'arrière-plan de *Bains de mer* (L 406, Londres, National Gallery).
2. Voir Reff 1985, Carnet 23 (BN, n° 21, p. 60). L'auteur remercie Jean Sutherland Boggs d'avoir attiré son attention sur cette citation.
3. Voir, en particulier, les études de nus IV : 106.e et IV : 116.b.
4. Émile Blémont [Émile Petitdidier], « Les Impressionnistes », *Le Rappel*, 9 avril 1876.

Historique

Atelier Degas ; Vente III, 1919, n° 32. Coll. Charles Vignier, Paris. Coll. part. Vente, Londres, Sotheby Parke Bernet, 4 décembre 1984, n° 6, repr. (coul.), acquis par le propriétaire actuel.

Expositions

(?) 1876 Paris, n° 56 (« Petites Paysannes se baignant à la mer vers le soir ») ; 1877 Paris, n° 51 (« Petites filles du pays se baignant dans la mer à la nuit tombante ») ; 1986 Washington, n° 27, repr. (coul.).

Bibliographie sommaire

Lemoisne [1946-1949], II, n° 377 ; Cabanne 1957, p. 35, 111, 129, pl. 57 ; Minervino 1974, n° 396.

149

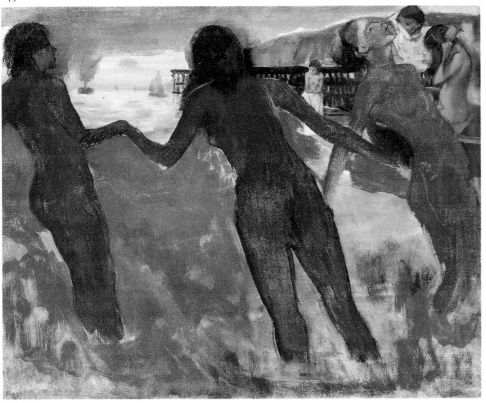

Les premiers monotypes
n^{os} 150-153

Pour réaliser un monotype, l'artiste se sert d'un pinceau ou d'un chiffon pour appliquer de l'encre d'imprimerie ou de la peinture à l'huile sur une planche de métal, puis il imprime l'image sur une feuille de papier mouillée à l'aide d'un presse à cylindres. On ne peut véritablement tirer qu'une seule bonne impression, mais il est parfois possible d'en obtenir une seconde, dont la texture sera toutefois inévitablement moins riche. On a souvent affirmé que les premières tentatives de Degas ont eu lieu sous la direction de son ami le graveur Ludovic Lepic, qui avait mis au point un système permettant de varier considérablement l'encrage des planches gravées. Degas — qui préférait l'expression « dessin fait à l'encre grasse et imprimé » au terme « monotype » — a créé, au cours d'une période relativement brève, non seulement certaines de ses œuvres les plus étonnantes, mais également quelques-uns des monotypes les plus novateurs de l'époque moderne. Si l'on se fie au nombre élevé de monotypes qui ont survécu, Degas a clairement été attiré par ce procédé, dont il a souvent été dit qu'il se considérait l'inventeur[1].

Deux choix s'offrent à l'artiste qui exécute un monotype. Le premier, appelé communément le procédé « à fond sombre », consiste à recouvrir complètement la planche d'encre pour ensuite en enlever une partie, au moyen d'un chiffon. Avec la deuxième méthode, le procédé « à fond clair », l'artiste dessine simplement sur une planche à l'aide d'un pinceau et d'encre d'imprimerie. Degas a utilisé les deux méthodes, parfois sur la même planche, et avec des résultats si divers qu'il devient très difficile de dater les œuvres. Il semble avoir presque toujours tiré des secondes impressions et, dans quelques cas, il a même tenté d'obtenir des contre-épreuves. Eugenia Parry Janis — dont l'analyse du rôle des monotypes dans l'œuvre de Degas demeure le texte essentiel sur le sujet — a signalé que l'artiste a utilisé des premières impressions de monotypes pour réaliser des lithographies par report et qu'il s'est abondamment servi de secondes impressions comme base pour des pastels. Plus récemment, Sue Reed, Barbara Stern Shapiro, Douglas Druick et Peter Zegers ont étudié à fond la manière remarquablement ingénieuse avec laquelle Degas retravaillait toute image qu'il avait produite, y compris les monotypes.

La chronologie des monotypes demeure toutefois imprécise malgré les importants travaux de Denis Rouart, de Janis et de Françoise Cachin sur le sujet. Les premières œuvres ne datent pas d'aussi tôt qu'on le croyait, et, paradoxalement, la date retenue pour beaucoup d'œuvres est trop tardive. Les repères demeurent rares. Rouart a proposé à l'origine 1875 pour les premiers monotypes, qu'il croyait être les scènes de café-concert, mais il est maintenant généralement admis que le premier monotype de Degas est Le maître de ballet (cat. n° 150), qui porte la double signature de Degas et de Lepic. Janis a daté cette œuvre de 1874-1875 environ, se fondant sur l'allégation qu'une deuxième impression du monotype, recouverte de pastel et de gouache (fig. 130, Kansas City, Nelson-Atkins Museum of Art) existait à l'été de 1875, où elle aurait été achetée par Louisine Elder, qui deviendra par la suite Mme H.O. Havemeyer[2]. On a invoqué une facture datée pour fixer cette date mais ce document ne semble pas exister, et la date la plus avancée qui puisse être confirmée pour le pastel est 1878, soit l'année où il a été exposé à New York[3]. Dans ses mémoires, Mme Havemeyer affirme avoir acheté le pastel chez un marchand de couleurs de Paris, sur le conseil de Mary Cassatt, alors qu'elle avait « environ seize ans » — c'est-à-dire vers 1871, ce qui est manifestement impossible[4]. Il ne fait par ailleurs aucun doute qu'elle aurait pu acquérir des œuvres d'art en 1875, à l'occasion d'un séjour à Paris, mais il demeure plus probable qu'elle l'ait acheté en 1877, lors d'une visite subséquente. Une observation de Mme Havemeyer, concernant une note de remerciement

de Degas — il est difficile d'imaginer qu'elle ait été écrite longtemps avant 1877 —, adressée à Mary Cassatt, viendrait en outre confirmer cette hypothèse et concorderait avec d'autres témoignages indiquant que Degas n'a pas véritablement commencé à réaliser des monotypes avant, tout probablement, l'été de 1876[5].

Jules Claretie, qui voyait souvent Degas et n'était donc pas susceptible de se tromper à ce sujet, mentionne dans une lettre du 4 juillet 1876 que l'artiste lui a parlé « d'un nouveau procédé de gravure qu'il a trouvé[6] ! » Étant donné que Claretie est le seul critique qui, au moment de la troisième exposition impressionniste, en 1877, ait tenu à traiter des monotypes de Degas, suggérant même qu'ils soient publiés[7], ses propos ont un poids qu'il est difficile d'ignorer. De même, dans une lettre souvent citée du 17 juillet 1876, Marcellin Desboutin, un ami intime de Degas, parle du grand enthousiasme de l'artiste pour le nouveau procédé :

Degas était le seul que je visse journellement et encore celui-là n'est-ce plus un ami, n'est-ce plus un homme, n'est-ce plus un artiste ! C'est une plaque de zinc ou de cuivre noircie à l'encre d'imprimerie et cette plaque et cet homme sont laminés par sa presse dans l'engrenage de laquelle il a disparu tout entier ! — Les toquades de cet homme ont du phénoménal ! — Il en est à la phase métallurgique pour la reproduction de ses dessins au rouleau et court tout Paris, par ces chaleurs ! — à la recherche du corps d'industrie correspondant à son idée fixe ! — c'est tout un poème ! — Sa conversation ne roule plus que sur les métallurgistes, sur les plombiers, les lithographes, les planeurs, les linographes ! — etc[8].

Toute cette fébrilité donnera des résultats tangibles au moment de l'exposition de 1877, où Degas exposera trois ensembles distincts de monotypes, malheureusement non identifiés dans le catalogue, ainsi qu'un certain nombre de pastels sur monotype. Parmi ces derniers figuraient Choristes, dit aussi Les figurants (cat. n° 160), Femmes à la terrasse d'un café, le soir (cat. n° 174), Café-concert (fig. 128). Le café-concert des Ambassadeurs (L 405, Lyon, Musée des Beaux-Arts) et Femme sortant du bain (cat. n° 190) — qu'on a d'ailleurs toujours su, ou cru, avoir figuré dans l'exposition —, de même que, presque certainement, Ballet, dit aussi L'étoile (cat. n° 163). On peut ajouter que le catalogue comprenait également un « Cabinet de toilette », sous le n° 56, ainsi qu'une « Femme prenant son tub le soir », sous le n° 46, qu'on pourrait respectivement reconnaître dans La toilette (L 547, Paris, Musée d'Orsay), diversement datée de 1879-1885, et Femme à sa toilette (voir fig. 145), généralement datée de 1885-1890[9].

Rouart, Janis et Cachin ont tous fait observer que les monotypes de Degas se divisent en un certain nombre de groupes thématiques et stylistiques, et les ont datés en conséquence. Pour simplifier, nous conservons donc cette classification par ailleurs fort utile aux fins de la datation. Un ensemble, celui des scènes de café et de café-concert, a été daté par Rouart, Janis et Cachin en général entre 1875 et 1880 (fig. 129). Sur la foi des deux scènes exposées en 1877 et de quelques monotypes de dimensions moindres dont Degas a fait des lithographies par report, qui sont généralement datés de 1876-1877, il y aurait probablement lieu de dater l'ensemble tout entier de 1876-1877[10]. Une quarantaine de monotypes (sans compter les secondes impressions) forment un autre groupe, que Degas a conçu pour illustrer La Famille Cardinal de Ludovic Halévy. Habituellement datées de 1879-1883, ces œuvres remontent en fait aussi à une date antérieure à avril 1877, puisqu'un certain nombre d'entre elles ont été exposées à la troisième exposition impressionniste et qu'elles ont fait l'objet d'un compte rendu de Claretie[11].

Le groupe de scènes de maisons closes, de même que quelques œuvres que Cachin appelle des « scènes intimes », a été unanimement daté par Rouart, Janis et Cachin des environs de 1879-1880. Du point de vue stylistique, la série a été souvent, et à juste titre, reliée aux monotypes de La Famille Cardinal, et Cachin a même laissé entendre que certaines œuvres ont pu être exposées en 1877[12]. Cachin a fort probablement raison, puisque Claretie, toujours dans son compte rendu de l'exposition de 1877, semble le confirmer[13]. Il y a donc lieu de les dater plutôt de 1876-1877 et de ne pas les isoler des monotypes de La Famille Cardinal.

Un certain nombre de monotypes qui appartiennent à de petits sous-groupes devraient probablement être considérés séparément. Les quelques portraits et bustes, dont certains sont liés au thème des cafés-concerts, ont en fait déjà été en partie redatés. Le portrait d'Ellen Andrée (cat. n° 171), daté par Janis et Cachin des environs de 1880, doit plutôt être rattaché à celui de Marcellin Desboutin (J 233, Paris, Bibliothèque Nationale), qu'elles ont daté de 1876, et auquel est apparentée une série de petits monotypes diversement datés de la seconde moitié des années 1870, dont Profil perdu à la boucle d'oreille[14] (cat. n° 151). Trois monotypes représentant des femmes sortant du bain — dont deux recouverts de pastel — sont sans doute, bien que Janis et Cachin les datent diversement de la fin des années 1870, étroitement apparentés et remontent à 1876-1877, avant la troisième exposition impressionniste, où l'un d'eux figurait[15].

Quelques monotypes à fond sombre sur le thème de la danse, ou représentant des nus dans des intérieurs, sont plus énigmatiques.

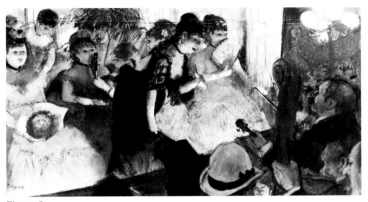

Fig. 128
Café-concert, 1876-1877,
pastel sur monotype,
Washington (D.C.), Corcoran Gallery of Art, L 404.

Fig. 129
En soirée, 1876-1877,
monotype, seconde impression,
Regina, Norman Mackenzie Art Gallery, J 25.

Rouart a fait remonter les monotypes sur le thème de la danse, par ailleurs fort peu nombreux, avec les nus, à une date très tardive, soit vers 1890-1895. Janis, suivie par Cachin, les situe à une date bien antérieure, soit vers 1878-1879, avec une seule exception, Le maître de ballet (cat. nº 150), qu'elle a daté de 1874-1875 environ, pour des raisons évidentes. Sur la foi de ce monotype, Janis conclut toutefois que Degas a peut-être employé à l'origine le procédé à fond sombre, et compte tenu des liens entre Le maître de ballet et des peintures, elle laisse entendre que, au moment de ses premières expériences, l'artiste s'est inspiré de sujets de ses peintures[16]. Ce principe trouve effectivement son application dans la majorité des monotypes à fond sombre sur le thème du ballet, tous inspirés de dessins, et il est ainsi difficile d'imaginer que ce petit ensemble d'œuvres ait pu être exécuté plusieurs années après cette toute première tentative. Il semble donc plus probable que toutes ces œuvres sont contemporaines, et qu'elles figurent parmi les premiers monotypes.

Janis a d'abord daté l'ensemble des nus à fond sombre et des scènes intimes de 1880-1885 mais elle l'a par la suite redaté, se fondant sur des facteurs d'ordre stylistique, de 1877[17]. Cette question ne retiendrait pas beaucoup l'attention si le groupe n'était pas relativement hétérogène. On y trouve en effet des scènes telles que La cheminée (cat. nº 197), Le tub (cat. nº 195) et Scène de toilette (cat. nº 196), qu'on peut facilement dater de 1876-1877 environ, ainsi que les imposants nus, différents sur le plan stylistique, tels que Femme nue étendue sur un canapé (cat. nº 244), Femme au bain (fig. 229), Femme nue s'essuyant les pieds (cat. nº 246), et les deux versions de La lecture après le bain (J 139 et J 141). Bien que la question de la datation du groupe ne soit pas encore résolue, il y a néanmoins lieu de faire quelques observations. D'abord, il semble y avoir un lien d'ordre typologique entre les monotypes ne figurant qu'un seul nu et les scènes de mai-

sons closes, deux catégories où abondent les poses extravagantes, ce qui suggère un lien plus étroit qu'on ne l'a généralement admis[18]. En second lieu, dans de nombreux cas, il est évident que l'artiste s'est servi de la même planche pour exécuter différents monotypes, qui sont donc peut-être contemporains. Les Trois danseuses (J 9) du Clark Art Institute, le Café-concert (voir fig. 128), la Femme nue étendue sur un canapé (cat. nº 244) et tous les nus à fond sombre de format oblong ont été tirés avec la même planche.

On ne s'est guère penché sur la question de la taille et du format des planches utilisés par Degas. Leur variété est plus grande qu'on ne pourrait l'imaginer de prime abord. La plus grande planche (55 sur 68 cm) semble n'avoir été utilisée que trois fois, dans chaque cas pour un monotype à fond sombre — Le maître de ballet (cat. nº 150), La leçon de danse (L 396, Portland [Maine], The Joan Payson Gallery of Art), que ne mentionnent ni Janis ni Cachin, et, partiellement, Ballet à l'Opéra[19] (L 513, Chicago, The Art institute of Chicago). La deuxième plus grande (58 sur 42 cm) a aussi servi pour exécuter quatre monotypes, tous également à fond sombre — les deux impressions de Ballet, dit aussi L'Étoile (cat. nº 163 et L 601), Femmes à la terrasse d'un café, le soir (cat. nº 174), les deux impressions du Tub (cat. nº 195 et fig. 145) et La cheminée[20] (cat. nº 197). Janis a émis l'hypothèse que ces monotypes de grande dimension ont été réalisés en vue de pastels, ce qui semble fort plausible.

Les formats d'environ 12 sur 16 cm et de quelque 21 sur 16 cm demeurent toutefois ceux que Degas a utilisés le plus souvent ; ils représentent ainsi plus du tiers de toute sa production. Il s'est servi d'une planche du premier format pour exécuter une soixantaine de monotypes, parmi lesquels figurent de nombreuses scènes de maisons closes et des nus, quelques scènes de la vie quotidienne, plusieurs scènes de café-concert, quelques paysages et une scène de cirque. Le deuxième format a, pour sa part, été utilisé

pour tirer quarante-sept monotypes, dont une danseuse, deux œuvres sur le thème des cafés-concerts, vingt-huit nus et scènes de maisons closes, le portrait d'Ellen Andrée et quatre paysages, la plupart datant sans doute de la même période.

Il est sans conteste remarquable que Degas ait produit un si grand nombre de monotypes au cours d'une période aussi brève, et il en va de même pour la différence marquée entre le style des monotypes à fond sombre et ceux à fond clair, au dessin plus libre. En définitive, cette différence tient peut-être moins au temps qui peut les séparer qu'à la méthode employée, sans doute déterminée par la destination ultime de l'œuvre. Il est clair que, en 1876-1877, Degas tentait énergiquement de vendre autant d'œuvres qu'il le pouvait, et ce n'est donc pas tout à fait par hasard qu'il a produit autant de monotypes pendant cette période. L'artiste aurait donc dans une certaine mesure exécuté ces œuvres — tant les monotypes qu'il envisageait d'achever au pastel que les planches destinées à être publiées — pour gagner sa vie.

1. Voir Rouart 1945, p. 62.
2. Janis 1967, p. 72 n. 9.
3. Weitzenhoffer 1986, p. 23. Frances Weitzenhoffer croit toutefois que Mme Havemeyer a effectivement acheté le pastel en 1875, mais elle ne fait pas état d'une facture ; voir p. 21.
4. Havemeyer 1961, p. 249-250. En fait, elle ne rencontrera Mary Cassatt qu'en 1874.
5. « Mlle Cassatt m'a dit que Degas lui avait envoyé une note de remerciement après avoir reçu l'argent, disant qu'il en avait cruellement besoin. » ; voir Havemeyer 1961, p. 250. Weitzenhoffer exprime ailleurs l'avis que Cassatt et Degas ne se sont peut-être connus qu'en 1877 ; voir Weitzenhoffer 1986, p. 22.
6. Lettre de Jules Claretie à Giuseppe et Léontine De Nittis, 4 juillet 1876, dans Pittaluga et Piceni 1963, p. 339.
7. Claretie 1877, p. 1.
8. Lettre de Marcellin Desboutin, Dijon, à Léontine De Nittis, le 17 juillet 1876, dans Pittaluga et Piceni 1963, p. 359. On a invoqué des lettres de Claretie et de Desboutin pour témoigner du grand intérêt de Degas pour la gravure en

général mais il est difficile d'imaginer qu'il ait « inventé », outre le monotype, d'autres procédés de gravure dont il aurait fait usage. Voir Douglas Druick et Peter Zegers dans 1984-1985 Boston, p. XXVIII-XXIX.

9. Un critique a posé cette question : « Pourquoi M. Degas a-t-il joint à son envoi une *figure* de femme accroupie qui scandalise les dames ? », ce qui correspond à une description assez juste de *La toilette ;* voir Pothey 1877, p. 2. Exception faite du pastel *Femme à sa toilette* (voir fig. 145), il n'est aucune œuvre qui, pouvant être datée de 1877, soit plausiblement assimilable à la « Femme prenant son tub le soir ».

10. En ce qui concerne la datation des lithographies, voir Reed et Shapiro 1984-1985, nᵒˢ 27 et 28.

11. Claretie 1877, *loc. cit.*

12. Cachin 1973, p. XXVIII.

13. Claretie 1877, *loc. cit.* Voir aussi « Scènes de maisons closes », p. 296.

14. Au sujet de la datation la plus récente du portrait d'*Ellen Andrée,* voir cat. nᵒ 171.

15. Voir cat. nᵒˢ 190 et 191.

16. 1968 Cambridge, nᵒ 1.

17. Janis 1972, *passim.*

18. Voir cat. nᵒ 181.

19. *La leçon de danse* (L 396) a été datée par Paul-André Lemoisne de 1876 environ et par Lillian Browse des environs de 1879 (voir Browse [1949], nᵒ 40). Ronald Pickvance a cependant redaté l'œuvre de 1874 environ (voir Pickvance 1963, p. 265). Le monotype sous-jacent au pastel donne à penser que la date proposée par Lemoisne est proche de la réalité, et le fait que la danseuse s'inspire d'un dessin connu (voir fig. 123) semble indiquer que l'œuvre figure parmi les premiers monotypes de Degas.

20. On peut ajouter que la *Femme nue couchée tenant une tasse* (L 1229) donne l'impression d'être un monotype rehaussé au pastel. Les dimensions (42 sur 58 cm) sont celles des monotypes dont il est question ici mais, à en juger d'après les photographies publiées dans Lemoisne [1946-1949], nᵒ 1229, et dans le catalogue de la Vente II, nᵒ 131, il est possible que l'œuvre ait été agrandie.

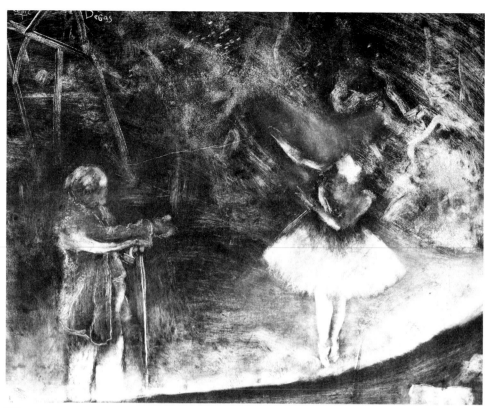

150

150

Le maître de ballet

1876

Exécuté en collaboration avec le vicomte Ludovic Lepic

Monotype rehaussé à la craie et au lavis

Planche : 56,5 × 70 cm

Signé sur la planche en haut à gauche *Lepic Degas*

Washington, National Gallery of Art, Collection Rosenwald, 1964 (1964 B24.260)

Exposé à Paris et à New York

Janis 1 / Cachin 1

La présence de la double signature de Lepic et de Degas en haut de l'œuvre, à gauche, indique sûrement, comme l'a affirmé Eugenia Parry Janis, qu'il s'agit ici du premier mono-

type de l'artiste, réalisé avec l'aide de Ludovic Lepic[1]. La planche, la plus grande qu'ait jamais utilisée Degas, semble ne lui avoir servi que deux autres fois[2]. Le choix d'un format aussi grand pourrait découler de considérations d'ordre pratique, Degas ayant peut-être voulu travailler à une échelle qui lui était familière, et dessiner à grands traits. La simplicité de la composition, à deux personnages, ainsi que les dimensions de ces figures, confirment l'hypothèse dans une certaine mesure ; on remarque ainsi que le maître de ballet est exécuté à la même échelle que le personnage figurant dans le dessin qui a servi de modèle. En outre, l'exécution, à champ sombre, et la composition montrent une certaine maladresse.

La conception de ce monotype s'inspire de la *Répétition d'un ballet sur la scène* (cat. nᵒ 124), où la danseuse figure dans le groupe de droite. Le maître de ballet, représenté sur le monotype dans une position précaire, entre la scène et le vide, suit de près l'étude au fusain de Jules Perrot (voir fig. 121). La seconde impression du monotype (fig. 130), retravaillée au pastel et à la gouache, comporte plusieurs autres personnages.

1. Janis 1968, p. XVII-XVIII.
2. Voir « Les premiers monotypes », p. 257.

Historique
Ambroise Vollard, Paris. Coll. Henri Petiet, Paris. Coll. Lessing J. Rosenwald, Jenkintown (Pennsylvanie), en 1950 ; donné par lui au musée en 1964.

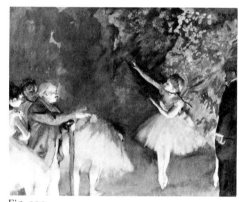

Fig. 130
Répétition de ballet, 1876-1877, pastel et gouache sur monotype, Kansas City, Nelson-Atkins Museum of Art, L 365.

Expositions
1968 Cambridge, nᵒ 1, repr. ; 1982, Washington, National Gallery of Art, 7 février-9 mai, *Lessing J. Rosenwald : Tribute to a Collector* (cat. de Ruth Fine), nᵒ 66, repr. p. 193 ; 1984-1985 Washington, nᵒ 17, repr.

Bibliographie sommaire
Guérin 1924, p. 78 ; Janis 1967, p. 21 n. 13, fig. 45 ; Janis 1968, nᵒ 1 (daté de 1874-1875 env.) ; Cachin 1973, nᵒ 1 (daté de 1874) ; Sutton 1986, p. 121.

Profil perdu à la boucle d'oreille

Vers 1877-1880
Monotype à l'encre noire sur papier vergé blanc
Planche : 8,2 × 7 cm
Cachet de l'atelier en bas à droite, dans la marge
New York, The Metropolitan Museum of Art. Don anonyme, 1959 (59.651)

Janis 243 / Cachin 39

On compte chez Degas quelque dix-sept monotypes de ce format représentant tous, sauf un, des bustes de femmes ou des portraits, et dont il existe parfois plus d'une impression[1]. De même, tous seraient vraisemblablement tirés de la même planche, et dateraient, pour la plupart, de la même époque. On y retrouve un portrait sommaire mais vrai de Marcellin Desboutin (J 233, Paris, Bibliothèque Nationale) — connu seulement par une deuxième impression —, une belle tête de vieillard (J 232, Boston, Museum of Fine Arts), peut-être inspirée d'une illustration, ainsi que des chanteuses de cafés-concerts, des femmes au café et même une bonne d'enfants. Quelques-uns de ces personnages sont assez caractérisés pour avoir permis à Jean Adhémar de proposer l'identification d'un certain nombre de modèles, dont Ellen Andrée (RS 27 et cat. n° 171) et — probablement à tort — la chanteuse Thérésa[2] (RS 27). On n'a pas établi le motif qui aurait présidé à l'exécution des monotypes, qui, comme tels, ont une valeur esthétique évidente. Ils semblent néanmoins avoir eu une fonction précise, et quelques-uns ont de fait servi de base à des lithographies[3].

La même femme, reconnaissable à son chapeau noir et à sa longue chevelure avec un chignon, apparaît de profil dans un autre

151

monotype de format analogue (J 244), et elle se retrouve deux fois encore, également de profil, sur une feuille plus grande (J 241). Aucune identification n'a été proposée, bien que l'analogie des profils puisse faire croire que le modèle a été emprunté à une photographie. La magnifique tête de ce monotype appartient à une toute autre catégorie par rapport aux autres, et on y admire avec raison l'une des images les plus envoûtantes de Degas. L'accent y est mis sur le rendu du profil perdu, défini par un contour d'une exceptionnelle pureté et mis en valeur sur le fond sombre. Eugenia Parry Janis a montré que la délicatesse de certains effets tenait ici à la combinaison de procédés, propres au monotype, différents. Le fond et la chevelure sont exécutés suivant le procédé à champ sombre, et le contour et les détails du visage, ainsi que la boucle d'oreille parfaitement placée, ont été légèrement ajoutés au pinceau selon la technique à fond clair[4]. Janis date l'œuvre de 1877-1880, et Barbara Stern Shapiro[5] partage cet avis. Il semble néanmoins que, en la datant de 1876 environ, on la rapprocherait davantage des œuvres connexes[6].

1. L'exception est un petit paysage, *Les deux arbres* (J 273).
2. Adhémar 1973, n° 44. Au sujet de Thérésa (Emma Valadon), voir cat. n° 175.
3. Reed et Shapiro 1984-1985, n°s 27 et 28.
4. Janis 1968, n° 56.
5. 1980-1981 New York, n° 28.
6. Sue Welsh Reed et Barbara Stern Shapiro ont daté de 1876-1877 les lithographies dérivées des monotypes ; voir Reed et Shapiro 1984-1985, *loc. cit.*

Historique

Atelier Degas ; Vente Estampes, 1918, n° 281 (« Buste de femme de profil perdu »), acquis par Marcel Guérin, Paris (son cachet, Lugt suppl. 1872b, dans le coin en bas à droite, dans la marge). Coll. Maurice Loncle, Paris (selon Helmut Wallach). Acquis par le musée en 1959.

152

Expositions
1960 New York, n° 99 ; 1968 Cambridge, n° 56, repr. ; 1974 Boston, n° 92 ; 1977 New York, n° 1 des monotypes ; 1980-1981 New York, n° 28, repr. (daté de 1877-1880).

Bibliographie sommaire
Janis 1968, n° 243 ; Cachin 1973, n° 39, repr.

152

Au bord de la mer

Vers 1876
Monotype à l'encre noire sur papier vélin blanc (autrefois monté par l'artiste sur un carton léger)
Planche : 12 × 15,8 cm [12 × 16,2 cm dans 1974 Boston]
Feuille : 16,5 × 17,2 cm
Cachet de l'atelier dans la marge en bas à gauche (et au verso du carton original supprimé en 1952 ?)
Collection particulière

Janis 264 / Cachin 181

Daté des environs de 1880 par Eugenia Parry Janis et d'autres auteurs, ce monotype semble se situer avant cette période, soit probablement vers 1876. En fait, tout indique qu'il a été exécuté à la même époque qu'un autre monotype, *Les baigneuses* (J 262), daté par Janis des environs de 1875-1880, et que les deux œuvres se rattachent, par leurs personnages, au tableau *Bains de mer* (L 406) de la National Gallery, à Londres, généralement daté de 1876-1877 et exposé à la troisième exposition impressionniste, en 1877.

Exceptionnel par sa fraîcheur et par sa luminosité, ce monotype, l'un des plus charmants réalisés par l'artiste, apporte une note

d'humour à un thème ordinairement mélancolique. Comme l'a signalé Janis, le personnage, très simplifié, a peut-être été retouché après le tirage de l'impression, pour modifier le dessin du chapeau et du parapluie.

Historique
Atelier Degas ; Vente Estampes, 1918, n° 300, acquis par Gustave Pellet, Paris ; par héritage à la coll. Maurice Exsteens, Paris, à partir de 1919 ; coll. Marcel Guérin, Paris (son cachet, Lugt suppl. 1872b, dans le coin en bas à gauche, dans la marge). Galerie Gerald Cramer, Genève ; acquis par le propriétaire actuel en mars 1952.

Expositions
1968 Cambridge, n° 61, repr. (daté de 1880 env.) ; 1974 Boston, n° 103 ; 1985 Londres, n° 21, repr.

Bibliographie sommaire
Janis 1968, n° 264 ; Cachin 1973, n° 181, repr.

153

Fumées d'usines

Vers 1876-1879
Monotype à l'encre noire sur papier vergé blanc
Planche : 11,9 × 16 cm
New York, The Metropolitan Museum of Art. Collection Elisha Whittelsey. Fonds Elisha Whittelsey (1982.1025)

Janis 269 / Cachin 182

Dans un carnet qu'il a utilisé de 1877 à 1884 environ, Degas a énuméré une série de thèmes qu'il voulait aborder : « Sur la fumée / fumée de fumeurs, pipes, cigarettes, cigares / fumée des locomotives, des hautes cheminées / des fabriques, des bateaux à vapeur, etc. / écrasement des fumées sous les ponts / la vapeur[1]. » La fumée fascinait aussi, de toute évidence, Monet, qui consacrera en 1877 une série de tableaux à l'intérieur enfumé de la gare Saint-Lazare. Degas, pour sa part, de façon plutôt surprenante, fait figurer des cheminées d'usine et des bateaux à vapeur à l'arrière-plan de *Course de gentlemen. Avant le départ* (cat. n° 42) et de *Chevaux dans la prairie* (L 289), qui date de 1871, ainsi que plus pertinemment dans *Henri Rouart devant son usine* (cat. n° 144), dans *Bains de mer* (L 406. Londres, National Gallery) et dans le petit monotype *Au bord de la mer* (cat. n° 152).

Fumées d'usines est la seule œuvre que Degas ait exclusivement consacrée aux possibilités visuelles qu'offre la fumée traitée abstraitement, à peu près hors de tout contexte. Et le monotype était précisément un moyen d'expression particulièrement propre à saisir la qualité impalpable du sujet. L'image est douée par elle-même de « sentiment » (ainsi que l'avait reconnu John Constable dans ses études de nuages) et l'artiste a sans doute voulu non pas créer une métaphore visuelle des temps modernes, mais, plus simplement, rendre de façon purement esthétique ce que ses yeux avaient vu.

Eugenia Parry Janis a daté l'œuvre des environs de 1880-1884. Toutefois, si l'on se fie aux notes sur la fumée des carnets de Degas, rédigées en mai 1879 ou peu après et portant sur des eaux-fortes que l'artiste envisageait d'exécuter pour *Le Jour et la Nuit,* son projet de périodique, il paraît plus raisonnable de dater l'œuvre au plus tard des environs de 1879.

1. Reff 1985, Carnet 30 (BN, n° 9, p. 205) ; voir également Reff 1976, p. 134.

Historique
Atelier Degas ; Vente Estampes, 1918, n° 316, dans le même lot avec « Les deux arbres » [J 273 / C 174]. César de Hauke ; donné par lui à un collectionneur privé, Londres ; acquis par le musée en 1982.

Bibliographie sommaire
Janis 1968, n° 269 ; Cachin 1973, n° 182.

154

Femme regardant avec des jumelles

Vers 1875-1876
Huile sur carton
48 × 32 cm
Signé deux fois en bas à droite *Degas* (en blanc) et à nouveau *Degas* (en ocre)
Dresde, Gemäldegalerie Neue Meister, Staatliche Kunstsammlungen Dresden (Gal.-Nr. 2601)

Exposé à Paris

Lemoisne 431

Cet obsédant personnage reprend pour la dernière fois un motif qui préoccupait Degas depuis le milieu des années 1860 (voir cat. n° 74). Trois esquisses peintes représentent cette figure en pied : les deux formats les plus petits — faisant respectivement partie de la Burrell Collection, à Glasgow (fig. 131), et d'une collection particulière, en Suisse (L 269) — et cette peinture à l'huile, légèrement plus grande, qui est à Dresde. Aucune de ces œuvres n'est datée, si ce n'est celle de la Burrell Collection, qui porte au revers, sur un bout de papier, l'inscription *Degas vers 1865.* L'aspect de la robe du modèle laisse néanmoins supposer qu'elles ont été exécutées un peu plus tardivement.

L'esquisse de Suisse (L 269), où figure le nom du modèle — Lyda —, a conduit William Wells a émettre l'hypothèse que toutes les versions représentent le même modèle — Lydia Cassatt, sœur à demi invalide de Mary Cassatt, qui s'était fixée à Paris en 1877 — et que tous les tableaux datent des environs de 1874-1880[1]. Bien qu'il soit presque certain que le modèle n'est pas Lydia Cassatt, l'identité du modèle a suscité une certaine curiosité depuis que Paul-André Lemoisne a, dès 1912, écrit en termes énigmatiques que son visage, « par une fantaisie de l'artiste, un peu paradoxale pour ceux qui connurent la très jolie femme qu'il cachait ainsi, a pour étrange masque les deux ronds brillants de la lorgnette[2] ». La pose de la figure pourrait s'inspirer, selon Richard Thomson, d'une représentation classique d'une *Pudicitia,* et Degas l'a utilisée certainement au moins une fois, dans un dessin figurant une danseuse[3].

Indiscutablement, toutes les études sont apparentées d'une façon ou d'une autre à une

153

figure que Degas destinait à une scène de courses. Le personnage de l'esquisse de Glasgow figurait ainsi dans *Aux Courses* (L 184, Montgomery [Alabama], Weil Brothers-Cotton Inc.), où il a été repeint, tandis qu'un personnage semblable apparaissait peut-être également dans *Le champ de courses, Jockeys amateurs* (cat. n° 158), la grande toile destinée à Jean-Baptiste Faure, ce qui pourrait expliquer la raison d'être de cette esquisse, qui, selon la toilette de la femme, daterait de 1875-1876 environ⁴.

L'existence de plusieurs versions, que l'artiste n'utilisera pas dans un tableau, soulève un problème. Le personnage est frappant et sa puissance est telle qu'il peut exprimer l'acte même de regarder, et ainsi rendre difficile son intégration dans une composition. Isolé, debout, il demeure mystérieux, inversant la relation habituelle du spectateur et de l'œuvre regardée.

Fait intéressant, les trois versions de la *Femme regardant avec des jumelles* étaient connues du vivant de Degas, et jouissaient

154

Fig. 131
Femme regardant avec des jumelles,
vers 1865?,
dessin à l'essence et à la mine de plomb,
Glasgow, Burrell Collection, L. 268.

d'une certaine renommée. Celle de la Burrell Collection a fait partie de la contribution de Degas à la vente Duranty en 1881, et, selon Pickvance, elle pourrait avoir été datée par l'artiste à cette époque⁵. La version actuellement en Suisse, qui aurait appartenu à Puvis de Chavannes selon Lemoisne, a certainement eu pour propriétaires A. Duhamel et, pour une courte période, Egisto Fabbri, avant d'entrer dans la collection privée de Joseph Durand-Ruel. La version de Dresde a été donnée par Degas à James Tissot (voir cat. n° 75), qui finira par la vendre à Paul Durand-Ruel, au grand courroux de l'artiste.

1. William Wells, « Who Was Degas's Lyda ? », *Apollo*, XCV:120, février 1972, p. 130.

2. Lemoisne 1912, p. 69.
3. 1987 Manchester, p. 69. Pour la danseuse, voir le dessin IV:251.
4. Un personnage du *Jardin de la marraine,* exécuté en 1876 par Eugène Giraud, porte une robe identique. Voir François Boucher, *Histoire du costume en Occident, de l'antiquité à nos jours,* Paris, 1965, repr. p. 393, fig. 1047.
5. Voir 1979 Édimbourg, n° 2.

Historique
Donné par l'artiste à James Tissot ; coll. Tissot jusqu'en 1897 ; acquis par Durand-Ruel, Paris, 11 janvier 1897, 1 500 F (stock n° 4012) ; acquis par H. Paulus, 11 novembre 1897, 6 000 F. Woldemar von Seidlitz, Dresde, avant 1907 ; coll. von Seidlitz jusqu'en 1922 ; acquis par le musée en 1922.

Expositions
1897, Dresde, mai-juin, *Internationalen Kunst-*

Austellung, n° 122 (à vendre) ; 1907, Dresde, *Moderne Kunstwerke aus Privatbesitz,* n° 16 ; 1964-1965 Munich, n° 83.

Bibliographie sommaire
Ernst Michalski, « Die neuerwerbungen der modernen Abteilung der Dresdner Gemäldegalerie », *Kunst und Künstler,* XXIII, 1924-1925, p. 276, repr. p. 277 ; Christa Freier (éd.), *Gemäldegalerie neue Meister,* 4ᵉ éd., Dresde, 1975, p. 29, pl. 78 ; Hans Joachim Neidhardt (éd.), *Gemälde galerie Neue Meister,* 2ᵉ éd., Dresde, 1966, p. 39, pl. 46 ; Lemoisne [1946-1949], II, n° 431 ; 1967 Saint Louis, au n° 55 ; William Wells, « Who Was Degas's Lyda ? », *Apollo,* XCV:120, février 1972, p. 130, pl. II (coul.) ; Minervino 1974, n° 425 ; 1979 Édimbourg, au n° 2.

Aux courses

Vers 1876-1877
Huile sur toile
48,3 × 61 cm
Signé en bas à gauche *Degas*
New York, M. et Mme Eugene V. Thaw

Exposé à Ottawa et à New York

Lemoisne 495

Bien qu'elle ait été rangée parmi les scènes de courses, cette petite peinture a en fait pour centre d'intérêt deux spectatrices surprises à bavarder et indifférentes au spectacle. Elle se signale tout d'abord par un élément formel : les coiffures, qui donnent aux deux femmes un charme osé et envoûtant. Le personnage du centre est coiffé d'un aguichant chapeau que prolongent, à l'arrière, deux rubans noirs tachetés, et porte une voilette qui ne laisse rien deviner de sa physionomie. Sa voisine, à gauche, est tout aussi voilée et inaccessible, bien que l'on distingue vaguement son profil. La magnifique ombrelle blanche et verte, que l'on retrouve par ailleurs au centre de *Bains de mer* (L 406, Londres, National Gallery) pourrait sembler ici superflue. Pourtant, elle a manifestement son importance pour la composition, qui offre, à droite, une progression de courbes.

Ronald Pickvance rapproche le présent tableau des monotypes où Degas se montre quelque peu fantaisiste. Outre ces monotypes, on pourrait mentionner le grand et vigoureux dessin à l'essence sur toile (L 414) du Courtauld Institute, représentant une femme à l'ombrelle, qui est peut-être le prototype du personnage central de cette œuvre. Offert par Degas à son amie Marie Dihau, sœur du musicien Désiré Dihau, ce tableau est daté par Paul-André Lemoisne des environs de 1878 mais il pourrait remonter à une date légèrement antérieure, peut-être à 1876-1877.

Historique
Coll. Marie Dihau, Paris, don de l'artiste ; acquis par Durand-Ruel, Paris, 19 juillet 1922 (stock n° 12051) ; transmis à Durand-Ruel, New York, 1er décembre 1922 (stock n° 4764) ; acquis par A. Reid and Lefevre, Londres, 12 février 1928. Durand-Ruel, New York, en 1928. E.J. Van Wisselingh et Cie, Amsterdam, en 1931. [? Marcel Guérin, Paris, en 1931]. M. et Mme Paul Mellon, Upperville (Virginie), avant 1966 ; M. et Mme Eugene V. Thaw, New York.

Expositions
1928, New York, Durand-Ruel Galleries, 31 janvier-18 février, *Paintings and Pastels by Edgar Degas, 1834-1912*, n° 6 ; 1928, Glasgow/Londres, Alex Reid and Lefevre, Ltd., juin, *Works by Degas*, n° 14 ; 1931, Amsterdam, E.J. Van Wisselingh et Cie, 9 avril-9 mai, *La Peinture française aux XIXe et XXe siècles*, n° 31 ; 1966, Washington, National Gallery of Art, 17 mars-1er mai, *French Paintings from the Collections of Mr. and Mrs. Paul Mellon and*

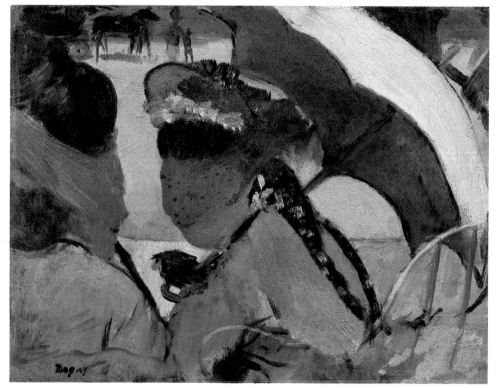

155

Mrs. Mellon Bruce, n° 49, repr. ; 1974 Boston, n° 17 (daté de 1878 env.) ; 1979 Édimbourg, n° 63, repr. ; 1983 Londres, n° 13, repr. (coul.).

Bibliographie sommaire
Lemoisne 1931, p. 289, fig. 57 ; Lemoisne [1946-1949], II, n° 495 ; Cabanne 1957, p. 117, pl. 103 (daté de 1878 env.) ; Rewald 1973, p. 429, repr. (coul.) ; Minervino 1974, n° 446 ; Lipton 1986, p. 65-66, fig. 37.

156

Deux études de cavalier

Vers 1875-1877
Essence brune rehaussée à la gouache sur papier chamois préparé à l'huile
24,5 × 34,3 cm
Cachet de la vente en bas à gauche
Paris, Musée du Louvre (Orsay), Cabinet des dessins (RF 5601)

Lemoisne 382

La datation des premières études de jockeys de Degas, de même que l'ordre de leur exécution, constitue une énigme qui a été partiellement résolue par Ronald Pickvance[1]. On a généralement présumé qu'elles dataient d'une période comprise entre le milieu des années 1860 et 1878, et leur chronologie a été dans une large mesure justifiée par la date réelle ou présumée de peintures susceptibles d'en avoir été l'aboutissement. Les diverses études peuvent globalement se répartir en trois groupes : celles qui figurent dans des carnets de Degas, celles qui sont exécutées à la mine de plomb sur des feuilles distinctes et, enfin, les célèbres dessins à l'essence et à la gouache, dont *Quatre études d'un jockey* (cat. n° 70). Le principal carnet contenant certaines de ces études, le carnet 22, remonterait, selon Theodore Reff, à 1867-1874 environ[2]. Le groupe de dessins de jockeys à la mine de plomb a, pour sa part, été pendant longtemps daté des environs de 1878 mais Pickvance, qui les faisait d'abord remonter aux années 1870, les a récemment redatés de 1866-1868[3]. Enfin, les études à l'essence et à la gouache dateraient également, selon Paul-André Lemoisne, des environs de 1866-1872, une datation assez approximative que Pickvance a ramenée à 1866-1868[4].

L'aspect intéressant de la question de la chronologie de ces œuvres — outre le fait qu'elles dateraient à peu près de la même époque — réside dans la relation entre les divers genres d'études. Ainsi, le dessin représentant un garçon d'écurie à cheval à la page 121 du carnet cité précédemment est certainement la première ébauche de l'étude d'un jockey (IV:260.a), très soignée, qui se trouve dans une collection particulière à New York. Un autre croquis, à la page 86 du carnet, ainsi que deux études du même jockey sur des feuilles qui ont peut-être été détachées du carnet (IV:240.c et IV:240.e), sont à l'origine d'un dessin à l'essence montrant le jockey dans une position inversée (L 153). Un dessin à la mine de plomb, qui, représentant un

jockey la main droite sur la hanche, ne figure pas dans les ventes de l'atelier de Degas, est étroitement apparenté à deux des trois études à l'essence exécutées sur une même feuille (fig. 86) qui, à leur tour, ont servi de prototypes pour les *Chevaux de courses à Longchamp* (cat. n° 96). L'impression qui se dégage d'emblée de cet ensemble d'œuvres est qu'elles représentent une genèse et un aboutissement — les très belles études à la gouache et à l'essence qui se voulaient, pour reprendre la comparaison de Richard Brettell, une « grammaire visuelle des courses[5] ». — En somme, l'équivalent de ce qu'Eadweard Muybridge allait plus tard réaliser.

Cette étude singulièrement vivante sur papier huilé faisait partie, avec deux autres, d'un groupe de dessins représentant des garçons d'écurie à cheval[6]. Étant donné sa parenté avec le jockey et le cheval figurant à l'extrême gauche de *Chevaux de courses* (cat. n° 158) et du *Champ de courses, jockeys amateurs* (cat. n° 157), on a généralement présumé qu'il s'agissait d'une étude préparatoire et, donc, qu'elle datait, comme les deux autres dessins, de 1875-1878 environ. À l'instar des cas cités plus haut, cette étude est apparentée à un dessin à la mine de plomb représentant un jockey (fig. 132) qui a, pour sa part, servi pour les peintures et qui a également été daté des environs de 1878 jusqu'à ce que Pickvance le fasse remonter, ainsi que les autres dessins à la mine de plomb, à une décennie plus tôt, soit en 1866-1868[7]. Degas disait à Jean-Baptiste Faure, dans une lettre datée de juin 1876, que pour pouvoir finir son

Champ de courses il devrait retourner aux courses pour se rafraîchir la mémoire, et on pourrait ainsi faire valoir que ses études de jockeys à l'encre et à la gouache sont le fruit d'une visite au champ de courses. Cela n'est toutefois guère probable car il semble qu'elles ont été réalisées dans l'atelier ; sur deux des trois feuilles, l'artiste les a juxtaposées en se préoccupant grandement de l'apparence générale de la feuille, d'une manière qui n'est pas sans rappeler les études de jockeys à la gouache de la fin des années 1860.

Degas n'a pas souvent représenté des garçons d'écurie dans ses dessins, et, à ceux qui ont été précédemment mentionnés, on peut ajouter un croquis qui figure à la page 121 du carnet cité plus haut. Le garçon d'écurie apparaissant à la gauche de cette dernière feuille, montant un cheval au grand galop, est particulièrement bien rendu, et, comme l'a fait observer Jean Sutherland Boggs, le contraste prononcé entre le cavalier à la livrée sombre et le cheval blanc ajoute à la vigueur du dessin[8]. On trouve des variantes sur le thème du cavalier montant un cheval au grand galop dans une étude de jockeys à la gouache (L 152) ainsi que dans un petit dessin à l'encre de la collection Mellon[9].

1. 1979 Édimbourg, aux n°s 6 et 7.
2. Reff 1985, Carnet 22 (BN, n° 8, *passim*).
3. 1968 New York, n°s 37-39 ; 1979 Édimbourg, n° 7.
4. 1979 Édimbourg, n° 6.
5. 1984 Chicago, n° 17, p. 49.
6. L'un (L 383) fait partie d'une collection particu-

lière à Zurich, tandis que l'autre (L 383 bis) se trouve au Sterling and Francine Clark Art Institute, à Williamstown (Massachusetts).
7. Voir Theodore Reff, « Works by Degas in the Detroit Institute of Arts », *Bulletin of the Detroit Institute of Arts*, LIII : 1, 1974, p. 36, n° 13, repr.
8. 1967 Saint Louis, n° 77.
9. Le dessin de la collection Mellon fait partie d'un groupe de trois dessins de même dimension ne figurant pas dans les ventes de l'atelier Degas, et qui ont été reproduits par M.L. Bataille dans « Zeichnungen aus dem Nachlass von Degas », *Kunst und Künstler*, XXVIII, juillet 1930, p. 400-401.

Historique

Atelier Degas ; Vente III, 1919, n° 153.2, acquis par Marcel Bing ; légué par lui au musée en 1922.

Expositions

1924 Paris, n° 92 ; 1931, Bucarest, Museul Toma Stelian, 8 novembre-15 décembre, *Desenul francez*, n° 103 ; 1964 Paris, n° 73 ; 1967 Saint Louis, n° 77, repr. texte et couv. (présenté à Saint Louis seulement) ; 1969 Paris, n° 171.

Bibliographie sommaire

Lafond 1918-1919, II, p. 42 ; Rivière 1922-1923, II, pl. 16 (réimp. 1973, pl. 29) ; Jamot 1924, p. 140, pl. 30b ; Rouart 1945, p. 16, 71 n. 38 ; Lemoisne [1946-1949], II, n° 382 ; Leymarie 1947, n° 13, pl. XIII ; Cooper 1952, n° 3, repr. ; Minervino 1974, n° 404.

156

Fig. 132
Étude de jockey, 1866-1868,
mine de plomb,
Detroit Institute of Arts, III:128.1.

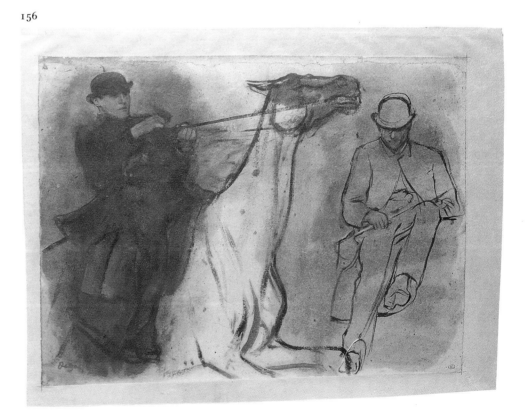

Le champ de courses, jockeys amateurs

Commencé en 1876, achevé en 1887
Huile sur toile
66 × 81 cm
Signé en bas à droite *Degas*
Paris, Musée d'Orsay (RF 1900)

Exposé à Paris

Lemoisne 461

Ce tableau faisait partie de l'ensemble de cinq compositions que Degas s'était engagé, en 1874, à peindre pour le chanteur Jean-Baptiste Faure[1]. Pourtant, l'artiste a dû le reprendre plusieurs fois, et il n'a réussi à le terminer qu'au bout de treize ans. Les lettres adressées par Degas au chanteur — dont au moins une, cependant, n'est pas datée avec certitude — permettent de retracer en partie sa longue et difficile genèse.

La mention la plus ancienne de l'œuvre, qui donne à penser que celle-ci n'était peut-être pas encore commencée, se trouve dans une lettre non datée, mais écrite apparemment en juin 1876, avant que le ton de la correspondance entre Degas et Faure ne soit sérieusement affecté par l'impossibilité dans laquelle se trouvait l'artiste de livrer la peinture promise : « Je reçois votre amicale sommation et vais me mettre à vos Courses d·· suite. Voulez-vous venir vers la fin de la semaine prochaine voir où ça en sera ? Le malheur est qu'il va falloir que j'aille un peu revoir les Courses sur nature et je ne sais pas s'il y en a encore après le Grand Prix... Vous aurez toujours quelque chose à vous à voir Samedi prochain, 24 juin, entre 3 et 6 heures[2]. »

Une autre lettre à Faure, écrite sans doute quelques mois plus tard, indique que le tableau est presque achevé : « Je vais vous remettre le *Robert le Diable* Samedi et *les Courses* Mardi[3]. » La seconde version du *Ballet de Robert le Diable* (cat. n° 159) a presque certainement été livrée en 1876 mais, ainsi qu'en témoigne une lettre du 31 octobre 1877, dans laquelle l'artiste promet de nouveau de terminer l'œuvre dans les cinq jours, *Champ de courses* n'était manifestement pas achevé : « Vous aurez les *Courses* Lundi. J'y suis depuis deux jours et ça marche mieux que je le pensais[4]. »

Curieusement, neuf ans plus tard, l'œuvre ne sera pas plus avancée, et Faure, outré, ne sera guère disposé à renoncer. Dans une lettre dont le cachet porte la date du 2 juillet 1886, Degas demande un nouveau délai : « Il me faut encore quelques jours pour achever votre grand tableau de Courses. Je l'ai repris et j'y travaille... Encore quelques jours et vous aurez satisfaction[5]. »

Le dernier document connu, une lettre de l'artiste datée du 2 janvier 1887 et écrite en réponse à un télégramme de Faure, est un autre appel désespéré à la patience, mais sans aucune promesse d'une livraison à brève échéance[6]. D'après Guérin, à la suite d'un procès — ou peut-être de la menace de poursuites —, Degas remettra la peinture à Faure en 1887, avec une ou peut-être deux autres œuvres[7]. Cependant, Faure ne conservera pas la peinture longtemps. Six ans plus tard, en 1893, il la vendra, avec quatre autres œuvres de Degas, à Paul Durand-Ruel.

Les radiographies de *Champs de courses, jockeys amateurs* confirment que la peinture a été retravaillée en plusieurs étapes, au fil desquelles l'œuvre, dont la composition était relativement symétrique et où la partie centrale dominait, deviendra nettement asymétrique. À l'origine, une clôture parallèle au plan du tableau s'étendait au premier plan. Deux personnages (à peine visibles dans la radiographie) s'y appuyaient ou étaient debout devant elle au centre du tableau, et leur disposition n'était pas sans rappeler *Aux courses* (L 184, Montgomery [Alabama], Weil-Brothers-Cotton Inc.) un tableau qui a également été transformé. Le personnage de gauche portait distinctement une jupe, et il se peut qu'il se soit agi d'une femme regardant avec des jumelles semblable à celle qui figure dans la peinture (cat. n° 154) de Dresde représentant le même sujet. La voiture, à droite, a été introduite après que la clôture et les deux personnages eurent été éliminés. Dans une forme antérieure de la composition, la voiture se trouvait légèrement plus à droite, la capote était davantage relevée et la roue arrière gauche apparaissait entièrement. Toutefois, après que la voiture eut été déplacée, les roues ont été transformées à deux reprises avant que le personnage qui, venant de la droite, entre dans la scène ne soit finalement ajouté. Le jockey à cheval qui se trouve immédiatement derrière la voiture était à l'origine identique au jockey en rose et noir du tableau apparenté *Chevaux de courses* (cat. n° 158) ainsi qu'à celui de l'extrême droite de *Chevaux de courses à Longchamp* (cat. n° 96). Néanmoins, dans l'œuvre définitive, le cheval a été réorienté pour faire face vers la gauche, recouvrant ainsi la partie inférieure, auparavant visible, du jockey en rouge, et son cavalier est dans une nouvelle pose, adaptée d'un dessin antérieur (fig. 133).

Si, sur la foi des lettres, on peut établir que Degas a travaillé à la composition en 1876, à l'automne de 1877, à l'été de 1886 et, sans doute, de nouveau après janvier 1887, il est difficile d'établir les dates où il a apporté les principales modifications. Les quelques dessins apparentés n'élucident guère la question ; ils ne font qu'attester le fait que Degas se fiait souvent à des études antérieures. Le cheval du centre s'inspire indubitablement d'un dessin très utilisé (IV :237.b) datant probablement du milieu des années 1860. Le cheval au galop,

avec un cavalier, à gauche, n'a pas de précédent exact mais il dérive en dernière analyse d'études pour la *Scène de steeple-chase* (voir fig. 67) et d'un cheval apparenté, aux jambes cependant moins étirées, représenté dans *Le faux départ* (voir fig. 69). Jean Sutherland Boggs a indiqué, au cours d'une communication personnelle, que le paysage de l'arrière-plan évoque singulièrement le village d'Exmes, et qu'il pourrait bien être relié à des dessins figurant dans un carnet[8]. Siegfried Wichmann a, par ailleurs, signalé le lien existant entre les roues tronquées de la voiture, dans ce tableau, et un détail apparenté dans une gravure d'Hiroshige[9].

L'œuvre constitue l'une des scènes de courses les plus monumentales — et les plus originales — qu'ait jamais conçues Degas, et l'ordre et la fantaisie s'y fondent avec une harmonie presque parfaite. Bien que la scène

Fig. 133
Étude de jockey, 1866-1868,
mine de plomb,
localisation inconnue, IV:274.2.

se situe manifestement à la campagne, il ne s'agit plus de la journée tranquille d'*Aux Courses en province* (cat. n° 95) mais d'une véritable scène de courses, où des spectateurs, formant un mur, sont curieusement rassemblés à la périphérie d'un village, et où champs et trains coexistent dans un optimisme propre au siècle des machines. Le jockey de gauche, sur son cheval au galop, faisant écho avec humour au mouvement du train, équilibre la noble procession de jockeys, à droite, qui, si on les regarde de près, ont des profils et des oreilles bien éloignés de l'idéal classique. Et les spectateurs du premier plan, à droite, amusante rencontre de chapeaux, sont des personnages d'un autre monde, un monde urbain, celui des modistes de Degas du début des années 1880.

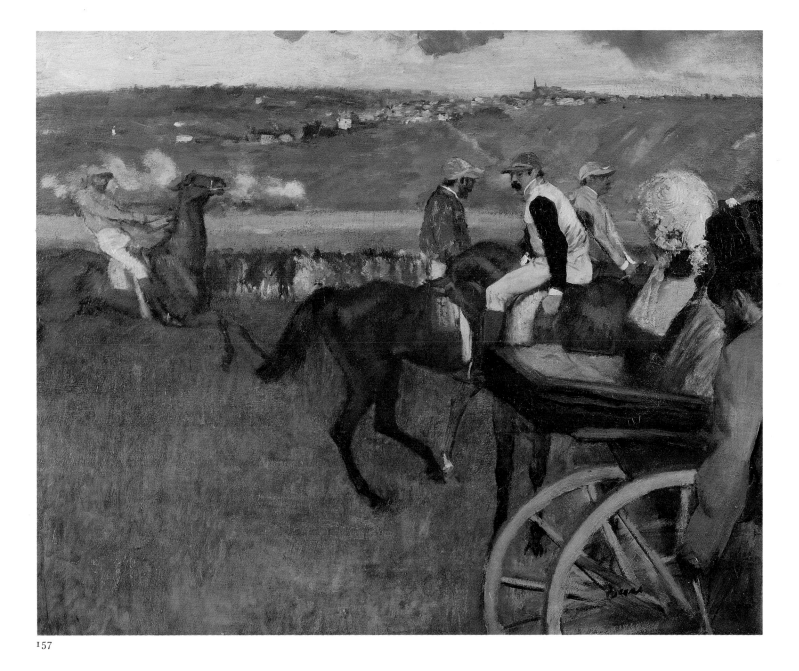

157

1. Au sujet des commandes de Faure, voir « Degas et Faure », p. 221.

2. Lettres Degas 1945, nᵒ XCV, p. 122. Portant pour toute date « Jeudi matin », la lettre a été datée par Marcel Guérin du 16 juin 1886. Comme le 16 juin 1886 était un mercredi, et non un jeudi, Guérin a probablement fait une erreur de transcription. Le seul indice, dans la lettre, pouvant aider à la dater est la propre mention par Degas du samedi 24 juin. Or, à cette époque, le 24 juin n'est tombé un samedi qu'en 1876 et en 1882 (en 1886, c'était un jeudi). Le ton amical de la lettre inciterait à la dater de juin 1876, plutôt que de 1882.

3. Lettres Degas 1945, nᵒ XI, p. 39, datée par Marcel Guérin de 1876.

4. Lettres Degas 1945, nᵒ XIII, p. 40-41.

5. Lettres Degas 1945, nᵒ XCVI, p. 122-123.

6. Lettres Degas 1945, nᵒ XCVII, p. 123-124.

7. Lettres Degas 1945, nᵒ V, p. 31-32 n. 1 ; Degas Letters 1947, nᵒ 10, p. 36 n. 2, et annotations de la p. 261.

8. Reff 1985, Carnet 18 (BN, nᵒ 1, p. 173).

9. Voir Siegfried Wichmann, *Japonisme,* Park Lane, New York, 1985, p. 249-250, fig. 661.

Historique

Commandé par Jean-Baptiste Faure, en 1874 ; livré à Faure en 1887 ; coll. Faure, Paris, jusqu'en 1893 ; acquis par Durand-Ruel, Paris, 2 janvier 1893, 10 000 F (stock nᵒ 2567) ; acquis par le comte Isaac de Camondo, Paris, 20 avril 1893, 27 000 F ; coll. Camondo de 1893 à 1911 ; légué par lui au Musée du Louvre, Paris, en 1908 ; entré au Louvre en 1911.

Expositions

1924 Paris, nᵒ 63 ; 1926, Maison-Laffitte, *Les peintres du cheval,* cat. non consulté ; 1937 Paris, Orangerie, nᵒ 27 ; 1951, Albi, Palais de la Berbie, *Toulouse-Lautrec, ses amis, ses maîtres ;* 1951-1952 Berne, nᵒ 25 ; 1952 Amsterdam, nᵒ 15 ; 1952 Édimbourg, nᵒ 10 ; 1956, Varsovie, Musée national, 15 juin-31 juillet, *Malarstwo Francuskie od Davida do Cézanne'a,* nᵒ 35, repr. ; 1956, Moscou/Leningrad, *Peinture française de David à Cézanne,* nᵒ 34, repr. ; 1957, Paris, Musée du Louvre, Salle d'Auguste, Réception de la Reine d'Angleterre au Musée du Louvre, sans cat. ; 1969 Paris, nᵒ 29.

Bibliographie sommaire

Frederick Wedmore, « Manet, Degas, and Renoir : Impressionist Figure-Painters », *Brush and Pencil,* XV :5, mai 1905, repr. p. 259 ; Alexandre 1908, p. 32 ; Paul Gauguin, « Degas », *Kunst und Künstler,* X, 1912, repr. p. 334 ; Lafond 1918-1919, II, p. 44, repr. ; Paris, Louvre, Camondo, 1914, nᵒ 166 ; Meier-Graefe 1920, pl. XXXIV ; Jamot 1924, pl. 53 ; Rouart 1937, repr. p. 19 ; Lemoisne [1946-1949], II, nᵒ 461 ; Cabanne 1957, p. 28, 29, 117, pl. 104 ; Minervino 1974, nᵒ 460, pl. XLV (coul.) ; Lipton 1986, p. 19, 23, 26, 45-46, 62, 63, fig. 15 p. 24 et 47 ; Sutton 1986, p. 116, fig. 131 (coul.), p. 152, fig. 133 (détail, coul.) p. 153 ; Paris, Louvre et Orsay, Peintures, 1986, III, p. 194.

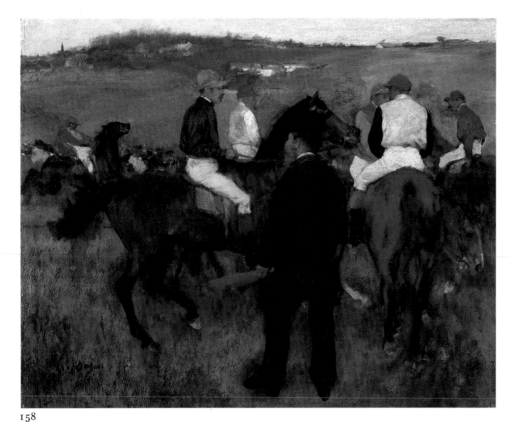

158

158

Chevaux de courses

1875-1878
Huile sur bois
32,5 × 40,4 cm
Signé en bas à gauche *Degas*
Collection particulière

Lemoisne 387

Le nombre élevé d'éléments que cette peinture partage avec le grand *Champ de courses, jockeys amateurs* (cat. n° 157) du Musée d'Orsay atteste fortement un lien qui va au-delà de la simple reprise des motifs qui caractérise l'œuvre de Degas. Dans un récent examen détaillé des *Chevaux de courses,* Richard Thomson traite de la conception horizontale de cette œuvre dans le contexte de L'étude qu'a faite Degas des fresques de Benozzo Gozzoli au palais Medici-Riccardi, à Florence[1]. En fait, une des copies de l'artiste, actuellement à Amsterdam (fig. 134), est d'un grand intérêt à ce propos, puisqu'on y voit des cavaliers de profil et de dos qui rappellent la formule adoptée par Degas dans *Chevaux de courses* et *Champ de courses, jockeys amateurs.* Les deux peintures constituent des variations sur un thème, et comportent des éléments identiques, mais placés différemment : un cheval au galop, à gauche, un jockey monté principal vu de profil et, à droite, des jockeys vus de dos. Les mêmes dessins antérieurs ont, de toute évidence, été utilisés pour

les deux peintures, et le cheval de l'extrême droite figure également dans les *Chevaux de courses à Longchamp* (cat. n° 96).

Thomson en est arrivé à la conclusion intéressante que l'artiste a transformé de façon substantielle *Chevaux de courses* et que l'œuvre, à l'origine, comprenait un cheval et un jockey vus de dos, au centre, de même qu'une clôture, qui est encore en partie visible, à gauche. Il en déduit que l'œuvre originelle date peut-être de la fin des années 1860 mais que, au milieu des années 1870, Degas y a supprimé la clôture, remplacé le jockey et le cheval du centre par le commissaire qui tient un drapeau, puis ajouté à l'extrême droite les jockeys à cheval.

Les changements mentionnés par Thomson correspondent à ceux que l'artiste a apportés au *Champ de courses, jockeys amateurs* ou sont de même nature. Les transformations apportées à chaque peinture semblent confirmer que *Chevaux de courses* a été modifié en premier, pour ensuite servir, sinon d'esquisse ou de modèle, à tout le moins de terrain d'essai pour l'œuvre de plus grandes dimensions du Musée d'Orsay. Cette chronologie est suggérée par le jockey à cheval rose et noir, à droite, qui fut apparemment créé pour *Chevaux de courses* puis adopté dans *Champ de courses,* où il subira une ultime transformation.

Degas avait tenté à deux reprises de réaliser des scènes de courses très centrées, mais il avait échoué et *Chevaux de courses* est la seule œuvre de ce genre qui ait quitté son atelier sous cette forme[2]. Une reprise ultérieure de la

composition, très simplifiée, dans une peinture à l'huile sur panneau de petit format (L852, Californie, collection particulière), a un caractère asymétrique tout à fait différent ; son origine n'en demeure pas moins évidente[3].

1. Voir Richard Thomson dans 1987 Manchester, p. 99.
2. On trouve des figures au centre, au premier plan, dans une autre œuvre, *Aux courses* (L 184, Montgomery [Alabama], Weil Brothers-Cotton Inc.), étudiée par Ronald Pickvance dans 1979 Édimbourg, n° 10.
3. Voir Lemoisne [1946-1949], III, n° 852, où l'œuvre est identifiée à tort comme étant un pastel.

Historique

Acquis de l'artiste par Durand-Ruel, Paris, 16 octobre 1891, 5 000 F (stock n° 1865, « Course de Gentlemen ») ; déposé chez Heilbuth, Hambourg, 28 octobre 1891 ; rendu le 13 novembre 1891 ; déposé chez Behrens, Hambourg, 22 février 1892 ; rendu le 29 février 1892 ; acquis par Durand-Ruel, New York, 14 juin 1892, 5 500 F. [? acquis par Lawrence, New York ; racheté à Lawrence par Durand-Ruel, New York, 8 février 1901 (stock n° 2494) ; transmis à Durand-Ruel, Paris, 2 février 1910 (stock n° 9237) ; mis en dépôt chez Cassirer, Berlin, 30 septembre 1911]. Edouart Arnhold, Berlin. ? Coll. Bührle, Zurich, en 1958. Propriétaire actuel.

Expositions

(?) 1913, Berlin, Galerie Paul Cassirer, novembre, *Degas/Cézanne,* n° 23 ; 1976-1977 Tôkyô, n° 14 bis, repr. (coul.) ; 1978 New York, n° 12, repr. (coul.) ; 1987 Manchester, n° 50, repr. (coul.).

Bibliographie sommaire

Moore 1907-1908, repr. p. 140; Grappe 1911, p. 17; Meier-Graefe 1920, pl. XII (daté de 1872 env.); Gabriel Mourey, « Edgar Degas », *The Studio*, LXXIII :302, mai 1918, repr. p. 129 (daté de 1875); Walker 1933, p. 181, fig. 17 p. 183; Rivière 1935, repr. p. 139 (daté de 1872); Lemoisne [1946-1949], II, n° 387 (daté de 1875-1878); *Dr. Fritz Nathan and Dr. Peter Nathan, 1922-1972*, Dr. Peter Nathan, Zurich, 1972, n° 79, repr. (coul.); Minervino 1974, n° 434; Dunlop 1979, fig. 107 (coul.) p. 119 (« Before the Start », vers 1875); Nicolaas Teeuwisse, *Vom Salon zur Secession*, Deutscher Verlag für Kunstwissenschaft, Berlin, 1986, p. 223 (acquis par Arnhold en 1909), 306 n. 537 (localisation inconnue).

159

Ballet de Robert le Diable

1876
Huile sur toile
76,6 × 81,3 cm
Signé en bas à gauche *Degas*
Londres, Trustees of the Victoria and Albert Museum (CAI.19)

Lemoisne 391

Dans une lettre envoyée à James Tissot au cours de l'été de 1872, Degas, vivement préoccupé, a écrit : « Certaines parties de mon *Orchestre* sont faites trop négligemment. À ma demande pressante, Durand-Ruel a promis de ne pas l'envoyer à Londres[1]. » On reconnaît ici aisément la première version du *Ballet de Robert le Diable* (cat. n° 103), que Degas vendra, en janvier 1872, à Durand-Ruel, qui l'enverra à Londres pour l'exposer et, éventuellement, la vendre[2]. N'ayant pas trouvé d'acquéreur, le tableau demeurera pour Degas un objet d'inquiétude jusqu'à ce que, en mars 1874, le chanteur Jean-Baptiste Faure lui permette de le récupérer avec cinq autres œuvres[3]. L'artiste, semble-t-il, ne l'a pas retouché, sans nul doute parce que, Faure lui en ayant commandé une nouvelle version, il aura l'occasion de reprendre entièrement la composition. De toutes les peintures que Faure à rendues à Degas au début de 1874, le *Ballet de Robert le Diable* était sûrement celle qui se rapprochait le plus des intérêts personnels du chanteur d'opéra, puisqu'elle représente la plus célèbre scène d'un opéra de Giacomo Meyerbeer, son mentor et ami. Il se peut que Faure ait été disposé à acheter la première version — de fait, il l'acquerra en

1887 — mais que Degas ait refusé de la lui céder pour les raisons expliquées à Tissot.

La deuxième version du *Ballet de Robert le Diable* a probablement été commandée peu avant mars 1874 ou au cours du mois, soit à l'époque où Degas discutait avec Faure du rachat de ses tableaux à Durand-Ruel. Deux ans plus tard, en 1876, interrogé par Faure (qui venait de revenir en France) sur l'avancement de ses commandes, Degas lui expliquera par lettre, dans un franc-parler inhabituel pour lui, les raisons du retard : « Je vais vous remettre le *Robert le Diable* Samedi et *les Courses* Mardi[4]. »

Le *Ballet de Robert le Diable* n'ayant plus été mentionné par la suite dans la correspondance entre Degas et Faure, on peut conclure que, contrairement aux « Courses » (voir cat. n° 158) promises dans la lettre, l'œuvre a de fait été achevée et livrée en 1876.

Pour la première version du *Ballet de Robert le Diable*, Degas avait choisi un format vertical rigoureusement divisé en trois parties étagées : une rangée de fauteuils vus de dos, puis les spectateurs et l'orchestre, et, enfin, la scène. Dans la seconde version, il a adopté un format horizontal, plus rapproché de la forme réelle de la scène, et il a modifié la partie

159

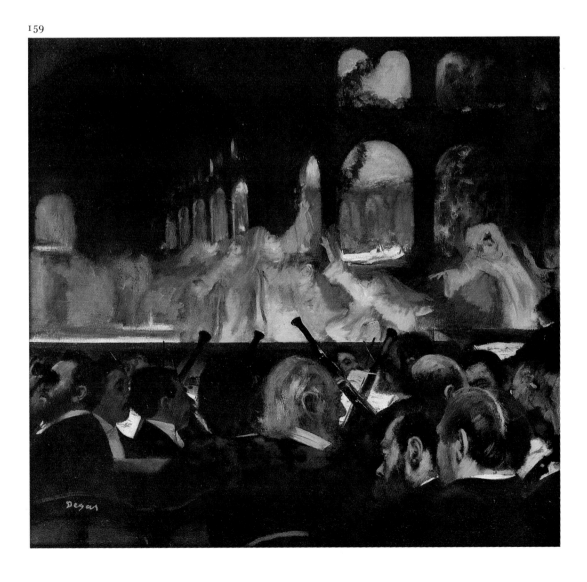

Fig. 135
Adolf Menzel, gravure sur bois
reproduite en frontispice dans Heinrich von Kleist,
Der zerbrochene Krug (La cruche cassée),
Berlin, A. Hofmann & Co., 1877.

inférieure de la composition, supprimant une bonne partie des fauteuils du premier plan et plaçant le public et l'orchestre de biais. La perception du sujet est ainsi profondément transformée, et l'artiste donne au spectateur l'impression, saisissante, d'assister au spectacle.

La seconde version de *Robert le Diable* offre un premier plan indiscutablement plus fini, et elle comporte de subtiles modifications sur toute sa surface. Le ballet des nonnes démoniaques, inspiré des dessins utilisés pour la première version, occupe plus d'espace et prend un aspect à la fois plus fantomatique et plus animé. Selon toute apparence, Degas s'est servi des indications qu'il avait notées après l'achèvement de la première version du tableau[5]. Les personnages du premier plan, plus grands et plus nombreux que dans la première version, ont été légèrement modifiés. Le musicien Désiré Dihau, le troisième personnage à gauche, conserve sa position première, de même que son voisin immédiatement derrière. Albert Hecht, pour sa part, qui est muni de jumelles, est passé tout à fait à gauche, où son regard se porte franchement vers l'extérieur du tableau. Ludovic Lepic, enfin, qui ne figurait pas dans la première version, est ici le personnage barbu vu de profil à droite (deuxième à partir de la droite).

Selon Margaretta Salinger, la première version du *Ballet de Robert le Diable* — de même que, par extension, la seconde — aurait pu être influencée par le *Théâtre du Gymnase* (Berlin, Nationalgalerie), peint à Paris par Adolf Menzel en 1856-1857. Toutefois, malgré l'admiration que Degas vouait à Menzel, attestée par des documents, cette assertion ne semble pas justifiée. En fait, on pourrait invoquer le même argument au sujet d'une gravure de Menzel illustrant *La cruche cassée*

(fig. 135) d'Heinrich von Kleist, de 1877, qui offre des analogies avec la partie inférieure du *Ballet de Robert le Diable* de 1871[6]. Jonathan Mayne a fait valoir de façon convaincante que la seconde version de l'œuvre est l'aboutissement d'une série d'œuvres, comprenant *L'orchestre de l'Opéra* (cat. n° 97) et les *Musiciens à l'orchestre* (cat. n° 98), dans lesquelles Degas a développé essentiellement la même formule. À cette série pourrait s'ajouter le *Ballet à l'Opéra* (L 513, Chicago, Art Institute of Chicago) un exemple du sommet qu'atteindra Degas dans ce genre.

1. Degas Letters 1947, n° 8, p. 34-35 (trad. de l'auteur). La lettre, datée par Marguerite Kay « 1873 ? », remonte au début de l'été de 1872, soit au moment où la première version du *Ballet de Robert le Diable* a été exposée à la succursale de Durand-Ruel du 168, New Bond Street, à Londres.
2. Voir le brouillard de Durand-Ruel, Paris, archives Durand-Ruel, et cat. n° 103.
3. Voir « Degas et Faure », p. 221.
4. Lettres Degas 1945, n° XI, p. 39.
5. Voir les dessins connexes (cat. n°s 104 et 105). Voir aussi Reff 1985, Carnet 24 (BN, n° 22, p. 9, 20 et 21). À la p. 20, Degas a noté : « dans la fuite des arcades la lumière de la lune lèche seulement très peu les colonnes — sur le terrain l'effet plus rose et chaud que je l'ai fait... arbres beaucoup plus gris... » et, à la p. 21, « nonnes plus en couleur de flanelle mais plus indécises le devant, les arcades [mot illisible] sont plus grises et fondues... » Au sujet de la signification des notes, voir aussi l'opinion divergente d'Henri Loyrette (cat. n° 103), qui les rattache aux étapes préparatoires de la première version du tableau.
6. New York, Metropolitan, 1967, p. 67. Pour l'illustration de Menzel, voir Heidi Ebertshäuser, *Adolf von Menzel. Das graphische Werk*, I, pl. 681.

Historique
Commandé par Jean-Baptiste Faure, en 1874 ; livré à Faure en 1876 ; coll. Faure, Paris, de 1876 à 1881 ; déposé chez Durand-Ruel, Paris, 17 février 1881 (dépôt n° 3057) ; acquis par Durand-Ruel, Paris, 28 février 1881, 3 000 F (stock n° 871) ; acquis par Constantine Alexander Ionides, Londres, 7 juin 1881, 6 000 F ; coll. Ionides, Londres, de 1881 à 1900 ; légué par lui au musée en 1900.

Expositions
[?] 1876 Paris, n° 53 (« Orchestre ») ; 1898, Londres, Guildhall, Corporation of London Art Gallery, 4 juin-juillet, *Pictures by Painters of the French School*, n° 152.

Bibliographie sommaire
Cosmo Monkhouse, « The Constantine Ionides Collection », *Magazine of Art*, VII, 1884, p. 126-127, repr. p. 121 ; Moore 1890, p. 421, repr. ; « The Constantine Ionides Collection », *Art Journal*, 1904, p. 286, repr. ; Sir Charles J. Holmes, « The Constantine Ionides Bequest : Article II — Ingres, Delacroix, Daumier and Degas », *Burlington Magazine*, V, 1904, p. 530, pl. III ; Richard Muther, *The History of Modern Painting*, éd. rév., Dent, Londres / Dutton, New York, 1907, III, repr. (coul.) en regard p. 118 ; Hourticq 1912, p. 99, repr. ; Lemoisne 1912, pl. 13 ; Jamot 1924, p. 138, pl. 25 ; Lettres Degas 1945, p. 31-32 n. 1, 39, lettre XI, n. 2 ; Lemoisne [1946-1949], II, n° 391 ; Browse [1949], n° 9 ; Cooper 1954, p. 60, 67 ; Pickvance 1963, p. 266 ; Rosine Raoul, « Letter from New York, Exhibitions on a Theme »,

Apollo, LXXVII : 11, janvier 1963, p. 62 (reproduisant une copie de Everett Shinn) ; Mayne 1966, p. 148-156, fig. 1 ; Browse 1967, p. 105, pl. 2 ; Londres, Victoria and Albert Museum, *Catalogue of Foreign Paintings. II. 1800-1900* (de Claus Michael Kauffmann), Londres, 1973, p. 24-25, n° 58, repr. texte et couv. ; Minervino 1974, n° 487, pl. XL (coul.) ; Reff 1985, I, p. 9, Carnet 24 (BN, n° 22, p. 7, 9, 10, 11, 13, 15, 16-17, 19, 20, 21) ; Sutton 1986, p. 116, fig. 139 (coul.) p. 159.

160

Choristes, *dit aussi* Les figurants

1876-1877
Pastel sur monotype
27 × 31 cm
Signé en bas à gauche *Degas*
Paris, Musée d'Orsay (RF 12259)

Exposé à Paris

Lemoisne 420

Dans une conversation avec Daniel Halévy, Degas a dit que ce pastel représentait une scène de l'opéra *Don Juan*[1]. Seule œuvre de l'artiste inspirée d'un opéra ne figurant pas de danseuses, ce pastel représenterait le finale du chœur du premier acte, qui célèbre les fiançailles de Masetto et de Zerlina. Faute d'un baryton à la mesure de l'œuvre, *Don Juan* ne sera pas représenté très souvent à Paris avant la saison de 1866, où il sera donné simultanément à l'Opéra et au Théâtre-Lyrique. Jean-Baptiste Faure, dans le rôle-titre, remportera à cette occasion un de ses plus beaux triomphes. L'opéra sera souvent repris par la suite, et il convient d'observer que c'est dans les coulisses, précisément lors d'une représentation de *Don Juan*, que Ludovic Halévy a situé « Monsieur Cardinal », et qu'un certain nombre d'œuvres de Degas s'inspirent de scènes de ballet de l'opéra[2].

L'œuvre sera montrée en 1877 à l'exposition où Degas apparaîtra comme le plus féroce des réalistes, et le caractère véridique, voire

Fig. 136
Daumier, *Crispin et Scapin*,
dit aussi *Scapin et Silvestre*,
vers 1860, toile,
Paris, Musée d'Orsay.

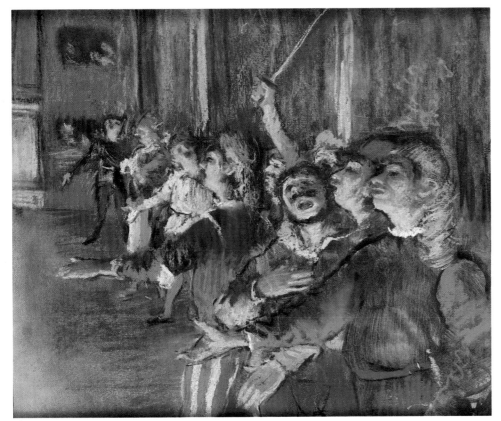

160

Bibliographie sommaire
Pothey 1877, p. 2 ; Jacques 1877, p. 2 ; Chevalier 1877, p. 332 ; Paris, Luxembourg, 1894, p. 105, nº 1027 ; Léonce Bénédite, « La Collection Caillebotte et l'école impressionniste », *L'Artiste,* nouv. sér., VIII, août 1894, p. 132 ; Grappe 1911, p. 51, repr. ; Lafond 1918-1919, I, repr. p. 51 ; Jamot 1924, p. 92 ; Lemoisne [1946-1949], II, nº 420 ; Leymarie 1947, nº 32, repr. ; Cabanne 1957, p. 42-43 ; Janis 1968, nº 54, repr. ; Minervino 1974, nº 416 ; Keyser 1981, p. 41, 105, pl. XII (coul.) ; Paris, Louvre et Orsay, Pastels, 1985, nº 66.

161

Danseuse saluant

Vers 1876
Pastel sur monotype
27 × 38 cm
Signé en haut à gauche *Degas*
Collection particulière

Lemoisne 515

Un examen de l'utilisation ingénieuse qu'a faite Degas du monotype, lorsqu'il s'est servi des impressions obtenues grâce à cette technique comme base pour des pastels, révèle que ces derniers ont subi — plus souvent qu'on ne l'a supposé — une remarquable série de métamorphoses. Cette ravissante composition était ainsi, à l'origine, un monotype. Cependant, après avoir tiré une première impression, Degas a retravaillé la planche : il a retouché la danseuse, modifié l'angle de son bras droit et ajouté un groupe de danseuses à l'arrière-plan. Il a ainsi obtenu un deuxième monotype d'aspect assez différent. Dans un deuxième temps, il a réalisé une contre-épreuve de celui-ci, en y appliquant une feuille de papier humecté à l'aide d'une presse. Chacune des trois épreuves lui a servi. La première, exposée ici, est légèrement retouchée au pastel. La deuxième — identifiée par Deborah J. Johnson — est augmentée d'une bande de papier et entièrement retravaillée au pastel : c'est la *Danseuse au bouquet*[1] (fig. 137). La contre-épreuve (L 515 bis), qui est elle aussi légèrement rehaussée de couleur, a, à tort, été mise en rapport avec la première impression[2].

Pour la *Danseuse saluant,* l'image du monotype a été en grande partie créée par enlèvement des clairs — notamment ceux de la jupe et du bouquet de la danseuse — et en donnant texture et direction au reste de la surface. Degas a appliqué de légères touches de pastel à l'arrière-plan, où transparaît le monotype, et pour la jupe et le bouquet, il a laissé le papier blanc (maintenant légèrement jauni) pour simuler l'éclat de la lumière, mais cet effet n'est plus aussi sensible aujourd'hui. La tête, le torse et les bras de la danseuse ont été soigneusement retravaillés au pastel pour rendre toute l'intensité des feux de la rampe,

pittoresque, de la scène frappera plusieurs critiques. L'un d'eux fera ainsi observer : « Et ces choristes hideux qui braillent à pleine bouche sont-ils assez vrais[3] ! » Et un autre soulignera que « le bataillon des choristes, la bouche ouverte, brandissant, qui son épée en fer blanc, qui sa toque à plumes, tous alignés en un raccourci étrangement exact, allongeant leur profil inconscient, mais consciencieux, sont pris sur le vif[4]. » L'aspect grotesque de la scène et l'éclairage théâtral en contre-plongée relient l'œuvre à Daumier, que Degas admirait beaucoup, et peut-être plus précisément à des œuvres telles que *Crispin et Scapin* (fig. 136), actuellement au musée d'Orsay, que Durand-Ruel a exposé en 1878, pour le vendre par la suite à Henri Rouart, l'ami de Degas.

L'artiste a d'abord exécuté un monotype, qu'il a ensuite recouvert de pastel. Aucune autre impression de ce monotype n'est connue mais un monotype connexe apparemment perdu, intitulé *Chœur d'opéra,* est inscrit, sans dimension, dans le catalogue de la vente d'estampes de l'atelier Degas[5]. La planche, d'un format inusité, presque carré, a été réutilisée pour un autre monotype rehaussé au pastel lié au monde de la scène, *Le Rideau* (L 652, Collection Mellon), habituellement daté des environs de 1881, mais certainement antérieur, ainsi que pour une suite de baigneuses et de nus (monotypes à fond sombre), dont *Femme nue se coiffant* (cat. nº 247) et *La cuvette* (cat. nº 248).

1. Halévy 1960, p. 113.

2. Voir cat. nº 167, ainsi que *L'entrée des masques* (L 527, Williamstown [Massachusetts], Sterling and Francine Clark Art Institute), identifiée par Alexandra Murphy dans Williamstown, Clark 1987, nº 56, et *Scène de ballet* (L 470, Collection particulière).
3. Pothey 1877, p. 2.
4. Jacques 1877, p. 2.
5. Vente Estampes, 1918, nº 186.

Historique
Coll. Gustave Caillebotte, Paris, avant avril 1877 ; déposé chez Durand-Ruel, Paris, 29 janvier 1886 (dépôt nº 4692) ; mis en dépôt par Durand-Ruel à l'American Art Association, New York, 19 février-8 novembre 1886 ; rendu à Caillebotte, 30 novembre 1886 ; coll. Caillebotte, jusqu'en 1894 ; légué au Musée du Luxembourg, Paris, en 1894 ; entré au Musée du Luxembourg, en 1896 ; transmis au Musée du Louvre, en 1929.

Expositions
1877 Paris, nº 47 (« Choristes », prêté par Gustave Caillebotte) ; 1886 New York, nº 67 (« Chorus d'Opéra ») ; 1915, San Francisco, Panama-Pacific International Exposition, Department of Fine Art, French Section, été, nº 24 (« Les Figurants ») ; 1916, Pittsburgh, Carnegie Institute, 27 avril-30 juin, *Founder's Day Exhibition. French Paintings from the Museum of Luxembourg, and Other Works of Art from the French, Belgian and Swedish Collections Shown at the Panama-Pacific International Exposition, Together with a Group of English Paintings,* nº 22 ; 1916, Buffalo, Albright Art Gallery, 29 octobre-décembre, *Retrospective Collection of French Art, 1870-1910. Lent by the Luxembourg Museum, Paris, France,* nº 21 ; 1924 Paris, nº 171 ; 1949 Paris, nº 100 ; 1956 Paris ; 1969 Paris, nº 171 ; 1970, Paris, Musée Eugène Delacroix, « Delacroix et l'impressionnisme », sans cat. ; 1985 Paris, nº 66.

qui donnent au corps un modelé éblouissant.

Ce pastel a, le plus souvent, été daté de 1878-1880, mais, compte tenu de son style, il serait probablement plus logique de le dater autour de 1876. Le personnage de la danseuse est très proche de celui qui apparaît, inversé, dans la partie supérieure retravaillée des *Musiciens à l'orchestre* (voir cat. n° 98), suffisamment proche pour que l'on établisse un lien entre les deux. Il se pourrait qu'une étude dessinée, inversée par rapport au monotype, ait déjà existé. De fait, une étude quelque peu schématique de ce genre faisait partie d'une vente de l'atelier Degas (III:259.2).

1. Voir Deborah J. Johnson, « The Discovery of a " Lost " Print by Degas », *Bulletin of Rhode Island School of Design*, LXVIII:2, octobre 1981, p. 28-31.
2. Voir Eugenia Parry Janis dans 1968 Cambridge, n° 5.

Historique
Coll. Mme H.O. Havemeyer, New York, jusqu'en 1929 ; coll. Mme Peter H.B. Frelinghuysen, sa fille, New York, de 1929 à 1963 ; coll. Peter H.B. Frelinghuysen, Jr., son fils ; propriétaire actuel.

Expositions
1915 New York, n° 30 ; 1968 Cambridge, n° 5, repr. ; 1980-1981 New York, n° 22, repr. (coul.).

Bibliographie sommaire
Havemeyer 1931, p. 367 ; Lemoisne [1946-1949], II, n° 515 ; Janis 1967, p. 75 ; Janis 1968, n° 12 ; Cachin 1973, p. LXVI ; Minervino 1974, n° 725 ; Deborah J. Johnson, « The Discovery of a " Lost " Print by Degas » *Bulletin of Rhode Island School of Design*, LXVIII:2, octobre 1981, p. 29-30, fig. 4.

162

Danseuse au bouquet saluant

Vers 1877
Pastel (et gouache ?), feuillet agrandi sur les quatre côtés
72 × 77,5 cm
Signé en bas à gauche *Degas*
Paris, Musée d'Orsay (RF 4039)

Exposé à Paris

Lemoisne 474

L'emprise que les effets de la lumière artificielle exerçaient sur Degas atteint son point culminant dans ce pastel retouché à la gouache. Comparativement à la *Danseuse saluant* (cat. n° 161), la composition est à la fois plus surprenante et plus compliquée, montrant simultanément la scène, telle que la voit le public, ainsi qu'une partie de l'activité qui se déroule à l'arrière-scène, normalement visible que des coulisses[1]. À l'arrière-plan, à droite, sous un éclairage en contre-plongée, des danseuses et des figurants ont pris la pose pour la scène finale du ballet. À gauche, sans doute cachées du public par les décors, d'autres danseuses se préparent déjà à quitter la scène. Près des feux de la rampe, la première danseuse salue le public, et son visage, sous l'effet de l'éclairage cru venant d'en bas, semble figé, tel un masque japonais. Son visage inoubliable — à la fois transporté et enlaidi — est un visage qu'on ne saurait voir qu'au théâtre.

Geneviève Monnier a souligné la forme inhabituelle, presque carrée, de l'œuvre, qui tient en partie à la manière dont elle a été montée[2]. À l'origine, l'image était plus petite (environ 40 sur 60 cm) et ne comportait que la danseuse étoile, dont la tête atteignait le haut de la feuille. Le feuillet a été agrandi, apparemment dans une première étape, à l'aide de bandes de papier, que l'artiste a ajoutées à droite et en haut, produisant ainsi une composition plus grande, asymétrique, où la danseuse figurait dans la moitié gauche. L'œuvre a toutefois, dans une deuxième étape, été agrandie de nouveau, cette fois en haut, à gauche et, enfin, en bas. Il semble bien, d'après l'agencement des bandes, que le feuillet a été agrandi dans cet ordre, et les différents ajouts témoignent avant tout d'une recherche de composition.

La présence de repentirs et un examen à l'infrarouge montrent que Degas a en outre transformé, de façon limitée mais importante, la danseuse étoile, qu'il aurait peut-être modifiée aussi en deux étapes. Il a ainsi abaissé légèrement son bras gauche, rapetissé le bouquet (énorme à l'origine), et allongé sa jambe droite. Les modifications apportées au bras et au bouquet n'ont pas été exécutées spontanément, l'artiste ayant d'abord fait des essais sur un dessin au fusain (IV:165), de toute évidence une étude préparatoire. Exécuté sur une feuille de même dimension que le feuillet central du pastel, le dessin représente la danseuse à la même échelle et dans la pose qu'elle avait à l'origine. L'artiste l'a cependant repris, pour déplacer légèrement le bras et pour réduire la dimension du bouquet. La seule partie du dessin qu'il n'ait pas retouchée est la jambe droite, ce qui indique probablement que les révisions apportées au dessin ont

161

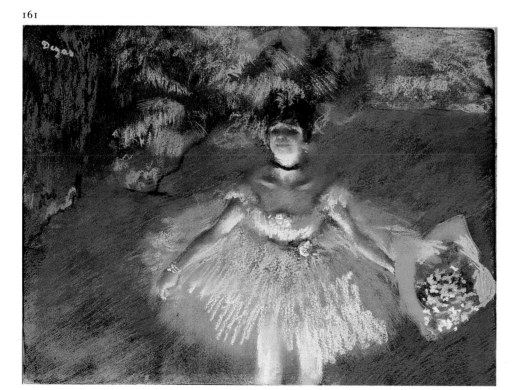

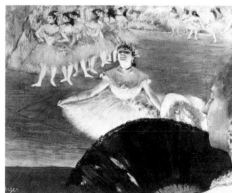

Fig. 137
Danseuse au bouquet, vers 1877-1878, pastel sur monotype, Providence, Rhode Island School of Design, L 476.

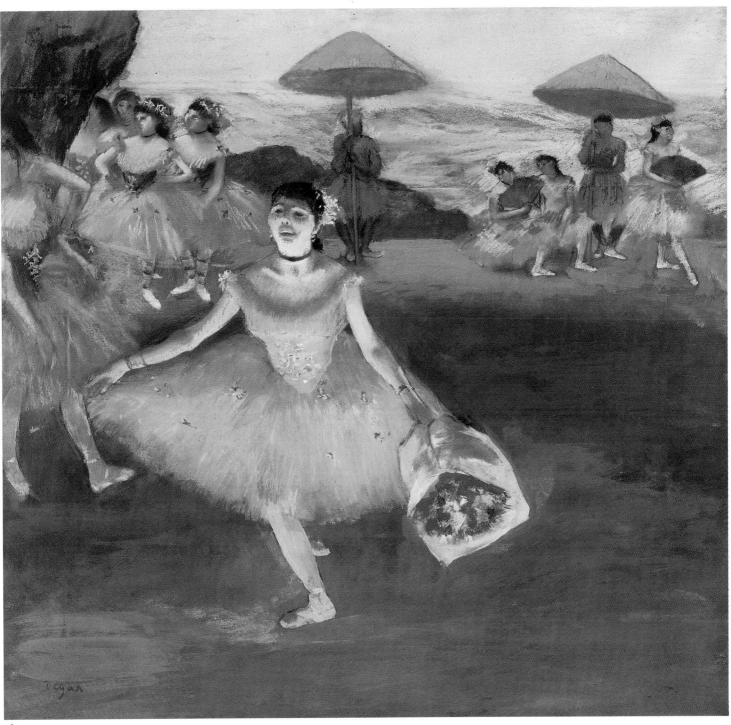

162

été reportées sur le pastel avant que la bande de papier du bas ne soit ajoutée, et que le besoin d'ajouter cette bande n'est devenu apparent qu'au moment où Degas a décidé d'allonger la jambe, peut-être dans la dernière phase du travail.

Chez Degas, très peu de scènes de ballet représentent des spectacles réels, et seuls le décor ou les costumes rappellent peut-être une représentation sur scène. À part quelques exceptions, notamment les deux versions du *Ballet de Robert le Diable* (cat. nos 103 et 159), l'emploi fréquent des mêmes danseuses indi-

que que l'artiste s'inspirait rarement de façon littérale des spectacles de ballet, bien qu'il en ait à l'occasion emprunté des éléments. Theodore Reff a démontré que, dans *Danseuse à la rampe* (BR 77), l'artiste a utilisé des éléments du décor du ballet *Yedda, légende japonaise*[3]. Il semble avoir fait de même pour le pastel du Musée d'Orsay, où les personnages de l'arrière-plan, en costume hindou, semblent s'inspirer du ballet du troisième acte du *Roi de Lahore,* l'opéra de Jules Massenet, dont la première a eu lieu à Paris le 27 avril 1877. Cela confirme la date proposée généralement pour

le pastel, soit vers 1877-1878, mais il est difficile d'admettre, comme on l'a récemment laissé entendre, que la danseuse soit un portrait de Rosita Mauri, qui n'a fait ses débuts qu'en 1878. La déformation des traits du visage par la lumière rend d'ailleurs toute identification hasardeuse[4]. En 1892, le rédacteur d'un catalogue de vente en fera une des petites Cardinal, rendant par le fait même hommage à Ludovic Halévy et à ses célèbres nouvelles[5].

Une variante de dimensions moindres (L 475, Williamstown [Massachusetts], Ster-

273

ling and Francine Clark Art Institute), catalo-
guée par Lemoisne parmi les œuvres de
Degas, n'est plus considérée comme étant de
l'artiste.

1. Voir Lipton 1986, p. 95.
2. Voir Paris, Louvre et Orsay, Pastels, 1985,
 n° 52.
3. Brame et Reff 1984, n° 77.
4. L'identification, faite par Janet Anderson, est
 citée par Suzanne Folds McCullagh dans 1984
 Chicago, n° 41.
5. « ... l'étoile se retire de l'avant-scène, multipliant
 les saluts et les révérences... sa bouche, largement
 ouverte, trahit la joie que lui cause son triomphe
 — succès est insuffisant pour Mlle Cardinal. » Voir
 vente Bellino, Galerie Georges Petit, Paris, 20 mai
 1892, n° 44.

Historique
Coll. A. Bellino, Paris ; vente Bellino, Paris, Galerie
Georges Petit, Paris, 20 mai 1892, n° 44, repr.
(« Danseuses »), acquis par le comte Isaac de
Camondo, Paris, 12 500 F ; coll. Camondo de 1892 à
1911 ; légué par lui au Musée du Louvre, Paris, en
1908 ; entré au Louvre en 1911.

Expositions
1924 Paris, n° 121 ; 1937 Paris, Orangerie, n° 89 ;
1949 Paris, n° 101 ; 1956 Paris ; 1969 Paris, n° 179 ;
1985 Paris, n° 51, repr.

Bibliographie sommaire
Lemoisne 1912, p. 75-76, pl. XXX ; Lafond 1918-
1919, I, repr. p. 57, II, p. 29 ; Paris, Louvre,
Camondo, 1914, n° 216, p. 50, repr. ; Jamot 1914,
p. 455-456 ; Meier-Graefe 1920, pl. XLIII ; Jamot
1924, pl. 49 ; Lemoisne 1937, p. A, repr. p. D ;
Lassaigne 1945, p. 44, repr. (coul.) ; Rouart 1945,
p. 18, 72 n. 48, repr. p. 21 ; Lemoisne [1946-1949],
II, n° 474 ; Leymarie 1947, n° 31, pl. XXXI ; Browse
[1949], n° 56 ; Cabanne 1957, p. 35, 41 ; Minervino
1974, n° 510 ; Roberts 1976, pl. 26 (coul.) ; Sutton
1986, p. 168, 175, repr. (coul.) p. 181 ; Paris, Louvre
et Orsay, Pastels, 1985, n° 51.

163

Ballet, *dit aussi* L'étoile

1876-1877
Pastel sur monotype
58 × 42 cm
Signé en haut à gauche Degas
Paris, Musée d'Orsay (RF 12258)

Exposé à Paris

Lemoisne 491

Rendant hommage au réalisme des danseuses
de Degas, le jeune Georges Rivière écrira en
1877, dans un compte rendu de la troisième
exposition impressionniste : « Vous n'avez
plus besoin d'aller à l'Opéra après avoir vu les
pastels[1]... » En un sens, il est curieux que les
danseuses aient obtenu un tel succès précisé-
ment cette année-là, soit à l'époque où les
scènes de café et de café-concert faisaient leur

éclatante apparition, éclipsant à peu près tout
autour d'elles. La présente œuvre — intitulée
L'étoile depuis près d'un siècle — figure dans
la série de pastels sur monotype que Degas a
commencée à l'été de 1876, et elle constitue
sans doute l'une des quatre œuvres sur le
thème de la danse que l'artiste a exposées en
1877.

Sa présence à l'exposition de 1877 est
certainement suggérée par un critique qui,
tout aussi impressionné que Rivière par la
véracité de la scène, remarquera que « la
prima ballerina, qui salue, après un pas, qui
l'a tout essoufflée, se précipite avec une telle
fougue vers la rampe que, si j'étais au pupitre,
je songerais à la soutenir. » Et, dans un même
esprit, Louis de Fourcaud signalera que la
danseuse de *Ballet* « se précipite bien, le
visage pâmé, faisant bouffer dans son tour-
noiement ses jupes de gaze[2] ». Degas ayant
présenté deux œuvres intitulées *Ballet* en
1877, sous les n°s 39 et 57, il est très probable
que cette œuvre était l'une d'elles, tout comme
il est vraisemblable de croire qu'elle a été
achetée, au moment de l'exposition, par Gus-
tave Caillebotte, qui possédait déjà trois pas-
tels sur monotype de Degas[3]. Il pourrait bien
en outre s'agir de la seule œuvre que Degas ait
vendue à l'occasion de cette exposition, et que
l'artiste mentionne dans une lettre du 27 mai
1877 à Léontine De Nittis[4].

Une vingtaine d'années plus tard, lorsque le
legs Caillebotte sera finalement exposé au
Musée du Luxembourg, Degas laissera savoir
à ses amis son mécontentement de ne figurer
dans la collection du musée qu'avec quelques
petits pastels. Daniel Halévy rapporte en effet
dans son journal, le 27 février 1897, ces
propos du peintre : « J'ai fait beaucoup de
femmes comme ça... Ce sont des façons de
pochades, tout ça. Si on doit aller au Musée du
Luxembourg, il est fâcheux d'y aller dans ce
costume-là[5]. » Comme Eugenia Parry Janis
sera la première à le signaler, Degas a retra-
vaillé au pastel plusieurs monotypes sur ce
thème, ce qui montre bien son souci de fournir
à ses marchands des œuvres de petit format,
peut-être rapidement exécutées, au goût de
son public. Le monotype sous-jacent de la
présente œuvre nous est connu par deux
impressions, retravaillées l'une et l'autre au
pastel. La seconde, complétée par de nouvel-
les figures au premier plan et à l'arrière-plan
(L 601, Chicago, Art Institute of Chicago),
semble à première vue assez différente de
l'autre pour ne pas révéler d'emblée ses
origines[6]. Un monotype apparenté, de plus
petit format, connu aussi par deux impres-
sions et qui montre la même danseuse, mais
cette fois-ci à gauche, est également à l'origine
de deux pastels — le L 492 du Philadelphia
Museum of Art, et le L 627[7].

Pour la présente œuvre, Degas a utilisé l'une
de ses plus grandes planches — la deuxième,
en fait par ses dimensions. La danseuse est
empruntée à une grande étude (II : 336, Chi-

cago, Art Institute of Chicago), qui a été
fidèlement rendue mais qui est inversée sur le
monotype. Ce dessin, que l'on a situé vers
1878, est en fait nettement antérieur à cette
œuvre, et, compte tenu de ses liens avec les
études préparatoires pour l'*Examen de danse*
(cat. n° 130), il conviendrait de le redater de
1873-1874[8].

La célébrité que devait connaître le présent
pastel, peut-être la plus aimée et sûrement la
plus souvent reproduite des œuvres de l'ar-
tiste, n'est sans doute pas étrangère au fait
qu'elle ait été exposée au Musée du Luxem-
bourg — confirmant ainsi les craintes qu'avait
exprimées Degas. Déjà, en 1897, Daniel
Halévy évoquera « cette danseuse toute seule
qui danse et qui est la grâce et la poésie
mêmes », ce qui est bien loin des sentiments
exprimés par la génération précédente, qui
admirait son réalisme[9]. C'est en effet la magie
de la performance de la danseuse qui a
survécu, faisant oublier le côté inattendu de
l'œuvre : l'angle insolite, la vaste nudité de la
scène, les danseuses dans les coulisses et,
dernier aspect mais non le moindre, la pré-
sence du personnage masculin qui attend le
retour de sa protégée.

1. Voir Rivière 1877, p. 6.
2. Voir Jacques 1877, p. 2, et Léon de Lora [Louis de
 Fourcaud], « L'exposition des impressionnistes »,
 Le Gaulois, 10 avril 1877, p. 2.
3. Richard Brettell a avancé que le tableau exposé en
 1877 sous le titre de *Ballet* serait, en fait, le *Ballet
 à l'Opéra* (L 513), actuellement à l'Art Institute of
 Chicago ; voir 1986 Washington, p. 204. La
 critique n'a toutefois mentionné qu'une seule
 danseuse dans le *Ballet,* et, comme plusieurs
 figurent au premier plan du pastel de Chicago, le
 tableau exposé serait plus probablement le *Ballet*
 du Musée d'Orsay.
4. « J'avais une petite salle à moi tout seul, pleine de
 mes articles. Je n'en ai vendu qu'un malheureu-
 sement. » Degas, Paris, 21 mai 1877, à Léontine
 De Nittis. Cité dans Pittaluga et Piceni 1963,
 p. 368-369.
5. Voir Halévy 1960, p. 113.
6. Pour la version de Chicago, voir 1984 Chicago,
 n° 29.
7. Pour les deux versions du pastel, voir Boggs 1985,
 p. 8-9 et p. 44 n° 3.
8. Pour le dessin, voir 1984 Chicago, n° 40. Cette
 œuvre, qui a déjà figuré dans la collection des
 Kleemann Galleries, à New York, et dans celle de
 Goldstein, faisait partie, sous le n° 37, des œuvres
 mises en vente par Parke-Bernet, le 2 mai 1956.
 Outre le dessin reporté (III : 166.3) mentionné par
 Suzanne Folds McCullagh dans 1984 Chicago, on
 connaît une autre étude (III : 151.2) de la même
 danseuse, en position inversée.
9. Voir Halévy 1960, p. 113.

Historique
Acquis [de l'artiste ?] après avril 1877 par Gustave
Caillebotte, Paris ; coll. Caillebotte, Paris, jusqu'en
1894 ; légué par lui au Musée du Luxembourg, Paris,
en 1894 ; entré au Musée du Luxembourg en 1896 ;
transmis au Musée du Louvre, en 1929.

Expositions
1877 Paris, n° 39 (« Ballet ») ; 1937 Paris, Orangerie,
n° 88 ; 1956 Paris ; 1969 Paris, n° 183.

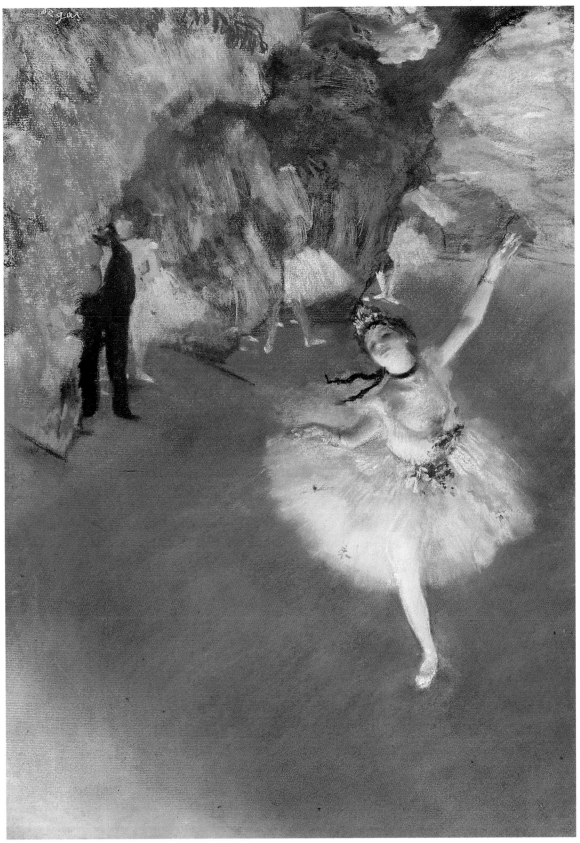

163

Bibliographie sommaire
Paul Sébillot, « Exposition des impressionnistes »,
Le Bien Public, 7 avril 1877, p. 2 (« Ballerine qui
salue le public ») ; Léon de Lora [Louis de Fourcaud],
« L'exposition des impressionnistes », *Le Gaulois,*
10 avril 1877, p. 2 ; Jacques 1877, p. 2 ; Paris,
Luxembourg, 1894, p. 105, n° 1024 ; Léonce Béné-
dite, « La Collection Caillebotte et l'école impression-
niste », *L'Artiste,* nouv. sér., VIII, août 1894, p. 132 ;
Jean Bernac, « The Caillebotte Bequest to the
Luxembourg », *Art Journal* [XV], 1895, partie I,
repr. p. 231, partie II, p. 359 ; Marx 1897, p. 324
(gravure de Nielsen) ; Mauclair 1903, pl. 390 ; Karl
Eugen Schmidt, *Französische Malerei des 19. Jahr-
hunderts,* E.A. Seemann, Leipzig, 1903, pl. 75 ; Pica
1907, repr. p. 414 ; Woldemar von Seidlitz, « De-
gas », *Pan,* III :1, 1897, p. 58 ; Louis Hourticq,
Geschichte der Kunst in Frankreich, J. Hoffmann,
Stuttgart, 1912, p. 438 ; Gabriel Mourey, « Edgar
Degas », *The Studio,* LXXIII :302, mai 1918, repr.
p. 131 ; Lafond 1918-1919, I, p. 47, repr. ; Meier-
Graefe 1920, pl. XXXVIII ; Rivière 1935, repr. fron-
tispice ; Rouart 1945, p. 54, 74 n. 81, repr. (détail)
(« Danseuse saluant ») p. 58 et 59 ; Lemoisne [1946-
1949], II, n° 491 ; Browse [1949], n° 55 ; Leymarie
1947, n° 26, pl. XXVI ; Janis 1967, fig. 46, p. 72-75 ;
Janis 1968, n° 5 ; Cachin 1973, p. LXV ; Minervino
1974, n° 520, pl. XLII (coul.) ; Paris, Louvre et Orsay,
Pastels, 1985, n° 65.

164

Danseuses à la barre

Vers 1873
Dessin à l'essence et sépia sur papier vert
47,4 × 62,7 cm
Signé à la pierre noire en bas à droite
Degas
Londres, Trustees of the British Museum
(1968-2-10-25)

Exposé à New York

Lemoisne 409

Cette étude à l'essence figure parmi les vingt
dessins choisis par Degas pour être reproduits
dans l'album *Degas, vingt dessins, 1861-
1896,* où il est dit qu'elle date de 1876. Depuis,
on l'a universellement datée de 1876-1877,
bien que le dessin appartienne, avec d'autres
études à l'essence, à l'ensemble de dessins
préparatoires exécutés en 1873 après le
retour de l'artiste de la Nouvelle-Orléans. Une
deuxième composition à l'essence apparentée
(fig. 138), très proche sur le plan de l'exécu-
tion, montre également deux danseuses
s'exerçant à la barre, l'une d'elles, à l'évi-
dence, le personnage de gauche de la feuille du
British Museum, l'autre montrée de dos, une
danseuse que Degas a utilisée dans *La classe
de danse* (cat. n° 128), de 1873, de la Corcoran
Gallery of Art, à Washington. Un troisième
dessin à l'essence (III :212) de la même
période, dont les dimensions étaient à l'ori-
gine les mêmes que celles de l'étude du British
Museum mais qui a, par la suite, été divisé en
trois feuilles, appartenait sans doute au même

ensemble. Il a manifestement aussi servi pour
la peinture de la Corcoran Gallery of Art[1].

On a vu dans le dessin du British Museum
une étude préparatoire à *Danseuses à la barre*
(cat. n° 165), du Metropolitan Museum of Art,
à New York. En fait, cela n'est vrai que dans la
mesure où la juxtaposition, fortuite, des deux
danseuses dans le même dessin aurait donné
plus tard à l'artiste l'idée de les utiliser dans
une même composition[2].

Trois dessins paraissent liés à cette étude.
L'un (III :83.3) est une variante au fusain et à la
craie de la danseuse de gauche, tandis que les
deux autres (fig. 139 et IV : 278.d) montrent
une danseuse apparentée à la danseuse de
droite, dont le torse est incliné suivant deux
angles différents.

1. Le dessin III.212 a été reproduit, intact, dans le
catalogue de la vente Degas ; les trois fragments,
qui appartiennent tous à des collections particu-
lières, portent tous le cachet de la vente. Voir 1984
Tübingen, n°s 96, 99 et 227, où ils sont datés des
environs de 1874.
2. Le fait que Degas ait tiré profit de telles juxtapo-
sitions est confirmé par l'*École de danse* (voir
fig. 154) du Frick Museum, et par une étude
apparentée représentant une danseuse
(III :336.1). Outre un des personnages, le dessin
fournit également un détail — la maintenant
fameuse jambe qui fait irruption dans la compo-
sition.

Historique
Atelier Degas ; Vente II, 1918, n° 338, repr., acquis
par Gustave Pellet, Paris. J.H. Whittemore, Nauga-
tuck ; César M. de Hauke, New York ; légué par lui au
musée en 1966.

164

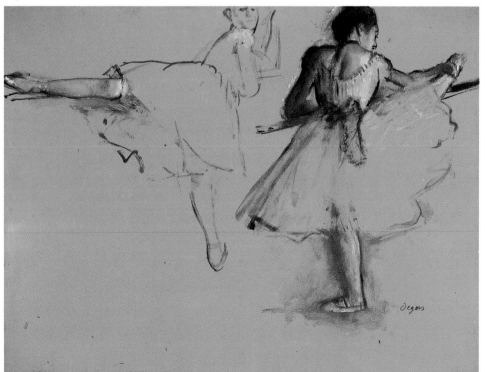

Fig. 138
Danseuse, deux études, 1873,
dessin à l'essence,
localisation inconnue, III:213.

Expositions
1935 Boston, n° 126 ; 1936 Philadelphie, n° 80,
repr. ; 1937 Paris, Orangerie, n° 85 ; 1951-1952
Berne, n° 23 ; 1968, Londres, British Museum,
12 juillet-28 septembre, *César Mange de Hauke
Bequest* ; 1984 Tübingen, n° 103, repr. (coul.) ; 1987
Manchester, n° 48, fig. 78 (coul.).

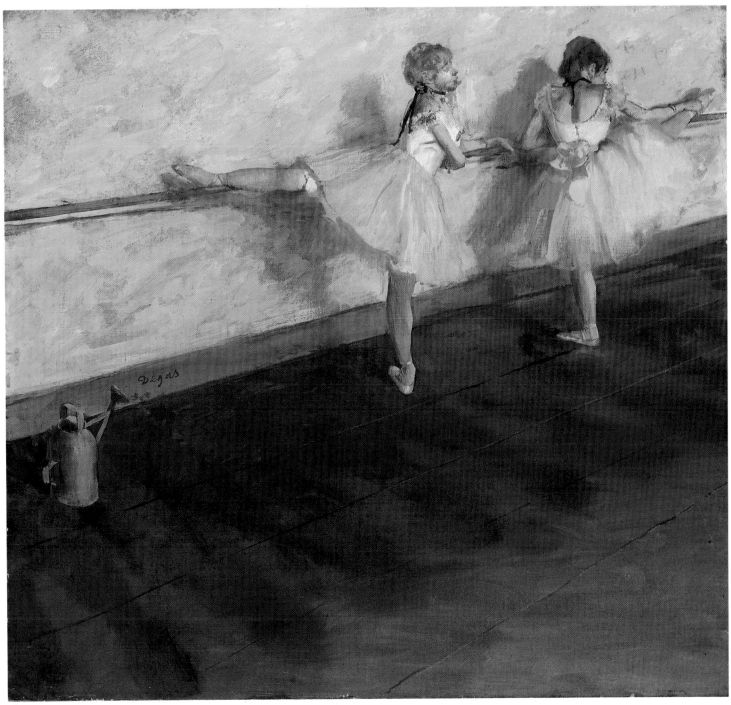

165

Bibliographie sommaire

Vingt dessins [1897], pl. 13 ; Lafond 1918-1919, II, repr. après p. 36 ; Rivière 1922-1923, pl. 86 (réimp. 1973, pl. E [coul.]) ; Rouart 1945, p. 71 n. 28 ; Lemoisne [1946-1949], II, nº 409 (daté de 1876-1877 env.) ; Browse [1949], nº 47 ; Cooper 1952, p. 12, 13, 16, nº 4, pl. 4 (coul.) ; Rosenberg 1959, p. 112, pl. 208 ; Minervino 1974, nº 496 ; John Rowlands, « Treasures of a Connoisseur : The de César Hauke Bequest » [sic], Apollo, LXXXVIII : 77, juillet 1968, p. 46, fig. 9 p. 47 (daté de 1876 env.).

165

Danseuses à la barre

1876-1877
Techniques mixtes sur toile
75,6 × 81,3 cm
Signé au milieu à gauche *Degas*
New York, The Metropolitan Museum of Art.
Legs de Mme H.O. Havemeyer, 1929. Collection H.O. Havemeyer (29.100.34)

Lemoisne 408

La célébrité instantanée qu'a connue cette toile à l'époque de sa vente, en 1912, a laissé dans l'ombre les subtiles qualités qui avaient poussé George Moore à la considérer, en 1890, comme « peut-être... la plus belle de toutes » les peintures que l'artiste ait faites sur la danse[1]. Un siècle plus tard, *Danseuses à la barre* nous apparaît plus clairement comme l'aboutissement du travail de simplification de ses compositions entrepris par Degas au milieu des années 1870, et comme une des observations les plus finement exprimées sur l'essence du rythme, qui, caractéristique fondamentale de la danse, est également omniprésent dans la nature.

C'est certainement l'étude de deux danseuses exécutée antérieurement à l'essence (cat.

Fig. 139
Danseuse debout, de dos, à la barre,
vers 1873?, fusain,
Paris, Musée du Louvre (Orsay),
Cabinet des dessins, III: 133.4.

n° 164), actuellement au British Museum, qui a donné à Degas l'idée de cette composition. Il a néanmoins dû utiliser d'autres études, peut-être parce que, dans celle du British Museum, chacun des personnages était observé d'un angle différent. Il a redessiné la danseuse de gauche à partir d'un modèle — en élaborant des détails du torse, des bras et de la jambe gauche — dans un pastel (II :234.1) et dans un dessin à la mine de plomb de la collection de M. et Mme William R. Acquavella. La danseuse de droite ne reproduit pas tout à fait, contre toute attente, le splendide prototype du British Museum mais plutôt un des dessins apparentés (fig. 139), où la danseuse a le torse moins penché vers la droite. Comme son bras droit n'était clairement défini ni dans le dessin ni dans l'étude du British Museum, l'artiste a dû étudier séparément la position du bras sur la feuille de la collection Acquavella[2].

La composition ainsi obtenue, audacieuse par le groupement des personnages dans la partie supérieure droite, attire toute l'attention sur les deux danseuses, qui accomplissent leurs exercices dans une salle de répétition inondée de soleil. L'une d'elles, qui tourne le dos au spectateur, est entièrement absorbée par son travail ; l'autre, tout aussi coupée de ce qui l'entoure, paraît momentanément distraite. Le mur, par contraste avec le plancher poussiéreux, qu'on vient d'arroser selon des motifs rythmiques, brille de la lumière qui pénètre dans la salle. À gauche, un arrosoir est placé de manière à faire pendant au mouvement de la danseuse de droite : Degas a établi à d'autres occasions cette correspondance délibérée entre personnes et objets[3]. Dans ce cas, toutefois, l'artiste en viendra à le regretter mais le propriétaire de l'œuvre, Henri Rouart, lui refusera apparemment la permission de modifier la composition[4].

Dans sa première analyse de l'œuvre, Paul-André Lemoisne concluait que les *Danseuses à la barre* avaient été présentées à la troisième

exposition impressionniste, en 1877. Par la suite, son opinion sur le sujet deviendra ambiguë, et d'autres continueront d'en douter jusqu'à tout récemment, soit en 1986[5]. Georges Rivière, sans parler de cette œuvre, a reproduit dans une critique de l'exposition de 1877 un dessin apparenté à une autre *Danseuse à la barre*[6] (L 421). Toutefois, Paul Mantz, dans son compte rendu parlait du « plancher du théâtre, où l'entonnoir de l'arroseur dessine savamment des 8 dans la poussière », faisant ainsi sûrement référence aux *Danseuses à la barre*[7]. Quoi qu'il en soit, on sait que Degas a donné la peinture à Henri Rouart en échange d'une œuvre antérieure, maintenant disparue, qu'il voulait transformer, et que, en fait, il détruira au cours du processus[8].

1. Moore 1890, p. 423 ; à la vente de la Collection Rouart, le tableau a obtenu le prix le plus élevé jamais payé jusque-là à des enchères publiques pour l'œuvre d'un artiste vivant.
2. Richard Thomson donne une datation différente de tous les dessins reliés à la peinture dans 1987 Manchester, p. 48-49.
3. Voir également *Femme au tub* (L 766, Californie, coll. part.), où une cruche, au premier plan, reprend la forme de la baigneuse.
4. Browse [1949], p. 353.
5. Dans Lemoisne 1912, p. 71, l'auteur affirme que l'œuvre a été « très probablement » exposée et, dans Lemoisne [1946-1949], II, n° 421, que *Danseuse à la barre* fut présenté. Dans 1986 Washington, par ailleurs, à la p. 204, on fait observer que le L 421 a été exposé et, à la p. 217, on laisse entendre que le L 408 est peut-être l'œuvre qui a été présentée.
6. *L'Impressionniste*, 2, 11 avril 1877, repr. p. 5. L'absence de tout rapport entre le dessin reproduit par Georges Rivière et l'œuvre exposée par Degas en 1877 se déduit de quelques lignes écrites par Rivière en 1935 : « En 1877, lors de la publication du journal L'*Impressionniste*, feuille éphémère qui dura le temps de l'exposition ouverte, 6, rue Le Peletier, Degas nous donna de fort bonne grâce un joli dessin : *Danseuse à la barre* qui parut dans notre premier numéro. » Voir Rivière 1935, p. 23.
7. Mantz 1877, p. 3.
8. Lettres Degas 1945, appendice I, « Lettres de Paul Poujaud à Marcel Guérin », 11 juillet 1936, p. 256.

Historique

Donné par l'artiste à Henri Rouart, Paris ; coll. Rouart, jusqu'en 1912 ; vente Rouart, Paris, Galerie Manzi-Joyant, 9-11 décembre 1912, n° 177, acquis par Paul Durand-Ruel pour Mme H.O. Havemeyer, New York, 435 000 F ; coll. Mme H.O. Havemeyer, de 1912 à 1929 ; légué par elle au musée en 1929.

Expositions

1877 Paris, n° 41 ; 1930 New York, n° 57 ; 1970, Boston, Museum of Fine Arts, 17 septembre-1er novembre, *Masterpieces of Painting in The Metropolitan Museum of Art*, p. 83, repr. (coul.) ; 1970, New York, The Metropolitan Museum of Art, 14 novembre 1970-14 février 1971, *Masterpieces of Fifty Centuries*, n° 376, repr. ; 1977 New York, n° 15 des peintures, repr.

Bibliographie sommaire

« Exposition des impressionnistes », *La Petite République Française*, 10 avril 1877, p. 2 ; Mantz 1877, p. 3 ; Charles Bigot, « Causerie artistique : L'exposition des 'impressionnistes' », *La Revue Politique et Littéraire,* 2e sér., 6e année, 44, 28 avril 1877, p. 1047 ; Moore 1890, p. 423 ; Geffroy 1908, p. 20, repr. p. 21 ; Alexandre 1912, p. 10, repr. p. 5 ; Lemoisne 1912, p. 71-72, pl. XXVIII ; *American Art News,* XI, 28 décembre 1912, p. 5 ; Charles Louis Borgmeyer, « The Master Impressionists », *The Fine Arts Journal,* 1913, p. 85, 87-88, 219, repr. p. 83 ; R.E. D.[ell], « Art in France », *Burlington Magazine,* XXII :118, janvier 1913, p. 240 ; Moore 1918, p. 64 ; Lafond 1918-1919, I, p. 150, repr. en regard p. 150, II, p. 27 ; Havemeyer 1931, p. 120, repr. ; Burroughs 1932, p. 144 ; Venturi 1939, II, p. 131-133 ; Tietze-Conrat 1944, p. 417 *sq.*, fig. 4 p. 416 ; Lettres Degas 1945, p. 256 ; Rouart 1945, p. 10, 70 n. 13, repr. p. 11 ; Lemoisne [1946-1949], I, p. 93, 239 n. 118, II, n° 408 ; Browse [1949], p. 32, 38, n° 46 ; Cabanne 1957, p. 108, 116, n° 63, pl. 63 ; Halévy 1960, p. 141, 148 ; Valéry 1960, p. 92 ; Havemeyer 1961, p. 252 *sq.*, 257 ; Boggs 1964, p. 2-3, fig. 2 ; New York 1967, p. 78-81, repr. ; Minervino 1974, n° 497 ; Reff 1976, p. 277-278, 300, 337 n. 25, fig. 190 (détail) ; Charles Moffett et Elizabeth Streicher, « Mr. and Mrs. H.O. Havemeyer as Collectors of Degas », *Nineteenth Century,* 3, 1977, p. 25, fig. 4 p. 26 ; Moffett 1979, p. 11, 12, 16, fig. 21 (coul.) ; 1984 Tübingen, p. 109 n. 184, 113 n. 287, 374, au n° 102 ; Moffett 1985, p. 74, repr. (coul.) p. 75 ; 1986 Washington, n° 46 (inclus dans le cat. mais non exposé) ; Weitzenhoffer 1986, p. 208, 209, fig. 147 (coul.).

166

Portraits d'amis sur scène

1879
Pastel (et détrempe ?) sur papier beige, feuillet agrandi sur les quatre côtés
79 × 55 cm
Signé au pastel noir en bas à droite *Degas*
Paris, Musée d'Orsay (RF 31140)

Exposé à Paris

Lemoisne 526

Issu d'une famille prodigieusement douée, Ludovic Halévy (1834-1908) était sans conteste le plus brillant des amis de Degas à Louis-le-Grand. À partir de 1852, il fit officiellement carrière dans l'administration, et occupa de 1861 à 1865 le poste de secrétaire-rédacteur du duc de Morny, président du Corps législatif et un des personnages les plus en vue du Second Empire. Parallèlement, Halévy révéla les diverses facettes de son talent en publiant des textes courts, des pièces de théâtre, et en collaborant en 1855 avec Jacques Offenbach à une comédie musicale. Avec Hector Crémieux, puis avec Henri Meilhac, une autre amitié de Louis-le-Grand, il écrivit des livrets pour les opérettes d'Offenbach, qui lui valurent une réputation inégalable. En 1867, il abandonna ses fonctions pour

se consacrer entièrement à la littérature. Il commença à publier des nouvelles extrêmement populaires dans *La Vie parisienne* et, en 1874, surprit ses admirateurs en signant le livret de l'opéra *Carmen* de son cousin par alliance, Georges Bizet.

Personnalité marginale mais séduisante, Albert Cavé (1832-1910) attirait Degas par son amour du spectacle et par ses relations avec Ingres et Delacroix. Né à Naples, il était le fils du peintre Clément Boulanger. À la mort de Boulanger, sa mère, Marie-Élisabeth Blavot, réputée elle-même comme artiste peintre, s'était remariée avec Edmond Cavé, directeur des Beaux-Arts. Son fils Albert prit le nom de Cavé et ne tarda pas à connaître pratiquement tous ceux qui faisaient partie du milieu des arts. En 1852, peu après la mort de son beau-père, il entra au ministère d'État, où il rencontra le jeune Halévy, puis devint directeur à la Censure. Son instinct en matière de spectacles passait pour infaillible et, malgré la vie apparemment désœuvrée qu'il menait, on prenait souvent conseil auprès de lui. Degas, qui lui reprochait son oisiveté, demeurait néanmoins fasciné par lui.

Le 15 avril 1879, cinq jours après l'ouverture de la quatrième exposition impressionniste, Halévy note dans son journal : « Degas a exposé hier deux portraits de Cavé et moi. Nous sommes tous les deux dans les coulisses nez à nez. Moi, sérieux dans un endroit frivole : c'est ce que Degas a voulu faire[1]. » Dans un double portrait très audacieux, Degas représenta les deux hommes se détachant sur un décor vert-bleu des plus animés. À droite, un portant de forme rigoureusement verticale, qui occupe le tiers de la composition, cache en partie Cavé et équilibre subtilement les nettes diagonales de gauche. Cette remarquable mise en page fut expérimentée pour la première fois au début de 1873 dans *Marchands de coton à la Nouvelle-Orléans* (cat. n° 116), où apparaît également une figure de profil derrière un mur. L'idée sera reprise par la suite avec encore plus de vigueur dans *Au Musée du Louvre, la peinture, Mary Cassatt* (cat. n°s 207-208). Une certaine décontraction, voulue, est apportée à la composition par l'angle du parapluie d'Halévy, calculé pour donner une impression de spontanéité. On a reconnu depuis longtemps dans ce pastel l'influence des grands maîtres de l'art japonais du XVIIIe siècle, influence sensible même dans les décors de l'arrière-plan qui évoquent le souvenir confus d'un champ d'iris ornant un paravent japonais[2].

1. « Les carnets de Ludovic Halévy », (sous la direction de Daniel Halévy), partie III, *Revue des Deux Mondes*, XXXVII, 15 février 1937, p. 823.
2. Boggs 1962, p. 54. Au sujet du japonisme dans les *Marchands de coton à la Nouvelle-Orléans,* voir Gerald Needham, dans *Japonisme : Japanese Influence on French Art 1854-1910* (cat. exp.), Cleveland Museum of Art, Cleveland, 1975, et Theodore Reff, « Degas, Lautrec, and Japanese

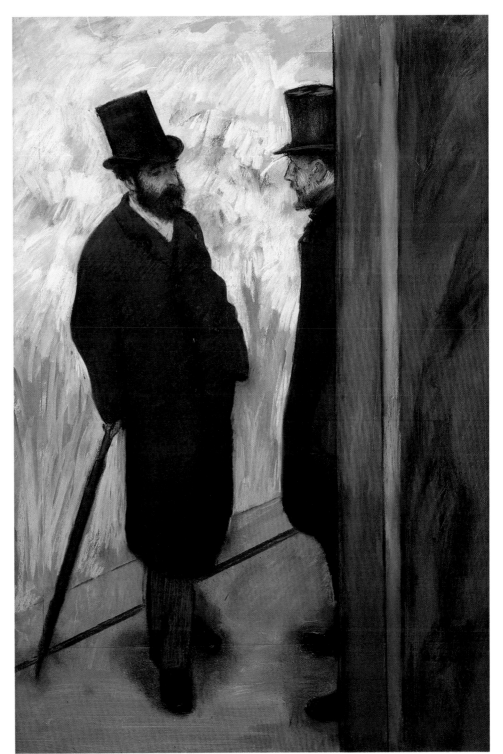

166

Art », *Japonisme in Art, An International Symposium,* Committee for the Year 2001, Tôkyô, 1980, p. 196-198.

Historique

Donné à Ludovic Halévy par l'artiste, vers 1885 (selon Élie Halévy, cité dans 1931 Paris, Orangerie, n° 136) ; coll. Mme Ludovic Halévy, sa veuve, Paris, à partir de 1908 ; coll. Élie Halévy, son fils, Paris ; don de Mme Élie Halévy au Musée du Louvre, sous réserve d'usufruit, en 1958 ; entré au Louvre en 1964.

Expositions

1879 Paris, n° 60 (« Portrait d'amis, sur la scène ») ; 1924 Paris, n° 140, repr. (daté de 1880-1882 env.) ; 1930, Paris, Revue des Deux Mondes, *Cent ans de vie française,* cat. non consulté ; 1931 Paris, Orangerie, n° 136, repr. (daté de 1880-1882 env.) ; 1960 Paris, n° 26, repr. ; 1965, Paris, Musée du Jeu de Paume, « Exposition temporaire », sans cat. ; 1966, Paris, Musée du Louvre, Cabinet des dessins, *Pastels et miniatures du XIXe siècle,* n° 35 ; 1967-1968 Paris, n° 459, repr. ; 1969 Paris, n° 188, fig. 10 ; 1969, Paris, Musée du Louvre, Cabinet des dessins, « Pas-

tels », sans cat. ; 1974, Paris, Musée du Louvre, Cabinet des dessins, « Pastels, cartons, miniatures, XVI-XIXe siècle », sans cat. ; 1975 Paris ; 1980-1981, Paris, Musée du Louvre, Cabinet des dessins, « Pastels et miniatures du XIXe siècle. Acquisitions récentes du Cabinet des dessins », sans cat. ; 1985 Paris, n° 76, repr. (coul.) p. 28.

Bibliographie sommaire

Lemoisne 1924, repr. p. 100 ; Louis Gillet, « Cent ans de vie française à la Revue des Deux Mondes », *Gazette des Beaux-Arts*, 6e sér., III, janvier 1930, p. 111-112 ; « Les carnets de Ludovic Halévy » (sous la direction de Daniel Halévy), partie III, *Revue des Deux Mondes*, XXXVII, 15 février 1937, p. 823 ; Rouart 1945, p. 22, 72 n. 49 ; Lemoisne [1946-1949], II, n° 526 (daté de 1879) ; Cabanne 1957, p. 42 ; Boggs 1962, p. 54, 56, 59, 112, pl. 99 (daté de 1876) ; Minervino 1974, n° 567 (daté de 1879) ; Reff 1976, p. 183, fig. 128 (daté de 1879) ; Dunlop 1979, p. 127, 166, fig. 158 ; Paris, Louvre et Orsay, Pastels, 1985, n° 76 ; Sutton 1986, p. 256, fig. 256.

Degas, Halévy et les Cardinal
nos 168-170

Écrivain et librettiste, Ludovic Halévy dut en grande partie sa réputation d'écrivain à une série de nouvelles satiriques publiées séparément entre 1870 et 1880, puis réunies en 1883 sous le titre de La Famille Cardinal. *Dès 1873, les deux premières nouvelles de cette série, qui avaient pour personnages deux petites danseuses de l'Opéra, Pauline et Virginie Cardinal, ainsi que leurs parents, étaient assez connues pour que le* Grand Dictionnaire universel du XIXe siècle *en fasse mention, les qualifiant d'œuvres « malsaines1 ». Ces tranches de vie dans les coulisses ne manqueront pas d'inspirer Degas, qui entreprendra une suite de monotypes pour les illustrer ; ce sera là d'ailleurs son seul projet du genre destiné à une œuvre littéraire2.*

Identifié à tort comme étant destiné à illustrer La Famille Cardinal, *le groupe de monotypes de Degas sur ce thème a été daté des environs de 1880-1883, bien que l'on soupçonnât, à la lumière de ses carnets, que le projet avait pu être entrepris par l'artiste vers 1877 ou 1878^3. En fait, il y a lieu de croire qu'au début de 1877 la série était déjà achevée car, au printemps de la même année, Degas envoya plusieurs des monotypes à la troisième exposition impressionniste, où le critique Jules Claretie les admira :*

M. Degas, homme d'infiniment d'esprit, observateur curieux, original, profond, de la vie parisienne, est un de ces artistes qui arrivent tôt ou tard au succès populaire par le succès plus discret des amateurs. Il connaît et il rend comme personne les coulisses de théâtre, les foyers de la danse, la séduction capiteuse des rats d'opéra, aux jupes bouffantes. Il a entrepris d'illustrer Monsieur et Madame Cardinal *de Ludovic*

Halévy. Ses dessins ont un caractère extraordinaire. C'est la vie même. Il y a du Gavarny et du Goya dans un pareil artiste... Bref, M. Degas a sur Paris, sa vie et ses bas-fonds, des planches qui étonneront bien des gens le jour où un éditeur aura l'idée de les réunir sous forme d'album. Ce jour-là on verra quel sentiment de la nature a cet homme...4 »

L'histoire de la publication des nouvelles réunies dans La Famille Cardinal *est relativement compliquée ; c'est là, principalement, ce qui explique les dates attribuées auparavant aux monotypes. « Madame Cardinal », écrite en entier dans l'après-midi du 6 mai 1870, parut dans* La Vie parisienne *une semaine plus tard ; « Monsieur Cardinal » suivit en novembre 1871. Les deux nouvelles furent signées du pseudonyme A.B.C. Encouragé par l'immense succès obtenu, Halévy réunit les deux textes et dix nouvelles distinctes dans un volume intitulé* Madame et Monsieur Cardinal *(Michel-Lévy, Paris, 1872). Publié sous le nom d'Halévy, le volume comportait douze illustrations d'Edmond Morin, dont deux seulement — et non les douze, comme on l'affirme habituellement — illustraient les nouvelles concernant les Cardinal. En décembre 1875, après la publication de dix-huit éditions de* Madame et Monsieur Cardinal, *Halévy fit paraître dans* La Vie parisienne *une troisième nouvelle : « Les Petites Cardinal ».*

Cinq ans plus tard, le 3 juin 1880, l'écrivain note dans son journal : « J'ai pris subitement le parti d'en finir avec Madame Cardinal, de faire un second volume, avec cinq chapitres inédits. J'avais bien des notes, mais éparses, confuses. En huit jours, j'ai fait cinq chapitres ; des trois derniers, il n'y avait pas une ligne écrite. Les dessins seront d'un jeune homme, M. Henry Maigrot5. » Le mois suivant, le 7 juillet 1880, il regroupe « Les Petites Cardinal », déjà publié, avec les cinq nouveaux chapitres sur les Cardinal et six nouvelles distinctes, dans un nouvel ouvrage intitulé Les Petites Cardinal *(Calmann-Lévy, Paris, 1880). Comme pour le premier volume, une seule illustration accompagne chaque nouvelle.*

Le succès des Petites Cardinal *dépasse toutes les attentes. En 1882, lorsqu'il publie* L'Abbé Constantin, *roman de caractère très sentimental, Halévy note dans son journal : « Mon ami Degas est indigné de L'Abbé Constantin, écœuré serait mieux. Il est dégoûté de toute cette vertu, de toute cette élégance. Il m'a dit ce matin des injures. Je dois faire toujours des Madame Cardinal, des petites choses sèches, satiriques, sceptiques, ironiques, sans cœur, sans émotion6. » En fait, Halévy n'écrit jamais plus sur les Cardinal ; il se contenta, en 1883, de réunir les huit nouvelles de cette série dans le volume* La Famille Cardinal, *illustré par Émile Mas (Calmann-Lévy, Paris, 1883).*

Si les monotypes de Degas illustrent certains épisodes précis du texte, de toute évidence, ils ne se rapportent qu'à trois des huit nouvelles : « Madame Cardinal », « Monsieur Cardinal » et « Les Petites Cardinal », qui ont toutes été publiées avant la fin de 1875 ; l'artiste n'illustra pas les cinq autres chapitres écrits par Halévy en mai-juin 1880. Aussi est-il difficile d'admettre, avec Marcel Guérin et d'autres auteurs, que Degas destinait ses illustrations à la La Famille Cardinal, *publié en 1883, ou encore, qu'il songeait à les inclure dans* Les Petites Cardinal, *publié en 1880. Il est plus probable que, à l'été de 1876, Degas, plus que jamais intéressé par la technique du monotype, eut l'idée d'illustrer les trois nouvelles existantes en prévision d'un éventuel regroupement de celles-ci en un volume. Le projet devait être assez avancé et la publication des illustrations, probablement sous forme de livre, devait être envisagée, si l'on en juge par l'existence d'héliogravures exécutées à une échelle réduite d'après l'une des illustrations7. Tel est le point de vue de Guérin, qui ajoute qu'Halévy rejeta les illustrations de Degas, opinion partagée par Mina Curtiss8. Il est généralement admis que Halévy ne sut pas en apprécier la valeur, ayant l'habitude de confier l'illustration de ses œuvres à des artistes médiocres9. Mais il n'est pas moins vrai que Degas, dans ses illustrations, donna au narrateur des nouvelles la physionomie d'Halévy, et conféra ainsi à des récits fictifs un caractère autobiographique. Si, pour Degas — comme pour Flaubert —, l'art était une seconde nature, un tel procédé aurait pu gêner Halévy. Toutefois, il reste à déterminer si la question fut soulevée avant ou après que Claretie, cité plus haut, eut affirmé en avril 1877 que les monotypes méritaient d'être réunis sous forme d'album.*

Lorsque le portefeuille de monotypes et de dessins relatifs au projet fut présenté en un seul lot à la vente d'estampes de l'atelier Degas de 1918, il comprenait, selon le catalogue de vente, trente-sept monotypes — dont huit retouchés au pastel —, trente contretypes (en fait, des secondes impressions) et onze dessins10. Il fut toutefois retiré de la vente et la plus grande partie de son contenu fut mise en dépôt chez Durand-Ruel en 1925. Le 17 mars 1928, l'ensemble fut vendu de nouveau en un seul lot, lors d'une vente organisée par Marcel Guérin, où les principaux acheteurs furent Guérin lui-même, l'éditeur Auguste Blaizot, qui acquit en outre les droits de reproduction, et le collectionneur David David-Weill. Sept monotypes et dessins enlevés accidentellement du portefeuille avant son dépôt chez Durand-Ruel furent vendus séparément en vente publique le 25 juin 1935^{11}.

Les monotypes ont tous été réalisés sur fond clair. La plupart sont imprimés à l'encre noire sur papier blanc, mais au moins neuf impres-

sions ont été largement retravaillées au pastel rouge, blanc et noir[12]. Bon nombre se rapportent à des épisodes précis du texte, tandis que d'autres évoquent simplement les coulisses de l'Opéra d'une manière générale. Pour chaque épisode qu'il illustra, Degas fit plusieurs monotypes, en variant les compositions et en affinant les effets visuels. Juxtaposées, ces diverses illustrations d'une même scène, représentée sous différents angles, vue soit de loin, soit de très près, produisent une curieuse impression cinématographique, qui n'aurait pas été sensible dans un livre. On pourrait croire que Degas destinait peut-être uniquement les monotypes en couleurs à la publication, mais ce ne semble pas avoir été le cas si l'on en juge par la seule reproduction gravée connue[13]. Ce n'est qu'en 1938 que trente et un des monotypes parurent sous forme de reproductions gravées dans une édition à tirage limité de La Famille Cardinal, publiée par Blaizot. De toute évidence, ce n'était pas là le projet que Degas avait en tête.

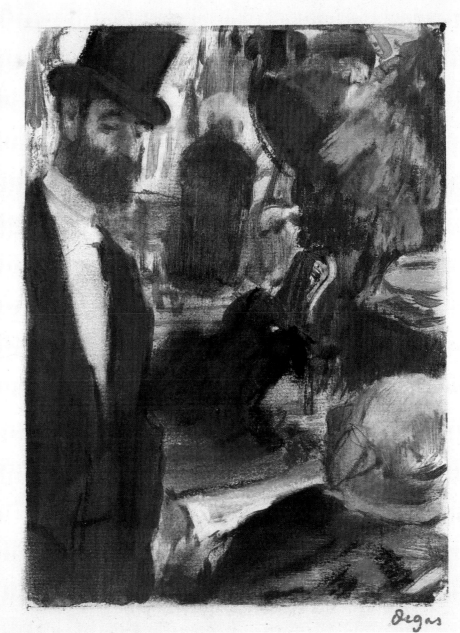

167

1. Pierre Larousse, *Grand Dictionnaire universel du XIXe siècle*, IX, Paris, 1873, p. 30, *s.v.* « Halévy (Ludovic) ». L'ouvrage mentionne en outre que ces nouvelles « appartiennent à cette littérature décolletée et court-vêtue, bien digne du Second Empire, son parrain, et qui nous a fait une si fâcheuse réputation à l'étranger ».
2. La seule autre œuvre littéraire pour laquelle l'artiste accepta de fournir une illustration fut *Le tiroir de laque* de Mallarmé, qui devait paraître en 1887. Degas ne livra pas l'eau-forte promise, que Jean Adhémar croit reconnaître dans le RS 55. Pour tout ce qui concerne ce projet et la participation de Degas, voir Stéphane Mallarmé, *Correspondance* (sous la direction de Henry Mondor et Lloyd James Austin), III, Paris, 1969, p. 162, 227, 254, 256-257 et 290, Henri de Régnier, « Mallarmé et les peintres », *Nos rencontres*, Paris, 1931, p. 202-203, et Janine Bailly-Herzberg, « Les estampes de Berthe Morisot », *Gazette des Beaux-Arts*, 93, mai-juin 1979, p. 215-227.
3. Janis 1968, p. XXI (daté de 1877 env.) ; Ronald Pickvance dans 1979 Édimbourg, p. 68 (daté de 1877 env.) ; Reff 1985, Carnet 27 (BN, n° 3, p. 3-6), et Reff 1976, p. 80 et 185 (daté de 1878 env.) ; la date postérieure de 1879-1880 pour le cat. n° 167 est proposée dans Brame et Reff 1984, n° 96A.
4. Claretie 1877, p. 1.
5. « Les Carnets de Ludovic Halévy » (sous la direction de Daniel Halévy), partie II, *Revue des Deux Mondes*, XLIII, 1er janvier 1938, p. 117.
6. *Op. cit.*, partie III, *Revue des Deux Mondes*, XLIII, 15 janvier 1938, p. 399.
7. Deux épreuves imprimées par Dujardin d'après *Dans le corridor* sont mentionnées dans Janis 1968, n° 223, et Cachin 1973, n° 69.
8. Citée dans Janis 1968, p. XXI-XXII.
9. Dans une lettre du 7 janvier 1886, Degas écrivit à Halévy : « ... vous-même, si bon juge dans tout ce qui n'est pas des arts... ». Voir Lettres Degas 1945, n° LXXXI, p. 114 et n. 1 p. 115. Selon Vollard, « Halévy n'a pu comprendre le talent de Degas, mais Mme Halévy, qui l'admirait, lui disait de préparer des dessins (c'est-à-dire les monotypes), et elle l'assurait qu'elle convaincrait son mari, mais elle échoua. » Voir René

Gimpel, *Journal d'un collectionneur marchand de tableaux*, Calmann-Lévy, Paris, 1963, p. 37.
10. Selon Paul Gallimard, il a été question que Degas lui vende la série de monotypes pour 80 000 F ; voir René Gimpel, *op. cit.*, p. 37.
11. Paris, Drouot, 25 juin 1935, Succession Edgar Degas, *Catalogue de sept croquis et impressions (monotypes) par Edgar Degas exécutés en partie pour l'illustration de l'ouvrage « Les Petites Cardinal » par Ludovic Halévy*.
12. Huit impressions en couleurs figurent dans la vente d'estampes de l'atelier Degas de 1918. Une neuvième, donnée par Degas à Halévy, est documentée dans Brame et Reff 1984, n° 96.
13. Néanmoins, le fait que *Dans le corridor* (J 223, C 69) semble être le seul monotype de la série qui ait été exécuté sur du papier beige plutôt que sur du papier blanc a peut-être une signification qui reste à préciser.

167

Ludovic Halévy trouve Madame Cardinal dans une loge

1876-1877
Monotype à l'encre noire sur papier vergé blanc retouché au pastel rouge et noir
Première de deux impressions
Planche : 21,3 × 16 cm
Cachet de la vente en bleu-gris dans la marge en bas à droite
Stuttgart, Graphische Sammlung, Staatsgalerie (D1961/145)

Janis 212 / Cachin 65

Il existe deux versions de ce monotype, ainsi qu'une seconde impression de chacune d'elles[1]. L'une de ces versions, dont on ne

connaissait jusqu'à récemment que la seconde impression, a été retouchée au pastel par endroits ; elle est signée et porte l'inscription « à mon ami Halévy[2] ». L'autre, exposée ici, est plus largement retravaillée au pastel ; il s'agit probablement de l'illustration définitive que Degas destinait à la publication.

La composition reflète fidèlement un paragraphe de « Monsieur Cardinal », dans lequel le narrateur décrit sa visite dans les loges :

J'étais à la recherche de ma respectable amie Madame Cardinal. La porte de la loge était restée ouverte. Je regardai. Des habilleuses accrochaient à des patères, contre les murs, des robes crottées et des jupons de flanelle rouge à cerceaux. C'étaient les chrysalides d'où venaient de s'envoler les papillons étincelants du ballet de *Don Juan*. Trois ou quatre mères étaient là, assises sur des chaises de paille, causant, tricotant et sommeillant.

Dans un coin j'aperçus Madame Cardinal. Ses deux grands tire-bouchons blancs faisaient correctement la haie autour de son visage patriarcal. Sa tabatière sur les genoux et ses lunettes sur le nez, Madame Cardinal lisait un journal. J'approchai. Madame Cardinal, tout entière à sa lecture, ne me vit pas venir.

Je me laissai tomber sur un petit tabouret, à ses côtés[3]...

Une première illustration inspirée à Degas par cette scène respecte le texte encore plus étroitement. Elle montre le narrateur assis aux côtés de Mme Cardinal, non loin d'une coiffeuse dont le coin apparaît au premier plan ; deux habilleuses nettement définies s'affairent à l'arrière-plan[4]. Dans les deux versions postérieures, le narrateur se tient debout et l'accent est mis sur les deux protagonistes. L'image finale est plus puissante et plus abstraite, tous les éléments accessoires — comme la figure indistincte de l'arrière-plan et le jupon rouge à cerceaux — n'y sont qu'indiqués. Le narrateur a les traits d'Halévy (voir cat. n° 166). Quant à la figure représentant Mme Cardinal, elle rappelle non seulement le personnage créé par Halévy, mais aussi un type de mère d'un certain âge que Degas a représenté dans deux œuvres sans rapport avec le sujet : *La répétition de danse* (voir fig. 119) et *Danseuses à leur toilette (Examen de danse)* (cat. n° 220).

1. Janis 1968, n°s 212, 213 et 214 ; Cachin 1973, au n° 65 ; Brame et Reff 1984, n°s 96 et 96A.
2. Brame et Reff 1984, n° 96. Plusieurs mots effacés sont inscrits en marge ; deux sont encore lisibles : « Halévy » et « croquis », ainsi que l'inscription assez embrouillée : « Pour Madame Cardinal ». L'illustration est, de toute évidence, destinée à « Monsieur Cardinal », et l'inscription n'est pas nécessairement de la main de Degas.
3. Ludovic Halévy, *Madame et Monsieur Cardinal,* Michel-Lévy, Paris, 1872, p. 30-31.
4. Cataloguée et reproduite dans Janis 1968, n° 215,

avec la mention « à l'encre noire » ; dans Cachin 1973, au n° 65, l'auteur indique qu'elle est retravaillée au pastel (sans reproduction).

Historique
Atelier Degas ; Vente Estampes, 1918, n° 201, invendu ; vente Succession Degas, Paris, Lair-Dubreuil et Petit, 17 mars 1928. Coll. Maurice Loncle, Paris. Acquis par le musée en 1961.

Expositions
1984 Tübingen, n° 131, repr. (coul.) ; 1984-1985 Paris, n° 128 p. 403, fig. 266 (coul.) p. 411.

Bibliographie sommaire
Ludovic Halévy, *La Famille Cardinal,* Auguste Blaizot, Paris, 1938, repr. p. 1 (gravure coul. de Maurice Potin) ; Rouart 1945, pl. 7 (coul.) ; Christel Thiem, *Französische Maler illustrieren Bücher,* Staatsgalerie, Stuttgart, 1965, au n° 44 ; Janis 1968, n° 212 (daté de 1880-1883 env.) ; Cachin 1973, au n° 65 (daté de 1880 env.) ; Brame et Reff 1984, n° 96A (1879-1880).

Pauline et Virginie Cardinal bavardant avec des admirateurs

1876-1877
Monotype à l'encre noire sur papier de Chine épais, collé aux coins supérieurs sur papier vélin blanc épais
Première de deux impressions
Planche : 21,5 × 16 cm
Feuille : 28,9 × 19 cm
Montage : 31 × 22,2 cm
Cachet de la vente en bleu-gris dans la marge en bas à droite ; cachet de l'atelier dans le coin droit du carton de montage
Cambridge (Massachusetts), Harvard University Art Museums (Fogg Art Museum). Legs de Meta et Paul J. Sachs (M 14.295)

Janis 218 / Cachin 66

Dans un épisode des « Petites Cardinal », le narrateur se rappelle une scène qui s'est

168

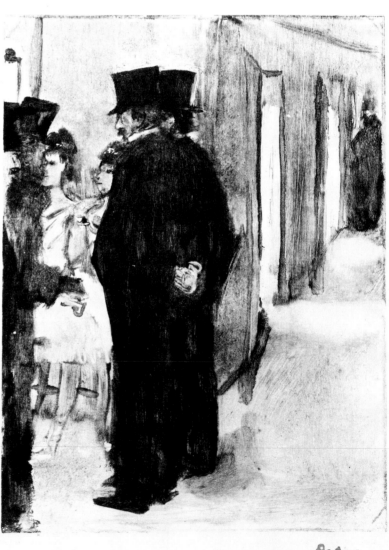

Degas

passée dix ans auparavant. Pauline et Virginie Cardinal étaient alors jeunes, et il leur faisait la cour en compagnie de trois de leurs admirateurs, l'un peintre (Degas ? Lepic ?), l'autre, sénateur, et le troisième, secrétaire d'une ambassade étrangère :

> Nous étions dans un couloir... il y avait dans l'ancien Opéra de vieux couloirs délicieux, avec un tas de petits coins et recoins mal éclairés par des quinquets fumeux. Nous avions attrapé les deux petites Cardinal dans un de ces couloirs, et nous leur demandions de nous faire le plaisir de venir le lendemain dîner avec nous au Café Anglais. Elles en grillaient d'envie, les deux petites Cardinal, mais jamais, disaient-elles, jamais maman ne consentira... Vous ne connaissez pas maman !...
>
> Et tout d'un coup, elle apparut au bout du couloir, cette mère redoutable. « Bon, s'écria-t-elle, voilà que vous allez encore faire avoir des calottes à mes filles[1].

Dans les trois monotypes qui illustrent cette scène, les danseuses et les quatre hommes occupent le premier plan, et la silhouette de Mme Cardinal se profile vaguement à l'extrémité du couloir. Degas modifia la composition au moins deux fois : dans un monotype de format horizontal, caractérisé par une composition plus complexe (J 220, C 67), la silhouette de Mme Cardinal se fait plus large et plus menaçante, tandis que le groupe, qui ne la voit pas, s'anime davantage[2]. Dans l'œuvre exposée, l'attention se concentre davantage sur les figures sombres des hommes au premier plan. Une variante très voisine, de format vertical (J 219, C 66), montre un des admirateurs se retournant pour apercevoir Mme Cardinal.

1. Ludovic Halévy, *Les Petites Cardinal,* Calmann-Lévy, Paris, 1880, p. 6-7.
2. Une deuxième impression non recensée de ce monotype a paru en vente publique en 1984 ; voir Vente, Paris, Nouveau Drouot, 24 octobre 1984, n° 57, repr.

Historique
Atelier Degas ; Vente Estampes, 1918, n° 201, invendu ; vente Succession Degas, Paris, Lair-Dubreuil et Petit, 17 mars 1928. Paul J. Sachs, Cambridge (Massachusetts) ; légué au musée en 1965.

Expositions
1961, Boston, Museum of Fine Arts, 4 mai-16 juillet, *The Artist and the Book : 1860-1960,* avec le n° 71 ; 1965-1967 Cambridge, n° 97, repr. ; 1968 Cambridge, n° 49, repr. ; 1974 Boston, n° 104 ; 1979 Northampton, n° 27, repr. p. 40 ; 1980-1981 New York, n° 30, repr.

Bibliographie sommaire
Ludovic Halévy, *La Famille Cardinal,* Auguste Blaizot, Paris, 1938, repr. p. 66 (gravure de Maurice Potin) ; Janis 1968, n° 218 (daté de 1880-1883 env.) ; Cachin 1973, n° 66, repr. (daté de 1880 env.) ; 1984-1985 Paris, fig. 267 p. 412.

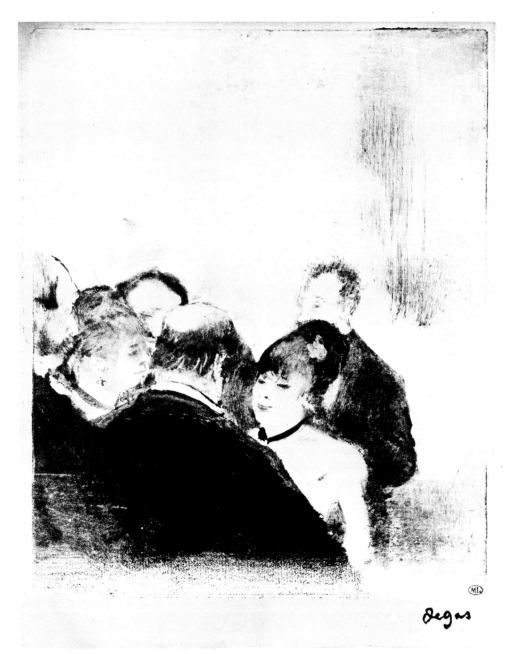

169

169

Groupe de quatre hommes et de deux danseuses

1876-1877
Monotype à l'encre noire sur papier vergé blanc
Deuxième de deux impressions
Planche : 21,8 × 17,7 cm
Feuille : 26,1 × 19,1 cm
Cachet de la vente en bleu-gris dans la marge en bas à droite ; cachet de l'atelier sur le carton de montage
Paris, Musée du Louvre (Orsay), Cabinet des desssins (RF 30021)

Exposé à Ottawa et à New York

Janis 226 / Cachin 72

Il ne fait aucun doute que Degas cherchait systématiquement à imprimer une seconde épreuve d'un monotype, presque par principe. Et la série de la famille Cardinal ne fait pas exception à la règle : à l'origine, elle comportait un nombre à peu près égal de premières et de deuxièmes impressions. Même si l'artiste a souvent retravaillé la deuxième impression d'un monotype pour en faire un pastel, il ne l'a jamais fait pour les illustrations du livre d'Halévy. Et, malgré le caractère apparemment général de plusieurs monotypes exécutés pour *La Famille Cardinal,* il faut conclure que Degas destinait ces impressions exclusivement à l'illustration du texte d'Halévy.

Le présent monotype est une deuxième impression obtenue d'une planche particulièrement bien encrée ; elle conserve remarquablement la vigueur de la première, sans toutefois offrir la même richesse de contrastes ni la même qualité uniforme des noirs du pre-

mier plan. Plus délicate et, jusqu'à un certain point, plus subtile, elle ne laisse néanmoins rien perdre de la description humoristique des admirateurs vieillissants (parmi lesquels Eugenia Parry Janis a cru reconnaître Ludovic Lepic). Bien que la composition ne soit pas liée à une scène particulière de *La Famille Cardinal*, elle reprend le thème de *Pauline et Virginie Cardinal bavardant avec des admirateurs* (cat. n° 168).

La première impression de ce monotype était reliée à *Ludovic Halévy trouve Madame Cardinal dans une loge* (cat. n° 167) et à quatre autres monotypes dans un exemplaire de *La Famille Cardinal* publié par Blaizot, actuellement à la Staatsgalerie de Stuttgart[1].

1. Au sujet de la première impression, voir Janis 1968, n° 226, et Cachin 1973, n° 72.

Historique
Atelier Degas ; Vente Estampes, 1918, n° 201, invendu ; vente Succession Degas, Paris, Lair-Dubreuil et Petit, 17 mars 1928. Coll. Carle Dreyfus, Paris ; légué par lui au musée en 1952.

Expositions
1969 Paris, n° 195 ; 1985 Londres, n° 7, reproduisant par erreur la première impression de la Staatsgalerie de Stuttgart.

Bibliographie sommaire
Valéry 1965, fig. 155, p. 239 (daté de 1880-1890) ; Cachin 1973, n° 72 (daté de 1880 env.).

170

Dans l'omnibus

Vers 1877-1878
Monotype à l'encre noire sur papier vélin blanc
Planche : 28 × 29,7 cm
Paris, Musée Picasso

Exposé à Paris

Janis 236 / Cachin 33

Quelques monotypes de Degas représentent des scènes de la vie moderne qui ne ressortissent pas aux grands thèmes, dominants, de son œuvre. Il en va ainsi notamment de deux scènes de rue (J 216 et J 217), que l'on a parfois rattachées aux scènes figurant la famille Cardinal[1], ainsi que du ravissant *Dans l'omnibus*, qui a déjà appartenu à Picasso. Comme le cadre parisien est pratiquement absent de l'œuvre de Degas, qui se borne le plus souvent à le laisser furtivement entrevoir par une fenêtre, il n'est pas surprenant que, dans ce monotype, l'artiste ait choisi une vue de l'intérieur d'un omnibus ou d'un fiacre. L'animation des rues n'y est suggérée que par la présence de chevaux allant dans la direction opposée.

L'image est soigneusement équilibrée, le cadre rectangulaire de la fenêtre faisant subtilement contrepoids au format horizontal du

monotype. Les personnages, une aguichante jeune femme voilée, d'un type que l'on retrouve dans d'autres monotypes de Degas, et son compagnon à l'air franchement ridicule, sont légèrement flous, comme si leur proximité par rapport au spectateur empêchait de les distinguer avec netteté. Par contraste, les chevaux à l'arrière-plan sont définis avec précision au moyen de quelques traits vigoureux. Un pastel d'assez grande dimension de Giuseppe De Nittis représentant deux femmes, l'une d'elles portant une voilette, vues à travers la fenêtre d'un fiacre, évoque ce monotype, et il se peut effectivement qu'il s'inspire de celui-ci[2].

1. Voir « Degas, Halévy et les Cardinal », p. 280.
2. Voir *In Fiacre*, Barletta, Galleria G. De Nittis. Reproduit dans Pittaluga et Piceni 1963, n° 527.

Historique
Atelier Degas ; Vente Estampes, 1918, n° 202, acquis par Gustave Pellet, Paris ; par héritage à la coll. Maurice Exsteens, Paris, à partir de 1919 ; Galerie Paul Brame, Paris. Coll. Pablo Picasso ; donation Picasso en 1978.

Expositions
1924 Paris, n° 251 ; 1937 Paris, Orangerie, n° 206 ; 1948 Copenhague, n° 106, repr. ; 1951-1952 Berne, n° 169, repr. ; 1952 Amsterdam, n° 98 ; 1978 Paris, n° 41, repr.

Bibliographie sommaire
Rouart 1948, pl. 12 ; Janis 1968, n° 236 ; Cachin 1973, n° 33, repr.

171

Ellen Andrée

Vers 1876
Monotype à l'encre brun-noirâtre sur papier vélin ivoire, collé en plein sur papier vergé ivoire
Planche : 21,6 × 16 cm
Feuille : 23,5 × 18,3 cm
Cachet de l'atelier au verso, en bas à droite
Chicago, The Art Institute of Chicago. Fonds commémoratif Mme Potter Palmer (1956-1216)

Janis 238 / Cachin 48

D'emblée, la technique de report, à laquelle fait appel le monotype, ne se prête pas à des effets de transparence aussi exceptionnels que dans cette œuvre, une réussite rare et — comme on l'a souvent signalé — quasi-miraculeuse, que l'on a toujours située un peu en marge des autres monotypes de Degas. En vérité, l'artiste a exécuté peu de portraits en monotype ; et un seul d'entre eux, *L'homme à la barbe* (J 232, Boston, Museum of Fine Arts), pourrait, à certains égards, se comparer à cette œuvre. Eugenia Parry Janis a montré

170

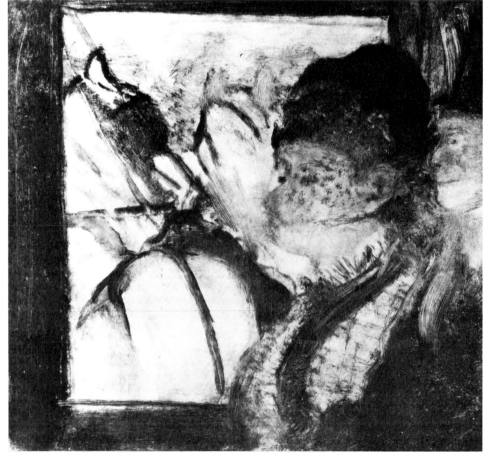

que, ici, les subtils dégradés étaient dus à une application très nuancée de l'encre, diluée par endroits à la limite du visible, et que les détails plus précis des yeux et des lèvres avaient été ajoutés au pinceau après l'impression.

Françoise Cachin a, la première, reconnu dans ce portrait l'actrice Ellen Andrée, et cette identification est maintenant acceptée (fig. 140). Bien que Janis et Cachin aient daté l'œuvre des environs de 1880, Suzanne Folds McCullagh la situe, plus vraisemblablement, vers 1876, au moment où la jeune femme a posé avec Marcellin Desboutin pour *Dans un café,* dit aussi *L'absinthe*[1] (cat. n° 172). En outre, Jean Adhémar, se fondant sur une ressemblance avec la femme qui figure dans ce tableau, a également reconnu Ellen Andrée dans un petit monotype que Degas a reporté sur une pierre lithographique pour une des *Quatre têtes de femmes*[2] (RS 27).

Intelligente, spirituelle et indépendante d'esprit, Hélène Andrée — qui adoptera au théâtre le prénom d'Ellen — a fait très tôt carrière comme modèle, avant de se produire

Fig. 140
Franck [François de Villecholles],
Ellen Andrée, vers 1878-1880,
photographie, coll. part.

171

dans des pantomimes aux Folies-Bergère[3]. Comédienne de talent, son naturel lui permettra plus tard de se diriger vers le théâtre littéraire (voir fig. 142). En 1887, après son mariage avec le peintre Henri Dumont, elle fera ainsi partie de la première compagnie d'André Antoine, et elle participera à ses productions au Théâtre-Libre, le temple du théâtre naturaliste.

Au milieu des années 1870, bien qu'encore très jeune — elle avait tout au plus une vingtaine d'années — Ellen Andrée fréquentait déjà le café de la Nouvelle-Athènes, et elle connaissait Degas, Ludovic Halévy, Manet et Renoir. Dès cette époque, elle a posé pour le très sensuel nu du *Rolla* d'Henri Gervex (qui, en 1878, fera scandale et sera refusé au Salon), ainsi que pour un portrait de Desboutin, et peut-être aussi, comme le suggère

Theodore Reff[4], pour *La prune* de Manet. Elle figure certainement dans plusieurs tableaux et pastels de Manet, dans *La fin du déjeuner* (1879) et *Le déjeuner des canotiers* (1881) de Renoir, de même que dans des œuvres de peintres qui, comme Alfred Stevens et Florent Willems, ont exposé au Salon[5]. Préférant résolument les peintres officiels, elle fera peu de cas, jusqu'à la fin de ses jours, des artistes qui l'ont immortalisée : lorsque, en 1921 — époque où elle jouait dans une pièce de Sacha Guitry —, un journaliste lui rappellera qu'elle figurait dans plusieurs chefs-d'œuvre, dont *Dans un café,* elle rétorquera sèchement : « Des chefs-d'œuvre soi-disant[6]. »

Sans doute attiré par l'intelligence d'Ellen Andrée, tout autant que par sa profession d'actrice, Degas continuera à la voir après la fin des années 1870, alors qu'elle posera

encore pour lui. Si elle était un peu intimidée par Manet, par contre, elle ne craignait guère Degas, au sujet duquel elle a fait connaître quelques détails amusants — ses déjeuners frugaux pris sur un journal dans son atelier, sa haine des chiens, ses remarques sarcastiques. Elle avouera même avoir refusé un pastel d'une danseuse qu'il lui offrait, répondant : « Mon petit Degas, je vous remercie beaucoup, mais elle est trop vilaine[7]. » L'actrice ne sera pas satisfaite de son portrait dans *Dans un café*[8]. On voudrait pourtant que ce portrait-ci, inhabituellement tendre, eut l'heur de lui plaire.

1. Pour une discussion au sujet de la datation de cette œuvre, voir 1984 Chicago, n° 28.
2. Voir Adhémar 1973, n° 44, où la lithographie est datée des environs de 1877-1879. La première

impression du monotype a été perdue lors du report sur la pierre lithographique. Une deuxième impression est cataloguée par Eugenia Parry Janis (J 253), qui la situe vers 1878 (voir Janis 1968, n° 59). Il conviendrait toutefois de rectifier la date avancée par Janis en fonction de celle de la lithographie, redatée par Sue Welsh Reed et Barbara Stern Shapiro des environs de 1876-1877 (voir Reed et Shapiro 1984-1985, n° 27).

3. Ellen Andrée n'était pas la fille du peintre Edmond André, ami de Manet, comme l'affirment Denis Rouart et Daniel Wildenstein. Elle n'a pas non plus posé pour un tableau identifié par eux comme son portrait et qui, en fait, représente Mlle André, la fille du peintre. Voir Denis Rouart et Daniel Wildenstein, *Édouard Manet*, La Bibliothèque des Arts, Lausanne et Paris, 1975, I, au n° 339.

4. Pour l'identification proposée par Theodore Reff, voir 1982, Washington, National Gallery of Art, 5 décembre 1982-6 mars 1983, *Manet and Modern Paris. One Hundred Paintings, Drawings, Prints and Photographs by Manet and His Contemporaries* (cat. exp. de Theodore Reff), n° 18.

5. Ellen Andrée a servi de modèle à Manet pour *La Parisienne* de 1875-1876 (Stockholm, Nationalmuseum), pour *Au Café* de 1878 (Winterthur, Collection Oskar Reinhart) et pour deux pastels, soit la *Tête de jeune fille* (localisation inconnue) et la *Jeune femme blonde aux yeux bleus* (Paris, Musée d'Orsay). Elle a aussi posé pour *Chez le père Lathuille* de 1879 (Tournai, Musée des Beaux-Arts), où elle a, en définitive, été remplacée par un autre modèle. Voir Rouart et Wildenstein, *op. cit.*, I, n^os 236, 278 et 290; II, n^os 8 et 9 des pastels. Au sujet de Renoir, voir François Daulte, *Auguste Renoir*, Éditions Durand-Ruel, Lausanne, 1971, I, n^os 288 et 379. Au sujet de la carrière de modèle d'Ellen Andrée, voir F.F. 1921, p. 261-264.

6. F.F. 1921, p. 261.

7. F.F. 1921, p. 262.

8. « Degas, lui, m'a-t-il assez massacrée ! », cité dans F.F. 1921, p. 261.

Historique

Atelier Degas; Vente Estampes, 1918, n° 280, acquis par Marcel Guérin, Paris (son cachet, Lugt suppl. 1872b, coin gauche au bas, dans la marge). Coll. Otto Wertheimer, Paris; M. Knœdler and Co., Paris. Hammer Galleries, New York. Eugene V. Thaw, New York. New Gallery, New York; acheté par le musée en 1956.

Expositions

1924 Paris, n° 236; 1931 Paris, Orangerie, n° 173, pl. XIII (prêté par Marcel Guérin); 1968 Cambridge, n° 54, repr.; 1984 Chicago, n° 28, repr. (coul.).

Bibliographie sommaire

Alexandre 1935, repr. p. 168; Janis 1968, n° 238; Cachin 1973, n° 48, repr.

Dans un café, *dit aussi* L'absinthe

1875-1876
Huile sur toile
92 × 68 cm
Signé en bas à gauche *Degas*
Paris, Musée d'Orsay (RF 1984)

Lemoisne 393

Un carnet, utilisé par Degas entre 1875 et 1877, contient ce qui semble être la première mention de la présente œuvre : « Hélène et Desboutin dans un café, 90 c. — 67 c. », indiquant les dimensions de la toile et le nom des modèles : Ellen Andrée et le grand ami de Degas, Marcellin Desboutin. Sur deux autres feuilles du même carnet figurent une esquisse du décor, le café de la Nouvelle-Athènes, annotée d'indications relatives aux couleurs et aux particularités de l'ensemble, ainsi qu'un croquis de chaussure, sans doute celle d'Ellen Andrée. Enfin, une autre page donne une liste de cinq tableaux qui devaient être présentés à la deuxième exposition impressionniste, dont notamment « Dans un café », ce tableau[1]. Degas projetait, de toute évidence, d'exposer le tableau, qui figure au catalogue de l'exposition de 1876 sous le n° 52, « Dans un café ». Toutefois, aucun des comptes rendus publiés à cette occasion ne le mentionne, de sorte qu'il n'a vraisemblablement pas été achevé à temps par l'artiste, qui l'aurait plutôt envoyé à Londres au moment de son achèvement.

Comme le signale Theodore Reff, deux semaines après la clôture de l'exposition à Paris, Degas cite son « Intérieur de café » dans une lettre, en date du 15 mai 1876, à Charles W. Deschamps[2]. Il ressort de la lettre que le tableau a été expédié à Londres avant un autre envoi de peintures, et qu'il a à peine été achevé. L'artiste y exprime en effet sa crainte

que l'œuvre ne jaunisse si elle n'est pas mise à sécher au soleil[3]. Ronald Pickvance précise que le tableau a été vendu à Londres, au capitaine Henry Hill, qui, quelques mois plus tard, en septembre 1876, le prêtera à la troisième exposition annuelle d'hiver de Brighton, sous le titre « A Sketch in a French Café (Une esquisse dans un café français[4]) ». Le terme « esquisse », sans doute ajouté pour prévenir l'hostilité de la critique à l'égard d'une œuvre de facture aussi moderne, s'avérera une précaution bien inutile puisque, comme le rapporte Pickvance, un critique condamnera en effet la « technique désinvolte » aussi bien que la « choquante nouveauté du sujet » — un reproche qui allait avoir des échos[5].

Toutefois, au printemps de 1877, l'œuvre reviendra en France et figurera, hors catalogue, à la troisième exposition impressionniste, comme le confirme le compte rendu de Frédéric Chevalier, qui note qu'un des « dessins [de l'artiste] le plus étrangement véridique, d'un style large, naïf et sincère, a pour objet une dame troublante attablée dans un café. Auprès d'elle, un aquafortiste, dont la modestie égale le grand talent, se tient au second plan, afin, sans doute, de n'être point reconnu[6]. » Il y a lieu de croire, bien que ce fait ne puisse être prouvé, que Degas, n'ayant pu exposer le tableau en 1876, en aurait demandé le retour à Paris en 1877 pour qu'il soit présenté dans son propre contexte avec plusieurs œuvres récentes, inspirées de la vie moderne, dont notamment les *Femmes à la terrasse d'un café, le soir* (cat. n° 174). Rien toutefois, sinon le désir de Henry Hill de se défaire du tableau, ne semble expliquer, de façon satisfaisante, ce retour de l'œuvre à Paris. Après l'exposition, le tableau retraversera d'ailleurs la Manche, pour demeurer dans la collection de Hill jusqu'à la mort du collectionneur.

Fig. 141
Marcellin Desboutin,
dit aussi *L'homme à la pipe,*
1876-1877,
lithographie, RS 28.

Fig. 142
Anonyme, *Ellen Andrée dans le rôle de Fanny dans «La Terre» de Zola,* 1902, photographie, coll. part.

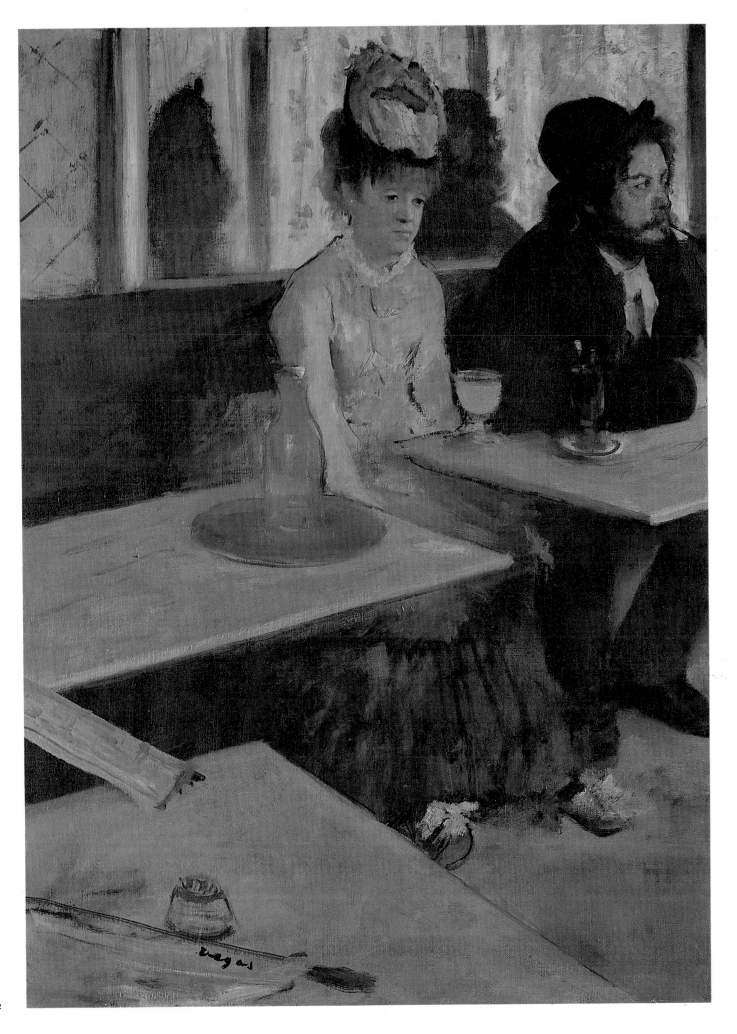

Sa réapparition à la vente Hill de 1892 et la clameur que devait soulever son exposition, sous le titre de « L'Absinthe », à Londres en 1893, sont relatés en détail par le peintre Alfred Thornton, ainsi que par Pickvance. Tous deux soulignent l'importance symbolique qu'a eu l'événement pour l'émancipation du mouvement artistique moderniste en Angleterre[7]. C'était avant tout le sujet de l'œuvre qui faisait scandale, et George Moore lui-même, devra s'évertuer à expliquer que les modèles du tableau ne sont pas de pitoyables ivrognes : « Le tableau représente M. Deboutin [sic] au café de la *Nouvelle Athènes*. Il est venu de son atelier pour prendre son petit déjeuner, et il retournera à ses pointes sèches après avoir fini sa pipe. Je connais M. Deboutin [sic] depuis nombre d'années ; on ne saurait être plus sobre que lui[8] ». Seul Dugald S. MacColl maintiendra la dispute au-delà du niveau du sujet, qualifiant l'œuvre d'« inépuisable tableau, auquel on revient sans cesse[9] ». Ce curieux épisode marquera suffisamment l'histoire du tableau pour que, beaucoup plus tard, en 1985, un biographe de Desboutin en vienne à préciser que le graveur ne buvait pas[10].

L'examen technique du tableau tend à indiquer que l'artiste n'a apporté que des retouches mineures à la composition. La bouteille, posée devant Ellen Andrée, a été légèrement déplacée, et l'angle du journal faisant le pont entre les deux tables a été quelque peu modifié. Cependant, une radiographie laisse croire que le visage d'Ellen Andrée était à l'origine défini avec une plus grande précision. Plusieurs éléments tendent à prouver, de façon claire, que le tableau a été peint directement, sans dessins préparatoires, ce qui pourrait expliquer la grande spontanéité qui s'en dégage. Degas connaissait de toute évidence ses modèles, et il se peut ainsi qu'il se soit senti plus à l'aise dans son travail. Desboutin, qu'il voyait presque tous les jours en 1876, figure dans un monotype apparenté (J 233, Paris, Bibliothèque Nationale), qui a aussi servi pour une lithographie (fig. 141), ainsi que dans un portrait qui le montre en compagnie d'un autre ami du peintre, Ludovic Lepic (L 395, Paris, Musée Chéret). Ellen Andrée, pour sa part, sera interrogée près de quarante-cinq ans après l'exécution de l'œuvre, et elle dira se souvenir vaguement d'avoir posé pour « une scène de café pour Degas : je suis devant une absinthe, Desboutin devant un breuvage innocent, le monde renversé, quoi ! et nous avons l'air de deux andouilles[11]. »

1. Reff 1985, Carnet 26 (BN, n° 7, p. 68, 74, 87 et 90).
2. Voir la lettre, datée de 1876 par Theodore Reff, dans Reff 1968, p. 90.
3. *Loc. cit.*
4. Ronald Pickvance, « ' L'Absinthe ' in England », *Apollo*, LXXVII :15, mai 1963, p. 395-396.
5. *Ibid.*, p. 396.
6. Chevalier 1877, p. 332-333.

7. Alfred Thornton, *The Diary of an Art Student of the Nineties*, Sir Isaac Pitman and Sons, Londres, 1938, p. 22-33 ; Ronald Pickvance, *op. cit.*, p. 397-398.
8. George Moore, « The New Art Criticism », *Spectator*, 25 mars, 1er et 8 avril 1893, repris dans Flint 1984, p. 291.
9. Dugald S. MacColl, « The Inexhaustible Picture », *Spectator*, LXX, 25 février 1893, repris dans Flint 1984, p. 281.
10. « Mais Desboutin était sobre et de là à le qualifier de pilier de taverne, il y a une marge que l'exagération perfide et la recherche effrénée du pittoresque n'excusent pas. Du reste Degas, en demandant à ses deux amis de poser pour sa composition, n'avait cherché qu'à montrer son aversion pour l'alcoolisme. » Bernard Duplaix, *Marcellin Desboutin, Prince des Bohèmes*, Les Imprimeries Réunies, Moulins-Yzeure, 1985, p. 60. Pour un témoignage antérieur, analogue, voir Ronald Pickvance, *op. cit.*, p. 398.
11. Voir F.F. 1921, p. 263.

Historique
Livré par l'artiste au printemps de 1876 à Charles W. Deschamps, Londres ; acquis avant septembre 1876 par le capitaine Henry Hill, Brighton ; coll. Hill, de 1876 à 1892 ; vente Hill, Londres, Christie, 20 février 1892, n° 209 (« Figures at a Café »), acquis par Alexander Reid, Glasgow, 180 £ ; acquis par Arthur Kay, Glasgow ; rendu à Reid et acheté à nouveau par Kay, avec « Danseuses au foyer » (cat. n° 239), avant février 1893 ; vendu par Kay à Martin et Camentron, Paris, avril 1893 ; acquis par le comte Isaac de Camondo, Paris, mai 1893, 21 000 F (« L'Apéritif ») ; coll. Camondo, de 1893 à 1911 ; légué par lui au Musée du Louvre en 1908 ; entré au Louvre en 1911.

Expositions
? 1876 Paris, n° 52 (« Dans un Café ») ; 1876, Brighton, Royal Pavilion Gallery, ouverture 7 septembre, *Third Annual Winter Exhibition of Modern Pictures*, n° 166 (« A Sketch in a French Café », prêté par le capitaine Henry Hill) ; 1877 Paris, hors cat. ; 1893, Londres, Grafton Galleries, ouverture 18 février, *Paintings and Sculpture by British and Foreign Artists of the Present Day*, n° 258 (« L'Absinthe », prêté par Arthur Kay) ; 1924 Paris, n° 59 ; 1931 Paris, Orangerie, n° 65 ; 1937 Paris, Orangerie, n° 25 ; 1945, Paris, Musée du Louvre, *Chefs-d'œuvre de la peinture*, n° 14 ; 1955, New York, Museum of Modern Art, printemps, *15 Paintings by French Masters of the Nineteenth Century*, sans cat. ; 1964-1965 Munich, n° 82, repr. (coul.) ; 1969 Paris, n° 26 ; 1979 Édimbourg, n° 39, pl. 8 (coul.) ; 1983, Londres, The Courtauld Collection, avril-août, prêté.

Bibliographie sommaire
Brighton Gazette, 9 septembre 1876, p. 7 ; Chevalier 1877, p. 332-333 ; [John A. Spender ?], « Grafton Gallery », *Westminster Gazette*, 17 février 1893, p. 3 ; « L'Absinthe », *The Times*, 20 février 1893, p. 8 ; « The Grafton Gallery », *The Globe*, 25 février 1893, p. 3 ; Dugald S. MacColl, « The Inexhaustible Picture », *Spectator*, LXX, 25 février 1893, p. 256 ; « The Grafton Gallery », *Artist*, XIV, mars 1893, p. 86 ; [Charles Whibley ?], [Compte rendu de l'exposition de la Grafton Gallery], *National Observer*, 4 mars 1893, p. 388 ; [John A. Spender], « The New Art Criticism : A Philistine's Remonstrance », *Westminster Gazette*, 9 mars 1893, p. 1-2 ; Dugald S. MacColl, « The Standard of the Philistine », *Spectator*, LXX, 18 mars 1893, p. 357-358 ; George Moore, « The New Art Criticism », *Spectator*, 25 mars, 1er et 8 avril 1893, repris dans Flint 1984,

p. 291 ; Arthur Kay, lettre à la *Westminster Gazette*, 29 mars 1893 ; Charles W. Furse, « The Grafton Gallery. A Summary », *The Studio*, I :1, avril 1893, p. 33, 34 ; Alfred L. Baldry, « The Grafton Galleries », *The Art Journal*, 1893, p. 147 ; Alexandre 1908, p. 32 (« L'Apéritif ») ; Lemoisne 1912, p. 67-68, pl. XXVI ; Jamot 1914, p. 458-459, repr. en regard p. 458 ; Paris, Louvre, Camondo, 1914, pl. 34 ; Lafond 1918-1919, I, p. 44, II, repr. p. 4-5 ; Meier-Graefe 1920, pl. XL ; Jamot 1924, p. 98-99, 145, pl. 42 ; Lemoisne 1924, p. 98 ; Sascha Schwabacher, « Die Impressionister der Sammlung Camondo im Louvre », *Cicerone*, XIX :12, 1927, p. 371, repr. ; Alfred Thornton, *The Diary of an Art Student of the Nineties*, Sir Isaac Pitman and Sons, Londres, 1938, p. 22-23, repr. p. 27 ; Rewald 1946, repr. p. 305 ; Lemoisne [1946-1949], II, n° 393 ; « 15 Paintings by French Masters of the Nineteenth Century Lent by the Louvre and the Museums of Albi and Lyon », The Museum of Modern Art, *Bulletin*, XXII :3, printemps 1955, p. 7, repr. p. 18 ; Cabanne 1957, p. 23, 98, 112, pl. 62 (coul.) ; Rewald 1961, p. 399, repr. p. 398 ; Ronald Pickvance, « ' L'Absinthe ' in England », *Apollo*, LXXVII :15, mai 1963, p. 395-398, pl. IV (coul.) p. 397 ; Reff 1968, p. 90 ; Rewald 1973, p. 399, 401, repr. p. 398 ; Reff 1977, fig. 30 et détail ; Reff 1985, I, p. 19, 20, Carnet 26 (BN, n° 7, p. 90, 87, 74, 68) ; Sutton 1986, p. 206-207, fig. 196 (coul.) p. 205 ; Lipton 1986, p. 42-48 ; Paris, Louvre et Orsay, Peintures, 1986, III, p. 194.

173

Femme dans un café

Vers 1877
Pastel sur monotype à l'encre noire
Planche : 13,1 × 17,2 cm
Signé à gauche et en bas à droite *Degas*
New York, Collection particulière

Exposé à Ottawa et à New York

Lemoisne 417

Moins bien connu que *Femmes à la terrasse d'un café, le soir* (cat. n° 174), qui s'y apparente, cette œuvre est aussi la moins complexe des trois que Degas a exécutées sur ce thème. La femme représentée est visiblement une prostituée qui, attablée dans un café, fait une réussite en attendant un client. La structure de l'image est simple, ce qui permet de bien caractériser l'unique personnage, carrément placé au centre de la composition. L'artiste a certes décrit soigneusement le visage de la femme, mais non sans se priver d'humour. Très maquillée, l'air roué, l'œil vigilant, la femme promène sur les cartes ses mains gantées, convulsées, pareilles à des griffes. L'image, sardonique mais inspirée, s'inscrit fort bien dans la tradition de Daumier.

Le premier propriétaire connu du pastel a été Carl Bernstein, célèbre collectionneur de Berlin et cousin de Charles Ephrussi, qui dirigeait alors la *Gazette des Beaux-Arts*. Ephrussi, que Degas fréquentait, a donné un compte rendu avisé des œuvres que l'artiste a présentées aux expositions impressionnistes

de 1880 et de 1881. Il possédait de lui au moins deux dessins de danseuses, ainsi que *Chez la modiste* (fig. 210) et *Le général Mellinet et le grand rabbin Astruc* (cat. nº 99), entre autres œuvres. Son secrétaire, le poète Jules Laforgue, s'établira plus tard à Berlin, où il fréquentera les Bernstein. Admirateur tout aussi enthousiaste de Degas, Laforgue intéressera Max Klinger à l'œuvre de l'artiste. Au début des années 1880, Ephrussi fera connaître la nouvelle peinture française aux Bernstein, alors en visite à Paris, si bien qu'ils achèteront des œuvres de Manet, de Berthe Morisot, de Pissarro, de Mary Cassatt et d'autres, dont certaines seront exposées à Berlin en 1883. Outre la *Femme dans un café*, Bernstein possédait deux autres petits pastels sur monotype de Degas, soit *La chanteuse de café-concert* (L 539 et *La toilette*[1] (L 1199 ; collection particulière).

1. Charles Ephrussi était assez proche de Degas pour que l'artiste l'invite à pendre la crémaillère au 21, rue Pigalle. Voir Lettres Degas 1945, nº XX, p. 48. Pour ce qui est d'Ephrussi lui-même, sans égard à Degas, voir le récit intéressant de Philip Kolb et de Jean Adhémar, « Charles Ephrussi (1849-1905), ses secrétaires : Laforgue, A. Renan, Proust, 'sa' *Gazette des Beaux-Arts* », CIII :1380, janvier 1984, p. 29-41. Au sujet des Bernstein collectionneurs, toujours sans égard à Degas, voir Nicholaas Teeuwisse, *Vom Salon zur Secession,* Deutscher Verlag für Kunstwissenschaft, Berlin, 1986, p. 98-101, 103-104 et 106-107.

Historique
[Peut-être Durand-Ruel, Paris, et Paul Cassirer, Berlin] ; Carl Bernstein, Berlin ; acquis par Durand-Ruel, Paris, 22 octobre 1917 (stock nº 11097) ; acquis par Durand-Ruel, New York, 6 novembre

173

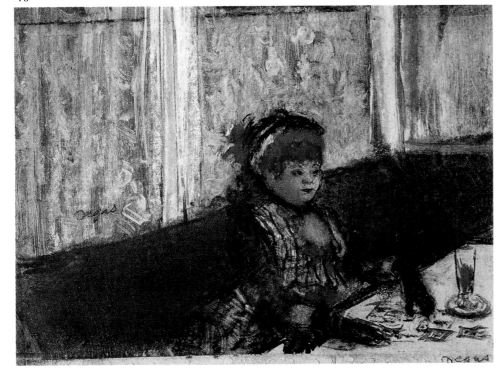

1917 ; acquis par Henry R. Ickelheimer, New York, 3 (ou 10) novembre 1919 ; M. Knœdler and Co., New York ; propriétaire actuel.

Expositions
1968 Cambridge, nº 15, repr. ; 1982, Washington, National Gallery of Art, 5 décembre 1982-6 mars 1983, *Manet and Modern Paris. One Hundred Paintings, Drawings, Prints and Photographs by Manet and His Contemporaries,* nº 24, repr.

Bibliographie sommaire
Vollard 1924, repr. p. 4 ; Lemoisne [1946-1949], II, nº 417 ; Janis 1967, p. 76, fig. 47 ; Janis 1968, nº 59 ; Cachin 1973, p. LXVI ; Minervino 1974, nº 431 ; Jean-Jacques Lévêque, *Degas*, Siloé, Paris, 1978, p. 85, repr. ; Sutton 1986, p. 207, fig. 199 (coul.) p. 208.

174

Femmes à la terrasse d'un café, le soir

1877
Pastel sur monotype
41 × 60 cm
Signé en haut à droite *Degas*
Paris, Musée d'Orsay (RF 12257)

Exposé à Paris

Lemoisne 419

La veille de l'ouverture de la troisième exposition impressionniste, un journal annonçait qu'on y verrait plusieurs « dessins » de Degas, dont le principal serait « Femmes devant un café, le soir »[1]. Présenté en concurrence avec une inhabituelle variété d'œuvres, dont plu-

sieurs superbes scènes de café-concert, le pastel a néanmoins suscité un vif intérêt, au point d'éclipser tout à fait *Dans un café*, dit aussi *L'absinthe* (cat. nº 172), exposé dans la même salle. Le sujet, des prostituées bavardant sur le boulevard, a sans doute été jugé provocant, mais non pas davantage que la facture. Alexandre Pothey notera ainsi que « M. Degas semble avoir jeté un défi aux philistins », tandis que Paul Mantz se convaincra que, pour le peintre, « l'idée de déconcerter le bourgeois est une des préoccupations les plus constantes[2] ». Pothey parlera en outre du « réalisme effrayant [de ces] créatures fardées, flétries, suant le vice, qui se racontent avec cynisme leurs faits et gestes du jour », alors que d'autres critiques verront dans l'œuvre une brillante satire[3]. Par ailleurs, selon le journal de Daniel Halévy, Degas lui-même, à un âge avancé, trouvera le pastel « plutôt cynique et cruel[4] ».

Un certain malaise percera encore en 1912 à l'égard de cette œuvre (alors exposée au Musée du Luxembourg depuis une quinzaine d'années) dans l'analyse de Paul-André Lemoisne qui soulignera l'aspect brutal des femmes, « les finesses de dessin... un peu sacrifiées à des exagérations de réalisme, à de légères brusqueries et à des partis pris de composition[5] ». Remarquable par son architecture rigoureuse, la composition donne effectivement l'illusion d'une grande simplicité. À droite, encadrées dans un carré parfait, deux femmes s'entretiennent ; l'une est affalée sur une chaise, tandis que l'autre, appuyée sur la table, selon les propres mots de Georges Rivière, « fait claquer son ongle contre sa dent », en disant : *« pas seulement ça »*, à propos du manque de générosité d'un client[6]. À gauche, une autre femme, coupée en deux par le pilier du premier plan, est tournée dans la direction opposée et devise avec sa voisine. Il n'y a pourtant pas de véritable narration, Degas y substituant plutôt ses observations pénétrantes sur la nature humaine.

1. « Échos et nouvelles », *Le Courrier de France,* 4 avril 1877.
2. Voir Pothey 1877, p. 2, et Mantz 1877, p. 3. Pour d'autres points de vue, voir Rivière 1877, p. 6, et le critique anonyme de *La Petite République Française,* qui y a vu, ainsi que dans d'autres œuvres, « de petits chefs-d'œuvre de satire spirituelle et vraie ». *La Petite République Française,* 10 avril 1877.
3. Pothey 1877, *loc. cit.*
4. Halévy 1960, p. 113.
5. Lemoisne 1912, p. 73-74.
6. Rivière 1877, *loc. cit.*

Historique
Gustave Caillebotte, Paris, avant avril 1877 ; déposé chez Durand-Ruel, Paris, 29 janvier 1886 (dépôt nº 4690) ; remis en dépôt par Durand-Ruel à l'American Art Association, New York, 19 février-8 novembre 1886 ; rendu à Caillebotte, 30 novembre 1886 ; coll. Caillebotte, de 1877 à 1894 ; légué par lui au Musée du Luxembourg, Paris, en 1894 ; entré au

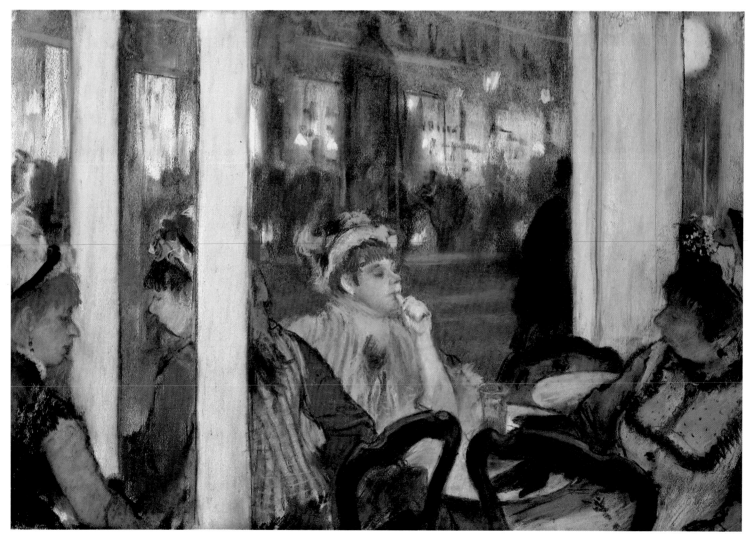

174

Musée du Luxembourg en 1896 ; transmis au Musée du Louvre, en 1929.

Expositions
1877 Paris, n° 37 (prêté par Caillebotte) ; 1886 New York, n° 35 ; 1915, San Francisco, Panama-Pacific International Exposition, Department of Fine Art, French Section, été, n° 23 ; 1916, Pittsburgh, Carnegie Institute, 27 avril-30 juin, *Founder's Day Exhibition. French Paintings from the Museum of Luxembourg, and Other Works of Art from the French, Belgian and Swedish Collections Shown at the Panama-Pacific International Exposition, Together with a Group of English Paintings,* n° 21 ; 1916, Buffalo, Albright Art Gallery, 29 octobre-décembre, *Retrospective Collection of French Art, 1870-1910. Lent by the Luxembourg Museum, Paris, France,* n° 20 ; 1924 Paris, n° 120 ; 1949 Paris, n° 99 ; 1955, Paris, Musée National d'Art Moderne, *Bonnard, Vuillard et les Nabis (1888-1903),* n° 52 ; 1956 Paris ; 1969 Paris, n° 178 ; 1974, Paris, Musée du Louvre, Cabinet des dessins, *Pastels, cartons, miniatures, XVI-XIXe siècles,* sans cat. ; 1975-1976, Paris, Musée du Louvre, Cabinet des dessins, *Nouvelle Présentation : Pastels, gouaches, miniatures,* sans cat. ; 1980, Paris, Musée du Louvre, Cabinet des dessins, novembre 1980-19 avril 1981, *Pastels et miniatures du XIXe siècle. Acquisitions récentes du Cabinet des dessins,* hors cat. ; 1985 Paris, n° 64, repr.

Bibliographie sommaire
Rivière 1877, p. 6 ; Pothey 1877, p. 2 ; « Exposition des impressionnistes », *La Petite République Française,* 10 avril 1877, p. 2 ; Jacques 1877, p. 2 ; Léonce Bénédite, « La Collection Caillebotte et l'école impressionniste », *L'Artiste,* nouv. sér., VIII, août 1894, p. 132, repr. p. 131 ; Marx 1897, repr. p. 323 ; Mauclair 1903, p. 394, repr. p. 391 ; Lemoisne 1912, p. 73-74, repr. ; Lafond 1918-1919, I, p. 53, repr. ; Meier-Graefe 1920, pl. XLIV ; Jamot 1924, pl. 45 ; Rouart 1937, repr. p. 18 ; Rouart 1945, p. 56, 74 n. 83 ; Lemoisne [1946-1949], I, p. 88, 104, repr. (détail) en regard p. 132, II, n° 419 ; Leymarie 1947, n° 29, pl. XXIX ; Cabanne 1957, p. 35, 43, 98, 113, pl. 69 ; Halévy 1960, p. 112-113 ; Valéry 1965, pl. 86 ; Janis 1968, n° 58 ; Cachin 1973, p. LXVI ; Minervino 1974, n° 430 ; Koshkin-Youritzin 1976, p. 35 ; Keyser 1981, p. 38, 46, 62, 101, pl. III (coul.) ; Hollis Clayson, « Prostitution and the Art of Later Nineteenth-Century France : On some Differences between the Work of Degas and Duez », *Arts Magazine,* LX :4, décembre 1985, p. 42-45, fig. 6 p. 44 ; Siegfried Wichmann, *Japonisme,* Park Lane, New York, 1985, p. 255, fig. 676 ; Paris, Louvre et Orsay, Pastels, 1985, n° 64.

175

La chanson du chien

Vers 1876-1877
Gouache et pastel sur monotype, feuillet agrandi dans les parties horizontales supérieures et inférieures et dans la partie verticale gauche sur toute la hauteur
57,5 × 45,4 cm (image)
62,7 × 51,2 cm (feuille)
Signé en bas à droite *Degas*
Collection particulière

Lemoisne 380

Les cafés-concerts, qui tenaient à la fois de l'estaminet et de la salle de concert, ont fait leur apparition à Paris dans les années 1830, et ils se sont rapidement enracinés dans la vie parisienne, pour atteindre l'apogée de leur popularité dans les années 1870. Ils présentaient habituellement un spectacle plutôt varié, suivant un programme assez bien établi, en trois parties, où les chanteurs et les comiques faisaient l'ouverture. Les spectateurs pouvaient aller et venir à leur gré, et des

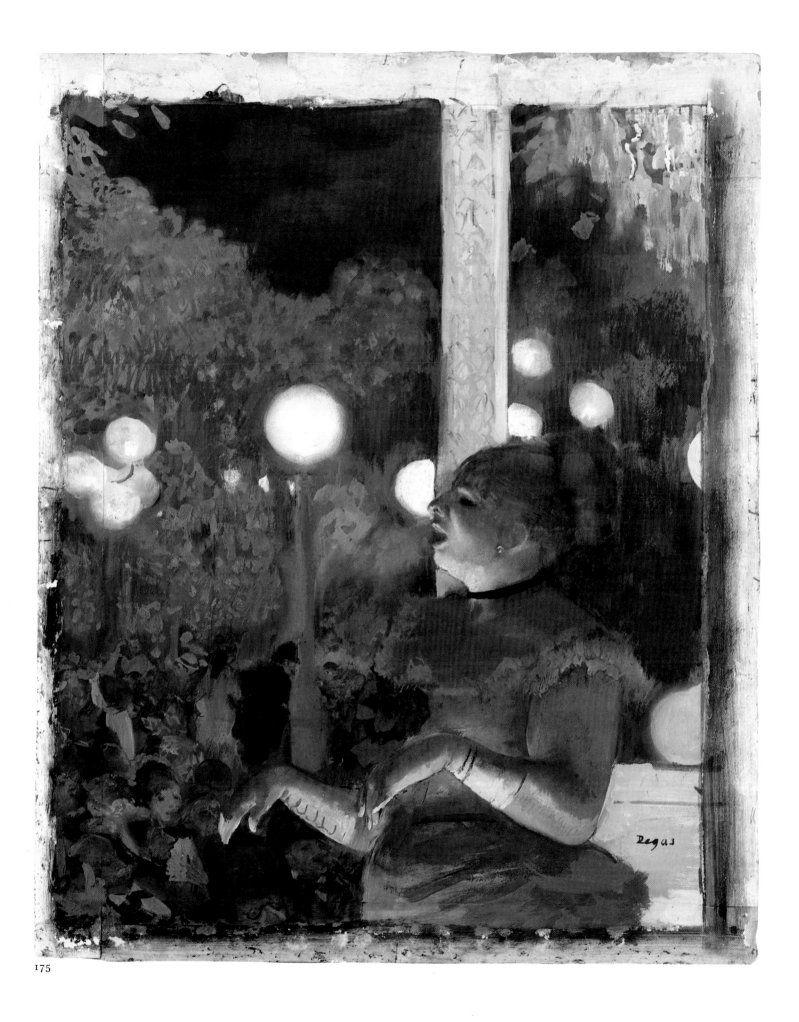

consommations étaient servies durant le spectacle. L'été, les cafés-concerts en plein air des Champs-Élysées — dont l'Alcazar-d'Été et le Café des Ambassadeurs, qui ouvrirent tous deux leurs portes au début des années 1870 — étaient très populaires, attirant un public nombreux et, le soir, un grand nombre de prostituées. Toujours spirituels et en prise sur les événements, les artistes qui s'y produisaient faisaient du café-concert, pour reprendre le propos de Gustave Coquiot, « indéniablement l'école du vigilant reportage, de l'actualité célébrée, chantée », un aspect de la vie moderne qui ne pouvait qu'intéresser Degas[1].

Les sujets inspirés du monde des cafés-concerts, figurant principalement des chanteuses en spectacle, sont apparus plutôt soudainement dans l'œuvre de Degas. En 1876-1877, il a exécuté plusieurs monotypes sur ce thème, dont certains, retravaillés au pastel, ont connu un succès retentissant lors de l'exposition de 1877. Comme l'ont montré Douglas Druick et Peter Zegers, à l'origine de *La chanson du chien* se trouve un monotype de dimensions plus modestes, représentant la tête et le torse de la chanteuse, qui a été agrandi sur trois des quatre côtés avec des bandes de papier pour inclure le public et le paysage[2]. La chanteuse a été identifiée comme étant la célèbre Thérésa — Emma Valadon, de son vrai nom. Déjà à la fin des années 1860, elle touchait, disait-on, des cachets annuels de 30 000 francs[3]. De deux ans la cadette de Degas, elle n'avait pas tout à fait quarante ans en 1876-1877. Dans une lettre de 1883 au peintre Henry Lerolle, l'artiste disait de sa voix qu'elle était « la plus grossièrement, la plus délicatement, la plus spirituellement tendre qu'il soit ». Et Jeanne Raunay, chanteuse elle-même, fera fort pertinemment observer, à propos du peintre : « ... je ne crois pas que la musique seule, la musique symphonique, l'aurait contenté ; il lui fallait des mots qu'il pût entendre, des jambes qu'il pût regarder, des inflexions humaines, une physionomie qui l'émût et l'intéressât, enfin des attitudes qui fussent pour lui le complément de la phrase mélodique[4]. »

L'impression qui se dégage de *La chanson du chien* tient en grande partie à la manière dont est rendue la physionomie de la chanteuse — son visage agréable violemment éclairé par la rampe, son ample corps fermement enserré dans une robe étriquée, le graphisme de sa mimique, qui reprend le geste de l'animal. Elle est représentée du point de vue le plus rapproché possible, dominant son public du haut de la scène, ridicule mais vraie, tout absorbée dans sa chanson. L'arrière-plan, faiblement éclairé par les quelques globes de réverbères du jardin, est observé avec autant de précision : un vieillard moustachu s'est endormi, une jeune femme essaye de voir derrière les têtes d'un groupe de spectateurs, un garçon prend une commande

et, dans le fond, un couple s'en va au milieu du spectacle.

Dans un carnet de croquis de Degas, ayant jadis appartenu à Ludovic Halévy, sur lequel celui-ci a inscrit la date de 1877, on trouve plusieurs esquisses représentant Thérésa, dont deux la montrant dans la pose de *La chanson du chien*[5] (voir fig. 101). Il y a de nombreuses raisons de penser que le carnet date effectivement de 1877, encore qu'au moins deux des croquis qui y figurent semblent avoir servi pour exécuter des pastels qui seront exposés en avril 1877, ce qui restreint les possibilités quant à leur période d'exécution[6]. Il existe également une autre étude (III : 305), à la mine de plomb, sur une feuille de même dimension que le carnet. Degas a repris la composition dans une lithographie d'un format vertical plus étroit (RS 25), et, en 1888, George William Thornley exécutera une reproduction lithographique très fidèle de la gouache.

1. Gustave Coquiot, *Les Cafés-concerts*, Librairie de l'Art, Paris, 1896, p. 1.
2. Voir Douglas Druick et Peter Zegers dans 1984-1985 Boston, p. XXXV-XXXVI et XXXVIII, fig. 19.
3. Au sujet d'Emma Valadon (1837-1913), voir Michael Shapiro, « Degas and the Siamese Twins of the Café-concert : The Ambassadeurs and the Alcazar d'Été », *Gazette des Beaux-Arts*, 6e sér., XCV : 1335, avril 1980, p. 158-160.
4. Jeanne Raunay, « Degas : souvenirs anecdotiques », *La Revue de France*, XI : 2, 15 mars 1931, p. 269. La lettre de Degas, publiée pour la première fois par Jeanne Raunay, est aussi reproduite dans Lettres Degas 1945, n° XLVIII, p. 74-75.
5. Pour les deux esquisses les plus rapprochées, voir Reff 1985, Carnet 28 (coll. part., n° 1, p. 11). Deux autres croquis figurent aux p. 37 et 63 du même carnet, et représentent certainement Thérésa. L'un de ces croquis a été repris sur une page d'un autre carnet et, selon Theodore Reff, il serait une étude pour *Femmes à la terrasse d'un café, le soir* (cat. n° 174) ; voir Reff 1985, Carnet 27 (BN, n° 3, p. 95) et Carnet 28 (coll. part., n° 1, p. 37 et 63). Deux des caricatures de têtes figurant dans l'angle supérieur droit de la p. 7 du carnet 28 ont peut-être servi comme modèle pour des visages de spectateurs représentés dans *La chanson du chien*.
6. Voir Reff 1985, Carnet 28 (coll. part.) ; les deux personnages figurant au bas de la p. 15 de ce carnet se rattachent aux personnages principaux de *Café-concert des Ambassadeurs* (L 405, Lyon, Musée des Beaux-Arts) et de *Café-concert* (fig. 128). Le premier de ces pastels, qui a été exposé à la troisième exposition impressionniste, est décrit en détail dans les comptes rendus.

Historique
Coll. Henri Rouart, Paris ; vente Henri Rouart, Paris, Galerie Manzi-Joyant, 16-18 décembre 1912, n° 71, acquis par Durand-Ruel pour Mme H.O. Havemeyer, New York, 50 100 F ; coll. Mme H.O. Havemeyer, New York, de 1912 à 1929 ; coll. Horace Havemeyer, son fils, New York, de 1929 à 1956 ; coll. Doris Dick Havemeyer, sa veuve, New York ; vente Havemeyer, New York, Sotheby Parke Bernet, 18 mai 1983, n° 12, repr. Coll. part.

Expositions
1915 New York, n° 35 (daté de 1881) ; 1917, Paris, Galerie Rosenberg, 25 juin-13 juillet, *Exposition d'art français du XIXe*, n° 25 ; 1936 Philadelphie, n° 36 ; 1941, New York, M. Knœdler and Co., 1er-20 décembre, *Loan Exhibition in Honor of Royal Cortissoz and His 50 Years of Criticism in the New York Herald Tribune*, n° 23 (prêté par Mme Horace Havemeyer).

Bibliographie sommaire
Hourticq 1912, p. 105, repr. ; Lafond 1918-1919, II, p. 37 ; Jamot 1924, p. 146, pl. 44 ; Vollard 1924, pl. 20 (« The Song ») ; Havemeyer 1931, p. 381 ; Lemoisne [1946-1949], II, n° 380 ; Havemeyer 1961, p. 245-256 ; Minervino 1974, n° 414 ; Reff 1976, p. 283, fig. 187 (détail) ; Michael Shapiro, « Degas and the Siamese Twins of the Café-Concert : The Ambassadeurs and the Alcazar d'Été, *Gazette des Beaux-Arts*, 6e sér., XCV : 1335, avril 1980, p. 157-158, 160, 164 n. 21.

176a

Mlle Bécat au Café des Ambassadeurs

1877-1878
Lithographie sur vélin
Planche : 20,4 × 19,4 cm
Feuille : 34,4 × 27,2 cm
Cachet de l'atelier en bas à gauche
Ottawa, Musée des beaux-arts du Canada (23352)

Exposé à Ottawa et à New York

Reed et Shapiro 31 / Adhémar 49

176b

Mlle Bécat au Café des Ambassadeurs

1877-1878
Lithographie sur vélin chamois
Planche : 20,4 × 19,4 cm
Feuille : 35 × 27,3 cm
Paris, Bibliothèque Nationale (A. 09141)

Exposé à Paris

Reed et Shapiro 31 / Adhémar 42

Émilie Bécat, qui a connu son heure de gloire comme chanteuse de café-concert à la fin des années 1870 avant de devenir brièvement, et sans succès, propriétaire du Gaîté-Rochechouart, a fait ses débuts au Café des Ambassadeurs en 1875. Si elle avait une voix « tonitruante », elle étonnait surtout son public par son extraordinaire répertoire de gestes et de bonds, que l'on appellera le « style épileptique ». Ses chansons étaient indubitablement grivoises — assez pour provoquer, en 1875,

l'intervention de censeurs et d'un mouvement de défense bien organisé, formé d'auteurs et de journalistes, dont Jules Claretie, un ami de Degas[1]. Degas qui, de toute évidence, goûtait énormément ses spectacles, fait plusieurs croquis d'elle dans ses carnets, et il l'a représentée dans quelques autres œuvres, dont deux lithographies[2].

Mlle Bécat au Café des Ambassadeurs fait partie d'un groupe de lithographies qui datent sans nul doute de la même époque ou presque, et qui représentent les premiers essais de l'artiste dans une nouvelle direction. Trois de ces lithographies contiennent plusieurs sujets sur une même feuille, dont, de nouveau, Mlle Bécat (RS 27, fig. 141 et RS 30). Elles ont été réalisées à partir de monotypes que l'on peut dater de 1876, ce qui permet d'attribuer une date aux premières tentatives de Degas dans un procédé technique qu'il connaissait mal. Trois autres lithographies sont consacrées à des personnages représentés seuls — des chanteuses de café-concert en spectacle. Celle-ci, peut-être la mieux connue du groupe et la plus réussie, n'a pas de précédent connu, encore qu'elle soit apparentée à des études identifiables.

L'habileté technique de Degas ainsi que la manière originale dont il a rendu les superbes effets de lumière dans un cadre nocturne, ont été commentées par Theodore Reff, de même que par Sue Welsh Reed et Barbara Stern Shapiro, qui ont également fait observer qu'un monotype perdu est peut-être à l'origine de l'œuvre[3]. La lithographie, comme l'ont démontré Reed et Shapiro, est néanmoins le résultat d'un dessin poussé au crayon lithographique qui, dans certaines parties, notamment le chandelier et le feu d'artifice, a été gratté avec un outil pour relever le brillant des effets. La composition révèle plusieurs des motifs favoris de Degas — les éléments architecturaux verticaux, qu'on retrouve également dans *Femmes à la terrasse d'un café, le soir* (cat. nᵒ 174), réalisé à la même époque, ainsi que les contrebasses et les chapeaux tronqués au premier plan. Une épreuve agrandie de la lithographie a été retravaillée au pastel en 1885 (cat. nᵒ 264).

1. Au sujet d'Émilie Bécat, voir Anne Joly, « Sur deux modèles de Degas », *Gazette des Beaux-Arts*, 6e sér., LXIX : 1180-1181, mai-juin 1967, p. 373-374, ainsi que Michael Shapiro, « Degas and the Siamese Twins of the Café-concert : The Ambassadeurs and the Alcazar d'Été », *Gazette des Beaux-Arts*, 6e sér., XCV : 1335, avril 1980, p. 156-157 et 163-164 n. 17.
2. Pour des études directement reliées à la lithographie, voir Reff 1985, Carnet 27 (BN, nᵒ 3, p. 89 et 92), qui montrent respectivement les globes des réverbères et Émilie Bécat. D'autres esquisses représentant Mlle Bécat, dont l'une qui la montre dans une pose similaire, figurent dans un carnet que Theodore Reff date de 1877-1880 ; voir Reff 1985, Carnet 29 (coll. part., nᵒ 2, p. 13 et 15).
3. Reff 1976, p. 282-288 ; Reed et Shapiro 1984-1985, nᵒ 31.

176b

Historique du nᵒ 176a
Atelier Degas ; Vente Estampes, 1918, partie des lots 115-128, acquis par Henri A. Rouart, Paris ; coll. A. Henri Rouart, jusqu'en 1944 ; coll. Denis Rouart, son fils, Paris, jusqu'en 1968 ; William H. Schab Gallery Inc., New York ; coll. Donald H. Karshan, New York ; acquis par l'entremise de Margo Schab en 1979.

Expositions du nᵒ 176a
1970, New York, City Center, 8 mars-avril/Indianapolis, Indianapolis Museum of Art, novembre-décembre, *The Donald Karshan Collection of Graphic Art* ; 1979-1980 Ottawa ; 1981, Ottawa, Musée des beaux-arts du Canada, 1ᵉʳ mai-14 juin/Montréal, Musée des beaux-arts de Montréal, 9 juillet-16 août/Windsor (Ontario), Windsor Art Gallery, 13 septembre-14 octobre, *La Pierre parle : La lithographie en France, 1848-1900*, nᵒ 92.

Bibliographie sommaire du nᵒ 176a
Beraldi 1886, p. 153 (« Chanteuse ») ; Alexandre 1918, repr. p. 18 ; Lafond 1918-1919, II, p. 38, 73 ; Delteil 1919, nᵒ 49 (daté de 1875 env.) ; Rouart 1945, p. 66, 77 n. 10 ; 1967, Saint Louis, Washington University, Steinberg Hall, 7-28 janvier/Lawrence (Kansas), The University of Kansas, The Museum of Art, 8 février-4 mars, *Lithographs by Degas* (cat. de William M. Ittmann, Jr.), nᵒ 3, repr. ; Anne Joly, « Sur deux modèles de Degas », *Gazette des Beaux-Arts*, 6e sér., LXIX : 1180-1181, mai-juin 1967, p. 373 (daté de 1877) ; Joseph T. Butler, « The Donald Karshan Collection of Graphic Art », *Connoisseur*, CLXXIII : 697, mars 1970, repr. p. 227 ; Adhémar 1973, nᵒ 42 (daté de 1877 env.) ; Passeron 1974, p. 64-68, 214 ; Reff 1976, p. 287-288 ; Reed et Shapiro 1984-1985, nᵒ 31 (daté de 1877-1878) ; Reff 1985, p. 128, 129, 132.

Historique du nᵒ 176b
Coll. Alexis Rouart, Paris, jusqu'en 1911 (son cachet, Lugt suppl. 2187a) ; coll. Henri A. Rouart, son fils, Paris ; acheté à lui par la Bibliothèque Nationale le 9 mai 1932.

Expositions du nᵒ 176b
1924 Paris, nᵒ 211 ; 1974 Paris, nᵒ 191, repr. ; 1984-1985 Boston, nᵒ 31a, fig. 31.

Bibliographie sommaire du nᵒ 176b
Beraldi 1886, p. 153 (« Chanteuse ») ; Alexandre 1918, repr. p. 18 ; Lafond 1918-1919, II, p. 38, 73 ; Delteil 1919, nᵒ 49 (daté de 1875 env.) ; Rouart 1945, p. 66, 77 n. 10 ; 1967, Saint Louis, Washington

University, Steinberg Hall, 7-28 janvier/Lawrence (Kansas), The University of Kansas, The Museum of Art, 8 février-4 mars, *Lithographs by Degas* (cat. de William M. Ittmann, Jr.), n° 3 ; Paris, Bibliothèque Nationale, Département des Estampes, *Inventaire du fonds français après 1800*, VI (cat. de Jean Adhémar et Jacques Lethève), Bibliothèque Nationale, Paris, 1953, p. 111, n° 37 ; Anne Joly, « Sur deux modèles de Degas », *Gazette des Beaux-Arts*, 6ᵉ sér., LXIX :1180-1181, mai-juin 1967, p. 373 (daté de 1877) ; Adhémar 1973, n° 42 (daté de 1877 env.) ; Passeron 1974, p. 64-68, 214 ; Reff 1976, p. 287-288 ; Reed et Shapiro 1984-1985, n° 31a (daté de 1877-1878), repr. ; Reff 1985, p. 128, 129, 132.

177

Deux études de chanteuses de café-concert

1878-1880
Pastel et fusain sur papier gris
45,5 × 58,2 cm
Signé au fusain en bas à gauche *Degas*
New York, Collection particulière

Exposé à New York

Lemoisne 504

Cette feuille d'études est la plus belle d'une série reliée à une œuvre sur le thème du café-concert. Il semble que deux femmes, plutôt qu'une, aient posé pour tous les dessins, dans deux costumes différents — une camisole et une robe avec des garnitures noires.

Dans toutes les études, elles sont représentées au moment où elles interprètent une chanson. Dans un dessin ayant déjà appartenu à Piero Romanelli — une connaissance de Degas —, et qui fait maintenant partie d'une collection particulière à Chicago, le modèle en camisole paraît deux fois, le bras droit levé. Dans un autre dessin (III :335.1), le même modèle se tient le bras gauche avec le bras droit. Dans une troisième étude au pastel (L 507), le modèle habillé d'une robe a les bras baissés. Une dernière étude au pastel (L 506), montrant les deux modèles vêtus de la même robe, a servi pour un pastel (L 505) qui se trouve à Washington, à la Corcoran Gallery of Art. Ce dernier représente en effet un duo — probablement deux sœurs — dans un décor qui contient trop d'accessoires, dont une cheminée, pour passer aisément pour un décor de scène de café-concert.

S'il est tentant de voir dans cette étude un seul modèle étudié de deux angles différents, les différences entre les costumes et les traits sont suffisamment marquées pour infirmer une telle hypothèse. Les personnages ont la même pose — épaules voûtées, paumes tournées vers le haut dans un geste de désespoir — et semblent poser la même question plaintive. Le personnage de gauche, vigoureux mais plus pathétique et plus émouvant que celui de droite, a des traits plus prononcés, qui sont manifestement ceux d'un des deux modèles figurant dans les autres dessins. Celui de droite, rehaussé partiellement de couleur, a des traits plus anonymes. Pourtant, son visage présente de savants effets de lumière — dont

un reflet sur la joue — qui font contraste avec les mains merveilleusement expressive émergeant d'une masse noire d'effacements et de corrections.

Historique
Boussod, Valadon et Cie, Paris ; coll. Albert S. Henraux, Chantilly, avant 1922. Paul Rosenberg, New York, en 1956 ; coll. Mme John Wintersteen, Philadelphie [acquis en 1956 ?] ; vente, New York, Sotheby Parke Bernet, 21 mai 1981, n° 525, repr. (coul.), acquis par le propriétaire actuel.

Expositions
1924 Paris, n° 166 (prêté par Albert S. Henraux) ; 1932, Paris, Galerie Paul Rosenberg, 23 novembre-23 décembre, *Pastels et dessins de Degas*, n° 31 ; 1936, Paris, Bernheim-Jeune, pour la Société des Amis du Louvre, 25 mai-13 juillet, *Cent ans de théâtre, music-hall et cirque*, n° 26 (prêté par Albert S. Henraux) ; 1937 Paris, Orangerie, n° 116 (prêté par Albert S. Henraux) ; 1958 Los Angeles, n° 31 (prêté par Mme John Wintersteen) ; 1966, San Francisco, California Palace of the Legion of Honor, 10 juin-24 juillet/Santa Barbara, Santa Barbara Museum of Art, 2 août-4 septembre, *The Collection of Mrs. John Wintersteen*, n° 5, repr. ; 1967 Saint Louis, n° 82, repr.

Bibliographie sommaire
André Fontainas et Louis Vauxcelles, *Histoire générale de l'art français de la Révolution à nos jours*, I, Librairie de France, Paris, repr. p. 197 ; Rivière 1922-1923, II, n° 90 (réimp. 1973, pl. F [coul.]) ; Lemoisne [1946-1949], II, n° 504 ; Cooper 1952, n° 13, repr. (coul.) ; Rosenberg 1959, p. 116-117, pl. 224 ; Minervino 1974, n° 574 ; 1984-1985 Washington, fig. 3.7.

178

Aux Ambassadeurs

1879-1880
Eau-forte, vernis mou, pointe sèche et aquatinte, 3ᵉ état
Planche : 26,6 × 29,6 cm
Paris, Bibliothèque Nationale (A.09232)

Exposé à Paris

Reed et Shapiro 49.III / Adhémar 30.II

179

Aux Ambassadeurs

1879-1880
Eau-forte, vernis mou, pointe sèche et aquatinte sur vélin, 5ᵉ état
Planche : 26,6 × 29,6 cm
Feuille : 31,3 × 44,9 cm
Ottawa, Musée des beaux-arts du Canada (23969)

Exposé à Ottawa et à New York

Reed et Shapiro 49.V / Adhémar 30.III

177

L'une des compositions les plus excentriques de Degas, cette œuvre est aussi sa plus grande eau-forte. Comme l'a montré Eugenia Parry Janis, la première idée pour la composition apparaît dans un monotype de petites dimensions, aujourd'hui au musée de Saarbrucken (J 31). La chanteuse vue de l'arrière de la scène du Café des Ambassadeurs, à travers une ouverture de l'enceinte en bois du jardin. En bas et à l'extrême droite, des éléments de la palissade encadrent l'image. Plus près du centre, le deuxième élément vertical, de couleur sombre, est un arbre qui, dans sa partie supérieure, se profile devant un auvent à rayures. Sur la scène, sous l'éclairage tamisé du gaz, la chanteuse vient saluer son public, tandis que, au premier plan, à gauche, est assise une des « poseuses » qui, pendant les tours de chant, agrémentaient habituellement la scène[1].

L'eau-forte est connue par cinq états dont le troisième et le cinquième sont les plus réussis. Dans le troisième état, l'architecture domine et accentue le rythme, l'atmosphère est plus mystérieuse, et l'action qui se déroule sur la scène ressort à peine de l'obscurité. L'effet est particulièrement remarquable dans l'épreuve maintenant à la Bibliothèque Nationale, qui provient d'une planche que l'artiste n'a essuyée qu'en partie, dans la zone des becs de gaz. Cette différence d'encrage, sensible d'une impression à l'autre, est caractéristique de l'estampe impressionniste, où, comme le remarque Michel Melot, l'on se souciait plus de la différenciation de l'épreuve que de l'égalité du tirage[2]. Dans le cinquième état, plusieurs éléments ont été modifiés, et la scène ressort plus clairement. Le contraste entre l'arrière-plan et l'auvent éclairé est plus marqué, les figures de la chanteuse et de la poseuse sont mieux définies et l'arbre à droite a été élargi.

Datée par Loys Delteil de 1875 environ — ce qui est beaucoup trop tôt —, l'eau-forte est située par Jean Adhémar et Melot vers 1877, époque où Degas montre un intérêt plus vif que jamais pour les scènes de café-concert. Toutefois, Sue Welsh Reed et Barbara Stern Shapiro l'ont récemment datée de 1879-1880[3] — soit au moment où Degas a travaillé à la production d'eaux-fortes pour *Le Jour et la Nuit*. Comme dans le cas de la plupart des autres eaux-fortes, une impression seulement de chaque état — ou un petit nombre d'impressions — est connue. Degas a, en 1885, retravaillé au pastel (cat. n° 265) une épreuve du troisième état, maintenant au Musée d'Orsay.

178

179

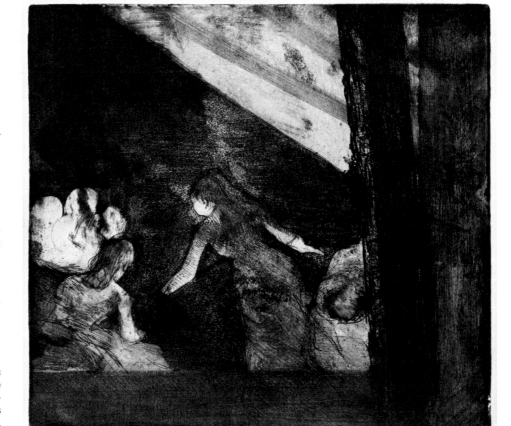

1. Gustave Coquiot (dans *Des Gloires déboulonnées*, André Delpeuch, Paris, 1924, p. 69) écrira, au sujet de la scène : « Pour la réalité complète de ce lupanar ouvert, on regrettait seulement la disparition déjà accomplie des poseuses qui, rangées en éventail, se tenaient assises sur la scène, pendant le défilé des « tours de chants » ».

2. Voir Michel Melot dans 1974 Paris, n° 187.
3. Reed et Shapiro 1984-1985, n° 49.

Historique du n° 178
Coll. Eugène Bejot (1867-1931), Paris ; don E. Bejot,
en 1931.

Expositions du n° 178
1974 Paris, n° 187 (2e état, daté de 1877 env.) ; 1987,
Paris, Bibliothèque Nationale, ouverture 10 septem-
bre, *Hommage à Jean Adhémar,* sans cat.

Bibliographie sommaire du n° 178
Delteil 1919, n° 27 (daté de 1875 env.) ; Rouart 1945,
p. 64, 66, 74 n. 107 ; Paris, Bibliothèque Nationale,
Département des Estampes, *Inventaire du fonds
français après 1800,* VI (cat. de Jean Adhémar et
Jacques Lethève), Bibliothèque Nationale, Paris,
1953, n° 25 (2e état) ; Adhémar 1973, n° 30
(daté de 1877 env.) ; Reed et Shapiro 1984-1985,
n° 49.III, repr. (IIIe état, Sterling and Francine Clark
Art Institute, Williamstown [Massachusetts]).

Historique du n° 179
Coll. Alexis H. Rouart, Paris. Donald H. Karshan,
New York, avant 1970 ; Margo Schab, New York ;
acquis par le musée en 1981.

Expositions du n° 179
1970, New York, City Center, 8 mars-avril/Indiana-
polis Museum of Art, novembre-décembre, *The
Donald Karshan Collection of Graphic Art ;* 1984-
1985 Boston, n° 49.V, repr.

Bibliographie sommaire du n° 179
Delteil 1919, n° 27 (daté de 1875 env.) ; Rouart 1945,
p. 64, 66, 74 n. 107 ; Joseph T. Butler, « The Donald
Karshan Collection of Graphic Art », *Connoisseur,*
CLXXIII :697, mars 1970, repr. p. 227 ; William
M. Ittmann, Jr., « The Donald Karshan Print Collec-
tion », *Art Journal,* XXIX :4, été 1970, p. 442-443,
fig. 4 ; Adhémar 1973, n° 30 (daté de 1877 env.) ;
Reed et Shapiro 1984-1985, n° 49.V, repr. ;

Scènes de maisons closes
n⁰ˢ 180-188

*Nul aspect de l'œuvre de Degas n'aura autant
déconcerté ses admirateurs que la cinquan-
taine de monotypes figurant des scènes de
maisons closes. Arsène Alexandre écrira en
1918 quelques paragraphes sur ces « nus
réalistes de certaines séries dont il faut bien
parler, encore que ce soit délicate matière »
puis, au cours des décennies suivantes,
Camille Mauclair et, surtout, Denis Rouart
feront naître l'idée d'un Degas hanté par la
sexualité[1]. L'extrême réserve de l'artiste
semble avoir intrigué certains de ses contem-
porains, et Roy McMullen en est récemment
arrivé à la conclusion conjecturale que Degas
était probablement impuissant[2].*

*Tout indique que l'artiste n'a pas eu de
maîtresse après les années 1870 et, malgré
son langage d'une verdeur hors du commun, il
étonnait ses modèles par ses manières exem-
plaires. Pourtant, en parlant à un de ses*

*modèles des éventuelles causes de son mal de
vessie, il avouera « c'est vrai, j'ai eu la
maladie comme tous les jeunes gens, mais je
n'ai jamais beaucoup fait la noce[3] ». Quoi qu'il
en soit, le vérisme caricatural des monotypes,
dans lesquels Rouart devinait une « attirance
mêlée de crainte vis-à-vis du sexe adverse[4] »,
a été interprété fort différemment par Euge-
nia Parry Janis et par Françoise Cachin, dont
les importants travaux ont jeté une lumière
nouvelle sur l'ensemble de cette produc-
tion[5].*

*Toutefois, certaines incertitudes persistent
au sujet de la série. Généralement datés des
environs de 1879-1880, les monotypes sem-
blent appartenir à une date antérieure, vers
1876-1877, et il est possible que Degas en ait
exposé quelques-uns en avril 1877. Dans son
compte rendu de la troisième exposition
impressionniste, Jules Claretie compare cer-
tains des monotypes aux eaux-fortes de
Goya ; il note : « Quand je dis Goya, j'ai mes
raisons. Les horreurs de la guerre du maître
espagnol ne sont pas plus étranges que les
amours que M. Degas a entrepris de peindre
et de graver. Ses eaux-fortes seraient une
traduction éloquente des pages de* La Fille
Élisa[6]. » *Or, exception faite des scènes de
maisons closes, rien dans l'œuvre de Degas ne
permet un rapprochement avec* La Fille Élisa
*d'Edmond de Goncourt, parue le 20 mars
1877, deux semaines avant le vernissage de
l'exposition, et que Degas, par ailleurs, illus-
trera de quelques croquis la même année[7].*

*La genèse de la série reste tout aussi
incertaine. On a émis l'hypothèse que Degas
se serait inspiré de* Marthe, *histoire d'une fille
de Joris-Karl Huysmans, paru à Bruxelles en
septembre 1876, mais le naturalisme tragi-
que de ce roman s'accorde mal avec la verve et
l'humour très particulier des monotypes[8].
Selon toute probabilité, la série ne se rattache
pas à une œuvre littéraire, et son origine
s'inscrit plutôt dans la ligne des maîtres de la
première moitié du siècle, de Guys et de
Gavarni, revus par la découverte de l'es-
tampe japonaise. Néanmoins, il est évident
qu'un lien formel, dénaturé aux limites du
méconnaissable, existe entre les monotypes
et les études antérieures entreprises par
Degas pour* Scène de guerre au moyen âge
*(voir cat. n° 45), où l'on retrouve le même
entassement de femmes, les mêmes poses
agitées, ainsi que le même naturalisme qui va
au-delà des normes du nu académique. Il
n'est donc pas surprenant de déceler dans la
prostituée allongée sur le dos de* Far niente
*(J 102) son vrai prototype, une étude (cat.
n° 47) pour* Scène de guerre.

1. Alexandre 1918, p. 16.
2. McMullen 1984, p. 268-269.
3. Michel 1919, p. 470.
4. Rouart 1945, p. 9.
5. Voir Janis dans 1968 Cambridge, p. XIX-XXI et
Cachin 1973, p. XXVII-XXIX, ainsi que Nora

1973, *passim,* et Hollis Clayson, « Prostitution
and the Art of Later Nineteenth-Century France :
On some Differences between the Work of Degas
and Duez », *Arts Magazine,* LX :4, décembre
1985, p. 40-45. Pour une mise au point de la
prétendue misogynie de Degas, voir Broude 1977,
passim.
6. Claretie 1977, p. 1.
7. Pour les croquis reliés à *La Fille Élisa,* voir Reff
1985, Carnet 28 (coll. part., n° 1, p. 26-27, 29, 31,
33, 35, 45).
8. Voir Reff 1976, p. 181-182.

180

La fête de la patronne

1876-1877
Pastel sur monotype
Planche : 26,6 × 29,6 cm
Paris, Musée Picasso

Exposé à Paris

Lemoisne 549

La plus importante des scènes de maisons
closes de Degas, ce monotype a été tiré d'une
planche presque deux fois plus grande que le
plus grand des deux formats habituellement
utilisés pour les œuvres de cette série. Il a été
précédé par une version de plus petites dimen-
sions, où la scène est inversée (J 90, C 100). Un
autre monotype sur le même sujet (J 88, C 99),
probablement réalisé après la grande version,
présente avec certaines variantes un détail du
centre de la composition ; il s'agit d'une œuvre
indépendante plutôt que d'un essai prépara-
toire pour la grande planche.

Renoir, qui possédait une autre scène de
maison close de Degas, a fait remarquer, lors
d'une conversation avec Ambroise Vollard,
que « lorsqu'on touche à de pareils sujets, c'est
souvent pornographique. Il fallait être Degas
pour donner à *La fête de la patronne* un air de
réjouissance en même temps que la grandeur
d'un bas-relief égyptien[1] ». Picasso, qui possé-
dera plus tard le monotype ainsi que dix autres
scènes de maison close actuellement au Musée
Picasso, se montrera tout aussi impressionné.
Au moment de montrer cette œuvre, ainsi que
certaines de ses propres eaux-fortes, au pho-
tographe Brassaï, il lui dira : « C'est la fête de
Madame. Un chef-d'œuvre. Tu ne trouves
pas ? Eh bien ! Tu vois, je m'en suis inspiré
pour une série d'eaux-fortes auxquelles je
travaille en ce moment[2]. » Créées entre mars
et mai 1971, ces eaux-fortes de Picasso repré-
sentent souvent Degas observant la scène ou
en train de dessiner, ou encore présent de
manière symbolique dans un portrait accro-
ché au mur du salon[3].

Par son sujet, *La fête de la patronne* évoque,
plus que toute autre œuvre de Degas, une sorte
d'apothéose, et il faut sans doute attribuer à
son sens de l'humour particulier le fait qu'il ait
précisément situé cette joyeuse réunion —

aussi tragi-comique soit-elle — dans une maison close.

1. Vollard 1959, p. 290.
2. Cabanne 1973, p. 147.
3. Pour les eaux-fortes de Picasso, voir Georges Bloch, *Pablo Picasso. Catalogue de l'œuvre gravé et lithographié 1970-1972*, IV, Berne, 1979, nos 1920-1991.

Historique

Atelier Degas ; Vente Estampes, 1918, n° 212, acquis par Gustave Pellet, Paris ; par héritage à la coll. Maurice Exsteens, Paris, à partir de 1919. Coll. Pablo Picasso, de 1958 à 1973 ; donation Picasso en 1978.

Expositions

1924 Paris, n° 231 ; 1934, Paris, André J. Seligmann, 17 novembre-9 décembre, *Réhabilitation du sujet,* n° 82 ; 1937 Paris, Orangerie, n° 199 ; 1948 Copenhague, n° 95 ; 1952 Amsterdam, n° 20 ; 1978 Paris, n° 42.

Bibliographie sommaire

Alexandre 1918, p. 16 ; Lafond 1918-1919, II, p. 72 ; Rouart 1945, p. 56, 74 n. 84, repr. p. 60 ; Lemoisne [1946-1949], II, n° 549 (daté de 1879 env.) ; Rouart 1948, pl. 4 (coul.) ; Cabanne 1957, p. 83 n. 60, 98, 113 (daté de 1879) ; Valéry 1965, fig. 154 ; Janis 1968, n° 89 (daté de 1878-1879 env.) ; Cachin 1973, au n° 99 ; Koshkin-Youritzin 1976, p. 36 ; Keyser 1981, p. 73 ; Sutton 1986, p. 253, repr. ; 1986, Hambourg, Kunsthalle, *Eva und die Zukunft* (cat. exp., sous la direction de Werner Hofmann), fig. 197A p. 280.

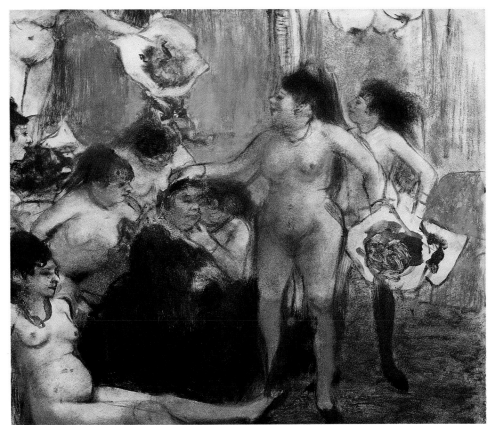

180

181

Au salon

1876-1877
Monotype à l'encre noire sur papier vergé blanc épais
Première de deux impressions
Planche : 15,9 × 21,6 cm
Cachet de l'atelier au verso, en bas à gauche
Paris, Musée Picasso

Exposé à Ottawa

Janis 82 / Cachin 87

L'image présente deux côtés d'un salon tapissé de miroirs, et un premier plan fouillé, qui laisse deviner un troisième côté. À l'extrême gauche, la patronne accueille un client qui entre par la droite. Entre les deux, étagés sur deux plans horizontaux, s'étalent des groupes de prostituées vêtues ou dévêtues, représentées dans des positions variées : les unes couchées, les autres assises, et d'autres encore saisies en mouvement.

Par sa composition, il s'agit là du plus ambitieux des monotypes de la série, dont peu, s'il en est, rendent avec une plus féroce intensité l'atmosphère de dépravation de la

181

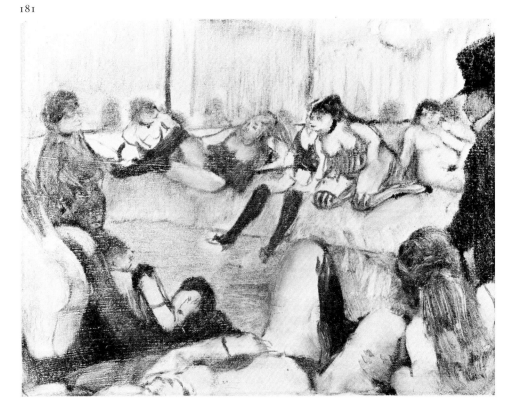

maison close. Le personnage principal du premier plan, remarquablement coupé par le cadre, semble inspiré par une figure semblable dans un monotype sur fond sombre, *Femme nue étendue sur un canapé* (cat. n° 244).

Une deuxième épreuve du monotype, auparavant inconnue, est passée en vente à Berne en 1973[1].

1. Klipstein und Kornfeld, Berne, Vente 147, *Moderne Kunst,* 20-21 juin 1973, n° 147, repr.

Historique
Atelier Degas ; Vente Estampes, 1918, n° 222 (« Salon de maison close »), acquis par Ambroise Vollard, Paris. Coll. Maurice Exsteens, Paris ; Paul Brame, Paris ; Reid and Lefevre Gallery, Londres, en 1958 ; coll. Pablo Picasso, de 1958 à 1973 ; donation Picasso en 1978.

Expositions
1937 Paris, Orangerie, n° 192 ; 1951-1952 Berne, n° 178 ; 1952 Amsterdam, n° 102 ; 1958 Londres, n° 11, repr.

Bibliographie sommaire
Rouart 1948, pl. 34 ; Janis 1968, n° 82 (daté de 1879 env.) ; Cachin 1973, n° 87 (daté de 1876-1885) ; Reff 1976, p. 181-182, fig. 126 p. 181.

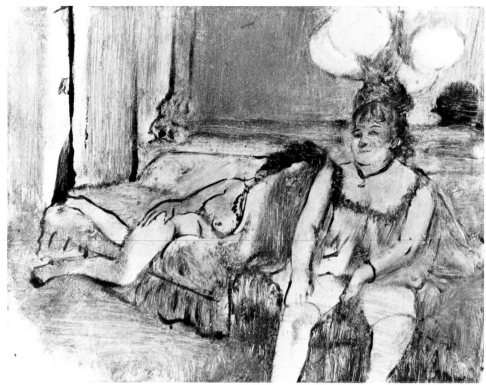

182

182

Repos

1876-1877
Monotype à l'encre noire sur papier de Chine
Planche : 15,9 × 21 cm
Cachet de l'atelier au verso, en bas à gauche
Paris, Musée Picasso

Exposé à Ottawa

Janis 83 / Cachin 113

Qu'elles soient fictives ou réelles, les scènes de maisons closes de Degas abondent en fines observations sur le comportement humain. Ici, une des prostituées vient d'apercevoir un interlocuteur invisible — le spectateur — et, tout en ajustant machinalement l'un de ses bas, elle tente de retenir son attention. Si elle n'est plus dans sa prime jeunesse, elle n'en cherche pas moins à exhiber, avec une certaine verve, tout ce qu'il reste de ses charmes. Par contre, l'autre prostituée, affalée sur le sofa, a remarqué qu'un client s'approche. Cette arrivée imminente, dont ne témoignent qu'une main, une jambe et un profil, visibles derrière une porte, est néanmoins présentée si délibérément comme un événement fortuit que la scène, qui aurait pu autrement être plus directe, et certainement moins littéraire, s'en trouve métamorphosée.

Historique
Atelier Degas ; Vente Estampes, 1918, n° 221, un des seize monotypes dans un lot, acquis par Gustave Pellet, Paris ; par héritage à la coll. Maurice Exsteens, Paris, à partir de 1919 ; Paul Brame, Paris ; Reid and Lefevre Gallery, Londres, en 1958 ; acquis par Pablo Picasso ; donation Picasso en 1978.

Expositions
1937 Paris, Orangerie, n° 196 ; 1948 Copenhague, n° 86 ; 1952 Amsterdam, n° 101 ; 1958 Londres, n° 23, repr. ; 1978 Paris, n° 45, repr.

Bibliographie sommaire
Rouart 1948, pl. 33 ; Janis 1968, n° 83 (daté de 1879 env.) ; Cachin 1973, n° 113, repr. (daté de 1876-1885).

183

Scène de maison close

1876-1877
Monotype à l'encre noire sur papier vergé crème, rehaussé à l'aquarelle ocre pâle
Planche : 16,1 × 21,5 cm
Feuille : 21 × 26,1 cm
Signé au crayon dans la marge en bas à droite
Degas
Cachet de la bibliothèque Doucet, en rouge, dans la marge en bas à gauche
Paris, Bibliothèque d'Art et d'Archéologie, Universités de Paris (Fondation Jacques Doucet) (B.A.A. Degas 9)

Exposé à Paris

Janis 68 / Cachin 83

Complément intéressant à *Repos* (cat. n° 182), ce monotype se différencie par l'audace des contrastes et la liberté de la ligne. Le premier plan domine avec la figure de femme vue de dos, dans une pose compliquée : sa jambe gauche, très nettement définie, se détache presque complètement de son corps. Sa tête, avec sa magnifique chevelure noire indiquée en quelques coups de pinceau, est dessinée de profil perdu, répétant de façon grotesque la jolie tête du *Profil perdu à la boucle d'oreille* (cat. n° 151). Mais plus étonnante encore, est la femme couchée à l'arrière-plan, dont on ne voit que les bas noirs et la tête, l'une des figures que Degas a simplifiées avec le plus de subtilité.

Historique
Coll. Jacques Doucet, Paris ; Fondation Doucet en 1918.

Expositions
1924 Paris, n° 242 (« Au Théâtre »).

Bibliographie sommaire
Vollard 1914, pl. XVI ; Maupassant 1934, repr. en regard p. 34 ; Janis 1968, n° 68 (daté de 1879 env.) ; Nora 1973, p. 30, fig. 2 (coul.) p. 31 ; Cachin 1973, n° 83, repr. (« Scène de maison close », 1876-1885).

Attente, seconde version

1876-1877
Monotype en noir sur papier de Chine
Planche : 21,6 × 16,4 cm
Cachet de l'atelier au verso, en bas à gauche
Paris, Musée Picasso

Exposé à New York

Janis 65

Dans la première impression de ce monotype, improvisée avec l'aisance d'un calligraphe japonais, Degas ne dessina que la silhouette des femmes. Pour la seconde, il retravailla la planche, ombrant les corps, précisant les chevelures et dessinant les bas des deux femmes de gauche ; il encra largement le premier plan et certaines parties de l'arrière-plan. Le résultat est une œuvre aux tons plus riches et aux effets plus calculés. La plupart des figures demeurent néanmoins tout aussi vivantes que dans la première épreuve, en particulier la femme représentée à l'extrême gauche, qui se couvre partiellement la poitrine et dont les jambes sont écartées, ainsi que sa voisine, qui, par son geste, invite le spectateur à participer à la scène.

Historique
Atelier Degas ; Vente Estampes, 1918, n° 221, un des seize monotypes dans un lot, acquis par Ambroise Vollard, Paris ; Gustave Pellet, Paris ; par héritage à la coll. Maurice Exsteens, Paris, à partir de 1919 ; Paul Brame, Paris ; Reid and Lefevre Gallery, Londres, en 1958 ; acquis par Pablo Picasso ; donation Picasso en 1978.

Expositions
1948 Copenhague, n° 84 ; 1958 Londres, n° 8, repr. ; 1978 Paris, n° 44, repr.

Bibliographie sommaire
Rouart 1948, pl. 40 ; Janis 1968, n° 65 (daté de 1879 env.) ; Cachin 1973, n° 85 (daté de 1876-1885), repr. ; Cabanne 1973, repr. p. 148.

Le client sérieux

1876-1877
Monotype à l'encre noire sur papier vélin ou papier de Chine
Planche : 21 × 15,9 cm
Cachet de l'atelier au verso, en bas à gauche
Ottawa, Musée des beaux-arts du Canada (18814)

Janis 86 / Cachin 96

L'effet comique de l'image tient en partie à ce qu'elle bat allègrement en brèche les idées

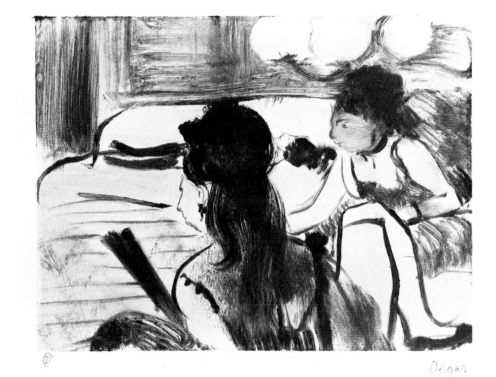

183

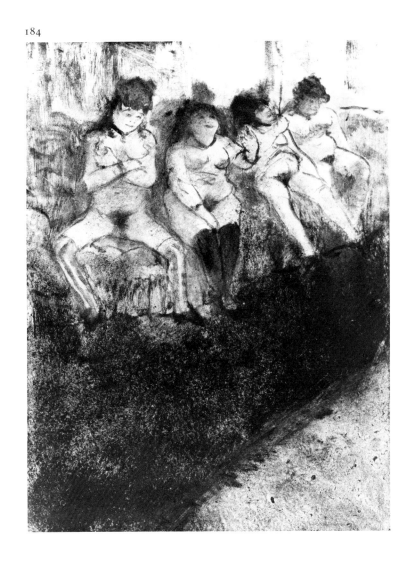

184

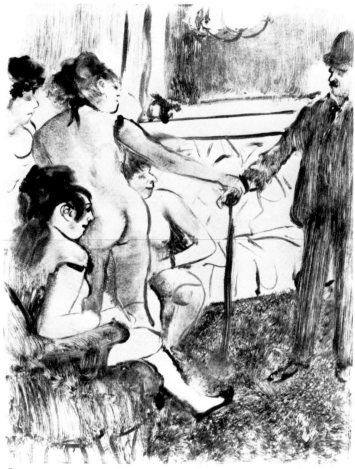

185

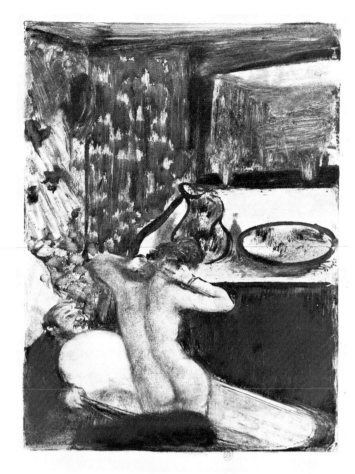

186

reçues sur l'assurance masculine : à l'amusement de quatre prostituées, un client se montre confus, pris de doutes ou, peut-être, en proie à la panique. L'aspect narratif est aussi évident que dans *La fête de la patronne* (cat. n° 180) mais l'apparente liberté de la composition s'appuie sur une symétrie omniprésente et très efficace. Le client et la prostituée, séparés par une canne, utilisée de façon plutôt insolite comme centre de gravité, se reflètent l'un dans l'autre comme dans un miroir ; et les deux figures assises à gauche et à droite de la prostituée encadrent celle-ci dans une unité presque parfaite. La verve satirique de Degas n'est nulle part plus manifeste que dans le traitement du client, caractérisé en quelques lignes jetées sur la planche.

Historique

Atelier Degas ; Vente Estampes, 1918, n° 221, un des seize monotypes dans un lot, acquis par Gustave Pellet, Paris ; par héritage à la coll. Maurice Exsteens, Paris à partir de 1919 ; Paul Brame, Paris ; Reid and Lefevre Gallery, Londres, en 1958; coll. W. Peploe, Londres; vente, Londres, Sotheby Parke Bernet, 27 avril 1977, n° 279, acquis par le musée.

Expositions

1937 Paris, Orangerie, n° 198 ; 1948 Copenhague, n° 87 ; 1951-1952 Berne, n° 176 ; 1952 Amsterdam, n° 99 ; 1958 Londres, n° 30, repr. ; 1979-1980 Ottawa ; 1980, Ottawa, Galerie nationale du Canada, 25 janvier-23 mars /Montréal, Musée des beaux-arts de Montréal, 1er avril-18 mai /St Catherine's (Ontario), Rodman Hall Art Centre, 30 mai-30 juin, « L'épreuve du génie : Cinq siècles d'estampes tirées de la collection de la Galerie nationale du Canada », sans cat. (exposition organisée par Douglas Druick).

Bibliographie sommaire

Maupassant 1934, repr. en regard p. 48 ; Rouart 1945, p. 56, 74 n. 84 ; Rouart 1948, pl. 32 ; Janis 1968, n° 86 (daté de 1879 env.) ; Cachin 1973, n° 96 (daté de 1876-1885), Koshkin-Youritzin 1976, p. 36.

186

Admiration

1876-1877
Monotype à l'encre noire rehaussé au pastel rouge et noir sur papier vergé blanc épais
Première de deux impressions
Planche : 21,5 × 16,2 cm
Feuille : 31,5 × 22,5 cm
Signé au crayon dans la marge en bas à gauche
Degas
Paris, Bibliothèque d'Art et d'Archéologie, Universités de Paris (Fondation Jacques Doucet) (B.A.A. Degas 3)

Exposé à Paris

Janis 184 / Cachin 129

Pierre Borel rapporte, dans son édition de *Mon oncle Degas* de Jeanne Fevre, que Degas aurait dit : «Voyez ce que peut sur nous la différence des temps ; il y a deux siècles, j'aurais peint des Suzanne au bain, et je ne peins que des femmes au tub[1]. » Certes, l'*Admiration* emprunte le thème du voyeur à une longue tradition dans l'art occidental. Cette version moderne du bain de la chaste Suzanne n'a néanmoins pas d'intention moralisante. Elle offre plutôt un commentaire ironique sur le commerce de l'amour, en opposant la figure d'une femme ravissante, absorbée à jouer aux charades, à celle d'un admirateur servile, à ses pieds, subjugué par ses charmes.

Une seconde impression de ce monotype, que ne mentionnent ni Eugenia Parry Janis ni Françoise Cachin, fait mieux voir un problème qui se posait parfois à Degas lorsqu'il travaillait sans dessin préparatoire ; celui de définir les proportions relatives de ses baigneuses et des baignoires dans lesquelles elles évoluent[2]. Dans la première épreuve, le point de contact de la figure avec le bord de la baignoire est recouvert de couleur pour faire disparaître cette disproportion. La pose de la femme, les bras derrière la nuque, se retrouve dans de nombreuses études de l'artiste, où elle est observée sous tous les angles. Le modèle du pastel *La toilette* (L 749, collection particulière) — œuvre généralement datée de 1885 mais qui fut en fait exposée à la cinquième

exposition impressionniste, en 1880, sous le n° 39[3] – adopte en outre une pose semblable.

1. Fevre 1949, p. 52 n. 1.
2. Pour la seconde impression, voir Klipstein und Kornfeld, Berne, Vente 147, *Moderne Kunst,* 20-21 juin 1973, n° 150, repr.
3. On a fait valoir (1986 Washington, p. 322) que l'œuvre exposée sous le n° 39 pourrait être un pastel sur monotype, *La sortie du bain* (L 554, New York, Collection E.V. Thaw), rattaché à la série des scènes de maison close. Toutefois, des contemporains, Gustave Gœtschy (Gœtschy 1880, p. 2) et Armand Silvestre (« Exposition de la rue des Pyramides », *La Vie moderne,* 24 avril 1880, p. 262), en ont déjà donné une description sans équivoque.

Historique
Coll. Jacques Doucet, Paris ; Fondation Doucet en 1918.

Expositions
1924 Paris, n° 227.

Bibliographie sommaire
Maupassant 1934, repr. en regard p. 50 ; Marie Dormoy, « Les monotypes de Degas », *Arts et Métiers Graphiques,* 51, 15 février 1936, repr. p. 37 ; Janis 1968, n° 184 (daté de 1877-1880 env.) ; Nora 1973, p. 30, fig. 2 (coul.) p. 31 ; Cachin 1973, n° 129, repr. (daté de 1880 env.) ; Andrew Tilly, *Erotic Drawings,* Rizzoli, New York, 1986, p. 38, n° 12, repr. (coul.) p. 39 ; Lipton 1986, p. 170, 180, fig. 111 p. 171.

187

Deux femmes (Scène de maison close)

Vers 1879
Monotype à l'encre noire sur papier vergé chamois pâle
Feuille : 24,9 × 28,3 cm
Boston, Museum of Fine Arts. Fonds Katherine Bullard (61.1214)

Janis 117 / Cachin 218

Rien n'indique que Degas ait été particulièrement fasciné par le lesbianisme. Ce thème est absent de sa peinture, et il ne se retrouve que deux fois dans les monotypes. Chez les écrivains de la génération précédente, le saphisme avait occupé une certaine place ; il avait inspiré Honoré de Balzac — notamment dans *La Fille aux yeux d'or* —, à un degré moindre, Jules Barbey d'Aurevilly, que Degas a connu, et, par-dessus tout, Charles Baudelaire — dans *Lesbos* et *Femmes damnées.* Mario Praz a d'ailleurs fait remarquer, il y a un demi-siècle, que Baudelaire avait l'intention, en 1846, de donner le titre « Les Lesbiennes » à l'édition réunie de ses poèmes[1]. Jusqu'à Gustave Courbet, on ne trouvera toutefois aucun véritable équivalent en peinture — à

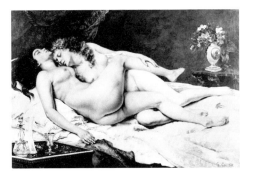

Fig. 143
Courbet, *Le sommeil,*
1866, toile,
Paris, Musée du Petit Palais.

tout le moins, dans la peinture qui se veut une expression fidèle des sentiments humains —, bien que certaines illustrations de livres suggéreront l'idée en représentant le thème du sommeil ou de l'amitié[2].

En 1866, Gustave Courbet peindra pour Khalil-Bey, diplomate turc établi à Paris, le célèbre *Le sommeil* (fig. 143) — également connu sous le titre *Les amies* —, qui est à tous points de vue l'œuvre la plus importante sur le thème des amours lesbiennes. Peu après 1868, Jean-Baptiste Faure, le futur mécène de Degas, achètera *Le sommeil* et il n'est pas exagéré de dire que le tableau a inspiré de nombreuses variations sur le même thème, dont certaines, moins sensuelles, seront exposées au Salon dans les dernières décennies du XIXe siècle[3].

Bien que Degas n'ait pas voué à Courbet une admiration comparable à celle qu'il avait pour Ingres, il figure parmi les artistes qui ont le

plus influencé son œuvre. Degas n'a certes pas adapté *Le sommeil,* qu'il a vu ou qu'il a pu facilement voir chez Faure, mais *Deux femmes* constitue sans conteste une variante, plus animée et presque aussi somptueuse, du tableau de Courbet. Eugenia Parry Janis a attiré l'attention sur le fait que l'artiste a rendu l'une des femmes plus foncée, comme pour suggérer une certaine violence[4]. Toutefois, le contraste exotique que crée la proximité de nus blancs et noirs, quel que soit le lien qui les unit, était un motif courant au XIXe siècle. Les faibles contours d'une forme humaine, à droite, donnent à penser que, à l'origine, la composition devait être assez différente. Il se peut ainsi que Degas, en voulant effacer partiellement la planche, ait accidentellement créé la zone sombre, au centre, et, si tel est le cas, il convient de souligner combien l'artiste a su en tirer admirablement parti.

1. Mario Praz, *The Romantic Agony,* Oxford University Press, Londres, 1933, p. 333.
2. Voir, par exemple, « Minna et Brenda » (1837) d'Achille Deveria, illustration pour *Le Pirate* de Walter Scott, ou le frontispice de Dante Gabriel Rossetti pour *Goblin Market,* ouvrage de sa sœur Christina, publié en 1862. Pour Deveria, voir *Eva und die Zukunft* (cat. exp. sous la direction de Werner Hofmann), Kunsthalle, Hambourg, 1986, p. 266, fig. 182 c. La gravure de Rossetti est reproduite dans Gordon N. Ray, *The Illustrator and the Book in England from 1790 to 1914,* Pierpont Morgan Library, New York, 1976, p. 1862.
3. Par exemple, le *Sommeil,* de Georges Callot, exposé en 1895, au Salon de la Société nationale des beaux-arts, ou l'œuvre antérieure, au comique involontaire, de Paul Nanteuil, intitulée *La*

187

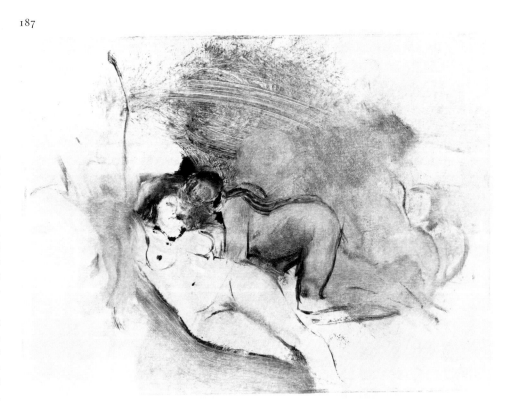

vieille et les deux servantes, exposée en 1887 au Salon de la Société des artistes français.
4. 1968 Cambridge, n° 30.

Historique
Atelier Degas ; Vente Estampes, 1918, n° 221, un des seize monotypes dans un lot, acquis par Gustave Pellet, Paris. Coll. Marcel Guérin, Paris (son cachet, Lugt suppl. 1872b, coin gauche au bas, dans la marge), 1919. Acquis par le musée en 1961.

Expositions
1968 Cambridge, n° 30, repr.

Bibliographie sommaire
Janis 1968, n° 117 ; Cachin 1973, n° 122.

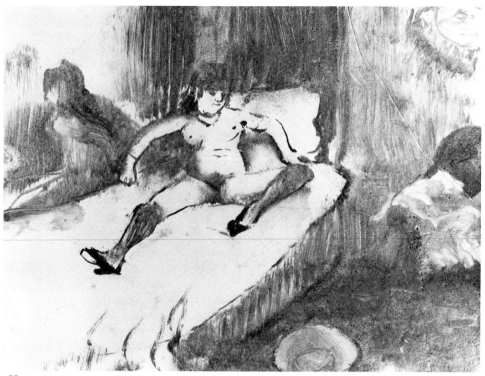

188

Repos sur le lit

1876-1877
Monotype à l'encre noire sur papier de Chine
Planche : 12,1 × 16,4 cm
Cachet de l'atelier au verso, en bas à gauche
Paris, Musée Picasso

Exposé à New York

Janis 91 / Cachin 101

Degas a exécuté plusieurs variantes sur le thème de la prostituée au lit attendant son client[1]. Ici, la plus provocante des versions illustre une mise en scène plus calculée, et l'effet général est plus troublant et plus complexe. La femme regarde à sa gauche, peut-être en direction du plancher, ou de quelqu'un qui vient d'entrer dans la pièce. Toutefois, la position de son corps, bras et jambes ouverts, exprime sans équivoque une invitation faite au spectateur, et son pubis forme le centre de la composition. L'exhibition brutale de la chair est cependant tempérée par la notation minutieuse, presque scientifique, des accessoires triviaux qui font partie du quotidien de la prostituée : miroir au mur, bas noirs et souliers à talons hauts, bidet à portée de la main, vêtement jeté sur un fauteuil.

Plusieurs eaux-fortes de Picasso témoignent de son admiration pour cet extraordinaire monotype[2].

1. Janis 1968, n°s 92, 93, ainsi que 95 et 97, ces deux dernières œuvres comportant aussi des contre-épreuves.
2. Notamment Bloch n°s 1988-1989 et 1992-1995. Voir ces œuvres dans Georges Bloch, *Pablo Picasso. Catalogue de l'œuvre gravé et lithographié,* IV, Berne, 1979.

Historique
Atelier Degas ; Vente Estampes, 1918, n° inconnu, acquis par Gustave Pellet, Paris ; par héritage à la coll. Maurice Exsteens, Paris à partir de 1919 ; Paul Brame, Paris ; Reid and Lefevre Gallery, Londres, en

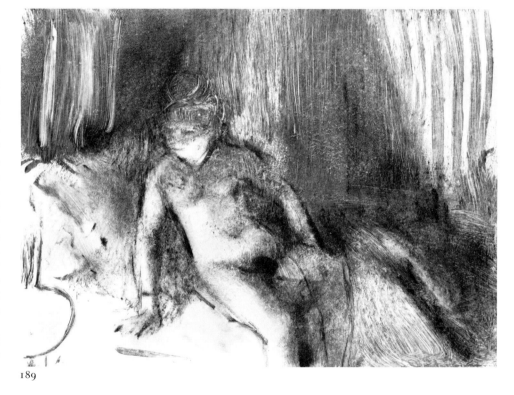

189

1958 ; acquis par Pablo Picasso ; donation Picasso en 1978.

Expositions
1937 Paris, Orangerie, n° 197 ; 1958 Londres, n° 16, repr. ; 1978 Paris, n° 43, repr.

Bibliographie sommaire
Maupassant 1934, repr. en regard p. 48 ; Janis 1968, n° 91 (daté de 1878-1879 env.) ; Cachin 1973, n° 101 (daté de 1876-1885)

189

Attente

Vers 1879
Monotype à l'encre brun-noirâtre sur papier vélin gris pâle
Planche : 10,9 × 16,1 cm
Feuille : 16,3 × 18,8 cm
Chicago, The Art Institute of Chicago.
Don de Mme Charles Glore (1958.11)

Janis 103 / Cachin 107

Ce petite monotype appartient à un groupe de scènes nocturnes de plus grand format représentant des femmes seules, couchées, occupées à lire, au moment du coucher ou du lever, ou parfois s'amusant avec un petit chien[1]. On y remarque ou l'on y imagine souvent la présence d'une lampe de chevet, qui offre une lumière suffisante pour tirer de l'épaisse obscurité les principaux éléments du sujet. Les femmes sont toujours nues, bien que parfois coiffées d'un bonnet ou parées d'un ruban autour du cou, et elles semblent apprécier un moment d'intimité dans un grand lit aux lourdes courtines.

On a toujours trouvé ces monotypes assez ambigus par leurs sujet pour les grouper de façon marginale, fort probablement à tort, avec les scènes de maisons closes. Leur érotisme léger — amusant sans jamais être satirique — les situe toutefois dans une autre catégorie ; il témoigne d'un retour, apparemment voulu, à une certaine imagerie du XVIIIe siècle mise en vogue sous l'influence notable des Goncourt. De fait, si ce n'était de l'importance des effets de clair-obscur, d'inspiration stylistique bien différente, et qui rappelle surtout Rembrandt, certaines de ces œuvres trouvaient assez bien leur place auprès des scènes galantes de Fragonard, de Moreau le Jeune ou de Gabriel de Saint-Aubin[2]. Ainsi, *La Femme au chien* de Degas (J 164 et L 746) ne prend véritablement tout son sens que lorsqu'on la juxtapose à *La jeune fille faisant danser son chien sur son lit* de Fragonard[3]. Si ces liens sont à peine apparents dans les monotypes eux-mêmes, ils deviennent plus clairs dès que l'impression a été retravaillée au pastel.

L'Attente n'est connue que sous forme de monotype, et il est difficile de l'imaginer recouverte de pastel. Le titre par trop évocateur de l'œuvre n'a pas été choisi par l'artiste. Se fondant sur sa composition, semblable à celle d'un autre monotype, *En attendant le client* (J 104), Eugenia Parry Janis, puis Françoise Cachin, l'ont cataloguée parmi les scènes de maisons closes. Néanmoins, elle devrait plutôt figurer avec d'autres scènes du même genre, comme *Le Coucher* (J 129 et L 747) ou *Femme éteignant sa lampe* (J 131 et L 744), parmi les rares œuvres de l'artiste qui se rattachent à l'imagerie érotique classique.

1. Voir *Le lever* (J 167), *Le coucher,* qui existe en plusieurs versions (J 129, J 134 et J 166), *La femme au chien* (J 164), *Femme éteignant sa lampe* (J 131), *Femme nue allongée,* dit *Le sommeil* (cat. n° 245), *Femme nue étendue sur son lit* (cat. n° 244), etc.
2. Pour l'intérêt de Degas dans l'œuvre de Moreau le Jeune, voir Reff 1985, Carnet 26 (BN, n° 7, p. 91).
3. Voir Georges Wildenstein, *The Paintings of Fragonard,* Phaidon, Londres, 1960, n° 280.

Historique
Atelier Degas ; Vente Estampes, 1918, n° 228, acquis par Gustave Pellet, Paris ; par héritage à la coll. Maurice Exsteens, Paris, à partir de 1919 ; Paul Brame, Paris ; César M. de Hauke, Paris ; acquis par le musée en 1958.

Expositions
1937 Paris, Orangerie, n° 195 ; 1948 Copenhague, n° 85 ; 1968 Cambridge, n° 26, repr. ; 1979 Édimbourg, n° 95 ; 1984 Chicago, n° 46, repr. (coul.).

Bibliographie sommaire
Rouart 1945, p. 56, 74 n. 84 ; Rouart 1948, pl. 39 ; Janis 1968, n° 103, repr. ; Cachin 1973, n° 107 ; Keyser 1981, pl. XXXI.

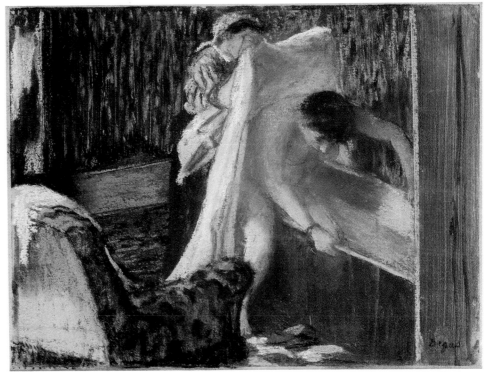

190

190

Femme sortant du bain

1876-1877
16 × 21,5 cm
Pastel sur monotype
Signé au pastel noir en bas à droite *Degas*
Paris, Musée d'Orsay (RF 12255)

Exposé à Paris

Lemoisne 422

L'identification de ce charmant petit pastel sur monotype a donné lieu à certaines erreurs : Paul-André Lemoisne, qui y reconnaissait une œuvre prêtée, en 1877, à la troisième exposition impressionniste par Gustave Caillebotte, son premier propriétaire, y voyait une lithographie rehaussée. Par la suite, et bien que ses liens avec l'exposition soient reconnus, l'œuvre fut datée de 1877-1879[1]. Dans une publication récente, Geneviève Monnier tire les choses au clair et situe le pastel entre 1876 et 1877, date logiquement la plus précise possible[2]. D'autre part, Eugenia Parry Janis a signalé qu'une bande de monotype apparaît à nu sur le bord droit du papier, et que l'empreinte des doigts de Degas est visible. On ne connaît aucune autre impression du monotype.

La composition simple mais de construction rigoureuse reprend un thème que Degas a traité avec des variantes mais toujours avec les deux mêmes personnages — une femme à sa sortie du bain et sa servante auprès d'elle, tenant un peignoir. Cette composition se retrouve dans un autre pastel sur monotype

(L 423, Pasadena, Norton Simon Museum) de mêmes dimensions, sans douté tiré de la même planche, dans un monotype de format vertical (cat. n° 191) et dans une eau-forte (cat. nos 192-194) généralement datée de la fin des années 1870[3]. Curieusement, aucun dessin préparatoire pour ces compositions ne nous est connu, bien que plusieurs dessins postérieurs reprennent le thème. Si l'on peut croire que, pour Degas, le monotype était en soi une manière de dessiner — comme le suggère le vocabulaire de l'artiste —, l'absence de modèles reste néanmoins surprenante. On retrouve ici, comme dans toutes les autres versions, un fauteuil placé en diagonale au premier plan, motif cher à Degas ; mais la porte entrouverte, à droite, absente des autres scènes de baigneuses, ajoute un élément inattendu, une espèce de complicité entre l'artiste et le spectateur.

1. Janis 1968, n° 175 ; Cachin 1973, p. LXVII.
2. 1985 Paris, n° 63.
3. Le pastel (L 423) du Norton Simon Museum mesure 16 sur 21,5 cm, et non 17 sur 28 cm comme l'ont indiqué par erreur Paul-André Lemoisne, Eugenia Parry Janis et Françoise Cachin.

Historique
Coll. Gustave Caillebotte, Paris, avant avril 1877 ; légué par lui au Musée du Luxembourg, Paris, en 1894 ; entré au Musée du Luxembourg en 1896 ; transmis au Musée du Louvre, en 1929.

Expositions
1877 Paris, n° 45 ; 1956 Paris ; 1966, Paris, Musée du Louvre, Cabinet des dessins, *Pastels et miniatures du XIXe siècle*, n° 37 ; 1969 Paris, n° 176 ; 1973-1974, Paris, Musée du Louvre, Cabinet des dessins, *Hommage à Mary Cassatt*, sans cat. ; 1974 Paris, n° 194a, repr. ; 1985 Paris, n° 63, repr.

Bibliographie sommaire
Paris, Luxembourg, 1894, p. 105, n° 1028 ; Max Liebermann, « Degas », *Pan*, IV :3-4, novembre 1898-avril 1899, repr. p. 10 ; Moore 1907-1908, repr. p. 98 ; Lafond 1918-1919, I, repr. p. 113 ; Lemoisne [1946-1949], II, n° 422 (daté de 1877) ; Pickvance 1966, p. 17-21, repr. ; Janis 1967, p. 76-79, fig. 55 ; Janis 1968, n° 175 (daté de 1877-1879 env.) ; Minervino 1974, n° 427 ; Cachin 1973, p. LXVII (daté de 1877-1879) ; Paris, Louvre et Orsay, Pastels, 1985, n° 63.

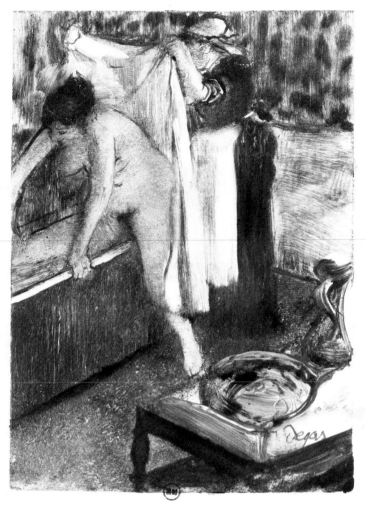

191

191

Sortie du bain

1876-1877
Monotype à l'encre noire sur papier vélin crème
Planche : 16,1 × 12 cm
Feuille : 25,5 × 17,5 cm
Signé au crayon en bas à droite *Degas*
Cachet en rouge de la Bibliothèque Nationale (Lugt suppl. G396d) au centre de la marge inférieure de la planche

Paris, Bibliothèque Nationale (A.09792)

Exposé à Paris

Janis 176 / Cachin 133

Des trois monotypes sur le thème de la sortie du bain, celui-ci est le plus petit, tout en étant le seul de l'ensemble qui n'ait pas été recouvert de pastel. Tout comme dans le cas du pastel *Femme sortant du bain* (cat. n° 190), le personnage est vu de face. La composition est toutefois inversée, et le fauteuil a été remplacé par une table de toilette, qu'on voit de derrière et sur laquelle sont posés un broc et une cuvette. L'œuvre est d'une finesse exceptionnelle, et on peut imaginer que l'artiste n'envisageait pas de l'améliorer en ayant recours au pastel.

Pour encrer la planche, Degas a combiné les procédés à fond clair et à fond sombre. Maniant ces procédés avec assurance, il a fait preuve d'imagination pour produire une gamme de tons tout à fait inattendus lorsqu'on fait appel à une technique aussi rudimentaire. Après avoir recouvert la planche d'encre, il l'a essuyée en partie pour produire les rares zones claires. Il a ensuite retravaillé l'encre qui restait pour créer une étonnante variété de textures en usant de techniques qui semblent des plus ordinaires. Il a ainsi remué l'encre avec vigueur afin de définir la partie inférieure du mur du fond, il l'a tapotée doucement du bout des doigts afin de produire le gris pâle de la baigneuse, il l'a travaillée plus soigneusement avec un pinceau pour la baignoire et il a donné de petits coups, avec l'extrémité d'une brosse dure, pour définir le plancher. Cela fait, il a ajouté les derniers détails avec un pinceau fin, dessinant quelques contours, tel le bord de la baignoire, le contour d'une main, le pli du ventre. Malgré la structure consciemment rigoureuse de l'œuvre, on est plutôt séduit par la présentation simple et vraie de l'image, où la baigneuse tâte précautionneusement le sol, comme pour s'éviter de glisser.

Historique
Coll. Dr Georges Viau, Paris ; acquis par la Bibliothèque Nationale le 6 mars 1943.

Expositions
1924 Paris, n° 235 ; 1974 Paris, n° 194 ; 1984-1985 Paris, n° 135, p. 404, fig. 286 p. 431.

Bibliographie sommaire
Rouart 1948, pl. 24 ; Janis 1968, n° 176 (daté de 1878-1879 env.) ; Cachin 1973, n° 133, repr. (daté de 1880 env.).

La sortie du bain

1879-1880
Eau-forte, pointe sèche et aquatinte sur papier
vergé chamois d'épaisseur moyenne, VII^e état
Planche : 12,7 × 12,7 cm
Feuille : 29,7 × 21,5 cm
Inscription à la mine de plomb en marge, en
bas à gauche *La Sortie de Bain ;* inscription à
la mine de plomb au verso : à droite du centre
Degas La Sortie de Bain LD 3 V of XVII ; vers le
bas à droite du centre *Eauforte exécutée au
crayon électrique / chez les frères Rouart /
Cette épreuve a appartenu au peintre C. Pis-
sarro ;* en bas à gauche *DTMCIMSA*
Ottawa, Musée des beaux-art du Canada
(18662)

Reed et Shapiro 42.VII / Adhémar 49

La sortie du bain

1879-1880
Eau-forte, pointe sèche et aquatinte, sur
papier vergé chamois d'épaisseur moyenne,
XIV^e état
Planche : 12,7 × 12,7 cm
Feuille : 27,8 × 23,5 cm
Filigrane : fragment de BLACONS
Trace du cachet de l'atelier au verso
Williamstown (Massachusetts), Sterling and
Francine Clark Art Institute (69.19)

Reed et Shapiro 42.XIV / Adhémar 49

La sortie du bain

1879-1880
Eau-forte, pointe sèche et aquatinte sur vélin
chamois, d'épaisseur moyenne, XVIII^e état
Planche : 12,7 × 12,7 cm
Feuille : 23,5 × 18,2 cm
Collection Josefowitz

Reed et Shapiro 42.XVIII / Adhémar 49

À partir de la clôture de la quatrième exposi-
tion impressionniste, en mai 1880, et jusqu'au
printemps de 1881, Degas consacrera une
bonne part de ses forces à dresser des plans en
vue de la production d'un périodique — un
journal, selon ses propres termes — consacré
à l'estampe et intitulé *Le Jour et la Nuit*[1].
L'idée a probablement germé au cours de
l'exposition, à l'occasion de conversations
avec le graveur Félix Bracquemond[2]. Quel-
ques jours avant la fin de l'exposition, Mary

Cassatt et Pissarro se joindront à eux, et la
correspondance échangée par la suite entre
Degas et Bracquemond, qui n'est malheureu-
sement pas datée, témoigne d'un intérêt
fébrile pour le projet. Degas consultait des
imprimeurs, et chacun des collaborateurs
travaillait à ses planches[3]. Il y avait aussi,
néanmoins, de l'amertume chez Degas, qui
écrira : « Impossible, pour moi, avec ma vie à
gagner, de me livrer encore à cela tout à fait. »
Puis, quelque temps après la fin de juin, il
affirmera qu'il a été très occupé, presque tous
les jours, à faire un grand portrait[4]. Dans une
dernière lettre à Bracquemond, également
sans date, au sujet du journal, il avisera ce
dernier que la patience de Salmon, l'impri-
meur, est à bout et qu'il veut les planches des
différents collaborateurs dans les deux jours.
Et Degas ajoutera, de manière plutôt inquié-
tante : « Je suis sur ma planche, fort au grand
jeu[5]. »
 La nature du périodique et le nombre des
collaborateurs, que la correspondance ne per-
met vraiment pas d'élucider, n'ont été établis
que récemment, lorsque Charles Stuckey a
découvert un article, dans le *Gaulois* du
24 janvier 1880, annonçant la parution, le
1^{er} février, du premier numéro du périodique
Le Jour et la Nuit[6]. Outre la date et une liste des
participants — Cassatt, Caillebotte, Raffaëlli,
Forain, Bracquemond, Pissarro, Rouart et
Degas, entre autres —, l'article donne une
description complète de la revue qui était
envisagée. En fait, il ne s'agit pas d'un journal
mais bien d'une collection périodique d'es-
tampes qui devait être publiée à intervalles
irréguliers, sans texte, pour un prix variant
entre 5 et 20 francs[7].
 La revue, le fait est bien connu, ne verra
jamais le jour, et dans une lettre adressée à
son fils Alexander, le 9 avril 1880, Katherine
Cassatt ne cachera pas son opinion sur le
sujet : « ... comme toujours, le temps venu, il
n'était pas prêt — de sorte que " Le jour et la
nuit "... qui aurait pu connaître une grande
réussite, n'a pas encore paru — Degas n'est
jamais prêt pour quoi que ce soit — cette fois, il
leur a tous fait rater une belle occasion[8]. » Les
artistes auront toutefois une consolation, que
ne mentionne pas Mme Cassatt. Sa fille,
Bracquemond, Forain, Pissarro, Raffaëlli et,
non le moindre, Degas, auront tous exposé
leurs eaux-fortes à la cinquième exposition
impressionniste, qui avait été inaugurée quel-
ques jours auparavant.
 On ne connaît pas avec certitude la contri-
bution que Degas envisageait d'apporter à la
revue *Le Jour et la Nuit*. La seule œuvre qui
soit reliée sans conteste à ce projet est *Mary
Cassatt au Louvre, Musée des Antiques* (voir
fig. 114), la seule eau-forte de l'artiste qui soit
parue dans un tirage à cent exemplaires, et qui
est peut-être celle à laquelle il travaillait peu
avant de participer à la séance d'impression
fixée avec Salmon. On suppose généralement
qu'un certain nombre d'eaux-fortes, toutes

exécutées vers 1879-1880 — dont *La sortie du
bain,* la splendide *Loges d'actrices* (RS 50),
Aux Ambassadeurs (cat. n^{os} 178-179) et quel-
ques autres —, sont le produit remarquable-
ment intéressant de sa participation à ce
projet de publication.
 On a récemment signalé que nulle part dans
l'œuvre de Degas sa méthode complexe et son
besoin irrépressible de réviser sont plus appa-
rents que dans ses estampes. Les états succes-
sifs enregistrent sans pitié ses hésitations, ses
changements d'accent, son utilisation très
expressive de tous les moyens qui étaient à sa
disposition et sa réévaluation constante des
possibilités de l'image. La *Sortie du bain* existe
en vingt-deux états, soit le plus grand nombre
connu pour toutes ses estampes (fig. 96).
Chaque état témoigne d'ajustements mineurs
ou de modifications majeures de la texture ou
de l'intensité des valeurs d'une composition
qui demeure autrement essentiellement la
même[9].
 Selon une anecdote, Degas aurait com-
mencé cette eau-forte lors d'une visite prolon-
gée chez Alexis Rouart, alors qu'un fort ver-
glas l'empêchait de rentrer chez lui[10]. La
composition, qui s'apparente à celle de trois
monotypes antérieurs — bien que l'œuvre soit
nettement plus petite et d'un format carré
inusité —, a été établie dès le premier état et,
dans les douze états suivants, l'artiste n'a
apporté que de très légères modifications au
dessin, tout en modifiant profondément, par
contre, l'accent qui est mis sur les divers
éléments. Les murs de la chambre, le tapis, le
fauteuil du premier plan, l'eau dans la bai-
gnoire et la cheminée à droite, vue dans une
perspective prononcée, ont tous été considé-
rablement remaniés plusieurs fois.
 Les trois états que présente l'exposition,
dont il n'existe pour chacun qu'une seule
épreuve, sont des phases de transition dans
l'évolution de l'image. Dans le septième état,
la justesse du dessin et le contraste tranchant
des noirs et des blancs sont des plus réussis.
Dans le quatorzième état, le caractère, aupa-
ravant précis, de la baigneuse a été trans-
formé, au point d'être méconnaissable, par
l'application d'aquatinte, et son corps, devenu
plus foncé, éclate comme un nuage hors des
limites de ses anciens contours. La cheminée a
également été retravaillée, et sa structure
n'est plus apparente. Le côté de la baignoire a
reçu la même tonalité sombre. Et, travaillant à
la pointe sèche, l'artiste a modifié l'intérieur
de la baignoire, et donné davantage de mou-
vement au peignoir que tient la servante. Dans
le dix-huitième état, après avoir effectué deux
autres transformations tonales importantes, il
a défini avec plus de clarté différents éléments
de la composition. La cheminée, un fauteuil, à
l'arrière-plan, et la baignoire ont désormais
des formes perceptibles. Les ondulations dans
l'eau, introduites dans l'état précédent, ajou-
tent une touche évocatrice inattendue, tout
comme la tasse de chocolat sur le manteau de

la cheminée. La baigneuse, dont la tonalité du corps est redevenue plus claire, ne fait de nouveau pratiquement plus qu'un avec le peignoir dans lequel elle va bientôt s'emmitoufler.

Les deux derniers états de la *Sortie du bain* indiquent que la planche a été à un tel point retravaillée qu'elle est devenue inutilisable. Sue Welsh Reed et Barbara Stern Shapiro ont démontré que le petit nombre d'épreuves tirées de la planche élimine la possibilité qu'il

s'agisse d'une des eaux-fortes qui devaient figurer dans *Le Jour et la Nuit*[11]. En 1886, Henri Beraldi a mentionné l'œuvre parmi les huit estampes de Degas énumérées dans son guide, en observant que la baigneuse était une « femme du quartier Pigalle », insinuant ainsi qu'elle était une prostituée[12]. Eunice Lipton a soutenu que les baigneuses de Degas sont effectivement des prostituées, et l'audace indiscutable de la composition tend à accréditer cette hypothèse[13]. Cela dit, la scène — à

l'instar de toutes les scènes de ce genre exécutées par Degas — doit probablement être considérée comme imaginaire. Paul Valéry se souviendra avoir vu dans l'atelier du 37, rue Victor-Massé, les accessoires utilisés pour ces œuvres, « le tub, la baignoire de zinc terne, les peignoirs sans fraîcheur... », et on a même affirmé que Réjane, la grande comédienne, a posé pour une variante ultérieure sur ce thème, « jouant le rôle » de la bonne tenant le peignoir[14].

1. Douglas Druick et Peter Zegers dans 1984-1985 Boston, p. XXIX-LI, ont écrit le compte rendu le plus détaillé sur *Le Jour et la Nuit*.
2. La plus grande partie de la correspondance de Degas au sujet de ce projet — à tout le moins de celle qui a survécu — fut échangée avec Bracquemond, ce qui donne peut-être à entendre que ce dernier a joué un rôle plus important dans le projet qu'on ne l'admet généralement. À la fin de décembre 1903, Degas lui fera le reproche suivant : « Vous avez oublié la revue mensuelle que nous voulions autrefois lancer. » Voir Lettres Degas 1945, nº CCXXXIII, p. 235.
3. Lettres Degas 1945, nº XVIII, p. 45, nº XIX, p. 46-47, nº XXI, p. 48-49 et nº XXII, p. 49-50.
4. Lettres Degas 1945, nº XXII, p. 49-50 et nº XIV, p. 42. La deuxième lettre, qui se trouve à Paris, à la Bibliothèque Nationale, est écrite sur du papier de deuil, ce qui laisse supposer qu'elle a été rédigée peu après le décès d'Henri Degas, l'oncle de l'artiste, le 20 juin 1879. Le « grand portrait » est peut-être celui de Mme Dietz-Monin (L 534), actuellement à Chicago.
5. Lettres Degas 1945, nº XXIII, p. 50.
6. Charles Stuckey, « Recent Degas Publications », *Burlington Magazine*, CXXVII : 988, juillet 1985, p. 466.

192

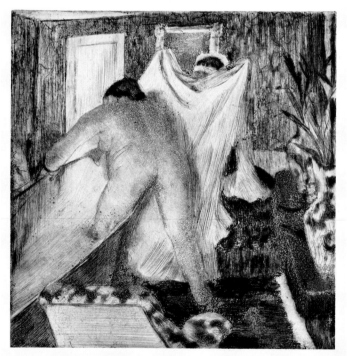

193

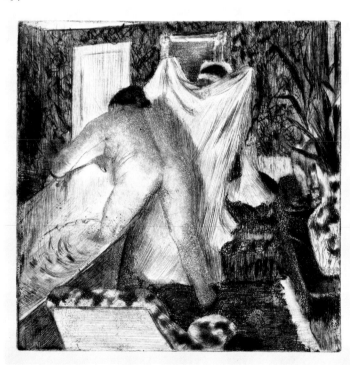

194

7. Le texte de l'article est reproduit en partie dans la Chronologie de la présente partie.
8. Voir lettre de Katherine Cassatt, Paris, à Alexander Cassatt, le 9 avril [1880], dans Mathews 1984, p. 150-151.
9. On trouvera l'examen le plus complet des divers états dans Reed et Shapiro 1984-1985, nᵒ 42.
10. Voir Delteil 1919, nᵒ 39, et la note de Marcel Guérin dans Lettres Degas 1945, nᵒ XXXII, p. 61 n. 1.
11. Reed et Shapiro 1984-1985, nᵒ 42.
12. Beraldi 1886, p. 153.
13. Eunice Lipton, « Degas' Bathers : The Case for Realism », *Arts Magazine,* LIV, mai 1980, p. 94-97.
14. Valéry 1965, p. 33 ; Haavard Rostrup, « Degas of Réjane », *Meddeleser fra Ny Carlsberg Glyptotek,* XXV, 1968, p. 7-13.

Historique du nᵒ 192
Coll. Camille Pissarro. Berne, Kornfeld und Klipstein ; vente, Berne, Kornfeld und Klipstein, *Moderne Kunst,* juin 1974, nᵒ 179, repr. David Tunick, New York, en 1975 ; acquis par le musée en 1975.

Expositions du nᵒ 192
1979 Ottawa, fig. 11 ; 1984-1985 Boston, nᵒ 42.VII, repr.

Bibliographie sommaire du nᵒ 192
Beraldi 1886, p. 153 ; Delteil 1919, nᵒ 39 ; Rouart 1945, p. 65, 74 n. 102 ; Adhémar 1973, nᵒ 49 ; Passeron 1974, p. 70 ; Reed et Shapiro 1984-1985, nᵒ 42.VII, repr.

Historique du nᵒ 193
Atelier Degas ; Vente Estampes, 1918, partie des lots 96-99. Coll. William Ivins, Jr., New York ; Galerie Lucien Goldschmidt, New York ; acquis par le musée en 1969.

Expositions du nᵒ 193
1970 Williamstown, nᵒ 51 ; 1975, Cleveland, Museum of Art, 9 juillet-31 août/New Brunswick (New Jersey), The Rutgers University Art Gallery, 4 octobre-16 novembre/Baltimore, The Walters Art Gallery, 10 décembre 1975-26 janvier 1976, *Japonisme. Japanese Influence on French Art, 1854-1910,* nᵒ 55, repr. ; 1978, Williamstown (Massachusetts), Sterling and Francine Clark Art Institute, 23 mai-30 juillet, « Manet and His Friends », sans cat. ; 1984-1985 Boston, nᵒ 42.XIV, repr.

Bibliographie sommaire du nᵒ 193
Beraldi 1886, p. 153 ; Delteil 1919, nᵒ 39 ; Rouart 1945, p. 65, 74 n. 102 ; Adhémar 1973, nᵒ 49 ; Passeron 1974, p. 70 ; Reed et Shapiro 1984-1985, nᵒ 42.XIV, repr. ; Williamstown, Clark 1987, nᵒ 39, p. 57, repr.

Historique du nᵒ 194
Atelier Degas (sans cachet, donné ou vendu du vivant de l'artiste). New York, marché de l'art, 1984.

Expositions du nᵒ 194
1984-1985 Boston, nᵒ 42.XVIII, repr.

Bibliographie sommaire du nᵒ 194
Beraldi 1886, p. 153 ; Delteil 1919, nᵒ 39 ; Rouart 1945, p. 65, 74 n. 102 ; Adhémar 1973, nᵒ 49 ; Passeron 1974, p. 70 ; Reed et Shapiro 1984-1985, nᵒ 42.XVIII, repr.

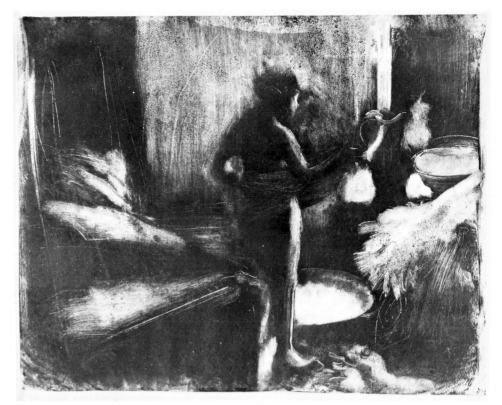

195

195

Le tub

Vers 1876-1877
Monotype à l'encre noire sur papier vergé blanc
Première de deux impressions
Planche : 42 × 54,1 cm
Feuille : sans marges
Signé au crayon en bas à droite *Degas*
Paris, Universités de Paris, Bibliothèque d'Art et d'Archéologie (Fondation Jacques Doucet) (B.A.A. Degas 4)

Exposé à Paris

Janis 151 / Cachin 154

Une étude de femme s'essuyant, dessinée à la mine de plomb (fig. 144), est l'un des rares dessins que l'on puisse rattacher directement à un monotype de baigneuse, et le seul qui indique comment l'artiste utilisait le procédé. Il semble bien que l'artiste l'aurait repris sommairement sur une planche, en l'inversant, pour l'intégrer dans une scène d'intérieur. Deux monotypes ont été tirés de la planche : celui qui est exposé et une deuxième impression, recouverte de pastel (fig. 145). Lorsqu'on compare la première impression au pastel achevé, on constate nettement que la composition de ce dernier a été pensée à l'avance, et que chacun des clairs du monotype s'y trouve défini avec plus de précision — le mur illuminé derrière la femme, la table de toilette, le lit à gauche au premier plan, et jusqu'à ce mystérieux jet de lumière à l'ex-

Fig. 144
Femme s'essuyant, vers 1876-1877, mine de plomb rehaussée de blanc, Oxford, Ashmolean Museum, III:347.

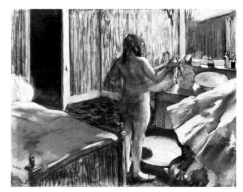

Fig. 145
Femme à sa toilette, vers 1876-1877, pastel sur monotype, Pasadena, Norton Simon Museum, L 890.

trême droite du monotype, ébauche d'un jupon empesé aux reflets éclatants représenté dans le pastel[1]. Il est en outre évident que, pour réaliser le pastel, Degas s'est reporté à l'étude dessinée d'après le modèle pour préciser la figure de la baigneuse.

D'abord situé par Eugenia Parry Janis vers 1885 avec d'autres impressions à fond sombre, le monotype fait partie d'un groupe qu'elle a redaté de 1877[2]. Le dessin de l'Ashmolean Museum est, en général, rattaché aux nus de la fin des années 1880, mais il y a une vingtaine d'années, Jean Sutherland Boggs a déjà signalé que le style était incompatible avec la période proposée, pour conclure qu'il devait s'agir d'un des premiers nus exécutés par l'artiste au début des années 1880[3]. Le pastel, autrefois propriété de Monet, qui semble en avoir fait l'acquisition en 1885, a été daté par Paul-André Lemoisne de 1886-1890 environ, datation qui est généralement admise[4]. Toutefois, le procédé et la nature du monotype, de même que le fait que l'impression rehaussée de pastel n'a pas été agrandie — contrairement aux autres monotypes que retravaillera Degas plusieurs années plus tard —, tendent à suggérer une chronologie différente. Le dessin, le monotype et le pastel datent probablement de 1877 au plus tard et la proximité stylistique entre le pastel et la *Femme sortant du bain* (cat. n° 190), exposée en 1877, accréditerait cette hypothèse. Il se pourrait fort bien d'ailleurs que le pastel de Pasadena soit, en fait, la « Femme prenant son "tub" le soir », non identifiée, qui figurait sous le n° 46 à l'exposition de 1877.

1. Un jupon empesé semblable et un lit Louis XVI figurent, bien en évidence, dans le tableau contemporain *Rolla* d'Henri Gervex, auquel Degas aurait donné des conseils, selon Vollard.
2. Voir Janis 1972, *passim*. Cette étude ne comporte toutefois aucune référence précise au *Tub*.
3. 1967 Saint Louis, n° 131.
4. Lemoisne [1946-1949], III, n° 890.

Historique
Coll. Jacques Doucet, Paris ; Fondation Doucet en 1918.

Expositions
1924 Paris, n° 245.

Bibliographie sommaire
Janis 1967, p. 80, fig. 44 p. 77 ; Janis 1968, n° 151 (daté vers 1885) ; Cachin 1973, n° 154 (daté vers 1882-1885) ; 1984-1985 Paris, fig. 287 p. 432.

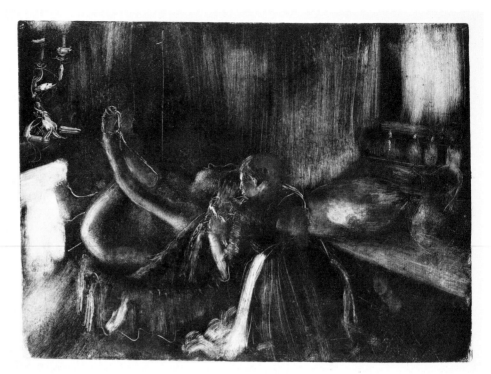

196

196

Scène de toilette

1876-1877
Monotype à l'encre noire
Planche : 27,7 × 37,8 cm
Feuille : 32,7 × 49,1 cm
Washington, National Gallery of Art. Collection M. et Mme Paul Mellon (1985.64.168)

Exposé à Paris et à Ottawa

Une seconde impression de cette composition, retravaillée au pastel et découpée à gauche, a d'abord été identifiée comme un monotype par Eugenia Parry Janis[1]. Son sentiment a été confirmé lorsque Barbara Stern Shapiro a publié cette magnifique première impression, qu'elle a datée, avec les monotypes à fond sombre, autour de 1877-1880[2].

Si l'on se fonde sur des données examinées ailleurs dans le présent catalogue[3], il semblerait que ce monotype est légèrement antérieur, datant des environs de 1876-1877, et qu'il a été réalisé à la même époque que les monotypes représentant des baigneuses à leur sortie du bain (cat. n° 190). Cette composition semble être le prototype des scènes de toilette dans lesquelles une bonne peigne sa maîtresse, sujet qui ne reviendra dans l'œuvre de Degas qu'à une date beaucoup plus tardive. Une peinture contemporaine, *Bains de mer* (L 406, Londres, National Gallery), porte sur un thème analogue, mais elle est totalement dépourvue de la sensualité qui donne toute sa signification au monotype.

L'originalité de la scène est d'autant plus surprenante que celle-ci n'a pas de véritable précédent dans l'œuvre de Degas et que l'artiste ne semble pas avoir exécuté de dessins préparatoires. Néanmoins, le fait que le même nu soit représenté assis dans une baignoire dans *Femme au bain* (voir fig. 229), dont la seconde impression est elle aussi recouverte de pastel (cat. n° 251), donne à penser que l'artiste dut effectuer certains travaux préparatoires à partir d'un modèle, qu'il aurait observé attentivement, sinon à partir d'un dessin. En fait, il est tentant d'imaginer que la *Femme au bain* aurait précédé ce monotype et que la pose fantaisiste du nu représenté dans *Scène de toilette* ne soit que le résultat de l'adaptation directe d'une pose dictée par les exigences de la composition de *Femme au bain*. Les merveilleux effets de clair-obscur, obtenus en utilisant un chiffon et en étalant l'encre avec les doigts, ne modèlent que partiellement les personnages et les objets. Ceux-ci sortent de l'obscurité grâce à des contours nets, dessinés d'un trait vif sur la planche à l'aide d'un instrument pointu.

1. Voir Janis 1968, n° 161.
2. Voir Shapiro dans 1980-1981 New York, au n° 23.
3. Voir « Les premiers monotypes », p. 257.

Historique
Coll. Paul Mellon, Washington ; donné au musée en 1985.

Expositions
1974 Boston, n° 102, fig. 7 (« Après le bain », vers 1880, prêt anonyme).

Bibliographie sommaire
1980-1981 New York, p. 99, 100 n. 2, fig. 51 p. 98.

197

La cheminée

Vers 1876-1877
Monotype à l'encre noire sur vergé blanc épais
Planche : 42,5 × 58,6 cm
Feuille : 50,2 × 64,7 cm
New York, The Metropolitan Museum of Art.
Fonds Harris Brisbane Dick ; Collection Elisha Whittelsey ; Fonds Elisha Whittelsey ; et Don de Douglas Dillon, 1968 (68.670)

Janis 159 / Cachin 167

Le sujet de ce monotype, peut-être le plus étrange de tous ceux que Degas ait exécutés, n'a jamais été tiré au clair de façon satisfaisante. À la différence des deux personnages de *Scène de toilette* (cat. nº 196), complices dans une activité quotidienne, les femmes représentées dans cette composition paraissent surprises, chacune séparément, dans une attitude obscure. Le personnage de droite est peut-être sur le point de se mettre au lit et, comme les femmes de plusieurs autres monotypes, elle est nue — bien qu'elle porte un bonnet de nuit. Sa pose, qui pourrait avoir diverses significations — de la douleur à une pratique sexuelle intime — est apparentée à l'étude d'une femme blessée (cat. nº 48) exécutée (mais non utilisée) pour *Scène de guerre au moyen âge*, motif repris plus tard par l'artiste et transposé dans une sculpture (cat. nº 349). La pose du personnage de gauche est l'une des plus extravagantes jamais conçues par l'artiste, et dans le

contexte des années 1870, elle ne peut se comparer qu'à celle de personnages apparaissant dans les monotypes sur le thème des maisons closes. Si la figure semble avoir été conçue spontanément, elle s'inspire peut-être d'une autre étude exécutée pour *Scène de guerre au moyen âge*, représentant une femme aux jambes à demi écartées (cat. nº 47).

L'intérieur, sans être identique à celui de la *Scène de toilette* (cat. nº 196), reprend avec une vigueur peu commune les mêmes éléments — le fauteuil et la cheminée ardente, unique source de lumière.

Historique
Gustave Pellet, Paris, jusqu'en 1919 ; par héritage à la coll. Maurice Exsteens, Paris, jusqu'en 1937 au moins. César de Hauke. Coll. part., Le Vésinet. Coll. part., France ; Hector Brame, Paris, en 1968 ; acquis par le musée en 1968.

Expositions
1924 Paris, nº 250 (prêté par M. Exsteens) ; 1937 Paris, Orangerie, nº 207 (coll. Exsteens) ; 1948 Copenhague, nº 78 ; 1951-1952 Berne, nº 171 (coll. part., Le Vésinet) ; 1952 Amsterdam, nº 104 (coll. part., Le Vésinet) ; 1955 Paris, GBA, nº 100 (sans mention du prêteur) ; 1968 Cambridge, nº 37 ; 1977 New York, nº 3 des monotypes ; 1980-1981 New York, nº 23 (daté vers 1877-1880).

Bibliographie sommaire
Guérin 1924, p. 78 (« La Cheminée »), repr. p. 79 (« Le Foyer », coll. Pellet) ; Rouart 1945, p. 56, 74 n. 83 ; Rouart 1948, p. 6, pl. 20 ; Cabanne 1957, pl. 71 (« Deux femmes nues se chauffant », vers 1878-1880) ; Henry Rasmusen, *Printmaking with Monotypes*, Chitton Co., Book Division, Philadelphie, 1960, p. 26 ; Janis 1968, nº 159 (daté vers

1880) ; Janis 1972, p. 56-57, 66-67, fig. 17 p. 66 ; Nora 1973, p. 28 ; Cachin 1973, nº 167 (daté vers 1880) ; Reff 1976, repr. (détail) p. 289 ; 1984-1985 Paris, p. 399, fig. 279 p. 424.

Le portrait d'Edmond Duranty
nᵒˢ 198-199

Edmond Duranty naquit à Paris en 1833. Son prénom — en réalité, Louis-Émile — et l'identité de son père furent l'objet d'une certaine confusion jusque dans les années 1940[1]. En 1856, trouvant sa véritable vocation dans le journalisme et la littérature, il entra au journal Le Figaro *et publia avec Champfleury le premier numéro de la revue* Le Réalisme. *Son premier et le plus célèbre de ses romans,* Les Malheurs d'Henriette Gérard, *publié en feuilleton en 1858, fut suivi d'autres romans et de recueils de nouvelles qui eurent moins de succès. Parmi ceux-ci,* Les Combats de Françoise Du Quesnoy, *qui, a-t-on déjà cru, aurait inspiré l'*Intérieur *de Degas (voir cat. nº 84), et la nouvelle « Le peintre Louis Martin », où Degas figure sous son propre nom[2]. Néanmoins, c'est par ses articles et surtout par ses critiques littéraires et artistiques que Duranty se fit connaître comme l'un des apôtres du mouvement réaliste et, plus tard, du naturalisme.*

Ami de Manet, Duranty rencontra Zola et Degas ainsi qu'une bonne partie du groupe du Café Guerbois vers 1865[3]. Comme rien ne semble avoir subsisté de sa correspondance avec Degas, il est difficile de retracer l'histoire de leur amitié. Encourageant le peintre dans ses articles sur les Salons de 1869 et 1870, mais conservant à son égard un point de vue critique, il écrira plus tard : « Degas est un artiste d'une rare intelligence, préoccupé d'idées, ce qui semble étrange à la plupart de ses confrères[4]... » Certes, leurs opinions et leur esprit caustique les rapprochaient, mais, comme l'a signalé Marcel Crouzet, ils n'avaient pas encore noué en 1875 l'amitié profonde qui conduirait Duranty à faire de Degas l'un de ses exécuteurs testamentaires[5]. Toutefois, leur étroite communauté d'opinions devint manifeste en 1876, avec la publication, par le critique, de La Nouvelle Peinture. *À propos d'un groupe d'artistes qui expose dans les galeries Durand-Ruel. Consacré à la deuxième exposition impressionniste, ce texte, qui fut le premier exposé des principes esthétiques des indépendants, sanctionnait clairement le naturalisme et les orientations de Degas, à tel point qu'on soupçonna celui-ci de l'avoir dicté à l'auteur[6]. Appelant Degas simplement « un dessinateur », Duranty lui rendit sans équivoque l'hommage auquel, croyait-il, l'artiste avait droit : « Ainsi la série des idées nouvelles s'est-elle formée surtout dans le cerveau d'un dessina-*

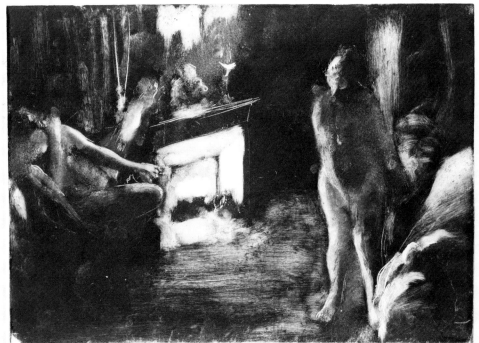

197

teur, un des nôtres, un de ceux qui exposent dans ces salles, un homme du plus rare talent et du plus rare esprit. Assez de gens ont profité de ses conceptions, de ses désintéressements artistiques pour que justice lui soit rendue et que connue soit la source où bien des peintres auront puisé[7]... »

Avant sa mort le 9 avril 1880, Duranty eut encore l'occasion de publier un dernier paragraphe sur Degas, dans un article sur la quatrième exposition impressionniste, de 1879 : « L'artiste surprenant qui s'appelle M. Degas est là à cette exposition avec tout son esprit, tous ses caprices, tout son mordant et son aigu, homme à part qu'on commence beaucoup à priser et qui sera singulièrement estimé dans quelques années, un homme au contact de qui vingt autres peintres doivent leurs succès, car on ne saurait l'approcher sans qu'il vous transmette des étincelles[8]. » Après le décès de son ami, Degas s'employa à organiser une vente d'œuvres d'art au profit de la veuve, invitant Fantin-Latour, Cazin et d'autres artistes à enrichir la collection de l'écrivain. Degas y apporta lui-même quatre œuvres, dont la petite version au pastel du portrait de Duranty.

Selon toute évidence, le grand portrait de Duranty dans sa bibliothèque (fig. 146), actuellement dans la Burrell Collection à Glasgow, fut conçu rapidement à partir de trois dessins préliminaires. Deux de ceux-ci, de même format, au Metropolitan Museum (voir cat. nᵒˢ 198-199), sont des études pour la figure de Duranty et pour la bibliothèque de l'arrière-plan du tableau. Le troisième, une autre étude de Duranty avec un premier plan plus important, porte l'inscription, de la main de Degas, « Chez Duranty/25 mars 79 », ce qui établit que le tableau fut commencé après cette date. Ronald Pickvance a démontré de façon convaincante que ce dessin daté fut par

Fig. 146
Edmond Duranty, 1879,
pastel et détrempe,
Glasgow, Burrell Collection, L 517.

la suite agrandi par adjonction d'une bande de papier et transformé par Degas en un pastel (L 518, Washington, collection particulière) qui est en fait postérieur au tableau[9]. Pour la figure de Duranty représentée dans le tableau, Degas se servit certainement du dessin du Metropolitan Museum (voir cat. nᵒ 198), les figures des deux œuvres étant identiques, mais il pourrait également avoir utilisé le dessin daté, avant sa transformation, pour esquisser le premier plan de la composition.

Le portrait de Duranty est mentionné par Degas dans une liste d'œuvres qu'il envisageait d'envoyer à la quatrième exposition impressionniste, inaugurée le 10 avril 1879, et il figure au catalogue de cette exposition[10]. Sans doute n'était-il pas achevé à cette date car, comme plusieurs œuvres annoncées dans le catalogue, il ne fut pas visible pendant la première partie de l'exposition. Le 26 avril, il n'était pas mentionné par le critique Alfred de Lostalot, ami de Duranty, dans Les Beaux-Arts illustrés. Un article d'Armand Silvestre permet de déduire que le portrait était achevé et exposé le 1ᵉʳ mai. La preuve qu'il était en montre lorsque l'exposition prit fin le 10 mai nous est fournie par un compte rendu tardif publié le 15 mai par André Sébillet, qui reconnaît à l'œuvre « de grandes qualités[11] ». Un an plus tard, en hommage au critique qui venait de mourir neuf jours après l'ouverture de la cinquième exposition impressionniste, Degas exposa de nouveau le portrait. À cette occasion, Joris-Karl Huysmans, admiratif et sans doute inspiré par La Nouvelle Peinture, écrivit :

Il va sans dire que M. Degas a évité les fonds imbéciles chers aux peintres, les rideaux écarlates, vert olive, bleu aimable, ou les taches lie de vin, vert brun et gris de cendre qui sont de monstrueux accrocs à la vérité, car enfin il faudrait pourtant peindre la personne qu'on portraiture chez elle, dans la rue, dans un cadre réel, partout, excepté au milieu d'une couche polie de couleurs vides. M. Duranty est là, au milieu de ses estampes et de ses livres, assis devant sa table, et ses doigts effilés et nerveux, son œil acéré et railleur, sa mine fouilleuse et aiguë, son pincé de comique anglais, son petit rire sec dans le tuyau de sa pipe, repassent devant moi à la vue de cette toile où le caractère de ce curieux analyste est si bien rendu[12].

1. Crouzet 1964, p. 9-26.
2. Le point de vue de Georges Rivière sur Les Combats de Françoise Du Quesnoy et d'autres hypothèse sur les sources d'inspiration de l'Intérieur sont exposés dans Reff 1976, p. 202-215.
3. Voir Crouzet 1964, p. 335, au sujet de la rencontre de Degas et Duranty en 1865.
4. Edmond Duranty, Le Pays des arts, G. Charpentier, Paris, 1881, p. 335.
5. Crouzet 1964, loc. cit.
6. Une analyse complète de la question nous est fournie dans Crouzet 1964, p. 332-338.
7. Edmond Duranty, La Nouvelle Peinture. À propos d'un groupe d'artistes qui expose dans les galeries Durand-Ruel, 1876, repr. dans 1986 Washington, p. 482.
8. Edmond Duranty, « La quatrième exposition faite par un groupe d'artistes indépendants », La Chronique des arts, 8, 19 avril 1879, p. 127.
9. Pickvance dans 1979 Édimbourg, nᵒˢ 53 et 54.
10. Reff 1985, Carnet 31 (BN, nᵒ 23, p. 68, au nᵒ 4).
11. Silvestre mai 1879, p. 53, et Paul Sébillet, « Revue artistique », La Plume, 15 mai 1879, p. 73.
12. Joris-Karl Huysmans, « L'Exposition des indépendants en 1880 », repr. dans Huysmans 1883, p. 117.

198

Étude pour Edmond Duranty

1879
Fusain, avec rehauts de blanc, sur papier bleu
30,8 × 47,3 cm
Cachet de la vente en bas à gauche ; cachet de l'atelier au verso, en haut à droite
New York, The Metropolitan Museum of Art. Fonds Rogers, 1918 (19.51.9a)

Exposé à Paris et à New York

Vente II : 242.2

Faisant manifestement allusion à l'œuvre de Degas, Edmond Duranty, dans son ouvrage sur « la nouvelle peinture », résumait les aspirations de l'art moderne : « ... ce qu'il nous faut, c'est la note spéciale de l'individu moderne, dans son vêtement, au milieu de ses habitudes sociales, chez lui ou dans la rue. La donnée devient singulièrement aiguë, c'est l'emmanchement d'un flambeau avec le crayon, c'est l'étude des reflets moraux sur les physionomies et sur l'habit, l'observation de l'intimité de l'homme avec son appartement, du trait spécial que lui imprime sa profession, des gestions qu'elle l'entraîne à faire, des coupes d'aspect sous lesquelles il se développe et s'accentue le mieux[1]. »

Ce texte avait peut-être été inspiré par certains portraits récents de l'artiste, notamment ceux de Mme Jeantaud (cat. nᵒ 142), et d'Henri Rouart (cat. nᵒ 144), mais les principes qu'il énonce ne sont nulle part appliqués au même degré que dans le propre portrait de Duranty et dans les portraits, exécutés à la même époque, de Diego Martelli (cat. nᵒˢ 201 et 202). Duranty qui, six ans auparavant — à l'âge de quarante ans —, avait impressionné le très jeune George Moore, qui voyait en lui « un vieil homme tranquille qui savait qu'il avait échoué et que l'échec attristait », fut représenté par Degas dans sa bibliothèque, parmi

198

véritables natures mortes de Degas, constitue une étude pour le côté droit de l'arrière-plan du portrait ; il représente les rayons de la bibliothèque dans un état relativement désordonné. Dans le tableau fini, ceux-ci sont plus réguliers et décoratifs.

Historique
Atelier Degas ; Vente II, 1918, n° 242.1, acquis par le musée.

Expositions
1919, New York, The Metropolitan Museum of Art, [nouvelles acquisitions], sans cat. ; 1973-1974 Paris, n° 32, pl. 60 ; 1977 New York, n° 27 des œuvres sur papier ; 1979 Édimbourg, n° 53.

Bibliographie sommaire
Burroughs 1919, p. 116 ; Jacob Bean, *100 European Drawings in The Metropolitan Museum of Art,* The Metropolitan Museum of Art, New York, 1964, n° 76, repr.

ses livres et ses manuscrits, les outils de sa profession, le bras droit reposant sur un gros livre[2]. Giuseppe De Nittis, qui admirait beaucoup l'œuvre, écrivit que Duranty est « assis dans cette attitude qui lui est propre. Son doigt presse les paupières comme s'il voulait rétrécir, ramasser en quelque sorte le rayon visuel pour en doubler l'acuité[3]. » Le dessin, rehaussé de blanc, est exécuté dans l'ensemble avec beaucoup d'énergie mais une certaine retenue, et exprime davantage que la peinture la concentration du modèle, qui est d'une intensité presque douloureuse.

1. Edmond Duranty, *La Nouvelle Peinture. À propos d'un groupe d'artistes qui expose dans les galeries Durand-Ruel,* 1876, repr. dans 1986 Washington, p. 481.
2. George Moore, *Reminiscences of the Impressionist Painters,* Maunsell, Dublin, 1906, p. 12. Moore exprime la même opinion, en d'autres mots cette fois, dans *Confessions of a Young Man,* Brentano's, New York, 1901, p. 79.
3. Joseph de Nittis [Giuseppe De Nittis], *Notes et souvenirs du peintre Joseph de Nittis,* Quantin, Paris, 1895, p. 192.

Historique
Atelier Degas ; Vente II, 1918, n° 242.2, acquis par le musée.

Expositions
1919, New York, The Metropolitan Museum of Art, [nouvelles acquisitions], sans cat. ; 1970, New York, The Metropolitan Museum of Art, *Masterpieces of Fifty Centuries,* n° 381, repr. ; 1973-1974 Paris, n° 31, repr. ; 1977 New York, n° 27 des œuvres sur papier, repr. ; 1979 Édimbourg, n° 52, repr.

Bibliographie sommaire
Burroughs 1919, p. 115-116 ; Rivière 1922-1923, (réimp. 1973, pl. 75) ; New York, Metropolitan,

1943, n° 52, repr. ; Rewald 1946, repr. p. 342 ; Lemoisne [1946-1949], II, au n° 517 ; Rich 1951, repr. p. 11 ; « French Drawings », *The Metropolitan Museum of Art Bulletin,* XVII : 6, février 1959, repr. p. 169 ; Boggs 1962, p. 117 ; Jacob Bean, *100 European Drawings in The Metropolitan Museum of Art,* The Metropolitan Museum of Art, New York, 1964, n° 75, repr. ; Reff 1976, p. 50, fig. 26 ; Reff 1977, p. 32, fig. 60 p. 33.

199

Les livres de la bibliothèque, étude pour Edmond Duranty

1879
Fusain et rehauts de blanc sur papier bleu-beige
46,9 × 30,5 cm
Cachet de la vente en bas à gauche ; cachet de l'atelier au verso, en bas à droite
New York, The Metropolitan Museum of Art. Fonds Rogers, 1918 (19.51.9b)

Exposé à Paris et à New York

Vente II : 242.1

L'érudition d'Edmond Duranty était considérable, et au cours de sa carrière de journaliste il écrivit — parfois simultanément —, pour des périodiques aussi divers que *Paris-Journal* et la *Gazette des Beaux-Arts,* des articles sur des sujets allant de la politique et de la littérature aux beaux-arts et à l'archéologie. Vivant presque dans la misère, il vendit progressivement ses livres les plus importants et, après sa mort, la vente de sa bibliothèque ne permit de réunir que 3 382,50 francs. Ce dessin, une des rares

199

Le portrait de Diego Martelli
nᵒˢ 200-202

À l'occasion d'une visite à Florence, vraisemblablement celle, la plus longue, qu'il effectua à l'hiver de 1858-1859, Degas rencontra plusieurs artistes florentins, peintres pour la plupart, mais également un sculpteur, Adriano Cecioni. Tous appartenaient au groupe connu sous le nom de Macchiaioli[1]. L'artiste était surtout lié avec Telemaco Signorini, son exact contemporain, mais au fil des ans, il rencontra à Paris d'autres membres du groupe, dont Boldini, De Nittis et Zandomeneghi, qu'il en vint à connaître très bien. On ne sait pas toutefois quand il rencontra pour la première fois Diego Martelli (1839-1896), écrivain et critique d'art florentin, et avocat du groupe. À la fin des années 1860 et au début des années 1870, on voyagea beaucoup entre Florence et Paris, Signorini, Martelli et d'autres macchiaioli passant des périodes en France, et Degas visitant Signorini à Florence en 1875. Au printemps 1878, au moment de l'Exposition Universelle, Diego Martelli vint à Paris pour la quatrième fois et y passa environ treize mois. Par l'intermédiaire du cercle d'artistes qui fréquentaient le café de la Nouvelle-Athènes, il rencontra Desboutin, déjà Florentin d'adoption, et Pissarro, avec qui il se lia d'amitié et dont il acheta deux paysages.

Les premiers contacts de Martelli avec Degas semblent avoir été plus circonspects. Dans une lettre écrite le jour de Noël 1878 à Matilde, la femme du peintre Francesco Gioli, Martelli mentionnait certains amis à Paris, et aussi Degas, « avec lequel je risque de me lier d'amitié ; homme d'esprit et artiste de talent, que la cécité guette... et qui, selon les circonstances, peut être triste et désespéré[2] ». Au printemps de 1879, il vit beaucoup Degas, et c'est à cette époque que le peintre, à peu près en même temps que Federico Zandomeneghi, se mit à faire son portrait[3].

À la fin de mars, Martelli écrivit de nouveau à Matilde Gioli. Joignant à sa lettre une affiche de la quatrième exposition des impressionnistes, que Degas lui envoyait, il nota que l'exposition devait être inaugurée le 10 avril, ajoutant que parmi les œuvres exposées figureraient « mes deux portraits, l'un par Zandomeneghi et l'autre par Degas[4] ». Martelli quitta Paris en avril, à une date inconnue, probablement peu après le vernissage de l'exposition. De retour en Italie, il publia un compte-rendu de l'exposition dans deux numéros successifs de Roma Artistica, et rédigea la célèbre conférence sur l'impressionnisme, qu'il allait donner le 16 janvier 1880 au Circolo filologico de Livourne[5]. Au moment du départ de Martelli, Degas avait dans son atelier deux portraits différents du critique, dont un se trouve actuellement à Buenos Aires (cat. nᵒ 202) et

l'autre à Édimbourg (cat. nᵒ 201), et que Martelli n'eut jamais l'occasion de revoir. Au milieu des années 1890, celui-ci reçut régulièrement des nouvelles de Degas par Zandomeneghi, ainsi qu'une photographie prise par l'« ennuyeux Degas » représentant Bartholomé et Zandomeneghi en dieux-fleuves dans le parc de Dampierre, mais il échoua, malgré tous ses efforts, à obtenir de l'artiste son portrait[6]. En 1894, Zandomeneghi lui écrivait : « Il y a longtemps, avec tout le tact possible, j'ai demandé ton portrait à Degas afin de te l'envoyer en même temps que celui que j'ai fait de toi. Naturellement, Degas a refusé, d'abord pour le plaisir de refuser, puis parce qu'il s'était souvenu que Duranty n'aimait pas le raccourci des jambes[7] ». Et en 1895, il lui disait de nouveau : « n'espère rien[8] ».

En raison du style plus libre de la peinture de Buenos Aires, on a longtemps cru qu'il s'agissait d'une étude préparatoire de grandes dimensions pour la toile plus achevée d'Édimbourg[9]. Ronald Pickvance a toutefois démontré, il y a quelques années, que ces œuvres représentaient deux étapes successives et différentes de la même entreprise[10]. Outre une étude très finie au fusain et au pastel de la tête de Martelli (III : 160.1), conservée au Cleveland Museum of Art, un certain nombre de dessins préliminaires sont liés à ces peintures. Les plus schématiques sont trois croquis à la mine de plomb : deux — dont une étude de composition — se trouvent dans le carnet 31 ; un troisième, à la National Gallery of Scotland (voir fig. 148), est également une étude de composition réalisée sur une feuille qui fut manifestement détachée d'un carnet de même dimension que le carnet 31[11]. Chacune des deux études de composition se rapporte à un des tableaux. Le croquis du carnet 31, bien que dessiné à la hâte, est sans aucun doute l'étude préparatoire au portrait d'Édimbourg, tandis que celui de la feuille détachée, de composition horizontale, s'apparente à la peinture de Buenos Aires.

Trois autres études préparatoires au portrait de Martelli présentent également des variantes. Deux dessins mis au carreau, dont l'un au Fogg Art Museum (II : 344.b) et l'autre dans une collection particulière à Londres (voir fig. 147), représentent Martelli assis, vêtu de façon identique, et ne diffèrent que par leur rendu. Dans le dessin de Londres, les pieds sont à peine esquissés, mais la tête et le torse sont soigneusement représentés, les contours du canapé et du cadre qui le surmonte étant indiqués ; comme dans le cas de l'étude préparatoire au portrait d'Edmond Duranty, il porte une inscription et une date : « Chez Martelli / 3 avril 79 / Degas », à peine sept jours, ainsi que l'a signalé Jean Sutherland Boggs, avant l'inauguration de la quatrième exposition des impressionnistes[12]. Dans l'étude du Fogg Art Museum où le modèle est représenté en pied, la tête et les

bras de Martelli sont moins définis, mais la partie inférieure de la figure, et particulièrement les pieds, l'est davantage. Enfin, une autre étude mise au carreau représentant Martelli (cat. nᵒ 200), qui appartient elle aussi au Fogg Art Museum, et dans laquelle Boggs voit une étude préparatoire à la version de Buenos Aires, le montre dans la même pose, mais uniquement à partir de la taille, portant le même gilet que dans la toile de Buenos Aires. Selon l'enchaînement établi par Pickvance, l'étude de composition d'Édimbourg ainsi que l'étude du Fogg Art Museum, où Martelli est représenté en buste, préparèrent l'exécution du tableau de Buenos Aires, qui, d'après Pickvance, précéda presque certainement le portrait d'Édimbourg. Le croquis de composition du carnet 31, de même que le dessin de Londres et celui du Fogg Art Museum, où le modèle est représenté en pied, suivirent de près en tant qu'études préparatoires pour le tableau d'Édimbourg.

Malgré les différences de style, il est difficile de concevoir que les deux peintures n'aient pas été exécutées pendant la même période, dans l'ordre que propose Pickvance. Martelli ne retourna jamais à Paris, et il n'y a pas lieu de supposer que la version de Buenos Aires ait été peinte à partir de dessins, plusieurs années plus tard. On peut conjecturer que, tenant compte des remarques de Duranty sur les jambes de Martelli dans la version d'Édimbourg, Degas s'attela à un second portrait après le départ de celui-ci, omettant cette fois les jambes, ce qui expliquerait pourquoi Martelli demanda que l'artiste lui envoyât « son portrait », alors qu'il y en avait deux. Cette possibilité doit cependant être exclue : le portrait d'Édimbourg, tellement plus précis, ne peut être que la version finale.

D'autres questions restent sans réponse. Si le dessin daté du 3 avril 1879 donne une idée de la date où l'artiste entreprit la version d'Édimbourg, il est beaucoup plus difficile de déterminer quand il la termina. Degas exécuta certainement ce portrait en même temps que le portrait de Duranty ; il est donc peu probable qu'il ait pu le terminer à temps pour le début de l'exposition le 10 avril. Comme ce fut le cas pour le portrait de Duranty, celui de Martelli figure sur la liste préparée par Degas en prévision de l'exposition, de même que dans le catalogue imprimé[13]. Martelli lui-même ne dit rien sur le sujet — non plus d'ailleurs que sur le portait de Zandomeneghi — dans son compte rendu de l'exposition, peut-être par modestie, peut-être parce qu'il n'avait pas vu l'œuvre exposée. Aucun critique n'en fit d'ailleurs mention et, cette fois encore, on ne peut se fier qu'à la parole d'Armand Silvestre, qui affirmait que le 1ᵉʳ mai 1879, toutes les œuvres de Degas étaient bel et bien exposées[14]. On ne peut déterminer avec certitude lequel des deux portraits fut finalement présenté.

1. Les Macchiaioli ou « tachistes » préconisaient une représentation simplifiée des jeux d'ombre et de lumière au moyen de taches (*macchie*) ou de touches bien découpées.
2. Baccio M. Bacci, *L'800 dei Macchiaioli e Diego Martelli*, L. Gonelli, Florence, 1969, p. 116.
3. Ce portrait par Zandomeneghi, qui est sans doute le tableau signé, daté et portant l'inscription : « A Diego Martelli / Zandomeneghi 79 », se trouve maintenant à la Galleria d'Arte Moderna, de Florence.
4. Bacci, *op. cit.*, p. 117, présente cette lettre avant une autre envoyée à Matilde Gioli et datée du 28 mars 1879. L'existence de l'affiche laisse toutefois supposer une date au début d'avril, avant le 9, où l'affiche était déjà placardée dans tout Paris.
5. La critique publiée pour la première fois en français le 27 juin et le 7 juillet 1879 est reproduite dans Diego Martelli, *Les Impressionnistes et l'Art moderne* (sous la direction de Francesca Errico), Paris, 1979, p. 28-33.
6. Lettre de Zandomeneghi à Martelli, Paris, novembre 1895, dans Lamberto Vitali (éd.), *Lettere dei macchiaioli*, Einaudi, Turin, 1953, p. 313.
7. Lettre de Zandomeneghi à Martelli, Paris, novembre 1894, dans Vitali, *op. cit.*, p. 304.
8. Lettre de Zandomeneghi à Martelli, Paris, 31 août 1895, dans Vitali, *op. cit.*, p. 310.
9. Theodore Reff, toutefois, la qualifie de « seconde version » ; Reff 1976, p. 132.
10. Voir Ronald Pickvance dans 1979 Édimbourg, p. 50, et nᵒˢ 55 à 60.
11. Selon Jean Sutherland Boggs et Reff, le carnet 31 comprendrait en outre deux études de tête de Diego Martelli. Voir Boggs 1958, p. 242, fig. 40, et Reff 1985, Carnet 31 (BN, nᵒ 23, p. 1 et 3). Les études semblent en fait représenter une tout autre personne.
12. Voir Boggs dans 1967 Saint Louis, nᵒˢ 88-89.
13. Reff 1985, Carnet 31 (BN, nᵒ 23, p. 68, au nᵒ 1).
14. Silvestre mai 1879, p. 53.

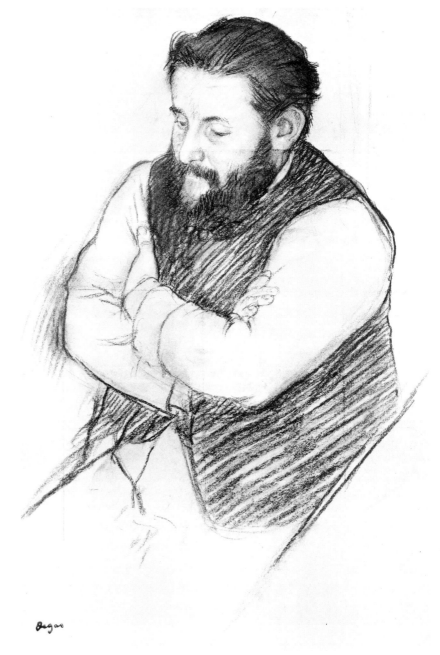

200

Étude pour Diego Martelli

1879
Pierre noire rehaussée de blanc sur papier chamois, mis au carreau
45 × 28,6 cm
Cachet de la vente en bas à gauche
Cambridge (Mass.), Harvard University Art Museums (Fogg Art Museum). Legs de Meta et Paul J. Sachs (1965.255)

Vente III : 344.1

Ce dessin, sans doute la première et certainement la plus réussie des trois études représentant Diego Martelli assis, fut mis au carreau afin d'être reporté sur toile pour le portrait aujourd'hui à Buenos Aires[1]. La tête de Martelli étant inclinée vers l'avant dans les deux autres études de Londres (fig. 147) et du Fogg Art Museum (III : 344.2), différentes à ce point de vue du présent dessin, il est probable que Degas se servit de cette étude pour peindre aussi le portrait d'Édimbourg (cat. nᵒ 201).

Fig. 147
Étude pour «Diego Martelli», 1879, fusain rehaussé, Londres, coll. part., I : 326.

Tout comme dans le cas des dessins du même genre réalisés pour le portrait d'Edmond Duranty, la tête est plus achevée et a été rehaussée à la craie blanche. Les bras ont été retouchés légèrement et la taille épaissie, pour rendre plus fidèlement la corpulence du modèle qu'attestent les photographies de cette période.

1. Voir cat. nᵒ 202. Voir aussi « Le portait de Diego Martelli », p. 312.

Historique
Atelier Degas ; Vente III, 1919, nᵒ 344.1. César M. de Hauke, New York ; acquis par Paul J. Sachs, en 1929 ; coll. Sachs, de 1929 à 1965 ; légué par lui au musée en 1965.

Expositions
1930, New York, Jacques Seligmann and Co., 27 octobre-15 novembre, *Drawings by Degas*, nᵒ 9 ;

1931 Cambridge, n° 17b ; 1933 Northampton, n° 27 ; 1934, Cambridge (Mass.), Fogg Art Museum, *French Drawings and Prints of the Nineteenth Century,* n° 22 ; 1936 Philadelphie, n° 82, 1940, Washington, Phillips Memorial Gallery, 7 avril-1er mai, *Great Modern Drawings,* n° 13 ; 1940, San Francisco, Golden Gate International Exposition, Palace of Fine Arts, *Master Drawings, An Exhibition of Drawings from American Museums and Private Collections,* n° 21, repr. ; 1941, Detroit, Detroit Institute of Arts, 1er mai-1er juin, *Masterpieces of 19th and 20th Century French Drawing,* n° 24 ; 1943, Santa Barbara, Santa Barbara Museum of Art, *Master Drawings, Fogg Museum,* 1945, New York, Buchholz Gallery, 2-27 janvier, *Edgar Degas : Bronzes, Drawings, Pastels,* n° 69 ; 1947 Cleveland, n° 68, repr. ; 1947 Washington, n° 16 ; 1947, New York, Century Club, *Loan Exhibition;* 1952, Richmond, Virginia Museum of Fine Arts, *French Drawings from the Fogg Art Museum;* 1955 Paris, Orangerie, n° 71, repr. ; 1956, Waterville (Maine), Colby College, Miller Library, 27 avril-23 mai, *An Exhibition of Drawings Presented by the Art Department, Colby College,* n° 31 ; 1960 New York, n° 91 ; 1965-1967 Cambridge, n° 60, repr. ; 1974 Boston, n° 85 ; 1979 Édimbourg, n° 59, repr.

Bibliographie sommaire

Mongan 1932, p. 68, repr. ; Cambridge, Fogg, 1940, p. 362, n° 673, fig. 349 ; Henry S. Francis, « Drawings by Degas », *Bulletin of the Cleveland Museum of Art,* XLIV, décembre 1957, p. 216 ; Rosenberg 1959, p. xxiii, 110, pl. 205 (éd. rév. 1974, p. 148, pl. 269) ; Wick 1959, p. 87-101 ; Boggs 1962, p. 123 ; Lamberto Vitali, « Three Italian Friends of Degas », *Burlington Magazine,* CV :723, juin 1963, p. 269, fig. 27 ; Jean Leymarie, *Dessins de la période impressionniste de Manet à Renoir,* Skira, Genève, 1969, p. 43, repr. p. 45 ; Vojtech et Thea Jirat-Wasiutynski, « The Uses of Charcoal in Drawing », *Arts Magazine,* LV :2, octobre 1980, p. 131, fig. 6 p. 130.

201

Diego Martelli

1879
Huile sur toile
110 × 100 cm
Cachet de la vente en bas à droite
Édimbourg, National Gallery of Scotland (NG 1785)

Exposé à Paris

Lemoisne 519

La version d'Édimbourg de *Diego Martelli,* un des portraits les plus remarquables de Degas, illustre de façon frappante jusqu'à quel point l'artiste avait une façon originale de voir les choses. Il rédigea à l'époque, peut-être peu avant janvier 1879, des notes sur l'installation de gradins qui lui permettaient de dessiner en se plaçant aussi bien au-dessus qu'au-dessous du sujet, ajoutant ensuite cette remarque : « Pour un portrait, faire poser au rez-de-chaussée et faire travailler au 1er, pour habituer à retenir les formes et les expressions et à

ne jamais dessiner ou peindre *immédiatement*[1]. » Le point de vue élevé adopté par l'artiste dans le portrait est le même que dans la version de Buenos Aires (cat. n° 202), mais cette fois les jambes de Martelli sont entièrement visibles, en raccourci, et le plancher s'incline abruptement à l'avant du tableau. La conception est pourtant très différente : il y a une nette démarcation entre Martelli et la table et les formes de l'arrière-plan sont redistribuées, la courbe du canapé répondant à celle d'un mystérieux objet encadré, peut-être un plan de Paris[2].

Même lorsqu'on la compare aux œuvres des contemporains de Degas, la nature morte qui recouvre la table est indiscutablement la représentation la plus inspirée qui soit des objets divers qui entourent un écrivain ; elle répond tout à fait à la vision qu'avait Degas du portrait, qui, selon lui, devait dépasser la simple reproduction des caractères physiques du modèle. Les pantoufles de Martelli, bordées de rouge, sont le pendant visuel d'une note rédigée dans le carnet mentionné plus tôt : « Faire toutes espèces d'objets d'usage placés, accompagnés de façon qu'ils aient la *vie* de l'homme ou de la femme, des corsets qu'on vient d'oter, par exemple, et qui gardent comme la forme du corps...[3] »

Le contour noir ajouté à la jonction des jambes de Martelli et les retouches de son genou gauche furent peut-être le résultat des remarques de Duranty[4].

1. Reff 1985, Carnet 30 (BN, n° 9, p. 210).
2. Voir le *Catalogue of Paintings and Sculpture* de la National Gallery of Scotland, 51e éd., Édimbourg, 1967, p. 63, où l'on mentionne qu'il s'agit d'un plan. Theodore Reff aborde la question dans Reff 1976, p. 131-132.
3. Reff 1985, *ibid.,* p. 208.
4. Voir « Le portrait de Diego Martelli », p. 312.

Historique

Atelier Degas ; Vente I, 1918, n° 58, acquis par le Dr Georges Viau, Paris, 30 500 F ; acquis par Paul Rosenberg and Co., Paris ; Galerie Reid and Lefevre, Londres, en 1920 ; coll. Mme R.A. Workman, Londres. Galerie Knoedler and Co., avant 1930. Galerie Reid and Lefevre, Londres ; acquis par le musée en 1932.

Expositions

1879 Paris, n° 57 ; ?1920, Glasgow, Alex Reid and Lefevre Galleries, janvier-février, n° 148 ; 1922, Londres, Burlington Fine Arts Club, été, *French School of the Last Hundred Years,* n° 38 ; 1923, Manchester, Agnew and Sons Galleries, *Loan Exhibition of Masterpieces of French Art of the 19th Century,* n° 16 ; 1925, Kirkcaldy, Museum and Art Gallery, juin, *The Kirkcaldy Art Inauguration Loan Exhibition,* n° 39 ; 1926-1927, Londres, National Gallery, Millbank (Tate) (prêté) ; 1930, Paris, Galeries Georges Petit, 15-30 juin, *Cent ans de peinture française,* n° 14 ; 1930, New York, Knoedler Galleries, octobre-novembre, *Masterpieces by Nineteenth Century French Painters,* n° 4, repr. ; 1931 Cambridge, n° 8 (prêté par Knoedler and Co.) (1880) ; 1932 Londres, n° 347 (433) ; 1937 Paris, Palais National, n° 306 ; 1952 Amsterdam, n° 18 ; 1952

Édimbourg, n° 17, pl. X ; 1979 Édimbourg, n° 60, pl. 13 (coul.).

Bibliographie sommaire

Lemoisne 1912, p. 86 ; Lafond 1918-1919, II, p. 15 ; Walter Sickert, « French Art of the Nineteenth Century - London », *Burlington Magazine,* XL : 231, juin 1922, p. 265 ; Coquiot 1924, p. 218, repr. ; James B. Manson, « The Workman Collection : Modern Foreign Art », *Apollo,* III, 1926, p. 142, repr. (coul.) ; Lemoisne [1946-1949], II, n° 519 ; Édimbourg, National Gallery of Scotland, *Catalogue of Paintings and Sculpture,* 51e éd., Édimbourg, 1957, p. 63 ; Boggs 1962, p. 57, 123, pl. 102 ; Lamberto Vitali, « Three Italian Friends of Degas », *Burlington Magazine,* CV :723, juin 1963, p. 269-270 ; *The Maitland Gift and Related Pictures,* National Gallery of Scotland, Édimbourg, 1963, p. 22-23, repr. p. 22 ; Minervino 1974, n° 556 ; Reff 1976, p. 131-132, fig. 94 ; Pierre Dini, *Diego Martelli,* Il Torchio, Florence, 1978, p. 144, 145, 155 n. 64, 66 ; Reff 1985, Carnet 31 (BN, n° 23, p. 1, 24, 25, 27, 68) ; Sutton 1986, p. 86, fig. 277 (coul.) p. 283.

202

Diego Martelli

1879
Huile sur toile
75,5 × 116 cm
Cachet de la vente en bas à droite
Buenos Aires, Museo Nacional de Bellas Artes (2706)

Lemoisne 520

La composition de ce portrait suit dans une large mesure le croquis schématique d'Édimbourg (fig. 148), mais s'en écarte pour deux détails évidents. Le canapé ne figure pas dans le dessin, et le mur du fond fuit légèrement vers la droite, tandis que dans le dessin il fuit nettement vers la gauche. Pour le portrait, Degas ressuscita un schéma déjà employé une dizaine d'années auparavant, particulièrement pour l'arrière-plan géométrique soigneusement divisé, et modifia manifestement un peu la composition après l'avoir ébauchée. Il prolongea la table vers la gauche de façon qu'elle touchât le corps de Martelli, comme dans le dessin du Fogg Art Museum (cat. n° 200), et recouvrit une partie de l'extrémité droite du canapé bleu pour éviter une horizontalité exagérée.

L'arrière-plan et la nature morte au premier plan — qui est composée de papiers, d'une pipe, d'un crayon, d'un encrier et de l'éternelle calotte rouge de Martelli —, démontrent une grande liberté de facture, alors que la représentation de la figure et des autres accessoires est précise et méthodique. On ne peut donc qualifier ce tableau à juste titre d'esquisse ou d'œuvre inachevée.

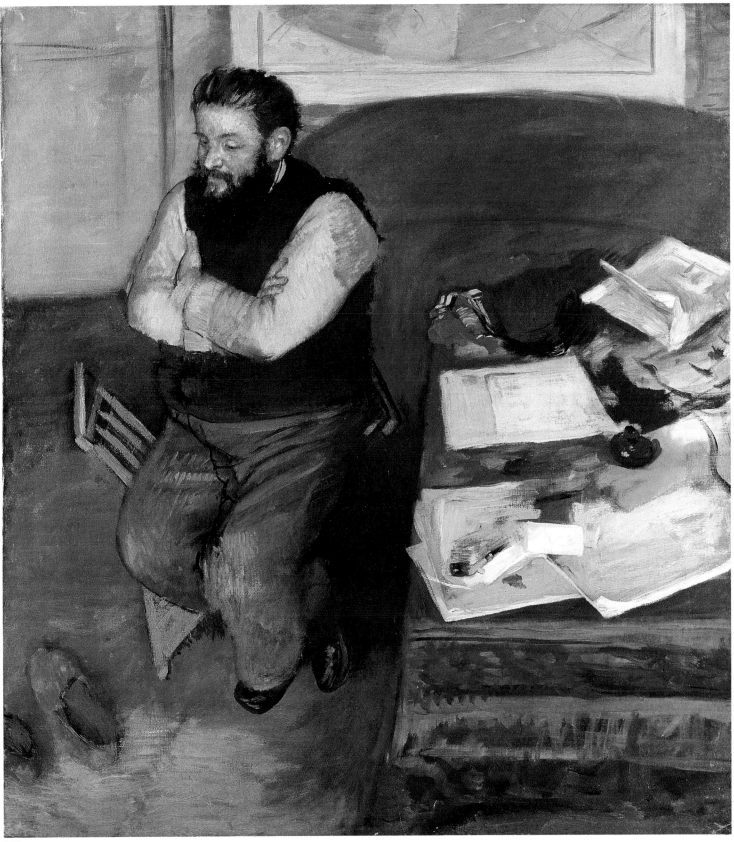

201

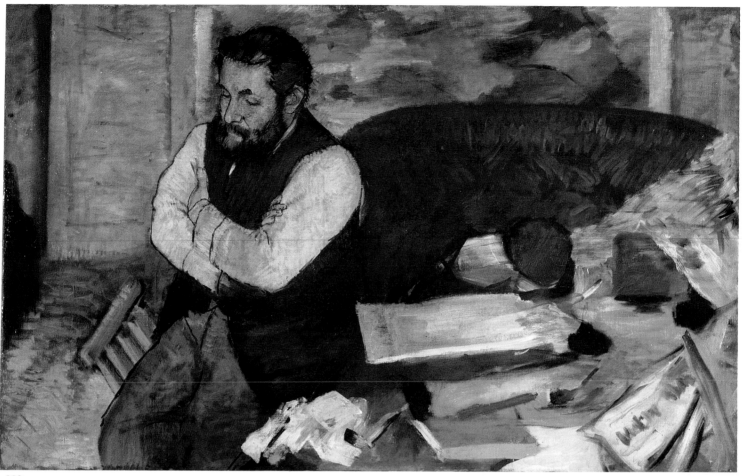

202

Historique

Atelier Degas ; Vente II, 1918, nº 35, acquis par le Dr Georges Viau, Paris ; Wildenstein et Cie, Paris, Jacques Seligmann, New York, avant 1933 ; acquis pour le musée par l'Association Amigos del Museo Nacional de Bellas Artes, en décembre 1939.

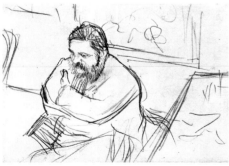

Fig. 148
Étude pour «Diego Martelli», 1879,
mine de plomb,
Édimbourg, National Gallery of Scotland.

Expositions

1933 Northampton, nº 11 ; 1936 Philadelphie, nº 30, repr. ; 1937 Paris, Orangerie, nº 31 ; 1938 New York, nº 8 ; 1939 Buenos Aires, nº 41 ; 1962, Buenos Aires, Museo Nacional de Bellas Artes, septembre-octobre, *El impressionismo frances en las colecciones argentinas* p. 17, repr. (coul.) ; 1975, Munich, Haus der Kunst, 18 octobre 1975-4 janvier 1976, *Toskanische Impressionen,* nº 15, repr. ; 1984-1985 Paris, nº 13 et fig. 88 (coul.) p. 107.

Bibliographie sommaire

Lafond 1918-1919, II, p. 15 ; Coquiot 1924, p. 218, Fosca 1930, p. 377 ; *L'Amour de l'art,* XIX, octobre 1938, repr. (coul.) couv. ; Jose M. Lamarca Guerrico, éd., *Retrato de Diego Martelli,* Francisco A. Colombo, Buenos Aires, 1940, *passim* ; Lassaigne 1945, p. 47 ; Julio Rinaldini, *Edgar Degas,* Poseidon, Buenos Aires, 1943, p. 28 ; Lemoisne [1946-1949], II, nº 520 ; Oscar Reuterswärd, « An Unintentional Exegete of Impressionism. Some Observations on Edmond Duranty and His "La Nouvelle peinture" », *Konsthistorisk Tedskrift,* IV, 1949, p. 113, fig. 2 ; Boggs 1962, p. 123 ; Lamberto Vitali, « Three Italian Friends of Degas », *Burlington Magazine,* CV : 723, juin 1963, p. 269 n. 14 ; 1967 Saint Louis, p. 142 ; Minervino 1974, nº 557 ; Reff 1976, p. 132, 317 n. 129 ; 1979 Édimbourg, aux nºˢ 55-58, 60.

203

Portraits à la Bourse

Vers 1878-1879
Huile sur toile
100 × 82 cm
Paris, Musée d'Orsay (RF 2444)

Exposé à Paris

Lemoisne 499

Dans les carnets de Degas, le nom et l'adresse d'Ernest May ne figurent qu'une seule fois, soit dans un carnet daté par Theodore Reff de 1875-1878[1], et c'est sans doute vers la fin de cette période qu'il a rencontré l'artiste, peut-être par l'intermédiaire de Gustave Caillebotte. Dans une lettre à Caillebotte, écrite au début du printemps de 1879 et portant sur la quatrième exposition impressionniste, imminente, Degas mentionne un dîner chez May où les deux artistes devaient se rendre le lendemain soir[2]. Selon Georges Rivière, Caillebotte devait fournir avec May une partie du capital requis pour la création du périodique *Le Jour et la Nuit,* que, peu après la fin de l'exposition de 1879, Degas, Bracquemond et d'autres Comptaient publier[3]. Quoi qu'il en soit, la

même année Degas servira d'intermédiaire à May pour l'achat d'un carton de Bracquemond, à qui il donnera une brève mais mordante description du financier : « Je vais le voir ces jours-ci. Il se marie, va prendre un petit hôtel, je crois, et arrange en galerie sa petite collection. C'est un Juif, il a organisé une vente au profit de la femme de Monchot [sic], devenu fou. Vous voyez, c'est un homme qui se lance dans les arts[4]. »

Né en 1845, donc de dix ans le cadet de Degas, May était un riche financier. Quelques années plus tôt, il avait commandé au sculpteur François-Paul Machault un portrait, dont le plâtre figurera au Salon en 1876 (n° 3445) et le bronze, deux ans plus tard (n° 4426). Si la vente qu'il a organisée au profit de la femme du sculpteur était évidemment un geste de charité — geste que Degas allait lui-même poser l'année suivante pour venir en aide à la veuve d'Edmond Duranty —, May n'en avait pas moins un vif intérêt pour la peinture, qui l'amènera à rassembler au fil des ans une importante collection. Il a d'abord acquis, peut-être par prudence, quelques toiles de maîtres anciens, ainsi que des tableaux du XVIIIe siècle du genre de ceux que l'on retrouvait couramment dans les hôtels particuliers au XIXe siècle. Toutefois, vers 1878, comme le chanteur Jean-Baptiste Faure, il commencera à acheter des œuvres de Manet et des impressionnistes, et il constituera en outre une splendide collection d'œuvres de jeunesse de Corot, comparables à ceux de la Collection Rouart[5]. Puis, fort probablement avant la fin de 1879 et en 1880, il achètera d'un marchand demeuré inconnu, l'École de danse (L 399, Shelburne [Vermont], Shelburne Museum), la Répétition sur la scène (cat. n° 125) et Danseuses à leur toilette (Examen de danse) [cat. n° 220] de Degas.

Comme Degas l'indique dans sa lettre à Bracquemond, May s'est marié et a pris domicile dans le Faubourg Saint-Honoré, faisant d'occasionnels séjours à son domaine de la Couarde. Theodore Reff a par ailleurs montré que, après la naissance de son premier enfant, Étienne, le 29 mai 1881, sa femme a posé auprès du berceau pour un pastel de Degas (L 656), laissé inachevé mais que May conservera, avec une étude de la tête de sa femme (L 657) et deux portraits de lui-même. En 1890, lorsqu'il se défera d'une grande part de sa collection, il exclura de la vente les portraits et il rachètera la Répétition sur la scène[6]. Membre du Conseil des Amis du Louvre, il léguera au musée, en 1923, son portrait à l'huile exécuté par Degas, ainsi qu'un ensemble de tableaux impressionnistes, et cette collection entrera au Louvre après sa mort en octobre 1925[7].

Il existe deux versions de ce curieux portrait : un pastel préparatoire de dimensions plus modestes, et de composition plus simple (L 392), et le portrait à l'huile du Musée d'Orsay — qu'on hésite à dire achevé —, en général daté de 1878-1879. Paul-André Lemoisne situe à tort le pastel vers 1876, soit deux ou trois ans avant l'huile, et il fait valoir qu'il aurait été montré à la deuxième exposition impressionniste, sous le n° 38 : « Portrait de Mr E.M.... ». Bien que ces initiales correspondent à celles d'Ernest May, elles sont plutôt celles d'Eugène Manet, dont le portrait (L 339), de même que celui de sa belle-sœur, Yves Gobillard-Morisot (cat. n° 87), a été exposé par Degas en 1876[8]. Vraisemblablement exécuté peu avant l'huile, le pastel devrait être également daté de 1878-1879. Rien ne prouve en effet que l'artiste ait connu May dès 1876-1877.

Les travaux d'approche du portrait à l'huile, sur lesquels la correspondance de Degas demeure muette, datent probablement de la fin de 1878 ou du début de 1879. L'étude au pastel est agrandie dans les parties supérieures et inférieures à l'aide de deux bandes de papier, ce qui suggère que Degas aurait d'abord imaginé une composition de format horizontal, où les personnages auraient été coupés à la hauteur des genoux, et où la tête de l'homme à l'extrême droite aurait atteint la limite supérieure de l'œuvre. L'artiste adoptera finalement un format vertical, qu'il modifiera toutefois encore dans la version à l'huile. Les principaux éléments de la composition se retrouvent toutefois dans le pastel. Sous le portique de la Bourse, un secrétaire ou un huissier plein de déférence présente à May un document (sans doute financier) que May porte à l'attention de son compagnon — selon Lemoisne, un associé dénommé Bôlatre —, penché derrière lui pour mieux voir[9].

La structure du tableau à l'huile est essentiellement la même, bien qu'elle soit plus élaborée. Tous les personnages sont légèrement décalés vers le haut, et un angle plus aigu fait apparaître le pied gauche de Bôlatre. D'autres personnages à peine indiqués dans le pastel, s'ajoutent à l'arrière-plan, à gauche, et

203

il en va de même pour les deux autres, à droite, ce qui rend la scène plus animée. Un repentir très évident laisse croire que Degas aurait ajouté en dernier le personnage de droite au premier plan, dont la tête est coupée par le cadre, mais il modifiera par la suite son idée première. À l'origine, en effet, ce personnage avait un bras derrière le dos, détail que l'artiste reprendra sans l'achever, laissant la composition en bonne partie irrésolue.

D'apparence chaotique mais puissamment évocatrice, la composition s'appuie sur une solide et ingénieuse architecture, qui reproduit le format du tableau. May, au centre, domine la scène. Autour de lui, d'autres personnages suggèrent l'agitation qui règne à la Bourse. L'artiste ne montre toutefois pas leur visage, ou il laisse leurs traits flous, afin de diriger l'attention sur le modèle. May, le visage blême et allongé, paraît étonnamment plus âgé que ses trente-quatre ans. À la distinction de ses traits, on le croirait volontiers sorti d'une toile du Greco, un peintre que Degas admirait. Rien ne laisse croire que l'antisémitisme de Degas — qui s'exacerbera, des années plus tard, au moment de l'affaire Dreyfus — aurait influé sur sa perception lorsqu'il a exécuté ce portrait. Si tel avait été le cas, May ne l'aurait pas légué au Louvre. Par contre, quelque chose du sentiment de l'artiste à l'égard de la Bourse et du monde de la finance, un milieu qu'il ne connaissait que trop bien, transparaît suffisamment, à travers le grotesque des personnages de gauche à l'arrière-plan.

D'après les catalogues des quatrième et cinquième expositions impressionnistes, Degas a exposé cette œuvre en 1879, puis de nouveau en 1880. Ce qui semble inhabituel puisqu'il s'agissait d'un tableau qui n'était pas à vendre. On ne connaît d'ailleurs qu'un autre cas semblable, soit celui du portrait de Duranty, qui sera présenté de façon impromptue pour la deuxième fois à l'exposition de 1880, en hommage au critique mort quelques jours auparavant. Selon une hypothèse avancée sous toutes réserves par Ronald Pickvance, la mention par Louis Leroy, dans un compte rendu de l'exposition de 1879, d'un « chapeau d'homme, sous lequel, après les plus consciencieuses recherches, il m'a été impossible de trouver une tête », pourrait se rapporter à ce portrait[10]. Mais, plus vraisemblablement, Degas aurait songé à exposer le portrait en 1879, effectivement inscrit au catalogue, puis, ne l'ayant pas achevé ou souhaitant le modifier, il aurait abandonné le projet. Cette hypothèse expliquerait la présence du tableau à l'exposition de 1880, mais non pas le silence de la critique à son sujet.

1. Reff 1985, Carnet 27 (BN, n° 3, p. 34).
2. Voir Marie Berhaut, *Caillebotte, sa vie et son œuvre*, La Bibliothèque des Arts, Paris, 1978, p. 243, où la lettre est datée de 1877. La date plus probable de 1879 est proposée par Ronald

Pickvance dans 1986 Washington, p. 247 et p. 263 n. 26.
3. Rivière 1935, p. 75. Toutefois, si May était vraiment l'un des bailleurs du fonds du projet, il semble plutôt étrange que Degas ait éprouvé le besoin de le décrire à Bracquemond. Voir la lettre mentionnée à la n. 4 ci-dessous.
4. Lettres Degas 1945, n° XIX, p. 47.
5. Voir « Nécrologie : Ernest May », *Le Bulletin de l'Art Ancien et Moderne*, 724, janvier 1926, p. 16 ; M. Rostand, *Quelques amateurs de l'époque impressionniste* (thèse inédite, École du Louvre, Paris, 1955), non consulté par l'auteur.
6. Voir *Catalogue de tableaux anciens et modernes, aquarelles, pastels et dessins composant l'importante collection de M. E. May*, Galerie Georges Petit, Paris, 4 juin 1890.
7. Voir « Donation May au Musée du Louvre », *L'Amour de l'art*, mars 1926, p. 112-113.
8. Une lettre de Degas à Berthe Morisot, d'avril 1876 (datée à tort d'avril 1874 dans Morisot 1957, p. 97) atteste ce fait. Dans cette lettre, l'artiste demande l'autorisation d'exposer les deux portraits. Voir Morisot 1950, p. 93-94.
9. Roy McMullen a avancé que Bôlatre « chuchotait un conseil à l'oreille » de May, ce qui ne saurait guère être le cas ; voir McMullen 1984, p. 301.
10. Voir Ronald Pickvance dans 1986 Washington, p. 257 et n° 73.

Historique
Coll. Ernest May, Paris, en 1879 ; légué par lui au Musée du Louvre, Paris, sous réserve d'usufruit, en 1923 ; entré au Louvre en 1926.

Expositions
? 1879 Paris, n° 61 (« Portraits, à la Bourse. Appartient à M. E.M... ») ; 1880 Paris, n° 35 ; 1931 Paris, Orangerie, n° 69 ; 1946, Paris, Musée des Arts Décoratifs, *Les Goncourt et leur temps*, n° 593 ; 1952, Paris, Bibliothèque Nationale, ouverture le 12 décembre, *Émile Zola*, n° 422 ; 1969 Paris, n° 30 ; 1979 Édimbourg, n° 49, pl. 11 (coul.) ; 1986 Washington, n° 73, repr. (coul.).

Bibliographie sommaire
Kunst und Künstler, XXIV, 1925-1926, repr. p. 400 ; Max J. Friedländer, « Das Malerische », *Kunst und Künstler*, XXVI, 1927-1928, repr. p. 13 ; Rouart 1945, p. 42, 73 n. 58 ; Lemoisne [1946-1949], II, n° 499 ; Cabanne 1957, p. 113, pl. 72 ; Boggs 1962, p. 54, 57, 59, 110, 123, pl. 101 ; Minervino 1974, n° 454 ; Sutton 1986, p. 212, pl. 204 p. 214 ; Paris, Louvre et Orsay, Peintures, 1986, III, p. 196.

Fig. 149
Portraits en frise, 1879,
pastel,
Cologne, Herman J. Abs, L 532.

204

Deux études de Mary Cassatt au Louvre

Vers 1879
Fusain et pastel sur papier gris
47,8 × 63 cm
Signé en haut à droite *Degas*
États-Unis, Collection particulière

Brame et Reff 105

205

Femme en costume de ville

Vers 1879
Pastel sur papier gris
40 × 43 cm
Signé en haut à droite *Degas*
Zurich, Walter M. Feilchenfeldt

Brame et Reff 104

Au nombre des vingt-cinq œuvres inscrites par Degas en 1879 au catalogue de la quatrième exposition impressionniste, figuraient cinq objets reliés aux arts décoratifs : quatre éventails et un « Essai de décoration. (Détrempe)[1] ». L'*Essai de décoration* est également consigné sur une liste d'œuvres dressée par l'artiste en prévision de l'exposition, de même qu'un autre article apparemment décoratif, soit un *Portrait sur abat-jour* qui ne sera finalement pas exposé, et dont la critique ne parle pas[2]. Paul-André Lemoisne et d'autres l'ont reconnu dans un dessin au pastel portant l'inscription « Portraits en frise pour décoration dans un appartement » (fig. 149), jusqu'à ce que Ronald Pickvance signale que les deux œuvres étaient de technique différente et que les *Portraits en frise* ont été montrés hors catalogue, un an plus tard, à l'occasion de la cinquième exposition impressionniste[3]. L'*Essai de décoration* a donc jusqu'à maintenant résisté aux efforts d'identification, mais on croit généralement que les *Portraits en frise* y sont, jusqu'à un certain point, reliés. Il y a en outre lieu de croire que la *Femme en costume de ville* et les *Deux études de femme* s'y rattachent également.

La question de la nature de ces œuvres se complique du fait qu'il est difficile de reconnaître l'identité des personnages qui figurent dans les dessins. La *Femme en costume de ville* serait, selon Pickvance, un portrait de l'actrice Ellen Andrée, et des photographies de l'actrice confortent cette thèse[4]. Les *Portraits en frise* montrent trois personnages féminins vêtus de costumes différents : la première femme, debout à gauche, n'a pas encore été identifiée, la seconde, assise au centre, est sans nul doute l'artiste américaine Mary Cassatt et la troisième,

204

205

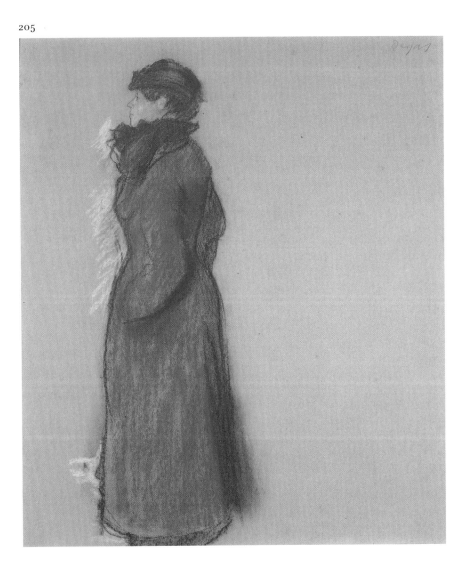

debout à droite, est en général désignée sous le
nom d'Ellen Andrée, en raison de son étroite
parenté avec le personnage d'une eau-forte
(RS 40) identifiée en 1918 par Arsène Alexan-
dre[5]. Pour autant qu'on puisse en juger, les
deux personnages assimilés à Ellen Andrée
par Pickvance et Alexandre n'ont rien de
commun entre eux, et il serait très difficile
d'affirmer qu'il s'agit de la même personne.
Quant aux *Deux études de femme*, il est
presque universellement admis qu'elles re-
présentent Mary Cassatt, et les traits de celle-
ci sont certes reconnaissables dans le person-
nage vu de face. Toutefois, ce personnage a
également été assimilé à Ellen Andrée, en
raison de sa grande ressemblance avec celui
qui figure à droite dans les *Portraits en frise* et
qui est représenté dans l'eau-forte : ces
femmes ont le même profil et portent le même
costume. Et si l'identification de l'eau-forte
par Alexandre est exacte, ce qui est très
douteux, il s'ensuivrait que les personnages
correspondants des *Portraits en frise* et des
Deux études de femme représentent en fait
Ellen Andrée.

Les rapports qui existent entre les trois
dessins sont plus énigmatiques. Les trois
représentent des figures en pied sur un fond
neutre et ils sont tous exécutés suivant la
même technique — au fusain et au pastel —
sur du papier gris. Pickvance a indiqué que la
Femme en costume de ville et les *Portraits en
frise* ont la même hauteur et que, par consé-
quent, les deux œuvres pourraient être des

études pour un même projet de décoration. Theodore Reff a souscrit à cette hypothèse[6].

En outre, les dessins pourraient être mis en rapport avec trois ou quatre autres œuvres unies tant par leur forme que par leur conception. L'une de celles-ci, la *Femme assise, tenant un livre à la main* (voir fig. 150), un des dessins préparatoires pour le pastel et les versions à l'eau-forte d'*Au Louvre* (voir cat. nos 206-208 et fig. 114) serait à rapprocher des *Deux études de femme*, selon Jean Sutherland Boggs[7]. Une deuxième, la *Femme en robe violette et chapeau canotier* (L 651), qui a peut-être eu pour modèle Ellen Andrée, n'a pas été mise en rapport avec les autres jusqu'à maintenant mais elle a le même format que la *Femme assise, tenant un livre à la main*. La troisième et la fameuse *Mary Cassatt au Louvre* (L 582), du Philadelphia Museum of Art, une étude pour *Au Louvre* dessinée à une échelle entièrement différente mais de format identique aux *Deux études de femme*. À l'instar des œuvres du groupe précédent, ces trois dessins sont des pastels sur papier gris. Enfin, une quatrième œuvre, aujourd'hui disparue, est décrite dans un catalogue de vente de 1954 : « Deux études de femme assise ; au milieu, le même personnage debout (Mary Cassatt ?). Fusain et pastel. H 61 cm ; L 94 cm[8]. » Ce dessin aurait pu se rapprocher des *Portraits en frise*, bien qu'il fût plus grand.

Toutes ces œuvres — à l'exception du dessin perdu — ont en commun d'autres caractéristiques que le genre, la technique et le format. Elles représentent toutes des femmes en tenue de ville occupées à regarder quelque chose (probablement des œuvres d'art), à consulter un livre (sans doute un catalogue) ou tenant un livre à la main. Ces femmes pourraient toutes être des visiteuses d'un musée. Deux ont, à l'évidence, été utilisées dans les diverses versions d'*Au Louvre* de 1879-1880 (voir cat. nos 206-208 et fig. 114), mais chacune des autres aurait tout aussi bien pu l'être. On est donc tenté de voir dans ces dessins une réserve de figures qui, destinées à une composition représentant une visite au musée, jamais réalisée ou perdue, auraient finalement servi pour *Au Louvre*.

Dans un carnet de 1859-1864, Degas mentionne à deux reprises des idées de projets de décoration, une allégorie avec des figures grandeur demi-nature destinée à une bibliothèque, et le « Portrait d'une famille dans une frise ». Au sujet de ce dernier, il note les indications suivantes : « Proportions des figures à peine 1 mètre. Il pourrait y avoir 2 compositions, l'une de la famille à la ville, l'autre à la campagne[9]. » Les *Portraits en frise* semblent être l'aboutissement, bien que tardif, d'une idée semblable. Il y a toutefois lieu de se demander dans quelle mesure le mot « portrait » peut avoir ici son sens habituel. En dépit de l'inscription, les figures des *Portraits en frise* échappent à une interprétation satis-

faisante. La frise représente soit Mary Cassatt deux fois, dans deux costumes différents, ce qui est curieux pour un portrait, soit Mary Cassatt et Ellen Andrée, ce qui n'est guère probable.

1. 1879 Paris, no 67.
2. Reff 1985, Carnet 31 (BN, no 23, p. 68). Le curieux *Portrait sur abat-jour* est mentionné au no 19 à la p. 67 du carnet 31.
3. 1979 Édimbourg, no 68.
4. *Ibid.* no 69.
5. Alexandre 1918, p. 14. L'identification d'Alexandre a été adoptée par tous les spécialistes ; toutefois, la pointe sèche figurait dans la Vente d'Estampes, au no 141, sous le titre de « Femme debout, au livre ». Une certaine ressemblance entre la gravure et une sculpture de Degas, *L'Écolière* (R LXXIV), a mené Theodore Reff à émettre l'hypothèse qu'Ellen Andrée a aussi servi de modèle pour la sculpture ; voir Reff 1976, p. 260. Pourtant, selon Jeanne Fevre, nièce de l'artiste, le modèle pour *L'écolière* (donc, aussi pour les dessins rattachés du carnet 31) fut Anne Fevre, sa sœur ; voir la lettre inédite sans date de Jeanne Fevre, Paris, Archives du Louvre, gracieusement communiquée par Henri Loyrette.
6. Voir Ronald Pickvance dans 1979 Édimbourg, no 69, et Theodore Reff dans Brame et Reff 1984, no 104.
7. Voir Jean Sutherland Boggs dans 1967 Saint Louis, nos 86-87.
8. Paris, Drouot, 20 décembre 1954, no 70.
9. Reff 1985, Carnet 18 (BN, no 1, p. 123 et 204).

Historique du no 204
Harris Whittemore, Naugatuck ; transmis à la J.H. Whittemore Co., Naugatuck, 1926 ; vente, New York, Parke-Bernet, 19-20 mai 1948, no 84. Coll. Siegfried Kramarsky, New York ; coll. part.

Expositions du no 204
1935 Boston, no 125 ; 1939, Boston, Museum of Fine Arts, 9 juin-10 septembre, *Art in New England, Paintings, Drawings, Prints from Private Collections in New England*, no 158 ; 1944, Washington, National Gallery of Art, 19 novembre 1944-8 mai 1945, *French Drawings from the French Government, the Myron A. Hofer Collection, and the Harris Whittemore Collection*, no 68 ; 1947 Washington, no 17, repr. ; 1959, New York, Columbia University chez M. Knoedler and Co., 13 octobre-7 novembre, *Great Master Drawings of Seven Centuries*, no 72, repr. ; 1967 Saint Louis, no 87, repr. ; 1978 New York, no 9, repr. (coul.).

Bibliographie sommaire du no 204
Brame et Reff 1984, no 105, repr.

Historique du no 205
Coll. duc de Cadaval, Pau ; Paul Rosenberg, New York ; au propriétaire actuel.

Expositions du no 205
1976-1977 Tôkyô, no 29, repr. (coul.) ; 1979 Édimbourg, no 68, repr. ; 1984 Tübingen, no 135, repr. (coul.).

Bibliographie sommaire du no 205
Thomson 1979, p. 677, fig. 94 ; Brame et Reff 1984, no 104 (1878-1880).

Au Louvre

Vers 1879
Pastel sur sept morceaux de papier réunis
71 × 54 cm
Cachet de la vente en bas à gauche
Collection particulière

Lemoisne 581

Dans ses mémoires, Louisine Havemeyer laisse supposer, bien involontairement, que Degas et Mary Cassatt se connaissaient dès 1874 ou 1875 ou même avant[1]. Cette supposition demeure toutefois sans fondement, bien qu'il soit certain que les deux artistes se sont rencontrés avant 1877, année au cours de laquelle Degas a invité l'Américaine à exposer avec les impressionnistes, un projet qui n'aboutira qu'en 1879. Malheureusement, tiraillée par des sentiments contraires à l'égard du peintre, Mary Cassatt détruira plus tard ses lettres de Degas, qui n'a pas lui-même conservé sa correspondance.

Artiste souvent rapprochée de Degas par la critique, ce à quoi elle ne s'opposera jamais, Cassatt jouissait du respect, bien connu de tous, que le peintre accordait à son œuvre. Elle lui vouait pour sa part une admiration enthousiaste, et elle multipliait ses efforts pour le faire connaître auprès de ses relations américaines. Déterminée, volontaire, talentueuse, très racée, ses qualités étaient de nature à attirer Degas, bien que l'on imagine que les rapports entre ces deux personnalités irritables et opiniâtres aient pu être plutôt singuliers. Leur amitié deviendra suffisamment importante pour que Degas lui présente sa famille — sa sœur Thérèse, son frère René, ainsi que Lucie Degas et les enfants de Marguerite Fevre. À la mort du peintre, Cassatt, alors âgée de plus de soixante-dix ans, n'hésitera pas à intervenir

Fig. 150
Femme assise, tenant un livre à la main,
1879, fusain et pastel,
III:150.2.

dans les querelles familiales pour favoriser un rapprochement entre les Fevre et les Degas. Cela ne l'empêchera toutefois pas de réagir avec vigueur lorsque le Louvre achètera *La famille Bellelli* (cat. n° 20), à une époque où elle jugeait que les fonds auraient dû servir à l'effort de guerre[2].

C'est vers 1879-1880 que les relations amicales et professionnelles entre Cassatt et Degas semblent avoir été le plus intenses. Elle collaborera, en effet, à ce moment-là avec lui à son projet de publication d'un périodique, *Le Jour et la Nuit,* et elle posera pour un certain nombre de ses œuvres : on la reconnaît dans ce splendide pastel, les deux eaux-fortes qui l'ont suivi et dans certains personnages des *Portraits en frise* (voir cat. n^os 204-205 et fig. 149).

Il convient de noter d'emblée que l'identification de Cassatt dans ce pastel, traditionnelle mais non confirmée, concorde avec une affirmation de l'artiste elle-même dans une lettre du 7 décembre 1918 à Louisine Havemeyer : « J'ai posé, écrit-elle, pour la jeune femme au Louvre appuyée sur un parapluie[3]. » Cette œuvre a toujours été vue comme un portrait, aussi peu orthodoxe soit-il. Elle appartient en effet à l'ensemble de portraits « psychologiques » de la fin des années 1870 représentant des amis dans un cadre caractéristique de leur vocation. Jean Sutherland Boggs, pour qui ces œuvres comptent parmi les plus mémorables de l'artiste, a signalé que Degas avait alors tendance à « présenter les choses sous des formes audacieuses, autonomes, aux silhouettes expressives, et, en même temps, à composer avec elles de façon claire mais inattendue[4] ».

Une comparaison avec le *Portrait d'amis sur scène* (cat. n° 166) est des plus révélatrices. Les deux œuvres présentent en effet le modèle dans son milieu — Ludovic Halévy dans les coulisses, au théâtre, et Cassatt au musée — et, dans les deux cas, le personnage principal est accompagné d'une autre personne, qui le met en valeur. Dans *Au Louvre,* Cassatt est observée par une visiteuse — probablement sa sœur Lydia — qui, le visage caché derrière un catalogue, prévient la curiosité du spectateur. On y verrait presque une scène de genre, si ce n'était de l'absence des éléments métaphoriques.

L'aspect le plus provocant de l'œuvre est sans conteste la pose du personnage principal, que l'artiste a choisi de représenter de dos. Boggs voit un lien entre cette pose et l'observation d'Edmond Duranty, dans *La Nouvelle Peinture,* concernant les possibilités expressives qu'offre la simple vue de dos d'un personnage[5].

D'autres choix s'offraient manifestement à l'artiste, comme en témoignent les études, contemporaines, de Mary Cassatt dans les *Portraits en frise,* et peut-être aussi dans le grand dessin du même genre, non localisé, où elle figurerait dans trois poses différentes,

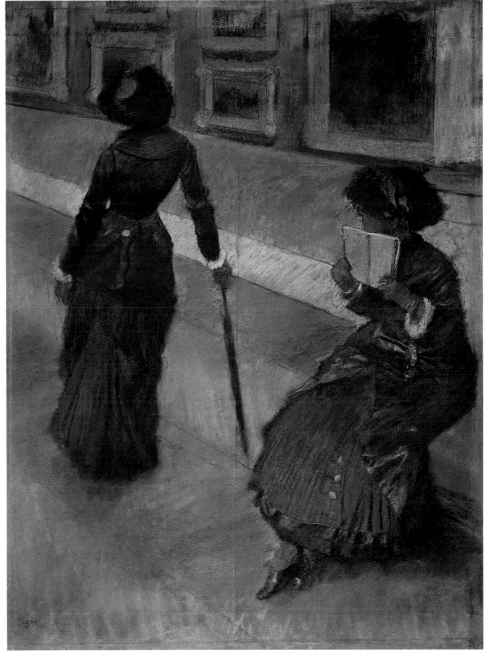

206

debout et assise[6]. En fait, il serait fort difficile de nier qu'une relation existe entre les personnages figurant dans les *Portraits en frise* et dans *Au Louvre,* et le procédé technique à la base de l'œuvre est significatif à cet égard. *Au Louvre* se compose de sept feuillets de papier qui, par la façon dont ils sont joints, révèlent l'ordre dans lequel la composition a été assemblée. Au début, une feuille unique de plus petit format, soit d'environ 62 sur 50 cm — ce qui correspond à peu près à la taille de *Portraits en frise* — montrait les deux personnages côte à côte à une certaine distance l'un de l'autre. Cette feuille a toutefois ensuite été coupée en deux suivant la verticale, au centre, et les fragments ont été réunis pour établir un nouveau rapport entre les personnages. La partie contenant la femme assise a

ainsi été décalée vers le bas et appliquée sur le bord de l'autre partie, recouvrant à demi le parapluie de Mary Cassatt. Comme le nouvel assemblage n'était plus rectangulaire, deux bouts de papier ont été ajoutés, en haut à droite, au-dessus de la femme assise, et, en bas à gauche, au-dessous de la figure de Cassatt. Enfin, deux bandes de papier ont été adjointes en haut et en bas pour accentuer la verticalité de la composition, ainsi qu'une mince bande le long du côté droit.

Ce procédé d'adjonction, qui se retrouve dans un certain nombre d'autres œuvres, dont notamment la *Danseuse au bouquet saluant* (cat. n° 162), révèle combien le sens de la composition était développé chez Degas, et combien son souci du détail était poussé à l'extrême. L'artiste y a eu recours le plus

souvent lorsque, ayant commencé par définir l'élément central autour duquel s'articulerait l'œuvre – une figure, ou une composition –, il a agrandi l'œuvre sur un ou plusieurs côtés. *Au Louvre* fait exception à cette règle dans la mesure où l'on ne saurait affirmer qu'il y ait eu un tel élément central. Ainsi, composée d'abord en frise, l'œuvre a été transformée en une composition fortement marquée par une diagonale. Les permutations subséquentes des figures dans deux eaux-fortes postérieures, *Mary Cassatt au Louvre, Musée des Antiques* (voir fig. 114) et *Au Louvre, la peinture, Mary Cassatt* (cat. n° 207), montrent que, une fois libérées du format en frise, les figures seront maintes fois révisées par l'artiste, jusqu'à ce qu'elles se fondent pratiquement l'une dans l'autre.

Lucretia Giese a signalé qu'une mention, concernant un portrait de Mary Cassatt, est biffée sur une liste d'œuvres que Degas envisageait de présenter à l'exposition de 1879, et l'œuvre ne figure effectivement pas au catalogue publié à l'occasion de l'exposition[7]. Il ne s'agissait pas de *Portraits en frise,* inscrit ailleurs sur la liste, non plus sans doute que du portrait aujourd'hui à Washington (cat. n° 268), généralement situé à une date postérieure – bien que, dans ce dernier cas, l'artiste aurait fort bien pu le biffer de sa liste parce qu'il déplaisait à Cassatt. Restent donc les deux eaux-fortes, apparemment exécutées vers la fin de 1879, sinon au début de 1880, et, enfin, le présent pastel, *Au Louvre,* probablement l'œuvre que Degas voulait exposer[8].

On associe à cette dernière œuvre deux dessins en particulier, qui ont tous deux joué un rôle important dans son élaboration : la célèbre esquisse au pastel de Mary Cassatt (L 582), au Philadelphia Museum of Art, fidèlement reprise dans l'œuvre définitive, et une étude au pastel et au fusain de Lydia Cassatt (fig. 150), sœur de Mary. Theodore Reff a reproduit un croquis de Degas, dessiné au Louvre, contenu dans l'un de ses carnets, et qui a, de toute évidence, des liens avec le mur de tableaux figurant derrière les deux femmes ; ce carnet, utilisé par l'artiste à partir de 1879 environ, comporte par ailleurs d'autres esquisses apparentées[9]. Un dessin à la mine de plomb (IV:250.b, Collection Mellon), représentant les deux femmes dans une composition semblable à celle du pastel, est une œuvre préparatoire pour l'eau-forte *Mary Cassatt au Louvre, Musée des Antiques.* Il est certainement postérieur au pastel.

1. À ce sujet, voir « Les premiers monotypes », p. 257.
2. La réaction défavorable de Mary Cassatt à cet achat est mentionnée dans une lettre inédite écrite à Grasse, le 5 mai 1918, et adressée à Paul Durand-Ruel (archives Durand-Ruel).
3. Lettre de Mary Cassatt, Grasse, à Louisine Havemeyer, le 7 décembre [1918] (New York, The Metropolitan Museum of Art).
4. Boggs 1962, p. 53.

5. 1967 Saint Louis, p. 136.
6. Le dessin figurait dans une vente anonyme, Paris, Drouot, 20 décembre 1954, n° 70, avec la mention « Deux études de femme assise ; au milieu, le même personnage debout (Mary Cassatt?). Fusain et pastel. H. 61 cm ; L. 94 cm. ». Voir également cat. n°s 204 et 205.
7. Giese 1978, p. 47. Pour la liste de Degas, voir Reff 1985, Carnet 31 (BN, n° 23, p. 67), où l'œuvre est identifiée provisoirement à *Au Louvre.*
8. Pour la datation des eaux-fortes, voir Reed et Shapiro 1984-1985, n°s 51 et 52.
9. Voir Reff 1976, p. 133, et Reff 1985, Carnet 33 (coll. part., n° 4), p. I, IV, et 9).

Historique

Atelier Degas ; Vente I, 1918, n° 126, repr., acquis par Jeanne Fevre, nièce de l'artiste, Nice ; coll. Jeanne Fevre, Nice ; vente Fevre, Paris, Galerie Charpentier, 12 juin 1934, n° 93, repr., acquis par Maurice Exsteens, Paris. Vente, New York, Sotheby, 15 mai 1984, n° 8, repr. (coul.), acquis par le propriétaire actuel.

Expositions

1939, New York, M. Knœdler and Co., 9-28 janvier, *Views of Paris,* n° 29 (vers 1875) ; 1960 New York, n° 32, repr. (« Mary Cassatt at the Louvre »).

Bibliographie sommaire

Lafond 1918-1919, II, repr. avant p. 17 (« La promenade au Louvre ») ; Rivière 1935, repr. (coul.) p. 61 ; Rewald 1961, repr. (coul.) p. 438 ; Boggs 1962, p. 51, fig. 111 ; Minervino 1974, n° 575 ; Reff 1976, p. 132-135, repr. p. 133 ; Giese 1978, p. 43-45, fig. 5 p. 45 ; 1984-1985 Boston, p. XXXVI:170, fig. 17 p. XXXVII et fig. 5 p. 169.

207

Au Louvre, la peinture, Mary Cassatt

1879-1880
Eau-forte, vernis mou, aquatinte et pointe sèche, entre XVe-XVIe état
Planche : 30,5 × 12,6 cm
Annoté *4/27355*
Paris, Bibliothèque Nationale (A. 08167)

Exposé à Paris

Reed et Shapiro 52.XV-XVI / Adhémar 54.X

208

Au Louvre, la peinture, Mary Cassatt

1879-1880
Eau-forte, vernis mou, aquatinte et pointe sèche, sur papier Japon ivoire, XVIe état
Planche : 30,5 × 12,6 cm
Feuille : 34 × 17,5 cm
Cachet de l'atelier au verso en bas à gauche ; cachet Walter S. Brewster (Lugt suppl. 2651b),

au recto en bas à droite, et au verso en bas à gauche
Chicago, The Art Institute of Chicago. Don de Walter S. Brewster (1951.323)

Exposé à Ottawa et à New York

Reed et Shapiro 52.XVI / Adhémar 54.XV

Admirateur des estampes japonaises, Degas possédait, à sa mort, plus de quinze dessins de Hiroshige, deux triptyques d'Outamaro, seize albums d'estampes – dont deux de Sikenobou –, ainsi que de nombreuses feuilles isolées de Hokusai, Outamaro, Shunshô et d'autres. Ces œuvres ont alors été vendues, en même temps qu'une estampe encadrée de Kyonaga qui était autrefois suspendue au chevet de son lit. Son admiration pour l'art japonais, s'exprimant parfois sous une forme bien reconnaissable – par exemple dans ses éventails, dont la critique a remarqué en 1879 l'aspect oriental –, s'est manifestée avant tout dans ses méthodes de compositions. C'est ainsi que, après avoir plié la perspective aux principes japonais dans *Au Louvre* (cat. n° 206), avec déjà beaucoup d'audace, il

Fig. 151
Étude pour «Mary Cassatt au Louvre»,
1879, mine de plomb,
localisation inconnue, IV:249.a.

exploitera à fond le procédé dans une deuxième reprise de la composition, *Au Louvre, la peinture, Mary Cassatt.*

On a souvent signalé que *Au Louvre, la peinture* est la plus délibérément japonisante de toutes les œuvres de Degas, et qu'elle emprunte sa forme même aux estampes *hashira-e,* conçues pour orner les piliers des maisons japonaises[1]. De fait, cette forme est accentuée dans l'eau-forte de Degas par la présence, au premier plan, d'un pilier en marbre qui occupe le quart de la composition. Les personnages sont identiques à ceux qui figurent dans une eau-forte apparentée, *Mary*

Cassatt au Louvre, Musée des Antiques (voir fig. 114), et ils y ont exactement la même taille, quoique leur position soit différente : la figure de Mary Cassatt, plus silhouettée, est inversée et placée immédiatement derrière le personnage du premier plan. Il existe une vingtaine d'états connus de l'eau-forte que nous présentons ici, ce qui la place au deuxième rang parmi les estampes de Degas pour le nombre d'états réalisés. Ceux-ci comportent des variantes notables de valeurs et de texture, mais un seul changement majeur est apporté à la composition. Le pilier de gauche, qui était plus étroit à l'origine, n'atteindra sa largeur définitive que dans le septième état. Un dessin presque de la même hauteur — connu seulement par des photographies — (fig. 151), a joué un rôle dans l'évolution de l'estampe : il montre les deux personnages dans la même disposition et le pilier est de la taille qu'il a dans les six premiers états.

On n'a jamais établi exactement si *Au Louvre, la peinture* était antérieure ou postérieure à *Musée des Antiques* mais de récents arguments, fort pertinents, tendent à démontrer qu'elle serait postérieure[2], ce que d'ailleurs, dans une certaine mesure, suggère la genèse des deux œuvres. Le dessin préparatoire pour les deux personnages du *Musée des Antiques* (IV :250.b), existe dans la collection Mellon[3]. Au verso, des marques indiquent nettement qu'un seul rapport a été effectué, et que celui-ci a été fait pour le *Musée des Antiques*. Toutefois, aussi bien au verso qu'au recto, une ligne verticale, tracée à la mine de plomb, marque précisément la position primitive du pilier de marbre dans *Au Louvre, la peinture*. Cette ligne ne peut s'expliquer que de deux façons : ou bien elle se trouvait sur la feuille dès le début, et elle était destinée au *Musée des Antiques*, où elle n'a pas été utilisée — une hypothèse peu probable —, ou bien elle a été ajoutée après coup, à titre d'essai, pour *Au Louvre, la peinture* — ce qui serait plus plausible. Dans cette dernière hypothèse, *Au Louvre, la peinture* serait manifestement postérieure.

Les états figurant dans la présente exposition correspondent, dans la longue évolution de l'estampe, à deux moments différenciés. Michel Melot a souligné que l'acharnement que mettait l'artiste à modifier continuellement l'image a parfois rendu les planches presque illisibles[4]. Dans l'état intermédiaire entre le quinzième et le seizième, Degas a apporté de légères modifications à la texture de l'œuvre, surtout pour harmoniser les clairs sur la robe de Mary Cassatt. Il s'agit là d'une correction mineure, visible dans deux épreuves connues. Dans le seizième état, le pilier a été largement retravaillé, ce qui accentue son effet décoratif. D'abord amplifié, cet effet disparaîtra entièrement dans les trois états suivants. La seule épreuve connue du seizième état se trouve à l'Art Institute of Chicago.

Devant les nombreux états réalisés et le petit nombre d'épreuves, on a pu se convaincre que Degas s'intéressait relativement peu aux avantages que pouvait lui offrir, sur le plan financier, la technique de l'estampe. Ses eaux-fortes étaient, de toute évidence, recherchées par ses admirateurs mais on possède peu de preuves que leur vente ait été tant soit peu lucrative. Degas en aurait montré à une seule exposition après celle de 1880, soit chez Durand-Ruel en 1889, manifestement en vue de les vendre ; et s'il a cherché des acheteurs, ses efforts ont apparemment été vains[5]. Dès 1885, Beraldi signalait que les eaux-fortes de Degas étaient des « essais » — un terme qu'emploie l'artiste dans le catalogue de l'exposition de 1880 — et qu'elles lui servaient parfois de base pour ses pastels[6]. On sait que ce fut effectivement le cas, et plusieurs impressions, dont une d'*Au Louvre, la peinture* (cat. no 266), maintenant aussi à Chicago, se retrouvèrent chez Durand-Ruel avec la mention : « eau-forte - impression rehaussée ».

1. Colta Ives, *The Great Wave : The Influence of Japanese Woodcuts on French Prints,* The Metropolitan Museum of Art, New York, 1974, p. 36-37.
2. Voir Reed et Shapiro 1984-1985, no 52, et Ronald Pickvance, « Degas at the Hayward Gallery », *Burlington Magazine,* CXXVII :988, juillet 1985, p. 476.
3. On a fait valoir que le dessin aurait été fait à l'aide de photographies à l'échelle de *Au Louvre*. Cette hypothèse, certes valable pour d'autres œuvres, ne s'applique toutefois pas ici : le dessin, par son exécution sommaire, ses hésitations et ses reprises dans les contours, ne saurait guère être un simple calque. La mise au carreau des figures semble révéler que l'artiste les a dessinées en ayant recours à la méthode classique.
4. Voir Michel Melot dans 1974 Paris, nos 197-200.
5. Voir *Exposition des peintres-graveurs,* Galerie Durand-Ruel, Paris, 23 janvier-14 février 1889, sous Degas, no 104 « Lithographie, 6 exemplaires, 100 fr. » et no 105 « Lithographie, 3 exemplaires, 200 fr. » Les archives Durand-Ruel mentionnent, sous la rubrique « Tableaux reçus en dépôt » pour 1882-1883-1884, un groupe de quatre lithographies et une « gravure » déposées par Degas et qui

207

208

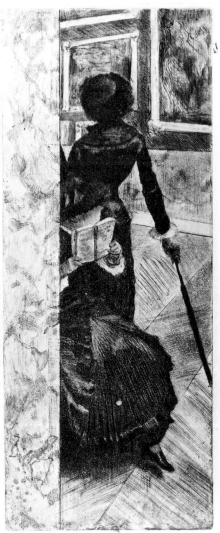

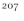

lui ont été remises invendues le 31 octobre 1883.
6. Voir Beraldi 1886, p. 153.

Historique du n° 207
Coll. Alexis Rouart, Paris (son cachet, Lugt suppl. 21872) ; coll. Henri A. Rouart, son fils, Paris. Marcel Guiot, Paris ; acquis de lui par la Bibliothèque National, le 21 juin 1933.

Expositions du n° 207
1974 Paris, n° 199, repr.

Bibliographie sommaire du n° 207
Alexandre 1918, p. 13 ; Lafond 1918-1919, II, p. 70 ; Delteil 1919, n° 29 ; Rouart 1945, p. 64-65, 74 n. 100 ; Paris, Bibliothèque Nationale, Département des Estampes, *Inventaire du fonds français après 1800*, VI (cat. de Jean Adhémar et Jacques Lethève), Bibliothèque Nationale, Paris, 1953, p. 110, n° 27 (10e état, vers 1876) ; Adhémar 1973, n° 54 ; Colta Feller Ives, *The Great Wave : The Influence of Japanese Woodcuts on French Prints,* The Metropolitan Museum of Art, New York, 1974, p. 36-38 ; Reed et Shapiro 1984-1985, n° 52.XV-XVI (état intermédiaire, reproduisant un exemplaire d'une coll. part.) ; Ronald Pickvance, « Degas at Hayward Gallery », *Burlington Magazine,* CXXVII :988, juillet 1985, p. 476.

Historique du n° 208
Atelier Degas. Coll. Walter S. Brewster, Chicago ; son don au musée en 1951.

Expositions du n° 208
1964, Chicago, University of Chicago, 4 mai-12 juin, *Etchings by Edgar Degas* (cat. de Paul Moses), n° 31, repr. ; 1979 Édimbourg, n° 117 (repr.) ; 1984 Chicago, n° 52, repr. (coul.).

Bibliographie sommaire du n° 208
Alexandre 1918, p. 13 ; Lafond 1918-1919, II, p. 70 ;

Delteil 1919, n° 29 ; Rouart 1945, p. 64-65, 74 n. 100 ; Adhémar 1973, n° 54 ; Colta Feller Ives, *The Great Wave : The Influence of Japanese Woodcuts on French Prints,* The Metropolitan Museum of Art, New York, 1974, p. 36-38 ; Reed et Shapiro 1984-1985, n° 52.XVI, repr. ; Ronald Pickvance, « Degas at Hayward Gallery », *Burlington Magazine,* CXXVII :988, juillet 1985, p. 476.

209

Éventail : Danseuses

1879
Aquarelle, peinture argent et or sur soie
19,1 × 57,9 cm
Signé au milieu à droite *Degas*
Au dos, deux étiquettes de Durand-Ruel — *Degas N° 11640 / Danseuses / éventail* et *Degas n° 11924 / Éventail : / Danseuses* — ainsi qu'une troisième de l'encadreur Cluzel, 33 rue Fontaine St. Georges, Paris
New York, The Metropolitan Museum of Art.
Legs de Mme H.O. Havemeyer, 1929. Collection H.O. Havemeyer (29.100.555)

Lemoisne 566

L'œuvre de Degas comprend vingt-cinq éventails dont on a longtemps sous-estimé l'importance et qui ont fait l'objet d'une étude récente par Marc Gerstein[1]. À l'exception de trois d'entre eux, peints vers 1868-1869, la production de l'artiste se situe dans la période 1878-1885, surtout autour de 1879 — année

où Degas projette avec enthousiasme pour l'exposition des indépendants une salle entière dédiée aux éventails peints par Pissarro, Morisot, Forain, et Félix et Marie Bracquemond[2]. Finalement, seuls Pissarro et Forain se joindront à Degas, qui présentera cinq éventails. Ce sera l'unique fois où Degas exposera ses éventails.

Dans une lettre sans date écrite à Paul Durand-Ruel, et que Lionello Venturi situe à juste titre à la fin de 1912, Mary Cassatt prenait des dispositions en vue de la vente de son portrait par Degas (cat. n° 268) ainsi que d'un éventail de l'artiste. Elle écrivait : « L'éventail est le plus joli à mon avis que Degas ait peint. Je suppose que cela vaut un certain prix, j'avais cru vingt-cinq mille, vu que c'est de l'époque des danseuses à la barre. Cela a été exposé en 79[3]. »

L'éventail est dûment enregistré dans le livre de stock de Durand-Ruel à titre de dépôt fait par Mary Cassatt le 13 janvier 1913 (n° 11640), et la même source indique que l'œuvre lui a été rendue, invendue, le 3 juin de la même année. Il est évident que le refus de Durand-Ruel était lié au prix demandé, car Mary Cassatt lui écrira le 11 mars 1913 : « Peut-être que j'ai eu de trop grandes prétentions pour l'éventail, je me suis basé sur le prix de l'éventail à la vente Alexis Rouart, je crois que cela a fait 16.000 sans les frais ? Je trouve le prix pas fort, mais je sais que personne chez nous ne saurait l'apprécier. C'est pour cela que je veux m'en défaire, même pour moins que mes prétentions[4] ».

Plus de quatre ans plus tard, en décembre

209

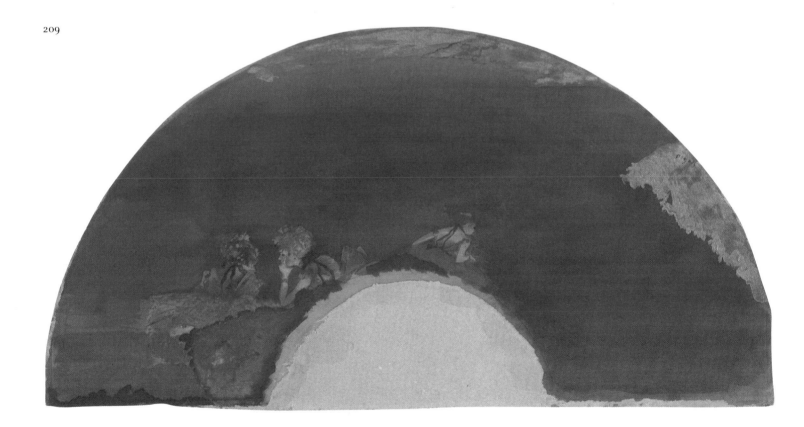

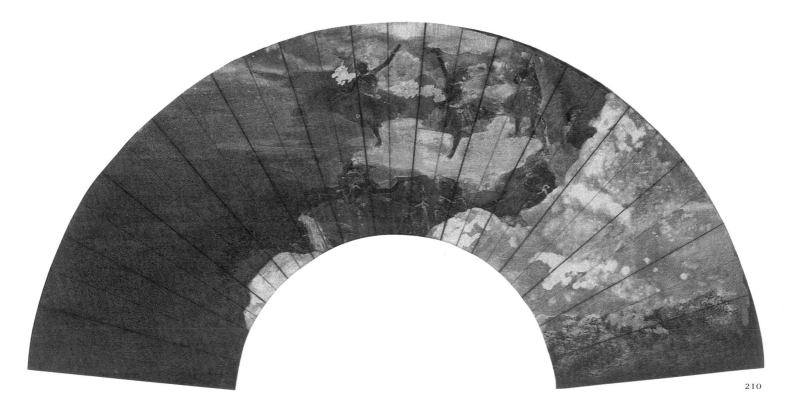

210

1917, Mary Cassatt offrira l'éventail avec un nu (cat. n° 269) et un portrait de femme (L 861) de Degas — tous deux maintenant à New York, au Metropolitan Museum — à Louisine Havemeyer pour la somme de 20 000 $[5]. Au début de février 1918, les œuvres se trouvant toujours dans l'appartement vide de Mary Cassatt rue de Marignan, elle demandera à Ambroise Vollard de les décrocher pour qu'elles soient emballées par la maison Dupré[6]. Elle les mettra ainsi de nouveau en dépôt chez Durand-Ruel, et, le 13 mars 1918, dans une nouvelle lettre, elle lui demandera de les envoyer aux États-Unis[7]. Marc Gerstein[8] a montré que l'éventail a été acheté par Louisine Havemeyer, ajoutant que Mary Cassatt l'avait représenté dans sa *Jeune femme en noir* de 1883 (maintenant à Baltimore, au Peabody Institute).

La composition, où des danseuses au repos sont réunies au centre d'une scène immense et presque nue, a été reprise par Degas dans un éventail apparenté, *Danseuses au repos* (L 563, Pasadena, Norton Simon Museum), où figure un personnage de plus. La version du Metropolitan Museum est plus vive, et les effets, de même que le caractère burlesque, y sont plus prononcés. Mary Cassatt a affirmé que l'œuvre figurait à la quatrième exposition impressionniste, en 1879, et il s'agit donc là d'un des deux éventails qui ont été exposés sous les n°s 80 et 81. Par ailleurs, comme Mary Cassatt ne figure pas au nombre des prêteurs dans le catalogue de cette exposition, il y a lieu de supposer que l'éventail lui a été donné par Degas après mai 1879.

1. Voir Gerstein 1982, *passim*.
2. Voir Lettres Degas 1945, n° XVII, p. 44.
3. Cité dans Venturi 1939, II, p. 129.
4. Cité dans *Ibid.*, p. 132.
5. Voir la lettre de Mary Cassatt, Grasse, à Louisine Havemeyer, le 28 décembre 1917, citée dans Mathews 1984, p. 330.
6. Voir la lettre de Mary Cassatt, Grasse, à Paul Durand-Ruel, le 9 février 1918, citée dans Venturi 1939, II, p. 136.
7. Voir la lettre de Mary Cassatt à Paul Durand-Ruel, le 13 mars 1918, citée dans *Ibid.*, p. 137 ; livre de dépôts, 31 octobre 1909-1926, archives Durand-Ruel.
8. Gerstein 1982, p. 105-118. Selon Frances Weitzenhoffer, Mme Havemeyer a acheté l'éventail en 1917 ; voir Weitzenhoffer 1986, p. 238. Pourtant, elle semble en avoir fait l'acquisition seulement après mars 1918.

Historique
Coll. Mary Cassatt, Paris, avant 1883 ; remis en dépôt chez Durand-Ruel, Paris, 13 janvier 1913 (dépôt n° 11640) ; rendu à Mary Cassatt, 3 juin 1913 ; redéposé chez Durand-Ruel, Paris, 8 mars 1918 (dépôt n° 11924) ; acquis de Mary Cassatt par Mme H.O. Havemeyer, New York ; transmis par Durand-Ruel à Mme H.O. Havemeyer, en 1919 ; coll. Mme H.O. Havemeyer, New York, de 1919 à 1929 ; légué par elle au musée en 1929.

Expositions
1879 Paris, n° 80 ou 81 ; 1922 New York, n° 87 ou 89 des dessins ; 1930 New York, n° 164 ; 1977 New York, n° 2 des éventails, repr.

Bibliographie sommaire
Havemeyer 1931, p. 185 ; Lemoisne [1946-1949], II, n° 566 ; Minervino 1974, n° 547 ; Gerstein 1982, p. 110, fig. 2 p. 111 ; 1986 Washington, p. 268 ; Weitzenhoffer 1986, p. 238, 242.

210

Éventail : Le ballet

1879
Aquarelle, encre de Chine, peinture argent et or sur soie
15,6 × 54 cm
New York, The Metropolitan Museum of Art. Legs de Mme H.O. Havemeyer, 1929. Collection H.O. Havemeyer (29.100.554)

Lemoisne 457

Cet éventail, visiblement d'inspiration japonaise, fut peint en camaïeu, imitant le laque sur fond noir. Il s'agit, de ce point de vue, d'une tentative unique dans l'œuvre de Degas. La scène, à gauche, fut recouverte de poudre d'argent et de minces lavis de peinture d'argent — de fait une peinture d'étain, moins susceptible de ternir. La même peinture argentée fut utilisée plus généreusement pour le grand décor, à droite, et pour d'autres surfaces. Les danseuses sont en noir, avec des contours et des rehauts de peinture dorée faite à partir de poudre de laiton[1]. Le motif tacheté du décor, aux dessins stylisés, la forme irrégulière sur laquelle les danseuses principales évoluent, et les transitions abruptes d'un plan à l'autre s'inspirent au plus point, tout comme la conception générale de l'œuvre, de l'art japonais. Toutefois, les figures font partie du répertoire connu de Degas : on retrouve la danseuse principale de gauche dans *Ballet*, dit aussi *L'étoile* (voir cat. n° 163), tandis que celle de droite est la danseuse qui exécutait une

arabesque pour Jules Perrot dans *Examen de danse* (voir cat. n° 130).

On a récemment émis l'hypothèse que l'éventail fut prêté par Hector Brame à la quatrième exposition impressionniste de 1879, et qu'il pourrait s'agir d'un des éventails dont le critique Paul Sébillot disait qu'ils étaient « d'une fantaisie japonaise très curieuse »[2]. On sait que l'objet appartenait à Brame en 1891, date à laquelle il fut vendu à Durand-Ruel qui, à son tour, le vendit aux Havemeyer[3]. Il reste que c'est un des très rares éventails à avoir été pliés. Il est extrêmement peu probable que Degas l'ait exposé après qu'il eut été plié, et il paraît tout aussi invraisemblable que Brame, Durand-Ruel ou Mme Havemeyer l'ait monté et utilisé. Si les éventails qui appartinrent à Brame en 1879 et en 1891 sont en fait un seul et même éventail, il y a peut-être lieu de supposer qu'entre ces deux dates il appartint à une autre personne non identifiée, qui serait à l'origine du montage.

1. Barbara H. Berrie et Gary W. Carriveau, de la National Gallery of Art, à Washington, effectuèrent en 1986 une analyse des peintures métalliques. Lors d'une étude spectroscopique (radiographie à la fluorescence), ils déterminèrent que les surfaces dorées contiennent surtout du cuivre et du zinc, et que l'argent a été remplacé par de l'étain.
2. Gerstein 1982, p. 110, et 1986 Washington, n° 76. Voir aussi Paul Sébillot, « Revue artistique », *La Plume,* 15 mai 1879, p. 73.
3. La provenance de l'œuvre fut établie dans Gerstein 1982, p. 110.

Historique
Hector Brame, Paris, peut-être en 1879 et certainement avant 1891 ; acquis par Durand-Ruel, Paris,

22 décembre 1891, 250 F (stock n° 1963) ; acquis par H.O. Havemeyer, New York, 19 septembre 1895, 1 500 F ; coll. Mme H.O. Havemeyer, New York, de 1907 à 1929 ; légué par elle au musée en 1929.

Expositions
? 1879 Paris, n° 77 (prêté par Hector Brame) ; 1922 New York, n° 87 ou 89 des dessins ; 1930 New York, n° 163 ; 1977 New York, n° 1 des éventails ; 1986 Washington, n° 76.

Bibliographie sommaire
Havemeyer 1931, p. 185 ; Lemoisne [1946-1949], II, n° 457 ; Minervino 1974, n° 543 ; Gerstein 1982, p. 110, fig. 1 p. 111 ; Weitzenhoffer 1986, p. 242.

211

Éventail : Chanteuse de café-concert

1880
Aquarelle et gouache sur soie appliquée sur carton
30,7 × 60,7 cm
Signé et daté à l'encre de Chine noire en bas à gauche *Degas 80*
Karlsruhe, Kupferstichkabinett der Staatlichen Kunsthalle (1976-1)

Lemoisne 459

Seul éventail connu de Degas sur le thème des cafés-concerts, cet éventail est également le seul qui soit daté. L'artiste avait traité ce thème durant la seconde moitié des années 1870. Ici, toutefois, il le fit avec beaucoup d'élégance, suggérant de façon très discrète

l'atmosphère bruyante des soirées aux Ambassadeurs et à l'Alcazar-d'Été. La plus grande partie de l'éventail représente le sombre ciel nocturne et le jardin du café, qu'illumine la lumière du gaz. La chanteuse, qu'on voit de dos, est placée de façon asymétrique à droite de la composition. Götz Adriani a démontré que la colonne qui divise verticalement l'image établit un rapport géométrique précis de deux à un[1]. On a reconnu dans la chanteuse Mlle Dumay (ou Demay), mais le geste du bras gauche rappelle davantage le « style épileptique » de Mlle Bécat[2].

1. 1984 Tübingen, n° 122.
2. *Jahrbuch der Staatlichen Kunstsammlungen in Baden-Württemberg*, XIV (1977), p. 1722.

Historique
Coll. Ernest-Ange Duez, Paris ; vente Duez, Paris, Galerie Georges Petit, 12 juin 1896, n° 273, acquis par Durand-Ruel, Paris, 500 F (stock n° 3839) ; déposé chez Cassirer, Berlin, 28 septembre-20 décembre 1898 ; New Gallery, Londres, 1er décembre 1905 ; déposé chez Bernheim-Jeune, Paris, 10 octobre 1906 ; transmis à Durand-Ruel, New York, en 1912 (stock n° 3554) ; acquis par William P. Blake, 12 octobre 1912, 4 000 F ; déposé par Blake chez Durand-Ruel, New York, 18 septembre 1919 (stock n° 7790) ; rendu à William P. Blake, 29 décembre 1919 ; par héritage à J.M. Blake, New York ; acquis par Durand-Ruel, New York, 3 mars 1937 (stock n° 5346) ; acquis par Sam Salz, New York, 20 septembre 1940 ; rendu à Durand-Ruel, New York, 3 février 1942 (stock n° 5478). Vente, Paris, Palais Galliéra, 29 novembre 1969, n° 5. Anne Wertheimer, Paris. Acquis par le musée en 1976.

Expositions
1898, Berlin, Galerie Bruno et Paul Cassirer,

211

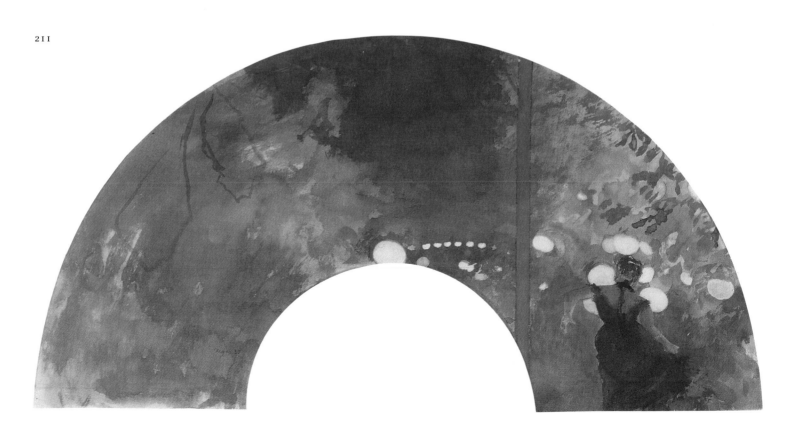

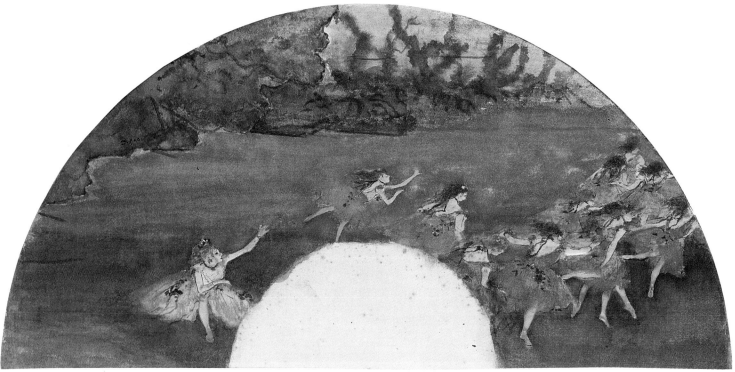

212

automne, *Ausstellung von Werken von Max Lieber-mann, H.G.E. Degas, Constantin Meunier,* n° 69 ; ?1906, Londres, New Gallery, International Society of Sculptors, Painters and Gravers, janvier-février, *Pictures and Sculpture at the Sixth Exhibition,* hors cat. ; 1909, Bruxelles, Société « Les Arts de la Femme », inaugurée le 31 mars, *Exposition rétrospective d'éventails,* n° 125 (prêté par Durand-Ruel) ; 1983, Carlsruhe, Staatliche Kunsthalle, 10 septembre-20 novembre, *Die französische Zeichnungen, 1570-1930* (cat. de Johann Eckart von Borries et Rudolf Theilmann), n° 75, repr. ; 1984 Tübingen, n° 122, repr. ; 1984, Stuttgart, Staatsgalerie, Graphische Sammlung, juillet-2 septembre/ Zurich, Museum Bellerive, 12 septembre-4 novembre, *Kompositien im Halbrund. Fächerblätter aus vier jahrhunderten* (cat. de Monika Kopplin), n° 70, repr.

Bibliographie sommaire
Lemoisne [1946-1949], II, n° 459 ; Minervino 1974, n° 541 ; Staatliche Kunsthalle Karlsruhe, « Neuerwerbungen 1976 », *Jahrbuch der Staatlichen Kunstsammlungen in Baden-Württemberg,* XIV, 1977, p. 170, 172, pl. 21 ; Monika Kopplin, *Das Fächerblatt von Manet bis Koskoschka. Europäische Traditionen und japanische Einflüsse* (thèse de doctorat), Cologne, 1980/Saulgau, 1981, p. 88-89, pl. 95 ; Gerstein 1982, p. 110, 112, 114, pl. 7.

212

Éventail : La Farandole

1879
Gouache sur soie, appliqué sur carton, avec touches de peinture d'argent et d'or
30,7 × 61 cm
Signé à l'encre de Chine en haut à gauche *Degas*
Suisse, Collection particulière

Exposé à Paris

Lemoisne 557

La farandole est une vieille danse provençale où les danseurs forment de longues chaînes en se tenant par les mains. *La Farandole* est également le titre d'un ballet en trois actes de Gille, Mortier et Mérante, sur une musique de Théodore Dubois illustrant un sujet provençal. La première eut lieu à l'Opéra de Paris, en décembre 1883[1]. On sait que Degas vit le ballet, qui était présenté avec l'opéra *Rigoletto,* le 3 juin 1885, et il n'est pas du tout impossible qu'il ait assisté auparavant à d'autres représentations[2]. Bien que la composition de Degas ne s'inspire vraisemblablement pas de ce qu'il avait vu sur la scène, peut-être le titre de l'œuvre rappelle-t-il plutôt le ballet que la danse provençale.

La vaste étendue de la scène vue depuis un point élevé est caractéristique de plusieurs éventails de Degas, mais ici l'effet est accru par le nombre, plus élevé qu'ailleurs, des danseuses. À droite, le corps de ballet, telles des

libellules, se déploie en un demi-cercle inverse à l'arrondi de l'éventail. À gauche, la première danseuse, qui s'inspire d'une figure qu'on voit également à l'arrière-plan de *L'étoile* (L 598) de l'Art Institute of Chicago, occupe la scène seule, le bras tendu en un geste théâtral. Ainsi que l'a fait observer Jean Sutherland Boggs, le rendu des danseuses est chargé d'humour, et le dessin, rigoureux et exact dans les peintures réalisées par l'artiste à la même époque, est ici au contraire d'une grande liberté[3].

L'éventail a généralement été daté de 1879 ou de 1878-1879. Si on établit un lien avec le ballet *La Farandole,* il serait plus appropriée de le dater peu après 1883.

1. Pour une illustration montrant deux scènes du ballet, voir *L'Illustration,* LXXXII :2130, 22 décembre 1883, p. 388.
2. Information gracieusement communiquée à l'auteur par Henri Loyrette, qui a établi un dossier des présences de Degas à l'Opéra de 1885 à 1887.
3. 1967 Saint Louis, p. 150.

Historique
Coll. Mme de Lamonta, Paris ; Vente Succession Mme X...[de Lamonta], Paris, Drouot, 13 février 1918, n° 77, acquis par Gustave Pellet, Paris, 8 000 F ; par héritage à la coll. Maurice Exsteens, Paris, à partir de 1919 ; Klipstein und Kornfeld, Berne, avant 1960 ; au propriétaire actuel.

Expositions
1933 Paris, n° 1654 ; 1937 Paris, Orangerie, n° 186 ; 1938, Londres, The Leicester Galleries, *The Dance,* n° 77 ; 1939 Paris, n° 20 (prêté par Exsteens) ; 1948-1949, Paris, Galerie Charpentier, *Danse et*

213

qui ne soit pas signé), avait conduit à penser que le modèle s'appelait « Dugés »[3].

Si l'effet du dessin tient en grande partie à l'attrait juvénile du modèle, à l'aspect touchant de sa tête volumineuse et — comme l'a fait observer Lillian Browse — de ses genoux osseux et informes, il faut néanmoins y voir un examen assez froid d'une pose étudiée par Degas à plusieurs reprises vers la fin des années 1870. Fait significatif, Degas nota au-dessus du bras droit de la figure : « bien accuser l'os du coude ». Louisine Havemeyer, qui obtint de Degas le dessin, le rapprochait du pastel *Danseuses à la barre* (L 460, collection particulière), qu'elle possédait également à l'époque[4]. La même pose, réalisée cette fois d'après un modèle un peu plus âgé, est étudiée plus en profondeur dans une *Danseuse à la barre* (voir fig. 156) ; trois autres dessins présentent des variantes (L 460 bis, III : 372 et II : 220.b).

1. Browse [1949], n[os] 76 et 78.
2. On trouvera des renseignements sur la classe des petites dans « L'École de danse à l'Académie de musique. La classe des petites », *L'Illustration*, LXXI : 1829, 16 mars 1878, p. 172-173 (12 illustrations). Une leçon de danse à laquelle assistait Degas à l'atelier de Lepic en 1881 est décrite par Georges Jeanniot : « Le lendemain nous vîmes effectivement [Rosita] Maury et son amie [Mlle Sanlaville] arriver avec deux petites danseuses. Les mouvements étaient donnés par les élèves du corps de ballet, les têtes par les deux étoiles. La vie a de ces surprises. » Jeanniot 1933, p. 153.
3. Voir Browse [1949], n° 76 ; Pickvance 1963, p. 258 n. 24.
4. Havemeyer 1961, p. 252.

Historique
Acquis de l'artiste par H.O. Havemeyer, New York ; Mme H.O. Havemeyer, New York, de 1907 à 1929 ; légué par elle au musée en 1929.

Expositions
1922 New York, n° 24 des dessins ; 1930 New York, n° 158 ; 1947, San Francisco, The California Palace

Divertissements, n° 75 ; 1951-1952 Berne, n° 30 ; 1952 Amsterdam, n° 23 ; 1955 Paris, GBA, n° 86, repr. ; 1960, Berne, Klipstein und Kornfeld, 22 octobre-30 novembre, *Choix d'une collection privée, Sammlungen G.P. und M.E.*, n° 15, repr. ; 1965, Bregenz, Künstlerhaus Palais Thurn und Taxis, 1er juillet-30 septembre, *Meisterwerke der Malerei ans Privatsammlungen im Bodenseegebiet*, n° 30b, pl. 10 ; 1967 Saint Louis, n° 95, repr. ; 1984 Tübingen, n° 117, repr. (coul.) ; 1984, Stuttgart, Staatsgalerie, Graphische Sammlung, 1er juillet-2 septembre / Zurich, Museum Bellerive, 12 septembre-4 novembre, *Kompositionen im Halbrund* (cat. de Monika Kopplin), n° 64, repr. (coul.).

Bibliographie sommaire
Rivière 1935, repr. p. 155 ; Rouart 1945, p. 70 n. 22 ; Lemoisne [1946-1949], II, n° 557 ; Minervino 1974, n° 549 ; Terrasse 1981, n° 301, repr. ; Monika Kopplin, *Das Fächerblatt von Manet bis Kokoschka. Europäische Traditionen und japanische Einflüsse* (thèse de doctorat), Cologne 1980 / Saulgau 1981, p. 63, 79 *sq.*, 85, pl. 83 ; Gerstein 1982, p. 110 *sqq.*, pl. 3 ; Siegfried Wichmann, *Japonisme*, Park Lane, New York, 1985, p. 162, fig. 407 (coul.) p. 163.

213

Petite fille s'exerçant à la barre

1878-1880
Fusain et rehauts de blanc sur papier rose
31 × 29,3 cm
Signé en bas à droite *Degas* ; inscription à la pierre noire en haut à gauche *bien accuser / l'os du coude,* et en bas à droite *battements à la Seconde à la barre*
New York, The Metropolitan Museum of Art. Legs de Mme H.O. Havemeyer, 1929. Collection H.O. Havemeyer (29.100.943)

Exposé à Paris et à Ottawa

Cette très jeune danseuse, âgée de huit ou neuf ans tout au plus, figure également dans deux autres dessins publiés pour la première fois dans l'ouvrage de Lillian Browse[1] (fig. 152). Les trois œuvres, qui portent toutes des inscriptions explicatives ou rectificatrices, ont manifestement été exécutées au cours d'une même séance, peut-être dans la classe des petites, à l'Académie de musique[2]. Comme le signale Ronald Pickvance, une lecture erronée de l'inscription « Dessin de Degas » ajoutée par Henri Rouart sur l'un des dessins (le seul

Fig. 152
Jeune danseuse à la barre,
1878-1880, fusain,
Cambridge (Angleterre), Fitzwilliam Museum.

of the Legion of Honor, 8 mars-6 avril, *19 th Century French Drawings,* nº 88 ; 1977 New York, nº 24 des œuvres sur papier ; 1984 Tübingen, nº 116, repr.

Bibliographie sommaire
Havemeyer 1931, p. 186 ; New York, Metropolitan, 1943, nº 54 ; Browse [1949], p. 59, 68, 364, nº 77, repr. ; Havemeyer 1961, p. 252 ; Linda B. Gillies, « European Drawings in the Havemeyer Collection », *Connoisseur,* CLXXII :693, novembre 1969, p. 148, 153, repr.

214

Danseuse au repos

1879
Pastel et gouache sur papier
59 × 64 cm
Signé en bas à droite *Degas*
Collection particulière

Exposé à Paris

Lemoisne 560

Un intérêt pour la morphologie de la danseuse au repos, thème que Degas n'avait qu'occasionnellement abordé auparavant, s'exprime dans l'œuvre de l'artiste aux environs de 1878. L'étude datée « Déc. 78 » représentant Melina Darde — celle-ci était alors âgée de quinze ans — assise sur le plancher (II :230.1, Paris, coll. part.) fait partie de toute une série d'études de danseuses observées de tous les angles — au repos, ajustant leur chausson, tirant leur bas, ou effondrées après un dur excercice — qui constituaient le stock dans lequel il puisait des figures pour de nombreuses scènes de ballet, presque toutes consacrées à la classe de danse, qui commencent à apparaître aux environs de 1878-1879. Dans les pastels et les peintures achevés, les danseuses sont représentées seules ou par groupe de deux et paraissent retranchées dans un monde à elles. La compassion qui se dégage de ces œuvres est certes des plus émouvantes mais c'est également cette singularité qui valut à l'artiste le plus de critiques défavorables à l'exposition de 1880, où la représentation des corps prématurément déliquescents

Fig. 153
Deux danseuses assises sur une banquette,
vers 1879, pastel et gouache,
Shelburne (Vermont), Shelburne Museum, L 559.

des danseuses suscita des remarques laissant présager celles qui accueilleraient, en 1881, la *Petite danseuse de quatorze ans* (cat. nº 227).

Fait quelque peu inhabituel du point de vue de la composition, ce pastel figure une danseuse seule mais laisse entrevoir une seconde

214

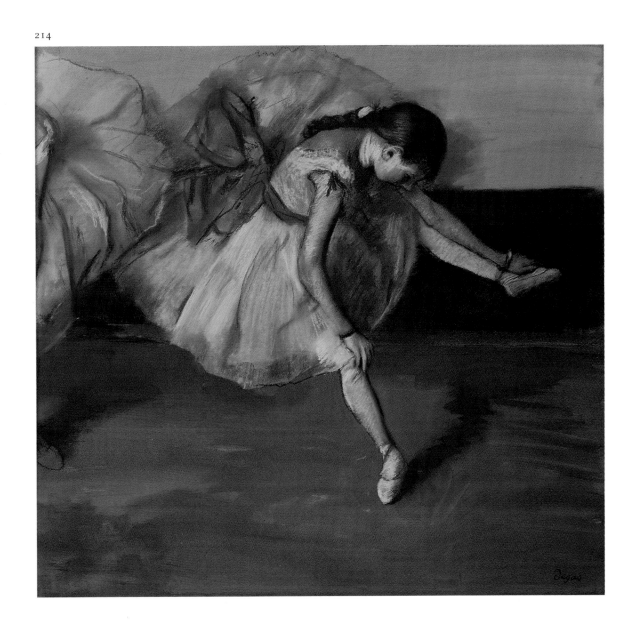

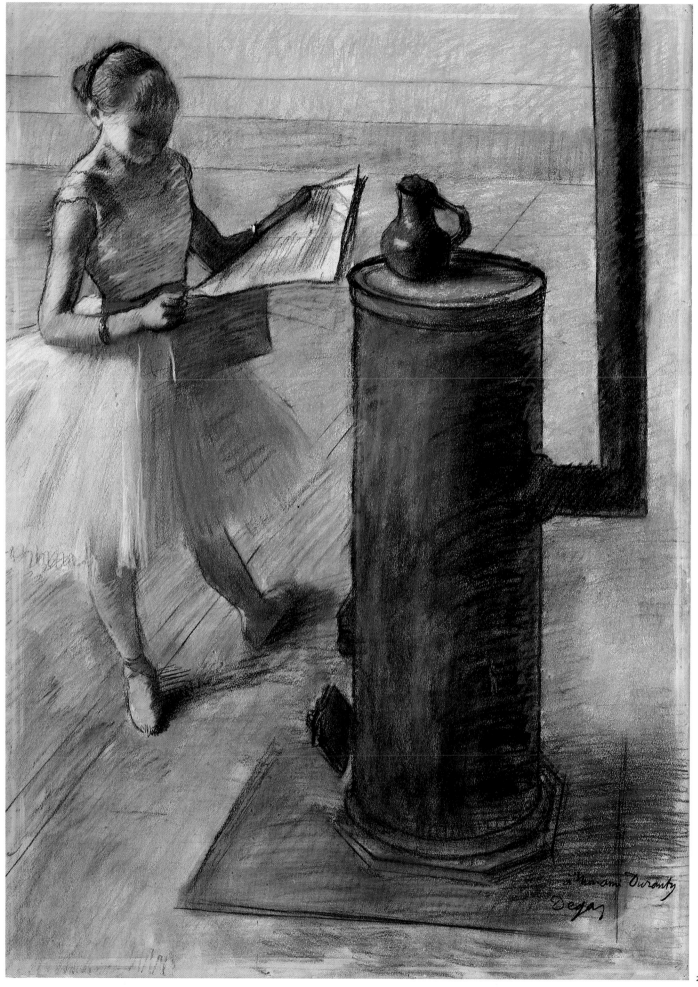

215

danseuse à l'extérieur du champ de vision. L'œuvre est une variante d'un pastel dont le sujet est apparenté, *Deux danseuses assises sur une banquette* (fig. 153). Ce dernier, d'un dessin plus brusque et plus expressif, figura à l'exposition de 1880 avec *Danseuses à leur toilette* (cat. nᵒ 220) et déconcerta même des critiques bien disposés comme Charles Ephrussi. La *Danseuse au repos* offre des contours plus nets, des volumes mieux définis et un degré de fini dans lequel Degas se complaisait à l'occasion vers 1878-1880. La jeune danseuse, tout occupée à masser son pied gauche — antithèse de l'illusion et de la magie de la scène qu'on attendait de l'artiste —, ressemble légèrement à la jeune Marie van Goethem, que Degas représenta dans la *Petite danseuse de quatorze ans* (cat. nᵒ 227).

L'œuvre est techniquement plus complexe qu'un simple pastel. Denis Rouart a expliqué que parfois Degas passait ses pastels à la vapeur, puis frottait avec une brosse la poudre humide sur la surface du papier. Ce procédé semble avoir été utilisé pour ce pastel dans lequel il est manifeste que des parties du plancher et du mur à l'arrière-plan ont été traitées différemment de la figure et ont été retravaillées à la détrempe ou à la gouache.

Historique
Durand-Ruel, Paris ; acquis par Jules-Émile Boivin, Paris ; coll. Mme Jules-Émile Boivin, sa veuve, Paris, de 1909 à 1919 ; coll. Madeleine-Émilie Boivin (Mme Alphonse Gérard), sa fille, Paris ; propriétaire actuel.

Expositions
1924 Paris, nᵒ 116 ; 1955 Paris, GBA, nᵒ 87 ; 1960 Paris, nᵒ 26, repr.

Bibliographie sommaire
Lemoisne 1924, p. 102-103, p. 103 n. 1 ; Lemoisne [1946-1949], II, nᵒ 560 ; Pierre Cabanne, *Degas Danseuses*, International Art Book, Lausanne, 1960, repr. (coul.) p. 3 (vers 1879) ; Minervino 1974, nᵒ 739.

215

Danseuse, pendant le repos

Vers 1879
Pastel et pierre noire sur carton collé sur carton
76,5 × 55,5 cm
Inscrit et signé en bas à droite *à mon ami Duranty / Degas*
Collection particulière

Lemoisne 573

À l'occasion de la vente qu'il organisa au profit de la veuve d'Edmond Duranty, Degas offrit trois de ses œuvres : un dessin d'une danseuse, une version de la *Femme regardant avec des jumelles* (voir fig. 131) et, fort à propos, un portrait de Duranty (L 518)¹. La quatrième et dernière œuvre mise en vente était ce pastel, qui avait été dédié à Duranty par Degas. Les prix obtenus furent très bas ; il est significatif que Degas, au lieu de racheter une de ses œuvres, ait acquis un dessin de Menzel, artiste que lui et Duranty admiraient énormément.

Il est touchant que Degas ait donné à Duranty, l'un de ses amis les plus érudits, un pastel d'une danseuse lisant. Le sujet ne se retrouve dans aucune de ses œuvres, sinon peut-être, dans un détail d'une grande composition². Certes, des figures plongées dans la lecture de journaux dominent le premier plan de *Portraits dans un bureau (Nouvelle-Orléans)* [cat. nᵒ 115], de 1873, et de *La leçon de danse* (cat. nᵒ 219) exécutée huit ans plus tard, mais ce pastel, par sa sérénité, occupe une place à part dans l'œuvre du peintre. Très proche des œuvres de la toute fin des années 1870 par la sensibilité, par son point de vue élevé et par sa composition assez recherchée, il conserve cette admirable justesse d'observation que Duranty appréciait tant chez Degas : l'artiste exerce néanmoins ce don, presque une science, avec souplesse, tempérant ses notations précises (l'anatomie de la danseuse, la saison — l'hiver — ou le moment du jour — le matin) par la liberté de la touche, la turbulence de la couleur qu'il applique sur le poêle.

Comme l'indique Charles Millard dans une notice exemplaire sur l'œuvre, le pastel pourrait avoir eu pour modèle Marie van Goethem, et devrait être situé à la fin de 1879 ou au début de 1880, peu avant la mort de Duranty³. Il appartiendra plus tard à un autre ami de Degas, Henri Rouart, et il sera lithographié à cette époque par George William Thornley, en 1888.

1. Voir « Le portrait d'Edmond Duranty », p. 309.
2. Une danseuse lisant une lettre figure dans deux études (III :115.3 et III :342) ainsi que dans la *Classe de danse* (cat. nᵒ 129) du Musée d'Orsay. Une autre, en pied, apparaît plus tardivement sur une feuille d'études de danseuses (IV :284.6).
3. Voir Charles Millard dans *The Impressionists and the Salon (1874-1886)* [cat. exp.], Los Angeles County Museum, 16 avril-12 mai 1974/University of California Gallery, Riverside, 20 mai-20 juin, nᵒ 16.

Historique
Donné par l'artiste à Edmond Duranty, Paris ; vente Duranty, Paris, Drouot, 28-29 janvier 1881, nᵒ 17 (« Danseuse »), acquis par Alphonse Portier, Paris ; acquis par Durand-Ruel, Paris, 12 février 1881, 200 F (stock nᵒ 816) ; acquis le même jour par Henri Rouart, Paris, 350 F ; coll. Rouart, Paris, de 1881 à 1912 ; vente Henri Rouart, Paris, Galerie Manzi-Joyant, 16-18 décembre 1912, nᵒ 76, acquis par Alfred Strolin, Paris, 37 000 F ; vente, Paris, Drouot, *Collection de M. Alfred Strolin, ayant fait l'objet d'une mesure de séquestre de guerre*, 7 juillet 1921, nᵒ 42, repr. (« Pendant le repos »), acquis par Durand-Ruel, Paris, 204 000 F. M. Knoedler et Cie, Paris ; coll. Mme Peter A. Widener, Philadelphie, avant 1970 ; Beverly Hills, Sari Heller Gallery, Ltd., avant 1974. Vendu, New York, Christie, 15 novembre 1983, nᵒ 50, repr. Coll. part.

Expositions
1922, Londres, The Leicester Galleries, janvier, *Paintings, Pastels and Etchings by Edgar Degas*, nᵒ 55 ; 1970, Philadelphie, Philadelphia Museum of Art, 7 juillet-8 août, *Private Collections : Mr. and Mrs. Henry Clifford ; Mr. and Mrs. Louis C. Madeira ; Mrs. John Wintersteen ; Mr. and Mrs. Jack L. Wolgin*, sans cat. ; 1983, San Diego, San Diego Museum of Art, *Selections from San Diego Private Collections*.

Bibliographie sommaire
Thornley 1889 ; Lemoisne [1946-1949], II, nᵒ 573 ; Browse [1949], nᵒ 79 ; Minervino 1974, nᵒ 768 ; 1974, Los Angeles, Los Angeles County Museum of Art, 16 avril-12 mai/Riverside, University of California Gallery, 20 mai-20 juin, *The Impressionists and the Salon (1874-1886)* (notice de cat. de Charles Millard), nᵒ 16, repr. et couv. (coul.) (inclus dans cat. mais retiré de l'exposition).

216

Violoniste assis

Vers 1879
Fusain et rehauts de blanc sur papier bleu-gris
47,9 × 30,5 cm
Cachet de la vente en bas à gauche ; cachet de l'atelier au verso
Boston, Museum of Fine Arts. Fonds William Francis Warden (58.1263)

Exposé à New York

Vente III : 161.1

À la quatrième exposition impressionniste de 1879, Degas ne présenta pas moins de trois compositions (probablement récentes) représentant des danseuses qui répètent en présence d'un violoniste. Dans les deux premières peintures qu'il consacra à la danse — *Classe de danse* et *Foyer de la danse à l'Opéra* (cat. nᵒˢ 106 et 107), l'artiste avait déjà inclus l'indispensable musicien, mais dans les compositions ultérieures, la musique n'était qu'évoquée, suggérée par les mouvements des danseuses ou par la présence d'instruments de musique tronqués. Dans le groupe d'œuvres présentées en 1879, le violoniste, qui occupe une place privilégiée, bien en évidence au premier plan, est aussi important, ou presque, que les danseuses. En un sens, ces compositions ultérieures sont de touchantes études de contrastes et portent tout autant sur la musique que sur la danse. Les danseuses, habituellement représentées en groupe, suivent la musique alors que le musicien paraît isolé de tout ce qui l'entoure.

Cette étude d'un vieux et jovial violoniste fait partie d'une série exécutée d'après au moins

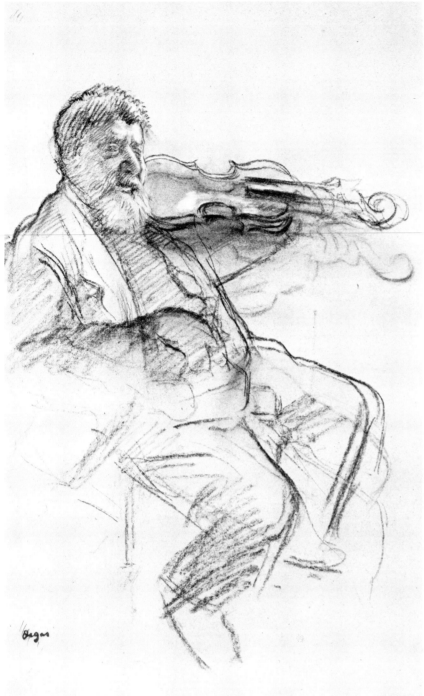

216

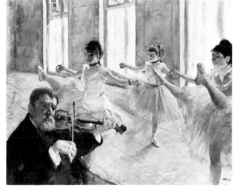

Fig. 154
École de danse, vers 1878-1879,
toile,
New York, Frick Collection, L 537.

collection particulière de Minneapolis. Ainsi que l'a fait observer Peter Wick, le violoniste plus sévère qui est au premier plan de l'*École de danse* (fig. 154), de la Frick Collection, à New York, et qui ne conserve guère la vitalité exubérante du musicien de l'œuvre de Boston, constitue une synthèse des trois études[1].

Peter Wick et Jean Sutherland Boggs[2] ont tous deux daté le dessin des environs de 1879. La série de dessins apparentés remonte plus probablement à une date antérieure, vers 1877-1878, peut-être à 1878.

1. Wick 1959, p. 87-101.
2. 1967 Saint Louis, n° 96.

Historique

Atelier Degas ; Vente III, 1919, n° 161.1. Marcel Guérin, Paris. Acquis par le musée en 1958.

Expositions

1958, New York, Charles E. Slatkin Galleries, 7 novembre-6 décembre, *Renoir, Degas,* n° 23, pl. XIX ; 1960 New York, n° 93 ; 1967 Saint Louis, n° 96, repr. ; 1970 Williamstown, n° 25, repr. ; 1974 Boston, n° 83.

Bibliographie sommaire

Lemoisne 1931, p. 290, fig. 62 ; Denis Rouart, *Degas, Dessins,* Braun, Paris, 1948, n° 3 ; Browse [1949], au n° 35 ; Wick 1959, p. 92-93, 97, 99 n. 4 ; Williamstown, Clark, 1964, I, p. 83, fig. 66 ; 1979 Édimbourg, au n° 22.

217

Violoniste assis, étude pour La leçon de danse

Vers 1879
Pastel et fusain sur papier vert, mis au carreau, et imprimé typographique au verso
39,2 × 29,8 cm
Cachet de la vente en bas à gauche ; cachet de l'atelier au verso, en bas à droite
New York, The Metropolitan Museum of Art.
Fonds Rogers, 1918 (19.51.1)

Exposé à New York

Lemoisne 451

Dans un dessin nerveux et plus succinct au fusain (fig. 155) Degas essaya pour la première fois de saisir les mouvements du violoniste en train de jouer. Dans cette belle étude plus achevée du Metropolitan Museum of Art, le musicien a presque la même pose, mais l'artiste l'a représenté avec plus d'intensité : sa tête, pathétique et extrêmement émouvante, est rendue sans pitié, la maigre chevelure affichant même un semblant de raie, et les bras qui tiennent le violon dénotent l'abandon du violoniste, emporté par la musique. Ainsi que l'a fait observer Peter Wick, la position caractéristique des doigts du modèle montre

trois modèles différents. C'est la plus vivante de la série, non seulement en raison de la remarquable personnalité qui se dégage du modèle, mais également parce que les différentes positions des bras et des jambes, notées d'un trait rapide, évoquent admirablement les mouvements du musicien pendant la prestation. Le même modèle, dans une attitude cette fois plus solennelle, figure également dans un dessin apparenté, mais moins animé (III : 161.2), qui appartient au Sterling and Francine Clark Institute, de Williamstown, et où on trouve des notations plus précises pour le violon et les mains. Degas, avec un modèle différent, exécuta une autre étude des mains et du violon (III : 164.2) se trouvant dans une

qu'il était vraisemblablement violoniste dans un café ou un théâtre[1].

Ce dessin, travaillé au pastel et mis au carreau pour être reporté, servit à réaliser le violoniste de *La leçon de danse* (cat. n° 218), ainsi que *Le violoniste* (BR 99) plus achevé datant de 1880, où il paraît seul, en plus jeune. Theodore Reff considère cette dernière œuvre comme une étude et la place dans la série conduisant à la figure de *La leçon de danse*, mais il s'agit en fait d'une œuvre indépendante[2]. Le dessin du Metropolitan Museum a été daté des environs de 1877-1878 par Paul-André Lemoisne et Douglas Cooper, des environs de 1879 par Jean Sutherland Boggs et de 1882-1884 par Lillian Browse[3]. Il paraît plus probable que l'œuvre date de 1878 environ, soit après le *Violoniste assis* de

Boston (cat. n° 216). Cas rarissime dans l'œuvre de Degas, le dessin a été exécuté sur le verso d'une annonce publiée par un libraire. Les livres cités sur la liste semblent tous dater d'avant 1878.

1. Wick 1959, p. 87-101.
2. Brame et Reff 1984, au n° 99.
3. Lemoisne [1946-1949], II, n° 451 ; Cooper 1952, n° 11 ; Boggs dans 1967 Saint Louis, p. 154 ; Browse [1949], n° 100.

Historique
Atelier Degas ; Vente II, 1918, n° 171, acquis par le musée.

Expositions
1919, New York, The Metropolitan Museum of Art, mai, « Recent Accessions », sans cat. ; 1922 New York, n° 60a des dessins ; 1977 New York, n° 22 des œuvres sur papier, repr.

Bibliographie sommaire
Burroughs 1919, p. 115 ; Lemoisne [1946-1949], II, n° 451 (vers 1877-1878) ; Browse [1949], n° 100 (vers 1882-1884) ; Cooper 1952, p. 18, n° 11, pl. 11 (coul.) (vers 1877-1878) ; Wick 1959, p. 97, fig. 10 p. 100 ; 1967 Saint Louis, p. 154 ; Minervino 1974, n° 504 ; Brame et Reff 1984, au n° 99.

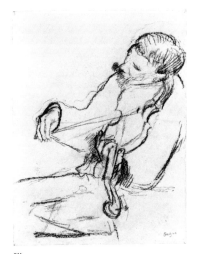

Fig. 155
Violoniste, vers 1879,
fusain,
Minneapolis, coll. part., IV:247.b.

217

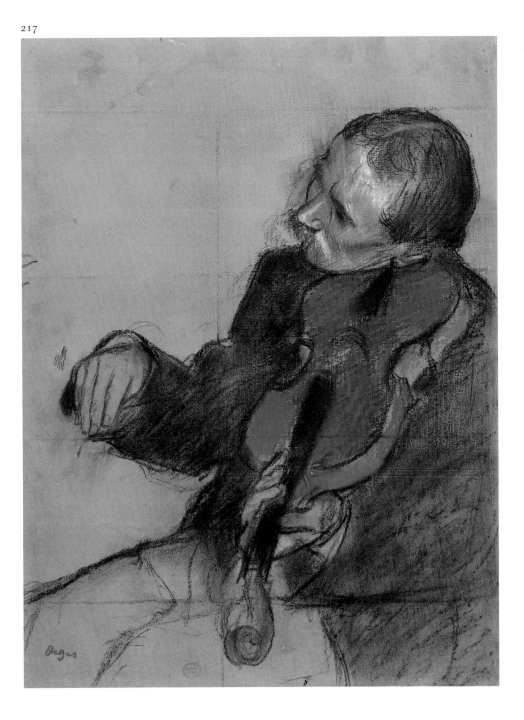

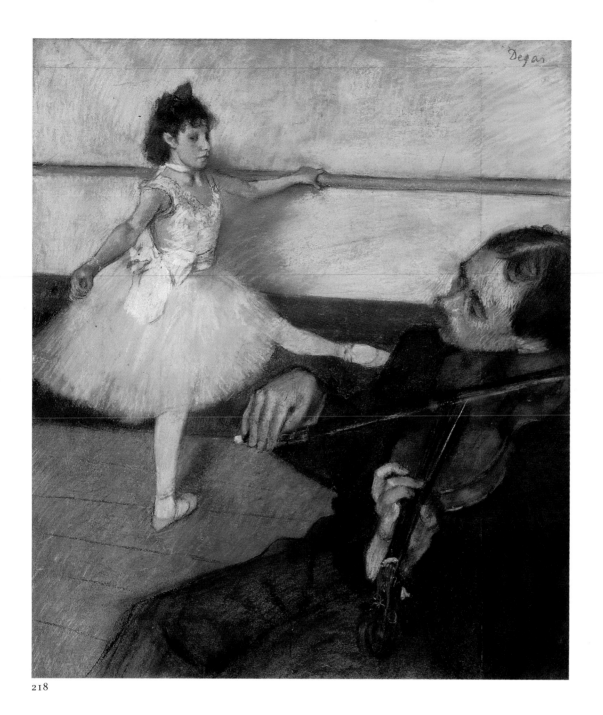

218

Fig. 156
Danseuse à la barre, vers 1879,
fusain rehaussé,
Chicago, Eugene Chesrow Trust,
II:352.

218

La leçon de danse

Vers 1879
Pierre noire et pastel sur papier vélin, feuillet
agrandi dans la partie verticale droite et dans
la partie horizontale supérieure
64,6 × 56,3 cm
Signé en haut à droite *Degas*
Inscription à la mine de plomb, partiellement
lisible, en haut à droite *9 c à droite / 3 c en
haut / ... coté pour... / ... refaire...*
New York, The Metropolitan Museum of Art.
Don anonyme, 1971. Collection H.O. Have-
meyer (1971.185)
Exposé à New York
Lemoisne 450

Une anecdote curieuse se rattachant à ce
pastel est racontée par Ambroise Vollard,
qui prétend avoir été témoin des faits. Selon
lui, le peintre Gustave Caillebotte légua à
Renoir, en 1894, un pastel que celui-ci devait
choisir avant l'entrée de la collection de Cail-
lebotte au Louvre. Songeant d'abord à retenir
une des œuvres de Caillebotte, Renoir se laissa
convaincre, par le frère de Caillebotte, de
choisir un Degas. Toutefois, Renoir, au dire de
Vollard : « se lassa vite d'avoir sous les yeux le
musicien penché sur son violon pendant que la
danseuse, une jambe levée, attendait la note
qui commandait sa pirouette. Un jour,
Durand-Ruel lui ayant dit : ''j'ai un client pour
les Degas très poussés '', Renoir décrocha le
tableau et le lui mit entre les mains. Quand
Degas apprit la chose, ne se contenant plus, il

renvoya à Renoir une magnifique toile que
celui-ci l'avait laissé, un jour, emporter de son
atelier... J'étais chez Renoir quand la toile lui
fut ainsi brutalement retournée. De colère,
saisissant un couteau à palette, il se mit à
lacérer le tableau. » Une partie du tableau fut
sauvée, mais Renoir posta les lambeaux de la
toile à Degas, avec une note mystérieusement
formulée en un seul mot : « Enfin »[1].

Il est vrai que le pastel appartenait à Caille-
botte. Celui-ci l'avait sans doute acheté à la
quatrième exposition impressionniste de
1879, ou peu après. En 1886, Caillebotte en
était propriétaire, puisqu'il le prêta, avec
Femmes à la terrasse d'un café, le soir (cat.
n° 174) et *Choristes,* dit aussi *Les figurants*
(cat. n° 160), pour une exposition-vente orga-
nisée par Durand-Ruel au siège de l'Américan

Art Association à New York. On pourrait supposer que Caillebotte était alors disposé à vendre les œuvres, mais un catalogue d'exposition annoté, conservé dans les archives Durand-Ruel, semble infirmer cette hypothèse[2]. Caillebotte mourut le 24 février 1894. Le 31 mars de la même année, Renoir, qui possédait le pastel tout au plus depuis quelques semaines, le mit en dépôt chez Durand-Ruel, sans doute pour le vendre. Le 13 mai 1895, Durand-Ruel renvoya le pastel à Renoir, mais trois ans plus tard, ayant trouvé des clients éventuels dans la famille Havemeyer, il l'acheta et l'expédia immédiatement à New York.

Il est rare de trouver chez Degas des compositions figurant une danseuse exécutée avec une telle précision, ce qui suffit pour y reconnaître le *Portrait de danseuse, à la leçon*, exposé en 1879. En dépit de la forte présence du violoniste, c'est la danseuse qui domine. Celle-ci, qui n'est plus une enfant sans être encore une adulte, se caractérise par son expression soucieuse et attentive, plus encore que par l'aspect gauche de son corps. Dessinée avec délicatesse, presque avec minutie, elle fait contraste avec la figure du musicien, de facture puissante et plus libre. Selon Lillian Browse, la danseuse représentée exécute ses « grands battements en avant ». Toutefois, la posture disgracieuse de sa jambe droite levée et l'absence d'études pour cette pose laissent croire que la composition a été reprise. Des lignes effacées encore visibles sous le pastel indiquent que la danseuse avait d'abord été dessinée la jambe droite levée de côté, à gauche, exécutant une variante du « grand battement » ou « développé », à la manière des danseuses représentées dans un pastel de la même époque (L 460, coll. part.) et à l'arrière-plan de *La leçon de danse* (cat. n° 221), du Clark Art Institute de Williamstown. À un stade assez primitif, l'artiste a ramené la jambe de la danseuse vers l'avant en vue d'inclure la figure du violoniste dans la composition. L'adjonction de bandes de papier en haut et à droite du dessin, ainsi que le traitement différent des deux figures, tendent à confirmer une telle interprétation. Si l'hypothèse est juste, il se pourrait qu'une étude de danseuse représentant presque certainement le même modèle (fig. 156), et deux études de poses différentes (II :220.b et L 460 bis) aient joué un rôle dans la conception de l'œuvre.

Paul-André Lemoisne et Charles Moffett ont suggéré de dater ce pastel de 1877-1878, mais Browse croit qu'il fut exécuté vers 1882-1884. Récemment, Theodore Reff, prenant *Le violoniste* (BR 99) daté de 1880 comme repère, a proposé la date de 1880.[3]

1. Vollard 1959, p. 63-64. Selon Jeanne Baudot, amie de Renoir, qui donne une version assez différente de l'incident, le peintre, « après maintes hésitations finit par se résoudre à accepter »

45 000 F de Durand-Ruel à la suite d'une maladie qui l'obligea d'interrompre son travail. Voir Jeanne Baudot, *Renoir, ses amis, ses modèles*, Éditions littéraires de France, Paris, 1949, p. 23. La brouille entre Degas et Renoir semble avoir eu lieu au début de novembre 1899, soit presque un an après la vente du pastel. Voir Manet 1979, p. 279 et 282.

2. Le catalogue mentionne systématiquement les prix des œuvres. Les trois œuvres de Caillebotte sont marquées « vendu ». Celles-ci n'ayant pas été vendues à New York, il faut conclure que « vendu » signifiait qu'elles n'étaient « pas à vendre ».

3. Lemoisne [1946-1949], II, n° 450 ; Browse [1949], n° 101 ; Moffett 1979, p. 11.

Historique
Coll. Gustave Caillebotte, Paris, peut-être acquis en 1879 à la quatrième exposition impressionniste ; déposé chez Durand-Ruel, Paris, 29 janvier 1886 (dépôt n° 4691) ; déposé par Durand-Ruel à l'American Art Association, New York, 19 février-8 novembre 1886 ; rendu à Caillebotte, 30 novembre 1886 ; légué par Caillebotte à Auguste Renoir, Paris, en 1894 ; remis en dépôt par Renoir chez Durand-Ruel, Paris, 13 mars 1894 (dépôt n° 8398) ; rendu à Renoir, 13 mai 1895 ; acquis par Durand-Ruel, Paris, 12 décembre 1898, 25 000 F (stock n° 4879) ; transmis à Durand-Ruel, New York, 31 décembre 1898 (stock n° 2071) ; acquis par H.O. Havemeyer, New York, 3 janvier 1899, 27 750 F ; coll. Mme H.O. Havemeyer, New York, de 1907 à 1929 ; coll. Horace O. Havemeyer, son fils, New York ; donné au musée en 1971.

Expositions
1879 Paris, n° 74 ; 1886 New York, n° 63 ; 1975, New York, The Metropolitan Museum of Art, décembre 1975-23 mars 1976, *Notable Acquisitions 1965-1975*, p. 91, repr. ; 1977 New York, n° 23 des œuvres sur papier.

Bibliographie sommaire
Max Liebermann, « Degas », *Pan*, IV :3-4, novembre 1898-avril 1899, repr. p. 196 ; Moore 1907-1908, repr. p. 103 ; Geffroy 1908, p. 20, repr. p. 22 ; Lafond 1918-1919, II, p. 31, repr. avant p. 37 ; Alexandre 1929, p. 483-484, repr. p. 480 ; Lemoisne [1946-1949], I, p. 116, II, n° 450 ; Browse [1949], n° 101 (vers 1882-1884) ; Wick 1959, p. 97 ; 1967 Saint Louis, p. 154 ; Minervino 1974, n° 503 ; Moffett 1979, p. 11, pl. 22 (coul.) ; 1979, Ann Arbor, The University of Michigan Museum of Art, 2 novembre 1979-6 janvier 1980, *The Crisis of Impressionism 1878-1882* (cat. de Joel Isaacson), p. 34 (1878-1882), 88 (1879), repr. p. 35 ; Brame et Reff 1984, au n° 99 (1880) ; Weitzenhoffer 1986, p. 133, fig. 90.

La leçon de danse

1881
Huile sur toile
81,6 × 76,5 cm
Signé en bas à gauche *Degas*
Inscription à la craie sur le châssis *26609-9*
Philadelphie, Philadelphia Museum of Art. Acquis pour la collection W.P. Wilstach (W'37-2-1)

Lemoisne 479

Dans ses efforts pour convaincre son frère Alexander d'acheter un Degas en 1880, Mary Cassatt se heurta moins au manque d'enthousiasme de l'acheteur qu'à une suite de difficultés imprévues. Curieusement, Alexander Cassatt, qui avait passé l'été de 1880 en France avec sa famille et avait certainement rencontré Degas, n'avait semble-t-il jamais vu de tableaux de l'artiste. C'est peut-être pourquoi la famille Cassatt refusait de lui commander une œuvre, de crainte que Degas ne peignît, selon les mots de Mme Cassatt, « une chose si excentrique qu'elle pourrait te déplaire[1] ». Après d'infructueuses tentatives pour obtenir la première version du *Jockey blessé* (voir cat. n° 351) ou *La promenade à cheval* (L 117), il se vit proposer un tableau représentant des danseuses : *La leçon de danse*, actuellement au Philadelphia Museum of Art.

La correspondance des Cassatt fournit des détails sur cette deuxième œuvre de Degas à traverser l'Atlantique — la première ayant été la *Répétition de ballet* (voir fig. 130) —, ainsi que sur les transformations qu'elle subit. Manifestement achevée vers la fin de 1880, l'œuvre aurait pu être livrée telle quelle à cette date, n'eût été de l'insatisfaction de Degas, si souvent porté à reprendre son travail. Le 10 décembre de la même année, Mme Cassatt informa son fils que Degas refusait de se séparer du tableau parce que, disait-il, « la suppression d'une petite partie l'obligeait à tout reprendre[2] ». Quatre mois plus tard, la question était toujours en suspens. Le 18 avril 1881, M. Cassatt écrivit à son fils qu'il n'aurait pas de nouvelles de sa sœur « avant qu'elle puisse te dire qu'elle a le Degas en main... Degas promet toujours d'achever son tableau et, bien que cela lui demande tout au plus deux heures de travail, il atermoie encore. Toutefois, il a dit aujourd'hui qu'il serait obligé de le terminer tout de suite dès qu'il aura besoin d'argent. Tu sais qu'il ne le vendra pas à Mame [Mary Cassatt] ; elle doit l'acheter du marchand, qui le lui laisse par faveur à meilleur prix qu'à ses clients qui ne sont pas artistes[3] ».

Si M. et Mme Cassatt avaient sous-estimé l'importance du travail qui restait à faire, ils eurent la satisfaction d'apprendre, deux mois plus tard, que Durand-Ruel avait pris livraison

de l'œuvre le 18 juin 1881[4]. Certes, le prix exigé par Durand-Ruel, l'expédition et les frais de douane à payer furent causes d'autres difficultés, mais le tableau, ainsi qu'un Monet et un Pissarro, arriva sans encombre à Philadelphie en septembre[5].

Ce n'est qu'après la mort d'Alexander que Mary Cassatt, préoccupée par la dispersion de la collection de son frère, mentionna de nouveau la *Leçon de danse* dans sa correspondance. Dans une lettre du 18 avril 1920 à son amie, Louisine Havemeyer, elle décrit le tableau, précisant que « le modèle pour la jeune fille lisant sur un banc est le même qui a posé pour la statue et un buste » et qu'il s'agit « d'un très beau groupe de danseuses d'inspiration classique, l'un des meilleurs de Degas ». Dans une autre lettre à son amie, le 28 avril, elle ajoute qu'elle voulait le tableau qui, au départ, « avait une grande danseuse au premier plan, mais il [Degas] l'a remplacée par la jeune fille en bleu lisant un journal[6] ».

Des radiographies montrent toute l'ampleur des retouches apportées à l'œuvre. À l'arrière-plan, la danseuse faisant des pointes était à l'origine un peu plus à droite et allongeait son bras devant elle, comme dans l'étude de la figure (L 479 bis). Au premier plan, à la place de la femme assise, figurait une danseuse assise ajustant son chausson, vue du côté gauche dans une position apparemment empruntée à une étude (L 600) autrefois dans la Collection Wadsworth. Près de son pied gauche, au bas de la toile et légèrement à gauche du centre, se trouvait un arrosoir.

La principale danseuse au premier plan, à droite, occupait à peu près la même place que dans le parti final, mais elle était placée un peu plus haut et dans une position différente. Elle semble avoir subi deux transformations successives, comme le suggère une position différente de son bras gauche révélée par les radiographies, mais celles-ci ne permettent pas d'en être tout à fait sûr. À l'origine, sa position se rapprochait de celle de la danseuse de gauche dans les *Deux danseuses dans la loge* (BR 89, Dublin), mais sa tête était relevée comme dans *Danseuses, rose et vert* (cat. n° 307) datée de 1894 et dans les *Deux danseuses en tutus verts* (cat. n° 308). À sa gauche, un repentir laisse voir à l'œil nu le nœud déployé de son ruban et son bras gauche qui recouvre entièrement le maître de ballet, absent de la première composition. À une étape postérieure, il semble que la danseuse ait été dessinée le bras gauche levé, sa main touchant son épaule gauche, dans une position presque identique à celle d'une autre danseuse représentée dans un dessin à la pierre noire et au pastel de la National Gallery of Art (Washington), daté par George Shackelford des environs de 1878, mais peut-être exécuté plus tard pour le tableau de Philadelphie[7]. Enfin, les danseuses au premier plan, telles qu'elles figurent dans l'œuvre définitive, sont inspirées d'un dessin très poussé, à la

pierre noire et au pastel (L 480), actuellement dans une collection particulière, qui se situe manifestement à la même époque que la feuille de Washington.

Le tableau définitif peut-être daté avec certitude de la fin du printemps 1881, plutôt que de 1878 (Paul-André Lemoisne) ou des environs de 1880 (Lillian Browse). De toute évidence, il existait déjà sous sa forme antérieure en décembre 1880 et peut-être date-t-il d'un peu plus tôt, soit de 1879. Certaines des études qui l'on précédé sont beaucoup plus anciennes. Les deux danseuses de l'arrière-plan, aux bras levés en couronne, sont exécutées d'après des dessins (II:312 et III:218) dont l'une (II : 312) fut utilisé par Degas dans la *Classe de danse* (cat. n° 128) de la Corcoran Gallery of Art. On ne connaît aucune étude de la femme en bleu du premier plan, ce qui donne à penser qu'elle fut peinte directement d'après le modèle, la jeune Marie van Goethem. Celle-ci, à peine assez âgée pour cette figure, aurait également posé à la même époque pour les derniers détails de la *Petite danseuse de quatorze ans* (cat. n° 227). Des repentirs à gauche de sa chaussure montrent que, dans un état antérieur de l'œuvre, ses jambes étaient allongées davantage vers la gauche et que ses deux pieds étaient visibles.

Manifestement préoccupé par cette composition, Degas en fit plusieurs variantes, de formats vertical (L 587), rectangulaire (L 588, Londres) et horizontal (L 703). Toutes se rapprochent du tableau de Philadelphie pour les figures de l'arrière-plan, mais contiennent au premier plan, à droite, une grande figure de danseuse debout ajustant son chausson. Les trois offrant une composition plus assurée que la première conception du tableau de Philadelphie, elles lui sont certainement postérieures. Un quatrième tableau (L 1295), exécuté peut-être à la même époque que celui de Philadelphie mais largement retravaillé à une date très postérieure, pourrait être un des premiers essais de l'artiste pour définir la composition.

1. Mathews 1984, p. 155.
2. *Loc. cit.*
3. Mathews 1984, p. 161.
4. Enregistré dans le Grand Livre, Paris, archives Durand-Ruel.
5. Mathews 1984, p. 162.
6. Lettres de Mary Cassatt à Mme H.O. Havemeyer, datées du 18 avril 1920 et du 28 avril 1920, New York, archives du Metropolitan Museum of Art.
7. 1984-1985 Washington, n° 29, repr. p. 90.

Historique

Peint pour Alexandre J. Cassatt ; livré par l'artiste à Durand-Ruel, Paris, 18 juin 1881, 5 000 F (stock n° 1115, « Le foyer de la danse ») ; livré par Durand-Ruel le même jour à Mary Cassatt, Paris, 6 000 F ; coll. Alexandre J. Cassatt, Philadelphie, de 1881 à 1906 ; coll. Lois Cassatt, sa veuve, Philadelphie, jusqu'en 1920 ; coll. Mme W. Plunkett Stewart, leur

fille, jusqu'en 1931 ; coll. Mme William Potter Wear, sa fille ; coll. Mme Elsie Cassatt Stewart Simmons, sa fille ; acquis par les commissaires de Fairmount Park pour la coll. W.P. Wilstach, en 1937.

Expositions

1886 New York, n° 299 (« Repetition of the Dance ») ; 1893, Chicago, World's Columbian Exposition, *Loan Collection. Foreign Masterpieces Owned in the United States,* n° 39 (« The Dancing Lesson ») ; 1902, Pittsburgh, Carnegie Institute, 5 novembre 1902-1er janvier 1903, *A Loan Exhibition (Seventh Annual Exhibition),* n° 41 ; 1934, Philadelphie, Philadelphia Museum of Art, 27 octobre-5 décembre, *Impressionism : Figure Painters* ; 1936 Philadelphie, n° 35, repr. ; 1937 Paris, Orangerie, n° 30, pl. XIX ; 1939, Philadelphie, n° 35, repr. ; 1947 Cleveland, n° 36, pl. XXXIX (« Ballet Class ») ; 1948, New York, Paul Rosenberg and Co., *Loan Exhibition of 21 Masterpieces by 7 Great Masters,* n° 8 ; 1950-1951 Philadelphie, n° 75 ; 1955, Sarasota (Floride), The John and Mable Ringling Museum of Art, *Director's Choice,* n° 25 ; 1958 Los Angeles, n° 29, repr. ; 1960 New York, n° 26, repr. ; 1962 Baltimore, n° 42, repr. ; 1969, Minneapolis, The Minneapolis Institute of Arts, 3 juillet-7 septembre, *The Past Rediscovered : French Painting 1800-1900,* n° 23, repr. ; 1979 Northampton, n° 2, repr. ; 1979 Édimbourg, n° 21, pl. 7 (coul.) (1880) ; 1985 Philadelphie.

Bibliographie sommaire

Ambroise Vollard, *Degas — An Intimate Portrait,* Greenberg, New York, 1927, pl. 26 ; Lemoisne 1937, repr. p. B. (« Pendant la leçon de danse ») ; « Portfolio of French Painting », *The Pennsylvania Museum Bulletin,* XXXIII : 176, janvier 1938, repr. couv. ; *Sixty-second Annual Report of the Philadelphia Museum of Art...,* Philadelphie, 1938, repr. p. 12 ; Lemoisne [1946-1949], II, n° 479 (« Classe de ballet [Salle de danse] », vers 1878) ; Browse [1949], n° 98 (vers 1880) ; Cabanne 1957, p. 44, 98, 114, pl. 78 (coul.) (vers 1878) ; Minervino 1974, n° 529 ; Thomson 1979, p. 677, fig. 97 ; Boggs 1985, p. 11-13, 40-41 n. 21-32, 44-45, n° 4, repr. (coul.) p. 10 (vers 1880) ; Sutton 1986, p. 175, fig. 163 (coul.) p. 177.

220

Danseuses à leur toilette (Examen de danse)

Vers 1879
Pastel et fusain sur papier vélin gris épais
63,4 × 48,2 cm
Signé en bas à droite *Degas*
Denver Art Museum. Don anonyme (1941.6)

Lemoisne 576

Ce célèbre pastel est une des deux œuvres très différentes sur le thème du ballet, que Degas présenta à la cinquième exposition impressionniste de 1880, où il fut remarqué par Charles Ephrussi et Joris-Karl Huysmans. Ephrussi, éprouvant à la fois du ravissement et de la répulsion devant l'œuvre, vanta la « hardiesse des raccourcis » et la « force éton-

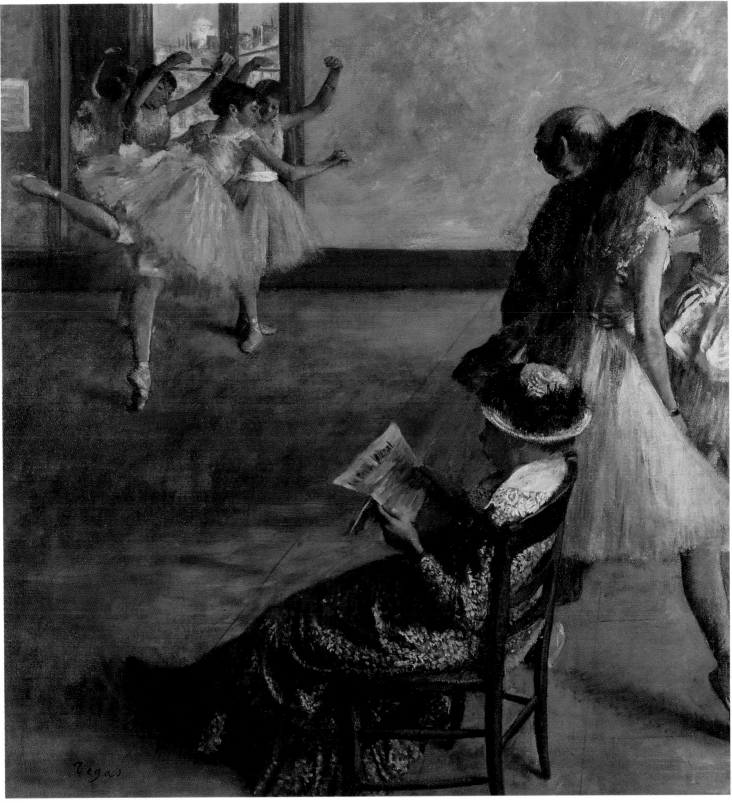

219

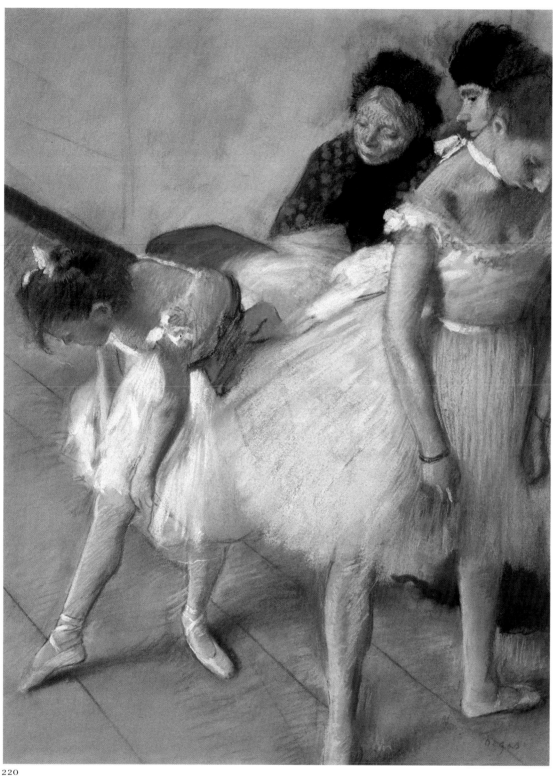

220

nante du dessin », tandis que Huysmans, dont l'admiration était inconditionnelle, fit un long compte rendu du sujet représenté et conclut en ces termes : « Quelle vérité ! quelle vie ! comme toutes ces figures sont dans l'air, comme la lumière baigne justement la scène, comme l'expression de ces physionomies, l'ennui d'un travail mécanique pénible, le regard scrutant de la mère dont les espoirs s'aiguisent quand le corps de sa fille se décarcasse, l'indifférence des camarades

pour des lassitudes qu'elles connaissent, sont accusés, notés avec une perspicacité d'analyste tout à la fois cruel et subtil[1]. »

Huysmans, romancier, a peut-être succombé ici à la tentation de repenser la scène à travers ses propres yeux, mais, quoi qu'il en soit, ces poses tendues lui parurent, comme à Ephrussi, remarquablement saisissantes. Curieusement, les deux auteurs observèrent indépendamment les mouvements disloqués, clownesques, des danseuses[2].

La composition dérive probablement du groupe se trouvant à l'extrême droite de la *Répétition de danse* (voir fig. 119) de la Burrell Collection de Glasgow, achevée avant février 1874, où le thème de la mère qui prépare sa fille à la répétition fut introduit par Degas. Dans l'œuvre de Denver, toutefois, l'artiste réalisa une composition extrêmement raffinée, dominée par des diagonales accusées qui soulignent l'angle de vision singulièrement élevé. De faibles traces sous le pastel indiquent

que le dessin subit des changements qui ne sont pas tout à fait clairs, et montrent en partie l'ordre dans lequel les figures furent construites. Degas voulait d'abord que le plancher fût davantage en pente, et la danseuse de gauche, bien que dans la même position, au même endroit, était assise sur le banc qui fut placé par la suite davantage à l'arrière-plan. Il y avait probablement derrière cette danseuse une figure différente, dont des traces sont toujours visibles au-dessus de la tête de la vieille femme. Celle-ci et l'indiscrète spectatrice coiffée d'un chapeau à plumes furent à l'évidence introduites après l'élimination de la figure de l'arrière-plan. La danseuse de droite fut ajoutée en dernier, dissimulant en partie la danseuse assise et la figure qui se trouve derrière elle[3]. L'extraordinaire concentration de têtes dans l'angle supérieur droit de la composition et, en bas, les membres qui se déplient comme les segments d'un éventail à demi-ouvert, sont si inhabituels et en même temps si naturels qu'on sent derrière l'œuvre un incident observé par l'artiste. La composition est psychologiquement convaincante, et les relations sont clairement définies. La danseuse de droite étire la jambe, attendant que quelqu'un ajuste le dos de sa robe ; la figure derrière elle est temporairement distraite par la danseuse de gauche ; la vieille femme est absorbée dans son journal.

Le groupement ingénieux des figures est d'autant plus remarquable que l'artiste le réalisa apparemment sans l'aide de dessins préliminaires. La danseuse qui ajuste son bas est d'un type que Degas observa souvent, mais elle n'a aucun précédent direct et est curieusement plus proche par l'esprit d'un type différent de danseuse assise qu'on retrouve dans un pastel (L 542) du Metropolitan Museum of Art[4]. C'est manifestement Sabine Neyt, la gouvernante de Degas, qui avait déjà posé pour des mères de danseuses dans certaines de ses œuvres (notamment la peinture de Glasgow), qui posa ici pour la vieille femme, mais aucune étude la représentant dans cette pose n'est connue — encore qu'un dessin apparenté (II :230.a) fût utilisé pour un autre pastel (voir fig. 163). La danseuse de droite, la plus énergique des figures, fut manifestement créée directement si l'on en juge par les repentirs autour du dos et de la jambe droite. Degas devait être satisfait du résultat, car il adapta la pose pour le portrait d'une des sœurs Mante, dans les deux versions de *La famille Mante* (L 971 ; L 972, Philadelphie).

Chose intéressante, l'application du pastel est moins uniforme qu'on ne le croirait de prime abord. La danseuse assise fut dessinée légèrement, avec des traits assurés, et la mince couche de pastel laisse paraître le blanc du papier. Le visage de la vieille femme est fait de vibrantes hachures serrées, bleues et de différents tons chair, qui préfigurent les œuvres ultérieures de Degas. Et la danseuse de droite, solidement construite, définie dans

une grande mesure par des clairs et des ombres, possède un fini assez poussé.

1. Charles Ephrussi, « Exposition des artistes indépendants », *Gazette des Beaux-Arts*, XXI :4, mai 1880, p. 486 ; Joris-Karl Huysmans, « L'exposition des artistes indépendants », repr. dans Huysmans 1883, p. 113-114.
2. Ephrussi, *op. cit.*, p. 486 ; Huysmans 1883, p. 114.
3. Certaines de ces conclusions se fondent sur un rapport d'examen préparé en 1984 par Anne Maheux, restauratrice chargée de l'étude des pastels de Degas pour le compte du Musée des beaux-arts du Canada.
4. Toutefois, la danseuse assise du pastel du Metropolitan Museum est manifestement dérivée de l'étude bien connue de Melina Darde assise, datée de décembre 1878 (II :230.a).

Historique
Coll. Ernest May, Paris ; vente May, Paris, Galerie Georges Petit, 4 juin 1890, no 76 (« Danseuses à leur toilette »), 2 550 F. Bernheim-Jeune, Paris ; acquis par Durand-Ruel, Paris, 26 mars 1898, 10 000 F (stock no 4589) ; transmis à Durand-Ruel, New York, 22 décembre 1898 (stock no 4589) ; acquis par H.O. Havemeyer, New York, 31 décembre 1898/ 9 janvier 1899 ; coll. Mme H.O. Havemeyer, New York, de 1907 à 1929 ; coll. Horace O. Havemeyer, son fils, New York, jusqu'en 1941 ; don anonyme au musée en 1941.

Expositions
1880 Paris, no 40 (« Examen de danse », prêté par Ernest May) ; 1898 Londres, no 117 (« Dancers at Their Toilet ») ; 1949 New York, no 54, repr. ; 1953-1954 Nouvelle-Orléans, no 76 ; 1958 Los Angeles, no 39, repr. (coul.) ; 1960 New York, no 31, repr. ; 1961, Richmond (Virginie), Virginia Museum of Fine Arts, 13 janvier-5 mars, *Treasures in America*, p. 78, repr. ; 1962 Baltimore, no 45, repr. couv. ; 1965, New York, Wildenstein and Co., 28 octobre-27 novembre, *Olympia's Progeny*, no 28, repr. ; 1986 Washington, no 92, repr. (coul.).

Bibliographie sommaire
Charles Ephrussi, « L'Exposition des Artistes Indépendants », *Gazette des Beaux-Arts*, XXI :4, mai 1880, p. 486 ; Huysmans 1883, p. 128-129 ; Frederick Wedmore, « Modern Art at Knightsbridge », *The Academy*, 1359, 21 mai 1898, p. 560 ; Thomas Dartmouth, « International Art at Knightsbridge », *The Art Journal*, nouv. sér. [XVII], 1898, repr. p. 253 ; Lafond 1918-1919, I, repr. p. 69, II, p. 27 ; Meier-Graefe 1923, pl. 36 (« Danseuses s'habillant », vers 1876) ; Havemeyer 1931, p. 384, repr. p. 389 ; Rivière 1935, repr. p. 99 ; Lemoisne [1946-1949], II, no 576 (1880) ; Browse [1949], no 102 (vers 1882) ; *European Art. The Denver Art Museum Collection (Denver Art Museum Winter Quarterly)*, Denver Art Museum, Denver, 1955, no 73, p. 28, repr. p. 30 ; Minervino 1974, no 761, pl. XLVI (coul.) ; Weitzenhoffer 1986, p. 133, pl. 91 (1880).

La leçon de danse

Vers 1880
Huile sur toile
39,4 × 88,4 cm
Signé en haut à droite *Degas*
Williamstown (Mass.), Sterling and Francine Clark Art Institute (562)

Lemoisne 820

Paul-André Lemoisne et Lillian Browse ont exprimé l'avis que les remarquables compositions horizontales de Degas sur le thème de la danse dataient des années 1880, Lemoisne affirmant même qu'elles se situaient après les curieuses compositions horizontales réalisées par l'artiste sur le thème des courses, datables selon lui de la deuxième moitié des années 1870[1]. George Shackelford a toutefois démontré que l'une de ces scènes de ballet, *La leçon de danse* (voir fig. 218) de la collection Mellon, figura à la cinquième exposition impressionniste de 1880, et, se fondant sur un dessin figurant dans un carnet, il a démontré que la composition avait été élaborée vers 1878[2]. Aussi a-t-il daté cette œuvre — proche sur le plan stylistique de la peinture de la collection Mellon — des environs de 1880.

Ce format singulier — l'œuvre est plus de deux fois plus large que haute — fut utilisé par Degas dans des monotypes dès 1876, notamment dans un monotype rehaussé de pastel (L 513, Chicago, Art Institute of Chicago), datant des environs de 1876-1877[3]. Ce qui distingue ces scènes de ballet de la fin des années 1870, c'est la toute nouvelle façon d'aborder la composition. Comme Shackelford l'a signalé, ces œuvres sont presque toutes basées sur une formule qui comprend une ou plusieurs grandes figures au premier plan, auxquelles fait contrepoids un vaste espace aboutissant à des danseuses à l'arrière-plan diminuées par la perspective[4]. Ce procédé de composition se caractérise par une diagonale prononcée dans le tableau de Williamstown, dans lequel la transition de l'ombre à la lumière correspond à la perspective du parti. De fait, le rendu de la lumière est particulièrement réussi et rappelle les œuvres du début des années 1870, avec les danseuses se détachant sur un arrière-plan inondé de lumière ou savamment éclairées de deux côtés, comme dans le cas de la danseuse au centre, au luxuriant éventail.

Le tableau fut élaboré avec un soin particulier si l'on en juge par l'existence de plusieurs dessins au pastel importants qui ont servi pour l'étude des mouvements des danseuses ; presque tous montrent que le plan général de la peinture et la manière dont les figures devaient être éclairées furent décidés avant que l'artiste n'entreprenne la peinture. L'une de ces études, la *Danseuse à l'éventail* (cat. no 222) est incluse dans l'exposition. Deux

autres études (L 822 et L 884 bis), pour chacune des danseuses assises à droite, datées par Lemoisne de 1885 et des environs de 1886, contiennent des indications détaillées concernant la lumière, lesquelles ont été suivies de près dans la peinture, et l'une d'elles — l'étude de la danseuse tirant son bas — indique l'emplacement du plancher, du mur et de la banquette. Un quatrième dessin de même dimension (L 821) est une étude pour la danseuse à la barre, à l'extrême gauche. Les deux danseuses près des fenêtres au centre s'inspirent de dessins antérieurs (II:220.2 et II:352), non nécessairement reliés à ce projet.

Alexandra Murphy a récemment fait observer que Degas modifia légèrement le format de la composition pendant l'exécution de l'œuvre : il enleva la toile du châssis, écarta celui-ci de 1 cm au haut et de 2 cm au bas, et recloua la toile[5]. Elle a conjecturé que l'agrandissement peut avoir été effectué en partie pour que le pied gauche de la deuxième danseuse à partir de la droite n'effleure pas le bord de la peinture — un examen aux rayons infrarouges révèle d'ailleurs plusieurs repentirs dans l'angle inférieur droit. La danseuse assise à l'extrême droite, à l'origine identique à celle figurant dans un dessin (fig. 157) de la collection Johnson au Philadelphia Museum of Art, a été complètement modifiée[6]. À côté d'elle, il y avait un objet non identifié, une sorte de boîte rectangulaire qui fut ultérieurement éliminée. Les jambes de la danseuse tirant ses bas ont été retouchées à plusieurs reprises : sa jambe gauche a été déplacée plus à droite et sa jambe droite a été modifiée quatre fois. L'artiste utilisa un dessin additionnel (III:371) pour fixer définitivement la pose de la danseuse.

La leçon de danse aurait été une commande exécutée pour J. Drake del Castillo, député d'Indre-et-Loire ; l'adresse de celui-ci, 2, rue Balzac, figure d'ailleurs dans un carnet que Theodore Reff date de 1880-1884. Le député était un familier de Paul Lafond et de sa femme, qui séjournèrent occasionnellement au 2, rue Balzac, lorsqu'ils se trouvèrent à Paris au début des années 1890[7].

1. Voir cat. n° 304.
2. 1984-1985 Washington, p. 85-91.
3. 1984 Chicago, n° 31.
4. 1984-1985 Washington, p. 85.
5. Williamstown, Clark 1987, n° 44.
6. Communiqué à l'auteur par Alexandra Murphy.
7. L'adresse « Madame Lafond / chez Mr. Drake / del Castillo / 2 rue Balzac » figure sur l'enveloppe d'un billet portant l'estampille du 25 octobre 1894 et publié dans Sutton et Adhémar 1987, p. 171.

Historique
Coll. J. Drake del Castillo, Paris, jusqu'en 1903 ; acquis par Boussod, Valadon et Cie, Paris 10 janvier 1903, 30 000 F (stock n° 27863, « Le Foyer de la danse ») ; acquis par Eugene W. Glaenzer and Co., New York, le même jour, 60 000 F ; acquis à nouveau par Boussod, Valadon et Cie, Paris, 30 juin 1906 (stock n° 28847) ; acquis par Georges Hoentschel,

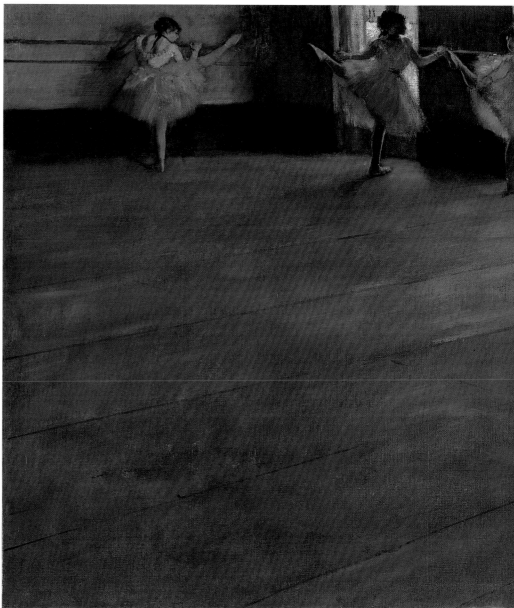

221

Fig. 157
Danseuse au repos, vers 1880, fusain rehaussé, John G. Johnson Collection, Philadelphia Museum of Art, L 659.

Paris, le même jour, 65 000 F ; coll. Hoentschel, à partir de 1906. [coll. Samuel Courtauld, Londres, selon Lemoisne]. Galerie Barbazanges, Paris ; acquis par M. Knoedler and Co., Paris, en 1924 ; acquis par Robert Sterling Clark, New York, 1924 ; coll. Clark de 1924 à 1955 ; son don au musée en 1955.

Expositions
1913, Gand, Exposition Universelle et Internationale de Gand, Groupe II, *Beaux-Arts, Œuvres modernes,* n° 121 (« La répétition de danse », prêté par Georges Hoentschel) ; 1914, Londres, Grosvenor House, *Art français. Exposition d'art décoratif*

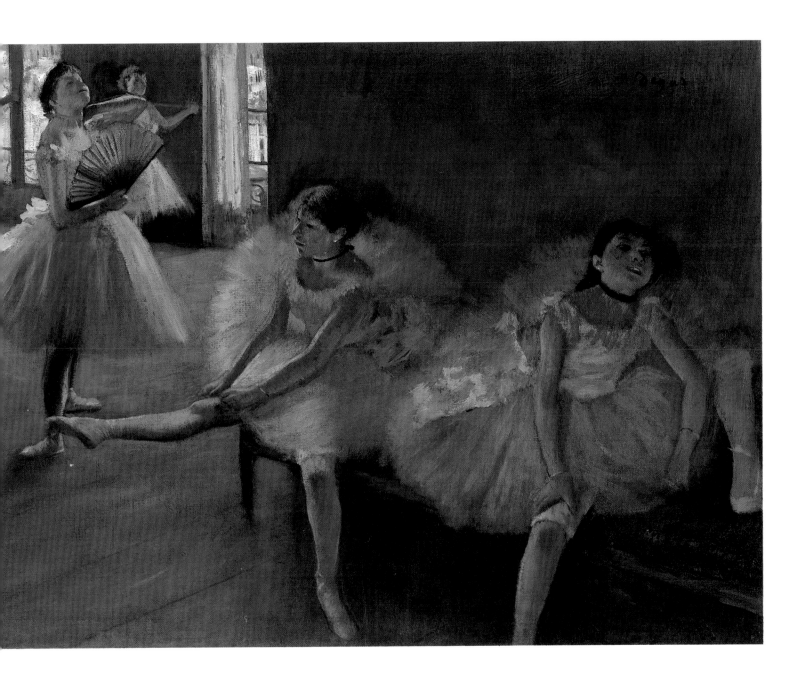

contemporain 1800-1885 , n⁰ 24 (« Leçon de danse », prêté par Hoentschel) ; 1956, Williamstown, Sterling and Francine Clark Art Institute, inaugurée le 8 mai, *French Painting of the Nineteenth Century*, n⁰ 101, repr. ; 1959 Williamstown, n⁰ 3, pl. XVIII ; 1970 Williamstown, n⁰ 7 ; 1979 Northampton, n⁰ 3, repr. ; 1984-1985 Washington, n⁰ 32, repr. (coul.) (vers 1880).

Bibliographie sommaire
Lemoisne [1946-1949], III, n⁰ 820 (1885) ; Browse [1949], n⁰ 116 (vers 1883) ; Sterling and Francine Clark Art Institute, *French Painting of the Nineteenth Century*, Sterling and Francine Clark Art Institute, Williamstown (Mass.), s.d. [après 1962], n.p., n⁰ 36, repr. ; Minervino 1974, n⁰ 819 ; Kirk Varnedoe, « The Ideology of Time : Degas and Photography », *Art in America*, LXVIII :6, été 1980, p. 105, fig. 12 (coul.) p. 106 ; Sterling and Francine Clark Art Institute, *List of Paintings in the Sterling and Francine Clark Art Institute*, Sterling and Francine Clark Art Institute, Williamstown (Mass.), 1984, p. 12, fig. 257 ; Boggs 1985, p. 13, fig. 6 ; Williamstown, Clark 1987, n⁰ 44, repr. (coul.) p. 61 et couv.

222

Danseuse à l'éventail

Vers 1880
Fusain, pastel et rehauts de blanc sur papier vert
61 × 41,9 cm
Signé en haut à droite *Degas*
New York, The Metropolitan Museum of Art.
Legs de Mme H.O. Havemeyer, 1929.
Collection H.O. Havemeyer (29.100.188)

Exposé à New York

Lemoisne 823

extrême, mais, avec l'éventail déplié devant elle, elle a la manière d'une adulte sachant parfaitement tout ce qu'elle peut communiquer par un simple mouvement du poignet. Son bras gauche est dans la position familière de la danseuse fatiguée qui se frotte le cou mais il est tout à fait évident qu'elle prend la pose, et même que, renversant la tête, elle nargue presque le spectateur.

Historique
Coll. H.O. Havemeyer, New York, sans doute acquis de l'artiste avec *Petit fille s'exerçant à la barre* (cat. n° 213) ; coll. Mme H.O. Havemeyer, de 1907 à 1929 ; légué par elle au musée en 1929.

Expositions
1930 New York, n° 155, repr. ; 1977 New York, n° 33 des œuvres sur papier (1880-1882).

Bibliographie sommaire
Havemeyer 1931, p. 185, repr. p. 187 ; Lemoisne [1946-1949], III, n° 823 (1885) ; Browse [1949], n° 117, repr. (vers 1883) ; Minervino 1974, n° 821.

Ce grand dessin expressif, que Degas a utilisé pour la figure centrale de *La leçon de danse* (cat. n° 221) de Williamstown, est une des études de danseuses certainement rattachées à la composition finale. Cela dit, il convient de noter que, dans le dessin, la danseuse est au moins deux fois plus grande que dans la peinture, ce qui augmente considérablement son effet dramatique et la rend beaucoup plus présente que dans la version peinte.

Le dessin est une des rares représentations d'une danseuse au repos où on a l'impression que le modèle réagit au regard qui se pose sur lui. La danseuse est jeune et d'une minceur

La petite danseuse de quatorze ans
n^{os} 223-227

Marie van Goethem, qui posa pour La Petite danseuse de quatorze ans *(cat. n° 227 et fig. 158), a eu quatorze ans en 1878[1]. Cette date et le titre de la plus importante sculpture de Degas — la seule qui sera exposée de son vivant — constituent les seuls indices dont on dispose pour tenter de dater sa genèse. On peut retracer les étapes qui ont mené à son achèvement grâce à un certain nombre de dessins datables de la fin des années 1870 — lesquels sont examinés individuellement ci-après —, ainsi qu'à une maquette en cire, figurant la danseuse nue, qui a précédé l'œuvre finale. La sculpture n'est pas mentionnée dans la correspondance de Degas pour cette période, et on n'en trouve aucune esquisse dans ses carnets. Comme l'a signalé Theodore Reff, un carnet contenant l'adresse de Marie van Goethem cite le nom d'une Mme Cusset (ou Cussey), fournisseuse de cheveux de poupée, et cette mention a probablement un lien avec la perruque dont la sculpture était pourvue[2].*

Il est toutefois presque certain que, à la fin de mars 1880, la sculpture était achevée, et qu'elle avait déjà l'apparence qu'elle aura, un an plus tard, lorsqu'elle sera finalement exposée. Elle est citée dans le catalogue de la cinquième exposition impressionniste sous le titre qu'elle aura pour l'exposition de 1881, et on sait que Degas est allé jusqu'à installer en 1880 la vitrine en verre qui devait l'abriter[3]. Toutefois, le 6 avril 1880, un critique favorable à Degas, Gustave Goetschy, avertira ses lecteurs :

Tout ce que produit M. Degas a le don de m'intéresser si vivement que j'avais retardé d'un jour l'apparition de cet article pour vous parler d'une statuette de cire dont on m'avait dit merveille et qui figure une ballerine de quatorze ans modelée sur le vif, vêtue [sic] d'une vraie jupe bouffante, et chaussée de vrais souliers de danse. Mais M. Degas n'est pas un indépendant pour rien! c'est un artiste qui produit lentement, à son gré et à son heure, sans souci des expositions et des catalogues. Faisons-nous notre deuil! Nous ne verrons ni sa Danseuse, ni ses Jeunes Filles spartiates, ni d'autres œuvres encore qu'il nous avait annoncées[4].

On ne sait toujours pas ce qui a empêché Degas d'exposer la statuette — peut-être ses habituelles hésitations de dernière minute, ou tout simplement son intention d'en modifier un détail. Selon Renoir, Degas a apporté un changement mineur à la sculpture, à un stade de sa genèse, mais rien ne dit qu'il l'ait fait à ce moment-là. Dans une conversation avec Ambroise Vollard, il donnait à entendre que plusieurs personnes ayant remarqué le rendu sommaire de la bouche, Degas l'avait modifiée — modification malencontreuse, selon lui[5].

Le 2 avril 1881, tout comme l'année précédente, la Petite danseuse de quatorze ans a de nouveau été annoncée, cette fois pour la sixième exposition impressionniste, et la vitrine en verre, vide, a refait son apparition. Selon les comptes rendus qui ont été publiés — dont beaucoup sont parus avant que la sculpture ne soit incluse dans l'exposition —, l'œuvre a finalement été exposée peu avant le 16 avril. Les comptes rendus permettent d'ailleurs de déterminer en partie son aspect original. La danseuse portait un corsage, une jupe, des bas et des chaussons de ballet — tous réels. Ses cheveux nattés étaient noués avec un ruban vert poireau, et un ruban similaire ornait son cou[6]. Le corps en cire était teinté pour simuler la peau, mais déjà à ce moment on remarquait que la polychromie était légèrement défectueuse. Charles Ephrussi, l'un de ceux qui en ont fait un compte rendu, a ainsi exprimé son désir que « l'exécution fût plus poussée, que la couleur de la cire fût mieux fondue sans ces plaques sales qui gâtent l'aspect général[7] ».

Le choc produit par la sculpture a été analysé en détail par John Rewald, Charles Millard et Reff[8]. Les critiques de l'exposition de 1881 ont été unanimes à admettre qu'il s'agissait d'une œuvre extraordinaire, encore qu'ils ne se soient pas entendus sur ses mérites relatifs. Paul Mantz, qui avait entendu parler de la sculpture avant qu'elle ne soit achevée, devra admettre qu'aucun avertissement n'aurait pu préparer le spectateur au réalisme de l'œuvre. L'appréciation d'Ephrussi, qui dira : « Voilà vraiment une tentative nouvelle, un essai de réalisme en sculpture », sera suivie par un commentaire plus long de Joris-Karl Huysmans, qui déclarera : « Le fait est que, du premier coup, M. Degas a culbuté les traditions de la sculpture comme il a depuis longtemps secoué les conventions de la peinture[9]. » Et, à l'instar d'Ephrussi, Huysmans conclura que l'œuvre est « la seule tentative vraiment moderne [qu'il] connaisse, dans la sculpture[10] ».

Les critiques seront prompts à rapprocher l'œuvre des sculptures polychromes du passé. Toutefois, curieusement, les réactions négatives porteront leur attention non pas sur la nouveauté de la sculpture mais bien plutôt sur une question d'ordre moral — l'aspect physique de la danseuse et, de ce fait même, des émotions qu'elle suscite. Mantz parlera ainsi de sa « bestiale effronterie », pour ensuite demander : « Pourquoi son front... est-il déjà, comme ses lèvres, marqué d'un caractère si profondément vicieux ? » Et, dans le même esprit, Henry Trianon verra dans ce personnage « le type de l'horreur et de la bestialité[11] ». Même Jules Claretie, qui sera fortement impressionné par l'œuvre, fera observer que « le museau vicieux de cette fillette à peine pubère, fleurette de ruisseau, reste inoubliable[12] ».

L'aspect le plus remarquable de la sculpture était son réalisme extraordinaire, dû à l'utilisation de matériaux peu orthodoxes, à savoir une combinaison de cire et d'éléments réels. Degas a peut-être choisi la cire comme élément de base parce qu'il trouvait la matière plus commode, ou encore parce qu'il était habitué à s'en servir. Autant que l'on sache, d'ailleurs, la majorité des sculptures de Degas ont été faites en cire. Néanmoins, il semble que l'artiste ait recherché dans cette œuvre une certaine qualité de surface que seule la cire pouvait lui procurer, et qu'il souhaitait conserver.

Le renouveau d'intérêt, chez les contemporains de Degas, pour la sculpture ancienne en cire était étroitement lié à la polémique entourant la couleur dans la sculpture, polémique qui atteindra son point culminant dans les années 1880, avec les expositions de sculpture polychrome à Dresde, en 1883, et à Berlin, en 1886. En France, l'enthousiasme pour la cire se portait surtout sur l'œuvre d'Antoine Benoist, dont le célèbre portrait en cire colorée de Louis XIV, à la perruque faite de cheveux véritables, était exposé à Versailles, ainsi que sur une tête de femme en cire polychrome au Musée Wicar, de Lille, déjà attribuée à l'atelier de Raphaël et maintenant presque complètement oubliée. On ne saurait guère exagérer la célébrité de la tête de Lille dans la seconde moitié du XIXe siècle. Plusieurs articles y ont été consacrés, dont une étude importante par Louis Gonse, ami d'Edmond Duranty. Dès 1859, dans un article sur la tête de Lille, Jules Renouvier avait prôné l'utilisation de la cire en arguant que « la cire peut se prêter encore aux tentatives de la sculpture polychrome qui n'ont été que timidement abordées ». Fait plus remarquable, Renouvier se montrait partisan des effets réalistes produits par la cire, faisant valoir que, dans certains cas, « l'art gagne quelque chose de touchant à se rapprocher de la réalité plus que le veulent les règles académiques[13] ».

Lorsque le nouveau Musée Rétrospectif ouvrira ses portes à Paris en 1864, l'une de ses galeries sera consacrée à la sculpture en cire. Des collectionneurs privés commenceront d'ailleurs à acquérir des cires, parmi lesquels notamment Alfred-Émilien de Nieuwerkerke, le surintendant des Beaux-Arts. Plus près de Degas, Philippe Burty et Charles de Liesville, autre ami de Duranty, feront de même[14]. Lorsqu'il verra la tête en cire de Lille, en 1866, Burty déclarera que c'est « la merveille la plus émouvante que l'on puisse voir », puis il demandera à Henri Cros, un jeune sculpteur particulièrement intéressé par les nouveaux matériaux, d'exécuter une copie de la tête pour Alexandre Dumas fils. Cros réalisera par la suite des médaillons et des bustes en cire polychrome, dont un représentant la fille de Burty[15]. Selon les comptes rendus, la plupart des sculptures en cire exposées au Salon, y compris celle de Cros, seront bien accueillies jusqu'en 1879, lorsque la controverse déclenchée par le Demi-monde de Désiré Ringel — encore une question de moralité — laissera présager les réactions que provoquera l'exposition de la Petite danseuse de quatorze ans[16].

L'œuvre de Degas exprimait donc un état d'esprit et une esthétique qui étaient d'actualité à l'époque. L'artiste connaissait les partisans de la sculpture polychrome, dont notamment Burty, un ami depuis plusieurs années. Si on ne connaît pas de lien direct entre Cros et Degas, leurs noms sont par ailleurs cités ensemble par Huysmans dans son compte rendu paru en 1881, et Charles Cros, le frère du sculpteur, a dédié un poème à Degas en 1879. Il n'est donc pas surprenant que Nina de Villard, la compagne de Charles Cros, ait écrit dans son compte rendu de la Petite danseuse : « J'ai éprouvé devant cette statuette une des plus violentes impressions artistiques de ma vie : depuis bien longtemps, je rêvais à cela[17]. »

La résolution de Degas, selon lequel la cire était le seul matériau possible pour la Petite danseuse, sera mise à l'épreuve en 1903, lorsqu'il envisagera une fonte en vue de sa vente éventuelle. Si l'on en juge par les mémoires de Louisine Havemeyer, celle-ci aurait conçu le projet d'acheter l'œuvre après une visite à l'appartement de Degas, au printemps de 1903. Bien des années plus tard, elle se rappellera :

Lors d'une autre visite à Degas, j'ai eu le loisir d'inspecter l'appartement. J'ai trouvé une petite vitrine contenant la

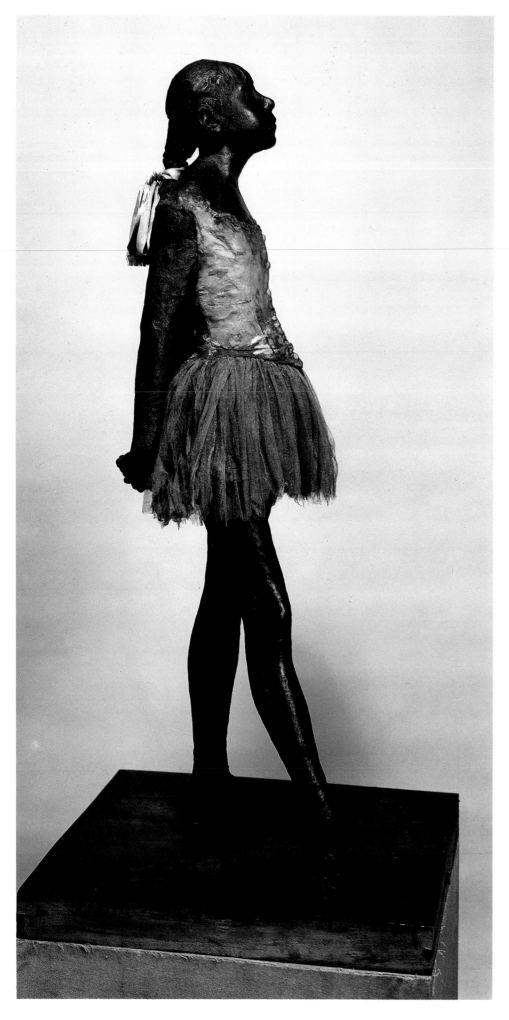

maquette d'un cheval et les restes de sa célèbre statuette de « La Danseuse »... J'ai ainsi pu constater combien la gaze s'était décolorée et combien les cheveux foncés étaient devenus laineux, mais je tenais néanmoins à faire l'acquisition de la statue. Et dès que j'ai rencontré Durand-Ruel par la suite, je lui ai demandé de s'enquérir auprès de Degas si la statue ne pouvait pas être remontée pour moi. Il m'a répondu : « Rien ne vous interdit d'espérer. Mais n'y comptez pas trop ! » C'était un travail auquel Degas ne s'intéressait plus, qui devrait être confié à quelqu'un d'autre, mais, surtout, pour l'artiste, la statue appartenait au passé, et elle était étrangère à ses préoccupations du moment... Aussi, après beaucoup d'hésitations et de consultations, ai-je fini par renoncer[18].

Avant que les négociations ne soient rompues, Mary Cassatt, qui avait accompagné Mme Havemeyer lors de sa visite chez Degas, écrira à Paul Durand-Ruel, vers la fin de 1903 : « Je viens de recevoir une lettre de Mme Havemeyer au sujet de la statuette. Elle ne veut rien d'autre que l'original, et elle me dit que Degas, sous prétexte que la cire a foncé, veut refaire la statuette en bronze ou en plâtre et la recouvrir de cire. Quelle idée ! La cire a foncé ? Et après ! Le prix semble raisonnable, et c'est ce que je lui ai écrit. C'est Degas qui ne l'est pas. Pourriez-vous démêler ça ? Elle tient tant à cette statuette[19]. »

Au cours de l'été et de l'automne de 1903, Degas était préoccupé par sa sculpture. Dans une lettre non datée à son ami Louis Braqua-val, écrite peu après le 19 juillet 1903, il lui faisait savoir qu'il ne lui rendra pas visite à Saint-Valéry, expliquant : « Il me faut venir à bout de cette sculpture, dût-on y laisser sa vieille personne. J'irai jusqu'à ce que je tombe et je me sens assez debout, malgré le poids des 69 ans que je viens d'avoir[20]... » Quelques mois plus tard, en septembre 1903, dans une lettre adressée à Alexis Rouart, il confiera : « On est toujours ici, dans cet atelier, après des cires. Sans le travail, quelle triste vieil-lesse[21] ! » Si on peut simplement déduire de ces lettres un renouveau d'intérêt pour la sculpture en général, il est clair, si l'on se fie à d'autres sources, que la statue de la petite danseuse lui donnait beaucoup de souci. Ainsi, une lettre de Bartholomé à Paul Lafond datant de la même période mentionne une visite de Degas, qui était en quête de conseils sur la façon de réparer une sculpture en cire « qui doit partir pour l'Amérique ». Par ail-leurs, une lettre de Degas à Bartholomé,

Fig. 158
Petite danseuse de quatorze ans,
1879-1881, cire,
M. et Mme Paul Mellon, R XX.

344

datable de 1903 et commençant par les mots « Mon cher ami et peut-être fondeur[22]... », donne à penser que l'artiste envisageait de confier à Bartholomé le soin de surveiller la fonte de l'œuvre.

Ce projet restera néanmoins en plan, et la statue ne sera finalement fondue en bronze qu'en 1921. Il n'en demeure toutefois pas moins intéressant d'émettre un certain nombre d'hypothèses sur les modifications qu'a subies la sculpture en 1903, et qui ont peut-être été apportées pour en faciliter la fonte. Les cheveux de la danseuse sont recouverts de cire, ce qui indique soit que les critiques qui ont commenté l'œuvre en 1881 se sont trompés, soit que l'œuvre a été ultérieurement modifiée. On a fait valoir que des modifications ont été apportées après la mort de l'artiste et qu'elles ont été rendues nécessaires par le processus de la fonte en bronze, mais des photographies de la sculpture, prises après qu'elle ait été trouvée dans l'appartement de Degas, montrent indubitablement qu'elle était déjà dans cet état (fig. 159-160). Il est donc possible que Degas ait lui-même apporté, en 1903, les modifications à la sculpture, en prévision de sa fonte cette année-là.

Les dessins rattachés à l'œuvre présentent un problème de datation particulier. Les études peuvent se répartir en deux groupes principaux. Le premier est formé de deux feuilles qui, comparativement à celles du second, s'apparente moins à la sculpture. Ces feuilles montrent Marie van Goethem, habillée ou nue, vue de cinq angles différents dans une pose proche de celle de la statue, bien qu'elle y figure les bras devant la poitrine et qu'elle soit en train d'ajuster son épaulette[23]. Le second groupe est formé de cinq feuilles contenant douze — et non pas seize, comme on l'a dit parfois — études en pied de la jeune fille, habillée ou nue, à peu près dans la pose qu'elle a dans la sculpture[24]. Un dessin apparenté à ce dernier groupe contient quatre études de sa tête, de son torse et de ses bras, tandis qu'une autre feuille comporte cinq études de ses pieds[25].

Rehaussées de craie ou de pastel, les études ont été dessinées avec beaucoup d'assurance, et dans presque tous les cas, la mise en page est particulièrement soignée. Le papier utilisé, parfois vert ou rose, semble être du même type que celui dont Degas s'est servi pour les Portraits en frise (voir cat. nᵒˢ 204 et 205), et six des neuf feuilles sont très grandes. L'artiste leur attachait une certaine importance, car il en a vendu trois des plus grandes à des collectionneurs qu'il connaissait — Jacques Doucet, Roger Marx et Louisine Havemeyer.

Rewald a été le premier à avancer que les études d'après le modèle ajustant sa robe sont antérieures aux autres, et que, à l'origine, Degas entendait donner au personnage de la sculpture une pose différente[26]. Lillian Browse a souscrit à son hypothèse, que par

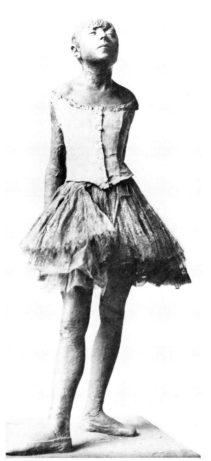

Fig. 159
Petite danseuse de quatorze ans,
cire,
photographiée en 1919, R XX.

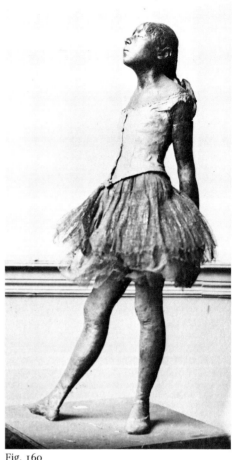

Fig. 160
Petite danseuse de quatorze ans,
cire,
photographiée en 1919,
R XX.

ailleurs peu d'auteurs ont retenue[27]. Récemment, toutefois, George Shackelford a conclu qu'au moins une des deux études, les Deux danseuses (cat. nᵒ 225), date de 1880 environ, soit un an ou deux après les autres dessins[28]. Le deuxième groupe d'études, montrant le modèle les bras derrière le dos, a été analysé par Ronald Pickvance, qui, à défaut d'une date, a proposé un ordre chronologique. Se fondant sur des différences qu'il avait constatées entre les études de nu et la sculpture correspondante, il a conclu que les dessins ont précédé, dans un ordre précis, les cires et que ceux de Marie van Goethem vêtue ont suivi la version nue de la cire, étant des études pour la version finale, habillée, de la statue[29].

1. Au sujet de Marie van Golethem, voir cat. nᵒ 223.
2. Reff 1985, Carnet 34 (BN, nᵒ 2, p. 228).
3. Mantz 1881, p. 3.
4. Goetschy 1880, p. 2. Charles Millard a fait valoir que Degas a eu l'intention, en 1880, d'exposer la version nue de la *Petite danseuse de quatorze ans* ; voir Millard 1976, p. 9. Pour un point de vue semblable, voir 1986 Florence, nᵒ 73.
5. « Et cette danseuse, en cire... Il y avait là une bouche, une simple indication, mais quel dessin ! Malheureusement, à force de s'entendre dire : « Mais vous avez oublié de faire la bouche ! » Cité dans Vollard 1924, p. 63. John

Rewald (dans Rewald 1956, p. 17-18) fait valoir que Renoir pensait peut-être alors à la version nue.
6. Joris-Karl Huysmans a noté que l'étoffe du corsage était pétrie de cire et que les rubans étaient de couleur « porreau », — c'est-à-dire vert poireau —, ce qu'a d'ailleurs confirmé Nina de Villard, en disant que les rubans étaient verts. Paul Mantz a été le seul à ajouter que la danseuse portait aussi « un ruban bleu à ceinture ». Voir Huysmans 1883, p. 227 ; Villard 1881, p. 2 ; Mantz 1881, p. 3.
7. C.E. [Charles Ephrussi], « Exposition des artistes indépendants », *La Chronique des Arts et de la Curiosité,* 16 avril 1881, p. 127. Paul Mantz note en outre « les maculations, les taches, les scories que M. Degas a inscrites sur les chairs », suggérant ainsi qu'elles ont été faites délibérément ; voir Mantz 1881, p. 3.
8. Rewald 1956, p. 16-20 ; Millard 1976, p. 27-29 et 60-65 ; Reff 1976, p. 239-248.
9. C.E. [Charles Ephrussi], *op. cit.,* p. 127 ; Huysmans 1883, p. 226.
10. Huysmans 1883, p. 227.
11. Mantz 1881, p. 3.
12. Claretie 1881, p. 150.
13. Jules Renouvier, « La tête de cire du Musée Wicar à Lille », *Gazette des Beaux-Arts,* III :6, 15 septembre 1859, p. 340-341. Voir aussi Louis Gonse, « Musée Wicar. Objets d'art : la tête de cire », *Gazette des Beaux-Arts,* XVII :3, mars 1879, p. 193-205.
14. Voir Paul Mantz, « Musée Rétrospectif : la renaissance et les temps modernes », *Gazette*

des Beaux-Arts, XIC :4, octobre 1865, p. 343-344 ; voir aussi Spire Blondel, « Les modeleurs en cire », *Gazette des Beaux-Arts,* XXVI :5, novembre 1882, p. 436.

15. Philippe Burty, « Exposition des beaux-arts à Lille », *Gazette des Beaux-Arts,* XXI :4, octobre 1866, p. 389-390. Au sujet de Henry (ou Henri) Cros, qui, en 1879, faisait une série de décorations murales pour le musée pathologique à la Salpêtrière de Paris, voir Maurice Testard, « Henry Cros », *L'Art Décoratif,* XVIII, 1908, p. 149-155 ; voir aussi Henry Roujon, *La Galerie des Bustes,* Hachette, Paris, 1909, p. 293-298 ; Léonce Bénédite, « Henry Cross 1840-1907 », préface au catalogue de l'exposition rétrospective de 1922, Société du Salon d'Automne, Paris, 1er novembre-17 décembre 1922, p. 369-376 ; Henry Hawley, « Sculptures by Jules Dalou, Henry Cross and Medardo Rosso », *Bulletin of the Cleveland Museum of Art,* LVIII :7, septembre 1971, p. 201-205 et 209 n. 5-16. Une séance de pose pour le portrait de Madeleine Burty — qui épousera par la suite Charles Haviland, un collectionneur d'œuvres de Degas — est décrite dans le journal d'Edmond de Goncourt, le 10 décembre 1872 ; voir Journal Goncourt 1956, p. 923-924.

16. Au sujet des sculptures de cire de la seconde moitié du XIXe siècle, voir Spire Blondel, « Les ciriers modernes », *L'Artiste,* nouvelle série, I, 1898, p. 225-234 ; au sujet de Désiré Ringel, voir le chapitre d'Antoinette Le Normand Romain sur la question de la polychromie, dans *La sculpture française au XIXe siècle* (cat. exp.), Grand Palais, Paris, 10 avril-28 juillet 1986, p. 155.

17. Voir Villard 1881, p. 2. Au sujet des rapports entre Charles Cros et Nina de Villard et Degas, voir Louis Forestier, *Charles Cros, l'homme et l'œuvre,* Lettres Modernes Minard, Paris, 1969, p. 54-67, 124-129, 170-171 et 279-281.

18. Havemeyer 1961, p. 255.

19. Lettre de Mary Cassatt, Mesnil-Beaufresne, à Paul Durand-Ruel, mardi [1903], publiée, en traduction anglaise, dans Mathews 1984, p. 287. L'original de la lettre est dans une collection particulière, en France, et il en existe une transcription dans les archives Durand-Ruel.

20. Lettre inédite de Degas, Paris, à Louis Braquaval, mercredi [1903], qui peut-être datée de 1903 d'après l'âge que Degas dit avoir dans la lettre (« malgré le poids des 69 ans que je viens d'avoir »).

21. Lettre de Degas, Paris, lundi [septembre 1903], à Alexis Rouart, qui a inscrit la date sur la lettre ; voir Lettres Degas 1945, no CCXXII, p. 234.

22. Degas, Paris, vendredi, à Bartholomé. Marcel Guérin, qui a publié cette lettre, la fait figurer dans la correspondance de 1888. La lettre peut toutefois être datée de 1903 si l'on se fie à la mention d'une exposition des œuvres d'Ingres qui s'y trouve, « Portraits dessinés par Ingres », qui a eu lieu, cette année-là, à la Galerie Bulloz, Paris, et qui était reliée à la parution de la publication d'Henry Lapauze, *Les portraits dessinés de J.-A.-D. Ingres* (J.E. Bulloz, Paris, 1903). Voir Lettres Degas 1945, no CI, p. 127.

23. Voir cat. no 225 et fig. 161.

24. Voir III :386 et IV :287.1, représentant la danseuse nue, ainsi que L 586 bis, cat. no 224, et III :227, où elle est habillée.

25. Voir III :149 et cat. no 223.

26. Rewald 1956, p. 17.

27. Browse [1949], no 92.

28. 1984-1985 Washington, p. 73-78.

29. 1979 Édimbourg, p. 64 et nos 74 et 77.

223

223

Quatre études d'une danseuse

1878-1879
Fusain et rehauts de blanc sur papier vélin rose-beige
49 × 32,1 cm
Inscription à la mine de plomb en haut à gauche *36 rue de Douai Marie*
Cachet de la vente en bas à droite ; cachet de l'atelier au verso
Paris, Musée du Louvre (Orsay), Cabinet des dessins (RF 4646)

Exposé à Paris

Vente III :341.2

Cette étude, ou figurent un nom et une adresse — que l'on retrouve également dans un carnet utilisé par Degas entre 1880 et 1884 —, a permis d'identifier le modèle de la *Petite danseuse de quatorze ans* (cat. no 227), Marie van Goethem[1]. Celle-ci, comme Charles Mil-lard le précisa, était l'une des trois filles d'un tailleur belge et d'une blanchisseuse, toutes élèves en classe de ballet[2]. L'aînée, Antoinette, appelée à devenir figurante, est mentionnée, en tant que modèle éventuel, dans un carnet utilisé par Degas jusqu'au milieu des années 1870[3]. La cadette, Louise-Joséphine, devint danseuse à l'Opéra et se produisit sur scène jusqu'en 1910 ; elle prétendra plus tard avoir posé pour la *Petite danseuse*[4]. Marie, née le 17 février 1874, véritable modèle de la sculpture, aurait eu quatorze ans en 1878.

Malheureusement, rares sont les documents qui décrivent Marie van Goethem, en dehors des splendides portraits que Degas nous en a laissés. Un entrefilet publié dans un journal le 10 février 1882, une semaine avant qu'elle ait ses dix-huit ans, la présente en ces termes : « Mlle Van Goeuthen [sic]. — Quinze ans. A une sœur figurante et une autre à l'école de danse. — Pose chez les peintres. — Va par conséquent à la brasserie des Martyrs et au Rat Mort[5]. » L'écart entre l'âge véritable de la jeune fille et celui noté dans le journal n'est pas

sans intérêt : il pourrait indiquer soit une erreur de la rédaction, soit que le modèle trichait sur son âge, ce qui rendrait douteuse la date de 1878 attachée à la première idée pour la sculpture. Blanche Mante, également en classe de danse lorsqu'elle était enfant et de plusieurs années la cadette de Marie van Goethem, se souvenait de celle-ci comme d'une jeune fille aux beaux et longs cheveux tombant sur son dos quand elle dansait. Mais Millard soupçonne, probablement avec raison, que Mme Mante se rappelait en fait Louise-Joséphine[6]. D'après les dessins, Marie avait elle aussi une magnifique chevelure, admirable dans toute sa beauté dans *La leçon de danse* (cat. n° 219) du Philadelphia Museum of Art. Son visage, tout comme son corps anguleux, offrait des formes intéressantes sans être nécessairement beau selon le goût de 1880.

Dans les quatre études de ce dessin, comme dans d'autres études directement rattachées au projet, la danseuse tient la pose choisie pour la sculpture ; l'étude en bas à droite reprend plus ou moins une autre étude dessinée au centre d'une feuille différente (L 586 bis, coll. part.). La présence du nom et de l'adresse du modèle sur ce dessin pourrait indiquer, comme on l'a suggéré, qu'il s'agit de la première d'une série d'études représentant la jeune Marie dans cette pose, vêtue de son costume de ballet.

1. « Marie, 36 rue de Douai / Van Gutten. » Voir Reff 1985, Carnet 34 (BN, n° 2, p. 4).
2. Voir Millard 1976, p. 8-9 n. 26.
3. « Vanguthen Boulevard [de] Clichy. Antoinette petite blonde / 12 ans. » Voir Reff 1985, Carnet 22 (BN, n° 8, p. 211), où le carnet est daté de 1867-1874.
4. Pierre Michaut, « Immortalized in Sculpture », *Dance,* août 1954, p. 26-28, cité par Millard, *op. cit.,* p. 8-9 n. 26.
5. « Paris la nuit : le ballet de l'Opéra », *L'Événement,* 10 février 1882, p. 3. Pour des raisons de chronologie, la note ne peut pas se rapporter à Antoinette van Goethem, trop âgée en 1882 pour paraître quinze ans, ou à Louise-Joséphine, née le 18 juillet 1870, qui n'avait pas encore douze ans. Le texte de cette note fut également utilisé en 1887 par l'auteur anonyme d'un livre sur les danseuses de l'Opéra (Un Vieil'Abonné, *Ces demoiselles de l'Opéra,* Paris, 1887, p. 265-266). Au sujet des deux documents, voir Coquiot 1924, p. 74 ; Millard 1976, p. 8 n. 26 ; et George Shackelford dans 1984-1985 Washington, p. 69.
6. Voir Browse [1949], p. 62, et Millard 1976, p. 8-9 n. 26.

Historique
Atelier Degas ; Vente III, 1919, n° 341.2, repr., acquis par le Musée du Luxembourg, Paris ; transmis au Louvre en 1930.

Expositions
1937 Paris, Orangerie, n° 84 ; 1952, Londres, Arts Council Gallery, 2 février-16 mars, *French Drawings from Fouquet to Gauguin,* n° 49 ; 1952-1953, Washington, n° 157 ; 1959-1960 Rome, n° 182 ; 1964

Paris, n° 71, repr. ; 1969 Paris, n° 186, pl. XIX ; 1984-1985 Washington, n° 19, repr.

Bibliographie sommaire
Rivière 1922-1923, I, pl. 36 (réimp. 1973, pl. 63) ; Browse [1949], n° 94 ; Rosenberg 1959, p. 113, pl. 213 ; Reff 1976, p. 245, 333 n. 17, 18, fig. 161 ; Millard 1976, pl. 27 ; Keyser 1981, pl. XXXVII ; 1984 Chicago, p. 97, fig. 42-2.

224

Trois études d'une danseuse en quatrième position

1879-1880
Fusain et pastel avec estompe et rehauts de blanc, sur mine de plomb et papier vergé chamois
48 × 61,6 cm
Signé au pastel noir en bas à gauche *Degas*
The Art Institute of Chicago. Legs de Adele R. Levy (1962.703)

Lemoisne 586 ter

Il est rare de trouver dans l'œuvre de Degas de véritables précédents à ces études. Richard Thomson a signalé que, dans un dessin d'après le *Gladiateur Borghèse*[1], Degas avait pris soin d'étudier la sculpture selon trois points de vue et, au cours des années, il semble avoir porté le même intérêt à un écorché (attribué à Edmé Bouchardon) dont il possédait un moulage[2]. L'intérêt croissant de Degas pour les

images spéculaires, attestée dans un carnet de la fin des années 1870, et très sensible dans les motifs répétés de certaines de ses compositions ultérieures, expliquerait, a-t-on déjà avancé, les multiples esquisses de Marie van Goethem, représentée dans une même pose sous tous les angles imaginables[3].

Pour séduisante qu'elle soit, cette hypothèse ne semble pas tout à fait convaincante dans le cas de cet ensemble particulier de dessins. En fait, ceux-ci pourraient s'expliquer plus simplement. Depuis le début du XVIIIe siècle, soit à l'époque où Bouchardon laissait une célèbre série d'études de ce genre (actuellement au Louvre), et jusqu'à la fin du XIXe siècle, ce type de dessin a joué un rôle particulier dans la création des sculptures : loin de servir de point de départ pour l'œuvre, il venait en général après l'exécution des premières esquisses modelées[4]. Il ne s'agissait donc pas d'une première idée sur papier d'un projet à réaliser en trois dimensions, mais plutôt d'un moyen pour le sculpteur de raffiner son œuvre, en jetant sur le modèle un second regard, plus analytique, avant l'étape finale. Certes, on ne peut pas démontrer que Degas a adopté cette méthode de propos délibéré mais il est peu probable qu'il l'a ignorée, et ses études pour la *Petite danseuse de quatorze ans* (cat. n° 227), quelle que fut leur fonction respective dans la genèse de l'œuvre, la mettent effectivement en application. Ce qui les distingue des productions habituelles de ce genre, c'est leur extraordinaire qualité et l'absence de toute prétention académique.

224

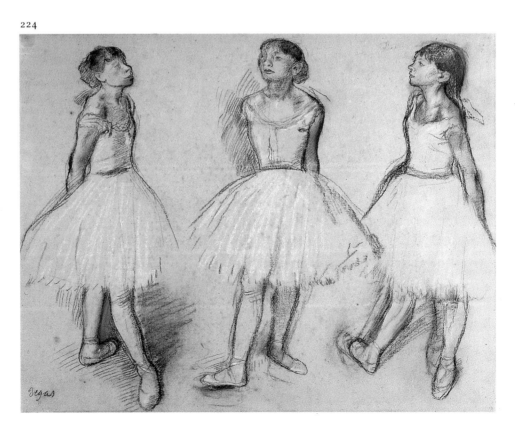

Le dessin de l'Art Institute of Chicago, l'un des plus beaux du groupe, est à mettre en relation avec une feuille de mêmes dimensions (L 586 bis, coll. part.) représentant Marie van Goethem de dos sous trois angles différents. Des effacements et des modifications subtiles sur les deux dessins révèlent les intentions de l'artiste. Sur la feuille de Chicago, les corrections touchent principalement la position des jambes bien que, chose intéressante, le bras droit de la figure du centre, effacé et masqué par une ombre, est repoussé davantage derrière le dos du modèle. Dans le second dessin apparenté, c'est surtout la position des bras qui est corrigée. Deux des trois études représentaient à l'origine Marie van Goethem les bras derrière le dos et les coudes plus écartés, mais le modèle modifia sa position, sans doute à la demande de l'artiste, en rapprochant ses bras l'un de l'autre.

1. 1987 Manchester, p. 82, et n° 112, p. 85.
2. Voir les dessins dans Reff 1985, Carnet 8 (coll. part., n° 1, p. 2v°, 3 et 43) et Carnet 9 (BN, n° 17, p. 18) ainsi que IV:132.b, IV:132.c, IV:182.2 et IV:182.b.
3. Voir George Shackelford dans 1984-1985 Washington, p. 73-78, qui cite comme précédent le cas du triple portrait de Charles Ier d'Angleterre, par Antoine Van Dyck. Pourtant, il ne s'agit pas là d'un portrait au sens traditionnel du terme, mais justement d'un ensemble d'études peintes devant servir de guide à un sculpteur, le Bernin.
4. En ce qui concerne les études de Bouchardon et le rôle des dessins préparatoires en sculpture, voir *La sculpture : méthode et vocabulaire,* Imprimerie nationale, Paris, 1978, p. 22-41. Pour un exemple plus récent, voir les dessins relatifs à l'*Ève* de Paul Dubois (1873) reproduits par Anne Pingeot dans *La sculpture française au XIXe siècle,* Grand Palais, Paris, 10 avril-28 juillet 1986, p. 61-64.

Historique
Coll. Roger Marx (mort en 1913), Paris ; vente Marx, Paris, Galerie Manzi-Joyant, 11-12 mai 1914, n° 124, repr., acquis par Durand-Ruel, Paris, 10 070 F (stock n° 10552) ; acquis par R. Bunes, 28 février 1921, 26 000 F. [Bibliothèque d'Art et d'Archéologie, Paris, selon Lemoisne]. Adele R. Levy, New York ; son legs au musée en 1962.

Expositions
1961, New York, The Museum of Modern Art, 9 juin-16 juillet, *The Mrs. Adele R. Levy Collection. A Memorial Exhibition,* n° 14, repr. ; 1979 Édimbourg, n° 76, repr. ; 1984 Chicago, n° 42, repr. (coul.) ; 1984-1985 Washington, n° 20, repr.

Bibliographie sommaire
Marx 1897, repr. (détail) p. 321, 323 ; Rewald 1944, p. 21, 62, repr. ; Lemoisne [1946-1949], II, n° 586 ter ; Browse [1949], n° 91 ; Harold Joachim et Sandra Haller Olsen, *French Drawings and Sketchbooks of the Nineteenth Century. The Art Institute of Chicago,* University of Chicago Press, Chicago, 1978-1979, 2F2.

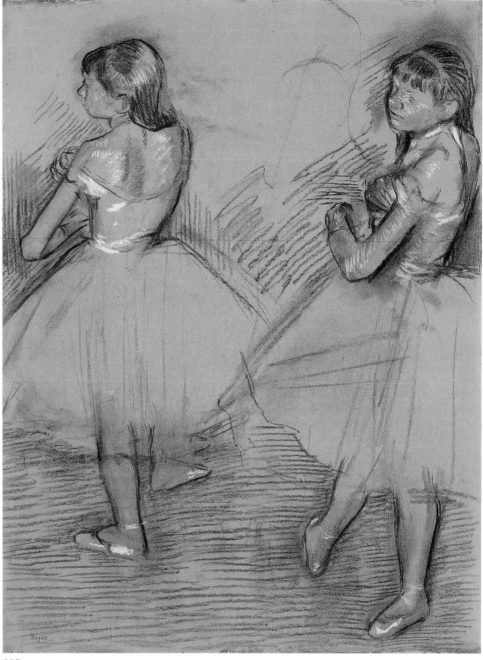

225

225

Deux danseuses

Vers 1879
Fusain et craie sur papier vélin vert
63,8 × 48,9 cm
Signé en bas à gauche *Degas*
New York, The Metropolitan Museum of Art. Legs de Mme H.O. Havemeyer, 1929. Collection H.O. Havemeyer (29.100.189)

Exposé à New York

Lemoisne 599

Même parmi les sculptures de Degas qui nous sont parvenus, il y a des œuvres qui montrent que l'artiste modelait et remodelait sans cesse, rectifiant ou développant un thème. Il semblerait que parmi toutes ses œuvres majeures, la *Petite danseuse de quatorze ans* (cat. n° 227) eut la genèse la moins difficile, marquée par une claire progression de la version nue à celle, définitive, qu'il exposera. Il ne reste d'ailleurs aucune étude modelée préparatoire. Il est cependant difficile de concevoir que tel fut le cas, et il n'est pas interdit d'imaginer que d'autres esquisses en ronde bosse, maintenant perdues, aient pu exister.

Deux belles études de Marie van Goethem ajustant l'épaulette de son corsage sont jusqu'ici le seul indice que Degas ait pu avoir une conception différente de ce que serait sa sculpture. Outre ce dessin, où la danseuse est habillée, il en existe un second, à peu près de la même dimension et également sur papier

vert, où la danseuse, nue, est représentée de trois points de vue différents et dans la même pose (voir fig. 161)[1]. L'effet de chaque dessin est cependant tout à fait différent. La version nue, aussi vigoureuse que directe, peut être facilement considérée comme une analyse du modèle en vue de l'exécution d'une sculpture. Dans le présent dessin, par contre, la danseuse est vue d'en haut, d'un angle conforme sur le plan stylistique aux préoccupations qu'avait l'artiste à la fin des années 1870 mais qui s'accorde mal avec l'idée d'une étude préparatoire pour une sculpture. Son lien avec la sculpture demeure donc vague, et il se pourrait bien que l'artiste l'ait simplement exécuté au cours de son étude du modèle pour relever les points de vue intéressants qu'il présentait.

La pose, bras levés, tête légèrement tournée sur le côté, avait été reprise périodiquement par Degas depuis le début des années 1870, et notamment dans une autre étude de deux danseuse (cat. n° 138), également au Metropolitan Museum of Art[2]. Vers 1878-1879, Degas s'intéressera de nouveau à cette pose, et il représentera même une danseuse de ce type, s'inspirant apparemment d'un dessin antérieur, dans un éventail (BR 72) qu'il peindra pour Louise Halévy, et qui sera exposé en 1879[3].

1. Rarement exposé et reproduit, il fut néanmoins inclus dans Rivière 1922-1923, I, pl. 35.
2. Voir 1984-1985 Washington, p. 77, fig. 3.4, et 1987 Manchester, p. 113, et fig. 148, p. 112.
3. Parmi les nombreux dessins diversement datés, on peut en citer deux (III :81.4 et III :166.1) qui précèdent certainement le dessin du Metropolitan Museum of Art (cat. n° 138). L'éventail fut présenté à la quatrième exposition impressionniste (n° 78).

Historique
Peut-être le dessin acquis de l'artiste pour 500 F par Durand-Ruel, Paris (stock n° 2184, « Danseuses », dessin), 26 janvier 1882, et vendu par celui-ci pour 800 F à M. Deschamps, 31 août 1882 ; peut-être les mêmes « Danseuses » vendues par Deschamps pour 800 F à Durand-Ruel, Paris (stock n° 567), 30 juin 1890, qui furent envoyées à New York le 29 novembre 1893, reçues chez Durand-Ruel, New York, le 12 décembre 1893 (stock n° 1105), et acquises par H.O. Havemeyer, New York, le 16 janvier 1894 ; coll. Mme H.O. Havemeyer, de 1907 à 1929 ; son legs au musée en 1929.

Expositions
1922 New York, n° 60 (« Deux danseuses vues de dos », sur papier vert, sans mention du prêteur) ; 1930 New York, n° 156 ; 1977 New York, n° 31 des œuvres sur papier.

Bibliographie sommaire
Havemeyer 1931, p. 185, repr. p. 187 ; *Hilaire-Germain Edgard* [sic] *Degas, 1834-1917 : 30 Drawings and Pastels* (intro. de Walter Mehring), Erich S. Herrmann, New York, 1944, pl. 16 ; Lemoisne [1946-1949], II, n° 599 ; Browse [1949], p. 369, n° 92 ; 1984-1985 Washington, p. 70, fig. 3.1.

226

Étude de nu pour la danseuse habillée

1878-1880
Bronze
Original : cire rouge tachetée de noir (Washington, National Gallery of Art. Don de Paul Mellon)
H. : 72,4 cm

Rewald XIX

Il n'a jamais fait de doute que la version nue de la *Petite danseuse de quatorze ans* a servi de modèle pour la version habillée, et qu'elle lui est donc antérieure. Plus petite d'un quart que

226 (Metropolitan)

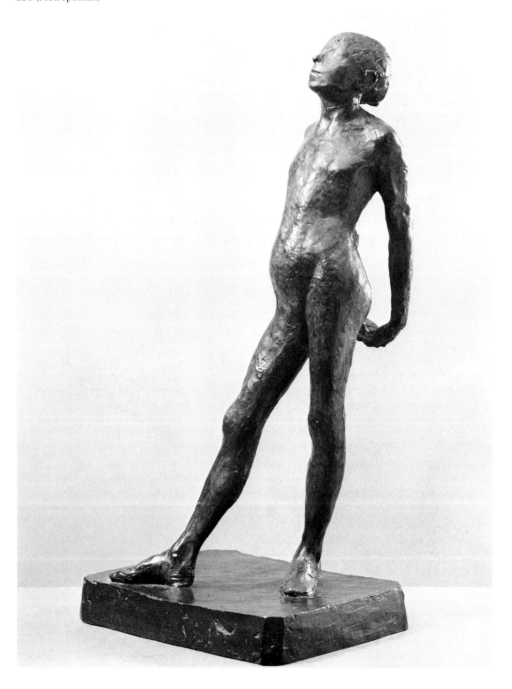

l'œuvre définitive et d'une moins grande précision, la sculpture est une vigoureuse ébauche finale qui annonce, avec des résultats différents et inattendus, la pose, les proportions et l'allure générale du personnage habillé.

Des marques sur le modèle de cire (fig. 162) — visibles également sur la version en bronze —, ainsi qu'une comparaison avec les études de nu dessinées représentant Marie van Goethem, ont amené Charles Millard et Ronald Pickvance à affirmer que le modèle en cire a subi un certain nombre de transformations[1]. Faisant observer que, dans les dessins, la pose de Marie van Goethem est légèrement différente, Pickvance a émis l'hypothèse que la sculpture a été modifiée de trois façons au cours de la dernière étape : les bras ont été

Fig. 161
Trois études de nu,
vers 1879, fusain,
coll. part., III:369.

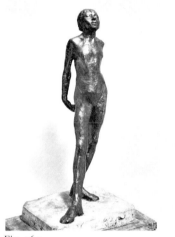

Fig. 162
Étude de nu pour la danseuse habillée,
1878-1880, cire,
Washington (D.C.), National Gallery of Art,
collection de M. et Mme Paul Mellon, R XIX.

ramenés davantage derrière le corps, tandis que la jambe droite a été déplacée et la tête, inclinée un peu plus vers l'arrière, ce qui a produit une fissure au niveau du cou[2].

Sans ses vêtements de scène, la danseuse paraît plus jeune que dans la sculpture définitive. Le corps, manifestement celui d'une adolescente, repose fermement sur de grands pieds, et la courbe des bras fait écho à la cambrure du torse encore informe, un effet qui sera atténué dans la dernière version. La petite dimension du modèle en cire, de même que le mot « statuette » utilisé pour décrire la sculpture dans les catalogues des expositions impressionnistes de 1880 et de 1881, sont à la source de l'hypothèse suivant laquelle la cire représentant une petite danseuse nue aurait été exposée à la cinquième exposition, en 1880[3]. Toutefois, la description, par Gustave Goetschy, de l'œuvre qui devait être présentée à l'exposition, sans conteste la version habillée, écarte cette possibilité[4].

1. Millard 1976, p. 9, et Ronald Pickvance dans 1979 Édimbourg, n° 75.
2. Millard a été le premier à remarquer que la jambe droite avait été déplacée. Voir Millard 1976, *loc. cit.*

3. Voir *Degas Scultore* (cat. exp.), Palazzo Strozzi, Florence, 16 avril-15 juin 1986, n° 73.
4. Goetchy 1880, p. 2.

Bibliographie sommaire
Lemoisne 1919, repr. p. 112 (cire originale) ; Janneau 1921, repr. p. 352 (bronze non identifié) ; Bazin 1931, p. 294, fig. 69 (bronze non identifié) ; Rewald 1944, n° XIX, repr. p. 57, 58, 59, 60 (détail), 61 (détail) (bronze A/56, The Metropolitan Museum of Art, 1879-1880) ; Rewald 1956, n° XIX, pl. 30, 31 (bronze non identifié, 1879-1880) ; Minervino 1974, n° S 37 ; Reff 1976, p. 239, fig. 158 (bronze A/56, The Metropolitan Museum of Art) ; Millard 1976, p. 8-9, fig. 23, 24 (cire originale, 1878-1880) ; 1986 Florence, n° 56, repr. (bronze S/56, Museu de Arte, São Paulo) ; 1987 Manchester, n° 69, fig. 108 (bronze, National Gallery of Scotland, Édimbourg).

A. *Orsay, Série P, n° 56*
Paris, Musée d'Orsay (RF 2101)

Exposé à Paris

Historique
Acquis grâce à la générosité des héritiers de l'artiste et des Hébrard, en 1930 ; entré au Louvre en 1931.

Expositions
1931 Paris, Orangerie, n° 37 des sculptures ; 1964 Paris, n° 103 ; 1969 Paris, n° 241 ; 1984-1985 Paris, n° 32 p. 189, fig. 154 p. 178.

B. *Metropolitan, Série A, n° 56*
New York, The Metropolitan Museum of Art. Legs de Mme H.O. Havemeyer, 1929. Collection H.O. Havemeyer (29.100.373)

Exposé à Ottawa et à New York

Historique
Acquis de A.-A. Hébrard par Mme H.O. Havemeyer, en 1921 ; légué par elle au musée en 1929.

Expositions
1922 New York, n° 101 ; 1945, New York, Buchholz Gallery, 3-27 janvier, *Edgar Degas : Bronzes, Drawings, Pastels,* n° 13 ; 1977 New York, n° 9 des sculptures.

227

Petite danseuse de quatorze ans

1879-1881
Bronze, partiellement teint, jupe de coton, ruban de satin, base de bois
Original : cire, jupe de coton, ruban de satin, base de bois (Upperville [Virginie], Collection M. et Mme Paul Mellon)
H. : 95,2 cm

Rewald XX

Aucune des sculptures de Degas, lorsqu'elles furent coulées en bronze, n'exigea une transformation plus radicale que la *Petite danseuse de quatorze ans,* la combinaison inhabituellement complexe des matériaux présentant d'évidentes difficultés. S'il n'est pas certain que Degas ait été en relation avec l'entreprise d'Adrien Hébrard dès 1870, comme l'affirme F. Thiébault-Sisson, on sait cependant qu'il avait déjà songé, puis renoncé, à fondre l'œuvre en 1903, et que trois de ses sculptures furent moulées en plâtre de son vivant, probablement sous sa direction[1].

La deuxième tentative que fit Louisine Havemeyer pour acheter la *Petite danseuse* en cire en 1918 donna lieu à un échange de lettres, qui éclairent un peu l'histoire embrouillée de la fonte de cette statue, généralement située vers 1922, ou 1923, mais qui remonte en fait à 1921. Malheureusement pour Mme Havemeyer, ses démarches coïncidèrent avec le partage de la succession Degas, qui, comme toujours en pareil cas, causa des difficultés. La *Petite danseuse* faisait partie d'un lot dévolu conjointement à Jeanne Fevre, nièce de l'artiste, et à son frère Gabriel. Selon le projet de René de Gas, les cires (non comprises dans les ventes posthumes) devaient être retirées de l'atelier de l'artiste et confiées à Albert Bartholomé pour qu'elles soient nettoyées et remises en état. Mme Havemeyer, bien qu'elle traitait avec Paul Durand-Ruel, comptait sur Mary Cassatt, amie de Jeanne Fevre, pour la représenter durant les négociations. Tout au long de cet épisode, Mary Cassatt chercha donc à empêcher la fonte de la *Petite danseuse* et conseilla à Jeanne Fevre de s'y opposer, espérant de toute évidence permettre à Mme Havemeyer d'acquérir ce qu'elle appelait une « pièce unique ».

L'état précis de l'œuvre en 1917 reste difficile à déterminer. Comme on l'a déjà signalé, Mme Havemeyer affirme dans ses mémoires avoir vu en 1903 les « restes » de la sculpture, ce qui laisse supposer d'importants dommages. Toutefois, il est presque certain que ce souvenir était influencé par les descriptions subséquentes de l'œuvre dans la monographie de 1918-1919 de Paul Lafond, qui affirme qu'à la mort de l'artiste, la sculpture n'était « plus qu'une ruine » et que « ses bras [s'étaient] détachés du tronc et [gisaient] lamentablement à ses pieds[2]. » Quoique Lafond fût proche de l'artiste, sa déclaration est douteuse. Car malgré les faiblesses des armatures construites par Degas, il est pratiquement impossible que les bras se soient complètement détachés du tronc. Néanmoins, il est vrai que leur poids a entraîné une cassure à l'épaule et qu'ils se sont partiellement détachés, mais ils sont restés unis à l'armature. Comme l'a indiqué Charles Millard, la cassure est visible sur les photographies les plus anciennes de la sculpture (voir fig. 160) ; de fait, on la remarque sur le bronze[3].

Au début de 1918, René de Gas avait

certainement pris sa décision de confier toutes les sculptures à Bartholomé. Et le 9 février de la même année, Mary Cassatt conseillait à Jeanne Fevre, dans une lettre, de s'opposer à ce projet et d'« affronter un procès plutôt que de céder[4] ». Vers la mi-mars, des photographies de l'œuvre avaient déjà été prises, Vollard en ayant montré à Renoir qui les admira vivement, et Mary Cassatt espérait encore voir les cires demeurer intactes[5]. Au début de mai 1918, les choses étaient au point mort : dans une lettre adressée à Lafond, le 6 mai, immédiatement après la première vente Degas, le sculpteur Paul Paulin, un des amis de Degas, écrirait : « Le frère René est toujours disposé à faire un don important à l'État. Bartholomé avait quelque doute sur les intentions de la nièce. On avait chargé Bartholomé de mettre en état les sculptures ; il a demandé carte blanche. Melle Fèvre ne voulait pas la lui donner, elle voulait même ne pas entendre parler de lui ; ça a failli se gâter, et il a été question de plaider[6]... »

Trois jours plus tard, le 8 mai 1918, Mary Cassatt informait Mme Havemeyer que les sculptures seraient fondues et qu'elle possédait une lettre de Jeanne Fevre « expliquant comment on avait dû céder aux pressions exercées à l'instigation d'un sculpteur ami de Degas, qui avait besoin de s'envelopper dans le génie de Degas, en étant lui-même dénué[7] ». Le 25 juin, elle écrivit une autre lettre, à laquelle elle ajoutera un post-scriptum le lendemain :

Quant à la statue, Georges D.R. [Durand-Ruel] a pris sur lui de m'écrire que les héritiers ne la vendraient pas, mais ce n'est pas le cas : ils sont parfaitement disposés à vous la vendre comme une pièce *unique*, et n'ont aucune objection à ce qu'elle ne soit pas reproduite ; les statues sont dans un endroit sûr et ne seront pas fondues avant la fin de la guerre. Le fondeur a conseillé à Mlle Fevre d'accepter une offre de 100 000 francs, mais je pense que 80 000 francs pourraient suffire. Il vous faudra y réfléchir ; j'espère seulement, pour moi et surtout pour vous, que nous pourrons encore la voir. C'est une œuvre qui a fait grande sensation. Elle rappelle la sculpture égyptienne[8].

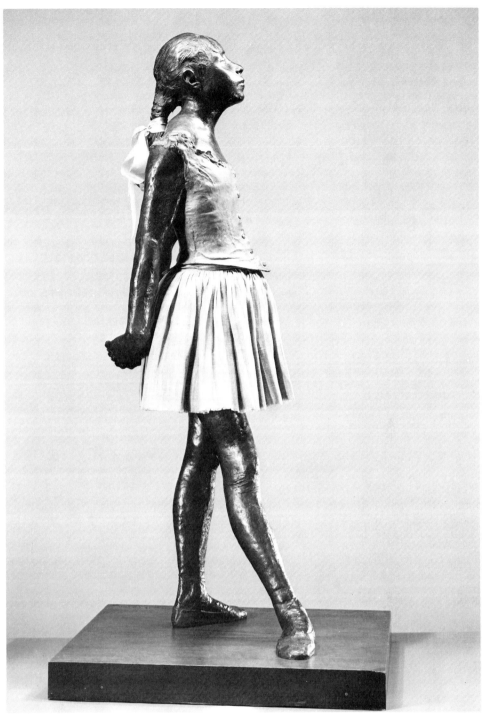

227 (Metropolitan)

Au cours des semaines suivantes, Vollard, consulté sur l'achat, trouva le prix plutôt élevé[9]. Puis, les négociations cessèrent pour ne reprendre qu'un an plus tard.

Des arrangements relatifs à la fonte des soixante-douze sculptures de Degas, à l'exclusion de la *Petite danseuse de quatorze ans*, semblent avoir été faits en 1919. L'on avait fait venir d'Italie Albino Palazzolo, fondeur de grande compétence qui avait déjà travaillé chez Hébrard, et qui avait fondu le *Penseur* de Rodin[10]. Mais les rôles respectifs de l'Italien et de Bartholomé dans la restauration et la préparation des cires ne sont que partielle-

ment connus[11]. En novembre 1919, les négociations avaient repris au sujet de la cire originale de la *Petite danseuse,* et le 8 décembre Mary Cassatt écrivait à Mme Havemeyer : « Quant à la danseuse de Degas, elle serait en parfait état et ne réclamerait qu'un nettoyage et une nouvelle jupe, d'après Hébrard, qui doit la fondre. Le prix n'a pas encore été fixé, mais il augmente chaque fois qu'il en est question. Je pense que la fonte sera difficile à cause du corsage, qui est collé sur la statue[12]. »

Dans un post-scriptum daté du 10 décembre, Mary Cassatt indiquait que les Fevre avaient finalement « décidé du prix de la

danseuse : 500 000 francs ! » Elle ajoutait : « Maintenant, ils vous laissent un mois pour me donner une réponse et si vous refusez, la statue sera moulée non pas en bronze mais en une autre matière reproduisant le mieux possible la cire originale. L'œuvre originale, dans la mesure où elle est unique, est des plus intéressantes, mais reproduite à 25 exemplaires en... cire, elle perdrait à mon avis beaucoup de sa valeur artistique ; ils ne pensent pas à cela. Et Degas, qu'en aurait-il pensé[13] ? »

En mai 1921, la statuette en cire reparut en public pour la première fois, quarante ans après que Degas l'eut exposée, en 1881[14].

Palazzolo en avait déjà fait un moule et, tandis qu'une exposition des soixante-douze bronzes achevés se tenait chez Hébrard, on parlait déjà d'un premier moulage en bronze. Le 4 juin 1921, Mary Cassatt écrivit à Jeanne Fevre : « Avant de quitter Paris Jeudi dernier j'ai vu l'exposition des bronzes de votre oncle. Mr Durand à dit qu'on vient de fondre la grande danseuse et que le resultat a dépassé même l'espérance de Mr [Hebra]rd. Il n'as pas encore décidé ce qu'on ferait pour la jupe — si cela serait en tarlatane ou en bronze [sic][15]. »

Informée de la situation, Mme Havemeyer renonça à acheter la cire et entama de nouvelles négociations pour l'achat du bronze au cours du dernier semestre de 1921, durant lequel un deuxième bronze fut fondu. Le 6 janvier 1922, Mary Cassatt écrivit de nouveau à Jeanne Fevre, lui disant « que Mme Havemeyer a eu le premier numéro [sic] de la Gd Danseuse et que les Durand-Ruel ont eu le second ! Je n'ai pas pu voir assez la statue pour juger de la reproduction mais j'ai su par d'autres que c'était admirable[16]. »

La fonte devait atténuer les aspects les plus visiblement troublants de la cire originale : la translucidité de la surface — caractéristique qui disparut — et la présence insolite des tissus ; on ne conserva que la jupe et le ruban de la chevelure, ce dernier étant presque toujours rose plutôt que vert. (On sait que Jeanne Fevre confectionna les jupes habillant certains des bronzes ; et au moins un exemplaire, autrefois propriété de feu Henry MacIlhenny et maintenant au Philadelphia Museum of Art, fut vendu avec une jupe de rechange.) Néanmoins, la patine soignée imitait de façon remarquable la teinte de la cire, ainsi que l'aspect du corsage et des chaussons de danse.

On ne connaît pas le nombre exact des bronzes de la *Petite danseuse de quatorze ans* que Hébrard a fondus mais on suppose en général que, comme pour les autres bronzes, le tirage devait être de vingt-deux exemplaires : vingt destinés au commerce, un réservé à Hébrard et un autre aux héritiers de Degas. Toutefois, dans une lettre de décembre 1918 et une autre adressée à Durand-Ruel en janvier 1920, Mary Cassatt note que l'on envisageait d'en tirer vingt-cinq exemplaires[17]. En outre, il y a une vingtaine d'années, peu après la redécouverte des cires originales à l'entrepôt d'Hébrard, on retrouva deux moulages en plâtre de la *Petite danseuse*, patinés à l'imitation de la cire originale. Plus récemment encore, une autre série des bronzes, marqués « MODÈLE » et comprenant un exemplaire de la *Petite danseuse*, fut retrouvée dans l'entrepôt d'Hébrard. Ces derniers, maintenant au Norton Simon Museum de Pasadena, sont les plus fidèles aux cires originales. De fait, ils conservent les défauts d'armature encore visibles dans les cires (mais non pas dans la *Petite danseuse*), cor-

rigés dans les bronzes qu'Hébrard destinait au commerce, et ont manifestement servi de modèles pour la patine des autres bronzes produits chez Hébrard au cours des années qui suivirent[18]. Quant aux deux exemplaires en plâtre, qui sont encore peu étudiés, ils se trouvent l'un dans la collection Mellon et l'autre au Joslyn Art Museum d'Omaha. Leur place exacte dans l'ordre d'exécution des moulages reste à préciser.

1. F. Thiébault-Sisson, « À propos d'une exposition : Degas, ou l'homme qui sait », *Feuilleton de « Temps »*, 19 avril 1924.
2. Lafond 1918-1919, II, p. 66.
3. Millard 1976, p. 32 n. 29.
4. Lettre de Mary Cassatt, Grasse, à Paul Durand-Ruel, le 9 février 1918, citée dans Venturi 1939, II, p. 136.
5. Une des photographies, publiée dans Lemoisne 1919, p. 112, montre la cassure au bras gauche.
6. Lettre de Paul Paulin à Paul Lafond, le 6 mai 1918, publiée dans Sutton et Adhémar 1987, p. 180.
7. Lettre inédite de Mary Cassatt, Grasse, à Louisine Havemeyer, le 9 mai 1918, archives du Metropolitan Museum of Art.
8. Lettre inédite de Mary Cassat, Grasse, à Louisine Havemeyer, le 25 juin 1918, archives du Metropolitan Museum of Art (trad.).
9. Lettre inédite de Mary Cassatt, Grasse, à Louisine Havemeyer, le 4 août 1918, archives du Metropolitan Museum of Art.
10. Millard 1976, p. 31 n. 27.
11. Des lettres laissent croire que Bartholomé se serait occupé des cires, sans pour autant les avoir préparées pour la fonte ; c'est en fait Palazzolo qui se chargea de ce travail. Au sujet du rôle de ce dernier, voir Jean Adhémar, « Before the Degas Bronzes », *Art News*, LV :7, novembre 1955, p. 34-35 et 70. Pour une étude approfondie de la question, voir Millard 1976, p. 30-31 n. 23-28.
12. Lettre inédite de Mary Cassatt, Paris, à Louisine Havemeyer, le 8 décembre 1919, archives du Metropolitan Museum of Art. Curieusement, dans un télégramme non daté, conservé dans une enveloppe avec des lettres du 14 novembre 1919 et du 8 décembre 1919, Mary Cassatt écrit à Mme Havemeyer : « Statue Mauvais État » [trad.] (archives du Metropolitan Museum of Art).
13. Lettre inédite de Mary Cassatt, Grasse, à Louisine Havemeyer, le 8 décembre 1919, archives du Metropolitan Museum of Art (trad.).
14. Voir F. Thiébault-Sisson, *op. cit.*, qui affirme que la cire fut exposée à l'Orangerie et, par conséquent, non pas chez Hébrard comme on le croit habituellement.
15. Lettre inédite de Mary Cassatt, Mesnil-Beaufresne, à Jeanne Fevre, le 4 juin [1921], archives Brame, Paris. On peut déduire qu'elle fut écrite en 1921 étant donné la mention de l'exposition qui a eu lieu chez Hébrard en mai-juin de la même année. Mary Cassatt y indique également qu'Hébrard projetait de mouler en terre cuite une série de sculptures de Degas pour les offrir au Musée du Petit Palais. On ne connaît aucune série de ce genre.
16. Lettre inédite de Mary Cassatt, Grasse, à Jeanne Fevre, le 6 janvier [1922], archives Brame, Paris. L'année peut être établie à l'aide de lettres de la même collection, datant du 23 décembre [1921] et du 21 janvier [1922], qui mentionnent toutes

l'exposition prochaine de Degas devant ouvrir à New York le 26 janvier, et qui, en fait, a eu lieu au Grolier Club, du 26 janvier au 28 février 1922.
17. Cité dans Venturi 1939, II, p. 138.
18. Palazzolo se rappelait que toutes les séries des bronzes ne furent achevées que vers 1932. Voir Jean Adhémar, « Before the Degas Bronzes », *Art News,* 54 :7, novembre 1955, p. 70.

Bibliographie sommaire

Goetschy 1880, p. 2 ; Henry Havard, « L'Exposition des artistes indépendants », *Le siècle*, 3 avril 1881, p. 2 ; Gustave Goetschy, « Exposition des artistes indépendants », *La Justice*, 4 avril 1881, p. 3, et *Le Voltaire*, 5 avril 1881, p. 2 ; Auguste Daligny, « Les Indépendants. Sixième exposition », *Le Journal des Arts*, 8 avril 1881, p. 1 ; Jules Claretie, « La vie à Paris : Les artistes indépendants », *Le Temps*, 5 avril 1881, p. 3 ; C.E. [Charles Ephrussi], « Exposition des artistes indépendants », *La Chronique des arts et de la curiosité*, 16 avril 1881, p. 126-127 ; Élie de Mont, « L'Exposition du Boulevard des Capucines », *La Civilisation*, 21 avril 1881, p. 1-2 ; Bertall [Charles-Albert d'Arnoux], « Exposition des peintres intransigeants et nihilistes », *Paris-Journal*, 22 avril 1881, p. 1-2 ; Paul de Charry, « Les Indépendants », *Le Pays*, 22 avril 1881, p. 3 ; Villard 1881, p. 2 ; Henry Trianon, « Sixième exposition de peinture par un groupe d'artistes », *Le Constitutionnel*, 24 avril 1881, p. 2-3 ; Claretie 1881, p. 150-151 ; Comtesse Louise, « Lettres familières sur l'art », *La France nouvelle*, 1er-2 mai 1881, p. 2-3 ; [Charles Whibley ?], « Modern Men : Degas », *National Observer*, 31 octobre 1891, p. 603-604 (réimp. dans Flint 1984, p. 277-278] ; Paul Gsell, « Edgar Degas, statuaire », *La Renaissance de l'art français*, I, décembre 1918, p. 374, 376 (dit à tort avoir été exposé en 1884), repr. p. 375 (cire originale) ; Lafond 1918-1919, II, p. 64-66 ; Lemoisne 1919, p. 111-113, repr. p. 112 ; Jacques-Émile Blanche, *Propos de peintre,* Émile Paul Frères, Paris, 1919, p. 54 ; François Thiébault-Sisson, « Degas sculpteur », *Le Temps,* 23 mai 1921, p. 3 ; Meier-Graefe 1923, p. 60 (dit à tort avoir été exposé en 1874) ; Bazin 1931, fig. 70, p. 294, fig. 71 (détail) p. 295 ; Rewald 1944, n° XX, repr. p. 60 (détail), 61 (détail), 63, 64, 65, 68 (détail), 69 (détail) (bronze A, The Metropolitan Museum of Art), 66 (cire originale) ; Rewald 1956, n° XX, pl. 24-29 (bronze non identifié) ; Havemeyer 1961, p. 254-255 ; Reff 1976, p. 239-248, fig. 157 (coul.), 162 (détail) (bronze A, The Metropolitan Museum of Art) ; Millard 1976, p. 8-9, 27-29, 119-126 passim, pl. (coul.) en regard p. 62 (cire originale) ; 1979 Édimbourg, n° 78, repr. (bronze, coll. Robert et Lisa Sainsbury, University of East Anglia, Norwich) ; McMullen 1984, p. 327, 329, 333-336, 338-340, 343-344, 347 ; Lois Relin, « La 'Danseuse de quatorze ans' de Degas, son tutu et sa perruque », *Gazette des Beaux-Arts,* sér. VI, CIV :1390, novembre 1984, p. 173-174, fig. 1 (cire originale) ; 1984-1985 Paris, fig. 155 (coul., bronze P, Musée d'Orsay) p. 180 et fig. 157 (coul., plâtre, Joslyn Art Museum [Omaha]) p. 64 (cire originale), p. 134 (bronze HER-D, Virginia Museum of Fine Arts, Richmond [Virginie]) ; 1986 Florence, p. 57-61, n° 73, repr. (coul., bronze S, Museu de Arte, São Paulo) ; Sutton 1986, p. 183, pl. 169 p. 182 (bronze, Norton Simon Inc. Foundation, Pasadena) ; Weitzenhoffer 1986, p. 242-243, 256, pl. 166 (coul., bronze A, The Metropolitan Museum of Art) ; 1987 Manchester, p. 80-86, n° 72, fig. 110 (bronze, coll. Robert et Lisa Sainsbury, University of East Anglia, Norwich).

A. *Orsay, Série P*
Paris, Musée d'Orsay (RF 2132)

Exposé à Paris

Historique
Acquis grâce à la générosité des héritiers de l'artiste et des Hébrard en 1930 ; entré au Louvre en 1931.

Expositions
1931 Paris, Orangerie, nº 73 des sculptures ; 1969 Paris, nº 242 ; 1986 Paris, nº 87, repr.

B. *Metropolitan, Série A*
New York, The Metropolitan Museum of Art. Legs de Mme H.O. Havemeyer, 1929. Collection H.O. Havemeyer (29.100.370)

Exposé à Ottawa et à New York

Historique
Acquis de A.-A. Hébrard par Mme H.O. Havemeyer, New York, en 1922 ; légué par elle au musée en 1929.

Expositions
1977 New York, nº 10 des sculptures ; 1981, Indianapolis, Indianapolis Museum of Art, 22 février-29 avril, *The Romantics to Rodin*, nº 105, repr.

228

Danseuse sortant de sa loge

Vers 1879
Pastel
52 × 30 cm
Signé en bas à gauche *Degas*
Collection particulière

Lemoisne 644

Il existe un nombre relativement restreint d'œuvres de Degas sur le thème de la danseuse dans sa loge se préparant pour son entrée en scène, toutes datant apparemment de la fin des années 1870. Dans une belle eau-forte (RS 50) exécutée vers 1879-1880 — dont on connaît aussi une version rehaussée au pastel (BR 97, New York, coll. part.) —, ainsi que dans un pastel (voir fig. 116) du Cincinnati Art Museum, la danseuse est représentée devant son miroir, en train d'ajuster sa coiffure. Deux autres pastels montrent en plus une habilleuse qui met la dernière main au costume en présence d'un troisième personnage, le protecteur de la danseuse. Dans l'un de ceux-ci, *Avant l'entrée en scène* (fig. 163), l'action se déroule au premier plan tandis que dans l'autre, la *Loge de danseuse* (L 529, Winterthur, coll. Reinhart), exposée par Degas au printemps de 1879, la ballerine est aperçue par une porte entrouverte.

Selon Lillian Browse, *Danseuse sortant de sa loge,* cette autre variante sur le même thème, représenterait une danseuse se regar-

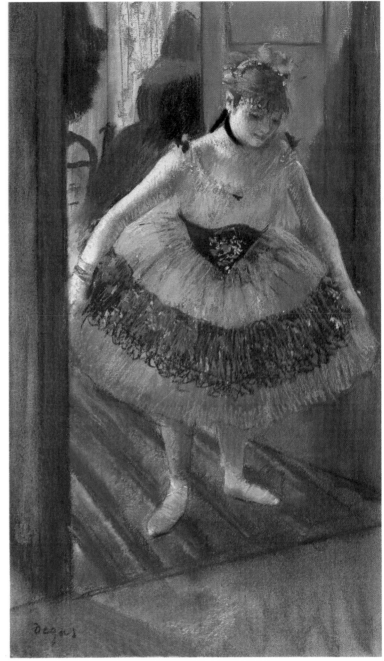

228

dant dans le miroir[1]. Néanmoins, il s'agit de toute évidence d'une danseuse qui, ayant fini sa toilette, s'apprête à sortir de sa loge et s'arrête d'un geste indécis devant la porte, soit pour ramasser sa jupe avant de franchir le seuil, soit pour jeter un dernier regard à son costume. Le jeu savant des lignes et le côté ambigu de la composition, sans doute la cause de l'interprétation de Browse, sont élucidés en partie par l'éclairage très recherché de la scène. Émanant d'une source invisible à l'intérieur de la loge, une lumière tamisée baigne l'ensemble du décor et fait ressortir la danseuse, dont le corps, par contraste, prend une teinte blafarde à la lueur du gaz. Au premier plan, l'ombre en diagonale du mur de gauche répète avec exactitude les lignes de fuite de la porte pendant que le contour de l'ombre de la danseuse, à droite, reprend la forme de l'ha-

Fig. 163
Avant l'entrée en scène,
vers 1880, pastel,
coll. part., L 497.

billeuse en noir de l'arrière-plan. Ces correspondances sont reprises dans les couleurs, à gamme plus réduite qu'on ne le croirait au premier abord. Le bleu-vert de la jupe se retrouve dans le coloris plus sourd et subtil des ombres, l'ocre orangé de la porte reparaît dans la parure de fleurs, et les paillettes rouges sur la jupe font écho à l'unique note criarde, l'écharpe autour du cou de l'habilleuse. Un repentir retravaillé au pastel noir au-dessus de l'épaule droite de la danseuse, dans lequel Browse a cru reconnaître un troisième personnage, pourrait de fait dissimuler une première idée pour la silhouette du protecteur[2].

Le pastel, autrefois dans la collection d'Henri Rouart, fut une des quinze œuvres de Degas reproduites en lithographie par George William Thornley, en 1888-1889. Lemoisne le date de 1881 environ[3]. Pour sa part, Browse a indiqué une date légèrement antérieure, vers 1878-1879[4]. Le fait que l'achat du pastel se fit sans l'intermédiaire de Durand-Ruel suggérerait que l'œuvre a été acquise par Rouart avant la fin de 1880, date à laquelle Durand-Ruel a repris ses relations avec Degas.

1. Browse [1949], n° 62.
2. *Ibid.*
3. Lemoisne [1946-1949], II, n° 644.
4. Browse [1949], n° 62.

Historique

Acquis par Henri Rouart probablement avant décembre 1880 ; coll. Rouart, jusqu'en 1912 ; vente Henri Rouart, Paris, Galerie Manzi-Joyant, 16-18 décembre 1912, n° 73 (« Danseuse sortant de sa loge »), acquis par la famille Rouart, 31 000 F ; coll. Ernest Rouart, fils d'Henri Rouart, Paris ; coll. Mme Eugène Marin (née Hélène Rouart), sœur d'Ernest Rouart, Paris. Arthur Tooth and Sons, Ltd., Londres, en 1939. M. Knoedler and Co., New York ; acquis par Edward G. Robinson, Beverly Hills, avant 1941 ; coll. Gladys Lloyd Robinson et Edward G. Robinson, jusqu'en 1957 ; acquis en 1957 par l'intermédiaire de M. Knoedler and Co. par Stavros Niarchos, Paris ; coll. part.

Expositions

1939, Londres, Arthur Tooth and Sons, Ltd., 8 juin-1er juillet, « *La Probité de l'Art* ». *Drawings, Pastels and Watercolours,* n° 52 ; 1941, Los Angeles, Museum of Art, juillet-1er août, *Collection of Mr. and Mrs. Edward G. Robinson,* n° 9 ; 1953, New York, Museum of Modern Art, mars-14 avril/Washington, National Gallery of Art, 10 mai-14 juin, *Forty Paintings from the Edward G. Robinson Collection,* n° 9 ; 1956, Los Angeles, County Museum of Art, 11 septembre-11 novembre/San Francisco, California Palace of the Legion of Honor, 30 novembre 1956-13 janvier 1957, *The Gladys Lloyd Robinson and Edward G. Robinson Collection,* n° 12 ; 1957, New York, Knoedler Gallery, 3 décembre 1957-18 janvier 1958/Ottawa, Galerie nationale du Canada, 5 février-2 mars/Boston, Museum of Fine Arts, 15 mars-20 avril, *The Niarchos Collection,* n° 11, repr. ; 1958, Londres, Tate Gallery, 23 mai-29 juin, *The Niarchos Collection,* n° 12, repr. ; 1959, Zurich, Kunsthaus, 15 janvier-1er mars, *Sammlung S. Niarchos,* n° 2.

Bibliographie sommaire

Thornley 1889 ; Alexandre 1912, p. 28, repr. p. 23 ; Dell 1913, p. 295 ; Frantz 1913, p. 185 ; Charles Louis Borgmeyer, *The Master Impressionists,* The Fine Arts Press, Chicago, 1913, repr. p. 81 ; Lemoisne [1946-1949], II, n° 644 (« Danseuse sortant de sa loge », vers 1881) ; Browse [1949], n° 62 (« La loge de danseuse », vers 1878-1879) ; Minervino 1974, n° 774.

229

Danseuse verte, *dit aussi* Danseuses basculant

Vers 1880
Pastel et gouache
66 × 36 cm
Signé à la pierre noire en bas à gauche
Degas
Lugano (Suisse). Collection Thyssen-Bornemisza

Lemoisne 572

Comme dans le cas de la *Danseuse au bouquet saluant* (cat. n° 162), Eunice Lipton a souligné la dichotomie de cette composition qui montre, au premier plan, le spectacle vu de la salle, et, à l'arrière-plan, un groupe de danseuses, en réalité visibles uniquement des coulisses[1]. Il y a pourtant une différence marquée entre les deux œuvres. Ici, la vue plongeante, abrupte, vise à faire voir le spectacle depuis une loge d'avant-scène, comme l'artiste l'avait déjà fait de façon moins déroutante dans *Ballet,* dit aussi *L'étoile* (cat. n° 163), dès 1876-1877.

L'effet saisissant de ce point de vue ne sera toutefois exploité à fond que dans ce pastel. À l'arrière-plan, dans les coulisses, des danseuses orange et rouge attendent inlassablement leur entrée en scène, enfermées dans un rigoureux rectangle horizontal. Au premier plan, une partie de la scène est visible — une cascade de danseuses en vert se précipite le long d'une diagonale en pente raide — et l'on devine encore toute une activité au-delà. Au centre, une ballerine exécute une arabesque, bras et jambes lancés sans égard à la vraisemblance de la position ; de sa voisine, on ne voit qu'une jambe, le reste de sa personne étant

laissé à l'imagination ; en bas au premier plan, une autre danseuse, dont seul le costume est visible, disparaît du champ de vision dans un envol de gaze et de paillettes. Degas offre ici son interprétation la plus saisissante du mouvement des danseuses sur la scène, et aussi, sa tentative la plus hardie de projeter le spectateur au cœur même du spectacle.

Les origines de la composition se retrouvent dans *L'étoile,* dont les diverses variantes datent sans doute des environs de 1877. Une *Danseuse saluant,* à la gouache ou à la détrempe (L 490, Collection Rothschild), présente la même conception que *L'étoile,* mais s'en distingue par la position de la danseuse qui exécute une arabesque, un bouquet à la main droite. La danseuse semble avoir été préparée assez soigneusement par trois études : une étude de l'ensemble de la figure (IV:281), une autre de la tête et d'une partie du bras gauche (IV:283.b) et une dernière de la partie supérieure du corps, sur une feuille contenant d'autres études de danseuses (IV:269).

Sans doute fasciné par la pose, Degas la réutilisa, à peu près sans modifier la danseuse, dans une autre série de dessins où il donne cependant différentes positions à la tête, et qui semble avoir été précédée par une splendide étude de tête dans trois positions (fig. 164), aujourd'hui à Orsay. Le premier de la série est très probablement la *Danseuse au bouquet saluant* (fig. 165), également au Louvre, qui montre la danseuse la tête tournée vers la gauche : des retouches apportées à la figure indiquent une recherche insistante du mouvement juste et, dans les marges, figurent deux autres études du bras droit et une de la tête, tournée davantage de côté et correspondant à l'une des têtes dessinées sur l'autre feuille d'Orsay. Ce dessin fut suivi d'une étude de la danseuse regardant vers le bas (III:276), utilisée dans *Fin d'arabesque* (L 418, Paris, Musée d'Orsay), et d'une autre encore où elle regarde vers la droite (III:182).

La *Danseuse verte* de la collection Thyssen-Bornemisza a de toute évidence été préparée par deux dessins tirés de cette réserve : la *Danseuse au bouquet saluant* (fig. 165) du Louvre, et l'une des études (IV:269) pour la *Danseuse saluant* de la collection Rotschild, qui contient une description plus précise du

Fig. 164
Trois études de la tête d'une danseuse,
vers 1879-1880, pastel,
Paris, Musée d'Orsay, L 593.

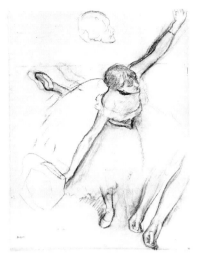

Fig. 165
Danseuse au bouquet saluant,
vers 1879-1880, fusain rehaussé,
Paris, Musée du Louvre (Orsay),
Cabinet des dessins, III:398.

bras gauche de la danseuse ainsi qu'une figure
utilisée pour la danseuse de gauche à l'arrière-
plan de la *Danseuse verte.*

L'œuvre est datée de 1877-1879 par Götz
Adriani, des environs de 1879 par Paul-André
Lemoisne et Denys Sutton, et, tardivement, de
1884-1888 par Lillian Browse. La présence à
l'arrière-plan, parmi les danseuses, d'une
figure dont la main gauche est posée sur
l'épaule, qui s'inspire manifestement d'une
étude de Marie van Goethem (III :393) utilisée
pour *La chanteuse de café-concert,* dit aussi
La chanteuse verte (cat. n° 263), permet de
situer le pastel de la collection Thyssen-
Bornemisza à l'époque des travaux pour la
Petite danseuse de quatorze ans (cat. n° 227),
sans doute vers 1880.

Il semble que le pastel fut très admiré dans
les années 1880 ; Max Klinger en donna une
description enthousiaste en 1883[2]. Comme
l'indiquent Douglas Cooper et Ronald Pick-
vance, la *Danseuse verte* appartenait à Walter
Sickert et fut exposée deux fois en Angleterre :
en 1888 et en 1898. Pickvance, qui cite
certains comptes rendus de 1888, avance
également que, vers la fin des années 1890, le
pastel serait devenu la propriété de la sœur
d'Ellen Sickert, Mme Fisher-Unwin, celle-ci
étant mentionnée comme prêteur de l'œuvre à
l'exposition de 1898[3]. L'hypothèse ne semble
toutefois pas fondée car, en 1902, d'après les
archives Durand-Ruel, le propriétaire du pas-
tel était Ellen Sickert ; il se pourrait que
Mme Fisher-Unwin ait simplement été char-
gée du prêt par sa sœur.

1. Lipton 1986, p. 95-96.
2. Voir Max Klinger dans *Von Courbet bis Cézanne,*
 Französische Malerei 1846-1886 (cat. d'exp.),
 Berlin (Est), 10 décembre 1882-20 février 1883,
 p. 146.
3. Voir 1979 Édimbourg, n° 29.

Historique
Walter Sickert, Londres, donné à Ellen Cobden-
Sickert, sa deuxième femme, Londres ; laissé au soin

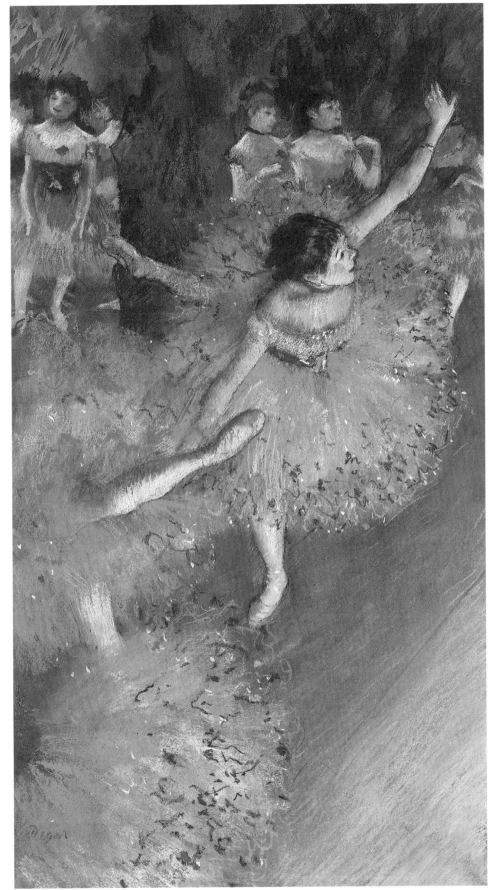

229

de Mme T. Fisher-Unwin, sa sœur, Londres, avant l'été de 1898 ; acquis de Mme Cobden-Sickert par Durand-Ruel, Paris, 5 mars 1902, 20 084,55 F (stock n° 7005, « Danseuse verte ») ; acquis par Lucien Sauphar, Paris, 24 avril 1902, 30 000 F. Bernheim-Jeune et Cie, Paris ; acquis par Durand-Ruel, Paris, 2 mai 1908, 20 000 F (stock n° 8658) ; acquis par Charles Barret-Decap, Paris, 13 juin 1908, 25 000 F ; Reid and Lefevre Gallery, Londres, avant 1928 ; coll. William A. Cargill, Bridge of Weir ; vente Cargill, Londres, Sotheby, 11 juin 1963, n° 15, repr., acquis par Arthur Tooth and Sons, Ltd., Londres ; coll. Norton Simon, Pasadena ; vente Simon, New York, Sotheby Parke Bernet, 6 mai 1971, n° 30, repr. Coll. baron Heinrich Thyssen-Bornemisza, Lugano.

Expositions

1888, Londres, New English Art Club, *Spring Exhibition,* n° 18 (« Danseuse Verte ») ; 1898 Londres, n° 144, repr. (« Dancers », prêté par Mme Unwin) ; 1903, Paris, Bernheim-Jeune et Fils, avril, *Exposition d'œuvres de l'école impressionniste,* n° 15 (« Danseuses Vertes », prêté par Lucien Sauphar) ; 1928, Londres, n° 6, repr. ; 1976-1977 Tôkyô, n° 28, repr. ; 1979 Édimbourg, n° 29, pl. 5 ; 1984 Tübingen, n° 107, repr. (coul.) ; 1984, Tôkyô, Musée national d'art moderne, 9 mai-8 juillet/Kumamoto, Musée de la préfecture de Kumamoto, 20 juillet-26 août/Londres, Royal Academy of Arts, 12 octobre-19 décembre/Nuremberg, Germanisches Nationalmuseum, 27 janvier 1985-24 mars/Düsseldorf, Städtisches Kunsthalle, 20 avril-16 juin/Florence, Palais Pitti, 5 juillet-29 septembre/Paris, Musée d'art moderne de la ville de Paris, 23 octobre 1985-5 janvier 1986/Madrid, Biblioteca Nacional, 10 février-6 avril/Barcelone, Palacio de la Vierreina, 7 mai-17 août, *Modern Masters from the Thyssen-Bornemisza Collection,* n° 8, repr. (coul.).

Bibliographie sommaire

Moore 1907-1908, repr. p. 150 ; Albert André, *Degas, pastels et dessins,* Braun, Paris, 1934, pl. 19 ; Lemoisne [1946-1949], II, n° 572 (vers 1879) ; Browse [1949], n° 168 (vers 1884-1886) ; Cooper 1954, p. 62 ; Ronald Pickvance, « A Newly Discovered Drawing by Degas of George Moore », *Burlington Magazine,* CV :723, juin 1963, p. 280 n. 31 ; Minervino 1974, n° 731 ; Reff 1976, p. 178, pl. 125 (vers 1879) ; Thomson 1979, p. 677, pl. 96 ; Sutton 1986, p. 175, pl. 172 (coul.) p. 185 (1879) ; Lipton 1986, p. 95, 96, 105, 109, 115, fig. 59 p. 96 et 109.

diat ou d'inattendu et mettent invariablement le spectateur en relation avec le sujet. Ce souci formel tournait peut-être à l'obsession chez l'artiste, mais il reste que les résultats de ses tentatives sont toujours provocants. Ce pastel découle d'un essai de ce genre, un pastel maintenant à la Rhode Island School of Design (voir fig. 137) généralement daté des environs de 1878, dans lequel Degas ajouta, en usant de moyens plutôt élaborés, une femme tenant un éventail au premier plan d'une scène de ballet. L'artiste reprit la formule pour une lithographie (RS 37), mais il ne la développa que plus tard, probablement aux environs de 1880.

L'œuvre qui précède immédiatement *Au théâtre* est une étude au fusain et au pastel (fig. 166) d'une femme dans une loge à l'opéra tenant un éventail et des jumelles de théâtre. Comme l'a fait remarquer Richard Thomson, la femme est vue par-dessus son épaule gauche, comme si le spectateur se tenait debout à côté d'elle[1]. Le dessin consiste en fait en un immense premier plan, l'arrière-plan se réduisant à une scène à peine entrevue dans le coin supérieur gauche, où évoluent des danseuses dessinées sommairement. Cette composition, admirable par sa recherche, fut modifiée dans *Au théâtre,* où seules les mains de la femme furent conservées, où le garde-corps de la loge fut abaissé et où une partie plus grande fut consacrée au ballet sur la scène. L'effet des mains privées d'un corps y est encore plus saisissant, particulièrement celui de la main droite, fléchie derrière l'éventail de plumes tacheté de rouge et de bleu. Les danseuses, vues de l'avant-scène, furent composées avec l'aide de deux grands dessins qu'on rapproche parfois de ceux pour lesquels posa Marie van Goethem (fig. 167 et L 579). Il a été dit que l'intérêt de Degas pour la photographie peut être à l'origine de la sensibilité très précise exprimée par ce pastel, mais il est difficile d'imaginer qu'une photographie de

l'époque eût pu suggérer, ne fût-ce que vaguement, une vision aussi insolite[2].

Datant des environs de 1880-1881, *Au théâtre* fut suivi de deux variantes sur le même sujet réalisées avec l'aide de deux autres études de la main tenant les jumelles (IV :134.a, Berne ; IV :134.b, de propriétaire inconnu). L'une de ces variantes, de la Collection Johnson au Philadelphia Museum of Art (L 828), comprend le profil de la femme. L'autre (L 829, Collection Hammer), de composition plus singulière, montre la femme plus complètement et laisse deviner une seconde femme, invisible, si ce n'était de la main tenant des jumelles de théâtre.

1. 1987 Manchester, p. 77.
2. Pour le lien avec la photographie, voir *La Douce France/Det ljuva Frankrike* (cat. exp.), Stockholm, National Museum, 7 août-11 octobre 1964, n° 29.

Historique

Una, 39 avenue de l'Opéra, Paris ; acquis par Durand-Ruel, Paris, 13 décembre 1892, 3 000 F (stock n° 2533, « Au Théâtre ») ; remis en dépôt chez Charles Destrée, Hambourg, 15 décembre 1892 ; rendu à Durand-Ruel, Paris, 7 janvier 1893 ; coll. Joseph Durand-Ruel, Paris ; coll. part.

Expositions

1905 Londres, n° 55 ; 1913, São Paulo, *Exposition d'art français de São Paulo,* n° 914 ; 1925, Paris, Galerie Rosenberg, 15 janvier-7 février, *Les grandes influences au XIXe siècle d'Ingres à Cézanne,* n° 15 ; 1939 Buenos Aires, n° 43 ; 1940-1941, San Francisco, n° 33, repr. ; 1943 New York, Durand-Ruel Galleries, 1er-31 mars, *Pastels by Degas,* n° 1 ; 1947, New York, Durand-Ruel Galleries, 10-29 novembre, *Degas,* n° 14 ; 1964, Stockholm, National Museum, 7 août-11 octobre, *La Douce France/Det ljuva Frankrike. Mästarmålingar från tre sekler ur collections Wildenstein, Durand-Ruel, Bernheim-Jeune,* n° 29, repr. ; 1970, Hambourg, Kunsthalle, 28 novembre 1970-24 janvier 1971, *Französische Impressionisten.*

230

Au théâtre

Vers 1880
Pastel sur papier
55 × 48 cm
Signé en bas à droite *Degas*
France, Collection particulière

Non présenté dans l'exposition

Lemoisne 577

Dans l'expression picturale des idées de Degas, rien ne déroge plus aux conventions que le traitement des premiers plans. Ceux-ci produisent toujours une impression d'immé-

Fig. 166
Au théâtre, femme à l'éventail, vers 1880, fusain et pastel, coll. part., L 580.

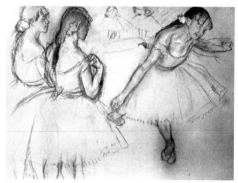

Fig. 167
Danseuses en scène, vers 1880, fusain et pastel, localisation inconnue, L 578.

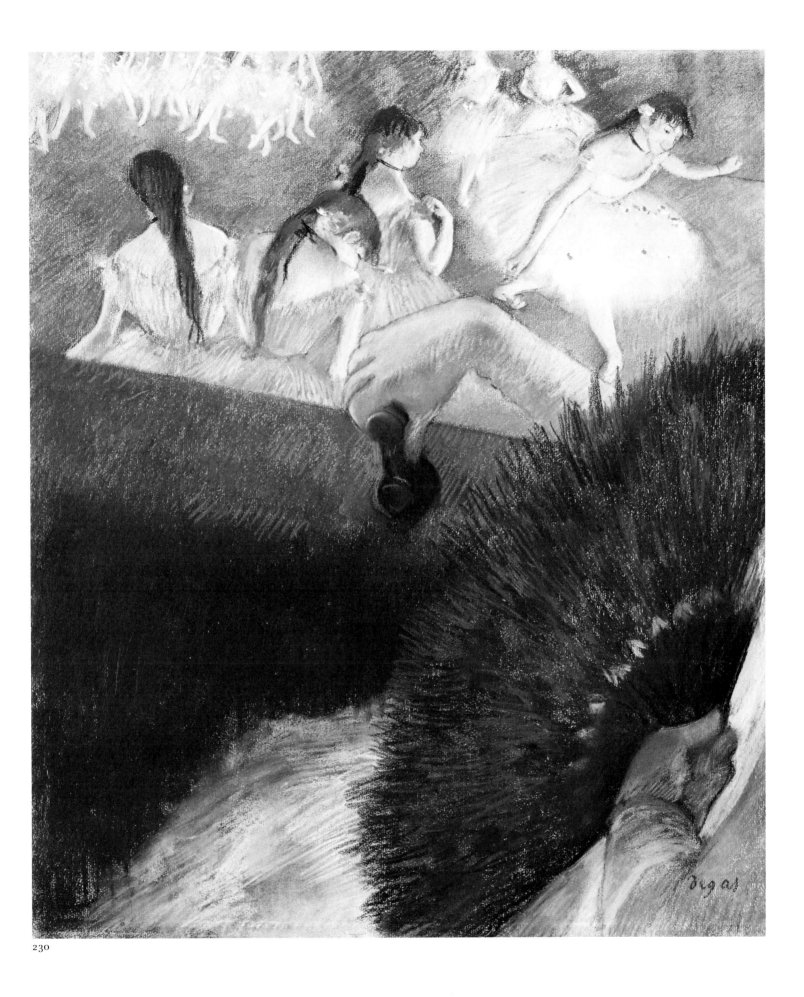

230

Bibliographie sommaire
Lafond 1918-1919, II, repr. avant p. 37 ; Lemoisne [1946-1949], II, 577 (1880) ; Minervino 1974, n° 765 ; 1984 Tübingen, au n° 159 ; 1984-1985 Boston, au n° 37 ; Boggs 1985, p. 15-16, fig. 8 ; 1987 Manchester, p. 77, fig. 103.

231

La cueillette des pommes

1882
Bronze
Original : cire rouge sur bois (Washington, National Gallery of Art. Don de Paul Mellon)
45,1 × 47,6 cm

Rewald I

Cette œuvre est le seul relief de Degas qui nous soit parvenu. Curieusement, elle a peu retenu l'attention avant que Theodore Reff et Charles Millard n'en entreprennent l'étude, durant les années 1970, parallèlement à celle d'un grand bas-relief en terre, maintenant disparu, connu seulement par une description plutôt vague donnée par Albert Bartholomé à Paul-André Lemoisne après la mort de Degas. Selon Lemoisne, Bartholomé se rappelait « lui avoir vu faire, très tôt, avant 1870, un grand bas-relief en terre, tout à fait charmant, représentant, grandeur demi-nature, des jeunes filles cueillant des pommes ; mais l'auteur ne fit rien pour préserver son œuvre qui tomba plus tard littéralement en poussière[1]. »

De même, Vollard témoigne de l'existence de ce relief en rapportant des propos de Renoir : « Mais voyons, Degas est le plus grand sculpteur actuellement vivant ! Vous auriez dû voir un de ses bas-reliefs... il l'a simplement laissé tomber en pièces... il était aussi beau qu'une antiquité[2]. »

Dès 1921, le fondeur Adrien Hébrard établissait un lien entre le relief disparu et cette œuvre, en nommant le bronze, sans doute à l'instigation de Bartholomé, « La cueillette des pommes »[3]. En 1944, lorsque John Rewald catalogua le relief en cire, il le situa parmi les premières sculptures de Degas et, se fondant sur le compte rendu de Bartholomé, le data des environs de 1865, concluant toutefois qu'il s'agissait sans doute d'une réplique réduite de l'œuvre disparue[4]. Par la suite, Michèle Beaulieu, s'appuyant également sur le témoignage de Bartholomé, proposa une date antérieure à 1870, mais précisa que le relief en cire aurait pu être une esquisse pour le grand bas-relief[5].

En 1970, dans la première étude exhaustive de la question, Reff redata de 1881 l'œuvre disparue[6]. Il démontra que la cousine de l'artiste, Lucie Degas, qui visita la France en 1881, avait servi de modèle pour l'une des figures du relief, et rattacha l'œuvre aux dessins, aux notes, aux mesures et aux esquisses contenues dans les carnets de cette période[7] (fig. 168). De plus, il émit l'hypothèse que plusieurs études d'un jeune garçon grimpant dans un arbre se rapportaient à un personnage qui, bien qu'absent du relief en cire, aurait pu faire partie du grand bas-relief. À partir de cette interprétation de Reff, Millard élabora une reconstruction hypothétique du relief disparu, plus conforme à la description de Bartholomé. Signalant que le sujet de la version en cire n'était « pas assez précis pour que l'on y reconnaisse spontanément des enfants cueillant des pommes », il en conclut que l'œuvre avait été exécutée plusieurs années après le bas-relief en terre, certainement pas avant 1890, et d'après celui-ci, mais qu'elle ne reproduisait que certains détails de l'original. En outre, selon lui, une partie du relief en cire, à l'extrême gauche, a peut-être été supprimée ou remplacée.

Une description inédite du relief, peut-être la grande version, est fournie dans une lettre sans date adressée par Jacques-Émile Blanche à un ami anonyme, probablement Fantin-Latour. Dans cette lettre, écrite selon toute évidence le 8 décembre 1881, immédiatement après une visite à l'atelier de Degas, Blanche écrit : « Je reviens de l'exposition de la vente *Courbet* où j'ai rencontré *Degas*. Il m'a dit qu'il ne pouvait quitter ces tableaux, qui sont, pourtant, sa propre condamnation, à lui qui a passé sa vie à « *alambiquer* » sa peinture... Il a encore tenu plusieurs étonnants discours, puis m'a conduit dans son atelier, où il m'a montré une nouvelle sculpture de lui : une petite fille à moitié couchée dans un cercueil, mange des fruits ; à côté, un banc où la famille de l'enfant pourra venir pleurer. (Car c'est un tombeau[8]). »

Cette description ne permet guère de douter que le relief fut conçu comme une décoration funéraire et non comme une scène champêtre. Blanche le vit sans doute incomplet, sans les jeunes filles assises, à une époque où l'on n'y voyait que le personnage central assis sur (et non dans) le cercueil, et le banc de droite. L'œuvre pourrait être liée au décès, alors récent, de Marie Fevre (fille de Marguerite, la sœur du peintre), qui est mentionnée dans une lettre écrite par Thérèse Morbilli le lendemain de son arrivée à Paris, avec Lucie Degas, en juin 1881[9]. Un carnet de Degas contient des notes sur le caveau de la famille de l'artiste, au cimetière Montmartre, qui pourraient se rapporter au projet[10]. Détail plus curieux encore, dans un autre de ses carnets où figurent des études que Reff rattache au relief, Degas mentionne son intention d'exécuter « à l'aquatinte une série sur le *deuil* (différents noirs, voiles noires [*sic*] de grand deuil flottant sur la figure, gants noirs, voitures de deuil, équipages de la Cie des Pompes funèbres, voitures pareilles aux gondoles de Venise[11].) ».

Étant donné la destination de l'œuvre, il est étonnant de voir la vie s'y manifester avec autant de joie autour du cercueil de la jeune morte. Cette atmosphère laisse croire qu'il pourrait s'agir d'une représentation de la résurrection, dans laquelle la défunte Marie Fevre serait figurée par la jeune fille mangeant des fruits. On sait que, à l'époque où il travaillait au relief, Degas cherchait à obtenir des photographies de sculptures exécutées par Andrea et Luca della Robbia : celles des médaillons de l'Hôpital des innocents et de la Cantoria (galerie de chant) à l'Opera dell' Duomo, à Florence[12]. Toutefois, si ce n'est de son format, semblable à celui d'un panneau de la Cantoria, le relief de Degas a peu à voir avec ces œuvres. Il semble plutôt perpétuer dans les temps modernes l'esprit de la sculpture funéraire étrusque, que Degas avait étudiée et dessinée au Louvre.

1. Lemoisne 1919, p. 110.
2. Ambroise Vollard, *Renoir, An Intimate Record,* New York, 1925, p. 87.
3. A.-A. Hébrard, *Exposition des sculptures de Degas,* 1919, n° 72.
4. Rewald 1944, n° I.
5. Beaulieu 1969, p. 369.
6. Theodore Reff, « Degas' Sculpture, 1880-1884 », *Art Quarterly,* XXXIII :3, automne 1970, p. 278-288 ; Reff 1976, p. 249-256.
7. Pour les dessins connexes, tous cités par Reff, voir Reff 1985, Carnet 30 (BN, n° 9, p. 213-212, 190, 186 et 184) et Carnet 34 (BN, n° 2, p. 15, 21, 25, 29, 37, 43 et 45), IV:156 et BR 100, qui, comme le signale Reff, peut être mis en rapport avec une version peinte de la composition, qui ne fut jamais exécutée.
8. Lettre inédite, archives du Musée du Louvre. Elle porte uniquement la date « Jeudi soir », mais peut être datée du 8 décembre 1881, étant donné la description de l'exposition publique de la première vente Courbet, qui a eu lieu à cette date.
9. Lettre de Thérèse Morbilli, Paris, à Edmondo Morbilli, Naples [juin 1881], publiée en partie dans Boggs 1963, p. 276. Étant donné la mention d'une vente d'un tableau au prix de 5 000 francs, très probablement la *Leçon de*

Fig. 168
Étude pour « La cueillette des pommes »,
vers 1881, mine de plomb,
Paris, Bibliothèque Nationale,
reproduite dans Reff 1985.
Carnet 34 (BN, n° 2, p. 25).

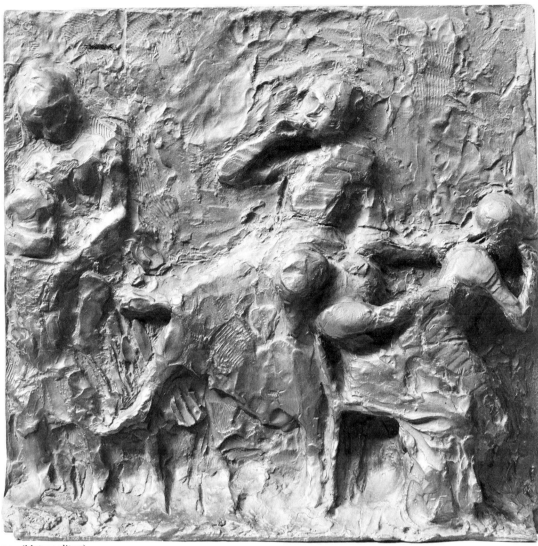

231 (Metropolitan)

danse (cat. nᵒ 219) du Philadelphia Museum of Art, vendue à ce prix et livrée à Paul Durand-Ruel le 18 juin 1881, la lettre peut être datée du 19 juin 1881. Le texte précise : « Nous sommes arrivées hier matin... Marguerite, comme je le prévoyais, n'a pas [p]u venir au chemin de fer. Elle est venue chez Edgar à 9 heures. Elle a bien vieilli et est malheureuse de la mort de sa Marie. »

10. Reff 1985, Carnet 32 (BN, nᵒ 5, p. 4).
11. *Ibid.,* Carnet 30 (BN, nᵒ 9, p. 206).
12. *Ibid.,* Carnet 34 (BN, nᵒ 2, p. 6).

Bibliographie sommaire
Rewald 1944, nᵒ I, repr. p. 33 (bronze A/37, The Metropolitan Museum of Art, 1865-1881) ; Rewald 1956, p. 14, 141, nᵒ I, pl. I (bronze non identifié, 1865-1881) ; Beaulieu 1969, p. 369 (avant 1870) ; Reff 1976, p. 249-256, fig. 163 p. 249 (bronze A/37, The Metropolitan Museum of Art, 1881) ; Minervino 1974, nᵒ S 72 ; Millard 1976, p. 4, 15-18, 24, 65-66, 81, 82, 90-92, fig. 38 (bronze A/37, The Metropolitan Museum of Art, vers 1881-1882/1883) ; Reff 1985, Carnet 30 (BN, nᵒ 9, p. 212-213, 190, 186, 184), Carnet 34 (BN, nᵒ 2, p. 1, 15, 21, 29, 223) ; 1986 Florence, nᵒ 37, repr. (bronze S/37 Museu de Arte, São Paulo).

A. *Orsay, Série P, nᵒ 37*
Paris, Musée d'Orsay (RF 2136)

Exposé à Paris

Historique
Acquis grâce à la générosité des héritiers de l'artiste et des Hébrard en 1930 ; entré au Louvre en 1931.

Expositions
1931 Paris, Orangerie, nᵒ 72 des sculptures ; 1969 Paris, nᵒ 225 ; 1984-1985 Paris, nᵒ 80 p. 207, fig. 205 p. 203.

B. *Metropolitan, Série A, nᵒ 37*
New York, The Metropolitan Museum of Art. Legs de Mme H.O. Havemeyer, 1929. Collection H.O. Havemeyer (29.100.422)

Exposé à Ottawa et à New York

Historique
Acquis de A.-A. Hébrard par Mme H.O. Havemeyer, New York, en 1921 ; légué par elle au musée en 1929.

Expositions
1922 New York, nᵒ 28 des bronzes ; 1977 New York, nᵒ 11 des sculptures.

III 1881-1890

par Gary Tinterow

Fig. 169
Barnes, *Edgar Degas*,
1885, photographie,
Paris, Bibliothèque Nationale.

Les années 1880:
la synthèse et l'évolution

Au début des années 1880, la réputation de Degas était telle qu'un journal de Londres le saluait comme « le chef de l'école[1] [impressionniste]. » Fort influent au sein de la Société anonyme des artistes qui organisait les expositions impressionnistes à Paris, il tirait brillamment parti de ces expositions, véritables tribunes qui lui permettaient de mieux se faire connaître. Sa participation à l'exposition de 1881 sera ainsi particulièrement remarquée, puisqu'il y présentera son étonnante sculpture en cire *Petite danseuse de quatorze ans* (fig. 105 ; voir cat. n° 227), qui témoigne de toute la force de son génie, de toute la pertinence de son « réalisme scientifique », pour reprendre l'expression de Douglas Druick (voir p. 197), et de toute la vigueur de son art. Mondain et influent, il maintiendra constamment le lien avec nombre d'artistes — ce qui ne sera pas sans créer un certain agacement chez ses collègues parmi lesquels Caillebotte, qui, dans une lettre à Pissarro, se plaindra de ce que Degas « passe son temps à pérorer à la Nouvelle-Athènes ou dans le monde[2]. »

À la fin de la décennie, la Société anonyme des artistes s'étant dissoute, Degas aura pratiquement réalisé son vœu de devenir « illustre et inconnu[3] ». Ayant depuis longtemps abandonné le Salon, il aura refusé d'exposer au pavillon des arts de l'Exposition Universelle de 1889 et boudé, à maintes reprises, tant les expositions des Indépendants, à Paris, que les grands salons annuels des XX, à Bruxelles. Et comme, après 1886, il ne participera tout simplement plus à des expositions collectives, il lui suffira de présenter deux ou trois de ses œuvres chez un marchand de tableaux pour que pratiquement toute la presse artistique parisienne souligne l'événement. Sûr de son talent, conscient de son envergure, Degas aura resserré son cercle d'amis pour ne conserver que sa nouvelle famille d'intimes, formée d'écrivains, d'artistes et de collectionneurs, et pour mieux se consacrer à ses passions : s'adonner à la création de ses œuvres, fréquenter assidûment l'opéra, relire ses livres favoris pour y découvrir du nouveau et poursuivre sa quête obstinée de tableaux, de dessins et d'estampes pour sa collection.

Aussi arbitraire que soit toute division du temps, il en est qui ont véritablement une signification particulière. Et, pour Degas, les années 1880 — ou, plus précisément, les neuf années qui commencent avec sa participation à la sixième exposition impressionniste, en 1881, pour se terminer, en 1890, avec son fameux voyage en tilbury en Bourgogne, qui seront à la source de ses monotypes de paysages — constituent une tranche de vie importante, très bien délimitée. Ainsi, l'artiste accompli du début des années 1880 — célibataire qui approchait de la cinquantaine et dont la capacité de travailler et de produire rapidement des œuvres achevées n'était dépassée que par l'ampleur de la dette que son père et ses frères lui avaient laissée — emménagera, à la fin de la décennie, dans cet immense appartement de trois étages qu'exigeait désormais sa collection croissante de maîtres tant anciens que nouveaux — Ingres et Delacroix, Corot et Courbet, Gauguin et Cézanne —, confirmant ainsi son aisance. Ensuite, celui qui était, au début de la décennie, si impatient de vendre le plus possible d'œuvres, surtout par l'intermédiaire de Durand-Ruel, ne vendra plus, à la fin des années 1880, que sélectivement à plusieurs marchands de tableaux — dont Boussod et

1. « The 'Impressionists' », *The Standard,* Londres, 13 juillet 1882, p. 3.
2. Lettre de Caillebotte à Pissarro, 24 janvier 1881, citée dans John Rewald, *Histoire de l'impressionnisme,* Paris, 1955, p. 270 ; réimprimée intégralement dans Marie Berhaut, *Caillebotte : sa vie et son œuvre,* La Bibliothèque des Arts, Paris, 1978, n° 22, p. 245.
3. Propos de Degas au jeune Alexis Rouart, cité dans Lemoisne [1946-1949], I, p. 1.

Valadon, Bernheim-Jeune, Hector Brame et Ambroise Vollard, outre Durand-Ruel — qui, concurrents, paieront cher le privilège d'acheter à Degas. Enfin, l'artiste favori, au début des années 1880, d'Edmond Duranty — le critique naturaliste qui, fervent partisan de son art pendant les années 1870, a fait connaître plusieurs des idées esthétiques de Degas — aura, à la fin de la décennie, gagné la faveur des critiques symbolistes qui, tels Félix Fénéon et Georges Albert Aurier, s'enthousiasmeront pour son art.

Au cours de ces neuf années, Degas aura donc renoncé à sa situation de personne bien en vue du monde artistique parisien pour glisser dans une confortable obscurité, réglé ses graves dettes pour atteindre l'aisance, et troqué le naturalisme contre le symbolisme. Il serait toutefois par trop simpliste de se borner à relever ces faits sans chercher à déceler et à analyser les causes de ces changements complexes, qui se sont produits de façon graduelle. Degas prendra ainsi des décisions conscientes qui l'amèneront à remodeler, activement ou passivement, sa vie et son art. Et ce, précisément au moment où d'autres artistes de sa génération — Monet et Renoir notamment — tentaient eux aussi consciemment de redéfinir leur art. Nous ne pourrons toutefois, dans le cadre du présent essai, que décrire sommairement les événements qui ont marqué le milieu de Degas au cours de ces années. Il importe néanmoins, pour réévaluer cette période de la vie du peintre, de relever les principaux changements que connaîtra son art et d'analyser les schèmes qui présideront à la vente et à l'exposition de ses œuvres, puis de voir l'influence, profonde et étendue, qu'il exercera.

La première personne qui se soit résolument mise à l'étude de l'art de Degas durant les années 1880, et qui ait vu, dans une certaine mesure, l'importance de bien classer ses œuvres, est Paul-André Lemoisne, l'auteur d'un imposant catalogue (en quatre volumes) de son œuvre, qui comprend quelque 1 500 tableaux et pastels. L'énorme documentation qu'il a alors rassemblée sert de base à toutes les études sur Degas qui s'effectuent depuis la parution de cet ouvrage, juste après la fin de la seconde guerre mondiale, et sa réalisation est particulièrement impressionnante lorsqu'on considère le problème que pose la classification des œuvres non datées par l'artiste, et la chronologie de celles des années 1880 en particulier. Ainsi, des 400 œuvres que Lemoisne a classées dans cette décennie, seulement 21 portent effectivement des dates — trois de ces dates ont d'ailleurs échappé à l'attention de Lemoisne, tandis qu'une autre (L 815) est probablement fausse. En outre, plus récemment, trois tableaux et pastels portant une date, ainsi qu'une lithographie et un dessin datés des années 1880, ont été découverts. (La Chronologie de la présente partie offre une liste des œuvres datées par Degas.)

L'absence d'œuvres datées constitue certes un grave problème, mais cette difficulté s'amplifie dès que l'on tente d'établir la chronologie des œuvres des années 1880 car il semble que Lemoisne ait été incapable de discerner l'évolution subtile qui s'est alors manifestée dans l'art et la technique de Degas. Et, en la négligeant, il a proposé une chronologie confuse, qui ne tient plus aujourd'hui. Il considère les années 1880 comme l'apogée de l'œuvre de Degas, mais pour lui il s'agit d'un plateau sans grand relief :

Cette époque de 1878-1893 mérite particulièrement l'attention car elle représente l'apogée de Degas, la période où il donne, facilement, puissamment, une suite magnifique de chefs-d'œuvre. Au point de vue de la conception de son art, Degas n'a cependant pas changé : ce sont toujours à peu près les mêmes sujets qui l'intéressent et il n'y ajoute guère que les modistes, puis les nus. Si l'originalité de ses groupements, de sa mise en page est plus marquée, c'est pourtant toujours la même façon de composer[4].

De toute évidence, l'art de Degas continuait d'évoluer, et ce, tout aussi rapidement qu'à n'importe quel autre moment de sa carrière. Mais cette évolution a échappé en grande partie à Lemoisne, et son catalogue sème une certaine confusion sur cette période. Ainsi, il date du début de la décennie nombre de scènes figurant des jockeys, sans établir de distinction entre celles qui offrent des couleurs brillantes et une composition animée — par exemple, *Avant la course* (cat. n° 236), que Lemoisne date à juste titre de 1882 environ — et celles où la tonalité est d'un brun reposant et discret et qui sont d'inspiration élégiaque — par exemple, le pastel (L 596) du Hill-Stead Museum, à Farmington [Connecticut], qu'il date de 1880 environ, mais qui porte la date « 86 ». Par ailleurs, parce que *Trois jockeys* (cat. n° 352) reprend la composition d'un pastel (L 762) très achevé, qui semble avoir été exécuté vers 1883 et qu'il date de 1883-1890, il considère qu'ils sont contemporains ; or, *Trois jockeys* se rapproche manifestement, par sa facture et sa palette, des pastels que le peintre a exécutés à la fin de sa carrière — le pastel des *Danseuses* (cat. n° 303), datant de 1900 environ, par exemple.

Des centaines d'œuvres des années 1880 ont été situées par Lemoisne à des dates qui ne correspondent pas aux données figurant dans les registres de marchands de tableaux, dans les catalogues des expositions ou ventes aux enchères ou dans les lettres ou journaux intimes des contemporains de Degas. S'il faut reconnaître, à sa décharge, que Lemoisne n'avait pas tous ces documents en main lorsqu'il a rédigé son catalogue dans les années 1930 et 1940, il convient par ailleurs de souligner que les grandes lacunes que présente son ouvrage découlent de son apparente incapacité de saisir l'essentiel de la méthode de Degas au cours des années 1880, lequel, pendant plusieurs années (voire d'une décennie à l'autre), avait l'habitude de reprendre ses compositions réussies en en variant la palette, la facture ou le niveau de fini, et en établissant de nouveaux rapports entre les personnages et l'espace. Lemoisne a certes noté la répétition, évidente, de thèmes et de motifs, mais il a assimilé des variations ultérieures (où le dessin est souvent plus relâché et le fini, plus rudimentaire) à des études préparatoires, mettant ainsi sens dessus dessous la chronologie des œuvres du peintre[5]. L'erreur la plus flagrante qu'il ait commise à cet égard est sans doute d'avoir vu dans le *Jockey blessé* (cat. n° 351) une étude, du milieu des années 1860, pour la *Scène de steeple-chase* (fig. 316), exposée au Salon de 1866, alors qu'il s'agit en fait d'un énoncé synthétique des années 1890, qui comporte tous les éléments que l'on associe aujourd'hui aux œuvres tardives de Degas.

Une chronologie même rudimentaire de la production de Degas datée des années 1880, dressée sans tenir compte des observations de Lemoisne et étayée des quelque 150 œuvres qui sont effectivement datables — soit parce que leurs dates de vente sont connues, soit parce qu'elles ont été, à l'époque, exposées ou décrites dans un document daté —, permet de mettre en lumière la fascinante démarche du peintre, ainsi que des correspondances fort intéressantes entre ses œuvres[6]. Il en ressort notamment — et il s'agit sans doute là de l'élément capital — que ses démarches d'ordre stylistique s'inscrivent beaucoup plus dans un continuum que ne le laisse croire le catalogue de Lemoisne. Et, si son art a évolué de façon marquée d'une période quelconque à l'autre, ces changements dans son évolution ne sont jamais dûs au seul caprice. À l'instar de ce que fera Picasso au début du XXe siècle, Degas se lançait constamment d'intéressants défis sur le plan pictural, qu'il relevait en usant de moyens diversifiés, tous aussi valables les uns que les autres. Puis, lorsqu'il avait épuisé une idée, il l'abandonnait, pour mieux reprendre, des années plus tard, la même présentation ou composition, ou le même groupe de personnages, en modifiant sa palette et en exploitant ses nouvelles idées, et pour créer ainsi une variante tout à fait inédite sur un thème ancien.

Au début des années 1880, et jusqu'à la fin de 1884 environ, Degas continuera de suivre la ligne qu'il s'était tracée en 1873, à son retour de la Nouvelle-Orléans. Ses compositions débordent d'accessoires et de figures — danseuses, chevaux de course ou modistes — et comportent généralement au moins une figure saisissante qui, placée trop près du plan, a dû être rognée. Le point de vue est généralement très élevé,

4. *Ibid.,* p. 109.
5. Le simple fait que, dans le cours de la rédaction du présent catalogue, quelque deux douzaines d'œuvres ont dû être retranchées de la décennie que couvre cette partie témoigne de l'ampleur du problème que pose la datation des œuvres effectuée par Lemoisne.
6. Toutes les œuvres dont on sait qu'elles ont été vendues ou exposées au cours de la décennie figurent dans la Chronologie de la présente partie.

donnant ainsi une vue plongeante, japonisante, tandis que l'angle, d'une frappante nouveauté, a un grand effet théâtral. Ses tableaux, toujours astucieux, sont souvent humoristiques. Et les observations que l'on faisait au sujet des tableaux des années 1870 valent tout aussi bien pour les œuvres du début des années 1880 — celles figurant des modistes, par exemple : elles forment « autant de petits chefs-d'œuvre de satire spirituelle et vraie[7] », comme on l'avait dit en 1877, et l'« esprit parisien et l'audace impressionniste fortement rehaussés de fantaisie japonaise[8] » y sont présents, pour reprendre les propos d'un critique en 1879. La couleur est locale et intense : les rubans des danseuses, les soies des jockeys et les plumes des modistes ont des teintes brillantes — rouge vif, bleu ciel, jaune canari, vert pistache — mais, aussi vives que soient ces couleurs, il est rare qu'une tonalité domine l'œuvre. Sa préférence pour le pastel se confirme, si bien que, vers 1882, il a abandonné les mélanges par trop instables de détrempe, de gouache et de pigments secs qu'il utilisait constamment pendant sa période d'expérimentation des années 1870. Au début des années 1880, pas plus qu'au cours de la décennie précédente, ses innovations ne l'empêcheront néanmoins jamais de respecter l'intégrité physique de l'objet de ses descriptions. La peau demeurera toujours de couleur chair et la lumière, boréale et fraîche. Ses personnages auront tous un visage, dont les traits, brillamment conçus, sauront traduire dans une seule expression l'éducation, plutôt mauvaise que bonne, qu'ils ont reçue au fil des générations.

Au début des années 1880, les thèmes que Degas avait développés pendant la décennie précédente se sont répandus : les modistes, les blanchisseuses, les danseuses et les chanteuses de café-concert peuplent l'imagerie populaire et les romans naturalistes. En outre, des artistes comme Jean-François Raffaëlli et Jean-Louis Forain collaboreront avec des écrivains qui, tels Edmond de Goncourt, Émile Zola ou Joris-Karl Huysmans, publient des ouvrages où des personnages remarquablement approchants de ceux de Degas sont présentés à un public beaucoup plus vaste que celui de l'artiste — les *Croquis parisiens* de 1880 ou *Les types de Paris* de 1889, par exemple. Le personnage de la jeune travailleuse — soit la femme qui, depuis le XVIIe siècle, est perçue comme celle qui est la plus libre d'accorder ses faveurs à un homme — est exploité de manière presque ironique par Degas, qui dilue la sexualité présente dans l'imagerie à sensation pour la rendre à peine perceptible. Au sujet des scènes figurant des modistes, le critique Gustave Geffroy affirmera que l'artiste garde désormais « ce goût pour les surprises de la rue, pour ces rencontres des tournants et des portes entr'ouvertes... [tandis que, peu de temps auparavant,] il exposait des modistes sèches, noires, qui touchent à des chapeaux avec une grâce faubourienne — tableaux en colorations riches et sourdes, d'une somptuosité étouffée, de grands gestes simplifiés[9]. » Au début de 1880, Degas poursuit donc son étude réaliste scientifique du genre humain mais il se sert de toute une gamme de couleurs luxuriantes pour embellir le réel, et le résultat n'en est que plus charmant.

Vers le milieu des années 1880 toutefois, Degas réorientera sensiblement son art : il choisira de simplifier sa composition, de réduire la profondeur de son espace pictural, de rabaisser son point de vue pour le rapprocher davantage de la normale et de se concentrer sur un seul personnage ou groupe de figures. En outre, il accordera de nouveau plus d'importance à la forme humaine, renouant ainsi avec un aspect de son art qu'il avait négligé depuis les années 1860, alors qu'il copiait avidement les grands maîtres italiens. L'humour et l'anecdote seront ostensiblement absents de son œuvre à cette époque, et ce, même si un tableau comme *Femme à son lever*, dit aussi *La boulangère* (cat. n[o] 270), fait remarquablement exception à cette règle. Lorsque Degas avait présenté en 1879, à la quatrième exposition impressionniste, les *Blanchisseuses portant du linge en ville* (L 410, coll. part.) — soit l'œuvre la plus classicisante, voire classique, qu'il ait présentée à cette manifestation artistique, et dont l'aspect évoque un relief —, Armand Silvestre avait salué en ce tableau la « maëstria réfléchie dont l'ascendant est indéfinissable... la plus éloquente des protestations contre le fouillis des tons et la complication des effets dont crève la peinture contemporaine. C'est un

7. « Exposition des impressionnistes », *La Petite République Française*, 10 avril 1877, p. 2.

8. F.-C. de Syène [Arsène Houssaye], « Salon de 1879 », *L'Artiste*, mai 1879, p. 292.

9. Gustave Geffroy, *La Vie Artistique*, E. Dentu, Paris, 1894, p. 161.

10. Armand Silvestre, « Le monde des arts : les Indépendants. — Les aquarellistes », *La Vie Moderne*, 24 avril 1879, p. 38.

11. Adam 1886, p. 545.

12. Walter Sickert, « Post-Impressionists », *The Fortnightly Review*, DXXIX, 2 janvier 1911, p. 87.

alphabet simple, correct et clair, jeté dans l'atelier de calligraphes dont les arabesques rendaient la lecture insupportable[10] ». Et, en ce milieu des années 1880, tout se passe comme si Degas, voulant précisément souligner cette tendance dans son art, reprenait à son compte ces propos du critique.

Le nouveau style classicisant de Degas ressort particulièrement dans sa série de grands nus au pastel. La figure domine dans ces œuvres et la composition a été rognée, de sorte qu'il n'y a guère plus d'espace pour autre chose. Les couleurs y sont atténuées comparativement aux pastels de modistes de 1882, et ce, même dans les œuvres les plus éclatantes de la série — *Après le bain* (cat. n° 253) ou *Femme nue se faisant coiffer* (cat. n° 274). La technique est directe et simple. L'artiste exécute en effet la plupart de ses pastels sur des cartons préparés vendus commercialement, et non plus sur des feuilles et bandes de papiers juxtaposées, comme il l'avait fait souvent au début des années 1880 et pendant la décennie précédente. Et les nus, telle la *Femme au tub* (fig. 183) de 1884 ou la *Femme dans un tub* (cat. n° 269) de 1885, d'exécution plus sommaire, sont pratiquement monochromes. Paul Adam affirmera que, dans les nus présentés à l'exposition impressionniste de 1886, Degas « exprime avec monotonie des tons bitumeux... [mais que] très beau s'impose le dessin[11] ». Il semble pratiquement certain que l'artiste a choisi de restreindre sa palette au milieu de la décennie pour mieux faire ressortir la vigueur de sa ligne, probablement en réaction contre les palettes de Monet, de Renoir et de Pissarro, qui étaient vives à cette époque. Sickert écrira plus tard qu'il n'avait jamais oublié le propos que Degas avait tenu en 1885 au sujet de l'orientation que prenait la peinture, et de son attitude à l'égard de cette tendance : « Tous, ils exploitent les possibilités de la couleur. Et moi, je leurs pris, toujours, d'exploiter les possibilités du dessin. C'est un champ beaucoup plus riche[12] ». Délaissant, avec ces nus, sa sensibilité scientifique, Degas allait distiller et consolider son art en l'orientant vers un nouveau classicisme synthétique, fondé sur la ligne.

On oublie par ailleurs souvent de rappeler le lien qui existe entre ses nus et l'œuvre de Manet, soit le seul artiste avec lequel Degas maintenait une véritable concurrence. Aussi chatouilleux qu'ils aient pu être sur ce qu'ils se devaient mutuellement sur le plan artistique, il ne fait aucun doute que chacun a influé sur l'esthétique de l'autre, mais l'équilibre a basculé au fil des ans. Ainsi lorsque, dans les années 1870, Manet a exécuté ses pastels figurant des femmes au bain ou des scènes de café-concert, il s'est manifestement inspiré des œuvres sur ces thèmes que Degas avait présentées à l'exposition impressionniste de 1877. De même, il se peut fort bien que Degas ait troqué le format des monotypes qu'il utilisait pour ses « scènes intimes » contre des panneaux de plus grandes dimensions après avoir vu les grands nus de Manet (voir fig. 170). Il convient toutefois de souligner que, puisqu'il n'était plus un intime de Manet à la fin de la vie de ce dernier, il n'a peut-être vu ses nus qu'après sa mort, survenue en 1883, lors de la vente de l'atelier, ou par la suite chez Berthe Morisot et Eugène Manet, et il semble révélateur que les premières baigneuses qui s'en approchent par leurs dimensions, comme *Après le bain* (fig. 171) ou la *Femme au tub*, remontent probablement à 1883-1884. Le décès de Manet ayant sans doute suscité chez lui du remords mêlé de soulagement, voire le désir de revenir à sa propre imagerie, Degas présentera à l'exposition de 1886 une série de nus qui constituent assurément une répudiation, consciente ou non, de l'esthétique de Manet. Et puis, beaucoup plus tard, en 1894, Geffroy, après avoir comparé les nus de Degas à ceux des premiers peintres français, auxquels il assimilait l'*Olympia* de Manet, conclura :

> Degas eut une autre compréhension de la vie, un autre souci d'exactitude devant la nature... C'est bien la femme qui est là, mais une certaine femme, sans l'expression du visage, sans le jeu de l'œil, sans le décor de la toilette, la femme réduite à la gesticulation de ses membres, à l'aspect de son corps, la femme considérée en femelle, exprimée dans sa seule animalité, comme s'il s'agissait d'un traité de zoologie réclamant une illustration supérieure[13].

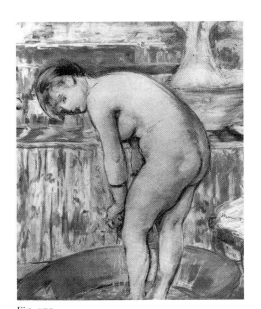

Fig. 170
Manet, *Femme au tub*,
vers 1878-1879, pastel,
Paris, Musée d'Orsay.

Fig. 171
Après le bain,
vers 1883, pastel,
coll. part. (cat. n° 253).

Analyse pratiquement confirmée par Degas lui-même, qui a avoué à Sickert : « J'ai peut-être trop considéré la femme comme un animal[14] ».

Le terme « synthèse » sera par ailleurs le mot-clé des comptes rendus des critiques qui réussiront à dépasser l'imagerie provocante des nus soi-disant « animaux » exposés par Degas en 1886. Octave Mirbeau exprimera ainsi une idée partagée par plusieurs lorsqu'il écrira qu'il y a là « une puissance de synthèse, une abstraction de la ligne qui sont prodigieuses et telles que je ne connais aucun artiste de notre temps qui puisse y arriver[15]. », tandis que Huysmans insistera sur le dessin « ample et foncier[16] » de Degas. Fénéon ira pour sa part au cœur du sujet lorsqu'il fera ressortir la quantité d'observations que le peintre synthétise dans son dessin :

> Les lignes de ce cruel et sagace observateur élucident, à travers les difficultés de raccourcis follement elliptiques, la mécanique de tous les mouvements ; d'un être qui bouge, elles n'enregistrent pas seulement le geste essentiel, mais ses plus minimes et lointaines répercussions myologiques ; d'où cette définitive unité du dessin. Art de réalisme et qui cependant ne procède pas d'une vision directe : — dès qu'un être se sait observé, il perd sa naïve spontanéité de fonctionnement ; Degas ne copie donc pas d'après nature : il accumule sur un même sujet une multitude de croquis, où il puisera l'irréfragable véracité qu'il confère à son œuvre ; jamais tableaux n'ont moins évoqué la pénible image du « modèle » qui « pose »[17].

Ce seront les contours vigoureux des nus de Degas, presque indépendants, qui impressionneront non seulement la critique mais aussi les jeunes générations d'artistes qui travaillaient à Paris à l'époque. Et Gauguin résumera admirablement bien cette impression, et fort simplement, lorsque, après avoir constaté que le dessin a été perdu et qu'il mérite d'être découvert, il affirmera que la vue de ces nus l'incite à crier que le nu a été véritablement redécouvert[18].

Vers la fin de la décennie, le style de Degas évoluera encore de façon marquée. Toutefois, du simple fait qu'il n'a pas exposé ses œuvres en public entre 1886 et 1891 et qu'il n'en a daté que deux vers la fin des années 1880 — une en 1887 et l'autre en 1890 —, il devient difficile de déterminer le moment précis où s'amorcera le changement d'orientation. Les signes d'une transformation sont néanmoins sans équivoque. Ainsi, dans certains genres d'œuvres — ses scènes figurant des jockeys, par exemple —, le style conserve toute sa clarté mais il tire en outre parti du nouvel enthousiasme pour la précision que les photographies d'Eadweard Muybridge suscitent chez lui (voir « Degas et Muybridge », p. 459). De même, dans ses représentations de danseuses, la ligne est plus insistante et la couleur, plus prononcée, tandis que la composition s'affirme avec détermination, témoignant de la grande maîtrise qu'il a acquise au fil des ans. Lorsqu'il exécute des baigneuses pourtant, ses intérêts du milieu de la décennie tendent vers de nouveaux sommets, comme s'il n'avait à se préoccuper que des exigences de la construction picturale. Il figure désormais des modèles qui posent franchement dans l'atelier, et non plus des femmes qui, se lavant chez elles, sont en quelque sorte « observées par le trou de la serrure[19] ». Tout élément anecdotique ou humoristique a disparu, pour céder le pas à une exploration plus approfondie des propriétés expressives de la forme, de la ligne et de la couleur, ainsi que des impressions.

La fusion de la couleur et du dessin constitue l'élément novateur essentiel des nus de Degas de la fin des années 1880. En utilisant du pastel, il peut appliquer la couleur de façon linéaire, moins pour délimiter la forme que pour la modeler, et c'est ainsi qu'il modèlera la figure de la *Femme nue se coiffant* (cat. nº 285), en superposant de minces traits de vert jaune et d'orange abricot — des couleurs qui ne sont pas habituellement associées à la chair, et qui tranchent par rapport au rose pâle, et au brun foncé pour les ombres, de ses nus antérieurs. Les longs traits de couleur des nus de la fin des années 1880 ont sensiblement la même fonction que les petits points de couleur de Seurat, et ils produisent des mélanges optiques similaires — même si les couleurs que Degas

emploie alors sont manifestement très loin de la nature. Si les observateurs s'entendaient généralement pour affirmer que Degas avait subordonné la couleur à la ligne dans les nus qu'il avait exposés en 1886, ils devront désormais se résoudre à reconnaître que, dans des œuvres telles que *Femme entrant dans son bain* (cat. n° 288) ou *Femme nue s'essuyant* (cat. n° 289), la couleur a autant d'importance que la ligne, et qu'elle a été appliquée de manière tout aussi indépendante. Un court mais dense commentaire de Fénéon, fait en 1888 — et qui contraste avec son compte rendu des œuvres exposées en 1886 —, montre bien toute l'importance que l'on attachait alors à cette maîtrise de la couleur que démontre Degas. Et cet auteur révèle, dans une certaine mesure, combien le peintre avait le goût du paradoxe lorsque, rhéteur, il réplique : « Mais ces prestiges [de coloriste], il les dédaigne, les réfrène tôt : il ne veut être que dessinateur[20]. »

Richard Kendall a démontré que bon nombre des pastels tardifs, complexes sur le plan du coloris, dissimulent, sous leur éclatante surface finie par le coloriste Degas, une structure tonique tracée par Degas le dessinateur[21]. L'œuvre d'un impressionniste comme Monet ou d'un fervent coloriste comme Cézanne n'aurait pu souffrir un tel procédé. Pourtant, curieusement, il n'est pas sans rappeler la manière de Seurat, qui élaborait d'abord, sous la forme de dessins aux ombres subtiles, ses figures et ses compositions en noir et blanc avant d'appliquer la couleur. Et il correspond tout à fait à ce que Degas faisait lorsque, après avoir établi des relations toniques dans ses monotypes en noir, il les retravaillait plus tard au pastel. Vers la fin des années 1880 d'ailleurs, Degas adoptera un procédé semblable pour ses tableaux : la *Femme au tub* (cat. n° 255) est un tableau pour lequel il a établi la structure tonique sans toutefois l'achever en appliquant la couleur.

Sa palette vive et antinaturaliste, de même que sa forte ligne abstractive, rapprochera Degas du symbolisme à la fin de la décennie. Il n'est toutefois pas acquis que ses œuvres tardives soient oniriques, et il est tout aussi incertain que ses tableaux procèdent de cette « Idée » centrale qui définissait l'art symboliste authentique selon Gauguin et le théoricien Aurier, bien que ce dernier[22] ait effectivement considéré que la « synthèse expressive » de Degas était « protosymboliste ». Degas laisse néanmoins de plus en plus de place à son imagination dans son œuvre, et un dessin tel que l'*Étude de jockey nu sur cheval, vu de dos* (cat. n° 282), qui a manifestement été exécuté de mémoire, n'en est que plus évocateur. Et il en va de même pour les *Danseuses en rose et vert* (cat. n° 293), tableau qui, loin d'être la transcription d'un événement réel survenu dans les coulisses d'un théâtre, reprend, dans un nouveau langage, son œuvre des années 1870. Longtemps après avoir renoncé à décrire le monde tel qu'il le voyait, Degas a, à un moment donné avant 1890, résolu de peindre le monde qu'il connaissait par l'expérience. Il élaborera ainsi un style expressif et tout à fait conforme aux principes symbolistes définis par Maurice Denis[23], le disciple de Gauguin, un style où les surfaces plates et décoratives, aux contours vigoureux, sont travaillées avec des couleurs éclatantes rarement utilisées auparavant — bleu électrique, rose vif, jaune de chrome, pourpre foncé —, qui les mettent en relief. Jeanniot rapporte d'ailleurs des propos de Degas qui offrent une excellente synthèse de sa nouvelle résolution : « C'est très bien de copier ce que l'on voit ; c'est beaucoup mieux de dessiner ce que l'on ne voit plus que dans sa mémoire. C'est une transformation pendant laquelle l'imagination collabore avec la mémoire. Vous ne reproduisez que ce qui vous a frappé, c'est-à-dire le nécessaire. Là, vos souvenirs et votre fantaisie sont libérés de la tyrannie qu'exerce la nature[24]. »

13. Geffroy, *op. cit.*, p. 167-169.
14. Walter Sickert, « Degas », *Burlington Magazine*, XXXI, novembre 1917, p. 185.
15. Mirbeau 1886, p. 1. Voir aussi Octave Mirbeau, « Notes sur l'art : Degas », *La France*, 15 novembre 1884, p. 2, dans lequel cet auteur parle du « synthétisme violent et cruel » de Degas.
16. Huysmans 1889, p. 25.
17. Fénéon 1886, p. 261.
18. Ces mots, qui auraient été écrits en 1903, soit un mois avant la mort de Gauguin, sont rapportés dans « Degas von Paul Gauguin », *Kunst und Künstler*, X, 1912, p. 341.
19. Walter Sickert, « Degas », *loc. cit.*
20. Félix Fénéon, « Calendrier de janvier », *La Revue Indépendante*, février 1888 ; réimprimé dans Félix Fénéon, *Œuvres Plus Que Complètes*, publié sous la direction de Joan U. Halperin, Librairie Droz, Genève, 1970, I, p. 95.
21. Richard Kendall, « Degas's Colour », *Degas 1834-1917*, Manchester Polytechnic, Manchester, 1985, p. 23-24.
22. Georges Albert Aurier, « Les symbolistes », *Revue Encyclopédique*, 1er avril 1892 ; réimprimé dans Georges Albert Aurier, *Œuvres posthumes*, Paris, 1893, p. 293-309 ; cité dans Rewald 1978, p. 483.
23. Maurice Denis, « L'époque du symbolisme », *Gazette des Beaux-Arts*, 6e série, XI, 1934, p. 175-176. Denis écrira que, plutôt que de copier la nature, l'art symboliste usait dans sa démarche de deux grands moyens : « la déformation objective, qui s'appuyait sur une conception purement esthétique et décorative, sur des principes techniques de coloration et de composition, et la déformation subjective, qui faisait entrer dans le jeu la sensation personnelle de l'artiste, son âme, sa poésie... »
24. Jeanniot 1933, p. 158.

Principal marchand de tableaux des artistes qui participaient aux expositions impressionnistes et, pendant un certain temps, leur principal protecteur, Durand-Ruel n'achètera que trois tableaux de baigneuses nues (sur une centaine) de Degas pendant les années 1880. Et le simple fait que ce marchand ait pu négliger les principales œuvres que Degas a exécutées durant cette période soulève l'importante question du

rapport entre les sujets que l'artiste choisissait, ses choix sur le plan stylistique, et son marché. Sensible, comme on pouvait s'y attendre, aux conditions du marché, Degas réussissait pourtant à demeurer imperméable à ses pressions. Et si, pendant les années 1880, il réalisait constamment (quoique moins souvent vers la fin de la décennie) des œuvres qu'il pouvait vendre rapidement, il travaillait néanmoins simultanément à des tableaux si ambitieux ou si difficiles qu'il n'aurait jamais pu sérieusement envisager de leur trouver des acheteurs.

Degas a rencontré Durand-Ruel au début des années 1870, au moment où le marchand se départissait, pour l'essentiel, de son stock des œuvres de l'école de Barbizon, qui étaient alors encore tout à fait vendables, pour acquérir celles des jeunes réalistes urbains Manet, Monet, Renoir, Pissarro, Tissot et Degas lui-même. Le marchand lui achètera ses premiers tableaux en janvier 1872[25], mais, cette même année, comme l'a démontré Michael Pantazzi, l'artiste se plaindra de ce que Durand-Ruel lui prend tout ce qu'il fait « mais ne vend guère[26] ». Degas ne tardera donc pas à prendre lui-même la situation en main, et il conclura un marché compliqué avec le collectionneur Jean-Baptiste Faure, aux termes duquel ce dernier s'engageait à racheter le stock de tableaux de Degas toujours en dépôt chez Durand-Ruel contre la promesse de l'artiste de lui livrer directement de meilleurs tableaux, plus grands (voir « Degas et Faure », p. 221). Les œuvres que Degas livrera finalement à Faure, telle la *Repasseuse à contre-jour* (cat. n° 256), seront effectivement de grandes dimensions et remplies de détails visuels mais, sans doute parce que l'artiste était par trop soucieux de ne pas manquer à son engagement, leur exécution est lourde. Restées trop longtemps dans son atelier, l'artiste les a trop retravaillées, et elles n'ont plus cette fraîcheur que l'on retrouve dans ses créations spontanées. Si le marché passé avec Faure, où l'artiste a choisi de traiter l'affaire directement, est plutôt surprenant — il ne se soldera d'ailleurs malheureusement que vers 1887 par des récriminations de part et d'autre —, il n'est pourtant que le premier des cas connus où Degas réussira à manipuler ses marchands et ses collectionneurs.

Nous savons peu de choses sur les rapports qu'entretenaient Durand-Ruel et Degas dans les années 1870, et s'il y a lieu de croire que les revers de fortune de la galerie — sans oublier ceux de l'ensemble du pays — auront sans doute ralenti les activités, la disparition de livres de stock du marchand nous empêche de connaître toutes les transactions de cette période. La documentation est toutefois complète à partir de décembre 1880, de sorte qu'il est dans une certaine mesure possible de déterminer le cours des ventes de tableaux de Degas. Il ressort ainsi clairement que, lorsque Degas était à Paris, il rassemblait environ une fois par mois les œuvres dont il était prêt à se départir, et dont la valeur s'établissait le plus souvent à quelque 1 000 francs[27]. Il communiquait alors avec Durand-Ruel — qui par ailleurs lui achetait généralement tout, semble-t-il —, et s'il montrait la moindre hésitation, il s'irritait, répliquant, par exemple :

> *On* tarde à venir voir le pastel, je vous l'envoie. Vous en aurez un autre (de chevaux) et la petite course (à l'huile) avec un fond de montagnes. Envoyez-moi, je vous prie, *cet après-midi*, de l'argent. Tâchez de me donner la moitié de la somme, chaque fois que je vous livrerai quelque chose. Une fois remis à flot, je pourrai ne vous rien retenir et me liquider en plein[28].

Il s'agissait parfois, comme le 12 avril 1883, d'un groupe mixte d'œuvres — un grand pastel, un dessin au pastel et deux éventails (dont celui au cat. n° 211) —, et à d'autres occasions, comme le 25 janvier 1882, d'une importante série — douze dessins de danseuses (dont celui qui figure au cat. n° 222). Durand-Ruel, pour sa part, établissait automatiquement le prix de vente de l'œuvre au double du montant qu'il avait versé à Degas, et cette majoration variait rarement. Quand, par contre, il achetait une œuvre de Degas à un autre marchand ou à un collectionneur, ou à une vente publique, il

modifiait la majoration en fonction des conditions du marché. Durand-Ruel n'accordait pratiquement jamais d'escompte car, pendant les années 1880, le prix qu'il demandait était en principe très près du prix qu'il avait payé. Il y avait toutefois beaucoup d'autres genres d'échanges. Ainsi, la galerie pouvait accepter les œuvres d'un artiste en échange de celles d'un autre, et elle représentait souvent Degas et Mary Cassatt à des ventes publiques, où elle achetait pour eux des tableaux ou des dessins contre la promesse de ces artistes de lui verser une somme d'argent ou de lui livrer des œuvres d'art ultérieurement. Au cours des années 1880, Durand-Ruel a, à l'occasion, effectivement versé sur livraison la moitié du prix de son achat à Degas mais il créditait le plus souvent son compte du plein montant. L'artiste effectuait d'ailleurs constamment des retraits de ce compte, et les livres de comptes de Durand-Ruel, de même que la correspondance inédite figurant dans les archives du marchand, confirment que, comme l'avait fait valoir Guérin, Degas utilisait Durand-Ruel comme banquier. Pendant la première moitié de la décennie il a ainsi retiré de ce compte, en moyenne, 485 francs trois fois par mois, ou plus souvent. Tantôt il envoyait quelqu'un chercher la somme — « Cher Monsieur, Ma bonne ira vous chercher un peu d'argent[29] » —, tantôt il demandait que l'argent lui soit livré — au Grand Hôtel de Paramé, par exemple, où il était de passage en août 1885. Ces retraits étaient souvent trop nombreux, de sorte que, à la fin de l'année, le compte était à découvert : ainsi, en 1882, Durand-Ruel lui achètera pour 14 650 francs d'œuvres d'art, mais Degas recevra de lui 17 950 francs en espèces. Degas semble avoir entretenu des rapports cordiaux avec le marchand mais les deux hommes ne deviendront jamais des amis. Et, contrairement à Monet, qui prenait conseil auprès de Durand-Ruel et qui comptait sur lui pour promouvoir la vente de ses œuvres, Degas le tiendra à distance, et persistera à l'appeler « Monsieur ».

Conscient des pressions du marché dès la fin des années 1860, soit à une époque où il aspirait encore à la réussite par le biais du Salon, Degas, au seuil des années 1880, fait nettement la distinction entre sa production commerciale — les « articles[30] » qu'il « fabrique » — et le reste de son art. Aussi, on ne s'étonnera guère de constater que Durand-Ruel lui achètera surtout, au cours de cette décennie, des « articles », scènes de course ou représentations de danseuses. De moyennes dimensions, très achevées, ces articles étaient apparemment conçus pour orner les murs des appartements ou hôtels particuliers des collectionneurs d'œuvres de Degas — riches commerçants ou industriels, artistes du dimanche, aristocrates ou intellectuels[31]. Degas ne travaillait d'ailleurs pratiquement plus à l'exécution d'œuvres monumentales depuis 1870, au moment où il avait renoncé à ses ambitions d'accéder au Salon, et il n'y reviendra que dans les années 1890. Les rares grandes œuvres qu'il entreprendra pendant les années 1880 — la *Femme au tub* (cat. n° 255), *Chez la modiste* (cat. n° 235) ou le portrait d'*Hélène Rouart* (fig. 192), par exemple — demeureront dans son atelier pendant plusieurs années, et deux d'entre elles resteront même inachevées. Ce n'est en outre qu'après avoir quitté son grand appartement, en 1912, qu'il se résoudra à vendre *Chez la modiste* mais il est fort probable que, de toute façon, Durand-Ruel ne l'aurait pas achetée bien avant cette année-là.

John House souligne que Durand-Ruel tentait parfois d'influencer les impressionnistes qu'il représentait en les incitant à modifier les dimensions ou le fini de leurs tableaux. Monet d'ailleurs en témoigne, dans une lettre de 1884, lorsqu'il se plaint des pressions qu'exerce le marchand : « Quant au fini, ou plutôt au léché, car c'est cela que le public veut, je ne serai jamais d'accord avec lui[32]. » S'il n'est, par contre, aucun document qui permette d'affirmer que Durand-Ruel agissait de la sorte avec Degas, il est néanmoins acquis que ce dernier s'astreignait lui-même aux attentes du marché. Plusieurs exemples en attestent, mais nous n'en retiendrons que deux. Ainsi, en premier lieu, Degas lui a vendu, en janvier 1882, un groupe de douze dessins, travaillés au pastel et à la craie sur de belles feuilles de papier coloré et sont ostensiblement signés. Assez spontanés pour donner une indication du processus de création, ils sont pourtant aussi suffisamment achevés pour être en soi satisfaisants et attirants. Et, tout à fait différents des dessins achevés de la même période que l'on trouvera dans l'atelier

25. Voir la Chronologie de la partie I, janvier 1872.

26. Lettre de Degas à Tissot, [été de 1872], Paris, Bibliothèque Nationale.

27. La valeur totale, en francs, des ventes annuelles consignées que Degas a effectuées à Durand-Ruel et Boussod et Valadon s'établit comme suit :

Année	Durand-Ruel	Boussod et Valadon	Total
1881	9 000		9 000
1882	14 650		14 650
1883	6 875		6 875
1884	6 880		6 880
1885	6 525		6 525
1886	5 600		5 600
1887	800	4 000	4 800
1888	4 800	3 200	8 000
1889	1 350	2 400	3 750
1890	10 300	10 800	21 100

28. Lettre de Degas à Durand-Ruel, [13 août 1886], Lettres Degas 1945, n° XCVI *bis,* p. 123.

29. Lettre de Degas à Durand-Ruel, été de 1884, Lettres Degas 1945, n° LXVII, p. 94.

30. Lettre de Degas à Bracquemond, [avril-mai 1879], Lettres Degas 1945, n° XVI, p. 43.

31. Voir la description des collectionneurs de Degas qui est donnée dans Octave Mirbeau, « Notes sur l'art : Degas », *loc. cit.*

32. John House, « Impressionism and Its Contexts », *Impressionist and Post-Impressionist Masterpieces : The Courtauld Collection,* Yale University Press, New Haven (Connecticut), 1987, p. 18, 19, n. 19, lettre de Monet à Durand-Ruel, 3 novembre 1884 ; réimprimé dans Daniel Wildenstein, *Monet. Biographie et catalogue raisonné,* La Bibliothèque des Arts, Lausanne et Paris, 1979, II, n° 527, p. 256.

à la mort du peintre, ils sauront satisfaire la clientèle puisque non moins de dix d'entre eux trouveront preneur pendant l'année. En second lieu, il vendra en 1885 à Durand-Ruel un certain nombre d'épreuves ou impressions — eaux-fortes, lithographies et monotypes — qu'il avait retravaillées au pastel pour les rendre plus substantielles et pour qu'elles se vendent mieux, parmi lesquelles figurera *Au Café des Ambassadeurs* (cat. n° 265). Petites et aisément transportables, véritables joyaux mais peu coûteuses, elles seront envoyées à l'exposition d'œuvres de la galerie que Durand-Ruel organisera à New York en 1886. Durant les premières années de 1880, il y aura constamment une nette corrélation entre l'achat par Durand-Ruel d'un certain nombre d'œuvres semblables, d'« articles », à Degas et la préparation d'une exposition ou d'une vente de promotion à Londres, à Paris, à Bruxelles ou à New York (voir la Chronologie de la présente partie).

C'est le degré de fini qui distingue la production commerciale de Degas du reste de son œuvre dans les années 1880. Travaillant alors simultanément suivant deux styles — l'un, commercial et l'autre, avant-gardiste —, Degas produira, au milieu de la décennie, des œuvres qui révèlent clairement cette orientation commerciale, et on peut faire valoir qu'il la suivra durant tout le reste de sa carrière. En 1884 et 1885, il exécutera ainsi huit pastels figurant des scènes de la farce *Les Jumeaux de Bergame*, dont sept sont de style identique, et dont *Arlequin* (fig. 237) offre un bel exemple. Le dessin est précis, la couleur intense et la surface richement élaborée pour faire naître toute une gamme d'effets texturaux. Degas a vendu, au cours des années, tous les pastels (sauf un) et ils sont réapparus fréquemment sur le marché des œuvres d'art. Par contre, le seul pastel de la série que Degas ne vendra pas — l'*Arlequin* (cat. n° 260) qu'il offrira en cadeau de mariage à son amie Hortense Valpinçon — est d'une facture fort différente. Le dessin est libre, les formes sont élaborées par l'effet cumulatif de la ligne, et non par le contour, et la couleur, douce, est suggestive plutôt que déclamatoire. Moins achevée, ou « léchée », l'œuvre est néanmoins du « meilleur art[33] », pour reprendre l'expression que Degas a lui-même utilisée pour décrire la version libre des *Marchands de coton à la Nouvelle-Orléans* cat. n° 116).

La dualité stylistique de Degas se manifeste également dans sa série de baigneuses nues. *Le tub* (cat. n° 271), maintenant à Paris, qui témoigne fort bien de son art le plus achevé, est uniformément recouvert de pastel, lequel est appliqué avec précision. Le modelé des formes est doux, et le détail, soigneusement délimité. Datée de 1886, cette œuvre sera immédiatement vendue, probablement à Émile Boussod, avant même d'être présentée à l'exposition impressionniste au printemps. La *Femme dans un tub* (cat. n° 269), aujourd'hui à New York, de la même série est par contre d'un style franchement différent. La figure est guindée et angulaire, contrairement à celle de l'œuvre de Paris, qui est superbement élégante et courbée. Son seul accessoire, le broc de porcelaine, accentue, par sa forme arrondie, le fruste de la figure. Le dessin du pastel de New York est cru, et une large part de la surface demeure vierge. Et, par contraste, sa quasi-monochromie confère aux teintes subtiles de la baigneuse de Paris les caractères de l'arc-en-ciel. On ne s'étonnera donc pas d'apprendre que le pastel de New York, exécuté en 1885, n'avait pas encore été vendu au moment de sa présentation à l'exposition de 1886, et que — le plus sommaire, le plus difficile et le moins commercial de la série de nus — il sera finalement acquis par Mary Cassatt. Sensible aux qualités particulières de ce pastel, elle persistera, dans ses lettres à Louisine Havemeyer, à le tenir pour supérieur à tout autre nu exécuté par Degas.

Apparemment aux termes d'un arrangement particulier qu'auraient conclu Durand-Ruel et Degas au début des années 1880, le peintre mentionnera, dans plus d'une lettre à son marchand, qu'il a demandé à des collectionneurs, qui étaient venus pour lui acheter directement des œuvres, de s'adresser plutôt à la galerie. Il ne semble toutefois pas que cet arrangement ait été exclusif car, à cette époque, Degas vendra aussi des œuvres à d'autres marchands, dont Arsène Portier, un ancien employé de Durand-Ruel, et Clauzet, de la rue Châteaudun[34]. Quoi qu'il en soit, en 1887, Durand-Ruel, dans une position financière précaire, n'aura plus les moyens de

parrainer Degas, et il lui achètera de moins en moins d'œuvres, dédaignant, semble-t-il, ses plus avant-gardistes, dont les nus. Ces nus trouveront d'ailleurs preneur chez d'autres marchands, dont Théo Van Gogh (le frère du célèbre peintre), qui, à peu près à ce moment-là, avait déjà mis sur pied l'annexe des galeries Goupil, reprises par Boussod et Valadon, et qui prenait la relève de Durand-Ruel. Van Gogh n'achetait en outre pas exclusivement à Degas, il investissait aussi beaucoup dans l'achat d'œuvres de Monet, menaçant ainsi sérieusement la prédominance que Durand-Ruel exerçait sur le marché des impressionnistes. Facteur plus important encore que l'aspect financier, la galerie annexe que dirigeait Van Gogh devenait le point de rencontre des jeunes peintres et de la nouvelle critique — qui considéraient déjà que Durand-Ruel était légèrement démodé —, ce qui permettrait à Degas de rayonner davantage et d'étendre son influence. Et puisque Degas n'avait pas exposé ses œuvres récentes en public entre 1886 et 1891, ses admirateurs se rendaient nombreux aux galeries du genre de celle de Van Gogh.

Ironiquement, Degas renoncera à sa situation de personne bien en vue et influente du monde artistique parisien précisément au moment où son influence sur l'œuvre des jeunes peintres se faisait la plus pénétrante. Et s'il encouragea toujours ses amis artistes — et Cassatt et Bartholomé seront sans doute ceux qui en auront le plus profité pendant les années 1880 —, il aura toujours prêché par l'exemple plutôt qu'enseigné : contrairement à Pissarro, il n'aura jamais eu d'élèves. Il n'aura jamais non plus accepté ni le rôle ni le titre de maître, et pourtant Gauguin et Seurat reconnaîtront l'influence de son art, dont le rayonnement sera immense sur Forain, Raffaëlli et le jeune Toulouse-Lautrec. Au delà de son humour caustique et de ses remarques acerbes, il fit toujours preuve d'une grande générosité envers les artistes (sauf envers Manet), qui pourront puiser à loisir dans sa réserve de thèmes et d'images, sans délaisser les artistes mineurs tels De Nittis, Zandomeneghi, Boldini ou Sickert. En septembre 1885, il fournira même à Sickert des photographies de ses tableaux — montées dans des cadres peints et assorties d'un passe-partout coloré au pastel —, pour qu'il puisse les montrer à ses élèves à Londres[35]. Ce grognon de Degas reçut peut-être dans son atelier beaucoup plus d'artistes qu'on ne le laisse croire généralement.

Il est certes impossible de dresser ici la liste des multiples sources d'inspiration auxquelles a puisé Degas, ou des influences profondes qu'il aura sur les autres artistes. Pourtant, la simple juxtaposition de tableaux de Cézanne, de Degas, de Puvis de Chavannes, de Seurat et de Renoir (voir fig. 172-177) permet de mieux faire ressortir cette trame qui unit les créations artistiques des années 1880 à Paris. S'ils puisent aux mêmes sources, ces artistes s'influencent aussi souvent mutuellement. Et Renoir, Degas ou Seurat peuvent bien tous se réclamer du quattrocento mais cette influence donne, chez chacun d'eux, des résultats fort différents. Il convient par ailleurs de rappeler ici qu'il a été plutôt difficile jusqu'à présent d'évaluer la nature et l'ampleur de ces échanges avec précision car la chronologie de Degas reposait dans une large mesure sur de fausses prémisses, si bien que son apport est toujours demeuré méconnu, et que les études sur ce peintre ont constamment marqué un important retard par rapport à la recherche sur Puvis de Chavannes, sur Renoir, sur Seurat ou sur Cézanne. Cette nouvelle chronologie devrait donc nous permettre non seulement de mieux comprendre l'évolution de Degas lui-même mais encore de mieux saisir l'importance du rôle qu'il a joué en devenant un catalyseur dans l'évolution du modernisme. Et forts de cette perception renouvelée de l'apport du peintre, nous ne pouvons que mieux apprécier la justesse de cette assertion de Jacques-Émile Blanche, qui dira de Degas, son artiste favori : « Il a jeté un pont entre deux époques, il relie le passé au plus immédiat présent[36]. » Et, avec le recul, on peut affirmer aujourd'hui que, précurseur de bon nombre des changements qui allaient marquer l'avenir, Degas relie en outre, au cours des années 1880, son présent au futur.

33. Lettre de Degas à Tissot, 18 février 1873, Paris, Bibliothèque Nationale.
34. Lettre de Degas à Bracquemond, 13 mai 1879, et lettre de Degas à Durand-Ruel, [décembre 1885 ?], Lettres Degas 1945, nos XVIII et LXXVIII, p. 45 et 102.
35. Lettre de Degas à Ludovic Halévy, [septembre 1885], Lettres Degas 1945, n° LXXXV, p. 109.
36. Jacques-Émile Blanche, *Propos de peintre. De David à Degas,* Émile-Paul Frères, Paris, 1919, p. 287.

L'auteur tient à remercier Anne M.P. Norton, Susan Alyson Stein et Guy Bauman pour leur aide précieuse lors de la rédaction de ce texte.

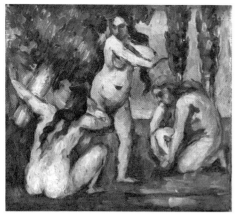

Fig. 172
Cézanne, *Trois baigneuses,*
vers 1874-1875, toile,
Paris, Musée d'Orsay.

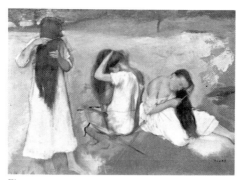

Fig. 173
Femmes se peignant,
vers 1875, peinture à l'essence,
Washington, Phillips Collection (cat. n° 148).

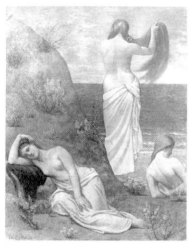

Fig. 174
Puvis de Chavannes, *Jeunes filles au bord de la mer,*
1879, toile,
Paris, Musée d'Orsay.

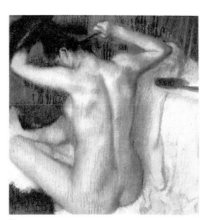

Fig. 175
La toilette,
vers 1884-1886, pastel,
Leningrad, Musée de l'Ermitage, L 848.

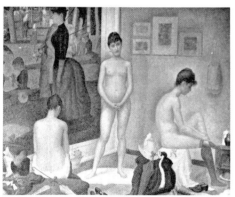

Fig. 176
Seurat, *Les poseuses,*
vers 1887-1888, toile,
Merion (Pennsylvanie), Barnes Foundation.

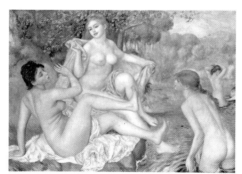

Fig. 177
Renoir, *Les grandes baigneuses,*
1887, toile,
Philadelphia Museum of Art.

374

Chronologie

Cette chronologie est la plus longue de toutes celles du catalogue, car elle couvre une décennie mieux connue que toute autre dans la carrière de Degas. En effet, environ quarante pour cent de la correspondance publiée de Degas date de cette période, de même que de nombreuses expositions où figurèrent ses œuvres en Europe et à New York. Mais surtout, deux nouvelles sources d'information — concernant d'une part les ventes de l'artiste, et par conséquent sa situation financière, et d'autre part sa fréquentation de l'Opéra — ont été accessibles aux organisateurs de l'exposition.

Les archives de Durand-Ruel, principal marchand de Degas dans les années 1880, s'avèrent intactes pour cette période, contrairement, par exemple, à celles des années 1870, qui sont lacunaires. Étant donné que dans les années 1890 Degas semble avoir préféré vendre à Ambroise Vollard (dont les livres concernant l'artiste n'ont pas été localisés), les archives des années 1880 constituent une documentation incomparable. Elles contiennent des renseignements très détaillés sur les ventes de Degas : dates exactes de remise des œuvres au marchand, intervalles auxquels l'artiste préférait vendre, prix obtenus, genres d'objets vendus (œuvres récentes plutôt qu'anciennes, pastels plutôt que tableaux à l'huile, pastels sur monotypes, eaux-fortes et lithographies plutôt que dessins). Les comptes de Durand-Ruel sont publiés ici, pour la première fois de façon aussi exhaustive, grâce d'une part à la générosité de Caroline Durand-Ruel Godfroy, qui a autorisé la consultation des archives, et d'autre part à la patience et à la diligence d'Henri Loyrette et d'Anne Roquebert, qui ont consacré de nombreux mois à transcrire l'information. Avec l'aide d'Anne Norton et de Susan Stein, j'ai mis en rapport des œuvres précises de Degas avec les descriptions et numéros d'inventaire des livres des années 1880, dans tous les cas où cela a été possible. M. Loyrette et Mlle Roquebert ont confirmé nombre de nos intuitions et orienté nos recherches, tout comme Mme Godfroy et Mlle Daguet de la Galerie Durand-Ruel. Les livres de la Galerie Goupil-Boussod et Valadon publiés par John Rewald en 1973 (édition revue et corrigée en 1986) nous ont de même aidés à établir cette chronologie.

C'est également Henri Loyrette qui a découvert aux Archives Nationales les registres de l'Opéra de Paris que signaient les abonnés pour avoir accès à la scène et au foyer pendant les spectacles. Ces documents nous indiquent quels soirs Degas se rendit derrière la scène de l'Opéra. Certes, ils ne permettent pas de savoir s'il assista au spectacle en entier ou s'il se rendit plutôt directement dans les coulisses, et il est impossible de déterminer le nombre de fois où il assista à des spectacles sans signer le registre ; mais les documents indiquent, du moins, quand précisément l'artiste se trouvait à Paris. À partir de 1885, il existe une information complète sur les présences attestées de Degas à l'Opéra, que nous publions ici de façon intégrale, également pour la première fois.

1881

18 avril

Le père de Mary Cassatt écrit à son fils Alexander que Degas travaille toujours à la *Scène de steeple-chase* (fig. 67) dont Alexander souhaitait faire l'acquisition. Il mentionne que la peinture ne demande pas plus de deux heures de travail mais que « [Degas] continue d'atermoyer. Toutefois, [il] a dit aujourd'hui

qu'un manque d'argent l'obligerait à la terminer sans délai ». (Degas ne paracheva jamais la reprise de sa peinture.)

Mathews 1984, p. 161 ; également dans Weitzenhoffer 1986, p. 27.

18 juin

Degas vend *La leçon de danse* (stock n° 115 ; cat. n° 219) à Durand-Ruel pour 5 000 F ; la peinture est revendue immédiatement au frère de Mary Cassatt pour 6 000 F. (Il s'agit de la première vente de Degas à Durand-Ruel depuis le mois de février précédent, lorsque l'artiste lui vendit « Dans les coulisses » [stock n° 800 ; L 715] pour 600 F.)

La sœur de Degas, Thérèse Morbilli, et sa pupille, Lucie Degas, arrivent à Paris pour une visite prolongée. Le lendemain, dans une lettre à son mari, Thérèse écrit au sujet de son frère : « Tu sais qu'il est devenu un homme célèbre. On s'arrache ses tableaux. » Le 4 juillet, dans une autre lettre, elle se plaint de difficultés financières : « Il est impossible que j'emprunte d'autre argent à Edgar... La vie est trop pénible près de lui. Il gagne de l'argent mais ne sait jamais où il en est. Marguerite m'a prêté 100 francs pour les besoins journaliers, car le courage me manquait pour en demander à Edgar... »

Naples, archives Guerrero de Balde ; Boggs 1963, p. 276.

8 juillet

Degas vend la *Femme dans une loge* (stock n° 924 ; fig. 178) à Durand-Ruel pour 500 F. (L'œuvre avait été présentée lors de l'exposition impressionniste de 1880.)

Journal et livre de stock, Paris, archives Durand-Ruel.

28 août

Degas demande à Durand-Ruel de lui rendre visite. Entre autres choses, il souhaite lui montrer une « blanchisseuse » qu'il vient de terminer. (Il peut s'agir du L 685 [cat. n° 256], du L 276 [cat. n° 258] ou du L 846 [cat. n° 325], mais le L 846 semble beaucoup plus tardif et le L 685 n'avait vraisemblablement toujours pas été terminé en 1881.)

Lettre inédite, Paris, archives Durand-Ruel.

13 octobre

Degas vend une œuvre intitulée « Coin de Salon » (stock n° 1923 ; non identifié) à Durand-Ruel pour 1 500 F. Deux jours plus tard, il lui vend un pastel, « Femme faisant sa toilette » (stock n° 1926 ; non identifié), pour 800 F. (C'est la première mention d'une baigneuse dans les livres de Durand-Ruel.)

Journal et livre de stock, Paris, archives Durand-Ruel.

11 novembre

Les préparatifs sont en cours pour une autre exposition de groupe, qui doit se tenir en 1882. Gauguin, qui a trouvé des salles pour l'exposition, écrit à Pissarro : « Je crois que si Degas ne met pas trop de bâtons dans les roues c'est une occasion superbe pour faire notre exposition (jour et soir à la lumière). »

Lettres Gauguin 1984, n° 18, p. 23.

26 novembre

Eadweard Muybridge donne une démonstration de sa représentation photographique de la « vraie » locomotion animale à l'atelier du peintre Ernest Meissonier. La démonstration attire de nombreux artistes académiques connus de l'époque, dont Bonnat, Cabanel, Detaille et Gérôme. Degas n'est pas présent. (En septembre de la même année, Muybridge a donné la même démonstration à des scientifiques réunis chez Étienne-Jules

Marey. On pense que Degas avait eu vent, en 1879, des premiers articles parus en France au sujet des découvertes de Muybridge, mais ce n'est qu'après la publication d'*Animal Locomotion,* en 1887, qu'il parvint à intégrer les observations de Muybridge à ses œuvres.

Voir « Degas et Muybridge », p. 459.

8 décembre

Degas assiste à la présentation publique précédant la première vente aux enchères du contenu de l'atelier de Courbet, où il rencontre le peintre Jacques-Émile Blanche (1861-1942).

Lettre inédite de Blanche probablement à Fantin-Latour, Paris, Musée d'Orsay.

1882

Degas appose la date « 1882 » sur les œuvres suivantes : *Petites modistes* (fig. 207) ; *Chez la modiste* (L 682, pastel, cat. n° 232) ; *Chapeaux. Nature morte* (fig. 179).

début de 1882

Il semble que c'est à cette date que Degas déménage et s'installe au 21, rue Pigalle. Sa gouvernante Sabine Neyt meurt, peut-être avant le déménagement. Zoé Closier lui succède.

McMullen 1984, p. 373 et 407.

25 janvier

Degas vend une douzaine d'études de danseuses (stock n°s 2170-2181) à Durand-Ruel pour la somme totale de 2 450 F. Le groupe comprend notamment le L 865 et le L 822, probablement le L 821, et peut-être le L 823 (voir cat. n° 222). Le lendemain, Degas lui vend deux autres œuvres, deux « Danseuses » (stock n°s 2183 et 2184 ; non identifié, répertorié comme « aq. Pastel »), pour 500 F chacune ; l'une des deux était peut-être le L 599 (voir cat. n° 225).

Journal et livre de stock, Paris, archives Durand-Ruel.

28 janvier

Degas vend le « Portrait de Mlle X » (c.-à-d. Mlle Malo, stock n° 2164 ; fig. 107) à Durand-Ruel pour 400 F.

Journal et livre de stock, Paris, archives Durand-Ruel.

1er février

Faillite de la banque catholique Union générale. Cette situation affecte sérieusement l'établissement de Durand-Ruel.

Venturi 1939, I, p. 60.

1er mars

Ouverture de la 7e Exposition des artistes indépendants (l'exposition des impressionnistes) au 251, rue Saint-Honoré. Degas paie sa cotisation comme membre de la Société, mais refuse de participer à l'exposition. (Selon le mari de Berthe Morisot, Eugène Manet, un journal déclara péremptoirement que l'exposition était « décapitée » en raison de l'absence de Degas et de Mary Cassatt. Celle-ci expliqua plus tard à Eugène Manet que Degas s'était retiré à cause de l'hostilité que lui avait manifestée Gauguin[1]. Dans une lettre du 14 décembre 1881 à Pissarro, Gauguin avait menacé de démissionner de la Société afin de protester contre les efforts de Degas visant à mettre en évidence ses protégés pour la plupart des Italiens, comme Federico Zandomeneghi et de Nittis, mais particulièrement Raffaelli, qui était français] aux dépens de ceux que Gauguin jugeait être de vrais impressionnistes[2]. Caillebotte avait déjà écrit à Pissarro : « Il n'y a pas d'exposition faisable avec Degas. [...] Degas est [...] le seul qui ait mis la brouille entre nous[3]. »

1. Morisot 1950, p. 110 ; 2. Rewald 1973, p. 465 ; voir également Roskill 1970, p. 264 et 265 ; 3. Venturi 1939, I, p. 60.

6 mars

Degas vend à Durand-Ruel un dessin d'une danseuse (stock n° 2247) pour 600 F. Une semaine plus tard, il lui vend pour 400 F un pastel, « Sur la scène » (stock n° 2258 ; non identifié) ; Pissarro l'achète à Durand-Ruel en avril pour 800 F.

Journal et livre de stock, Paris, archives Durand-Ruel.

16 mars

Degas informe sa cousine Lucie à Naples qu'il a trouvé une jeune fille « de [son] gabarit » pour la remplacer dans un bas-relief pour lequel elle avait posé à Paris (*La cueillette de pommes,* cat. n° 231).

Raimondi 1958, p. 276-277 ; Reff 1976, p. 250 (daté 1882).

8 avril

Degas vend le « Baisser du Rideau » (stock n° 2281 ; L 575, coll. part.) à Durand-Ruel pour 800 F.

Journal et livre de stock, Paris, archives Durand-Ruel.

2 mai

Degas écrit à Henri Rouart au sujet de l'ouverture du Salon : « Un Whistler étonnant, raffiné à l'excès, mais d'une trempe ! Chavannes, noble, un peu resucé, a le tort de se montrer parfaitement mis et fier dans un grand portrait de lui qu'a fait Bonnat, avec grosse dédicace sur le sable où lui et une table massive, avec un verre d'eau, *posent* (style Goncourt). Manet bête et fin, carte à jouer sans impression, trompe l'œil espagnol, peintre... enfin vous verrez ! Le pauvre Bartholomé est aux frises et demande naïvement qu'on lui rende ses deux objets. »

Lettres Degas 1945, n° XXXIII, p. 62-63.

3 juin

Degas vend *Petites modistes* (stock n° 2421 ; fig. 207) à Durand-Ruel pour 2 500 F.

Journal et livre de stock, Paris, archives Durand-Ruel.

27 juin

Edmondo Morbilli écrit à sa femme Thérèse à Paris : « Quant au désir de René que je vienne à Paris, croyant que je puisse le rapprocher d'Edgar, tu lui dirais qu'il n'a pas à regretter que je ne puisse, et ne veuille pas venir, car Edgar a donné des épreuves de ne rien comprendre, que je désespère complètement de le persuader par des raisonnements sérieux ! C'est en le considérant très borné que je puis te permettre à toi de le voir encore sans rancune car si je le prenais au sérieux j'aurais dû te prier de cesser toute relation avec lui quoique ton frère. Edgar fait probablement de la bonne peinture, je ne le conteste pas ; mais quant au reste il faut le considérer toujours comme un enfant, pour ne pas lui en vouloir. »

Lettre inédite, coll. Bozzi (pas dans les archives Bozzi, Naples) ; voir chronologie, 13 avril 1878.

été

Exposition organisée par Durand-Ruel à la White's Gallery, au 13 King Street, à Londres. Sont présentées quatre œuvres de Degas : *Chez la modiste* (cat. n° 233), « Jockeys et chevaux » (non identifié), *Femme dans une loge* (fig. 178) et « Danseuses » (soit le L 652, Upperville [Virginie], coll. Paul Mellon, soit le L 575, Boston, coll. part.).

Critique du *Standard* de Londres, 13 juillet 1882, p. 3 ; voir également Cooper 1954, p. 23.

15 juillet

Degas vend deux grands pastels à Durand-Ruel : *Chez la modiste* (stock n° 2508 ; cat. n° 232) pour 2 000 F et *Chapeaux. Nature morte* (stock n° 2509 ; fig. 179) pour 800 F.

Journal et livre de stock, Paris, archives Durand-Ruel.

fin de juillet

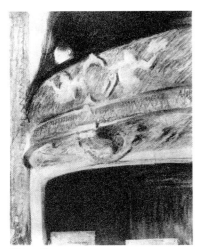

Fig. 178
Femme dans une loge, 1880, pastel,
M. Paul Nitze, L 584.

Degas rend visite aux Halévy à Étretat. Il écrit à Blanche : « le temps est beau mais plus Monet que mes yeux ne peuvent supporter. »

> Lettres Degas 1945, n° XXXIX, p. 67.

5 août

D'Étretat, Degas écrit à son ami, qui était alors peintre, Paul-Albert Bartholomé (1848-1928), lui disant que Blanche lui a envoyé la critique du *Standard* de Londres au sujet de l'exposition de Durand-Ruel, « où j'étais caressé, avec quelques lignes courtoises et pincées ».

> Lettres Degas 1945, n° XL, p. 69.

9 septembre

Degas est à Veyrier (Suisse), près de Genève, où il est descendu à l'hôtel Beauséjour.

> Lettres Degas 1945, n° XLI, p. 69.

novembre

Mort de la sœur de Mary Cassatt, Lydia, qui avait peut-être posé pour la figure assise dans *Au Louvre* (voir cat. n° 206).

8 décembre

Degas vend *Avant la course* (stock n° 2648 ; cat. n° 236) à Durand-Ruel pour 2 500 F. Lorsque Henry Lerolle et sa femme achètent la peinture en janvier 1883, c'est le début d'une amitié avec Degas qui ne se démentira jamais.

> Journal et livre de stock, Paris, archives Durand-Ruel ; Lettres Degas 1945, n° LII, p. 77-78.

29 décembre

Degas vend les « Femmes appuyées sur une rampe » (stock n° 2669 ; L 879) à Durand-Ruel pour 1 200 F.

> Journal et livre de stock, Paris, archives Durand-Ruel.

1883

L'artiste refuse de tenir une exposition personnelle chez Durand-Ruel (à la différence de Pissarro, Monet, Renoir et Sisley).

> Rewald 1961, p. 604.

Degas appose la date « 1883 » sur son portrait *Hortense Valpinçon* (cat. n° 243).

14 février

Degas vend la *Course de gentlemen. Avant le départ* (stock n° 2755 ; cat. n° 42) à Durand-Ruel pour 5 200 F.

> Journal et livre de stock, Paris, archives Durand-Ruel.

avril

Exposition chez Dowdeswell and Dowdeswell's, au 133 New Bond Street, à Londres, organisée par Durand-Ruel. Sont présentées, pour la vente, sept œuvres de Degas : *Course de gentlemen. Avant le départ* (cat. n° 42), 400 £ ; *Chapeaux. Nature morte* (fig. 179), 60 £ ; *Femme dans une loge* (fig. 178), 50 £ ; « Femme appuyée sur une rampe » (L 879), 120 £ ; « La danseuse », 50 £ ; ainsi que *Jockeys avant la course* (fig. 180), 140 £. Les critiques sont favorables ; l'*Academy* de Londres dit de Degas qu'il est « le chef de file de l'école impressionniste[1] ». Dans une lettre à Durand-Ruel, Pissarro commente : « Degas se trouve chef des impressionnistes ; s'il le savait ! anathème[2] ! »

> 1. *The Academy* de Londres, 573, 28 avril 1883, p. 300 ; voir également Cooper 1954, p. 25 ; 2. Venturi 1939, II, p. 11-12 ; Lettres Pissarro 1980, p. 200.

Fig. 179
Chapeaux. Nature morte, 1882, pastel,
coll. part., L 683.

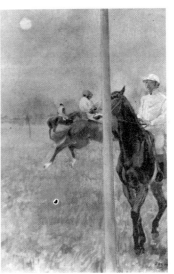

Fig. 180
Jockeys avant la course, vers 1878-1880, peinture à l'essence,
Birmingham, Barber Institute of Fine Arts, L 649.

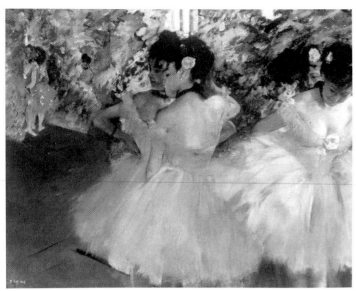

Fig. 181
Le Ballet, vers 1876, toile,
Farmington (Conn.), Hill-Stead Museum, L 617.

12 avril
Degas vend un pastel, « La Conversation » (stock n° 2800 ; L 774. Berlin, Staatliche Museum zu Berlin), à Durand-Ruel pour 1 000 F ; un dessin, *Croquis de trois femmes* (stock n° 2801 ; fig. 149), pour 300 F ; et deux éventails (stock n°s 2802 et 2803), dont BR 73, pour 75 F chacun.
> Journal et livre de stock, Paris, archives Durand-Ruel ; Gerstein 1982, p. 105-118.

30 avril
Mort de Manet, l'ancien leader de la génération de peintres contemporains de Degas. Juste avant son décès, Degas écrit à Bartholomé : « Manet est perdu... Quelques journaux auraient déjà pris soin de lui annoncer sa fin prochaine. On a dû, je l'espère, les lire chez lui, avant lui. »
> Lettres Degas 1945, n° XLIV, p. 71.

9 mai
Pissarro recommande *L'Art moderne* de Huysmans à son fils Lucien : « Tu seras aussi satisfait de constater, en lisant ce livre que tu n'est pas seul à avoir un grand enthousiasme pour Degas qui est certainement le plus grand artiste de notre époque. »
> Lettres Pissarro 1980, n° 145, p. 203-204.

23 mai
Degas vend trois éventails, tous intitulés « Scène d'Opéra : Danseuses » (stock n°s 2823, 2824 et 2825), à Durand-Ruel pour 75 F chacun. (L'un est certainement le L 567 ; les deux autres sont peut-être le L 564 et le L 556 [Berne, coll. Kornfeld].)
> Journal et livre de stock, Paris, archives Durand-Ruel.

août
Au Ménil-Hubert chez les Valpinçon, Degas travaille à un portrait d'Hortense (voir cat. n° 243).

16 octobre
De plus en plus affecté par la disparition de ses amis, Degas écrit à Henri Rouart qui séjourne à Venise : « Nous avons enterré Alfred Niaudet samedi [un cousin de Mme Ludovic Halévy qui avait été le condisciple de Rouart, de Halévy et de Degas]. Vous rappelez-vous la soirée des guitares à la maison, il y a presque un an et demi ? Je faisais le compte des amis présents, nous étions 27.

En voici quatre de partis. Mlle Cassatt devait y venir, l'une est [maintenant] morte. »
> Lettres Degas 1945, n° XLV, p. 71-72.

3 décembre
Prêté par Erwin Davis, *Le Ballet* (fig. 181) est inclus dans le Pedestal Fund Art Loan Exhibition à New York (fig. 182).

4 décembre
Degas écrit à Lerolle pour l'encourager à aller entendre sa dernière toquade, la chanteuse Thérésa, à l'Alcazar. Par manière de plaisanterie, il suggère qu'on lui confie un rôle dans l'opéra *Orphée et Euridice* de Gluck.
> Lettres Degas 1945, n° XLVIII, p. 75 ; voir cat. n°s 263, et fig. 175.

1884

Degas appose la date « 1884 » sur les œuvres suivantes : *Femme au tub* (fig. 183) ; « Madame Henri Rouart » (L 766 bis, pastel, Karlsruhe, Staatliche Kunsthalle) ; « Chevaux de course » (L 767, huile) ; *Avant la course* (fig. 291) ; *Femme s'essuyant* (fig. 195) ; « Programme pour la Soirée Artistique » (RS 54, lithographie).

Fig. 182
Anonyme, « The Opening of the Art Loan Exhibition in Aid of the Bartholdi Pedestal Fund at the Academy of Design Last Monday », *The Daily Graphic* (New York), 10 décembre 1883 (détail).

Huysmans publie *À Rebours*. Conçu comme un rejet de son parti pris naturaliste antérieur, le livre en vient à être perçu comme un manifeste du nouvel esprit symboliste. Huysmans y vante l'œuvre de Moreau et de Redon.

janvier

Après une interruption de huit mois, Degas reprend ses ventes à Durand-Ruel. Le 3 janvier, il lui vend un pastel (stock n° 3149) sur le thème des courses pour 500 F ainsi que quatre dessins (stock n°s 3150-3153) pour 75 F chacun. Durand-Ruel en retournera trois à l'artiste. Le 27 janvier, il lui vend deux dessins (stock n°s 3188 et 3189) sur le thème de la danse pour 100 F et 200 F respectivement. Le 29 janvier, il lui vend un pastel d'une danseuse (stock n° 3191 ; peut-être le L 616, Saint Louis, coll. Shoonberg, ou le L 821) pour 300 F.

Journal et livre de stock, Paris, archives Durand-Ruel.

Ayant toujours déploré l'aspiration de Manet à la consécration officielle, Degas déclare que son exposition rétrospective devrait être tenue en « tout autre endroit que les galeries officielles » de l'École des Beaux-Arts.

Jacques-Émile Blanche, *Manet*, F. Reider et Cie, Paris, 1924, p. 57.

Lors de la liquidation de la succession de Manet, Berthe Morisot et Eugène Manet donnent à Degas *Départ du bateau Folkstone* (fig. 184). Il leur écrit : « Vous avez voulu me faire un grand plaisir et vous y avez réussi. Il y a même dans votre cadeau plusieurs intentions dont vous me permettrez de sentir profondément la délicatesse. »

Morisot 1950, p 121.

8 janvier

Degas informe Mme de Fleury, la sœur de Mme Bartholomé, d'un portrait qu'il a exécuté de M. et Mme Bartholomé en tenue de ville. (Le portrait ne peut être identifié avec certitude, mais il peut s'agir de *Causerie* [voir cat. n° 327], qui devait être repeint beaucoup plus tard).

Lettres Degas 1945, n° L, p. 76.

4-5 février

Lors de la vente du contenu de l'atelier de Manet, Degas charge Durand-Ruel d'essayer d'obtenir pour lui trois œuvres : *La Sortie de Bain*, 1860-1861, encre (RW II, 362, Londres, coll. part.) ; *Portrait de H. Vignaux*, vers 1874, encre (RW II, 472, Baltimore Museum of Art) ; *La Barricade*, lithographie. Degas paie 147 F pour les trois œuvres.

16 février

Degas vend deux dessins (stock n°s 2974 et 2975 ; L 579 et L 586) à Durand-Ruel pour un total de 800 F.

Journal et livre de stock, Paris, archives Durand-Ruel.

6 mars

Degas vend deux pastels (stock n°s 3219 et 3220 ; non identifiés) de danseuses à Durand-Ruel pour 300 F chacun.

Journal et livre de stock, Paris, archives Durand-Ruel.

9 avril

Degas vend « Chevaux de Course » (stock n° 3237 ; L 767, coll. part.) à Durand-Ruel pour 2 500 F.

31 mai

Degas vend une « Chanteuse » (stock n° 3264 ; non identifié, répertorié comme « dessin rehaussé ») à Durand-Ruel pour 80 F.

Journal et livre de stock, Paris, archives Durand-Ruel.

30 juin

Degas vend une peinture « Chevaux de Course » (stock n° 3284 ; non identifié) à Durand-Ruel pour 700 F.

Journal et livre de stock, Paris, archives Durand-Ruel.

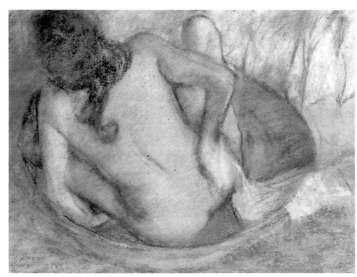

Fig. 183
Femme au tub, 1884, pastel,
Glasgow, Burrell Collection, L 765.

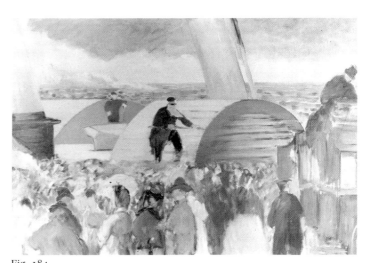

Fig. 184
Manet, *Départ du bateau Folkstone*, 1869, toile,
Winterthur, Sammlung Oskar Reinhart, « Am Römerholz ».

16 août

Degas est au Ménil-Hubert chez les Valpinçon. Dans une lettre à Bartholomé, il écrit, abattu et déprimé : « Est-ce la campagne, est-ce le poids de mes cinquante ans qui me rend aussi lourd, aussi dégoûté que je le suis ? On me trouve gai parce que je souris bêtement, d'une façon résignée. Je lis Don Quichotte. Ah ! l'heureux homme et quelle belle mort... Ah ! où est-il le temps où je me croyais fort, où j'étais plein de logique, plein de projets. Je vais descendre bien vite la pente et rouler je ne sais où, enveloppé dans beaucoup de mauvais pastels, comme dans du papier d'emballage. »

Lettres Degas 1945, n° LIII, p. 78-79.

août-octobre

Comptant rester au Ménil-Hubert pour deux ou trois semaines comme à son habitude, Degas diffère sans cesse son retour chez lui. Il fait des sauts à Paris et à d'autres endroits, mais ne regagne son atelier qu'à la fin d'octobre. Il travaille à un buste grandeur

nature d'Hortense Valpinçon, auquel il ajoutera par la suite des bras et des jambes. Par suite de préparatifs brouillons et improvisés, le buste se désintègre presque immédiatement. Une tentative pour le fondre en plâtre échoue.

 Millard 1976, p. 12-13.

21 août

Mort de Giuseppe De Nittis à Paris. Annonçant la nouvelle à Ludovic Halévy, Degas parle de « ce singulier et intelligent ami ». Il assiste aux funérailles à Paris et retourne au Ménil-Hubert. (De Nittis fut beaucoup influencé par Degas, mais sa sensibilité mondaine se rapprochait davantage de celle de Tissot, alors très en vogue. Degas représenta dans des peintures sa femme [L 302, Oregon, Portland Art Museum] et son fils [L 508].)

 Lettres Degas 1945, n° LVI, p. 82.

début de l'automne

Du Ménil-Hubert, Degas, qui connaît ses difficultés financières habituelles, écrit sur un ton optimiste à Durand-Ruel : « Ah ! je vais vous bourrer de mes produits cet hiver et vous me bourrerez de votre côté d'argent. C'est par trop embêtant et humiliant de courir après la pièce de cent sous, comme je le fais. » Durand-Ruel lui-même n'est toujours pas remis de sérieux revers de fortune.

 Lettres Degas 1945, n° LXVII, p. 94.

21 octobre

Du Ménil-Hubert, Degas envoie une lettre de condoléances à la veuve de De Nittis — « comment peut-on supporter quelque chose de pareil ? » Il l'informe qu'il retourne enfin à Paris, et lui explique pourquoi il a entrepris d'exécuter un portrait en buste d'Hortense Valpinçon : « En vieillissant on tâche de rendre aux gens le bien qu'ils vous ont fait et à les aimer à leur tour... J'ai voulu laisser dans sa maison quelque chose de moi qui lui aille au cœur et qui dure ensuite dans la famille. »

 Pittaluga et Piceni 1963, p. 370.

fin octobre

Degas rend visite aux Halévy à Dieppe. Il loge rue de la Grève.

 Lettres Degas 1945, n° LXVIII, p. 95.

29 novembre

Après une interruption de six mois, Degas reprend ses ventes à Durand-Ruel. Il lui vend « Danseuse et Arlequin » (stock n° 586 ; L 1033) pour 200 F ; Lerolle en fait l'acquisition la veille de Noël pour 400 F.

13 décembre

Degas vend « Danseuses devant la rampe » (stock n° 593 ; non identifié, répertorié comme « tableau pastel », probablement le L 720 [cat. n° 259]) à Durand-Ruel pour 600 F.

14 décembre - 31 janvier

M. Cotinaud prête deux œuvres pour une exposition sur le thème « Le sport dans l'art » tenue à la Galerie Georges Petit, à Paris : *Course de gentlemen. Avant le départ* (cat. n° 42) et « Start » (non identifié).

1885

Degas appose la date « 1885 » sur les œuvres suivantes : *Mlle Sallandry* (fig. 185) ; *Au Café des Ambassadeurs* (cat. n° 265) ; *Mlle Bécat aux Ambassadeurs* (cat. n° 264) ; *Femme dans un tub* (cat. n° 269) ; *Femme s'essuyant* (fig. 186) ; *Arlequin* (fig. 237) ; « Après le bain » (L 815, pastel, Pasadena, Norton Simon Museum) porte l'inscription « 85 », mais ce pastel semble être plus tardif, ce qui rendrait l'inscription douteuse.

Mort de Michel Musson (1812-1885), un des oncles maternels de Degas. (C'est le personnage le plus en évidence dans *Portraits*

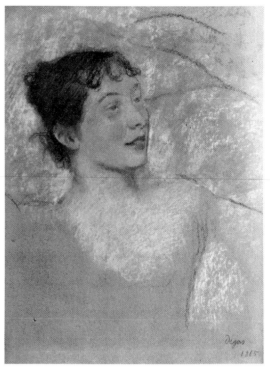

Fig. 185
Mlle Sallandry, 1885, pastel,
coll. part., L 813.

dans un bureau (Nouvelle-Orléans) [voir cat. n° 115]. Sa fille Estelle épousa le frère du peintre, René, puis divorça d'avec lui. Deux ans avant sa mort, Michel adopta les deux enfants issus de ce mariage, qui conservèrent tous deux le nom de Musson. Il mourut là où il avait toujours vécu, à la Nouvelle-Orléans.)

 Rewald 1946, p. 124-125.

peu avant le 5 janvier

Degas écrit au fils putatif de Manet, Léon Leenhoff. Voulant participer à un hommage à Manet, il s'engage à assister au banquet organisé au Père Lathuille pour marquer l'anniversaire de la rétrospective de Manet tenue à l'École des Beaux-Arts l'année précédente.

 Lettre inédite, New York, Pierpont Morgan Library.

27 janvier

Degas vend « Arlequin et Danseuse » (stock n° 616 ; pastel) à Durand-Ruel pour 500 F. (Il s'agit presque certainement du L 817 [fig. 237], achevé probablement durant l'hiver de 1884-1885 [voir cat. n° 260].)

Degas taquine Durand-Ruel en lui disant qu'il s'apprête à vendre un groupe de dessins au marchand Clauzet, qui tient boutique rue de Châteaudun, mais demande quand même plus d'argent à Durand-Ruel. (L'année précédente, Degas avait demandé à un marchand du nom de Portier de passer prendre un pastel — vraisemblablement une œuvre que l'artiste lui avait vendue.)

 Lettres Degas 1945, n° LXX, p. 97 et n° LXXIX, p. 103.

21 février

Degas assiste à une représentation de *La Favorite* de Donizetti à l'Opéra.

 Paris, Archives Nationales, AJ 13. Entrées personnelles, porte de communication.

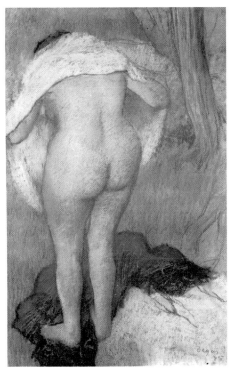

Fig. 186
Femme s'essuyant, 1885, pastel,
Washington, National Gallery of Art, BR 113.

30 mai

Degas vend deux pastels intitulés « Femme à sa toilette » à Durand-Ruel : l'un, le L 883 (stock n° 682 ; New York, coll. part.), pour 600 F, et l'autre (stock n° 683 ; non identifié) pour 400 F. (Ce sont les derniers nus achetés par Durand-Ruel dans les années 1880.)

printemps

Eugène Manet se plaint à sa femme Berthe Morisot que « Degas a stalle à l'Opéra, [et] vend très cher sans songer à régler ses comptes avec Faure et Ephrussi ».

Morisot 1950, p. 111.

Dans une lettre non datée à Pissarro, Gauguin exhale de nouveau son ressentiment à l'égard de Degas, ressentiment alimenté essentiellement par un désaccord sur les mérites relatifs de certains jeunes peintres (par exemple Raffaëlli versus Guillaumin) : « La conduite de Degas devient de plus en plus absurde... Croyez-le bien Degas a beaucoup nui à notre mouvement... vous verrez Degas finir ses jours plus malheureux que les autres froissé dans sa vanité de ne pas être le seul et le premier. »

Lettres Gauguin 1984, n° 79, p. 106-107.

mai-juin

À l'Opéra : *L'Africaine*, 4 mai ; *Faust*, 9 mai ; *Rigoletto* et *Coppélia*, 11 et 20 mai ; *Rigoletto* et *La Farandole*, 3 juin ; *Coppélia* et *La Favorite*, 5 juin ; l'artiste assiste probablement à la répétition générale de l'opéra *Sigurd* de Reyer ; *Sigurd*, 15, 22 et 26 juin.

Lettres Degas 1945, n° LXXXII, p. 106 ; Paris, Archives Nationales, AJ 13. Entrées personnelles, porte de communication.

26 février

Degas vend un pastel intitulé « Danseuses » (stock n° 645 ; non identifié) à Durand-Ruel pour 1 000 F.

Journal et livre de stock, Paris, archives Durand-Ruel.

6 mars-15 avril

Exposition Delacroix à l'École des Beaux-Arts.

mars-avril

À l'Opéra : *Rigoletto*, 2 mars ; *Le Tribut de Zamora*, 16 mars ; *L'Africaine*, 21 mars ; *Rigoletto* et *Coppélia*, 27 mars ; extraits de *Rigoletto*, *Coppélia*, *La Korrigane* et *Guillaume Tell*, 1er avril ; *Rigoletto* et *La Korrigane*, 8 avril ; *Faust*, 13 avril ; *Hamlet*, 24 avril.

Paris, Archives Nationales, AJ 13. Entrées personnelles, porte de communication.

27 avril

Degas vend trois pastels à Durand-Ruel : « Tête de femme » (stock n° 663 ; non identifié) pour 800 F, « Course » (stock n° 664 ; peut-être le L 850) pour 600 F, et « Chevaux » (stock n° 665 ; non identifié) pour 600 F.

Journal et livre de stock, Paris, archives Durand-Ruel.

9 mai

À l'Opéra : *Faust*.

Paris, Archives Nationales, AJ 13. Entrées personnelles, porte de communication.

18-30 mai

À la vente de la collection du comte de la Béraudière à l'Hôtel Drouot, Degas achète une petite peinture d'Ingres, *Œdipe et le Sphinx* (fig. 187), pour 500 F.

Catalogue de vente annoté, New York, Frick Art Reference Library.

Fig. 187
Ingres, *Œdipe et le Sphinx*, vers 1826-1828, toile,
Londres, National Gallery.

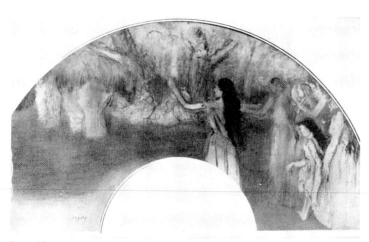

Fig. 188
Éventail : Scène de ballet de l'opéra « Sigurd », 1885, pastel,
coll. part., L 595.

juin

 Durand-Ruel expose des œuvres impressionnistes à Bruxelles, à
l'Hôtel du Grand Miroir. Trois pastels de Degas sont inclus, « Tête
de Femme », et deux « Chevaux de Course » (non identifiés) ; les
trois, apparemment, sont vendus, puisqu'il n'existe aucune
inscription pour leur retour à Paris.

 Livre de dépôt, Paris, archives Durand-Ruel.

7-10 juin

 Monet écrit à Durand-Ruel au sujet d'un Degas qu'il espère acheter
au marchand Portier (il s'agit presque certainement du L 890,
fig. 145). Il est clair qu'il veut échanger une de ses œuvres contre le
Degas, et il demande à Durand-Ruel son avis et sa permission.

 Venturi 1939, I, p. 292.

19 juin

 Degas vend une œuvre intitulée « Danseuses » (stock n° 692 ;
L 716 bis, Paris, coll. part.) à Durand-Ruel pour 1 000 F.

 Journal et livre de stock, Paris, archives Durand-Ruel.

27 juin

 Degas vend trois estampes rehaussées de pastel à Durand-Ruel :
« Blanchisseuses » (stock n° 697 ; sans doute une épreuve du
RS 48) pour 100 F ; « Danseuses » (stock n° 698 ; vendu, New York,
Sotheby, 9 mai 1979 [n° 114] — il s'agit d'une épreuve du septième
état de RS 47) pour 75 F ; et *Au Café des Ambassadeurs* (stock
n° 699 ; cat. n° 265) pour 50 F. Les trois sont envoyées par
Durand-Ruel à l'exposition de 1886 à New York.

 Journal et livre de stock, Paris, archives Durand-Ruel.

juillet-août

 À l'Opéra : *Sigurd,* 1er juillet ; *Les Huguenots,* 3 juillet ; *Sigurd,* 15
et 27 juillet ; *Sigurd,* 10 et 14 août ; *Les Huguenots,* 17 août ;
Sigurd, 19 août ; *L'Africaine,* 21 août.

 Paris, Archives Nationales, AJ 13. Entrées personnelles, porte
de communication.

été

 C'est probablement à cette époque que Degas exécute des dessins
inspirés par la scène 1 de l'acte II de *Sigurd,* dont le décor est
composé de dolmens dans une forêt islandaise (voir fig. 188). Tout
à sa dévotion à la diva Rose Caron, il assiste à presque toutes les
représentations de *Sigurd.* En septembre, il écrit à Bartholomé :
« Divine Mme Caron je lui ai comparé, parlant à sa personne, les
figures de Puvis de Chavannes qu'elle ignorait. Le rythme, le
rythme... ». À Halévy, il écrit au sujet de ses bras expressifs : « Vous
les reverrez, vous crierez : Rachel, Rachel [la grande actrice de
l'époque de Delacroix]. »

 Reff 1985, Carnet 36 (Metropolitan Museum, n° 1973.9, p. 17
et *sqq.*) ; Lettres Degas 1945, n°s LXXXIV et LXXXV, p. 108-
110.

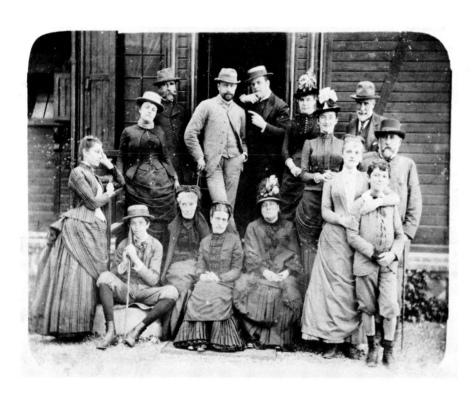

Fig. 189
Barnes, *Amis à Dieppe,* 1885,
photographie, épreuve moderne,
New York, Metropolitan Museum of Art.
(De gauche à droite, en arrière :
Marie Lemoinne, Ludovic Halévy, Sickert,
Blanche, deux femmes inconnues, Cavé ;
debout en avant, à gauche, Rose Lemoinne,
et à droite, Catherine Lemoinne,
Daniel Halévy?, Degas ;
assis, Élie Halévy, deux femmes inconnues,
et Mme Blanche, la mère du peintre.)

Fig. 190
Walter Sickert, Daniel Halévy, Ludovic Halévy,
Jacques-Émile Blanche, Gervex et Cavé, 1885, pastel,
Providence, Museum of Art,
Rhode Island School of Design, L 824.

20 août

Degas vend *Ballet de Robert le Diable* (stock n° 732 ; voir cat.
n° 103) à Durand-Ruel pour 800 F ; il sera ensuite un an sans lui
vendre d'autres œuvres.

Journal et livre de stock, Paris, archives Durand-Ruel.

22 août-12 septembre

Degas rend visite aux Halévy à Dieppe (fig. 189). Pendant son
séjour, il se lie d'amitié avec le jeune peintre anglais Walter
Sickert, que Whistler avait déjà adressé à Degas à une autre
occasion à Paris. (Sickert se rappelait plus tard que Degas
fredonnait constamment et avec entrain des airs de *Sigurd.*)
Travaillant dans l'atelier de Blanche, Degas représente dans un
portrait de groupe au pastel la rencontre à Dieppe de *Six amis* :
Albert Boulanger-Cavé, Ludovic et Daniel Halévy, Henri Gervex,
Jacques-Émile Blanche et Sickert (fig. 190).

Sickert 1917, p. 184.

Durant ce séjour, le photographe Barnes prend un instantané de la
mise en scène parodique par Degas de l'*Apothéose d'Homère* par
Ingres, dans laquelle Degas se donne le rôle d'Homère
(fig. 191).

Lettres Degas 1945, n° LXXXVI, p. 112.

fin août

Degas s'arrête à Paramé, près de Saint-Malo, lors d'une excursion
au Mont-Saint-Michel. Il voit peut-être une représentation du
ballet *Les Jumeaux de Bergame,* monté au Casino de Paramé en
1885 avant sa première à l'Opéra à Paris en 1886. Dans une lettre
à Durand-Ruel adressée de Paramé, il demande que le marchand
lui envoie de l'argent, et il lui parle d'un « cadre blanc simple » qui
se trouve dans son atelier et qui peut être utilisé pour une toile sur
le thème des courses. (Degas et Pissarro, parmi les impression-
nistes, étaient les plus partisans de l'utilisation — alors innova-
trice — de cadres blancs ou pastels.)

Lettres Degas 1945, n°s LXXVII et LXXX, p. 101, 104 et
105.

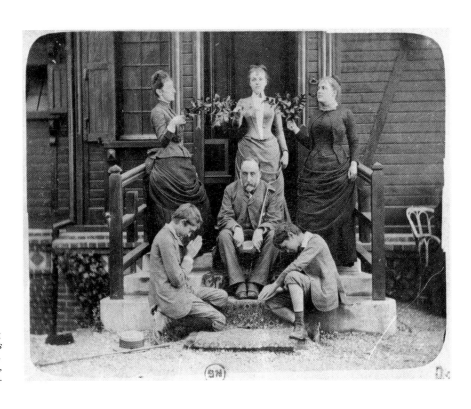

Fig. 191
Barnes, *Apothéose de Degas*
(parodie de l'«Apothéose d'Homère», par Ingres),
1885, photographie,
Paris, Bibliothèque Nationale.

Gauguin est lui aussi à Dieppe en septembre ; il rencontre Degas et fait exprès d'être désagréable.

Roskill 1970, p. 264.

septembre-décembre

À l'Opéra : *Guillaume Tell,* 12 et 18 septembre ; *Sigurd,* 19 septembre ; *Coppélia* et *La Favorite,* 21 septembre ; *Sigurd,* 23 et 28 septembre ; *Hamlet,* 30 septembre ; *Guillaume Tell,* 3 octobre ; *La Favorite* et *La Korrigane,* 7 octobre ; *Guillaume Tell,* 12 octobre ; *La Juive,* 14 et 17 octobre ; *Sigurd,* 23 octobre ; *Guillaume Tell,* 26 octobre ; *La Juive,* 2 novembre ; *Les Huguenots,* 4 novembre ; *Robert le Diable,* 9 novembre ; *La Juive,* 13 novembre ; *Sigurd,* 16 novembre ; *Rigoletto* et *Coppélia,* 20 novembre ; *La Juive,* 23 novembre ; *Sigurd,* 25 novembre ; *Le Cid,* 30 novembre ; *La Juive,* 7 décembre ; *Le Cid,* 14 décembre ; *La Favorite* et *La Korrigane,* 16 décembre ; *Le Cid,* 25 décembre ; *Robert le Diable,* 26 décembre.

Paris, Archives Nationales, AJ 13. Entrées personnelles, porte de communication.

décembre

Gauguin, écrivant à sa femme, donne à entendre que les œuvres de Degas sont de plus en plus recherchées : « Vends plutôt le dessin de Degas... lui seul [parmi les artistes dont Gauguin avait acquis des œuvres] se vend très couramment. »

Lettres Gauguin 1984, n° 90, p. 118.

Fig. 192
Hélène Rouart, 1886, toile,
Londres, National Gallery, L 869.

1886

Degas appose la date « 1886 » sur les œuvres : « Mlle Salle » (L 868, pastel, coll. part.) ; « Étude pour Hélène Rouart » (L 866, pastel, Los Angeles County Museum of Art) ; « Hélène Rouart » (L 870, pastel, coll. part.) ; « Hélène Rouart » (L 870 bis, pastel, coll. part.) ; « Hélène Rouart » (L 871, pastel, coll. part.), études pour le portrait à l'huile d'Hélène Rouart (voir fig. 192) ; *Le tub* (cat. n° 271) ; « Jockeys » (L 596, pastel, Farmington [Conn.], Hill-Stead Museum).

Jean Moréas publie le *Manifeste du Symbolisme,* une déclaration d'indépendance par rapport au réalisme et au naturalisme.

avant le 5 janvier

Après une halte à Genève pour voir son frère Achille, Degas est à Naples pour négocier la vente de sa part des biens napolitains à sa cousine Lucie, qui doit bientôt atteindre sa majorité (fig. 193).

Lettres Degas 1945, n°s LXXXIX et XC, p. 114 et 119.

7 janvier

Degas écrit à Bartholomé de Naples : « Je voudrais déjà être de retour. Je ne suis plus rien ici qu'un Français gênant. »

Lettres Degas 1945, n° LXXXVIII, p. 113.

30 janvier

De retour à Paris, il se rend voir *Sigurd* à l'Opéra.

février-mars

À l'Opéra : *Robert le Diable,* 3 février ; *Le Cid,* 5 février ; *La Favorite* et *Les Jumeaux de Bergame,* 12 février ; *Sigurd,* 15 février ; *Faust,* 7 mars ; *Les Huguenots,* 10 mars ; *Sigurd,* 15 mars ; *Les Huguenots,* 29 mars ; *Robert le Diable,* 31 mars.

Paris, Archives Nationales, AJ 13. Entrées personnelles, porte de communication.

mars

Les préparatifs de l'exposition des impressionnistes avancent en dépit de l'insistance obstinée de Degas à y associer ses amis et à écarter d'autres peintres. À propos de la réaction de Degas à la peinture de Seurat intitulée *Un dimanche à la Grande-Jatte* (fig. 194), que le jeune artiste comptait exposer, Pissarro écrit à son fils Lucien : « Degas est cent fois plus loyal — J'ai dit à Degas que le tableau de Seurat était fort intéressant. ''Oh ! je m'en apercevrais bien, Pissarro, seulement que c'est grand !'' À la bonne heure ! — Si Degas n'y voit rien, tant pis pour lui. »

Lettres Pissarro 1950, p. 101.

5 mars

Dans une lettre à son fils Lucien, Pissarro se plaint de l'attitude de Degas, qui insiste pour que la prochaine exposition des impressionnistes se tienne du 15 mai au 15 juin. « L'exposition ne marche pas du tout... Nous allons tâcher d'arranger la chose avec Degas en avril ou sans lui... Degas est tranquille, il ne tient pas à vendre ; il aura toujours, par son influence, Miss Cassatt et pas mal d'exposants en dehors de notre art, des artistes dans le genre de Lepic. »

Lettres Pissarro 1950, p. 97.

avril

Zola publie *L'Œuvre,* qui avait paru précédemment par fascicules dans *Gil Blas.* Zola y peint un portrait peu flatteur d'un peintre moderne qui ne parvient pas à réaliser ses ambitions. Le personnage est un mélange de la personnalité de plusieurs peintres impressionnistes. Quatre ans plus tard, Daniel Halévy demande à Degas s'il a lu *L'Œuvre ;* l'artiste répond que non, et qualifie la méthode de Zola de puérile.

Halévy 1960, p. 47.

avril-mai

Vingt-trois œuvres de Degas sont présentées à New York dans le cadre d'une exposition intitulée *Works in Oil and Pastel by the*

Fig. 193
Anonyme, *Lucie Degas à 19 ans,*
photographie,
coll. part.

Paris, Archives Nationales, AJ 13. Entrées personnelles, porte de communication.

15 mai

Ouverture de la 8ᵉ exposition des impressionnistes (la dernière) au 1, rue Laffitte, où *Un dimanche à la Grande-Jatte* (voir fig. 194) de Seurat est la plus grande nouveauté. Comme par les années précédentes, seuls les artistes qui n'exposaient pas au Salon pouvaient participer à l'exposition. Monet, Renoir, Caillebotte et Sisley se sont exclus et renoncent à exposer. Degas n'expose que dix des quinze œuvres qu'il a mentionnées dans le catalogue. Les œuvres mentionnées sont : *Chez la modiste* (cat. nᵒ 232) ; *Petites modistes* (fig. 207) ; « Portrait [Portrait de Zacharian] » (L 831, coll. part.) ; « Ébauche de portraits » (non exposé, peut-être le L 824, *Six amis à Dieppe* [fig. 190]) ; « Têtes de femme » (non exposé, sans aucun doute le « Portrait de Mlle Salle », L 868, coll. part., signé et daté 1886) ; et un groupe de dix nus sans titres sous la rubrique « Suite de nus de femmes se baignant, se lavant, se séchant, s'essuyant, se peignant ou se faisant peigner ». Sept des dix nus sont identifiables dans les diverses critiques : *Femme au tub* (fig. 183) ; *Femme dans un tub* (cat. nᵒ 269) ; *Le tub* (cat. nᵒ 271) : *Femme à son lever* (cat. nᵒ 270) ; *Femme s'essuyant* (fig. 195) ; *Femme s'essuyant* (fig. 186) ; ainsi qu'un pastel représentant des baigneuses en plein air accompagnées d'un chien (très probablement le L 1075, coll. part. ; le L 1075 ressemble beaucoup à un pastel décrit dans les critiques, mais des photographies modernes de l'œuvre ont révélé qu'elle a été substantiellement modifiée par Degas, peut-être aux environs de 1900, de sorte que son identification demeure une spéculation jusqu'à ce qu'on ait pu l'examiner davantage).

Les modistes suscitent des commentaires élogieux pour leur couleur, leur dessin et leur rendu, mais les nus font sensation. Presque toutes les critiques se concentrent sur les baigneuses, allant même jusqu'à négliger l'œuvre spectaculaire de Seurat. La franche laideur de certains nus et l'aspect sordide de leur univers rebutent plusieurs critiques, mais sont vantés par d'autres. Pour la

Impressionists of Paris, tenue d'abord aux American Art Galleries (10 avril), puis à la National Academy of Design (25 mai). C'est Durand-Ruel qui a organisé l'exposition, sa première en Amérique du Nord, et il veut en faire un instrument de promotion. Toutefois, les artistes qu'il représente préfèrent garder leurs meilleures œuvres pour la prochaine exposition des impressionnistes à Paris. Parmi les œuvres importantes incluses dans l'exposition figurent *La leçon de danse* (cat. nᵒ 219), prêtée par Alexander Cassatt, et l'une des deux versions du *Ballet de Robert le Diable* (L 294 ou L 391 ; voir cat. nᵒˢ 103 et 159), mais la majorité des œuvres de Degas sont de petite dimension comme des eaux-fortes et des monotypes recouverts de pastel ou des dessins colorés tels que la *Danseuse aux bas rouges* (cat. nᵒ 261). Les réactions de la critique sont partagées. Certaines œuvres sont vendues à l'issue de l'exposition.

Venturi 1939, I, p. 77-78.

avril-mai

À l'Opéra : *Sigurd,* 5 avril ; *L'Africaine,* 7, 12 et 16 avril ; *Sigurd,* 28 avril ; *L'Africaine,* 5 mai ; *Le Cid,* 7 mai ; *L'Africaine,* 8 mai ; *Guillaume Tell,* 10 mai ; *Rigoletto* et *Coppélia,* 14 mai ; *Henri VIII,* 17 mai ; *Sigurd,* 21 mai ; *La Juive,* 26 mai.

Fig. 194
Seurat, *Un dimanche à la Grande-Jatte,*
1884-1886, toile,
Art Institute of Chicago.

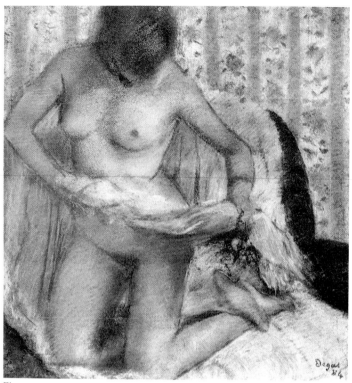

Fig. 195
Femme s'essuyant, 1884, pastel,
Leningrad, Musée de l'Ermitage, BR 82.

première fois, Degas est taxé de misogynie.

> 1986 Washington, p. 430-434 et 452-454. Voir également Thomson 1986.

été

Quelque temps après la clôture de l'exposition des impressionnistes, Degas et Mary Cassatt échangent des toiles : Degas donne à son émule sa *Femme dans un tub* (cat. nᵒ 269) et celle-ci offre à Degas son *Étude* (maintenant connue sous le titre *Fillette se coiffant* [voir fig. 297]). (Les deux œuvres figurèrent dans l'exposition de groupe au 1, rue Laffitte.) Degas accroche bien en évidence dans son salon la toile de l'artiste américaine, où on la verra dans des photographies prises dans les années 1890.

> Vollard 1924, p. 42-43 ; lettre de Mary Cassatt à Louisine Havemeyer, le 12 décembre 1917, déposée aux archives du Metropolitan Museum of Art, New York ; voir Mathews 1984, p. 329-330.

juin-août

À l'Opéra : *Henri VIII,* 9 juin ; *La Favorite* et *La Korrigane,* 25 juin ; *Sigurd,* 26 juillet ; *Guillaume Tell,* 2 août ; *La Juive,* 23 août.

> Paris, Archives Nationales, AJ 13. Entrées personnelles, porte de communication.

13 août

Durand-Ruel ayant tardé à passer prendre un pastel à l'atelier de l'artiste, Degas l'envoie à son marchand. Les livres de stock de Durand-Ruel montrent l'achat de trois œuvres sur le thème des courses au cours d'un mois, deux pastels et une huile (stock nᵒ 830 [15 août], 851 [28 août], et 867 [24 septembre] — pour 800 F, 800 F et 2 500 F respectivement). Ce sont les premières ventes à Durand-Ruel après une interruption d'un an. Degas tance vertement son marchand parce qu'il est lent à payer son dû : « Envoyez-moi, je vous prie, *cet après-midi,* de l'argent. Tâchez de me donner la moitié de la somme, chaque fois que je vous livrerai

q. que chose. Une fois remis à flot, je pourrai ne vous rien retenir et me liquider en plein. En ce moment je suis horriblement gêné. C'est pour cela que je tenais un peu à vendre à un autre qu'à vous ce pastel-ci, pour pouvoir garder tout l'argent. »

> Lettres Degas 1945, nᵒ XCVI bis, p. 123.

septembre-octobre

À l'Opéra : *Guillaume Tell,* 10 septembre ; *Faust,* 1ᵉʳ octobre ; *Guillaume Tell,* 6 octobre ; *La Favorite* et *Les Deux Pigeons,* 18 octobre ; *Le Freischütz* et *Les Deux Pigeons,* 22 octobre ; *Rigoletto* et *Les Deux Pigeons,* 29 octobre.

> Paris, Archives Nationales, AJ 13. Entrées personnelles, porte de communication.

20 octobre

Degas vend une « Danseuse » (stock nᵒ 882 ; peut-être le L 735, New York, Metropolitan Museum of Art) à Durand-Ruel pour 500 F. Le 30 octobre, il lui vend une autre « Danseuse » (stock nᵒ 887 ; répertorié comme « tableau ») pour 500 F.

> Journal et livre de stock, Paris, archives Durand-Ruel.

25 octobre

Vincent Van Gogh remarque un ravissant Degas à la galerie de son frère Théo, Boussod et Valadon, au 19, boulevard Montmartre. (Les livres de Boussod et Valadon ne mentionnent pas un Degas à la galerie à cette époque, mais il est possible que certains des registres relatifs aux œuvres des artistes avancés représentés par Théo aient été tenus à part.)

> Rewald 1986, p. 13.

novembre

À l'Opéra : *Faust,* 2 novembre ; *Le Freischütz* et *Les Deux Pigeons.* 12 novembre ; *Faust,* 19 novembre ; *La Juive,* 22 novembre.

> Paris, Archives Nationales, AJ 13. Entrées personnelles, porte de communication.

Ayant rompu avec Seurat et Signac, Gauguin se tourne vers Degas pour obtenir son appui. Pissarro écrit à son fils Lucien que : « Gauguin est redevenu très intime avec Degas et va le voir souvent — curieux, n'est-ce pas, cette bascule d'intérêts ! »

> Lettres Pissarro 1950, p. 111 ; voir également Roskill 1970, p. 264.

11 novembre

Degas vend « Danseuses sous un arbre » (stock nᵒ 890 ; L 486, Pasadena, Norton Simon Museum) à Durand-Ruel pour 500 F. Lerolle achète l'œuvre le 22 novembre (voir fig. 216).

> Journal et livre de stock, Paris, archives Durand-Ruel.

décembre

À l'Opéra : *L'Africaine,* 8 décembre ; *Patrie,* 20 et 29 décembre.

> Paris, Archives Nationales, AJ 13. Entrées personnelles, porte de communication.

1887

L'avant-dernière œuvre que Degas semble avoir datée dans les années 1880, *Portrait de femme* (cat. nᵒ 277), fut exécutée cette année.

Mort de la femme de Bartholomé, Périe. Bartholomé abandonne la peinture et se met à la sculpture, grandement encouragé par Degas.

Publication d'*Animal Locomotion* par Eadweard Muybridge ; Degas en obtient vraisemblablement un exemplaire (voir « Degas et Muybridge », p. 459).

2 janvier

Degas écrit à Faure : « J'ai reçu l'autre jour par télégramme *ouvert,* votre prière de répondre à votre dernière lettre. Il m'est de

plus en plus pénible d'être votre débiteur... Il a fallu laisser tous les objets de M. Faure pour en fabriquer qui me permettent de vivre. Je ne puis travailler pour vous que dans mes loisirs et ils sont rares... Agréer, mon cher Monsieur Faure, mes civilités empressées. »

> Lettres Degas 1945, n° XCVII, p. 123-124 ; voir « Degas et Faure », p. 221.

25 janvier

Désespérément à court d'argent, Pissarro envisage de vendre un pastel de Degas qu'il possède, mais il hésite à le faire de peur que Degas ne s'offusque et ne se venge. Toutefois, quand Paul Signac lui dit que l'œuvre pourrait valoir 1 000 F, il décide de voir le marchand Portier. Plus tard, lors d'une conversation avec Pissarro, Portier se déclare convaincu que parce que Monet, Pissarro et d'autres participeront à l'Exposition internationale organisée par la Galerie Georges Petit plutôt qu'à leur propre exposition collective, la Société des Artistes de Degas sera dissoute. (En fait, l'exposition de 1886 se révélera être la dernière.)

> Lettres Pissarro 1950, p. 132, 139-140.

31 janvier

Degas vend *La malade* (dit aussi *La convalescente*, cat. n° 114) à Durand-Ruel pour 800 F (stock n° 919). (C'est sa seule vente au marchand cette année.)

> Journal et livre de stock, Paris, archives Durand-Ruel.

février-mai

À l'Opéra : *Patrie,* 14 février ; *Sigurd,* 16 février ; *Rigoletto* et *Les Deux Pigeons,* 2 mars ; *Les Huguenots,* 12 mars [?] ; *Sigurd,* 14 mars ; *Aïda,* 16 et 30 mars ; *Sigurd,* 3 avril ; *Aïda,* 27 avril ; *La Favorite* et *Les Deux Pigeons,* 29 avril ; *Faust,* 9 mai ; *Sigurd,* 20 mai ; *Le Prophète,* 25 mai.

> Paris, Archives Nationales, AJ 13. Entrées personnelles, porte de communication.

5-6 mai

Deux pastels de Degas représentant « des chevaux de course et des jockeys » sont exposés à la Moore's Art Gallery, à New York (n°s 96 [non identifié] et 97, « Chevaux de course », BR 111, Pittsburgh, Carnegie Institute) où ils seront mis en vente aux enchères. L'un d'eux est vendu 400 $.

> Montezuma, « My Notebook », *Art Notebook,* 17, juin 1897, p. 2 ; *New York Times,* 7 mai 1887, p. 5.

juillet

À l'Opéra : *Le Prophète,* 8 et 25 juillet.

> Paris, Archives Nationales, AJ 13. Entrées personnelles, porte de communication.

22 juillet

Premier achat attesté d'un Degas par Théo Van Gogh pour la Galerie Boussod et Valadon : *Femme accoudée près d'un vase de fleurs,* dit à tort « La femme aux chrysanthèmes » (cat. n° 60), acheté directement à l'artiste pour 4 000 F. (Au cours des trois prochaines années, Van Gogh fera l'acquisition de plusieurs douzaines d'huiles et de pastels par Degas, soit directement de l'artiste, soit d'autres marchands ou encore de collectionneurs ou de commissaires-priseurs.)

> Rewald 1986, p. 89.

août-décembre

À l'Opéra : *Le Cid,* 5 août ; *Robert le Diable,* 17 août ; *Aïda,* 26 août et 12 septembre ; *Rigoletto* et *Les Deux Pigeons,* 21 septembre ; *Guillaume Tell,* 23 septembre ; *Les Huguenots,* 26 septembre ; *Aïda,* 5 octobre ; *Le Prophète,* 12 octobre ; *Aïda,* 17 octobre ; *Don Juan,* 26 et 31 octobre ; *Faust,* 4 novembre ; *Don Juan,* 11 et 16 novembre ; *Rigoletto* et *Coppélia,* 9 et 23 décembre.

> Paris, Archives Nationales, AJ 13. Entrées personnelles, porte de communication.

Fig. 196
*Élie Halévy et Mme Ludovic Halévy
dans le salon de Degas*
(sur le mur est accrochée la toile de Cassatt,
Fillette se coiffant [voir fig. 297]),
vers 1896-1897, photographie,
Paris, Bibliothèque Nationale.

1888

Durand-Ruel, qui s'est remis sur pied après les désastres financiers de 1882-1884, ouvre une galerie à New York.

> Venturi 1939, I, p. 82.

janvier

Des œuvres de Degas sont présentées à la Galerie Boussod et Valadon dans le cadre d'une petite exposition organisée par Théo Van Gogh. Sont notamment exposées : « L'Épine » (L 1089, coll. part.) ; *Le Bain* (fig. 197) ; *Femme sortant du bain* (cat. n° 250) ; « Femme nue, à genoux » (L 1008) ; et *Le tub* (fig. 247). Sont présentées chez Durand-Ruel durant ce mois : *Danseuses en scène* (cat. n° 259), « Le Baisser du rideau » (L 575), ainsi qu'un pastel d'une danseuse exécutant une arabesque penchée dans une position précaire (le L 591 ou le L 735, New York, Metropolitan Museum of Art).

> Félix Fénéon, « Calendrier de janvier », *La Revue Indépendante,* février 1888, rééd. dans Félix Fénéon, *Œuvres Plus Que Complètes* (réd. Joan U. Halperin), Librairie Droz, Genève, 1970, p. 95-96.

28 mars

À l'Opéra : *Aïda.*

> Paris, Archives Nationales, AJ 13. Entrées personnelles, porte de communication.

avril

Foyer de la danse à l'Opéra (cat. n° 107) est présenté à l'exposition internationale de Glasgow.

Quatre lithographies du graveur William Thornley d'après des œuvres de Degas (trois « Danseuses » et une « Femme à sa toilette ») sont présentées à la Galerie Boussod et Valadon. Fénéon publie une critique favorable dans le numéro de mai de *La Revue Indépendante.* (Thornley exécuta quinze lithographies d'après

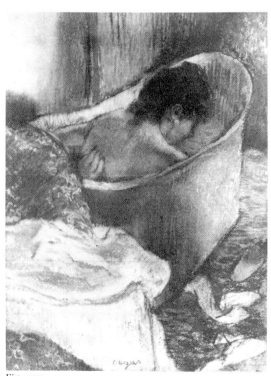

Fig. 197
Le Bain, vers 1886, pastel et gouache,
localisation inconnue, L 1010.

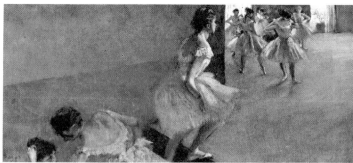

Fig. 198
Danseuses montant l'escalier, 1888, toile,
Paris, Musée d'Orsay, L 894.

Degas, à l'encre de couleurs. La suite fut publiée en avril 1889.)

> Félix Fénéon, « Calendrier d'avril », *La Revue Indépendante,* mai 1888, rééd. dans *Œuvres Plus Que Complètes* (réd. Joan U. Halperin), Librairie Droz, Genève, 1970, p. 111 ; voir aussi Reed et Shapiro 1984-1985, p. lvii et note 11, p. lxxi.

18 avril

Pour la première fois depuis janvier 1887, Degas vend une œuvre à Durand-Ruel, « La Mère de la danseuse » (stock n° 1584), pour 1 500 F. Durand-Ruel la vend le 8 juin à Paul-Arthur Chéramy, avocat et collectionneur. (Cette œuvre n'est pas facile à identifier ; il ne semble pas s'agir de l'une des versions de *La famille Mante* [L 971, coll. part. ; L 972, Philadelphie, Philadelphia Museum of Art].)

> Journal et livre de stock, Paris, archives Durand-Ruel.

avril-juin

À l'Opéra : *Henri VIII,* 30 avril ; *Sigurd,* 1er et 13 juin.

> Paris, Archives Nationales, AJ 13. Entrées personnelles, porte de communication.

6 juin

À la vente Pertuiset, Degas achète deux œuvres de Manet, *Le Jambon* (RW I, 351, Glasgow Art Gallery) et *Une Poire* (RW I, 355).

8 juin

Degas vend une peinture de jockeys intitulée « Course » (cat. n° 237) à Théo Van Gogh pour 2 000 F.

> Rewald 1986, p. 89.

9 juillet

Degas vend « Quatre Chevaux de course » (L 446) à Théo Van Gogh pour 1 200 F.

> Rewald 1986, p. 89.

10 juillet

Pissarro écrit à son fils Lucien : « ... des tableaux de Monet ne me paraissait pas dénoter un progrès... Degas a été des plus sévères ; il ne considère cela que comme un art de vente. Du reste, il a toujours été de l'avis que Monet ne faisait que de belles décorations. »

> Lettres Pissarro 1950, p. 171-172.

été

Degas travaille passionnément à ses sculptures de chevaux. Il écrit à Bartholomé : « Je n'ai pas encore fait assez de chevaux. »

> Lettres Degas 1945, n° C, p. 127.

août

Vincent Van Gogh écrit à Émile Bernard au sujet de la virilité de l'art de Degas : « La peinture de [Degas] est virile et impersonnelle justement parce qu'il a accepté de n'être personnellement qu'un petit notaire ayant en horreur de faire la noce. Il regarde des

animaux humains plus forts que lui, [baisent] et [baisent], et il les peint bien, justement parce qu'il n'a pas tant que ça la prétention de [baiser]. »

> *Lettres de Vincent Van Gogh à Émile Bernard* (par Ambroise Vollard), lettre IX, Paris, 1911, p. 102.

6 août

Degas vend une peinture « Danseuses » (stock n° 1699 ; peut-être le L 783, Copenhague, Ny Carlsberg Glyptotek) à Durand-Ruel pour 500 F. Le 20 août, il lui vend deux autres : *Danseuses montant l'escalier* (stock n° 2112 ; fig. 198) pour 2 000 F et « Danseuse » (stock n° 2113 ; répertorié comme « tableau ») pour 500 F.

> Journal et livre de stock, Paris, archives Durand-Ruel.

8 août

À l'Opéra : *Aïda.*

> Paris, Archives Nationales, AJ 13. Entrées personnelles, porte de communication.

août

Degas est à Cauterets. Il est arrivé là via Pau, où Paul Lafond l'a rencontré et s'est rendu avec lui à Lourdes, puis à Cauterets. C'est sa première cure à la station thermale, qui par bonheur est située près de Pau, où il a deux amis, Lafond et Alphonse Cherfils. (Lafond était le conservateur du Musée de Pau, qui avait déjà acheté *Portraits dans un bureau (Nouvelle-Orléans)* [cat. n° 115] ; il fut l'un des premiers à écrire un livre sur Degas après sa mort. Cherfils était un collectionneur ; son fils Christian dédia un recueil de poèmes intitulé *Cœurs* à Degas l'année suivante.)

Degas côtoie volontiers le Gotha à Cauterets, et il envoie à ce sujet des lettres amusantes à ses amis. Parmi ses distractions : un théâtre de marionnettes monté sur l'esplanade.

> Lettres Degas 1945, n°s CIII, CIV et CV, p. 129-131.

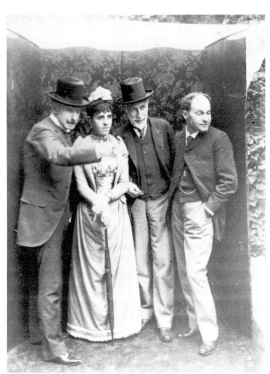

Fig. 199
Anonyme, *Haas, Mme Straus, Cavé, M. Straus,*
vers 1888, photographie, localisation inconnue.

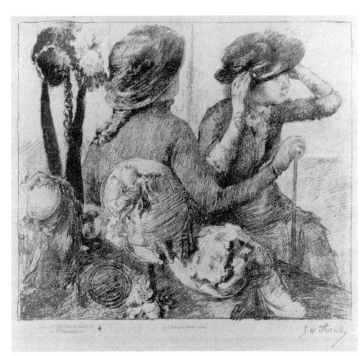

Fig. 200
George William Thornley d'après Degas, *Chez la modiste,*
1888, lithographie,
Art Institute of Chicago.

28 août

De Cauterets, Degas écrit à Thornley pour lui faire part de ses préoccupations concernant les reproductions faites par celui-ci de ses œuvres. Degas souhaite emporter le dessin réalisé par Thornley d'après *Chez la modiste* (cat. n° 233 ; voir fig. 200) chez Henri Rouart afin de le corriger en le comparant avec l'original. Degas le met en garde : « Vous étiez trop pressé, mon cher Mr Thornley. Il faut faire les choses d'art plus à son aise. »

> Lettres Degas 1945, n° CXXI, p. 153 (incorrectement datée d'avril).

été

Quatre lithographies de Thornley d'après des œuvres de Degas et un dessin par celui-ci sont inclus dans une exposition du « Blanc et Noir » au Nederlandsche Etsclub, à Amsterdam. Selon le catalogue, les cinq œuvres ont été prêtées par la Galerie Boussod et Valadon. Le 4 septembre, Pissarro écrit à son fils Lucien : « Théo van Gogh m'a annoncé que mes eaux-fortes, les dessins de Degas, tes bois et le Seurat ont produit une grande effervescence à La Haye. » (Il faisait erreur au sujet de la ville.)

> Reed et Shapiro 1984-1985, p. lviii et lxxi n. 16 ; Lettres Pissarro 1950, p. 175.

30 août

De Cauterets, Degas écrit à Mallarmé qu'il a passablement négligé Mary Cassatt, au point qu'il n'a plus son adresse.

> Lettre inédite, Paris, Bibliothèque Littéraire Jacques Doucet, MVL 3283².

septembre-octobre

À l'Opéra : *Faust,* 21 septembre ; *La Favorite* et *La Korrigane,* 22 octobre.

> Paris, Archives Nationales, AJ 13. Entrées personnelles, porte de communication.

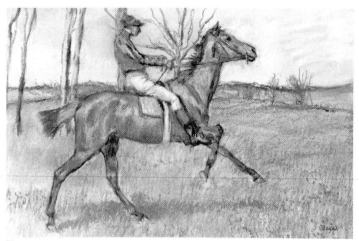

Fig. 201
Jockey, 1888, pastel,
Philadelphia Museum of Art, L 1001.

22 octobre

Degas vend un *Jockey* (stock n° 2159; fig. 201) à Durand-Ruel pour 300 F; il est acheté par Mary Cassatt pour son frère Alexander le 18 décembre 1889.

Journal, Paris, archives Durand-Ruel.

novembre

À l'Opéra: *Faust,* 9 novembre; *Roméo et Juliette,* 28 novembre.

Paris, Archives Nationales, AJ 13. Entrées personnelles, porte de communication.

13 novembre

Théo Van Gogh écrit à Gauguin: « Degas est si enthousiaste de vos œuvres qu'il en parle à beaucoup de monde et qu'il va acheter la toile qui représente un paysage de printemps. » (Le Gauguin en question était peut-être *Deux Bretonnes* [W 249], encore que cette identification ait été contestée. L'admiration de Degas pour l'œuvre de Gauguin persista en dépit de l'intransigeance du jeune artiste.)

Douglas Cooper, *Paul Gauguin: 45 lettres à Vincent, Théo et Jo van Gogh* [La Haye/Lausanne], 1983, lettre 8, note 1 p. 67; *The Complete Letters of Vincent van Gogh,* New York Graphic Society, Greenwich, 1959, III, lettre T 3a p. 534.

Dans une lettre à l'artiste Émile Schuffeneker, Gauguin demande que ses eaux-fortes de Degas lui soient envoyées à Arles. (Il les a manifestement gardées jusqu'à la fin de sa vie, car il représenta l'une d'elles, *Le petit cabinet de toilette* [RS 41], à l'arrière-plan de sa *Nature morte aux tournesols* (fig. 202) de 1901 [œuvre qui appartient conjointement au Metropolitan Museum of Art de New York et à Joanne Toor Cummings].)

Lettres Gauguin 1984, n° 180, p. 281.

hiver de 1888-1889

Degas écrit huit sonnets qui reprennent certains thèmes de ses peintures: chevaux, danseuses, chanteuses. Le ton est tantôt enjoué, tantôt solennel. Certains portent un titre, comme *Pur-Sang;* d'autres sont précédés d'une dédicace qui révèle l'intention de l'artiste, comme ceux dédiés à la danseuse Mlle Sanlaville, à la chanteuse Rose Caron et à Mary Cassatt (dans ce dernier cas, la dédicace est figurée par le perroquet de l'artiste). Les sonnets ne seront publiés qu'en 1946, mais il est évident que des copies manuscrites circulent parmi les amis de l'artiste. Mallarmé les mentionne dans une lettre du 17 février 1889 à Berthe Morisot:

« Sa propre poésie le distrait, car et ce sera le fait notoire de cet hiver, il en est à son quatrième sonnet. Au fond, il ne vit plus; on reste troublé devant cette injonction d'un art nouveau dont il se tire, ma fois, très joliment. » Mallarmé cite ensuite les œuvres de Degas présentées chez Boussod et Valadon: « Cela ne l'empêche pas d'exposer boulevard Montmartre, à côté d'incomparables paysages de Monet, des merveilles, danseuses, femmes au tub et jockeys. »

Huit sonnets d'Edgar Degas (préface de Jean Nepveu-Degas), La Jeune Parque, Paris, 1946; Morisot 1950, p. 145.

3 décembre

À l'Opéra: *Roméo et Juliette.*

Paris, Archives Nationales, AJ 13. Entrées personnelles, porte de communication.

8 décembre

Degas écrit au critique belge Octave Maus, qui lui a demandé d'exposer avec « Les XX » à Bruxelles; il décline l'invitation, et fera de même l'année suivante.

Lettres Degas 1945, n° CVI, p. 132.

1889

Huysmans publie *Certains,* qui contient un long chapitre sur les nus présentés par Degas lors de l'exposition des impressionnistes de 1886.

4 janvier

À l'Opéra: *Roméo et Juliette.*

Paris, Archives Nationales, AJ 13. Entrées personnelles, porte de communication.

23 janvier-14 février

Durand-Ruel présente deux lithographies de Degas dans le cadre d'une exposition réunissant des œuvres de peintres-graveurs. Dans sa préface au catalogue, Philippe Burty se réjouit de la « renaissance du blanc et noir ».

Venturi 1939, I, p. 83.

Fig. 202
Gauguin, *Nature morte aux tournesols,* 1901, toile,
New York, Metropolitan Museum of Art.

10 mars

Odilon Redon (1840-1916) écrit dans son journal : « Degas est un artiste. Il l'est, très exultant et libre. Venu de Delacroix (sans le lyrisme et la passion, bien entendu !), quelle science des tons juxtaposés, exaltés, voulus, prémédités, pour des fins saisissantes ! C'est un réaliste. Peut-être portera-t-il la date de *Nana*. C'est le naturalisme, l'impressionnisme, première étape du nouveau mode. Mais il restera pour ce hautain vouloir tenu toute sa vie vers la liberté... Son nom, plus que son œuvre, est synonyme de caractère ; c'est sur lui que se discutera toujours le principe de l'indépendance... Degas aurait droit à son nom inscrit au haut du temple. Respect ici, respect absolu. »

Odilon Redon, *À soi-même, Journal (1867-1915)*, H. Floury, Paris, 1922, p. 92-93.

5 avril

Degas vend à Durand-Ruel deux œuvres : « Danseuse bleue » (stock n° 2308) pour 500 F et « Danseuse rouge » (stock n° 2309 ; non identifié) pour 250 F.

Journal et livre de stock, Paris, archives Durand-Ruel.

avril

À l'Opéra : *Roméo et Juliette*, 10 avril ; *La Favorite* et *La Korrigane*, 29 avril.

Paris, Archives Nationales, AJ 13. Entrées personnelles, porte de communication.

13 avril

Albert Aurier (sous le pseudonyme Luc Le Flaneur) mentionne dans *Le Moderniste* que des œuvres de Degas sont présentées chez Boussod et Valadon : « des danseuses, des jockeys, des courses, d'exquis mouvements féminins ». Le 11 mai, il écrit de nouveau que chez Théo Van Gogh (Boussod et Valadon) il y a : « des petites danseuses, des polissonneries de coulisses, des jockeys et des chevaux ».

Luc Le Flaneur, « Enquête des choses d'art », *Le Moderniste*, 13 avril-11 mai 1889, dans Susan Alyson Stein (éd.), *Van Gogh : A Retrospective*, Hugh Lanter Levin, New York, 1986, p. 176, 178.

16 avril

Degas vend « Danseuses, Contrebasse » (peinture non identifiée, 22 × 16 cm) à Théo Van Gogh pour 600 F.

Rewald 1986, p. 89.

printemps

Exposition internationale à Paris ; la construction de la tour Eiffel est terminée. Degas refuse d'exposer au pavillon des beaux-arts.

Jeanniot 1933, p. 174.

mai

Le 14 mai, Degas vend à Théo Van Gogh un tableau intitulé « Deux Danseuses » (non identifié, 22 × 16 cm) pour 1 200 F ; le 23 mai, il lui vend un tableau intitulé « Danseuse Bleue et Contrebasse » (non identifié) pour 600 F.

Rewald 1986, p. 89.

25 mai

La collection de Henry Hill, de Brighton, est vendue chez Christie, à Londres. Particulièrement représentative de l'époque, la collection comprend six œuvres de Degas, n°s 26-31, datant des années 1870 : « Un ''Pas de Deux'' » (mal intitulé, L 297), 43 guinées, 1 shilling ; *La classe de danse* (cat. n° 129), 56 guinées, 14 shillings ; *La classe de danse* (cat. n° 128), 63 guinées ; *Répétition d'un ballet sur la scène* (cat. n° 124), 69 guinées, 6 shillings ; « Répétition » (L 362, coll. part.), 61 guinées, 19 shillings ; et « Danseuses » (L 425, Londres, Courtauld Institute Galleries), 64 guinées, 1 shilling.

Londres, Christie, 25 mai 1889, « Modern Pictures of Henry Hill, Esq. » ; Pickvance 1963, p. 266.

13 juin

Degas écrit à Bartholomé qu'il travaille à sa sculpture *Le tub* (cat. n° 287).

Lettres Degas 1945, n° CVIII p. 135 (relié à tort par Guérin à *La petite danseuse de quatorze ans* [cat. n° 227]).

26 juin

À l'Opéra : *La Tempête*.

Paris, Archives Nationales, AJ 13. Entrées personnelles, porte de communication.

10 juillet

La sœur de Degas, Marguerite Fevre, et sa famille partent du Havre pour Buenos Aires. Le mois suivant, l'artiste écrit à Lafond : « Ils comptent être plus heureux là-bas qu'ici, et je l'espère du fond du cœur. »

Sutton et Adhémar 1987, p. 163.

25 juillet

Degas remercie le comte Giuseppe Primoli (1851-1927), photographe italien, pour son instantané de lui au haut-de-forme quittant une vespasienne (fig. 203). Il signale : « Sans le personnage arrivant, j'étais pincé boutonnant ma culotte ridiculement, et tout le monde riait. »

Lamberto Vitali, *Un fotografo fin de siècle, il conte Primoli*, Einaudi, Turin, 1968, p. 78.

Fig. 203
Comte Giuseppe Primoli, *Degas quittant une vespasienne*,
1889, photographie, épreuve moderne,
Paris, Bibliothèque Nationale.

Fig. 204
Boldini, *Edgar Degas,* 1883, fusain,
coll. part.

2 août

À l'Opéra : *La Tempête* et *Henri VIII.*

Paris, Archives Nationales, AJ 13. Entrées personnelles, porte de communication.

29 août

De Cauterets, Degas écrit au portraitiste italien Giovanni Boldini (1845-1941), alors en vogue, au sujet du voyage qu'ils projettent en Espagne, se demandant à la blague s'il voyagera incognito. Il suggère qu'ils se rencontrent à Bayonne et « filer de suite en Espagne sans aucun arrêt dans la patrie de Bonnat ».

Lettres Degas 1945, nᵒˢ CXI et CXII, p. 139-141 (lettres données dans le mauvais ordre chronologique par Guérin).

début septembre

De Pont-Aven, Gauguin écrit à Bernard : « Vous savez si j'estime ce que fait Degas et cependant je sens quelquefois qu'il lui manque du au-delà, un cœur qui remue. » (Le 17 janvier 1886, Degas écrivit à Bartholomé de Naples : « Et même ce cœur a de l'artificiel. Les danseuses l'on cousu dans un sac de satin rose, du satin un peu fané, comme leurs chausson de danse. »)

Maurice Malingue, *Lettres de Gauguin à sa femme et à ses amis,* Grasset, Paris, 1946, p. 166 ; Lettres Degas 1945, nᵒ XC, p. 118.

8 septembre

En compagnie de Boldini, Degas arrive à Madrid. Il écrit à Bartholomé pour l'inviter à se joindre à eux. Arrivé à 6 h 30, il est

au Musée du Prado à 9 h, et il compte assister à une corrida le même jour. Il entend visiter l'Andalousie et « mettre un pied au Maroc ».

Lettres Degas 1945, nᵒ CXIV, p. 143-144.

18 septembre

Degas est à Tanger. Il écrit à Bartholomé, lui rappelant que « Delacroix a passé par ici », et ajoute qu'il rentrera à Paris en passant par Cadix et Grenade.

Lettres Degas 1945, nᵒ CXV, p. 145.

30 octobre-11 novembre

Quelques œuvres de jeunesse de Gauguin ainsi que des peintures et des dessins de sa collection personnelle (par Degas, Guillaumin, Manet, Cassatt, Forain, Cézanne, Pissarro, Sisley et Angrand), sont présentées par la Société artistique de Copenhague, dans le cadre d'une exposition intitulée *Impressionnistes scandinaves et français* (sans cat.).

Merete Bodelsen, « Gauguin, the Collector », *Burlington Magazine,* CXII : 810, septembre 1970, p. 602.

novembre-décembre

À l'Opéra : *Roméo et Juliette,* 2 novembre ; *Le Prophète,* 20 novembre ; *La Tempête* et *Lucie de Lammermoor,* 14 décembre.

Paris, Archives Nationales, AJ 13. Entrées personnelles, porte de communication.

17 décembre

Degas vend trois dessins à Durand-Ruel, tous des danseuses (stock nᵒˢ 2589-2591), pour 300, 200 et 100 F respectivement.

Journal et livre de stock, Paris, archives Durand-Ruel.

1890

Degas appose la date « juillet 1890 » sur l'œuvre suivante : *Gabrielle Diot* (fig. 205).

C'est apparemment cette année que Degas écrit sa charmante lettre à Lepic lui demandant un chien qu'il pourrait offrir à Mary Cassatt. « *C'est un chien jeune, tout jeune qu'il lui faut, pour qu'il l'aime.* » (Cette lettre est l'une des rares preuves d'une amitié durable entre Degas et Mary Cassatt.)

Lettres Degas 1945, nᵒ CXIX, p. 151.

17 janvier

Degas vend « Danseuse avant l'exercice » (non identifié, 62 × 48 cm) à Théo Van Gogh pour 1 050 F. (Il semble que Théo et sa sœur visitent l'atelier de Degas. Théo écrivit à son frère : « [Degas] a sorti plusieurs choses pour lui faire voir ce qui lui plaisait beaucoup. Les femmes nues, elle [Wil] les comprenait très bien. » Vincent écrivit ensuite à Wil pour lui dire à quel point elle avait de la chance d'avoir été reçue par Degas.)

Rewald 1986, p. 52, 90 ; *Verzamelde Brieven van Vincent Van Gogh,* Wereldbibliotheek, Amsterdam/Anvers, 1954, p. 180 et 286 (lettre T 28, datée du 9 février 1890 ; lettre W 20, mi-février 1890).

31 janvier

Degas vend deux portraits à Durand-Ruel : un « Portrait de femme » (stock nᵒ 2630 ; L 923) pour 1 600 F et un « Portrait d'homme » (stock nᵒ 2631 ; non identifié) pour 400 F.

Journal et livre de stock, Paris, archives Durand-Ruel.

8 mars

Degas vend quatre peintures, aucune récente (par exemple L 133, « Portrait de M. Roman »), à Théo Van Gogh pour un total de 5 000 F.

Rewald 1986, p. 90.

avant le 18 mars

Dans une lettre à Monet, Degas s'engage à contribuer pour 100 F à

l'achat de l'*Olympia* de Manet en vue de son exposition ultérieure au Louvre.

> Degas Letters 1947, n° 127, p. 141.

mars

> À l'Opéra : *Ascanio,* 21 et 26 mars.
>
>> Paris, Archives Nationales, AJ 13. Entrées personnelles, porte de communication.

26-28 mars

> Vente aux enchères à Paris de la collection du baron Louis-Auguste Schwiter. (D'après une note inédite de Degas, le portrait de Schwiter par Delacroix a été acquis à cette vente par Monsieur Montagnac, qui l'a vendu à Degas en juin 1895 en échange de trois pastels de Degas, évalués à 12 000 F par celui-ci.)
>
>> Note inédite de Degas, coll. part.

29 avril

> Degas écrit à Bartholomé qu'il vient de passer sa première nuit dans son nouvel appartement de trois étages du 37, rue Victor-Massé. Il ajoute qu'il a visité l'exposition japonaise à l'École des Beaux-Arts, qui s'est ouverte le 25 avril, et que le samedi précédent il a dîné avec Mary Cassatt chez les Fleury, la famille de la défunte épouse de Bartholomé, Périe.
>
>> Lettres Degas 1945, n° CXX, p. 151-152.

avril-mai

> À l'Opéra : *Ascanio,* 30 avril ; *Salammbô* (avec Rose Caron), 4 mai.
>
>> Paris, Archives Nationales, AJ 13. Entrées personnelles, porte de communication.

9 mai

> Degas vend l'« Ancien Portrait d'homme assis tenant son chapeau » (*Portrait de Ruelle,* L 102, vers 1861-1865, Lyon, Musée des Beaux-Arts) à Théo Van Gogh pour 2 000 F.
>
>> Rewald 1986, p. 90.

mai

> Degas se rend à Bruxelles, peut-être entre autres pour revoir *Salammbô* et sa principale interprète Rose Caron.
>
>> Lettres Degas 1945, n° CXX, p. 151-152.

juin

> À l'Opéra : *Coppélia* et *Zaïre,* 2 juin ; *Le Rêve* et *Zaïre,* 9 juin.
>
>> Paris, Archives Nationales, AJ 13. Entrées personnelles, porte de communication.

10 juin

> Degas vend « Étude d'Anglaise » et « Étude de femme » à Théo Van Gogh pour 1 000 F chacune (toutes deux de 40 × 32 cm, peut-être le L 951 et le L 952).
>
>> Rewald 1986, p. 90.

2 juillet

> Degas vend « Danseuses, orchestre » (stock n° 570) à Durand-Ruel pour 500 F. Le 16, il lui vend « Trois danseuses » (stock n° 596 ; L 1208) pour 800 F. Le 17, il lui vend « Danseuses en répétition » (stock n° 597 ; non identifié) pour 1 500 F.
>
>> Journal et livre de stock, Paris, archives Durand-Ruel.

29 juillet

> Mort de Vincent Van Gogh. (On ne connaît pas la réaction de Degas à la nouvelle. À un certain moment, sans doute dans les années 1890, il acquit de Vollard *Deux Tournesols* par Van Gogh [1887, F 376, Berne, Kunstmuseum] pour « deux petits croquis de danseuses » ainsi qu'une *Nature morte* de 1887 [F 382, Chicago, The Art Institute] et un dessin.)
>
>> Douglas Cooper, *Paul Gauguin : 45 Lettres à Vincent, Théo et Jo van Gogh* [La Haye/Lausanne], 1983, p. 253 n° 34 ; Note inédite de Degas, coll. part.

Fig. 205
Gabrielle Diot, 1890, pastel,
localisation inconnue (probablement détruit
lors de la deuxième guerre mondiale), L 1009.

Fig. 206
Delacroix, *Baron Schwiter.*
1826-1830, toile,
Londres, National Gallery.

août

Degas est à Cauterets pour une cure. À Pau, près de là, il voit
Lafond et passe trois jours chez Cherfils, avant d'aller voir son
frère Achille à Genève.

Lettres Degas 1945, nᵒˢ CXXIV et CXXV, p. 154-157.

20 août

Degas vend « Tête de femme, étude » (stock nᵒ 649 ; L 370) à
Durand-Ruel pour 500 F.

Journal et livre de stock, Paris, archives Durand-Ruel.

15 septembre

À l'Opéra : *L'Africaine.*

Paris, Archives Nationales, AJ 13. Entrées personnelles, porte
de communication.

3 septembre-18 octobre

« Avant le départ », pastel, prêté par Durand-Ruel, New York, à
l'Interstate Industrial Exposition de Chicago (nᵒ 95).

12 octobre

Théo Van Gogh est hospitalisé au sanatorium dirigé par le docteur
Blanche, père de Jacques-Émile Blanche. Maintenant que son
association avec Boussod et Valadon est terminée, il ne peut plus
acheter des œuvres de Degas. Il meurt à Utrecht le 25 janvier 1891.
Un temps, Maurice Joyant tente de maintenir les liens de la galerie
avec les peintres avancés — organisant, par exemple, une
rétrospective Morisot en 1892 —, mais avant son départ en 1893 il
ne parvient à acheter que deux œuvres de Degas, aucune d'elles
directement de l'artiste.

Rewald 1986, p. 73-90.

232

232

Chez la modiste

1882
Pastel sur papier vélin gris pâle (papier d'em-
ballage industriel, estampillé au verso : OLD
RELIABLE BOLTING EXPRESSLY FOR MILLING),
appliqué sur soie en 1951
75,6 × 85,7 cm
Signé et daté en haut à droite *1882 /Degas*
New York, The Metropolitan Museum of Art.

Legs de Mme H.O. Havemeyer, 1929.
Collection H.O. Havemeyer (29.100.38)

Exposé à New York

Lemoisne 682

Cette œuvre est peut-être la mieux connue du
groupe des pastels de la série des modistes.
Durand-Ruel l'a achetée à l'artiste en juillet
1882, sans doute peu après que celui-ci l'eut
terminée, pour la vendre trois mois plus tard à

une cliente de sa galerie, Mme Angello, qui
consentit à la prêter à l'occasion de la huitième
exposition impressionniste, en 1886, où on
pouvait également admirer *Petites modistes*
(fig. 207). La plupart des critiques de l'expo-
sition commentèrent l'œuvre avec enthou-
siasme mais, curieusement, ils n'en firent pas
une analyse approfondie. Huysmans la
néglige ainsi complètement[1], Octave Mirbeau
ne parle que de «deux intérieurs de modis-
tes[2]» et Félix Fénéon, à la fin de sa critique,
cite «deux numéros de modistes au maga-

sin[3] ». Parmi les critiques français de l'exposition de 1886, seul Jean Ajalbert se démarque des autres en parlant principalement de l'intensité des couleurs et de la simplicité de l'arrière-plan : « Une femme essaie un chapeau devant la psyché qui nous dérobe obliquement la modiste. Ce chapeau, elle l'a guetté longtemps à la devanture, ou l'a jalousé à une autre femme : elle s'oublie à scruter sa nouvelle tête ; elle imagine des changements, un ruban, une épingle... Quelle pose naturelle, quelle vérité dans cette demi toilette hâtée pour courir chez la modiste[4]. » Le critique anglais George Moore fera allusion à cette œuvre, en 1888, lorsqu'il parlera de la « femme grosse, commune » dont « vous pouvez dire exactement quelle est la situation dans la vie[5] ». Mais quand le marchand Alexander Reid exposera le pastel à Londres en janvier 1892, puis quand son nouveau propriétaire, T.G. Arthur, un collectionneur bien connu de Glasgow, le prêtera en février de la même année au Glasgow Institute, il attirera beaucoup plus l'attention. Depuis lors, le caractère anecdotique de l'œuvre n'a cessé d'émerveiller les observateurs anglo-saxons.

George Moore reverra de nouveau *Chez la modiste* à Londres, mais cette fois, il en fera une analyse plus poussée[6], et un collaborateur anonyme du *Herald* de Glasgow rédigera une appréciation empreinte de finesse : « L'œuvre, aux tons sourds, est des plus discrètes, et pourtant elle s'affirme avec une tranquille obstination. Comment cela s'explique-t-il ? La nouveauté de l'agencement des figures y est pour quelque chose. La dame qui essaie un chapeau devant la psyché n'est pas une " grande dame ", qui serait incapable de mettre son chapeau elle même, mais bien une femme énergique, qui préfère faire toute seule l'ajustement et se fier à son propre jugement ; la modiste... reste timidement à l'arrière-plan. En fait, l'artiste la fait disparaître en partie,

derrière le plan vertical du miroir, pour concentrer son attention sur l'acheteuse déterminée, dont la forme robuste ressort davantage sur l'arrière-plan orange. Tout cela est délicieusement naturel et, bien sûr, ce qui apparaît, de prime abord, comme un "instantané" est, en fait, le fruit d'une volonté délibérée »[7].

Comme Ajalbert, ce critique fait donc ressortir les deux traits les plus frappants du tableau, à savoir, d'une part, l'extraordinaire segmentation de la composition, et du personnage de la vendeuse elle-même, par la psyché, et, d'autre part, la toilette inusitée de la cliente. Même si, en 1882, Degas avait souvent exploité les possibilités expressives qu'offre le découpage excentrique d'une figure, la vendeuse cachée en partie par la glace — procédé cruel ou comique, selon le point de vue — avait toujours en 1892 un caractère de nouveauté, et il est intéressant de noter que le critique du *Herald* de Glasgow a associé ce procédé à une esthétique de l'« instantané ».

Les commentateurs de l'œuvre s'entendent depuis pour affirmer que la vendeuse représentée par Degas ne revêt pas plus d'importance que le miroir, qu'elle n'est tout au plus qu'un présentoir à deux bras. Le rôle de la cliente suscite par ailleurs des interprétations beaucoup plus diversifiées : depuis Moore, qui y voyait une femme grosse et commune, jusqu'à Lemoisne, qui affirme que le tableau « n'est autre qu'un charmant portrait[8] », un désaccord semble naître de la tenue fort peu appropriée de la femme. La jaquette de son costume de ville brun olive est trop ample, la jupe a des faux plis, et la pèlerine, trop grande, rappelle au spectateur que la femme ne porte pas le genre de costume somptueux que l'on retrouve dans les tableaux de Tissot ou d'Alfred Stevens. Et pourtant, seules les bourgeoises, les femmes entretenues ou les dames de la haute société pouvaient se permettre d'aller chez la modiste, de façon aussi « hâtée » (pour

reprendre Ajalbert). La clé de l'énigme réside peut-être dans l'identité du modèle, une artiste américaine aux moyens substantiels qui préférait manifestement porter d'élégants chapeaux.

Mary Cassatt, qui a organisé la vente du pastel à Louisine Havemeyer, a, de toute évidence, fait savoir à l'acheteuse qu'elle avait posé pour le tableau[9]. Elle apparaît d'ailleurs aussi dans le pastel *Chez la modiste* (vers 1882 ; fig. 208). En réponse à une question de Mme Havemeyer qui cherchait à savoir si elle posait fréquemment pour Degas, Cassatt a admis qu'elle ne le faisait « qu'à l'occasion, quand il trouve le mouvement difficile, et que le modèle n'arrive pas à saisir son idée[10] ». Elle a probablement alors tenté, par discrétion et pour respecter les convenances, de minimiser son rôle dans l'œuvre de l'artiste. En fait, elle entretenait des relations suivies avec Degas vers la fin des années 1870 et au début des années 1880, l'accompagnant souvent dans les tournées journalières qu'il faisait pour recueillir du matériel pour ses tableaux de la vie quotidienne.

Bien que les traits du modèle correspondent à ceux de l'artiste américaine, il n'est pas certain que la cliente de *Chez la modiste* porte les vêtements de Cassatt. Degas peut fort bien avoir inventé un costume pour son amie, comme il l'aurait également fait pour Ellen Andrée dans *Dans un café* (cat. n° 172). Dans son propre *Autoportrait* à la gouache, exécuté probablement en 1878 (fig. 209). Cassatt porte un chapeau assez semblable à celui qui figure dans ce tableau, mais sa robe d'après-midi est extravagante si on la compare à la robe brune de la cliente. Nous ne pouvons donc pas savoir avec certitude si Degas a ainsi habillé Cassatt à dessein, pour nous révéler un trait de son caractère — ce qui voudrait dire que l'œuvre est effectivement un portrait — ou s'il a voulu représenter un personnage fictif, et alors il l'aurait tout simplement prise pour modèle.

Fig. 207
Petites modistes, 1882, pastel,
Kansas City, Nelson-Atkins Museum of Art, L 681.

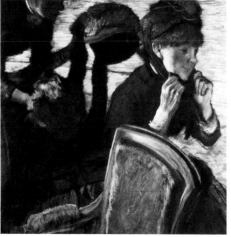

Fig. 208
Chez la modiste, vers 1882, pastel,
New York, Museum of Modern Art, L 693.

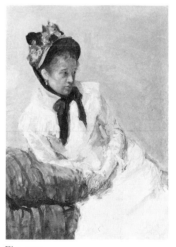

Fig. 209
Cassatt, *Autoportrait,* vers 1878, gouache,
New York, Metropolitan Museum of Art.

1. Huysmans 1889, p. 22-27.
2. Mirbeau 1886, p. 1.
3. Fénéon 1886, p. 264.
4. Ajalbert 1886, p. 386.
5. George Moore, *Confessions d'un jeune Anglais,* 1888 (rééd. Paris, 1986, p. 43).
6. Moore 1892, p. 19-20.
7. *Herald* de Glasgow, 20 février 1892, p. 4.
8. Lemoisne [1946-1949], I, p. 123.
9. Havemeyer 1961, p. 258.
10. *Ibid.*

Historique

Acheté à l'artiste par Durand-Ruel, Paris, 15-16 juillet 1882, 2 000 F (stock n° 2508); acquis par Mlle Angello, 45, rue Ampère, Paris, 10-12 octobre 1882, 3 500 ou 4 000 F; coll. Angello, Paris, 1882 jusqu'au moins à l'été de 1886. Galerie Alexander Reid, Londres et Glasgow, avant la fin de 1891; acquis par T.G. Arthur, Glasgow, janvier 1892, 800 £; Galerie Martin et Camentron, 32, rue Rodier, Paris, en 1895; déposé par Camentron chez Durand-Ruel, Paris, 13-19 mars 1895 (n° 8637); acquis par Durand-Ruel, Paris, 27-28 mai 1895, 15 000 F (stock n° 3317); acquis par Durand-Ruel, New York, 12 janvier 1899 (stock n° 2097); acquis par H.O. Havemeyer, New York, 24 janvier 1899; coll. H.O. Havemeyer, New York, de 1899 à 1907; coll. Mme H.O. Havemeyer, New York, de 1907 à 1929; légué par elle au musée en 1929.

Expositions

1886 Paris, n° 14 (« Femme essayant un chapeau chez sa modiste », pastel, prêté par Mme A.); 1891-1892, Londres, Mr. Collie's Rooms, 39B Old Bond Street, décembre 1891-janvier 1892, *A Small Collection of Pictures by Degas and Others,* n° 19 (prêté par Alexander Reid); 1892, Glasgow, La Société des Beaux-Arts (Galerie Alexandre Reid), février, sans cat. (une version élargie de l'exposition de Mr Collie's Rooms); 1892, Glasgow, Glasgow Art Institute, *31st Annual Exhibition,* n° 562 (prêté par T.G. Arthur); 1930 New York, n° 145; 1949 New York, n° 60, repr. p. 44; 1974, New York, The Metropolitan Museum of Art, 12 décembre 1974-10 février 1975, « The H.O. Havemeyers: Collectors of Impressionist Art », n° 10; 1977 New York, n° 34 des œuvres sur papier.

Bibliographie sommaire

Ajalbert 1886, p. 386; Jules Christophe, « Chronique: Rue Laffitte, n° I », *Journal des artistes,* 13 juin 1886, p. 193; Rodolphe Darzens, « Chronique artistique: Exposition des impressionnistes », *La Pléiade,* mai 1886, p. 91; Fénéon 1886, p. 264; Henry Fèvre, « L'exposition des impressionnistes », *La revue de demain,* mai-juin 1886, p. 154; Marcel Fouquier, « Les Impressionnistes », *Le XIXe siècle,* 16 mai 1886, p. 2; Geffroy 1886. p. 2; Hermel 1886, p. 2; Labruyère, « Les Impressionnistes », *Le Cri du Peuple,* 17 mai 1886, p. 2; Mirbeau 1886, p. 1; Jules Vidal, « Les Impressionnistes », *Lutèce,* 29 mai 1886, p. 1; George Moore, *Confessions d'un jeune Anglais,* Londres, 1888 (rééd. Paris, 1986, p. 43); Moore 1890, p. 424; D.S. MacColl, « Degas et Monticelli », *Spectator,* 2 janvier 1892 (repris dans *Confessions of a Keeper,* New York, 1931, p. 130-131); Moore 1892, p. 19; *The Glasgow Herald,* 20 février 1892; Hourticq 1912, repr. p. 109; Lafond 1918-1919, II, p. 46, repr. après p. 44; Havemeyer 1931, p. 127, repr. p. 126; Burroughs 1932, p. 142 n. 6; Rewald 1946, repr. p. 391; Lemoisne [1946-1949], I, p. 123, repr. (détail) en regard p. 148, II, n° 682; S. Lane Faison, Jr., « Édouard Manet: The Milliner », *Bulletin of the California Palace of the Legion of Honor,* XV:4, août 1957, n.p., repr.; Havemeyer 1961, p. 257-258;

Rewald 1961, repr. p. 524; Ronald Pickvance, « A Newly Discovered Drawing by Degas of George Moore », *Burlington Magazine,* CV:723, juin 1963, p. 280 n. 31; 1967, Édimbourg, Scottish Arts Council, *A Man of Influence: Alex Reid, 1854-1928* (de Ronald Pickvance), p. 10; 1967 Saint Louis, p. 170; New York, Metropolitan, 1967, p. 81-82, repr.; Rewald 1973, repr. p. 524; Minervino 1974, n° 586; Alice Bellony-Rewald, *The Lost World of the Impressionists,* Weidenfeld and Nicholson, Londres, 1976, repr. p. 207; Reff 1976, p. 168-170, n° 92, 322, fig. 119 (coul.), fig. 169; Reff 1977, p. 39, fig. 70 (coul.) p. 38; Meyer Schapiro, *Modern Art,* New York, 1978, p. 239-240, fig. 2 p. 245; 1979 Édimbourg, p. 63, au n° 72; Moffett 1979, p. 10, 12, pl. 15 (coul.); S.[amuel] Varnedoe, « Of Surface Similarities, Deeper Disparities, First Photographs, and the Function of Form: Photography and Painting after 1839 », *Arts Magazine,* LVI, septembre 1981, p. 114-115, repr.; Novelene Ross, *Manet's Bar at the Folies Bergères and the Myth of Popular Illustration,* Ann Arbor, 1982, p. 47; McMullen 1984, p. 377; 1984 Chicago, p. 133; 1984 Tübingen, p. 377, au n° 141; Gruetzner 1985, p. 36-37, 66, fig. 35; Moffett 1985, p. 76-77, repr. (coul.), p. 250-251; Lipton 1986, p. 153, 155, 213 n. 6, fig. 97, p. 155; Thomson 1986, p. 190; 1986 Washington, p. 430-431, 443-444, fig. 6 p. 435; Weitzenhoffer 1986, p. 133, 255, pl. 94; Gary Tinterow (introduction), *Modern Europe,* The Metropolitan Museum of Art, New York, 1987, p. 7, 24, pl. 10 (coul.).

233

Chez la modiste

1882
Pastel
75,9 × 84,8 cm
Signé à la pierre noire en bas à droite
Degas
Lugano (Suisse), Collection Thyssen-Bornemisza

Lemoisne 729

Ce pastel, le plus admirable de la série des modistes, fut le premier du groupe à être présenté en public, à l'occasion d'une petite exposition organisée par Durand-Ruel à Londres en juillet 1882[1]. L'exposition, tenue au 13, King Street (St. James's), ne fut apparemment guère remarquée par la presse mais un critique anonyme écrivit avec perspicacité: « Le talent de coloriste [de Degas] et sa capacité de suggérer — nous ne pouvons tout de même pas dire sa capacité de peindre minutieusement la texture — apparaissent mieux dans une autre œuvre, l'étonnant tableau représentant deux élégantes jeunes femmes qui essaient des chapeaux chez une modiste. La moitié de la composition est occupée par la table de la modiste, qu'orne tout un éventail de chapeaux. Soie et plumes, satin et paille sont indiqués de façon vive et assurée, avec des touches très éclatantes[2]. »

Pour mettre en valeur les deux personnages de cette composition, Degas s'est servi d'une forte diagonale — la table avec son abondance de chapeaux ornés corail, bleus et blancs —, comme d'ailleurs dans la *Modiste* (cat. n° 234) et dans *Chez la modiste* (cat. n° 235). Il obtient astucieusement le même effet en se servant dans le pastel du Museum of Modern Art, à New York (fig. 208), d'un fauteuil, et d'un petit sofa dans un pastel de la collection de M. et Mme Walter Annenberg, à Palm Springs (fig. 210). Manifestement, Degas a structuré la série sur ce repoussoir formant une forte diagonale, ce qui lui permet de créer, par des chevauchements aux tons qui jurent, un espace en forme de coin où évoluent les personnages. Ici, toutefois, la profondeur de l'espace est rendue plus suggestive par la glace au cadre doré, sur le mur du fond, qui reflète la lumière vive du jour pénétrant par la vitrine. Des auteurs ont fait valoir que, dans pratiquement tous les tableaux de la série des modistes, le spectateur regarde à travers la vitrine mais cela ne s'applique vraisemblablement qu'à deux œuvres, soit celle-ci et une autre[3], portant le même titre (voir fig. 179). Degas décrit ici les chapeaux — qui sont rendus avec « une harmonie très soutenue et... un dessin énergique et vivant[4] » — avec une matérialité si suggestive que l'on est d'emblée porté à se rappeler qu'il avait proposé au marchand Georges Charpentier de publier une édition de *Au bonheur des dames,* de Zola, avec d'authentiques échantillons d'articles collés en guise d'illustrations[5].

1. Comme le faisait observer Ronald Pickvance (1979 Édimbourg, p. 63). Douglas Cooper a été l'un des premiers à souligner l'importance de cette exposition, dans son introduction à *The Courtauld Collection* (Cooper 1954, p. 23), où il mentionne une critique parue le 13 juillet 1882 dans le *Standard* de Londres. La critique établit de façon incontestable l'identité de l'œuvre. Paul Durand-Ruel a dû l'envoyer à Londres, vraisemblablement peu de temps après l'avoir acquise. Néanmoins, il n'est pas fait mention clairement de

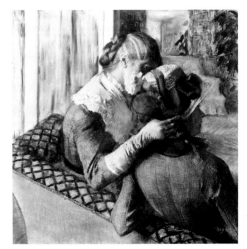

Fig. 210
Chez la modiste, vers 1882-1884, pastel, M. et Mme Walter Annenberg, L 827.

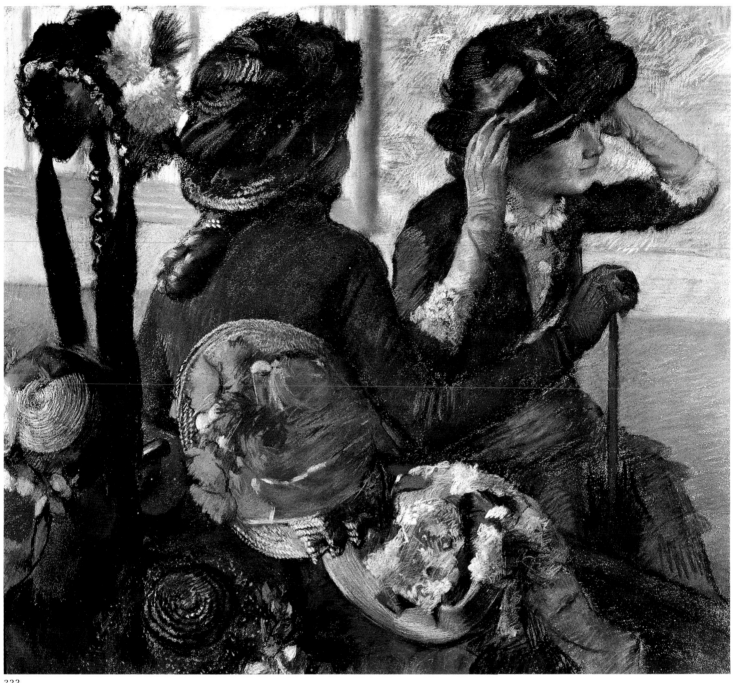

233

l'achat de cette œuvre dans les livres de stock de Durand-Ruel, ni de son envoi à Londres en 1882. Par ailleurs, les livres de stock font clairement état de l'envoi d'un autre pastel (stock n° 2509, L 683) à Dowdeswell and Dowdeswell, à Londres, le 13 mars 1883 (évalué à 1 500 F) et de son retour à Paris le 27 juillet 1883. Il est possible que Durand-Ruel ait accepté de prendre L 729 pour le vendre, ou que Henri Rouart, l'ayant déjà acheté, l'ait prêté à Durand-Ruel. Pickvance a fait valoir que cette œuvre est « certainement le premier pastel de la série des modistes qui ait été acheté à Degas par son marchand Durand-Ruel » (*Ibid.*). En fait, *Petites modistes* du Nelson-Atkins Museum of Art, à Kansas City (voir fig. 207), acheté à Degas le 5 juin 1882, est le premier de la série des modistes à figurer dans les livres de stock de Durand-Ruel. Portant le stock n° 2421 de Durand-Ruel et valant 2 500 F, il a été vendu 3 000 F le 10 juillet 1883 à Alexis Rouart, qui l'a prêté à la huitième exposition impressionniste, en 1886.

2. *The Standard* de Londres, le 13 juillet 1882. Reproduit dans le catalogue de l'exposition 1886 New York (où il est daté à tort de 1883).

3. George Moore a décrit cette œuvre dans un article paru dans *The Magazine of Art*, XIII, 1890, p. 424.

4. Alexandre 1912, p. 26.

5. Morisot 1950, p. 165.

6. L'œuvre a été envoyée en 1882 à l'exposition londonienne à la White's Gallery organisée par Durand-Ruel, mais ni l'achat ni le transfert n'est mentionné dans le livre de stock ou le journal.

7. Peut-être acquise directement de l'artiste ; voir renvoi précédent. Dans la lettre du 28 août 1888 de Degas à Thornley (Lettres Degas 1945, n° CXXI, p. 153, datée à tort du 28 avril), il est fait mention que Rouart en est le propriétaire à cette époque.

Historique

Peut-être Galerie Durand-Ruel, Paris, 1882[6]. Coll. Henri Rouart, Paris, avant 1888[7] jusqu'en 1912 ; IIe vente H. Rouart, Paris, Galerie Manzi-Joyant, 16-18 décembre 1912, n° 70, repr., acquis par M. Chialiva, 82 000 F, peut-être comme agent pour Ernest Rouart ; coll. Ernest Rouart, Paris, vers 1912 jusqu'à au moins 1937 ; coll. Mme Ernest Rouart, Paris. Peut-être Sam Salz, New York. Coll. Robert Lehman, New York, de 1953 à 1975 ; coll. des héritiers de Lehman, de 1975 à 1978 ; acquis par Thomas Gibson Fine Art Ltd., Londres, 1978 ; acquis par le baron H.H. Thyssen-Bornemisza, Lugano (Suisse), en 1978.

Expositions

1882, Londres, White's Gallery, 13 King Street, St. James's, juillet, sans cat. ; 1924 Paris, n° 148, repr. (prêté par Ernest Rouart) ; 1934, Paris, Galerie André J. Seligmann, 17 novembre-9 décembre, *Réhabilitation du Sujet,* n° 85 (prêté par Ernest Rouart) ; 1937 Paris, Orangerie, n° 110, pl. XXII (prêté par Ernest Rouart, gravé par Thornley) ; 1979 Édimbourg, n° 72, pl. 14 (coul.) ; 1984 Tübingen, n° 141, repr. (coul.) p. 33 ; 1984-1986, Tôkyô, Musée national d'art occidental/Kumamoto, Musée de la préfecture de Kumamoto/Londres, Royal Academy/Nuremberg, Germanisches Nationalmuseum/Dusseldorf, Städtische Kunsthalle/Paris, Musée d'Art Moderne de la Ville de Paris/Madrid, Biblioteca Nacional, Salas Pablo Ruiz Picasso/Barcelone, Palacio de la Vierreina, *Maîtres modernes de la Collection Thyssen-Bornemisza,* n° 9, repr. (coul.).

Bibliographie sommaire

Anon., « The Impressionists », *The Standard,* Londres, 13 juillet 1882, p. 3 ; Thornley 1889, repr. ; Alexandre 1912, p. 26, repr. p. 18 ; Lafond 1918-1919, II, p. 146, repr. en regard p. 46 ; Meier-Graefe 1920, pl. 76 ; Meier-Graefe 1923, pl. LXXV ; Jamot 1924, p. 59 n° 151 ; Lemoisne 1937, p. A, repr. p. B (coll. Rouart) ; Lemoisne [1946-1949], I, p. 123, 146, repr. (détail) en regard p. 110, III, n° 729 (vers 1883) ; Wilhelm Hausenstein, *Degas,* Scherz Kunstbücher, Berne, 1948, pl. 43 ; Fosca 1954, repr. (coul.) p. 79 ; Douglas Cooper, rédacteur, *Great Private Collections,* Weidenfeld and Nicholson, Londres, 1963, repr. p. 83 (coll. Robert Lehman) ; Valéry 1965, pl. 87 ; Minervino 1974, n° 602 ; Fedor Kresak, *Edgar Degas,* Prague, 1979, pl. 52 ; *Thomas Gibson Fine Art Limited, 1970-1980,* Londres, 1980, p. 10, repr. (coul.) p. 11 ; Erika Billeter, « Malerei und Photographie — Begenung zweier Medien », *du,* 10, 1980, p. 49 ; Terrasse 1981, n° 414, repr. ; McMullen 1984, repr. p. 294 ; Lipton 1986, p. 155, fig. 98 p. 156.

234

Modiste

Vers 1882
Pastel et fusain sur papier vélin gris chaud, passé chamois (filigrane : MICHALLET) collé sur papier vélin brun foncé
47,6 × 62,2 cm
Signé en haut à droite *Degas* ; signé en bas à droite *Degas* (estompé)
New York, The Metropolitan Museum of Art. Achat, fonds Rogers et don de Dikran G. Kelekian, 1922 (22.27.3)

Exposé à New York

Lemoisne 705

L'humour est implicite dans la plupart des représentations de modistes exécutées par Degas, mais le calembour visuel n'est nulle part aussi franchement drôle que dans ce pastel. Degas choisit comme modèle une fille au nez retroussé et aux pommettes saillantes rappelant Marie van Goethem, le modèle de la *Petite danseuse de quatorze ans* (cat. n° 227), et il lui donne une pose exagérée, mais naturelle, où elle paraît absorbée dans son acte de création. Selon Berthe Morisot, Degas a proclamé un jour sa « vive admiration pour la qualité intensément *humaine* des jeunes vendeuses[1] ». Par là, il pensait peut-être à ce caractère élémentaire que d'autres observateurs de son œuvre, comme Edmond de Goncourt, considéraient plutôt de nature animale[2]. Quoi qu'il en soit, Degas met en comparaison cette jeune vendeuse avec un porte-chapeaux, inanimé — une sorte de fausse tête —, et fait ainsi mieux ressortir le caractère humain de cette femme. Degas s'est par ailleurs efforcé de décrire avec soin la fausse tête, et paraît avoir pris un plaisir particulier à ajouter des yeux, d'un bleu éclatant, au porte-chapeaux aveugle, qui fixent d'un regard vide le chapeau qu'il portera peut-être bientôt.

Remarquablement fraîche et bien conservée, cette œuvre est rarement reproduite dans les ouvrages sur Degas, qui la passent pratiquement sous silence. L'artiste a utilisé une belle feuille d'un vélin épais et de bonne qualité qui, sans être collée, a survécu à ses manipulations sans se découper ou s'étendre. Il y a appliqué une mince couche de pastel et de craie qui conserve les traces d'un travail adroit et assuré. La lumière théâtrale qui éclaire le visage de la jeune fille — la lumière provient du dessous — souligne l'intérêt que porta Degas à ce genre d'effets, de la fin des années 1860 jusqu'au moins au début des années 1880.

1. Valéry 1965, p. 202.
2. Voir Journal Goncourt 1956, II, p. 968 (en date du vendredi 13 février 1874), où il compare les danseuses de Degas à de petites filles-singes.

Historique

Provenance ancienne inconnue. Coll. Roger-Marx, Paris, jusqu'en 1913 ; vente Roger-Marx, Paris, Drouot, 11-12 mai 1914, n° 122, repr., acheté pour 12 000 F par Dikran Khan Kélékian ; coll. Dikran Khan Kélékian, Paris et New York, de 1914 à 1922 ; vente, New York, American Art Association, 30 janvier 1922, n° 125, acheté pour 2 500 $ par le musée avec une partie d'un don du propriétaire précédent, en 1922.

234

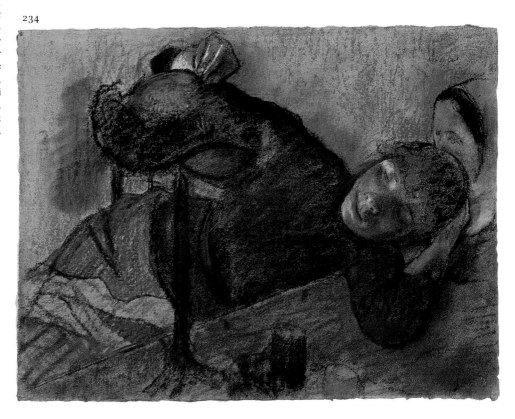

Expositions
1921, New York, The Metropolitan Museum of Art, 3 mai-15 septembre, *Loan Exhibition of Impressionist and Post-Impressionist Paintings*, n° 36 (« La modiste », prêt anonyme), autrefois dans la coll. Roger-Marx ; 1977 New York, n° 35 des œuvres sur papier.

Bibliographie sommaire
Manson 1927, p. 49, pl. 65 (vers 1882) ; Lemoisne [1946-1949], II, n° 705 (vers 1882) ; Minervino 1974, n° 592 ; Lipton 1986, p. 153.

235

Chez la modiste

Vers 1882-1886
Huile sur toile
100 × 110,7 cm
Chicago, The Art Institute of Chicago. Collection commémorative M. et Mme Lewis Larned Coburn (1933-428)

Lemoisne 832

Chez la modiste est la plus grande et probablement la dernière des œuvres exécutées par Degas sur ce thème au cours des années 1880. L'artiste reviendra au thème des modistes pendant les années 1890 (L 1023, de même que L 1315 et ses œuvres connexes, soit L 1316, L 1110, L 1319, L 1317 et L 1318 [cat. n° 392]), empruntant des compositions et des gestes à des œuvres antérieures[1], mais les œuvres qu'il a exécutées durant la courte période de 1882 à 1886 forment un ensemble exceptionnellement homogène, dont ce tableau peut être considéré comme l'aboutissement.

Simplifiant radicalement les compositions denses des grands pastels exécutés vers 1882, avec deux personnages et de nombreux chapeaux placés au premier plan (tel : L 693 [fig. 208], L 729 [cat. n° 233] et L 683 [fig. 179]), Degas prend ici comme point de départ un seul personnage fabriquant un chapeau, semblable à la *Modiste* (cat. n° 234), du Metropolitan Museum of Art. Degas était manifestement fasciné par cette image de femmes posant les coudes sur une table, et il a exploité cette attitude dans plusieurs des œuvres de la série des modistes. Dans l'une d'elles, *La Conversation chez la Modiste* (L 774, Berlin, Staatliche Museen zu Berlin), un pastel datant de 1882 environ, Degas a placé trois personnages dont la partie supérieure du corps s'appuie sur la table ; dans un autre pastel, datant tout probablement du milieu des années 1890, *Deux Femmes en robes brunes* (L 778), les personnages sont si inclinés que leurs têtes reposent pratiquement sur la surface de la table. Dans les trois œuvres préparatoires pour le personnage de *Chez la modiste* (L 834, L 835, et L 833 ; voir fig. 211 et

212), Degas oriente le regard de la modiste dans la direction opposée à celle qui figure dans la *Modiste* (L 705), il en fait une cliente, plutôt qu'une vendeuse, et il lui donne une position droite, plus convenable que dans ce pastel.

Des examens effectués à l'Art Institute of Chicago ont révélé que Degas avait d'abord peint, sous le personnage, une cliente presque identique à celle de l'un des pastels préparatoires (fig. 211). Chapeauté et ganté, examinant sans émotion le détail d'un chapeau, le personnage remplit la page de l'étude d'une manière qui rappelle les modistes exécutées vers 1882. Toutefois, sa composition a dû être, au départ, plus ouverte et plus spacieuse que celle des dessins qui l'ont précédé. Les modifications apportées dans l'œuvre finale auraient été faites lors de l'exécution du dernier dessin préparatoire (fig. 212). Dans ce dessin, Degas a placé le chapeau et le présentoir près de la tête du personnage, encombrant ainsi la composition de façon malheureuse. L'artiste doit s'être rendu compte d'une certaine redondance due à la présence de deux chapeaux — le chapeau du présentoir est à proximité de celui de la cliente —, et il se peut qu'il se soit alors inspiré d'une étude antérieure (L 835) pour la version définitive. Dans

Fig. 211
Chez la modiste,
vers 1882-1884, pastel,
localisation inconnue, L 834.

Fig. 212
Chez la modiste,
vers 1882-1886, pastel,
localisation inconnue, L 833.

ce tableau, la « cliente » est tête nue ; du même coup, elle semble avoir perdu son statut d'acheteuse pour reprendre celui de modiste, entourée de ses attributs — le chapeau qui paraît posé, comme une couronne, sur sa tête et le bouquet de chapeaux sur leurs présentoirs qui, comme le bouquet jouxtant le visage de la possible Mme Valpinçon (voir cat. n° 60), lui disputent l'attention.

Curieusement, il n'y a guère d'indices qui permettent au spectateur de déterminer, de façon certaine, le rôle de la femme assise. Son vêtement, une sobre jupe de laine olive avec une tunique et un étroit col militaire en

fourrure, correspond à l'habillement terne que portent les clientes figurant dans d'autres œuvres de la série des modistes, et elle porte des gants, ce que l'on ne retrouve chez aucune autre vendeuse. Néanmoins, dans cette même série, les femmes sont, dans une très large mesure, remarquablement définies par leurs chapeaux, et le fait que la femme assise n'en porte pas semble suffisant pour affirmer qu'elle doit être une petite commerçante. Certains auteurs soutiennent en outre que la femme a entre les lèvres une épingle, qu'elle s'apprête à placer sur le chapeau[2], ce qui en fait clairement une chapelière. À vrai dire, il se peut fort bien qu'elle porte des gants de couturière.

Parmi les œuvres des années 1880, seul le portrait d'Hélène Rouart (voir fig. 192), avec lequel il partage une certaine similitude de traitement, est de plus grandes dimensions. Malgré la différence de coloris et l'inachèvement du portrait Rouart, le modelé des visages nous permet de penser que les deux œuvres ont été exécutées à peu près à la même époque. Comme quatre études au pastel pour Hélène Rouart portent la date de 1886 (voir chronologie), il semble raisonnable de conclure que Degas a achevé *Chez la modiste* au cours de l'hiver de 1885-1886.

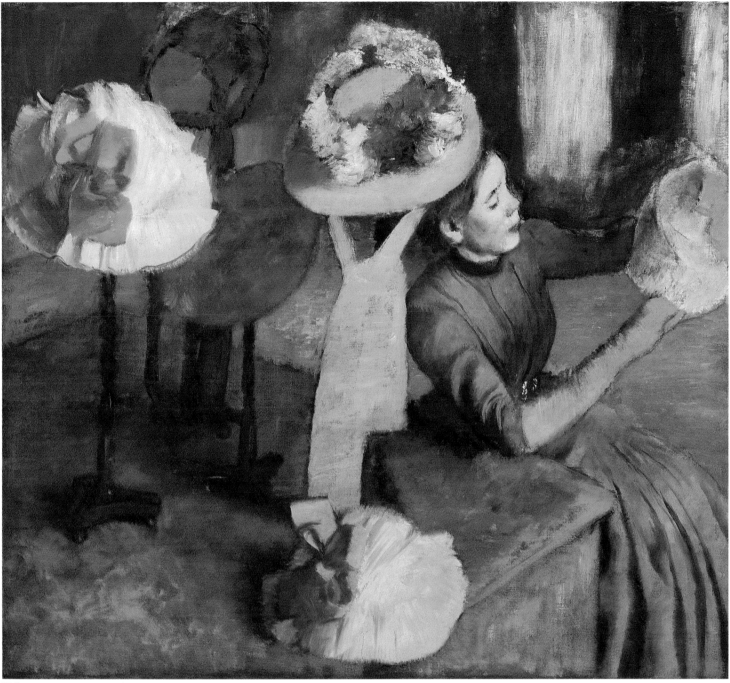

235

1. La composition de ce tableau a servi de base pour *La modiste* (L 1023), exécuté vers 1895, dans lequel Degas a ajouté une deuxième modiste, en conservant néanmoins un espace aussi profond, ainsi que la disposition de la table et des présentoirs.
2. 1984 Chicago, p. 131. Richard R. Brettell affirme (p. 134) que puisque le portrait de *Diego Martelli* (cat. n° 201), de 1879, a été exécuté sur une toile de dimension identique à celle de *Chez la modiste*, le peintre doit avoir commencé les deux tableaux au même moment. Il semble toutefois improbable que les œuvres préparatoires (L 834, L 835 et L 833) ont été exécutées avant l'hiver de 1881-1882, et il est ainsi difficile d'imaginer que Degas a commencé à travailler au tableau bien avant de faire les dessins.

3. La date d'acquisition de 1932 indiquée dans les livres de stock de Durand-Ruel contredit un reçu signé, daté du 23 janvier 1930, pour le prêt d'un « Millinery Shop, 1882 », de Mme L.L. Coburn à l'Art Institute of Chicago (prêt n° 7730). Selon le catalogue 1984 Chicago (n° 63, p. 134), Mme Coburn aurait fait l'acquisition de l'œuvre en 1929.
4. Il est possible, mais très improbable, que ce tableau soit la « modiste » exposée en 1886 à la National Academy of Design, New York, tel que proposé par Huth, et repris par la suite par Brettell et McCullagh (1984 Chicago, n° 63). Aucune mention de cette œuvre n'apparaît dans les livres de stock de Durand-Ruel avant 1913, et c'est Durand-Ruel plutôt que Degas lui-même qui fit les démarches pour la présentation de l'œuvre

à l'exposition de 1886 à New York. Il semble que la « Modiste » présentée à New York était un dessin qui ne peut être aujourd'hui identifié avec certitude.

Historique

Vendu par l'artiste à Durand-Ruel, Paris, 50 000 F (« L'atelier de la modiste, 100 × 110 cm, stock n° 10253), 22 février 1913 ; envoyé à Durand-Ruel, New York, 13 novembre 1917, reçu à New York 1er décembre 1917 (stock n° 4114), où l'œuvre est demeurée jusqu'en 1932 ; acheté pour soit 35 000 $ ou 36 000 $ à Durand-Ruel, New York, par Mme Lewis Larned Coburn, Chicago, 19 janvier 1932[3] ; légué au musée en 1932 ; entré au musée en 1933.

Expositions

(?) 1886 New York, nº 69 (« Modiste »)[4] ; 1932, Chicago, The Art Institute of Chicago, Antiquarian Society, 6 avril-9 octobre, *Exhibition of the Mrs. L.L. Coburn Collection: Modern Paintings and Water Colors,* nº 9, p. 38, repr. ; 1933 Chicago, nº 286, pl. 53 ; 1933 Northampton, nº 8, repr. ; 1934, Chicago, The Art Institute of Chicago, 1er juin-1er novembre, *A Century of Progress: Exhibition of Paintings and Drawings,* nº 202 ; 1934, Toledo, Toledo Museum of Art, novembre, *French Impressionists and Post-Impressionists,* nº 1 ; 1935, Springfield (Mass.), Springfield Museum of Art, décembre 1935-janvier 1936, *French Painting, Cézanne to the Present,* nº 1 ; 1936 Philadelphie, nº 40, repr. ; 1941, Worcester, Worcester Art Museum, 22 février-16 mars, *The Art of the Third Republic, French Painting 1870-1940 ,* nº 4, repr. (coul.) couv. ; 1947 Cleveland, nº 38, pl. XXX ; 1950-1951 Philadelphie, nº 74, repr. ; 1974 Boston, nº 20, pl. II (coul.) ; 1978 Richmond, nº 14 ; 1980, Albi, Musée Toulouse-Lautrec, 27 juin-31 août, *Trésors impressionnistes du Musée de Chicago,* nº 8, repr. ; 1984 Chicago, nº 63, repr. (coul.).

Bibliographie sommaire

The Fine Arts, XIX, juin 1932, p. 23 repr. ; Daniel Catton Rich, « Bequest of Mrs. L.L. Coburn », *Bulletin of The Art Institute of Chicago,* XXVI : 6, novembre 1932, repr. p. 69 ; Mongan 1938, p. 297, 302, pl. II.A ; Huth 1946, p. 239, fig. 8, p. 234 (indique que cette œuvre faisait partie de l'exposition de 1886 de la National Academy of Design, New York) ; Rewald 1946, repr. p. 390 (où il est mentionné que l'œuvre a peut-être été exposée à la huitième exposition impressionniste) ; Lemoisne [1946-1949], III, nº 832 (vers 1885) ; Rich 1951, p. 108-109, repr. (coul.) ; Chicago, The Art Institute of Chicago, *Paintings in The Art Institute of Chicago: A Catalogue of the Picture Collection,* 1961, p. 121, repr. (coul.) p. 336 ; John Maxon, *The Art Institute of Chicago,* Harry N. Abrams, New York, 1970, p. 89-90, 280, repr. (coul.) p. 89 ; Minervino 1974, nº 635, pl. IL (coul.) ; 1979, Chicago, The Art Institute of Chicago, *Toulouse-Lautrec: Paintings* (de Charles Stuckey), p. 309, fig. 2 ; Keyser 1981, p. 99, 101, pl. XLV ; 1983, New York/Paris, The Metropolitan Museum of Art/Musée d'Orsay, *Manet* (cat. exp.), p. 486, fig. a ; Lipton 1986, p. 153, fig. 95 p. 154, 162.

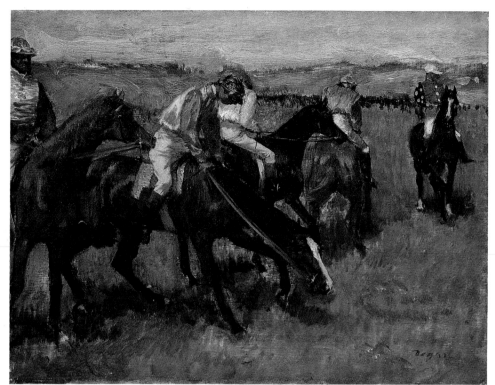

236

236

Avant la course

1882
Huile sur panneau
26,5 × 34,9 cm
Signé en bas à droite *Degas*
Williamstown (Mass.), Sterling and Francine Clark Art Institute (557)

Exposé à Paris et à Ottawa

Lemoisne 702

237

Avant la course

1882
Huile sur papier appliqué sur panneau parqueté
30,5 × 47,6 cm
Signé en bas à gauche *Degas*
Mme John Hay Whitney

Exposé à New York

Lemoisne 679

Fig. 213
Avant la course,
vers 1884-1886, panneau,
Baltimore, Walters Art Gallery, BR 110.

Fig. 214
Avant la course,
vers 1882, mine de plomb,
localisation inconnue, Vollard 1974, pl. LXXXIV.

Fig. 215
Au départ: les jockeys,
vers 1882, mine de plomb,
localisation inconnue, III : 178.2.

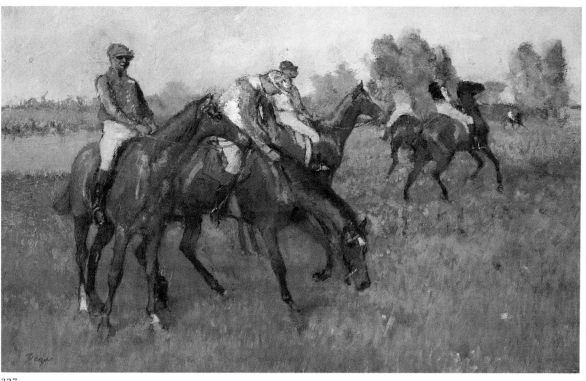

237

Degas a exécuté occasionnellement des scènes de course de chevaux au cours des années 1860 et 1870, puis de façon beaucoup plus régulière dans les années 1880. L'artiste pensait peut-être qu'elles se vendraient particulièrement bien, et encouragé par la bonne marche des affaires de Durand-Ruel, il se mit à peindre de nombreuses versions de scènes de courses, inspirées de certaines compositions qu'il jugeait réussies.

L'huile sur panneau, de belle facture, du Clark Art Institute à Williamstown (cat. n° 236) semble être le prototype de trois autres tableaux — le BR 110 (fig. 213), le L 679 (cat. n° 237), et le L 896 bis, Farmington (Conn.), Hill-Stead Museum[1]. La toile de Hill-Stead, très différente des autres, est probablement la dernière œuvre du groupe qui ait été réalisée. Quant aux tableaux des collections du Clark Art Institute et de la Walters Art Gallery, ils sont de format identique, et — à l'exception du groupe des cavaliers à droite — très semblables par l'arrangement des figures. L'analogie s'arrête toutefois là, car les deux tableaux sont diamétralement opposés par leur traitement, celui de la collection Clark étant richement peint, en pleine pâte, tandis que celui de la collection Walters est simplement voilé de minces couches de couleurs, qui masquent à peine le support de bois. De plus, dans la toile de la collection Clark, Degas a pris un plaisir particulier à peindre les casques de soie, aux couleurs vives, des jockeys, utilisant des techniques qu'il avait développées pendant les années 1860 pour peindre des satins à reflet ; par contre, dans la toile de Baltimore, les

soieries ne sont que sommairement indiquées, sans souci de particularisation.

Le tableau de la collection Whitney offre une composition différente. Les figures légèrement plus petites et le paysage plus profond y créent un effet d'éloignement. À nouveau, le traitement est riche, fluide et persuasif : le lustre du pelage des chevaux rivalise avec le chatoiement des étoffes de soie ; la pelouse, presque palpable, est rendue de façon précise et, malgré une grande économie de moyens, la représentation du paysage demeure convaincante. Le papier fixé sur le panneau de la collection Whitney n'a, de toute évidence, pas permis à Degas d'obtenir les mêmes effets de translucidité que dans le paysage de la collection Clark mais, à ce détail près, les deux tableaux sont de facture très semblable ; ils datent très probablement de 1882. Le tableau de la collection Walters, par contre, d'exécution légèrement plus sommaire, peut avoir été fait à une date postérieure, peut-être vers 1884-1886.

Degas a exécuté des esquisses d'ensemble de mêmes dimensions, pour les tableaux des collections Clark, Whitney, et Hill-Stead ([fig. 214] pour le L 702 ; [fig. 215] pour le L 679 ; et III:230 pour le L 896 bis). En outre, bon nombre de cavaliers et montures ont fait l'objet d'études particulières[2].

Le tableau de la collection Whitney figurait parmi les œuvres de Degas achetées par Théo Van Gogh pour la galerie Boussod-Valadon qu'il dirigeait ; Van Gogh l'a acquis en juin 1888, pour le vendre en août 1889. Durand-Ruel a, par ailleurs, acheté le tableau de la

collection Clark à Degas en décembre 1882, puis l'a vendu au peintre du Salon, Henry Lerolle, en janvier 1883. À la fois stupéfait et flatté que Lerolle ait acquis cette œuvre, Degas écrira à Mme Bartholomé : « De concert avec sa femme [Mme Lerolle] qui passe pour le diriger, il vient, dans un pareil moment, d'acheter un petit tableau de chevaux de moi à Durand-Ruel. Et il m'en écrit d'admiration (style Saint-Simon), veut me festoyer avec ses amis et, bien que la plupart des jambes des chevaux de son bon tableau (le mien), soient assez mal placées, j'ai bien envie, dans ma modestie, de ma laisser un peu considérer à table[3]. » Lerolle continuera d'acheter des tableaux à Degas, et entretiendra avec lui des

Fig. 216
Renoir, *Yvonne et Christine Lerolle au piano*, 1897, toile,
Paris, Musée de l'Orangerie.

relations amicales. Et lorsque Renoir peindra les filles de Lerolle en 1897 (fig. 216), il représentera, à l'arrière-plan, le tableau de la collection Clark et un pastel de danseuses (L 486). À la vue du Renoir, Julie Manet fera observer que : « Le fond avec les petites danseuses de Degas en rose avec leurs nattes et les courses est peint avec amour[4]. »

1. Ceux-ci ont été suivis par une huile et deux pastels — L 761, L 762, et L 763 (cat. n° 352) — qui sont également caractérisés par l'inversion de la principale figure d'un cheval au cou allongé.
2. Au nombre des dessins exécutés pour le L 702 figurent le IV :377 et le III :94.2 — pour le cheval à la tête penchée —, ainsi que le III :130.2 et le III :131.1 — pour le jockey en selle sur le même cheval. Parmi les dessins pour le L 679 on retrouve le IV :202.b — pour le jockey et le cheval à la tête penchée —, et le IV :217.a, le IV :217.b et le IV :244.c — pour le cheval et le jockey à l'extrême droite.
3. Lettres Degas 1945, n° LII, p. 77-78.
4. Cité dans *Renoir* (cat. exp.), Réunion des Musées nationaux, Paris, 1985, p. 294.

Historique du n° 236
Acheté à l'artiste par Durand-Ruel, Paris, 10-12 décembre 1882, 2 500 F (stock n° 2648, « Le départ ») ; acquis par Henry Lerolle, 10 janvier 1883, 3 000 F ; coll. Lerolle, Paris, de 1883 au moins jusqu'en 1936. Hector Brame, Paris, en 1937 ; acquis par Durand-Ruel, New York, 3 juin 1937, 30 000 F (stock n° 5381, « Chevaux de courses »)[1] ; acquis par Robert Sterling Clark, 6-15 juin 1939 ; coll. Clark, New York, de 1939 à 1955 ; légué par eux au musée en 1955.

1. Jacques Seligmann est souvent mentionné comme propriétaire de l'œuvre à ce moment-là ; toutefois, le livre de stock de Durand-Ruel indique le passage direct de propriété de Brame, à Durand-Ruel, à R.S. Clark (entre 1937 et 1939).

Expositions du n° 236
1924 Paris, n° 45, repr. (« Le Départ d'une course [la descente de mains] » ; prêté par Henry Lerolle) ; 1931 Paris, Rosenberg, n° 28 (« Avant la course », 1875 ; prêté par Mme Henry Lerolle) ; 1933 Paris, n° 108 (vers 1872-1874 ; prêté par Mme Lerolle) ; 1934, Paris, André J. Seligmann (galerie), 17 novembre-9 décembre, *Réhabilitation du sujet,* au profit de la Fondation Foch, n° 84 (« Les Jockeys » ; prêté par Mme Lerolle) ; 1936, Londres, New Burlington Galleries, Anglo-French Art and Travel Society, 1er-31 octobre, *Masters of French Nineteenth Century Painting,* n° 68 (1885 ; collection de feu Henri [sic] Lerolle) ; 1937 Paris, Orangerie, n° 35, pl. XII (vers 1882 ; acheté à Durand-Ruel par Lerolle en 1884 ; prêté par un collectionneur privé) ; 1956, Williamstown (Mass.), Sterling and Francine Clark Art Institute, mai, *Exhibit 5 : French Painting of the Nineteenth Century,* n° 99, repr. ; 1959 Williamstown, n° 1, pl. XVI (vers 1882) ; 1968 New York, n° 10, repr. (vers 1882) ; 1970 Williamstown, n° 6 (vers 1878-1880 ; il est mentionné à la p. 5 que le L 702 figure dans l'arrière-plan du portrait des sœurs Lerolle peint par Renoir [Musée d'Orsay]) ; 1987, Williamstown, Sterling and Francine Clark Art Institute, 20 juin-25 octobre, *Degas in the Clark Collection* (de Rafael Fernandez et Alexandra R. Murphy), n° 52, repr. (coul.) p. 67 et repr. (coul., détail) p. 21.

Bibliographie sommaire du n° 236
Lafond 1918-1919, II, p. 42, repr. après p. 44 ; Jamot 1924, p. 140, pl. 30a (vers 1872-1874) ; Lemoisne 1924, p. 96, repr. (vers 1874) ; Lemoisne [1946-1949], I, p. 121, II, n° 702 (vers 1882) ; François Daulte, « Des Renoirs et des Chevaux », *Connaissance des Arts,* 103, septembre 1960, p. 32-33, fig. 14 (coul.) ; Williamstown (Mass.), Sterling and Francine Clark Art Institute, *French Paintings of the Nineteenth Century,* 1963, n° 34, repr. ; *List of Paintings in the Sterling and Francine Clark Art Institute,* Williamstown (Mass.), 1972, p. 32, n° 557, repr. (vers 1882) ; Minervino 1974, n° 694 ; *List of Paintings in the Sterling and Francine Clark Art Institute,* Williamstown (Mass.), 1984, p. 12, fig. 255 ; William R. Johnston, *The Nineteenth Century Paintings in the Walters Art Gallery,* Baltimore, 1982, p. 134-135 (mis en comparaison avec le BR n° 110, notant les différences de rognage, de couleurs, etc.).

Historique du n° 237
Vendu par l'artiste à Goupil-Boussod et Valadon, Paris, 8 juin 1888, 2 000 F ; vendu à Paul Gallimard, 2 400 F, 5 août 1889 ; coll. Gallimard, Paris, de 1889 jusque peu avant 1927 (selon Manson 1927). Reid and Lefevre, Londres, en 1927 ; acquis par Knoedler and Co., New York, 23 mars 1927 ; acquis par John Hay Whitney, mai 1928 ; coll. Whitney, New York, de 1928 jusqu'en 1982 ; au propriétaire actuel.

Expositions du n° 237
1903, Paris, Bernheim-Jeune et Fils, avril *Exposition d'œuvres de l'école impressionniste,* n° 14 (prêté par Paul Gallimard) ; 1904, Bruxelles, La libre esthétique, 25 février-29 mars, *Exposition des peintres impressionnistes,* n° 27 ; 1908, Londres, New Gallery, janvier et février, *Eighth Exhibition of the International Society of Sculptors, Painters and Gravers,* n° 69 ; 1910, Brighton, Public Art Galleries, 10 juin-31 août, *Exhibition of the Work of Modern French Artists,* n° 111 ; 1912, Paris, L'Hôtel de la Revue « Les Arts », juin-juillet, *Exposition d'art moderne* (Manzi, Joyant et Cie), n° 114 ; 1914, Copenhague, Statens Museum for Kunst, 15 mai-30 juin, *Art français du XIXe siècle,* n° 69 (prêté par Paul Gallimard) ; 1942, Montréal, Art Association of Montreal, 5 février-8 mars, *Loan Exhibition of Masterpieces of Painting,* n° 66, p. 47 (« Chevaux de course », coll. Whitney) ; 1960, Londres, Tate Gallery, 16 décembre 1960-21 janvier 1961, *The John Hay Whitney Collection,* n° 18 (« Avant la course », vers 1881-1885) ; 1983, Washington (D.C.), The National Gallery of Art, 29 mai-3 octobre, *The John Hay Whitney Collection,* n° 12, p. 38, repr. p. 39 (« Before the Race », 1881-1885).

Bibliographie sommaire du n° 237
Louis Vauxcelles, « Collection de M. P. Gallimard », *Les Arts,* n° 81, septembre 1908, p. 21, repr. p. 26 (« Les courses ») ; Arsène Alexandre, « Exposition d'art moderne à l'Hôtel de la Revue ' Les Arts ' », *Les Arts,* août 1912, repr. p. IV ; Lemoisne [1946-1949], II, n° 679 (vers 1881-1885) ; Rewald 1973 GBA, appendice I (une reproduction d'extraits du livre de comptes de Goupil-Boussod et Valadon indique « Courses, 31 × 47 » comme étant le L 679) ; Minervino 1974, n° 697 ; William R. Johnston, *The Nineteenth Century Paintings in the Walters Art Gallery,* Baltimore, 1982, p. 134 (mentionné en rapport avec le L 702).

Étude d'un jockey

Vers 1882-1884
Fusain sur papier gris passé couleur chamois

50 × 32,5 cm
Cachet de la vente en bas à gauche
Oxford, Ashmolean Museum (1977.27)

Exposé à Paris

Vente III :98.2.

Ce dessin, ainsi que l'*Étude de jockey nu sur un cheval, vu de dos* (cat. n° 282), sont des études qui, exécutées au cours de la période de maturité de l'artiste, s'inspirent de poses établies au début de sa carrière. Ce jockey à cheval est apparu dès 1862 dans une des premières scènes de courses de l'artiste, *Jockeys à Epsom* (voir fig. 51), qui l'a par ailleurs placé bien en vue, au premier plan, dans la *Course de gentlemen. Avant le départ* (cat. n° 42), une œuvre commencée en 1862, qu'il retravaillera jusque dans les années 1880. Il est probable que Degas ait exécuté ce dessin pendant la révision de la *Course de gentlemen,* bien que le personnage figure dans deux pastels du milieu des années 1880 — L 850 (coll. part.), et L 889 (fig. 217).

Degas hésitait à céder la *Course de gentlemen* à son propriétaire, Jean-Baptiste Faure, peut-être parce qu'il y trouvait une source inestimable d'inspiration pour la création de nouvelles scènes de jockeys. Il est possible qu'il ait exécuté, à partir de la peinture, des dessins comme celui-ci pour avoir un répertoire de poses à utiliser ultérieurement. Ce dessin incisif n'a tout de même pas le caractère plutôt machinal d'une copie. En modifiant

Fig. 217
Le départ d'une course,
vers 1885, pastel,
Providence, Museum of Art,
Rhode Island School of Design, L 889.

238

Danseuses au foyer, *dit* La contrebasse

Vers 1882-1885
Huile sur toile
39 × 89,5 cm
Signé en bas à gauche *Degas*
New York, The Metropolitan Museum of Art.
Legs de Mme H.O. Havemeyer, 1929.
Collection H.O. Havemeyer (29.100.127)

Lemoisne 905

Plus que tout autre groupe d'œuvres de l'artiste, les compositions horizontales, ou frises, sur le thème de la répétition de ballet constituent une véritable série. Pendant plus de vingt ans, Degas a élaboré — dans un style passant graduellement d'un rendu précis des détails observés à des notations expressives du rythme linéaire et des couleurs diffuses — un ensemble fixe de danseuses qui, placées dans une salle de répétition oblongue, apparaissent, disparaissent ou sont reproduites, reflets les unes des autres, en une interminable variation contrapuntique. L'invention par addition, chère à Degas, n'est nulle part plus évidente que dans cet ensemble d'œuvres. Il a adopté une méthode analogue pour les jockeys, mais ce n'est que dans les tableaux sur le thème de la danse qu'on a le sentiment de pénétrer dans un univers entièrement peuplé de créatures qui sont le produit de l'imagination d'un homme — un univers qui n'est pas sans rappeler celui que crée un grand romancier.

La présente œuvre est probablement la deuxième d'une série de plus de quarante tableaux horizontaux sur le thème de la répétition. Elle a été précédée par *La leçon de danse* (fig. 218), qui peut être daté de 1879 selon un croquis dans un carnet que Degas aurait utilisé en 1878-1879[1]. Le croquis, dans lequel George Shackelford voit une notation rapide tirée d'une composition déjà en cours d'exécution[2], diffère du tableau de la collection Mellon par le nombre de figures, ainsi que par la présence, sur le plancher, d'un étui à violon et, curieusement, sur le long mur de gauche, d'un œil-de-bœuf. Autrement, les caractéristiques essentielles de toute la série sont présentes : le long mur qui fuit précipitamment et qui sert de repoussoir à un, deux ou trois personnages principaux, au premier plan ; l'espace, réduit dans la composition, où la salle s'élargit et donne sur deux grandes portes-fenêtres qui éclairent un groupe de danseuses faisant des exercices d'assouplissement avant la répétition, ou des exercices de détente après ; la chaise et le banc, qui figureront si souvent dans les dernières œuvres de Degas sur le thème des danseuses.

À l'opposé du tableau de la collection Mellon, où le travail de révision de la composition est évident, celui du Metropolitan Museum ne

les contours, en déplaçant le bras, en inclinant le corps et en transformant le genou, Degas a exécuté son dessin avec un sens particulièrement aigu de l'observation.

Historique
Atelier Degas ; Vente III, 1919, nº 98.2 (« Jockey [profil] »), acquis par Durand-Ruel, Paris, 800 F (stock nº 11453). Percy Moore Turner, Londres, jusqu'en 1952 ; coll. John N. Bryson, avant 1966 jusqu'en 1976 ; légué au musée en 1976.

Expositions
1967 Saint Louis, nº 102, repr. p. 160 (« Jockey in Profile », coll. John Bryson) ; 1979 Édimbourg, nº 14, repr. p. 16 ; 1982, New Brunswick (New Jersey, Rutgers University, The Jane Voorhees Zimmerli Art Museum, 12 septembre-24 octobre 1982/Cleveland (Ohio), Cleveland Museum of Art, 16 novembre 1982-9 janvier 1983, *Dürer to Cézanne : Northern European Drawings from the Ashmolean Museum*, nº 109, p. 134, repr. p. 135 ; 1983 Londres, nº 24, repr. ; 1986, Oxford, Ashmolean Museum, 11 mars-20 avril/Manchester, Manchester City Art Gallery, 30 avril-1er juin/Glasgow, The Burrell Collection, 7 juin-13 juillet, *Impressionnist Drawings from British Public and Private Collections,* nº 19, p. 60, pl. 33.

Bibliographie sommaire
Paul-André Lemoisne, *Degas et son œuvre,* Éditions Histoire de l'art, Paris, 1954, p. 185, repr. entre p. 120 et 121 (coll. Percy Moore Turner) ; Christopher Lloyd, « Nineteenth Century French Drawings in the Bryson Bequest to the Ashmolean Museum », *Master Drawings,* 16, automne 1978, p. 285, 287 n. 6, pl. 35.

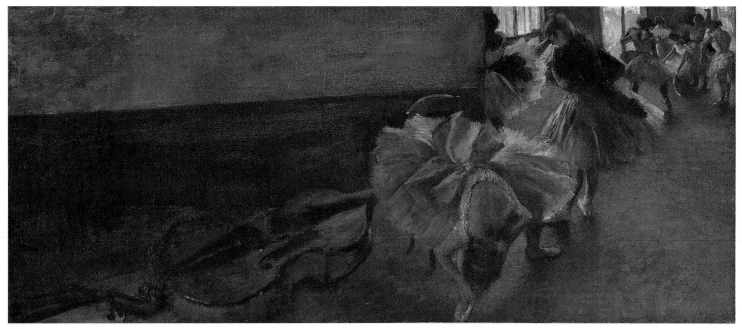

239

présente guère de repentirs, et aucun change-
ment fondamental : les radiographies et la
réflectographie à l'infrarouge révèlent qu'il a
été peint, en grande partie, d'un trait et qu'il
n'a fait l'objet que de révisions mineures. Ceci
contredit George Moore, qui a écrit en 1892
que le tableau venait d'être retouché par
Degas[3]. La lithographie exécutée en 1889
d'après ce tableau (fig. 219) montre l'œuvre
telle qu'on la voit aujourd'hui.

S'appuyant sur le croquis de 1879, qui a
servi pour l'exécution du tableau de la collec-
tion Mellon, Theodore Reff a proposé de dater
le tableau de cette dernière année, alors que
Lemoisne le datait de 1887. L'œuvre du
Metropolitan, toutefois, appartient bien da-
vantage aux peintures que Degas a réalisées
vers le milieu des années 1880, et son coloris,
en particulier, révèle des affinités avec d'au-
tres œuvres de cette époque. Sa tonalité fauve,
égayée ici et là de couleurs vives, se rapproche
de celle de *Chez la modiste* (cat. nº 235) de
Chicago, et s'éloigne nettement des palettes
froides du tableau de la collection Mellon et de
La leçon de danse du Clark Art Institute (cat.

nº 221), qui paraissent tous deux dater de
1879-1880. Par ailleurs, le tableau du Metro-
politan Museum s'éloigne également de la
répétition de format horizontal de la National
Gallery of Art de Washington (cat. nº 305), que
Degas a vendu en 1892, ainsi qu'une variante
postérieure (L 900, Detroit, Detroit Institute of
Arts). Les dessins préparatoires au tableau du
Metropolitan Museum (voir cat. nºˢ 240 et 242)
semblent avoir été exécutés entre 1882 et
1885[4], et ils ont des affinités avec les pastels
sur le thème des modistes et les dessins
connexes de 1882.

L'artiste a également fait une esquisse à
l'huile (L 902), très apparentée, qui a peut-être
été exécutée comme œuvre indépendante,
plutôt qu'une esquisse préparatoire.

1. Reff 1985, Carnet 31 (BN, nº 23, p. 70).
2. 1984-1985 Washington, p. 86.
3. Moore 1892, P. 19.
4. Les autres dessins que Degas semble avoir fait
 d'après ce tableau comprennent les L 907, L 906,
 II :219.1, III :357.1, L 909, II :351, III :150.1,
 III :254, III :358.2, III :358.1, II :355, L 911, et
 L 912.

Historique

Provenance ancienne inconnue. Alexander Reid,
Glasgow, avant 1891 ; acquis par Arthur Kay, Lon-
dres, 1892-1893. Galerie Martin et Camentron,
Paris, jusqu'en mai 1895 ; acquis par Durand-Ruel,
Paris, 27-28 mai 1895, 8 000 F (stock nº 3318) ;
transmis à Durand-Ruel, New York, 20 novembre
1895 (stock nº 1445) ; arrivé à New York, 4 décem-
bre 1895 ; acquis par E.F. Milliken, 23 mars 1896,
6 000 $; coll. Milliken, New York, de 1896 à 1902 ;
vente Milliken, New York, American Art Association,
14 février 1902, nº 11 (« Les Coulisses »), acquis par
Durand-Ruel, New York, comme agent pour
H.O. Havemeyer, 6 100 $; coll. H.O. Havemeyer,
New York, de 1902 à 1907 ; coll. Mme H.O. Have-
meyer, New York, de 1907 à 1929 ; légué par elle au
musée en 1929.

Expositions

1891, Londres, Mr. Collie's Rooms, 39B Old Bond
Street, décembre 1891-janvier 1892, *A Small Col-
lection of Pictures by Degas and Others,* nº 20 (prêté
par Alexander Reid) ; 1892, Glasgow, La Société des
Beaux-Arts, février, sans cat. (une version élargie de
l'exposition de Mr. Collie's Rooms) ; 1893, Londres,
Grafton Galleries, février, *First Exhibition Consis-
ting of Paintings and Sculpture by British and
Foreign Artists of the Present Day,* nº 301a (prêté
par Arthur Kay) ; 1896, Pittsburgh, Museum of Art,

Fig. 218
La leçon de danse,
1879, toile,
M. et Mme Paul Mellon, L 625.

Fig. 219
Anonyme d'après Degas, *Danseuses au foyer,* dit *La contrebasse,*
1889, lithographie,
Paris, Bibliothèque Nationale, Cabinet des estampes.

Carnegie Art Galleries, 5 novembre 1896-1er janvier 1897, *First Annual Exhibition*, n° 86 (prêté par E.F. Milliken) ; 1930 New York, n° 54 ; 1946, Newark (New Jersey), Newark Museum, 9 avril-15 mai, *19th Century French and American Paintings from the Collection of the Metropolitan Museum of Art*, n° 13 ; 1958, Pittsburgh, Museum of Art, Carnegie Institute, 5 décembre 1958-8 février 1959, *Retrospective Exhibition of Paintings from Previous Internationals, 1896-1955*, n° 1, repr. ; 1961, Corning (New York), Corning Museum of Glass, 15 juillet-15 août, « 300 Years of Ballet », sans cat. ; 1963, Little Rock, Arkansas Art Center, 16 mai-26 octobre 1963, *Five Centuries of European Painting*, repr. p. 47 ; 1967, Édimbourg, Scottish Arts Council, 20 octobre, *A Man of Influence : Alex Reid, 1854-1928* (de Ronald Pickvance), n° 23, repr. p. 32 ; 1972, Munich, Haus der Kunst, 16 juin-30 septembre, *World Cultures and Modern Art*, n° 742 ; 1977 New York, n° 16 des peintures ; 1978 New York, n° 40, repr. (coul.) ; 1978 Richmond, n° 12 ; 1979 Édimbourg, n° 26, pl. 4 (coul.) ; 1984-1985 Washington, n° 30, repr. p. 90 ; 1987 Manchester, n° 75, fig. 116.

Bibliographie sommaire
Moore 1892, p. 19 ; [J.A. Spender], « Grafton Gallery », *Westminster Gazette*, 17 février 1893, p. 3 (repris dans Flint 1984, p. 279-280) ; « The Grafton Gallery », *Globe*, 25 février 1893, p. 3 (repris dans Flint 1984, p. 280) ; « The Grafton Gallery », *Artist*, XIV, 1er mars 1893, p. 86 (repris dans Flint 1984, p. 282) ; Arthur Kay, lettre à la rédaction de la *Westminster Gazette*, 29 mars 1893 (repris dans Arthur Kay, *Treasure Trove in Art*, Oliver and Boyd, Édimbourg et Londres, 1939, p. 28-30, repr. en regard p. 32) ; Havemeyer 1931, p. 119 ; Tietze-Conrat 1944, p. 416-417, fig. 1 p. 414 ; Lemoisne [1946-1949], III, n° 905 (1887) ; Browse [1949], p. 67, 377-378, n° 118, repr. ; Havemeyer 1961, p. 259 ; Ronald Pickvance, « L'Absinthe in England », *Apollo*, LXXVII, mai 1963, p. 396 ; New York, Metropolitan, 1967, repr. p. 84-85 ; Minervino 1974, n° 836 ; Moffett 1979, p. 12, pl. 18 (coul.) ; 1984 Chicago, p. 62, 146, 149 ; 1984 Tübingen (édition anglaise 1985), p. 383, au n° 162, p. 385, au n° 172 ; 1984-1985 Boston, p. lix, fig. 37 (La lithographie d'après la peinture) ; 1984-1985 Paris, fig. 134 (coul.) p. 159 ; Paris, Louvre et Orsay, Pastels, 1985, p. 80, au n° 73 ; Reff 1985, I, p. 21 n. 8, 137 (Carnet 31, p. 70), 151 ; Weitzenhoffer 1986, p. 257.

d'entre eux ont-ils une monumentalité qui est absente dans le tableau final, et leur exécution révèle une liberté et une sûreté d'expression qui ont rarement leur égal dans les peintures.

240

Étude d'un nœud de ceinture

Vers 1882-1885
Pastel et fusain sur papier vélin gris bleu
23,5 × 30 cm
Cachet de la vente en bas à gauche, apposé verticalement
Paris, Musée d'Orsay (RF 30015)

Exposé à Paris

Lemoisne 908 bis

Posé sur les reins d'une danseuse comme un énorme papillon, cet extravagant nœud de ceinture est une étude pour les *Danseuses au foyer* (cat. n° 239). Degas l'a transposé à peu près tel quel lorsqu'il a peint le personnage principal de la toile, bien qu'il ait utilisé du jaune plutôt que du gris bleu. Le personnage lui-même, par contre, se rattache à de nombreuses autres études au pastel d'une danseuse assise, penchée pour lacer son chausson. Considérant manifestement que cette pose était l'une de ses meilleures, Degas l'a utilisée dans un certain nombre de pastels à partir de 1879 environ, et dans plusieurs scènes de répétition de forme horizontale, qu'il a peintes entre 1879 environ et le milieu des années 1880[1]. Il semble que l'artiste ait réalisé une étude au pastel pour chaque nouveau tableau, certaines étant signées et dédiées à des amis. Aucune toutefois n'a le charme de cette magnifique étude d'un nœud de ceinture.

Après la mort de Degas, le cachet de la vente a été apposé sur le dessin de telle façon que le côté gauche est devenu la partie inférieure de l'œuvre. Celle-ci a donc souvent été reproduite suivant une orientation erronée.

1. Cette pose figure dans *L'Attente* (L 698, Pasadena, Norton Simon Museum), et dans les L 530, L 531, L 658, L 661, BR 86 et BR 76 datant d'à peu près de la même époque. On la retrouve également dans les scènes de répétition de forme horizontale suivantes : L 900 (Detroit Institute of the Arts), L 941 (cat. n° 305) et L 1107 (voir fig. 289). Les études connexes de la danseuse assise comprennent les L 559 bis, L 600, L 699, L 826, L 826 bis, L 903, L 904, L 906, L 907, L 908, L 913, BR 90 et BR 125. En outre, un certain nombre de pastels et de toiles des années 1890 et du début des années 1900 la reproduisent, plus particulièrement les *Danseuses rattachant leurs sandales* de Cleveland (L 1144), où le mouvement est observé sous quatre angles différents.

Historique
Atelier Degas ; Vente III, 1919, n° 403, acquis par Marcel Guérin, 280 F ; coll. Guérin, Paris. Coll. Carle Dreyfus, Paris, jusqu'en 1952 ; légué par lui au Musée du Louvre en 1952.

Expositions
1953, Paris, Musée du Louvre, Cabinet des dessins, avril-mai, *Collection Carle Dreyfus, léguée aux Musées Nationaux et au Musée des Arts Décoratifs*, n° 98 ; 1962, Mexico, Universidad Nacional Autonama de Mexico, Museo de Ciencias y Arte, octobre-novembre, *100 Anos de Dibujo Francés 1850-1950*, n° 23 ; 1967, Paris, Orangerie des Tuileries, 16 décembre 1967-mars 1968, *Vingt ans d'acquisition au Musée du Louvre, 1947-1967*, n° 460 (disant à tort que Carle Dreyfus a acquis cette œuvre de l'atelier Degas, Vente III) ; 1969 Paris, n° 213 ; 1974, Paris, Musée du Jeu de Paume, 8 juillet-29 octobre, « Présentation temporaire », sans cat. ; 1983, Paris, Palais de Tokyo, 9 août-17 octobre, « La nature-morte et l'objet de Delacroix à Picasso », sans cat.

Bibliographie sommaire
Lemoisne [1946-1949], III, n° 908 bis (comme une étude pour L 907, daté 1887) ; Paris, Louvre et Orsay, Pastels, 1985, p. 80, n° 73 (daté 1887).

Dessins pour des tableaux de ballet
nos 240-242

À la différence de l'ensemble des figures que Degas a dessinées pour ses tableaux de ballet des années 1870 (voir cat. nos 127 et 138), maintes fois reprises dans des contextes différents pendant plusieurs années, chacun des dessins exécutés pour les scènes de ballet des années 1880 semble destiné exclusivement à une œuvre particulière — et ce, sans égard au nombre de fois où il aurait utilisé la même pose auparavant. Ces dessins ont souvent été réalisés à une échelle relativement grande, puis réduits pour figurer dans des toiles de facture méticuleuse. Aussi, nombre

240

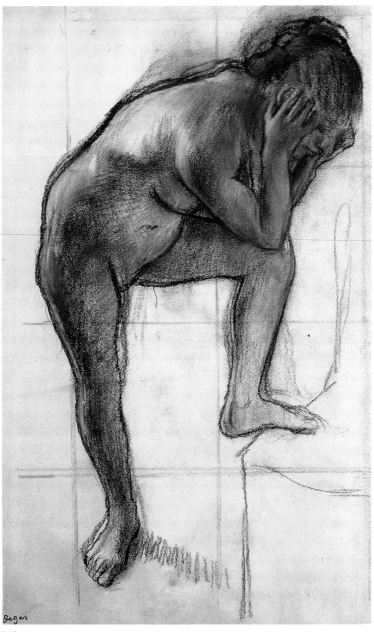

241

Dans les années 1880, cette façon de dessiner les contours prendra d'autant plus d'importance pour Degas qu'il construira fréquemment ses tableaux de façon « additive », insérant, dans des compositions prédéterminées, des figures déjà existantes, comme ces silhouettes au tracé appuyé.

1. Pour une étude sur l'apparition, la disparition et la réapparition de ce personnage, voir 1984-1985 Washington, p. 91-97.

Historique

Atelier Degas ; Vente II, 1918, n° 178, acquis par le Dr Georges Viau, Paris, 6 000 F ; coll. Viau, Paris, de 1918 à 1942 ; vente Viau, Paris, Drouot, 11 décembre 1942, n° 59, pl. VI, acquis par le Musée du Louvre.

Expositions

1932 Londres, n° 828 (969), pl. CC, repr. (prêté par le Dr Viau, Paris) ; 1936 Philadelphie, n° 84, repr. ; 1939 Paris, hors cat. ; 1964 Paris, n° 69, pl. XVIII ; 1969 Paris, n° 223 ; 1974, Paris, Musée du Jeu de Paume, 8 juillet-29 octobre, « Présentation temporaire », sans cat.

Bibliographie sommaire

Lemoisne [1946-1949], II, n° 615 (vers 1880-1885) ; Minervino 1974, n° 874 ; 1984-1985 Washington, p. 92, 95, fig. 4.3 ; 1985, Paris, Louvre et Orsay, Pastels, 1985, n° 71, p. 77, repr. p. 78.

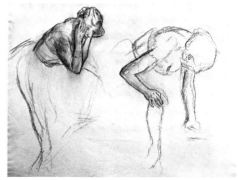

Fig. 220
Danseuses, deux études,
vers 1882-1885, fusain rehaussé de blanc,
Atlanta, The High Museum of Art, III :223.

241

Danseuse nue, se tenant la tête

Vers 1882-1885
Pastel et fusain sur papier vélin bleu vert
49,5 × 30,7 cm
Cachet de la vente en bas à gauche
Paris, Musée d'Orsay (RF 29346)

Exposé à Paris

Lemoisne 615

Degas a probablement exécuté ce dessin, ainsi qu'un autre (fig. 220), pour le tableau *Dans une salle de répétition* (cat. n° 305). Bien que la danseuse n'apparaisse pas aujourd'hui dans le tableau, une figure semblable s'y trouvait initialement à gauche de celle qui est assise et qui rajuste ses bas[1]. Un personnage adoptant la même pose apparaît dans *La salle de danse* de la Yale University Art Gallery, à New Haven (voir fig. 289), mais, comme le montrent clairement les dessins connexes (le III :88.1, le III :124.1 ainsi qu'un autre dessin au Narodni Muzej, à Belgrade), il a été exécuté d'après un modèle différent, même si les danseuses de ce tableau, leur pose, leur disposition et leur taille sont pratiquement les mêmes que pour la toile de Washington.

Degas réussit à créer dans ce dessin une figure de stature presque monumentale, malgré l'ingratitude de la pose et la ligne contournée du torse. L'artiste a mis à profit diverses techniques qu'il avait, peu avant, perfectionnées dans ses grands pastels : l'estompage du visage et des mains légèrement rehaussés, les striures du torse et des jambes, tout comme les contours insistants de la figure toute entière.

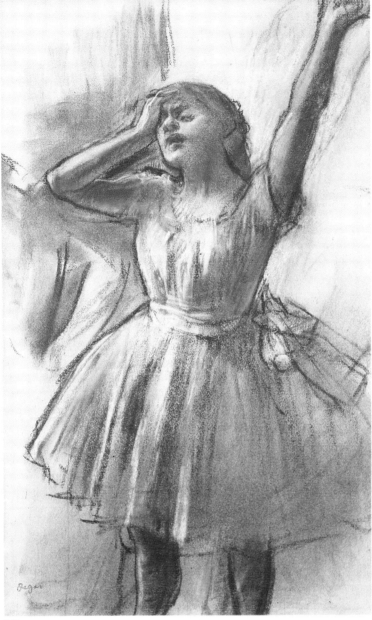

242

effets de clair-obscur, avec des rehauts de couleur saturée : le bleu vif du corsage, le rouge orangé de la chevelure et le violet de la jupe et des ombres.

Historique

Atelier Degas ; Vente II, 1918, n° 175, racheté par René de Gas, 12 200 F ; coll. René de Gas, Paris, de 1918 à 1927 ; coll. Roland Nepveu De Gas, de 1927 à au moins 1943. Coll. Hal Wallis, Los Angeles, avant 1958 ; coll. L.A. Nicholls, Angleterre, jusqu'en novembre 1959 ; sa vente, Londres, Sotheby, 25 novembre 1959, n° 54, repr., acquis par M. Knoedler and Co., New York, 8 400 £ ; acquis par John D. Rockefeller III, New York, 27 octobre 1960 coll. Rockefeller, New York, de 1960 à 1968 ; acquis par Hirschl and Adler Galleries, Inc., New York, en 1968 ; acquis par la Kimbell Foundation en 1968.

Expositions

1943, Paris, Galerie Charpentier, mai-juin, *Scènes et figures parisiennes*, n° 67 (étiquette au verso indiquant le prêteur comme étant R. Nepveu Degas) ; 1958 Los Angeles, n° 62 (prêt anonyme) ; 1967 Saint Louis, n° 130, p. 198, repr. p. 197 (d'une coll. part., New York) ; 1973, New York, Hirschl and Adler Galleries, Inc., 8 novembre-1er décembre, *Retrospective of a Gallery, Twenty Years*, n° 32, repr. (coul.) ; 1978 New York, n° 41, repr. (coul.).

Bibliographie sommaire

Lafond 1918-1919, II, repr. après p. 34 ; Rouart 1945, repr. p. 75 ; Lemoisne [1946-1949], III, n° 910 (1887) ; Fort Worth, Kimbell Art Museum, *Catalogue of the Collection*, 1972, p. 198-200, repr. (coul.) p. 199 ; Minervino 1974, n° 835.

243

Hortense Valpinçon

Août 1883
Craie noire sur papier vélin chamois
33 × 27,3 cm
Annoté en bas à droite *Hortense/Ménil-Hubert/août 1883*
New York, The Metropolitan Museum of Art.
Legs de Walter C. Baker (1972.118.205)

Hortense Valpinçon était pour Degas une source de joie particulière au cours de ses visites au château de ses parents au Ménil-Hubert. Ayant fait son portrait enfant (cat. n° 101), Degas l'a vue grandir, et ils resteront amis jusqu'à sa mort. Même après la mort de Paul Valpinçon, Hortense — qui, mariée, avait ses propres enfants — invitera Degas à séjourner chez eux en Normandie.

Degas caressait le projet de faire le portrait d'Hortense pendant son séjour au Ménil-Hubert, à l'été de 1883. Il a alors exécuté ce dessin exquis, aussi pur qu'un camée antique ou une médaille de la Renaissance[1], ainsi que plusieurs autres œuvres : un pastel la représentant assise à l'extérieur (peut-être le L 857), une autre œuvre inédite (faisant partie d'une coll. part., qui n'est répertoriée ni par

242

Danseuse s'étirant

Vers 1882-1885
Pastel sur papier vélin gris pâle
46,7 × 29,7 cm
Cachet de la vente en bas à gauche
Fort Worth (Texas), Kimbell Art Museum
(AP 68.4)

Lemoisne 910

La *Danseuse s'étirant* est le plus extraordinaire du groupe de dessins associés aux compositions horizontales, ou frises, sur le thème de la répétition de ballet. Degas s'est servi de ce personnage pour le tableau *Danseuses au foyer* (cat. n° 239), bien qu'il n'y soit à peine visible, ayant été placé dans un coin de la salle. L'artiste semble avoir pris un étrange plaisir à reléguer au second plan un de ses personnages les plus expressifs. Et, curieusement, il ne reprendra jamais cette pose dans ses tableaux. Il est possible que Degas ait d'abord voulu placer cette figure au premier plan d'une de ses compositions, puis qu'il se soit ravisé, comme dans le cas de la *Danseuse nue, se tenant la tête* (cat. n° 241) qu'il a supprimé du premier plan de la répétition de ballet de Washington (cat. n° 305).

Le geste singulier de cette danseuse ne se retrouve nulle part dans les tableaux antérieurs. Elle ne bâille ni ne s'exclame, mais sa main droite appuyée sur le front exprime manifestement la peine et la fatigue qu'éprouvent les jeunes filles après de longues heures de répétition. Degas suggère la souffrance dans toute son acuité par de spectaculaires

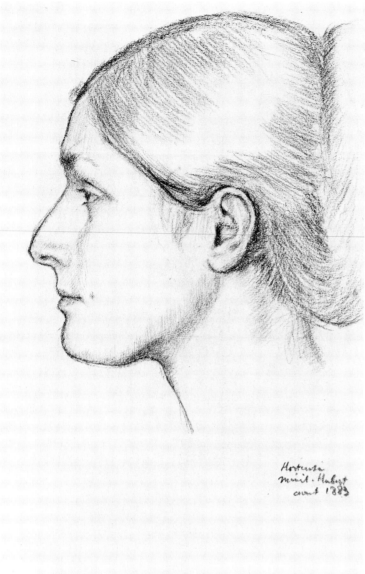

243

Plus loin, Hortense affirme que Degas a conservé le dessin dans sa chambre, et qu'il ne le lui a donné que vers 1907. Elle souligne en outre que Zoé, la gouvernante de Degas, lui a alors dit : « Prenez-le, Madame, il vous ressemble encore[3]. »

1. Cette observation provient de Jean Sutherland Boggs, dans 1967 Saint Louis, p. 176.
2. S. Barazzetti, « Degas et ses amis Valpinçon », *Beaux-Arts,* 190, 21 août 1936, p. 3.
3. *Beaux-Arts,* 191, 28 août 1936, p. 1. Il serait tentant de déduire des autres propos d'Hortense cités dans ce numéro que le pastel L 722 (fig. 221) a été exécuté au moment où Degas lui a fait don de ce dessin. Cependant, Boggs croit avec raison, se fondant sur les caractéristiques de l'exécution, que le pastel date également des années 1880.

Historique

Chez l'artiste jusque vers 1907 ; offert à Hortense Valpinçon (Mme Jacques Fourchy), vers 1907 ; coll. M. et Mme Jacques Fourchy, Paris, de 1907 jusqu'en

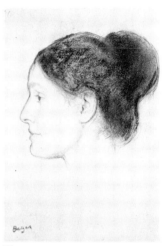

Fig. 221
Hortense Valpinçon,
1883, mine de plomb et pastel,
M. et Mme Paul Mellon, L 722.

Lemoisne ni par Brame et Reff), ainsi que, peut-être, le L 722 (fig. 221 ; voir note 3 ci-dessous) et d'autres œuvres maintenant perdues. Cinquante-trois ans plus tard, en 1936, Hortense décrira à un journaliste l'exécution de ce dessin, de même que plusieurs des autres œuvres, de façon vivante et détaillée :

(été de 1883) Sa petite amie grandie devenue jeune fille, il n'eût pas été naturel que Degas n'eût le désir de fixer le joli profil dont la pureté réjouissait son œil d'artiste. Sur un feuillet blanc il le trace d'un coup de crayon dont le graphisme aigu vigoureusement griffe le papier. Le dessin, disait Degas, est une manière de sentir. Il suit le profil, dégage le front, se reprend à deux fois — un premier trait, à demi effacé en témoigne — pour dessiner l'arête du nez imperceptiblement busqué, son aile délicate, la fine narine, le menton fermement accusé. La

lèvre inférieure, un peu en avant, retient un sourire qui, sous-jacent, pétille prêt à éclater, tandis que la claire prunelle est un peu triste : « Ne prend pas ton air de victime », disait Degas à la jeune fille que l'immobilité rendait mélancolique. De la pointe de son crayon il indique le relief du grain de beauté, au coin de la bouche, qui lui faisait dire en regardant l'étincelant jeune visage : « Tu es une petite brioche. » Il esquisse le cou, frêle, l'oreille, petite, derrière laquelle est rejeté le lourd chignon. Il arrive au bord du papier, la chevelure n'y tiendra pas entière, le chignon se trouve coupé à l'extrémité de la feuille : « C'est assommant, je n'ai plus de papier, dit en grommelant Degas, il faudra que je recommence... Ce jour-là, et d'autre probablement, la bizarrerie de la mise en page ne fut pas volontaire et ne comportait de la part de l'artiste nulle décision préétablie. Il y eut, au contraire, absence de mise en page[2]. »

1924 au moins ; [par héritage à Raymond Fourchy, Paris ?.] Coll. Walter C. Baker, New York, avant 1960 jusqu'en 1972 ; légué au musée en 1972.

Expositions

1960, New York, The Metropolitan Museum of Art, juin-septembre, « The Walter C. Baker Collection of Drawings », sans cat. ; 1967 Saint Louis, nᵒ 113 (prêté par Walter C. Baker, New York) ; 1973-1974 Paris, nᵒ 33, repr. ; 1977 New York, nᵒ 38 des œuvres sur papier.

Bibliographie sommaire

S. Barazzetti, « Degas et ses amis Valpinçon », *Beaux-Arts,* 190, 21 août 1936, p. 3, 191, 28 août 1936, p. 1 ; Lemoisne [1946-1949], III, p. 410, au nᵒ 722 ; Claus Virch, *Master Drawings in the Collection of Walter C. Baker,* The Metropolitan Museum of Art, New York, 1962, nᵒ 104, p. 58-59 ; Reff 1976, p. 265-266, fig. 180, p. 265.

Monotypes de nus
nos 244-252

On a longtemps situé les monotypes de Degas en marge de sa production habituelle. Enfin tirés de l'obscurité de ses cartons pour figurer aux ventes de l'atelier en 1918, ils firent sensation auprès des critiques et des connaisseurs. Devant la beauté étrange et insolite de ces œuvres, beaucoup s'interrogèrent sur leurs rapports avec les estampes, pastels et huiles de l'artiste mieux connus. C'est ainsi qu'Arsène Alexandre écrit en 1918 que seules « quelques très rares personnes avisées autant que peu esclaves des idées courantes avaient du vivant de Degas compris l'intérêt et apprécié l'originale beauté de ces ouvrages si à part. Ses monotypes sont une des parties de son œuvre où il s'est montré le plus libre, le plus entraîné, le plus endiablé. Il ne se souvenait d'aucun précédent même parmi ses autres travaux, et ne s'embarrassait d'aucune règle[1] ».

Avec le recul des années, et à la lumière de la grande exposition des monotypes présentée par Eugenia Parry Janis au Fogg Art Museum de Cambridge (Mass.) en 1967, ces œuvres ne nous paraissent plus aujourd'hui aussi complètement isolées du reste de la production de l'artiste. En effet, l'on peut relever autant de rapprochement que de différences. Qu'on en juge par les monotypes à fond sombre de femmes nues surprises dans leur intimité, se reposant avec nonchalance dans des intérieurs imprécis ou s'appliquant à leur toilette (cat. nos 195-197 et 244-252). Apparemment dérivés des monotypes de maisons closes de 1876-1877, ils se rattachent également aux eaux-fortes des environs de 1879, comme Le petit cabinet de toilette (RS 41) et la remarquable Sortie du bain (cat. no 192), réalisée par Degas en vingt-deux états différents (voir cat. nos 192-194). Ils devaient aboutir aux grands pastels des baigneuses des années 1880.

Malgré leurs liens manifestes avec d'autres œuvres, les monotypes à fond sombre sont difficiles à dater de façon précise. La plupart des auteurs les situent dans les années 1880 sur la base d'affinités avec les pastels, suivant en cela une tendance générale à dater de cette période tous les nus de Degas[2]. Toutefois, de bonnes raisons nous portent à croire que tous ne sont pas aussi tardifs. La chronologie révèle en effet que deux scènes de baigneuses figuraient à l'exposition impressionniste de 1877. Au moins l'une d'elles, la Femme sortant du bain (cat. no 190), était un pastel sur monotype. L'autre, une Femme prenant son tub le soir, pourrait être, selon Michael Pantazzi[3], un pastel aujourd'hui au Norton Simon Museum de Pasadena (voir fig. 145), dessiné sur une seconde impression du monotype Le tub (cat. no 195) de la Bibliothèque Doucet à Paris. Or, si ce dernier se situe véritablement en 1877 ou avant, il est

vraisemblable que les monotypes de même style — caractérisés par l'opposition de la lumière par rapport aux ombres, les traits des visages parfois définis par une ligne incisive — datent aussi des environs de 1877[4]. Selon cette hypothèse, on pourrait tracer un profil des baigneuses antérieures à 1880 : relations spaciales nettement définies, présence de certains accessoires soigneusement inclus par l'artiste (par exemple, sièges de forme particulière, robinets à cols de cygne), figures dessinées avec une touche de comique mordant. Cette dernière caractéristique refléterait une tendance générale à la caricature sensible chez Degas vers la fin des années 1870.

Les monotypes de nus réunis dans cette partie du catalogue sont sensiblement différents de ce groupe de baigneuses et semblent s'écarter du style de la fin des années 1870. Exception faite de Femme nue s'essuyant les pieds (cat. no 246), ce ne sont pas des scènes à caractère humoristique. Selon les termes de Janis, « ses gigantesques nus sans visages, en contre-jour, près d'une fenêtre, allongés sous l'éclairage féroce d'une lampe à huile ou d'un foyer, émergeant d'un tub ou assis sur le rebord d'un lit, ne sont pas des personnages mais des présences physiques expressives et palpitantes qui arrêtent la lumière ou paraissent absorber leurs intérieurs noirs et obscurs[5] ». Par cette présence physique, ils se rapprochent des grands pastels de baigneuses. Comparés aux monotypes datés de 1876-1877, l'ambiguïté y prend le pas sur les passages descriptifs. Comme l'indique Janis, « dans les monotypes à fond sombre, l'absence d'anecdote, d'une frappante modernité, rend difficile de croire qu'ils coïncident avec les représentations de la vie moderne par Degas à la fin des années 1870 et au début des années 1880[6] ».

Pour les dater de façon convaincante, il faut tout d'abord considérer les rapports des monotypes de nus sur fond sombre avec les grands pastels de baigneuses exécutés entre 1884 et 1886 et qui devaient aboutir à la « suite de nus » présentée à l'exposition impressionniste de 1886. Les femmes représentées dans les grands pastels de baigneuses et dans les monotypes de nus ont certains traits en commun. Elles sont toutes célibataires (les lits visibles sont pour une seule personne) et, malgré l'absence de personnages masculins — contrairement à l'Admiration (cat. no 186) —, leur nudité désinvolte suggère chez elles une certaine liberté de mœurs. Les figures sont toutes dessinées à la même échelle et vues de très près. Cadrées très étroitement, elles paraissent grandes par rapport à l'espace, qu'elles occupent presque en entier.

La datation des pastels est certaine : plusieurs portent les dates de 1884 et 1885, d'autres, non datés, furent exposés en 1886. Comment peut-on alors relier les monotypes

aux grands pastels ? On peut raisonnablement supposer qu'ils leurs sont antérieurs. D'abord, il existe très peu de dessins préparatoires aux pastels, ce qui donne à penser que les monotypes les auraient remplacés. Il semble certain, comme l'a écrit Janis, que Degas utilisa initialement la technique du monotype pour définir d'emblée sa composition sur une seule feuille[7], au lieu d'assembler dans un espace prédéterminé, fictif, des figures dessinées à part, comme il le faisait auparavant. Travaillant à l'encre grasse sur une planche de zinc ou de cuivre, il pouvait composer de façon globale au lieu d'additionner des éléments, et facilement effacer ou corriger son travail. Lorsqu'il imprimait le monotype, la structure de l'image était en place, semblable à une épreuve photographique qu'il pouvait teinter de couleurs. L'expérience semble avoir été déterminante pour la création des grands pastels de baigneuses : comme dans les monotypes, la figure nue y est l'élément principal auquel s'adaptent l'espace et les accessoires. Cette nouvelle approche synthétique devait marquer le reste de la carrière de Degas.

La cohérence stylistique des monotypes en noir et blanc regroupés dans cette partie[8] donne à penser qu'ils ont été exécutés sur une période assez courte, avant les grands pastels commencés en 1884, mais non pas dès 1876-1877. Selon son habitude, Degas tira plus d'une impression de chacun de ces monotypes. La datation se complique, cependant, puisque l'artiste n'a pas immédiatement rehaussé de pastel les secondes impressions. Si quelques-unes des impressions rehaussées, comme la Femme dans son bain se lavant la jambe (cat. no 251), semblent avoir précédé directement les grandes baigneuses, d'autres sont de toute évidence demeurées intactes beaucoup plus longtemps : la Femme sortant du bain (cat. no 250), par exemple, fut retravaillée vers 1886-1888, après l'achèvement et l'exposition de nombreux grands pastels de baigneuses. Les monotypes rehaussés doivent donc se situer à la fois avant, pendant et après l'exécution de ces grands pastels. Chose intéressante, tous ces monotypes offrent une image plus précise et plus concrète dans tous ses détails, se rapprochant ainsi des grands pastels. Souvent ravissants, ils sacrifient cependant la suggestivité du noir et blanc à une définition prosaïque voulue par l'artiste.

1. Alexandre 1918, p. 18-19.
2. Dans son catalogue de 1968, Janis date des années 1880 les monotypes de nus, mais, plus tard, elle les redatera de 1877 (voir Janis 1972).
3. Voir « Les premiers monotypes », p. 257.
4. Voir, par exemple, cat. nos 196 et 197, ou J 119 (fig. 229) — une seconde impression de ce dernier se trouve sous le pastel du Musée d'Orsay (cat. no 251).

5. Eugenia Parry Janis, « Les monotypes », dans 1984-1985 Paris, p. 399.
6. Janis, *op. cit.,* p. 400.
7. Janis, *op. cit.,* p. 399.
8. À l'exception peut-être de la *Femme nue étendue sur un canapé* (cat. n° 244), qui a des caractéristiques des nus antérieurs et postérieurs.

244

Femme nue étendue sur un canapé

Vers 1879-1885
Monotype à l'encre noire sur un épais papier vergé ivoire
Première de deux impressions
Planche : 19,9 × 41,3 cm
Feuille : 22,1 × 41,8 cm
Inscrit en haut à gauche *Degas à Burty*
Chicago, The Art Institute of Chicago. Collection Clarence Buckingham (1970.590)

Janis 137 / Cachin 163

Tel que l'a signalé Eugenia Parry Janis, la dédicace de ce monotype à Philippe Burty est non seulement un témoignage d'amitié envers un grand collectionneur d'estampes ami de l'artiste, mais un hommage à un homme qui, dans les années 1850-1860, avait été un des grands propagandistes du renouveau de l'eau-forte en France[1]. Une nouvelle appréciation des estampes nuancées de Rembrandt est à l'origine de ce renouveau, et ce nu remarquable se veut un hommage à l'eau-forte de Rembrandt intitulée *Négresse étendue sur son lit* (fig. 222).

La maîtrise de l'art de Rembrandt dans l'œuvre de Degas remonte au *Portrait de Tourny* (RS 5 ; voir « L'autoportrait gravé de 1857 », p. 71), de 1857, dans lequel l'artiste portraiture son ami dans le style de l'*Autoportrait à la fenêtre,* de Rembrandt, jusqu'à *Femme nue se faisant coiffer* (cat. n° 274), de 1886, où il fait allusion à la *Bethsabée* du maître hollandais que La Caze, une connaissance du père de l'artiste, avait légué au Musée du Louvre. Son admiration pour Rembrandt était donc complexe, suscitée par des influences familiales et par l'enthousiasme du jeune étudiant stimulée par la redécouverte de la peinture hollandaise par des amateurs, des critiques et des historiens de l'art (entre autres

244

Burty et Thoré-Bürger), et modifiée par la vision qu'un peintre en pleine maturité avait de la grandeur d'un devancier. Ici, Degas ne copia pas Rembrandt, mais vit plutôt dans l'estampe du maître un défi à relever. Ce qu'il fit avec un sujet moderne (la courtisane de son temps), dans un style nouveau (le fascinant point de vue « à vol d'oiseau », qu'accompagne un raccourci radical), et en utilisant un moyen d'expression nouveau (le « dessin fait à l'encre grasse et imprimé », ou monotype). Il produisit ainsi une image analogue où il fit preuve d'une égale maîtrise des subtilités du clair-obscur. Il va sans dire que Degas releva ce défi qu'il s'était imposé et créa ici une œuvre aux nuances d'une subtilité infinie, depuis le globe de la lampe à huile, brillant en son centre et sombre sur le tube supérieur, jusqu'au reflet fantomatique dans le miroir qui surplombe le lit de repos, en passant par les faibles rehauts qui caressent le bras, les seins, le ventre et les cuisses de l'indolente baigneuse.

Degas se servit de la seconde impression de ce monotype pour exécuter une œuvre tout à fait indépendante (fig. 223). Il la fit moitié plus grande, et étendit la composition de façon que la serviette de bain y figurât entière, au bas (dans le monotype, on la voit à peine, à droite de la baigneuse), et que fût visible une grande partie du mur, au-dessus du lit (il n'y a pas de miroir). Richard Brettell a caractérisé avec justesse ce qui sépare ces deux œuvres en fonction du traitement des deux nus par Degas : la baigneuse du pastel est « plus mince, davantage définie et plus dure que le modèle du monotype. Celle du pastel est athlétique, celle du monotype est sensuelle[2]. »

1. Janis 1972, p. 61.
2. Richard Brettell dans 1984 Chicago, p. 144.

Historique
Don de l'artiste à Philippe Burty, Paris, vers 1879-1893. Galerie Durand-Ruel, Paris. Coll. Gustave Pellet, Paris, jusqu'en 1919 ; par héritage à coll. Maurice Exsteens, Paris, de 1919 jusqu'en 1937 au moins. Hector Brame, Paris ; Paul Brame, Paris, de 1958 jusqu'en 1960 ; acheté par Eberhard Kornfeld, Berne, en octobre 1960 ; vendu à coll. Walter Neuerberg, Cologne, octobre ou novembre 1960 jusqu'en 1970 ; [déposé pour vente, Berne, Klipstein und Kornfeld, vente publique 108, mai 1962, n° 247, pl. 37, mais retiré] ; vendu, Berne, Klipstein und Kornfeld, vente publique 137, juin 1970, n° 318, pl. 24 ; acheté pour le musée par Mme Kovler de la Kovler Gallery, Chicago.

Expositions
1937 Paris, Orangerie, n° 208 (prêté par Maurice Exsteens) ; 1948 Copenhague, n° 76, d'une coll. part. ; 1960 Berne, Kornfeld und Klipstein, 22 octobre-30 novembre, *Choix d'une collection privée, Sammlungen G.P. und M.E.,* n° 23, repr. ; 1980 New York, n° 24, repr. ; 1984 Chicago, p. 142-144, n° 68, repr. (coul.).

Bibliographie sommaire
Guérin 1924, p. 78 (« La lettre »), repr. p. 80

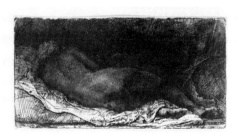

Fig. 222
Rembrandt, *Négresse étendue sur son lit,*
1658, eau-forte,
Art Institute of Chicago.

Fig. 223
Femme nue couchée,
vers 1888, pastel sur monotype,
New York, coll. part., L 752.

Fig. 224
Paysage,
vers 1892, pastel sur monotype,
Genève, Galerie Jan Krugier, BR 134.

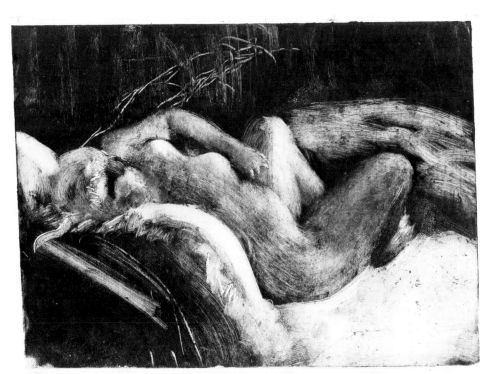

245

("Femme à la lampe", coll. Pellet) ; Rouart 1948, pl. 19 ("Nu couché") ; Pickvance 1966, p. 18, fig. 17 ; Janis 1967, p. 80, fig. 40 p. 77 ; Janis 1968, n° 137 (vers 1885) ; Janis 1972, p. 56-57, 59-61, fig. 8 p. 60 ; Cachin 1973, n° 163 (vers 1885) ; Nora 1973, p. 28-30, fig. 4 p. 29 ; Terrasse 1983, p. 33, fig. 6.

245

Femme nue allongée, *dit* Le sommeil

Vers 1879-1885
Monotype à l'encre noire sur un épais papier vélin crème (collé sur carton)
Première de deux impressions
Planche : 27,6 × 37,8 cm
Feuille : 35,5 × 51 cm
Londres, Trustees of the British Museum (1949-4-11-2425)

Janis 135 / Cachin 164

Ce monotype à fond sombre semble être une variante, brillamment exécutée, du J 137 (cat. n° 244) et est simplement plus audacieux par sa description sommaire de la forme, plus exagéré par ses anomalies anatomiques, et donc d'aspect plus abstrait et d'un sens plus mystérieux. La figure, les oreillers et les draps froissés — autant de creux et de courbes — furent réalisés en essuyant l'encre noire d'une façon presque rythmique comme pour souli-

gner certaines similitudes — entre, par exemple, l'oreiller de droite et l'arc que forme le dos de la figure, ou entre la double courbe des deux oreillers et les deux seins du modèle. Degas ne donne aucun indice concernant l'emplacement de cette scène ou l'identité de la figure, mais nous pouvons supposer que le geste de la femme — elle se gratte de façon grossière — et sa nudité sans complexes signifie qu'il s'agit d'une prostituée dans une maison close. La figure fait beaucoup penser aux prostituées fatiguées des petits monotypes sur le thème des maisons closes (par exemple J 72, J 73 et J 74), qui sont vautrées dans leur chambre avec le même ennui.

Fidèle à ses habitudes, Degas rendit la version au pastel de cette œuvre (L 753, J 136), qui est basée sur une faible deuxième impression de ce monotype, plus logique et moins évocatrice. Ici le lit et les draps sont clairement indiqués, l'alcôve a été définie, et le nu a un bras droit. Par son thème, ce monotype semble relié à l'œuvre de la fin des années 1870, mais la dimension relativement grande de la figure, en particulier par rapport à l'espace représenté, incite à le rapprocher de 1884. La version au pastel semble dater également de cette période.

Degas a peut-être tiré une contre-épreuve de ce monotype puisque la composition inversée semble avoir servi de base pour une œuvre exceptionnelle de l'artiste (fig. 224) dans laquelle il transforme le nu allongé en un verdoyant paysage montagneux en bordure de la mer[1].

1. Cette observation a été faite par Jean Sutherland Boggs. Richard Thomson a émis l'hypothèse, de façon moins convaincante, qu'un dessin pour *Femme nue se faisant coiffer* (cat. n° 274) du Metropolitan Museum se trouverait sous le paysage (1987 Manchester, p. 111).

Historique
Atelier Degas ; Vente Estampes, 1918, n° 239, acquis par Gustave Pellet, 940 F ; coll. Pellet, 1918-1919 ; coll. Campbell Dodgson, Londres (ancien conservateur au Cabinet des dessins et estampes, British Museum) (vers 1919-1949) ; légué par lui au musée en 1949.

Expositions
1985 Londres, n° 20, p. 54, repr. p. 55 (vers 1883-1885).

Bibliographie sommaire
Guérin 1924, repr. p. 79, coll. Pellet ; Janis 1967, p. 80, fig. 42 p. 77 ; Janis 1968, n° 135 (vers 1883-1885) ; Cachin 1973, n° 164, repr. (vers 1885) ; Keyser 1981, p. 73-76, pl. XXXIV (vers 1885) ; Sutton 1986, p. 238, fig. 222, p. 235.

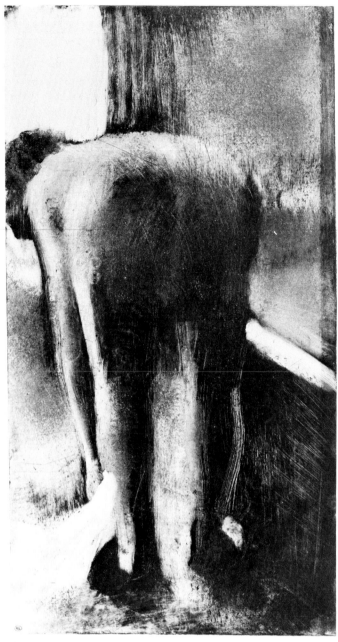

246

bête humaine qui s'occupe d'elle-même [...] c'est comme si vous regardiez à travers le trou de la serrure[2] », et cette bête humaine, il la saisit dans une posture cruellement ingrate. Mais l'on pourrait aussi dire que, malgré toute la cruauté de son ironie, il garde pour son sujet une certaine sympathie, tempérant sa violence par une bonne dose d'humour.

Degas tira deux épreuves de ce monotype. Il rehaussa au pastel la deuxième, sans doute à une date postérieure (fig. 225). Selon son habitude, il y précise la description du décor (en ajoutant un miroir au-dessus de la baignoire, et un fauteuil derrière la tête de la baigneuse) ; et il rend la pose plus vraisemblable du point de vue de l'anatomie (en pliant les genoux et les coudes de la baigneuse). Et comme dans certains de ses monotypes rehaussés de pastel, le fait de donner à la scène un caractère anecdotique fondamentalement incompatible avec la monumentalité de l'image, il prive la composition d'une grande partie de sa force.

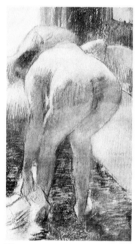

Fig. 225
Femme nue s'essuyant les pieds,
vers 1884-1886, pastel sur monotype,
Paris, coll. part., L 836.

Degas utilisa pour la première fois une figure penchée et vue de dos dans un monotype représentant une scène de maison close (J 67, Paris, Musée Picasso). Il incorpora une figure semblable dans un certain nombre de pastels vers 1885 ; l'un d'eux, daté de 1885, figura à l'exposition impressionniste de 1886 (voir fig. 186)[3]. En outre, il utilisa la pose dans un dessin au fusain et au pastel (L 837) que Vollard reproduisit dans son album de reproductions de dessins de Degas[4].

1. Coquiot 1924, p. 199.
2. George Moore, *Confessions of a Young Man*, S. Sonnenschein, Londres, 1888 (McGill-Queen's University Press, Montréal, 1972, p. 318)
3. L 1075, L 1076 (ancienne coll. Vollard), et L 1077 (ancienne coll. Vollard).
4. Vollard 1914, pl. LIX.

246

Femme nue s'essuyant les pieds

Vers 1879-1883
Monotype à l'encre noire sur un épais papier vergé crème
Première de deux impressions
Planche : 45,1 × 23,9 cm
Feuille : 55,5 × 36,5 cm
Paris, Musée du Louvre (Orsay), Cabinet des dessins (RF 4046B)

Janis 127 / Cachin 158

« Tu sais ce qu'on pose chez Degas ? demandait un modèle au critique Gustave Coquiot un soir dans une salle de danse, eh bien ! des femmes qui se f... dans des baignoires et qui se lavent le c...[1]! » Toute l'indignation et la surprise qui donnèrent lieu à une telle remarque se comprennent à la vue de ce monotype. Tour de force en son genre, c'est le plus sensationnel et le plus comique des monotypes des baigneuses. Avec une impressionnante économie de moyens — quelques indications avec ses doigts, un tampon et un objet pointu —, Degas obtient une image qui viole presque tous les tabous de la décence et de l'intimité. La baigneuse n'est pas vue comme elle pourrait se montrer à autrui (pas même à un intime), ni comme elle pourrait se voir elle-même dans un miroir ; elle apparaît plutôt selon un point de vue qui, logiquement, ne peut être que celui d'un voyeur. Comme Degas est censé l'avoir affirmé à George Moore au sujet de ses baigneuses en général : « C'est la

Historique
Provenance ancienne inconnue ; coll. du comte Isaac de Camondo, Paris, jusqu'en 1911 ; légué par lui au Musée du Louvre en 1911.

Expositions
1969 Paris, n° 206 (daté vers 1890).

Bibliographie sommaire
Paris, Louvre, Camondo, 1914, n° 230 (daté vers 1890-1900) ; Lafond 1918-1919, II, p. 72 ; Paris, Louvre, Camondo, 1922, n° 230 ; Janis 1967, p. 80, fig. 48 p. 78 (daté vers 1885) ; Janis 1968, n° 127 (daté vers 1880-1885) ; Cachin 1973, n° 158, repr. (daté vers 1882-1885) ; Nora 1973, p. 28, fig. 1 p. 30.

247

Femme nue se coiffant

Vers 1879-1885
Monotype à l'encre noire sur un épais papier vergé crème
Première de deux impressions
Planche : 31,3 × 27,9 cm
Feuille : 49,4 × 24,9 cm
Cachet de l'atelier au verso
Paris, Musée du Louvre (Orsay), Cabinet des dessins (RF 16724)

Exposé à Paris

Janis 156 / Cachin 168

Le genou appuyé contre l'extrémité d'un canapé, une jeune femme se peigne, tenant sa chevelure bien haut contre la lumière qui entre à flots par les rideaux transparents de la fenêtre, derrière elle. Comme la scène est dessinée avec une grande précision malgré les difficultés imposées par le procédé à fond sombre, Degas paraît avoir voulu donner à son œuvre des détails exceptionnels servant de repoussoir à une composition peu précise. En fait, les contours et les silhouettes furent travaillés avec soin, mais les détails sont tout à fait extraordinaires tels que le rehaut traçant la mâchoire gauche de la baigneuse, l'étincelle captée par la boucle d'oreille ainsi que la dent du peigne et les doigts de la main droite de la figure.

Degas utilisa pour la première fois le motif d'une femme en train de se peigner dans une peinture du milieu des années 1870, *Femme se peignant* (cat. n° 148), et revint régulièrement à ce thème au cours des années 1880 et 1890 (voir cat. n°s 284, 285 et 310). Il abordait ainsi en même temps deux objets du désir : le nu féminin et la chevelure abondante. Au milieu du XIXe siècle, les cheveux défaits, d'une longueur extravagante, étaient devenus synonyme de la sexualité dans les nus de la plupart des peintres et sculpteurs académiques. Dans *Femme piquée par un serpent*, un marbre d'Auguste Clésinger datant de 1847, et *La naissance de Vénus*, une peinture exé-

cutée par Alexandre Cabanel en 1863 (les deux œuvres sont au Musée d'Orsay, à Paris), la chevelure abondante des figures était aussi importante pour donner à l'œuvre son ton érotique que les seins et les hanches des modèles. D'autres peintres, comme Courbet, utilisèrent également la chevelure comme symbole, à tel point que celui-ci put même donner un caractère érotique, par exemple, au *Portrait de Jo* (New York, The Metropolitan Museum of Art) en représentant Jo Heffer-man, qui est entièrement vêtue, en train de faire glisser ses doigts dans sa rousse chevelure. Puvis de Chavannes, que Degas admirait presque autant que Courbet, peignit de nombreuses toiles où des femmes ajustent d'épaisses toisons ou se font peigner, et dans ces tableaux, qui sont d'un ton froid et détaché, la chevelure se substitue de manière quasi intellectuelle à la sensualité. Chez Degas, l'expression de la sexualité est généralement plus voilée. Ce nu est chaste et pudique — le modèle ne sais sans doute pas que nous le regardons — mais, il ne fait pas de doute que Degas disposa la masse de sa chevelure pour le

plaisir du spectateur, et il souligna encore davantage le caractère érotique du svelte modèle en accentuant ses hanches et en indiquant son Mont de Vénus.

Degas tira une deuxième impression de ce monotype et la rehaussa au pastel (L 799, coll. part.). Elle est très semblable à cette œuvre, mais l'extrémité du canapé y fut transformé en pouf.

Historique
Atelier Degas ; Vente Estampes, 1918, n° 247 ; acheté par Mlle Jeanne Fevre, 3 100 F ; coll. Mlle Fevre, Paris, de 1918 à 1930 ; Paris, Drouot, 11 décembre 1930, n° 65 (« La toilette [La chevelure] ») ; acheté par la Société des Amis du Louvre.

Expositions
1937 Paris, Orangerie, n° 210 ; 1969 Paris, n° 209 ; 1985 Londres, n° 17, repr.

Bibliographie sommaire
Alexandre 1918, repr. p. 17 ; Guérin 1924, p. 78 ; Leymarie 1947, n° 39, pl. XXXIX ; Janis 1967, p. 79 n. 31 ; Janis 1968, n° 156, repr. (vers 1880) ; Nora 1973, p. 28 ; Cachin 1973, n° 168, repr. (1880-1885).

247

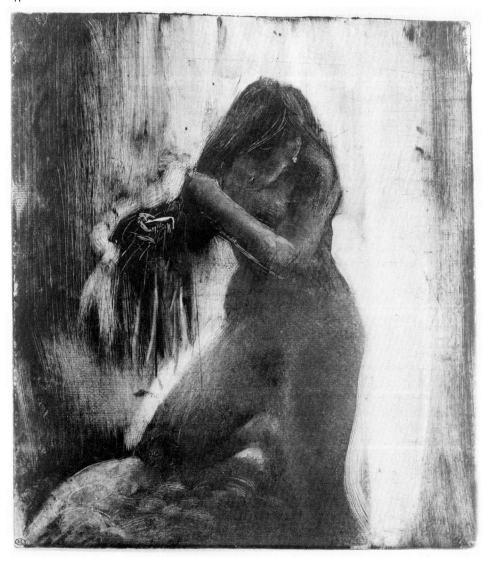

La cuvette

Vers 1879-1885
Monotype à l'encre noire sur un épais papier
vergé blanc
Première de deux impressions
Planche : 48,2 × 35,3 cm
Feuille : 31,5 × 27,3 cm
Cachet de l'atelier au verso
Williamstown (Mass.), Sterling and Francine
Clark Art Institute (1962.39)

Janis 147 / Cachin 156

Cette œuvre, un des plus charmants monotypes à fond sombre représentant des baigneuses, s'apparente à des monotypes antérieurs, plus petits, où des prostituées se baignent sous le regard avide des clients (voir cat. n° 186). Mais conformément à l'évolution générale de l'œuvre de Degas dans les années 1880, la figure occupe ici une place plus importante dans l'ensemble de la composition, et l'élément anecdotique a été supprimé. Ce sont

nous, les spectateurs, qui remplaçont l'homme qui observait la scène, et Degas attire notre attention, non pas sur une scène comique, mais sur le dos gracieux et souple de la baigneuse — auquel l'artiste s'est toujours intéressé — et sur la lumière qui entre par la fenêtre, à gauche, se reflétant sur le lavabo de marbre et le bassin en porcelaine, et illuminant les bouteilles de parfum, derrière le miroir. Et, observation subtile, Degas indique le reflet à peine perceptible du dos de la baigneuse dans le miroir, et place bien en vue, véritable indice sociologique, le postiche de la jeune femme.

On ne sait pas si Degas réalisa une deuxième impression de ce monotype, mais il est certain qu'il en fit une contre-épreuve en pressant une feuille de papier à sa surface pendant que l'encre était encore humide. Cela explique aussi bien la pâleur de ce monotype (une bonne partie de l'encre est passée à la contre-épreuve) que les deux mystérieuses marques de planche sur la bordure (produite en faisant passer la feuille dans la presse une deuxième fois avec sa contre-épreuve). Degas rehaussa

de pastel la contre-épreuve (fig. 226), et exécuta une autre paire de monotypes (J 149, Paris, Fondation Jacques Doucet, et L 1199, J 150), basée sur la contre-épreuve (une image inversée de la présente œuvre). Des pastels représentant des femmes se coiffant à leur table de toilette, notamment le L 983 (voir fig. 248), sont étroitement apparentés à cet ensemble, qui paraît entièrement dater des environs de 1884. Degas s'en inspira pour créer de nouvelles œuvres dans les années 1890, par exemple le L 966 bis, et Mary Cassatt les avait peut-être à l'esprit lorsqu'elle réalisa, en 1891, ses aquatintes représentant des femmes en train de se laver, peignoir noué à la taille, telles de modernes Vénus de Milo.

Historique
Atelier Degas ; Vente Estampes, 1918, n° 245, acquis par Ambroise Vollard, Paris. Coll. Dr Herbert Leon Michel, Chicago, jusqu'en 1962 ; acheté à lui par le musée en 1962.

Expositions
1965, Williamstown, Clark Art Institute, mai, *Exhibit 29 : Curator's Choice,* n° 10, repr. ; 1968 Cambridge, n° 36, repr. (vers 1880-1885) ; 1970 Williamstown, n° 53 ; 1974 Boston, n° 105 ; 1981 San Jose, n° 54, repr. n. p. ; 1984, Williamstown, Clark Art Institute, 7 avril-28 mai, « Degas : Prints and Drawings », sans cat. ; 1987, Williamstown, Sterling and Francine Clark Art Institute, 20 juin-25 octobre, *Degas in the Clark Collection,* n° 55, repr. p. 69 (vers 1880-1885).

Bibliographie sommaire
Janis 1968, n° 147 (vers 1880-1885) ; Cachin 1973, n° 156 (vers 1882-1885).

248

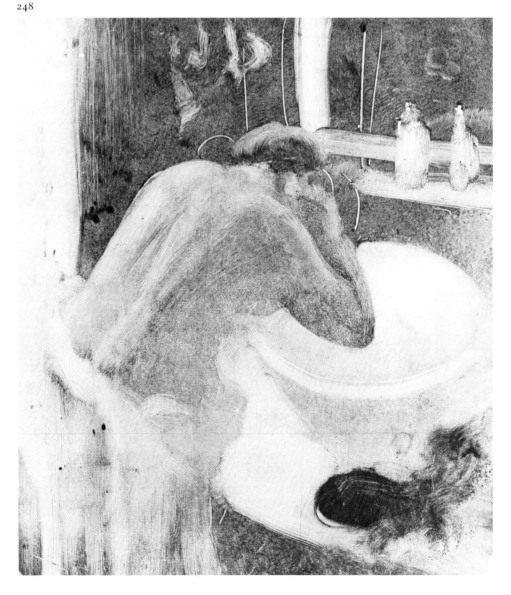

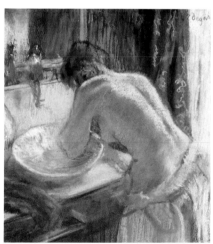

Fig. 226
La toilette,
vers 1884-1886, pastel sur monotype,
coll. part., L 966.

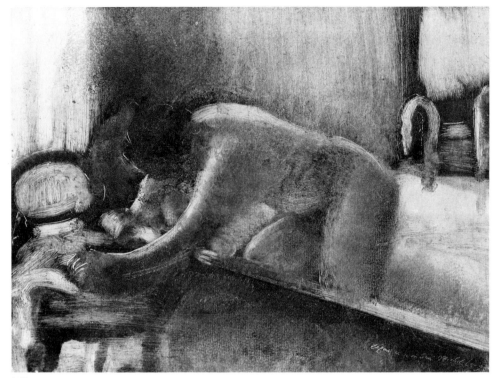

249

Don de l'artiste à Henri Michel-Lévy, vers 1879-1883. Coll. César de Hauke, Paris, en 1958. Coll. Mme Elsa Essberger, Hambourg, à partir d'au moins 1968 ; par héritage au propriétaire actuel.

Expositions
1958 Los Angeles, n° 96, repr. p. 85 (vers 1880, prêté par M. César de Hauke, Paris) ; 1968 Cambridge, n° 32, repr. (prêté par Mme Elsa Essberger, Hambourg).

Bibliographie sommaire
Janis 1968, n° 121 (vers 1880-1885) ; Janis 1972, p. 56-57, 59, fig. 5 p. 57 ; Cachin 1973, n° 161, repr. (vers 1882-1885).

250

Femme sortant du bain

1886-1888
Pastel sur monotype à l'encre noire sur papier, marouflé sur toile
28 × 38 cm
Signé en bas à gauche *Degas*
M. et Mme Thomas Gibson

Exposé à Paris

Lemoisne 891

249

Après le bain

Vers 1879-1883
Monotype à l'encre noire sur un épais papier vergé blanc
Première de deux impressions
Planche : 28 × 37,5 cm
Inscrit en bas à droite *Degas à son ami Michel Levy*
Collection particulière

Janis 121 / Cachin 161

Pour cette œuvre, Degas commença par couvrir d'encre grasse une planche de cuivre ou de zinc. Il l'essuya ensuite avec un chiffon, dans le sens vertical pour indiquer la fenêtre à gauche, et en diagonale pour dessiner la baignoire à droite. Pour faire apparaître la baigneuse, il travailla la surface encrée avec ses doigts, ajoutant de l'encre pour les ombres, en enlevant pour les clairs. Il se servit d'un objet pointu pour définir les robinets de la baignoire, le fauteuil et le peignoir, et pour tracer les contours précis de la figure, le dos, la tête, les bras et les mains. De même il ajouta soigneusement sa signature et une dédicace à un ami. Puis, satisfait de cette scène enveloppée d'ombre, il appliqua une feuille de papier vergé sur la planche, et passa le tout entre les mâchoires de la presse. Enfin, retirant le papier de la planche, il le remplaça par une autre feuille et répéta l'opération.

Degas récupéra la deuxième épreuve pour la retravailler ultérieurement. Plus pâle que la première (ce monotype), qui avait absorbé la plus grande partie de l'encre, elle n'était sans doute pas assez nette pour permettre, sans retouches, la lecture de l'œuvre. Quelques temps après, vers 1886-1888, Degas la reprit en entier et en tira la *Femme sortant du bain* (cat. n° 250). Ce faisant, il corrigea l'anatomie de la baigneuse, dont il allongea et redressa le torse, et dessina des coudes à ses bras, qui resteraient autrement inarticulés et gélatineux. De même, il précisa la description de l'ameublement, ajoutant un cadre au miroir, des rideaux à la fenêtre.

Malgré toute la précision de ce pastel et la puissance de sa couleur, il lui manque le charme envoûtant et mystérieux du monotype en noir et blanc. La riche surface de cette œuvre, et le contraste spectaculaire entre ses ombres profondes et ses vives lumières, indiquent qu'il s'agit d'une première impression. C'est une œuvre autonome conçue pour une délectation privée et destinée à un amateur précis. La baigneuse n'a pas de visage, et l'aspect de son corps est trop vague pour être érotique, mais la notion d'intimité violée, implicite dans cette image, suffit peut-être à l'érotiser. Le destinataire de ce monotype, un artiste nommé Henri Michel-Lévy, posa devant Degas pour un portrait (L 326, Fondation Gulbenkian, Lisbonne) remarquable par l'expression malsaine du modèle, qui toise l'observateur tandis qu'un mannequin habillé de vêtements de ville féminins, gît recroquevillé à ses pieds.

On ne sait pas précisément quand Degas a fait le monotype qui devait servir de base à cette œuvre (cat. n° 249), ni quand il l'a rehaussée au pastel. Il est toutefois certain que l'œuvre a été exposée en janvier 1888 (voir chronologie) à la galerie Boussod et Valadon dirigée par Théo Van Gogh, où l'a vue Félix Fénéon, qui la décrira ainsi : « L'effort pertinace et jamais vain de ce froid visionnaire se dédie à la recherche de la ligne qui révélera inoubliablement ses figures et leur conférera une vie et définitive et estampée d'authentique modernité. Il se complaît à dérober son œuvre à la compréhension du passant, à en rendre occulte la beauté austère et sans tare, imaginant de décevants raccourcis où se transposent les proportions, où les formes s'abolissent... déjà dressée pour sortir du bain, une autre [baigneuse], aux cheveux d'or jaune, bras tendus, agrippe un peignoir, l'eau encore clapotante charrie les reflets des murs rouges, à l'aine verdissent des ombres[1]. »

Cette œuvre a peut-être été remise à Théo Van Gogh directement par l'artiste (bien qu'elle ne figure pas dans les livres de stock de Boussod et Valadon), et elle a probablement été achevée peu avant qu'elle ne soit exposée. Les chaudes couleurs des tentures et la facture ample — les ombres au pastel bleu du peignoir pourraient même avoir été travaillées à l'eau et au pinceau — laissent à penser qu'elle aurait été exécutée vers 1886-1888. De plus, le dos raide, redressé, de cette baigneuse au pastel, rattache l'œuvre aux nus du milieu des années 1880, qui contrastent avec les corps

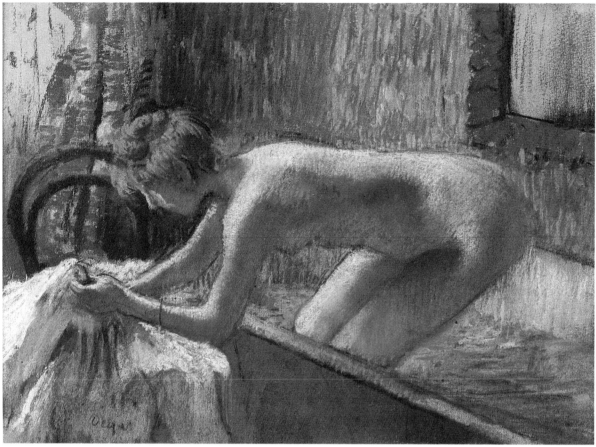

250

élastiques, tantôt souples, des nus des mono-
types des années 1870 et du début des années
1880. L'artiste aurait vraisemblablement
continué de puiser dans sa réserve de mono-
types pour les rehausser au pastel plusieurs
années après les avoir commencés.

Gauguin verra également l'œuvre à cette
même occasion. Outre les cinq œuvres de
Degas[2], Van Gogh avait accroché un tableau
de Gauguin, *Deux Baigneuses,* peint en Breta-
gne en 1887 et sans nul doute inspiré des
baigneuses en plein-air que Degas avait pré-

sentées à la huitième exposition impression-
niste, en 1886 (BR 113, Washington, National
Gallery of Art, et une autre œuvre retravaillée
postérieurement, L 1075). Gauguin était l'un
des principaux disciples de Degas dans les
années 1880, et chacun des deux artistes
possédait et copiait des œuvres de l'autre[3].
Plus jeune que Degas, Gauguin ne pouvait
qu'être flatté de voir ses baigneuses partager
la cimaise avec celles de son aîné. Pour des
raisons différentes et avec des résultats diffé-
rents, les deux artistes s'intéressaient alors

aux figures et aux motifs tronqués, ainsi
qu'aux compositions asymétriques. En outre,
tous deux exagéraient, à des fins expressives,
les attitudes inélégantes des figures et les
raccourcis abrupts, au profit d'une esthétique
audacieuse. Gauguin a, pour sa part, copié ce
pastel dans un carnet (fig. 227)[4].

Il existe une étude apparentée à ce pastel
(L 892). L'attitude du personnage — dos droit,
raide, position parallèle au plan pictural —
indique qu'il s'agit là d'une étude pour le
pastel lui-même plutôt que pour le monotype
sous-jacent. Le style est en accord avec les
œuvres des environs de 1886-1888. On
connaît également un calque très libre du
pastel (fig. 228) ou, plus probablement de
l'étude, exécuté au fusain beaucoup plus tard,
vers le milieu des années 1890, et dédicacé à
Mme Charpentier; il ne figure ni dans
Lemoisne ni dans les catalogues des ventes
d'atelier.

G.W. Thornley tira, de l'œuvre, une litho-
graphie en couleurs qu'il publia en 1889[5].

1. *La Revue Indépendante,* février 1888.
2. L 1089, L 876, L 1008, L 1010 (fig. 197) et la
 présente œuvre.
3. Voir Reff 1976, p. 262-264.
4. Les différences, manifestes, entre les originaux de
 Degas et les copies de Gauguin laissent supposer
 que celles-ci furent exécutées de mémoire. Le
 personnage copié d'après le L 731 est inversé, et
 le dessin en bas à droite de la feuille est trop vague
 pour permettre une identification sûre. Les
 œuvres copiées sont les L 891, L 1010, L 1008,
 L 731 et l'esquisse non identifiable, trois d'entre

Fig. 227
Gauguin, *Femmes dans leurs baignoires,*
février 1888, crayon, Album Brillant,
Paris, Musée du Louvre (Orsay),
Cabinet des dessins.

Fig. 228
Femme au bain,
vers 1898, pastel et fusain,
localisation inconnue, inédit.

elles étaient exposées chez Boussod et Valadon, au début de 1888.
5. Thornley 1889.

Historique
Galerie Goupil-Boussod et Valadon, Paris, en 1888 ; provenance ultérieure inconnue. Georges Bernheim, avant 1913 ; acquis en compte à demi avec Bernheim par Durand-Ruel, Paris, 20 mai 1913 (stock n° 10333). Coll. Dr Georges Viau, Paris, avant 1918. Galerie Barbazanges, Paris, en 1921 ; envoyé en dépôt chez Durand-Ruel, New York, 10-16 mars 1921 (dépôt n° 12380) ; acquis par Durand-Ruel, Paris, 29 mars 1921, 2 500 F (n° 4652) ; acquis par Mme G.D. [*sic*] Maguire, New York, 16 avril 1930, 5 000 F ; coll. Mme Ruth Swift Maguire, New York, de 1930 à 1949 ; coll. Mme Ruth Dunbar Sherwood, sa fille, de 1949 jusqu'après 1960. Coll. Tom Denton, Nouveau-Mexique ; Gerald Peters Gallery, Santa Fe (Nouveau-Mexique), jusqu'en 1983 ; acquis par Eugene V. Thaw and Co., New York, fin de 1983 ; acquis par le propriétaire actuel, 9 février 1984.

Expositions
1937 New York, n° 6, repr. (prêté par Mme R.S. Maguire) ; 1949 New York, n° 76 (prêté par la succession de Mme Ruth Swift Maguire) ; 1960 New York, n° 68A (prêté par Mme R. Dunbar Sherwood) ; 1985, Londres, Thomas Gibson Fine Art Ltd., 4 juin-12 juillet, *Paper*, repr. n.p.

Bibliographie sommaire
Thornley 1889, Repr. ; Lafond 1918-1919, II, repr. après p. 52 (coll. G. Viau) ; Lemoisne [1946-1949], III, n° 891 (daté vers 1886-1890) ; Janis 1968, n° 122, repr. (daté 1886-1890) ; Minervino 1974, n° 931.

251

Femme dans son bain se lavant la jambe

1883-1884
Pastel sur monotype à l'encre noire sur papier vergé blanc
19,7 × 41 cm
Signé en bas à gauche *Degas*
Paris, Musée d'Orsay (RF 4043)

Exposé à Paris

Lemoisne 728

Degas prit pour base de ce pastel une deuxième épreuve, plus pâle, d'un monotype (fig. 229) représentant une femme au cou allongé et aux articulations indéfinies, prenant son bain quotidien dans une pièce bien installée. Un miroir domine la baignoire à cols-de-cygne, alimentée à l'eau courante — ce qui était encore un grand luxe à Paris dans les années 1880. Les caractéristiques animales que l'artiste prête à la baigneuse dans le monotype l'apparentent étroitement aux femmes de ses scènes de maisons closes (voir cat. n°s 180-195), et cette parenté, jointe au fait que le décor est plus élégant que le personnage qui s'y trouve, semble indiquer que le monotype est également une scène de maison close.

Le pastel donne une impression très différente. La baigneuse, plus jeune, tient sa tête, bien galbée, haute au-dessus de ses épaules graciles ; l'artiste redresse sa jambe allongée, et corrige la position de son bras gauche. L'ameublement est plus simple : les murs sont tendus d'un papier peint quelconque, ou de

chintz ; le miroir a disparu ; la baignoire dégarnie de ses robinets et avancée au milieu de la pièce est privée de ses conduites d'eau. Le fauteuil au dossier arrondi est remplacé par une chaise usinée en bois cintré, et une simple commode occupe le coin de la pièce. Si le décor est ainsi moins recherché, la femme paraît par contre plus honnête — il s'agit peut-être d'une jeune travailleuse ou d'un modèle — et n'est pas tournée en dérision comme dans le monotype.

Le monotype sous-jacent date probablement des environs de 1879-1881. Son atmosphère légèrement comique le situe vers la fin des années 1870, tout comme l'emploi de la perspective en plongée. Il est dédié à un ami de Degas, un artiste mineur napolitain, Federico Rosanno, auquel Degas fait allusion dans des lettres sans doute écrites en 1879 ou en 1880[1]. Le pastel, par contre, date des environs de 1883. Ses tons agréables, doux et légers, la couleur chair pâle de la peau de la baigneuse, et même le traitement franc du thème si ordinaire de la femme au bain, l'apparentent à un groupe d'œuvres datées, pour la plupart, des environs de 1883, et dont beaucoup sont

Fig. 229
Femme dans son bain se lavant la jambe,
vers 1879-1883, monotype,
coll. part., J 119.

251

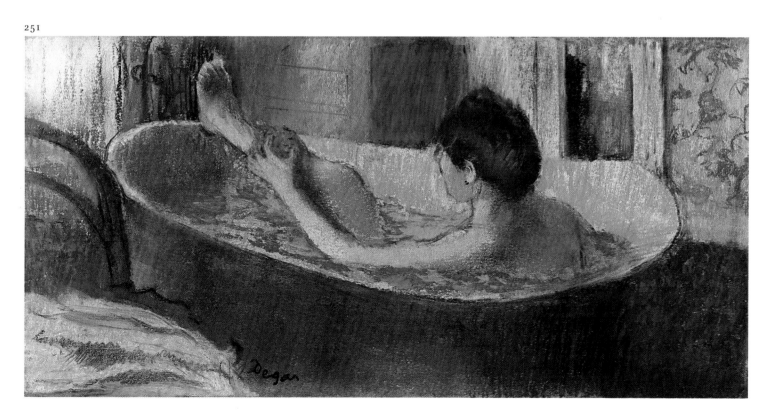

des pastels sur monotypes[2]. Lemoisne affirme qu'il figura à l'exposition impressionniste de 1886, ce qui semble peu probable puisqu'il ne fit l'objet d'aucun commentaire de la critique[3].

1. Lettres Degas 1945, n° XVI, p. 43 et n° XXII, p. 49-50. Cette association a été faite par Janis (1968 Cambridge, n° 31). Il existe un pastel très proche, le L 1010 (fig. 197).
2. Par exemple, J 124 (L 730), J 130 (L 747), J 144, J 145, J 148 (L 966 ; fig. 226), J 150 (L 1199), J 157 (L 799) et L 717 (cat. n° 253).
3. Lemoisne [1946-1949], III, p. 412, au n° 728.

Historique

Provenance ancienne inconnue. Acquis de Guyotin, commissaire-priseur, par Durand-Ruel, Paris, 9 mars 1893, 1 200 F (stock n° 2693) ; acquis par M. Manzini, 47, rue Taitbout, Paris, 13 mars 1893, 2 600 F ; acquis le même jour par le comte Isaac de Camondo (Paris, Archives du Musée du Louvre, Carnet Camondo) ; coll. Camondo, Paris, de 1893 à 1908 ; son legs au Musée du Louvre en 1908 ; entré au musée en 1911 ; exposé pour la première fois en 1914.

Expositions

1969 Paris, n° 202 (daté vers 1883).

Bibliographie sommaire

Paris, Louvre, Camondo, 1914, p. 44, n° 224 ; Lafond 1918-1919, I, repr. p. 58 ; Meier-Graefe 1920, pl. 74 ; Lemoisne [1946-1949], III, n° 728 (daté vers 1883) ; Janis 1967, p. 21 n. 10, 26 n. 28, 72 n. 6, 79, fig. 56 p. 29 ; Janis 1968, n° 120 ; Janis 1972, p. 65 ; Minervino 1974, n° 889, pl. XLVII (coul.) ; Terrasse 1974 (1972), repr. p. 79 ; Paris, Louvre et Orsay, Pastels, 1985, n° 56, repr. p. 65.

252

Femme debout dans une baignoire

Vers 1879-1885
Monotype à l'encre noire sur un épais papier vergé crème, légèrement passé
Première de deux impressions
Planche : 38 × 27 cm
Feuille : 51,7 × 35,3 cm
Paris, Musée du Louvre (Orsay), Cabinet des dessins (RF 4046)

Exposé à Ottawa et à New York

Janis 125 / Cachin 157

Tout comme il avait exploité la lumière dans les lithographies en noir et blanc telle que *Mlle Bécat au Café des Ambassadeurs* (cat. n° 176), Degas prit plaisir dans ce monotype à représenter la lumière et ses reflets. Mais dans *Mlle Bécat,* la lumière était dans une large mesure artificielle, alors qu'ici c'est la vive lumière du jour qui éclaire la scène. D'un intensité presque aveuglante quand elle franchit les rideaux de verre, la lumière s'atténue

en se diffusant dans la pièce, rebondissant sur le peignoir, qui est drapé sur le fauteuil, à droite, et s'étalant à la surface de l'eau du bain, à gauche. Alors que la majorité des monotypes à fond sombre représentant des baigneuses se distinguent par de forts contrastes entre les clairs et les ombres, sans aucune nuance, Degas employa ici, avec brio, une teinte intermédiaire, donnant une troisième dimension au personnage et au mobilier.

Degas utilisa la pose de la baigneuse s'installant dans sa baignoire dans un monotype antérieur pastélisé (L 423), qui est d'ailleurs très apparenté à un monotype à l'encre noire (cat. n° 191) ainsi qu'à un autre monotype pastélisé (cat. n° 190) qui fut présenté à l'exposition des impressionnistes de 1877. Les trois œuvres furent sans doute exécutées en 1877, et elles offrent un contraste instructif avec la présente œuvre, qui doit être ultérieure. Les monotypes antérieurs représentent des pièces profondes, cette profondeur étant définie par la forte diagonale que Degas employait habituellement à la fin des années 1870 pour structurer l'espace. Le mobilier et

le décor sont décrits de façon précise, et les personnages sont petits par rapport à l'espace qu'ils occupent. À l'opposé, l'espace de la présente œuvre est loin d'être aussi profond, et l'élan diagonal du bord de la baignoire est atténué par la vigoureuse verticale que forme la fenêtre. Le mobilier n'est indiqué que de façon sommaire, et le personnage occupe une place plus importante. Dans d'autres monotypes du même groupe (par ex., voir cat. n° 246), le personnage s'enfle jusqu'à devenir monumental, atteignant même parfois des proportions grotesques, et les versions pastélisées de ces monotypes accentuent la tendance à donner une plus grande importance à la figure. Comme les baigneuses dans les pastels montrés à l'exposition des impressionnistes de 1886 sont toutes très grandes par rapport à l'espace représenté, cette œuvre et les monotypes à fond sombre furent fort probablement exécutés entre 1877 et 1886, les deux extrêmes connus.

Eugenia Parry Janis a émis l'hypothèse que le L 719 (fig. 230) constitue une deuxième impression du présent monotype, bien qu'il y

252

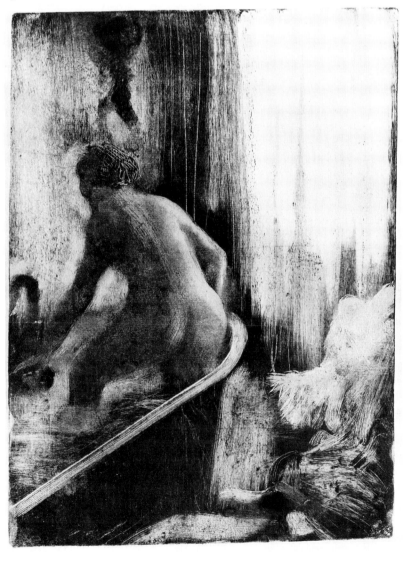

ait assez de différences entre ces deux œuvres pour mettre cette affirmation en doute[1].

1. Janis 1967, p. 79, nº 34. Voir également cat. nº 253 pour d'autres commentaires.

Historique

Provenance ancienne inconnue ; coll. du comte Isaac de Camondo, Paris, jusqu'en 1911 ; légué par lui au Musée du Louvre en 1911.

Expositions

1924 Paris, nº 248 (daté entre 1890 et 1900) ; 1969 Paris, nº 207 (daté vers 1883) ; 1986, New York, The Brooklyn Museum, 13 mars-5 mai/Dallas, Dallas Museum of Art, 1er juin-3 août, *From Courbet to Cézanne*, fig. 120.

Bibliographie sommaire

Paris, Louvre, Camondo, 1914, nº 229 (daté vers 1890-1900) ; Paris, Louvre, Camondo, 1922, nº 229 ; Guérin 1924, p. 78 ; Rouart 1948, pl. 16 ; Janis 1967, p. 79 ; Janis 1968, nº 125 (daté vers 1880-1885) ; Cachin 1973, nº 157, repr. (daté vers 1882-1885).

253

Après le bain

Vers 1883-1884
Pastel sur papier
52 × 32 cm
Signé en bas à droite *Degas*
Collection particulière

Lemoisne 717

Ce pastel constitue une importante œuvre de transition entre, d'une part, les pastels sur monotypes commencés au milieu des années 1870 et, dans une large mesure, achevés au début des années 1880 (comme le L 422 [cat. nº 190] et le L 423) et, d'autre part, les grands nus auxquels travaillera le peintre durant environ dix ans à compter du milieu des années 1880 (voir, par ex., cat. nos 269 et 271). De format intermédiaire par rapport à la taille moyenne des deux groupes, ce pastel a probablement été exécuté à mi-chemin entre ces deux périodes. En fait, il pourrait être à l'origine même de la série des grands nus qui trouveront leur expression la plus achevée dans les œuvres présentées à la huitième exposition impressionniste, en 1886.

De fait, il semble s'agir de la première baigneuse que Degas ait représentée dans une pose plus ou moins verticale, et qui soit entièrement visible au spectateur. Les nus antérieurs, figurés dans des monotypes, sont en général accroupis, penchés ou immergés dans une baignoire, et l'image est enfermée dans des limites si étroites que l'on sent que les baigneuses sortiraient de l'encadrement si elles dépliaient entièrement leur corps. En outre, l'œuvre semble être l'une des premières de la série des baigneuses qui ait été exécutée

253

dans un format plus grand : les monotypes de baigneuses antérieurs ne dépassaient jamais quarante-cinq centimètres de côté ; ici, le format est environ une fois et demie plus grand que le plus grand des monotypes de baigneuses. Cette œuvre n'a certes pas les dimensions imposantes des baigneuses qui seront exposées en 1886 mais la figure offre une intégrité proprement classique. Manifestement étudiée d'après nature, la baigneuse prend place dans un espace convaincant et bien défini de profondeur moyenne, qui, à l'encontre des monotypes, ne l'oppresse pas, ne la circonscrit pas, mais paraît plutôt agréablement généreux. La décoration murale rose et verte semble destinée à refléter le rose et les

dessous verts de la chair, et les rideaux ouverts font ressortir un corps galbé et vigoureux. L'ensemble est baigné d'une lumière claire assez forte pour que l'on puisse distinguer même les détails laissés dans l'ombre.

Cette œuvre est peut-être plus étroitement liée aux monotypes qu'on ne le croyait auparavant : la position du personnage se retrouve, presque identique, dans le L 719 (fig. 230), un pastel qui pourrait avoir pour base un monotype. Eugenia Parry Janis a fait valoir que le pastel L 719 aurait été exécuté sur une deuxième épreuve du monotype J 125 (cat. n° 252), tout en reconnaissant qu'il y a suffisamment de différences entre les deux images pour rendre son hypothèse problématique[1]. De fait, il se pourrait que le présent pastel et le L 719 aient tous deux pour base un même monotype, non reconnu jusqu'à maintenant. L'examen de photographies (la localisation actuelle du L 719 est inconnue) révèle que le personnage a pratiquement la même taille dans les deux œuvres. En plus de l'ajout d'une bande de papier au bas de la feuille, la présente œuvre pourrait porter une marque de planche : il se peut que le format carré du L 719 ait été modifié pour le rendre vertical comme ici. Des examens ultérieurs d'*Après le bain* permettront peut-être d'apporter des précisions sur l'interdépendance de ces œuvres.

Les œuvres apparentées comprennent le dessin d'après nature (cat. n° 254), ainsi que d'autres esquisses mentionnées dans la notice de cette dernière œuvre. Degas a également fait un autre pastel, le L 718 (fig. 231), où apparaît le même personnage : un lit défait, semblable, s'y retrouve à l'extrême gauche, mais un tub est maintenant visible, et la chaise est retournée. De toute évidence, l'artiste se plaisait à utiliser ce personnage — tout aussi à l'aise au tub ou dans la baignoire que hors du bain — saisi dans une position précaire, comme nombre de ses danseuses, en plein mouvement.

1. Janis 1967, p. 79 n. 34.
2. Selon le livre de dépôt de Durand-Ruel, l'œuvre a été envoyée à une exposition à Weimar, 3 décembre-4 mars 1904.

Historique

Provenance ancienne inconnue. Coll. Mme Aubry, 16, boulevard Maillot, Paris, jusqu'en 1895 ; acquis par Durand-Ruel, Paris, 1er octobre 1895, 4 500 F (stock n° 3415) ; coll. Durand-Ruel, Paris, à partir de 1895 ; coll. Mme Georges Durand-Ruel, Neuilly-sur-Seine ; coll. part., Paris.

Expositions

1903-1904, [?] Weimar[2] ; 1905 Londres, n° 52 (1883, sans mention du prêteur) ; 1924 Paris, n° 145, p. 77-78, repr. p. 79 (« Femme nue, debout dans son cabinet de toilette, se frottant après son bain », 1883 ; prêté par Georges Durand-Ruel) ; 1934, Paris, Galerie Durand-Ruel, 11 mai-16 juin, *Quelques œuvres importantes de Corot à Van Gogh,* n° 9 (1883) ; 1937 Paris, Orangerie, n° 120 (prêt de la collection Durand-Ruel) ; 1939 Buenos Aires, n° 42, I, p. 60, II, repr. p. 46 ; 1940-1941 San Francisco, n° 32, repr. p. 82 ; 1941, Worcester Art Museum, 22 février-16 mars, *The Art of the Third Republic, French Painting 1870-1940,* n° 5, repr. ; 1941, Chicago, The Art Institute of Chicago, 10 avril-20 mai, *Masterpieces of French Art Lent by the Museums and Collectors of France,* n° 43 ; 1947, New York, Durand-Ruel Galleries, 10-29 novembre, *Degas,* n° 20 ; 1960 Paris, n° 36, repr. ; 1964, Stockholm, Nationalmuseum, *La Douce France / Det Ljuva Frankrike,* n° 30, repr. ; 1970, Hambourg, Kunstverein, 28 novembre 1970-24 janvier 1971, *Französische Impressionisten. Hommage à Durand-Ruel,* n° 12, repr. ; 1974, Paris, Galeries Durand-Ruel, 15 janvier-15 mars, *Cent ans d'impressionnisme, Hommage à Paul Durand-Ruel, 1874-1974,* n° 17, repr.

Bibliographie sommaire

Pica 1907, p. 416, repr. ; Moore 1907-1908, p. 144, repr. ; Grappe 1908, p. 12, repr. ; Lemoisne 1912, repr. en regard p. 100 ; Jamot 1918, p. 163, repr. ; Lafond 1918-1919, II, repr. (coul.) en regard p. 52 ; Jamot 1924, p. 107 n. 2, 152, pl. 64 ; Vollard 1924, repr. en regard p. 20 ; Rivière 1935, repr. p. 33 ; Grappe 1936, repr. p. 49 ; Lemoisne [1946-1949], III, n° 717 (daté 1883) ; [Cabanne 1957, p. 118, pl. 114 ; Minervino 1974, n° 895].

Fig. 230
Le bain,
vers 1894, pastel,
coll. part., L 719.

Fig. 231
Femme s'essuyant le genou,
vers 1890, pastel et fusain,
L 718.

254

Femme nue debout

Vers 1883-1884
Fusain, pastel et aquarelle sur papier vergé crème
30,8 × 23,8 cm
Cachet de la vente en bas à droite
New York, The Metropolitan Museum of Art.
Fonds Rogers, 1918 (19.51.3)

Brame et Reff 112

Degas a donné à cette œuvre — une étude préparatoire pour un pastel de plus grande dimension — un fini supérieur à celui de presque tous les autres dessins sur le thème. Il a choisi une mince feuille de papier vergé, essayé son bâton de fusain sur la marge droite, puis esquissé le personnage. Il a commencé à dessiner les épaules, d'abord beaucoup plus larges qu'elles ne le sont maintenant, et, devenant progressivement plus sûr de ce qu'il voulait obtenir, il a tracé un contour prononcé. Le même procédé a été utilisé pour définir le bras droit de la baigneuse, mais le reste du personnage n'a presque pas été repris. Degas a abandonné la plupart de ses études de baigneuses précisément à ce stade d'exécution sommaire. Ici toutefois, il est allé plus loin car non seulement il a ajouté des touches de couleur pour indiquer l'atmosphère — un pastel bleu ciel vif — mais encore il a rehaussé d'un lavis gris pâle, peut-être préparé avec du fusain ou une craie grise, les ombres de façon méticuleuse. Par-dessus, il a dessiné au fusain les larges hachures croisées, et ajouté des traits de couleur plutôt inattendus, qui ne sont à peu près pas perceptibles. L'ombre chaude du visage est tout à fait visible, mais l'ombre vert mousse du dos de la baigneuse, près de son coude gauche, les traits de rose à la chute des reins, de chaque côté, et le léger rehaut sur le bout de son épaule gauche sont des subtilités qui en disent davantage sur le remarquable sens de l'observation de Degas que sur la baigneuse elle-même.

Ce dessin est étroitement apparenté à plusieurs pastels ainsi qu'à une sculpture (R LIX) représentant une baigneuse dans une pose identique — levant le genou pour l'essuyer — mais on ne sait pas avec certitude pour laquelle de ces œuvres il a servi d'étude préparatoire. Theodore Reff y a vu une étude pour le pastel *Après le bain* (cat. n° 253) mais Degas semble avoir indiqué une baignoire

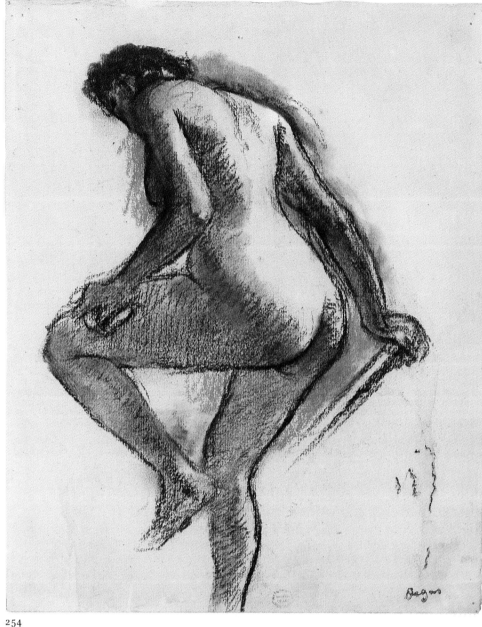

254

Femme au tub

Vers 1886-1892
Huile sur toile
150 × 214,5 cm
New York, The Brooklyn Museum. Fonds Carl
H. DeSilver (31.813)

Lemoisne 951

Cette peinture de très grande dimension, probablement inachevée, reste difficile à dater avec certitude, pour la même raison que les monotypes à fond sombre sur le thème des baigneuses : étant donné que Degas n'appliqua pas la couche de couleur superficielle, on ne peut se fier au coloris pour déterminer la date de l'œuvre. Exécutée dans des proportions comparables à celles des monotypes mais à une échelle différente — la toile est de très grand format —, la composition n'est, tout compte fait, que la variante inversée d'un monotype à fond sombre (cat. nº 195) que Degas exécuta à la fin des années 1870 ou au début des années 1880. Tout comme le monotype, la peinture est monochrome et sommairement exécutée. Mais dans cette œuvre, la baigneuse est représentée sur une énorme toile où l'artiste lui a donné la dimension — elle est presque grandeur nature — qui était implicite, encore qu'impossible à réaliser, dans les œuvres sur papier.

Les dimensions sont ici supérieures à celles de toutes les œuvres de Degas, exception faite de *La famille Bellelli* (cat. nº 20) et *La Fille de Jephté* (cat. nº 26), deux œuvres de jeunesse, très éloignées du tableau de New York aussi bien par la conception que par l'ambition qui animait alors l'artiste. Mais cette œuvre, par sa dimension, ne fait que suivre une tendance générale, apparue, semble-t-il, au milieu des années 1880, à réaliser des huiles sur des toiles plus grandes, par exemple *Hélène Rouart* (Londres, National Gallery, voir fig. 192) et *Chez la modiste* (cat. nº 235) de Chicago. Si l'on tient compte de ce fait, la peinture aurait été exécutée vers 1884-1886 ; elle s'inscrirait alors dans l'ensemble de baigneuses réalisées à cette époque par l'artiste. La vigueur des formes et l'énergie avec laquelle Degas appliqua la première couche de peinture nous incitent à dater l'œuvre du milieu des années 1880 tout comme certaines autres caractéristiques dont l'indépendance du personnage par rapport aux objets qui l'entourent et le dynamisme de son geste.

Femme au tub s'apparente également à un ensemble de trois autres peintures de très grande dimension (151 × 180 cm) : *Quatre danseuses* (voir fig. 271), *Jockey blessé* (cat. nº 351), et *Danseuse aux bouquets* (L 1264), Chrysler Museum, Norfolk (Virginie). On peut également ajouter à cet ensemble les danseuses de format horizontal de Cleveland (L 1144, 70 × 200 cm), de même qu'un énorme pastel

dans ce dessin alors qu'il n'y en a pas dans le pastel. La composition du L 719 (voir fig. 230), avec sa baignoire, est plus proche de celle que suggère le dessin, mais il semble que cette œuvre ait été achevée vers 1886-1888[1], tandis que la technique du dessin le date des années 1883-1885 environ. La baigneuse du L 718 (voir fig. 231) est apparentée à celle-ci, bien que le tub soit moins profond et d'après le style, il daterait de 1888-1890 environ. Il est évidemment possible que Degas se soit inspiré de ce dessin pour les trois pastels, mais du fait qu'il existe d'autres esquisses, plus sommaires, de personnages reproduisant la même pose (III :135.1, III :135.3, III :142.4, III :110.2 et II :172), il devient difficile d'établir un rapport précis entre les études et les œuvres définitives.

1. Le monotype de base du L 719 est de plusieurs années antérieur à la version pastélisée, de sorte qu'il est plus difficile d'en dresser la chronologie.

Historique
Atelier Degas ; Vente II, 1918, nº 222b, acquis par le musée.

Expositions
[?] 1922 New York, nº 49 (« Après le bain : Femme s'essuyant le genou gauche ») ; 1977 New York, nº 40 des œuvres sur papier.

Bibliographie sommaire
Burroughs 1919, p. 116-117 ; Brame et Reff 1984, nº 112 (1883-1886).

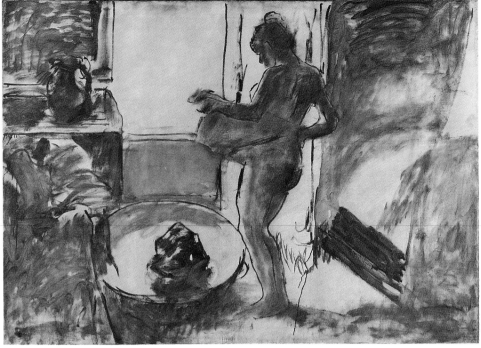

255

inachevé représentant des baigneuses, au Musée des Arts Décoratifs, à Paris (voir fig. 314, 162 × 193 cm). Chacune de ces œuvres appaentées, achevées dans la deuxième moitié des années 1890, constitue une synthèse des thèmes picturaux les plus importants de l'artiste. Cette baigneuse, avec son tub, sa serviette, le lit défait et la fenêtre qu'éclaire un jour lumineux, est la quintessence de la baigneuse, tout comme le *Jockey blessé*, de Bâle, exprime, de façon très laconique, les dernières pensées de Degas sur le monde des courses, qui lui avait donné tant de plaisir dans sa jeunesse. Il est tout à fait possible que ces peintures aient été conçues de façon indépendante, mais, ensemble, elles n'en constituent pas moins un dictionnaire synoptique des thèmes de Degas. Ce fait, ainsi que leur dimension commune, porte à penser qu'elles auraient été conçues en vue de former un ensemble décoratif, peut-être destiné à décorer les murs de son atelier ou d'un éventuel musée consacré à son œuvre et à sa collection d'œuvres d'autres maîtres.

On peut toujours considérer cette peinture comme étant achevée — une œuvre en camaïeu —, mais il est plus probable qu'elle fut abandonnée en cours d'exécution, peut-être parce que l'artiste trouvait que, telle quelle, elle tenait. S'il en est ainsi, l'œuvre est un important témoignage de la technique tardive de Degas dans le domaine de la peinture à l'huile. Il semble donc que l'artiste exécutait d'abord une ébauche à la sépia, qui était probablement délayée à la térébenthine, ébauche qui fournissait une armature tonale à la composition, un peu à la manière des monotypes, qui servaient en quelque sorte de

« négatif photographique » pour des œuvres au pastel. L'ébauche indiquait les relations structurales en définissant les clairs et les ombres, allant même jusqu'à des subtilités telles que la semi-transparence de la serviette, sous le bras gauche de la baigneuse. Degas aujoutait ensuite des contours au pinceau, d'un geste qui demeurait souple et aisé, mais uniquement à des endroits critiques tels que, ici, le visage, la poitrine et la jambe gauche de la baigneuse. Si l'artiste avait achevé l'œuvre, celle-ci aurait sans doute ressemblé aux *Quatre danseuses* de Washington (voir fig. 271), dont la couche superficielle de peinture semble recouvrir un lavis similaire, et où s'observent les mêmes contours nettement calligraphiques et un peu détachés du visage et des membres.

Historique
Déposé par l'artiste chez Durand-Ruel, Paris (n° 10256, « Femme au tub »), 22 février 1913 ; Atelier Degas ; Vente I, 1918, n° 57, acquis par Marcel Bing, Paris, 5 700 F. Yamanaka and Co., New York ; acquis par le musée le 30 décembre 1931.

Expositions
1937 Paris, Orangerie, n° 34 ; 1937, New York, The Brooklyn Museum, octobre, *Leaders of American Impressionism*, n° 2 ; 1944, New York, The Brooklyn Museum, novembre 1944-janvier 1945, « European Paintings from the Museum Collection », sans cat. ; 1954 Detroit, n° 69.

Bibliographie sommaire
Rivière 1922-1923, I, pl. 43 (de la coll. Marcel Bing, Paris) ; Lemoisne [1946-1949], III, n° 951 (vers 1888) ; H. Wegener, « French Impressionist and Post-Impressionist Paintings in the Brooklyn Museum », *The Brooklyn Museum Bulletin*, XVI : 1, automne 1954, p. 12 ; Minervino 1974, n° 934.

Repasseuse à contre-jour

Commencé vers 1876, achevé vers 1887
Huile sur toile
81,3 × 66 cm
Signé en bas à gauche *Degas*
Washington, National Gallery of Art. Collection M. et Mme Paul Mellon (1972.74.1)

Lemoisne 685

« Si c'est fini, j'attaquerai la blanchisseuse[1] », écrivait Degas en juin 1876 à son client et ami éprouvé, Jean-Baptiste Faure, dans une lettre concernant un tableau de courses qu'il lui avait promis (voir cat. n° 157). Il s'agissait sans doute là de notre repasseuse, commandée par le baryton de l'Opéra, qui fut peut-être le plus grand mécène de la peinture française à cette époque. On ne connaît pas les circonstances exactes de la commande (voir « Degas et Faure », p. 221), mais l'on peut supposer qu'il existe un lien direct entre la genèse de cette œuvre et l'achat par Faure — à la demande de Degas — d'une *Blanchisseuse* de plus petit format (cat. n° 122) chez Durand-Ruel en 1874. On sait que l'artiste, regrettant la vente prématurée de plusieurs de ses œuvres anciennes et soucieux de les récupérer, fit racheter par Faure un certain nombre d'entre elles, dont la petite *Blanchisseuse*. Il la présentera deux ans plus tard à l'exposition impressionniste de 1876. Mais à cette exception près, la petite toile ne quittera pas son atelier avant d'être revendue à Durand-Ruel en février 1892. C'est peut-être par réticence à s'en séparer qu'il créa pour Faure la version de plus grand format ; et sa vente à Durand-Ruel en 1892 aurait pu hâter l'exécution de la troisième variante, aujourd'hui à Liverpool (cat. n° 325). En fait, à partir de cette petite toile (ou d'une étude aujourd'hui perdue), Degas semble avoir fait un calque de la silhouette de la blanchisseuse (voir fig. 117)[2] qu'il a mis au carreau pour l'agrandir une fois et demie dans la présente œuvre.

Conservant le schéma général de la composition dans cette deuxième version (le présent tableau), Degas modifie sensiblement la conception de l'œuvre. Tout d'abord, il renonce presque entièrement au saisissant clair-obscur qui était la raison-d'être du tableau de New York, et laisse la lumière, diffusée à travers les fenêtres et réfléchie par la table de travail, toucher la repasseuse. Bien que celle-ci demeure encore dans la pénombre, sa carnation est naturelle et son vêtement décrit avec soin, le corsage bleu moucheté, ombré de rose, servant de repoussoir au tablier mauve. D'autre part, la pièce où elle travaille, plus vaste et aérée que dans la version antérieure, est définie plus nettement : on distingue mieux, par exemple, la fenêtre de droite et les battants étroits de la double porte vitrée, à gauche, détails voulus

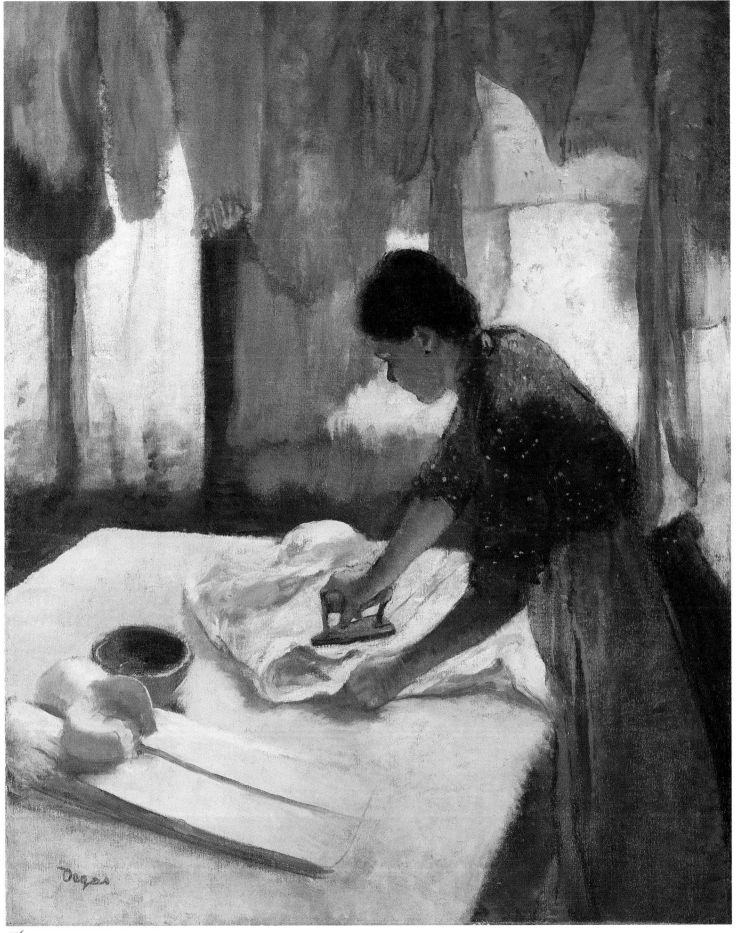

Degas

vagues dans la première version. Le linge — indifférencié dans le tableau de New York, si ce n'est une manchette de chemise reconnaissable ici et là parmi les étoffes molles et humides — prend ici des formes bien nettes : deux chemises, l'une fraîchement repassée et pliée, l'autre sous le fer, tout un éventail de vêtements colorés aux tons de blanc bleuté, de corail et d'ocre, étendus sur la corde. Le dessin soigné de tous ces accessoires a pour effet d'atténuer la force brute de la toile de New York — portrait d'une ouvrière anonyme répétant pour la millième fois le même geste dans la moiteur d'une pièce exiguë — au profit d'une description moins expressive et légèrement anecdotique, voire charmante (dans un geste généreux, le peintre pare la repasseuse d'une boucle d'oreille). À l'évidence, Degas appréciait le jeu de la lumière filtrée par le linge translucide, et savait en rendre pleinement les effets par sa technique de grattage et de glacis. Toute la toile, de fait, malgré son charme, semble un peu trop travaillée, peut-être trop précieuse, comme si Degas avait voulu compenser le grand retard de la livraison. Guérin indique, avec raison semble-t-il, qu'elle ne sera remise à Faure qu'après 1887, c'est-à-dire au moins douze ans après le marché initial conclu avec l'artiste[3] — date qui serait en accord avec la facture de l'œuvre, analogue par l'échelle et par le rendu au tableau *Chez la modiste* (cat. n° 235).

Degas fit également pour Faure une autre scène sur le même thème, *Repasseuses* (voir fig. 232). Comme cette œuvre, elle s'inscrit au milieu des années 1870 pour n'être livrée qu'après janvier 1887 (voir cat. n° 257).

1. Lettres Degas 1945, n° XCV, p. 122. Anthea Callen reconnaît qu'il s'agit de la présente œuvre, mais elle admet que la date de la lettre indiquée dans Guérin, soit 1886, est erronée (Callen 1971, p. 51). En effet, Degas mentionne dans cette lettre un samedi 24 juin ; or, Michael Pantazzi nous a signalé que le 24 juin a coïncidé avec un samedi en 1871, 1876, 1882, et 1893. Degas et Faure n'entretenaient pas encore de relations en 1871, et Faure vendait déjà le tableau en 1893. Ainsi, 1876 et 1882 seraient les deux seules dates possibles ; et le ton amical de la lettre la situerait en 1876.

2. Le seul autre dessin conservé, relativement aux trois versions de cette repasseuse à contre-jour, est une esquisse inédite à la mine de plomb dans une collection particulière, Paris. Son petit format et sa facture indiquent qu'il pourrait s'agir d'une copie du tableau de New York faite par Degas dans un carnet ou sur un bout de papier, peut-être seulement pour donner à quelqu'un une idée de l'œuvre.

3. Lettres Degas 1945, n° V, p. 31-32 n. 1. Guérin aurait pu avoir accès aux documents personnels de Faure, aujourd'hui disparus. Mises à part quelques erreurs de datation de lettres et l'omission de la *Repasseuse à contre-jour* de New York, au nombre des œuvres rachetées en 1874 par Faure pour le compte de l'artiste, Guérin semble donner une compte rendu fidèle des rapports entre Degas et Faure, qui n'a pas été mis en doute lors d'un examen approfondi dans Callen 1971.

Historique

Commandé à l'artiste par Jean-Baptiste Faure en 1874 mais livré seulement aux environs de 1887 ; coll. Faure, Paris, de 1887 environ jusqu'en 1893 ; acquis par Durand-Ruel, Paris, 2-3 janvier 1893, pour 5 000 ou 8 000 F (stock n° 2564) ; acquis par James F. Sutton, 16 janvier 1893, pour 15 000 ou 18 000 F ; vente, New York, American Art Association, 25-30 avril 1895, n° 164 ; acquis par Durand-Ruel (1/3) et Goupil-Boussod et Valadon (2/3), 1 750 $ (DR stock n° 3326 ; GB et V stock n° 23902) ; coll. Durand-Ruel, Paris, à partir du 5 novembre 1898 ; coll. Mme Georges Durand-Ruel, Neuilly-sur-Seine ; coll. Mme Jacques Lefébure, sa nièce, Paris, jusqu'en 1967 ; acquis par Wildenstein and Co., New York, en 1967 et vendu immédiatement à M. et Mme Paul Mellon ; coll. Mellon, Upperville (Virginie), de 1967 à 1972 ; donné par eux au musée en 1972.

Expositions

1905 Londres, n° 68 (« The Ironer », 1882) ; 1907-1908 Manchester, n° 176 ; 1924 Paris, n° 68 (« Repasseuse à contre-jour », 1882 ; prêté par Georges Durand-Ruel) ; 1932 Londres, n° 349 (456) (prêté par Mme Durand-Ruel, Paris) ; 1934, Paris, Galeries Durand-Ruel, *Quelques œuvres importantes de Corot à Van Gogh*, n° 8 ; 1936 Philadelphie, n° 39, repr. (prêté par Durand-Ruel, Paris et New York) ; 1937 New York, n° 10, repr. ; 1937, Toronto, The Art Gallery of Toronto, 15 octobre-15 novembre, *Trends in European Paintings from the XIIIth to the XXth Century*, n° 37, repr. ; 1940, New York, Durand-Ruel Galleries, 27 mars-13 avril, *The Four Great Impressionists : Cézanne, Degas, Renoir, Manet*, n° 7 (prêté par Durand-Ruel, coll. part.) ; 1947, New York, Durand-Ruel Galleries, 10-29 novembre, *Degas*, n° 7 (coll. part.) ; 1986, Naples, Museo di Capodimonte, décembre 1986-février 1987 / Milan, Pinacoteca di Brera, mars-mai, *Capolavori Impressionisti dei Musei Americani*, p. 40, n° 15, repr. (coul.) p. 41.

Bibliographie sommaire

Théodore Duret, « Degas », *The Art Journal*, Londres, juillet 1894, xxxiii, repr. p. 204 ; Lemoisne 1912, p. 95-96, pl. XL (« Repasseuse à contre-jour », 1882 ; coll. Durand-Ruel) ; Lafond 1918-1919, II, p. 48 ; Jamot 1924, p. 151, pl. 60 ; Grappe 1936, p. 45, repr. (coll. Georges Durand-Ruel) ; Mongan 1938, p. 301 ; John Rewald, « Depressionist Days of the Impressionists : A Fortieth Anniversary », *Art News*, XLIII :20, 1er-14 février 1945, repr. p. 13 (photographie de l'installation de l'exposition aux Grafton Galleries, Londres, en 1905) ; Lemoisne [1946-1949], II, n° 685 (1882, dit à tort « peinture à l'essence sur carton ») ; Paul-André Lemoisne, *Degas et son œuvre*, Paris, 1954, pl. 6 (coul.) p. 129 ; New York, Metropolitan, 1967, p. 78 ; Callen 1971, p. 51-52, 165, n° 198 (« La Repasseuse à contre-jour », 1886-1887 ; répertorié comme acquisition de Jean-Baptiste Faure, suivi d'un historique ; dit à tort être au Musée des beaux-arts de l'Ontario) ; Minervino 1974, n° 597 ; John Walker, *National Gallery of Art, Washington*, New York, 1974, p. 487, fig. 785 (coul.) ; National Gallery of Art, *European Paintings : An Illustrated Summary Catalogue*, Washington, 1975, p. 100, n° 2633, repr. p. 101 ; Reff 1976, p. 83, fig. 57 ; Reff 1977, p. 31, fig. 56 (coul.) ; Eunice Lipton, « The Laundress in Late 19th Century French Culture : Imagery, Ideology and Edgar Degas », *Art History*, 3, 1980, p. 295-313, pl. 44 ; 1984-1985 Paris, fig. 96 (coul.) p. 117 ; Lipton 1986, p. 141, fig. 87.

Repasseuses

Vers 1884-1886
Huile sur toile
76 × 81 cm
Signé en haut à droite *Degas*
Paris, Musée d'Orsay (RF 1985)

Lemoisne 785

À l'instar de la repasseuse seule, ce thème des deux repasseuses, surprises comme les baigneuses, revient avec insistance dans l'œuvre de Degas. L'artiste en fit quatre versions sur une période d'au moins une douzaine d'années (L 785, ce tableau ; L 686, fig. 232 ; L 687, fig. 233 ; L 786, fig. 234) ; et bien que les trois huiles soient de formats et de dimensions presque identiques (L 786, le tableau au fusain et au pastel est le plus petit et nettement plus horizontal), elles diffèrent suffisamment par le traitement et l'approche du sujet pour former une suite de trois tableaux indépendants, exprimant chacun une impression et une ambiance différente.

Fig. 232
Repasseuses,
avant 1876, toile,
Paris, coll. part., L 686.

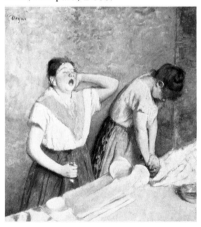

Fig. 233
Repasseuses,
vers 1884-1885, toile,
Pasadena, Norton Simon Museum of Art, L 687.

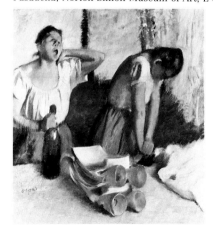

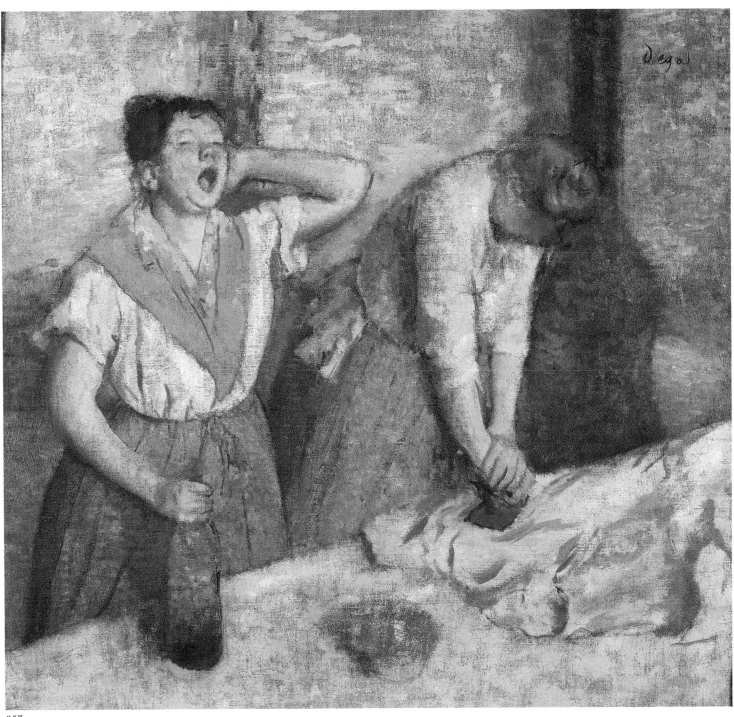

257

Fig. 234
Repasseuses,
vers 1891, fusain et pastel,
coll. part., L 786.

La présente œuvre, une version peinte au cours des années 1880 d'après un tableau des années 1870, possède des caractéristiques communes aux deux décennies. On y retrouve le comique un peu trivial des œuvres de la fin des années 1870, comme les monotypes de maisons closes ; et la disposition générale des personnages rappelle les scènes de genre du milieu des années 1870, comme l'*Absinthe* (cat. n° 172). Toutefois, d'autres éléments formels la placent vers le milieu des années 1880 : le rapprochement des personnages au premier plan, caractéristique des modistes et

baigneuses réalisées vers 1882-1886 ; le rendu presque palpable des textures — la chair opulente du bras de la repasseuse, le châle de laine rêche (contrastant avec l'émail du bol d'eau), la chemise de lin empesée sous le fer — que l'on retrouve également dans les œuvres du milieu des années 1880, en particulier dans les pastels. Certains détails, comme les plis de la chemise ou le modelé de la chair, sont très proches de détails analogues dans une œuvre datée de 1885 par l'artiste, *Femme s'essuyant* (voir fig. 186). Toutefois, quelle que soit sa relation précise avec d'au-

427

tres tableaux, il occupe une place unique dans le vaste champ d'expérimentation technique de Degas : c'est peut-être la seule peinture jamais exécutée par l'artiste sur une toile sans apprêt (et encore plus inhabituel, l'emploi d'une toile aussi grossière puisque Degas a toujours préféré une toile fine). Sans doute l'artiste a-t-il cherché à obtenir un effet de riche texture, comme dans ses pastels de la même époque, en appliquant une matière sèche et pâteuse sur la toile grossière, produisant une surface crayeuse mais vibrante qui, demeurée sans vernis comme les pastels, conserve encore aujourd'hui toute la richesse de ses couleurs.

Le geste audacieux de la femme surprise à bâiller est peut-être l'élément le plus saisissant de l'image. George Moore écrivit : « C'est une chose que de peindre des blanchisseuses parmi des ombres décoratives, comme le faisait Téniers ; c'en est une autre de représenter ces blanchisseuses bâillant au-dessus de la table à repasser, profilées en haut contraste sur un fond sombre[1]. » Plus loin dans le même article, Moore signale la force expressive d'un simple geste, susceptible de résumer toute une vie, remarque qui s'applique tout aussi bien à l'attitude sans joie de la repasseuse de droite qu'à la mimique un peu risible de celle de gauche. Paul Jamot décrit celle-ci comme « une ronde commère qui [...] cale sa joue distendue par un bâillement à décrocher, comme on dit, la mâchoire ». Remarquant la vulgarité inconsciente du personnage, Jamot reconnaît l'esprit caustique de Degas dans « le visage un peu renversé, les yeux plissés [...] presque pas plus gros que les deux trous noirs des narines sous le nez en pomme de terre[2] ».

La chronologie des différentes versions est difficile à établir. Nous la voyons ainsi. La version à l'huile de la collection Durand-Ruel (fig. 232) est fort probablement la première à avoir été peinte, puisqu'elle fut commandée en 1874 par Jean-Baptiste Faure (voir « Degas et Faure », p. 221). Ce tableau a sans doute été montré à l'exposition impressionniste de 1876 (au n° 41), où Alexandre Pothey l'a vu et décrit : « Degas nous montre deux blanchisseuses : l'une pèse sur son fer dans un mouvement très juste, l'autre bâille en s'étirant les bras. C'est puissant et vrai comme un Daumier[3]. » Néanmoins, il est évident que ce tableau n'appartenait pas à Faure en 1876. En effet, son nom ne figure pas au numéro 41 du catalogue comme étant le propriétaire des *Blanchisseuses*, et il est probable que Degas a ramené le tableau dans son atelier après l'exposition. Pour compliquer l'affaire, selon une lettre datée de 1877 par Marcel Guérin[4], Degas promettait à Faure d'envoyer les « Blanchisseuses », qu'il lui devait. Deux hypothèses : Degas n'avait pas l'intention de lui livrer les *Blanchisseuses* exposé en 1876 et songeait à en peindre une autre version, ou bien il souhaitait y retravailler avant de la

remettre. En réalité, Degas retoucha le tableau exposé en 1876, mais, probablement pas avant le milieu des années 1880. Avant cela, l'artiste semble avoir réalisé une réplique (cat. n° 257) que possèdera plus tard le comte Isaac de Camondo. Dans cette deuxième version, où l'on retrouve la touche caractéristique du peintre dans les années 1880, Degas reprend certains détails de la toile : le linge qui pendait derrière les ouvrières et le grand poêle noir sur la droite. Il est probable que, après avoir réalisé la seconde version, Degas ait supprimé l'arrière-plan du tableau original (fig. 232), retouché le visage de la blanchisseuse qui bâille et rendu le tout à Faure — peu de temps après que celui-ci, en 1887, eut menacé le peintre de le poursuivre en justice pour ne pas avoir livré les tableaux qu'il avait commandés[5]. Bien que semblable par les personnages, le tableau d'Orsay est d'un esprit assez différent de celui de la collection Durand-Ruel. Le point de vue élevé de la version Durand-Ruel, réduisant les proportions des figures, donne à la scène un caractère moins immédiat et plus détaché, assez fréquent chez Degas dans les années 1870. Degas semble avoir réalisé une troisième version (fig. 234). Les contours vigoureux et le modelé sommaire de cette troisième version dénotent une œuvre du début des années 1890, à situer peut-être vers le printemps de 1891, lorsque Degas vendit le deuxième tableau (Camondo/Orsay).

Enfin, la version du Norton Simon Museum (fig. 233), la dernière à avoir quitté l'atelier de l'artiste (en 1902)[6], est la plus singulière. De toutes les versions, c'est à certains égards la plus caractéristique de la production du milieu des années 1880.

1. Moore 1890, p. 423-424. Il fait mention de cette œuvre ou d'une œuvre apparentée, le L 686 (fig. 232).
2. Paul Jamot, « Degas », dans *La Peinture au Musée du Louvre, École Française : XIX^e Siècle (Troisième Partie)*, L'Illustration, Paris [1929], p. 71.
3. Alex(andre) Pothey, « Chronologie », *La Presse*, 31 mars 1876.
4. Lettres Degas 1945, n° XIII, p. 41.
5. On pourrait soutenir que cette livraison tardive met en question la date du tableau d'Orsay qui, s'il avait été achevé dès 1886, aurait pu être remis à Faure conformément au marché conclu, alors qu'en réalité, il ne sera pas livré avant 1891. On sait également que Degas avait l'habitude de traité séparément les commandes de Faure. Voir cat. n^os 158 et 159.
6. Vendu par Degas à Durand-Ruel (stock n° 7184) le 18 octobre 1902, 15 000 F.

Historique

Acquis de l'artiste par Durand-Ruel, Paris, 7-9 mars 1891, 4 000 F (stock n° 854) ; acquis par Paul Gallimard, Paris, 23 mars 1891, 6 000 F ; acquis par Michel Manzi, Paris ou Galerie Manzi-Joyant, en 1893 ; acquis par le comte Isaac de Camondo, novembre 1893, 25 000 F ; coll. Camondo, Paris, de 1893 à 1908 ; légué au Musée du Louvre en 1908 ; entré au musée en 1911 ; exposé pour la première fois en 1914.

Expositions

1937 Paris, Orangerie, n° 42, pl. XXIV ; 1945, Paris, Musée du Louvre, juillet, *Chefs-d'œuvre de la peinture*, n° 93 (vers 1884) ; 1946, Paris, Musée des Arts Décoratifs, *Les Goncourt et leur temps*, n° 594 (vers 1884) ; 1969 Paris, n° 31.

Bibliographie sommaire

Moore 1890, p. 423-424 (décrit cette œuvre ou le L 686) ; Pica 1907, p. 404-418, repr. p. 417 ; Alexandre 1908, p. 32, repr. p. 24 ; Grappe 1908, repr. p. 13 ; Lemoisne 1912, p. 94 (mentionné en comparaison avec le L 686) ; Jamot 1914, p. 457-458 ; Paris, Louvre, Camondo, 1914, n° 168 ; Lafond 1918-1919, I, p. 10, fig. 90, II, p. 47 ; Meier-Graefe 1920, pl. 79 ; Meier-Graefe 1923, pl. LXXIX ; Henri Focillon, *La Peinture aux XIX^e et XX^e siècles : Du réalisme à nos jours*, Librairie Renouard, Paris, 1928, repr. p. 187 ; Walker 1933, repr. p. 175 ; Lemoisne [1946-1949], III, n° 785 (vers 1884) ; Werner Hofmann, *The Earthly Paradise. Art in the Nineteenth Century*, [éditeur] New York, 1961, p. 425, pl. 174 ; Minervino 1974, n° 624, pl. XLVIII (coul.) ; Broude 1977, p. 105, 106, fig. 23 ; Linda

Fig. 235
Repasseuses,
vers 1882-1886, pastel,
localisation inconnue, L 277.

Nochlin, *Realism*, New York, 1979 (1970), p. 157, repr. p. 156 (91) ; Eunice Lipton, « The Laundress in Late Nineteenth Century French Culture : Imagery, Ideology and Edgar Degas », *Art History*, III, septembre 1980, pl. 38 ; McMullen 1984, repr. (coul.) p. 375 ; 1984-1985 Paris, fig. 37 (coul.) p. 37, repr. (coul., détail) p. 36 ; Lipton 1986, p. 142-143, repr. p. 143, fig. 89 ; Paris, Louvre et Orsay, Peintures, 1986, III, p. 194.

258

Repasseuse

Commencé vers 1876, achevé vers 1884
Huile sur toile
64,8 × 66,7 cm
Cachet de la vente en bas à droite
Reading (Pennsylvanie), Reading Public Museum and Art Gallery (76-45-1)

Lemoisne 276

Comme la plupart des tableaux représentant des repasseuses, cette œuvre peu connue

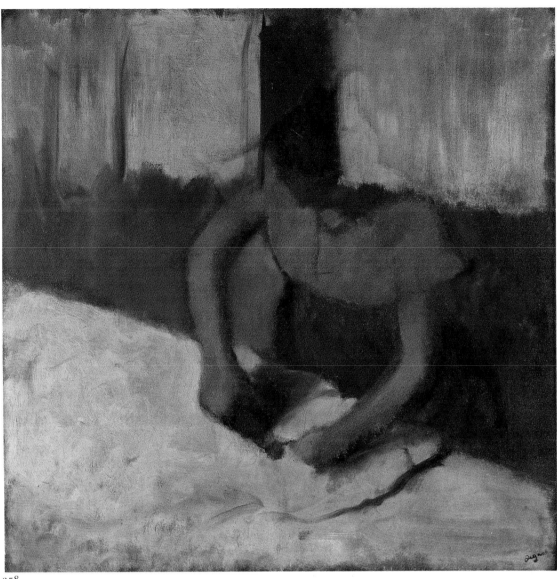

258

semble remonter aux années 1870. Son atmosphère de travail journalier et son voile de peinture monochrome la rapprochent de la *Repasseuse* (L 361, autrefois coll. Mme Jacques Doucet), daté de 1874 par Lemoisne — seul le chemisier rouge pastèque de la repasseuse rehausse les brun et olive ternes de la peinture. Mais la vigoureuse étude au pastel[1] (fig. 235) qui a précédé l'œuvre ne pourrait pas dater d'avant 1882-1886, alors que Degas exécutait des études semblables pour des peintures de modistes (voir par ex. deux études pour *La modiste,* cat. nº 235). Sa transposition sur toile fait appel à des procédés caractéristiques de la production de Degas au cours des années 1880 : le personnage est repoussé derrière sa table de travail, qui semble interminable, et isolé davantage du spectateur par les pièces de linge qui pendent. Bien que l'on ait tendance à associer la perspective en plongée et l'espace en diagonale à la production de l'artiste vers 1879, ces caractéristiques se retrouvent dans son œuvre au cours des années 1880 et sont reprises

dans d'autres séries durant la décennie, comme les modistes, les baigneuses, les danseuses, et les visites au musée. Toutefois, l'artiste a ajouté ici un élément qui témoigne d'une volonté de puiser tout l'intérêt pictural d'un seul personnage expressif, et non plus, comme durant les années 1870, d'élaborer des compositions à plusieurs personnages et de se servir de ces groupes pour donner un sens à son tableau.

1. Une copie de cette œuvre figure dans la collection de la Whitworth Art Gallery, à Manchester (D.40.1925). Acceptée comme authentique par Ronald Pickvance (« Drawings by Degas in English Public Collections : 2 », *Connoisseur,* CLVII :633, novembre 1964, p. 162, repr. p. 163), elle a été rejetée par Richard Thomson, qui la considère un faux *(French 19th Century Drawings in the Whitworth Gallery,* University of Manchester, Manchester, 1981, p. 13).

Historique
Atelier Degas ; Vente II, 1918, nº 6 (« Blanchisseuse repassant du linge »), acquis par M. Pellé [Gustave Pellet ?], 7 000 F. Coll. Henry K. Dick, Ithaca (New York), avant 1949 ; coll. Martha B. Dick, sa nièce, Reading (Pennsylvanie), de 1954 jusqu'en 1976 ; légué par elle au musée en 1976.

Expositions
1949 New York, p. 47, nº 21 (1871, prêté par Henry K. Dick), repr. p. 20.

Bibliographie sommaire
Lemoisne [1946-1949], II, nº 276 (vers 1870-1872) ; Callen 1971, p. 169, nº 202A (« La Blanchisseuse », L 276, est proposée à tort comme l'une des six peintures vendues par Durand-Ruel à Jean-Baptiste Faure le 5 mars 1874 pour la somme de 8 000 F et retournées par la suite à l'artiste) ; Minervino 1974, nº 366.

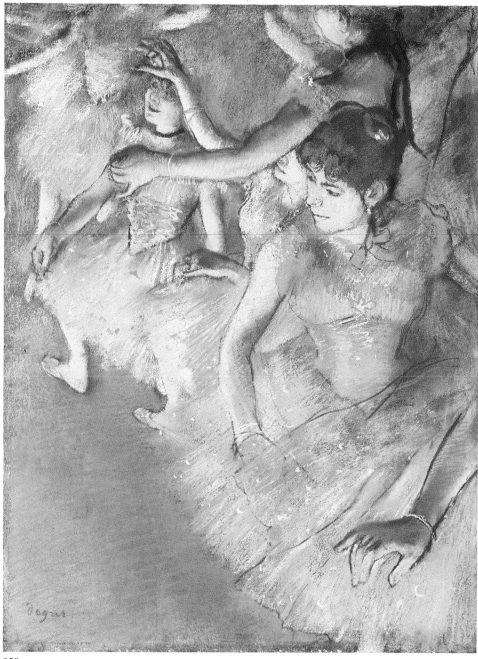

259

259
Danseuses en scène

1883
Pastel sur papier
64,8 × 50,8 cm
Signé en bas à gauche *Degas*
Dallas Museum of Art, prêté par
Mme Frank Bartholow

Lemoisne 720

Il n'y a aucune autre scène de danse de Degas qui offre un groupement aussi varié et spectaculaire de personnages et de pauses ; et aucun autre tableau ne suggère, avec autant de force, l'animation de la scène, vue de très près. L'artiste adopte ici le point de vue d'un spectateur privilégié qui, dans les coulisses, observerait sa protégée[1].

Bien que cette scène de ballet soit unique dans l'œuvre de Degas, on peut la rapprocher d'autres tableaux, différents par leur sujet. Ainsi, certaines des modistes présentent le même effet de composition dense, en particulier *Chez la modiste* (cat. n° 233), et les mêmes qualités de modelé et de fini. Mais curieusement, ce sont les scènes de courses réalisées par Degas à cette époque qui offrent les analogies les plus frappantes avec cette œuvre. Dans *Avant la Course* (L 757), exécuté vers 1883-1885, le groupe de jockeys à cheval est disposé en pointe suivant les mêmes lignes que ces danseuses en scène. Dans les deux œuvres, les personnages semblent se superposer telles des silhouettes découpées puis réorganisées, et s'enfoncent dans l'espace suivant l'axe diagonal de la composition.

L'harmonie de jaunes qui se dégage de cette œuvre est rare chez Degas, tout comme le dessin des contours avec un tel pastel brun. Tout indique qu'il s'agit ici d'un tour de force à peu près unique. Si d'autres pastels de danseuses en scène présentent un axe diagonal semblable, Degas n'avait jamais osé auparavant représenter, dans une composition, une telle profusion de membres : nous comptons ici pas moins de onze bras. Après avoir vu cette œuvre chez Durand-Ruel en janvier 1888, Félix Fénéon fera l'observation suivante : « *Rampe de danseuses :* ce bloc irradié en un enchevêtrement de bras et de jambes jette comme l'image d'un dieu indou épileptique[2]. »

1. Observation de George Shackelford (1984-1985 Washington, p. 38).
2. Félix Fénéon, « Calendrier de Janvier », *La Revue Indépendante,* février 1888. Reproduit dans Félix Fénéon, *Œuvres Plus Que Complètes* [réd. Joan U. Halperin], Librairie Droz, Genève, 1970, I, p. 96.

Historique
Durand-Ruel, Paris, (stock n° inconnu), avant 1888. Coll. Dr Georges Viau, Paris, avant 1918. [Coll. Wilhelm Hansen, Ordrupgaard (?)]. Galerie Winkel et Magnussen, Copenhague. Galerie Barbazanges, Paris, jusqu'en mars 1921 ; acquis par Durand-Ruel, Paris, 12 mars 1921 (stock n° 12378) ; transmis à Durand-Ruel, New York (stock n° 4650) ; acquis par F.H. Ginn, 15 décembre 1925 ; coll. M. et Mme Frank H. Ginn, Cleveland, de 1925 jusqu'en 1936 au moins ; coll. M. et Mme William Powell Jones, Gates Mills (Ohio), avant 1947. Coll. M. et Mme Algur Meadows, Dallas, avant 1974 jusqu'en 1982 ; par héritage à M. et Mme Frank Bartholow, Dallas.

Expositions
1888, Paris, Galeries Durand-Ruel, janvier, sans cat. ; 1936 Philadelphie, n° 42, p. 94 (prêté par M. et Mme Frank H. Ginn, Cleveland [Ohio]) ; 1947 Cleveland, n° 39, repr. frontispice (prêté par M. et Mme William Powell Jones, Gates Mills [Ohio]) ; 1949 New York, n° 64, repr. p. 48 (prêté par M. et Mme William Powell Jones) ; 1974, Dallas, Dallas Museum of Fine Arts, 5 juin-7 juillet, *The Meadows Collection,* sans n° ; 1976-1977 Tôkyô, n° 36, repr. (coul.) ; 1978, Dallas, Dallas Museum of Fine Arts, 24 janvier-26 février, *Dallas Collects : Impressionist and Early Modern Masters,* n° 12 (prêt anonyme de M. et Mme Algur Meadows) ; 1984-1985 Washington, n° 8, repr. (coul.) frontispice.

Bibliographie sommaire
Félix Fénéon, « Calendrier pour janvier : Pastels et dessins de Charles Serret, Rodin (*La Femme à l'Aspic*), Seurat, Courbet, Gauguin, Degas », *La Revue indépendante,* VI :16, février 1888, p. 309 ; Lafond 1918-1919, II, repr. en regard p. 26 (coll. G. Viau) ; Hoppe 1922, p. 51-52, repr. p. 53 (coll. Winkel and Magnussen) ; Jamot 1924, p. 62, 152 ; Lemoisne [1946-1949], III, n° 720 (daté 1883) ; Browse [1949], p. 374, n° 111 (vers 1884-1886) ; Rich 1951, repr. p. 26 ; Browse 1967, p. 112, fig. 16 ; Minervino 1974, n° 796 ; Anne R. Bromberg, « Looking at Art : France in the 19th Century », *Dallas Museum of Art Bulletin,* été 1986, p. 11-13, 12, n° 10, repr.

Arlequin

1884-1885
Pastel sur papier
45,7 × 78,7 cm
Annoté et signé en bas à gauche *à mon amie*
Hortense / Degas
Collection Hart

Lemoisne 818

On est porté à donner aux scènes de ballet de Degas un caractère général, à y voir des répétitions de ballets anonymes dans des salles indifférenciées, ou de brèves pauses sur un fond de décor vague. Or, un certain nombre de ces scènes renvoient à des spectacles que l'on peut aisément reconnaître. Mis à part les ballets *La Source* (voir cat. n° 77) et *Robert le Diable* (voir cat. n°s 103 et 159), on peut également identifier *La Farandole* (voir cat. n° 212), le ballet de *Sigurd* (L 594 et L 595 ; voir fig. 188), le ballet de *L'Africaine* (L 521), le ballet de *Don Giovanni*[1] (L 527, Williamstown, Clark Art Institute) et peut-être le ballet du *Roi de Lahore* (voir cat. n° 162)[2]. Le présent pastel fait partie d'une suite de sept œuvres[3] — auxquelles s'ajoutent une reprise exécutée postérieurement et deux études — qui révèlent leur origine par une description minutieuse des costumes de la commedia dell'arte. Ici, comme dans toutes les œuvres connexes, le costume que porte le personnage est celui d'Arlequin ; il est conforme en tous points à la définition qu'en donnait Riccoboni en 1731 : « ... des pièces rouges, bleues, jaunes et vertes... taillées en triangles, et disposées côte à côte de la tête aux pieds ; un petit chapeau couvrant à peine le crâne rasé ; de petits escarpins sans talons, et un masque noir plat et sans yeux, qui ne permet de voir que par de minuscules ouvertures[4]. »

Lillian Browse a reconnu dans cette scène de ballet la farce *Les Jumeaux de Bergame*[5], l'histoire de deux frères, arlequins de Bergame, qui, arrivant à Paris, s'éprennent par hasard de la même femme. Tout d'abord, Arlequin l'aîné ne se doute pas que sa bien-aimée a un nouveau prétendant mais lorsque, devant chez elle, il entend un musicien lui jouer une sérénade, il attaque l'intrus, qui ne s'avère être nul autre que son frère, Arlequin le cadet. Bien entendu, une deuxième jeune fille assurera à l'intrigue un dénouement heureux, un double mariage. Écrite en 1782 par Jean-Pierre Claris de Florian, la pièce fut adaptée pour le ballet par Charles Nuitter et Louis Mérante avec une musique de Théodore de Lajarte ; la première eut lieu à Paris le 26 janvier 1886. Degas ne semble pas avoir été présent à cette occasion, mais on sait qu'il a assisté à une représentation de ce ballet le 12 février 1886, car sa signature figure à cette date dans le registre des privilégiés ayant accès à la scène et au foyer de la danse. Il a également assisté à des répétitions. Il existe un fragment d'une note de la main de Degas sur un morceau de papier à en-tête du Théâtre National de l'Opéra, daté du 23 juillet 1885, dans laquelle l'artiste décrit Mérante dirigeant la répétition des danseuses[6]. Ceci pourrait expliquer pourquoi un des pastels de la suite est daté de 1885 (voir fig. 237) — puisqu'il y eut certainement des répétitions bien avant la première. Toutefois, la situation se complique lorsqu'on apprend que Durand-Ruel a acheté à Degas un autre pastel, le L 1033, le 29 novembre 1884, et qu'il acquerra par la suite, le 30 avril 1885, le BR 123 du marchand Saint-Albin, lequel, pour sa part, doit avoir acheté l'œuvre au moins quelques semaines avant de la vendre. Degas aurait donc exécuté certains pastels d'arlequins durant l'hiver de 1884-1885, plusieurs mois avant d'assister aux répétitions.

Il est également possible que Degas se soit inspiré d'une autre production, aussi dite *Les Jumeaux de Bergame,* pour exécuter sa série d'arlequins. William Busnach a en effet conçu, en 1875, un opéra comique en un acte, mis en musique par Charles Lecocq, qui suit de très près la pièce de Florian. Or, le livret de Busnach comporte, à la scène XI, une mise en situation où Arlequin l'aîné, par méprise, donne la bastonnade à son frère, ce qui est précisément le sujet du présent pastel de Degas. (Le frère se recroqueville sous ce qui semble être sa cape, d'où l'une de ses mains émerge pathétiquement.) L'opéra *Les Jumeaux de Bergame* ne figure ni dans les programmes de l'Opéra ni dans ceux de l'Opéra-Comique entre 1875 et 1879, mais Paris comptait certainement d'autres salles de spectacles qui auraient pu présenter l'œuvre, et où Degas aurait pu la voir. Au cours de l'été de 1885, par exemple, il a été présenté au Casino de Paramée sur la côte normande où Degas séjourna (voir chronologie).

Qu'il ait assisté à l'opéra (qui comportait des scènes de ballet) ou au ballet, il n'en demeure

260

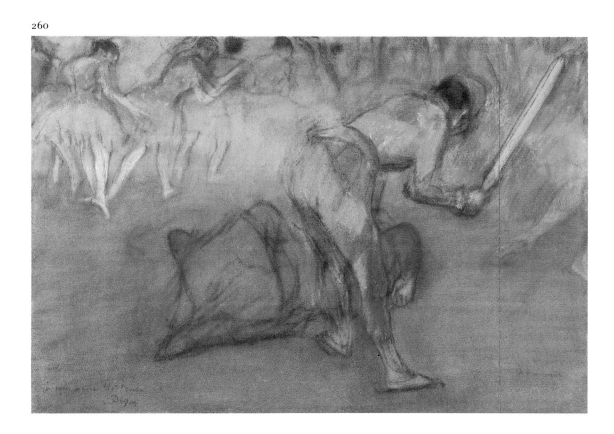

pas moins que l'histoire a su plaire à l'artiste. Aucune autre représentation ne lui fournit le motif d'autant de tableaux. C'est avant tout, semble-t-il, le côté bouffon et vaudevillesque de l'œuvre qui l'aurait attiré. Dans cinq des sept pastels, Degas montre Arlequin l'aîné brandissant son bâton, et, pour exprimer l'ironie du sort qui met aux prises les deux frères, il attire l'attention sur les hanches des actrices travesties qui incarnent les arlequins. Ainsi, le véritable sujet de l'œuvre s'avère être un genre de charade bouffonne sur la cour amoureuse et l'amour ; et il semble opportun de souligner que, sans doute par sacarsme, l'artiste âgé de plus de cinquante ans, morose d'être demeuré célibataire, a offert ce pastel à sa tendre amie Hortense Valpinçon à l'occasion de son mariage avec Jacques Fourchy, en 1885.

1. Identifié comme étant le « Trio des Masques » du premier acte par Alexandra R. Murphy dans Williamstown, Clark 1987, n° 56, p. 70.
2. Browse [1949], p. 56.
3. Au nombre des autres œuvres de la série, figurent les L 771, L 806, L 817 (voir fig. 237), L 1032 bis, L 1033 et BR 123 ; dans les années 1890, Degas a repris le thème pour le L 1111, qui fut précédé par deux études, les L 1112 et L 1113. La sculpture R XLVIII (cat. n° 262) est également une œuvre connexe.
4. L. Riccoboni, *Histoire du Théâtre Italien*, Paris, 1731. Cité par François Moureau, « Iconographie théâtrale » dans *Watteau : 1684-1721*, cat. exp., Grand Palais, Paris, 1984, p. 509.
5. Browse [1949], p. 58.
6. Marcel Guérin fait allusion à cette lettre, sans la publier, dans l'édition française des lettres de Degas (Lettres Degas 1945, n° LXXIX, p. 103 n. 2), mais n'en fait pas mention dans l'édition anglaise (Degas Letters 1947, p. 103). Une partie de la note a été déchirée et le fragment peut se lire ainsi :

« 23 juillet 85 — à l'Opéra, dans la coupole, répétition du petit ballet 'les Jumeaux de Bergame', de Florian, musique de Mr de Lajarte, Mérante maître de ballet. Mlles Sanlaville et Alice Biot font les deux arlequins, Mlles Bernay et Gallay les deux femmes, Rosette — Bernay, et Nérine — Gallay. Les deux hommes en culottes vertes [?] [...] bas noirs [...] souliers [...] où l'on dansera. À gauche près d'une fenêtre les 2 violons, pupitre [...] sur la banquette — face à la scène grande glace sur laquelle on tire deux rideaux quand les danseuses se regardent trop. Mérante fait répéter les scènes mimées avec les 4 acteurs — puis les danseuses partent et alors commence la composition du divertissement qui succède à la [...] Mérante a fait rejouer [...] ». (Note inédite, Paris, coll. part.).

Historique

Don de l'artiste, en 1885, à Hortense Valpinçon, à l'occasion de son mariage avec Jacques Fourchy ; coll. M. et Mme Jacques Fourchy, Paris, de 1885 jusqu'en 1924, au moins ; coll. Raymond Fourchy, leur fils, Paris, avant 1937 jusqu'en 1981 ; mis en dépôt par les héritiers pour vente, Londres, Sotheby, 1er avril 1981, n° 8a, repr. (coul.) ; acheté par un agent pour le propriétaire actuel.

Expositions

1924 Paris, n° 151 (« Scène de Ballet [Arlequin] », vers 1885 ; prêté par Mme J. Fourchy) ; 1937 Paris, Orangerie, n° 126 (prêté par Raymond Fourchy) ; 1975, Paris, Galerie Schmit, 15 mai-21 juin, *Exposition Degas*, n° 28, repr. (coul.) p. 57.

Bibliographie sommaire

Lemoisne [1946-1949], III, n° 818 (1885) ; Minervino 1974, n° 831.

261

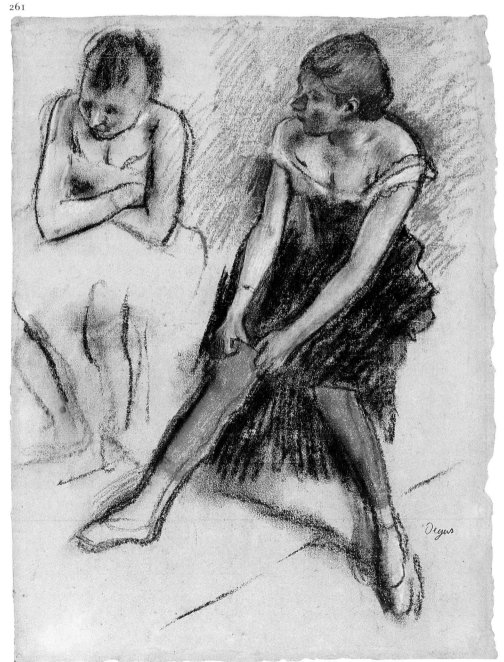

261

Danseuse aux bas rouges

Vers 1884
Pastel sur papier vergé gris
75,9 × 58,7 cm
Signé en bas à droite *Degas*
Glens Falls (New York), The Hyde Collection (1971.65)

Exposé à New York

Lemoisne 760

Exposé à New York en 1886, ce pastel choqua plusieurs critiques qui virent, dans l'exposition d'une œuvre d'aspect si inachevé, une provocation. L'un d'eux, bien que sensible à ses qualités, était d'avis qu'une telle œuvre trouverait mieux sa place là « où seuls les artistes, les étudiants ou les critiques la verraient, car eux seuls sont susceptibles de s'y intéresser[1] ». D'autres, par contre, apprécièrent le réalisme des études de danseuses de Degas, et sentirent que l'apparence fragmentée de certaines d'entre elles contribuait à l'impression de spontanéité et donc de vérité. Le critique d'art du *Mail and Express* de New York eut l'impression d'être transporté sur la scène d'un théâtre français : « On est au pays

des cocottes [*sic*] et des actrices ; le génie de Degas, en particulier, se délecte du spectacle des coulisses. Voici des coryphées plus ou moins vêtues, à la danse, à leur toilette, rajustant leurs bas, vivement esquissées au fusain sur divers papiers teintés, avec ici et là une touche de couleur qui fait chanter l'œuvre ! Devant l'ingratitude absolue des modèles, on se console de la description laconique que l'artiste donne de leurs charmes[2]. »

Degas semble avoir extrait les deux figures de cette feuille à un pastel exécuté en 1879-1880 (fig. 236), représentant des danseuses au repos. Toutefois, selon son habitude à cette époque, il ne se contente pas de simplement reproduire des positions déjà définies. Une fois de plus, il modifie plutôt son point de vue, comme s'il faisait le tour de ses modèles à partir d'une position en contre-haut. Le personnage principal est davantage orienté vers le spectateur, bien que sa tête soit dans une autre direction ; notre regard est attiré vers ses genoux et ses jambes fuselées semblent encore plus écartées que dans le grand pastel. La seconde danseuse, aux bras croisés, s'éloigne encore plus du prototype, qui la montre le torse plié, assise à califourchon sur le banc, où elle semble attendre patiemment. Ici, le dos redressé mais le regard baissé, elle paraît davantage en proie au froid qu'à l'ennui.

Les deux danseuses semblent avoir été surprises en petite tenue, un détail que soulignent les décolletés, et auquel le rouge vif des bas donne un caractère sexuel. Celle de droite, en particulier, est habillée de façon équivoque : à demi-vêtue de ses vêtements de ville, elle conserve ses chaussons de danse. Degas se plaît à jouer de l'ambiguïté ou de l'imprécision, ne voulant décrire de façon plus exacte ses vêtements, et négligeant même de dessiner les pieds du banc sur lequel les danseuses semblent assises.

La lumière est ici particulièrement bien obervée. Rendue dans une craie bleu pâle, elle ne frappe que le bord de la joue du personnage de gauche pour ensuite éclairer le personnage de droite, dont la tête est tournée pour la recevoir.

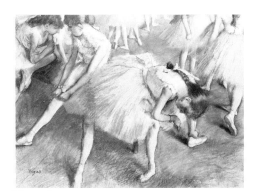
Fig. 236
Danseuses au foyer,
1879-1880, pastel,
L 530.

1. « The Impressionist Pictures : The Art-Association Galleries », *The Studio,* 21, 17 avril 1886, p. 249.
2. « The Impressionists » (partie II), *The Mail and Express* de New York, 21 avril 1886, p. 3.

Historique
Une seule inscription dans le livre de stock de Durand-Ruel indique que cette œuvre fut envoyée de la Galerie Durand-Ruel, Paris, à la succursale de New York, le 19 février 1886 ; elle a été retournée (après la fermeture de l'exposition de New York de 1886) à Durand-Ruel, Paris, le 11 août 1886 (stock nº 451, « Danseuse tirant son bas »). Possiblement Galerie Boussod et Valadon, Paris (crédit photographique, Alexandre 1918). Coll. Ernest Chausson, Paris, avant 1918 jusqu'en juin 1936 ; vente, Paris, Drouot, 5 juin 1936, nº 6, repr. (« La Danseuse aux bas rouges »), acquis par M. Bacri, 30 000 F. Coll. Lord Ivor Spencer Churchill, Londres, avant 1937 jusqu'en 1944 ; acquis par Paul Rosenberg, New York, 25 novembre 1944 ; acquis par Charlotte Hyde (Mme Louis F. Hyde), 27 décembre 1944.

Expositions
1886 New York, nº 50 (« Danseuse Pulling on Her Tights ») ; 1935, Bruxelles, Palais des Beaux-Arts, « L'Impressionnisme », sans cat. ; 1937 Paris, Orangerie, nº 134 (« Danseuse aux bas rouges », vers 1885, prêté par Lord Ivor Churchill, Londres) ; 1949 New York, nº 66 (« Dancer with Red Stockings », 1883, prêté par Mme Louis F. Hyde).

Bibliographie sommaire
« The Impressionists », *The Mail and Express,* New York, 21 avril 1886, p. 3 ; Arsène Alexandre, « Essai sur Monsieur Degas », *Les Arts,* 1918, nº 166, p. 8, repr. (« Étude aux crayons de couleurs » ; photo Goupil) ; Lafond 1918-1919, II, repr. (coul.) après p. 24 (« Danseuses aux bas rouges » ; coll. de Mme Chausson) ; Lemoisne [1946-1949], III, nº 760 (vers 1883-1885) ; Browse [1949], p. 407, pl. 222 (vers 1900) ; Minervino 1974, nº 806 ; James K. Kettlewell, *The Hyde Collection Catalogue,* Glens Falls (New York), 1981, nº 75, p. 161, repr. (coul.) p. 160 (vers 1883-1885).

262

Étude pour une danseuse en arlequin

1884-1885
Bronze
Original : cire rouge brunâtre
H. : 31,1 cm

Rewald XLVIII

Lorsque cette œuvre fut exposée pour la première fois, en 1921, à la Galerie Hébrard, on lui donna le titre erroné : *Danseuse se frottant le genou.* Le fondeur Hébrard, qui coula les bronzes de Degas, inventa sans doute ce titre vague par ignorance des rapports qui existaient entre la cire originale et la série de sept pastels qu'inspirèrent à Degas *Les Jumeaux de Bergame* (voir cat. nº 260). Sachant que l'un des pastels fut vendu par Degas à la fin de 1884, et que le pastel

(fig. 237), auquel la présente œuvre se rattache directement, est daté de 1885, on peut supposer, sans risque d'erreur, que Degas modela la cire originale pendant l'hiver de 1884-1885[1]. Les relations étroites avec un tableau daté font de cette œuvre l'une des très rares sculptures que l'on peut dater de façon précise.

La torsion dynamique de la pose et cette force qu'elle suggère permettraient de situer la sculpture vers le milieu des années 1880, même sans connaître ses rapports avec les tableaux précités. Plusieurs auteurs, y compris Charles Millard[2], ont signalé qu'une caractéristique des sculptures modelées par Degas durant les années 1880 était la suggestion de mouvement, que l'artiste a cherché à exprimer de façon synthétique avec une précision sans cesse croissante. Ici, Degas choisit un instant de pause : une agile danseuse interprétant le rôle masculin d'Arlequin l'aîné, les pieds exagérément écartés dans une position de quatrième, s'apprête à mimer la scène où « elle » découvre que le rustre qu'« elle » vient de rouer de coups de bâton est Arlequin le cadet, son frère. D'une certaine manière, le contrapposto et l'attitude expectante de la figure, penchée vers l'avant, suffisent à exprimer l'intensité dramatique du moment.

La cire originale et le bronze présentent tous deux la surface lisse, compacte, des œuvres les plus achevées de l'artiste. Mais Degas ne se serait pas contenté même d'un morceau aussi réussi que cette figurine : le dos et le bras droit semblent avoir été retravaillés très probablement à une date postérieure, puis laissés inachevés. La figure ne tient plus le bâton qu'elle avait peut-être déjà eu ; le fondeur, sans doute avec l'aide de l'ami de Degas, Bartholomé, a donné à l'objet l'aspect d'un mouchoir ou d'une écharpe. Malgré la description peu précise du visage, les larges

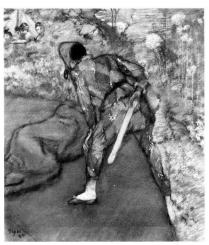
Fig. 237
Arlequin,
1885, pastel,
Art Institute of Chicago, L 817.

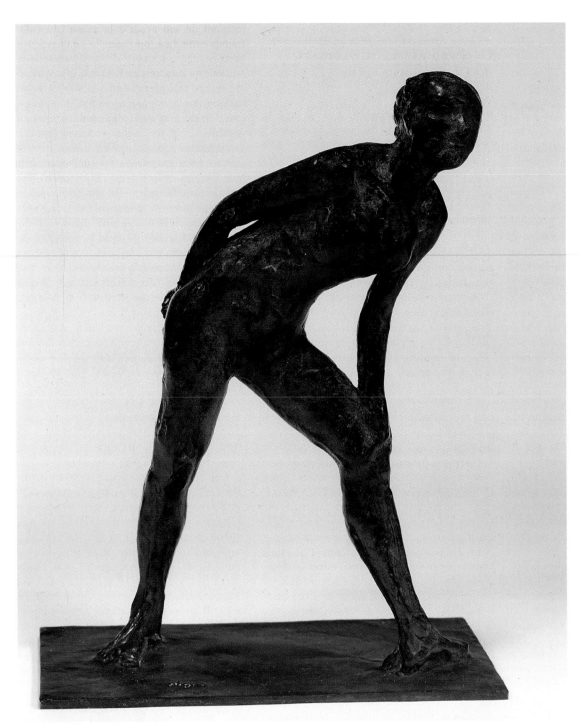

262 (Metropolitan)

orbites des yeux, les joues pleines et le sourire rappellent étrangement la physionomie de Mlle Sanlaville (voir fig. 238), qui créa le rôle d'Arlequin l'aîné dans la production de 1886 du ballet *Les Jumeaux de Bergame*. Degas, qui connaissait manifestement bien Mlle Sanlaville, lui dédia l'un de ses huit sonnets :

Tout ce que le beau mot de pantomime dit
Et tout ce que la langue agile, mensongère,
Du ballet dit à ceux que percent le mystère
Des mouvements d'un corps éloquent et sans bruit.

Qui s'entêtent à voir la femme qui fuit,
Incessante, fardée, arlequine, sévère,
Glisser la trace de leur âme passagère,
Plus vive qu'une page admirable qu'on lit,

Tout, et le dessin plein de la grâce savante,
Une danseuse l'a, lasse comme Atalante :
Tradition sereine, impénétrable aux fous.

Sous le bois méconnu, votre art infini veille :
Par le doute ou l'oubli d'un pas, je songe à vous,

Et vous venez tirer d'un vieux faune l'oreille[3].

1. Il existe une feuille de deux dessins apparentés à cette sculpture (IV :75). Les dessins représentent une danseuse sous deux angles différents et exactement dans la même pose, vêtue du pantalon d'Arlequin mais dont les hanches arrondies sont celles d'une femme.
2. Millard 1976, p. 106-107.
3. *Huit Sonnets d'Edgar Degas* (préface de Jean Nepveu-Degas), Paris, 1946, n° 6, p. 35-36.

A. *Orsay, Série P, n° 39*
Paris, Musée d'Orsay (RF 2091)

Exposé à Paris

Historique
Acquis grâce à la générosité des héritiers de l'artiste et des Hébrard en 1930.

Expositions
1931 Paris, Orangerie, n° 27 ; 1956, Yverdon (Suisse), Hôtel de Ville, 4 août-17 septembre, « 100 Sculptures de peintres, Daumier à Picasso » ; 1969 Paris, n° 277 ; 1984-1985 Paris, n° 36 p. 189, fig. 161 p. 184.

B. *Metropolitan, Série A, n° 39*
New York, The Metropolitan Museum of Art. Legs de Mme H.O. Havemeyer, 1929. Collection H.O. Havemeyer (29.100.411)

Exposé à Ottawa et à New York

Historique
Acheté à A.-A. Hébrard, Paris, par Mme H.O. Havemeyer, fin août 1921 ; coll. Mme H.O. Havemeyer, de 1921 à 1929 ; légué par elle au musée en 1929.

Expositions
1922 New York, n° 64 ; 1925-1927 New York ; 1930

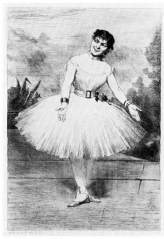

Fig. 238
René Gilbert, *Mlle Sanlaville de l'Opéra,*
eau-forte d'après son pastel
exposé au Salon de 1883,
Gazette des Beaux-arts, 25ᵉ année,
2ᵉ période, tome 2, en regard p. 467.

New York, à la collection de bronze, n°ˢ 390-458 ; 1974 Dallas, sans n°, fig. 14 ; 1977 New York, n° 33 des sculptures.

Bibliographie sommaire
1921 Paris, n° 27 ; Havemeyer 1931, p. 223, Metropolitan 39A ; Paris, Louvre, Sculptures, 1933, p. 68, n° 1744, Orsay 39P ; Rewald 1944, n° XLVIII (1882-1895), Metropolitan 39A ; Borel 1949, n.p., repr., cire ; Rewald 1956, n° XLVIII, Metropolitan 39A ; Minervino 1974, n° S 27 ; 1976 Londres, n° 27 ; Millard 1976, p. 24, 67-68, 71, 107, fig. 76, 80, cire (1885-1890) ; 1986 Florence, n° 39, p. 192, fig. 39 p. 136 ; Paris, Orsay, Sculptures, 1986, p. 130.

263

La chanteuse de café-concert, *dit* La chanteuse verte

Vers 1884
Pastel sur papier bleu pâle
60,3 × 46,3 cm
Signé en bas à droite *Degas*
New York, The Metropolitan Museum of Art.
Legs de Stephen C. Clark, 1960 (61.101.7)

Exposé à New York

Lemoisne 772

Quand ce pastel fut cédé au cours d'une vente aux enchères tenue à Paris en 1898, le catalogue contenait une description remarquable : « Maigrichonne, avec des joliesses de ouistiti, elle vient de chanter ses couplets égrillards, et d'un geste où la prière se cache sous le sourire, elle appelle les applaudissements. La lumière crue de la rampe marque d'ombres, curieuses et brutales parfois, les saillies de ses épaules et les reliefs faubouriens de son visage : fleur de joie, qui doit recéler, en sa beauté spéciale, des parfums de misère[1]. »

Et avec ses petits yeux, ses joues hautes et son front bas, la jeune femme ressemble à Marie van Gœthem, le modèle de la *Petite danseuse de quatorze ans* (cat. n° 227), de même qu'à la fille qui figure dans la *Modiste* (cat. n° 234). Pour Degas, ces caractéristiques devaient dénoter une origine ouvrière, les artistes des populaires cafés-concerts provenant évidemment de ce milieu. Pourtant, l'artiste ne se borne qu'à donner une description de genre — fondée sur la classe sociale — de la chanteuse, puisque le geste de la main, qui effleure l'épaule, minutieusement rendu dans un dessin préparatoire (fig. 239), rappelle indubitablement Thérésa (Emma Valadon, 1837-1913), la reine du café-concert des années 1870 et 1880, et une des artistes préférées de Degas[2]. À l'époque où ce pastel a été exécuté, Thérésa était déjà une femme rondelette, qui avait quelque difficulté à entrer dans ses costumes[3], de sorte qu'il est peu probable que Degas ait voulu la représenter spécifiquement dans cette œuvre. Et pourtant, comme l'atteste une carte-portrait souvenir de 1865 (fig. 240), Thérésa avait eu jadis la taille mince et les bras maigrelets de la *Chanteuse verte* de Degas, et dans sa synthèse d'une chanteuse de café-concert, imaginaire mais quintessencielle, il s'est beaucoup inspiré des charmes particuliers de la vedette de l'Alcazar. Le 4 décembre 1883, l'artiste écrira à son ami Henry Lerolle pour le presser d'aller « vite entendre Thérésa à l'Alcazar, rue du Faubourg-Poissonnière... Elle ouvre sa grande bouche et il en sort la voix la plus grossièrement, la plus délicatement, la plus spirituellement tendre qu'il soit[4]. »

Ce pastel n'est pas mentionné dans les archives Durand-Ruel avant 1898, soit au

moment de son achat à la vente Laurent[5]. Depuis cette date, on l'appelle *La chanteuse verte,* malgré l'absence de vert pur dans le costume du personnage. Le jaune, le turquoise et l'orange vifs, presque acides, sont caractéristiques des teintes saturées et des couleurs complémentaires avec lesquelles des peintres de l'entourage de Degas commencèrent à expérimenter au milieu des années 1880, et ils évoquent les vêtements de confection bon marché dans lesquels se seraient produites les chanteuses. Aussi imprécis soit-il, le contexte n'est pas sans rappeler les environs verdoyants des cafés-concerts d'été, mais il n'y a aucun autre indice de lieu, comme on en trouverait dans *La chanson du chien* (cat. n° 175), dans une eau-forte ou dans une lithographie de Degas (voir cat. n°ˢ 264 et 265). Comme dans la *Modiste* (cat. n° 234),

Fig. 239
Chanteuse de café-concert,
vers 1884, fusain rehaussé de blanc,
coll. part., III : 393.

Fig. 240
Étienne Carjat, *Thérésa,*
1865, photographie.
Paris, Bibliothèque Nationale.

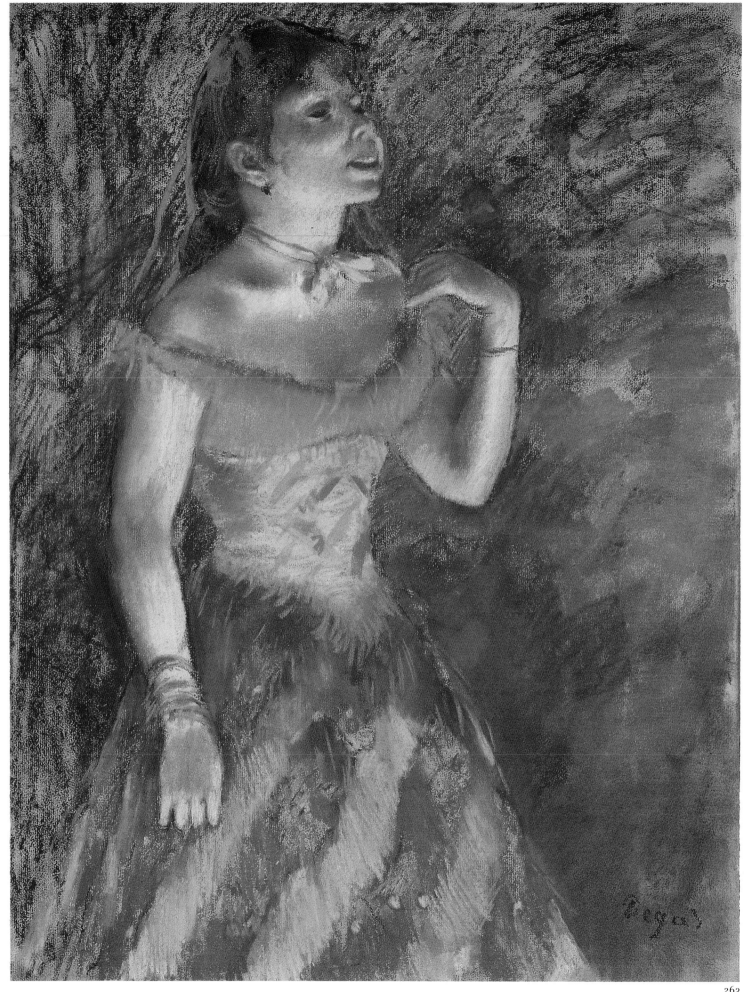

Degas a utilisé une mince feuille de papier vélin sur laquelle il a dessiné avec assurance, presque sans retouches. Seuls les bras et le profil semblent avoir été retravaillés ; autrement, la technique est aussi éblouissante par la confiance qu'elle atteste que par l'audace du coloris, et l'œuvre demeure remarquablement fraîche.

1. « Catalogue de Tableaux Modernes, Pastels et Dessins par Chéret, Dantan, Degas, Détaille et de Neuville, Gauguin, Lebourg, Maurin, Sisley et Willette ; Sculptures par Rodin et Campagne dépendant de la collection de M. X... [Laurent]. Vente Hôtel Drouot, Salle n° 6, le jeudi 8 décembre 1898 à 3 h. », n° 4.
2. Identifiée pour la première fois par Michael Shapiro dans « Degas and the Siamese Twins of the Café-Concert : The Ambassadeurs and the Alcazar d'Été », *Gazette des Beaux-Arts*, XCV, avril 1980, p. 159-160.
3. Louisine W. Havemeyer (Havemeyer 1961, p. 245-246), décrivant Thérésa telle qu'on la voit dans *La chanson du chien* (cat. n° 175).
4. Lettres Degas 1945, n° XXXIV, p. 74-75.
5. L'œuvre ne fut pas, comme l'a donné à entendre Huth (Huth 1946, p. 239), exposée à New York en 1886 ; le livre de dépôt Durand-Ruel indique que le n° 57 de cette exposition, la *Chanteuse*, était une eau-forte rehaussée (stock n° 699, probablement le RS 49, Delteil 27), achetée à Degas le 27 juin 1885, soit le même jour qu'une épreuve de l'eau-forte *Blanchisseuses* (RS 48), rehaussée au pastel, qui fit également partie de l'exposition de 1886 à New York.

Historique
Provenance ancienne inconnue. Coll. Laurent, Paris, jusqu'en 1898 ; sa vente, Paris, Drouot, 8 décembre 1898, n° 4 ; acquis par Durand-Ruel, 8 505 F ; Galerie Durand-Ruel, de 1898 à 1906 (stock n° 4874, « La Chanteuse Verte ») ; déposé (n° 4874) chez Paul Cassirer, Berlin, 18 octobre-18 novembre 1901 ; acquis par A.-A. Hébrard, 3 février 1906, 15 000 F. Prince de Wagram (Alexandre Berthier), Paris, jusqu'en 1908 ; acquis par Durand-Ruel, Paris, 15 mai 1908, 18 861 F (stock n° 8675) ; acquis par M.P. Riabouschinsky, 17 avril 1909, 20 000 F ; coll. Riabouschinsky, Moscou, de 1909 à 1918-1919 ; probablement nationalisé avec sa collection en 1918-1919 ; Galerie Tretiakov, Moscou, jusqu'en 1925 ; Musée d'art moderne, Moscou, de 1925 à 1933 ; acquis par M. Knœdler and Co., New York, en 1933 ; acquis par Stephen C. Clark en 1933 ; coll. Clark, New York, de 1933 à 1960 ; légué par lui au musée en 1960.

Expositions
1899, Dresde, Kunst Salon Ernst Arnold, printemps, *Frühjahrs-Ausstellung*, n° 7 (« Sängerin ») ; 1903, Vienne, Secession, *Entwicklung des Impressionismus in Malerei u. Plastik*, n° 52 (« Im Café-concert ») ; 1905 Londres, n° 69 (« The Music Hall Singer in Green », pastel, sans mention du prêteur) ; 1936, New York, The Century Club, 11 janvier-10 février, *French Masterpieces of the Nineteenth Century* (avant-propos de Augustus V. Tack), n° 16, repr. (prêté par Stephen C. Clark) ; 1936 Philadelphie, n° 44, repr. p. 96 ; 1937 New York, n° 3, repr. ; 1941 New York, n° 39, fig. 42 ; 1942, New York, Paul Rosenberg and Co., 4-29 mai, *Great French Masters of the Nineteenth Century, Corot to Van Gogh*, n° 3, repr. p. 15 ; 1946, New York, The Century Association, 6 juin-28 septembre, « Paintings from the Stephen C. Clark Collection », liste sans n° ; 1954, New York, M. Knœdler and Co., 12-30 janvier, *A*

Collector's Taste : Selections from the Collection of Mr. and Mrs. Stephen C. Clark, n° 8, repr. ; 1955, New York, Museum of Modern Art, 31 mai-5 septembre, *Paintings from Private Collections*, p. 8 ; 1958, New York, The Metropolitan Museum of Art, été, *Paintings from Private Collections*, n° 41 ; 1959, New York, The Metropolitan Museum of Art, été, *Paintings from Private Collections*, n° 29 ; 1960, New Haven, Yale University Art Gallery, 19 mai-20 juin, *Paintings, Drawings and Sculpture Collected by Yale Alumni*, n° 188, repr. p. 182 ; 1960, New York, The Metropolitan Museum of Art, 6 juillet-4 septembre, *Paintings from Private Collections*, n° 31 ; 1977 New York, n° 46 des œuvres sur papier, repr.

Bibliographie sommaire
Georges Grappe, *Edgar Degas*, Berlin, 1909, p. 38 ; Hourticq 1912, repr. p. 104 ; Lemoisne 1912, p. 101-102, pl. XLIII ; Lafond 1918-1919, I, repr. p. 7, II, p. 38 ; Aikov Tugendkhol'd, *Edgar Degas*, Moscou, 1922, repr. p. 8 ; Jamot 1924, p. 153, pl. 66 ; Vollard 1924, repr. en regard p. 84 ; Ternovietz, « Le Musée d'Art Moderne de Moscou », *L'Amour de l'art*, 6ᵉ année, 1925, repr. p. 464 (comme étant de la collection Riabouschinsky) ; Moscou, Musée d'art moderne, *Catalogue illustré*, 1928, p. 37, n° 128 ; L. Réau, *Catalogue de l'art français dans les musées russes*, Paris, 1929, p. 102, n° 77 ; Arthur Symons, *From Toulouse-Lautrec to Rodin with some Personal Impressions*, Alfred H. King, 1930, p. 118 ; Mongan 1938, p. 296-297 ; Lemoisne [1946-1949], III, n° 772 (1884) ; Browse [1949], p. 42 ; Fosca 1954, repr. (coul.) p. 71 ; *Metropolitan Museum Bulletin*, XX, octobre 1961, repr. p. 43 (rapport annuel) ; New York, Metropolitan, 1967, p. 82-83, repr. p. 82 ; Minervino 1974, n° 616 ; Reff 1976, p. 67, 69, 310 n. 87, fig. 41 (coul.) p. 66 ; Reff 1977, repr. (coul.) couv. ; Moffett 1979, p. 12, pl. 27 (coul.) ; Michael Shapiro, « Degas and the Siamese Twins of the Café Concert : The Ambassadeurs and the Alcazar d'Été », *Gazette des Beaux-Arts*, 6ᵉ série, XCV, avril 1980, p. 160 ; Robert C. Williams, *Russian Art and American Money, 1900-1940*, Cambridge, 1980, p. 34 ; McMullen 1984, p. 363 ; 1984-1985 Paris, fig. 89 (coul.) p. 109 ; Moffett 1985, p. 11, 78, 82, 111, 251, repr. (coul. et coul. détail) p. 78-79.

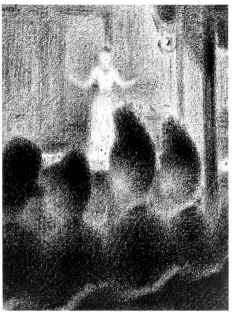
Fig. 241
Seurat, *Au concert européen*, 1887-1888, crayon conté et gouache, New York, Museum of Modern Art.

Eaux-fortes et lithographies rehaussées au pastel
nᵒˢ 264-266

En 1885, peut-être en prévision d'une exposition, Degas rehaussa au pastel un certain nombre d'eaux-fortes et de lithographies en noir et blanc exécutées entre 1877 et 1880. Ces estampes, à l'exception de Mary Cassatt au Louvre : La galerie de Peinture *(cat. n° 266),* empruntent leur sujet au monde du théâtre et des cafés-concerts : Actrices dans leur loge *(BR 97)*, Mlle Bécat aux Ambassadeurs *(cat. n° 264)* ; Mlle Bécat[1] *(L 372)* ; Deux artistes au café-concert *(L 458)* et Au Café des Ambassadeurs *(cat. n° 265)*.

Ces estampes datent de la fin des années 1870, soit de l'époque où Degas se passionnait pour les techniques de fabrication d'ima-

ges — monotype, lithographie et eau-forte, qu'il employait souvent en combinaison — et pour les possibilités expressives de l'éclairage artificiel, aux effets spectaculaires. Un certain nombre de ces œuvres semblent avoir été destinées à son journal, demeuré à l'état de projet, Le Jour et la Nuit, que lui et ses amis Pissarro, Cassatt et Bracquemond auraient illustré d'eaux-fortes en noir et blanc inspirées de la vie quotidienne de Paris et de ses environs. Beaucoup plus fasciné par la vie des noctambules que par les scènes de jour, Degas recherchait, pour travailler ses sujets de spectacle, les salles parisiennes qui s'étaient dotées des techniques d'éclairage les plus modernes.

La représentation que Degas donne de ces scènes a eu une très grande influence sur l'œuvre de Forain, Seurat *(fig. 241)* et Toulouse-Lautrec, qui non seulement puiseront dans ce sujet mais encore partageront son intérêt pour l'éclairage artificiel. Seurat a, de façon plus particulière, exécuté une série de dessins qui semblent s'inspirer des lithographies et monotypes de Mlle Bécat créés par Degas.

1. Il est possible que ce pastel sur lithographie soit la *Chanteuse en scène*, une œuvre exposée hors catalogue par Degas à l'occasion de la sixième exposition impressionniste ; si tel est le cas, il daterait de 1881 plutôt que de 1885. Huysmans, qui y reconnaît Mlle Bécat, donne une description assez juste de l'œuvre : « des chanteuses en scène tendant les pattes qui remuent comme celles des magots abrutis de Saxe... et au premier plan, comme un cinq énorme, le manche d'un violoncelle... » (Joris-Karl Huysmans, *Œuvres complètes*, VI, Les Éditions G. Crès et Cie, Paris, 1929, p. 247). Cette description pourrait également s'appliquer aux L 404 et L 405, mais il semble improbable que Degas ait exposé de nouveau

— après les avoir présentées à l'exposition impressionniste de 1877 — ces deux dernières œuvres en 1881. Huysmans mentionne des « dessins et esquisses », qui pourraient également correspondre à des lithographies telles que les RS 26, RS 30 (le fond du L 372) ou RS 31 (le fond du cat. nᵒ 264).

264

Mlle Bécat aux Ambassadeurs

1877-1885
Lithographie rehaussée au pastel, sur trois feuilles réunies
23 × 20 cm
Signé et daté en bas à droite *Degas/85*
New York, M. et Mme Eugene V. Thaw

Exposé à Ottawa et à New York

Brame et Reff 121

Signée et datée de 1885 par l'artiste, mais dessinée sur une lithographie de 1877 ou 1878 environ, cette œuvre offre un véritable condensé des sources d'éclairage, tant naturelles qu'artificielles. La lune y est présente, bien qu'à peine visible derrière les nuages, à gauche du large globe d'un réverbère, auquel elle fait écho. Aux extrémités droite et gauche, Degas dispose des grappes de becs de gaz, et il les relie par une chaîne de lampes, semblables aux lanternes japonaises qui n'ont été installées aux Ambassadeurs qu'en 1877[1]. Prédominante dans la lithographie, l'image d'un grand lustre de cristal, se réfléchissant dans le miroir placé derrière l'interprète, sous les feux d'artifice — roses et bleus dans le pastel, et d'un blanc éclatant dans la lithographie — qui marquent la fin du numéro[2], a été supprimée dans ce pastel. L'interprète, Mlle Émilie Bécat, était réputée pour ses mouvements expressifs inspirés de la pantomime, et Degas a tenté à maintes reprises, dans ses carnets d'études et dans la lithographie *Mlle Bécat : trois motifs* (RS 30), de saisir un geste propre à évoquer l'une des chansonnettes absurdes qu'elle avait popularisées : *Le Turbot et la Crevette, La*

Rose et l'hippopotame, Mimi-bout-en-train. Pour ce pastel, il a agrandi la feuille de la lithographie en y adjoignant des bandes de papier à droite et en bas, et il a coloré les formes dans une douce harmonie de rose et de vert. Il a ajouté, à l'extrême droite, une colonne de son invention, semblable à celles de la scène, mais il a surtout supprimé les chapeaux des observateurs, en bas à gauche, et les volutes des contrebasses — presque invisibles à droite de la lithographie — pour y substituer un groupe de spectatrices. Dans toutes les autres scènes de café-concert, Degas a représenté presque exclusivement des spectateurs masculins. Comme Daumier avant lui, il aimait juxtaposer des interprètes féminines et un public masculin. Bon nombre de femmes se rendaient néanmoins, de toute évidence, aux cafés-concerts, qui, selon Alphonse Daudet, étaient fréquentés par « des petits commerçants de quartier avec leurs dames et leurs demoiselles[3] », et peu d'hommes sont présents dans la société décrite par Degas au milieu des années 1880.

Émile Bernard réinterprétera cette œuvre dans une peinture de 1887, ainsi que dans une lithographie en noir et blanc (coll. Josefowitz, Lausanne).

1. *The Crisis of Impressionism : 1878-1882* (cat. exp. rév. par Joel Isaacson), University of Michigan Museum of Art, Ann Arbor, 1979, p. 92.
2. Selon la description qu'en donne Gustave Flaubert dans *l'Éducation Sentimentale* de 1869. Cité dans Reed et Shapiro 1984-1985, p. 97.
3. Alphonse Daudet, *Fromont jeune et Risler aîné*, G. Charpentier, Paris, 1880, p. 368. Cité dans Michael Shapiro, « Degas and the Siamese Twins of the Café-Concert : The Ambassadeurs and the Alcazar d'Été », *Gazette des Beaux-Arts*, XCV, avril 1980, p. 153.

Historique

Acquis de l'artiste par le marchand Clauzet, rue de Châteaudun, Paris ; coll. M. et Mme Walter Sickert, Londres, avant mai 1891 ; coll. Mme Fisher Unwin, la belle-sœur de Walter Sickert, Londres, avant 1898 ; coll. Mme Cobden-Sickert, avant 1908 ; M. Knœdler and Co., New York ; coll. Mme Ralph King, Cleveland (Ohio), avant 1947 ; coll. M. et Mme Robert K. Shafer, Mentor (Ohio), jusqu'en mai 1982 ; acquis par David Tunick, New York, en mai 1982 ; acquis par le propriétaire actuel, en octobre 1982.

Expositions

1898 Londres, nᵒ 119, repr. (« Café Chantant », prêté par Mme Fisher Unwin) ; 1908, Londres, New Gallery, janvier-février, *Eighth Exhibition of the International Society of Sculptors, Painters and Gravers*, nᵒ 87 (prêté par Mme Cobden-Sickert) ; 1947 Cleveland, nᵒ 44, pl. XLVI (« Au Café-chantant », prêté par Mme Ralph King, Cleveland [Ohio]) ; 1983 Londres, nᵒ 26, repr. coul. (« Aux Ambassadeurs, Mlle Bécat ») ; 1984-1985 Boston, nᵒ 31B, p. 94-97, repr. (coul.) 96 (« Mlle Bécat at the Café des Ambassadeurs ») ; 1986, New York, Pierpont Morgan Library, 3 septembre-10 novembre 1985/ Richmond (Virginie), Virginia Museum of Fine Arts, 17 février-13 avril 1986, *Drawings from the Collection of Mr. and Mrs. Eugene Victor Thaw, Part II*, nᵒ 46, repr. (coul.) p. 68-69.

264

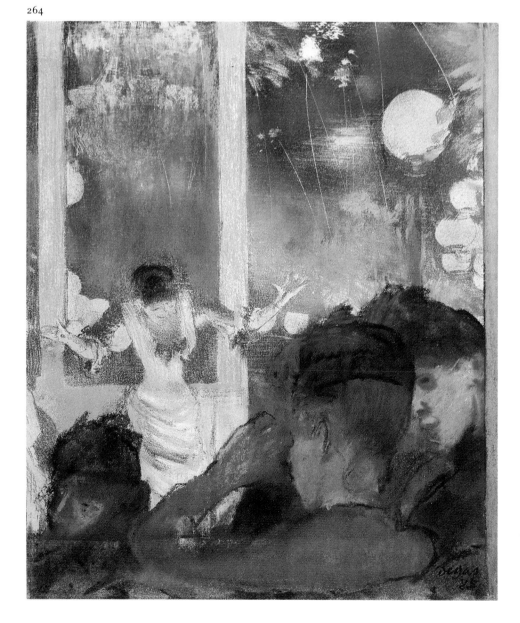

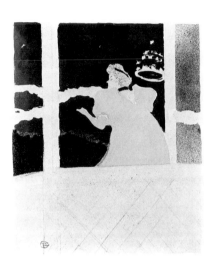

Fig. 242
Toulouse-Lautrec,
Jane Avril au Café des Ambassadeurs,
1894, lithographie en couleurs,
Art Institute of Chicago.

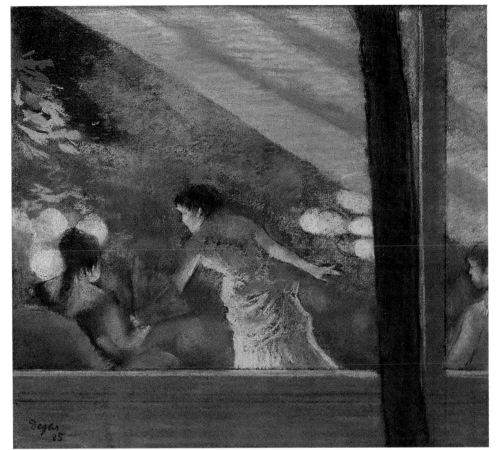

265

Bibliographie sommaire

Lettres Pissarro 1950, p. 239, Pissarro Letters 1980, p. 376, dans un fragment de lettre non daté (mai 1981, selon Brame et Reff, et Pickvance) de Lucien à Camille Pissarro, il est fait mention de « la petite lithographie de Degas, retouchée au pastel que nous avons vue dans le temps chez Clauzet » et qui est maintenant chez Sickert ; Brame et Reff 1984, n° 121 (1877-1885).

265

Au Café des Ambassadeurs

1885
Pastel sur gravure à l'eau-forte
26,5 × 29,5 cm
Signé et daté en bas à gauche *Degas/85*
Paris, Musée d'Orsay (RF 4041)

Exposé à Paris

Lemoisne 814

Degas a pris comme base pour ce pastel le 3ᵉ état d'une eau-forte de 1879-1880 (cat. n° 178), la plus grande eau-forte de son œuvre, elle-même dérivée d'un petit monotype (J 31)[1]. Ces deux estampes sont par ailleurs liées à une lithographie (RS 26) montrant de

dos une chanteuse, debout sous l'auvent à rayures blanches et or du Café des Ambassadeurs, que sa robe teinte ici de reflets rose crevette. L'interprète est coupée à mi-jambe par une balustrade, qui est ajourée dans l'eau-forte, et pleine dans le pastel. Pour le reste, Degas n'apporte aucune modification majeure à la composition ; il en profite plutôt pour préciser les formes demeurées ambiguës dans l'eau-forte. Ainsi, le mince tronc d'arbre, dressé plus ou moins verticalement près d'une colonne de la scène, recouvert de mousse verte, est reconnaissable dans le pastel, mais équivoque dans l'eau-forte. Degas ajoute dans le pastel un dossier au siège de l'interprète assise à gauche — se rapprochant ainsi du monotype — et introduit, à droite, un nouveau personnage qui, à l'instar de la figure de gauche, est une chanteuse attendant, dans la corbeille, son entrée en scène. Degas décrit enfin avec plus de précision les globes des becs de gaz, et il ajoute, à la gauche, des feuillages dont la couleur s'estompe dans le bleu sous les feux des projecteurs, pour suggérer le coucher du soleil par une chaude soirée d'été, où le ciel se teinte de bleus et de verts phosphorescents. Neuf ans plus tard, Toulouse-Lautrec adoptera une composition semblable pour sa lithographie en couleurs *Jane Avril au Café des Ambassadeurs*[2] (fig. 242).

1. Jusqu'en 1967, on croyait que ce pastel avait été exécuté sur un monotype, procédé plus caractéristique du travail de Degas entre la fin des années 1870 et le milieu des années 1880. Voir Janis 1967, p. 71 n. 3.
2. Signalé la première fois dans Reed et Shapiro 1984-1985, p. 79.

Historique

Acquis de l'artiste par Durand-Ruel, Paris, 27 juin 1885, 50 F (stock n° 699, « Chanteuse ») ; acquis par un client non identifié par l'entremise de Goupil-Boussod et Valadon, 21 janvier 1888 (?), 100 F ; coll. du comte Isaac de Camondo, Paris, vers 1888 jusqu'en 1908 ; légué par lui au Musée du Louvre en 1908 ; entré au musée en 1911.

Expositions

1886 New York, n° 57 (« Singer of the Concert Café ») ; 1949 Paris, n° 102 ; 1956 Paris ; 1969 Paris, n° 210.

Bibliographie sommaire

Paris, Louvre, Camondo, 1914, n° 220 ; Lafond 1918-1919, II, repr. après p. 34 ; Meier-Graefe 1920, pl. 80 ; Meier-Graefe 1924, pl. LXXX ; Lemoisne [1946-1949], III, n° 814 (1885) ; Janis 1967, p. 71 n. 3 ; Minervino 1974, n° 633 ; 1984-1985 Boston, p. 156, fig. 2 p. 154 ; Paris, Louvre et Orsay, Pastels, 1985, n° 54, p. 63-64, repr. p. 63.

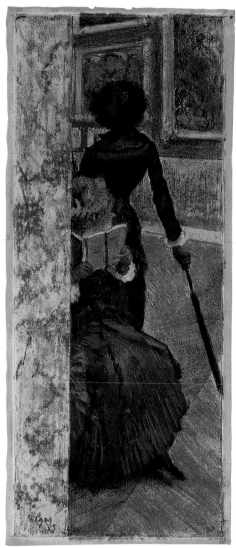

266

266

Mary Cassatt au Louvre :
La galerie de Peinture

1885
Pastel sur gravure à l'eau-forte, à l'aquatinte, à la pointe sèche, et crayon électrique, sur papier vélin chamois
Planche : 30,5 × 12,7 cm
Feuille : 31,3 × 13,7 cm
Signé et daté à l'encre noire en bas à gauche
Degas/85
Chicago, The Art Institute of Chicago. Legs de Kate L. Brewster (1949.515)

Exposé à Ottawa

Lemoisne 583

Lorsqu'il a rehaussé cette eau-forte au pastel, Degas l'a modifiée moins qu'il ne l'a fait pour les estampes précédentes. Peut-être l'élaboration des vingt-trois états de l'eau-forte en 1879-1880 (voir cat. nos 207 et 208), a-t-elle réussi à épuiser les ressources d'invention,

par ailleurs immenses, de Degas. Si l'artiste a accentué le dessin d'une plume d'autruche brune au chapeau de Mary Cassatt, et s'il imagine une coiffure plus recherchée pour Lydia, la sœur de Mary Cassatt — occupée sur un banc à lire le catalogue du Louvre —, il ne se contente que de colorier la plupart des autres détails. Dans l'ensemble, la composition demeure néanmoins un tour de force par le rendu des objets : pilastre marbré, parquet de chêne à chevrons, lambris en faux-marbre et dorures des cadres, sans parler des soieries, satins, dentelles et plumes des toilettes des dames — des effets multiples que le pastel vient rehausser. Toutefois, le costume de Lydia, décrit minutieusement dans l'eau-forte — jupe plissée de bon ton, élégant bouton métallique —, prend ici un aspect indistinct, indéfinissable, mais la mort de Lydia en novembre 1882, soit trois ans plus tôt, n'y est peut-être pas étrangère.

Historique
Provenance ancienne inconnue. Coll. Ivan Stchoukine (frère de Serge Stchoukine), Paris, jusqu'en 1900 ; acquis par Durand-Ruel, Paris, 28 décembre 1900, 2 200 F (stock no 6183, « Au Louvre », pastel) ; coll. Durand-Ruel, Paris, de 1900 à 1926 ; [déposé à la Galerie Durand-Ruel, Paris, 2 octobre 1923 (dépôt no 6183, « Au Louvre », 1885, aquarelle) ; acquis (reconstitution de stock) par la Galerie Durand-Ruel, 26 avril 1926 (stock no 12490, « Au Louvre »)] ; coll. Kate L. Brewster, Chicago, jusqu'en 1949 ; légué par elle au musée en 1949.

Expositions
1905 Londres, no 49 (selon les archives de Durand-Ruel, Paris, « Visitors in the Louvre Museum, 1880 ») ; 1964, Chicago, The University of Chicago, Renaissance Society, 4 mai-12 juin, *An Exhibition of Etchings by Edgar Degas,* no 31 ; 1984 Chicago, no 53, p. 117-119, repr. p. 117, et couv. arrière (coul.).

Bibliographie sommaire
Lemoisne [1946-1949], II, no 583 (1880) ; Minervino 1974, no 576 ; Cachin 1973, no 54 (décrit à tort comme une « reproduction retouchée au pastel ») ; Giese 1978, p. 43-44 n. 9, 47, fig. 6 p. 46 ; Thomson 1985, p. 13-14, fig. 13 p. 58.

267

La visite au musée

Vers 1885
Huile sur toile
81,3 × 75,6 cm
Cachet de la vente en bas à droite
Washington, National Gallery of Art. Collection M. et Mme Paul Mellon (1985.64.11)

Lemoisne 465

Ce tableau, ainsi que sa variante à Boston (fig. 243), sont étroitement apparentés aux pastels, lithographies et eaux-fortes représentant une femme, traditionnellement associée à

Mary Cassatt, au Louvre[1], mais ils forment un groupe distinct. Exception faite de l'eau-forte rehaussée au pastel (cat. no 266), les œuvres sur papier datent en effet toutes des environs de 1879-1880, tandis que ces deux tableaux ont probablement été peints vers 1885. En outre, à la différence des pastels et estampes, caractérisés par un rendu méticuleux, les tableaux sont de facture très libre. Le tableau de Washington, en particulier, aux couches richement appliquées, suggère, par des formes simplifiées, une grande variété de matières et de textures, notamment les dorures estompées des cadres, les tableaux aux formes vaporeuses où l'œuvre est indistincte, le parquet, ainsi que l'exquise silhouette de la visiteuse, aux contours vifs et précis. Si les œuvres sur papier semblent traditionnellement avoir eu pour modèles Mary Cassatt et sa sœur, l'identité de la femme de ce tableau reste un mystère. Certes, on reconnaît la Grande galerie du Louvre — une paire de colonnes de scagliolia rose y figure à l'extrême droite —, mais Degas garde le silence sur la personnalité de cette femme. Le peintre anglais Walter Sickert a rapporté que Degas lui aurait dit que, dans ce tableau, « il voulait exprimer l'ennui, l'accablement plein de respect et d'admiration, l'absence totale de sensations que les femmes éprouvent devant des tableaux[2] ».

C'est au cours de l'été de 1885 que Sickert s'est lié d'amitié avec Degas. Les deux peintres s'étaient bien rencontrés deux ans auparavant, mais ce n'est qu'alors, à Dieppe, qu'ils se rapprocheront. Il a vu cette peinture un jour où Degas « appliquait sur un tableau une généreuse couche de vernis avec une large brosse plate... Et au moment où il faisait ressortir, de quelques touches indécises, le fond en suggérant les cadres sur le mur, il a dit, dans une hilarité irrésistible : 'Il faut que je donne avec ça un peu l'idée des *Noces de Cana* [de

Fig. 243
La visite au musée,
vers 1885, toile,
Boston, Museum of Fine Arts, L 464.

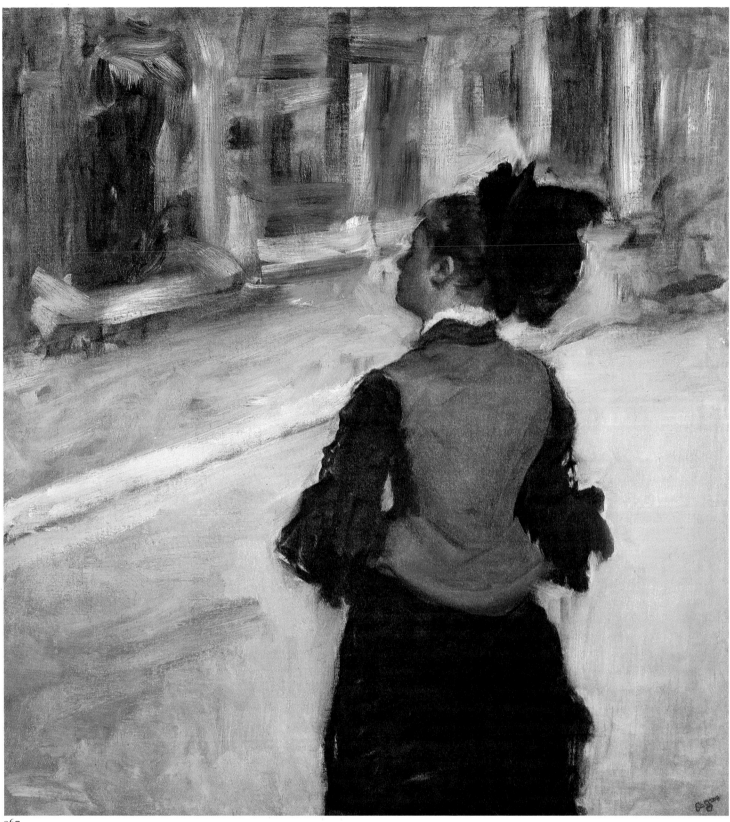

267

Véronèse] '3. » Il assista sans doute à cette opération dans l'atelier de Degas à Paris, décrit par Moore comme ayant plusieurs étages ; il s'agit donc probablement de l'atelier de la rue Victor-Massé, où Degas s'installa en 1890. Qu'il ait vu cette peinture, plutôt que la variante de Boston, semble certain, car il écrira que le sujet du tableau était une femme déambulant dans une salle d'exposition ; or, la toile de Boston montre deux femmes.

Une des œuvres de Degas présentées à l'exposition de peintures françaises modernes de New York en 1886 s'intitulait *Visit to the Museum* (n° 38). On a déjà supposé que ce numéro de catalogue correspondait au tableau de Washington ou encore à celui de Boston, mais le grand livre de Durand-Ruel, « Tableaux Remis en Dépôt », indique bien que l'œuvre envoyée à cette exposition était un dessin, peut-être le BR 105 (cat. n° 204).

1. L 532, L 581, L 582, L 583, RS 51 et RS 52.
2. Sickert 1917, p. 186.
3. *Ibid.*

Historique
Atelier Degas ; Vente II, 1918, n° 20 ; acquis par M. Tiguel, 21 100 F. Coll. Mme Friedmann, Paris ; coll. Mme René Dujarric de la Rivière, sa fille, Boulogne, avant 1960 jusqu'en 1972 ; acquis par Wildenstein and Co., New York, en 1972 ; acquis par M. et Mme Paul Mellon, en février 1973 ; coll. Mellon, Upperville (Virginie), de 1973 à 1985 ; donné par eux au musée en 1985.

Expositions
1955 Paris, GBA, n° 73, p. 20, repr. (« La visite au musée », sans mention du prêteur) ; 1960 Paris, n° 19, repr. (1877-1880, sans mention du prêteur, mais prêté par Mme René Dujarric de la Rivière, selon une étiquette au verso) ; 1978 Richmond, n° 10 ; 1986, Washington, National Gallery of Art, 20 juillet-19 octobre, *Gifts to the Nation : Selected Acquisitions from the Collections of Mr. and Mrs. Paul Mellon,* sans n° (dépliant non paginé avec une introduction de J. Carter Brown).

Bibliographie sommaire
Sickert 1917, p. 186 ; Rivière 1935, p. 24, repr. ; Lemoisne [1946-1949], II, n° 465 (vers 1877-1880) ; Giese 1978, p. 43, 44, fig. 2 p. 44 ; 1984 Chicago, p. 118.

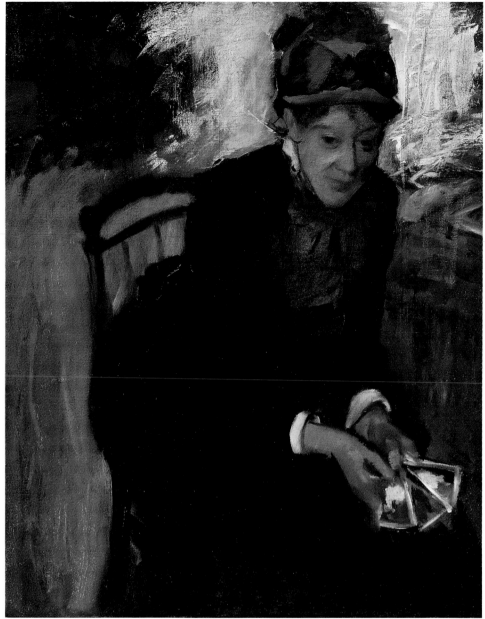

268

268

Miss Cassatt assise, tenant des cartes

Vers 1884
Huile sur toile
71,5 × 58,7 cm
Washington (D.C.), National Portrait Gallery, Smithsonian Institution. Don de la Morris and Gwendolyn Cafritz Foundation et du Regents' Major Acquisitions Fund, Smithsonian Institution (NPG.84.34)

Lemoisne 796

Après avoir fébrilement collaboré à la publication de leur projet de journal *Le Jour et la Nuit* en 1879-1880, Mary Cassatt et Degas continueront à travailler ensemble après avoir abandonné ce projet : en 1882, Cassatt posera pour plusieurs des scènes de modistes exécutées par Degas (voir cat. n° 232), et Degas persistera, pour sa part, à encourager Cassatt dans son travail. Il lui achètera, quelque temps après la huitième exposition impressionniste, de 1886, une des plus saisissantes peintures de l'artiste américaine, *Fillette se coiffant* (voir fig. 297), qu'il accrochera bien en vue dans son appartement tout au long des années 1890, et même probablement jusqu'à son déménagement, en 1913. En retour, Cassatt accrochera ce portrait de Degas dans son propre atelier jusqu'en 1913[1].

Lorsqu'on considère la belle amitié qui unissait les deux artistes, il est surprenant de constater que, vers la fin de sa vie, Cassatt ait fait part du profond dégoût que lui inspirait ce tableau. Ainsi, dans des lettres datant de 1912 et 1913, soit au moment où elle voulait le vendre, elle en fait une critique acerbe, où elle ne mâche pas ses mots : « Je désire ne pas le laisser à ma famille comme étant [un portrait] de moi. Il a des qualités d'art, mais est si pénible et me représente comme une personne si répugnante, que je ne voudrais qu'on sache que j'ai posé pour cela[2]. » Qu'y a-t-il dans ce portrait qui ait pu provoquer une telle répugnance ? La biographe de Cassatt, Adelyn D. Breeskin, dit que « Degas peut fort bien avoir choisi cette pose précisément pour choquer son sens des convenances... une femme ne devait pas s'incliner de la sorte, les coudes sur les genoux, tenant des cartes bien en évidence[3] ». Ce n'était néanmoins pas simplement la posture, pas très convenable, qui la

dérangeait tant, mais bien plutôt le personnage qu'elle semblait incarner. D'après Richard Thomson, il se peut que Degas ait représenté ici Cassatt en cartomancienne[4]. À Paris, durant la seconde partie du XIXᵉ siècle, les diseuses de bonne aventure étaient apparemment aussi nombreuses que peu honorables, et aucune bourgeoise digne de ce nom n'aurait même admis avoir reçu une telle personne chez elle — et certes encore moins d'incarner ce rôle dans l'atelier d'un artiste. Degas ne s'est pas donné la peine de dessiner avec soin les cartes de tarot, de sorte que l'on a parfois cru qu'il s'agissait de photos. Quoi qu'il en soit, jusqu'ici, seule la thèse de Thomson sur le sujet de l'œuvre offre un début d'explication de l'horreur, presque pathologique, que le tableau inspirait à Cassatt à la fin de sa vie, surtout si l'on considère que, selon celui-ci, les cartomanciennes étaient souvent des proxénètes ou des prostituées. Ce qui n'était, sans doute, qu'une blague à l'origine aurait viré à la répulsion, avec le durcissement de l'attitude de Cassatt.

Comme Cassatt, en vendant le tableau, voulait surtout éviter d'être reconnue — elle voulait le céder à une personne de l'étranger, sans que son nom y soit rattaché —, il y a lieu de croire que le portrait était très fidèle. Au moment de commencer ce tableau, Degas croyait, semble-t-il, qu'il ferait partie de sa série de portraits de gens représentés chez eux — tels que Michel-Lévy dans son atelier, Duranty dans son cabinet de travail et Martelli dans sa chambre à coucher (cat. nᵒˢ 201 et 202). Il se peut donc que l'emplacement soit l'atelier de Cassatt, car ni la grande table, ni les fauteuils de cuir cloutés, ne figurent ailleurs dans l'œuvre de Degas. L'artiste a toutefois, dans une large mesure, estompé ces détails, substitué un fauteuil canné de salle de danse au fauteuil à large dossier sur lequel Cassatt était assise, et, ce faisant, il a commencé à transformer le portrait en tableau de genre, très éloigné des susceptibilités bourgeoises de Cassatt.

Si le sujet de cette toile est bien celui d'une « personne répugnante », pour reprendre l'expression de Cassatt, pourquoi aurait-elle gardé le tableau aussi longtemps ? Puisque Cassatt a détruit évidemment les lettres que Degas lui avait envoyées et puisque ses lettres envoyées à Degas sont aujourd'hui disparues, il y a très peu d'espoir d'obtenir un jour la réponse à cette question — ou de mettre à jour le moindre fait sur leur amitié et leur collaboration.

1. Voir chronologie, été de 1886 ; on peut voir la peinture au mur de l'appartement de Degas dans une photographie publiée par Terrasse (1983, nᵒ 51, p. 90).
2. Lettres de Cassatt à Durand-Ruel, écrites à la fin de 1912 et en avril 1913, telles que reproduites dans Venturi 1939, II, p. 129-131. D'après Cassatt, ce tableau, en plus ne ne pas être signé, est inachevé.

3. Adelyn D. Breeskin, *Mary Cassatt : Catalogue of the Graphic Work,* Smithsonian Institution Press, Washington, 1979, p. 15.
4. Thomson 1985, p. 11-12. Cette interprétation a d'abord été publiée par Marguerite Rebatet dans la légende à la « Tireuse de Cartes », dans Rebatet 1944, pl. 63.

Historique

Don présumé de l'artiste à Mary Cassatt, Paris ; coll. Cassatt, Paris, vers 1884 jusqu'en 1913 ; acquis par Ambroise Vollard, avril 1913 ; coll. Vollard, Paris, de 1913 jusqu'à au moins 1917. Coll. Wilhelm Hansen, Ordrupgaard, avant 1918 jusqu'en 1923. Acquis, peut-être par l'entremise de la Galerie Barbazanges, Paris, par Kojiro Matsukata, en 1923 ; coll. Matsukata, Paris, Kobe et Tokyo, de 1923 à 1951 ; acquis par Wildenstein and Co., New York, novembre 1951 ; acquis par André Meyer, New York, au début de 1952 ; coll. Meyer, New York, de 1952 à 1980 ; vente, New York, Sotheby Parke Bernet, 22 octobre 1980, nᵒ 24, repr. (coul.) ; acquis par la Galerie Beyeler, Bâle, 800 000 £ ; acquis par le musée en 1984.

Expositions

1913, Berlin, Cassirer, novembre, *Degas/Cézanne,* nᵒ 5 ; 1917, Zurich, Kunsthaus Zürich, 5 octobre-14 novembre, *Französische Kunst des 19. und 20. Jahrhunderts,* nᵒ 90, repr. (« Portrait de femme », coll. A.V. [Ambroise Vollard]) ; 1920, Copenhague, Ny Carlsberg Glyptotek, 27 mars-19 avril, *Degas-Udstilling,* nᵒ 7 (« Sittande dam », prêté par Wilhelm Hansen) ; 1924 Paris, nᵒ 58 (« Miss Cassatt assise, tenant des cartes », prêté par Kojiro Matsukata) ; 1960 New York, nᵒ 41, repr. (« Portrait de Mary Cassatt », vers 1884, prêté par M. et Mme André Meyer) ; 1962, Washington, National Gallery of Art, 9 juin-8 juillet, *Exhibition of the Collection of Mr. and Mrs. André Meyer,* p. 20, repr. ; 1966, New York, M. Knoedler and Co., 12-29 janvier, *Impressionist Treasures from Private Collections in New York,* nᵒ 6, repr.

Bibliographie sommaire

Jacques Vernay, « La Triennale, Exposition d'Art Français », *Les Arts,* 154, avril 1916, repr. p. 28 (« Étude de femme ») ; Karl Madsen, *Malerisamlingen Ordrupgaard, Wilhelm Hansen's Samling,* Copenhague, 1918, p. 32, nᵒ 70 (« Siddende Dame ») ; Lafond 1918-1919, II, p. 17 ; Leo Swane, « Degas - Billederne på Ordrupgård », *Kunstmuseets Aarsskrift 1919,* Copenhague, 1920, repr. p. 73 ; Hoppe 1922, p. 33, repr. p. 31 (« Sittande dam », coll. Wilhelm Hansen, Ordrupgaard) ; Venturi 1939, II, p. 129-131 ; Lemoisne [1946-1949], III, nᵒ 796 (vers 1884) ; Boggs 1962, p. 51, 112, pl. 113 (vers 1880-1884) ; Adelyn D. Breeskin, *Mary Cassatt. A Catalogue Raisonné of the Oils, Pastels, Watercolors, and Drawings,* Smithsonian Institution, Washington, 1970, p. 13, repr. ; Rewald 1973, p. 516, repr. ; Minervino 1974, nᵒ 608 ; Nancy Hale, *Mary Cassatt,* Garden City (New York), 1975, repr. entre p. 120 et 121 ; Broude 1977, p. 102-103, 105, fig. 12 (détail) p. 102 ; Giese 1978, p. 45, 49, fig. 13 p. 49 ; Dunlop 1979, p. 168-169 ; Thomson 1985, p. 11-13, 16, fig. 7 p. 55.

Femme dans un tub

1885
Fusain et pastel sur papier vélin crème collé en plein sur papier vélin vert pâle, aujourd'hui passé (collé sur soie en 1951)
81,5 × 56,2 cm
Signé et daté en haut à gauche *Degas/85*
New York, The Metropolitan Museum of Art. Legs de Mme H.O. Havemeyer, 1929. Collection H.O. Havemeyer (29.100.41)

Exposé à New York

Lemoisne 816

« L'art de Degas, après tout, s'adresse à un public restreint. Je ne pense pas que beaucoup apprécieraient ce nu que j'ai. Ces œuvres-là sont pour les peintres et les connaisseurs[1]. » Mary Cassatt, qui écrivit ces lignes en 1913 au sujet du présent pastel, s'exagérait souvent le mépris du public — qu'elle croyait général — pour l'art moderne. En l'occurrence, elle avait peut-être encore présentes à l'esprit les critiques formulées à l'égard de cette œuvre lors de la huitième exposition impressionniste, en 1886, qui, à n'en pas douter, avait reçu, en général, un accueil hostile et violent. Même des critiques parmi les plus avertis, par ailleurs favorables au peintre, n'avaient pas mâché leurs mots pour décrire les nus exposés, dont cette œuvre en particulier. Ainsi, Henri Fevre avait démoli l'œuvre sous couleur d'éloge : « M. Degas nous dénude, avec une belle et puissante impudeur d'artiste, la viande bouffie, pâteuse et moderne de la femme publique. Dans les boudoirs louches de maisons matriculées, où des dames remplissent le rôle social et utilitaire de grands collecteurs de l'amour, des dondons maflues se lavent, se brossent, se détrempent, se torchent dans des cuvettes aussi vastes que des auges[2]. » Félix Fénéon avait loué le réalisme des nus, mais il n'avait pas manqué de signaler l'ingratitude de ce personnage : « Une anguleuse échine se tend ; des avant-bras, dégageant des seins en virgouleuses, plongent verticalement entre des jambes pour mouiller une débarbouilloire dans l'eau d'un tub où des pieds trempent[3]. » De tous les nus qui furent présentés à l'exposition, cette œuvre est peut-être celle où la pose du personnage est la plus guindée, la moins classique, de sorte qu'il se peut que, dans l'ensemble, elle ait été conçue comme une négation délibérée du classicisme, au profit de la modernité.

La facture de ce pastel est loin d'être orthodoxe, et contraste vivement avec la précision qu'il a atteint dans les modistes, et avec la richesse de la couleur dans le groupe des baigneuses. Degas semble avoir d'abord dessiné le personnage au fusain, et il ne s'est pas ultérieurement soucié d'en masquer les contours. La papier, d'un blanc crème à

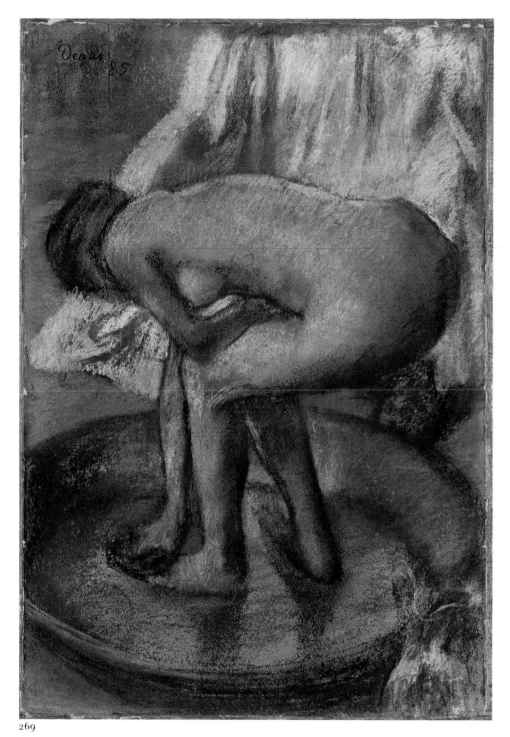

269

axes du corps — de la tête au genou en passant par le bras, du genou à la croupe, et du genou au pied gauche —, et il indique, dans des notes personnelles inscrites sur la feuille, que les trois axes doivent être de la même longueur et mesurer quarante-sept centimètres (ce qui correspond de très près à leur longueur dans le pastel définitif). Sur le III:82.2 — qui ne semble pas être une contre-épreuve mais doit avoir été dessiné directement sur la feuille —, l'artiste précise que les axes passant par la tête et la hanche et par la hanche et le pied droit doivent mesurer quarante-cinq centimètres.

1. Lettre de Mary Cassatt à Louisine Havemeyer, s.d., probablement écrite en avril 1913 (déposée au Metropolitan Museum of Art, New York).
2. Henri Fevre, « L'Exposition des Impressionnistes », *La Revue de Demain,* mai-juin 1886, p. 154.
3. Fénéon 1886, p. 262.
4. Ces deux dessins, en plus d'un troisième (IV:288.b), portent des indications précises de dimensions, ce qui porte à croire que Degas travaillait à une sculpture. S'il y a eu une sculpture, elle s'est peut-être désagrégée ou elle a été détruite.
5. Selon Vollard, « À la première exposition d'impressionnistes il avait demandé de faire un échange de la toile qu'elle avait exposée contre le plus beau de ses "nus" ». Il est évident que Vollard a confondu la première exposition

Fig. 244
Étude de baigneuse,
vers 1885, crayons de couleurs,
localisation inconnue, III:82.2.

impressionniste avec la dernière, mais son propos semble par ailleurs correct (Vollard 1924, p. 42, 43).
6. Lettre reprise dans Mathews 1984, p. 330 (les deux autres œuvres étaient le L 566 [cat. n° 209] et le L 861).

Historique

Acquis de l'artiste par Mary Cassatt[5], probablement en échange de sa « Fille se coiffant » (Washington, National Gallery of Art), peut-être en 1886 après la fermeture de la 8e exposition impressionniste à laquelle les deux œuvres ont été présentées ; coll. Mary Cassatt, Paris, vers 1886 jusqu'en 1918-1919 ; acquis par Louisine Havemeyer avec deux autres œuvres de Degas, pour 20 000 $ (voir lettre du 28 décembre 1917, de Mary Cassatt à Louisine Havemeyer, archives du Metropolitan Museum of

l'origine — maintenant devenu beige —, donnait à la chair son ton dominant. Degas a utilisé une craie rose pâle avec parcimonie, et il s'est montré à peine plus généreux dans l'application du vert pois complémentaire comme nuance de fond. Pour le reste, la couleur est à peu près inexistante. Seul le traitement de la serviette de bain jetée sur le fauteuil est pour l'artiste l'occasion d'appliquer une riche couche de pigment, qu'il étend et estompe sur le blanc, produisant des reflets bleus évocateurs de la fraîche lumière du nord, et suggérant avec un brun marron inusité des ombres qui ont un effet presque sculptural. Ailleurs dans le dessin, il tire parti

des légères applications de pastel, tantôt réservant le papier vierge pour suggérer, par exemple, la réflexion de la lumière sur l'eau du tub, tantôt exploitant la texture du papier pour modifier l'ombre bleu de cobalt des jambes de la baigneuse. De même, c'est le papier qui fournit la demi-teinte du broc bleu et blanc apparaissant en bas à droite.

Degas a étudié la géométrie de cette pose, d'un équilibre subtil, dans deux dessins très animés. La baigneuse y apparaît presque de profil dans les deux dessins, mais, dans un cas, la position est inversée (IV:288.a et III:82.2 [fig. 244])[4]. Dans le IV:288.a, Degas a tracé des lignes pour indiquer les principaux

Art[6]) ; à cause de la guerre, déposé par Cassatt chez Durand-Ruel, Paris (n° 11925), du 8 mars 1918 jusqu'au 9 mai 1919 auquel moment l'œuvre fut envoyée à New York ; coll. Mme H.O. Havemeyer, New York, de 1919 à 1929 ; légué par elle au musée en 1929.

Expositions

1886 Paris, un des numéros 19 à 28 ; 1921, New York, The Metropolitan Museum of Art, 3 mai-15 septembre, *Loan Exhibition of Impressionist and Post-Impressionist Paintings*, n° 32 (« The Bather » ; prêt anonyme) ; 1922 New York, n° 47 (« Femme au tub, s'essuyant », sans mention du prêteur) ; 1930 New York, n° 146 ; 1977 New York, n° 42 des œuvres sur papier.

Bibliographie sommaire

Fénéon 1886, p. 262 ; Mirbeau 1886, p. 1 ; Hermel 1886, p. 2 ; Havemeyer 1931, p. 132 ; Burroughs 1932, p. 145 n. 16 ; Lemoisne [1946-1949], III, n° 816 (1885) ; New York, Metropolitan, 1967, repr. p. 88 ; Minervino 1974, n° 911 ; Moffett 1979, p. 13, pl. 29 (coul.) ; 1984-1985 Paris, fig. 123 (coul.) p. 145 ; Paris, Louvre et Orsay, Pastels, 1985, p. 68, au n° 59 ; Thomson 1986, p. 187-188, fig. 1 p. 187 ; Weitzenhoffer 1986, p. 238, 255, pl. 158.

270

Femme à son lever, *dit* La boulangère

1885-1886
Pastel sur papier vélin chamois collé sur carton de pâte
67 × 52,1 cm
The Henry and Rose Pearlman Foundation

Lemoisne 877

« Le chef-d'œuvre, c'est la dondon basse sur pattes qui, le dos tourné au spectateur, se tient les fesses des deux mains. L'effet est prodigieux. Degas a fait ce qu'a fait Baudelaire — il a inventé un frisson nouveau. L'éloquence de ces figures est par trop terribles. Au Moyen-Âge, le cynisme était un des véhicules privilégiés de l'éloquence ; l'art de Degas, lui exprime tout à la fois le pessimisme des saints de jadis et le scepticisme de notre époque moderne[1]. » George Moore, qui avait parfois tendance à exagérer, ne fait ici que se joindre au concert unanime de sarcasmes dont fut victime l'infortuné modèle de ce pastel. C'est la baigneuse qui fit couler le plus d'encre lors de la huitième exposition impressionniste de 1886, apparemment en raison du réalisme cru — pratiquement dépourvu de toute concession à la beauté ou au goût — de la scène, banale. On donnera plus tard à l'œuvre le sous-titre *La boulangère*, ce qui est révélateur de la façon dont la baigneuse fut perçue. Jean Ajalbert, dans un article publié en 1886, va jusqu'à lui imaginer un mari minuscule et à se figurer le mal qu'elle devait avoir à faire entrer sa masse dans un corset, puis à enfourner le tout dans un omnibus[2].

Si le tableau a pu choquer les visiteurs de l'exposition, le sujet, non plus que le cadre, n'était guère nouveau pour Degas. Huit ou neuf ans auparavant, il avait exécuté plusieurs monotypes représentant des femmes au bain, deux d'entre eux sont rehaussés de pastel et ont été exposés à l'exposition impressionniste de 1877 (voir cat. n° 190). Un peu plus tard, Degas fit une série de grands monotypes de baigneuses dans des chambres à coucher exiguës, où tubs et lavabos flanquaient les lits (voir par ex. cat n°s 195, 246, 247, 249 et 252). Ces monotypes de baigneuses sont très apparentés aux monotypes représentant des prostituées au bordel ; en fait, les intérieurs qui sont dépeints dans les deux groupes se ressemblent à s'y méprendre. Le cadre et l'atmosphère de la *Femme à son lever* semblent s'inspirer de ceux de l'un des monotypes sur le

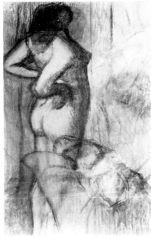

Fig. 245
Femme à son lever,
début des années 1890, pastel,
coll. part., BR 157.

270

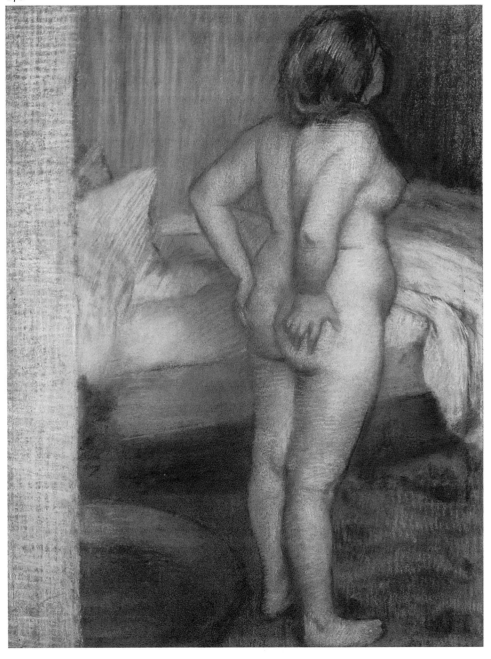

thème des baigneuses (cat. n° 195), dont il existe également une version au pastel (voir fig. 145). Il se peut qu'un dessin exécuté par Degas pour ce dernier monotype (voir fig. 144) lui ait servi de point de départ pour représenter le personnage qui figure dans la présente œuvre. Si la position des bras est différente, le personnage a le même maintien. Sont également apparentées l'ombre finement dessinée le long de l'épine dorsale, les fesses particulièrement rebondies et la position des pieds — sans compter le rehaut au-dessus du pied droit. Enfin, le dessin et le pastel offrent des contours sûrs et gracieux. Paul Adam écrira « La ligne d'Ingres, dont M. Degas fut élève, se révèle pure, sûre et rare sous le crayon qui inscrivit cette grasse bourgeoise prête au coucher[3]. »

Le fait qu'Adam ait imaginé que la femme s'apprêtait à se coucher, tandis qu'Ajalbert y voyait une femme au lever, illustre fort bien les difficultés que l'on éprouve lorsqu'on tente de situer les baigneuses de Degas dans un contexte précis. Ainsi, si la plupart des critiques ont vu dans ce personnage une petite bourgeoise — qui serait peut-être la légitime d'un boulanger ou d'un boucher[4] —, Fénéon l'a, pour sa part, cataloguée comme une maritorne[5]. Si tel est le cas, elle serait, à n'en pas douter, une maritorne débordante de santé, car Degas lui a donné un teint resplendissant — exempt des teintes grises, vertes ou jaunes qui ternissent bon nombre des autres baigneuses. Ses mains sont rougeâtres — « une main potelée, courte, attachée dans un bourrelet de graisse[6] » — mais son geste est robuste. Pour Huysmans, elle « s'étire dans un mouvement plutôt masculin d'homme qui se chauffe devant une cheminée, en relevant les pans de sa jaquette[7] ». La symétrie de ce geste, qui évoque les ailes d'un oiseau, fascinait manifestement Degas, car il l'a adapté pour d'autres baigneuses (cat. n° 274), pour des danseuses (cat. n°s 307 et 308) et pour des sculptures connexes (R XXI, R XXII, R XXIII et R LII [cat. n° 309]). Il l'a repris pour une baigneuse tardive (fig. 245), quoique, dans ce dernier cas, il ait imprimé plus de vigueur au mouvement en renversant davantage la tête en arrière, en lui arquant le dos et en relevant ses mains. La couleur y est chaude et exotique : les murs sont turquoise, la chaise, or intense et le tapis, bleu de Prusse et rouge foncé.

La *Femme à son lever* rend bien compte de la manière dont travaillait Degas au milieu des années 1880. L'œuvre est exécutée sur une seule feuille de papier collée sur un carton — double support que l'artiste avait sans doute acheté tel quel. Les éléments principaux sont ébauchés dans une matière que Degas a appliquée généreusement, puis frottée ou estompée ; les détails ou les rehauts ont été exécutés ultérieurement sur la couche superficielle, au moyen de traits courts et parallèles. Le support est entièrement couvert d'au moins

d'une couche de pastel — à la différence de la *Femme dans un tub* (cat. n° 269) —, et on relève très peu de repentirs : seuls le profil, disparu, et le contour du bras gauche ont été retouchés.

1. [George Moore], *The Bat*, Londres, 25 mai 1886, p. 185.
2. Ajalbert 1886, p. 386.
3. Adam 1886, p. 545.
4. Dans les années 1880, Moore et Huysmans ont identifié cette femme comme une bouchère et non pas une boulangère. Moore raconta l'anecdote suivante à propos du présumé modèle pour ce tableau : « Maintes fois, Degas dessina une créature trapue et volumineuse, et le modèle qu'il choisit [pour ce pastel] fut la bouchère de la rue La Rochefoucauld. La créature arriva dans toute sa splendeur, portant ses vêtements du dimanche, et son étonnement et sa déception fut facile à imaginer lorsque Degas lui dit qu'elle devait poser nue. Elle était accompagnée de son mari, et sachant qu'elle n'était pas exactement la Vénus de Milo, il essaya de dissuader Degas. Degas assura le boucher que son sentiment érotique n'était pas puissant chez lui ». G. Moore, *Hail and Farewell, A Trilogy, I : Ave*, Londres, 1911, p. 143-144, cité dans Gruetzner 1985, p. 34.
5. Fénéon 1886, p. 262.
6. Mirbeau 1886, p. 2.
7. Huysmans 1889, p. 24.

Historique
Provenance ancienne inconnue. Sans doute coll. J. et G. Bernheim-Jeune en 1910, jusqu'au moins 1919 ; vente, Paris, Drouot, Tableaux modernes... Provenant de la Collection « L'Art moderne » (Lucerne), 20 juin 1935, n° 7, repr. (« Femme à son lever »), acheté par M. Clerc (selon un catalogue de vente annoté), 22 000 F ; Galerie Bernheim-Jeune, Paris. Coll. David-Weill, Paris, avant 1947. Coll. Henry and Rose Pearlman, New York, depuis au moins 1966.

Expositions
1886 Paris, un des numéros 19 à 28 (« Suite de nus ») ; 1910, Paris, Bernheim-Jeune, 17-28 mai, *Nus*, n° 26 (« La boulangère ») ; 1974, New York, The Brooklyn Museum, 22 mai-29 septembre, *An Exhibition of Paintings, Watercolors, Sculpture and Drawings from the Collection of Mr. and Mrs. Henry Pearlman and the Henry and Rose Pearlman Foundation*, n° 9, repr. (coul.) (daté vers 1886) ; 1986 Washington, n° 141, repr. (coul.) p. 454 ; 1986, New York, The Metropolitan Museum of Art, 13 mai-2 décembre, « Selections from the Collection of Mr. and Mrs. Henry Pearlman », sans cat.

Bibliographie sommaire
Adam 1886, p. 545 ; Ajalbert 1886, p. 386 ; [George Moore], *The Bat*, Londres, 25 mai 1886, p. 185 ; Fénéon 1886, p. 262 ; Mirbeau 1886, p. 2 ; Huysmans 1889, p. 22-23 ; Vollard 1914, repr. (coul.) ; *L'Art moderne et quelques aspects de l'art d'autrefois : Cent soixante-treize planches d'après la collection privée de MM. J. et G. Bernheim-Jeune*, Bernheim-Jeune, Paris, 1919, I, pl. 52 ; Coquiot 1924, repr. p. 184 ; Lemoisne [1946-1949], III, n° 877 (vers 1886) ; Pickvance 1966, p. 19, fig. 7 p. 21 ; Minervino 1974, n° 925 ; Gruetzner 1985, p. 34-35, fig. 34 p. 66 ; Christopher Lloyd et Richard Thomson, *Impressionist Drawings from British Public and Private Collections*, Phaidon Press and the Art Council, Oxford, 1986, p. 47, fig. 48 p. 46 ; Thomson 1986, p. 189, fig. 5.

Le tub

1886
Pastel sur carton
60 × 83 cm
Signé et daté en bas à droite *Degas/86*
Paris, Musée d'Orsay (RF 4046)

Exposé à Paris

Lemoisne 872

Ce nu d'un personnage d'une beauté délicate, éclairé par une douce et blonde lumière matinale, fut particulièrement bien accueilli à la huitième exposition impressionniste, en 1886. Certes, Joris-Karl Huysmans, fidèle à lui-même, en donna son interprétation, empreinte de misogynie : y voyant une femme « boulotte et farcie[1] », il souligna l'effort de son geste — alors que, en fait, on peut tout aussi bien faire ressortir ses qualités d'ensemble et son classicisme, qui ne sont pas sans évoquer *Aphrodite accroupie,* dit d'après Doidalsas, au Musée du Louvre. Gustave Geffroy écrira pour sa part, dans le même esprit, que Degas « n'a rien dissimulé de ses allures de batracien, du mûrissement de ses seins, de la lourdeur de ses parties basses, des flexions torses de ses jambes, de la longueur de ses bras, des apparitions stupéfiantes des ventres, des genoux et des pieds dans des raccourcis inattendus[2] ». D'autres critiques néanmoins se montreront sensibles à la « beauté et à la finesse du pastel. Octave Mirbeau y retrouvera « la beauté et la force d'une statue gothique[3] ». Et Maurice Hermel, après avoir constaté avec admiration que, dans la série des baigneuses, « des problèmes anatomiques [ont été] résolus par un étonnant dessinateur [et] poétisés par un coloriste de premier ordre », fera un éloge enthousiaste de l'œuvre : « ...la pose est admirable de vérité, la ligne du dos, la courbe de la cuisse est superbe,

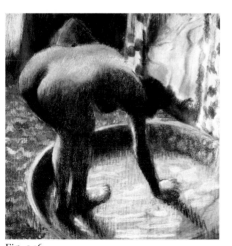

Fig. 246
Le tub,
vers 1885-1886, pastel,
Hiroshima Museum of Art, L 1097.

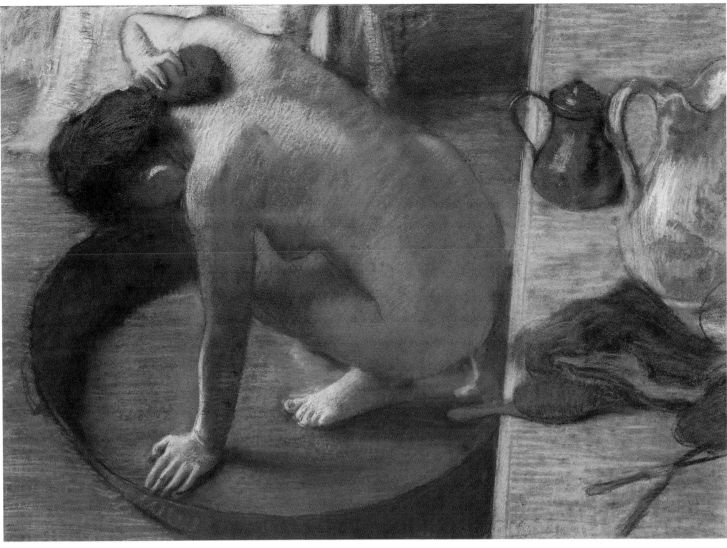

271

le pied gauche d'une valeur exquise ; le modelé robuste et souple exprime le corps dans sa plénitude, le coloris rompu suit toutes les nuances de l'épiderme dans l'ombre et la lumière ; les accessoires, toilette, draperies, reflets d'eau sur le métal tout cela indiqué le plus finement du monde[4]. »

Ce pastel est l'un des sept pastels que Degas a exécutés au milieu des années 1880 sur le thème de la femme au tub. Si trois d'entre eux — L 738 (fig. 293), L 765 (fig. 183) et L 766 — représentent la baigneuse assise ou agenouillée, les quatre autres — L 1097 (fig. 246)[5], L 876 (fig. 247), L 816 (cat. n° 269) et la présente œuvre — la montrent debout ou accroupie, un bras allongé pour s'appuyer ou pour imbiber d'eau une éponge. Bien que Degas ne les ait jamais exposées ensemble, ces quatre dernières semblent former un sous-groupe à l'intérieur de la série des baigneuses ; toutes mettent en scène un modèle semblable, qui est toujours représenté dans une même occupation. Juxtaposées dans un certain ordre (soit L 1097, L 876, L 816 et L 872), elles s'assimilent à quatre images consécutives d'un film : la caméra fait le tour de la femme achevant d'imbiber d'eau son éponge, puis s'avance pour prendre un gros plan, cependant que la baigneuse s'accroupit, s'appuie sur sa main gauche, et lève son bras droit pour s'asperger l'épaule avec l'éponge gorgée d'eau. Les accessoires de toilette — les attributs de la baigneuse — entrent dans le champ de la caméra avec le gros plan que figure la présente œuvre, et qui laisse au spectateur présager de la suite : après s'être séchée avec le peignoir, en haut à gauche, la femme se brossera les cheveux, mettra son postiche et coiffera un chapeau, qui serait probablement

Fig. 247
Le tub,
vers 1885-1886, pastel,
Farmington, Hill-Stead Museum of Art, L 876.

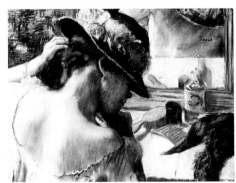

Fig. 248
Femme devant le miroir,
vers 1885-1886, pastel,
Hamburger Kunsthalle, L 983.

tout près, hors champ. Degas représentera d'ailleurs cette dernière scène, hypothétique, dans un pastel, à la même époque (fig. 248).

De telles séries d'images ordonnées, presque étalonnées, sont particulièrement caractéristiques du travail de Degas au début et au milieu des années 1880. Elles sont l'application d'un programme que l'artiste s'était tracé vers 1879-1880, et qu'il a noté dans l'un de ses carnets : « faire des opérations simples / comme dessiner un profil qui ne bougerait pas, bougeant soi, montant / ou descendant, / de même pour une figure entière / un meuble, un salon tout entier... Enfin étudier à toute perspective / une figure ou un objet, n'importe quoi[6]. » Après coup, maintenant que l'on a connu le cubisme, le futurisme et les autres courants analytiques de l'art moderne, les ambitions de Degas nous semblent aller de soi. Elles étaient néanmoins très avancées pour l'époque. Même si le jeune Seurat s'adonnait alors à des travaux tout aussi analytiques, et si Monet se servira plus tard de telles séries d'images, nul autre peintre français, à l'époque, ne saisissait aussi bien toutes les possibilités qu'offrent les séquences d'images. À l'échelle internationale, seuls des photographes comme Étienne Jules Marey et Eadweard Muybridge travaillaient à des projets parallèles, encore que différents dans leurs buts. Les recherches de Muybridge sur la locomotion animale ont pratiquement coïncidé avec l'élaboration par Degas d'une nouvelle « grammaire » de la représentation, et si Degas connaissait quelques-uns des premiers essais de Muybridge, il n'a pu voir le corpus intégral d'*Animal Locomotion*, comprenant des études du corps humain, qu'au moment de sa publication, en 1887, ou après (voir « Degas et Muybridge », p. 459). Il s'agit donc ici d'un exemple de développement parallèle — d'une de ces « mystérieuses coïncidences » évoquées par Baudelaire à propos de ses affinités avec Edgar Allan Poe — et non d'une influence directe de Muybridge, comme ce fut le cas pour les études de jockeys exécutées à la fin des années 1880.

Le spectateur est placé au-dessus de la baigneuse, ce qui lui donne une vue plongeante particulièrement indiscrète, tout à fait différente de celle qu'il aurait dans la plupart des autres pastels du milieu des années 1880 sur le même thème. Degas se sert du dessus de table en marbre, à droite, pour couper la composition, à la manière dont il s'est servi du chambranle de porte à gauche dans *Femme à son lever* (cat. n° 270). Mais ici, exploitant la distorsion de perspective due à son point de vue presque surplombant, il incline la surface de la table, qui semble être à la verticale — un procédé non moins frappant que ceux employés par Cézanne dans ses natures mortes à l'époque. Et tout comme Cézanne associait picturalement des objets disparates par des rimes plastiques et des harmonies de

couleurs, Degas compose sa nature morte, à droite, pour faire en sorte que le broc et son anse évoquent le corps et le bras de la baigneuse, que le petit vase en cuivre épouse la courbe de l'anse du broc et que le postiche, le petit vase du cuivre, la chevelure rousse du nu et l'éponge offrent des éléments communs pour la comparaison des autres couleurs.

La présente œuvre partage la tonalité à dominante bleu vert de la *Femme dans un tub* (cat. n° 269), mais ici, l'artiste a entièrement recouvert sa surface de couleur. La main et le pied posés au fond du tub sont rendus avec un raffinement particulièrement exquis ; et on se rappellera que c'est vers cette époque que Degas a redessiné et repeint une main et un pied dans la toile *Mlle Fiocre dans le ballet de la Source* (cat. n° 77, voir les dessins postérieurs L 1108 et L 1109). Cette baigneuse s'apparente par sa pose à un personnage accroupi peint dans *Sémiramis construisant Babylone* (cat. n° 29) et un dessin préparatoire (cat. n° 31) au Musée du Louvre. Une comparaison de ce dessin avec le présent pastel révèle que Degas n'a rien perdu de la pureté de sa ligne à vingt-cinq ans d'intervalle, mais qu'il a plutôt acquis une extraordinaire aptitude à douer ses personnages d'un sens du mouvement qui est très près de la vie.

1. Huysmans 1889, p. 24.
2. Geffroy 1886, p. 2.
3. Mirbeau 1886, p. 1.
4. Hermel 1886, p. 2.
5. La surface du L 1097 a l'aspect d'un pastel du début des années 1890, bien que sa composition date du milieu des années 1880 ; il se peut donc que Degas ait retravaillé l'œuvre postérieurement. Le L 1098, dans la Burrell Collection, à Glasgow, semble être légèrement postérieur au L 1097. Il pourrait dater de 1900 environ.
6. Reff 1985, Carnet 30 (BN, n° 9, p. 65).

Historique

Probablement acquis de l'artiste par Émile Boussod, Goupil-Boussod et Valadon, Paris, 1886. Acquis par le comte Isaac de Camondo en avril 1895, 14 000 F (Paris, archives du Louvre, carnet Camondo) ; coll. Camondo, Paris, de 1895 à 1908 ; légué par lui au Musée du Louvre en 1908 ; entré au musée en 1911.

Expositions

1886 Paris, peut-être n° 19 ou n° 20 (prêté par M. E.B. [Émile Boussod ?]) ; 1924 Paris, n° 158 ; 1949 Paris, n° 103, repr. ; 1956 Paris ; 1969 Paris, n° 211 ; 1975 Paris ; 1983, Paris, Palais de Tokyo, 27 mai-17 octobre, « La nature-morte et l'objet de Delacroix à Picasso », sans cat.

Bibliographie sommaire

Fénéon 1886, p. 262 ; Geffroy 1886, p. 2, repris dans [Octave Mars], « Les Vingtistes Parisiens », *L'Art moderne*, 6e année, 26, 27 juin 1886, p. 202 ; Hermel 1886, p. 2 ; Mirbeau 1886, p. 1 ; Huysmans 1889, p. 24 ; Lemoisne 1912, p. 107-108, pl. XLVI ; Jamot 1914, p. 456-457 ; Paris, Louvre, Camondo, 1914, n° 222, pl. 52 ; Lafond 1918-1919, I, repr. p. 54 ; Emil Waldman, *Die Kunst des Realismus und des Impressionismus*, Berlin, 1927, p. 63, 97, repr. p. 477 ; Paul Jamot, *La peinture du Musée du*

Louvre, École française, XIXe siècle, Paris, 1929, p. 72, pl. 55 p. 77 ; Fosca 1930, repr. p. VI ; Huyghe 1931, p. 275, fig. 17 ; Grappe 1936, repr. p. 53 ; Lemoisne [1946-1949], III, n° 872 (1886) ; Leymarie 1947, n° 40, pl. XL ; Arnold Hauser, *The Social History of Art*, New York, 1952, repr. entre p. 120 et 121 ; P.-A. Lemoisne, *Degas et son œuvre*, Paris, 1954, pl. 5 (coul.) ; Pickvance 1966, p. 19, fig. 6 p. 21 ; Minervino 1974, n° 920, pl. LIII ; (coul.) ; Alan Bowness, *Modern European Art*, Londres (1972) 1977, p. 84, n° 83, repr. (coul.) ; Broude 1977, p. 105, 106, fig. 18 ; A. Lefébure, *Degas*, Paris, 1981, repr. (coul.) p. 58 ; H. Adhémar, *et al., Chronologie Impressionniste, 1863-1905*, Paris, 1981, n° 238, repr. ; Pierre-Louis Mathieu, « Huysmans : Inventeur de l'impressionnisme », *L'Œil*, décembre 1983, p. 42, repr. (coul.) p. 38 ; Françoise Cachin dans 1983, Paris, Grand Palais, *Manet*, p. 434, fig. a p. 433 ; 1984 Chicago, fig. 77-1 p. 164 ; McMullen 1984, p. 275, repr. p. 277 ; 1984-1985 Paris, p. 46, fig. 125 (coul.) p. 148 ; Paris, Louvre et Orsay, Pastels, 1985, p. 68, n° 59, repr. ; Thomson 1986, p. 188, fig. 2 ; Lipton 1986, p. 182, fig. 123, p. 183.

272

Femme nue s'essuyant le pied

Vers 1885-1886
Pastel sur papier vélin chamois collé sur carton de pâte
50,2 × 54 cm
Signé en bas à gauche *Degas*
New York, The Metropolitan Museum of Art. Legs de Mme H.O. Havemeyer, 1929. Collection H.O. Havemeyer (29.100.36)

Exposé à New York

Lemoisne 875

273

Femme nue s'essuyant le pied

Vers 1885-1886
Pastel sur carton
54,3 × 52,4 cm
Signé en bas à droite *Degas*
Paris, Musée d'Orsay (RF 4045)

Exposé à Paris

Lemoisne 874

Dans ces deux pastels, qui sont de dimension semblable, Degas s'est surtout intéressé à ce qu'on pouvait tirer de la posture d'une baigneuse pliée en deux, qui s'essuie le pied, et contorsionnée comme un escargot. Dans chaque cas, le torse de la baigneuse est plaqué contre sa jambe, son dos, courbé et son bras droit, étendu parallèlement à sa jambe gauche. Si l'on fait pivoter dextrorsum à quatre-vingt dix degrés le pastel de Paris, le personnage de la baigneuse se rapproche de celui de

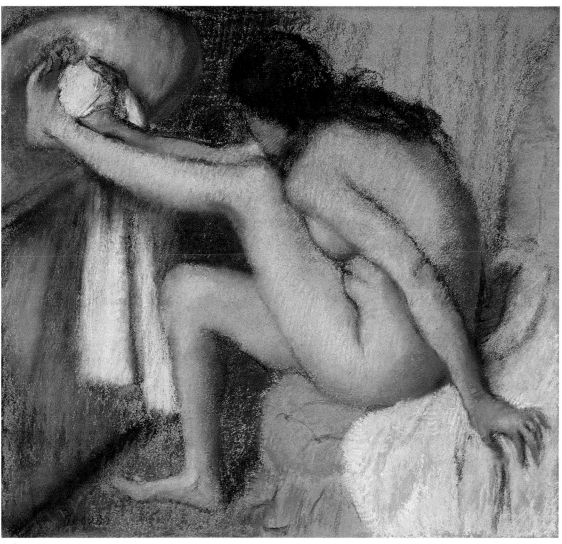

272

New York. Cela dit, la pose des deux figures présente néanmoins des différences marquées. La baigneuse de Paris est recroquevillée dans la position fœtale, et sa silhouette est tout en courbes. Quand à celle de New York, c'est comme si elle avait trop de membres : ils saillent dans tous les sens à partir du centre, et donnent à sa silhouette une forme pratiquement arachnéenne.

La pose que Degas a donnée au personnage dans les deux tableaux est si contournée qu'ils ne sont pas sans rappeler les nus sinueux, mais arbitrairement déformés, d'Ingres. Mais, tandis qu'Ingres déforme l'anatomie pour aviver l'attrait érotique, Degas rend fidèlement les imperfections du modèle. Les nus ne sont ni sensuels ni attirants. La peau n'est pas saine, mais pâteuse. Les contours, nets, tracés en marron, font ressortir l'aspect bilieux du teint de la baigneuse, qui n'est que légèrement atténué par le rose pâle utilisé pour les rehauts. Le corps de la baigneuse de New York est flasque, et ses coudes et son visage sont cramoisis — un détail à la Zola qui suggère que le personnage mène une vie rude. Que les baigneuses figurant dans ces tableaux

soient ou non des prostituées[1], de tels détails, joints au fait qu'elles sont vues de très près dans des chambres exiguës, laissent pressentir le dénuement et la réclusion qui caractérisent leur quotidien. De plus, dans le pastel de Paris, le fauteuil faisant face à la baigneuse s'oppose à la petite chaise de bois sur laquelle celle-ci est assise, suggérant vaguement une présence dans l'antichambre. Degas établit ainsi une sorte de dialogue entre le fauteuil et la chaise, et le spectateur se prend à se demander si un homme en haut-de-forme n'est pas caché derrière le chambranle à droite.

Si les harmonies de bleu, de jaune et de vert qu'utilise Degas dans ces deux pastels sont souvent reprises dans plusieurs de ses baigneuses, les teintes sont ici plus lumineuses. Comparativement à celui de New York, le pastel de Paris offre des couleurs plus riches : le fauteuil capitonné est d'un or particulièrement éclatant et dense — couleur que l'artiste a également utilisée pour apposer sa signature à droite.

Bien que Lemoisne, entre autres, ait émis l'hypothèse qu'un de ces pastels ou les deux

ont été présentés à l'exposition impressionniste de 1886, aucune de ces œuvres n'a fait l'objet de compte rendu de la critique.

1. Comme tend à l'affirmer Eunice Lipton (1986, p. 169, *passim*).

Historique du nº 272
Probablement acquis de l'artiste par Émile Boussod, Galerie Goupil-Boussod et Valadon[1], Paris, en 1886 ; acquis, probablement de Boussod et Valadon, par Mme H.O. Havemeyer, New York, avant au moins 1915 ; coll. Mme H.O. Havemeyer, New York, avant 1915 jusqu'en 1929 ; légué par elle au musée en 1929.

1. Une étiquette au verso indique que l'œuvre est passée entre les mains de Goupil et Cie (Boussod Valadon et Cie Successeurs), Paris.

Expositions du nº 272
1886 Paris, peut-être nº 19 ou nº 20 (prêté par M. E.B. [Émile Boussod ?]) ; 1915 New York, nº 37 (« After the Bath », 1887, sans mention du prêteur. Une note dans un exemplaire de ce catalogue indique que la baigneuse « essuie son pied ») ; 1922 New York, nº 48 (« Après le bain, femme s'essuyant le pied gauche ») ; 1930 New York, nº 148 ; 1977 New York, nº 47 des œuvres sur papier.

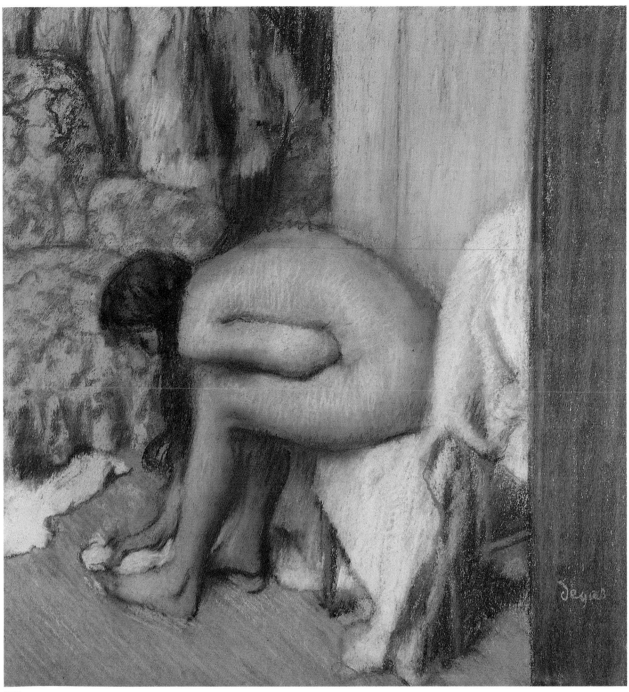

273

Bibliographie sommaire du n° 272
Havemeyer 1931, p. 128, repr. p. 129 ; Burroughs
1932, p. 145 n. 17 ; Lemoisne [1946-1949], III,
n° 875 (1886) ; New York, Metropolitan, 1967,
p. 89-90, repr. p. 89 ; Minervino 1974, n° 926 ; 1986
Washington, p. 430-434, 443-444 ; Weitzenhoffer
1986, p. 255 ; 1987, Williamstown Mass.), Sterling
and Francine Clark Art Institute, 20 juin-25 octobre,
Degas in the Clark Collection (de Rafael Fernandez
et Alexandra R. Murphy), fig. H. p. 13.

Historique du n° 273
·Coll. comte Isaac de Camondo, Paris, jusqu'en 1908 ;
légué au Musée du Louvre en 1908 ; entré au musée
en 1911.

Expositions du n° 273
1924 Paris, n° 157 ; 1937 Paris, Orangerie, n° 135 ;
1949 Paris, n° 104 ; 1956 Paris ; 1969 Paris,
n° 212.

Bibliographie sommaire du n° 273
Lemoisne 1912, p. 105-106, pl. XLV ; Jamot 1914,
p. 450-451, 457, repr. p. 451 ; Paris, Louvre,
Camondo, 1914, n° 221, p. 43 ; Lafond 1918-1919, I,
repr. p. 59 ; Meier-Graefe 1920, p. 83 ; Jamot 1924,
pl. 71b p. 154 ; Paul Jamot, *La peinture au Musée du
Louvre*, III, Paris, 1929, repr. p. 72 ; Lemoisne
[1946-1949], III, n° 874 (1886) ; G. Carandente,
« Edgar Degas », *I Maestri del colore*, 144, Fratelli
Fabbri Editori, Milan, 1966, pl. XVI (coul.) ; Monnier
1969, p. 368 ; Minervino 1974, n° 927 ; Terrasse
1974, p. 60-61, fig. 3 (coul.) ; Paris, Louvre et Orsay,
Pastels, 1985, n° 58, p. 67, repr.

Femme nue se faisant coiffer

Vers 1886-1888
Pastel sur papier vélin vert pâle, devenu gris,
appliqué sur carton de pâte
74 × 60,6 cm
Signé en bas à droite *Degas;* estompé par
l'artiste et signé à nouveau en bas à gauche
Degas
New York, The Metropolitan Museum of Art.
Legs de Mme H.O. Havemeyer, 1929. Collec-
tion H.O. Havemeyer (29.100.35)

Exposé à New York

Lemoisne 847

Degas avait, sans doute, l'intention de présen-
ter ce pastel à la huitième exposition impres-
sionniste, en 1886. De grandes dimensions,
très fini et d'un travail exquis, l'œuvre semble
appartenir à la série des baigneuses qui a fait
tellement sensation à l'exposition. Degas avait
sans doute envisagé de la présenter car, dans
le catalogue, il décrivait ainsi ses nus :
« femmes se baignant, se lavant, se séchant,
s'essuyant, se peignant ou se faisant pei-
gner », et la présente œuvre est le seul pastel
du milieu des années 1880 représentant une
femme en train de se faire peigner. Néan-
moins, aucun des critiques de l'exposition
— et ils étaient nombreux — ne décrit une
œuvre ressemblant même de loin à ce pastel. À
l'instar de ce qu'il avait fait pour la *Petite
danseuse de quatorze ans* (cat. n° 227) à
l'occasion de l'exposition impressionniste de
1880, qui fut inscrite au catalogue sans être
exposée — l'emplacement vide avait d'ailleurs
suscité de nombreuses plaisanteries —, Degas
aurait, semble-t-il, finalement décidé de ne
pas présenter *Femme nue se faisant coiffer*[1]. Il
se peut ainsi qu'il ne l'ait pas achevée à temps
pour l'ouverture de l'exposition[2], ce qui ne
serait guère surprenant lorsqu'on tient
compte de la technique lente et méticuleuse
qu'il a appliquée — ou que, pour des raisons
demeurées inconnues jusqu'à maintenant, il
l'ait exclue délibérément.

L'œuvre est d'un fini qui surpasse celui de
presque tous les nus du milieu des années
1880, à l'exception de *Femme nue se coiffant*
(cat. n° 285). Degas a commencé par exécuter
le nu, la servante et le canapé, esquissant les
formes au fusain et au crayon, appliquant
ensuite, à l'estompe, de larges aplats de
couleurs — or verdâtre pour le canapé, chair
moyenne pour le personnage —, et laissa
probablement le peignoir temporairement de
côté. Les tentures, qui s'harmonisent avec le
capitonnage du canapé, furent également
ébauchées à l'étape primitive du travail. Ayant
établi les zones de couleurs et la structure
générale de l'œuvre, Degas s'est mis, avec un
enthousiasme remarquable, à travailler la
composition dans tous ses aspects. Ainsi, la

Femme dans un tub (cat. n° 269), où il n'a
employé que quatre bâtons de pastel pour
réaliser une large part de l'œuvre — le tub en
étain a été exécuté avec deux bleus, un blanc et
un noir —, ici, pour les tentures et le canapé,
il s'est servi de trois différents pastels or, ainsi
que d'un pastel vert olive foncé pour dessiner
les ombres, de la pierre noire ou du fusain
pour préciser les formes et d'un orange
contrastant, appliqué surtout en traits paral-
lèles perpendiculaires à la direction dans
laquelle avait été appliquée la couleur sous-
jacente, pour rendre la texture. De même,
Degas a travaillé le corsage corail de la
servante avec des tons contrastants, chacun
étant grossièrement appliqué sur l'autre, et il a
fait de même pour le tapis, en commençant
avec une base d'un rouge rosé (qui est main-
tenant passé), puis en ajoutant des traits verts
à peu près parallèles, que coupent perpendi-
culairement des traits turquoise et bleus[3]. Le
peignoir de la baigneuse et le tablier de la
servante furent travaillés différemment :
Degas a trempé ses bâtons de pastel bleu de
Prusse, ou il les a passés à la vapeur, pour
exécuter les ombres étalées, sur lesquelles il a
appliqué, au pinceau, du pastel blanc[4] ; il a
ensuite retravaillé la surface, utilisant des
rehauts de blanc plus grossiers, pour enfin
ajouter quelques touches bleu vif pour les
ombres.

Le nu constitue toutefois le véritable tour de
force. Degas a fait preuve d'un raffinement
extrême dans l'exécution du personnage,
remarquablement bien proportionné — qui
ressemble à Marie van Gœthem, le modèle
pour la *Petite danseuse de quatorze ans* (cat.
n° 227). Degas s'est servi d'innombrables
traits de pastel, tous subtilement nuancés,
pour rendre le relief du corps. Il n'existe aucun
dessin préparatoire connu pour ce person-
nage, et les nombreux repentirs sur les cuis-
ses, les pieds, l'épaule droite et le profil du

visage semblent indiquer que l'artiste l'a, dans
une large mesure, élaboré directement sur
l'œuvre, ou, à tout le moins, qu'il l'a trans-
formé substantiellement pour tenir compte
des exigences de la composition. Degas sem-
ble s'être particulièrement préoccupé de la
géométrie de la composition, car il a créé une
structure qui s'éloigne de celle des autres
œuvres des années 1880. Il a pris soin d'in-
clure un important élément diagonal, la chaise
longue, qui établit la profondeur de l'espace.
Mais, contrairement à son habitude, il a
équilibré de façon évidente la diagonale que
forme le capitonnage doré (et qui est prolon-
gée par la tenture, à gauche) avec le peignoir
blanc qui, étalé en éventail aux pieds de la
baigneuse, remonte, traversant le canapé,
pour se fondre visuellement dans le tablier
blanc de la servante. Degas a ainsi créé un
élément de composition symétrique, cruci-
forme, et il a placé la figure nue précisément
au point d'intersection des deux diagonales. Il
obtient ainsi un espace réduit, mais éloquent,
avec lequel la baigneuse, qui vibre de la
lumière blanche qui l'environne, paraît faire
corps.

La pose de la baigneuse, qu'on voit de trois
quarts, assise parmi des tissus, rêvassant
pendant que la servante la peigne, ne manque
pas de rappeler *Bethsabée au bain* (fig. 250),
de Rembrandt (Paris, Musée du Louvre). Bien
que le présent pastel n'ait pas figuré dans la
huitième exposition impressionniste, en
1886, on n'a pas manqué de faire des rappro-
chements entre la série de baigneuses dans
son ensemble et le Rembrandt[5]. Les critiques
avaient l'habitude de citer des précédents
artistiques — les allusions évidentes faites par
Manet dans son œuvre ne manquaient pas de
les y encourager —, et la peinture de Rem-
brandt était un des plus célèbres nus de
grands maîtres à Paris. Ainsi que l'a fait
observer Ian Dunlop, *Femme nue se faisant*

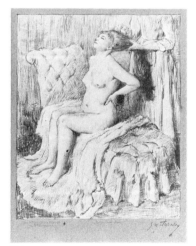

Fig. 249
George William Thornley d'après Degas,
Femme nue se faisant coiffer,
1888, lithographie,
Art Institute of Chicago.

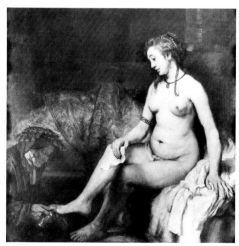

Fig. 250
Rembrandt, *Bethsabée au bain,*
1654, toile,
Paris, Musée du Louvre.

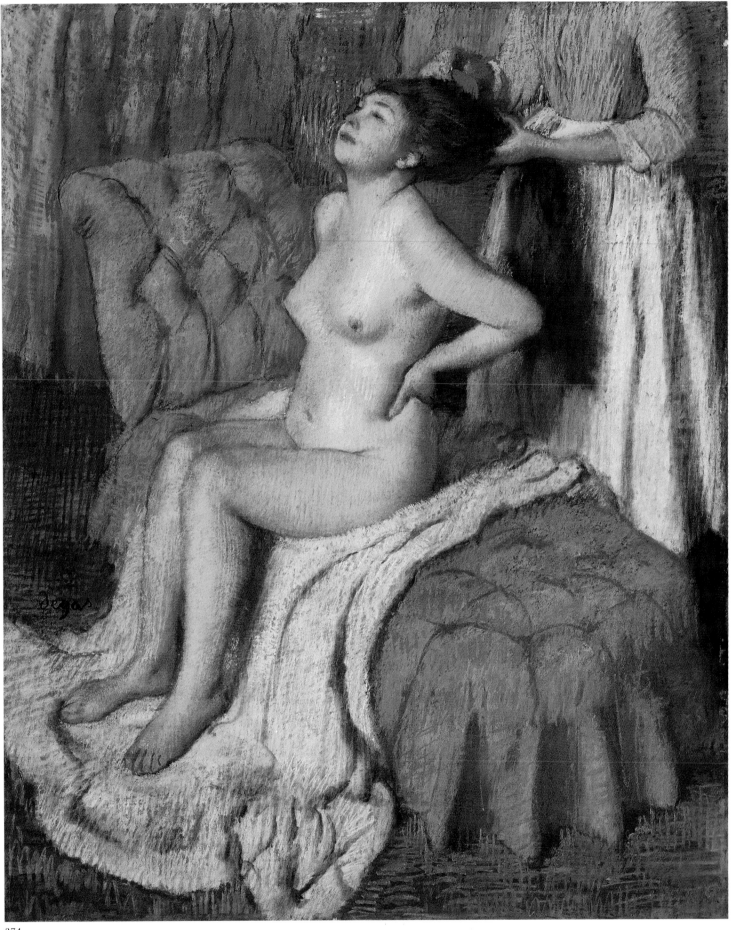

274

coiffer de Degas et le Rembrandt « participeraient de la même conception : plongées dans leurs pensées, les deux femmes semblent inconscientes de la présence de tout observateur, si ce n'est de leurs servantes, qui sont tout à leur affaire[6] ».

Contrairement aux autres baigneuses que Degas a exécutées au milieu des années 1880, celle-ci est représentée de façon fort flatteuse. Si les critiques de l'époque voyaient souvent dans ces œuvres de Degas de l'animalité et de la misogynie, des remarques de cette nature ne sauraient certes se justifier dans le cas de ce pastel. Et les propos de Eunice Lipton, qui affirme que les baigneuses de Degas sont essentiellement des femmes représentées telles qu'elles se voient elles-mêmes, qui jouissent privément de plaisirs narcissiques[7], semblent beaucoup plus pertinents. La femme qui figure dans cette scène vit dans le luxe et le confort ; il n'y a ni tub bon marché en zinc, ni papier peint défraîchi, ni quelque autre signe rappelant le cadre sordide des bordels qui viendrait ternir la beauté de la scène. Peut-être est-ce précisément à cause de cela que Degas n'a pas exposé cette œuvre avec les autres baigneuses : le nu était trop raffiné et les références classiques, trop évidentes pour provoquer le « frisson nouveau[8] » que l'artiste voulait créer en exécutant la série des baigneuses.

Une œuvre connexe — qui pourrait n'être une étude préparatoire à cette œuvre ou une contre-épreuve du L 606 — a servi de base pour l'exécution d'un paysage des années 1890 (fig. 224).

1. Paul Jamot (1924, p. 153-154) et Lemoisne ([1946-1949], III, p. 488) ont donné à entendre que l'œuvre fut présentée à la huitième exposition impressionniste, en 1886, et la plupart des auteurs ont souscrit à cette hypothèse par la suite. Ronald Pickvance (dans une lettre de 1964 conservée dans les archives du Metropolitan Museum of Art) prétend qu'elle ne fut pas exposée. Richard Thomson (1986, p. 187-190) a récemment affirmé qu'elle ne fut pas exposée, même si, dans le catalogue de l'exposition *The New Painting* (1986 Washington, p. 443), on n'exclut pas cette possibilité.
2. Étant donné que G.W. Thornley a reproduit le pastel dans une lithographie exécutée en 1888 (fig. 249), celui-ci devait être achevé à ce moment. Il appartenait peut-être même déjà à Boussod et Valadon, qui a fait connaître et exposé la série de lithographies de Thornley. Une étiquette de Boussod et Valadon figure au verso du pastel.
3. Theodore Reff voit l'influence de Delacroix dans l'utilisation par Degas, dans cette œuvre, de « couleurs complémentaires en hachures croisées » (Reff 1976, p. 310 n. 87). Bien que les harmonies de couleurs complémentaires forment un aspect important de la technique de Delacroix, l'intégration de principes coloristes inspirés de Rubens y revêt une plus grande importance encore, et Degas n'avait pas adopté ce dernier élément à cette époque. Dans ce pastel, Degas applique localement la couleur sur chaque forme, et ce principe est mis en pratique presque aussi rigoureusement que dans un tableau d'Ingres — et ce, même si les couleurs sont fractionnées.

Par exemple, bien que le tapis bleu jouxte d'autres couleurs, il ne se reflète pas sur la chaise dorée, et le tablier blanc de la servante ne porte aucun reflet des couleurs de la chaise ou de son corsage. Il n'y a donc pas d'interaction entre les différentes zones de couleur. Or, une telle interaction constitue précisément la principale marque des œuvres de la maturité de Delacroix.

4. Peter Zegers et Anne Maheux ont fait cette observation.
5. Geffroy 1886, p. 2.
6. Dunlop 1979, p. 190.
7. Eunice Lipton, « Degas Bathers : The Case for Realism », *Arts Magazine,* LIV :9, mai 1980, p. 97. Dans le catalogue de la vente Roger-Marx de 1914, p. 16, on lisait, à propos de ce pastel, que la femme nue « *s'abandonne* aux soins d'une servante... qui peigne l'abondante chevelure de sa maîtresse ».
8. Cette expression est de George Moore, dans un écrit anonyme publié dans *The Bat* de Londres, 25 mai 1886, p. 185.
9. Les nombreuses lacunes dans les livres de stock de Boussod et Valadon (relevées dans Rewald 1973 GBA, p. 76) ne permettent pas d'établir la provenance ancienne de cette œuvre. Cependant, Rewald a démontré que les tableaux modernes de la vente de l'Hôtel Drouot du 10 juin 1891, salle n° 3, provenaient de la succession Dupuis ; de plus, Dupuis acheta presque exclusivement à Théo Van Gogh, de Boussod et Valadon.

Historique

Probablement acquis de l'artiste directement par la Galerie Goupil-Boussod et Valadon (Théo Van Gogh), Paris, vers 1888 ; probablement dans la coll. Dupuis, Paris, vers 1888 jusqu'en 1890 ; vente [Dupuis], Paris, Drouot, 10 juin 1891, salle n° 3, n° 13[9], acquis par Mayer (probablement Salvador Meyer), 2 600 F. Coll. Roger Marx, Paris, après 1891 jusqu'à 1913 ; sa vente, Paris, Galerie Manzi-Joyant, 11-12 mai 1914, n° 125, repr. ; acquis par Joseph Durand-Ruel comme agent de Mme H.O. Havemeyer, 101 000 F (déposé chez Durand-Ruel, Paris [n° 11710], 19 mai 1914) ; coll. Mme H.O. Havemeyer, New York, de 1914 à 1929 ; légué par elle au musée en 1929.

Expositions

1909, Paris, Bernheim-Jeune et Cie, 3-15 mai, *Aquarelles et pastels de Cézanne, H.E. Cross, Degas, Jongkind, Camille Pissarro, K.-X. Roussel, Paul Signac, Vuillard,* n° 4 ; 1915 New York, n° 28 ; 1930 New York, n° 147 ; 1974, New York, The Metropolitan Museum of Art, 12 décembre 1974-10 février 1975, « The H.O. Havemeyers : Collectors of Impressionist Art », n° 6 ; 1977 New York, n° 43 des œuvres sur papier, repr.

Bibliographie sommaire

Thornley 1889, repr. ; Lafond 1918-1919, I, repr. p. 23 ; Jamot 1924, p. 153-154, pl. 69 ; Huyghe 1931, fig. 29 p. 279 ; Havemeyer 1931, p. 130, repr. p. 131 ; Burroughs 1932, p. 145 n. 15, repr. ; Mongan 1938, p. 302, II.C ; Rewald 1946, repr. p. 393 ; Lemoisne [1946-1949], I, p. 121, repr. en regard p. 120, III, n° 847 (vers 1885) ; Cooper 1952 (éd. anglaise), p. 22-23, n° 22, repr. (coul.), (éd. allemande), p. 23-24, n° 22, repr. ; Cabanne 1957, p. 55, 119, pl. 127 (coul.) ; Havemeyer 1961, p. 261-262 ; Rewald 1961, repr. p. 525 ; Denys Sutton, « The Discerning Eye of Louisine Havemeyer », *Apollo,* LXXXII, septembre 1965, p. 235, pl. XXV (coul.) p. 233 ; Pickvance 1966, p. 21, pl. V (coul.) p. 22 ; New York, Metropolitan, 1967, p. 86-88, repr. p. 87 ; Theodore Reff, « The Technical Aspects of Degas's Art », *Metropolitan Museum Journal,* IV,

1971, p. 144, fig. 3 (détail) p. 145 ; Rewald 1973, repr. p. 525 ; Rewald 1973 GBA, p. 76 ; Minervino 1974, n° 918, pl. LI (coul.) ; Reff 1976, p. 33 n. 19, 274-276, 310 n. 87, pl. 186 (coul.) p. 275 ; Broude 1977, p. 95 n. 1 ; Charles S. Moffett et Elizabeth Streicher, « Mr. and Mrs. H.O. Havemeyer as Collectors of Degas », *Nineteenth Century,* III, printemps 1977, p. 23-25, repr. ; Moffett 1979, p. 13, pl. 30 (coul.) ; Eunice Lipton, « Degas's Bathers : The Case for Realism », *Arts Magazine,* LIV, mai 1980, p. 97, fig. 14 ; Keyser 1981, p. 81 ; Shapiro 1982, p. 16, fig. 12, p. 18 ; 1984-1985 Boston, p. lxxi n. 14 ; 1984-1985 Paris, repr. (coul., détail) p. 7, fig. 45 (coul.) p. 49 ; Thomson 1985, p. 15, fig. 36 p. 66 ; Gruetzner 1985, p. 36, fig. 36 p. 66 ; Moffett 1985, p. 80, 251, repr. (coul.) p. 81 ; Lipton 1986, p. 181-182, fig. 122 ; Thomson 1986, p. 217-218, 255, pl. 152 ; 1987 Manchester, p. 111, fig. 147 (inversé).

275

Baigneuse allongée sur le sol

1886-1888
Pastel sur papier beige
48 × 87 cm
Signé au pastel noir en bas à gauche *Degas*
Paris, Musée d'Orsay (Récupération n° 50)

Exposé à Paris

Lemoisne 854

Cette œuvre figurant une baigneuse est peut-être la plus expressive des nus qu'ait exécutés Degas au milieu des années 1880, et la baigneuse est la seule de la période qui, par sa pose, donne à penser que son intimité a été, dans une certaine mesure, violée. Elle est vraisemblablement en train de se reposer après son bain, se séchant languissamment peut-être, allongée sur le peignoir étendu sur le plancher. On en vient néanmoins à se demander comment elle en est venue à prendre cette position, et on note d'emblée que la façon dont elle ramène son bras gauche devant son visage suggère une réaction d'autodéfense. Si Degas avait simplement placé son bras gauche derrière sa tête plutôt que devant son visage, il aurait réalisé une variante d'une pose largement utilisée, soit celle des nus couchés, où le personnage regarde directement le spectateur en exposant son anatomie. Des nus des grands Vénitiens à la *Naissance de Vénus,* de 1863, d'Alexandre Cabanel (fig. 251), en passant par *La Maja desnuda* de Goya, cette pose était bien connue des artistes. Dans ce tableau, Degas montre les deux seins — ce qui est plutôt rare dans son œuvre — mais la pose n'en est pas pour autant plus invitante. La baigneuse semble trop vulnérable pour être voluptueuse, et parce qu'elle s'efforce de cacher son visage, elle contraint l'observateur à un voyeurisme furtif. Non seulement elle ne s'exhibe pas, mais c'est involontairement qu'elle s'offre au

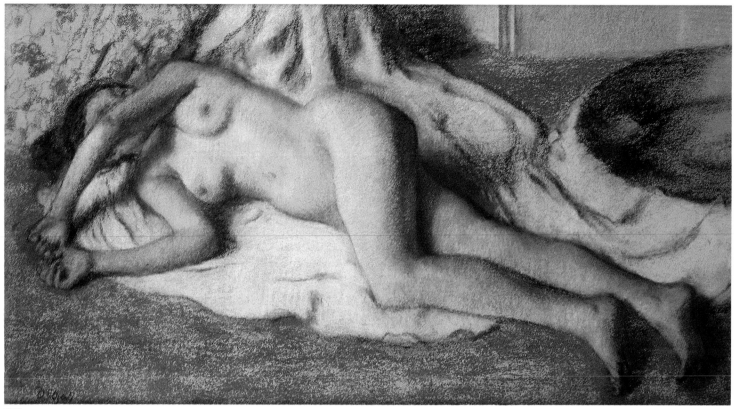

275

regard, de sorte que le spectateur éprouve le sentiment gênant d'être un intrus. Le caractère équivoque de cette œuvre comparativement au classicisme d'une peinture comme celle de Cabanel montre, s'il en est besoin, que Degas recherchait constamment de nouveaux véhicules pour son inventivité artistique et qu'il rejetait les formules toutes faites.

Lorsque Degas faisait un emprunt à une autre œuvre — une des siennes ou celle d'un maître ancien —, il lui donnait un sens nouveau. Ainsi, la pose du personnage de ce pastel semble s'inspirer du nu vaincu qui est étendu sur le dos en bas et à droite de la toile *Scène de guerre au moyen âge* (cat. n° 45). Lorsqu'on inverse le dessin préparatoire à ce dernier personnage (cat. n° 57), la position des jambes et des pieds correspond plus ou moins à celle que l'on retrouve dans le présent pastel, et la

position des bras est analogue sinon identique. Dans la toile, le nu androgyne, qui semble avoir été exécuté à partir d'un modèle masculin, se cache le visage non dans un geste de modestie, mais plutôt dans une tentative désespérée d'éviter d'être piétiné par un cheval. Et le dessin renvoie lui-même à la copie que Degas a faite, en 1855, de la *Mort de Joseph Bara* (L 8) de David, qui décrit les derniers moments d'un volontaire révolutionnaire de treize ans. Ainsi, l'artiste transforme la nature du personnage et il lui donne une autre signification même lorsqu'il conserve certaines caractéristiques essentielles de la pose et du geste.

La représentation du personnage et la définition de l'espace dans le présent pastel, et dans plusieurs autres baigneuses du milieu des années 1880, sont convaincantes. Si

convaincantes que ces nus évoquaient, chez Paul Jamot, la sculpture : « ils en ont la fermeté, la précision, la plénitude, l'ampleur, et cela aussi confirme une impression de sérieux, de gravité, loin de toute arrière-pensée frivole[1] ». L'œuvre est de facture dense mais d'un modelé subtil, et son coloris, aux tons vifs, est formé de couleurs complémentaires : rouge et vert, bleu et jaune. Degas a fait, au milieu des années 1890, une nouvelle version de ce pastel (fig. 252). La pose du personnage y est presque identique — seuls le décor et la position d'un pied ont été modifiés —, mais le coloris y est plus lumineux et la touche, plus débridée.

Le pastel est encore dans son cadre d'origine, peint en vert et conçu par Degas ; peu de ces encadrements ont survécu.

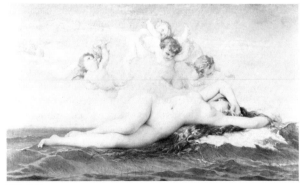

Fig. 251
Cabanel, *Naissance de Vénus*,
1863, toile,
Paris, Musée d'Orsay.

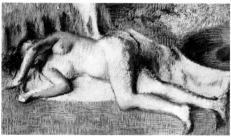

Fig. 252
Baigneuse couchée,
vers 1895, pastel,
New York, coll. part., L 855.

1. Jamot 1924, p. 107.
2. Les nombreuses lacunes dans les livres de stock de Boussod et Valadon (relevées dans Rewald 1973 GBA, p. 76) ne permettent pas d'établir la provenance ancienne de cette œuvre. Toutefois, Rewald a démontré que tous les tableaux modernes de vente de l'Hôtel Drouot du 10 juin 1891 provenaient de la succession Dupuis ; de plus, Dupuis acheta presque exclusivement à Théo Van Gogh, de Boussod et Valadon.

Historique

Probablement acquis de l'artiste directement par la Galerie Goupil-Boussod et Valadon (Théo Van Gogh), Paris, vers 1888 ; probablement dans la coll. Dupuis, Paris, vers 1888 jusqu'en 1890 ; vente [Dupuis], Paris, Drouot, 10 juin 1891, n° 14² ; acquis par la Galerie Durand-Ruel, Paris, 1 600 F (1 680,10 F avec taxes et commission) ; Durand-Ruel, Paris, en 1891 (stock n° 1013) ; acquis par Henry Lerolle, 20, avenue Duquesne, Paris, 28 juillet 1891, 2 500 F (6 000 F avec un Courbet, « Femme nue torse ») ; coll. Lerolle, Paris, de 1891 jusqu'en 1933 au moins. Galerie Arthur Tooth and Sons, Ltd., Londres, avant 1938. Coll. inconnue, France ; confisqué durant la deuxième guerre mondiale ; récupéré par la Commission de récupération artistique, 19 décembre 1949 (n° 50) ; entré au Cabinet des dessins, Musée du Louvre, 23 décembre 1949.

Expositions

1933, Paris, Galerie André J. Seligmann, 18 novembre-9 décembre, *Exposition du pastel français du XVIIIᵉ siècle à nos jours*, n° 68 (prêté par H. Lerolle) ; 1937 Paris, Orangerie, n° 121 (coll. part.) ; 1938, Londres, Arthur Tooth and Sons, Ltd., 3-26 novembre, *Fourth Exhibition « La flèche d'or » : Important Pictures from French Collections*, n° 21, repr. (1884) ; 1966, Paris, Musée du Louvre, Cabinet des dessins, mai, *Pastels et miniatures du XIXᵉ siècle*, n° 39 ; 1969, Paris, Musée du Louvre, Cabinet des dessins, « Pastels », sans cat. ; 1974, Paris, Musée du Louvre, Cabinet des dessins, « Pastels, Cartons Miniatures, XVIᵉ-XIXᵉ siècles », sans cat. ; 1975 Paris ; 1985 Paris, n° 90.

Bibliographie sommaire

Hourticq 1912, repr. p. 110 (coll. Lerolle) ; Jamot 1924, p. 107, 152-153, pl. 65 ; Lemoisne 1937, repr. p. C ; « Exhibitions of Modern French Paintings », *Burlington Magazine*, décembre 1938, p. 282, pl. A (Messrs. Arthur Tooth and Sons, Ltd., Londres) ; Lemoisne [1946-1949], III, n° 854 (vers 1885) ; Valéry 1965, fig. 72 ; Minervino 1974, n° 916 ; 1984-1985 Paris, p. 48 (exposé chez Boussod et Valadon en 1888), fig. 47 (coul.) p. 53 ; Paris, Louvre et Orsay, Pastels, 1985, n° 90, p. 92-93, repr. p. 92.

276

Portrait, tête appuyée sur la main (Mme Bartholomé ?)

1892
Bronze
Original : matière non définie contenant du plâtre, couleur brun olive
H. : 11,8 cm

Rewald XXIX

Ce petit buste, exceptionnel même au regard de la grande diversité des sculptures de Degas, fut catalogué à l'exposition du Club Grolier, en 1922, comme un portrait de Mme Barthélémy (sans doute confondue avec Mme Bartholomé, femme du sculpteur Paul-Albert Bartholomé, grand ami de Degas). C'est ainsi qu'on le désigna jusqu'à ce que Charles Millard, en 1976, identifie le modèle à Rose Caron — cantatrice tenue en haute estime par Degas (voir cat. n° 326)¹ — en citant à l'appui une lettre (qu'il date de 1892) de l'artiste à Bartholomé : « À peine rentré je compte fondre sur Mme Caron. Vous devez déjà lui faire une place au milieu de vos chastes gravats². » Identification plausible, puisque Degas avait fait à la même époque une tête sculptée de Mlle Salle (R XXX et R XXXI), danseuse à l'Opéra, et vouait à la chanteuse une admiration enthousiaste. Toutefois, la ressemblance avec la cantatrice est peu sensible dans la présente œuvre, les pommettes saillantes et la forte mâchoire du modèle ne se retrouvant sur aucune photographie de Mme Caron. En outre, la date de la lettre n'est pas en accord avec le style de l'œuvre : il est en effet difficile de croire que Degas, en 1892, aurait travaillé à une sculpture d'aussi petites dimensions, plus proche par son fini de l'*Étude pour une danseuse en arlequin* (cat. n° 262) de 1884-1885 ou des chevaux des environs de 1888 que des danseuses ou baigneuses à l'aspect fruste réalisées au début des années 1890. En fait, la lettre citée pourrait faire allusion à un portrait

Fig. 253
Bartholomé, *Tombeau de sa femme Périe*, 1888-1889, bronze, cimetière de Bouillant près de Crépy-en-Valois.

de la chanteuse aujourd'hui disparu, peut-être une des soixante-quinze ou cent cires irrécupérables retrouvées dans l'atelier de l'artiste.

Selon Jean Sutherland Boggs³, le modèle serait plus probablement Périe Bartholomé. La ressemblance entre notre œuvre et l'effigie modelée par Bartholomé en 1888 pour le tombeau de sa femme (voir fig. 253), est, en effet, frappante. Le nez long, les oreilles découvertes, le chignon et la collerette rappellent si bien le portrait de Bartholomé qu'on croirait même à une influence de Degas sur

276 (Metropolitan)

son collègue. Le buste pourrait certes avoir été modelé par Degas après la mort prématurée de Périe en 1887, à l'époque où Bartholomé travaillait au tombeau. Mais il pourrait tout aussi bien l'avoir été du vivant de Périe, et avoir servi de modèle à Bartholomé. Celui-ci, on le sait, était peintre avant la mort de sa femme et c'est Degas qui l'encouragea à travailler l'argile pour oublier son chagrin. L'originalité — unique dans son œuvre — du portrait de sa femme, tend à confirmer l'influence de Degas.

Dans le buste de femme de Degas, l'absence de socle est une trouvaille d'une stupéfiante modernité. Même lorsque Brancusi, une génération plus tard, se servira d'une main comme support de la tête dans ses *Portraits de Mlle Pogany* et dans la *Muse,* il prendra le parti d'allonger le cou à l'imitation d'un socle[4]. À la seule exception de Medardo Rosso, aucun sculpteur contemporain de Degas n'a atteint la spontanéité et l'originalité de cette magnifique petite œuvre.

1. Millard 1976, p. 11-12.
2. Lettres Degas 1945, n° CLXXV, p. 195.
3. Lors d'une conversation avec l'auteur.
4. Millard 1976, p. 111.

A. *Orsay, Série P, n° 62*
Paris, Musée d'Orsay (RF 2135)

Exposé à Paris

Historique
Acquis grâce à la générosité des héritiers de l'artiste et des Hébrard en 1930.

Expositions
1931 Paris, n° 43 ; 1969 Paris, n° 281 ; 1984-1985 Paris, n° 85 p. 207, fig. 210 p. 204.

B. *Metropolitan, Série A, n° 62*
New York, The Metropolitan Museum of Art. Legs de Mme H.O. Havemeyer, 1929. Collection H.O. Havemeyer (29.100.417)

Exposé à Ottawa et à New York

Historique
Acheté à A.-A. Hébrard, Paris, par Mme H.O. Havemeyer à la fin août 1921 ; coll. Mme H.O. Havemeyer, New York, de 1921 à 1929 ; légué par elle au musée en 1929.

Expositions
1922 New York, n° 39 (sans doute comme portrait de Mme Barthélemy) ; 1925-1927 New York ; 1930 New York, à la collection de bronze, n°s 390-458 ; 1974 Dallas, n.p., fig. 20 ; 1977 New York, n° 57 des sculptures ; 1978 Richmond, n° 51.

Bibliographie sommaire
1921 Paris, n° 71 ; R.R. Tatlock, « Degas Sculptures », XLII, mars 1923, p. 153 ; Havemeyer 1931, p. 223, Metropolitan 62A ; Bazin 1931, p. 301, fig. 74 p. 295 ; Paris, Louvre, Sculptures, 1933, p. 72, n° 1788, Orsay 62P ; Rewald 1944, n° XXIX (1882-

1895), Metropolitan 62A ; Borel 1949, repr. n.p., cire ; Rewald 1956, n° XXIX, Metropolitan 62A ; Michèle Beaulieu, « Une tranquille sensualité », *Les nouvelles littéraires,* 3 juillet 1969, p. 9 ; Minervino 1974, n° S 71 ; 1976 Londres, n° 71 ; Millard 1976, p. 11-12, 108-109, 111, fig. 121, cire (1892) ; 1986 Florence, p. 205, n° 62, fig. 62 p. 159 ; Paris, Orsay, Sculptures, 1986, p. 136.

277

Portrait de femme (Rosita Mauri ?)

1887
Pastel sur papier vélin, appliqué sur carton de pâte
50 × 50 cm
Signé et daté en bas à droite *Degas/1887*
Collection particulière

Lemoisne 897

La personnalité que dégage ce portrait est si forte, et l'expression, si engageante, que, de toute évidence, nombre d'auteurs cherchent ardemment, depuis longtemps, à découvrir l'identité de la femme assise. Lors de la vente des œuvres de l'atelier de Degas, en 1918, ce portrait était simplement catalogué sous le titre de *Femme assise,* mais Jean Sutherland Boggs a établi une ressemblance entre le modèle de cette œuvre et le personnage, connu sous le nom de « Mlle S., Première Danseuse à l'Opéra », figurant dans un autre pastel[1] (L 898). Lillian Browse croit, par ailleurs, que « Mlle S. » pourrait être Rita Sangalli, une danseuse italienne qui, née à Milan en 1849, a quitté l'Opéra de Paris en 1887, soit l'année où ce pastel a été exécuté[2]. Jugeant peu vraisemblable qu'il s'agisse de Sangalli, Boggs avance pour sa part les noms de Mlle Salle et de Mlle Sanlaville pour le modèle de ce pastel et de l'œuvre L 898[3]. Une autre hypothèse — la plus probable — nous est suggérée par le nom inscrit en caractères modernes au dos du support du pastel : Rosita Mauri. La danseuse Rosita Mauri fit ses débuts à l'Opéra dans *Polyeucte* de Gounod en 1878. Dès cette époque, on voit en elle, selon Browse[4], une rivale de la danseuse étoile Léontine Beaugrand. En 1880, elle crée le rôle d'Yvonette, personnage principal de *La Korrigane,* où elle remporte un grand succès. Elle sera la vedette des *Deux Pigeons* en 1885. On sait que Degas assista aux deux ballets à maintes reprises (voir chronologie), mais aucune de ses lettres conservées ne mentionne le nom de la danseuse. Des illustrations et photographies des années 1880 montrent que Rosita Mauri avait, comme le modèle de notre portrait, de grands yeux en amande, les mêmes sourcils, le nez aquilin, les pommettes saillantes, la mâchoire arrondie (voir fig. 254). Par contre, l'un de ses traits les plus distinctifs est absent de notre portrait : sa longue cheve-

lure noire, évoquée par un critique du *Figaro* dans un article sur *Les Deux Pigeons* : « Par bonheur, on la retrouve [Rosita Mauri] dans le deuxième acte, avec ses magnifiques tresses de cheveux noirs ondoyant sur ses épaules dont la blancheur surgit d'un corsage couleur de feu...[5] » ? En fait, Degas nous a laissé un portrait d'une danseuse étoile aux longs cheveux (L 469), ressemblant beaucoup à Rosita Mauri[6], mais là encore l'identification ne peut être qu'hypothétique.

La technique qu'utilise Degas dans cette œuvre est typique de ses portraits au pastel des années 1880. Le visage est particulièrement soigné. Les tons définissant la peau, qui recouvrent des ombres vertes, sont rehaussés de hachures blanches, tandis que le reste du personnage n'est que sommairement représenté. Dans le cas de la robe et des mains, Degas s'est attaché davantage aux contours et aux formes coloriées par aplats, et il n'a pas modelé le relief avec la même précision que pour le visage. Il semble que l'artiste ait délibérément choisi ces formes pour suggérer la personnalité du modèle, d'une manière qui évoque la théorie de l'esthétique scientifique définie par Charles Henry en 1885, dont s'inspirera amplement Seurat. Degas a saisi toutes les possibilités de créer des angles, depuis la torsion du buste de la femme jusqu'aux coudes, fortement pliés, puis du corsage croisé jusqu'à la petite aigrette qui, tel un point d'exclamation au-dessus du visage, orne le chapeau. Le dynamisme qu'il imprime à la pose, de même que l'expression alerte qu'il lui donne, fait ressortir les traits d'une personnalité vive, pleine d'entrain.

1. Boggs 1962, p. 130.
2. Browse [1949], p. 57 et 351.
3. Boggs 1962, *loc. cit.*
4. Browse [1949], p. 57.
5. Cité en anglais dans Browse [1949], p. 62-63 (trad. de l'auteur).
6. Browse ([1949], p. 358, note au n° 58) rejette cette

Fig. 254
Montalba Naples, *Rosita Mauri,* vers 1880, photographie (détail), Paris, Bibliothèque de l'Opéra.

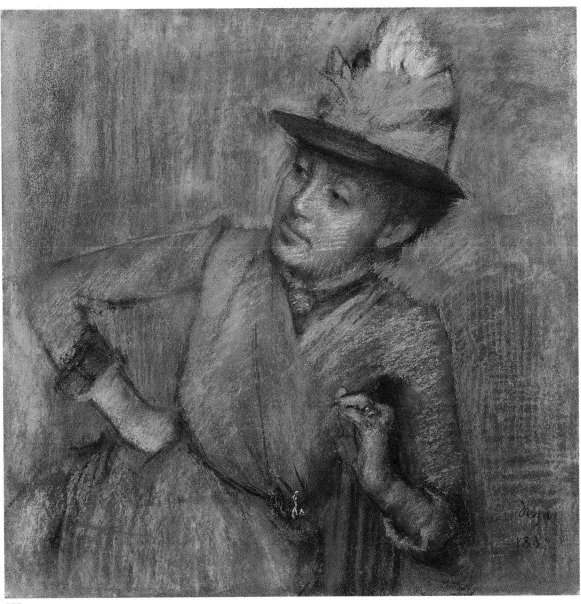

277

identification, mais la comparaison de l'œuvre avec une photographie contemporaine révèle une étonnante ressemblance. Voir également 1984 Chicago, p. 95, pour la présentation d'autres œuvres de Degas dans lesquelles figure Rosita Mauri.

Historique
Atelier Degas ; Vente I, 1918, n° 169, acquis par Simon Bauer, 7 600 F ; coll. Bauer, Paris, de 1918 à 1973 ; acquis par l'intermédiaire d'un agent par Paul Rosenberg and Co., New York, octobre 1973 ; vente, Londres, Sotheby, Collection Famille Paul Rosenberg, 3 juillet 1979, n° 2, acquis par la Galerie Umeda, Osaka, 55 000 £ ; coll. part., Osaka ; Art Salon Takahata Ltd., Osaka, jusqu'en mai 1983 ; vente, New York, Christie, 17 mai 1983, n° 9, repr. ; acquis par le propriétaire actuel.

Expositions
1962, Buenos Aires, Museo Nacional de Bellas Artes, septembre-octobre, *El impressionisme frances en las coleccionés argentinas*, p. 20 ; 1974 Boston, n° 30 (« Seated Woman [Rosita Maury ?] », 1887, prêté par Paul Rosenberg and Co., New York) ; 1978 New York, n° 39, repr. (coul.) (« Portrait de Rosita Maury, Première danseuse à l'Opéra », 1887, prêt

anonyme de M. Alexandre P. Rosenberg, Paul Rosenberg and Co., New York).

Bibliographie sommaire
Lemoisne [1946-1949], III, n° 897 ; Boggs 1962, p. 65-66, 130, pl. 129 (« Mlle Salle ou Mlle Sanlaville [?] assise ») ; Minervino 1974, n° 660.

278

La bataille de Poitiers, *d'après Delacroix*

Vers 1885-1889
Huile sur toile
54,5 × 65 cm
Zurich, Collection de Barbara et Peter Nathan

Brame et Reff 83

Degas a copié les grands maîtres avec voracité, et ses choix, très subtils, ont porté sur un

grand éventail d'œuvres. S'il s'est surtout inspiré de l'œuvre des maîtres au début de sa carrière, en Italie, il a continué par la suite, quoique sporadiquement, à faire des copies. Theodore Reff, qui a étudié systématiquement les copies de Degas, fait remonter presque toutes les copies dessinées à la période allant de 1853 à 1861, et les copies à l'huile, à la fin des années 1860[1]. Il y a cependant d'importantes exceptions. L'artiste a effectué des copies dans sa période de maturité, et celles-ci se distinguent non seulement par la date de leur exécution, qui est postérieure aux années d'apprentissage, mais également par la nature des œuvres copiées : une copie d'une peinture de Menzel (voir fig. 112 et 113)[2], peinte vers 1879, le présent tableau d'après Delacroix, que Reff date de 1880, une œuvre s'inspirant de Mantegna (BR 144), réalisée en 1897, et enfin une autre copie d'un Delacroix, *Les convulsionnaires de Tanger* (BR 143), fort probablement exécutée également en 1897. C'est donc dire que trois de ces quatre œuvres

réalisées plus tard s'inspirent de tableaux du XIXe siècle, tandis que la plupart des copies antérieures reproduisaient des peintures italiennes des XVe et XVIe siècles, l'œuvre d'après Mantegna constituant un retour aux sources des premières copies.

Degas a copié quelques Delacroix dans sa jeunesse, et bien que les abondantes notes sur la couleur figurant sur ces œuvres démontrent qu'il s'intéressait à la technique picturale de son prédécesseur, ces premières copies n'ont pas, pour la plupart, été exécutées au crayon ou à la mine de plomb[3]. La seule copie à l'huile de Delacroix qu'il ait réalisée dans sa jeunesse, l'*Entrée des croisés à Constantinople* (BR 35, vers 1859-1860), révèle jusqu'à quel point la vision qu'il avait du maître a évolué pendant les vingt années qui séparent l'exécution de cette copie de la présente œuvre. Dans les années 1860, Degas était d'abord et avant tout un dessinateur, et c'est avec les yeux d'un dessinateur qu'il regardait Delacroix. Et, s'il a rendu fidèlement l'harmonie des bleus verts et de bruns rougeâtres qu'obtient Delacroix dans l'*Entrée des croisés*, Degas a aussi cherché tout autant à saisir le coup de pinceau nerveux, voire scintillant, qu'à respecter l'équilibre tonal du tableau. Déjà dans les années 1880, son utilisation de la couleur était devenue plus structurale que descriptive, et lorsqu'il copie, son attention se porte sur ce nouvel élément. Dans *La bataille de Poitiers*, Degas a ainsi subordonné complètement la ligne à la couleur, apparemment afin de mieux comprendre le rôle de cette dernière

dans la composition. De la mêlée des combattants, ponctuée du rouge vif de leurs vêtements, seul le personnage du roi Jean se détache, avec sa tunique jaune. Degas semble avoir délibérément exagéré la tonalité de l'œuvre de Delacroix en simplifiant la composition et en réduisant sa palette — éliminant, par exemple, les verts du paysage et se contentant de suggérer les bataillons de Delacroix au moyen de quelques bandes de peinture brune. Il a en outre imprimé sa propre vision à l'œuvre de Delacroix, en omettant de définir le paysage et de donner l'impression d'un espace profond, et il a ordonné la composition au moyen des bandes parallèles qu'il avait déjà employées pour définir les paysages de nombreuses œuvres figurant des jockeys.

C'est l'esquisse préparatoire de Delacroix (fig. 255), plutôt que l'imposante version définitive de *La bataille de Poitiers*, commandée pour le château de Versailles, que Degas a copiée (l'esquisse du maître et la copie de Degas ont la même dimension). Mise aux enchères en 1880, l'esquisse avait été achetée par un marchand d'œuvres d'art, Hector Brame, qui s'est parfois occupé de la vente d'œuvres de Degas. Il est possible que, comme l'a proposé Reff, l'artiste ait eu accès à l'œuvre dans la galerie de Brame[4]. Mais il se peut également que Degas ait réalisé sa copie pendant que l'esquisse était exposée soit à l'École des Beaux-Arts, en 1885, soit à l'Exposition Universelle de 1889, ou qu'il l'ait vue, brièvement toutefois, quand elle a été mise aux enchères à l'hôtel Drouot en 1880, ou, en

1889, lorsque Durand-Ruel l'a achetée. Comme ce dernier l'a vendue, la même année, à Henry Walters, de Baltimore, la copie de Degas ne peut pas avoir été réalisée plus tard. Quoi qu'il en soit, son exécution aisée et son coloris incitent à la dater de la fin des années 1880, plutôt qu'antérieurement.

L'intérêt de Degas pour Delacroix, de même que ses affinités avec ce peintre, furent remarqués dès 1880, puisque Huysmans a écrit cette année-là : « Aucun peintre, depuis Delacroix qu'il a étudié longuement et qui est son véritable maître, n'a compris, comme M. Degas, le mariage et l'adultère des couleurs[5]. » Dans la seconde moitié des années 1890, Degas a continué de collectionner, avec plus d'ardeur, les œuvres de Delacroix, si bien que, à sa mort, il possédait 13 peintures et 190 dessins du maître. Cet ensemble, qui embrassait tous les aspects de la carrière de ce dernier, comprenait une esquisse pour *La bataille de Nancy*, dont la composition est semblable à celle de *La bataille de Poitiers*. Il est permis de se demander pourquoi Degas n'a pas lui-même acheté l'esquisse de Delacroix lorsqu'elle a été mise en vente en 1889.

1. Reff 1963, p. 241 *sq.* ; Reff 1964 ; Theodore Reff, « Addenda to Degas's Copies by Theodore Reff », *Burlington Magazine*, CVII : 747, juin 1965, p. 320 *sq.* ; Theodore Reff, « Further Thoughts on Degas's Copies », *Burlington Magazine*, CXIII : 832, septembre 1971, p. 534 *sq.*
2. Voir chronologie, 10 novembre 1883.
3. *Descente au tombeau*, Reff 1985, Carnet 13 (BN, no 16, p. 53), copie partielle ; *Massacres de Scio*,

278

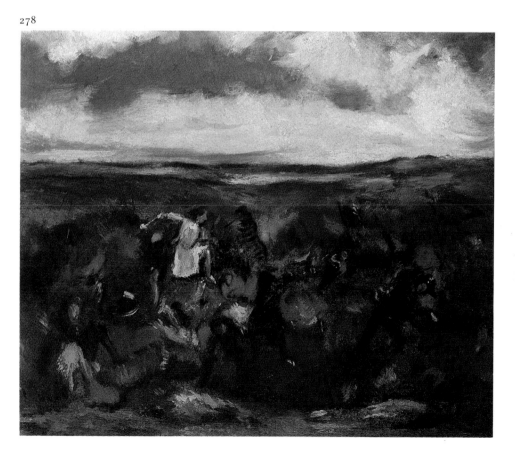

Fig. 255
Delacroix, *Esquisse pour « La bataille de Poitiers »*, 1829-1830, toile, Baltimore, Walters Art Gallery.

Reff 1985, Carnet 16 (BN, n° 27, p. 36), copie partielle ; *Pietà*, Reff 1985, Carnet 16 (BN, n° 27, p. 35), copie partielle ; *Mirabeau et Dreux-Brézé*, Reff 1985, Carnet 18 (BN, n° 1, p. 53) ; *Attila*, dessin autrefois dans la coll. Fevre ; *Le Christ sur le lac de Génésareth*, Reff 1985, Carnet 16 (BN, n° 27, p. 20A) ; *Ovide en exil chez les Scythes*, Reff 1985, Carnet 18 (BN, n° 1, p. 127) ; on trouvera différentes notes sur la couleur, des références et des copies de signature dans Reff 1985 ; Carnet 12 (BN, n° 18, p. 109) ; Carnet 14 (BN, n° 12, p. 1) ; Carnet 15 (BN, n° 26, p. 6) ; Carnet 18 (BN, n° 1, p. 53A) ; Carnet 19 (BN, n° 19, p. 15) ; Carnet 27 (BN, n° 3, p. 43).
4. Reff 1976, p. 67.
5. Huysmans 1883, p. 120.
6. « Revue des Ventes, Succession de René de Gas », *Gazette de l'Hôtel Drouot*, XXXVI : 119, 12 novembre 1927, p. 1.

Historique
Atelier Degas (n° d'inventaire 525, pas inclus dans les ventes d'atelier) ; coll. René de Gas, Paris, de 1917 à 1927 ; vente, Paris, Drouot, succession René de Gas, 10 novembre 1927, n° 78, acquis par M. Aubry, 7 000 F[6]. Coll. Lucas Lichtenhahn, Bâle, jusqu'en 1947 ; coll. Emil G. Bührle (Fondation E.G. Bührle), Zurich, de 1947 à 1973 ; acquis par les propriétaires actuels, en 1973.

Expositions
1949, Bâle, Kunsthalle Basel (Öffentliche Kunstsammlung), 3 septembre-10 novembre, *Impressionisten*, p. 20, n° 45 (prêt d'une coll. part. suisse) ; 1951-1952 Berne, n° 3 (prêt de la coll. Bührle, Zurich) ; 1953, Zurich, Kunsthaus Zürich, janvier-avril, *Falsch oder Echt*, sans n° ; 1958, Zurich, Kunsthaus Zürich, 7 juin-30 septembre, *Sammlung Emil G. Bührle. Festschrift zu Ehren von Emil G. Bührle zur Eröffnung des Kunsthaus-Neubaus und Katalog der Sammlung Emil G. Bührle*, n° 154, p. 103.

Bibliographie sommaire
Phœbe Pool, « Degas and Moreau », *Burlington Magazine*, CV, juin 1963, p. 255 ; Reff 1963, p. 251 ; Gerhard Fries, « Degas et les maîtres », *Art de France*, IV, Paris, 1964, p. 353 ; Reff 1964, p. 255 ; Reff 1976, p. 67, fig. 39 p. 64 ; Reff 1977, fig. 62 (coul.) ; Lee Johnson, *The Paintings of Eugène Delacroix*, Clarendon Press, Oxford, 1981, I, p. 137, n° 140 ; Brame et Reff 1984, n° 83 (vers 1880).

Degas et Muybridge
n°s 279-282

En 1872, à la suggestion de Leland Stanford, de Palo Alto (Californie), le photographe britannique Eadweard Muybridge commençait ses travaux d'élaboration d'une technique afin d'analyser le mouvement du cheval grâce à une séquence d'images figées[1]. En 1874, Gaston Tissandier annonçait dans La Nature (sans s'appuyer sur des documents) la nouvelle prématurée de cette percée. Quatre ans plus tard, les techniques de Muybridge seront suffisamment au point — et ses travaux,

assez avancés dans l'ensemble — pour que Tissandier soit en mesure de publier, dans le numéro de La Nature du *14 décembre 1878*, des planches représentant des chevaux au pas, au petit galop, au trot et au galot. La réaction du milieu scientifique et des artistes académiques ne se fera pas attendre, et sera, dans l'ensemble, enthousiaste[2]. L'Illustration suivra avec un article consacré à Muybridge, et Étienne Jules Marey, un médecin, physiologiste, et photographe qui avait effectué des expériences parallèles, tiendra presque immédiatement compte, dans ses travaux, des découvertes de Muybridge. Il ne fait aucun doute que Degas a suivi tout cela avec un grand intérêt[3], et il a peut-être même eu vent de la conférence illustrée donnée par Muybridge dans l'atelier du peintre Ernest Meissonier en novembre *1881* (voir chronologie). Rien n'indique toutefois que Degas ait immédiatement changé sa façon de dessiner des chevaux ; en fait, il s'en est même tenu, en retravaillant la Scène de steeple-chase *(fig. 316)*, au début des années *1880*, et en peignant, au cours des années *1890*, le Jockey blessé *(cat. n° 351)*, à un mode de représentation dépassé mais expressif.

Ce n'est qu'après la publication d'Animal Locomotion, de Muybridge, en *1887*, que Degas tire manifestement parti des travaux du photographe. Dans ce dessin et dans un autre (voir fig. 256), l'artiste a copié deux images de la planche « Annie G au petit galop » du neuvième tome d'Animal Locomotion. Il a fait au moins cinq modèles en cire de chevaux (R VI, R IX, R XI, R XIII, R XIV, R XVIII ; voir cat n°s 280 et 281) en s'inspirant du travail de Muybridge. Trois d'entre eux illustrent une observation du photographe, à savoir que, les quatre pattes d'un cheval au galop ne touchent pas le sol quand elles sont repliées sous la bête, et non, contrairement à ce que l'on croyait auparavant, lorsqu'elles sont étendues. Il a également fait deux pastels, l'un très léché, Le Jockey[4] (L 1001, fig. 201), et l'autre inachevé (L 1002), qui s'inspirent aussi d'une photographie et qui reproduisent la pose de l'un de ses chevaux modelés (R VI). Puisque Durand-Ruel a acheté le pastel de Philadelphie à Degas le 23 octobre 1888, il y a lieu de croire que Degas a eu accès à l'édition de 1887 d'Animal Locomotion de Muybridge, assez tôt après sa publication. Stimulé par ces photographies, il écrira à Bartholomé en 1888 : « Je n'ai pas encore assez fait de chevaux[5] ». De même il adopte à cette époque une nouvelle conception plastique du mouvement, très complexe, qu'il applique à des poses définies dans des œuvres antérieures, peintures, pastels et peut-être même certaines sculptures aujourd'hui disparues.

Ce n'est ni par manque d'imagination ni par désintérêt pour l'observation que Degas s'est servi des photographies de Muybridge. Ses tableaux, ses pastels, ses notes et ses esquis-

Fig. 256
Muybridge, *Annie G au petit galop*, photographies tirées de *Animal Locomotion*, 1887, tome IX, pl. 621.

ses confirment constamment l'importance qu'il accorde à l'observation directe. Sur un dessin du milieu des années *1880* (IV : 213.a, Rotterdam, Musée Boymans-van Beuningen), Degas note que le « pied droit quitte terre avant », et dans une lettre écrite antérieurement à son client Jean-Baptiste Faure, il donne comme excuse, pour ne pas avoir terminé une scène de courses, qu'il avait besoin d'assister en personne à des courses, et qu'il lui avait été impossible de le faire parce que la saison était terminée[6]. Quoi qu'il en soit, il a tiré parti des photographies, les employant avec autant de bonheur que sa réserve de dessins de personnages, pour lesquels il trouvait constamment de nouvelles applications.

1. Voir Anita Ventura Mozley, *Eadweard Muybridge : The Stanford Years* (cat. exp.) Stanford (Californie), Stanford University Museum of Art, 1972 ; Van Deren Coke, *The Painter and the Photograph*, University of New Mexico, Albuquerque, 1972 ; Scharf 1968 ; Millard 1976, p. 21-23 n. 76-83. Voir également l'important article de Scharf « Painting, Photography, and the Image of Movement », *Burlington Magazine*, CIV : 710, mai 1962, p. 186-195, ainsi que Ettore Camesasca, « Degas, Muybridge e Altri », dans 1986 Florence.
2. Il y aura, bien sûr, aussi des adversaires, parmi les plus conservateurs. On dit qu'Ernest Meissonier a résisté à la photographie avant d'en devenir le propagandiste. La *Gazette des Beaux-Arts* a, pour sa part, publié une critique hostile de l'œuvre de Muybridge en 1882.
3. Ayant écrit quelques mots dans un carnet datant de 1878-1879 environ pour se souvenir du magazine *La Nature*, il prendra note de l'adresse de l'éditeur (Reff 1985, Carnet 31 [BN, n° 23, p. 81] ; cité dans Millard 1976, p. 21 n. 77). Paul Valéry fut

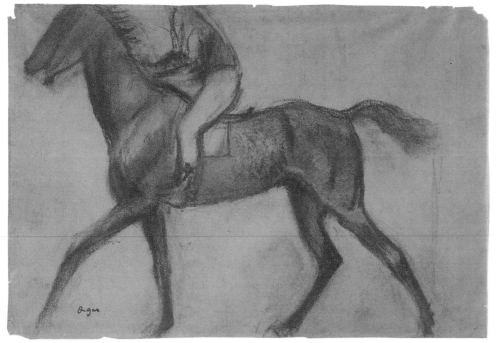

279

cle, Musée Boymans de Rotterdam, n° 135 (daté 1881-1885); 1967 Saint Louis, n° 107, p. 167, repr. (daté 1887-1890); 1969 Nottingham, n° 24, pl. XIII; 1984 Tübingen, n° 152, repr. (daté 1887-1888).

Bibliographie sommaire

« Degas », *Arts and Decoration*, XI :3, juillet 1919, repr. p. 114; Lemoisne [1946-1949], II, n° 674 bis; Julien Caïn (intro.) et Jean Vallery-Radot (préface), « Dessins de Pisanello à Cézanne », *Art et Style* (Musée Boymans), 23, 1952, repr.; Rosenberg 1959, p. 114, fig. 217; Aaron Scharf, « Painting, Photography and the Image of Movement », *Burlington Magazine*, mai 1962, p. 191, fig. 13 p. 195; C.C. van Rossum, *Ruiter en paard*, Utrecht, 1962, pl. 20; Rotterdam, Boymans, 1968, p. 68, n° 73, repr.

280

Cheval se dressant, *dit à tort* « Cheval s'enlevant sur l'obstacle »

1888-1890
Bronze
Original : cire jaune ; morceau de fil métallique visible dans la queue
H. : 28,4 cm

Rewald IX

Charles Millard a démontré que cette sculpture, initialement modelée en cire, dérive d'une séquence des photographies d'un cheval sautant l'obstacle par Eadweard Muybridge (fig. 258). Mais il ajoute que l'œuvre, loin d'être une réplique tridimensionnelle des photographies, offre une synthèse complexe de l'action, alliée à de subtiles suggestions de l'espace occupé par la figure : « En combinant les attitudes du cheval qui avance, recule, se dresse et tourne sur lui-mêle, la sculpture reproduit au plus près possible un mouvement centripète en spirale fait par un quadrupède[1]. » De fait, soucieux de créer une pose très dynamique, Degas modifia la position du modèle, sacrifiant la vraisemblance à l'expressivité. Les pattes antérieures du cheval sont effectivement disposées comme si l'animal s'enlevait sur l'obstacle, mais celles de derrière sont écartées et arc-boutées comme s'il se cabrait. (D'autres photographies de Muybridge représentant des chevaux se cabrant ont peut-être servi de modèles pour les pattes postérieures — voir pl. 652, vol. 9.) En fait, un cheval lancé s'apprêtant à s'enlever sur un obstacle devrait rompre son allure avant le saut pour se retrouver dans la position indiquée par cette sculpture. C'est donc un moment d'hésitation, ou de dérobade, que Degas choisit de saisir ici, et non — comme on le croyait autrefois — le mouvement d'un cheval s'apprêtant à sauter un obstacle. Cette caractéristique se retrouve dans plusieurs des chevaux qu'il sculpta dans les années 1880. Le

probablement le premier à souligner le lien avec Muybridge (Valéry 1938, p. 70).

4. Voir Boggs 1985, p. 19-23. Degas a vendu l'œuvre, par l'intermédiaire de Mary Cassatt et de Durand-Ruel, à Alexander Cassatt, au prix de 300 F.
5. Lettres Degas 1945, n° C, p. 127.
6. Lettres Degas 1945, n° XCV, p. 122. Cette lettre date de 1876, plutôt que de 1886, comme le suggère Guérin. Voir note 1 au cat. n° 256.

279

Cheval de course avec jockey de profil

Vers 1888-1890
Sanguine sur papier vélin blanc cassé
28,3 × 41,8 cm
Cachet de la vente en bas à gauche
Rotterdam, Musée Boymans-van Beuningen
(F II 22)

Vente III : 130.1

Cette sanguine animée appartient à un ensemble, d'au moins six dessins, que Degas a exécuté d'après des photographies d'Eadweard Muybridge[1]. Ici, l'artiste a mal interprété la photographie de Muybridge et ainsi inversé les deux pattes avant du cheval. Degas a réalisé une contre-épreuve de ce dessin (IV :335.b) et l'a rehaussé au pastel, sans doute peu après avoir fait la sanguine. Il se peut fort bien que Degas ait amélioré l'œuvre après avoir tiré la contre-épreuve.

1. Aaron Scharf (Scharf 1968) a démontré que la planche « Annie G au petit galop » de Muybridge a servi de base à l'œuvre L 665 (fig. 257) et à ce dessin. De plus, une autre œuvre (III :229) s'inspire de la planche « Daisy au trot » de Muybridge, et est inversée par rapport aux III :196, III :244.a, IV :203.c et IV :219.a, qui ont été dessinées d'après « Elberon au trot ».

Historique

Atelier Degas ; Vente III, 1919, n° 130.1, acquis par Henri Fevre, 1 350 F ; coll. Henri Fevre, Paris, de 1919 à 1925 ; vente coll. X [Fevre], Paris, Drouot, 22 juin 1925, n° 40, repr., acquis par H. Haim, Paris, 2 500 F. S. Meller, Paris. Galerie Paul Cassirer, Berlin, jusqu'en 1927 ; acquis par Franz Kœnigs, en 1927 ; coll. Kœnigs, Haarlem, de 1927 à 1940 ; acquis, avec toute la collection Kœnigs, par D.G. van Beuningen, en avril 1940 ; donné par lui au musée en 1940.

Expositions

1946, Amsterdam, Stedelijk Museum, février-mars, *Teekeningen van Fransche Meesters van 1800-1900*, n° 56 ; 1949, Rotterdam, Musée Boymans, 25 décembre 1949-6 février 1950/Paris, Orangerie des Tuileries, février-mars/Bruxelles, Palais des Beaux-Arts, *Le Dessin Français de Fouquet à Cézanne*, n° 198, n.p. ; 1951-1952 Berne, n° 98 (daté vers 1881-1885) ; 1952, Paris, Bibliothèque Nationale, 20 février-20 avril, *Dessins du XVᵉ au XIXᵉ siè-*

Fig. 257
Jockey vu de profil,
vers 1887-1890, pastel,
L 665.

Cheval baissant la tête, le *Cheval se cabrant* et le *Cheval caracolant* (R XII, R XIII, [cat. n° 281], et R XVI) représentent tous des chevaux fringants, dans des attitudes fautives pour ainsi dire, et l'on pourrait supposer que Degas trouvait dans leurs mouvements plus de vivacité que n'offrent les chevaux au pas, au galop, ou même sautant.

La surface de l'œuvre présente un aspect assez fini, mais l'artiste semble s'être préoccupé avant tout de rendre le mouvement du cheval, et non le détail de son anatomie. Par comparaison, le *Cheval se cabrant* est décrit avec minutie. Degas fit plusieurs dessins de chevaux dans des poses semblables (par exemple le IV:216.c et le IV:256.b, qui est probablement une contre-épreuve retravaillée du premier). Un cheval dans la même position est représenté dans deux peintures de format horizontal, *Chevaux de course* (BR 111, Pittsburgh, The Carnegie Museum of Art) et *Aux Courses* (L 503, Zurich, coll. E.G. Bührle), exécutées probablement vers 1887-1890. De plus, il prêta une pose identique à un cheval monté par un cavalier dans le pastel du Musée Pouchkine, à Moscou, *Chevaux de courses* (L 597), que Lemoisne date des environs de 1880 mais qui se situe, en fait, à la fin des années 1880 ou au début des années 1890. Dans toutes ces œuvres, le cheval se cabre, et non s'enlève sur l'obstacle.

La cire originelle est soutenue par une petite tige, reliant le socle à l'encolure du cheval. L'armature est visible à l'extrémité de la queue.

1. Millard 1976, p. 100. Millard a choisi deux photographies à la planche 640 du volume 9 de l'ouvrage publié par Muybridge en 1887. Toutefois, Degas aurait pu en utiliser un nombre quelconque parmi celles des planches 636 à 646, et pourrait fort bien avoir créé une figure composite à partir de nombreuses photographies de l'ouvrage.

A. *Orsay, Série P, n° 48*
Paris, Musée d'Orsay (RF 2107)

Exposé à Paris

Historique
Acquis grâce à la générosité des héritiers de l'artiste et des Hébrard en 1930.

Expositions
1931 Paris, Orangerie, n° 43 ; 1969 Paris, n° 233 ; 1984-1985 Paris, n° 93 p. 209, fig. 218 p. 212.

B. *Metropolitan, Série A, n° 48*
New York, The Metropolitan Museum of Art. Legs de Mme H.O. Havemeyer, 1929. Collection H.O. Havemeyer (29.100.424)

Exposé à Ottawa et à New York

Historique
Acquis de A.-A. Hébrard par Mme H.O. Havemeyer à la fin août 1921 ; coll. Mme H.O. Havemeyer, New York, de 1921 à 1929 ; légué par elle au musée en 1929.

Expositions
1922 New York, n° 36 ; ? 1923-1925 New York ; ? 1925-1927 New York ; 1930 New York, à la collection de bronze, n°s 390-458 ; 1974 Dallas, sans n°, n.p., fig. 6 ; 1977 New York, n° 20 des sculptures.

Bibliographie sommaire
1921 Paris, n° 43 ; Janneau 1921, repr. p. 355 ; Havemeyer 1931, p. 223, Metropolitan 48A ; Paris, Louvre, Sculptures, 1933, p. 70, n° 1760, Orsay 48P ; Rewald 1944, n° IX (1865-1881), Metropolitan 48A ; John Rewald, « Degas Dancers and Horses », *Art News*, XLIII :11, septembre 1944, repr. p. 22 ; Borel 1949, p. 9, repr. n.p., cire ; Rewald 1956, n° IX, Metropolitan 48A ; Beaulieu 1969, p. 372 ; Minervino 1974, n° S 43 ; Tucker 1974, p. 152, fig. 145, 146 ; 1976 Londres, n° 43 ; Millard 1976, p. 21, 23, 59, 100-102, fig. 66, cire (1881-1890) ; 1986 Florence, p. 78, 197-198, n° 48, fig. 48 p. 145 ; Paris, Orsay, Sculptures, 1986, p. 133.

Fig. 258
Muybridge, *Daisy, le saut*, photographie tirée de *Animal Locomotion*, 1887, tome IX, pl. 640.

280 (Metropolitan)

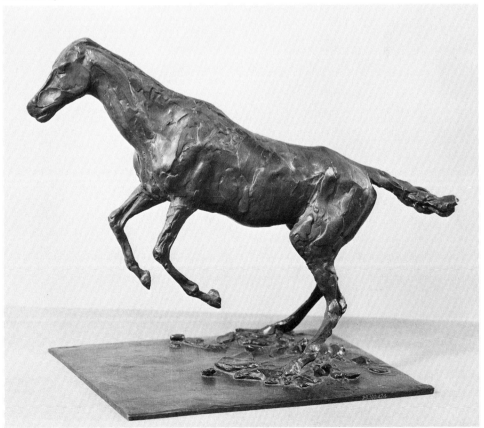

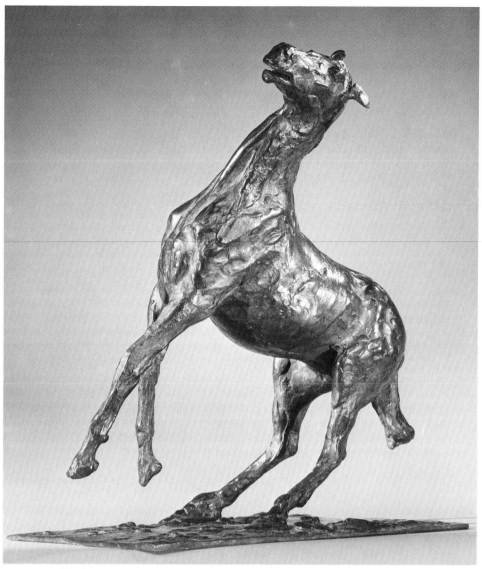

281 (Metropolitan)

qui datent du milieu des années 1870, et d'autres aussi tard que vers 1900 lorsque Degas inclut un cheval se retournant, dans une position semblable, dans *Trois jockeys* (cat. nº 352)[1].

[1]. Ces dessins montrent des chevaux se cabrant de différents points de vue : par ex. de derrière : III :98.1 ; un décalque de ce dessin, IV :375.a ; et une contre-épreuve du décalque, III :90.c ; III :89.2 ; sa contre-épreuve, IV :375.b. De devant : IV :214.b. Un cheval apparenté figure dans le pastel L 597 (Moscou, Musée Pouchkine).

A. *Orsay, Série P, nº 4*
Paris, Musée d'Orsay (RF 2108)

Exposé à Paris

Historique
Acquis grâce à la générosité des héritiers de l'artiste et des Hébrard en 1930.

Fig. 259
Muybridge, *Cheval se cabrant,*
photographie tirée de *Animal Locomotion,*
1887, tome IX, pl. 652.

281

Cheval se cabrant

1888-1890
Bronze
Original : cire rouge
H. : 30,8 cm

Rewald XIII

La présente sculpture a été datée très diversement des années 1860 aux années 1890, mais sa grande affinité sur le plan du style avec le *Cheval se dressant* (cat. nº 280) permet de la dater de la fin des années 1880, une période au cours de laquelle nous savons que l'artiste exécutait avec passion des sculptures représentant des chevaux.

Tout comme le *Cheval se dressant,* cette œuvre s'inspire peut-être d'une des photographies de Muybridge. Dans le même exemplaire d'*Animal Locomotion* où Degas trouva des photographies de chevaux en train de sauter, il y a une page complète de chevaux dans des positions diverses ; une de ces photographies représente notamment un cheval miroité, sans cavalier, se cabrant comme sous l'effet de la peur (fig. 259). Le cheval dans cette photographie et le *Cheval se cabrant* de Degas sont d'apparence presque identique. Degas ne fournit aucun prétexte à l'action du cheval, mais le soulèvement, apparemment rapide et bien intégré, du corps ainsi que la fureur des yeux et la tension de la tête suggèrent la peur de façon convaincante. En fait, la tête de ce cheval est peut-être celle qui est le plus finement rendue et qui est la plus satisfaisante sur le plan de l'expression parmi tous les chevaux de Degas. Le fini de la cire (et conséquemment du bronze) n'est pas aussi lisse et méticuleux que celui de certains des chevaux d'inspiration classique des années 1870, tel que le *Cheval marchant* (R IV), mais la surface légèrement rugueuse ajoute au naturalisme de l'œuvre (voir fig. 260).

Il existe des dessins de chevaux se cabrant

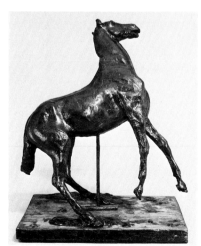

Fig. 260
Cheval se cabrant,
vers 1880-1890, cire rouge,
M. et Mme Paul Mellon, R XIII.

Expositions

1931 Paris, Orangerie, n° 44 ; 1937 Paris, Orangerie, n° 229 ; 1969 Paris, n° 237 ; 1972, Paris, Musée Bourdelle, juin-septembre, *Centaurs, chevaux et cavaliers,* n° 253 ; 1973, Paris, Musée Rodin, 15 mars-30 avril, *Sculptures de peintres,* n° 45, repr. ; 1984-1985 Paris, n° 90 p. 208, fig. 215 p. 210.

B. *Metropolitan, Série A, n° 4*

New York, The Metropolitan Museum of Art. Legs de Mme H.O. Havemeyer, 1929. Collection H.O. Havemeyer (29.100.426)

Exposé à Ottawa et à New York

Historique

Acquis de A.-A. Hébrard par Mme H.O. Havemeyer à la fin août 1921 ; coll. Mme H.O. Havemeyer, New York, de 1921 à 1929 ; légué par elle au musée en 1929.

Expositions

1922 New York, n° 38 (dans lequel le bronze n° 4 est identifié à tort comme le n° 41) ; ? 1923-1925 New York ; 1930 New York, à la collection de bronze, nos 390-458 ; 1974 Dallas, sans n° ; 1974, New York, The Metropolitan Museum of Art, 12 décembre 1974-10 février 1975, « The H.O. Havemeyers : Collectors of Impressionist Art », n° 8 ; 1975 Nouvelle-Orléans ; 1977 New York, n° 21 des sculptures.

Bibliographie sommaire

Lemoisne 1919, p. 111, repr. p. 110, cire ; 1921 Paris, n° 44 ; Janneau 1921, p. 355 ; Havemeyer 1931, p. 223, Metropolitan 4A ; Raymond Lécuyer, « Une exposition au Musée de l'Orangerie : Degas portraitiste et sculpteur », *L'Illustration,* 4619, 12 septembre 1931, repr. p. 40, Orsay 4P ; Paris, Louvre, Sculptures, 1933, p. 70, n° 1761, Orsay 4P ; Rewald 1944, n° XIII (1865-1881), Metropolitan 4A ; Borel 1949, repr. n.p., cire ; Rewald 1956, n° XIII, Metropolitan 4A ; Beaulieu 1969, p. 373 ; Minervino 1974, n° S 44 ; 1976 Londres, n° 44 ; Millard 1976, p. 23, 100 (1881-1890) ; John Rewald, « Degas's Sculpture », *Studies in Post-Impressionism,* Harry N. Abrams, New York, 1986 (introduction révisée d'abord publiée dans Rewald 1944), p. 124, fig. 30 p. 125 ; 1986 Florence, p. 174, n° 4, fig. 4 p. 103 ; Weitzenhoffer 1986, p. 241, fig. 164, Metropolitan 4A ; Paris, Orsay, Sculptures, 1986, p. 133.

282

Étude de jockey nu sur un cheval, vu de dos

Vers 1890
Fusain sur papier vergé
31 × 24,9 cm
Cachet de la vente en bas à droite
Rotterdam, Musée Boymans-van Beuningen
(F.II 129)

Exposé à Ottawa et à New York

Vente III : 131.2

Cette étude d'un jockey nu occupe une place tout à fait particulière dans les dessins tardifs de Degas. Il n'est qu'un seul autre dessin de jockey où Degas ait accordé une telle importance au nu, soit l'étude inédite de 1865 pour *Scène de guerre au moyen âge* (fig. 261), laquelle, semble-t-il, lui aurait servi de modèle pour cette œuvre. S'il est vrai que Degas a toujours cherché, depuis les premier dessins — tel celui de 1865 — jusqu'aux œuvres des années 1890, à reproduire fidèlement le rythme et l'inflexion des épaules et du dos des jockeys, il n'a défini nulle part avec autant de soin et de précision le raccourci du bras droit, l'inclinaison du dos vers l'avant, la torsion de la colonne vertébrale et l'extension de la jambe souple et musclée. Même si Degas était déjà un dessinateur accompli pendant les années 1860, il témoigne d'une aisance et d'une assurance particulièrement remarquables dans ce dessin, si on le compare à ceux qu'il a exécutés antérieurement.

Malgré l'impressionnante dimension sculpturale du personnage, celui-ci n'a certes pas la caractérisation anecdotique qui donne tout son charme au dessin de l'Ashmolean Museum, à Oxford, représentant un jockey cat. n° 238). Comme le fait observer Jean Sutherland Boggs[1], deux influences plutôt contradictoires, la photographie et la sculp-

ture, s'observent dans les dessins de Degas appartenant à cette période. L'exécution d'un grand nombre d'études de nus, surtout de danseuses, vers la fin des années 1880, et même pendant plusieurs années au début du XXe siècle, paraît coïncider avec la période de publication des études photographiques de nus de Eadweard Muybridge. Et il se peut fort bien, dans le cas de ce dessin en particulier, que Degas se soit inspiré des nombreuses

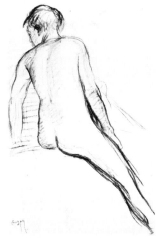

Fig. 261
Homme nu à cheval, 1865, fusain, Paris, Musée du Louvre (Orsay), Cabinet des dessins, RF 15506.

282

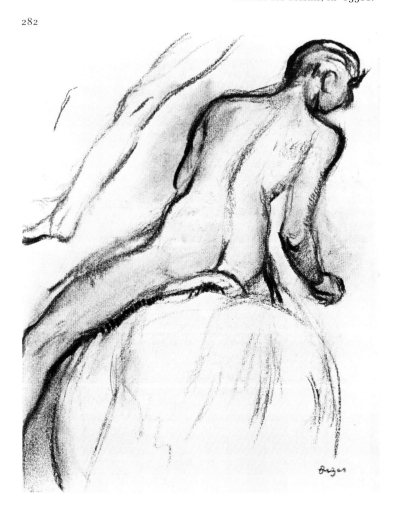

photographies de nus à cheval figurant dans le recueil de Muybridge.

Degas a utilisé cette pose la première fois en 1865, dans *Scène de guerre au moyen âge* (cat. n° 45), puis vers 1872 dans *Avant la course* (voir fig. 87), pour ensuite l'inverser dans *Chevaux de courses à Longchamps* (cat. n° 96), puis de nouveau la pose inversée, vers 1877, dans *Quatre jockeys* (L 446). Mais on la retrouve davantage dans le cheval et le cavalier d'un petit tableau datant des environs de 1890, *Jockey* (L 986) et dans un dessin au fusain sur panneau, *Jockey vu de dos* (BR 126, coll. De Chollet). À peu près à cette même date, Degas se servira encore de la figure inversée dans *Quatre jockeys* (L 762). Un personnage semblable apparaît dans *Avant le Départ* (L 761) et dans *Trois jockeys* (cat. n° 352). D'autres dessins reprennent la pose orientée dans la même direction que dans la présente œuvre, soit notamment les œuvres IV:216.d (vers 1890) pour le cheval, et IV:224.e (vers 1890) pour le cheval et le cavalier vêtu, tandis que la pose inversée se retrouve entre autres dans les dessins III:114.2 (les années 1870), IV:237.c (les années 1870) et IV:245.b (vers 1890). Bien qu'elle soit datée de 1882-1884 par Theodore Reff[2], cette étude de nu appartient plus probablement au groupe des œuvres réalisées vers 1890.

1. 1967 Saint Louis, 162-164.
2. Theodore Reff, « An Exhibition of Drawings by Degas », *Art Quarterly,* automne-hiver 1967, p. 261.

Historique
Atelier Degas ; Vente III, 1919, n° 131.2, repr., acquis par le Dr Georges Viau, 750 F ; coll. Viau, Paris, à partir de 1919. Galerie Paul Cassirer, Berlin, en 1928 ; acquis par Franz Kœnigs, en 1928 ; coll. Kœnigs, Haarlem, de 1928 à 1940 ; acquis, avec toute la coll. Kœnigs, par D.G. van Beuningen, en avril 1940 ; donné au musée en 1940.

Expositions
1946, Amsterdam, Stedelijk Museum, février-mars, *Teekeningen van Fransche Meesters 1800-1900,* n° 62 ; 1967 Saint Louis, n° 106, repr. p. 166 (1887-1890) ; 1969 Nottingham, n° 25, repr. couv. (vers 1887-1890) ; 1984 Tübingen, n° 149, repr. (1884-1888).

Bibliographie sommaire
Eugenia Parry Janis, « Degas Drawings », *Burlington Magazine,* 109, juillet 1967, p. 413, fig. 45 p. 415 ; Theodore Reff, « An Exhibition of Drawings by Degas », *Art Quarterly,* automne-hiver 1967, p. 261 (l'auteur apparente cette œuvre au III:107.3 et émet l'hypothèse que ces deux dessins datent de 1882-1884) ; Rotterdam, Boymans, 1968, n° 82, repr.

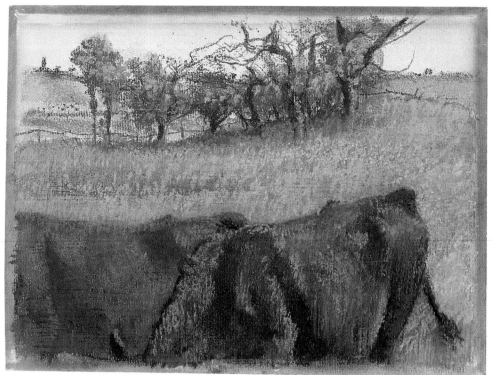

283

283

Paysage : Vaches au premier plan

Vers 1888-1892
Pastel sur papier vergé
26 × 35,5 cm
Collection particulière

Lemoisne 633

Dominé au premier plan par deux vaches, l'une brune et l'autre noire, ce paysage évoque avec une remarquable netteté un lieu et une saison. L'anatomie des vaches y est rendue de façon tout aussi convaincante que l'horizon distant, ou la petite élévation bordée d'arbres. Le ciel blanc, le rythme des traits de pastel vert clair qui laissent voir le papier, les tendres pousses vertes des arbres, et jusqu'à la queue retroussée de la vache, nous communiquent l'ardeur impatiente du printemps, et un peu de sa mélancolie.

Il semble y avoir un monotype à fond clair à l'encre noire sous le pastel très aéré, ce qui a fait supposer au rédacteur du catalogue de vente chez Sotheby, en 1983, que l'œuvre, à l'instar d'autres paysages de Degas de la collection Havemeyer mis en vente à cette occasion, avait du moins été commencée au cours de la fameuse séance à l'atelier de Georges Jeanniot, à Diénay, en 1890[1]. En fait, il s'agit peut-être du premier de la série qui amènera l'artiste à créer des paysages plus plats, plus abstraits et d'une inspiration manifestement plus libre. Paul-André Lemoisne, qui n'a jamais pu voir l'œuvre — celle-ci ayant

été transportée dans les années 1890 aux États-Unis, pays qu'il n'a jamais visité —, propose une date antérieure et assez imprécise : vers 1880-1890. Et comme, en outre, Eugenia Parry Janis ne la mentionne pas dans son ouvrage sur les monotypes, il nous est encore plus difficile de la situer. Nous ne pouvons donc pas lui attribuer une date tout à fait certaine. Cependant, ce pastel plein de fraîcheur doit sûrement être à l'origine des paysages d'inspiration plus subjective que Degas réalisera à partir de 1890. **J.S. B.**

1. Voir « Monotypes de paysage (octobre 1890-septembre 1892) », p. 502.

Historique
Acheté par H.O. Havemeyer, New York, à la Galerie Durand-Ruel, 16 janvier 1894 ; coll. H.O. Havemeyer, New York, de 1894 à 1907 ; coll. Mme H.O. Havemeyer, de 1907 à 1929 ; coll. M. et Mme Horace Havemeyer, New York, de 1929 à 1956 ; coll. Mme Horace Havemeyer, New York, de 1956 à 1982 ; vente, New York, Sotheby, 18 mai 1983, n° 3, repr. (coul.) ; acheté par le propriétaire actuel.

Expositions
1931 New York, p. 388.

Bibliographie sommaire
Lemoisne [1946-1949], II, n° 633 (daté 1880-1890) ; Minervino 1974, n° 647.

Femme nue, de dos, se coiffant

Vers 1886-1888
Pastel sur papier collé sur carton
70,5 × 58,5 cm
Signé en haut à droite *Degas*
M. et Mme A. Alfred Taubman

Exposé à New York

Lemoisne 849

Femme nue se coiffant

Vers 1888-1890
Pastel sur papier vélin vert pâle, devenu gris,
appliqué sur carton de pâte
61,3 × 46 cm
Signé en bas à gauche *Degas*
New York, The Metropolitan Museum of Art.
Don de M. et Mme Nate B. Spingold, 1956
(56.231)

Exposé à New York

Brame et Reff 115

Ces pastels appartiennent à un ensemble d'images représentant des femmes se coiffant ou se séchant — assises par terre ou sur une chaise, ou posant sur le bord de la baignoire —, dans lesquelles l'accent est mis sur le geste de la femme arrangeant sa coiffure, les bras levés[1]. Ce geste apparaît pour la première fois dans une scène de baigneuses relativement ancienne, de 1875 environ, les *Femmes se peignant* (cat. nº 148), avant d'être confiné au domaine plus privé des monotypes (J 178, J 184, J 185, J 192 et, accessoirement, J 156 et J 173). Il réapparaît ensuite au début des années 1880 dans les scènes de danseuses, puis dans les modistes (en particulier L 709, L 780 et L 781), et, vers 1883, dans une œuvre représentant une femme corsetée arrangeant ses cheveux devant sa coiffeuse (L 749). De toutes évidence, Degas considérait que les œuvres de cette série faisaient partie de la suite de nus : il avait inclus dans le catalogue de l'exposition impressionniste de 1886 une catégorie intitulée « Femmes se peignant », bien qu'aucune des sept œuvres exposées — il voulait en exposer dix à l'origine — n'entrât dans cette catégorie.

Plus précisément, les deux pastels (cat. nᵒˢ 284-285) font partie d'un groupe de trois œuvres — deux variantes presque identiques inspirées d'un même pastel — exécutées au cours de la deuxième moitié des années 1880. Durant cette période, l'artiste tira plusieurs variantes d'une même composition : le groupe comprend des œuvres de dimensions et de format différents. Le premier et plus petit est

vraisemblablement l'œuvre à Leningrad (voir fig. 175). Pour ce pastel, Degas adopta le format carré, un angle de vue abaissé, et n'exploita pas le rapport entre le personnage et le fauteuil, détail qu'il utilisa dans les deuxième et troisième variantes. L'artiste a porté beaucoup de soin à l'anatomie du personnage et à la composition qui est d'une simplicité éloquente. Cette caractéristique, alliée à la coloration naturelle de la chair, permet de dater l'œuvre des années 1884-1886. Dans le deuxième et le plus grand des pastels (cat. nº 284), Degas campe le personnage dans un grand espace et choisit la vue en plongée, adoptant l'angle de vue caractéristique des pastels des baigneuses de 1886-1888, tel *Femme se faisant coiffer* (cat. nº 274). Comme cette dernière figure, le nu du présent pastel est corpulent (le modèle est plus lourd que celui de Leningrad) et les tons de rose et de blanc de la chair dégagent un aspect de fraîcheur. Également, comme dans plusieurs des pastels de baigneuses de 1885-1886, les contours sont prononcés. Mais ici, Degas a utilisé sa ligne pour dessiner un beau nu, sensuel et attrayant, contrairement à ceux exposés en 1886.

Degas a repris la composition, vers 1888, dans le pastel de New York (cat. nº 285). Cette troisième et dernière variante fait contraste avec la baigneuse Taubman (cat. nº 284), son point de départ. Tout d'abord, il mit au point une nouvelle technique pour appliquer le pastel.

Certes, il existe un certain nombre de pastels tardifs couverts d'une épaisse croûte de pigment, mais aucune autre œuvre de Degas ne présente tout à fait la même facture. Ici, les nombreuses couches de pastel appliquées successivement par l'artiste ont donné au pigment un aspect satiné, et le frottement de la couleur a abîmé les fibres du papier, qui se dressent maintenant à la surface comme de petits poils. Degas a commencé l'œuvre selon sa méthode habituelle, dessinant le contour du personnage à la pierre noire ou au fusain sur un carton acheté chez un marchand. Il a établi la composition presque d'emblée — seuls le bras droit et le sein gauche laissent voir des hésitations —, en s'inspirant du pastel Taubman. Il semble avoir d'abord étalé une demi-teinte sur la plus grande partie de la feuille, de couleur chair sous la figure, et vert pâle pour le reste de la surface, puis hachuré l'ensemble de traits parallèles insistants, dans des teintes audacieuses et artificielles de chartreuse et de vert, exactement complémentaires des roses qui dominent le nu antérieur.

Depuis le XIIIᵉ siècle, les artistes pratiquaient la technique du modelé par touches parallèles en trois tons d'une même couleur — pâle, foncé et de valeur intermédiaire —, et Cennini avait prescrit, vers 1400, dans son traité de la peinture, l'emploi du vert comme ton secondaire pour le modelé des chairs. Mais vers la fin du XIXᵉ siècle, aucun autre

artiste, si ce n'est Seurat, n'avait délibérément inversé la technique traditionnelle au point où Degas l'a fait dans cette œuvre, et, parmi les jeunes peintres, seul Vincent Van Gogh employait un procédé comparable, modelant la chair ni par le ton ni par l'ombre mais en ayant plutôt recours à une couleur arbitraire. Il est tout à fait extraordinaire que Degas ait pu juxtaposer et mêler d'aussi nombreuses valeurs de pastel voisines sans donner à la couleur un aspect boueux ou terne ; et s'il a pu le faire, ce n'est, semble-t-il, qu'en fixant les couches successives de pastel à l'aide d'un adhésif pulvérisé. Il a en outre tiré parti des couleurs complémentaires — rose et chartreuse pour la chair, orange et bleu pour la décoration murale, rouge et vert pour la chaise rembourrée et le tapis — pour obtenir un effet vibrant et intense. En cela, il semble certain qu'il ait suivi l'exemple de Seurat.

La pose permet ici à l'artiste de mettre en valeur un dos féminin, élément de l'architecture humaine qui exerçait sur lui une vive fascination. Degas, qui admirait des danseuses pour leur dos et préférait certains modèles à cause de leur dos[2], se montre raffiné dans la description de subtiles modifications de cette partie du corps : position des omoplates, de l'épine dorsale, de la nuque et de la région du coccyx. Et est-ce une coïncidence si ces dos violonés rappellent ceux des nus du vénéré Ingres, auteur de la *Baigneuse Valpinçon* (fig. 262), que le jeune Degas a non seulement copié[3] mais qu'il a personnellement obtenu de son propriétaire pour l'exposer à une rétrospective organisée par le vieil artiste à l'Exposition Universelle de 1855 ?

1. Par exemple, L 848, L 849, L 935, L 936, L 1003, L 1283, L 1284, L 1306.
2. Voir Jeanniot 1933, p. 155.
3. Reff 1985, Carnet 2 (BN, nº 20, p. 59).

Fig. 262
Ingres, *Baigneuse Valpinçon*,
1808, toile,
Paris, Musée du Louvre.

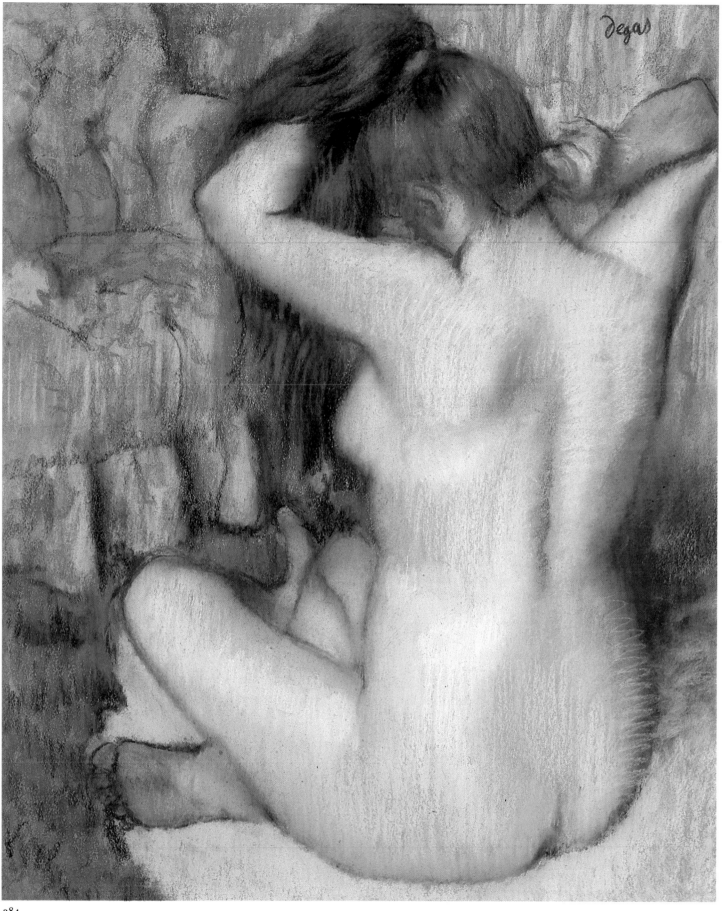

284

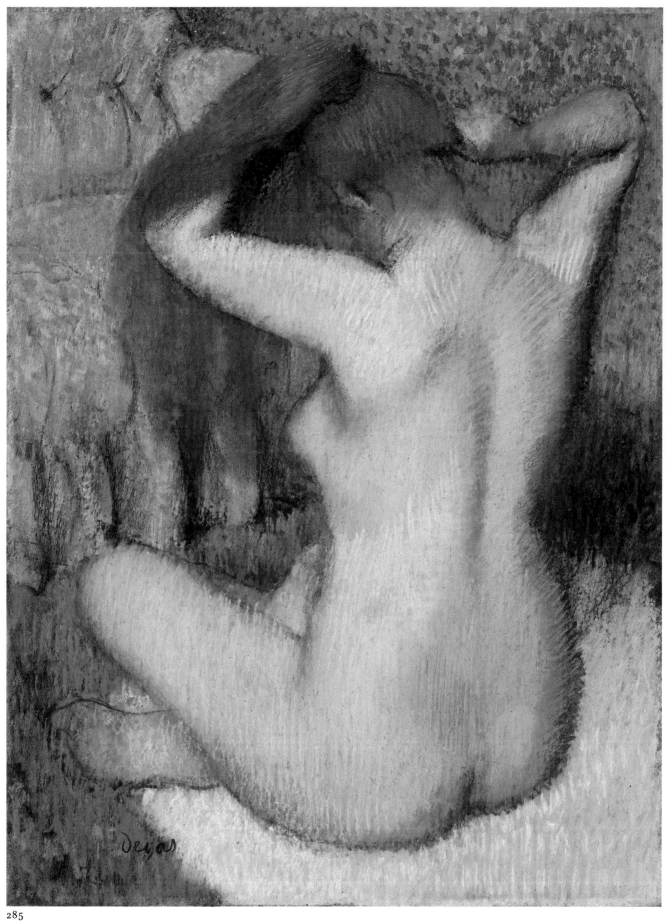

285

Historique du n° 284

Mme Ernest Chausson, Paris, la veuve du compositeur et ami de Degas ; vente, Paris, Drouot, 5 juin 1936, n° 7, acheté par Durand-Ruel, 5 800 F (stock n° N.Y. 5313) ; acheté par Mme Herbert C. Morris, Philadelphie, 9 mars 1945, 15 000 $ (stock n° N.Y. 5313) ; vente, New York, Christie, 31 octobre 1978, n° 10, acheté par le propriétaire actuel.

Expositions du n° 284

1924 Paris, n° 160, repr. ; 1931 Paris, Rosenberg, n° 30 ; 1935, Bruxelles, Palais des Beaux-Arts, juin-septembre, *L'Impressionnisme* n° 15 ; 1936 Philadelphie, n° 45 ; 1947, Philadelphie, Philadelphia Museum of Art, mai, *Masterpieces of Philadelphia (Philadelphia Museum of Art Bulletin,* XLII, n° 2), n° 24, repr. p. 83.

Bibliographie sommaire du n° 284

Lafond 1918-1919, I, p. 21, repr. ; Lemoisne 1924, p. 105, repr. ; Lemoisne [1946-1949], III, n° 49 (vers 1885) ; Minervino 1974, n° 914.

Historique du n° 285

Acquis de l'artiste par Durand-Ruel, Paris, 27 février 1891, 2 000 F (stock n° 838) ; acquis par Paul Gallimard, 3 mars 1891. Coll. Jos Hessel, Paris, de 1894 à après 1937. Coll. part., Paris. Sam Salz, New York, jusqu'en 1950 ; acquis par M. et Mme Nate Spingold, 30 avril 1950 ; coll. Spingold, New York, de 1950 à 1956 ; donné par eux au musée en 1956, sous réserve d'usufruit.

Expositions du n° 285

1929, Paris, Galerie de la Renaissance, 15-31 janvier, *Œuvres des XIXe et XXe siècles*, n° 127 (prêté par Jos Hessel) ; 1937 Paris, Palais National, n° 310 (prêté par Jos Hessel) ; 1947, Paris, Galerie Alfred Daber, 19 juin-11 juillet, *Grands Maîtres du XIXe siècle*, n° 10 ; 1960, New York, The Metropolitan Museum of Art, 24 mars-19 juin, *The Nate and Frances Spingold Collection*, brochure n.p. ; 1965, Waltham (Mass.), Dreitzer Gallery, Spingold Theater, Brandeis University, 11-16 juin, « Nate B. and Frances Spingold Collection », sans cat. ; 1977 New York, n° 45 des œuvres sur papier.

Bibliographie sommaire du n° 285

Tristan Bernard, « Jos Hessel », *La Renaissance,* XII : 1, janvier 1930, p. 19, repr. ; New York, Metropolitan, 1967, p. 89, repr. ; Brame et Reff 1984, n° 115 (vers 1885) ; *Modern Europe* (introduction de Gary Tinterow), The Metropolitan Museum, New York, 1987.

286

Femme nue s'essuyant

Vers 1887-1889
Pastel et fusain sur papier vélin crème, terni en bordures
30,5 × 44,5 cm
Signé en bas à gauche *Degas*
New York, The Metropolitan Museum of Art.
Legs de Mme H.O. Havemeyer, 1929. Collection H.O. Havemeyer (29.100.553)

Exposé à New York

Lemoisne 794

Ce pastel fait partie de l'important ensemble de variantes que Degas a vraisemblablement exécutées quelque temps après la huitième exposition impressionniste, en 1886, mais avant la fin de la décennie. Il s'inspire d'une contre-épreuve tirée d'un dessin inversé (fig. 263), qui dérive à son tour d'un dessin que Degas avait mis au carreau (L 791), peut-être pour le reporter dans une autre œuvre. Il existe même un décalque de la présente œuvre que Degas semble avoir réalisé avant d'ajouter la couche définitive de pastel (IV : 163). Cette technique, qui consiste à inverser les images et à exécuter des copies, rappelle le procédé de fabrication des monotypes, sauf

que les matières sont sèches (craie et pastel) plutôt qu'humides (encre d'imprimerie). La chronologie des monotypes de Degas ne peut être établie avec certitude mais on croit généralement que l'artiste a abandonné ses « dessins faits à l'encre grasse et imprimés » au début des années 1880, et qu'il ne reviendra pas à ce procédé — sauf peut-être pour le *Torse de femme nue* (J 158) — avant le début des années 1890, lorsqu'il exécutera sa série de paysages sur monotype. Dans cette hypothèse, il se peut que Degas ait utilisé, entre temps, cette technique de la contre-épreuve et du décalque pour remplacer le monotype. Il lui plaisait toujours de reproduire et de multiplier les images qu'il créait, et c'est ainsi qu'il existe par exemple dix-huit variantes de cette œuvre.

Bien que les monotypes pastélisés de Degas soient généralement de couleurs intenses et vives, ses « impressions rehaussées » ne portent souvent que de légers traits de pastel. La présente œuvre n'est guère plus qu'un dessin coloré car le modelé est surtout produit par l'ébauche fluide au fusain. De légers traits de pastel violet pâle et jaune (couleurs complémentaires) donnent sa teinte à la chair, tandis que la serviette ainsi que le peignoir sur lequel la baigneuse est assise sont ombrés à la craie bleu d'azur, reflet sans doute de la vive lumière du jour. Pour le tapis et les tentures, Degas s'est servi de couleurs intenses mais autrement l'œuvre apparaît simplement comme un exercice visant à établir des effets de transparence avec une matière opaque, utilisant le moins de couleurs possible.

Historique

Acquis de l'artiste par Durand-Ruel, Paris, 25 novembre 1898, 2 000 F (stock n° 4828, « Sortie du

286

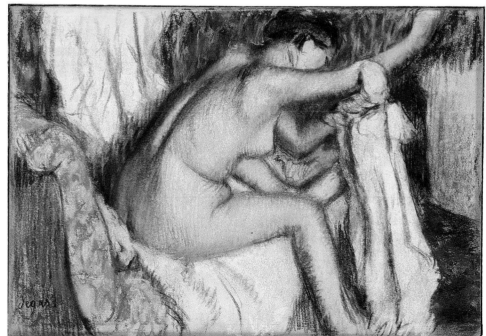

Fig. 263
Femme s'essuyant le bras,
vers 1887-1889, fusain rehaussé de pastel,
Paris, coll. part., L 793.

bain ») ; acquis par E.F. Milliken, New York, 19 juillet 1899, 5 000 F ; acquis par James S. Inglis, New York, en 1899 ; coll. Inglis, de 1899 jusqu'en 1908 ; [héritiers Inglis, 1908-1910] ; vente Inglis, New York, American Art Association, 10 mars 1910, n° 63, repr. ; acquis par Durand-Ruel, New York, 2 500 $ (*American Art Annual*, VIII, 1910-1911, p. 363) comme agent de Mme H.O. Havemeyer ; coll. Mme H.O. Havemeyer, New York, de 1910 à 1929 ; légué par elle au musée en 1929.

Expositions
1930 New York, n° 150 ; 1977 New York, n° 41 des œuvres sur papier.

Bibliographie sommaire
Pica 1907, repr. p. 412 ; Meier-Graefe 1923, pl. LXXXVIII ; Havemeyer 1931, p. 132 ; Lemoisne [1946-1949], III, n° 794 (vers 1884) ; New York, Metropolitan, 1967, repr. p. 90 ; Minervino 1974, n° 902.

287

Le tub

1888-1889
Bronze
Original : cire rouge-brunâtre pour le corps dans une bassine en plomb remplie de plâtre, placée sur un socle fait de linge et de bois
H. : 21,6 cm

Rewald XXVII

Dans une lettre à son ami Bartholomé datée de 1888 par Marcel Guérin, Degas disait : « ... je n'ai pas encore fait assez de chevaux », pour ensuite ajouter : « Il faut que les femmes attendent dans leurs bassins[1]. » L'artiste écrivait ces lignes, très probablement au sujet de cette sculpture. Un an plus tard, il parlait de nouveau de l'œuvre à son ami dans une autre lettre portant un cachet de la poste en date du 13 juillet 1889 : « j'ai beaucoup travaillé la petite cire. Je lui ai fait un socle avec des linges trempés dans un plâtre plus ou moins bien gâché[2]. » Si, selon Charles Millard, le socle a été ajouté en dernier lieu[3], la sculpture était sans doute à peu près achevée à l'été de 1889.

Signalé par Millard comme « la plus franchement originale[4] » des sculptures de Degas, *Le tub* occupe dans son œuvre une position parallèle et analogue à celle de la *Petite danseuse de quatorze ans* (cat. n° 227). Comme cette dernière, c'est une sculpture de grandes dimensions, d'échelle monumentale, et qui aurait fort bien pu être exposée — bien qu'on ne la vît hors de l'atelier de l'artiste qu'après sa mort. Comme la danseuse, l'œuvre originelle doit son effet en grande partie à la polychromie et à l'emploi de matériaux étrangers à la sculpture — le tub de plomb, le plâtre blanc pour l'eau, la chair en cire rouge et l'éponge véritable que la baigneuse tient à la main, contribuent tous au réalisme de l'œuvre (voir fig. 264). (Malheureusement, cet aspect

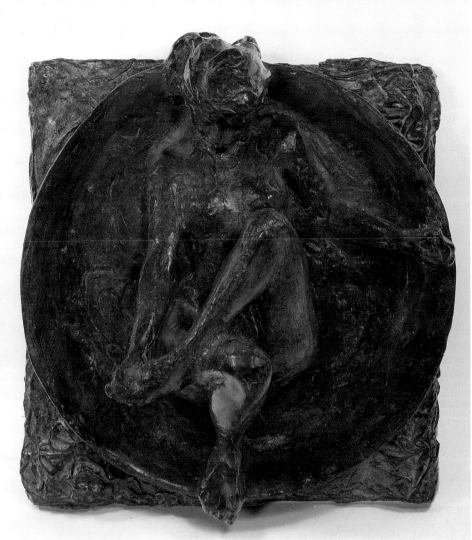

287 (Metropolitan)

Fig. 264
Le tub, vers 1888-1889, cire,
M. et Mme Paul Mellon, R XXVII.

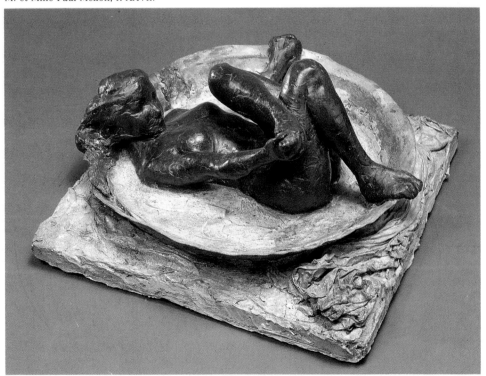

crucial de l'œuvre a été mal compris par le fondeur, qui a préféré ne pas imiter la variété des couleurs et des textures de l'original en patinant les moulages posthumes. Donc, la transposition en bronze est-elle ici la moins réussie de toutes.) Enfin, comme avec la danseuse, Degas souhaitait choquer l'observateur par le réalisme de l'anatomie, et par la texture convaincante de la cire imitant la chair. Les deux œuvres ne sont pas sans rappeler le mythe de Pygmalion, que le ballet *Coppélia* venait alors de faire revivre. Et l'on retrouve certes quelque chose de l'attrait érotique et voyeuriste des musées Tussaud et Grévin dans ces poupées que semblent être la *Danseuse de quatorze ans* et la baigneuse du *Tub*.

De toutes les sculptures de Degas qui nous sont parvenues, *Le tub* est la seule qui demande d'être vue directement d'au-dessus. Elle est également celle qui est la plus étroitement intégrée à son socle. En effet, dans les années 1880 et 1890, le problème des socles, de leurs rapports avec la sculpture et le spectateur, commençait à se poser dans les Salons. L'attitude de Rodin, qui enfouit le socle de son *Ève* dans le plancher au Salon de 1899, montre bien le désir qu'avaient alors certains sculpteurs avant-gardistes d'éluder le problème pour mieux concentrer l'attention du spectateur sur l'œuvre elle-même. Une autre solution, consistant à intégrer la figure et son socle, avait été appliquée tout au long du XIXe siècle par divers sculpteurs qui, ce faisant, s'inspiraient soit de l'exemple classique de la Vénus allongée, soit des gisants du Moyen Âge. *Abel mort* (1842) de Giovanni Dupré, la *Femme piquée par un serpent* (1847) de Clésinger, *Jeune Tarentine* (1872) de P.A. Schœnewerk et *Ophélie* (1842-1876) d'Auguste Préault, ont tous puisé à ces sources, et Degas les connaissait certainement lorsqu'il commença *Le tub*. Charles Millard affirme que l'*Ours jouant dans son bassin* (1833) de Barye aurait pu avoir une influence déterminante sur *Le tub,* et qu'une figure en cire de Gustave Moreau, représentant l'enfant Moïse couché dans son panier, était « la plus pertinente des sources modernes5 ». Toutefois, il se pourrait tout aussi bien que les figures sensuelles de Préault et de Clésinger, mises en valeur et circonscrites par leurs supports, aient incité Degas à chercher dans une situation moderne, dans le quotidien, une occasion de représenter un nu couché logiquement intégré à son socle.

Quelle qu'en soit l'inspiration précise, la solution de Degas est brillante. La pose, admirable par sa complexité géométrique et d'une évidente logique, est tout à fait naturelle. Particulièrement expressive, la baigneuse est rendue à merveille, sa peau lisse enveloppant un corps d'une féminité idéalisée, et le visage, si rarement défini dans les sculptures de Degas, est captivant.

On ne connaît pas d'études de Degas pour cette figure, mais il existe un dessin non daté de Zandomeneghi publié par Millard, représentant un modèle dans une pose identique6. Il a probablement été exécuté d'après la sculpture.

1. Lettres Degas 1945, n° C, p. 127. Millard (1976, p. 20 n. 72) ne croit pas que Degas songeait à cette œuvre en écrivant ces lignes, à cause de l'emploi du pluriel : « les femmes ». Comme Degas faisait toujours usage de bons mots et de circonlocutions dans ses lettres, il semble tout à fait naturel qu'il ait désigné l'œuvre ainsi.
2. Lettres Degas 1945, n° CVIII, p. 135. Guérin (n. 3) identifie à tort cette lettre à la *Petite danseuse de quatorze ans* (cat. n° 227).
3. Millard 1976, p. 10.
4. *Ibid.*, p. 69.
5. *Ibid.*, p. 75, 80, fig. 93, 94.
6. *Ibid.*, p. 82-83 n. 56, fig. 96.

A. *Orsay, Série P, n° 26*
Paris, Musée d'Orsay (RF 2120)

Exposé à Paris

Historique
Acquis grâce à la générosité des héritiers de l'artiste et des Hébrard en 1930.

Expositions
1931 Paris, Orangerie, n° 56 ; 1960, Paris, Musée National d'Art Moderne, 4 novembre 1960-23 janvier 1961, *Les sources du XXe siècle : Les arts en Europe, 1884-1914,* n° 108 (vers 1886) ; 1969 Paris, n° 289 ; 1976-1977 Tôkyô, n° 94 ; 1984-1985 Paris, n° 86 p. 207, fig. 211 p. 205 ; 1986 Paris, n° 219, p. 359, repr.

B. *Metropolitan, Série A, n° 26*
New York, The Metropolitan Museum of Art. Legs de Mme H.O. Havemeyer, 1929. Collection H.O. Havemeyer (29.100.419)

Exposé à Ottawa et à New York

Historique
Acquis de A.-A. Hébrard par Mme H.O. Havemeyer à la fin août 1921 ; coll. Mme H.O. Havemeyer, New York, de 1921 à 1929 ; légué par elle au musée en 1929.

Expositions
1922 New York, n° 32 ; 1925-1927 New York ; 1930 New York, à la collection de bronze, n°s 390-458 ; 1974 Dallas, fig. 19 ; 1974 Boston, n° 50, fig. 6 ; 1975 Nouvelle-Orléans ; 1977 New York, n° 34 des sculptures.

Bibliographie sommaire
Lemoisne 1919, p. 115, repr. p. 109, cire ; Royal Cortissoz, « Degas as He Was Seen by His Model : Intimate Notes on the Artist During His Last Phase », *New York Tribune,* 19 octobre 1919, repr. p. 1, cire (« Seated Figure ») ; 1921 Paris, n° 56 ; Janneau 1921, p. 353 ; Bazin 1931, fig. 72 p. 295, cire ; Havemeyer 1931, p. 223, Metropolitan 26A ; Paris, Louvre, Sculptures, 1933, p. 71, n° 1773, Orsay 26P ; Alexandre 1935, repr. p. 172, Orsay 26P ; Rewald 1944, n° XXVII (1882-1895), Metropolitan 26A ; Borel 1949, repr. n.p., cire ; Rewald 1956, n° XXVII, Metropolitan 26A ; Fred Licht, *Sculpture : 19th and*

20th Centuries, New York Graphic Society, Greenwich (Conn.), 1967, p. 322, n° 138, fig. 138 n.p. ; Jack Burnham, *Beyond Modern Sculpture : The Effects of Science and Technology on the Sculpture of this Century,* George Braziller, New York [1968], p. 22-23, fig. 2 p. 22 ; Beaulieu 1969, p. 380 ; Minervino 1974, n° S 56 ; 1976 Londres, n° 56 ; Millard 1976, p. 9-10, 20 n. 72, 24, 38, 63, 68, 69, 75, 80, 82-83 n. 56, 107-108, 114, fig. 92, cire (1889) ; Reff 1976, p. 291-292, fig. 209 p. 291, Metropolitan 26A ; Rewald 1986 (introduction révisée d'abord publiée dans Rewald 1944), p. 145, fig. 35 p. 146 ; 1986 Florence, n° 26, p. 94, repr. p. 186, fig. 26 p. 125 ; Paris, Orsay, Sculptures, 1986, p. 134.

288

Femme entrant dans son bain

Vers 1890
Pastel et fusain sur papier vélin bleu
55,7 × 46,8 cm
Signé au pastel rouge en haut à gauche
Degas
New York, The Metropolitan Museum of Art. Legs de Mme H.O. Havemeyer, 1929. Collection H.O. Havemeyer (29.100.190)

Exposé à New York

Lemoisne 1031 bis

La fascination qu'exerce, chez Degas, la représentation d'un personnage franchissant un obstacle semble dater de ses années d'apprentissage, au moment où il envisageait de peindre un tableau de l'épouse du roi Candaule montant dans son lit (BR 8, vers 1855-1856) et où il a exécuté une copie, inspirée d'une gravure de Marcantonio Raimondi d'après Michel-Ange, dans laquelle un personnage escalade la berge d'un cours d'eau (fig. 265). Vers 1860, il fixa la pose pour une femme montant dans un char dans *Sémiramis construisant Babylone* (cat. n° 29), pour laquelle il exécuta une superbe étude de nu (fig. 266). Quelque trente ans plus tard, il exécutera un groupe de baigneuses entrant dans une baignoire qui, dans un mouvement aussi ardu que celui du personnage inspiré de Marcantonio et de la figure montant dans un char dans *Sémiramis*. La présente œuvre est directement reliée à un ensemble de sept pastels où ce même personnage, aux hanches larges, sans visage, est représenté, mais celle-ci surpasse les autres par le rendu remarquable de la pose et la qualité de l'exécution.

Dans l'ensemble des œuvres apparentées à ce pastel1, et dans un groupe analogue où figure un lit défait en plus de la baignoire2 (dont l'aboutissement est *Le bain matinal,* voir cat. n° 320), Degas a imprimé beaucoup plus de mouvement au geste du personnage. Dans ces œuvres, la femme s'aide d'une jambe pour franchir l'obstacle ou se tient en équilibre de l'autre ; dans chaque cas l'effort ou la tension nécessaires sont exprimés par le contrapposto

donné à son corps. Dans la présente œuvre, toutefois, son poids repose sur ses bras. Si le dynamisme qui se dégage de l'œuvre s'en trouve amoindri, Degas a pu ainsi faire en sorte que le personnage de la femme occupe tout l'espace, d'une manière qui n'est pas sans rappeler Frans Snyders, qui avait placé symboliquement des animaux sur toute la largeur des scènes de chasse de Rubens. Ainsi, en dépit de la forte diagonale formée par la baignoire et du plan fuyant du mur de gauche, la baigneuse unifie la composition, donne à l'œuvre une intégralité cohérente. Degas a omis tout détail descriptif ou narratif — il n'y a ni papier peint, ni tableaux sur le mur, ni servante — afin de faire porter l'attention du spectateur sur ce nu monumental.

La cohésion de la composition découle également de la technique d'application du pastel utilisée par Degas. Des traits de pastel balayent tous les contours — la baignoire, la baigneuse,

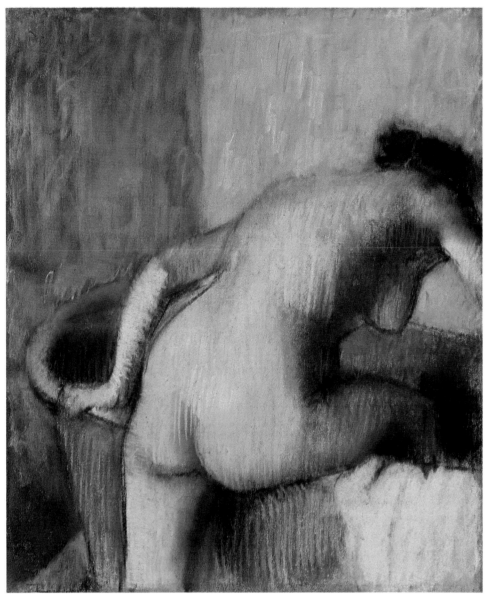
288

Fig. 265
Copie inspirée de Marcantonio Raimondi d'après Michel-Ange,
vers 1857, mine de plomb,
Detroit Institute of Arts, IV :84.b.

Fig. 266
Femme nue vue de dos,
vers 1860-1862, mine de plomb,
Paris, Musée du Louvre (Orsay),
Cabinet des dessins, RF 15486.

la jonction des murs — et, de cette façon, l'artiste atténue l'effet de morcellement que les contours auraient créé. Si l'on examine la composition du haut jusqu'au bas, on constate que le mur marron de gauche et le mur jaune de droite sont unifiés par les gribouillis de pastel orange qui les recouvrent ; des traits de ce même pastel apparaissent sur l'épaule gauche de la baigneuse pour en adoucir le contour, tout comme le font les traits de pastel pourpre qui, modifiant l'intérieur de la baignoire bleue en zinc, viennent recouvrir le haut de la cuisse droite de la baigneuse. Pour unifier cette scène, Degas a joué de façon intéressante avec la couleur. Par exemple, il a recouvert de pastel pourpre le bleu de la partie inférieure gauche de la baignoire, tandis que, tout juste à droite de la jambe de la baigneuse, il a mis du bleu sur le pourpre. Les ombres vert foncé des cheveux de la femme et les tons vert jaune qui ressortent sous sa peau s'écartent des poncifs.

Degas a probablement commencé cette œuvre, qui est exécutée sur une mince feuille de papier vélin bleu, en esquissant au pastel les contours de la figure et en frottant le fond d'une couleur de base. Il semble avoir tiré une contre-épreuve du dessin avant de poursuivre son travail, car un pastel (IV :330, L 1032), vendu à la quatrième vente de l'atelier de l'artiste, et que le catalogue mentionnait comme étant une « impression », reproduit précisément la pose inversée du personnage figurant dans ce pastel. Bien que les dimensions de cette œuvre diffèrent de celles de la contre-épreuve, les mesures internes sont identiques.

En 1913, au moment de la vente Hayashi, à New York, Louisine Havemeyer a acheté ce pastel de son propre chef. Quand sa bonne amie et conseillère Mary Cassatt a eu vent de l'achat, elle a approuvé son geste, mais à contrecœur ; elle préférait la baigneuse (cat. nº 269), qu'elle possédait elle-même, à toutes

les autres[3]. Mme Havemeyer avait déjà fait preuve d'indépendance l'année précédente en achetant, sans consultation préalable, les *Danseuses à la barre* (cat. n° 165), de la collection Rouart, pour le prix le plus élevé jamais atteint à des enchères par l'œuvre d'un artiste vivant. Dorénavant, elle n'allait se fier qu'à son propre discernement pour juger de la valeur des œuvres de Degas.

1. L 1031 (coll. part., New York), L 717, L 718, L 719, BR 112, J 125, L 731, L 731 bis, L 732, L 732 bis et L 734.
2. L 1028, L 1029 et les études connexes (L 1030, L 1030 bis, L 1030 ter et L 1029 bis).
3. Lettre de Mary Cassatt à Louisine Havemeyer, s.d. (déposée aux archives du Metropolitan Museum of Art, New York).

Historique
Provenance ancienne inconnue. Coll. Tadamasa Hayashi et sa succession, Tôkyô et Paris, jusqu'en 1913 ; vente Hayashi, New York, American Art Association, 8-9 janvier 1913, n° 85, repr., acquis par Durand-Ruel comme agent de Mme H.O. Havemeyer, 3 100 \$; coll. Mme H.O. Havemeyer, New York, de 1913 à 1929 ; légué par elle au musée en 1929.

Expositions
1930 New York, n° 152 ; 1977 New York, n° 48 des œuvres sur papier.

Bibliographie sommaire
« Der Kunstmarkt von den Auktionen », *Der Cicerone*, V, 1913, p. 192 ; Havemeyer 1931, p. 133 ; Lemoisne [1946-1949], III, n° 1031 bis (vers 1890) ; Regina Shoolman et C.F. Slatkin, *Six Centuries of French Master Drawings in America,* Oxford University Press, New York, 1950, p. 188-189, pl. 106 ; Havemeyer 1961, p. 261 ; New York, Metropolitan, 1967, p. 90-91, repr. p. 90 ; Minervino 1974, n° 947, pl. LII (coul.) ; Klaus Berger, *Japonismus in der westlichen Malerei, 1860-1920*, Prestel-Verlag, Munich, 1980, p. 70, fig. 50 ; Moffett 1985, p. 80, repr. (coul.) p. 251 ; Paris, Louvre et Orsay, Pastels, 1985, p. 92, au n° 89.

289

Femme nue s'essuyant

Pastel sur papier
55,5 × 70,5 cm
Cachet de la vente en bas à gauche
Philadelphie, Philadelphia Museum of Art. Collection Henry P. McIlhenny en mémoire de Frances P. McIlhenny (1986-26-16)

Exposé à Ottawa

Lemoisne 886

Les baigneuses les plus énergiques de Degas figurent dans ses tableaux de femmes s'essuyant. Le mouvement des baigneuses y est toujours vigoureux, et elles donnent le sentiment d'être excessivement concentrées, absorbées. Ainsi, dans le présent pastel, la baigneuse s'essuie manifestement la hanche gauche avec effort, y appliquant toute sa volonté. L'impression de tension physique qui se dégage de l'œuvre vient peut-être de l'aspect musculeux que Degas a donné au personnage : il a éclairé avec soin le côté gauche, de façon à faire ressortir les muscles du haut du bras, puis il a imprimé au corps une torsion pour donner des plis à la chair sous le sein gauche. Ces plis, loin de faire paraître la figure grasse, font plutôt ressortir les muscles sousjacents.

L'extraordinaire présence de ce corps pourrait bien être le résultat des expériences sculpturales de Degas à l'époque. Deux sculptures en cire de la même pose nous sont parvenues, soit R LXIX et R LXXXI, la dernière étant particulièrement proche du présent pastel. Il est aussi possible qu'il y ait eu d'autres sculptures en cire semblables, maintenant perdues : après avoir dressé l'inventaire de l'atelier de Degas, Joseph Durand-Ruel écrira, en 1919, qu'un grand nombre des cires de

289

l'artiste ont été détruites, et que « seules les dernières existent encore[1] ».

Ce pastel semble avoir été exécuté à la même époque que *Femme entrant dans son bain* (cat. n° 288). Les deux pastels sont manifestement des œuvres faites à l'atelier et l'artiste n'a nullement essayé ni de déguiser le cadre, tout ordinaire, de l'atelier ni d'en créer un autre. Tous deux se concentrent sur un même mouvement, et ils sont constitués de « voiles » superposés de pastel, qui créent de vibrantes harmonies d'orange doré, de vert jaune et de rose. Dans les deux cas, le nu est fait d'audacieuses taches crues de jaune, de blanc, de rose et de vert qui, ensemble, rendent la peau plus vivante que les teintes chair des nus plus conventionnels du début des années 1880.

1. Lettre de Durand-Ruel à Royal Cortissoz, le 7 juin 1919, publiée par Cortissoz, dans « Degas as He was Seen by His Model. Intimate Notes on the Artist During His Last Phase », *New York Tribune*, 19 octobre 1919, cahier IV, p. 9.

Historique
Atelier Degas ; Vente I, 1918, n° 132, acquis par le Dr Georges Viau, 20 000 F ; coll. Viau, Paris, de 1918 à 1942 ; vente Viau, Paris, Drouot, 11 décembre 1942, n° 70, pl. XIII ; acquis par Étienne Bignou,

650 000 F ; A. Lernars et Cie, Paris, jusqu'en mai 1950 ; acheté par Reid and Lefevre, Londres, 1er mai 1950 ; acquis par James Archdale, 15 décembre 1950 ; coll. James Archdale, Birmingham, de 1950 à 1962 ; vendu à Reid and Lefevre, Londres, 6 avril 1962 ; acheté par Henry P. McIlhenny, Philadelphie, en 1962 ; légué au musée en 1986.

Expositions
1950, Londres, Lefevre Gallery, mai-juin, *Degas,* n° 7, repr. p. 8 ; 1951-1952 Berne, n° 43 (prêté par James Archdale, Esq., Birmingham) ; 1952 Édimbourg, n° 23, pl. VIII (prêté par J. Archdale, Esq.) ; 1953, Birmingham, City of Birmingham Museum and Art Gallery, juillet-septembre, *Works of Art from Midland Houses,* n° 125 ; 1962, Londres, Lefevre Gallery, février-mars, *XIX and XX Century French Paintings,* n° 7, repr. p. 9 ; 1962, San Francisco, The California Palace of the Legion of Honor, 15 juin-31 juillet, *The Henry P. McIlhenny Collection,* n° 19, repr. ; 1977, Allentown (Pennsylvanie), Allentown Art Museum, 1er mai-18 septembre, *French Masterpieces of the 19th Century from the Henry P. McIlhenny Collection,* p. 60, repr. p. 61 ; 1979, Pittsburgh, Museum of Art, Carnegie Institute, 10 mai-1er juillet, « French Masterpieces of the 19th Century from the Henry P. McIlhenny Collection », sans cat. ; 1984, Atlanta (Géorgie), High Museum of Art, 25 mai-30 septembre, *The Henry P. McIlhenny Collection : Nineteenth Century French and English Masterpieces,* n° 23, p. 58, repr. (coul.) p. 59 ; 1985 Philadelphie ; 1986, Boston, Museum of Fine Arts, 26 juin-31 août, « Masterpieces from the Henry P. McIlhenny Collection », sans cat.

Bibliographie sommaire
Lemoisne [1946-1949], III, n° 886 (vers 1886) ; Cooper 1952, p. 12, 25, n° 25 ; Minervino 1974, n° 924.

290

Danseuse, position de quatrième devant sur la jambe gauche

Vers 1883-1888
Cire brun-jaunâtre
H. : 40,6 cm
Paris, Musée d'Orsay (RF 2770)

Exposé à Paris

Rewald LV

Historique
Atelier Degas ; ses héritiers à A.-A. Hébrard, Paris, de 1919 jusque vers 1955 ; consigné par Hébrard chez M. Knœdler and Co., New York ; acquis par Paul Mellon en 1956 ; son don au Musée du Louvre, en 1956.

Expositions
1955 New York, n° 53 ; 1969 Paris, n° 270.

290

291 (Metropolitan)

Danseuse, position de quatrième devant sur la jambe gauche

Bronze
H. : 40,6 cm

Rewald LV

Tandis que la plupart des sculptures de danseuses modelées par Degas saisissent des attitudes instables ou de mouvement fugace, cette œuvre se signale par le parfait équilibre du personnage et l'aisance apparente du mouvement de la danseuse. Le maintien gracieux et l'extraordinaire équilibre de cette danseuse la rapprochent d'un certain nombre d'œuvres semblables : deux figures d'une *Danseuse espagnole* (R XLVII et R LXVI), deux figures de la *Danseuse s'avançant les bras levés* (R XXIV et R XXVI), et la *Préparation à la danse, pied droit en avant* (R XLVI). Ces œuvres auraient été exécutées au milieu et à la fin des années 1880, ou au moins après la *Petite danseuse de quatorze ans* (cat. n° 227, achevée en 1881) et avant la *Danseuse habillée au repos* (cat. n° 309, associée à des pastels et peintures de 1894).

Degas fit deux autres sculptures apparentées d'une femme dans cette pose, R XLIII et R XLIV. L'ordre dans lequel les trois œuvres furent exécutées est impossible à déterminer, mais toutes semblent dater de la même période. Les deux premières ont à peu près la même taille (57,4 cm de hauteur), et semblent avoir eu un même modèle. La troisième, la présente sculpture, se distingue par sa hauteur (inférieure d'un tiers à celle des deux autres) et par ses proportions différentes : Degas a de toute évidence utilisé ici un autre modèle. En outre, elle est dans l'ensemble plus simplifiée, bien que la position de la danseuse soit plus parfaite : son dos est absolument droit, et sa jambe droite rigoureusement parallèle au sol.

Dans le R XLIV, la figure a la jambe droite légèrement au-dessus de l'horizontale ; dans le R XLIII la danseuse a perdu l'équilibre — son corps penche vers l'arrière et sa jambe levée est beaucoup trop haute (peut-être le résultat d'une déformation accidentelle de l'œuvre dans l'atelier de l'artiste, ou d'une attitude voulue par Degas).

Malgré la beauté des moulages en bronze de cette œuvre, exécutés initialement par Hébrard entre 1919 et 1921, une comparaison entre la cire originale et les bronzes révèle d'inévitables différences de qualité. Dans le cas de la présente œuvre, la texture de l'original est en bonne partie perdue. Étant donné l'habitude qu'avait Degas d'appliquer la matière en couches successives, plusieurs de ses modèles en cire présentent une surface écailleuse, semblable à une écorce, comme ici. Or, cette texture particulière est beaucoup moins prononcée sur le bronze, de sorte que le

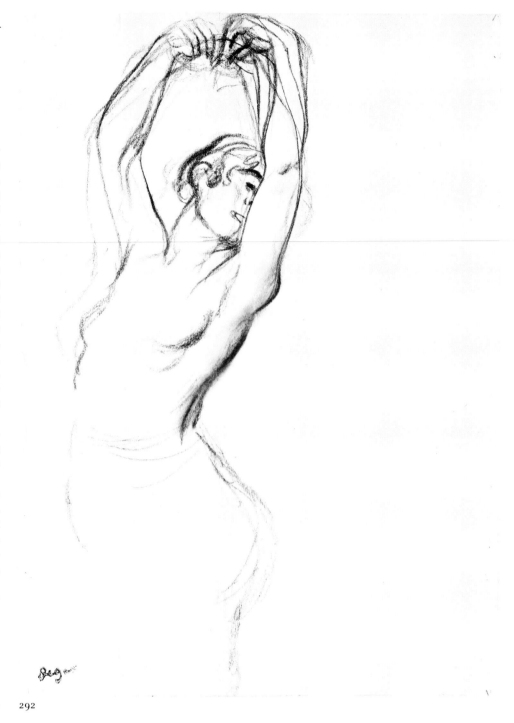

292

procédé de fabrication du modèle n'y est plus aussi évident. Hébrard chercha à reproduire la couleur de la cire originale en patinant le bronze. Cependant, comme la cire continue de s'oxyder, elle est maintenant plus foncée que le moulage.

A. *Orsay, Série P, n° 6*
Paris, Musée d'Orsay (RF 2073)

Exposé à Paris

Historique
Acquis grâce à la générosité des héritiers de l'artiste et des Hébrard en 1930.

Expositions
1931 Paris, Orangerie, n° 9 des sculptures, p. 132 ; 1984-1985 Paris, n° 69 p. 196, fig. 194 p. 198.

B. *Metropolitan, Série A, n° 6*
New York, The Metropolitan Museum of Art. Legs de Mme H.O. Havemeyer, 1929. Collection H.O. Havemeyer (29.100.400)

Exposé à Ottawa et à New York

Historique
Acquis de A.-A. Hébrard par Mme H.O. Havemeyer à la fin août 1921 ; coll. Mme H.O. Havemeyer, New York, de 1921 à 1929 ; légué par elle au musée en 1929.

Expositions

1922 New York, n° 18 ; 1930 New York, à la collection de bronze, n°s 390-458 ; 1974 Dallas, sans n° ; 1977 New York, n° 47 des sculptures.

Bibliographie sommaire

1921 Paris, n° 9 ; Havemeyer 1931, p. 223, Metropolitan 6A ; Paris, Louvre, Sculptures, 1933, p. 67, n° 1726, Orsay 6P ; Rewald 1944, n° LV (1896-1911), Metropolitan 6A ; Rewald 1956, n° LV, Metropolitan 6A ; Borel 1949, repr. n.p., cire ; Pierre Pradel, « Nouvelles acquisitions : Quatre cires originales de Degas », *La Revue des Arts,* 7e année, janvier-février 1957, p. 30-31, fig. 5 p. 31, cire ; Minervino 1974, n° S 9 ; 1976 Londres, n° 9 ; 1976, p. 35, 106 (après 1890) ; 1986 Florence, p. 175, n° 6, fig. 6 p. 105 ; Paris, Orsay, Sculptures, 1986, p. 127.

292

Danseuse nue, les bras levés

Vers 1890
Fusain sur papier vélin chamois
32,7 × 23,6 cm
Cachet de la vente en bas à gauche
Copenhague, Statens Museum for Kunst, Den kongelige Kobberstiksamling (8524)

Exposé à Ottawa

Vente IV : 141.b

Ce superbe dessin plein de vie est apparenté à un autre dessin d'à peu près de la même époque, où figurent deux danseuses dans une pose semblable (III : 374), et qui servit lui-même d'étude pour un pastel (L 845) laissé inachevé. Dans les trois œuvres, Degas s'intéresse à la courbe des bras et au masquage du visage. Il se montre fasciné par les articulations de l'épaule, du coude et du poignet ; ici, en particulier, il associe par une rime plastique le contour de la cage thoracique de la danseuse et celui de son bras gauche. Les modifications et les contours répétés ne trahissent pas, comme dans les dessins de Renoir, un manque de sûreté dans l'exécution de l'image ; ils révèlent plutôt l'expérimentation d'un certain nombre de possibilités en vue de choisir parmi elles la pose définitive. L'impression de mouvement continu qui s'en dégage semble coïncider avec l'intérêt de l'artiste pour les photographies de Muybridge, car ce type de dessin ne devient fréquent chez lui qu'à partir de la fin des années 1880. L'influence des chronophotographies de Marey est également possible, mais comme Degas ne semble pas avoir emprunté à ce dernier de motifs identifiables, elle est plus difficile à déceler que celle de Muybridge.

En prêtant à sa danseuse cette pose particulière, l'artiste puise dans ses œuvres antérieures, comme il le faisait souvent à la fin des années 1880. Tout comme son *Étude de*

jockey nu (cat. n° 282) s'inspirait d'une étude semblable pour la *Scène de guerre au moyen âge* (cat. n° 45), de 1865, la présente œuvre s'inspire d'un garçon aux bras levés dans les *Petites filles spartiates provoquant des garçons* de 1860-1862 environ (cat. n° 40), et des dessins préparatoires connexes (l'un conservé au Detroit Institute of Art et l'autre dans la coll. Robert Lehman du Metropolitan Museum of Art, New York). Comme l'a montré récemment Richard Thomson, Degas a adapté la pose de l'*Archange Raphaël* d'Ingres (1847), qu'il avait copié comme exercice en 1855[1].

Le dessin partage l'atmosphère fluide de la ligne presque calligraphique de l'*Étude de jockey nu,* et donne la même impression de matérialité, ce qui laisse croire que les deux œuvres dateraient à peu près de la même époque.

1. 1987 Manchester, p. 35-37.

Historique

Atelier Degas ; Vente IV, 1919, n° 141.b, repr., acheté par Jens Thiis, pour le Cabinet des estampes et dessins, 700 F.

Expositions

1939, Copenhague, Statens Museum for Kunst, *Franske Haandtegninger fra det 19. og 20. Aarhundred,* n° 25 ; 1948 Copenhague, n° 116 ; 1967, Copenhague, Statens Museum for Kunst, 2 juin-10 septembre, *Hommage à l'art français* (colligé par Hanne Finsen), n° 41, repr. ; 1984 Tübingen, n° 202 (1895-1900).

Bibliographie sommaire

Kaj Borchsenius, *Franske Tegninger i Dansk Eje,* Copenhague, 1944, repr. p. 11 ; Erik Fisher et Jorgen Sthyr, *Seks Aarhundreders Europaeisk Tegnekunst,* Copenhague, 1953, p. 102, repr.

293

Danseuses en rose et vert

Vers 1890
Huile sur toile
82,2 × 75,6 cm
Signé en bas à droite *Degas*
New York, The Metropolitan Museum of Art. Legs de Mme H.O. Havemeyer, 1929. Collection H.O. Havemeyer (29.100.42)

Lemoisne 1013

Ce tableau et une autre version postérieure, au Musée d'Orsay, à Paris, *Danseuses bleues* (cat. n° 358), de même qu'une troisième variante, le L 880 (fig. 267), sont à mi-chemin entre les scènes de répétition de format horizontal commencées au début des années 1880 et la série de danseuses dans les coulisses de la fin des années 1890. La pose des danseuses dérive indirectement des premières répétitions et rappelle en particulier un tableau exécuté bien avant, vers 1875, soit *Trois*

danseuses dans les coulisses (fig. 268) ; ces tableaux annoncent en outre le nouvel intérêt que manifeste l'artiste pour la représentation de groupes rapprochés de personnages dans des poses similaires, et ils préfigurent sa nouvelle manière de traiter la couleur et l'espace, extrêmement subjective.

La genèse de cette composition révèle un cheminement qui nous est maintenant familier chez Degas. Il peignit d'abord *Trois danseuses dans les coulisses,* qui appartient à un ensemble de scènes de ballet exécutées depuis les coulisses[1] pour un projet parallèle à l'illustration de *La famille Cardinal* (voir « Degas, Halévy et les Cardinal », p. 280). De facture légère et large, simple pochade à côté de ses tableaux orfévrés du milieu des années 1870, le tableau présente une grisaille de tons chauds avivée par quelques touches de vert clair. Les attitudes des danseuses s'inspirent manifestement des dessins à la gouache sur papier rose conservés par l'artiste, notamment de la *Danseuse debout, de dos* (voir cat. n° 137). Une quinzaine d'années plus tard, Degas reprendra la composition dans un tableau de mêmes dimensions (L 880), très travaillé et coloré dans une gamme de tons chauds. Le format horizontal suggérait déjà une approche narrative ; l'adjonction de danseuses sur la scène dans cette dernière version (à gauche du tableau) donnera une nouvelle tournure au « récit » : pendant un spectacle, deux danseuses exécutent un pas-de-deux au centre du plateau tandis que leurs compagnes, musant dans les coulisses avec un admirateur coiffé d'un haut-de-forme, risquent de manquer leur entrée en scène.

À la même époque, vers 1890, Degas peint les *Danseuses en rose et vert.* Adaptant la composition horizontale du L 880 à un format presque carré, il dirige maintenant notre attention sur les danseuses de droite qui semblent fusionnées en un bloc : deux groupes de deux danseuses superposées s'imbriquent l'un dans l'autre tandis qu'une cinquième, à droite, s'associe avec sa voisine par une rime plastique reliant le dos et les bras des deux personnages. L'œuvre conserve un élément essentiellement narratif des tableaux antérieurs sous la forme de la silhouette élancée et un peu inquiétante d'un abonné qui, par sa présence, ajoute à cette scène, privée d'attente et de préparation, un élément de menace.

Avec *Danseuses en rose et vert,* Degas nous donne un des premiers exemples importants de sa tentative d'imiter, dans une œuvre à l'huile, la technique complexe, consistant à appliquer plusieurs couches de pastel, qu'il a mise au point dans les années 1880. Même si, dans les années 1870, il avait délibérément comparé la peinture à l'huile et le pastel dans les deux versions de *Répétition d'un ballet sur la scène* (cat. n°s 124 et 125), la matière, dans ces œuvres, était appliquée avec parcimonie. Ici, au contraire, la couche de peinture est épaisse et pâteuse. Degas a tiré partie du

frottis, et, à de nombreux endroits, comme sur le décor ou la peau des danseuses, il a appliqué une nouvelle couleur contrastante ou complémentaire : orange sur bleu, rose sur vert. Il a souvent appliqué la deuxième couleur au moyen d'un pinceau assez sec, pour que de petites surfaces du fond contrastant demeurent visibles. En travaillant de cette façon, Degas inversait les effets habituels de la peinture à l'huile, qui permettent de rendre des couleurs profondes et complexes par l'emploi de glacis. Pour ces œuvres, Degas a mélangé ses couleurs avec du blanc pour les rendre opaques comme des pastels. En appliquant généreusement les couleurs, par couches, il atteignait presque la technique du pastel, allant même jusqu'à modeler certaines surfaces de peinture avec les doigts, de la même manière qu'il aurait manipulé son pastel. Degas n'était pas, de toute évidence, le seul à créer des effets de texture aussi riche : Monet et Pissarro expérimentaient à la même époque des méthodes semblables. Bon nombres des artistes d'avant-garde de l'époque étaient, à tout le moins, conscients du nouvel intérêt que suscitaient les théories systématiques de la couleur — que Seurat exploitait le plus à fond —, et ce phénomène peut expliquer en partie pourquoi Degas a, dans ce tableau, réduit sa palette à juste quelques couleurs, exprimées en paires complémentaires.

La technique que Degas emploie dans ce tableau définit les effets de lumière, de couleur et de texture qu'il pourra rendre, et bien plus : elle détermine aussi l'espace. En portant toute son attention sur la surface du tableau — au point de n'appliquer du vernis qu'à certains endroits, là où il voulait que la couleur soit plus saturée —, il abandonne les espaces profonds caractéristiques des œuvres des années 1870 et du début de la décennie suivante. Ici, la

composition est constituée de plans successifs, alignés sur le premier plan, plutôt que sur la diagonale prononcée autour de laquelle il articulait antérieurement ses tableaux. Donc, bien que la composition de *Danseuses en vert et rose* soit ponctuée de verticales fuyantes — les supports du fond de scène et les troncs d'arbre qui y sont peints jouent le même rôle que la forêt de colonnes de *Au Foyer de la Danse* (L 924, Copenhague, Ny Carlsberg Glyptotek) —, il en résulte un espace fait de plans, comprimé dans une véritable tapisserie aux couleurs vibrantes. Même la vue que l'on a à droite, sur les balcons à l'intérieur du théâtre, apparaît comme un motif plat d'or et de rouge.

Il n'existe qu'un dessin (fig. 269) qui soit rattaché à ce tableau ; il semble dater du début des années 1880 et a été utilisé pour la danseuse à gauche, dont les pieds sont en quatrième position. On trouve également sur la même feuille une esquisse de la danseuse de la deuxième rangée dont la tête est obscurcie dans la peinture.

La surface dense de cette peinture peut nous porter à conclure qu'elle fut exécutée en de nombreuses séances de travail. En effet, l'affinité entre la composition et les peintures des années 1870 nous laisse croire que l'artiste a commencé la toile à cette époque puis l'a achevée dans les années 1890. Toutefois, les radiographies révèlent le contraire : la surface ne porte aucune trace de modification significative, et bien que son étude démontre qu'elle est composée de plusieurs couches, elles ont été appliquées de façon consécutive durant une période normale de travail, vraisemblablement vers 1890.

1. Au nombre des autres tableaux de ce groupe figurent *Danseuses se préparant au ballet*

(fig. 109) et *L'Entrée en scène* (L 1024, Washington, National Gallery of Art).

Historique

Provenance ancienne inconnue. Coll. Mme H.O. Havemeyer, New York, avant 1917 jusqu'en 1929 ; déposé chez Durand-Ruel, New York, 8 janvier 1917, et retourné le 21 décembre 1917 (no 7844) ; légué par Mme H.O. Havemeyer au musée en 1929.

Expositions

1928, New York, Durand-Ruel, *French Masterpieces of the Late XIX Century,* no 7 (prêt anonyme) ; 1930 New York, no 55 ; 1952, Hempstead (New York), Hofstra College, 26 juin-1er septembre, « Metropolitan Museum Masterpieces », sans cat. ; 1954, West Palm Beach (Floride), Norton Gallery and School of Art, décembre 1954/Coral Gables (Floride), Lowe Gallery, University of Miami, janvier 1955/Columbia (Caroline du Sud), Columbia Museum of Art, février 1955, « Take Care », sans cat. [?] ; 1960, Old Westbury (New York), *Fourth Annual North Shore Arts Festival,* 13-22 mai, « Art of the Dance », sans cat. [?] ; 1972, Tôkyô, Musée national, 10 août-1er octobre/Kyoto, Musée municipal, 8 octobre-26 novembre, *Treasured Masterpieces of The Metropolitan Museum of Art,* no 97 ; 1977 New York, no 18 des peintures ; 1978 Richmond, no 18 ; 1978 New York, no 45, repr. (coul.) ; 1986, Naples, Museo di Capodimonte, 3 décembre 1986-8 février 1987/Milan, Pinacoteca di Brera, 4 mars-3 mai, *Capolavori Impressionisti dei Musei Americani,* no 17, repr. (coul.).

Bibliographie sommaire

Havemeyer 1931, repr. p. 118 ; Lemoisne [1946-1949], III, no 1013 (1890) ; Browse [1949], p. 59, 396, no 180, repr. ; Havemeyer 1961, p. 259 ; New York, Metropolitan, 1967, p. 85-86, repr. p. 86 ; Minervino 1974, no 855 ; 1977, Paris, Musée du Louvre, Cabinet des dessins, *La Collection Armand Hammer,* n.p., au no 42 ; Buerger 1978, p. 21 ; Theodore Reff, « Edgar Degas and the Dance », *Arts Magazine,* LIII :3, novembre 1978, p. 145-147, fig. 2 p. 146 ; Moffett 1979, p. 12-13, pl. 26 (coul.) ; Moffett 1985, p. 82, 251, repr. (coul.) p. 83 ; Weitzenhoffer 1986, p. 255.

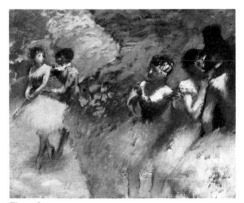

Fig. 267
Danseuses, les coulisses de l'Opéra,
vers 1890, toile,
L 880.

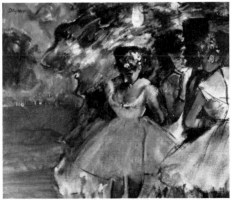

Fig. 268
Trois danseuses dans les coulisses,
vers 1875, toile,
localisation inconnue, BR 91.

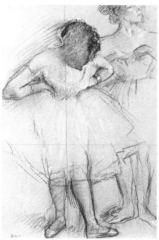

Fig. 269
Deux danseuses,
début des années 1880, fusain,
coll. part., III :209.2.

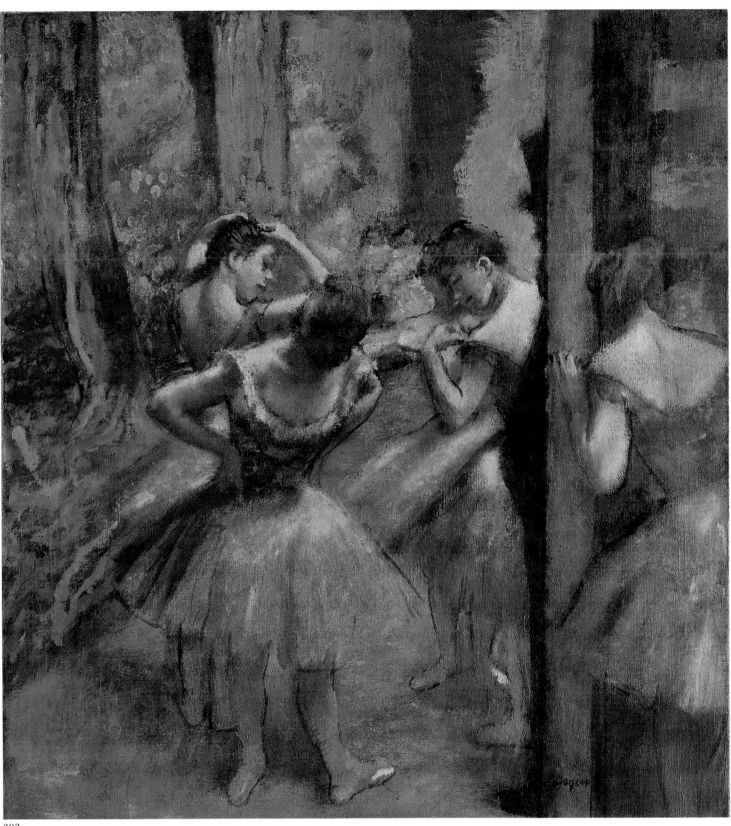

293

IV

1890-1912

par Jean Sutherland Boggs

Fig. 270
Attribué à Bartholomé, *Degas dans son atelier,*
vers 1898,
photographie,
Paris, Bibliothèque Nationale.

Les dernières années
1890-1912

Pour évaluer le caractère des œuvres tardives d'Edgar Degas, deux sources nous manquent, qui étaient si importantes pour analyser l'œuvre des années 1870 et 1880. D'une part, nous ne disposons plus pour cette période du témoignage des carnets, que l'artiste aurait, semble-t-il, cessé d'utiliser vers 1886. Et, d'autre part, comme il a pratiquement arrêté d'exposer, nous ne pouvons plus citer les critiques, qui étaient si savoureuses au cours des périodes précédentes. Par contre, les lettres, qui sont alors plus nombreuses, pourraient bien compenser ces lacunes mais elles demeurent souvent superficielles, et le nombre relativement important de comptes rendus contemporains porte bien davantage sur l'homme vieillissant que sur l'œuvre de l'artiste. Par ailleurs, étant donné que la vue de Degas faiblissait[1], on a cru à tort — mais pouvait-il en être autrement — qu'il avait abandonné la peinture à l'huile en faveur du pastel, et toute forme d'art bidimensionnelle pour le travail de la cire. Pourtant Degas a bel et bien continué de peindre au moins jusqu'en 1896, et de dessiner jusqu'à ce qu'il cesse tout à fait de travailler.

L'établissement d'une date de départ pour ce qu'il est convenu d'appeler « les dernières années » pose un problème, car tout choix demeurera nécessairement arbitraire. Il y a vingt-cinq ans, au moment d'écrire un ouvrage sur ses portraits[2], nous avons choisi 1894, date parfaitement sensée, puisqu'elle correspond à l'année où il a atteint la soixantaine. Pour la présente exposition, nous avons choisi l'année 1890, qui n'est pas non plus sans mérite, comme le démontreront les notices des œuvres du présent chapitre. Mais voilà que se pose, dans le cas particulier de Degas, un autre problème, celui de savoir — question plutôt inattendue —, quand se termine cette période. Sa cécité grandissante l'a, de toute évidence, empêché de travailler jusqu'à sa mort, en 1917. Le marchand Ambroise Vollard, souvent inexact quand il cite des dates, donne à penser que Degas dessinait encore en 1914[3]. Nous savons par ailleurs, d'après le témoignage d'Alice Michel, qu'il travaillait avec difficulté en 1910[4]. Et Étienne Moreau-Nélaton, grand collectionneur et connaisseur, qui a légué sa magnifique collection au Louvre, admirait un pastel, que, selon lui, Degas s'était « escrimé » à exécuter en 1907[5]. La dernière œuvre datée est de 1903[6]. Nous savons qu'il était encore au sommet de sa forme en 1899[7]. Les témoignages donnent à entendre qu'il était moins actif dans les premières années du XXe siècle, et il a dû, en tout cas, cesser complètement de travailler lorsqu'il a été obligé de quitter son appartement et son atelier de la rue Victor-Massé, en 1912.

Lorsqu'on considère les œuvres réalisées au cours des dernières années, on ne peut s'empêcher d'y voir la marque de son esprit vieillissant, d'admettre qu'elles sont très prenantes par leur sérieux, et que l'esprit et l'humour qui caractérisaient les œuvres des années 1870 n'y sont plus. Il est néanmoins fort plaisant de considérer que cette période des dernières années commence en 1890, soit à une époque où Degas, l'esprit plus détendu dans une certaine mesure, allait voir et entendre Rose Caron dans *Sigurd*, pour la vingt-neuvième fois au moins, et où il faisait un agréable voyage en Bourgogne, en tilbury attelé d'un cheval, avec son grand ami le sculpteur Albert Bartholomé. Fatalement, au cours des vingt-sept années qui allaient s'écouler jusqu'à sa mort, ses

1. La question de la vue de Degas doit être étudiée à fond dans un article de Richard Kendall dont la parution est prévue au printemps de 1988 dans *The Burlington Magazine*.
2. Boggs 1962, p. 73-79.
3. Vollard 1937, p. 270-271.
4. Michel 1919, p. 464.
5. Moreau-Nélaton 1931, p. 267.
6. L 1421, São Paulo, Museu de Arte. Voir « La baigneuse de São Paulo (datée de 1903) », p. 600.
7. Voir « Les danseuses russes », p. 581.

capacités et ses facultés s'amoindriront, tout comme son moral, ce qu'attestent ses lettres, d'un ton souvent grincheux, ainsi que les témoignages de ses amis et connaissances. Attachant, il admettra à l'occasion que ses troubles physiques pouvaient être d'origine émotive[8]. Et, il est même possible qu'il ait exagéré ses problèmes visuels, peut-être pour se protéger. Vollard ne raconte-t-il pas, après tout, que Degas, rencontrant un vieil ami, se serait excusé de sa cécité, pour ensuite tirer sa montre[9]. Le vieil homme — que certains, dans un esprit romanesque, ont décrit tel un nouvel Homère, aveugle — a abondamment été dépeint[10], de sorte que nous ne traiterons pas ici de sa biographie. De nombreux détails sont présentés dans la chronologie du présent catalogue, ou dans les notices.

Les auteurs s'entendent généralement pour affirmer que, dans les dernières années, Degas a privilégié de plus en plus les éléments abstraits de son art. La couleur devient plus intense, et elle semble souvent dominer les peintures et les pastels. Il est significatif que, encore en 1899, Degas ait décrit ses *Danseuses russes* comme étant des « orgies de couleurs »[11]. Son amour de la couleur explique peut-être également sa passion, jamais démentie, pour Delacroix, dont il achètera de nombreuses œuvres. Waldemar George disait, à propos des œuvres tardives de Degas exposées chez Vollard en 1936, qu'elles donnaient « les plus surprenants résultats. Ses tons faux, stridents, désaccordés éclatent en rutilantes fanfares... mais sans aucun souci de vérité, de vraisemblance, de crédibilité[12] ». La vigueur et la puissance expressive de la ligne s'accroîtra également. Les souvenirs, qu'il confiait volontiers à d'autres, de ce que, dans sa jeunesse, Ingres lui avait dit sur la ligne maintenaient chez lui vivante la notion que la ligne est un moyen de voir la forme[13]. Et George parlera d'« une ligne grasse, mobile, souple, extensible, une large autonomie[14] », indépendante de la couleur. En outre, la texture même de l'œuvre semble une expression immédiate de la volonté de l'homme lui-même — il travaillait souvent directement avec ses mains et laissait, comme autant de signatures, des empreintes digitales sur ses monotypes, ses peintures ou ses sculptures. Aussi, à l'âge de soixante-dix-huit ans, en 1912, dans ce qui sera sans doute le dernier hommage qu'il rendra à Ingres, visitant la rétrospective de l'œuvre de son prédécesseur, palpera-t-il les toiles, promenant ses mains sur elles[15]. Dans cet intérêt, doublé d'un besoin, pour l'abstraction, il y a une préméditation vers ce qu'il décrivait lui-même comme « un mystère » dans l'art[16].

Dans la première période, soit des environs de 1890 jusqu'à 1894, c'est comme si ce sens du mystère était nourri par ses visions du Proche-Orient — les miniatures et *Les Mille et une Nuits,* qu'il déclarait lire constamment et qu'il voulait acheter dans une nouvelle et coûteuse édition anglaise[17]. Il n'est pas jusqu'à son admiration pour Delacroix et son souvenir d'avoir mis le pied en 1889 à Tanger, où avait été Delacroix[18], qui n'ait encouragé son goût très fort pour la tradition artistique arabe. Amateur de tapis, il avouera un jour qu'un de ses pastels de la série des modistes s'inspirait d'un tapis oriental qu'il avait vu dans un magasin de la place Clichy[19]. Ses nus sont empreints de sensualité, comme en témoigne la ligne qui caresse la hanche de la *Femme nue debout s'essuyant* (cat. n° 294), d'une sensualité sans doute assez exotique pour un Européen. Sa tendance à placer ses nus (voir cat. n°s 310-320) au milieu de tissus aux couleurs et aux motifs somptueux, étant eux-mêmes chastement dépourvus de tout ornement, les rend dignes de l'admiration d'un pacha. Degas a peint et dessiné ces œuvres avec beaucoup de sobriété comme si le goût délicat d'un lointain potentat l'incitait à limiter la dimension de ses œuvres et à contenir son faible pour la couleur et la texture. Ces nus nous donnent souvent un léger frisson, quand les femmes se détournent de nous, avec leur chevelure épaisse et leur fine nuque dégagée, si vulnérable.

Comme les monotypes de paysages de Degas (voir cat. n°s 283-301) sont petits, raffinés et essentiellement artificiels, il est normal qu'il les ait produits à cette époque, les rehaussant parfois de pastel[20]. Que Degas les ait présentés dans la seule exposition particulière qu'il ait jamais autorisée en fait essentiellement un manifeste où il annonçait son intention de consacrer son œuvre à ce qu'un critique allait qualifier

8. Degas écrira à Paul Poujaud en août 1904 pour lui demander où il devrait aller pour se remettre de sa grippe gastro-intestinale, ajoutant : « J'ai toujours une langue chargée, la tête chaude et lourde, le moral déprimé. La gastralgie est une maladie mentale. » Lettres Degas 1945, n° CCXXXVI, p. 237.

9. Ambroise Vollard, *Degas : An Intimate Portrait,* Dover, New York, 1986, p. 22.

10. McMullen 1984, p. 402-466 ; Jean Sutherland Boggs, « Edgar Degas in Old Age », pour « Artists and Old Age : A Symposium », *Allen Memorial Art Museum Bulletin,* XXXV :1-2, 1977-1978, p. 57-67.

11. Manet 1979, p. 238.

12. Waldemar George, « Œuvres de vieillesse de Degas », *La Renaissance,* 19e année, 1-2, janvier-février 1936, p. 4.

13. Halévy 1960, p. 57-59.

14. George, *op. cit.,* p. 3.

15. Halévy 1960, p. 139.

16. Halévy 1960, p. 132.

17. Lettres Degas 1945, p. 277.

18. Lettres Degas 1945, n° CXV, p. 145.

19. Jeanniot 1933, p. 280.

20. Voir « Monotypes de paysages (octobre 1890-septembre 1892) », p. 502.

21. R.G., « Choses d'art », *Mercure de France,* V, décembre 1892, p. 374.

22. Howard G. Lay, « Degas at Durand-Ruel 1892 : The Landscape Monotypes », *The Print Collector's Newsletter,* IX :5, novembre-décembre 1978, p. 145-146.

23. Denis Rouart, « Degas, paysage en monotype », *L'Œil,* 117, septembre 1964 ; *9 Monotypes by Degas,* E.V. Thaw & Co., New York, 1964, n.p.

24. Voir « Intérieurs, Ménil-Hubert (1892) », p. 506.

25. Voir « Photographie et portraits (vers 1895) », p. 535.

d'«heureusement chimérique»[21] plutôt qu'au mesurable et au «scientifique».
Comme le signalera Howard G. Lay dans un article sur ces monotypes de paysages
publié en 1978, ils n'entrent toutefois pas en contradiction avec les conclusions
d'Henri Bergson, en 1889, et de William James, en 1890, au sujet du phénomène de la
perception[22].

Les monotypes de paysages sont importants pour quatre raisons, outre le fait qu'ils
sont des créations de l'imagination de Degas, plutôt que des reproductions de ce qu'il
avait vu. Il y a d'abord l'impression qu'ils donnent d'une mouvance, qui s'inspirerait,
selon l'artiste lui-même, de ce qu'il avait vu depuis des trains en mouvement, et ce
facteur les aurait rendus intéressants aux yeux de Bergson et de James. Il y a ensuite la
non-importance de la gravité et de l'équilibre, qui donnent normalement une
impression de stabilité. En troisième lieu, toute dimension humaine y est éliminée : les
paysages sont exempts de présence humaine et la perspective, qui nous aurait intégrés
dans l'espace créé, est absente, ce qui a pour effet d'aliéner le spectateur. La dernière
particularité importante de ces œuvres réside dans leur ambiguïté. On y trouve souvent
des allusions à d'autres sensations — liées à la température ou au son, par exemple —
qui rendent difficile la compréhension visuelle. Mais surtout on trouve des cas où — par
exemple, le monotype du British Museum (cat. n° 300) —, tout compte fait, on ne sait
trop si l'étendue de couleur, dans le haut, représente la mer ou le ciel. Denis Rouart — le
petit-fils du grand ami de Degas, Henri Rouart — qui, lui-même peintre et
conservateur, écrira le premier ouvrage sur les techniques et les monotypes de Degas,
a laissé entendre que, dans ces paysages, l'artiste «abandonne toute précision
accidentelle, se borne à une évocation dépouillée de toute signification particulière[23]».
En un sens, si Degas affirme la place centrale de l'artiste, il n'en laisse pas moins le
spectateur sous son charme mais aussi un peu mal à l'aise.

Nous savons que Degas était capable de contradictions apparentes. Ainsi, à
l'époque — ou du moins pendant la même année, en 1892 — où il réalisait de
nombreux paysages en monotype, il s'inquiétait de l'application des principes de la
perspective dans la représentation de certaines pièces du Ménil-Hubert, château de
ses amis Valpinçon, en Normandie[24] (cat. n°s 302 et 303). S'il définit bien ces pièces —
de véritables boîtes —, qu'il peint avec une solidité étrangère aux monotypes
translucides, il exclut par contre toujours les êtres humains de ces lieux qu'il
affectionne manifestement. Dans un tableau représentant une classe de danse (cat.
n° 305) maintenant à la National Gallery of Art de Washington, la pièce elle-même revêt
une aussi grande importance que la salle de billard du Ménil-Hubert ; elle est aussi
définie, aussi opaque. Il y a bien des danseuses, mais elles semblent moins importantes
que l'espace, et elles ne servent peut-être qu'à exprimer sa nostalgie de ces lieux. Ces
œuvres préparent, d'une façon différentes des monotypes, l'orientation que prendra
son œuvre au milieu des années 1890, ne serait-ce que par l'impression accrue de
mélancolie et d'aliénation qui s'en dégage.

Le mot «exquis» s'applique fort bien à la plupart des œuvres réalisées par Degas au
début des années 1890. Exquises par la conception, par l'exécution, dans leurs
allusions, par les liens qu'elles semblent entretenir avec l'art de certains des
contemporains de l'artiste tel que Mallarmé et par leur capacité de procurer du
plaisir — exquises également par leur capacité d'explorer avec douceur mais de façon
presque sadique la solitude ou la douleur. Au milieu de la décennie, peut-être stimulé
par l'appareil-photo et son œil impartial, Degas affronte plus franchement la solitude
et la douleur, et il communique l'aliénation et l'angoisse dans des œuvres — portraits
ou paysages, danseuses ou baigneuses — d'une grande puissance visuelle et
émotive.

De 1895 à 1900, l'œuvre de Degas est nettement marqué par son goût pour la
photographie — il aime prendre ou faire prendre des photos[25]. Quand il fera
l'acquisition de son appareil Kodak, il harcèlera ses amis pour qu'ils posent. Mais il ne
renoncera pas à son rôle d'artiste, et il participera, avec son ami Tasset, au
développement et à l'agrandissement de ses clichés, ainsi qu'à la retouche de ses

épreuves[26]. Il préférera en outre travailler à l'intérieur, la nuit, ce qui lui permettra d'utiliser des lampes pour créer un clair-obscur riche et théâtral, et de produire ainsi des épreuves qu'on pourrait qualifier de rembranesques. Il fera poser ses sujets avec l'autorité d'un metteur en scène de théâtre ou de cinéma. Si bien que, par leur nature même, ces photos, qui n'ont évidemment pas le degré d'abstraction de ses peintures et de ses dessins, semblent appartenir au monde du théâtre, empreintes qu'elles sont de l'art scénique. Enfin, volontairement ou non, il produira des photographies composites par des surimpressions d'une complexité et d'une ambiguïté étonnantes[27].

Au nombre des photographies auxquelles le nom de Degas est rattaché figure une épreuve au bromure représentant un nu (voir cat. n° 340), actuellement au Getty Museum, qui est manifestement apparentée à trois peintures à l'huile datant fort probablement de 1896[28]. Rien ne permet d'affirmer que cette photo a été prise avant que les tableaux ne soient exécutés. Toutefois, la coïncidence est si grande qu'il semble certain que ces trois peintures remarquables et expressives — l'une (voir fig. 310), d'une douce sensualité, la deuxième (cat. n° 341), représentant une baigneuse aussi vulnérable, dans une pellicule de peinture rouge, que les nus sur un lit écarlate de *La mort de Sardanaple* de Delacroix, et la dernière (cat. n° 342), telle une résurrection d'une baignoire-tombeau — s'inspirent, par leur côté théâtral, de cette petite photographie si attachante.

Trois plaques de verre au collodion représentant une danseuse (voir cat. n° 357 et fig. 322-323), trouvés dans les documents d'archives que le frère du peintre, René de Gas, a donnés à la Bibliothèque Nationale en 1920, constituent une énigme encore plus grande que la photo de nu du Getty Museum[29]. Les plaques de verre sont devenues orange et vert par solarisation. La position des danseuses dans au moins trois pastels (voir cat. n° 360 et fig. 325-326), dans un certain nombre de dessins et dans le grand tableau *En attendant l'entrée en scène* de la Collection Chester Dale de la National Gallery of Art, à Washigton (fig. 271), s'inspire certainement de ces plaques photographiques.

L'orange et le vert — produits de la solarisation — des toutes petites plaques de verre des photographies de danseuses semblent reproduits dans le tableau de Washington, où l'on trouve d'autres teintes certes, mais où prédominent ces couleurs. Outre cette influence possible de la photographie, ce tableau fait ressortir une autre caractéris-

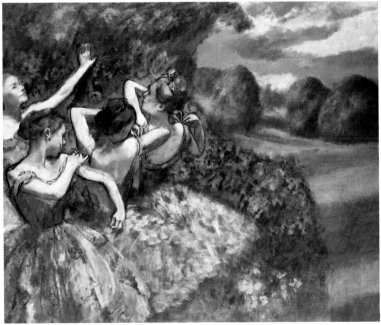

Fig. 271
En attendant l'entrée en scène,
vers 1896-1898, toile,
Washington, National Gallery of Art, L 1267.

tique importante des œuvres créées au cours de cette période médiane des dernières années. Il s'agit sans aucun doute d'une création inspirée par le théâtre, et les œuvres de cette période, habituellement plus audacieuses et plus grandes que celles du début des années 1890, sont normalement théâtrales, à l'instar de ses très émouvants portraits photographiques.

Les œuvres de Degas de la fin des années 1890 font appel à une certaine forme d'artifice, de même qu'à une dimension et une charge émotive comparables à celles que l'on retrouve au théâtre. Ses couleurs deviennent plus fortes et plus criardes, le traitement, plus riche, et les lignes, plus brutales. Ses espaces sont les espaces irréels de la scène, même lorsqu'il dépeint des rues désertes de Saint-Valéry-sur-Somme (cat. nᵒˢ 354-356). Le mouvement de ses figures est énergique, voire frénétique. Et c'est peut-être en songeant aux danseuses de la fin des années 1890 que Paul Valéry rappellera, dans *Degas Danse Dessin,* le propos de Stéphane Mallarmé : «... la danseuse n'est pas une femme qui danse, car ce n'est point une femme, et elle ne danse pas[30]. » Les danseuses androgynes de Degas se reposent, attendent, saluent, répètent, mais elles dansent très rarement dans les œuvres de cette période. Leurs corps ont perdu l'articulation qui rend la danse possible. Et quand, telles les *Danseuses russes* (cat. nᵒˢ 367-371), elles dansent, l'artiste met l'accent sur le groupe qui danse plutôt que sur le talent de chacune. Élevées aux sommets prestigieux du théâtre, elles ne nous rappellent que plus tristement les attentes des jeunes danseuses de ses œuvres antérieures.

Après 1900, la couleur conservera toute sa force, et la ligne y gagnera peut-être même en vigueur expressive. Les espaces demeureront théâtraux et ambigus, allant même jusqu'à menacer notre propre équilibre. Ce sont toutefois les corps qui changeront le plus, qui lutteront avec lassitude contre la fragilité de leurs membres ou le poids de leur torse. Pâles reflets des baigneuses et des danseuses des années 1870 et 1880, ces corps conservent encore néanmoins cette volonté farouche qui leur permet de combattre l'infirmité, qui les empêche toujours de succomber tout à fait à l'intensité des couleurs ou des lignes dont l'artiste sature ses dessins et ses toiles.

Les œuvres tardives de Degas ont toujours dérangé la critique, qui, plutôt que de chercher à les interpréter, les a passées sous silence. Aussi répréhensible que cela puisse être, il était facile de ne pas en parler, sous prétexte qu'elles étaient l'œuvre d'un artiste de plus en plus sénile — comme en témoignait son intolérance, son antisémitisme, au moment de l'affaire Dreyfus — ou dont la vue pouvait expliquer de pareilles déformations de ce que voit l'œil normal. Sa mélancolie aurait pu être acceptable, si elle avait été agréablement passive, comme dans le cas de la plupart des peintures tardives de son contemporain Monet.

On n'en arrivera ainsi jamais à saisir pourquoi un artiste, dont l'œuvre, une vingtaine d'années auparavant, avait tant montré l'être humain social et insisté sur la perfectibilité de l'homme, et qui avait rendu avant tout la vitalité, avec tant de verve et d'esprit, dans des œuvres pleines de retenue et de discrétion, pourquoi donc cet artiste en était venu à faire crier ainsi couleurs et lignes pour exprimer la solitude, l'angoisse, la frustration, une impression de futilité et de néant, mais toujours, aussi — et même à l'heure de la mort —, la volonté de l'homme. Cet artiste qui parle de sa propre volonté aussi, qui transcende la fragilité du corps et ne cesse de s'affirmer avec audace, courage, conviction. Une anecdote permettra de mieux saisir toute l'importance des convictions de Degas au sujet de la volonté de l'homme. Le jeune peintre Forain était précisément en train de suggérer à Degas de se procurer le téléphone, lorsque sonne son propre téléphone. Forain se lève pour répondre, puis revient après quelques minutes. Degas s'esclaffe : « C'est ça le téléphone ?... *On* vous sonne, et *vous* y allez[31]. » Degas n'a jamais eu à aller répondre au téléphone, non plus qu'à suivre quelque mode que ce soit. Et comme Redon l'avait écrit dans son journal en 1889, le nom de Degas est « synonyme de caractère »[32], et c'est précisément cette tendance qui, dans son œuvre, nous sollicite. Ainsi, nous répondons toujours à ce que Daniel Halévy décrit comme sa « terrible volonté »[33].

26. Newhall 1963, p. 62-64.
27. Eugenia Parry Janis, dans 1984-1985 Paris, p. 473, dit de ces photograhies qu'elles sont des « océans aux ténèbres impénétrables » symboliques.
28. Voir « Après le bain (vers 1896) », p. 548.
29. Voir « La danseuse dans le studio du photographe amateur (vers 1895-1898) », p. 568, qui s'inspire beaucoup de Buerger 1978 et de Buerger 1980.
30. Valéry 1965, p. 27 ; voir aussi Stéphane Mallarmé, *Œuvres complètes,* Gallimard, Paris, 1945, p. 304.
31. Valéry 1965, p. 165.
32. Odilon Redon, *À soi-même, Journal (1867-1915),* José Corti, Paris, 1979, p. 96.
33. Halévy 1960, p. 91.

Chronologie

Nota

L'auteur remercie ses collègues du comité scientifique, Henri Loyrette et Gary Tinterow, de lui avoir fourni des documents inédits, et Michael Pantazzi, de l'avoir dirigé habilement dans l'étude de la documentation à sa disposition. John Stewart, du Musée des beaux-arts du Canada, s'est, pour sa part, occupé des transcriptions.

1890

26 septembre

En compagnie d'Albert Bartholomé, Degas entreprend un voyage en tilbury, attelé d'un cheval blanc, pour rendre visite à ses amis les Jeanniot en Bourgogne, où il réalisera ses premiers paysages sur monotype.

Lettres Degas 1945, nº CXXVIII, p. 159 ; Jeanniot 1933, p. 290 ; voir « Monotypes de paysages (octobre 1890-septembre 1892) », p. 502.

octobre

Degas s'offusque de la divulgation de détails personnels concernant sa famille dans un article publié par George Moore dans le périodique anglais *The Magazine of Art.* Il rompt avec l'écrivain anglais. James McNeill Whistler — à qui Degas a dû faire des excuses au sujet d'une flèche dirigée contre lui par Degas et publiée par Moore — écrit : « Voilà ce que c'est, mon cher Degas, que de laisser pénétrer chez nous ces infâmes coureurs d'atelier journalistes ! »

Halévy 1964, p. 58-59 ; Moore 1890. p. 422 ; « Letters from the Whistler Collection » (sous la direction de Margaret Macdonald et Joy Newton), *Gazette des Beaux-Arts*, CVIII, décembre 1986, p. 209.

22 octobre

Il assiste à *Sigurd,* où Rose Caron (voir cat. nº 326) interprète le rôle de Brünehilde, C'est la vingt-neuvième fois qu'il voit cet opéra de Reyer, et il le reverra encore huit fois en 1890 et 1891. La cantatrice est rentrée à Paris après un séjour de trois ans à Bruxelles, où elle se produisait au théâtre de la Monnaie.

Paris, Archives Nationales, AJ 13. Entrées personnelles, porte de communication ; Eugène de Solenière, *Rose Caron,* Bibliothèque d'art et de la critique, Paris, 1896, p. 37 et 39.

26 octobre

Dans une lettre à Évariste de Valernes, il se montre affectueux et d'humeur introspective.

Lettres Degas 1945, nº CLVII, p. 177-180.

4 décembre

Il assiste à un dîner donné au Café Anglais par l'avoué et collectionneur Paul-Arthur Chéramy. Ernest Reyer est assis à la droite de l'hôte, Degas à sa gauche, et Mme Caron fait face à Chéramy.

Fevre 1949, p. 125-126 n. 1.

1891

21 janvier

Après une représentation de *Sigurd,* il dîne chez les Halévy en compagnie du peintre Jacques-Émile Blanche (1861-1942), de Jules Taschereau et d'Henri Meilhac, dramaturge et collaborateur de Ludovic Halévy. Degas parle d'Ingres et de Gauguin.

Halévy 1960, p. 56-62.

Fig. 272
Degas regardant une statue (de Bartholomé ?),
vers 1895-1900,
photographie,
Paris, Bibliothèque Nationale.

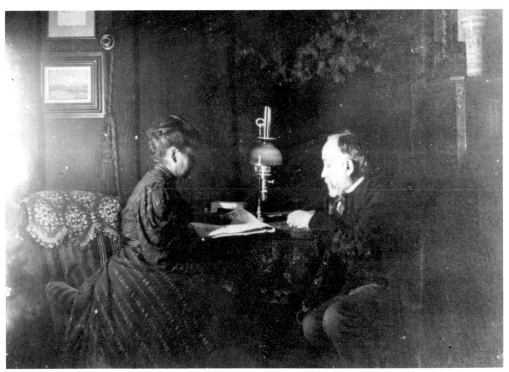

Fig. 273
Degas et Zoé lui lisant le journal, vers 1890-1895,
photographie, épreuve moderne,
New York, Metropolitan Museum of Art.

6 juillet
Il écrit à Évariste de Valernes qu'il prévoit exécuter une suite de lithographies de nus et de danseuses.

Lettres Degas 1945, n° CLIX, p. 182-184 ; voir « Lithographies : Nus de femmes à leur toilette », p. 499.

Il envoie un télégramme à Bartholomé, l'enjoignant de se rendre à une messe bouddhiste au Musée Guimet ; elle y sera lue par deux prêtres bouddhistes. « On y invoquera la petite déesse qui sait danser. »

Lettres Degas 1945, n° CLXIII, p. 188.

1er août
De Cauterets, il écrit à Ludovic Halévy et lui fait part du dîner donné par Chéramy le samedi précédent, chez Durand, où il a rencontré Bertrand, codirecteur de l'Opéra.

Lettres Degas 1945, n° CLXII, p. 187.

26 août
À l'Opéra, il voit *Aïda* de Verdi pour la dixième fois depuis 1887, selon les documents.

Paris, Archives Nationales, AJ 13. Entrées personnelles, porte de communication.

septembre
Degas écrit à Ludovic Halévy qu'il a dîné le samedi chez Albert Cavé, en compagnie de Mme Howland et de Charles Haas. Le vendredi, il dîne chez les Rouart avant d'assister à une reprise de la pièce *La Cigale,* de Meilhac et Halévy. Le lundi, il recevra Forain et sa femme à dîner.

Lettres Degas 1945, n° CLXVII, p. 190.

Henri de Toulouse-Lautrec (1864-1901) écrit à sa mère : « Degas m'a encouragé en me disant que mon travail de cet été n'est pas trop mal. »

Henri de Toulouse-Lautrec, *Lettres 1871-1901,* Gallimard, Paris, 1972, n° 127, p. 152.

2 septembre
Il se rend voir *Robert le Diable* (voir cat. n^os 103 et 159, qu'il aura vu six fois à l'Opéra depuis le 9 novembre 1885.

Paris, Archives Nationales, AJ 13. Entrées personnelles, porte de communication.

26 octobre
Bien que Degas n'aime pas la musique de Wagner, il voit *Lohengrin,* qu'il reverra le 22 juillet 1892. Le rôle d'Elsa y est interprété par Rose Caron.

Paris, Archives Nationales, AJ 13. Entrées personnelles, porte de communication. Eugène de Solenière, *Rose Caron,* Bibliothèque d'art et de la critique, Paris, 1896, p. 39.

1892
29 février
Il voit *Guillaume Tell* de Rossini pour la douzième fois, selon les documents.

Paris, Archives nationales, AJ 13. Entrées personnelles, porte de communication.

25 mars
Degas laisse Paul Lafond à Pau pour rendre visite à son « malheureux » frère Achille à Genève.

Lettre inédite de Degas à Bartholomé, le 26 mars 1892, Ottawa, Musée des beaux-arts du Canada.

28 mars
Il voit Valernes à Carpentras, où il s'était rendu en passant par Grenoble, Valence et Avignon.

13 avril
Mort d'Eugène Manet, frère du peintre Édouard Manet, père de Julie et mari de Berthe Morisot. Degas l'avait vu à l'agonie le même jour.

Fevre 1949, p. 98.

27 juin

Degas assiste à l'opéra *Faust,* de Gounod, pour la onzième fois depuis le 13 avril 1885, selon les documents.

Paris, Archives Nationales, AJ 13. Entrées personnelles, porte de communication.

27 août

Durant son séjour chez ses amis Valpinçon, il peint deux tableaux représentant la salle de billard au Ménil-Hubert. Le peintre songe à se rendre à Carpentras en passant par Tours, Bourges, Clermont-Ferrand et Valence.

Lettres Degas 1945, n° CLXXII, p. 193-194 ; Fevre 1949, p. 102 ; voir « Intérieurs, Ménil-Hubert (1892) », p. 506, et cat. n° 302.

septembre

Une exposition des paysages de Degas est présentée chez Durand-Ruel ; il s'agit de la première des deux expositions particulières qui seront tenues du vivant du peintre.

Voir « Monotypes de paysages, octobre 1890-septembre 1892 », p. 502.

octobre

Il porte un curieux appareil pour se protéger les yeux.

Lettres Degas 1945, n° CLXXIV, p. 195 ; Halévy 1964, p. 67.

1893

Ambroise Vollard ouvre à Paris une petite galerie rue Laffitte.

mars

Dans un café, dit aussi *L'absinthe* (cat. n° 172), de Degas, qui fait partie d'une collection britannique depuis sa première exposition en Grande-Bretagne en 1876, est exposé aux Grafton Galleries, à Londres, où il soulève une controverse autour de sa moralité.

Flint 1984, p. 8-11.

23 mai

Le peintre sert de témoin, avec Puvis de Chavannes, au mariage de Félix-André Aude et Marie-Thérèse Durand, fille de Paul Durand-Ruel.

Paris, archives du VIIIe arrondissement.

31 août

Degas rend visite à sa sœur Thérèse et à son mari malade, Edmondo Morbilli, à Interlaken, en Suisse. À son retour à Paris, il prévoit s'arrêter chez les Jeanniot à Diénay.

Lettres Degas 1945, n° CLXXVI, p. 196-197.

15 septembre

Il sert de témoin, avec Puvis de Chavannes, au mariage d'Albert Édouard Louis Dureau et Jeanne Marie Aimée Durand, fille de Paul Durand-Ruel.

Paris, archives du VIIIe arrondissement.

octobre

Degas écrit à une femme non identifiée au sujet de la mort de son frère Achille :

Lundi

Chère Madame

Vous n'avez pas oublié mon pauvre Achille car vous aviez été accueillante et bonne pour lui dans de mauvais moments. Vous vous souvenez aussi que votre mari était allé, à 6 h du matin, l'attendre à sa sortie de prison, à l'époque où il tirait du pistolet. Il s'était marié, il y a douze ans, en Amérique, et vivait en Suisse depuis lors. Mais en 1889 il avait eu une attaque legère [*sic*], deux ans après une autre qui l'avait laissé à moitié paralyse [*sic*], et voilà deux ans qu'il était couché, perdant la

Fig. 274
Gauguin, *La Lune et la Terre,*
1893, toile,
New York, Museum of Modern Art.

Fig. 275
Gauguin, *Jour de Dieu,*
1894, toile,
Art Institute of Chicago.

parole et peut-être une partie de ses idées. Il vient de mourir ici après quinze jours de retour. Sa femme a tenu à n'inviter personne à son enterrement et j'ai dû observer cette contrainte. Recevez, chère Madame, mes tristes et excellents souvenirs.

Degas.

Lettre inédite, sans date, Archives of the History of Art, Los Angeles, The Getty Center for the History of Art and the Humanities, 860070.

4 novembre

Durand-Ruel inaugure une exposition d'œuvres de Gauguin sur les instances de Degas, qui achète *La Lune et la Terre* (fig. 274).

Wildenstein 1964, n° 499, p. 202-203.

1894

Degas date de « 94 » trois pastels (cat. nᵒˢ 306, 308 et 319) et peut-être un autre (cat. n° 324), qui font partie de cette exposition.

janvier

Il achète *Jour de Dieu* (fig. 275), aujourd'hui une des œuvres les plus célèbres de Gauguin.

Wildenstein 1964, n° 513, p. 209-210.

17 mars

Degas se rend voir la collection du critique Théodore Duret avant qu'elle ne soit vendue, puis dîne chez Berthe Morisot en compagnie de Mallarmé, Renoir (voir cat. n° 333), Bartholomé, Paule et Jeanne Gobillard, nièces de Berthe Morisot et filles d'Yves Gobillard-Morisot (voir cat. nᵒˢ 87-91 et 332-333), et Julie Manet.

Manet 1979, p. 30.

19 mars

À la vente Duret, il s'attaque au critique, à qui il reproche de se glorifier de la vente des œuvres de ses amis artistes.

Halévy 1960, p. 115-116.

25 avril

À la vente publique de la collection de Millet, Degas achète le *Saint Ildefonse* (fig. 276) du Greco. Il écrit : « le tableau au dess[us] du lit de Millet pendant longtemps acheté à la vente après la mort de sa femme ».

Harold E. Wethey, *El Greco and His School,* Princeton University Press, Princeton, 1962, II, n° X-361, p. 239 ; notes inédites, collection particulière.

31 mai

Par télégramme, il invite à dîner Mallarmé, Renoir et Berthe Morisot.

Télégramme inédit, Paris, Bibliothèque littéraire Jacques Doucet, MLL 3284.

octobre

Mort de Paul Valpinçon.

3 octobre

Dans une lettre à Ludovic Halévy, Degas demande à son ami de voir une actrice créole du nom de Schampsonn « qui, dit-il, m'a tout simplement posé ».

Lettres Degas 1945, n° CLXXX, p. 199-200.

7 novembre

Julie Manet voit à la galerie Cametron des œuvres de Degas : un beau pastel d'une femme essayant un chapeau devant une psyché chez une modiste (voir cat. n° 232), ainsi que des scènes de course et des danseuses. Elle note que Degas a acheté deux des trois fragments connus de l'*Exécution de l'empereur Maximilien*

Fig. 276
Greco, *Saint Ildefonse,*
vers 1603-1605, toile,
Washington, National Gallery of Art.

(Londres, National Gallery), un grand tableau de Manet, dans l'espoir de les réunir.

Manet 1979, p. 50.

décembre

Mort d'Edmondo Morbilli.

Fevre 1949, p. 92.

22 décembre

Alfred Dreyfus est condamné à la prison à perpétuité pour trahison. Degas semble d'accord avec le verdict.

1895

18 février

Dans une lettre à Durand-Ruel, il écrit avoir acheté huit œuvres pour 1 000 F à la vente Gauguin.

Lettre inédite, Paris, archives Durand-Ruel.

mars

Le peintre date une étude d'Alexis Rouart réalisée au fusain et au pastel (voir fig. 304) en vue du tableau *Henri Rouart et son fils Alexis* (cat. n° 336).

2 mars

Mort de Berthe Morisot. Sa dernière lettre adressée à sa fille, Julie Manet, mentionne Degas.

Morisot 1950, p. 184-185.

juin

Degas achète le *Portrait du baron Schwiter* (voir fig. 206) de Delacroix au marchand M. Montaignac (ce dernier en avait fait

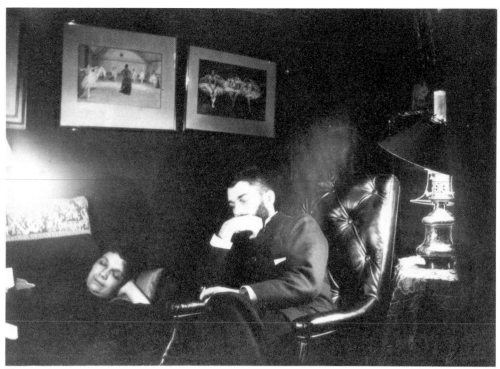

Fig. 277
Daniel et Madame Ludovic Halévy, vers 1895,
photographie, épreuve moderne,
New York, Metropolitan Museum of Art.

l'acquisition à la vente Schwiter de 1890), en échange de trois de
ses pastels, d'une valeur de 12 000 F.

> Notes inédites, collection particulière.

11 août

Il écrit la première d'une série de lettres envoyées du Mont-Dore
au marchand de couleurs et encadreur Tasset (Tasset et Lhote),
qui l'aide à développer et à agrandir ses photographies.

> Newhall 1963, p. 61-64.

18 août

Du Mont-Dore, où il soigne une bronchite, il écrit à sa cousine
Lucie Degas Guerrero de Balde, lui demandant le bilan de ses
affaires à Naples.

> Lettres Degas 1945, n° CXCI, p. 207.

fin août

Au retour du Mont-Dore, il passe cinq jours à Saint-Valéry-
sur-Somme, où sa famille allait en villégiature à compter de 1857
(voir Chronologie de la première partie, 11 novembre 1857).

> Fevre 1949, p. 96.

29 septembre

Dans une lettre à Ludovic Halévy, Degas écrit : « Je vous tomberai
un beau matin avec mon appareil. »

> Lettres Degas 1945, n° CXCIII, p. 208.

octobre

Marguerite, la sœur du peintre, meurt à Buenos Aires. Degas
s'occupe du transfert de la dépouille en France et de l'inhumation
dans le caveau de famille au cimetière Montmartre.

> Halévy 1960, p. 79-81.

20 novembre

Degas reçoit la visite de Julie Manet ; Mallarmé, Renoir et
Bartholomé sont également présents au dîner, où Zoé Closier, sa
gouvernante, assurera le service.

> Manet 1979, p. 72-73.

Fig. 278
Monsieur et Madame Jacques Blanche (?), vers 1895,
photographie, épreuve moderne, New York, Metropolitan Museum of Art.

Fig. 279
Ingres, *Jacques-Louis Leblanc*,
1823, toile,
New York, Metropolitan Museum of Art.

Fig. 280
Ingres, *Madame Jacques-Louis Leblanc*,
1823, toile,
New York, Metropolitan Museum of Art.

29 novembre

Amenée à l'atelier de Degas par Renoir, Julie Manet le trouve occupé à modeler une figure nue à la cire. Il travaille également à un buste du peintre vénitien Zandomeneghi, œuvre aujourd'hui disparue. Ensemble, ils se rendent chez Vollard à une exposition de Cézanne. Degas embrasse Julie avant de la quitter.

Manet 1979, p. 73-74.

22 décembre

Montrant au jeune Daniel Halévy ses dernières acquisitions, qui comprennent des œuvres de Delacroix, de Van Gogh et de Cézanne, Degas s'exclame : « J'achète ! j'achète ! Je ne peux plus m'arrêter. »

Halévy 1960, p. 86.

28 décembre

Degas entreprend une longue séance de photographie après un dîner chez les Halévy.

Halévy 1960, p. 91-93 ; voir « Photographie et portraits (vers 1895)», p. 535.

1896

Le legs Caillebotte, qui comprend sept œuvres de Degas, est accepté par le Musée du Luxembourg.

Cette année-là, Degas, par l'entremise de Vollard, échange deux petits croquis de danseuses pour « 2 têtes de soleil[s] séchés » de Van Gogh.

Notes inédites, collection particulière.

janvier

Le peintre achète à Vollard «Trois poires» et «Pommes vertes, jaune, rouge» de Cézanne, au coût de 100 F chacun.

Notes inédites, collection particulière.

1er janvier

Julie Manet écrit à Mallarmé : «Nous avons su par Mr Renoir que

les photographies de Mr Degas étaient réussi[e]s et exposée[s] chez Tasset. »

Documents Stéphane Mallarmé, IV, Librairie Nizet, 1973, p. 427.

2 janvier

Discutant avec Daniel Halévy, rue Mansart, Degas affirme : « Le goût ! ça n'existe pas. On fait de belles choses sans le savoir.»

Halévy 1960, p. 96.

23 janvier

Durand-Ruel achète à une vente publique, pour Degas, les portraits de M. Jacques-Louis Leblanc (fig. 279) et de Mme Leblanc (fig. 280), par Ingres (Paris, Drouot, n° 47), l'homme pour 3 500 F, la femme pour 7 500 F. Bartholomé écrira à Paul Lafond le 7 mars : « Peut-être avez vous vu dans les journaux l'événement de sa vie d'amateur : l'achat de deux portraits d'Ingres, M. et Mme Leblanc.»

New York, archives du Metropolitan Museum of Art ; lettre de Bartholomé à Lafond, repr. dans Sutton et Adhémar 1987, p. 172.

Et Bartholomé de poursuivre : « après les cannes la photographie et maintenant les tableaux, et avec une violence qui inquiète j'en ai peur Durand-Ruel et qui m'inquiète moi pour l'avenir. C'est très beau le désintéressement et l'idée du Musée est belle ! Mais sera-t-il suivi par d'autres amateurs comme il le pense, et puis il faut manger. »

Lettre de Bartholomé à Lafond, collection particulière.

Au moment de l'achat des tableaux, Degas se souvient (il note d'ailleurs le fait dans un de ses carnets) avoir vu ces portraits en 1855, chez le fils de M. et Mme Leblanc, rue de la Vieille-Estrapade.

Notes inédites, collection particulière.

20 février

Degas écrit à Julie Manet que Durand-Ruel prêtera une petite salle pour l'exposition posthume de trois cents œuvres de sa mère, Berthe Morisot.

Lettre publiée en traduction anglaise dans Degas Letters 1947, n° 209, p. 196.

2 mars

Un an après la mort de Berthe Morisot, Julie Manet trouve Degas travaillant avec Monet et Renoir à l'exposition des œuvres de sa mère chez Durand-Ruel.

Manet 1979, p. 77.

4 mars

Degas accroche lui-même les dessins de l'exposition Morisot.

Manet 1979, p. 77.

5 mars

Mort d'Évariste de Valernes.

6 mars

Degas assiste aux funérailles de Valernes à Carpentras. (Bartholomé écrira à Lafond que « brusquement [Degas] est parti pour Carpentras à la nouvelle de la mort de M. de Valernes. »)

Sutton et Adhémar 1987, p. 173.

mai

Degas rend visite à « M. Ramel, frère de la deuxième Mme Ingres » et relève les dix-huit œuvres d'Ingres qu'il a pu voir chez eux.

Notes inédites, collection particulière.

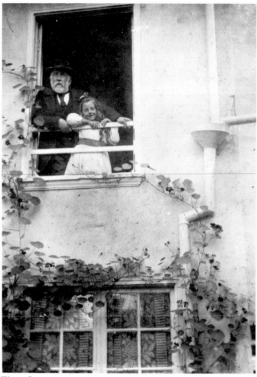

Fig. 282
René de Gas, *Degas et sa nièce à Saint-Valéry-sur-Somme,* vers 1900, photographie,
Paris, Bibliothèque Nationale.

Fig. 281
Paul Helleu, *Portrait d'Alexis Rouart,* 1898, eau-forte,
Williamstown, Clark Art Institute.

25 mai

Il écrit à Henri Rouart, le félicitant au sujet de ses enfants et exprimant son regret d'être célibataire.

Lettres Degas 1945, n° CXCIV, p. 209 ; cat. n° 336.

28 juillet

À Alexis Rouart (fig. 281), il écrit ; « Tout est long pour un aveugle qui veut faire croire qu'il y voit. »

Lettres Degas 1945, n° CXCVIII, p. 212.

novembre

Degas achète le *Saint Dominique* (Boston, Museum of Fine Arts) du Greco à Astruc, pour la somme de 3 000 F.

Notes inédites, collection particulière.

5 novembre

La *First Annual Exhibition* s'ouvre à la Carnegie Institute Art Gallery, à Pittsburgh ; deux œuvres de Degas y sont exposées.

18 novembre

Il visite l'exposition de son ami Jeanniot. Le même jour, il montre aux Halévy ses agrandissements de photographies de Charles Haas, d'Ernest Reyer, de Du Lau et de Mme Howland.

Halévy 1960, p. 99-100 ; voir « Photographie et portraits (vers 1895) », p. 535.

1897
février

Le legs Caillebotte est exposé au Musée du Luxembourg.

Lettres Pissarro 1950, p. 432.

10 février

Julie Manet se rend avec Paule Gobillard chez Degas, qui ne se porte pas bien.

Manet 1979, p. 124.

20 mars

Il invite à dîner le peintre Louis Braquaval (1854-1919) et sa femme ainsi que René De Gas et sa famille (première attestation écrite d'une réconciliation entre les deux frères).

Lettre inédite, Paris, archives de la famille Braquaval ; voir cat. n° 335.

16 août

Avec Bartholomé, il visite le Musée Ingres à Montauban, où il passera peut-être plusieurs jours.

Lettres Degas 1945, n°s CXCVIII, CXCIX et CCVII, p. 211, 212 et 217.

novembre-décembre

L'antisémitisme de Degas se heurte de plus en plus au libéralisme bourgeois de la famille Halévy (laquelle est en partie juive), comme en témoignent certaines lettres et notices de journal datant de novembre et de décembre 1897.

15 novembre

Il écrit à Mme Halévy, lui faisant part de ses troubles pulmonaires. Il compte dîner chez les Halévy le jeudi 19.

Lettres Degas 1945, n° CCVIII, p. 218.

25 novembre

Daniel Halévy écrit dans son journal : « Hier soir, causant entre nous à la fin de la soirée — le sujet [l'affaire Dreyfus] avait été jusque là proscrit, papa étant très énervé, Degas très antisémite — nous avons eu, en causant des moments de gaieté délicieuse et de détente. »

Halévy 1960, p. 127.

1er décembre

Il invoque un prétexte pour éviter un dîner chez les Halévy :

Mercredi - 1er Déc 97

Je vous demande un petit congé pour demain, ma chère Louise. La jeune Madame Alexis Rouart revient à la santé vraiment et avec habitudes d'amitié. Elle m'a demandé si gentîment [sic] de venir dîner avec eux jeudi pour continuer un Candide que je n'ai [p]lu refuser. Excusez-moi.

Degas

Lettre de Degas à Louise Halévy, Paris, Bibliothèque de l'Institut, n° 352.

8 décembre

Au Louvre, Julie Manet et Paule Gobillard rencontrent par hasard Degas, qui leur parle de peinture et des œuvres du Louvre. C'est peut-être à cette occasion que Degas aurait présenté à Julie son futur mari, Ernest Rouart, qu'elle appelle « son élève M. Rouart ». Ils se rendent chez les Mallarmé.

Manet 1979, p. 143-144.

23 décembre

Degas dîne pour la dernière fois chez les Halévy. Daniel Halévy écrira par la suite :

Une dernière fois, nous eûmes Degas à notre table. Quels étaient les convives ? Je n'en ai nul souvenir. Sans doute une jeunesse qui ne surveilla pas ses mots. Conscient de la menace qui pesait sur nous, je regardais attentivement son visage : les lèvres étaient closes, le regard presque constamment levé vers le haut, comme écarté de la compagnie qui l'entourait. C'est une défense de l'armée que nous eûmes sans doute entendue, de l'armée dont il mettait si haut les traditions et les vertus, insultée par nos propos d'intellectuels. Pas un mot ne sortit des lèvres closes, et Degas à la fin du dîner disparut.

Le lendemain matin, ma mère lut en silence une lettre qui lui était adressée, et en silence la tendit à mon frère Elie, hésitant à comprendre.

Fig. 283
Odette De Gas,
vers 1900,
photographie,
Paris, Bibliothèque Nationale.

Lettres Degas 1945, n° CCX, p. 219 ; Halévy 1960, p. 127-128.

Cette lettre, qui date probablement du 23 décembre 1897, est sûrement la suivante :

Jeudi

Il va falloir, ma chère Louise, me donner congé ce soir, et j'aime mieux vous dire de suite que je vous le demande aussi pour quelque temps. Vous ne pouviez penser que j'aurais le courage d'être toujours gai, d'amuser le tapis. C'est fini de rire — Cette jeunesse, votre bonté pensait m'y intercaler. Mais je suis une gêne pour elle, et elle en est une enfin insupportable pour moi. Laissez moi dans mon coin. Je m'y plairai. Il y a de biens bons moments à se rappeler. Notre affection, qui date de votre enfance, si je laissais tirer plus longtemps dessus, elle casserait.

Votre vieil ami
Degas

Lettre inédite, collection particulière.

1898

André Mellerio écrit ce qui suit au sujet des vingt reproductions de dessins réalisés par Degas et exposés chez MM. Boussod, Manzi, Joyant et Cie (Vingt dessins [1897]) : « Le procédé employé par M. Manzi dans ces reproductions mérite une réelle curiosité et les œuvres de M. Degas atteignent de plus en plus des prix fabuleux, jusqu'à ses moindres dessins. Certes une telle publication... contribuera à perpétuer et à répandre davantage, ce qui est l'essence, la moelle même de cet artiste. »

André Mellerio, « Expositions : Un album de 20 reproductions », *L'estampe et l'affiche,* II, 1898, p. 82.

janvier

Degas achète à Vollard une « Nature morte, verre et serviette » (Bâle, Kunstmuseum) de Cézanne, pour la somme de 400 F.

Notes inédites, collection particulière.

20 janvier

Julie Manet note dans son journal les propos antisémites de Renoir et Degas. Au sujet de ce dernier, elle écrit : « Nous sommes allées inviter M. Degas, mais nous l'avons trouvé dans un tel état contre les juifs que nous sommes reparties sans rien lui demander. »

Manet 1979, p. 150.

mai

Le peintre achète pour la somme de 200 F un tableau de Cézanne représentant des poires vertes, qu'il décrit comme ayant été « rentoilé — sans doute un morceau de tableau ».

Notes inédites, collection particulière.

juin

Degas voit deux portraits de Mme Moitessier, d'Ingres, le portrait en pied (Washington, National Gallery of Art) et le grand portrait assis (Londres, National Gallery), et note ce qui suit :

Il y a deux portrait peints l'un, debout, de face, bras nus, robe de velours noir sur fond roussâtre, des fleurs dans les cheveux, appartient à sa fille Mme la Comtesse de Flavigny, 9 rue de la Chaise, chez qui je viens de le voir en Juin 98. Mme de Flavigny, encore en deuil de sa mère morte l'an passé, m'a reçu et nous avons causé de ce portrait. Elle trouvait les bras bien gros naturellement et je voulais la persuader qu'ils étaient bien ainsi. Elle a prévenu sa sœur Mme de Bondy qui possède *l'autre,* celui assis, et j'ai pu aller le voir en son absence, 42, rue d'Anjou (le voir mal, l'hôtel étant à vendre, et tout l'intérieur bouleversé) (robe à fleur, bel arrangement moins achevé que l'autre, mais plus nouveau.

Notes inédites, collection particulière.

22 août

Degas écrit à Henri Rouart qu'il se trouve à Saint-Valéry-sur-Somme. (Il demeure peut-être chez Braquaval ou chez son frère René.)

Lettres Degas 1945, n° CCXIX, p. 224 ; voir « Saint-Valéry-sur-Somme : les derniers paysages (1898) », p. 566.

10 septembre

Mort de Stéphane Mallarmé.

3 novembre

Julie Manet rend visite à Degas, qui la taquine au sujet du mariage et mentionne Ernest Rouart. Elle trouve « ravissante » une figure nue en cire à laquelle il travaille.

Manet 1979, p. 202.

22 décembre

Degas assiste chez les Rouart à une réception en l'honneur d'Yvonne Lerolle, qui doit épouser leur fils Eugène. Il dit à Julie Manet : « Je vous ai débrouillé Ernest... maintenant c'est à vous de continuer. »

Manet 1979, p. 207.

27 décembre

Il assiste au mariage d'Yvonne Lerolle et d'Eugène Rouart.

Manet 1979, p. 208.

28 décembre

Il est l'un des quinze invités reçus à un dîner chez Julie Manet.

Manet 1979, p. 208.

1899

28 janvier

Julie Manet demande à Degas un dessin destiné à une publication des poèmes de Mallarmé. Il refuse, invoquant que l'éditeur est dreyfusard.

Manet 1979, p. 213.

26 mars

Dans une lettre à un destinataire anonyme, Degas se montre agacé par d'incessantes sollicitations visant à lui faire exposer ses œuvres.

Lettres Degas 1945, n° CCXXIII, p. 227.

25 avril

Julie Manet écrit que, à l'hôtel Desfossés où était exposée une collection devant être vendue publiquement le lendemain, Degas lui a dit qu'Ernest Rouart était « un jeune homme à marier ».

Manet 1979, p. 228.

6 juin

Julie Manet et Ernest Rouart dînent chez Degas. À la fin de cette même soirée, Julie Manet écrit : « Je me déclare que c'est Ernest qu'il me faudrait. »

Manet 1979, p. 233.

29 juin

À l'exposition de la collection Choquet à la Galerie Georges Petit, Julie Manet rencontre Degas, qui lui fait l'éloge d'Ernest Rouart.

Manet 1979, p. 236-237.

1er juillet

À la vente Choquet, Degas achète deux Delacroix. Par la suite, il emmène à son atelier Julie Manet et une des sœurs Gobillard et leur montre trois pastels de danseuses russes auxquels il travaille.

Manet 1979, p. 237-238 ; voir « Les danseuses russes (1899) », p. 581.

19 septembre

Dreyfus est gracié ; Degas ne semble pas accepter le jugement rendu.

16 septembre

Julie Manet fait état dans son journal de querelles entre Renoir et Degas, maintenant réconciliés.

Manet 1979, p. 279.

avant 1900

Le peintre, qui voit d'un mauvais œil la *Centennale d'art français,* exposition devant être tenue au Grand Palais (alors en voie de construction), en complément à l'Exposition Universelle, écrit à Lafond : « Il s'agit, Lafond, de savoir si le Musée de Pau a été sollicité de prêter son tableau des Cotonniers à cette concentration. Il s'agit d'empêcher ce voyage, pour lequel je n'ai pas été consulté. » Le Musée de Pau, où Lafond était conservateur, prêtera effectivement le tableau (n° 115). En outre, Mme Sickert prêtera sa *Répétition de ballet sur la scène* (n° 124).

Sutton et Adhémar 1987, p. 175.

1900

16 mars

Degas écrit à Louis Rouart (fils d'Henri) au Caire ; il lui apprend que son frère Ernest et Julie Manet, qui ont déjà l'air mariés, sont venus dîner chez lui avec le jeune Alexis Rouart.

Lettres Degas 1945, n° CCXXIV bis, p. 228-229.

avril

Degas achète à Hector Brame, pour la somme de 10 000 F, un tableau représentant un cheval, attribué à Cuyp.

Notes inédites, collection particulière.

30 avril

Il invite Maurice Tallmeyer (journaliste anti-dreyfusard logé au même hôtel au Mont-Dore en 1897) à venir dîner chez lui, à 19 h 30, en compagnie de Forain et de Mme Potocka (née Pignatelli

d'Aragon), célèbre par sa beauté.

> Lettres Degas 1945, nᵒ CCXXV, p. 229.

31 mai

Il assiste au double mariage de Julie Manet et Ernest Rouart, et de Jeanne Gobillard et Paul Valéry, à l'église Saint-Honoré d'Eylau.

> Agathe Rouart Valéry, *Paul Valéry,* Gallimard, Paris, 1966, p. 59 ; Manet 1979, p. 289.

1901

Quatorze ans après la mort de sa première femme, Bartholomé épouse en secondes noces Florence Litessier, un modèle que Degas décrit comme étant « fort jeune » dans une lettre à sa sœur Thérèse.

> Lettre inédite, Ottawa, Musée des beaux-arts du Canada.

Il semble que l'amitié entre Degas et Bartholomé se soit un peu refroidie par la suite. Degas écrit à Lafond à cet effet : « Il m'a demandé de lui servir de témoin : je n'en savais rien avant tout le monde. Je vous ai souvent cité le proverbe russe : « de l'argent dans la barbe le diable dans le cœur. »

> Sutton et Adhémar 1987, p. 176.

janvier

À Suzanne Valadon, qu'il appelle toujours Maria, Degas écrit dans sa lettre habituelle du Nouvel An : « Cette diablesse de Maria a le génie pour ça », en parlant d'un de ses dessins à la sanguine, accroché dans sa salle à manger.

> Lettre publiée en traduction anglaise dans Degas Letters 1947, nᵒ 251, p. 218.

28 août

Il écrit à Joseph Durand-Ruel au sujet d'une blanchisseuse (probablement le L 216, Munich, Neue Pinakothek) qu'il a terminée et que Durand-Ruel reconnaîtra.

> Lettres Degas 1945, nᵒ CCXXXI bis, p. 234.

9 septembre

Henri de Toulouse-Lautrec meurt chez sa mère, au château de Malromé. Degas semble être resté plutôt indifférent à son endroit, en dépit de l'admiration que lui portait Toulouse-Lautrec.

1902

30 septembre

Bartholomé écrit à Lafond au sujet de l'attitude distante du peintre : « Degas n'est pas aimable pour ne pas changer. Il a toujours fait de grands embarras pour venir diner à Auteuil, et la dernière fois que j'ai été le voir, il m'a dit très naïvement ?? : J'ai besoin d'air, je fais des promenades, hier j'étais à Auteuil. »

> Lettre de Bartholomé à Lafond, collection particulière.

1903

Un dessin au fusain et pastel, *Femme à sa toilette* (L 1421, Museu de Arte de São Paulo) est signé et daté « Degas 1903 ».

> Voir « La baigneuse de São Paulo », p. 600 et fig. 335.

8 mai

Mort de Paul Gauguin à Hiva Oa, dans les îles Marquises.

septembre

Degas écrit à Alexis Rouart qu'il a exécuté des figures en cire, ajoutant : « Sans le travail, quelle triste vieillesse ! »

> Lettres Degas 1945, nᵒ CCXXXII, p. 234.

13 novembre

Mort de Pissarro, que Degas avait cessé de voir depuis l'affaire Dreyfus.

30 décembre

Degas écrit à Félix Bracquemond un billet sentimental dans lequel il évoque leurs efforts pour lancer le périodique de gravures *Le Jour et la Nuit,* et il exprime le souhait de revoir son ami « avant la fin ».

> Lettres Degas 1945, nᵒ CCXXXIII, p. 235.

1904

mai

Daniel Halévy rend visite à Degas qui souffre d'une grippe intestinale depuis deux mois. Il est stupéfait de trouver, « vêtu comme un vagabond, un homme amaigri, un autre homme ».

> Halévy 1960, p. 131-132.

3 août

Degas écrit à Hortense Valpinçon, à qui il compte rendre une courte visite au Ménil-Hubert.

> Lettre inédite publiée en traduction anglaise dans Degas Letters 1947, nᵒ 256, p. 220.

10 août

À Durand-Ruel, il écrit qu'il fait « force de rames » et que le marchand verra « du nouveau très avancé ». Il se plaint d'avoir vieilli sans avoir jamais su gagner d'argent. Il demande 3 500 F au marchand pour régler une facture de Brame, probablement pour l'achat d'œuvres d'art.

> Lettres Degas 1945, nᵒ CCXXXIV, p. 235-236.

août

Il séjourne à Pontarlier où il s'est rendu en passant par Épinal, Gérardmer, l'Alsace (Munster, Colmar, Belfort), Besançon et Ornans. Le 28 août, il écrit à Durand-Ruel, lui demandant 400 F, dont il compte envoyer la moitié à Naples. Il songe à faire des voyages en quittant Pontarlier, et à revenir par Nancy. (Il soigne à Pontarlier une gastrite que, dans une lettre du début d'août à Paul Poujaud, il qualifiait de « maladie mentale ».)

> Lettres Degas 1945, nᵒˢ CCXXXIX, CCXXXV et CCXXXVI, p. 239, 236 et 237.

27 décembre

Il écrit à Alexis Rouart : « C'est vrai, mon cher ami, tu dis bien, vous êtes ma famille. »

> Lettres Degas 1945, nᵒ CCXXXVII, p. 238.

1904-1905

Degas réalise, au pastel, des portraits de M. et Mme Louis Rouart ainsi que de la jeune Mme Alexis Rouart avec son fils et sa fille (cat. nᵒˢ 390 et 391).

> Lemoisne [1946-1949], I, p. 163, III, L 1437 — L 1441 et L 1450 — L 1452.

1905

février

À une exposition organisée par Durand-Ruel chez Grafton, à Londres, trente-cinq œuvres du peintre sont présentées avec celles de Boudin, de Cézanne et d'autres impressionnistes.

21 avril

De la maison de campagne d'Henri Rouart à La Queue-en-Brie, où il demeure depuis plusieurs jours, Degas écrit à sa sœur à Naples. Il compte visiter les environs.

> Lettre inédite, Ottawa, Musée des beaux-arts du Canada.

1906

18 avril

Degas écrit à sa sœur Thérèse, et se montre soulagé que ni elle ni ses autres parents de Naples n'aient été touchés par l'éruption du volcan.

> Lettre inédite, Ottawa, Musée des beaux-arts du Canada.

12 juillet

Alfred Dreyfus est entièrement réhabilité ; mais l'attitude de Degas reste la même.

septembre

Il écrit à sa nièce Jeanne Fevre qu'il doit se rendre à Naples et pourrait passer la voir à Nice.

Reff. 1969, Carnet 10, p. 288 (BN, Ms. Nova, Acq. Fr. 24839, f° 159).

22 octobre

Mort de Paul Cézanne, que Degas admire comme peintre et dont il possède sept toiles et une aquarelle.

fin octobre

Degas se rend à Naples.

5 décembre

Deux jours après son retour de Naples (soit le vendredi), Degas dîne chez les Rouart, sa « famille en France ». Entre Marseille et Lyon, on lui a dérobé 1 000 F qu'il avait dans sa poche ; il croit avoir d'abord été drogué par les malfaiteurs.

Lettre inédite à Thérèse Morbilli, Ottawa, Musée des beaux-arts du Canada.

1907

février

Le dentiste et sculpteur Paul Paulin réalise son deuxième buste du peintre dans le studio de Degas.

Lettre de Paulin à Lafond, le 7 mars 1918, repr. dans Sutton et Adhémar 1987, p. 179.

6 août

Le peintre écrit à Alexis Rouart qu'il travaille à des dessins et à des pastels. Il perd le goût des voyages, mais quand le soir tombe (vers 17 heures), il prend le tram pour Charenton ou vers d'autres destinations. Le dimanche, il doit se rendre chez Henri Rouart, qui est en convalescence. Il souffre lui-même de douleurs aux reins.

Lettres Degas 1945, n° CCXLIII, p. 241-242.

26 décembre

Le collectionneur et écrivain Étienne Moreau-Nélaton rend visite à Degas dans son atelier. Celui-ci, qui travaille à un pastel de baigneuse, parle de son activité de collectionneur. Ensemble, ils se rendent chez Lésin, rue Guénégaud, qui applique sur support les dessins de Degas et possède le secret du fixatif donné à l'artiste par Luigi Chialiva (1842-1914).

Moreau-Nélaton 1931, p. 267-270.

1908

mai

Degas se rend chez les Halévy pour voir la dépouille de son ami Ludovic, dont il avait été séparé depuis 1897 par l'affaire Dreyfus.

Halévy 1960, p. 134-135.

21 août

Il écrit à Alexis Rouart qu'il veut faire de la sculpture, et qu' « on sera bientôt un aveugle ».

Lettres Degas 1945, n° CCXLV, p. 243.

novembre

Mort de Célestine Fevre, la fille de sa sœur Marguerite, à La Colline-sur-Loup, près de Nice (voir fig. 24).

18 novembre

Degas dîne chez les Bartholomé (voir fig. 284). Bartholomé écrit à Lafond : « il allait bien et était de charmante humeur. »

Lettre inédite, collection particulière.

1909

Lucie Degas, cousine germaine du peintre, meurt à Naples.

fin mai

Degas aurait assisté aux premiers spectacles de la troupe de danseurs russes de Diaghilev, qui s'est produite pour la première fois à Paris le 19 mai.

1910

11 mars

Il écrit à Alexis Rouart : « Je n'en finis pas avec ma sacrée sculpture. »

Lettres Degas 1945, n° CCXLVIII, p. 244-245.

4 août

Le peintre écrit à Madame Ludovic Halévy :

Ma chère Louise

Merci de votre bonne lettre. Vous me retrouverez un de ces jours sur votre route - amitiés

Degas

Lettre inédite, collection particulière.

Fig. 284
Bartholomé, *Degas dans le jardin de Bartholomé*, vers 1908, photographie, épreuve moderne, Paris, Bibliothèque Nationale.

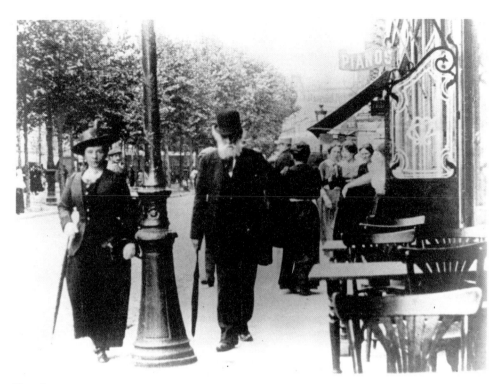

Fig. 285
Anonyme, *Degas dans les rues de Paris,*
vers 1910, photographie,
Paris, Bibliothèque Nationale.

1911
avril

La seconde exposition particulière des œuvres de Degas se tient au Fogg Art Museum de l'Université Harvard. L'*Intérieur* (cat. n° 84) et *Chevaux de courses à Longchamp* (cat. n° 96) sont au nombre des douze œuvres exposées.

mai

Il se rend à une grande exposition des œuvres d'Ingres, à la Galerie Georges Petit. Daniel Halévy le décrit se tenant devant les toiles, « les palpant, promenant ses mains sur elles ».

Halévy 1960, p. 138-139.

juin

En visite chez les Rouart à La Queue-en-Brie, Degas voit et palpe son premier aéroplane. Il déjeune avec Mme Ludovic Halévy, M. et Mme Daniel Halévy et Mme Élie Halévy à Sucy-en-Brie. L'historien Élie Halévy (frère de Daniel Halévy) est absent, n'ayant toujours pas pardonné à Degas son intransigeance lors de l'affaire Dreyfus.

Halévy 1960. p. 139-141 (Mme Daniel Halévy et Mme Élie Halévy ont toutes deux raconté cet épisode à l'auteur).

1912
Mort d'Henri Rouart.

La démolition de la maison de la rue Victor-Massé, où Degas vivait depuis 1890, l'oblige à déménager. Avec l'aide de ses amis, en particulier de Suzanne Valadon, il trouve un autre appartement au 6, boulevard de Clichy, Paris IX^e. Le peintre est bouleversé par ce déménagement forcé.

12 juillet

Il écrit à ses nièces Fevre pour leur apprendre la mort de sa sœur Thérèse à Naples.

Fevre 1949, p. 113.

29 juillet

Il envoie de l'argent à Naples pour aider à payer les funérailles de Thérèse.

Lettre inédite, Ottawa, Musée des beaux-arts du Canada.

3 décembre

Dans une lettre à Louisine Havemeyer, Mary Cassatt écrit avoir rendu visite aux nièces Fevre de Degas ; elle a trouvé la « Comtesse » (Anne, vicomtesse de Caqueray) seule au domicile. Elles vivent près de Nice, « dans une vallée des plus romantiques », ignorant, jusqu'à ce que Cassatt l'explique à Anne, la valeur de l'œuvre de leur oncle.

Lettre inédite, New York, archives du Metropolitan Museum of Art, C 34.

10 décembre

Degas se rend à la vente de la collection d'Henri Rouart où ses *Danseuses à la barre* (cat. n° 164), actuellement au Metropolitan Museum, se vendent 430 000 F. Daniel Halévy, qui est présent, ne l'a pas vu, semble-t-il, depuis quelque temps. Halévy entend une voix dire : « Degas est là », et l'aperçoit « assis, immobile comme un aveugle ». Il repart avec le peintre, qui lui dit : « Tu vois... les jambes sont bonnes, je vais bien... Je ne travaille plus depuis mon emménagement... Ça m'est égal, je laisse tout... C'est étonnant, la vieillesse, comme on devient indifférent... »

Halévy 1960, p. 141-148.

13 décembre

Daniel Halévy revoit Degas à une exposition des dessins de la collection Rouart, qui va être vendue. À midi, la salle est fermée : « Degas passe le premier, et nous le suivons tous. Est-ce une apothéose ou une funéraille ? Non par indifférence, mais par tact, chacun le laisse dans sa vague et grandiose solitude ; il part seul. »

Halévy 1960, p. 148-149.

1913

11 septembre

Mary Cassatt attend une des nièces Fevre de Degas, qu'elle a pressée de venir à Paris pour juger de l'état de santé de son oncle. Elle le trouve « immensément changé au moral mais en excellente condition physique ».

Lettre inédite, New York, archives du Metropolitan Museum of Art, B 92.

4 décembre

Mary Cassatt écrit à Louisine Havemeyer que Degas « n'est plus qu'une épave ».

Lettre inédite, New York, archives du Metropolitan Museum of Art, C 48 AB.

1915

17 novembre

René de Gas écrit à Lafond :

Merci de vous intéresser comme vous faites à la santé de ce cher Edgar. Je ne puis, hélas, rien vous dire d'encourageant à son sujet. L'état physique, étant donné son âge, n'est à coup sûr pas mauvais ; il mange bien, ne souffre d'aucune infirmité, sauf sa surdité qui ne fait que s'accroître et rend très difficile la conversation... Quand il sort, il ne peut guère marcher plus loin que la place Pigalle ; il passe une heure dans un café et rentre péniblement... Il est admirablement soigné par cette incomparable Zoé. Ses amis ne viennent plus guère le voir, car c'est à peine s'il les reconnaît et ne cause pas avec eux. Triste, triste fin ! Enfin, il s'éteint lentement sans souffrir, sans éprouver d'angoisses, bien entouré de dévouements fidèles ; c'est l'essentiel, n'est-ce pas !

Lettre de René de Gas à Paul Lafond, collection particulière ; cité partiellement dans Sutton et Adhémar 1987, p. 177.

1916

À la demande de Mary Cassatt, Jeanne Fevre vient prendre soin de son oncle.

été

Degas rend visite aux Bartholomé à Auteuil.

1917

13 septembre

Le dentiste et sculpteur Paul Paulin écrit à Lafond que Bartholomé « ajoutait à sa lettre qu'il avait vu Degas avant de partir, plus beau que jamais comme un vieil Homère, avec des yeux regardant dans l'éternité. » Et Paulin de poursuivre :

Je suis allé moi même lui faire une visite avant de m'absenter à nouveau. Zoë, Mlle Lefèvre [sic] sont toujours là ; il ne sort plus, il rêve, il mange, il dort. Quand on lui a annoncé que j'étais là, il a paru se souvenir et il a dit « qu'il entre ». Je l'ai trouvé assis dans son fauteuil, drapé dans une ample robe de chambre et avec l'air rêveur que nous lui avons toujours connu. Pense-t-il seulement à quelque chose ? On ne sait. Mais sa figure rose s'est encore allongée ; elle est maintenant encadrée de longs cheveux clairsemés et d'une grande barbe, tout cela d'un blanc pur et il a grand air. Je n'ai pas besoin de vous dire que je ne suis pas resté longtemps, on s'est serré la main, on s'est dit à bientôt et c'est tout.

Lettre de Paulin à Lafond, collection particulière.

27 septembre

Degas meurt des suites d'une congestion cérébrale.

28 septembre

Après un bref service funèbre à l'église avoisinante de Saint-Jean-l'Évangéliste, Degas est inhumé dans le caveau de famille au cimetière Montmartre. Par un jour ensoleillé, dans Paris en guerre, une centaine de personnes assistent aux obsèques, dont Bartholomé, Bonnat, Mary Cassatt, Joseph et Georges Durand-Ruel, Jeanne Fevre, Forain, Gervex, Louise Halévy, Lerolle, Monet, Raffaëlli, Alexis et Louis Rouart, Sert, Vollard et Zandomeneghi.

Mathews 1984, p. 328.

Lithographies :
Nus de femmes à leur toilette
nᵒˢ 294-296

Le 6 juillet 1891, Degas écrivait à son vieil ami Évariste de Valernes (voir cat. nᵒ 58) : « Je compte faire une suite de lithographies, une première série sur des nus de femmes à leur toilette et une deuxième sur des nus de danse¹. » Jusqu'à maintenant, tout porte à croire que cette suite comprenait six lithographies de baigneuses (RS 61-66), dont Femme nue debout s'essuyant *(cat. nᵒ 294) et* Après le bain, grande planche *(cat. nᵒˢ 295 et 296). Richard Brettell a avancé une date antérieure pour l'exécution de la première estampe (cat. nᵒ 294), mais curieusement il s'en tenait à la date initiale de 1890-1891 dans la légende².*

On sait que Degas avait déjà exploité, à l'aide d'autres techniques — l'huile, le pastel, le dessin et peut-être la sculpture en cire —, le motif de la femme nue aux longs cheveux, vue de dos, et se penchant pour s'essuyer ou s'éponger la hanche ou le haut de la jambe. Ces études semblent être à l'origine des trois lithographies de l'exposition.

Richard Thomson avançait, récemment, que l'admiration de Degas pour L'entrée des croisés à Constantinople, *un tableau de Delacroix conservé au Louvre, aurait été à l'origine de ces figures de femmes vues de dos. Thomson ajoute : « Trente ans après [qu'il eut copié le tableau de Delacroix] il retourna à la femme affligée, au bas du tableau, à droite, conservant son large dos et sa chevelure tombante, mais la replaçant dans un contexte domestique plutôt que dramatique³. »*

1. Lettres Degas 1945, nᵒ CLIX, p. 182.
2. 1984 Chicago, p. 170, nᵒ 78 ; l'auteur établit un rapprochement avec les monotypes à fond clair exécutés dix ans plus tôt, qui sont toutefois datés avec encore moins de certitude.
3. 1987 Manchester, p. 124.

294

Femme nue debout s'essuyant

Vers 1891
Lithographie de report, crayon, encre de Chine et grattoir sur papier vélin chamois, d'épaisseur moyenne et légèrement texturé
Image : 33 × 24,5 cm
Feuille : 42,5 × 30 cm
Signé en bas à gauche *Degas*
Boston, Boston Public Library, Print Department. Collection Albert H. Wiggin

Reed et Shapiro 61.IV

Un dessin antérieur du même sujet¹ montre que Degas avait songé à représenter cette figure dans des proportions plus modestes par rapport aux dimensions de la pièce où elle se tient debout, en train de se sécher derrière un canapé. S'il a agrandi le nu dans la lithographie et réduit la pièce à quelques coups de pinceau évocateurs d'un papier mural, qui soulignent ainsi la pureté du corps, il a toutefois préservé l'atmosphère intime du boudoir.

Il y a, dans cette lithographie, une sensualité perceptible dans le tracé même des contours, dans le jeu des noirs de l'encre lithographique, souvent appliquée parcimonieusement sur le papier crème ou blanc. Singulièrement, la poitrine est à peine définie, laissée en grande partie dans l'ombre, à l'abri du bras. La hanche droite, par contre, saille de façon provocante, et le postérieur est rendu avec une certaine tendresse.

Le plaisir que Degas prend ici au tracé des contours de la femme, et la sensualité du traitement, révèlent l'influence d'Ingres. À un dîner donné chez les Halévy au début de 1891 (le 22 janvier), Degas, racontant son entretien avec le vieil artiste, rapporta ces conseils : « Faites des lignes, jeune homme, me dit-il, faites des lignes ; soit de souvenir, soit d'après nature². » Il cita également à cette occasion certains aphorismes de son aîné : « La forme n'est pas sur le trait, elle est à l'intérieur du trait. L'ombre ne se met pas à côté du trait, elle se met sur le trait. » La *Femme nue debout s'essuyant* semble l'illustration de ces principes.

Dans les dessins préparatoires et dans les divers états de la lithographie, l'accent est mis sur la belle chevelure de la figure, semblable à un flot auquel font écho les blancs de la serviette que la femme tient au poignet tandis qu'elle se penche pour s'essuyer la hanche³. Deux mèches de cheveux postiches, l'une reposant sur le dossier du canapé, l'autre ondoyant sur le siège, paraissent douées de vie.

Le caractère particulièrement saisissant de cette estampe tient au contraste entre la lourde et généreuse chevelure noire de la figure, et la relative fraîcheur de son corps tendrement rendu. On croirait voir passer dans la chevelure la vigueur même de la baigneuse.

1. III : 384.
2. Halévy 1960, p. 57 et 59.
3. II : 318 ; II : 316 ; III : 327.1, Williamstown, collection du Clark Art Institute ; II : 321 ; III : 262.

Historique
Albert Henry Wiggin, New York (Lugt suppl. 2820a, non estampillé) ; donné par lui à la bibliothèque en 1941.

294

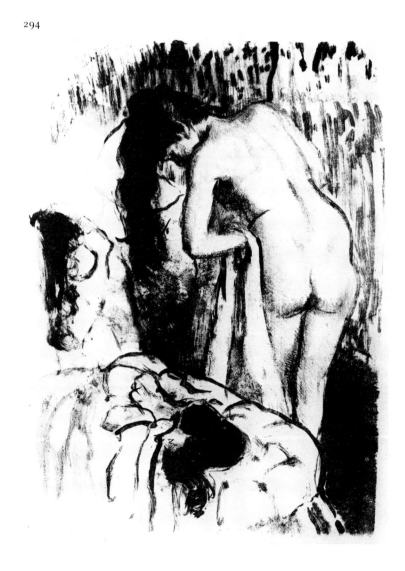

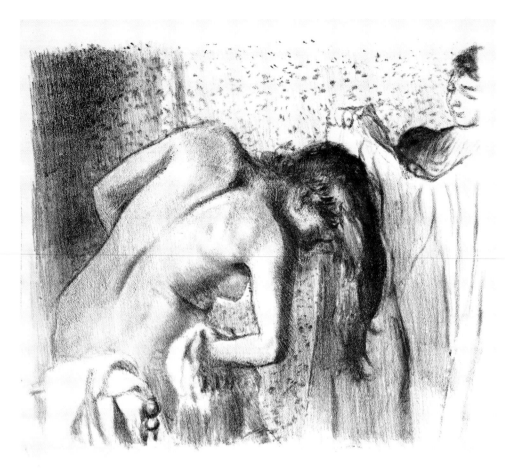

295

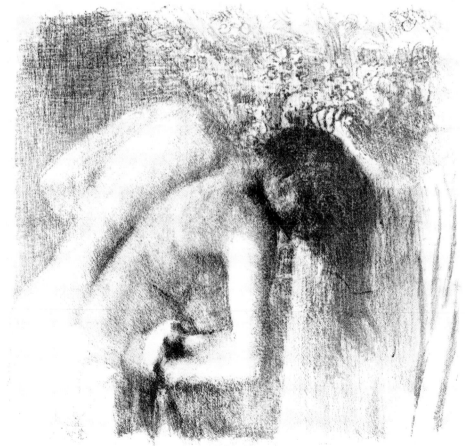

296

Expositions

1958, Boston, Boston University, novembre.

Bibliographie sommaire

Delteil 1919, n° 65.III/IV ; E.W. Kornfeld et Richard H. Zinser, *Edgar Degas. Beilage zum Verzeichnis der graphischen Werkes von Loys Delteil,* Verlag Kornfeld und Klipstein, Berne, 1965, repr. n.p. ; 1967 Saint Louis, p. 30-31, n°s 18-19 ; Adhémar 1973, n° 63 ; 1984-1985 Boston, p. LXV-LXXII, n° 61.IV.

295

Après le bain, grande planche

1891-1892
Lithographie de report et crayon sur papier vélin blanc cassé, épais et lisse
Image (dimensions maximales) :
30,2 × 32,7 cm
Feuille : 31,7 × 44,6 cm
Cachet de l'atelier en bas à droite
Chicago, The Art Institute of Chicago. Collection Clarence Buckingham (1962.80)

Reed et Shapiro 66.III

Plus que la *Femme nue debout s'essuyant* (cat. n° 294), *Après le bain, grande planche* produit un effet monumental, obtenu par Degas en recadrant le corps de la baigneuse pour lui faire dominer l'espace. La Burrell Collection de Glasgow possède un fusain (fig. 286), dans lequel une servante aux traits impassibles se prépare à tendre une serviette à la jeune femme. Degas semble avoir d'abord adopté une composition beaucoup plus concentrée ; selon son habitude, il aurait par la suite agrandi son dessin par adjonction de bandes de papier pour prolonger les lignes de la figure nue et laisser plus d'espace autour d'elle. Le rendu de la chevelure est d'une admirable richesse.

Ce troisième état d'*Après le bain* conserve la richesse de la chevelure dessinée au fusain.

Fig. 286
La toilette après le bain,
vers 1891, fusain,
Glasgow, Burrell Collection, L 1085.

Mais les motifs de la tenture y sont plus petits et plus répétitifs, tandis que le visage de la servante dénote plus de douceur et de bienveillante attention.

Historique

Galerie Louis Carré, Paris, 1919. Galerie Richard Zinser, New York ; acquis par le musée en 1962.

Expositions

1967, Saint-Louis, Steinberg Hall, Washington University, 7-28 janvier/Lawrence (Kansas), The Museum of Art, The University of Kansas, 8 février-4 mars, *Lithographs by Edgar Degas* (cat. de William M. Ittman, Jr.), n° 15, repr. ; 1984 Chicago, n° 81, repr. ; 1984-1985 Boston, n° 66.III, repr.

Bibliographie sommaire

Delteil 1919, n° 64 ; E.W. Kornfeld et Richard H. Zinser, *Edgar Degas. Beilage zum Verzeichnis der graphischen Werkes von Loys Delteil,* Verlag Kornfeld und Klipstein, Berne, 1965, repr. n.p. ; Passeron 1974, p. 70-74 ; 1984-1985 Boston, p. XLV-LXIX.

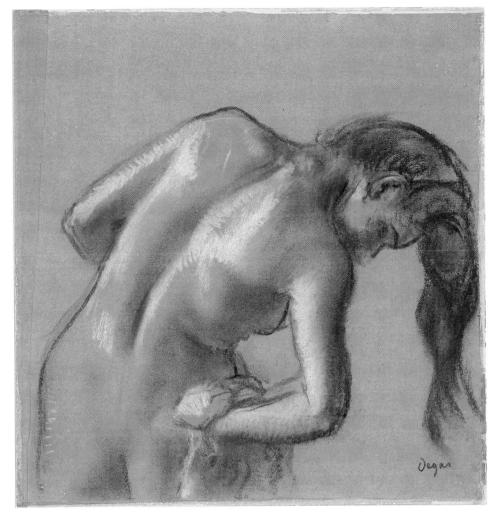

297

296

Après le bain, grande planche

1891-1892
Lithographie de report et crayon et grattoir sur papier vergé
Image : 30,5 × 31,5 cm
Feuille : 42,9 × 48,7 cm
Ottawa, Musée des beaux-arts du Canada (23117)

Reed et Shapiro 66.V

Ce cinquième et dernier état d'*Après le bain, grande planche* est d'une facture plus ample que les autres, comme pour exploiter le grain naturel de la pierre lithographique, bien qu'en fait Degas se soit servi de papiers à report. L'absence presque totale de contours laisse les formes s'unir et se fondre dans l'espace. En haut à droite, d'exubérants motifs de fleurs rappellent le papier peint du fusain de la Burrell Collection de Glasgow (voir fig. 286). La main de la servante, tenant une serviette semblable au linge de sainte Véronique, paraît immatérielle, comparativement au dessin plus réaliste de la Burrell Collection, et les doigts en sont repliés, comme pour échapper à la menace d'un couteau ; dans un geste de bénédiction, ils semblent répandre une aura de lumière sur la chevelure de la baigneuse. Sous la main, le profil du nu disparaît et la chevelure, plus courte et simplifiée, ne se distingue guère de la serviette par la forme et la texture, sinon par la couleur. Comme la plupart des commentateurs l'ont reconnu, l'atmosphère de mystère de cette œuvre est accentuée par l'expression compatissante du visage, à peine visible, de la servante[1].

1. Voir Reed et Shapiro dans 1984-1985 Boston, p. 248.

Historique

Auguste Clot, Paris ; Louis Rouart, Paris ; D. David-Weill, Paris ; vente, Paris, Drouot, 25-26 mai 1971, n° 53 ; Barbara Westcott, Rosemont (New Jersey) ; Galerie David Tunick, 1971 ; acheté par le musée en 1977.

Expositions

1979 Ottawa ; 1981, Ottawa, Galerie nationale du Canada, 1er mai-14 juin/Montréal, Musée des beaux-arts de Montréal, 9 juillet-16 août/Windsor, Windsor Art Gallery, 13 septembre-14 octobre, « La pierre parle : Lithographie en France 1848-1900 » (exposition par Douglas Druick et Peter Zegers), sans cat., n° 493.

Bibliographie sommaire

Delteil 1919, n° 64 ; E.W. Kornfeld et Richard H. Zinser, *Edgar Degas. Beilage zum Verzeichnis des graphischen Werkes von Loys Delteil,* Verlag Kornfeld und Klipstein, Berne, 1965, repr. n.p. ; Passeron 1974, p. 70-74 ; 1984-1985 Boston, p. LXV-LXIX.

297

Femme nue s'essuyant

Vers 1892
Pastel et fusain, rehaussé de blanc sur papier-calque
26,4 × 26,4 cm
Signé en bas à droite *Degas*
New York, The Metropolitan Museum of Art. Legs de Stephen C. Clark, 1960 (61.101.18)

Exposé à New York

Lemoisne 856

Tandis qu'il travaillait à la lithographie *Après le bain, grande planche,* Degas semble avoir fait un calque de la baigneuse, supprimant le décor et le personnage de la servante pour accentuer dans le dessin les contours et l'anatomie du nu[1]. Le franc tracé du front et du nez souligne le profil plus que tout autre état de la lithographie. La craie blanche associée au fusain sur le papier-calque jaune prend une délicate nuance lavande et donne au dessin ce chromatisme élégant et insolite (pour les années 1890) que Degas adoptait parfois, en dépit de son aversion notoire pour l'Art nouveau[2]. La chevelure de la baigneuse est parti-

culièrement bien exécutée, des petites boucles sur la nuque aux longs cheveux d'un brun violacé, réalisés d'une main très sûre et doucement estompés au pastel.

1. Tous les dessins apparentés semblent montrer la servante. Voir III : 177.1 ; III : 334.2, collection du British Museum ; IV : 356.
2. Halévy 1960, p. 94-97.

Historique

Albert S. Henraux, Paris ; Stephen C. Clark, New York ; légué au musée en 1960.

Expositions

1924 Paris, n° 161 ; 1977 New York, n° 44 des œuvres sur papier.

Bibliographie sommaire

Lemoisne [1946-1949], III, n° 856 (vers 1885).

Monotypes de paysages (octobre 1890-septembre 1892)
nᵒˢ 298-301

Certes, Degas peignait ou dessinait parfois des paysages, mais comme il s'était généralement montré caustique à l'égard du travail en plein air de ses collègues impressionnistes, ce fut à l'étonnement de ses amis qu'il avoua avoir succombé à l'attrait du paysage. À l'occasion d'un dîner chez Ludovic Halévy en septembre 1892, comme le rapporte fidèlement le fils de Ludovic, Daniel[1], il apprit à ses hôtes qu'il avait exécuté vingt et un monotypes de paysages, et probablement — bien que Daniel Halévy n'en fasse mention —, que Durand-Ruel les exposait le même mois.

Degas précisa que ces œuvres étaient le fruit de ses voyages de l'été. En fait, il les avait commencées lors du fameux voyage en tilbury — attelé d'un cheval blanc — qu'il fit avec le sculpteur Paul-Albert Bartholomé (1848-1928) en octobre 1890, pour rendre visite à un ami commun, le peintre Pierre-Georges Jeanniot (1848-1934), dans son grand domaine de la Côte d'Or (Diénay par Is-sur-Tille), en Bourgogne. Chaque jour, Degas adressait à Ludovic Halévy et à sa femme Louise des notes de voyage très amusantes[2]. Une fois les voyageurs arrivés à Diénay, il s'avéra que Jeanniot possédait une presse et tous les accessoires nécessaires à Degas pour l'impression de monotypes. Plus tard, Jeanniot décrivit Degas travaillant à l'huile sur une planche de cuivre ou de zinc à l'aide d'une brosse et sans doute même de ses doigts, enlevant l'excédent de peinture avec un tampon de sa confection[3]. « L'on voyait peu à peu surgir sur la surface du métal un vallon, un ciel, des maisons blanches, des arbres fruitiers aux noirs branchages, avec bouleaux et chênes, des ornières pleines d'eau de la récente averse, des nuages orangés fuyant

dans un ciel mouvementé, au-dessus de la terre rouge et verte... Ces jolies choses naissaient sans l'apparence d'un effort, comme s'il avait devant lui le modèle[4]. » Et Jeanniot précisait : « Bartholomé reconnaissait les endroits où ils étaient passés, à l'allure du trot du cheval blanc. » À l'aide de la vieille presse, Degas portait sur du Chine mouillé la peinture appliquée sur la planche ; puis, toujours selon Jeanniot, il tirait trois ou quatre impressions (mais plus probablement deux), chacune plus pâle que la précédente, et les mettait à sécher. Puis, il accentuait au pastel la structure des monotypes, soulignant dans les paysages, selon l'expression de Jeanniot, « l'imprévu des oppositions et des contrastes[5] ».

Habitués comme ils l'étaient aux œuvres antérieures et à la manière de Degas, Jeanniot et Bartholomé commentèrent de façon plutôt étonnante les éléments réalistes de ces scènes de la nature dont il avait, d'après eux, reconstitué miraculeusement le souvenir, pendant qu'il se trouvait à bonne distance des sites mêmes. Et ceci, malgré le fait que Jeanniot, par la suite, rapporterait ces propos de Degas : « Vous ne reproduisez que ce qui vous a frappé, c'est-à-dire le nécessaire. Là, vos souvenirs et votre fantaisie sont libérés de la tyrannie qu'exerce la nature[6]. »

Près de deux ans plus tard, tandis que Degas discutait avec les Halévy de sa prochaine exposition, son ami Ludovic s'enquit immédiatement :

*— Quoi ? des choses très vagues ?
— Peut-être [fit l'artiste.]
— Des états d'âme ? [insista Halévy...] Ce mot te plaît ?
— Des états d'yeux, répondit Degas. Nous [les peintres] ne parlons pas un langage si prétentieux[7].*

En effet, ces paysages sont vagues. Degas y pousse l'abstraction très loin. Ils auraient été produits, semble-t-il, sur une période de deux ans, ponctuée par d'incessants voyages — notamment à Carpentras, Genève, Dijon, Pau, Cauterets, Avignon, Grenoble et Lausanne, ainsi qu'en Normandie —, mais leurs sources d'inspiration restent très difficiles à déterminer. Les noms d'emplacements précis y ont été associés, mais sans grande certitude. En outre, ils se caractérisent par une impression de mouvement, dont Degas avait prévenu les Halévy : « [C'est] le fruit de mes voyages de cet été. Je me tenais à la portière des wagons, et je regardais vaguement. Ça m'a donné l'idée de faire des paysages[8]. » Plus tard, dans une lettre adressée à sa sœur Marguerite, en Argentine, il les qualifiera de « paysages imaginaires[9] ».

Ces œuvres firent l'objet de la première des deux expositions particulières tenues du vivant de Degas : elle eut lieu chez Durand-Ruel, à qui l'artiste les aurait prêtées, semble-

t-il. Le marchand avait déjà assuré une large diffusion à l'œuvre de Degas, dans le cadre d'expositions de groupe organisées en Amérique du Nord, dans les îles Britanniques et en Europe, mais ces œuvres lui avaient le plus souvent été vendues par l'artiste lui-même. Interrogé par le marchand britannique D.C. Thomson au sujet de l'exposition des paysages, Paul Durand-Ruel répondit un peu nerveusement : « L'exposition de Mr Degas ne comprend que quelques petits paysages au pastel et à l'aquarelle qu'il m'a autorisé à faire voir à certains amateurs. Ils n'ont pas assez d'importance pour en faire une exposition dans toute l'acception du mot, à laquelle sans doute, Mr Degas ne voudrait pas donner son approbation[10]. » Ce n'est qu'après l'exposition, semble-t-il, que le marchand fit l'acquisition de paysages pour la galerie.

Auparavant, toutefois, Durand-Ruel avait décidé d'intéresser le ministère des Beaux-Arts à cette exposition. Le 10 septembre 1892, il écrivit à Henri Roujon, ami de Mallarmé et directeur des Beaux-Arts : « Je viens vous prier quand vous aurez un instant de liberté de vouloir bien venir voir, rue Laffitte, dans une de mes galeries, une réunion fort curieuse de vingt-cinq pastels et aquarelles de Degas. C'est une série de paysages. Comme vous le savez, Degas n'expose jamais et c'est presque un événement que d'avoir pu le décider à montrer un ensemble d'œuvres nouvelles[11]. » Durand-Ruel devait certainement être plus mal à l'aise encore d'écrire cette lettre qu'il ne l'avait été de renseigner Thomson au sujet de l'exposition ; car c'était ce même Roujon qui avait offert d'acquérir une œuvre de Degas pour le Musée du Luxembourg. Offusqué de la condescendance du fonctionnaire, Degas avait refusé l'offre et écrit à Ludovic Halévy sur un ton rageur : « Ils ont l'échiquier des beaux-arts sur leur table et nous, les artistes, nous sommes les pièces... Ils poussent ce pion-là, puis ce pion-là... Je ne suis pas un pion, je ne veux pas qu'on me pousse[12] ! » Ce n'est qu'en 1972 qu'un paysage en monotype entra au Louvre, auquel il fut légué (cat. n° 299).

L'importante revue symboliste Mercure de France publia ce qui suit au sujet de l'exposition : « Chez Durand-Ruel, une série de paysages de Degas, non pas des études, mais des sites heureusement chimériques, recomposés d'imagination[13]. » Mais le seul compte rendu complet de l'exposition retrouvé à ce jour fut publié par Arsène Alexandre dans « Chroniques d'aujourd'hui » le 9 septembre 1892[14]. Le critique souligne d'abord la rareté de l'événement : « Voici un fait très extraordinaire de la saison. M. Degas expose. Ou plutôt c'est une façon de parler très impropre, car M. Degas n'expose et n'exposera jamais. Il y a tout simplement, dans un coin de Paris que je ne nommerai pas et qu'il aime mieux qu'on ne connaisse point, une vingtaine de choses nouvelles de lui... » Après avoir parlé du

caractère de l'artiste, il dit de l'exposition : « On ne verra que des paysages, de tout petits paysages, présentés avec une habile et exquise sobriété. M. Degas y a rassemblé quelques sensations et réminiscences de la nature en ce qu'elle donne à la fois de poignant, de fort et de rare. »

Bien qu'Alexandre fasse des observations perspicaces sur des œuvres particulières, une seule de celles-ci peut être identifiée : « Un volcan lointain et inconnu des géographes lance son panache bleu de fumée et de cendres » — il s'agit du Vésuve, un pastel sur monotype de la collection Kornfeld, à Berne (L 1052, J 310). Sans connaître la genèse des monotypes de Degas telle que Jeanniot l'avait exposée — et l'on doit se rappeler qu'en novembre, Durand-Ruel présentait ces paysages à Thomson comme des œuvres « au pastel et à l'aquarelle » —, le critique se montre fasciné par la « cuisine » de Degas : « Pourtant, il est singulièrement difficile de pénétrer, dans ces paysages, les secrets de la parfaite, malicieuse et entraînante tritura-

tion de matière à laquelle s'est livré M. Degas. C'est tout ce qu'on voudra : de l'aquarelle traitée et brossée comme de la peinture à l'huile, puis mêlée de gouache, reprise et accentuée avec du pastel ; parfois pomponnée et tamponnée avec un chiffon ; tantôt tripotée avec le bout des doigts, comme un enfant qui s'amuse à patouiller[14]. »

Enfin, Alexandre conclut que l'exécution de ces œuvres exigeait de Degas une connaissance approfondie de la nature : « Mais, pour arriver à cela, pour le trouver, ce thème, il faut avoir beaucoup médité en pleine nature, avoir étudié l'arbre feuille par feuille, l'herbe brin par brin... En un mot, connaître infiniment de nature pour en inventer et en exprimer un peu. »

Nul n'a écrit avec plus d'éloquence sur ces paysages par la suite.

1. Lettres Degas 1945, p. 276-277.
2. Lettres Degas 1945, nos CXXVIII, CXXIX-CXXXI, CXXX-CXLI, CXLIII-CXLV et CXLVII-CLIV.
3. Jeanniot 1933, p. 291-293 ; cité dans Rouart 1945, p. 56-61.
4. Jeanniot 1933, p. 191 ; cité dans Rouart 1945, p. 60-61.
5. Ibid. ; cité dans Rouart 1945, p. 61.
6. Jeanniot 1933, p. 158.
7. Lettres Degas 1945, p. 278.
8. Ibid.
9. Fevre 1949, p. 102 (lettre du 4 décembre 1892, dans laquelle Degas mentionne une petite exposition de vingt-six paysages).
10. Lettre à D.C. Thomson, Londres, le 16 novembre 1892, archives Durand-Ruel. Sutton 1986, p. 295.
11. Archives Durand-Ruel.
12. Lettres Degas 1945, appendice III, « Quelques conversations de Degas notées par Daniel Halévy en 1891-1893 » le 19 février 1892, p. 274 (jeudi).
13. « R.B. » dans « Choses d'art », Mercure de France, V (décembre 1892), p. 374 ; il est douteux que la série de paysages ait été réalisée « un peu à la manière de Corot », ainsi que le concluait l'auteur.
14. Arsène Alexandre, « Chroniques d'aujourd'hui », Paris, 9 septembre 1892.

298

Paysage

1890-1892
Monotype en couleurs à l'huile rehaussé au pastel
Planche : 25,4 × 34 cm
Signé à la sanguine en bas à gauche *Degas*
New York, The Metropolitan Museum of Art.
Acheté grâce au don de M. et Mme Richard J.
Bernhard, 1972 (1972.636)

Exposé à New York

Lemoisne 1044

L'identification des monotypes qui furent peut-être exécutés en octobre 1890 à Diénay, au domaine de Georges Jeanniot, en Bourgogne, ou même de ceux qui figuraient parmi les vingt et un, vingt-cinq ou vingt-six (le nombre varie) que Degas devait exposer deux ans plus tard chez Durand-Ruel, est pure conjecture[1]. Il exécuta à cette époque une cinquantaine de ces monotypes. On considère généralement que deux impressions d'un même monotype remontent au voyage en Bourgogne parce que la structure d'un paysage semble apparaître dans la première version, ce qui correspondrait à ce que dit Jeanniot au sujet du premier monotype réalisé par Degas à Diénay[2]. En outre, Durand-Ruel acheta en juin 1893, peu après l'exposition, le premier de ces deux paysages (L 1055, J 279) et l'envoya à sa galerie de New York, où il fut vendu en novembre 1894 à Denman W. Ross[3].

En raison de la nature du legs de Ross au Museum of Fine Arts de Boston, la première impression ne peut être prêtée. Elle est, comme Barbara Stern Shapiro l'a observé, de couleurs plus chaudes que celle de cette exposition, présente davantage de vibrations chromatiques et constitue donc probablement une version automnale[4]. La deuxième impression, qui est prêtée par le Metropolitan Museum de New York, est plus délicate et d'une beauté plus poignante. Shapiro fait observer que Degas « tamponna et travailla les encres aux couleurs fantomatiques de façon à atténuer l'impression de végétation. Il brossa légèrement toute une palette de pastels, dans des tons froids, sur le monotype pâle et marbré ; le pastel servit à recouvrir subtilement le terrain et non pas à l'articuler[5]. » Eugenia Parry Janis, qui a écrit l'ouvrage le plus fondamental sur les monotypes de Degas, voit également dans cette œuvre le même degré d'abstraction. Elle souligne que « l'espace est davantage suggéré par les vibrations optiques créées entre les deux couches de couleurs que par la vue représentée[6] ».

Il n'est pas toujours facile de savoir où s'arrête le monotype en couleurs et où commence le pastel. Ce monotype comprend le ciel d'un bleu grisâtre, la couche de brouillard ou de nuage blanc, la mince couche de brun au premier plan, le soupçon de bleu sur la colline,

au lointain, et le vert sous l'herbe. Degas a exposé le papier à certains endroits, dont le ruisseau blanc. Pour son travail au pastel, il s'est servi d'un bleu turquoise sur la colline de gauche et a appliqué des taches d'un bleu clair plus intense sur le sommet de la colline de droite ; il a choisi un vert émeraude vif pour la verdure et a appliqué des verts, des bleus et des violets sur les sommets des buttes à l'avant-plan, auxquelles il a ensuite ajouté des touches de vert mousseux, comme pour empêcher qu'on puisse les trouver jolies. On trouve des taches d'une douce couleur lavande parmi les buttes.

Au moyen d'un instrument dont la pointe ressemblerait à celle d'un pinceau, il a gravé de fines lignes horizontales dans le ciel ; des lignes verticales y apparaissent à droite. Les traits en diagonale visibles le long de la colline de droite sont des indices de pluie. Il a incisé d'autres lignes horizontales dans l'herbe à gauche du ruisseau, et a ajouté des petits coups successifs de tampon sur la montagne, de même que quelques zigzags autour des taches de couleur lavande se trouvant parmi les buttes.

C'est là une scène printanière. Les collines bleues sont merveilleusement tendres. Le ciel semble se diluer dans le brouillard blanc. Ce pourrait être le paysage qu'Arsène Alexandre décrivait en ces termes en 1892 : « La tristesse de matinées d'un gris bleuâtre, comme faux et maladif[7]. » Nous avons sous les yeux un magnifique univers arachnéen, essentiellement inhabité, et très éloigné de toute réalité. Ainsi que l'a écrit Douglas Crimp, les monotypes sont « des paysages dans lesquels Degas supplantait le monde visible par les images mentales qu'il s'en faisait[8]. »

1. On ne peut se fier entièrement aux chiffres énoncés au hasard par l'artiste ou ses amis.
2. Jeanniot 1933, p. 291 ; cité dans Rouart 1945, p. 60-61.
3. 1968 Cambridge, p. XXVII.
4. 1980-1981 New York, n° 31, p. 112.
5. *Ibid.,* n° 32, p. 112-114.
6. 1968 Cambridge, p. XXVI.
7. Arsène Alexandre, « Chroniques d'aujourd'hui », *Paris,* 9 septembre 1892.
8. Crimp 1978, p. 93.

Historique
Galerie Durand-Ruel, Paris et New York. Kennedy Galleries, New York, 1961 ; H. Wolf, 1963 ; Edgar Howard ; acheté par le musée en 1972.

Expositions
1961, New York, Kennedy Galleries, *Five Centuries of Fine Arts,* n° 278a, p. 42, repr. ; 1974 Boston, n° 107 ; 1977 New York, n° 5 des monotypes ; 1980-1981 New York, n° 32.

Bibliographie sommaire
Lemoisne [1946-1949], III, n° 1044 ; Janis 1968, n° 285 ; Cachin 1973, p. LXVIII ; Minervino 1974, n° 959 ; New York, The Metropolitan Museum of Art, *The Metropolitan Museum of Art, Notable Acquisitions, 1965-1975,* 1975, p. 193 ; Reff 1977, p. 42, 43, fig. 77.

Paysage, *dit* Paysage de Bourgogne

1890-1892
Monotype en couleurs sur papier crème
30 × 40 cm
Signé et annoté en bas à gauche *A Bartholomé Degas*
Paris, Musée du Louvre (Orsay), Cabinet des dessins (RF 35720)

Exposé à Paris

Cachin 201

Dédié à Bartholomé, fidèle compagnon de Degas lors de son voyage en tilbury à travers la Bourgogne, ce paysage lui aurait vraisemblablement été donné à l'époque des expériences sur les monotypes faites à la résidence de Georges Jeanniot à Diénay, destination des voyageurs[1]. Son austérité, non compensée par l'emploi du pastel — qui, d'après Barbara Stern Shapiro, sert à « atténuer l'impression de végétation » —, pourrait en expliquer en partie la grande matérialité[2]. On peut y sentir, selon les termes de Jeanniot, « les ornières pleines d'eau de la récente averse », « la terre rouge et verte », et « les nuages orangés » — un peu plus bruns toutefois —, qui semblent traîner sur le sol[3]. Une mince couche de nuages noirs, zébrés de hachures presque rudimentaires, s'amoncellent dans le ciel, à la droite de l'estampe, accusant à l'horizon le profil inégal d'une colline aux tons violacés. Quant au sol rouge, Degas semble l'avoir labouré d'une brosse vigoureuse.

Si Degas a déjà déclaré que rien dans son œuvre ne devait ressembler à un accident, on ne peut néanmoins s'empêcher de voir certains effets du hasard dans le dessin du nuage orangé qui semble traîner sur le sol[4]. De fait, à cette époque, l'improvisation commence à jouer un rôle sensible dans son œuvre, pendant qu'il garde une parfaite maîtrise de ses moyens.

1. Le fait que Degas ait dédié à Bartholomé ce monotype non retouché au pastel va à l'encontre de ce qui est avancé par Howard G. Lay, « Degas at Durand-Ruel, 1892 : The Landscape Monotypes », *The Print Collector's Newsletter,* IX:V (novembre-décembre 1978), p. 143, lequel présume qu'un monotype de paysage sans pastel est « probablement inachevé ».
2. 1980-1981 New York, n° 32, p. 112-114.
3. Jeanniot 1933, p. 291 ; cité dans Rouart 1945, p. 61.
4. Dans Moore 1890, p. 423, l'auteur rapporte par exemple ces propos de l'artiste : « aucun autre art ne fut moins spontané que le mien ».

Historique
Albert Bartholomé, jusqu'en 1928 ; Dr Robert Le Masle, Paris ; légué par lui au musée.

Expositions
1985 Londres, n° 26, repr.

299

l'eau. Ce *Paysage* ne s'adresse pas uniquement à l'œil ; l'œuvre semble faire appel à d'autres sensations, en évoquant le temps et même le son. Elle a quelque chose en commun avec les décors de théâtre que Degas employait alors comme arrière-plan de certains de ses tableaux de danseuses[2].

1. 1985 Londres, n° 24, p. 62 ; en fait, Degas se rendit bien à Saint-Valéry-sur-Somme dans les années 1890, mais seulement après avoir produit ces monotypes.
2. Lafond 1918-1919, II, p. 62 ; l'auteur souligne les rapports entre les paysages de Degas et ses décors de théâtre.

Historique
Campbell Dodgson, Londres ; légué au musée en 1949.

Expositions
1985 Londres, n° 24.

Bibliographie sommaire
Janis 1968, n° 295 ; Cachin 1973, n° 192, repr. (coul.).

Bibliographie sommaire
Geneviève Monnier, « Un monotype inédit de Degas, Cabinet des dessins », *La revue du Louvre et des Musées de France,* XXIIIe année, 1, 1973, p. 39, repr. : Cachin 1973, n° 201 ; Sérullaz 1979, repr. (coul.) p. 27.

300

Paysage, *dit* Le Cap Hornu près de Saint-Valéry-sur-Somme

1890-1892
Monotype en couleurs à l'huile sur papier vergé blanc épais
Planche : 30 × 40 cm
Feuille : 31,6 × 41,4 cm
Londres, Trustees of the British Museum (1949-4-11-2424)

Janis 295

Au sujet de la récente exposition *Degas Monotypes,* organisée par le Conseil des Arts de Grande-Bretagne, Anthony Griffiths signale que « rien ne laisse supposer que [Degas] ait visité [Saint-Valéry-sur-Somme] dans les années 1890, mais de nombreuses raisons portent à croire le contraire[1] ». Le titre ci-haut aurait donc été attribué arbitrairement à l'un des paysages imaginaires de l'artiste. Certes, les formes pourraient rappeler des falaises brunes se découpant sur une mer grise, mais aucun indice ne permet d'y reconnaître un endroit précis. L'œuvre est d'une telle ambiguïté que le gris pourrait être de l'eau ou le firmament et le vert, de la verdure ou de

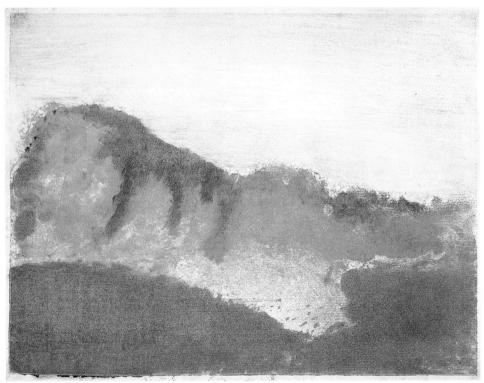

300

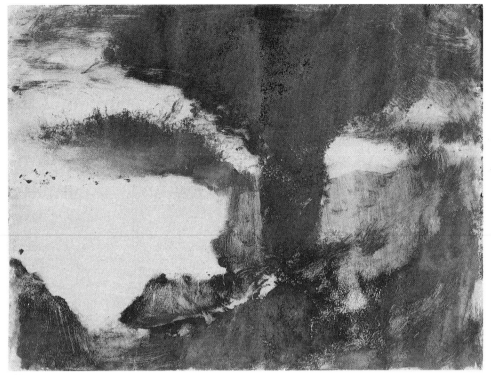

301

301

Paysage

1890-1892
Monotype en couleurs à l'huile sur papier vélin
Planche : 29,2 × 39,4 cm
Montréal, Phyllis Lambert

Janis 309

De tous les paysages de l'exposition, c'est le plus abstrait et le plus tourmenté. Admirable par le jeu du rose, du pourpre et de l'or mystérieux de la terre imaginé par Degas, et par le relief du papier vierge, il inquiète par la présence de cette forme centrale, conique, tenant à la fois de l'arbre et du nuage tourbillonnant, qui donne à l'ensemble quelque chose de menaçant.

Historique
Maurice Exsteens ; Galerie Paul Brame et César de Hauke, Paris, 1958.

Expositions
1968 Cambridge, n° 78.

Bibliographie sommaire
Cachin 1973, n° 190.

Intérieurs, Ménil-Hubert (1892)
n^os 302-303

Degas eut toujours une affection particulière pour son ami d'enfance Paul Valpinçon, sa femme et leur fille Hortense (voir cat. n^os 60, 61, 95, 101 et 243). Il se rendait régulièrement à leur château normand de Ménil-Hubert (près de Gacé, dans l'Orne). En août 1892, il se plaignit à ses amis d'avoir, une fois de plus, à prolonger son séjour malgré lui, parce qu'il avait eu le malheur de commencer une autre œuvre.

Le samedi 27 août 1892, il écrivait à Bartholomé : « J'ai voulu peindre et me suis appliqué à des intérieurs de billard. Je croyais que je savais un peu de perspective, je n'en savais rien, et cru [sic] qu'on pouvait la remplacer par des procédés de perpendiculaires et d'horizontales, mesurer des angles

dans l'espace au moyen de la bonne volonté. Je me suis acharné[1]. »

Les trois peintures à l'huile qui représentent des intérieurs — deux la salle de billard, l'autre peut-être sa propre chambre — semblent l'antithèse des paysages imaginaires vaporeux sur monotype qu'il réalisait très librement à la même époque. Les intérieurs sont réels et, comme l'a démontré Theodore Reff, certaines œuvres d'art y sont même identifiables[2]. La perspective, qui est importante, constitue un lien mesurable entre le spectateur et l'espace représenté, et la peinture à l'huile a une richesse de texture et de couleur qui fait paraître translucides les paysages en monotypes.

Degas aimait la maison et ceux qui l'habitaient — des gens qui, les beaux jours d'été, dansaient avec lui une majestueuse danse à l'extérieur du château (fig. 287). Comme il avait fréquemment déménagé, aussi bien enfant qu'adulte, il devait envier la stabilité que représentait Ménil-Hubert. Il devait également en apprécier la tranquille vie de famille, car cette époque de sa vie fut certainement la plus rangée. Il venait d'emménager, en 1890, dans un appartement sur trois étages, rue Victor-Massé, dans le IX^e arrondissement, et s'intéressait vivement à son ameublement et à sa décoration, cherchant des tapis, des tapisseries, et comme toujours, des mouchoirs imprimés, qu'il utilisa, au dire de Julie Manet, pour décorer sa salle à manger. Le 20 novembre 1895, elle écrivait, après avoir dîné avec lui : « Sa salle à manger est tendue de mouchoirs jaunes et dessus sont des dessins d'Ingres[3]. » Degas était prêt à recevoir, ce qui était de nature à lui faire apprécier encore davantage la tranquillité des pièces de la demeure de son ami.

1. Lettres Degas 1945, n° CLXXII, p. 193-194.
2. Reff 1976, p. 141-143. L'auteur identifie une tapisserie du XVIII^e siècle, intitulée *Esther devant Assuérus*, à droite, de même qu'un tableau de Giuseppe Palizzi, *Animaux à l'abreuvoir*, réalisé vers 1865, sur le mur du fond.
3. Manet 1979, p. 72.

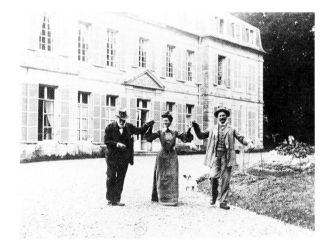

Fig. 287
Anonyme, *M. et Mme Fourchy, née Hortense Valpinçon, avec Degas au Ménil-Hubert,* vers 1900, photographie, Paris, Bibliothèque Nationale.

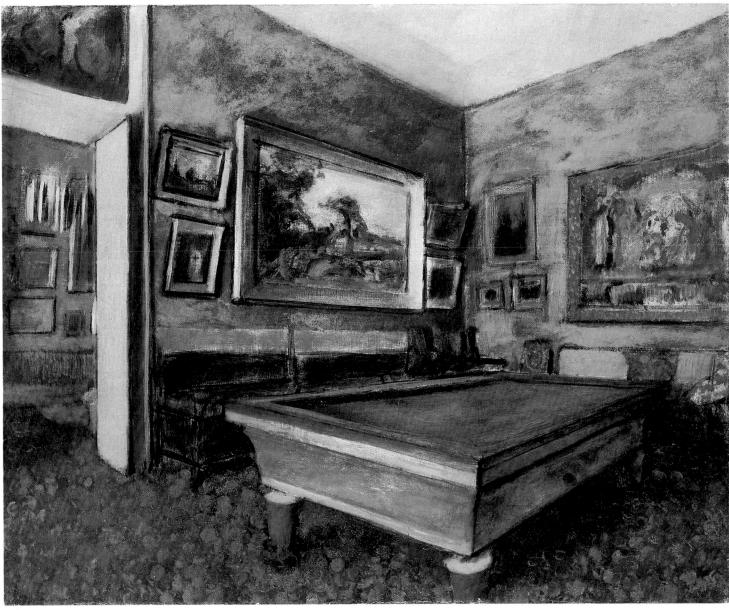

302

Salle de billard au Ménil-Hubert

1892
Huile sur toile
65 × 81 cm
Cachet de la vente en bas à droite
Stuttgart, Staatsgalerie (2792)

Lemoisne 1115

Degas exécuta deux versions de la *Salle de billard*. L'une se trouve dans une collection particulière à Paris. L'autre a été prêtée par la Staatsgalerie de Stuttgart pour la présente exposition. Au premier examen, l'œuvre ne fait pas forte impression, mais on est vite frappé par son intégrité.

On aperçoit des couches de couleur sous les couches supérieures de peinture — un jaune pur sous le bois de la table de billard, du brun sous le tapis tacheté de bleu et de rose, et un vert pâle sous le vert foncé du mur et des bancs de velours, près de la table. On aperçoit également des effets de couleur surprenants, par exemple le mur rose de la pièce entrevue par la porte, la teinte bleuâtre de la table de billard et le gris-bleu de la porte, du chambranle et du plafond.

Les peintures et autres œuvres qui ornent les murs sont traitées avec beaucoup d'intimité, de même que leurs cadres. La différence, par exemple, entre la densité des tableaux encadrés et celle de la tapisserie de droite est tout à fait évidente. De minces rideaux blancs recouvrent certains des tableaux de la pièce voisine. La table de billard unifie cet espace mais, curieusement, elle ne le domine pas.

La *Salle de billard* ne ressemble aux paysages en monotypes que par l'absence de personnages et donc par le fait qu'elle procure une expérience spatiale particulière. Mais on sent que la vie pourrait y être intense.

Historique

Atelier Degas ; Vente II, 1918, n° 37, 13 700 F ; Charles Comiot, Paris ; coll. part., Suisse ; Galerie Nathan, Zurich ; acheté par le musée en 1967.

Expositions

1933 Paris, n° 110.

Bibliographie sommaire

François Fosca, « La Collection Comiot », *L'Amour de l'art,* avril 1927, p. 111, repr. p. 110 ; Lettres Degas 1945, n° CLXXII, p. 193-194 ; S. Barazzetti, « Degas et ses amis Valpinçon », *Beaux-Arts,* 192, 4 septembre 1936, p. 1 ; Lemoisne [1946-1949], III, n° 1115 ; « Staatsgalerie Stuttgart Neuerwerbungen 1967 », *Jahrbuch der Staatlichen Kunstsammlungen in Baden-Württemberg,* V, 1968, p. 206-297, fig. 7 ; Minervino 1974, n° 1157 ; Reff 1976, p. 140-143, fig. 105 ; Stuttgart, Staatsgalerie, 1982, p. 75.

Intérieur au Ménil-Hubert

1892
Huile sur toile
33 × 46 cm
Signé en bas à droite *Degas*
Zurich, Collection particulière

Exposé à Ottawa et à New York

Lemoisne 312

Cet *Intérieur au Ménil-Hubert* est plus petit et plus intime que la *Salle de billard au Ménil-Hubert* (cat. n° 302). Il s'agit probablement d'une chambre d'amis — Theodore Reff croit qu'il pourrait s'agir de celle du peintre — décorée de façon simple mais charmante de papier peint, de tableaux, d'un miroir reflé-tant d'autres tableaux et d'un porte-serviet-tes[1]. On y a l'impression que Ménil-Hubert devait être un endroit très accueillant.

Bien que Degas n'ait pas encore peint d'intérieurs proprement dits, exception faite de ceux devant servir d'arrière-plan à ses sujets ou à ses œuvres dramatiques, les pièces dans lesquelles apparaissent *La famille Bel-lelli* (cat. n° 20) ou *Thérèse De Gas* (cat. n° 3) ou dans lesquelles se jouent des scènes — l'*Inté-rieur*, dit aussi *Le viol* (cat. n° 84) ou *La répétition de chant* (cat. n° 117) — révèlent qu'il s'intéresse déjà aux caractères distinctifs de ces espaces.

Ses tableaux de pièces inoccupées de Ménil-Hubert pourraient avoir particulière-ment bien préparé Degas à acquérir en 1894[2] et à affectionner un tableau de Delacroix, aujourd'hui conservé au Louvre (RF 2206), et qui représente l'appartement du comte de Morny ; l'intérieur a la forme d'une tente, ses murs tendus de tissu à rayures s'ornent de tableaux et une lampe romaine est accrochée au-dessus d'un canapé. Les œuvres person-nelles de Degas auraient donc pu influencer ses acquisitions à titre d'amateur sans néces-sairement subir l'influence de celles-ci.

1. Reff 1976, p. 141.
2. Lettre de Philippe Brame à l'auteur, le 22 avril 1987, confirmant la date de l'achat.

Historique
Atelier Degas ; Vente II, 1918, n° 31, 13 700 F ; Charles Comiot, Paris ; M. et Mme Saul Horowitz, New York.

Expositions
1937 Paris, Orangerie, n° 46 ; 1955 Paris, GBA, n° 54 bis.

Bibliographie sommaire
François Fosca, « La Collection Comiot », *L'Amour de l'art*, avril 1927, p. 111 ; Lemoisne [1946-1949], II, n° 312 (daté de 1872-1873) ; Minervino 1974, n° 347 ; Reff 1976, p. 91-92, 141, pl. 60 (coul.) (daté de 1892).

Les chevaux et les danseuses vus par Degas à soixante ans
n[os] 304-309

Les vues de champs de courses et du monde de la danse exécutées par Degas lorsqu'il avait une soixantaine d'années — les deux princi-paux sujets qui faisaient alors sa notoriété — sont souvent le fruit d'une méditation. Par ce retour de sa pensée sur elle-même, l'artiste semble envoûter chevaux et danseuses, qui se meuvent au ralenti, dans une lumière crépus-culaire, sur le champ de courses ou sur la scène. Son art tend à être optique et illusoire plutôt que mesurable.

En effet, Degas semble à cette époque se tourner vers des œuvres antérieures, établis-sant des filiations sur certains thèmes. Par-fois, il fait appel à la tradition artistique, comme dans les Jockeys cheminant *(cat. n° 304) de la collection Whitney, où on retrouve le lointain écho des œuvres de Benozzo Gozzoli. Mais le plus souvent, il puise son inspiration première dans ses propres œuvres, comme avec* Chevaux de courses dans un paysage *(cat. n° 306) de la collection Thyssen, qui dérive d'un pastel (voir fig. 291) et d'une peinture (L 767) de 1884. Dans certains cas, il établit même une nouvelle série : ainsi, le pastel des* Danseuses, rose et vert *(cat. n° 307), daté de 1894, engendre la grande huile* Deux danseuses en tutus verts *(cat. n° 308), qui est elle-même à l'origine de*

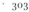
303

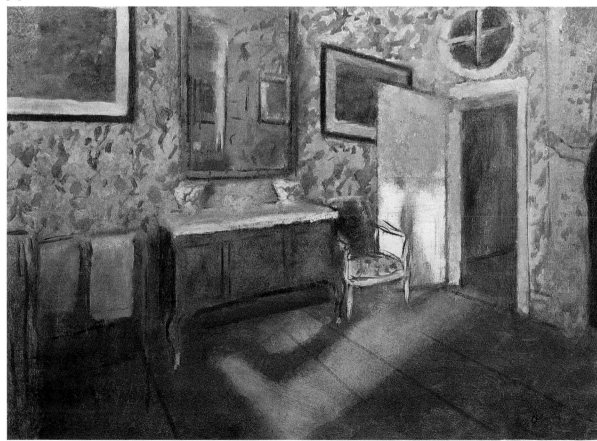

304

l'*ouvrage sculpté* Danseuse habillée au repos, les mains sur les hanches *(cat. n° 309)*. De toute évidence, cette continuité dans son œuvre lui était indispensable.

304

Jockeys cheminant

Vers 1890-1895
Huile sur toile
39,4 × 89 cm
Cachet de la vente en bas à gauche
Mme John Hay Whitney

Exposé à New York

Lemoisne 764

Jockeys cheminant est probablement la dernière d'un ensemble de neuf compositions connues sur le thème des jockeys, pour lesquelles Degas choisit un format panoramique légèrement plus large qu'un double carré[1]. Ce format, qui est un choix évident pour les paysages vallonnés et les horizons élevés chers à Degas, fut adopté dans les années 1880 par plusieurs peintres d'avant-garde. Van Gogh le choisit pour la série de doubles carrés qu'il peignit à Auvers en 1890. Avant lui, Pissarro avait déjà réalisé dans ce format une série de dessus de portes que Van Gogh vit sans doute dans la galerie de son frère. Cette forme, qui était généralement associée aux marines, est également à peu près celle des nombreuses vues des environs de Paris exécutées par Daubigny. Il avait donc des connotations qui lui étaient propres quand Degas l'adopta pour ses jockeys et pour ses danseuses.

John Rewald a fait observer que la disposition des chevaux qui défilent, comme sur une frise (sans doute en route vers un point de ralliement), rappelle le *Cortège des rois mages* (Florence, Palazzo Medici-Riccardi), de Benozzo Gozzoli, que Degas copia vers 1860 (fig. 288)[2]. Toutefois, la position des pattes des chevaux s'inspire d'une source tout à fait contemporaine, les photographies d'Eadweard Muybridge. Au moins quatre des six chevaux sont tirés directement de Muybridge et la file de cinq chevaux, qui forme une ligne transversale, fut peut-être inspirée par ses photographies de front prises d'un point de vue légèrement en diagonale.

On fait généralement remonter cette œuvre aux années 1880, mais, compte tenu de nos connaissances actuelles, il serait plus logique de la dater des environs de 1895. Quoi qu'il en soit, la peinture fut réalisée après 1887, année de la parution du recueil de Muybridge (voir « Degas et Muybridge », p. 459). Les dessins des différentes figures, de simples croquis qui représentent la pose mais ne s'attardent pas sur la physionomie des jockeys, paraissent remonter à la première moitié des années 1890[3]. L'atmosphère élégiaque et le mouvement soigneusement syncopé des chevaux ne sont pas sans rappeler les danseuses du milieu des années 1890, en particulier les *Danseuses attachant leurs sandales*, de Cleveland (L 1144)[4]. Ici, l'accent n'est plus mis sur l'éclat des soies ou sur la luminosité du ciel, mais plutôt sur les membres subtilement articulés des chevaux, auxquels fait rythmiquement écho la rangée de peupliers, qui fait peut-être elle-même allusion aux vues de peupliers peintes par Monet en 1891-1892.

G.T.

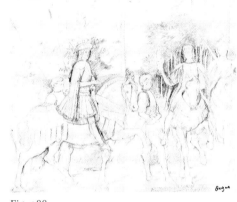

Fig. 288
Copie d'après Benozzo Gozzoli,
vers 1860, mine de plomb,
Harvard Art Museums, IV :91.c.

1. L 446, L 502, L 503, L 596, L 597, L 597 bis, L 761 et BR 111.
2. John Rewald, *The John Hay Whitney Collection* (cat. d'exp.), National Gallery of Art, Washington, 1983, p. 40. Rewald établit également un lien entre la peinture et les photographies de Muybridge.
3. III : 107.3, III : 108, III : 99, IV : 378.b et III : 129.1.
4. Observation de George Shackelford dans 1984-1985 Washington, p. 102-104.

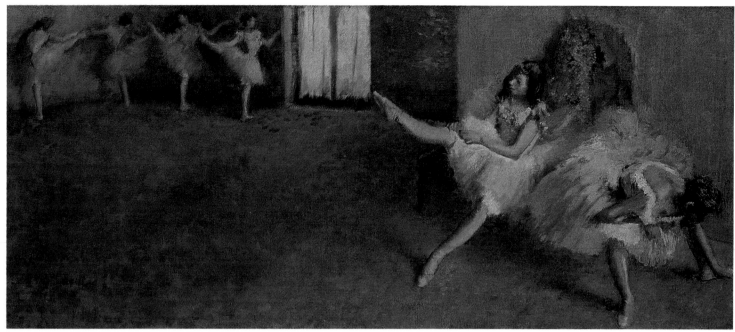

305

Historique
Atelier Degas ; Vente I, 1918, nº 102, acquis par Jacques Seligmann, Paris, 33 000 F ; vente Seligmann, New York, American Art Association, 27 janvier 1927, nº 41, acheté par Rose Lorenz, agent, 11 800 $; coll. Helen Hay Whitney, à partir de 1927 ; par héritage à John Hay Whitney, jusqu'en 1982 ; au propriétaire actuel.

Expositions
1960 New York, nº 39, repr. ; 1983, Washington, National Gallery of Art, 29 mai-3 octobre, *The John Hay Whitney Collection*, nº 13, p. 40-41, repr. (coul.) p. 41 (daté de 1883-1890) ; 1987 Manchester, nº 90, p. 141, p. 99 pl. 128 (coul.) (daté de 1895 env.).

Bibliographie sommaire
Étienne Charles, « Les mots de Degas », *La Renaissance de l'Art français et des Industries de Luxe*, avril 1918, p. 3, repr. (« Esquisse d'un tableau de courses ») ; Lemoisne [1946-1949], III, nº 764 (vers 1883-1890) ; Minervino 1974, nº 710 ; 1984-1985 Washington, p. 102-104, fig. 4.9.

Degas à la fin des années 1870 pour s'y maintenir pendant toutes les années 1880 ; il disparaîtra dans les années 1890. Ce tableau a dû être peint entre 1890 et 1892. Durand-Ruel en fit l'acquisition le 17 mai 1892 ; on se rappellera que Degas avait l'habitude de vendre ses œuvres à son marchand peu après les avoir achevées[1].

Compris dans une suite réunie en 1984-1985 par George Shackelford pour son exposition *Degas : The Dancers,* tenue à la National Gallery of Art de Washington[2], ce tableau montre les danseuses en proie à la mélancolie. Les danseuses y sont moins nombreuses que dans les autres compositions traitées comme des frises — seulement six. Un examen effectué par Shackelford à partir d'une radiographie a prouvé que Degas supprima deux figures près du banc. Plus que dans toutes les compositions de cette suite — Paul Valéry a dit de Degas qu'il avait « des planchers admira-

bles[3] » —, le plancher est ici un élément majeur du tableau, une surface presque ininterrompue. De fait, on pourrait dire que les danseuses lui servent de cadre animé. Pour sa part, *La leçon de danse* (cat. nº 221), du Clark Art Institute, avec sa jeune danseuse à l'éventail placée au centre de la composition, s'en écarte tout à fait. Et même l'œuvre la plus proche du tableau de Washington, soit *La salle de danse* (fig. 289)[4] de Yale, insiste davantage sur des détails descriptifs, comme le tableau d'affichage et le poteau, qui divise le tableau avec plus d'énergie que tout élément architectural de la toile de Washington. Degas en arrive à un dépouillement de l'espace qui fait penser aux œuvres des années 1890.

Pour les danseuses de ce tableau, Degas, selon son habitude, puisa parmi les poses qu'il avait en réserve. Sans nul doute, il s'inspira dans certains cas de dessins antérieurs, par exemple pour la danseuse à la barre près de la

305

Dans une salle de répétition

1890-1892
Huile sur toile
40 × 89 cm
Signé en bas à gauche *Degas*
Washington, National Gallery of Art. Collection Widener (1942.9.19)

Lemoisne 941

Le thème de la leçon de danse, traité à la manière d'une frise, dans des formats à peu près identiques, apparaît dans l'œuvre de

Fig. 289
La salle de danse,
vers 1890, toile,
Yale University Art Gallery, L 1107.

fenêtre, ou celle assise sur le banc la jambe levée[5].

Toutefois, les figures sont si semblables à celles de *La salle de danse* qu'il est souvent difficile d'associer les croquis de cette époque à l'une des deux œuvres plutôt qu'à l'autre. L'un des dessins, qu'on doit absolument rattacher à la toile de Washington, est une étude de nu au fusain représentant les deux danseuses sur une banquette (fig. 290). Le bras gauche de la figure à la jambe levée est plié, comme celui de la danseuse de la toile de Washington, et non droit comme dans *La salle de danse*. C'est un dessin au style singulièrement heurté où les contours se marquent par de fortes lignes ou par des ombres prononcées, qui ne sont pas sans rappeler la petite lithographie *Les trois danseuses nues mettant leurs chaussons* (RS 59), que nous croyons avoir été exécutée par Degas vers 1891-1892[6]. Un autre dessin (II : 217.1) danseuse de droite, habillée, pourrait presque être vu comme une étude soit pour la toile de Yale, soit pour celle de Washington, si ce n'était de l'inclinaison de la jambe droite vers l'intérieur, qui permet de l'associer plus sûrement à la deuxième toile. Il s'agit également d'un fusain, où Degas cherche une solution à un problème plastique, sans souci de donner à la figure une pose gracieuse. Bien que ces dessins soient certainement des œuvres de transition, ils comportent des caractéristiques du style de l'artiste au début des années 1890.

Si l'on compare les figures du tableau de Yale à celles du présent tableau, on remarque que la toile de Washington donne une image un peu moins précise des danseuses à la barre, et n'offre pas la même fougue dans le tracé des contours et l'indication des traits. Les figures y sont faites de lumière et d'ombre plutôt que de matière. Ce sont les danseuses assises sur le banc qui diffèrent le plus dans les deux tableaux : la danseuse de la toile de Washington lève plus haut sa jambe, qui se profile nettement sur le plancher et le mur. Elle semble être le centre d'intérêt de la toile, opposant son mouvement plein d'entrain à

tout le reste de l'œuvre. Peut-être Degas éprouva-t-il, dans *Une salle de répétition,* la nostalgie de ses œuvres optimistes antérieures, où il représenta la volonté et la perfectibilité des jeunes danseuses l'emportant sur l'effort et la fatigue subséquente.

Enfin, il y a cette atmosphère de mélancolie créée par les figures et l'espace qu'elles occupent, mais surtout par la couleur et son traitement : les violets et les bleus ternes du plancher ; le bleu des ombres des tutus et du tissu mural ; et le rose des collants, qui ne fait qu'accentuer la passivité générale du chromatisme. La couleur est traitée superbement, appliquée par touches légères sur le plancher, donnant au tutu de la danseuse de droite l'aspect d'une étrange fleur lumineuse — sans être subordonnée à la définition des objets. Malgré la présence de figures dans la pièce, la densité de l'espace intérieur fermé et l'impression de vide rappellent la *Salle de billard au Ménil-Hubert* (cat. n° 302), peinte au Ménil-Hubert en 1892.

1. Les œuvres datées de cette exposition permettent de le confirmer, lorsqu'on compare leur date d'exécution à celle où Durand-Ruel les acheta à l'artiste.
2. 1984-1985 Washington, n° 35, p. 93-95, avec une radiographie du *Foyer de la danse,* reproduite p. 97, fig. 4.4. Shackelford la date de 1885 environ mais indique qu'elle a été repeinte.
3. Valéry 1965, p. 91.
4. Lemoisne a fait remonter son exécution aux environs de 1891.
5. II : 220.b ; 1967 Saint Louis, n° 122 ; III : 81.1.
6. 1987 Manchester, p. 88, fig. 117 p. 89 ; Richard Thomson en situe l'exécution après 1900.

Historique
Acheté à l'artiste par Durand-Ruel, Paris, le 17 mai 1892 (stock n° 2228) ; acheté par P.A.B. Widener, Philadelphie, 3 février 1914 (stock n°s 3853, N.Y. 3741) ; Joseph E. Widener, Philadelphie.

Expositions
1905 Londres, n° 51 (« Ballet Girls in the Foyer ») ; 1981 San Jose, n° 66 ; 1984-1985 Washington, n° 35 (daté de 1885 env.).

Bibliographie sommaire
Lafond 1918-1919, I, repr. p. 6 ; Anon., *Paintings in the Collection of Joseph Widener at Lynnewood Hall,* imprimé à compte d'auteur, Elkins Park (Pennsylvanie), 1931, p. 212 ; Lemoisne [1946-1949], III, n° 941 (daté de 1888) ; Browse [1949], p. 377, pl. 116a (daté de 1884-1886 env.) ; Minervino 1974, n° 842 ; Kirk Varnedoe, « The Ideology of Time : Degas and Photography », *Art in America,* LXVIII : 6, été 1980, p. 100, 105, repr. (coul.) p. 106-107.

Chevaux de course dans un paysage

1894
Pastel
48,9 × 62,8 cm
Signé et daté à la pierre noire en bas à gauche
Degas/94
Lugano (Suisse), Collection Thyssen-Bornemisza

Lemoisne 1145

Âgé de soixante ans en 1894, Degas semble alors s'accorder une période de réflexion. Dans ce pastel, il reprend plus ou moins la composition d'un pastel (fig. 291) et d'une huile (L 767) exécutés précisément dix ans plus tôt. Les œuvres antérieures se distinguaient l'une de l'autre par les paysages de l'arrière-plan et la couleur des soieries des jockeys et Degas, cette fois encore, individualise sa composition au moyen de ces mêmes caractéristiques.

Au lieu de décrire littéralement les prés et les collines de jour, comme il l'avait déjà fait, Degas choisit une scène éclairée de façon presque théâtrale[1] — du rose et du bleu pour les sommets des montagnes, un bleu profond pour les ombres, et des nuances de rose et de violet dans les verts des prés. Les montagnes, et même les prés, dominent chevaux et cavaliers. De toute évidence, ce paysage doit beaucoup aux monotypes réalisés deux ou trois ans auparavant. Malgré la prédominance des éléments naturels, les jockeys brillent des couleurs intenses de leurs soieries aux tons d'aniline — roses, bleus, orange et verts —, qui sont autant de taches fleuries dans le paysage. Ils ne sont pas sans rappeler les miniatures mogholes que Degas avait admirées plus de trente ans auparavant[2].

Degas n'hésitait pas à reprendre des motifs. Il se servait souvent des mêmes figures, employées d'ordinaire dans des compositions différentes. Qu'il soit resté fidèle à cet arrangement particulier de chevaux et de cavaliers est inhabituel ; et qu'il ait pris le soin de dater les trois versions est encore plus rare. Celles-ci, pourrait-on croire, auraient fait partie des « articles » qu'il mentionnait dans ses lettres, et qu'il destinait à un marché friand de ses vues de champs de course ; chose certaine, Durand-Ruel ne tarda pas à les acquérir. Ce pastel pourrait même avoir été exécuté pour le mari de Louisine Havemeyer (une amie de Mary Cassatt), qui l'acheta en 1895[3].

1. Sutton 1986, p. 148 ; l'auteur écrit que par le climat de rêverie qui s'en dégage, cette œuvre ferait « un décor rêvé pour *Pelléas et Mélisande* ».
2. Reff 1985, Carnet 18 (BN, n° 1, p. 197, 235 et 241).
3. Weitzenhoffer 1986, p. 102.

Fig. 290
Étude de nu (deux danseuses assises),
vers 1890-1892, fusain,
localisation inconnue, III : 248.

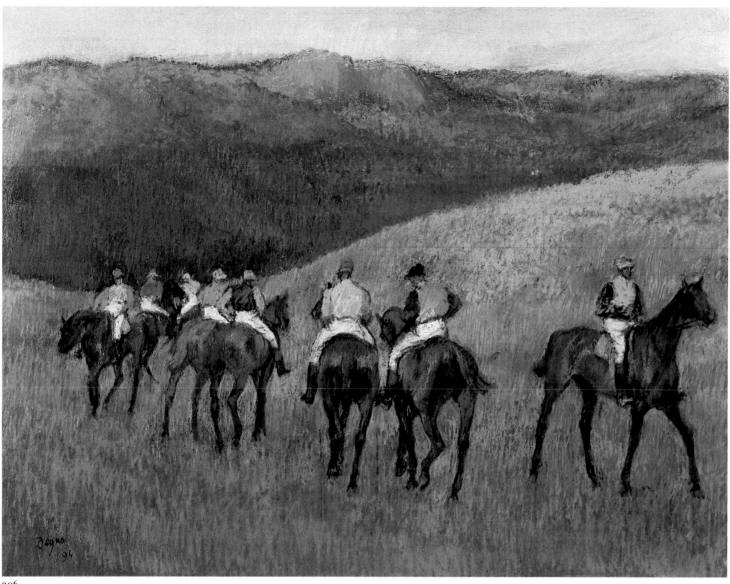

306

Historique

Acheté à l'artiste par Durand-Ruel, Paris, le 18 août 1894 (stock n° 3116) ; acheté à Durand-Ruel par Horace Havemeyer, New York, 30 mars 1895, 2 700 $ (stock n°ˢ 3116, N.Y. 1376) ; par héritage à Mme James Watson-Webb, New York ; par héritage à M. et Mme Dunbar W. Bostwick, New York ; baron H.H. Thyssen-Bornemisza, Lugano (Suisse).

Expositions

1922 New York, n° 72 ; 1936 Philadelphie, n° 53, pl. 105 ; 1960 New York, n° 62, repr. ; 1984 Tübingen, n° 192, repr. (coul.) p. 72.

Bibliographie sommaire

Grappe 1911, repr. p. 36 ; Meier-Graefe 1920, pl. XC ; Lemoisne [1946-1949], III, n° 1145 ; Minervino 1974, n° 1164 ; Gunther Busch, « Ballett und Galopp im Zeichentrick », *Welt am Sonntag*, 8 avril 1984, repr. (coul.) ; Sutton 1986, p. 148, pl. 132 (coul.) p. 152 ; Weitzenhoffer 1986, p. 102, pl. 53 (coul).

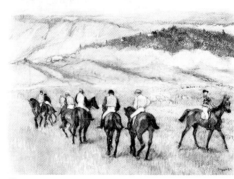

Fig. 291
Avant la course,
1884, pastel,
coll. part., L 878.

307

Danseuses, rose et vert

1894
Pastel
66 × 47 cm
Signé et daté en bas à droite *Degas 94*
Collection particulière

Exposé à New York

Lemoisne 1149

Au lieu de reprendre une composition connue, comme il l'avait fait dans les *Chevaux de course dans un paysage* de la collection Thyssen (cat. n° 306), Degas, dans ce pastel qu'il data de 1894, ouvre un nouveau champ d'exploration. S'il avait déjà peint et dessiné des danseuses vues de dos, il les avait habituellement représentées dans une salle et non sur une scène. Ici, il saisit l'atmosphère excitante d'un spectacle de ballet, par le truchement de deux danseuses qui attendent devant un somptueux décor leur entrée en scène ;

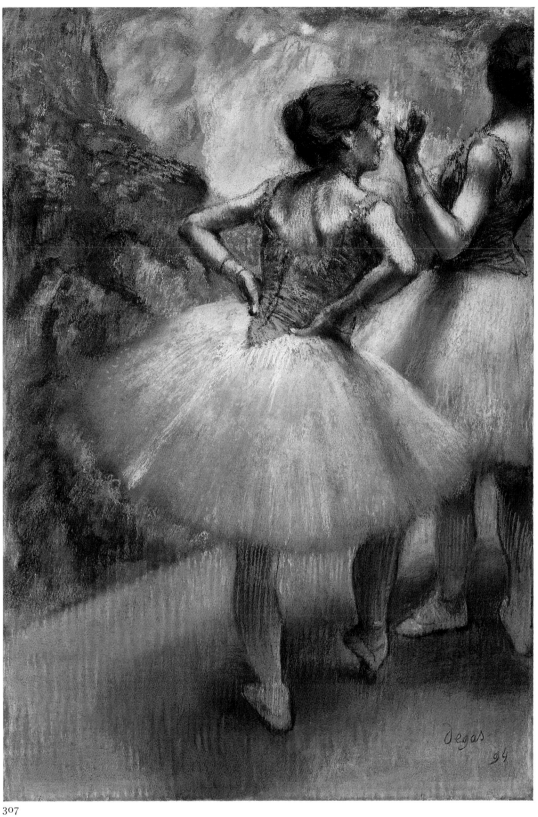

307

celle de droite, tournée vers sa compagne, lui fait signe d'attendre encore un peu. Leur tutu de gaze d'un merveilleux rose menthe, qui tranche sur leur corsage de soie verte, est bordé du même vert que le corsage, nuancé de bleu. On trouve également des touches de vert et de rose plus profond dans les ombres et le plancher.

Les dessins apparentés connus ayant été traités de la même façon que la version à l'huile plus récente (cat. nº 308), il est permis de croire que Degas a couvert le dessin originel de pastel, comme pourraient l'indiquer certains détails tout à la fois réalistes et spontanés : angularité des bras et des omoplates, et tension des plis du corsage. La chevelure est aussi dessinée très méticuleusement. Enfin, Degas évoque par la couleur et la touche le brillant éclairage de la scène sous le feu des projecteurs.

Historique
H.O. Havemeyer, New York ; par héritage au propriétaire actuel.

Bibliographie sommaire
Lemoisne [1946-1949], III, nº 1149 ; Minervino 1974, nº 1068.

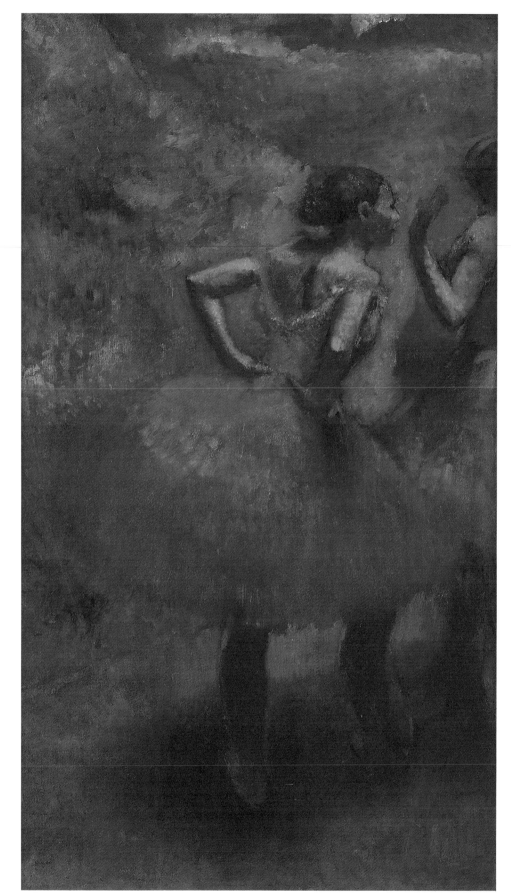

Deux danseuses en tutus verts

1895-1899
Huile sur toile
140 × 80 cm
Cachet de la vente en bas à gauche
New York, M. et Mme Herbert Klapper

Exposé à Ottawa et à New York

Lemoisne 1195

Nous avons ici une version à l'huile des *Danseuses, rose et vert* (cat. n⁰ 307) dans un format plus de quatre fois supérieur. Exécutée entre 1894 et 1899, elle serait d'après Lemoisne postérieure d'un an au pastel, encore qu'il soit difficile de la dater de façon précise. Son grand format pourrait en effet indiquer une œuvre plus tardive.

Degas fit pour ce tableau plusieurs dessins dans lesquels il arrondit en un chignon la coiffure de la danseuse de gauche et donne à ses traits et à ses membres des lignes adoucies, d'une beauté plus classique (fig. 292) [1]. Repliant le bras droit de la figure vers l'arrière, il donne à celle-ci moins d'assurance que dans le pastel et laisse voir la courbe de la poitrine. Des dessins représentant les deux danseuses révèlent une étude des rapports rythmiques entre les contours des deux corps [2].

Par sa couleur, qui a pu perdre de son éclat avec le temps, le tableau de New York, en plus de faire miroiter le monde de la scène, nous transporte dans un monde merveilleux, ensorcelant. L'audace du pinceau y est à la mesure de celle de l'œuvre elle-même.

1. L 1196 ; III : 402 ; IV : 152 ; 1958 Los Angeles, n⁰ 65.
2. I : 311 ; IV : 161.

Fig. 292
Danseuse debout,
vers 1895, fusain,
localisation inconnue, III : 335.2.

Historique

Atelier Degas ; Vente I, 1918, nº 100, acheté par Jos Hessel, Paris, 38 500 F ; acheté par Durand-Ruel, New York, 21 mars 1921 (stock nº D 12386) ; Orosdi ; acheté à la succession Orosdi par Durand-Ruel, New York, 19 avril 1927 (stock nº 5023) ; acheté par la Albright Art Gallery, Buffalo, 27 février 1928 (stock nº N.Y. 5023) ; échangé pour le L 862 cat. nº 326 ; Matignon Art Galleries, New York, en 1942 ; Galerie J.K. Thannhauser, New York. Hammer Galleries, New York. Vente, New York, Christie, 16 mai 1984, nº 28, repr. (coul.).

Expositions

1928, Buffalo, Buffalo Fine Arts Academy, Albright Art Gallery, juin-août, *Selection of Paintings,* nº 13 (« Deux danseuses en jupes vertes ») ; 1968, New York, Hammer Galleries, novembre-décembre, *40th Anniversary Loan Exhibition, Masterworks of the XIXth and XXth Century,* repr. (coul.) ; 1985, New York, Wildenstein, 13 novembre-20 décembre, *Paris Cafés,* repr. (coul.) p. 79.

Bibliographie sommaire

Lemoisne [1946-1949], III, nº 1195 (1895).

309

Danseuse habillée au repos, les mains sur les hanches

Vers 1895
Bronze
Original : cire brune (Upperville Collection M. et Mme Paul Mellon [Virginie]),
H. : 42,9 cm
Rewald LII

Degas a repris dans trois sculptures la pose de la figure principale du pastel *Danseuses, rose et vert* (cat. nº 307) et du tableau *Deux danseuses en tutus verts* (cat. nº 308)[1]. Deux de celles-ci sont des nus (R XXII et R XXIII) et ne font pas partie de l'exposition. Nous présentons la troisième, qui est d'un plus grand intérêt pour l'analyse du pastel et, en particulier, de l'huile, dont elle se rapproche le plus. Cette sculpture représente la danseuse vêtue. Comme dans la toile, son tutu est long et ample, légèrement relevé et arrondi à l'arrière. Degas l'a modelé à la cire en le renforçant de bouchons de liège[2]. Il appliqua à la main de minuscules morceaux de cire de façon à capter la lumière et produire un effet de scintillement. Il avait trouvé en sculpture un matériau et un procédé équivalents à l'huile ou au pastel pour suggérer les lumières scintillantes de la scène. Néanmoins, il n'étendit pas l'illusion au corps de la danseuse, aux lignes angulaires ou à sa figure, au rude modelé.

1. 1969 Paris, nº 256 ; Michèle Beaulieu rattache ces trois sculptures aux cat. nºˢ 293 et 358 ainsi qu'aux L 1015, L 1016, L 1017 (Chicago, Art Institute of Chicago), L 1018 et L 1019.
2. Millard 1976, p. 37, nº 59.

Bibliographie sommaire

1921 Paris, nº 23 ; Paris, Louvre, Sculptures, 1933, nº 1750 ; Rewald 1944, nº LII (daté de 1896-1911) ; 1955 New York, nº 50 ; Rewald 1956, nº LII ; Beaulieu 1969, p. 375 (daté de 1890), fig. 8 p. 373 (Orsay 51P) ; Minervino 1974, nº S 23 ; 1976 Londres, nº 23 ; Millard 1976, p. 37 n. 59 ; Reff 1976, p. 241-242, fig. 159, Metropolitan 51A ; 1986 Florence, nº 51, p. 200, pl. 51 p. 148.

A. Orsay, Série P, nº 51
Paris, Musée d'Orsay (RF 2087)

Exposé à Paris

Historique

Acquis grâce à la générosité des héritiers de l'artiste et des Hébrard en 1930.

309 (Metropolitan)

Expositions

1931 Paris, Orangerie, nº 23 des sculptures ; 1969 Paris, nº 258 (daté de 1890) ; 1984-1985 Paris, nº 74 p. 189, fig. 199 p. 201.

B. Metropolitan, Série A, nº 51
New York, The Metropolitan Museum of Art. Legs de Mme H.O. Havemeyer, 1929. Collection H.O. Havemeyer (29.100.392)

Exposé à Ottawa et à New York

Historique

Acheté à A.-A. Hébrard par Mme H.O. Havemeyer en 1921 ; légué au musée en 1929.

Expositions

1922 New York, nº 63 ; 1930 New York, à la collection de bronze, nºˢ 390-458 ; 1974 Dallas, sans nº ; 1977 New York, nº 44 des sculptures (postérieure à 1890, selon Millard).

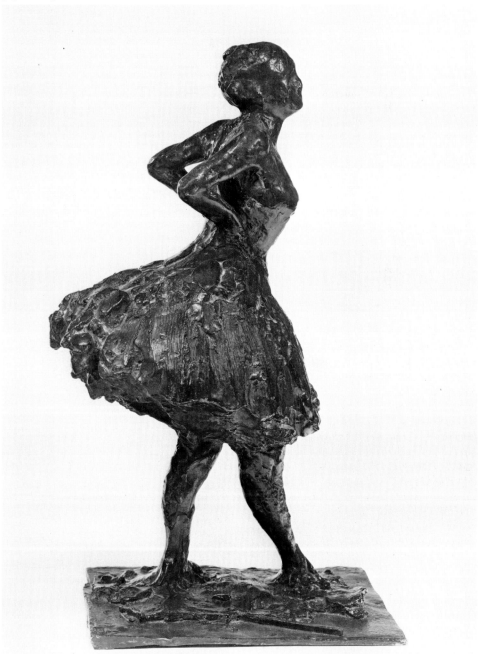

Baigneuses (1890-1895)
nᵒˢ 310-324

Degas ne fit pas de ses baigneuses des années 1890 le sujet d'un débat public, comme il l'avait fait en 1886, lorsqu'il décrivit la suite de nus qu'il présentait à la dernière exposition impressionniste. Néanmoins, les baigneuses continuent de représenter une grande partie de son œuvre, soit environ le tiers. Certes, Degas aurait pu répéter alors ce qu'il avait dit à George Moore, que «...ces femmes-là sont de simples et braves personnes qui ne s'occupent que de leur condition physique[1] », bien que les corps des baigneuses lui servent maintenant à exprimer des attitudes au-delà de leur posture ou de leurs gestes. Certes, c'est à cette époque qu'il aurait dit aux Halévy «enfin, je vais pouvoir me livrer au blanc et noir qui est ma passion[2] » ; mais il reste que, à l'exception des lithographies et de quelques fusains, ces pastels et peintures sont remarquables par l'intensité de leurs couleurs.

Degas s'en tint simplement à la formule qu'il avait dû adopter dans les années 1880, faisant circuler librement ses modèles nus dans son atelier, où se trouvait une baignoire, et attendant la pose qu'il voudrait saisir[3]. On peut rappeler, à l'égard du cadre de ces pastels et peintures de baigneuses, la visite que fit Mme Ludovic Halévy en 1890 au nouvel appartement du peintre, rue Victor-Massé. Daniel Halévy décrit ainsi la réaction de sa mère : «Maman disait à Degas, lui parlant de son nouvel appartement : «Il est charmant, mais ôtez donc votre toilette de votre galerie ! Elle gâte tout », et Degas répondit avec fermeté : «Non, Louise. Elle m'est commode où elle est ; et je ne suis pas un genreux, n'est-ce pas ? Le matin, je me baigne[4]. » Le rapport tout naturel entre l'art et l'acte de se baigner donne le ton à ces compositions.

Par ailleurs, vingt ans plus tard, en 1910, la « baignoire qui servait à faire poser les modèles pour quelque baigneuse » se trouvait toujours dans l'atelier encombré de Degas, comme le rappelle Alice Michel[5].

Dans son livre Looking into Degas. Uneasy Images of Women and Modern Life, Eunice Lipton soutient fermement que «dans la France de la fin du XIXᵉ siècle, les baignoires, loin d'être un équipement courant parmi la classe moyenne, étaient la marque des prostituées[6] ». Elle souligne que « la serviette ou le peignoir sur le siège capitonné, la cuve, la table de toilette, le pot à eau, le lit » facilitent un tel rapprochement. Mais pour Lipton, ces baigneuses sont ambiguës, comme toute l'œuvre de Degas. «En l'absence de gestes explicitement sexuels ou de drames complexes, ces femmes pourraient bien être des ouvrières, ou même des bourgeoises[7]. »

Si Degas se complaît dans des étoffes dont les textures et les coloris très riches n'au-raient rien de déplacé dans un bordel, ses baignoires sont dépouillées des jupes qui les ornaient habituellement. De la même façon, ses baigneuses sont nues, et sans affectation. Et même si, au XIXᵉ siècle, seule la prostitution aurait pu expliquer leur nudité, Degas va ici à quelque chose de plus essentiel.

Le critique Étienne Moreau-Nélaton, qui rendit visite à Degas à plus de dix ans d'intervalle, remarqua parmi les tissus disposés dans l'atelier une somptueuse « étoffe rose saumon », que l'artiste le pria de ne pas déplacer[8]. Bien que certaines des étoffes figurent dans des œuvres des années 1880, d'autres sont nouvelles, probablement achetées pour l'appartement de la rue Victor-Massé. En général, on peut dire que Degas en fait un usage plus abstrait et souvent plus ambigu qu'il ne faisait de ses accessoires dix ans auparavant.

1. Moore 1890, p. 425.
2. Lettres Degas 1945, appendice III, « Quelques conversations de Degas notées par Daniel Halévy en 1891-1893 », p. 273. Halévy date l'incident en question du samedi 14 février 1892. Ce pourrait être un récit apocryphe ; Mina Curtiss l'a omis dans sa rigoureuse adaptation de My Friend Degas de Halévy, 1964.

310

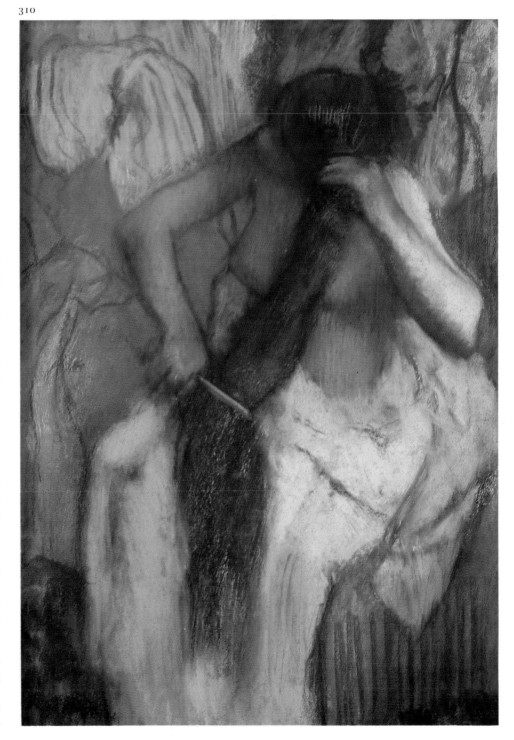

3. Michel 1919, p. 457-478 et 623-639.
4. Halévy, 1960, p. 39.
5. Michel 1919, p. 458.
6. Lipton 1986, p. 169.
7. *Op. cit.*, p. 182.
8. Moreau-Nélaton 1931, p. 268.

310

Femme se peignant

Vers 1890-1892
Pastel sur papier beige appliqué sur carton
82 × 57 cm
Cachet de la vente en bas à gauche
Paris, Musée d'Orsay (RF 1942-13)

Exposé à Paris

Lemoisne 930

La femme se coiffant, thème de prédilection de Degas, semble exprimer ici une impression sonore. Tenant dans une main son peigne à la façon d'un archet, elle met son autre main en cornet comme pour écouter.

La nudité de cette *Femme se peignant* est en partie cachée par sa chevelure auburn tombant entre ses seins et par la serviette blanche qui lui enveloppe le bas du corps. Cependant, le dessin de la poitrine demeure remarquable par son caractère sculptural et sa pureté, évoquant la sculpture grecque du début du Ve siècle. Même la rugosité des hachures visibles sur le torse peut rappeler la dureté de la pierre. Derrière la figure, le pastel s'agrémente de tout un éventail de couleurs : vert-jaune dans le prolongement du canapé, rose ombré de bleu sur ce qui semble être une serviette, tons rougeâtres d'un tissu faisant écho à la couleur de la chevelure de la jeune femme. Des ombres bleues sur une serviette blanche en haut à gauche prennent des tons turquoises plus vifs sur un tissu en haut à droite. Non seulement l'arrière-plan adoucit-il la sévérité sculpturale de la figure, mais encore il se fond en un vivant tourbillon de couleurs qui s'ajoute à la figure en contrepoint.

Historique
Atelier Degas ; Vente I, 1918, n° 128, acquis par le Dr Georges Viau, 20 000 F ; Dr Viau, de 1918 à 1942 ; vente, Paris, Drouot, première vente Viau, 11 décembre 1942, n° 69, pl. XII ; acquis par le Musée du Louvre.

Expositions
1945, Paris, Louvre, *Nouvelles acquisitions des Musées Nationaux*, n° 80 ; 1949 Paris, n° 105 ; 1956 Paris (sans cat.) ; 1969 Paris, n° 219, repr. (coul.) couv. ; 1969, Paris, Louvre, Cabinet des dessins, décembre « Pastels », sans cat. ; 1974, Paris, Louvre, Cabinet des dessins, juin, « Pastels, cartons, miniatures, XVIe-XIXe siècles », sans cat. ; 1975, Paris, Louvre, Cabinet des dessins, « Pastels du XIXe siècle », sans cat. ;1975-1976, Paris, Louvre, Cabinet des dessins, « Nouvelle Présentation. Pastels, gouaches, miniatures », sans cat. ; 1985 Paris, n° 89.

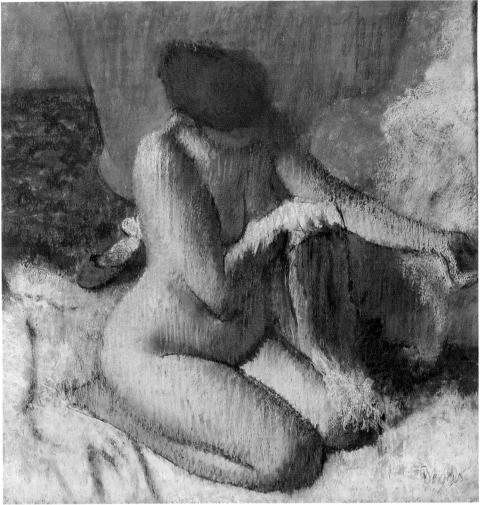

311

Bibliographie sommaire
Germain Bazin, « Nouvelles acquisitions du Musée du Louvre », *Revue des Beaux-Arts de France*, fasc. III, 1943, repr. p. 139 ; Lemoisne [1946-1949], III, n° 930 (vers 1887-1890) ; Paris, Louvre, Impressionnistes, 1947, n° 75 ; Minervino 1974, n° 939, pl. LV (coul.) ; Paris, Louvre et Orsay, Pastels, 1985 n° 89, p. 92, repr. p. 91.

Fig. 293
Femme au tub,
vers 1882-1885, pastel,
Londres, Tate Gallery, L 738.

311

Après le bain

Vers 1895
Pastel sur papier
70 × 70 cm
Signé en bas à droite *Degas*
Paris, Musée du Louvre. Donation Hélène et Victor Lyon (RF 31343)

Exposé à Paris

Lemoisne 1335

À certains égards, ce pastel semble marquer un rejet du motif du tub circulaire, cher à Degas dans les années 1880. Il s'inspire de la *Femme au tub* (fig. 293), pastel habituellement situé entre 1882 et 1885, qui semblerait avoir fait partie de la dernière exposition impressionniste, a déjà appartenu à l'ami peintre de Degas, Henry Lerolle, et est aujourd'hui conservé à la Tate Gallery de Londres[1]. Ce dernier pastel montre le nu accroupi, dans une position presque identique, protégé par un tub au fond plat, circulaire, qui souligne une rondeur des formes inhabituelle chez l'artiste.

Dans l'œuvre postérieure, Degas respecte remarquablement la conception initiale, mais

place la baigneuse sur une serviette étendue par terre, la privant ainsi de la protection du tub. On y sent moins l'atmosphère intime d'un intérieur particulier. Ouvrant l'espace autour de la figure, notamment à la hauteur de la tête, Degas simplifie davantage le dessin. Seule une étude préparatoire (L 1334) laisse deviner derrière le nu un tub oblong. La suppression des détails est compensée par l'intensité de la couleur, bien qu'elle prenne la forme de taches stylisées, et le jeu abstrait du pastel. En outre, la femme elle-même, les traits perdus dans l'ombre, prend un aspect plus impersonnel et, si Degas n'en fait peut-être pas une déesse, il en fait autre chose qu'une simple personne.

On pourrait supposer qu'*Après le bain* a été exécuté pour un acheteur qui aurait admiré le premier pastel chez Lerolle. L'hypothèse semble toutefois peu probable, puisque Degas céda *Après le bain* à son marchand Durand-Ruel en juin 1895, et que l'œuvre ne devait trouver preneur qu'en mai de l'année suivante.

1. Thomson 1986, p. 189, fig. 4 p. 188.

Historique
Acheté à l'artiste par Durand-Ruel, Paris, le 11 juin 1895 ; vendu le 2 mai 1896 à M. Von Seidlitz, 4 300 F (stock n° 3344) ; Von Seidlitz, Dresde ; Max Silberberg, Breslau ; vente, MM. S... et S... [Silberberg], Paris, Galerie Georges Petit, 9 juin 1932, n° 6, repr., acheté par Schoeller, 110 000 F ; Victor Lyon, Paris ; don de Hélène et Victor Lyon, sous réserve d'usufruit en faveur de leur fils Édouard Lyon, 1961 ; entré au Musée du Louvre en 1977.

Expositions
1914, Dresde, avril-mai, « Exposition de la peinture française du XIXᵉ siècle » ; 1937 Paris, Orangerie,

n° 158, pl. XXIX ; 1978, Paris, Louvre, « Donation Hélène et Victor Lyon », sans cat.

Bibliographie sommaire
Grappe 1911, p. 18 ; Lemoisne [1946-1949], III, n° 1335 (daté de 1898 env.) ; Minervino 1974, n° 1042 ; A. Distel, « La donation Hélène et Victor Lyon, II : Peintures impressionnistes », *La revue du Louvre et des Musées de France*, XXVIII:5-6, 1978, p. 400, 401, 406, n° 64, repr. (coul.) ; 1984-1985 Paris, fig. 120 (coul.) p. 141 ; Paris, Louvre et Orsay, Pastels, 1985, p. 86, n° 83.

312

Femme nue s'essuyant les pieds

Vers 1895
Pastel
46 × 59 cm
Cachet de la vente en bas à gauche
Allentown (Pennsylvanie), Muriel et Philip Berman

Exposé à Ottawa et à New York

Lemoisne 1137

Observant ses modèles évoluer dans son atelier, Degas s'intéressa particulièrement à la baigneuse qui, vue de front, se penche pour s'essuyer les jambes. Dans sa représentation la plus audacieuse de cette pose, un dessin au fusain (fig. 294), la baigneuse, qui paraît ne s'appuyer sur rien, semble saluer, tenant sa serviette avec une hardiesse de matador[1]. À l'opposé, dans ce pastel de la collection Berman, Degas dessina une baigneuse qui s'ap-

puie sur le bord de la baignoire et qui se met en boule comme un loir.

Désirant donner un cachet d'intimité à la scène, Degas encadra la baigneuse d'une tenture jaune, d'un tapis à motifs et d'une baignoire bleue. La figure qui se penche pour s'essuyer est représentée au moyen de fortes hachures. Le dos de la figure, où la craie blanche et le fusain noir débordent sur les contours, est parcouru de zébrures chromatiques juxtaposées. L'énergie est donc exprimée de façon extrêmement abstraite, atteignant une résolution fluide sur la brillante serviette blanche ombrée de bleu autour des jambes de la baigneuse.

1. Étude préparatoire pour *Le petit déjeuner après le bain* (L 1150 et L 1151, Tel-Aviv, Musée de Tel-Aviv).

Historique
Atelier Degas ; Vente II, 1918, n° 63, 7 100 F ; Charles Comiot, Paris ; Yolande Mazuc, Caracas ; Galerie Wildenstein, New York ; M. et Mme Morris Sprayregen, Atlanta. Vente, New York, Sotheby Parke Bernet, 14 novembre 1984, n° 17, acheté par M. et Mme Philip Berman.

Expositions
1949 New York, n° 82, p. 65 (prêté par Wildenstein) ; 1956, New York, Wildenstein, novembre, *The Nude in Painting*, n° 29 ; 1960 New York, n° 59 (prêté par M. et Mme Morris Sprayregen).

Bibliographie sommaire
François Fosca, « La Collection Comiot », *L'Amour de l'art*, avril 1927, p. 113, repr. p. 111 ; Lemoisne [1946-1949], III, n° 1137 (vers 1893) ; Jean Crenelle, « The Perfectionism of Degas », *Arts*, XXXIV : 7, avril 1960, p. 40, repr.

312

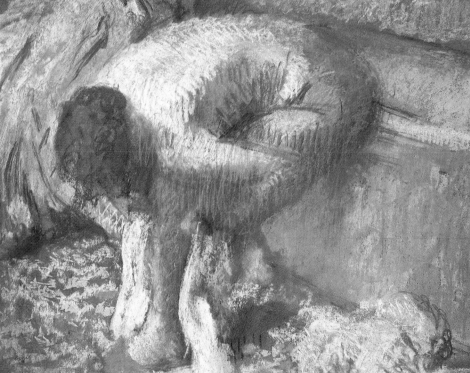

Fig. 294
Le petit déjeuner après le bain,
vers 1895, fusain et pastel,
localisation inconnue, L 1152.

Femme nue couchée

Vers 1895
Pastel sur monotype à l'encre noire
41 × 31 cm
Cachet de la vente en bas à gauche
France, Collection particulière

Lemoisne 1401

Soucieux semble-t-il de donner dans ses
œuvres une impression d'énergie physique,
Degas se laissa rarement aller à suggérer la
détente comme il le fit dans ce pastel. Pour
celui-ci, il exécuta des dessins d'une jeune
femme couchée par-devant et plongée dans
une douce rêverie (fig. 295). Ces dessins
laissent voir sa recherche de contours propres
à exprimer l'abandon complet de la figure[1].
Degas choisit ici un riche intérieur tendu de
papier rougeâtre et orné d'un miroir où se
reflète la lumière d'une lampe à huile posée
sur une table près de la jeune fille étendue. Le
pastel, qui donne toute leur richesse aux
lumières et aux ombres de la pièce, s'anime
encore davantage dans les traits vibrants qui
rendent la surface de la peau de la jeune fille
presque iridescente. Cette petite composition
d'une grande intensité visuelle nous touche et
nous fait même envier la détente de la jeune
fille.

Deux problèmes se posent ici. Tout d'abord
la question de la datation. Selon Lemoisne, ce
pastel aurait été réalisé vers 1901, ce qui
semble tardif pour un petit format d'exécution
si précise. Eugenia Parry Janis le présente
dans son catalogue des monotypes de Degas
comme un pastel sur monotype, et le situe aux
environs de 1880-1885, soit une vingtaine
d'années plus tôt[2]. La touche vibrante indique
une époque plus récente ; il est donc proposé
ici de dater l'œuvre de 1895 environ. Janis
estime qu'elle serait une autre impression de
la *Femme nue allongée sur un divan* (fig. 296),
un monotype qui est lui aussi recouvert de
pastel et qui comprend les mêmes éléments :
lampe, miroir, divan et nu couché. Toutefois,
si deux monotypes semblables se trouvent
effectivement sous le pastel, Degas doit avoir
ajouté le pastel beaucoup plus tard, à la
première impression plutôt qu'à la seconde, et
avoir appliqué la couleur en couches si épais-
ses qu'elles masquent presque complètement
le monotype. Cette hypothèse ne paraît pas
aventurée, si l'on songe aux dimensions des
dessins préparatoires de la figure couchée. Ils
sont sensiblement plus grands que le pastel
achevé, ce qui indique que Degas a retravaillé
sa composition à une époque ultérieure où, sa
vue diminuant, il préférait réaliser de plus
grands formats.

1. L 1402 (36 × 57 cm), coll. part.; L 1403
 (55 × 51 cm); III : 171 (54 × 53 cm); III : 249
 (54 × 54 cm).
2. Janis 1968, n° 162.

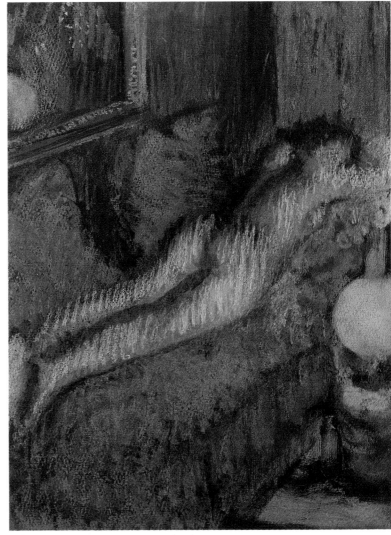

313

Historique
Atelier Degas ; Vente II, 1918, n° 194, acheté par la
Galerie Nunès et Fiquet, Paris, 6 000 F. Par héritage
au propriétaire actuel.

Expositions
1955 Paris, GBA, n° 162.

Bibliographie sommaire
Lemoisne [1946-1949], III, n° 1401 ; Janis 1967,
p. 81, fig. 47 ; Janis 1968, n° 162 ; Minervino 1974,
n° 1046.

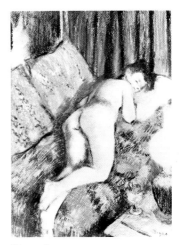

Fig. 296
Femme nue allongée sur un divan,
vers 1885, pastel sur monotype,
localisation inconnue, L 921.

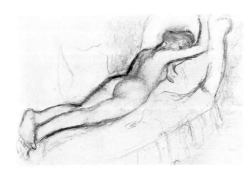

Fig. 295
Femme nue sur un canapé,
vers 1895, pastel et crayon noir,
coll. part., L 1402.

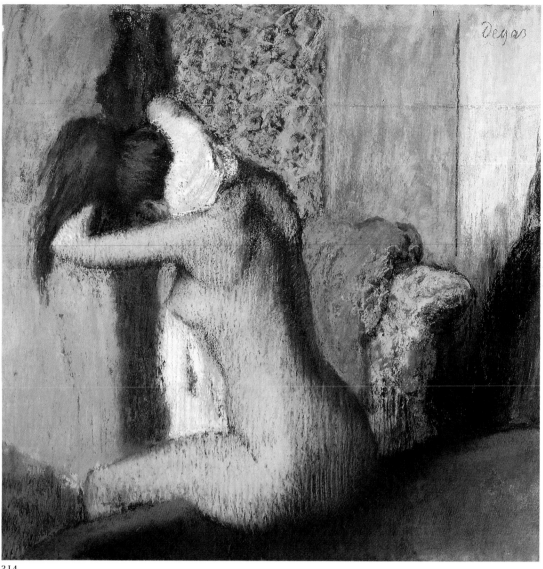

314

314

Après le bain, femme s'essuyant la nuque

Vers 1895
Pastel sur carton
62,2 × 65 cm
Signé en haut à droite *Degas*
Paris, Musée d'Orsay (RF 4044)

Exposé à Paris

Lemoisne 1306

Ce pastel d'un nu s'essuyant la nuque présente certaines ambiguïtés dans le traitement de l'espace. Ainsi, la femme est assise sur le rebord d'une baignoire qui n'est définie qu'en partie. En haut à droite, une bande verticale blanche, séparée d'une bande gris-bleu par un trait foncé, pourrait représenter une fenêtre ; l'étoffe voisine, à motifs jaunes et verts, pourrait tout aussi bien être un rideau que du papier peint. Entre la baignoire et le mur, on reconnaît le dossier d'un fauteuil ou d'un canapé sur lequel est jeté un tissu orange, mais le reste du meuble disparaît derrière le corps du nu. D'autres éléments sont équivoques, comme le flot de couleur orangée à la gauche — peut-être un rideau —, ou encore cette cassure verticale brun foncé, qui tend à se confondre avec la chevelure de la femme. *Après le bain* est un pastel très intrigant, mais c'est avant tout par la puissance et la luminosité de sa couleur qu'il retient l'attention.

La mince silhouette de la figure se détache avec vigueur sous les traits hachurés du pastel, qui s'ordonnent dans un flot de lumière. Denis Rouart a décrit cette œuvre comme étant « un pastel à couches superposées[1] ». Comme on la voit de dos, la femme est anonyme, mais reste touchante par sa lourde chevelure et sa nuque délicate.

1. Rouart 1945, p. 40 (légende).

Historique

Acheté à l'artiste par Durand-Ruel, Paris, le 24 mai 1898 (stock n° 4682) ; acheté par le comte Isaac de Camondo, 7 septembre 1898, 10 000 F (stock n° 4682) ; légué au Musée du Louvre en 1908 ; entré au Musée du Louvre en 1911.

Expositions

1914, Dresde, avril-mai, « Exposition de la peinture française au XIX⁰ siècle » ; 1937 Paris, Palais National, n° 242 ; 1949 Paris, n° 107 ; 1969 Paris, n° 221.

Bibliographie sommaire

Paris, Louvre, Camondo, 1914, n° 226, p. 44 ; Meier-Graefe 1920, pl. XCIII ; Lemoisne 1937, repr. p. D ; Rouart 1945, repr. p. 40 ; Lemoisne [1946-1949], III, n° 1306 (vers 1901) ; Monnier 1969, p. 366, fig. 1 ; Monnier 1978, p. 77, repr. (coul.) p. 76 ; Siegfried Wichmann, *The Japanese Influence on Western Art since 1858*, Thames and Hudson, Londres, 1981, repr. p. 26 ; Paris, Louvre et Orsay, Pastels, 1985, n° 57, p. 65-66, repr. p. 66 et couv. (coul.).

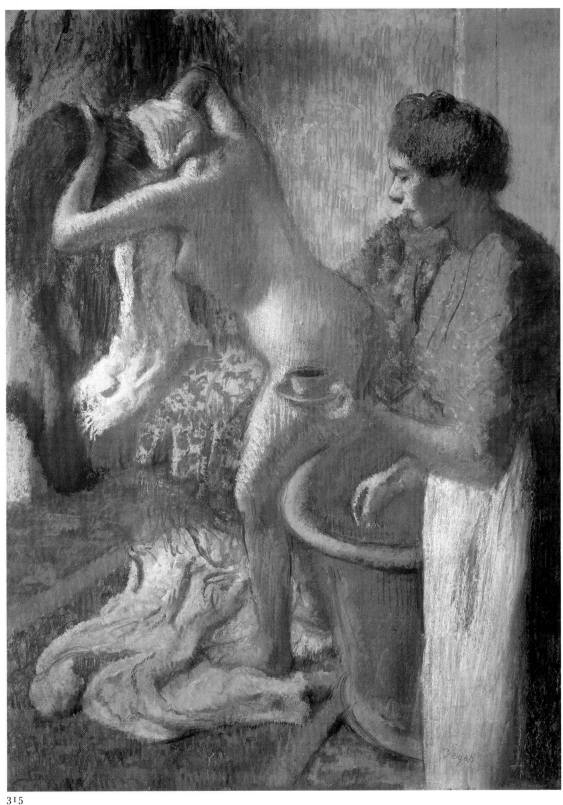

315

315

Le petit déjeuner à la sortie du bain

1895
Pastel
121 × 92 cm
Signé en bas à droite *Degas*
Collection particulière

Lemoisne 724

La dimension même du *Petit déjeuner à la sortie du bain,* qui est un des plus grands pastels de l'artiste, témoigne de l'ambition qui devait animer Degas. Dans les livres de stock de Durand-Ruel ainsi que lors des expositions où ce dernier présenta l'œuvre, celle-ci fut toujours datée de 1883[1], méprise qui est peut-être attribuable à une certaine ressemblance avec une autre baigneuse au pastel, qui remonte vraisemblablement à 1883 (cat. n° 253). Dans les deux œuvres, le torse de la

baigneuse s'incline en une pose énergique. Mais la délicatesse des pieds et la grâce du nu antérieur ainsi que la lumière qui caresse ce corps ne font, par comparaison, que rendre plus évidentes la gaucherie et l'inélégance de cette baigneuse. Par ailleurs, la présente œuvre est quatre fois plus grande. Et alors que dans le pastel antérieur la mince couche de couleur laisse transparaître la finesse du dessin au fusain, Degas a appliqué ici, en dessinant et en frottant, ou par des traits, tant

de couches irrégulières de pastel qu'un entrelacs de couleurs recouvre entièrement le support. Malgré la présence de la chaise longue capitonnée jaune et vert qui figure dans nombre de nus au pastel de la décennie précédente, *Le petit déjeuner à la sortie du bain* appartient à coup sûr aux années 1890.

Cette baigneuse rayonne d'une énergie que ne contredisent pas les vibrants traits de couleurs — surtout des roses et des verts — qui définissent sa peau. D'un geste que Degas affectionna toujours, elle tient de la main gauche son abondante chevelure, tandis qu'elle s'essuie le cou de l'autre main. Un soupçon de rose au haut de l'échine semble bien laisser entendre que son cou est aussi vulnérable que celui des baigneuses des lithographies que réalisa l'artiste en 1891 (voir cat. n^{os} 294-297). Une très grande impression de santé se dégage de la scène. La lumineuse serviette ombrée de bleu, qui ondoie vers le bas, est si bien rendue et dirige le regard à ce point que, oubliant cette faiblesse — tout comme nous oublions la chevelure —, nous sommes entraînés vers l'autre serviette, sur laquelle reposent ses pieds comme dans une flaque d'eau. Dans un cadre d'une splendeur presque orientale — qui s'inspire en fait simplement de ce qui peuplait l'atelier de l'artiste, rue Victor-Massé —, Degas oppose à cette virago la tranquille servante. Celle-ci, qui est d'une parfaite dignité, n'en est pas moins humblement soumise, ne serait-ce qu'au temps qui fuit. Un peu comme si elle accomplissait un rite, elle tient une tasse bleue qui jette sur la hanche proéminente de sa maîtresse une ombre également bleue.

1. Stock n^{os} 10949 (1917), N.Y. 4137 (1917), N.Y. 4717 (1922).

Historique
Ambroise Vollard, Paris ; vendu à la Galerie Paul Rosenberg, Paris (photo n° 1407, également n^{os} 1203 [2] et 3002) ; vendu à la Galerie Durand-Ruel, Paris, 16 mars 1917, 75 000 F (stock n° 10949) ; envoyé à Durand-Ruel, New York, 29 décembre 1917 (stock n° N.Y. 4137) ; vendu à H.W. Hughes, 18 janvier 1921, 30 000 $ (stock n° N.Y. 4137) ; vendu à Durand-Ruel, New York, 3 janvier 1922 (stock n° N.Y. 4717) ; vendu à Leigh B. Block, Chicago, 23 juin 1949 ; acheté à celui-ci à une date inconnue par Marlborough International Fine Art, Londres ; vendu à The Lefevre Gallery, Londres, juin 1978 ; vendu au propriétaire actuel en décembre 1979.

Expositions
1917, Paris, Galerie Paul Rosenberg, 25 juin-13 juillet, *Exposition d'art français du XIX^e siècle*, n° 30 (répertoire de Georges Bernheim) ; 1928, New York, Durand-Ruel, 31 janvier-18 février, *Exhibition of Paintings and Pastels by Edgar Degas*, n° 23 (daté de 1883) ; 1936 Philadelphie, n° 49, repr. p. 101 (daté de 1890 ? ; prêté par Durand-Ruel, Paris et New York) ; 1937 New York, n° 16, repr. (1883) ; 1943, New York, Durand-Ruel, 1^{er}-31 mars, *Pastels by Degas*, n° 5 ; 1945, New York, Durand-Ruel, 10 avril-5 mai, *Nudes by Degas and Renoir*, n° 6 ; 1947, New York, Durand-Ruel, 10-29 novembre,

Degas, n° 21 ; 1949 New York, n° 63, p. 59, repr. p. 56 (prêté par Durand-Ruel, Inc.) ; 1979, Londres, The Lefevre Gallery, 15 novembre-15 décembre, *Important XIX and XX Century Paintings*, n° 5, repr. (coul.).

Bibliographie sommaire
Vollard 1914, pl. VII ; Meier-Graefe 1923, pl. 86 (daté de 1890 env.) ; Edward Alden Jewell, *French Impressionists and Their Contemporaries Represented in American Collections*, Hyperion, New York, 1944, repr. p. 168 ; Lemoisne [1946-1949], III, n° 724 ; Daniel Catton Rich, « Degas », *American Artist*, 22-27 octobre 1954, repr. p. 23 ; Daniel Catton Rich, *Edgar-Hilaire Germain Degas*, Abrams, New York, 1966, p. 100, pl. 19 (coul.) ; Minervino 1974, n° 891 ; Dunlop 1979, p. 193, fig. 187 (coul.) p. 201.

316

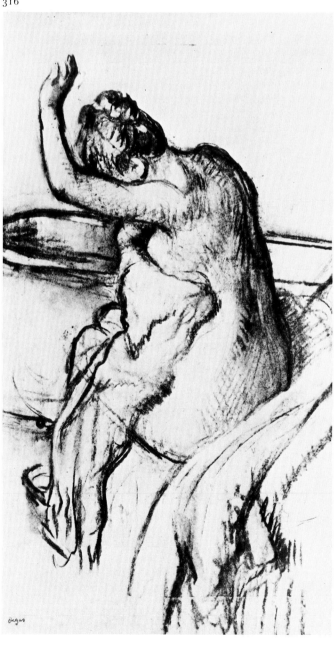

316

Femme nue s'essuyant

Vers 1895
Fusain sur papier-calque appliqué sur carton
65,8 × 37 cm
Cachet de la vente en bas à gauche
Wuppertal, Von der Heydt-Museum
(KK 1961/63)

Vente II : 269

Degas fit de nombreux dessins, un ouvrage sculpté et quatre pastels d'une femme assise sur un fauteuil près d'une baignoire, le bras gauche levé, s'essuyant sous la poitrine. Ce dessin de Wuppertal montre la baigneuse s'essuyant avec une ample serviette, le visage caché par son bras levé. Il s'agit d'un fusain sur papier-calque, sans doute exécuté à partir d'autres dessins, que Degas calquait pour

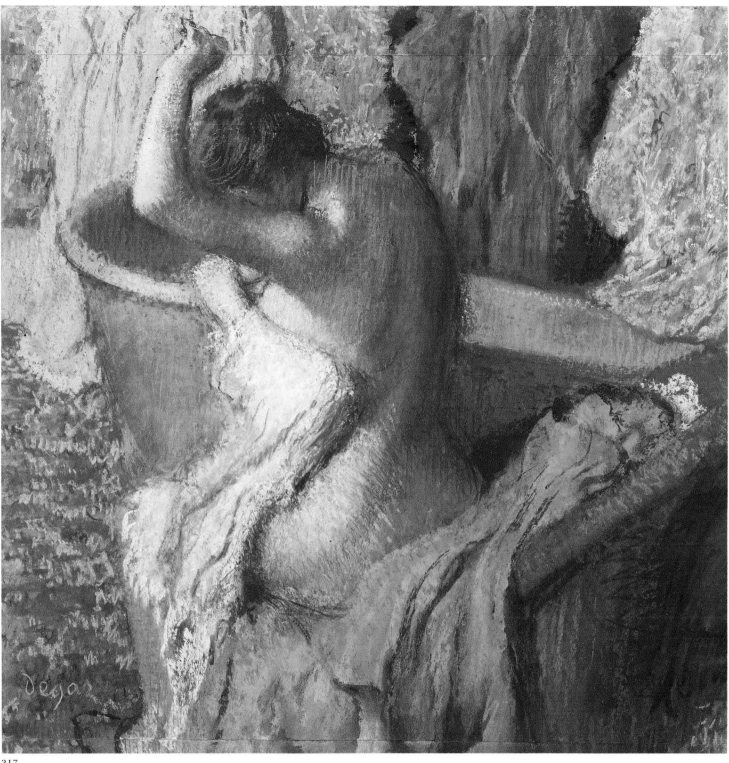

317

raffiner peu à peu le résultat. Le dessin est vigoureux, sans souci de masquer les premières ébauches ni les imperfections. Ses rythmes définissent les formes : modelé moelleux de la serviette, petits traits caressants de la chevelure, hachures croisées suggérant la chair. Degas regarde son modèle avec un certain attendrissement, sensible dans les ombres profondes qu'il place près de l'oreille et de la poitrine. Vulnérable, dirait-on, la baigneuse lève la main dans un geste, presque de salut, qui lui donne le caractère d'une figure courageuse et touchante.

Historique
Atelier Degas ; Vente II, 1918, n° 269, acheté par la Galerie Ambroise Vollard, Paris, 1 450 F ; Tanner ; Dr Eduard Freiherr von der Heydt, Ascona ; donné au musée en 1955.

Expositions
1948, Venise, *XXIVe Biennale,* n° 72 ; 1967 Saint Louis, n° 135, repr. p. 202.

Bibliographie sommaire
Wuppertal, Von der Heydt-Museum, *Verzeichnis der Handzeichnungen, Pastelle und Aquarelle* (de Hans Günter Aust), 1965, n° 43, repr.

317

Baigneuse s'essuyant

Vers 1895
Pastel
52 × 52 cm
Signé deux fois en bas à gauche *Degas*
Collection Robert Guccione et Kathy Keeton

Lemoisne 1340

Les études de figures et de composition dans la veine du fusain de Wuppertal (cat. n° 316), ont

amené Degas à réaliser ce somptueux pastel, qu'il a signé avec beaucoup de panache. La position du nu·y est légèrement modifiée, notamment par le geste moins énergique du bras. Bien que le mouvement du corps s'inscrive dans une spirale, la figure paraît plus sereinement achevée que dans le fusain, plus vigoureux. En outre, une facture moins réaliste semble rajeunir la baigneuse. Toutefois, l'impression de vulnérabilité demeure, par contraste ici avec le bleu profond et intense de la baignoire (inclinée) et avec la richesse des étoffes drapées sur le mur, le fauteuil et le sol. Alors passionné par la lecture des *Mille et Une Nuits,* Degas rivalise ici d'exotisme avec le conteur, par l'intensité de sa couleur[1].

1. Lettres Degas 1945, appendice III, « Quelques conversations de Degas notées par Daniel Halévy en 1891-1893 », p. 277 (septembre 1892).

Historique

Acheté à l'artiste par Durand-Ruel le 7 janvier 1902 (stock n° 6887) ; acheté par Peter Fuller, Brookline (Mass.), 8 juillet 1925 (stock n° 12387) ; Boston, famille Fuller, de 1925 à 1981 ; vente, New York, Sotheby Parke Bernet, 21 mai 1981, n° 526.

Expositions

1905 Londres, n° 56 (« After the Bath », pastel, 1899) ou n° 70 (« The Bath », pastel, 1890) ; 1928, Boston Art Club, *Fuller Collection,* n° 5 ; 1935 Boston, n° 21 ; 1937, Boston, Institute of Modern Art, *Boston Collections ;* 1939, Boston, Museum of Fine Arts, 9 juin-10 septembre, *Art in New England : Paintings, Drawings, and Prints from Private Collections in New England,* n° 39, pl. XIX.

Bibliographie sommaire

Moore 1907-1908, repr. p. 104 ; Max Liebermann, *Degas,* Cassirer, Berlin, 1918, repr. p. 24 ; Lemoisne [1946-1949], III, n° 1340 (1899) ; Minervino 1974, n° 1043.

318

Femme assise dans un fauteuil, s'essuyant l'aisselle gauche

Vers 1895
Bronze
Original : cire brune (Upperville [Virginie], Collection M. et Mme Paul Mellon)
H. : 32 cm

Rewald LXXII

Parmi les nombreux pastels et dessins où Degas représenta une figure nue assise dans un fauteuil, se lavant ou s'essuyant l'aisselle gauche, la *Femme nue s'essuyant* (cat. n° 316) est remarquable pour sa sensibilité et la *Baigneuse s'essuyant* (cat. n° 317) est probablement la plus achevée et la plus éblouissante. Qu'il ait utilisé la même pose en sculpture semble tout naturel. Travaillant dans de petites dimensions, ce qui fit qualifier ses modèles en cire de poupées par les visiteurs de son atelier, il modela cette figure en cire brune sur un type d'armature peu orthodoxe renforcé de bouchons de liège et de morceaux de bois. Ceux-ci sont encore visibles à l'arrière du modèle original en cire aujourd'hui dans la collection Mellon. Degas se révéla aussi expérimentateur en sculpture que dans ses monotypes et ses pastels et, bien sûr, en peinture. Le modelage impressionniste de la cire, qu'il travaille ici avec des outils de fortune et avec ses doigts, donne au tissu du peignoir jeté sur le fauteuil — identique au fauteuil capitonné arrondi du pastel —, la même simplicité que dans les œuvres sur papier. Le choix de la position assise, et la fragmentation des surfaces pour capter la lumière, peuvent indiquer que Degas aurait vu l'œuvre du sculpteur italien Medardo Rosso, qui, en 1894, avait exécuté en cire un portrait assis d'Henri Rouart, le grand ami du peintre[1].

Le corps de la baigneuse est toutefois plus massif, mieux défini et d'inspiration plus classique que les figures de Rosso. En fait, en dépit de la gaucherie apparente dans la position écartée des jambes et des pieds, l'œuvre rejoint la tradition du nu classique. Charles Millard la rapproche des figurines en terre cuite de la Grèce antique[2]. Le bras gauche levé de la baigneuse, ici moins émouvant que dans les œuvres bidimensionnelles, peut être dû à une cassure, bien qu'il ne soit pas très différent de celui du dessin de Wuppertal (cat. n° 316). La *Femme assise dans un fauteuil* nous surprend si on l'examine de front ou de dos. La chaise se transforme en trône, et le geste de la femme, de féminin et émouvant qu'il était, devient autoritaire, rappelant même le bras tendu des consuls romains.

318 (Metropolitan)

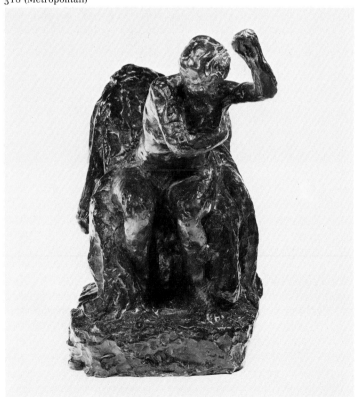

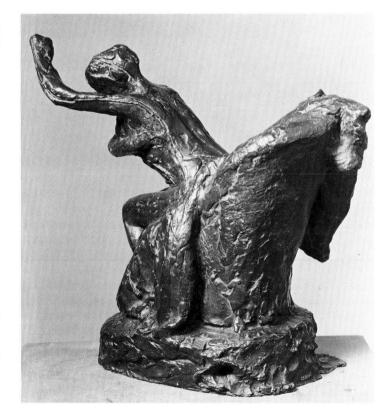

1. Millard 1976, p. 77-78.
2. *Ibid.*, fig. 134 et 135.

Bibliographie sommaire
1921 Paris, n° 60 ; Paris, Louvre, Sculptures, 1933,
n° 1777 ; Rewald 1944, n° LXXII (daté de 1896-
1911), p. 140-142 (Metropolitan 43A) ; 1955
New York, n° 68 ; Rewald 1956, n° LXXII, Metropo-
litan 43A ; Beaulieu 1969, p. 380 (daté de 1883) ;
Minervino 1974, n° S 60 ; 1976 Londres, n° 60 ;
Millard 1976, p. 109-110, fig. 134 ; 1986 Florence,
n° 43 p. 194, pl. 43 p. 140.

A. *Orsay, Série P, n° 43*
Paris, Musée d'Orsay (RF 2124)

Exposé à Paris

Historique
Acquis grâce à la générosité des héritiers de l'artiste
et des Hébrard en 1930.

Expositions
1931 Paris, Orangerie, n° 60 des sculptures ; 1969
Paris, n° 286 (daté de 1884) ; 1984-1985 de Paris,
n° 77 p. 207, fig. 202 p. 202.

B. *Metropolitan, Série A, n° 43*
New York, The Metropolitan Museum of Art.
Legs de Mme H.O. Havemeyer, 1929. Collec-
tion H.O. Havemeyer (29.100.415)

Exposé à Ottawa et à New York

Historique
Acheté à A.-A. Hébrard par Mme H.O. Havemeyer en
1921 ; légué au musée en 1929.

Expositions
1922 New York, n° 29 ; 1930 New York, à la
collection de bronze, n°ˢ 390-458 ; 1974 Dallas, sans
n° ; 1974 Boston, n° 46 ; 1975 Nouvelle-Orléans,
sans n° ; 1977 New York, n° 59 des sculptures
(postérieure à 1895, selon Millard).

319

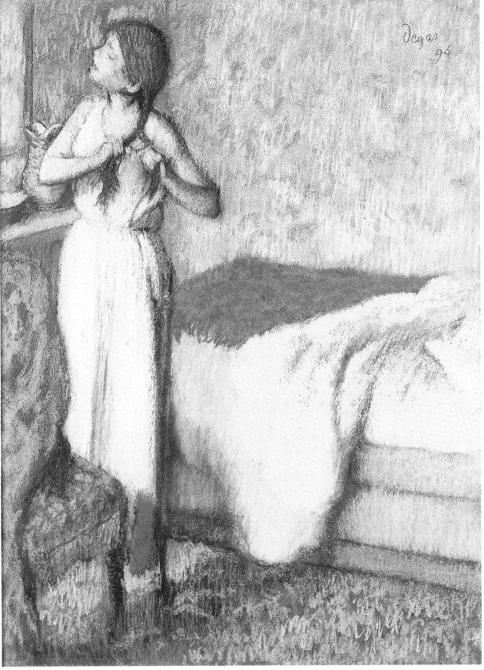

319

Toilette matinale

1894
Pastel
61 × 46 cm
Signé et daté en haut à droite *Degas / 94*
New York, M. et Mme Bernard H. Mendik

Lemoisne 1146

Degas data si peu de ses œuvres qu'il est
naturel de se demander quel était son motif
lorsqu'il le fit. Rien ne permet de présumer un
certain lien sentimental avec le sujet de ce
pastel pour expliquer la datation ; de plus, le
fait que le pastel fut vendu presque immédia-
tement milite contre cette hypothèse. Il est
plus probable que, s'étant attelé à un thème, il
atteignit presque immédiatement le résultat
recherché ; il était donc inutile de revenir sur
le sujet. La date donnait acte de sa satisfaction
à l'égard de l'œuvre et du caractère définitif de
celle-ci.

Toilette matinale est une œuvre intimiste.
La chambre ne possède pas l'indiscipline
sauvage de l'atelier de Degas. Elle n'évoque
pas non plus l'intérieur distingué rehaussé
d'œuvres d'art de la chambre d'amis de
Ménil-Hubert (cat. n° 303). Les objets qui se
trouvent dans cette chambre sont humbles
sans être banals. Et ils attirent notre attention
par le jeu intense de la couleur, du dessin et de
la texture. Ils tendent à éclipser la frêle jeune
fille qui tresse nonchalamment ses cheveux,

Fig. 297
Cassatt, *Fillette se coiffant*,
1886, toile,
Washington, National Gallery of Art.

debout dans sa robe de nuit, disciplinant toute beauté sauvage qu'elle aurait pu posséder. Son menton relevé pourrait suggérer un certain courage, mais elle inspire surtout la compassion en raison de son manque de grâce, de chaleur et de vie, et de l'atmosphère étouffante de cette chambre.

Il est possible que cette composition de Degas soit une variante d'une toile de Mary Cassatt, *Fillette se coiffant* (fig. 297), présentée à l'exposition impressionniste de 1886, et que Degas ajouta à sa collection la même année. La jeune fille du tableau de Mary Cassatt, dont on ne voit que le buste, est représentée assise, sa longue natte entre les mains, avec un meuble de toilette et du papier fleuri à l'arrière-plan. De plus, elle est tout à fait simple, sans prétentions et très jeune. Ce sont là des qualités qui pourraient avoir inspiré à Degas la compassion qui se dégage de la *Toilette matinale.*

Historique
Tadamasa Hayashi, New York ; vente de la succession, New York, American Art Association, 1913, n° 87, repr., acheté par Durand-Ruel, New York, et Bernheim, Paris (stock n° 10260) ; acheté par Bernheim, Paris, 14 mai 1919, 20 000 F (stock n° 10260) ; Mme P. Goujon, Paris. Wildenstein, New York ; propriétaire actuel.

Expositions
1924 Paris, n° 174 ; 1939 Paris, n° 32 ; 1955 Paris, GBA, n° 143, repr. p. 30 ; 1956, Paris, Bibliothèque Nationale, *Paul Valéry,* n° 679 ; 1960 Paris, n° 48 ; 1961, Paris, Musée Jacquemart-André, été, *Chefs-d'œuvre des collections particulières,* n° 49 ; 1962, Paris, Galerie Charpentier, *Chefs-d'œuvre des collections françaises,* n° 29.

Bibliographie sommaire
Lemoisne [1946-1949], III, n° 1146 ; Minervino 1974, n° 1166.

320

Le bain matinal

Vers 1895
Pastel
66,8 × 45 cm
Signé en bas à droite *Degas*
Chicago, The Art Institute of Chicago. Collection Potter Palmer (1922.422).

Exposé à Ottawa

Lemoisne 1028

Ce superbe pastel fut acheté par Mme Potter Palmer de Chicago en 1896, ce qui témoigne de l'intérêt que Mary Cassatt avait réussi à susciter pour Degas chez ses compatriotes et amis. John Walker, ancien directeur de la National Gallery of Art de Washington, fasciné par la vigueur du dessin préparatoire (voir fig. 265), y vit l'influence de Michel-Ange[1].

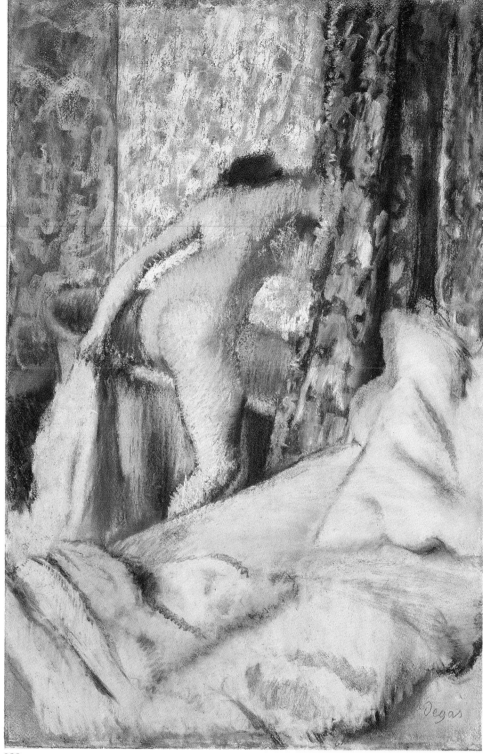

320

Plus récemment, dans le catalogue de l'exposition *Degas in the Art Institute of Chicago,* Richard Brettell comparait la pose énergique du nu à celle de la sculpture de Degas *Danseuse regardant la plante de son pied droit*[2] (cat. n° 321). Certes, il se dégage autant de tension et de puissance dans le pastel que dans la sculpture.

Si l'on ne connaissait de ce pastel que le dessin ou une photographie en noir et blanc, on serait étonné de sa couleur et de ses dimensions. La figure hanchée prend dans l'imagination des proportions colossales. Rien ne nous prépare à voir sa vigueur soulignée, presque contradictoirement, par l'harmonie des verts et des bleus limpides. Ceux-ci s'intensifient dans le bleu du rideau, à droite, pour se refléter sur la peau de la baigneuse. Le lit, qui occupe entièrement le premier plan, invite au repos.

Bien que Eunice Lipton écrive, dans son livre, qu'on retrouve ici « tous les éléments du décor d'un bordel — les draperies, ... la serviette, et même une partie du lit[3] », ce pastel est de couleurs trop chastes pour qu'on en soit certain.

Dans le catalogue de l'exposition de Chicago, Brettell observe :

> Devant *Le bain matinal,* on ne peut qu'être ébloui par la virtuosité de Degas. Le pastel y est travaillé sur toute la surface, couche après couche. Le mur, derrière la figure, luit doucement sous les applications successives de jaune, de vermillon, de bleu, de vert et de rose pâle. Les couleurs y sont parfois appliquées telles quelles, parfois triturées, dissoutes dans un liquide à séchage rapide, et « peintes » sur le papier. Travaillant la couleur avec des solvants liquides, avec des brosses et diverses estompes, Degas s'est également servi de couteaux et d'aiguilles pour « graver » de fines lignes dans les couches de pastel. Le traitement du nu est encore plus spectaculaire ; son corps lumineux semble absorber toute la lumière du matin et chacune des autres couleurs du pastel. Seul le lit, au premier plan, tracé avec une adresse de prestidigitateur et coloré de bleu tendre, de lilas et de vert pâle, dénote une technique simple. Degas était un admirable technicien, sa fascination pour ses matériaux et leurs possibilités, transmutés par l'alchimie de l'art, fait de lui l'un des plus grands expérimentateurs de toute l'histoire de l'art moderne[4].

1. Walker 1933, fig. 2 et 3, p. 176-178.
2. 1984 Chicago, p. 161.
3. Lipton 1986, p. 174, fig. 117.
4. 1984 Chicago, p. 160.

Historique
Acheté à l'artiste par Durand-Ruel, Paris, 16 décembre 1895 (stock n° 3636) ; acheté par Mme Potter Palmer, Chicago, 20 juin 1896, 5 000 F (stock n° 3636) ; légué au musée ; entré au musée en 1922.

Expositions
1933 Chicago, n° 287 ; 1934. Chicago, The Art Institute of Chicago, 1er juin-1er novembre, *A Century of Progress,* n° 203 ; 1936 Philadelphie, n° 43, repr. ; 1984 Chicago, n° 76, repr. (coul.).

Bibliographie sommaire
Daniel Catton Rich, « A Family Portrait of Degas », *Bulletin of the Art Institute of Chicago,* XXIII, novembre 1929, p. 76, repr. ; Lemoisne [1946-1949], III, n° 1028 (daté de 1890 env.) ; Rich 1951, p. 116-117, repr. ; Chicago, The Art Institute of Chicago, *Paintings in The Art Institute of Chicago : A Catalogue of the Picture Collection,* 1961, p. 121 ; Minervino 1974, n° 946 ; Lipton 1986, p. 174, fig. 117 ; Sutton 1986, p. 238, pl. 230 (coul.) p. 236.

321

Danseuse regardant la plante de son pied droit

Deuxième étude
1895-1910
Bronze
Original : cire brun-noirâtre (Upperville [Virginie], Collection M. et Mme Paul Mellon)
H. : 47,9 cm

Rewald IL

Nous savons par certaines de ses lettres et par les témoignages de ses amis que Degas s'adonnait à la sculpture dans les années 1890, bien qu'on ne puisse dater avec certitude aucune de ses œuvres. Quoi qu'il en soit, la ressemblance entre cette danseuse et le nu représenté dans le pastel de l'Art Institute of Chicago, *Le bain matinal* (cat. n° 320), donne à penser que les sculptures, comme cette dernière œuvre, furent probablement réalisées avant 1896[1]. Ce bronze est le plus vigoureux des trois que Degas consacra à ce thème ; la danseuse est pleine d'énergie et, de quelque côté qu'on la regarde, elle présente un grand intérêt esthétique. Elle a de toute évidence souffert lors du moulage, probablement à cause des armatures peu orthodoxes utilisées par Degas.

Le sculpteur britannique William Tucker, qui fit le parallèle entre l'œuvre de Degas et celui de Rodin, a écrit :

> En sculpture, Degas articule la figure, non pas depuis le sol, comme le fait Rodin, mais bien depuis le bassin et dans toutes les directions, en maniant habilement les volumes et les axes jusqu'à ce qu'il atteigne un équilibre. D'après ce que nous savons de ses habitudes en sculpture — armatures primitives et peu solides, cire à modelage renforcée de morceaux de liège et de chandelles de suif —, Degas attachait autant d'importance à l'équilibre physique réel du modèle qu'à l'équilibre imaginaire qu'il souhaitait donner à la figure[2].

1. Tel que noté par Richard Bretell dans 1984 Chicago, p. 161, fig. 76-1.
2. Tucker 1974, p. 154, p. 153 fig. 148 et 149.

Bibliographie sommaire
1921 Paris, n° 33 ; Paris, Louvre, Sculptures, 1933, n° 1750 ; Rewald 1944, n° LXI (daté de 1896-1911), Metropolitan 59A ; 1955 New York, n° 57 ; Rewald 1956, n° LXI, Metropolitan 59A ; Beaulieu 1969, p. 375 (daté de 1890-1895), fig. 9 p. 374, Orsay 59P ; Minervino 1974, n° S 33 ; Tucker 1974, p. 154, fig. 148, 149 p. 153 ; 1976 Londres, n° 34 ; Millard 1976, p. 18 n. 66, 71, 107 ; 1984 Chicago, p. 161, fig. 76-1 ; 1986 Florence, n° 69 p. 208, pl. 69 p. 166.

A. *Orsay, Série P, n° 59*
Paris, Musée d'Orsay (RF 2097)

Exposé à Paris

Historique
Acquis grâce à la générosité des héritiers de l'artiste et des Hébrard en 1930.

Expositions
1931 Paris, Orangerie, n° 33 des sculptures ; 1969 Paris, n° 263 (daté de 1890-1895) ; 1984-1985 Paris, n° 44 p. 190, fig. 169 p. 186.

B. *Metropolitan, Série A, n° 59*
New York, The Metropolitan Museum of Art. Legs de Mme H.O. Havemeyer, 1929. Collection H.O. Havemeyer (29.100.378)

Exposé à Ottawa et à New York

Historique
Acheté à A.-A. Hébrard par Mme H.O. Havemeyer en 1921 ; légué au musée en 1929.

Expositions
1922 New York, n° 32 ; 1930 New York, à la collection de bronze, n°s 390-458 ; 1974 Dallas, sans n° ; 1977 New York, n° 50 des sculptures (postérieure à 1890, selon Millard).

322

Danseuse regardant la plante de son pied droit

1895-1910
Cire verte
H. : 46 cm
Paris, Musée d'Orsay (RF 2771)

Exposé à Paris

Rewald LX

Un peu plus fruste que l'autre version du même sujet (cat. n° 321), cette figure a perdu une partie d'un bras. Le moulage conserve l'empreinte de Degas sur la cire, de sorte qu'il est singulièrement expressif. Aussi les jeux de lumière sur le bronze sont-ils particulièrement esthétiques.

Selon un des modèles qui posa pour lui en 1910, Degas faisait encore de la sculpture à l'époque, mais à un rythme terriblement lent, recommençant patiemment son travail si l'une de ses cires se brisait. Reprenant en esprit la pose, le modèle écrit : « Debout sur le pied gauche, le genou légèrement fléchi, elle releva d'un mouvement vigoureux son autre pied en arrière, en attrapa de sa main droite la pointe, puis tourna la tête de façon à regarder la plante du pied, tandis que son coude gauche se levait très haut pour rétablir l'équilibre[1]. »

1. Michel 1919, p. 459.

Historique
A.-A. Hébrard, Paris ; acquis de Knoedler, New York, 1956 ; donné au Louvre en 1956.

Expositions
1955 New York, n° 56 ; 1969 Paris, n° 262 (daté de 1890-1895) ; 1986 Paris, n° 62.

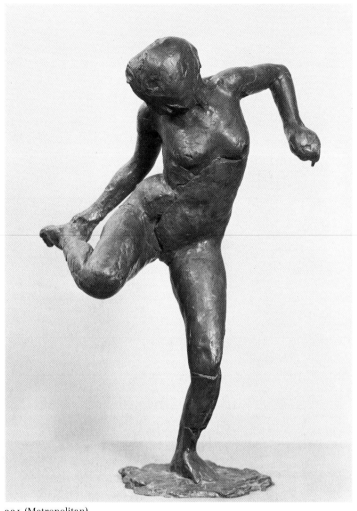

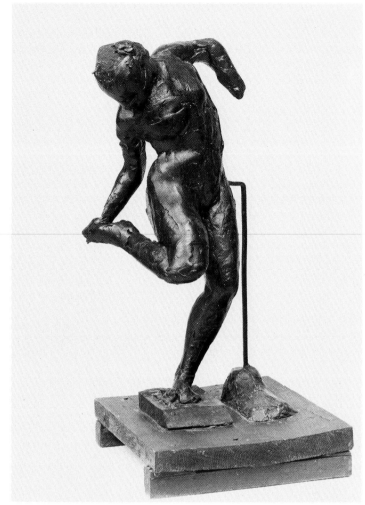

321 (Metropolitan)

322

Bibliographie sommaire

1921 Paris, n° 32 ; Bazin 1931, p. 296 ; Paris, Louvre, Sculptures, 1933, n° 1749 ; Rewald 1944, n° LX (daté de 1896-1911), Metropolitan 67A ; 1955 New York, n° 56 ; Rewald 1956, n° LX, Metropolitan 67A ; Beaulieu 1969, p. 375 (daté de 1890-1895), fig. 9 p. 374 (Orsay 67P) ; Minervino 1974, n° S 32 ; Tucker 1974, p. 154, fig. 148, 149 p. 153 ; 1976 Londres, n° 32 ; Millard 1976, p. 18 n. 66, 69, 71, 107, fig. 125 (Orsay 67P) ; 1986 Florence, n° 67 p. 207, pl. 67 p. 164.

323

Danseuse regardant la plante de son pied droit

1895-1910
Bronze
Original : cire verte, Musée d'Orsay
(RF 2771)
H. : 46,4 cm

Rewald LX

A. *Orsay, Série P, n° 67*
Paris, Musée d'Orsay (RF 2096)

Exposé à Paris

Historique

Acquis grâce à la générosité des héritiers de l'artiste et des Hébrard en 1930.

Expositions

1931 Paris, Orangerie, n° 32 des sculptures ; 1984-1985 Paris, n° 43 p. 190, fig. 168 p. 186 ; 1986 Paris, p. 137, n° 63.

B. *Metropolitan, Série A, n° 67*
New York, The Metropolitan Museum of Art.
Legs de Mme H.O. Havemeyer, 1929. Collection H.O. Havemeyer (29.100.376)

Exposé à Ottawa et à New York

Historique

Acheté à A.-A. Hébrard par Mme H.O. Havemeyer en 1921 ; donné au musée en 1929.

Expositions

1922 New York, n° 67 ; 1923-1925 New York ; 1925-1927 New York ; 1930 New York, à la collection de bronze, n°ˢ 390-458 ; 1974 Dallas, sans n° ; 1977 New York, n° 64 des sculptures (1900-1912, selon Millard).

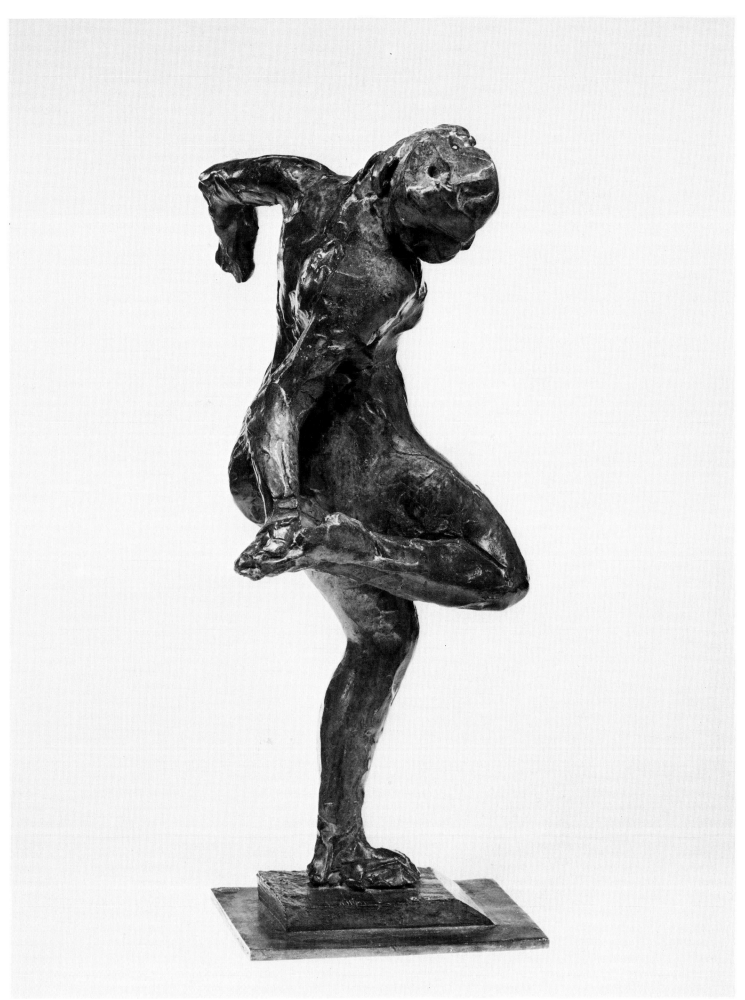

323 (Metropolitan)

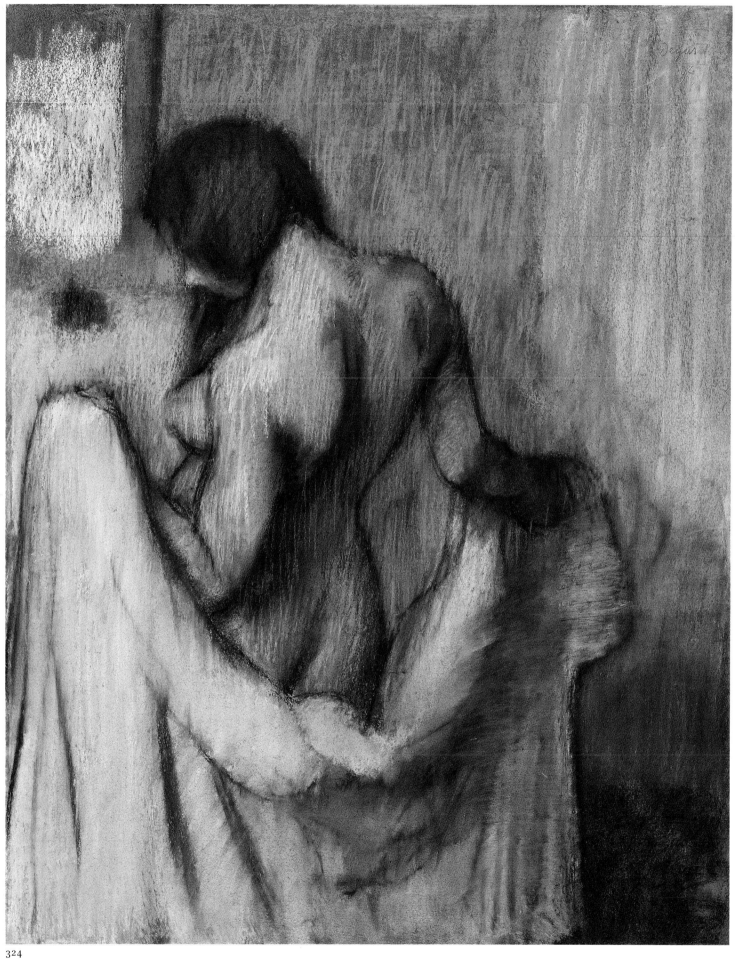

324

Après le bain

1894 ou 1898 ?
Pastel
95,9 × 76,2 cm
Signé et daté en haut à droite Degas / 9 [?]
New York, The Metropolitan Museum of Art.
Legs de Mme H.O. Havemeyer, 1929. Collection H.O. Havemeyer (29.100.37)

Exposé à New York

Lemoisne 1148

Le pastel étant une technique plus informelle, peut-être Degas s'attendait-il à recréer ici, au moyen d'éléments très dépouillés — miroir doré, linteau de cheminée supportant un objet ultramarine, papier peint vert et orangé —, une sorte de scène de genre différente d'un tableau, comme il le fit dans le pastel *Toilette matinale* (cat. nº 319). Toutefois, la figure représentée n'a rien en commun avec la figure debout en chemise de cette dernière œuvre. Ici, la femme est musclée et rayonne d'énergie, et son corps distordu, dessiné au pastel en station hanchée, est souligné à grands traits de fusain ou de pierre noire. Degas, par contre, a laissé deviner la pointe du sein. Il a recouvert le corps de la femme de larges traits de pastel rose et mis une ombre bleue sur sa croupe. La jeune femme soulève d'un grand geste son ample serviette teintée de lavande, aux plis d'une douce nuance bleutée, laquelle est mise en valeur, comme on l'a observé, par les différents procédés d'application du pastel[1]. Degas a travaillé la partie droite de la serviette avec un instrument imitant la pointe d'un pinceau, y traçant de grands coups horizontaux et se servant d'une brosse humide pour en frotter les plis et les contours. Le contour de la partie gauche de la serviette a été adouci au tampon, à l'éponge ou à la brosse. Tout ceci lui confère beaucoup de mouvement. D'autre part, la jeune femme a la tête inclinée et sa brillante chevelure rouge lui tombe sur le visage, un peu comme dans le cas du personnage de droite dans *La coiffure* d'Oslo (cat. nº 345), bien que son fin profil soit à peine visible.

Degas a daté cette œuvre, comme il l'avait fait pour *Toilette matinale,* mais les avis divergent considérablement quant à la lecture du dernier chiffre du nº « 9[?] ». On considère généralement qu'il s'agit de 94, donc la même date que *Toilette matinale,* ce qui n'est certes pas impossible, mais Charles S. Moffett, dans le catalogue d'exposition *Degas in the Metropolitan,* de 1977, propose 1898 comme date[2].

1. Ces renseignements techniques proviennent des rapports d'examen préparés par Anne Maheux et Peter Zegers, restaurateurs chargés de l'étude des pastels de Degas pour le compte du Musée des beaux-arts du Canada.
2. 1977 New York, nº 52.

Historique
Acheté à l'artiste par Durand-Ruel, Paris, 25 février 1901 (stock nº 6226) ; acheté par H.O. Havemeyer, New York, 22 avril 1901, 10 000 F (stock nº 6226) ; légué par Mme H.O. Havemeyer au musée en 1929.

Expositions
1915 New York, nº 39 (« After the Tub », daté de 1895) ; 1922 New York, nº 34 (« La sortie du bain ») ; 1930 New York, nº 149 ; 1977 New York, nº 52 des œuvres sur papier, repr. (daté de 1898).

Bibliographie sommaire
Havemeyer 1931, p. 131 (daté de 1894) ; Lemoisne [1946-1949], III, nº 1148 (daté de 1894) ; New York, Metropolitan, 1967, p. 91, repr. (daté de 1894) ; Minervino 1974, nº 1015.

Scènes de genre
nᵒˢ 325-327

Les scènes de genre sont rares parmi les œuvres tardives de Degas. Trop étroitement définies dans le temps et l'espace, trop exactes dans la description de caractères sociaux, elles ne pouvaient intéresser beaucoup l'artiste vieillissant, attiré davantage par des thèmes plus universels. Celles qu'il fit sont issues de la nostalgie, et souvent liées à ses œuvres antérieures.

325

Repasseuse

Vers 1892-1895
Huile sur toile
80 × 63,5 cm
Cachet de la vente en bas à droite
Liverpool, Walker Art Gallery (WAG 6645)

Exposé à New York

Lemoisne 846

Degas représenta parfois des repasseuses avec un humour quelque peu licencieux, par exemple dans un dessin fait en 1877 chez les Halévy, sur deux pages d'un carnet, où l'on voit le compositeur Ernest Reyer qui tente l'une des quatre repasseuses près de lui en lui offrant ce que, dans une inscription, Degas appelle « une troisième loge » et que l'on peut interpréter comme étant une invitation à partager sa loge au spectacle[1]. Selon Eunice Lipton, « l'expression " troisième loge " est peut-être une métaphore, évoquant une troisième place dans la vie amoureuse de Reyer[2]. » La *Repasseuse* plus tardive, prêtée pour l'exposition par la Walker Art Gallery de Liverpool, est très éloignée de cette caricature hérétique où Reyer tente de conquérir la belle Hélène, parodie moderne du jugement de

Pâris. En fait, la repasseuse de Liverpool fait partie d'une série de repasseuses à contre-jour, dont les formes et les traits sont vus indistinctement devant une fenêtre et dans une lumière réfléchie par un mur, série commencée par Degas au début des années 1870 avec des tableaux comme celui du Metropolitan Museum, *Blanchisseuse (silhouette)* (cat. nº 122).

Au cours des vingt années qui, croit-on, séparent le tableau du Metropolitan de celui de Liverpool, Degas peignit *Repasseuse à contre-jour,* tableau aujourd'hui à la National Gallery de Washington (cat. nº 256). L'œuvre est plus imposante par les proportions de l'image, et non seulement par les dimensions de la toile, que celle de New York. La repasseuse y est représentée sous des traits plus nobles et semble plus à l'aise ; les tons de rose, de lavande et de bleu du tableau donnent en plus une merveilleuse impression de sérénité. Dans le cas de la repasseuse de Liverpool, peinte près de dix ans plus tard, Degas choisit une toile de dimensions identiques à celle de Washington, mais il donne à la femme un physique plus robuste et supprime radicalement le linge suspendu à l'arrière-plan, élément décoratif qui distrait le spectateur ; ainsi, il fait de la repasseuse une figure plus vigoureuse et plus autonome, qu'il isole de l'atmosphère humide sinon de la chaleur de la blanchisserie.

Cette version tardive de la repasseuse, bien que moins séduisante que celle de Washington, ne manque cependant pas d'un certain charme féminin. Dans les plans ambigus des murs, de la fenêtre et du sol, peints à grands traits, de petites touches de rose apportent une tendresse toute féminine à la composition. Sur le mur près du profil de la figure, des touches de bleu presque lavande empiètent doucement sur la manche de la blanchisseuse ; son tablier gris foncé est garni d'un joli ruban rose ; ses lèvres, dans la pénombre, ont une légère nuance incarnadine, et ses beaux bras nus reflètent une lumière rose. Mais Degas, d'une grande délicatesse lorsqu'il peint une fine mèche de cheveux sur le front de la repasseuse, peut aussi marquer vigoureusement par des traits discontinus de peinture noire les contours du bras et du dos, pour bien les faire ressortir.

L'intérêt de cette *Repasseuse* ne tient pas uniquement à sa lumière rose et dorée. Sa puissance et, en même temps, sa matière et sa texture se concentrent dans le tissu jeté sur la diagonale de la planche à repasser — elle-même unique dans l'œuvre de Degas, les autres repasseuses travaillant à des tables. Vert avec quelques touches d'or et de noir (et en apparence très épais), ce tissu est peint de façon énergique avec une grande liberté, et lourdement empâté. C'est à la fois un élément étranger, et le principe même de l'action et du tableau. La repasseuse qui y travaille semble, par sa propre dignité, transcender la scène de

genre et s'élever à une noblesse simple et austère.

Gary Tinterow, chargé d'étudier les œuvres des années 1880 pour l'exposition, émit l'hypothèse que ce tableau, daté des environs de 1885 par Lemoisne[3], se situerait en fait dans les années 1890. Ce décalage de dix ans se justifie si l'on considère la couleur, le traitement de l'œuvre, et cette étrange fusion de l'ombre et de la matière que l'on retrouve, par exemple, dans les *Deux danseuses en tutus verts* de la collection de M. et Mme Herbert Klapper (cat. n° 308), toile sans doute postérieure à 1894.

1. Reff 1985, Carnet 28 (coll. part., p. 4-5).
2. Lipton 1986, p. 140.
3. Ronald Pickvance, dans 1979 Édimbourg, n° 70, p. 63, partage essentiellement l'avis de Lemoisne lorsqu'il déclare : « La partie initiale pourrait dater du début des années 1870, et les retouches, d'une dizaine d'années plus tard. »

4. César M. de Hauke, New York, est souvent mentionné comme propriétaire de l'œuvre à cette époque ; cette affirmation est rejetée dans une lettre de Germain Seligmann en date du 28 décembre 1968 (référence, catalogue de 1977 de la Walker Art Gallery).

Historique
Atelier Degas ; Vente I, 1918, n° 32 (« La repasseuse ») ; Dr Georges Viau, Paris, de 1925 au moins jusqu'en septembre 1930[4] ; racheté en compte à demi par Jacques Seligmann et Wildenstein and Co., New York, 27 septembre 1930 ; demeuré à New York jusqu'en 1937, date à laquelle l'œuvre est passée chez Wildenstein and Co., Londres ; acheté par l'hon. Mme Peter Pleydell-Bouverie, 27 novembre 1942 ; vente, Londres, Sotheby, 30 juillet 1968, n° 13 ; acheté avec l'aide du National Art Collections Fund.

Expositions
1937, New York, Jacques Seligmann Gallery, 22 mars-17 avril, *Courbet to Seurat*, n° 7, coll. Dr Georges Viau ; 1942, Londres, National Gallery, février-mars, *Nineteenth Century French Paintings*, n° 37 (prêté par l'hon. Mme Peter Pleydell-Bouverie) ; 1952 Édimbourg, n° 22 (daté de 1885 env. ; prêté par l'hon. Mme Pleydell-Bouverie) ; 1954, Londres, Tate Gallery, 26 janvier-25 avril, *The Pleydell-Bouverie Collection*, n° 15, repr. couv. ; 1963, Londres, 19 avril-19 mai, *Tate Gallery, Private Views, Works from the Collection of Twenty Friends of the Tate Gallery*, n° 152 ; 1970, Londres, Lefevre Gallery, *Edgar Degas 1834-1917* (avant-propos de Denys Sutton), n° 10, p. 40, repr. p. 41 ; 1979 Édimbourg, n° 70, p. 63, repr. ; 1979, Londres, Royal Academy, 17 novembre 1979-16 mars 1980, *Post-Impressionism*, n° 61, p. 63, repr.

Bibliographie sommaire
Waldemar George, « La Collection Viau », *L'Amour de l'art*, septembre 1925, p. 365, repr. ; Lemoisne [1946-1949], III, n° 846 (vers 1885) ; Hugh Scrutton, « Estate Duty Purchase and the Auction Room ; The Technique Under the Finance Act, 1930 », *Museums Journal*, 68, décembre 1968, p. 113, fig. 47 ; Minervino 1974, n° 638 ; Liverpool, Walker Art Gallery, *Foreign Catalogue*, 1977, I, n° 6645, p. 51-52, II, repr. p. 59 ; Richard Cork, « A Postmortem on Post-Impressionism », *Art in America*, LXVIII, octobre 1980, p. 92, repr. p. 93.

325

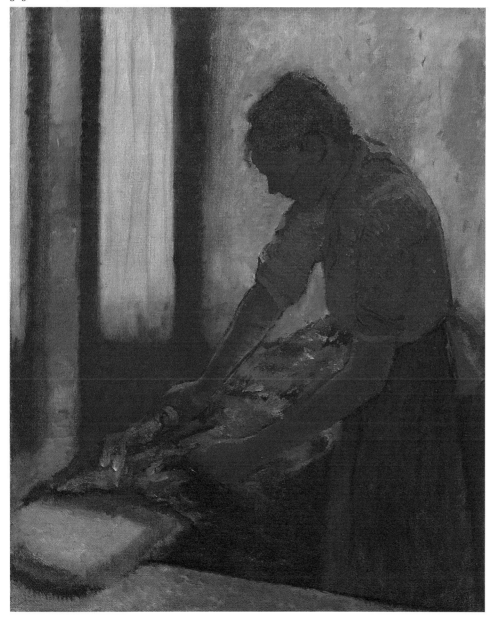

326

Rose Caron, *dit* Femme assise tirant son gant

Vers 1892
Huile sur toile
76,2 × 86,2 cm
Cachet de la vente en bas à gauche
Buffalo, Albright-Knox Art Gallery. Fonds Charles Clifton, Charles W. Goodyear et Elisabeth H. Gates, 1943 (43.1)
Lemoisne 862

Lorsque Gary Tinterow, auteur de la partie III du présent catalogue, consacrée aux années 1880, proposa de redater des années 1890 ce portrait de Rose Caron que Lemoisne situe entre 1885 et 1890, il le considéra comme un « portrait de genre ». En effet, Rose Caron n'y est sans doute pas représentée comme elle était dans le privé, mais comme elle apparaissait à ses contemporains sur la scène de l'Opéra de Paris ou du Théâtre de la Monnaie à Bruxelles — le type parfait de la soprano lyrique d'opéra, douée d'un sens dramatique puissant. Selon le *Nouveau Larousse illustré,* « sa voix chaude et vibrante conduite avec style, son intelligence scénique, tout se réunissait en elle pour présenter l'idéal de la grande tragédienne lyrique[1]. » Certes, il ne s'agit pas ici d'un portrait classique, mais les traits du visage — le nez long et droit, la petite bouche, les petits yeux maquillés au crayon tout comme les sourcils — semblent correspondre assez bien à un portrait gravé de la cantatrice publié dans *L'Illustration* le 18 octobre 1890 (fig. 298). Son visage aux pommettes saillantes et au menton pointu pouvait paraître à ses contemporains d'un exotisme « aztèque ».

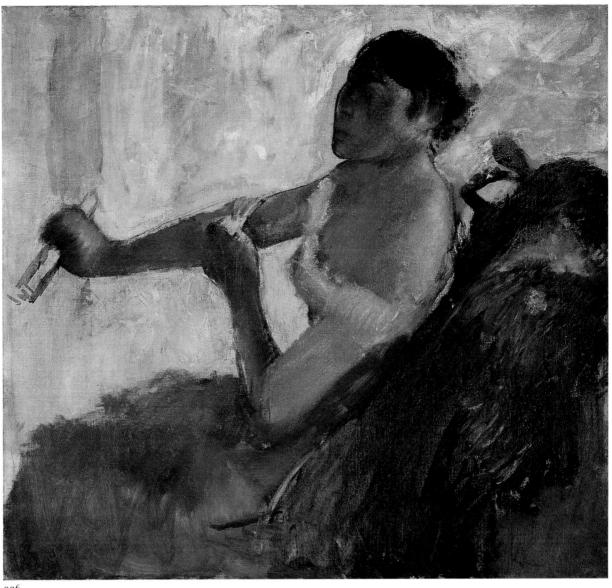

326

Fig. 298
Madame Rose Caron,
gravure, *L'Illustration*,
18 octobre 1890.

On sait que Degas avait pour Mme Caron une admiration sans bornes, du moins depuis qu'il l'avait vue à la générale parisienne de *Sigurd*, de son ami Ernest Reyer, le 12 juin 1885[2]. (Il l'avait peut-être entendue auparavant à Bruxelles.) Entre 1885 et 1891, il l'aurait entendue trente-sept fois dans le rôle de Brunehilde de *Sigurd* et deux fois dans *Salammbô* de Reyer, d'après les archives ; il l'aurait en outre vue interpréter Agathe dans *Le Freischütz* de Weber, Chimène dans *Le Cid* de Massenet, et Catherine dans *Henri VIII* de Saint-Saëns. Et c'est sans doute encore pour l'entendre, lorsqu'elle revint de Bruxelles en 1890, que Degas, malgré son aversion notoire pour Wagner, vit (le 26 novembre 1891 et le 22 juillet 1892) *Lohengrin*, dans lequel elle interprétait Elsa[3].

Degas n'admirait pas seulement Rose Caron sur la scène. Il aurait vu comme un privilège son invitation à dîner avec elle, et ne se montra pas trop déçu quand, après l'avoir complimentée en la comparant aux figures de Puvis de Chavannes, il s'avéra qu'elle ne connaissait pas l'artiste[4]. Il lui témoignera plus tard son admiration, vers 1889, en composant pour elle un sonnet, comme il le fit pour une femme très différente, sa collègue et amie Mary Cassatt, et pour la danseuse Marie Sanlaville. Le poème n'est pas dédié à Rose Caron à titre personnel, mais « À Madame Caron, Brunehilde de Sigurd[5] » :

Ces bras nobles et longs, lentement en fureur,
Lentement en humaine et cruelle tendresse,
Flèches que décochait une âme de déesse
Et qui s'allaient fausser à la terre d'erreur ;

Diadème dorant cette rose pâleur
De la reine muette, à son peuple en liesse ;
Terrasse où descendait une femme en détresse,
Amoureuse, volée, honteuse de douleur ;

Après avoir jeté sa menace parée,
Cette voix qui venait, divine de durée,
Prendre Sigurd ainsi que son destin
voulait ;

Tout ce beau va me suivre encore un
bout de vie...
Si mes yeux se perdaient, que me durât
l'ouïe,
Au son, je pourrais voir le geste qu'elle
fait.

Peu après la première apparition de Mme Caron dans *Sigurd* à Paris en 1885, Degas exprima son enthousiasme pour l'opéra dans un certain nombre de dessins (notamment dans un carnet maintenant au Metropolitan Museum de New York), ainsi que dans deux éventails (voir fig. 188) et un tableau, montrant des femmes drapées les bras levés devant un paysage islandais d'arbres et de dolmens[6]. Toutefois, le portrait de Buffalo de Rose Caron évoque davantage un autre opéra de Reyer dans lequel se produisit Rose Caron — celui de *Salammbô* —, que Degas vit moins souvent, du moins d'après les archives.

Salammbô était tiré du roman de Flaubert, dont l'action se déroule dans l'antique Carthage. Bien que dans le tableau Rose Caron ne porte pas les costumes de l'opéra, elle est assise dans un fauteuil couvert d'un extravagant manteau de plumes ; le visage soucieux et dans l'ombre, elle tire le gant de son bras droit d'un geste magnifique. Elle pourrait fort bien être sur scène, incarnant une prêtresse carthaginoise qui se donne à un chef ennemi pour récupérer un voile sacré, et qui, après la défaite de l'ennemi dont le chef est torturé, meurt lentement de chagrin. Les touches libres de rose et d'or, entrecoupées par endroits d'un vert pâle et acide, nous transportent avec elle au spectacle, dans un passé romantique.

1. Vol. II, p. 516.
2. Lettres Degas 1945, n° LXXXII, p. 106.
3. Les renseignements sur la cantatrice sont tirés de Eugène de Solenière, *Rose Caron*, Bibliothèque d'art et de la critique, Paris, 1896. Pour ce qui est de la présence de Degas à l'Opéra voir Paris, Archives Nationales, AJ 13, entrées personnelles, porte de communication.
4. Lettres Degas 1945, n° LXXXIV, p. 108, à Bartholomé.
5. *Huit sonnets d'Edgar Degas,* préface de Jean Nepveu-Degas, La Jeune Parque, Paris, 1946, n° VII, p. 37-38.
6. Reff 1985, Carnet 36 (Metropolitan Museum, 1973.9) ; un autre dessin est conservé au musée Boymans-van Beuningen de Rotterdam (F II 53), les deux éventails (L 594 et L 595) se trouvent dans des collections particulières et le tableau (L 975) est de propriétaire inconnu.

Historique

Atelier Degas ; Vente III, 1919, n° 17, acheté par le Dr Georges Viau, Paris, 8 000 F ; Dr Georges Viau, 1919-1930. André Weil et les Matignon Art Galleries, New York, en 1939 ; acheté par le musée en 1943.

Expositions

1931 Paris, Orangerie, hors cat. ; 1938, Amsterdam, Stedelijk Museum, juillet-septembre, *Hondert Jaar Fransche Kunst,* n° 107, repr. (« Rose Caron », daté de 1890, prêté par le Dr Viau) ; 1947 Cleveland, n° 47a, pl. XL ; 1948 Minneapolis, n° 27 ; 1949 New York, n° 74, repr. p. 66 ; 1954, Buffalo, Albright Art Gallery, 16 avril-30 mai, *Painter's Painters,* p. 42, n° 30, repr. ; 1954 Detroit, n° 74, repr. ; 1957, Montclair (New Jersey), Montclair Art Museum, 2-27 octobre, *Master Painters,* n° 15 ; 1958, Houston, The Museum of Fine Arts, 10 octobre-23 novembre, *The Human Image,* n° 52, repr. ; 1958 Los Angeles, n° 54 ; 1960, Houston, The Museum of Fine Arts, 20 octobre-11 décembre, *From Gauguin to Gorky,* n° 17, repr. ; 1960 New York, n° 48, repr. (daté de 1886) ; 1961, Pittsburgh, Museum of Art, Carnegie Institute, 10 janvier-19 février, « Paintings from the Albright Art Gallery Collection », sans cat. ; 1961, New Haven, Yale University Art Gallery, 26 avril-24 septembre, *Paintings and Sculpture from the Albright Art Gallery,* n° 14 ; 1962 Baltimore, n° 49, repr. p. 43 ; 1968, Baltimore Museum of Art, 22 octobre-8 décembre, *From El Greco to Pollock : Early and Late Works by European and American Artists,* p. 81, pl. 60 ; 1968, Washington, National Gallery of Art, 19 mai-21 juillet, *Paintings from the Albright-Knox Art Gallery,* p. 17, repr. ; 1972, New York, Wildenstein and Co., 2 novembre-9 décembre, *Faces from the World of Impressionism and Post-Impressionism,* n° 23, repr. (daté de 1885 env.) ; 1978 New York, n° 36, repr. (coul.) ; 1986, Houston, The Museum of Fine Arts, 10 octobre 1986-25 janvier 1987, *The Portrait in France 1700-1900* (de Mary Tavenor Holmes et George T.M. Shackelford), n° 40, p. 112-113, 137, repr. (coul.) p. 31.

Bibliographie sommaire

« Degas », *Arts and Decoration,* XI : 3, juillet 1919, p. 114 (à propos de la vente d'atelier) ; *Annuaire de la Curiosité et des Beaux-Arts,* 1920, p. 43 (comme « Jeune femme assise mettant des gants », donnant à tort le nom de M. Gradt comme l'acheteur à la vente d'atelier, pour la somme de 8 200 F) ; Waldemar George, « La Collection Viau : I. La peinture moderne », *L'Amour de l'art,* septembre 1925, p. 364, repr. p. 367 ; C. Roger-Marx, « Edgar Degas », *La Renaissance,* XXII : 4, août 1939, p. 52, repr. ; Lemoisne [1946-1949], III, n° 862 (« Femme assise tirant son gant », daté de 1885-1890) ; Buffalo, Albright Art Gallery, *Catalogue of the Paintings and Sculpture in the Permanent Collection* (A.C. Ritchie, éd.), Buffalo, 1949, I, p. 78, 193, n° 36, repr. p. 79 ; Boggs 1962, p. 64-65, 69, 112, pl. 122 ; Minervino 1974, n° 670 ; Millard 1976, p. 11-12, fig. 123 ; Stephen A. Nash *et al.,* Albright-Knox Art Gallery, *Painting and Sculpture from Antiquity to 1942,* Rizzoli, New York, 1979, p. 216-217, repr. p. 217, pl. 10 (coul.) p. 26.

327

Causerie

Vers 1895
Huile sur toile
49 × 60 cm
Signé en bas à droite *Degas*
New Haven, Yale University Art Gallery. Don de M. et Mme Paul Mellon, B.A. 1929 (1983.7.7)
Lemoisne 864

Pour cette *Causerie,* Degas puise de nouveau son inspiration dans une œuvre antérieure. Celle-là, intrigant tableau de la fin des années 1860 intitulé *Bouderie* (cat. n° 85), représente dans un bureau deux personnages qui semblent se bouder. Comme l'a montré Theodore Reff, la gravure qui se trouve derrière eux, *Steeple-Chase Tracks,* du peintre anglais J.F. Herring, établit entre les figures un lien, sinon un rapprochement. Reff admet que *Bouderie* présente une certaine ambiguïté[1]. Ce caractère ambigu, cependant, est plus fort dans le tableau postérieur.

La composition initiale a été repensée. L'homme est maintenant plus près de la jeune femme, coiffée et vêtue avec élégance, que l'homme de la *Bouderie ;* et l'on sent entre les deux personnages, sinon de la sympathie, du moins une espèce de complicité. En outre, le paysage offre un arrière-plan moins mouvementé que le *Steeple-Chase Tracks* de Herring pour ce qui semble davantage un moment de méditation qu'une causerie. Le jeu de la lumière sur le visage et la main de la jeune femme retient maintenant l'attention, et s'associe avec le blanc de la chemise de l'homme pour rapprocher le couple. La toile elle-même a été repeinte par Degas, la tête de l'homme notamment, dont l'expression devient ici insaisissable.

Paul-André Lemoisne a cru que Degas avait commencé la *Causerie* en 1884 pour la terminer en 1895, et qu'il s'agissait de ce « portrait intime » de M. et Mme Bartholomé « représentés en tenue de ville », mentionné par l'artiste dans une lettre à Mme de Fleury, sœur de Mme Bartholomé[2]. Cette association paraît inusitée, en particulier à cause de la sympathie manifestée par Degas à son ami après la mort de sa femme invalide en 1887. Il serait peu probable qu'il eût cherché à évoquer des souvenirs pénibles pour Bartholomé en 1895, date établie par Lemoisne pour l'achèvement de la *Causerie.* Cependant, on sait que vers 1895, dans un portrait posthume, Degas fit revivre non seulement son ami le chanteur Lorenzo Pagans, mais aussi son propre père, mort près de vingt ans auparavant[3] (fig. 299). C'est peut-être dans le même esprit qu'il aurait pu évoquer Mme Bartholomé dans la *Causerie.*

Mais on ne retrouve pas dans le tableau les traits distinctifs de Mme Bartholomé, comme

ceux de la figure couchée que son mari exécuta pour son tombeau (voir fig. 253). La femme se signale ici par son large chapeau, sa main appuyée sur son menton, et sa tournure vert olive légère comme une aigrette sur sa jupe brune. L'identification de Bartholomé lui-même soulève un problème. Certains traits (la tête chauve, le nez long) se retrouvent même sur la photographie de 1888 où on le voit les yeux baissés sur un modèle en terre cuite qu'il avait façonné à l'image de sa femme pour le tombeau de celle-ci[4]. En 1890, Manzi représenta Bartholomé la barbe plus longue, en compagnie de Degas lors du voyage en tilbury à travers la Bourgogne[5], ainsi que dans une caricature où tous trois figurent devant un buste de Lafond. On reverra le sculpteur, la barbe encore plus longue, et blanche, lors du dévoilement de son *Monument aux morts* au cimetière du Père-Lachaise en 1899. Dans le tableau de Yale, la barbe est peinte plus courte, peut-être pour révéler la touche de blanc sur la chemise ; et elle se confond avec la moustache, par ailleurs bien distincte sur tous les portraits de Bartholomé. S'agit-il vraiment ici de Bartholomé ? La question demeure. On peut seulement supposer que la *Causerie* serait une évocation de Périe de Fleury Bartholomé, destinée à consoler son mari vieillissant — hommage posthume peut-être encore plus touchant que le tombeau sculpté par Bartholomé où il se représenta avec sa femme dans un tendre enlacement.

1. Reff 1976, p. 120 et p. 316 n. 89.
2. Lettres Degas 1945, n° L, p. 76.
3. L 345, collection particulière. Voir Boggs 1962, p. 56 pour une étude de l'œuvre, et Boggs 1985, p. 25 et 27, où elle est redatée.
4. Pour les photographies de Paul-Albert Bartholomé et de sa femme, de Bartholomé et du tombeau de sa femme, ainsi que la peinture et la caricature de Manzi, voir 1986 Florence, p. 50-54 dans l'article de Thérèse Burollet, « Un'amicizia

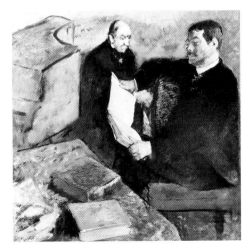

Fig. 299
Pagans et le père de Degas,
vers 1895, toile,
coll. part., L 345.

327

paradossale... quella di Edgar Degas e dello scultore Albert Bartholomé. »
5. Voir « Monotypes de paysages (octobre 1890-septembre 1892) », p. 502.

Historique
Atelier Degas ; Vente I, 1918, n° 59, acquis par le Dr Georges Viau, 22 500 F ; coll. Viau, de 1918 à 1942 ; première vente Viau, Paris, Drouot, 11 décembre 1942, n° 90. M. et Mme Paul Mellon, Upperville (Virginie) ; donné au musée en 1983.

Bibliographie sommaire
Lemoisne [1946-1949], III, n° 864 (réplique tardive de L 335, vers 1885-1895) ; Reff 1976, p. 120, fig. 87 p. 316, n° 89 (fait référence aux Lettres Degas 1945 et Degas Letters 1947, 8 janvier 1884).

Photographie et portraits (vers 1895)
n°ˢ 328-336

Degas s'intéressa beaucoup au portrait au début de sa carrière, mais il le délaissa plus tard dans une grande mesure. Dans les années 1890, il en vint à considérer davantage l'ensemble plutôt que les divers éléments, de sorte que le portrait devint rare dans son œuvre. Les principales exceptions furent dans le domaine de la photographie.

Nous connaissons surtout Degas photographe grâce à l'ouvrage Degas parle..., écrit par Daniel Halévy (1872-1962), le fils des vieux
amis du peintre, Louise et Ludovic Halévy (voir cat. n° 166). Daniel Halévy nous dit que vers 1896, Degas « a fait l'acquisition d'un appareil photo et il l'a utilisé avec la même énergie qu'il mettait dans tout[1] ». Son appareil était probablement un Eastman-Kodak, appareil manuel mis sur le marché en 1889 et pour lequel on pouvait utiliser de la pellicule en bobine. En fait, Degas continua d'utiliser des plaques de verre, un trépied et bon nombre d'accessoires des débuts de la photographie parce que les instantanés ne l'intéressaient plus à la fin des années 1890. Dans son étude « Le théâtre photographique d'Edgar Degas », publiée pour le catalogue de l'exposition de 1984 consacrée à l'œuvre de Degas au Centre culturel du Marais, à Paris, Eugenia Parry Janis disait : « Que ce soit consciemment ou non, Degas a continué à travailler des effets rappelant ceux, plus anciens et plus primitifs, qui avaient caractérisé les débuts de la photographie : faculté d'immobilité potentielle du sujet, art de contrôler la pose et, ce qui est encore plus intéressant, lumière étrange et quasi céleste du daguerréotype et du calotype. Celle-ci a été la première, et peut-être la plus fine expression de cette sensibilité, à l'aube de la photographie[2]. » S'il réalisa certaines photographies le jour, il travailla surtout le soir parce que ses journées étaient toutes prises[3]. Il expliqua ainsi sa préférence pour le soir devant les Halévy : « Le jour vient tout seul et c'est dur ce que je veux, c'est l'atmosphère de lampes, ou lunaire[4]. »

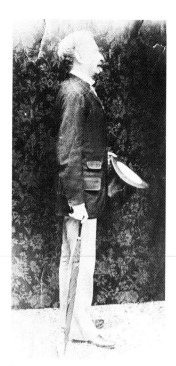

Fig. 300
Charles Haas, vers 1895,
photographie,
Paris, Bibliothèque Nationale.

C'est chez les Halévy qu'il réalisa certaines de ses plus belles photographies, représentant les membres de cette famille et certains de leurs parents et amis. Trois d'entre elles nous montrent respectivement Ludovic (cat. n° 328), Louise (cat. n° 329) et Daniel (cat. n° 331), tous trois assis dans un fauteuil qui leur offrait un confort raisonnable devant l'appareil et les lumières de Degas. Ils devaient être immobiles, dit-on, de deux (Daniel, toujours gentil[5]) à quinze minutes (Paul Valéry, plus impatient[6]). Degas exprima dans ces photographies son affection pour les Halévy, desquels il allait bientôt être séparé à cause de sa condamnation implacable du capitaine Alfred Dreyfus, dans l'affaire qui divisa profondément la France.

Degas prit quelques photographies ailleurs que chez les Halévy, représentant sans doute des gens n'appartenant pas à leur cercle. Parmi elles, mentionnons le portrait en profil de Charles Haas (fig. 300), debout dans un jardin, et la fière figure de Madame Meredith Howland devant un tapis (fig. 301). C'est encore Halévy qui nous raconte la narration indignée faite par Degas des réactions de Mme Howland devant les deux photographies. Il interpelle Daniel : «Est-ce beau? Mais elle ne le verra pas; elle le ferait lécher par son chien. C'est une brute. L'autre jour, je lui montre mon bel Haas; elle dit "Il est marbré, il faut le faire retoucher!"[7]» En fait, la surface des clichés et, vraisemblablement, des plaques de Degas présentait souvent des imperfections. Ce goût de l'expérimentation et de la découverte devint plus prononcé dans ses œuvres ultérieures et fit qu'il était peu enclin à peaufiner.

Des photographies d'une extrême complexité furent prises chez les Halévy lors d'une soirée dont Daniel a donné une description maintenant célèbre, et qu'il convient de reproduire ici parce qu'elle éclaire magnifiquement la façon de procéder de Degas. C'était après le dîner; il y avait là un oncle (Jules Taschereau) et sa fille Henriette, une tante (Mme Alfred Niaudet) et ses deux filles, Mathilde et Jeanne. Degas fit un saut à son atelier pour prendre son appareil et revint :

Dès lors la soirée plaisir était finie; Degas enfla sa voix, devint autoritaire, commandât qu'on portât une lampe au petit salon et que quinconque ne poserait pas y allât — la soirée devoir commença; il fallut obéir à la terrible volonté de Degas, à sa férocité d'artiste, En ce moment, tous ses amis parlent de lui avec terreur. Si on l'invite le soir, on sait à quoi l'on s'engage : à deux heures d'obéissance militaire.

Malgré la consigne qui éloignait quiconque ne posait pas, je me glissai dans le salon, et silencieux, dans l'ombre, je regardai Degas — Il avait placé, devant le piano, sur le petit divan, Oncle Jules, Mathilde, et Henriette — Il marchait devant eux, courant d'un coin du salon à l'autre, avec une expression de bonheur infini; il déplaçait les lampes, changeait les réflecteurs, essayait d'éclairer les jambes en posant une lampe par terre — les jambes, les célèbres jambes d'Oncle Jules, les plus maigres, les plus souples de Paris, dont Degas ne parle jamais qu'avec extase.

— Taschereau ! [dit-il] attrapez-moi cette jambe avec le bras droit; et tirez

Fig. 301
Madame Meredith Howland,
vers 1895, photographie,
Paris, Bibliothèque Nationale.

dessus, là, là. Et puis regardez cette jeune personne à côté de vous. Plus affectueusement, plus — allons! Vous souriez si bien quand vous voulez. Et vous, mademoiselle Henriette, penchez la tête - et plus! et plus! et franchement! Couchez-vous sur l'épaule de votre voisine. Et comme elle n'obéissait pas à son gré, il l'attrapa par la nuque et la mit comme il voulait; puis il saisit Mathilde à son tour, et lui tourna le visage vers son oncle. Alors il recula, et s'écria d'une voix heureuse :

« On y va ! »

Il y eut deux minutes de pose — et ainsi de suite. Nous aurons les photographies ce soir ou demain soir, je pense — Il va déballer chez nous, l'air toujours heureux — et réellement il est heureux à ces moments-là.

À onze heures et demie, tout le monde partit — Degas portant son appareil, fier comme un enfant qui porte un fusil, entouré des trois jeunes filles, qu'il faisait rire[8].

La photo (fig. 302) s'avéra être une surimpression, comme plusieurs autres photographies que Degas réalisa à l'époque (fig. 303). Ce résultat fut-il intentionnel ou accidentel[9]? Il est indéniable que Degas reconnut parfois des échecs, par exemple quand il dit à Julie Manet, le 28 novembre 1895, après une séance où il avait photographié Renoir et les Mallarmé : « Je suis désolé, les photographies sont toutes manquées, je n'osais pas vous donner signe de vie[10]. » Toutefois, la surimpression donnait des résultats à ce point stimulants qu'il est fort possible que Degas, après en avoir obtenu accidentellement une ou deux, ait réalisé les autres intentionnellement.

Si on place à l'horizontale la photographie décrite par Daniel Halévy, on y voit Henriette Taschereau, Mathilde Niaudet, et Jules Taschereau avec sa célèbre jambe, qui sont assis sur le petit sofa en face du piano. Ainsi que Degas l'a ordonné, M. Taschereau tient son genou droit de la main et sourit à sa nièce. Henriette est appuyée sur l'épaule de sa cousine, comme Degas l'avait placée; Mathilde fait face à son oncle, tout comme l'avait ordonné le peintre-photographe. Toutefois, il est déconcertant de découvrir que les images sur le mur sont comme accrochées dans le sens contraire, et que le double portrait de Jeanne Niaudet et de sa mère est superposé au groupe assis à la hauteur des épaules.

Comment peut-on expliquer ces dérogations à la photographie conventionnelle? Par le jeu trompeur avec la réalité, et l'animation abstraite des espaces, elles pourraient préfigurer le cubisme analytique. Par le rejet des conventions et par l'action qu'elles suggèrent, les photographies pourraient, comme d'aucuns l'ont prétendu, laisser présager le futurisme. L'étrangeté des juxtapositions et, en particulier, l'absence d'orientation évoquent

Fig. 302
*Henriette Taschereau, Mathilde Niaudet, Jules Taschereau,
Jeanne Niaudet, Madame Alfred Niaudet*, 1895,
photographie en surimpression, épreuve moderne,
New York, Metropolitan Museum of Art.

Fig. 303
*Mathilde Niaudet, Madame Alfred Niaudet, Daniel Halévy,
Henriette Taschereau, Ludovic Halévy, Élie Halévy*, 1895,
photographie en surimpression, épreuve moderne,
New York, Metropolitan Museum of Art.

*le surréalisme. Toutefois, on y voit davantage
de nos jours des affinités avec le mouvement
symboliste. Eugenia Parry Janis et Douglas
Crimp partagent ce point de vue.*

*De ces œuvres se dégage une certaine
beauté physique qui peut être illusoire mais
qui est aussi durable. L'espace est mysté-
rieux, mais il est fascinant et inoubliable. Par
la disposition des personnes assises, les-
quelles sont comme des fantômes devant les
images qui ornent les murs, l'artiste a joué
avec différents niveaux de réalité. On perçoit
dans ces photographies une sorte de méta-
morphose, qui n'est pas le fruit d'un mouve-
ment réel, mais une pure création abstraite de
l'artiste. Janis y décèle des affinités avec la
poésie symboliste lorsqu'elle nous rappelle
l'amitié de Degas avec deux poètes symbolis-
tes, Émile Verhaeren et Stéphane Mallarmé,
qu'il photographia d'ailleurs tous les deux[11].
Selon Crimp, la scène ayant occasionné la
photographie qui représente les Taschereau
et les Niaudet, « saisie dans le tissu complexe
de la photographie, est devenue une image
hallucinatoire et spectrale » complètement en
accord avec la poésie symboliste[12].*

1. Halévy 1964, p. 81.
2. 1984-1985 Paris, p. 487.
3. Halévy 1960, p. 78.
4. *Op. cit.*, p. 78.
5. *Op. cit.*, p. 93.
6. Valéry 1965, p. 81.
7. Halévy 1960, p. 88.
8. Halévy 1960, p. 91-93.
9. Terrasse 1983, p. 43.
10. Manet 1979, p. 73.
11. 1984-1985 Paris, p. 475-476.
12. Crimp 1978, p. 91.

328

Ludovic Halévy

Vers 1895
Épreuve argentique à la gélatine
8,1 × 7,8 cm
Malibu, The J. Paul Getty Museum (86.XM.
890.3)

Né la même année que Degas, Ludovic Halévy
aurait eu soixante et un ans en 1895, date
présumée de cette photographie. Loin d'être
aussi actif que son ami à cette époque, il
n'écrivait plus de livrets ni de romans.

Dans la photographie, les motifs de la têtière
et, en particulier, ceux du rideau fleuri du
paravent, révèlent le goût de Degas pour
l'ornement, goût que l'on remarque égale-
ment dans d'autres œuvres contemporaines
comme le pastel *Toilette matinale* (cat.
n° 319), de 1894. Degas nous montre un
homme qui a vieilli et s'est adouci considéra-
blement depuis qu'il l'avait représenté dans
La Famille Cardinal[1], près de vingt ans aupa-
ravant. Confortablement assis, un livre sur les
genoux, adossé à la têtière de son fauteuil, il
évoque la figure d'un homme de lettres distin-
gué, d'un membre de l'Académie — ce qu'il
était depuis 1884 — et d'un père de famille.

328

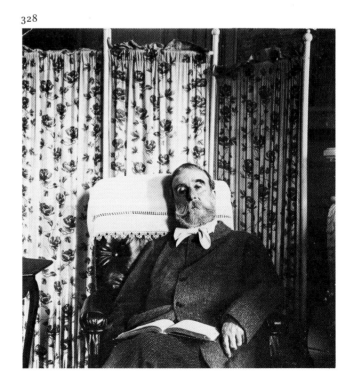

329

330

Bien que les sourcils arqués confèrent une certaine expression de hauteur au modèle, la photographie demeure un portrait flatteur. On peut s'imaginer la tragédie qu'allait être pour le peintre et l'écrivain la rupture causée par l'affaire Dreyfus en 1897.

1. Voir « Degas, Halévy et les Cardinal », p. 280 et cat. n° 166.

Historique
Ludovic Halévy.

Bibliographie sommaire
1984-1985 Paris, p. 466, n° 140 p. 486, fig. 322 p. 469.

329

Madame Ludovic Halévy, *née Louise Bréguet*

Vers 1895
Épreuve argentique à la gélatine
40,3 × 29,5 cm
Malibu (Californie), The J. Paul Getty Museum

Amie de la sœur cadette du peintre, Marguerite De Gas Fevre (1842-1895), Louise Bréguet Halévy était l'une des rares femmes que Degas appelait par son prénom. Elle appartenait à une respectable famille de physiciens, d'ingénieurs et de fabricants d'instruments, descendants du grand horloger suisse Abraham Louis Bréguet (1747-1823). Son frère, Louis Bréguet, arrière-petit-fils de l'horloger, avait étudié avec Degas au lycée Louis-le-Grand.

Les lettres de Degas témoignent de son respect et de son admiration pour Louise Halévy, dont il se serait épris durant sa jeunesse, selon Henri Loyrette (voir cat. n° 20). Un jour, d'après l'un deux fils de Mme Halévy, Daniel, il lui aurait dit : « Louise, j'aimerais à faire votre portrait ; vous *êtes excessivement dessinée[1]* », mais, il ne fit ni dessin ni peinture. Ce n'est qu'en photographie qu'il chercha à rendre la beauté de cette femme d'âge mûr. Ironie du sort, il semble que ce soit l'année même de la mort de sa sœur Marguerite, à Buenos Aires, qu'il réalisa deux photographies de Louise : celle qui est présentée ici et une autre intitulée *La révéleuse* ou *Mme Ludovic Halévy, allongée* (T 15). Tirant un parti romantique du clair-obscur créé par les lampes dans la maison des Halévy au 22, rue de Douai, Degas ne montre que la moitié du beau visage de son modèle et donne à sa main veinée une expression merveilleusement émouvante. Elle semble détendue bien que sa main soit un peu crispée. Son visage est triste, exprimant peut-être le deuil de son amie Marguerite De Gas Fevre, ou le sombre pressentiment des conséquence que l'affaire Dreyfus allait avoir sur les amitiés de sa famille.

1. Lettres Degas 1945, appendice III, « Quelques conversations de Degas notées par Daniel Halévy en 1891-1893 », p. 268.

Historique
Galerie Texbraun, Paris ; acheté par le musée en 1986.

Expositions
1984-1985 Paris, n° 141 p. 486, fig. 323 p. 470.

330

Madame Ludovic Halévy, *née Louise Bréguet*

Vers 1895
Épreuve argentique à la gélatine
30 × 24 cm (à la vue)
Paris, Mme Joxe-Halévy

Cette photographie de Mme Halévy laisse deviner, sous les ombres, le décor de l'appartement familial. Il existe au moins un autre agrandissement qui met en valeur le visage et la main du modèle à la manière des portraits de Rembrandt.

Historique
Ludovic Halévy ; Daniel Halévy ; par héritage au propriétaire actuel.

331

Daniel Halévy

Vers 1895
Épreuve argentique à la gélatine
30 × 24 cm (à la vue)
Paris, Mme Joxe-Halévy

Terrasse 13

Posant à Dieppe en 1885 devant le photographe anglais Barnes, qu'il avait persuadé d'immortaliser sa propre apothéose, Degas avait groupé derrière lui les trois filles de Jean Lemoisne, éditeur de l'influent *Journal des débats,* et fait agenouiller ou s'accroupir à ses pieds les deux jeunes fils de Ludovic et Louise Halévy, Élie et Daniel, âgés respectivement de quinze et treize ans (voir fig. 191). À cette époque, il avait sans doute la même affection pour les deux jeunes Halévy. Mais dix ans plus tard, le cadet, Daniel (1872-1962), sera manifestement pour lui un disciple privilégié, tandis qu'Élie (1870-1937), appelé à devenir un éminent historien, commencera sans doute déjà à éprouver de la répugnance pour le conservatisme politique du peintre. Idolâtre de Degas, Daniel devait lui rendre hommage dans les notes qu'il réunit sous le titre *Mon ami Degas* et qu'il consignait dans un journal dès 1895. C'est aussi sous l'influence du peintre qu'en février de la même année il acheta un paysage à la vente des œuvres de Gauguin (voir cat. n° 356).

Il est dans l'ordre des choses que Degas ait idéalisé sur cette photographie les traits du jeune homme qui, à cette époque, se faisait chroniqueur de sa passion pour la photographie. Il le fit poser dans le même décor que sa mère, assis dans le même fauteuil, qui permettait au modèle de se détendre, comme tous les fauteuils qu'il utilisa pour ses portraits des Halévy. Ici encore, un vigoureux jeu d'ombres dramatise le visage du modèle, méditatif, sourcils levés et main posée sur les lèvres dans une attitude gentiment moqueuse. Cette photographie, ainsi que l'agrandissement qui met en valeur la tête et les mains (comme dans le portrait de Mme Halévy), exprime bien l'affection que le peintre avait pour Daniel.

Historique
Ludovic Halévy ; Daniel Halévy ; par héritage au propriétaire actuel.

Bibliographie sommaire
Halévy 1964, repr. en regard p. 48, épreuve rognée, Mme Joxe ; Terrasse 1983, n° 13.

Bibliographie sommaire
Halévy 1964, repr. en regard p. 49, épreuve rognée, Mme Joxe ; Terrasse 1983, n° 14, même épreuve.

Mallarmé et Paule Gobillard

Vers 1896
Épreuve argentique à la gélatine
29,2 × 37 cm
Paris, Musée d'Orsay (PHO 1986-83)

Terrasse 11

À la mort de leurs parents, Paule et Jeanne Gobillard vivaient dans leur propre appartement, rue de Villejust[1]. Leur tante, Berthe Morisot Manet — sœur de Mme Gobillard[2] —, veilla sur elles jusqu'à sa mort en mars 1895. Elles étaient également entourées d'amis de la famille, dont le poète Stéphane Mallarmé, qui avait une fille plus âgée du nom de Geneviève. Dans une lettre écrite peu avant sa mort, Berthe Morisot invita sa fille Julie Manet à emménager chez ses cousines Gobillard, ce que Julie fit[3]. Paule Gobillard, qui était la plus âgée, se faisait appeler « notre demoiselle Patronne » par Mallarmé[4]. Le cinéaste Jean Renoir, fils de l'artiste, écrit dans la biographie de son père que Paule prit tant à cœur son rôle de sœur aînée qu'elle ne se maria jamais[5]. En fait, elle se tourna vers la peinture[6]. D'après le journal de Julie Manet, il ne fait pas de doute que les trois jeunes filles appréciaient les occasions qu'elles avaient de rencontrer l'élite des peintres, des poètes et des musiciens de Paris. En outre, elles aimaient recevoir. Ainsi que l'a écrit Jean Renoir, « "les petites Manet" [on les surnommait ainsi] continuèrent la tradition... Lorsque je vais rendre visite à mes vieilles amies, j'ai la sensation de respirer un air plus subtil[7] ».

C'est à l'une de leurs soirées, en 1895, que Degas prit la photographie solennelle de Mallarmé assis dans un fauteuil léger et retourné vers Paule Gobillard, qui est assise de façon peu conventionnelle, les bras posés sur le dossier de deux fauteuils (l'un étant celui de Mallarmé) et rapprochés comme pour prendre appui ; ses larges manches bouffantes et sa coiffure simple soulignent la beauté classique de son visage. Derrière elle, on voit le bas d'un tableau vertical d'Édouard Manet[7], oncle de sa cousine Julie. Peint en 1880, ce tableau fut acheté par les parents de Julie à la vente posthume des œuvres de Manet en 1884. Bien que Degas montre moins de la moitié du tableau, cette *Jeune fille dans un jardin* ou *Marguerite (Guillemet) à Bellevue*[8] pourrait évoquer l'ombre protectrice de Marguerite Guillemet entre Paule Gobillard et Stéphane Mallarmé, dans le jardin de Bellevue.

Mallarmé fit gentiment allusion à cette photographie dans la première strophe de son « Vers de circonstance » :

Tors et gris comme apparaîtrait
Miré parmi la source un saule
Je tremble un peu de mon portrait
Avec mademoiselle Paule[9].

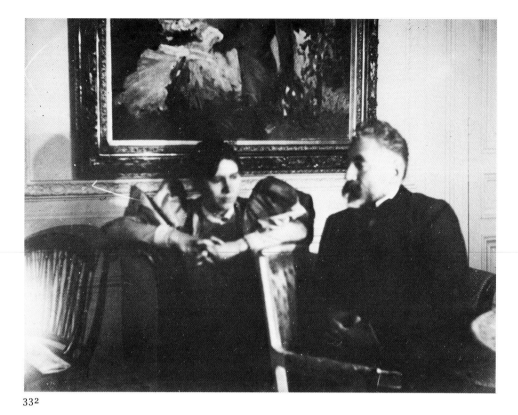

332

Renoir et Mallarmé

1895
Épreuve argentique à la gélatine
17,8 × 12,7 cm
Paris, Bibliothèque littéraire Jacques Doucet
Terrasse 12

Cette photographie, prise par Degas dans l'appartement que Julie Manet partageait avec ses cousines Gobillard, semble avoir influencé son évolution comme photographe. La photo représente le peintre Auguste Renoir et le poète Stéphane Mallarmé, qui se lièrent probablement d'amitié par l'entremise de Berthe Morisot, Degas les ayant photographiés à l'ancien appartement de cette dernière, au 40, rue de Villejust. La fille et les nièces de Berthe Morisot étaient leurs protégées. On y voit Renoir assis, et Mallarmé debout près d'une cheminée au-dessus de laquelle un miroir reflète indistinctement Mme Mallarmé et sa fille Geneviève en bas à droite, ainsi que Degas derrière son appareil,

1. Les parents de Julie Manet avaient acheté, en 1883, l'appartement situé au rez-de-chaussée du 40, rue de Villejust (l'actuelle rue Paul-Valéry). La mère de Julie Manet — Berthe Morisot —, quitta cet endroit après le décès de son mari. Les Gobillard-Morisot semblent avoir habité trois étages plus haut.
2. Voir cat. nos 87 à 90.
3. Morisot 1950, p. 184-185.
4. La première ligne de l'un de ses « Dons de fruits glacés », no XXXIV, 1898, dans *Mallarmé : Œuvres complètes,* La Pléiade, Paris, 1945, p. 124.
5. Jean Renoir, *Renoir par Renoir,* Hachette, Paris, 1962, p. 300.
6. La nièce de Paule Gobillard, Agathe Rouart Valéry, a gracieusement communiqué à l'auteur les renseignements sur sa carrière en peinture, y compris deux titres de catalogues : 1966, Paris, Durand-Ruel, 16 juin-29 juillet, *Dames et Demoiselles Blanche Hoschédé, Jeanne Baudot, Paule Gobillard,* et 1981, New York, Hammer Galleries, 7-22 avril, *Paule Gobillard 1867-1946.*
7. *Ibid.*
8. Le tableau a été identifié par Karen Herring, chargée de recherches pour l'exposition Degas, Musée des beaux-arts du Canada.
9. Mallarmé, *op. cit.,* no XXXII, 1896, p. 124.

Historique

Donné par l'artiste à Paul Valéry qui épousa Jeanne Gobillard, la sœur de Paule, en 1900 (Paul Valéry a écrit dans la marge : « Mallarmé et Paule Gobillard sous un tableau de Manet / Photographie prise par Degas en 1896 / rue Villejust / et agrandie par Tasset / P.V. » ; par héritage à François Valéry, leur fils ; acquis par le musée en 1986.

Bibliographie sommaire

Terrasse 1983, no 11. Françoise Heilbrun et Philippe Néagu, *Chefs-d'œuvre de la collection photographique,* Philippe Sers et R.M.N., Paris, 1986, no 150.

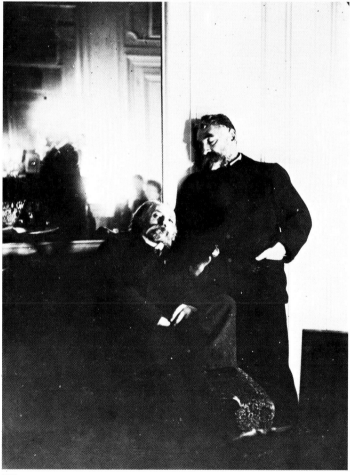

333

à gauche. Paul Valéry, à qui Degas donna une épreuve de la photographie, comparait à des «fantômes» les images reflétées dans le miroir; et, bien que la séance de pose lui parût une épreuve pour les modèles, il admirait vivement la beauté du portrait de Mallarmé: «Neuf lampes à pétrole, un terrible quart d'heure d'immobilité pour les sujets, furent les conditions de cette manière de chef-d'œuvre. J'ai là le plus beau portrait de Mallarmé que j'aie vu, mise à part l'admirable lithographie de Whistler[1].»

Plus récemment, on a souligné l'ambiguïté de l'œuvre. C'est ainsi que Donald Crimp a écrit: «Suspendu dans les reflets de cette photographie, son auteur est réduit à un spectre. Degas ne s'est inclus dans la photographie que pour disparaître, d'une manière qui ne peut que nous rappeler le propre effacement de Mallarmé dans la création de sa poésie[2].»

1. Valéry 1965, p. 81.
2. Crimp 1978, p. 85.

Historique
Paul Valéry a écrit dans la marge: «Cette photographie m'a été donnée par Degas, dont on voit l'appareil et le fantôme dans le miroir. Mallarmé est debout auprès de Renoir assis sur le divan. Degas leur a infligé une pose de quinze minutes à la lumière de neuf lampes à pétrole. La scène se passe au quatrième étage, rue de Villejust, n° 40. Dans le miroir on voit ici les ombres de Mme Mallarmé et de sa fille. L'agrandissement est dû à Tasset»; don des enfants de Paul Valéry.

Expositions
1984-1985 Paris, n° 143, p. 486 fig. 337 p. 480.

Bibliographie sommaire
Valéry 1965, p. 69; Crimp 1978, p. 94-95, copie de l'épreuve du Metropolitan Museum of Art, repr. p. 94; Dunlop 1979, p. 210, copie de l'épreuve du Metropolitan Museum of Art, fig. 193 p. 209; Terrasse 1983, n° 12, p. 38-39, 121, épreuve, Bibliothèque littéraire Jacques Doucet, fig. 12 p. 63; 1984-1985 Paris, p. 473-481, n° 143 p. 486, fig. 337 p. 481, épreuve, Bibliothèque littéraire Jacques Doucet.

334

Paul Poujaud, Madame Arthur Fontaine et Degas

Vers 1895
Épreuve argentique à la gélatine
29,4 × 40,5 cm
Inscription d'une autre main à l'encre violette, au verso *Paul Poujaud, 13 rue Solférino*
New York, The Metropolitan Museum of Art (1983.1092)

Terrasse 9

Degas s'aventura parfois dans la société bourgeoise. Il se rendit par exemple chez Mme Arthur Fontaine, qu'il photographia dans son

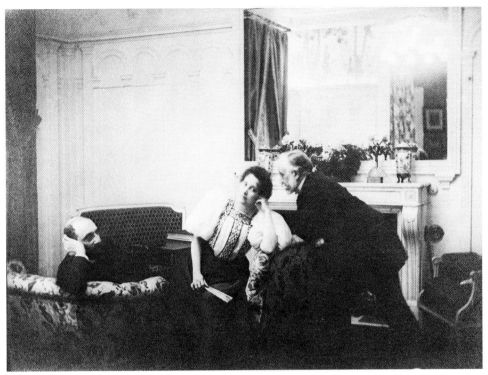

334

salon avec leur ami commun, l'avocat Paul Poujaud. Marcel Guérin, dans l'appendice à l'édition anglaise des lettres de Degas, décrivait Paul Poujaud en ces termes: «un avocat... connu pour sa culture artistique et son goût sûr. Il connaissait tous les grands musiciens et tous les grands peintres de son temps. Son jugement et ses opinions avaient beaucoup de poids et son influence fut considérable. Il appartenait à la catégorie des "dilettantes". C'était un excellent causeur qui racontait avec beaucoup de vivacité ses souvenirs d'une vie entièrement consacrée à l'art[1].» Guérin croyait que cette photographie avait été prise dans le salon du compositeur Ernest Chausson (1855-1889), le beau-frère de Mme Fontaine.

Degas avait par ailleurs de jeunes amis — Giovanni Boldini (1845-1931), Paul Helleu (1859-1927) et Jacques-Émile Blanche (1861-1942) — qui étaient des artistes à la mode et qui décrivaient cette société et même la société aristocratique de l'époque. Par les poses maniérées qu'il imposa à Paul Poujaud, à Mme Fontaine et qu'il se donna à lui-même, Degas faisait peut-être gentiment une satire de l'œuvre de ces jeunes artistes. Par l'exagération des poses et, en particulier, par l'énergie diagonale de son propre corps, il annonce également le style affecté des premiers films. Bien que Degas ait souvent eu de la difficulté à obtenir des épreuves parfaites de ses photographies, cette épreuve agrandie sur papier aux sels d'argent possède une surface satinée et une précision de détail qui mettent en valeur l'image raffinée.

1. Degas Letters 1947, appendice, «Three Letters from Paul Poujaud to Marcel Guérin», p. 233 (trad.).

Historique
Paul Poujaud (bien qu'une attestation de François Valéry à Bièvres, datée du 25 mai 1983, affirme que la photographie fut donnée par Degas à Paul Valéry); Paul Valéry; François Valéry; acheté à Alhis Matheos, Bâle, par le musée le 13 juin 1983.

Bibliographie sommaire
Lettres Degas 1945, p. 248, pl. XXII, «Salon de Chausson»; Lemoisne [1946-1949], I, p. 218, repr. p. 219a (épreuve de la collection de A.S. Henraux); Terrasse 1983, n° 9, p. 35, repr. p. 60 (épreuve dans la coll. de M. et Mme Marc Julia).

335

René De Gas

1895-1900
Épreuve argentique à la gélatine
Paris, Bibliothèque Nationale

Exposé à Paris

Terrasse 52

Bien que Degas eût beaucoup d'affection pour son frère René enfant (voir cat. n° 2) et qu'il se montrât fier du cadet de la famille lors de la visite qu'il rendit à ses deux frères (René et Achille) à la Nouvelle-Orléans pendant l'hiver de 1872-1873[1], il fut profondément indigné de le voir abandonner sa femme aveugle, leur cousine Estelle Musson. En 1882, son cousin

335

Henri Rouart et son fils Alexis

1895-1898
Huile sur toile
92 × 72 cm
Cachet de la vente en bas à droite
Munich, Neue Pinakothek (13681)

Exposé à Paris

Lemoisne 1176

En 1895, sans doute l'année où il photographia son vieux camarade de classe Ludovic Halévy, Degas commença à réaliser des études pour une peinture devant représenter encore une fois (voir cat. nᵒˢ 143 et 144) un autre ami du lycée Louis-le-Grand, Henri Rouart, cette fois avec son fils Alexis. Bien que ce tableau rappelle difficilement une photographie par son échelle, par la texture opaque de la peinture et par son coloris surprenant, il se peut qu'une photo en soit à l'origine.

Écrivant le 11 août 1895 à son ami Tasset, qui développait et agrandissait ses photographies, Degas lui demandait de traiter plusieurs négatifs. Trois de ceux-ci représentaient un sujet qu'il décrivait ainsi : « Un vieux malade, en calotte noire, derrière son fauteuil, un ami debout[1]. » Il peut s'agir là de la source de la composition de cette œuvre, dont le pathétique, qui naît de la médiocrité du fils et du fait qu'il domine physiquement son père (celui-ci souffrait de la goutte), est fort troublant. La peinture paraît très éloignée des photographies à caractère romantique que Degas avait prises la même année de Ludovic Halévy et de son fils Daniel.

Un autre aperçu de la personnalité d'Henri Rouart, tel qu'il était à cette époque, nous est fourni par Paul Valéry. Introduit chez les Rouart en 1893 ou 1894 par l'un des fils de la famille, Valéry leur rendit de fréquentes visites. Dans *Degas Danse Dessin*, il écrit :

J'admirais, je vénérais en Monsieur Rouart la plénitude d'une carrière dans laquelle presque toutes les vertus du caractère et de l'esprit se trouvaient composées. Ni l'ambition, ni l'envie, ni la soif de paraître ne l'ont tourmenté. Il n'aimait que les vraies valeurs qu'il pouvait apprécier dans plus d'un domaine. Le même homme qui fut des premiers amateurs de son temps, qui goûta, qui acquit prématurément les ouvrages des Millet, des Corot, des Daumier, des Manet, — et du Greco, devant sa fortune à ses constructions de mécanique, à ses inventions qu'il menait de la théorie pure à la technique et de la technique à l'état industriel. La reconnaissance et l'affection que je garde à Monsieur Rouart ne doivent point parler ici. Je dirai seulement que je le place parmi les hommes qui ont fait impression sur mon esprit. Ses recherches de métallur-

Edmondo Morbilli refusait, dans une lettre à sa femme Thérèse, sœur du peintre et de René, de se rendre à Paris pour tenter de réconcilier Edgar et René[2]. Ce sera au plus tard le 20 mars 1897 — lorsque Degas invita le peintre Louis Braquaval et sa femme à un dîner avec René De Gas et sa famille — que la réconciliation aura lieu[3]. La mort de leur frère Achille en octobre 1893, suivie, deux ans plus tard, de celle de leur sœur Marguerite, aurait pu favoriser ce rapprochement.

Degas réalisa au moins deux autres photographies de son jeune frère, rédacteur au journal conservateur *Le Petit Parisien* : elles le montrent assis à un bureau et révèlent chez lui une certaine froideur calculatrice (T 53 et T 54). Par contre, celle que nous présentons ici le fait voir sans défense ni protection : ayant toujours été victime de son imprévoyance ou de sa malchance en matière financière, René y apparaît rompu sous le poids des années. Son costume est grossier, ses mains sont maladroites. Son expression dénote la vulnérabilité complète de cet homme qui, en 1895, n'aurait eu que cinquante ans. On sait qu'il modifia l'orthographe de son nom de « De Gas » en « de Gas », adoptant la particule nobiliaire dès 1901, et qu'il fut ravi d'aller s'installer dans un quartier plus chic après

avoir hérité d'une petite fortune à la mort de son frère Edgar.

Comme l'a signalé Eugenia Parry Janis, cette photographie de René fut prise dans l'atelier de Degas devant le même rideau garni d'un cordon qui avait servi d'arrière-plan pour un portrait du peintre en blouse, vu de profil, portrait que l'on attribue souvent à son ami Bartholomé[4] (voir fig. 270). Si l'on compare les deux photographies, Degas paraît plus vigoureux que son frère, qui était pourtant son cadet de onze ans.

1. Lettres Degas, 1945, nᵒ III, à Henri Rouart, 5 décembre 1872, p. 25.
2. Naples, Archives Guerrero de Balde, 27 juin 1882, documents publiés par l'auteur dans Boggs 1963, p. 276.
3. Lettre inédite, Paris, coll. part.
4. 1984-1985 Paris, p. 482.

Historique

René de Gas ; son don, à la Bibliothèque Nationale, Paris, 1920 ?

Bibliographie sommaire

Terrasse 1983, nᵒ 52, p. 101, 122, repr. p. 90 ; 1984-1985 Paris, p. 482, fig. 338 p. 481.

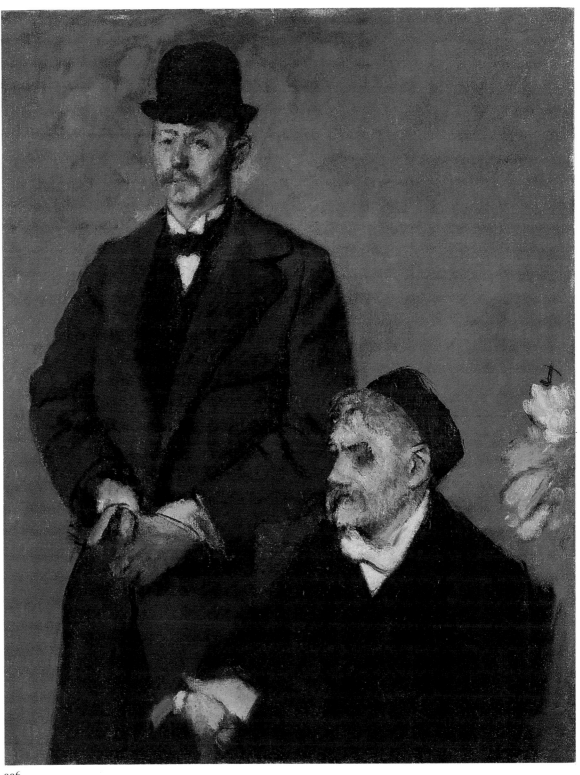

336

giste, de mécanicien et de créateur de machines thermiques s'accommodaient en lui avec une ardente passion pour la peinture ; il s'y connaisssait en artiste et même la pratiquait en vrai peintre. Mais sa modestie a fait que son œuvre personnelle, curieusement précise, est demeurée inconnue et le bien de ses seuls enfants[2].

De toute évidence, Henri Rouart était en 1895 un homme beaucoup plus imposant et actif que ne le laisse supposer Degas dans son portrait. Valéry n'ignorait pas l'affection profonde qui liait le peintre et Rouart, mais il observait avec intérêt « le contraste de ces deux types d'homme de grande valeur[3] ».

Lorsque Degas représenta Rouart avec son fils, après l'avoir peint en compagnie de sa fille Hélène (cat. n° 143), il avait peut-être conscience de ce qui distinguait son ami de lui-même, à tout le moins de certaines différences entre eux, qu'il exprimera l'année suivante dans une lettre à Rouart : « Tu seras béni, homme juste, dans tes enfants et les enfants de tes enfants. Je fais, dans mon rhume, des réflexions sur le célibat, et il y a bien les trois quarts de tristes dans ce que je me dis. Je t'embrasse[4] ».

Avant d'exécuter le double portrait d'Henri Rouart et de son fils Alexis, Degas avait fait un dessin au fusain et au pastel représentant Alexis, œuvre qu'il data très précisément de mars 1895 (fig. 304). Le chapeau et le manteau mal ajustés ainsi que la moustache nous font irrésistiblement penser à Charlie Chaplin. Mais un amateur de l'époque, bien au fait de

Fig. 304
Alexis Rouart, daté mars 1895,
fusain et pastel,
coll. part., BR 139.

Fig. 305
Cézanne, *L'homme à la pipe*,
vers 1892-1895, toile,
Londres, Courtauld Institute Galleries.

Fig. 306
Henri Rouart, daté 1895,
pastel et fusain,
localisation inconnue, L 1177.

l'art le plus avancé de son temps, aurait pu y voir les costumes et les chapeaux modestes des joueurs de cartes et des jardiniers de l'œuvre de Cézanne, alors exposée à la galerie Vollard, rue Laffitte. (Cézanne, après tout, aimait particulièrement représenter des hommes coiffés de chapeaux, et s'est d'ailleurs peint lui-même avec un chapeau melon.) Si on le compare aux figures un peu rustaudes de Cézanne, par exemple *L'homme à la pipe*, (fig. 305), actuellement aux Courtauld Galleries de l'Université de Londres, Alexis Rouart n'a pas le port d'un dur et ne s'est pas non plus retranché derrière une pipe en terre. Son corps paraît mal à l'aise dans ce grand manteau dessiné avec quelques longs traits de fusain en zigzags, ses mains se cherchent l'une l'autre comme pour trouver un appui, et sa moustache est pâle et vaguement rousse. La mobilité et l'indécision du visage — sourcils qui ne sont pas à la même hauteur, yeux de dimensions inégales, moustache asymétrique, coin tombant de la bouche —, sa pâleur que soulignent les traits de pastel rouge sur le nez et le modelage du côté droit du visage sont joliment mais sobrement représentés. Curieusement, ce dessin d'Alexis est superbement discipliné et, en même temps, il force la sympathie envers le fils d'Henri Rouart.

Degas data également un autre pastel de 1895. Il s'agit d'un dessin préparatoire au tableau de Munich, et qui représente cette fois Henri Rouart assis, la forme sans tête d'Alexis étant vaguement indiquée derrière lui (fig. 306). Henri Rouart, bien qu'âgé et sans doute arthritique, conserve un peu de sa vigueur d'antan, à l'opposé de son fils, qui paraît renfermé. Son corps, à l'aise dans un vêtement informe, est couronné par une tête au modelé énergique. Sa moustache est plus fournie que celle de son fils. Nous voyons davantage sa chevelure ; deux boucles lui tombent sur le front. Il fronce les sourcils avec l'énergie créatrice pour laquelle Valéry l'admirait tant. Derrière lui, une fleur orne le

papier peint vert cendré et annonce l'étonnante fleur orangée du tableau.

Comment la caractérisation d'Henri Rouart a-t-elle pu changer à ce point du dessin au tableau ? Consciemment ou non, Degas dut projeter dans la figure d'Henri Rouart sa propre déchéance physique. Il n'y a aucune raison de croire que les yeux de Rouart étaient aussi angoissés. Il est également possible que l'artiste se soit inspiré du sujet de la photographie où il représenta « un vieil invalide coiffé d'une toque noire », qui est probablement, puisqu'il fait état d'une autre photo prise à Carpentras, son vieil ami le peintre Évariste de Valernes, à qui il rendit souvent visite à cet endroit et qui devait mourir en 1896. Degas projeta peut-être sur Rouart certaines caractéristiques de Valernes, dont la mort était proche.

La peinture, qui s'inspire de deux dessins de ce genre, n'est plus un simple portrait, mais plutôt l'affirmation d'une déchéance physique et intellectuelle chez l'individu et d'une génération à l'autre, Henri et Alexis paraissent l'un et l'autre faibles et sans ressources, et les gants qu'ils portent témoignent de leur incapacité.

C'est dans cette œuvre, plutôt que dans le dessin, que Degas vieillit si cruellement son ami, allant jusqu'à lui donner des yeux caves, faits de touches de rouge et de bleu. C'est une peinture expressive sur l'indignité de la vieillesse et de la jeunesse : le fils se tient comme s'il assistait déjà aux funérailles de son père. Degas, peut-être davantage qu'eux, était préoccupé par l'impuissance des individus face à leur destin. Cette peinture, qui pourrait avoir été exécutée jusqu'à trois ans après le dessin, est certainement une œuvre déterminante en ce qu'elle révèle à quel point l'artiste était hanté par le spectre de la vieillesse.

1. Newhall 1963, p. 64.
2. Valéry 1965, p. 14.
3. *Op. cit.*, p. 16.
4. Lettres Degas 1945, n° CXCIV, p. 209.

Historique
Atelier Degas ; Vente I, 1918, n° 17, acheté par Jacques Seligmann, Paris, 13 500 F ; vente, New York, American Art Association, 27 janvier 1921, n° 44. Galerie Justin Thannhauser, Lucerne et New York ; acheté par le musée en 1965.

Expositions
1949 New York, n° 83, repr. p. 22 ; 1960 New York, n° 63, repr.

Bibliographie sommaire
Lemoisne [1946-1949], III, n° 1176 ; Boggs 1962, p. 74-75, 128-129, pl. 140 ; Minervino 1974, n° 1174 ; Sutton 1986, p. 297, pl. 288 p. 300.

Toiles de nus
n^{os} 337-342

Degas a la réputation de s'être pour ainsi dire limité au pastel dans ses dernières années, mais il n'en exécuta pas moins un nombre surprenant de peintures à l'huile. Celles-ci ont figuré dans les rétrospectives importantes de ses œuvres, comme l'exposition de Paris en 1924 ou celle de Philadelphie en 1936, mais les ouvrages sur le peintre les ont généralement négligées. Cela est peut-être attribuable en partie au fait qu'elles ne sont pas faciles à comprendre et à apprécier, et qu'elles s'opposent de façon déroutante à son travail des années 1870. Ces œuvres, d'où une certaine ambiguïté et, souvent, une sorte d'hostilité ne sont pas absentes, sont certes une acceptation de l'irrationnel en même temps qu'un rejet de la perfectibilité humaine. Cela vaut même pour les tableaux de nus de cette période.

Les ingrédients des nus au pastel de la même période s'y retrouvent. Ce sont les étoffes extravagantes, la longue baignoire dans des cadres que Mme Halévy aurait

trouvé surprenants[1], un éclat presque « pyrotechnique » de la couleur… Toutefois, l'image de la baignoire devient plus inquiétante dans les huiles. Même dans les pastels, peu d'indices révèlent la présence d'eau, à la différence de certaines œuvres de la décennie précédente. Mais le fait que la baignoire soit vide et qu'elle soit de grande dimension dans ces huiles lui donne une signification symbolique — par moments, presqu'au sens d'un tombeau. Bien entendu, le traitement n'est pas le même : les coups de pinceau sont plus larges que les traits des pastels. Les couleurs s'unissent davantage, et le fractionnement des teintes n'est plus le même. Les couleurs et l'atmosphère changent d'une œuvre à l'autre et, plus particulièrement, dans les trois qu'il composa autour de la même figure accroupie (voir cat. n°s 341 et 342, ainsi que fig. 310) mais, dans l'ensemble, ces œuvres, par opposition aux pastels, cherchent davantage à affirmer qu'à séduire. Le format est presque toujours horizontal.

1. Voir « Baigneuses (1890-1895) », p. 516.

Le bain

Vers 1895
Huile sur toile
81,3 × 117,5 cm
Cachet de la vente en bas à droite
Pittsburgh, The Carnegie Museum of Art.
Acquis grâce à la générosité de Mme Alan M. Scaife, 1962 (62.37.1)

Lemoisne 1029

Le lien entre cette peinture et le pastel *Le bain matinal* de l'Art Institute of Chicago (cat. n° 320) a été attesté. Dans son catalogue raisonné des œuvres de l'artiste, Paul-André Lemoisne situe la peinture directement après le pastel. Richard Brettell a commenté cette relation[1]. Il est vrai que dans les deux œuvres une figure entre dans la baignoire et que le visage de cette dernière est tourné ou indistinct. Du papier à motifs paraît également à l'arrière-plan, alors que le premier plan est occupé par un lit défait et surmonté d'un imposant baldaquin. Il se peut que Degas se

soit amusé à effectuer deux variantes du même sujet — dans le cas de la peinture à l'huile, format horizontal, couleurs chaudes, par opposition aux couleurs froides du pastel, application vigoureuse de la peinture, en particulier dans les disques du mur du fond, lesquels évoquent le pointillisme[2]. Ce n'est pas quelque chose qu'il fit sans préparation puisque de nombreux dessins préparatoires sont des études sur le mouvement de la figure. L'artiste voulait selon toute apparence un effet plus immédiat et plus sauvage que ne le permettait le raffinement du pastel.

Le lit rouge à baldaquin rappelle à certains égards ceux des peintures flamandes du XVe siècle, ou de la « Chambre des povres » de l'Hôtel-Dieu de Beaune. Selon Erwin Panofsky, les lits à baldaquin, peints par exemple par Jan van Eyck dans le portrait *Le marchand Arnolfini et sa femme* (Londres, National Gallery) ou par Rogier van der Weyden dans *L'Annonciation* (Paris, Musée du Louvre), étaient des « chambres nuptiales » qui revêtaient un caractère sacramentel. Le lit peint ici par Degas rappelle avec ironie cette époque pleine de solennité[3].

337

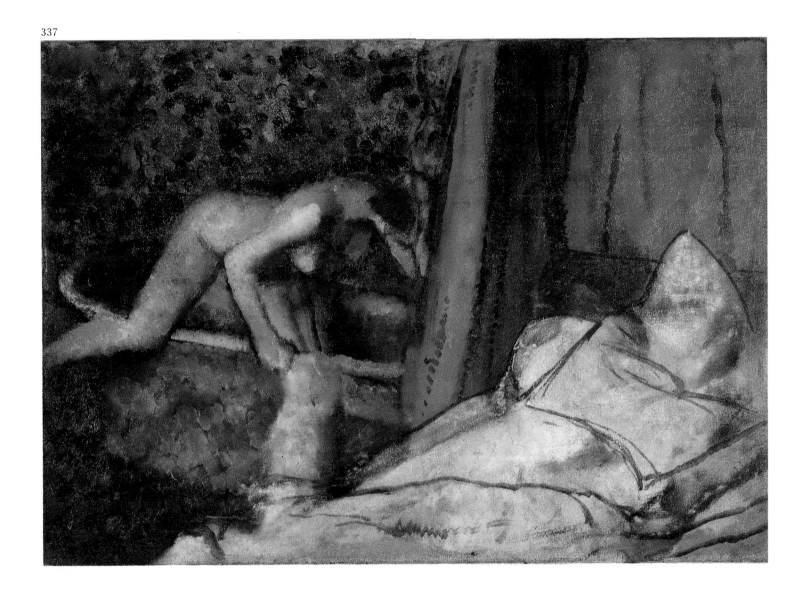

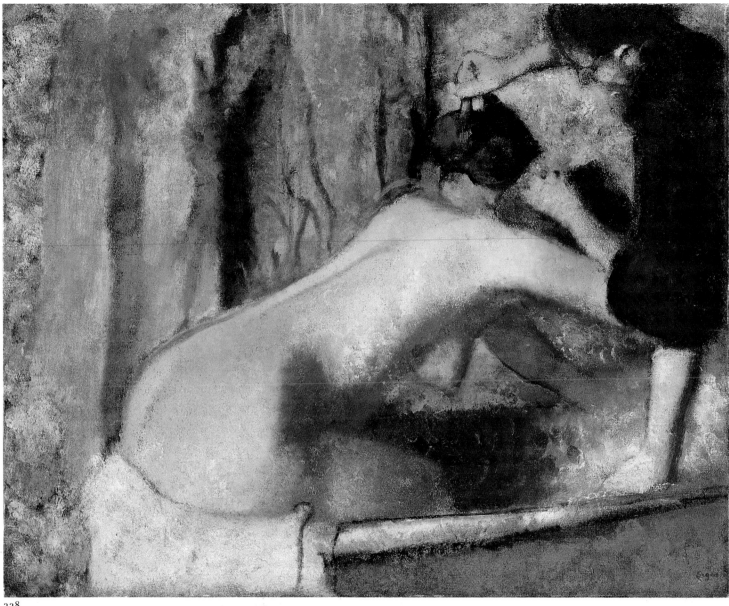

338

1. 1984 Chicago, p. 161
2. Rouart 1945, repr. p. 48 et 49 (détail) ; dans la légende, l'auteur décrit cette œuvre comme étant une « peinture à l'huile, travail au pouce ».
3. Erwin Panofsky, *Early Netherlandish Painting*, Harvard University Press, Cambridge, 1953, I, p. 203 et 254.

Historique

Atelier Degas ; Vente I, 1918, n° 39, acheté par Ambroise Vollard, Paris, 10 100 F ; Galerie Durand-Ruel, Paris, 1918 (stock n° 11296). Sam Salz, Inc., New York (peut-être acheté le 6 mai 1940, stock n° 11301) ; acquis par le musée en 1962.

Expositions

1955 Paris, GBA, n° 129, repr. p. 50 ; 1960 Paris, n° 45.

Bibliographie sommaire

Rouart 1945, p. 44, repr. (détail) p. 48, 49 ; Lemoisne [1946-1949], III, n° 1029 (vers 1890) ; F.A. Myers, « The Bath », *Carnegie Magazine,* octobre 1967, p. 285, repr. ; Pittsburgh, Museum of Art, Carnegie Institute, *Catalogue of Painting Collection,* 1973, p. 50, pl. 38 (coul.) ; Minervino 1974, n° 948 ; Reff 1976, p. 278, fig. 192 (détail) p. 279 ; 1984 Chicago, p. 161, fig. 76.2 p. 162 ; Pittsburgh, Museum of Art, Carnegie Institute, *Collection Handbook,* 1985, p. 90 (notice de Paul Tucker), repr. (coul.) p. 91 ; Sutton, 1986, p. 238, pl. 224 (coul.) p. 232.

338

Femme au bain

Vers 1895
Huile sur toile
71 × 89 cm
Cachet de la vente en bas à droite
Toronto, Musée des beaux-arts de l'Ontario
(55/49)

Lemoisne 1119

Ce tableau semble dériver d'une série de dessins qui représentent une figure assise sur le rebord d'une baignoire, en train de s'essuyer le cou. La *Femme au bain* présente une floraison de couleurs exotiques, rendues ici avec beaucoup d'intensité. L'éclat orangé de la peau, qui provient pour ainsi dire d'une source de lumière dans la baignoire, de même que le rose et le violet des serviettes sur le mur tacheté d'orange et de vert, sont particulièrement saisissants. Degas y représente également une servante qui verse gravement de l'eau sur le cou délicat de la baigneuse. Même si la figure est un peu sévère, Degas a travaillé encore plus délicatement la région entourant la poitrine. Néanmoins, dans la sobriété du corps, il y a des contours abrupts qui attirent inlassablement notre regard — la figure de la servante y contribue également — sur le premier plan du tableau. Par son charme et sa sensuelle floraison de couleurs, le tableau préfigure Pierre Bonnard.

Historique

Atelier Degas ; Vente I, 1918, n° 73, acheté par Danthon, 33 800 F ; George Willems, vente, Paris, Galerie Petit, 8 juin 1922, n° 6, repr. Vendu dans « diverses collections », Berlin, Cassirer, 20 octobre 1932, 15 600 DM. Robert Woods Bliss, Washington (D.C.), 1949. Earl Stendahl, Hollywood (Californie), 1956 ; acheté à Stendahl en 1956.

Expositions

1959, London (Ontario), London Public Library and Art Museum, 6 février-31 mars, *French Painting from the Impressionists to the Present*, repr.

Bibliographie sommaire

Le Vieux Collectionneur, « Les Ventes », *Revue de l'art ancien et moderne*, LXII :340, décembre 1932, p. 418, repr. p. 415 ; Lemoisne [1946-1949], III, n° 1119 (vers 1892) ; Jean Sutherland Boggs, « Master Works in Canada : Edgar Degas, Woman in a Bath », *Canadian Art*, juillet 1966, p. 43, repr. (coul.) p. 44 ; Minervino 1974, n° 998.

339

Après le bain, femme s'essuyant

Vers 1895
Huile sur toile
76,2 × 83,8 cm
Cachet de la vente en bas à droite
New York, The Henry and Rose Pearlman Foundation

Lemoisne 1117

Il est difficile de dater les œuvres de Degas. Toutefois, il semble que ce soit aux environs de 1894 — année où il data le pastel *Toilette matinale* (cat. n° 319), et peut-être le pastel de nu du Metropolitan Museum (cat. n° 324) — que Degas exécuta un autre pastel représentant un nu, *Femme s'essuyant* (fig. 307), à la National Gallery of Scotland, à Édimbourg. Le pastel d'Édimbourg se rapproche des autres œuvres ainsi datées par le hanchement du corps et la raideur de la chevelure. Degas poussa toutefois plus loin sa composition dans ce nu beaucoup plus austère, dans lequel il fit un usage modéré de l'huile et obtint une texture nettement éloignée de la densité du pastel.

Il existe des dessins préparatoires (L 1118 et fig. 308) à cette œuvre. La position de la jeune femme a toujours été curieuse — nue, elle est appuyée sur le dossier d'un canapé recouvert d'une serviette ou d'un drap, et s'essuie le dos avec la main gauche. Mais poussant plus loin son étude dans le grand fusain aux rehauts blancs, Degas avait rendu la position plus inconfortable et séparé presque la tête du corps. Il est vrai que dans beaucoup de ses

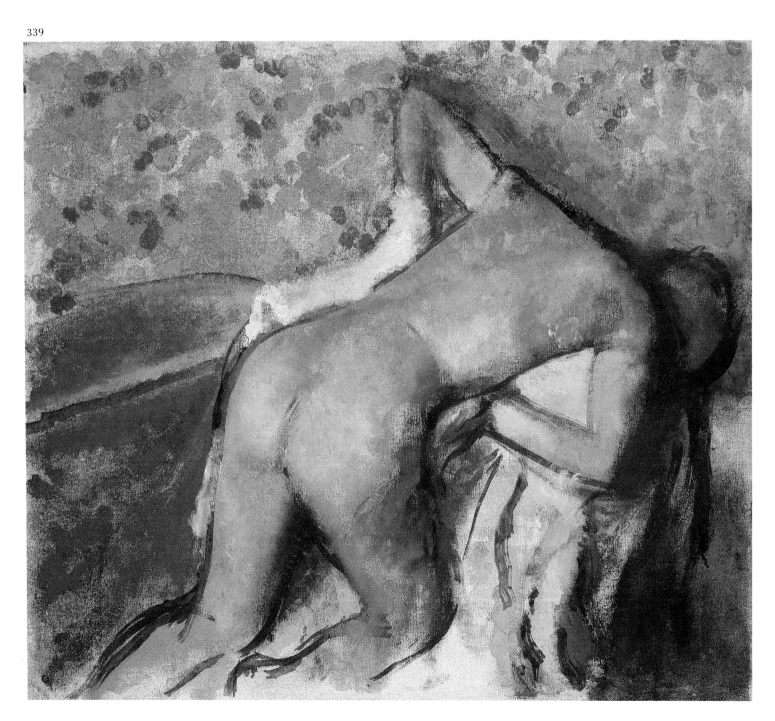

339

Fig. 307
Femme s'essuyant,
vers 1894, pastel,
Édimbourg, National Gallery of Scotland,
L 1113 bis.

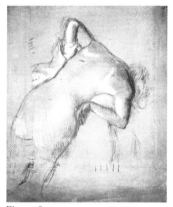

Fig. 308
Après le bain, femme s'essuyant,
vers 1895, fusain rehaussé,
localisation inconnue, III :290.

derniers nus, le cou semble vulnérable ; ici, par contre, il n'y a aucune transition entre les épaules et la tête. De larges touches de vermillon au-dessus des épaules et des bras soulignent la rupture qu'accentue, tel un signe de deuil, la ligne noire tombant comme les mèches de cheveux. Tout le corps est lui-même assez tendu pour suggérer la douleur[1], la main droite (ce qu'on ne retrouve pas dans le pastel d'Édimbourg) essuyant le ventre. Même s'il est possible d'y voir l'agonie d'un personnage représenté de façon aussi austère que les saints de bois du Moyen Âge, et bien que les couleurs soient fortes et appliquées avec vigueur — dans les grands disques de rose, d'orangé, de vert-jaune et de bleu foncé de l'arrière-plan, la baignoire bleu vert, la serviette d'un bleu turquoise plus frais, avec des touches de rouge —, la matière est tellement sèche que la toile dégage une grande retenue.

1. Lipton 1986, P. 178 ; l'auteur écrit : « il est fort probable que les corps distordus... représentent des femmes éprouvant de très grandes jouissances. »

Historique
Atelier Degas ; Vente I, 1918, n° 98, acheté par Durand-Ruel, Paris, 11 500 F ; Galerie Ambroise Vollard, Paris ; A. De Galea, Paris.

Expositions
1924 Paris, n° 73 ; 1960 New York, n° 56, repr. ; 1962 Baltimore, n° 51, repr. ; 1966, New York, The Metropolitan Museum of Art, *Summer Loan Exhibition,* n° 44 ; 1967, Detroit, Detroit Institute of Arts, n° 27, repr. p. 54 ; 1968, New York, The Metropolitan Museum of Art, *New York Collects,* n° 54 ; 1970, Harford (Conn.), Wadsworth Atheneum, printemps-automne, *Impressionism, Post-Impressionism, and Expressionism. The Mr. & Mrs. Henry Pearlman Collection,* n° 31 ; 1971, New York, The Metropolitan Museum of Art, 1er juillet-7 septembre, *Summer Loan Exhibition,* n° 34 ; 1974, New York, The Brooklyn Museum, *An Exhibition of Paintings, Watercolours, Sculpture and Drawings from the Collection of Mr. and Mrs. Henry Pearlman and Henry and Rose Pearlman Foundation,* n° 10.

Bibliographie sommaire
Lemoisne [1946-1949], III, n° 1117 (vers 1892) ; Minervino 1974, n° 994 ; Lipton 1986, p. 215 n. 32.

Après le bain (vers 1896)
n[os] 340-342

En 1896 ou 1897, l'imprimeur et marchand italien Michel Manzi (1849-1915) publia un volume de reproductions de dessins de Degas, qu'il avait préparé dans son atelier de la rue Fourest en collaboration avec l'artiste, qui était de ses amis[1]. La reproduction n° 19 est celle d'un dessin (fig. 309) qui était daté de 1896 dans ce portefeuille. Ce dessin rehaussé de pastel est manifestement une étude pour trois peintures (fig. 310, ainsi que cat. n[os] 341 et 342), qui ont en commun un nu appuyé sur le dossier d'un canapé, dans une position aussi inconfortable que dans le cas du nu d'Après le bain, femme s'essuyant, de la collection Pearlman (cat. n° 339), mais encore plus contorsionnée. Ces dernières années, on a découvert une photographie sur papier au bromure (cat. n° 340), autrefois dans la collection de Sam Wagstaff, aujourd'hui conservée au J. Paul Getty Museum, représentant le nu dans la même position, avec plus de grâce cependant, la tête coupée par l'ombre noire. La photographie a été attribuée à Degas[2].

Que Degas ait d'abord fait la photographie ou le dessin, qu'il soit ou non l'auteur de la photo, il n'en reste pas moins qu'on retrouve dans le nu un mélange poignant d'érotisme et d'angoisse, comme l'ont écrit Eugenia Parry Janis et Eunice Lipton.

Janis, écrivant sur les photographies de Degas dans le catalogue d'une récente exposition des œuvres de l'artiste au Centre culturel du Marais, à Paris, faisait les observations suivantes sur le modèle :

Elle semble se tordre de douleur. Les lignes de ses épaules sont plus proches de celles qu'on voit sur les torses tourmentés des damnés de Rodin sur les Portes de l'Enfer,

que sur la plupart des autres nus dessinés par Degas... La tête s'est évanouie dans une ombre profonde. La douleur intérieure, qui s'exprime à travers le corps vrillé dans une attitude tourmentée, que l'ombre accuse encore ; les genoux et les coudes aux angles gauchement accentués, nous rappellent de manière frappante les premiers nus de Degas [comme ceux de Scène de guerre au moyen âge, cat. n° 45]... En même temps, en dépit de l'angoisse qui s'en dégage, un étrange érotisme émane du nu. Mais ce n'est pas l'expression du désir, dans son sens habituel. Ce qui nous émeut, comme toujours en ce qui concerne la sexualité chez Degas, c'est le privilège qui nous est donné d'avoir accès à un « spectacle » intime[3].

Lipton, qui voit dans ces œuvres de Degas « des femmes éprouvant de très grandes jouissances[4] », les rapproche d'une miniature persane représentant des amants, dont Degas avait fait un calque à partir d'une reproduction, une trentaine d'année auparavant : « Dans les deux cas, affirme-t-elle, le sujet est l'extase[5] ».

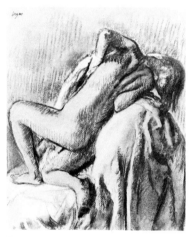

Fig. 309
Le repos après le bain,
1896, pastel et fusain,
coll. part., L 1232.

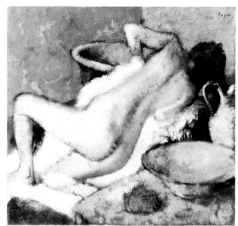

Fig. 310
Étude de nu,
1896, toile,
coll. part., L 1233.

Comme on est convaincu qu'il existe une forme d'auto-érotisme dans ces œuvres, il n'est pas sans intérêt de rappeler la description que Gauguin donnait en 1892 de son tableau L'esprit des morts veille, *actuellement à la Albright-Knox Gallery de Buffalo :* « Je fis un nu de jeune fille, écrit-il à sa femme, de Tahiti. Dans cette position, un rien, et elle est indécente[6]. » *Il n'est pas impossible, néanmoins, que la jeune fille des trois tableaux de Degas soit enceinte[7].*

Certes, les trois peintures de Degas ont un arrière-fond de sensualité, mais on y trouve aussi une ambiguïté et une fraîcheur qui leur confèrent une remarquable sobriété. Et ce qu'elles révèlent aussi toutes trois sous leurs couleurs et leur rendu différents, c'est la passion de Degas pour la peinture à l'huile, et sa maîtrise des possibilités décoratives et expressives de cette technique. En outre, Degas sait tirer parti de l'espace et de certains symboles de la vie domestique — draps, serviettes, baignoires, bassins, éponges — pour créer des images fortement évocatrices. On trouve dans ces œuvres une impression de tendresse et de juvénilité qu'on dirait menacée, ou perdue.

Il a été impossible d'obtenir, pour la présente exposition, la plus petite des trois peintures apparentées (voir fig. 310). La plus sensuelle de celles-ci, elle est également celle dont l'attrait visuel est le plus immédiat. La femme nue semble jouir de la position qu'elle a adoptée, la serviette caressant sa peau douce. Bien que l'éponge, le bassin et l'aiguière puissent être considérée comme des métaphores visuelles, associant le personnage à une autre Passion, ils sont en fait si joliment peints et leur attrait est si tactile qu'ils ajoutent à la sensualité de l'œuvre au lieu d'évoquer une quelconque souffrance. L'éponge semble en fait souligner la douceur d'une croupe adorablement rendue. Seule la chevelure tombante suggère une action cachée.

Bien qu'on puisse dater toutes ces œuvres des environs de 1896, il semble difficile d'établir leur ordre chronologique.

1. Vingt dessins [1897], n° 19.
2. Voir *A. Book of Photographs from the Collection of Sam Wagstaff*, Gray Press, New York, 1978, p. 126 ; Terrasse 1983, n° 25, p. 45-46, repr. p. 75.
3. 1984-1985 Paris, p. 473.
4. Lipton 1986, p. 178.
5. *Op. cit.*, p. 179.
6. Paul Gauguin, *Lettres de Gauguin à sa femme et à ses amis* (sous la direction de Maurice Malingue), Grasset, Paris, 1946, n° CXXXIV, p. 237, Tahiti, le 8 décembre 1892.
7. Jeanne Baudot, *Renoir, ses amis, ses modèles*, Éditions littéraires de France, Paris, 1949, p. 67. Peintre et protégée de Renoir, l'auteur raconte que Degas retint les services d'une jeune fille que Renoir avait renvoyée sous prétexte qu'elle était enceinte ; elle aurait donc pu poser pour ce tableau, même si Baudot ajoute que Degas « l'avait fait poser couchée sur le ventre ».

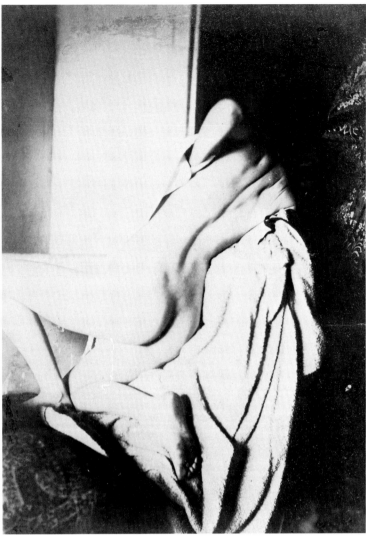

340

340

Après le bain

1896
Épreuve au bromure
16,5 × 12 cm
Malibu, The J. Paul Getty Museum (84.XM. 495.2)
Terrasse 25

Cette exquise épreuve au bromure fait tellement partie de l'histoire de trois peintures importantes qu'il est difficile d'y voir une œuvre indépendante[1]. Comme dans le cas des peintures et pastels sur le thème des baigneuses, et même de la photographie représentant son frère René (cat. n° 335), Degas utilisa ici des accessoires : un paravent instable, une lourde tenture à motifs, à droite, un châle de cachemire sur la chaise-longue et une serviette d'un blanc uni sur le dos de la baigneuse. Ceux-ci donnent à penser que cette photographie fut peut-être prise dans l'atelier du peintre. Degas dut faire preuve de beaucoup d'adresse pour faire poser le modèle dans cette position tendue pouvant rendre un sentiment mêlé d'angoisse et d'extase, et pour créer l'éclairage illuminant ce corps nu arqué de façon que les ombres tombent sur son dos telle une touche de pinceau.

1. Voir « Après le bain (vers 1896) », p. 548.

Historique
Sam Wagstaff, New York ; acheté par le musée en 1984.

Expositions
1978, Washington, The Corcoran Gallery of Art, 4 février-26 mars / The Saint Louis Art Museum, 7 avril-28 mai / New York, The Grey Art Gallery, New York University, 13 juin-25 août / Seattle Art Museum, 14 septembre-22 octobre / Berkeley, The University Art Museum, 8 novembre-31 décembre / Atlanta, The High Museum, 20 janvier-5 mars 1979, *A Book of Photographs from the Collection of Sam Wagstaff*, p. 126.

Bibliographie sommaire
Jean Sutherland Boggs, « New Acquisition : Museum Acquires Late Degas Painting », *Freelance Monitor*, 1, octobre-novembre 1980, p. 33, fig. 9 ; Terrasse 1983, n° 25, p. 45-46, 122 ; 1984-1985 Paris, p. 472-473, fig. 334 p. 478 ; Boggs 1985, p. 32, fig. 23 p. 34 ; Lipton 1986, p. 216 n. 36.

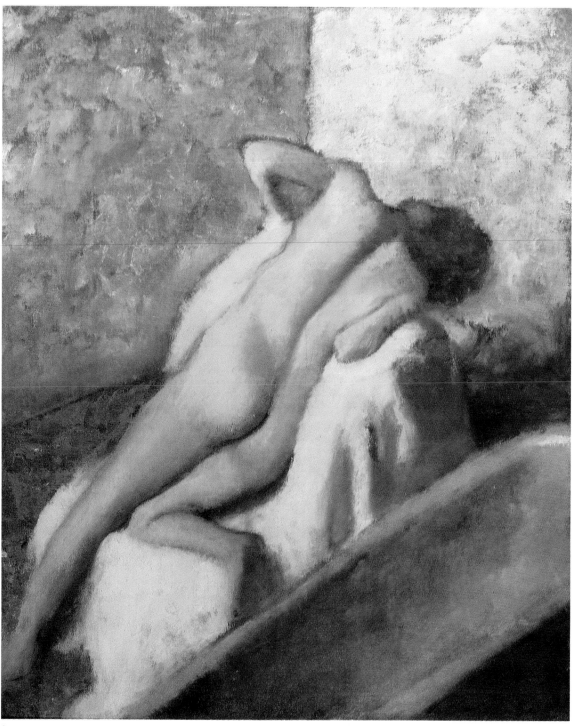

341

341

Après le bain

1896
Huile sur toile
116 × 97 cm
Cachet de la vente en bas à droite
Paris, Collection particulière

Lemoisne 1234

Ambroise Vollard ne fut jamais l'agent officiel de Degas (Paul Durand-Ruel joua ce rôle pendant plusieurs années), mais il acheta des

œuvres de Degas chez Durand-Ruel et peut-être même quelquefois à l'artiste lui-même. Son goût, que révèlent ces acquisitions et l'album de différentes reproductions photographiques d'œuvres de Degas qu'il publia en 1914, allait vers les exemples les plus extrêmes des dernières œuvres de l'artiste, ce qui s'accordait avec sa défense de Cézanne et du jeune Picasso[1]. Vollard avait acheté, du vivant de Degas, le plus petit (voir fig. 310) de ces trois nus apparentés au nombre desquels se trouvent ce tableau et celui du cat. n° 342. Il acquit également celui-ci, le plus grand des trois, lors de la vente du contenu de l'atelier de Degas

après sa mort. Contrairement au petit tableau, il est demeuré dans la famille d'un de ses héritiers.

Pour cette œuvre, Degas choisit un format inhabituel eu égard à ses dernières peintures à l'huile et ses nus. Il décida également de changer la position de la jambe gauche, probablement pour que la figure de cette grande toile en occupe davantage la diagonale. Il en arriva d'abord à cette position dans un dessin (fig. 311) d'une douceur féminine et d'un rythme surprenants. Dans le tableau, cependant, le nu est plus dur et plus tendu, au point que son sexe devient presque ambigu. Il put, à

Fig. 311
Après le bain,
1896, pastel et fusain,
coll. Philippe Boutan-Laroze, Paris.

l'instar de la figure de la photographie, rappeler à Eugenia Parry Janis les dessins de Degas pour *Scène de guerre au moyen âge* (cat. n° 45)[2]. Il paraît aussi remarquablement chaste, comme les nus de peintres du Nord tels que Dirck Bouts et Memling, dont Degas étudia peut-être les œuvres à l'occasion de son voyage à Bruxelles en 1890.

C'est l'intense bleu de cobalt du mur de gauche qui établit l'atmosphère de l'œuvre. Avec la baignoire du premier plan, véritable sarcophage, les tons orangés terreux du tapis, la chevelure, et certains accents sur la peau, ce bleu semble soulever le personnage de son tombeau en une sorte d'exaltation.

1. Vollard 1914. Degas avait signé les dessins.
2. 1984-1985 Paris, p. 473. Voir Boggs dans 1967 Saint Louis, p. 70, relativement à l'ambivalence sexuelle de certaines des figures de *Scène de guerre au moyen âge.*

Historique
Atelier Degas ; Vente I, 1918, n° 88 ; acquis par Ambroise Vollard, Paris, 15 000 F ; par héritage au propriétaire actuel.

Expositions
1925, Paris, Musée des Arts Décoratifs, 28 mai-12 juillet, *Cinquante ans de peinture française 1875-1925,* n° 31 (prêté par Ambroise Vollard) ; 1927, Paris, Orangerie, n° 53 ; 1976-1977 Tōkyō, n° 25, repr. (coul.).

Bibliographie sommaire
Waldemar George, « Cinquante ans de peinture française », *L'Amour de l'art,* 7 juillet 1925, repr. p. 275 ; Lemoisne [1946-1949], III, n° 1234 (1899) ; Minervino 1974, n° 1029 ; Boggs 1985, p. 35, fig. 25 ; Lipton 1986, p. 215 n. 32.

Après le bain

Vers 1896
Huile sur toile
89 × 116 cm
Cachet de la vente en bas à droite
Philadelphie, Philadelphia Museum of Art.
Acheté par les administrateurs de la Succession de George D. Widener (1960-6-1)

Lemoisne 1231

Le troisième de la série des nus apparentés réalisée vers 1896[1] porte si peu de peinture qu'on aperçoit la toile par endroits sur la serviette étendue sur le canapé. L'éventail des couleurs est si limité qu'on pourrait considérer l'œuvre comme une étude monochrome en rouge ; une analyse effectuée par le Conservation Laboratory du Philadelphia Museum of Art démontre en effet que l'artiste n'utilisa que quatre teintes : noir de fumée, blanc de zinc, ocre rouge et terre de Sienne brûlée[2]. Cette simplification a conduit de nombreux commentateurs à considérer l'œuvre comme inachevée, simple ébauche pour une éventuelle œuvre à pâte épaisse du genre des deux autres versions que l'artiste exécuta sur le même

342

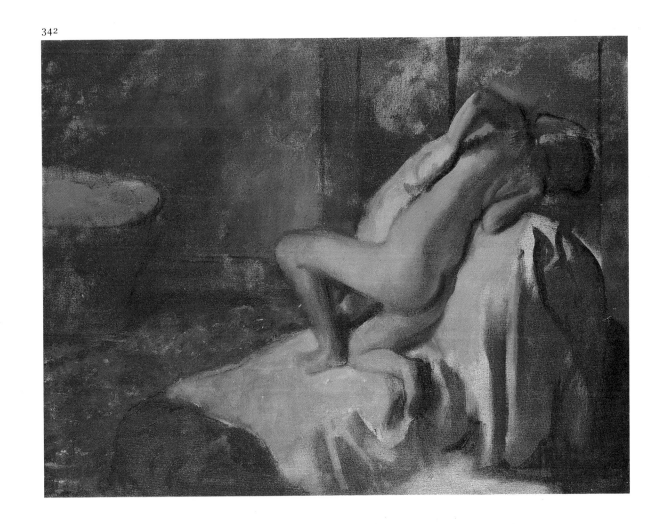

thème. Ils y voient également pour preuve le fait que Degas utilise une couleur couramment employée pour leurs ébauches par des artistes vénitiens comme le Titien[3]. L'œuvre pourrait donc être la première de la série, exécutée à titre d'essai.

À l'opposé, on peut y voir une œuvre terminée, l'artiste lui-même ayant insisté sans cesse davantage, à la fin de sa carrière, sur le caractère abstrait de ses œuvres. Il affirma par exemple à Georges Jeanniot qu'un tableau est « une combinaison originale de lignes et de tons qui se font sentir[4] ». Cette toile est également une œuvre très constante sur le plan stylistique. La femme occupe relativement peu l'espace, comparativement aux femmes des deux autres versions, et elle paraît étouffée par le rouge de la pièce et par le plancher gris foncé, et sa vulnérabilité est soulignée par le rose et le blanc de la serviette, et accentuée par la déchirure noire qui troue le mur au-dessus de son poignet. On peut donc voir dans l'œuvre une tentative d'abstraction, ce qui va dans le sens des déclarations de Degas ; mais il n'en reste pas moins que c'est un tableau extrêmement émouvant.

1. Voir « Après le bain (vers 1896) », p. 548.
2. Boggs 1985, p. 32.
3. Rouart 1945, p. 50-54 ; Reff 1976, p. 296.
4. Jeanniot 1933, p. 158.

Historique
Atelier Degas ; Vente II, 1918, n° 17, acheté par le Dr Georges Viau, Paris, 23 000 F ; vente, Paris, Drouot, Première vente Viau, 11 décembre 1942, n° 84, pl. XXXI, 500 000 F ; H. Lutjens, Zurich ; Galerie Feilchenfeldt, Zurich ; acheté par le musée à Mme Feilchenfeldt en 1980.

Expositions
1936 Philadelphie, n° 54, repr. p. 106 ; 1964, Lausanne, Palais de Beaulieu, *Chefs-d'œuvre de collections suisses de Manet à Picasso*, n° 11, repr. ; 1976, New York, The Museum of Modern Art, 17 décembre 1976-1er mars 1977, *European Master Paintings from Swiss Collections : Post-Impressionism to World War II* (texte de John Elderfield), repr. (coul.) p. 25 ; 1983, Philadelphie, Philadelphia Museum of Art, 7 mai-3 juillet « 100 Years of Acquisitions », sans cat. ; 1985 Philadelphie.

Bibliographie sommaire
Jamot 1924, pl. 72b (daté de 1890-1895 env.) ; Rouart 1945, p. 50-54, repr. p. 51 ; Lemoisne [1946-1949], III, n° 1231, repr. (daté de 1896) ; Jean Grenier, « La Révolution de la couleur », *XXe Siècle*, nouv. sér. XXII : 15, 1950, repr. p. 14 ; Reff 1976, p. 296, fig. 213 (détail) ; Jean Sutherland Boggs, « New Acquisition : Museum Acquires Late Degas Painting », *Freelance Monitor*, 1, octobre-novembre 1980, p. 28-33, repr. (coul.) p. 28-29 ; Boggs 1985, p. 32-35, n° 15 p. 47, repr. (coul.) p. 33.

343

La masseuse

Vers 1895
Bronze
Original : plastiline brune[1] (Upperville [Virginie], Collection M. et Mme Paul Mellon)
H. : 43,2 cm

Rewald LXXIII

Bien que ce groupe plutôt important soit habituellement daté du XXe siècle, une date antérieure est proposée ici en raison du caractère presque anecdotique de cette œuvre et de sa parenté avec les scènes de genre, qualités qui la distinguent nettement des œuvres tardives de Degas, plus généralisées, plus universelles de nature. Étendue sur un canapé recouvert d'un drap plissé en diagonale, la baigneuse fait masser par une servante sa jambe allongée. Son corps présente une vigoureuse torsion, qui assure l'unité de l'œuvre et en augmente l'intérêt sculptural. La petite masseuse, avec ses manches bouffantes et ses cheveux sagement coiffés, semble s'appliquer tout doucement à sa tâche. Vus de dos, son corps et sa robe offrent une forme simple et pleine de dignité, encore trop humaine pour être monumentale. Charles Millard écrit que

343 (Orsay)

cette œuvre produit « l'effet sculptural le mieux réussi de la série » des baigneuses, qui comprend également la *Femme assise dans un fauteuil, s'essuyant l'aisselle gauche* (cat. n° 318) et la *Baigneuse assise, s'essuyant la hanche gauche*[2] (cat. n° 381).

1. Voir Millard 1976, p. 37 n. 55.
2. *Op. cit.*, p. 109.

Bibliographie sommaire
1921 Paris, n° 68 ; Rewald 1944, n° LXXXIII (daté de 1896-1911), p. 143 (Metropolitan 55A) ; 1955 New York, n° 69 ; Rewald 1956, n° LXXIII, Metropolitan 55A, pl. 89 ; Tucker 1974, p. 158, fig. 154 p. 157 ; 1976 Londres, n° 68 ; Millard 1976, p. 37 n. 55, 109, 110, fig. 139 ; 1986 Florence, n° 55 p. 202, pl. 55 p. 152.

A. *Orsay, Série P, n° 55*
Paris, Musée d'Orsay (RF 2132)

Exposé à Paris

Historique
Acquis grâce à la générosité des héritiers de l'artiste et des Hébrard en 1930.

Expositions
1931 Paris, Orangerie, n° 68 des sculptures ; 1969 Paris, n° 295 ; 1984-1985 Paris, n° 82 p. 207, fig. 207 p. 203.

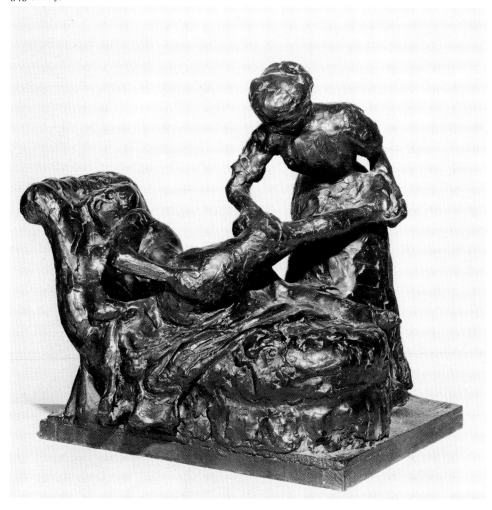

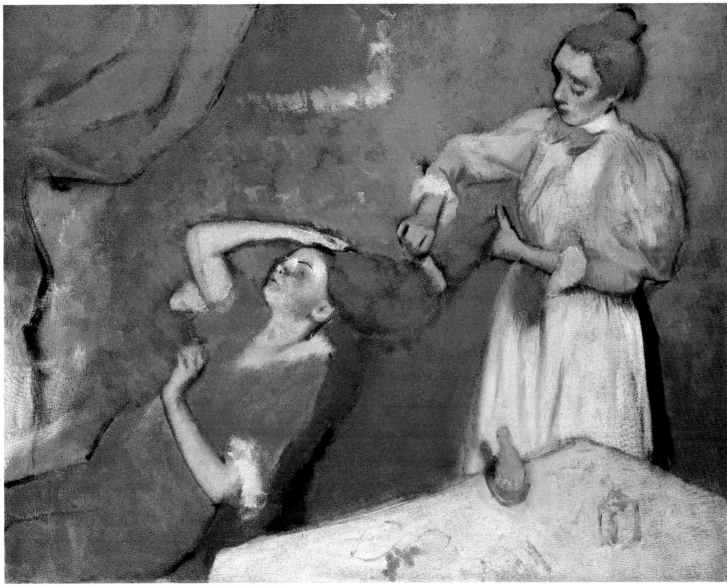

344

344

La coiffure

Vers 1896
Huile sur toile
124 × 150 cm
Cachet de la vente au verso
Londres, The Trustees of the National Gallery (4865)

Lemoisne 1128

Une quinzaine d'années avant que Degas ne peigne ce tableau, la mère de son amie Mary Cassatt écrivait à son fils Alexander, à propos d'une remarque de Degas : « D'après lui, c'est le genre de peinture qu'on vend après la mort de l'artiste, à d'autres artistes qui ne se soucient pas de ce qu'elle soit terminée ou non[1]. » Cette œuvre audacieuse, généralement considérée comme inachevée, possède des qualités qui, depuis la mort de Degas, ont

séduit les peintres. Henri Matisse en fut même le propriétaire pendant quelques années.

La jeune femme enceinte est dans une position peu confortable, voire pénible. Degas fit plusieurs dessins préparatoires de la figure, dont un pastel qui resta jusqu'en 1976 dans la famille de son frère René (L 1130). Dans ce dessin, elle a la main droite sur la tête comme si elle avait la migraine ; elle semble au supplice. Dans la peinture, la douleur est moins évidente mais le corps est frêle, le ventre est dilaté par la grossesse et le visage — la bouche est réduite à un simple trait et l'œil à un point noir cerné de rouge — évoque de façon particulièrement troublante celui d'un pierrot délicat. Sans réduire le pathétique mais en le rendant moins physique, Degas, dans divers dessins, développa le mouvement des bras de la femme assise (le bras gauche relevé comme pour se protéger et le bras droit au-dessus de la tête), mouvement, accentué par des contours noirs, qui se prolonge dans

l'ample chevelure orange et aboutit à la servante dévouée. Dans certains des dessins préparatoires, la servante est corpulente, ce qui donne à penser que la gouvernante de Degas, Zoé Closier, posa peut-être pour lui à l'origine[2], et qu'elle fut remplacée par un modèle plus conventionnel, dont la sérénité et l'équilibre font contraste avec l'attitude de sa maîtresse.

Dans cette peinture, Degas restreignit sa palette, qui est dominée par un rouge flamme. Même s'il n'alla pas aussi loin dans ce sens qu'il ne l'avait fait ou ne le ferait (on ne sait pas laquelle de deux fut réalisée en premier) dans la toile *Après le bain* (cat. n° 342), nous voyons bien que dans les deux cas il prit plaisir à travailler avec un nombre limité de couleurs. Il obtint de cette façon une œuvre élégante où nous pouvons goûter le rose de la robe chemisier de la servante, sur le mur orange, ou le rouge de la lourde tenture. Il est facile de constater l'assurance avec laquelle Degas dessine ses contours noirs, incorpore un léger tissu blanc autour du bras gauche de la femme assise et oppose l'ambre du peigne et de la brosse au rouge flamme et au rose, qui dominent l'œuvre. Par ailleurs, celle-ci est radieuse, presque l'antithèse du pastel *Toilette matinale* (cat. n° 319). Même les tensions que nous percevons chez la femme assise semblent apaisées par le personnage de la servante.

1. Cité dans Mathews 1984, p. 154-155, lettre du 10 décembre [1880].
2. En particulier IV : 168, de propriétaire inconnu,

Historique
Atelier Degas ; Vente I, 1918, n° 44 , acheté par la Galerie Trotti, Paris, 19 100 F ; Winckel et Magnussen, en 1920 ; Galerie Barbazanges ; Henri Matisse, Paris, qui l'a vendu à son fils Pierre Matisse, vers 1936 ; acheté à la Galerie Pierre Matisse par l'entremise du Knapping Fund grâce à un prêt du Lewis Publications Fund, en 1937.

Expositions
1920, Stockholm, Svensk-Franska Kunstgalleriet, *Degas*, n° 15 ; 1936 Philadelphie, n° 52, pl. 52 ; 1952 Édimbourg, n° 32.

Bibliographie sommaire
Hoppe 1922, p. 66, repr. ; Lemoisne [1946-1949], III, n° 1128 (vers 1892-1895) ; Martin Davies, *National Gallery Catalogues, French School*, Londres, 1957, p. 74-75 ; Minervino 1974, n° 1172 ; Sigurd Willoch, « Edgar Degas : Nasjonalgalleriet », *Kunst Kultur*, 1980, p. 22-24, repr. p. 25 ; Sutton 1986, p. 246, pl. 248 (coul.) p. 248.

345

La coiffure

Après 1896
Huile sur toile
82 × 87 cm
Cachet de la vente en bas à droite
Oslo, Musée national (NG 1292)

Lemoisne 1127

Ce tableau est un des plus tendres que Degas ait réalisés sur le thème de femmes à leur toilette. Comme le tableau rouge de Londres du même titre (cat. n° 344), celui-ci peut être qualifié d'inachevé à plus d'un égard. Degas n'hésita pas à laisser vierges certaines parties de la toile alors que d'autres — au dire de Sigurd Willoch, ancien directeur du Musée national d'Oslo — sont travaillées légèrement et irrégulièrement à la brosse[1]. Il ne limita pas sa palette comme il l'avait fait pour le tableau de Londres, utilisant des couleurs vives allant du jaune verdâtre pénétrant au rose pastèque comme couleurs de fond, sur lesquelles il brossa les blancs des chemises et des draps, qui sont exécutés de façon très schématique. Les blancs paraissent cendrés. La figure assise, toute jeune encore, petite et frêle, invalide peut-être, soulève d'un geste las sa lourde chevelure roussâtre. La figure debout est frêle également ; elle a le haut du corps incliné et ses cheveux foncés lui retombent sur le visage comme l'aile d'un oiseau tandis qu'elle coiffe l'autre jeune fille. Il se dégage des deux femmes une douloureuse impression d'apathie et de futilité.

Elles pourraient toutes deux être de celles qu'on trouve sur les lécythes ou les stèles funéraires grecques, avec cette différence appréciable qu'elles sont de proportions égales et donc de même condition.

1. Sigurd Willoch, « Edgar Degas : Nasjonalgalleriet », *Kunst Kultur*, 1980, p. 24.

Historique
Atelier Degas ; Vente I, 1918, n° 99, acheté par Jos Hessel, Paris, 19 000 F ; Galerie Ambroise Vollard, Paris ; don de la Société des Amis du Musée national d'Oslo, 1919.

Bibliographie sommaire
Hoppe 1922, p. 67 ; Lemoisne [1946-1949], III, n° 1127 (vers 1892-1895) ; Minervino 1974, n° 1173, pl. LVIII (coul.) ; Sigurd Willoch, « Edgar Degas : Nasjonalgalleriet », *Kunst Kultur*, 1980, p. 22-24, repr. p. 24.

Baigneuses sur l'herbe (vers 1896)
n^{os} 346-350

Degas semble avoir consacré un groupe de pastels non datés aux joies de la nudité au grand air. Sur fond de prés aux longues herbes, d'arbres aux troncs aussi fluides que du verre Art nouveau et d'étangs aux eaux

peu profondes, les baigneuses s'ébattent librement au soleil... les figures se tendent en diagonale dans l'espace. Cette joie païenne, animale, est soulignée par la présence fantomatique, dans un grand pastel (cat. n° 346), d'une vache rouge et par l'introduction, dans un autre (L 1075), d'un grand chien noir. Parmi les nus, dont certains sont presque androgynes, on trouve de frêles adolescentes et des femmes mûres aux formes plus pleines. Ces compositions s'éloignent nettement de la plupart des nus réalisés à partir des années 1860 par la variété des gestes des figures dans un même pastel et le contraste de leurs positions, souvent inconfortables.

*On retrouve tout de même des éléments des nus des années 1880 dans ces figures, mais leur attitude gauche leur donne une plus grande réalité musculaire. Elles ont des liens avec un pastel en particulier, représentant un nu dans un décor champêtre (*Femme s'essuyant, fig. 186 *Washington, National Gallery of Art), daté de 1885, dont nous savons qu'il a été présenté à la dernière exposition impressionniste, en 1886. Les paysages, tout comme la chair des baigneuses, sont toutefois moins lumineux dans ce groupe de pastels. Les figures évoquent également les nus exécutés par Degas trente ans auparavant pour* Scène de guerre au moyen âge *(cat. n° 45) mais cette fois sans leur intensité tragique. C'est comme si Degas avait utilisé un vocabulaire ancien dans un sens très différent, absolument hédoniste.*

Il est tentant de trouver ailleurs — dans les années 1890 semble-t-il — le stimulant de ces compositions. Il semble improbable que l'œuvre de Gauguin y ait été pour quelque chose, malgré le fait que l'exposition des œuvres de cet artiste, avant son départ pour Tahiti en 1891 et après son retour en 1893, émut beaucoup Degas. Il faut peut-être y voir aussi l'influence des nus de Courbet mis en vente en 1897, et dont il avait espéré acheter L'Atelier[1]. *Les attraits frustes du corps de ces baigneuses ne sont pas sans rappeler Courbet. On pourrait facilement croire que ce furent les baigneuses de Cézanne, qu'il avait pu admirer chez Vollard en 1895, qui l'influencèrent pour cette série. Richard R. Brettell donne en fait à entendre que son achat de deux baigneuses de Cézanne pourrait bien être à l'origine de cette série d'œuvres et incline donc à la dater d'après 1895[2]. On retrouve presque les audaces de Cézanne dans un des pastels de ce groupe, qui figure dans la collection Barnes (L 1087).*

L'étude d'un dessin de baigneuse du Princeton Art Museum, compris dans la présente exposition (cat. n° 348), a permis à Anne Norton de découvrir qu'il était apparenté à une autre grande composition de baigneuses, dont le dessin de fond est aujourd'hui conservé au Musée des Arts Décoratifs, Paris (voir fig. 314)[3]. Les allusions allégoriques de ce dessin, décrites par Gary Tinterow au

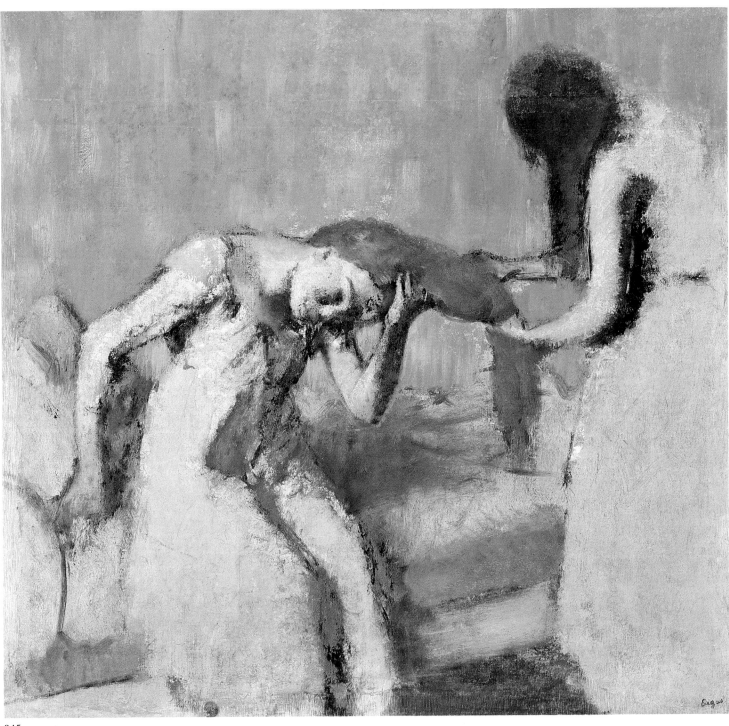

345

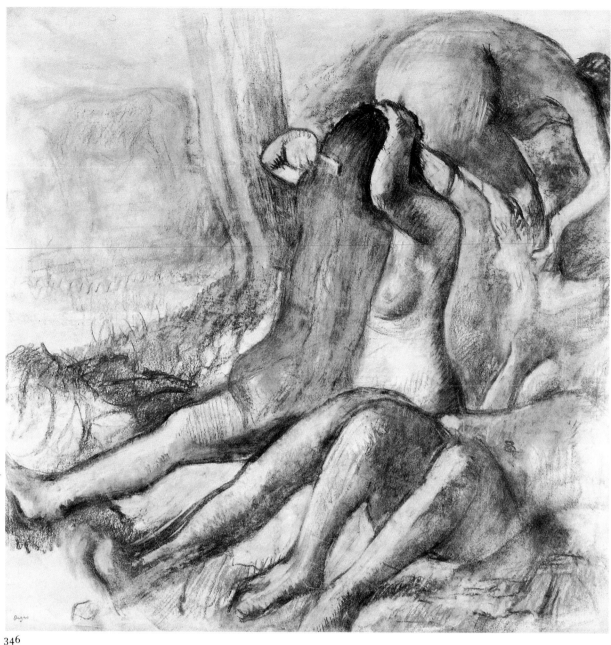

346

catalogue, sont assez explicites pour croire que Degas rattachait toutes ses baigneuses, au grand air, à la tradition allégorique de la peinture de la Renaissance.

Un pastel nettement apparenté aux autres pastels du groupe (L 1075) — deux baigneuses s'avançant dans l'eau avec un caniche noir — rend difficile la datation. On serait tenté en effet d'y reconnaître ces « trois baigneuses et un chien » que mentionne Félix Fénéon dans son compte rendu de l'exposition impressionniste de 1886[4], ou peut-être les « trois grosses paysannes se jetant à l'eau, non pas pour se baigner, mais pour se laver ou se rafraîchir (l'une entraîne un chien à sa suite)[5] », que George Moore remarqua dans l'atelier du peintre en 1890. Cependant, outre le nombre des figures de ce pastel — deux au lieu de trois —, des caractères stylistiques, certes

peut-être explicables par des retouches, rendent improbable l'exécution de ces baigneuses sur l'herbe dans les années 1880.

Une lettre connue depuis peu pourrait nous aider à les dater. Elle est adressée par Degas au peintre Louis Braquaval, qu'il n'a peut-être pas rencontré avant 1896[6]; Degas y mentionne son frère René avec qui il ne s'est sans doute réconcilié qu'après la mort de leur frère Achille en 1893 : « J'ai commencé un grand tableau à l'huile, trois femmes se baignant dans un ruisseau bordé de saules. Mon frère qui connaît le pays comme un braconnier, sait tout de suite où trouver des [s]aules qu'il me faut. Je vous enverrai une épreuve de cette ébauche et si vous trouvez quelques arbres ressemblant à mes indications, j'aimerais bien que vous m'en fassiez un croquis ou une petite étude au pastel[7]. » Bien

Fig. 312
Baigneuses,
vers 1896, pastel,
Art Institute of Chicago, L 1079.

que rien n'ait subsisté d'un tableau à l'huile représentant des baigneuses au grand air, la lettre semble corroborer une datation de 1896 environ pour ces pastels de baigneuses.

1. Rouart 1937, p. 13.
2. 1984 Chicago, p. 189.
3. La découverte revient à Gary Tinterow et Anne Norton, du Metropolitan Museum of Art de New York, qui ont rédigé la notice du cat n° 348.
4. Thomson 1986, p. 189.
5. Moore 1890, p. 425.
6. Voir « Saint Valéry-sur-Somme : les derniers paysages (1898), p. 566.
7. Lettre inédite, Paris, coll. part.

346

Baigneuses

Vers 1896
Pastel et fusain sur papier-calque
108,9 × 111,1 cm
Cachet de la vente en bas à gauche
Dallas Museum of Art. Collection Wendy et Emery Reves (1985.R. 24)

Exposé à New York

Lemoisne 1071

Il est évident que Degas effectua plusieurs études en vue de la grande composition au fusain et pastel, probablement inachevée, qui est aujourd'hui conservée au Dallas Museum of Art. Comme ses dimensions sont identiques à celles d'une autre œuvre inachevée, les *Baigneuses* (fig. 312) de l'Art Institute of Chicago, qui fut agrandie par Degas pour atteindre ces proportions, Richard R. Brettell a avancé que les deux œuvres constituent une paire[1]. Quoi qu'il en soit, elles appartiennent à une longue tradition de nudité pastorale dans la peinture.

Ce pastel est plein de contrastes entre les personnages et leurs poses. Par exemple, Degas, un brin taquin, plaça la tête et le bras gauche de la jeune fille qui est en train de se peigner contre le derrière d'un autre nu, qui se penche pour s'essuyer la jambe. En fait, dans un autre pastel (L 1072), celui-là plus élaboré, représentant ces deux femmes seules, il rend le contraste tellement plus désagréable à l'œil qu'un restaurateur, avant 1970, enleva le personnage accroupi pour constituer un fond plus neutre derrière le nu assis[2].

1. 1984 Chicago, p. 189-191. Brettell, qui croit que l'œuvre de Chicago fut influencée par le Gauguin (*Jour de Dieu*) et le Cézanne (*Baigneur au bord de l'eau*) que Degas acheta en 1895, fait remonter les deux grands pastels représentant des baigneuses à 1895-1905.
2. Voir Brame et Reff 1984, n° 135.

Historique
Atelier Degas ; Vente I, 1918, n° 212, acheté par la Galerie Ambroise Vollard, Paris, 7000 F ; Emery Reves ; acquis par le musée en 1985.

Expositions
1936, Paris, Galerie Vollard, *Degas*.

Bibliographie sommaire
Lemoisne [1946-1949], III, n° 1071 (vers 1890-1895) ; Minervino 1974, n° 1006.

347

Baigneuse assise par terre, se peignant

Vers 1896
Pastel et fusain sur papier vergé beige
55 × 67 cm
Signé à la sanguine en bas à droite *Degas*
Paris, Musée d'Orsay (RF 31840)

Exposé à Paris

Lemoisne 1073

Dans ce dessin d'Orsay, exécuté en préparation du grand pastel de Dallas (cat. n° 346), l'attirante jeune femme aux orteils étirés arbore une magnifique chevelure fluide, qui lui voile complètement le visage pendant qu'elle peigne ses cheveux dorés. Degas avait souvent dessiné et peint de superbes chevelures longues et chatoyantes, mais ce dessin a plutôt comme antécédent la fille accablée (fig. 313) de *Scène de guerre au moyen âge* (cat. n° 45), tableau peint trente ans auparavant. Au souvenir de cette œuvre, on se rend compte à quel point la douleur et la tension sont absentes du dessin.

Historique
Galerie Ambroise Vollard, Paris ; Albert S. Henraux ; acquis de madame Henraux sous réserve d'usufruit en 1967.

Expositions
1924 Paris, n° 180 ; 1937 Paris, Orangerie, n° 168 ; 1939 Paris, n° 33.

Bibliographie sommaire
Vollard 1914, pl. LXX ; Lemoisne [1946-1949], III, n° 1073 (vers 1890-1895) ; Paris, Louvre et Orsay, Pastels, 1985, n° 84, p. 86-87, repr. p. 86.

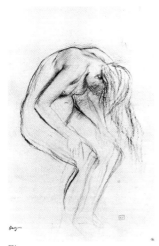

Fig. 313
Femme nue penchée en avant, étude pour « Scène de guerre au moyen âge »,
vers 1865, crayon noir,
Paris, Musée du Louvre (Orsay),
Cabinet des dessins, RF 15514.

347

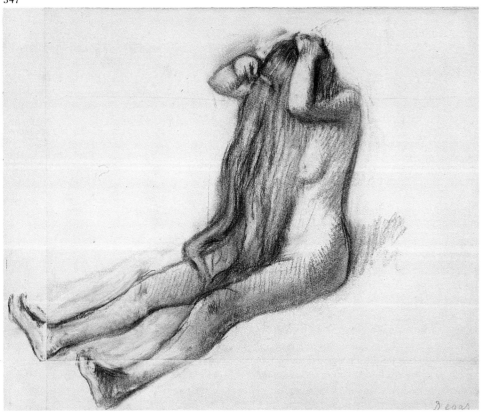

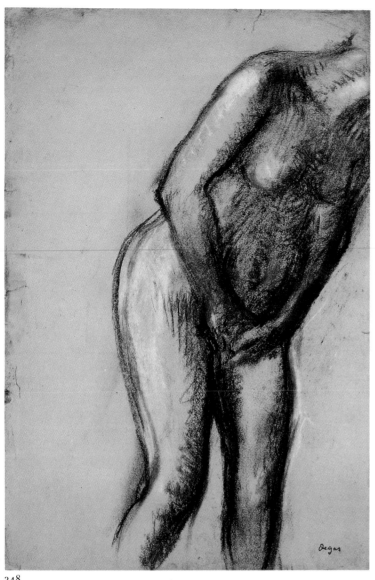

348

Fig. 314
Baigneuses,
vers 1896, fusain,
Paris, Musée des Arts Décoratifs,
IV :254.

nesse. Cette baigneuse inspire les mêmes sentiments que les femmes blessées présentes, à gauche, dans *Scène de guerre au moyen âge* (cat. n° 45), et que la figure du lavis (L 351, Bâle, Kunstmuseum) qui représente la femme déshonorée d'*Intérieur*, dit aussi *Le viol* (cat. n° 84), un tableau de genre de Degas.

Degas fit une contre-épreuve de ce dessin, sans doute pour étudier la figure inversée (IV :326 ; L 1020 bis), mais il n'utilisa jamais la figure tournée à gauche dans une composition ultérieure. La contre-épreuve fut exécutée sur papier-calque, et bien qu'il ne soit pas impossible qu'il ait placé le papier-calque sur ce dessin, qu'il ait décalqué les contours et qu'il ait retourné la feuille pour compléter le nouveau dessin, il est plus probable que l'artiste fit

Baigneuse

Vers 1896
Fusain et pastel sur papier vélin bleu pâle
47 × 32 cm
Cachet de la vente en bas à droite
The Art Museum, Princeton University. Don de Frank Jewett Mather, Jr. (43-136)

Vente III :337.1

Degas exécuta ce dessin, qui est une des études les plus expressives sur le thème des baigneuses en vue d'un très grand pastel représentant des baigneuses au grand air. L'artiste n'exécuta que le dessin de fond, maintenant au Musée des Arts Décoratifs, à Paris (fig. 314), mais l'eût-il achevée, cette œuvre aurait été un des tableaux les plus grands sur le thème des baigneuses, plus grand que le pastel de Chicago représentant quatre baigneuses (voir fig. 312) et atteignant presque les dimensions du *Jockey blessé* de Bâle (cat. n° 351). L'artiste voulait apparem-

ment en faire l'aboutissement d'un groupe de pastels représentant des baigneuses dans un étang ou dans l'herbe[1]. L'œuvre aurait eu un caractère particulier du fait de l'inclusion d'un détail narratif : un grand chien (ou un petit ours), à gauche, vient de faire peur aux baigneuses, à droite.

Dans ce dessin la pose est celle adoptée par les artistes depuis Masaccio pour représenter l'expulsion d'Ève du jardin d'Éden (fig. 315) ; elle fut parfois adoptée pour représenter une des nymphes de la déesse Diane lors de sa rencontre avec Actéon. Il est possible que, dans son grand pastel (voir fig. 314), Degas ait voulu faire allusion à la scène où Diane au bain change une de ses nymphes, Callisto, en ourse. Avec ses épaules tombantes et sa démarche gauche, la figure — même sans tête —, évoque puissamment la peur et la honte. Après avoir exécuté des nus si naturels dans les années 1870 et 1880, Degas réussit à rendre de façon émouvante la pudeur de la figure, évoquant non seulement les nus de Masaccio, de Titien et de Rembrandt, mais également les chastes nus de sa propre jeu-

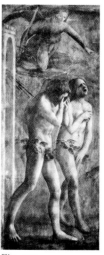

Fig. 315
Masaccio, *Adam et Ève chassés du Paradis terrestre,* fresque, Florence, chapelle Brancacci, Santa Maria del Carmine.

passer dans une presse le dessin et le papier calque, simplement superposés de façon à laisser une légère impression sur le papier-calque, qu'il dut ensuite rehausser. Il est évident que Degas réalisa d'abord notre dessin, car le papier bleu-vert est trop opaque et n'aurait pu servir à décalquer ; l'artiste effaça soigneusement à la craie rose une partie des lignes au fusain sur le cou, la poitrine et les hanches. Le modelage subtil du torse à la craie brun rougeâtre est particulièrement bien exécuté.

Il existe treize dessins représentant cette figure ; on peut les classer en cinq paires — chacune comportant un dessin original et une contre-épreuve — auxquelles s'ajoutent trois dessins apparentés mais légèrement différents[2]. De la même façon qu'il avait affiné, dans un de ses carnets, la position du bras de Rose Caron — en le reproduisant sur des feuilles successives de papier transparent[3] —, ainsi Degas créa ce nu, qui, dans une des premières études (III :340.2), était une mince jeune femme aux cheveux longs et à l'air curieux, et après de nombreux dessins, était devenue une femme plus forte, sans doute plus âgée, que la peur fait presque ramper (III :345.1). Degas modela une sculpture représentant une figure dans cette même pose, *Femme surprise* (cat. nº 349), et les nombreux dessins apparentés pourraient fort bien se rapporter au modèle en cire.

G.T.

1. L 1070 - L 1071, et les études L 1072-L 1074 ; L 1075-L 1082. Voir cat. nᵒˢ 346, 347 et 350.
2. III :346.2 et la contre-épreuve III :340.2 ; II :156 (L 1020) et la contre-épreuve IV :369 ; III :337.1 et la contre-épreuve IV :326 (L 1020 bis) ; III :345.2 et la contre-épreuve IV :336 (L 1020 ter) ; IV :371 et la contre-épreuve III :337.2 ; de même que trois dessins, III :191, III :340.1 et III :345.1 pour lesquels nous ne connaissons pas de contre-épreuves.
3. Reff 1985, Carnet 36 (Metropolitan Museum, 1973.9, p. 17, 21-26 et 29).

Historique
Atelier Degas ; Vente III, 1919, nº 337.1, acheté par Bernheim-Jeune, Paris, 900 F. Weyhe Gallery, New York ; Frank Jewett Mather, Jr. ; donné au musée en 1943.

Expositions
1981 San Jose, nº 58.

Bibliographie sommaire
Bazin 1931, p. 300, fig. 93 ; Boggs 1985, p. 29, fig. 21, en comparaison au moulage de bronze (voir cat. nº 349).

Femme surprise

Vers 1896
Bronze
Original : cire jaune brunâtre (Upperville [Virginie], Collection M. et Mme Paul Mellon)
H. : 40,6 cm

Rewald LIV

Dans un article de 1931 publié dix ans après que les sculptures de Degas aient été exposées pour la première fois à Paris[1], Germain Bazin rapproche cette sculpture de certains dessins (cat. nº 348) qu'il regroupe sous le titre suggestif : *La femme blessée*. Selon lui, ces dessins sont de même inspiration que les femmes maltraitées de *Scène de guerre au moyen âge* (cat. nº 45). En fait, ils se rattachent directement à un projet du milieu des années 1890 pour un grand pastel de baigneuses en plein air (fig. 314), car si la pose de cette baigneuse indique qu'elle a été surprise et désire se couvrir par pudeur, rien ne laisse supposer qu'elle est blessée ou exposée à un danger mortel.

La sculpture diffère sensiblement des dessins. Bien que les éléments représentés dans les dessins s'en détachent à peine, Degas a certes su revendiquer les trois dimensions pour sa figurine : la torsion vigoureuse de la tête, celle des épaules, l'inclinaison du dos et le mouvement des jambes donnent un aspect beaucoup plus dynamique à la sculpture que ne le font les figures des dessins. La sculpture présente une vue intéressante sous tous les angles et, de fait, on la voit souvent exposée ou

349 (Metropolitan)

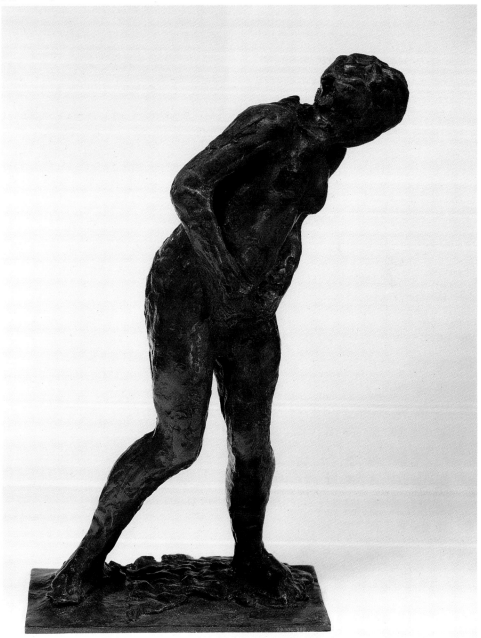

photographiée de dos. Comparant Degas à Renoir, Bazin caractérise les sculptures de Degas par le fait qu'elles occupent activement l'espace tridimensionnel : « Pour Renoir, la sculpture, c'est la conquête du volume. Pour Degas, c'est la conquête définitive de l'espace..... La statue de Renoir est un monument, elle forme un bloc fermé à l'espace, isolé de lui. La statuette de Degas découpe l'espace, le déchiquette dans toutes les dimensions[2]. »

Le traitement de la surface se situe ici entre les deux extrêmes que Degas se permettait. Heurtée et variée, elle n'a cependant ni l'aspect lisse et poli de la *Femme se lavant la jambe gauche* (R LXVIII), œuvre plus ancienne, ni la texture brute de la *Danseuse mettant son bas* (R LVII). Une importante cassure à la nuque du modèle en cire a été reproduite à la fonte. **G.T.**

1. Bazin 1931, p. 292-301.
2. *Ibid.*, p. 301.

Bibliographie sommaire
Lemoisne 1919, repr. p. 114, cire ; 1921 Paris, n° 61 ; Havemeyer 1931, p. 223 (Metropolitan 42A) ; Bazin 1931, p. 293, fig. 90-92, p. 300 ; Paris, Louvre, Sculptures, 1933, p. 71, n° 1778 (Orsay 42P) ; Rewald 1944, n° LIV (daté de 1896-1911, Metropolitan 42A) ; Rewald 1956, n° LIV (Metropolitan 42A) ; Beaulieu 1969, p. 380 (daté 1890) ; fig. 21, p. 379 (Orsay 42P) ; Minervino 1974, n° S 64 ; 1976 Londres, n° 61 ; 1986 Florence, p. 193-194, n° 42, pl. 42, p. 139 ; Boggs 1985, p. 28-29, n° 15 (vers 1892).

A. *Orsay, Série P, n° 42*
Paris, Musée d'Orsay (RF 2125)

Exposé à Paris

Historique
Acquis grâce à la générosité des héritiers de l'artiste et des Hébrard en 1930.

Expositions
1931 Paris, Orangerie, n° 61 ; 1937 Paris, Orangerie, n° 235 ; 1969 Paris, n° 292 ; 1984-1985 Paris, n° 38 p. 190, fig. 163 p. 185.

B. *Metropolitan, Série A, n° 42*
New York, The Metropolitan Museum of Art. Legs de Mme H.O. Havemeyer, 1929. Collection H.O. Havemeyer (29.100.389)

Exposé à Ottawa et à New York

Historique
Acheté à A.-A. Hébrard par Mme H.O. Havemeyer à la fin août 1921 ; coll. Havemeyer, New York, de 1921 à 1929 ; légué au musée en 1929.

Expositions
1922 New York, n° 3 ; 1930 New York, à la collection de bronze, n°s 390-458 ; 1974 Dallas, sans n° ; 1977 New York, n° 46 des sculptures.

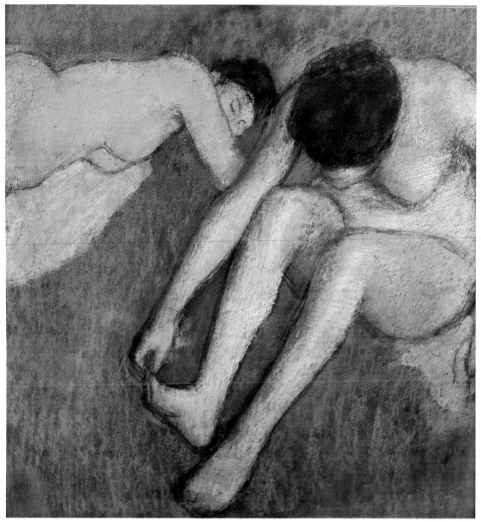

350

350

Deux baigneuses sur l'herbe

Vers 1896
Pastel
70 × 70 cm
Cachet de la vente en bas à gauche
Paris, Musée d'Orsay (RF 29950)

Exposé à Paris

Lemoisne 1081

L'énergie palpable et l'indolence des *Deux baigneuses sur l'herbe,* pastel conservé au Musée d'Orsay, ainsi que l'intensité de la couleur et le traitement du pastel vert-jaune de l'herbe sur laquelle elles sont étendues, et même la dimension de l'œuvre, sont caractéristiques de neuf des compositions tardives représentant des baigneuses[1]. Le pastel est spécialement riche et somptueux. Les corps sont simplifiés, particulièrement dans ce casci, au point qu'on y pressent l'œuvre de Matisse.

1. L 1072 ; L 1075 ; L 1076 ; L 1077 ; L 1078, Anvers ; L 1080 ; L 1082, coll. de la Barnes Foundation ; L 1083.

Historique
Atelier Degas ; Vente I, 1918, n° 308, acheté par Ambroise Vollard, Paris, 6 000 F ; acquis par le musée en 1953.

Expositions
1936, Paris, Galerie Vollard, *Degas ;* 1969 Paris, n° 220.

Bibliographie sommaire
Lemoisne [1946-1949], III, n° 1081 (1890-1895) ; Paris, Louvre, Impressionnistes, 1958, n° 100 ; Monnier 1969, p. 368 ; Minervino 1974, n° 1001 ; 1984 Chicago, n° 91 ; Paris, Louvre et Orsay, Pastels, 1985, n° 72, repr. p. 79.

Les chevaux et cavaliers des dernières années
n°s 351-353

Les chevaux et cavaliers que Degas peint au pastel après 1895 s'éloignent beaucoup de leurs modèles. Ce sont des abstractions de couleur, de lignes et de textures, comparables à certains égards à des tapisseries, ne serait-

ce que par l'entrecroisement des traits de pastel.

Vers la fin des années 1890, Degas produisit une nouvelle version du Jockey blessé *ou* Scène de steeple-chase *(voir cat. n° 351 ci-après, par Gary Tinterow, et fig. 316) qu'il avait exposé (sans attirer l'attention du public) au Salon de 1866. Nous savons qu'il songeait à cette œuvre en 1897 : le journaliste Thiébault-Sisson, qu'il rencontra cette année-là à Clermont-Ferrand, a noté les conversations qu'il eut avec l'artiste là-bas et au Mont-Dore. Degas lui aurait dit : « Vous ignorez sans doute que j'ai perpétré vers 1866 une* Scène de steeple-chase, *la première et pendant longtemps la seule que m'aient inspirée les champs de courses¹. » En effet, aux environs de 1897, l'artiste reprit la composition sur une toile de mêmes dimensions que le premier* Jockey blessé *peint trente ans auparavant, ne conservant qu'un cheval, le jockey et le paysage aride. Le ciel est orageux ; le jockey à la barbe noire, vêtu d'or et de blanc lumineux, est manifestement mort, gisant sur l'herbe verte les bras étendus comme un pantin. Au-dessus du corps s'élance le cheval brun foncé, projetant une ombre et semblable à une allégorie de la mort.*

1. Thiébault-Sisson, « Degas sculpteur raconté par lui-même », *Le Temps*, 23 mai 1921, p. 3 ; cité dans 1984-1985 Paris, p. 117.

351

Jockey blessé

Vers 1896-1898
Huile sur toile
181 × 151 cm
Cachet de la vente en bas à droite
Bâle, Kunstmuseum, Oeffentliche Kunstsammlung (G 1963.29)

Lemoisne 141

Dans les années 1880, Degas entreprit de retravailler certaines de ses gravures, de même que des peintures restées dans son atelier. Le *Jockey blessé* fut probablement peint d'une seule traite dans les années 1890, mais l'œuvre est étroitement apparentée à la *Scène de steeple-chase* (fig. 316), peinte en 1866, que l'artiste reprit en 1880-1881. Il est probable que Degas, insatisfait après avoir retravaillé la *Scène de steeple-chase*, en vint à peindre le *Jockey blessé*, une réaffirmation et une synthèse des premiers tableaux exécutés dans le style expressif de ses dernières années.

Degas n'exposa qu'une seule fois la *Scène de steeple-chase*, soit au Salon de 1866. Alors âgé de trente-quatre ans, c'était pour lui une œuvre de grande envergure, ambitieuse même au regard de la peinture d'histoire qu'il

ambitionnait dans les années 1860. Comme l'a avancé John Rewald, il suivit sans doute les principes de Frédéric Bazille : « Il faut pour être remarqué aux expositions faire des tableaux un peu grands qui exigent des études très consciencieuses et par conséquent beaucoup de frais, sans cela on met dix ans à faire parler de soi, ce qui est décourageant¹. » Or, malgré une douzaine de dessins préparatoires, la *Scène de steeple-chase* passa tout à fait inaperçue au Salon. La critique n'avait d'yeux que pour la célèbre *Femme au perroquet* de Courbet (New York, The Metropolitan Museum of Art). Zola ne s'intéressait qu'aux refusés².

Zola aurait pu remarquer que le tableau de Degas s'inspirait d'un envoi de Manet au Salon deux ans plus tôt, *Incident dans l'arène* (dont des fragments sont conservés dans la Frick Collection à New York et à la National Gallery of Art de Washington)³, non seulement par le sujet (la mort d'un athlète au jeu) et, dans une certaine mesure, par la composition (une figure en raccourci, couchée au premier plan, avec d'autres personnages et des animaux dans la partie supérieure), mais surtout par l'ambition : élever une scène de la vie contemporaine au niveau du mythe.

La genèse de la *Scène de steeple-chase* de Degas n'est pas claire. On a proposé un ordre logique pour les dessins préparatoires⁴. Mais cette séquence n'explique pas l'aspect curieux du dessin final représentant deux chevaux sans cavalier, avec un seul jockey désarçonné. On n'a pas non plus fait état de dessins connus (comme par exemple celui de la figure 318) représentant — dans la direction opposée —, le cheval qui saute au tout premier plan. En outre, on n'a pas proposé jusqu'ici d'explication plausible au sujet du petit tableau que Degas peignit, peut-être dans les années 1870, et qui montre, accroché dans son atelier, la *Scène de steeple-chase* (fig. 317), avec *un seul* cheval sans cavalier. Jusqu'à présent les spécialistes s'entendent pour dater toutes les œuvres apparentées des années 1860.

Il est fort probable que la *Scène de steeple-chase* présentée au Salon de 1866 ne comportait qu'un seul cheval emballé, et que l'œuvre ressemblait au tableau que l'artiste représenta dans la petite peinture ultérieure (voir fig. 317). Degas décida, vraisemblablement vers 1881, d'ajouter un deuxième cheval à son tableau, retrouva dans son atelier un dessin (fig. 318) datant des années 1860, le transposa en sens inverse sur une feuille de papier-calque (IV:227.b), et ajouta la composition telle qu'il pouvait encore la voir sur le mur de son atelier. Le fait que le deuxième cheval sans cavalier (au premier plan) ait été ajouté expliquerait qu'il soit placé si gauchement juste au-dessus du corps du jockey, et justifierait le grand nombre de repentirs dans l'exécution de l'œuvre. Il semble que Degas, non satisfait de la pose adoptée, changea probablement la position du cheval au deuxième plan pour

l'accommoder dans la composition, et peut-être, après tout, regretta-t-il son ajout.

L'insatisfaction de Degas face à cette œuvre est attestée par des lettres de la famille Cassatt. Mary Cassatt tenta en 1880 d'acquérir la *Scène de steeple-chase* pour son frère Alexander. Le 10 décembre 1880, la mère de Cassatt écrivait à Alexander :

Je ne sais pas si Mary t'a écrit au sujet des tableaux. Je ne l'ai pas encouragée à acheter le grand tableau, qui risque d'être trop grand et de ne pouvoir être accroché que dans un musée ou dans une salle contenant de nombreux tableaux, mais comme il est inachevé, ou plutôt comme une partie en a été supprimée et que Degas ne croit pas pouvoir le retoucher sans tout reprendre, ce qu'il ne peut se décider à faire, je doute qu'il le vende jamais⁵.

Dans une lettre mémorable, écrite trente-sept ans plus tard (la *Scène de steeple-chase* venait d'être achetée à la vente de l'atelier de Degas, tout comme l'artiste l'avait prédit), Mary Cassatt se rappelait le travail de révision de Degas :

Joseph [Durand-Ruel] a acheté pour 9 000 F le splendide tableau du steeple-chase. Degas, qui voulait le retoucher, dessina des lignes noires sur la tête des chevaux. Il voulait changer le mouvement. Je croyais qu'il était possible de les effacer, mais ce n'était pas le cas. Maintenant que Joseph a fait combler les lignes, il pourra certainement en obtenir au moins 40 000 dollars. Je voulais l'avoir pour mon frère Aleck, et Degas a déclaré que c'est ma faute s'il a gâché le tableau ! Je l'ai supplié de le lui remettre tel qu'il était, puisqu'il est tout à fait achevé, mais il était déterminé à le reprendre⁶.

Degas n'est évidemment pas le seul à avoir retouché la *Scène de steeple-chase*, puisque Durand-Ruel employa un restaurateur pour effectuer quelques retouches. C'est à cette dernière révision qu'on peut attribuer le manque de conformité entre les « lignes noires » de Degas et le modelé du cheval du premier plan.

Degas exécuta sans doute le *Jockey blessé* vers 1897, bien après avoir « gâché » la *Scène de steeple-chase* : l'aspect de sa surface peinte aurait été inconcevable avant les années 1890⁷. Sur une toile de dimension identique à celle de la *Scène de steeple-chase*, Degas, impatient, brossa un paysage des plus rudimentaires, simple colline abrupte à droite, plaine à peine esquissée à gauche. Bien que brillant et bleu, le ciel est changeant et beaucoup plus menaçant que la calme brume rose et jaune du tableau précédent. Se précipitant à travers l'horizon, le cheval emballé et effrayé tourne la tête en direction du spectateur avant

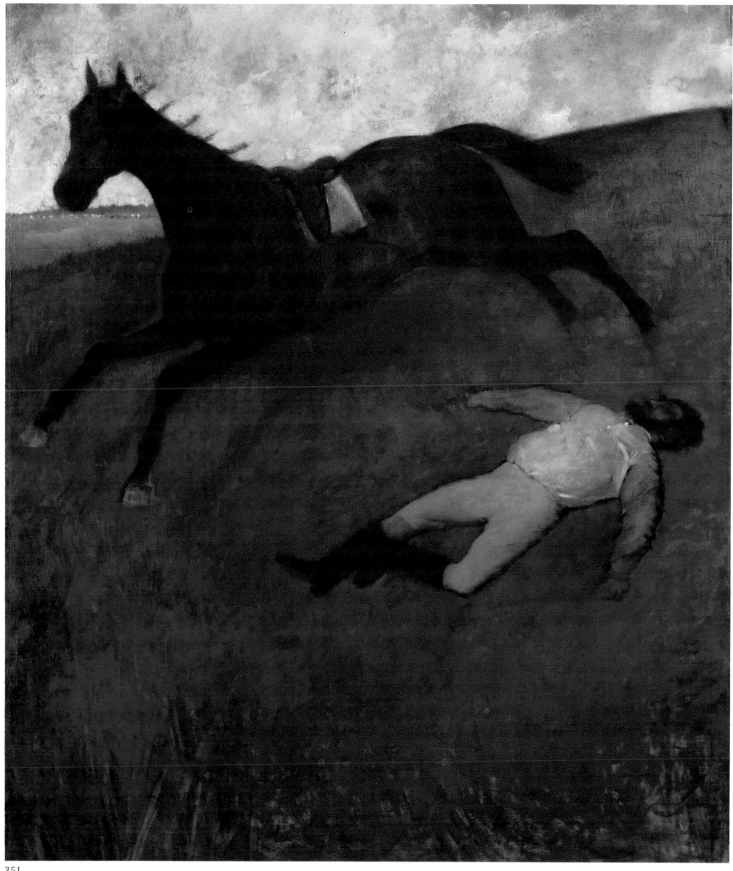

351

de se lancer vers sa droite. Le jockey, plus gros, barbu, et paraissant donc plus vieux que le jockey du tableau précédent, est tombé à plat sur le dos, et même s'il n'est pas aussi recroquevillé que dans la *Scène de steeple-chase*, Degas voulut ici montrer un homme voué à la mort, tandis que dans le tableau précédent, on imagine que le jockey pourra survivre.

Le cheval emballé du *Jockey blessé* s'inspire vaguement du cheval sans cavalier de la *Scène de steeple-chase*, tel que le tableau devait être avant que Degas ne transformât son « mouvement » et n'ajoutât le deuxième cheval au premier plan. Les deux œuvres découlent du dessin achevé du Clark Art Institute (cat. n° 67), qui date du milieu des années 1860 et qui semble s'inspirer à son tour tout autant de gravures anglaises représentant des scènes de chasse que de l'étude de la nature. Degas connaissait évidemment les gravures de Herring et d'autres artistes — il prit des notes à partir d'elles au haras du Pin, en 1861, et il en copia une pour l'intégrer dans *Bouderie* (cat. n° 85). Le dessin du Clark Art Institute, de même que le tableau de la collection Mellon, fut exécuté avant que ne paraissent les études photographiques d'Eadweard Muybridge sur le mouvement du cheval (voir « Degas et Muybridge », p. 459).

Degas ne se donna pas la peine de peindre l'obstacle que vient vraisemblablement de sauter le cheval dans le *Jockey blessé*, mais ce qui s'est passé n'en reste pas moins évident. Une grande partie de la puissance de persuasion de la scène réside sans doute dans le traitement sobre et épigrammatique des figures et de l'espace. Il en résulte une œuvre éminemment pathétique. **G.T.**

1. Lettre de Bazille à ses parents, le 4 mai 1866, dans François Daulte, *Frédéric Bazille et son temps,* Pierre Cailler, Genève, 1952, p. 50 n. 1.
2. Rewald a noté l'absence de compte rendus de la peinture de Degas, et a énuméré les œuvres exposées au même Salon par Bazille, Fantin-Latour et Monet, entre autres. Rewald 1973, p. 193, n° 2.
3. On trouvera des comptes rendus dans George Heard Hamilton, *Manet and His Critics,* Yale University Press, New Haven, 1954, p. 81-87. Le lien évident entre le tableau de Manet et celui de Degas a été ignoré dans les ouvrages aussi bien sur Manet que sur Degas. Charles F. Stuckey a sans doute été le premier à faire ce lien (1984-1985 Paris, p. 21).
4. Paul-Henry Boerlin, « Zum Thema des Gestürzten Reiters bei Edgar Degas », *Jahresbericht der Öffentlichen Kunstsammlung Basel,* Bâle, 1963, p. 45-54.
5. Reproduit dans Mathews 1984, p. 154-155.
6. Lettre inédite à Louisine Havemeyer, datée du 22 septembre [1918], conservée au Metropolitan Museum of Art. (La date de 1918 semble exacte compte tenu des ventes de l'atelier dont il y est question. Elle est en outre confirmée par le fait que Mme Havemeyer l'attacha à deux autres lettres datant de l'été de 1918.)
7. Il faut reconnaître qu'il est possible que le *Jockey blessé* ait été commencé à la même époque que la *Scène de steeple-chase*, c'est-à-dire vers 1866. Quoi qu'il en soit des débuts du *Jockey blessé*, on peut cependant dire que la surface maintenant visible a été presque certainement appliquée à la fin des années 1890.
8. « Chronique des Ventes », *Gazette de l'Hôtel Drouot,* 37 : 68, 12 juin 1928, p. 1 : « Une grande peinture de Degas, "Le Cheval emporté", qui avait fait 16.000 fr. à la vente Degas en 1918, a été adjugée 20.000 fr à M. Bernheim. »

Historique
Déposé par l'artiste chez Durand-Ruel, Paris, 22 février 1913 (« Cheval emporté », 180 × 151 cm (stock n° 10251). Atelier Degas ; Vente I, 1918, n° 56, acheté par Jos Hessel (comme agent de Durand-Ruel ?), 16 000 F ; vente, Paris, Drouot, Tableaux modernes, salle 6, 9 juin 1928, n° 36, repr., acheté par Georges Bernheim, Paris, 20 000 F[8]. Coll. Benatov, Paris, au moins en 1955 jusqu'en 1957 ; E. and A. Silberman Galleries, New York, au moins en 1959 ; acheté par le musée le 21 mars 1963.

Expositions
1955 Paris, GBA, n° 29 (selon une étiquette au verso, le prêteur serait M. Benatov) ; 1957, Paris, Musée Jacquemart-André, mai-juin, *Le Second Empire de Winterhalter à Renoir,* n° 87 (« Le jockey blessé », 148 × 148 cm) ; 1959, New York, E. and A. Silberman Galleries, 3-21 novembre, *Exhibition 1959 : Paintings from the Galleries' Collection,* n° 1, repr. frontispice.

Bibliographie sommaire
Lemoisne [1946-1949], II, n° 141 (vers 1886) ; Guy Dumur, « Consultons le dictionnaire », *L'Œil,* 33, septembre 1957, repr. p. 36 (collection Benatov, Paris) ; Paul-Henry Boerlin, « Zum Thema des Gestürzten Reiters bei Edgar Degas », *Jahresbericht der Öffentlichen Kunstsammlung Basel,* Bâle, 1963, p. 45-54, fig. 6 (coul.) et 11 (détail) ; Minervino 1974, n° 169 ; Weitzenhoffer 1986, p. 26-27.

352

Trois jockeys

Vers 1900
Pastel sur papier-calque collé en plein sur carton
49 × 62 cm
Cachet de la vente en bas à gauche
New York, Collection particulière

Exposé à Ottawa et à New York

Lemoisne 763

Dernier de trois pastels qui s'échelonnent sur

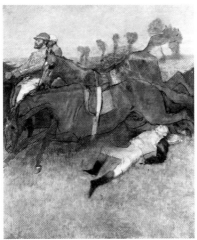

Fig. 316
Scène de steeple-chase,
1866 et 1880-1881, toile,
M. et Mme Paul Mellon, L 140.

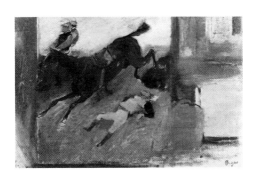

Fig. 317
Scène de steeple-chase,
années 1870, toile,
coll. part., L 142.

Fig. 318
Cheval galopant,
années 1860, crayon noir,
localisation inconnue, IV :234.c.

une période de douze ans environ, ces *Trois jockeys* incorporent les mêmes figures principales. Le premier (L 762) est de dimension identique et remonte aux environs de 1888 ; le second (L 761), long et horizontal, paraît dater du début des années 1890. Dans les trois œuvres, Degas plaça au premier plan un jockey qui monte un cheval dont le cou est étiré, comme pour mordre dans l'herbe (ce que les chevaux de course sont entraînés à ne pas faire) ou pour désarçonner son cavalier. L'attitude du cheval est si exceptionnelle, voire comique, que les autres jockeys se sont retournés pour observer la scène. Ce cheval apparut pour la première fois, inversé, dans le groupe de panneaux exécutés vers 1882 sur le thème des jockeys (voir cat. nos 236-237), et dans des variantes ultérieures.

Degas réalisa les pastels de la même façon méthodique que les huiles sur bois. Il dessinait chaque figure plusieurs fois afin de rendre le plus précisément possible le geste voulu, puis

Fig. 319
Cheval galopant,
fusain,
Glasgow, Burrell Collection, III : 354.1.

il reportait ces figures mises au carreau sur le support du pastel. Plusieurs dessins préparatoires à cette œuvre, de même que le coin droit du pastel lui-même, furent mis au carreau par l'artiste[1]. Après avoir terminé la majeure partie du pastel, Degas reporta le cheval de droite et son jockey, éliminant du même coup un quatrième cheval monté que l'on aperçoit à peine entre le jockey en bleu et celui qu'il venait d'ajouter. Même si l'artiste avait déjà exécuté à de multiples reprises des figures semblables, il n'en continua pas moins à travailler celle-ci et à l'affiner, ainsi qu'en témoignent les multiples corrections. L'un des dessins pour le jockey de gauche (IV : 391) porte une note de la main de Degas — « faire sentir l'omoplate » —, ce que l'artiste fit en rehaussant d'un blanc vif le dos du personnage, à la hauteur des omoplates.

Un autre dessin (fig. 319) retient particulièrement notre attention à cause du soleil placé dans le coin droit[2], ce qui se traduit, dans le pastel, par un ciel remarquablement changeant, avec alternance de nuages et de gouttes de pluie, et de clarté lumineuse.

Paul-André Lemoisne a daté l'œuvre de 1883-1890, date vague qui montre la difficulté de datation précise de cette œuvre. Sa composition s'inspire directement des huiles sur bois de 1882 tandis que la richesse et le traitement du pastel inciteraient plutôt à la dater autour de 1900. Avant 1890, Degas n'appliqua jamais son pastel comme il le fit ici, par hachures indépendantes, délibérées, qui ne font aucune concession aux contours des formes qu'elles décrivent. En outre, c'est seulement en 1898-1900 que Degas applique le pastel par couches épaisses, qu'il retravaille

sans cesse. Il polit le pastel sur presque toute la surface, qu'il couvre ensuite de zébrures (avec le manche d'un pinceau ou un bâtonnet), comme celles que l'on retrouve seulement dans les tout derniers pastels, ceux des danseuses russes par exemple[3]. Curieusement, l'artiste ne corrigea pas le mouvement des pattes des chevaux, même après qu'il eut examiné les photographies d'Eadweard Muybridge, parues en 1887. Peut-être s'inspira-t-il d'études antérieures en cire (R XII et cat. no 281). Quoi qu'il en soit, cette œuvre est très probablement le produit de l'évolution de son art : plutôt que de décrire le mouvement avec exactitude, Degas en vint à mettre l'accent sur la synthèse du mouvement et à rechercher de riches effets de texture semblables à ceux de la tapisserie. **G.T.**

1. Il existe deux dessins pour le jockey et le cheval tournant, IV : 245 et III : 141.2, et un autre qui se conforme exactement à la mise au carreau de l'artiste encore visible à la droite du pastel IV : 237.c. Voir aussi cat. no 96.

2. Apparent dans une illustration du catalogue publié à l'occasion de la IIIe Vente, en 1919 (voir fig. 319). La marge de droite a été recouverte lorsque le dessin fut reproduit une seconde fois dans le catalogue de vente de la succession René de Gas (*Vente René de Gas,* Paris, Drouot, 10 novembre 1927, no 22). De toute évidence, la feuille originale a été découpée à une date que nous ignorons, puisque la marge ne fait plus partie du dessin. Toutefois il se peut que le soleil paraissant dans cette illustration ne soit qu'un effet optique produit par une étiquette ronde collée sur le verso du dessin et qui aurait formé des rides sur la surface.

3. Voir « Les danseuses russes (1899) », p. 581, et cat. nos 367-370.

4. D'après les archives Durand-Ruel et les étiquettes au verso. Toutefois, selon les archives de l'American Art Association, Ambroise Vollard est mentionné comme acheteur ; il a été associé avec Durand-Ruel et Seligmann.

Historique

Atelier Degas ; Vente I, 1918, no 136 ; acheté par Jacques Seligmann, Paris, 11 100 F ; vente Seligmann, New York, American Art Association, 27 janvier 1921, no 27, acheté par Durand-Ruel, New York, 1 850 $[4] ; déposé aux Galeries Durand-Ruel, Paris, 4 juillet 1921 (stock no 12547) ; acquis par G. et J. Durand-Ruel, New York, 10 septembre 1924 (stock no 4675) ; acheté par Hugo Perls, 20 mai 1927, 13 600 F (stock no 12593) ; coll. Esther Slater Kerrigan, New York ; vente coll. Kerrigan, New York, Parke-Bernet Galleries, 8-10 janvier 1942, no 47, acheté par Lee A. Ault, New York, 3 600 $; consigné par V. Dudensing ; vente, New York, Parke-Bernet Galleries, 24 octobre 1951, no 93, acheté par French and Co., New York, pour Bryon Foy, 1951 ; coll. Bryon Foy, de 1951 à 1960 ; vente, New York, Parke-Bernet Galleries, 26 octobre 1960, no 75, acheté par le propriétaire actuel, 65 000 $.

Expositions

1926, Maison-Laffitte, Château de Maison-Laffitte, 20 juin-25 juillet, *Les Courses en France,* no 88, p. 23, repr. en regard p. 33 (« Trois Jockeys » ; à MM. Durand-Ruel) ; 1968 New York, no 12, repr. (prêt anonyme) ; 1978 New York, no 29, repr. (coul.) (sans mention du prêteur).

352

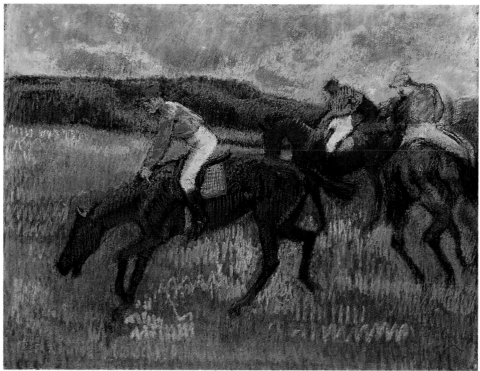

Bibliographie sommaire
James N. Rosenberg, « Degas — Pur Sang », *International Studio*, LXXIII, mars 1921, repr. p. 21 ; Henri Hertz, « Degas, Coloriste », *L'Amour de l'art*, V, mars 1924, repr. p. 67 ; Lemoisne [1946-1949], III, nº 763 (daté de 1883-1890 env.) ; Minervino 1974, nº 713 ; 1983 Londres, au nº 25 (daté de 1882-1885) ; 1987 Manchester, p. 101, fig. 129 p. 100 (daté de 1900 env.).

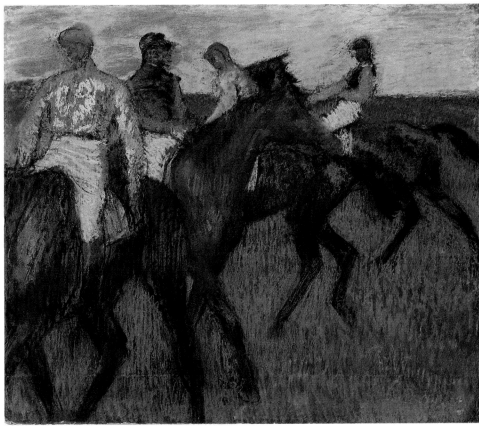

353

353

Chevaux de courses

1895-1900
Pastel sur papier
54 × 63 cm
Signé en bas à droite *Degas*
Ottawa, Musée des beaux-arts du Canada (5771)

Lemoisne 756

À la différence du pastel de la collection Thyssen-Bornemisza (cat. nº 306), probablement réalisé cinq ans plus tôt, Degas subordonne ici le paysage aux chevaux et aux cavaliers, qu'il grandit sans toutefois les particulariser davantage. Réduisant les visages à des schémas fantomatiques, par étalement et grattage, il brouille encore plus l'image des chevaux. Moins soyeux, le pelage des animaux et les vêtements des jockeys mettent en évidence la texture du pastel. Par une abstraction poussée, les cavaliers deviennent comme l'expression d'une énergie désemparée.

Comme l'œuvre de la collection Thyssen-Bornemisza, ce pastel emprunte sa composition à des œuvres des années 1880. L'une d'elle, propriété du Cleveland Museum of Art, est un pastel plein de mouvement, radieux et d'une exécution très soignée (fig. 320). Un autre dessin, au fusain et au pastel, appartenant au Rhode Island School of Design Museum de Providence (L 757), reprend la même composition, mais cette fois inversée ; le paysage s'y réduit au champ et au ciel, et le traitement est plus rudimentaire. C'est peut-être ce dernier dessin qui a servi pour la belle lithographie en couleurs de George William Thornley, publiée par Boussod et Valadon en 1889.

Au cours de la décennie qui suivit, Degas fit plusieurs dessins sur papier-calque pour le pastel qui est maintenant à Ottawa. De ces travaux, on ne semble avoir conservé qu'un fusain (fig. 321). À cette étape, Degas décida de supprimer le jockey de gauche et sa monture, présents dans le pastel de Cleveland, et de se rapprocher des cavaliers et des chevaux. Toutefois, dans un autre dessin sur papier-calque qui servit de base pour l'œuvre d'Ottawa, il a rétabli le cavalier supprimé et sa monture. Il apporta d'autres modifications au pastel au prix de la netteté de l'image. Une bande de papier y a été ajoutée par l'artiste dans la partie inférieure.

Le fusain sur papier-calque qui sert de base à l'œuvre d'Ottawa est protégé par une forte couche de fixatif qui lui donne l'aspect de la mine de plomb. Il fut soigneusement monté sur support avant le début du travail au pastel. Degas se montre assuré et audacieux dans ce dessin. Il se sert de la brosse, en particulier pour le ciel. À un stade intermédiaire, il applique un fixatif qui donne à la couleur un certain lustre, puis — semble-t-il — retravaille la surface au pastel bleu foncé pour unifier et renforcer le dessin[1]. L'œuvre définitive se signale par son audace et sa qualité d'exécution. Ronald Pickvance fut le premier à rejeter

la date de 1883-1885 établie par Paul-André Lemoisne pour cette œuvre ; selon lui, elle pourrait être la dernière des scènes de champs de courses exécutée par Degas, sans doute à compter de la fin des années 1890. Certes, elle peut rappeler certaines œuvres des années 1880, mais elle prend une intensité nouvelle dans l'imagination vive et abstraite de Degas.

1. Les observations sur la technique ont été influencées par le rapport d'examen préparé par Anne Maheux et Peter Zegers, restaurateurs chargés de l'étude des pastels de Degas pour le compte du Musée des beaux-arts du Canada.

Fig. 320
Avant la course,
vers 1884, pastel,
Cleveland Museum of Art, L 755.

Fig. 321
Trois jockeys (Avant la course),
vers 1895-1900, fusain,
localisation inconnue, II :270.

2. 1968 New York, n° 17, et dernière page de l'introduction, n.p.

Historique
Galerie Ambroise Vollard, Paris ; acheté à la succession Vollard par le musée en 1950.

Expositions
1939 Paris, n° 40 ? ; 1950, Ottawa, Galerie nationale du Canada, novembre, *Collection Vollard*, n° 10, repr. ; 1958 Los Angeles, n° 44, repr. p. 50 ; 1968 New York, n° 17, repr. (daté de la fin des années 1890).

Bibliographie sommaire
Vollard 1914, pl. VIII ; Lemoisne [1946-1949], III, n° 756 (vers 1883-1885) ; Minervino 1974, n° 704.

Saint-Valéry-sur-Somme : les derniers paysages (1898)
n^{os} 354-356

L'attitude intransigeante de Degas concernant l'affaire Dreyfus signifia pendant cette période la fin des vieilles amitiés, en particulier avec les Halévy, qu'il ne revit après 1897 que dans des circonstances tout à fait exceptionnelles. Toutefois, Degas noua de nouvelles amitiés avec des artistes et avec leur famille. Il se lia notamment avec Georges Jeanniot, à qui nous devons une description de Degas réalisant un paysage en monotype[1]. Il eut également pour ami Louis Braquaval.

Braquaval, qui, à l'instar de Jeanniot, était indépendant de fortune, possédait comme ce dernier une maison à la campagne et une autre à Paris. Cette maison de campagne se trouvait à Saint-Valéry-sur-Somme, où Degas avait régulièrement passé des vacances une quarantaine d'années auparavant[2]. C'est sans doute en 1896 que, voyant Braquaval en train de peindre à Saint-Valéry, Degas s'était approché pour lui dire : « Je suis touché, mon ami, de voir votre énergie, et avec quel courage égal vous travaillez. Mais ce n'est pas ça, la peinture : voulez-vous que je vous donne un peu de mon poison[3] ? ».

On estime généralement que Degas a connu Braquaval en 1898[4], mais la lettre dans laquelle il lui écrit « vous aimez ce rocher, la solitude des sables » avait été adressée à Braquaval à l'occasion du Nouvel An 1897[5]. Degas se lia d'amitié avec Braquaval et continua de lui prodiguer ses conseils. Il devint en fait l'ami de toute la famille, y compris de la fille des Braquaval, Loulou[6]. Et il semble s'être rendu souvent à Saint-Valéry-sur-Somme, apparemment avec son frère René.

Jeanne Raunay a écrit ce qui suit à propos de Saint-Valéry et de son importance pour Degas :

Degas était, avec son frère et ses nièces, dans une station du bord de la mer, là où la Manche va se muer en mer du Nord, où, par conséquent, la lumière est d'une extrême sensibilité, l'eau plus frémissante, brune ou blonde, pensive ou gaie, terrible ou douce. Dans ces régions de transition où la nature semble être vraiment une personne, avec ses boutades, ses caprices, ses tendresses.

Degas aimait à revenir dans cette petite ville où ses parents l'avaient amené tout enfant. Il y trouvait tout ce qu'il aimait : la mer et ses surprises, les rues bordées de vieilles maisons, les murailles d'un donjon ruiné, une porte monumentale et sous laquelle passa Jeanne d'Arc ; plus encore que tout cela, il retrouvait les premiers souvenirs de son enfance, et il pouvait évoquer dans ce pays ceux qu'il avait aimés[7].

À Saint-Valéry-sur-Somme, Degas aborda de nouveau le paysage, cette fois avec plus d'intérêt pour les lieux mêmes que quand il avait réalisé ses monotypes au début des années 1890. Il semble également avoir pho-

354

tographié les arbres et le rivage de Saint-Valéry, et avoir agrandi ces photos[8]. En septembre 1898, il écrivait à Alexis Rouart : « Sans des paysages que je me suis avisé d'essayer, j'en serais parti. Mon frère a dû rentrer à son journal [Le Petit Parisien] le 1er, et le paysage (!) m'a retenu encore quelques jours. » Il ajouta, conscient que ses paysages surprendraient toujours ses amis et les critiques : « Ton frère [Henri Rouart] le croira-t-il[9] ? »

La plupart de ces paysages de Saint-Valéry se trouvaient dans l'atelier de Degas au moment de sa mort. Sa nièce Jeanne Fevre en possédait deux, qu'elle avait peut-être reçus au moment du partage de certaines des œuvres, avant les ventes. Le nouvel ami de Degas, Braquaval, qui était lui-même peintre de paysages, en possédait deux autres, ce qui n'est pas étonnant. Toutefois, ces tableaux ne furent généralement pas connus du vivant de l'artiste.

1. Voir « Monotypes de paysages (octobre 1890-septembre 1892) », p. 502.
2. Reff 1985, Carnet 14A (BN, n° 29, p. 40-41) et Carnet 18 (BN, n° 1, p. 161). D'après Reff, ces deux carnets datent de 1859-1860.
3. *Œuvres de Braquaval (1854-1919)*, cat. d'exp., Galeries Simonson, 6-18 mars 1922, Paris, dans l'introduction d'Albert Besnard, p. 7.
4. *Ibid.*
5. Lettre inédite, 1er janvier 1897, Paris, coll. part.
6. Voir « The Braquavals », dans Ambroise Vollard, *Degas : An Intimate Portrait,* Dover, New York, 1986, p. 50-54.
7. Jeanne Raunay, « Degas, souvenirs anecdotiques », *La Revue de France,* 11e année, II, 15 mars 1931, p. 274.
8. Fogg Art Museum. Voir Terrasse 1983, n[os] 60 et 61.
9. Lettres Degas 1945, n° CCXX, p. 225.

355

354

Vue de Saint-Valéry-sur-Somme

1896-1898
Huile sur toile
51 × 61 cm
New York, The Metropolitan Museum of Art. Collection Robert Lehman, 1975
(1975.1.167)
Brame et Reff 150

Petite ville portuaire et balnéaire située sur la Manche, à l'embouchure de la Somme, Saint-Valéry-sur-Somme se tasse, sur une colline, autour de ses fortifications médiévales. Dans ses peintures, sinon dans ses photographies, Degas voulut apparemment représenter comment la nature s'immisce dans la ville. Et c'est sous une chaude et brumeuse lumière d'automne qu'il semble avoir peint les scènes, dont

treize ont été répertoriées (L 1212 à L 1219 et BR 150 à BR 154).

De toutes ces œuvres, cette vue est celle qui embrasse le plus vaste paysage. Les arbres n'y sont guère présents, de sorte que l'œuvre annonce presque le cubisme par sa manière d'évoquer les formes architecturales[1]. Mais en même temps, elle recrée l'atmosphère particulière de cette ville côtière au début de l'automne que Degas, observateur vigilant, a su capter.

Julie Manet, la fille de Berthe Morisot, écrivait dans son journal le 16 octobre 1897 : « Subitement l'automne est apparu avec les arbres d'or ; comme c'était beau au soleil couchant lorsque la pluie eut cessé. C'était absolument les paysages de D. [sic] Degas, ses grandes lignes de coteaux, ses tons, le rapport des prairies vertes pour les arbres jaunes[2]. » Outre qu'il nous révèle la sensibilité de Julie Manet aux variations saisonnières des lieux et son appréciation des paysages exécutés par Degas à Saint-Valéry, ce texte est également précieux en ce qu'il indique, grâce à la date donnée, que certains d'entre eux furent peut-être réalisés avant septembre 1898, voire dès 1896.

1. Opinion également exprimée dans Sutton 1986, p. 297.
2. Manet 1979, p. 136.

Historique

Jeanne Fevre, Nice ; vente, Paris, Galerie Charpentier, 11 juin 1934, n° 135. Robert Lehman, New York ; donné au musée en 1975.

Expositions

1957, Paris, Orangerie des Tuileries, mai-juin, *Exposition de la Collection Lehman de New York,* n° 65 ; 1960 New York, n° 67, repr. ; 1977 New York, n° 19 des peintures ; 1978 New York, n° 53, repr. (coul.) ; 1983, Oklahoma City, Oklahoma Museum of Art, 23 avril-18 juillet, *Impressionism and Post-Impressionism : XIX and XX Century Paintings from the Robert Lehman Collection,* p. 32-33, repr. (coul.).

Bibliographie sommaire

George Szabó, *The Robert Lehman Collection,* The Metropolitan Museum of Art, New York, 1975, p. 100, pl. 100 ; Brame et Reff 1984, n° 150, repr. ; Sutton 1986, p. 297, pl. 286 p. 298.

355

À Saint-Valéry-sur-Somme

1896-1898
Huile sur toile
67,5 × 81 cm
Cachet de la vente en bas à droite
Copenhague, Ny Carlsberg Glyptotek (883 c)

Lemoisne 1215

Dans cette œuvre où la dentelure des arbres fait contraste avec les murs anonymes des bâtiments d'un village typique de France, la scène est plutôt morne. Ni les longs murs ni la route ne sont invitants. Toutefois, le rose du ciel et les nombreuses touches de bleu

lavande, parfois mêlé de vert, donnent à cette toile des couleurs attrayantes. Par la liberté même qu'il prit de ne pas recouvrir entièrement la toile, sinon par la retenue de la couleur, Degas annonce certaines peintures fauves de la décennie suivante.

Historique
Atelier Degas ; Vente II, 1918, n° 44, acheté par Clausen, Paris, 4 100 F ; Carl J. Becker (directeur du Statens Museum for Kunst, Copenhague) ; légué au musée en décembre 1941 ; transmis au Statens Museum for Kunst en 1945.

Expositions
1948 Copenhague, n° 127.

Bibliographie sommaire
Meier-Graefe 1920, p. 29 ; Lemoisne [1946-1949], III, n° 1215 ; Minervino 1974, n° 1180.

356

La rentrée du troupeau

Vers 1898
Huile sur toile
71 × 92 cm
Cachet de la vente en bas à gauche
Leicester, Leicestershire Museums and Art Galleries (11A 1969)

Lemoisne 1213

En peignant ses scènes urbaines et ses paysages à Saint-Valéry-sur-Somme vers 1898, Degas dut avoir souvent à l'esprit les tableaux de Gauguin, qu'il admirait tant. À peine trois ans auparavant, à la vente Gauguin du 18 février 1895, il avait lui-même acheté huit œuvres et persuadé Daniel Halévy, qui avait alors vingt-trois ans, de se procurer un des paysages tahitiens de Gauguin, *Te Fare* ou *La Maison*, pour 180 F[1]. Halévy racontait que, chaque fois qu'il lui rendait visite, Degas, dont la vue faiblissait avec l'âge s'approchait de la peinture et s'exclamait : « Ah ! même Delacroix n'a jamais peint comme cela[2]. »

C'est par la sourde harmonie des couleurs que *La rentrée du troupeau* rappelle Gauguin, harmonie qui évoque le climat, maussade et humide, du village côtier. On ne sait trop si c'est le calme avant ou après la tempête, l'aube ou le crépuscule, mais une grande sérénité se dégage du tableau. Comme Gauguin, Degas nous surprend par son emploi audacieux et tout subjectif de la couleur. Il y a le remarquable jaune soufre mêlé de rose dans le ciel et plus intense sur le bâtiment du premier plan, à droite. Derrière les arbres vert foncé, il y a des halos de couleur, orangés à gauche, verts au centre, et d'un vert plus bleu à droite. Degas a coloré la maison de gauche d'un bleu lavande, recouvert de rose le turquoise d'une porte et appliqué, en frottant vigoureusement, une épaisse couche de peinture jaune orangé sur la cheminée de droite. Comme chez Gauguin,

356

cette audace essentielle dans le choix des couleurs, sans recours aux couleurs primaires, est subordonnée dans ces paysages à l'harmonie de l'ensemble.

D'autre part, le village picard de Saint-Valéry-sur-Somme n'a manifestement rien de tahitien et dans ces tableaux il conserve le caractère secret, voire hermétique, des petites villes françaises. Néanmoins, Degas essaya par deux moyens de nous mystifier, de nous faire croire que la ville pourrait s'ouvrir. Par le caniveau, il amène nos yeux presque — mais pas tout à fait — jusqu'à la porte bordeaux du bâtiment bas qu'on aperçoit au loin ; et de l'autre côté d'une fenêtre ouverte, à droite, il suggère même l'intérieur d'une pièce. Mais fondamentalement, nous sommes des étrangers dans cette rue.

Le troupeau ajoute à notre sentiment d'aliénation. Les vaches sont peintes d'une façon très sommaire, comme si l'image n'était pas au point. Nous sommes tout à côté d'elles, mais c'est au-delà que nous regardons.

1. Wildenstein, 1964, n° 474, p. 191.
2. Raconté par Halévy à l'auteur.

Historique
Atelier Degas ; Vente III, 1919, n° 38, acheté par Avorsen, Oslo, 3 100 F ; vente, Londres, Sotheby, 23 juin 1965, n° 78 ; Peter Koppel en 1969.

Bibliographie sommaire
Hoppe 1922, p. 58, 59, repr. p. 59 ; Lemoisne [1946-1949], III, n° 1213.

La danseuse dans le studio du photographe amateur (vers 1895-1898)
n[os] 357-366

En 1978, la revue de la George Eastman House de Rochester, Image, *publia un article de Janet E. Buerger sur trois plaques de verre au collodion considérées comme étant l'œuvre de Degas. Après avoir vu les plaques à la Bibliothèque Nationale, à Paris, Buerger publia en 1980 un deuxième article sur ce sujet dans la même revue[1].*

Ce n'est que par hypothèse qu'on attribue la photographie et le développement à Degas. Buerger ne dit pas comment la Bibliothèque Nationale acquit les trois plaques, mais on peut assumer qu'elles faisaient partie de documents d'archives, comprenant notamment les carnets de Degas et d'autres plaques photographiques, qui lui furent offerts par René, le frère de l'artiste, en 1920. Les plaques furent réalisées par le procédé au collodion, procédé que connaissait certainement Degas, si l'on se fie à une lettre qu'il écrivit à Pissarro vers 1880[2]. Les négatifs à base de collodion commencèrent à être dépassés vers 1873 et ne furent pratiquement plus utilisés après 1881 ; les photographies remonteraient donc à une date antérieure à 1881 si nous partons de l'hypothèse que Degas fut un innovateur sur le plan technique. Si, par contre, à l'instar d'Eugenia Parry Janis[3], nous le considérons comme techniquement ingénieux, mais souvent prêt à utiliser

des moyens dépassés, il n'y a plus de date limite.

Les plaques semblent avoir posé certains problèmes. L'émulsion fut inégale et craquela. En outre, ce ne sont pas, comme on pourrait s'y attendre, des négatifs, mais des positifs à partir desquels on ne peut tirer que des négatifs. Apparemment, cette interversion, ou solarisation, pourrait être attribuable à une surexposition prolongée, à une exposition à la lumière dans la chambre noire, ou à l'utilisation de certains agents de développement, que ce soit de façon intentionnelle ou accidentelle. Sur ces plaques, l'effet Sabatier donne aux contours une luminosité évoquant un halo ; c'est là un autre effet du phénomène de la solarisation. Enfin, alors que les plaques négatives conventionnelles au collodion sont vert pâle et transparentes — les zones claires étant vert pâle et les zones sombres, transparentes —, ces plaques sont vert et orangé, l'orangé correspondant aux zones sombres.

On se doit de noter que ces photographies, si vraiment elles sont l'œuvre de Degas, constituent ses seules photographies connues de danseuses. C'est la même danseuse qui fut manifestement le modèle pour les trois (cat. n° 357, fig. 322 et 323). Sur une de celles-ci, elle porte la main droite sur sa gorge et cherche avec la main gauche à atteindre le sommet de l'écran, le bras se trouvant ainsi en diagonale. Sur une autre photographie, la danseuse a le coude gauche presque contre le visage, et la main gauche s'unit à la droite pour ajuster l'épaulette droite. Sur la troisième photographie, nous la voyons de dos et dans une pose apparemment connue des danseurs, les mains saisissant les épaulettes, coudes éloignés du corps. Elle porte un tutu plutôt court, voire rudimentaire, commençant sous la taille. Le corsage semble appartenir à une gaine-combinaison, et est décoré sous la taille de ce qui ressemble à l'ample ruché qui ceint son cou. Le modèle se trouve devant un mince écran temporaire recouvert de draps, installation certainement moins permanente et professionnelle que celle qu'un véritable photographe aurait dans son studio. Les traits de la danseuse ne sont guère visibles, que cela soit intentionnel ou attribuable au développement, mais une des photographies (celle où elle ajuste une épaulette) nous la fait deviner plutôt jolie, peut-être même belle.

Buerger, très justement, imagine que Degas dut tirer un certain plaisir des plaques de verre orangé et vert. Comme celles-ci étaient positives, l'artiste pouvait voir au recto ce que lui ou un autre photographe avait vu au moment de la pose. Par contre, au dos de la plaque, la composition était inversée, ce que Degas avait souvent expérimenté, en particulier en faisant des contre-épreuves de ses dessins[4]. Buerger ajoute que les plaques au collodion « présentent généralement une nette tendance à inverser les valeurs tonales (le clair devient sombre, et vice versa) quand on les tient et qu'on les incline dans différentes directions[5] ». Degas, qui fut manifestement fasciné tout au long de sa vie par les métamorphoses d'images, dut prendre plaisir à regarder ces effets et y trouva peut-être une source d'inspiration. Néanmoins, à la fin des années 1890, période où Buerger affirme que ces photographies inspirèrent une centaine de peintures, de pastels et de dessins, l'artiste avait la vue trop faible pour pouvoir travailler à l'aise avec des objets aussi petits. Il dut inévitablement faire réaliser des épreuves, au moins des négatifs, qu'il fit sans doute agrandir par son ami Tasset, qui avait déjà fait ce travail pour lui[6].

Une question se pose, à laquelle on ne répondra peut-être jamais en raison du très petit nombre d'épreuves photographiques originales attribuées à Degas qui nous soient parvenues : dans un esprit d'expérimentation — qui ne lui était d'ailleurs pas inhabituel —, l'artiste peut-il avoir réalisé autant d'épreuves différentes que le fit la Bibliothèque Nationale en 1976 ? La Bibliothèque réalisa six épreuves différentes de chaque plaque — deux négatifs et une épreuve à la fois positive et négative attribuable à la solarisation, et l'image inversée des trois.

D'autre part, est-il possible que les photographies, qui furent sans aucun doute utilisées par Degas à la fin des années 1890, aient été prises plus tôt, peut-être même dès les années 1870, ce que Buerger note comme une probabilité ? Dans ces petites images, la délicatesse des contours et des jeux de lumière est telle qu'elle évoque, comme pour Buerger, les œuvres exécutées par Degas dans les années 1870, époque où le procédé photographique au collodion était courant. Par ailleurs, Degas ne répugnant pas à utiliser à l'occasion des techniques archaïques, il est fort possible qu'il se soit servi du collodion dans les années 1890, comptant sur son ingénieux ami Tasset pour l'aider à développer et peut-être agrandir les épreuves. Le caractère artificiel des poses rappelle en outre le Degas qui donnait la pose à ses modèles ou qui imposait des attitudes aux Halévy et à leurs amis quand il réalisait des photographies plus conventionnelles. Il n'est pas jusqu'aux étranges effets de lumière, qui rappellent les monotypes qu'il avait exécutés et le théâtre sous les feux des projecteurs, qui ne l'auraient enchanté. Que la date puisse ou non être déterminée[7], que les trois photographies soient ou non les seules à nous être parvenues des nombreuses photographies de danseuses qu'il réalisa à la fin des années 1890, ces trois photographies inspirèrent sans aucun doute bon nombre des derniers pastels et peintures de l'artiste sur le thème des danseuses.

1. Buerger 1978, p. 17-20 ; 1980, p. 6.
2. Lettres Degas 1945, n° XXV, p. 53.
3. 1984-1985 Paris, p. 468-469.
4. Bien qu'il ait fait des contre-épreuves et même des dessins à partir de ces plaques, la majorité des motifs n'étaient pas inversés.
5. Buerger, 1980, p. 6.
6. Pour ce qui est des rapports entre Degas et Tasset, voir Newhall 1963, p. 61-64.
7. Terrasse 1983, n°s 26-34, p. 46-47 ; l'auteur situe l'exécution de ces photographies aux environs de 1896. Dans 1984-1985 Washington, fig. 5.2, 5.3

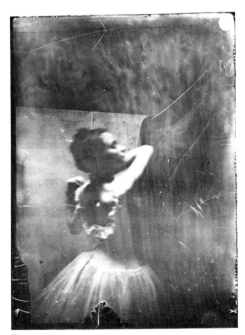

Fig. 322
Danseuse du corps de ballet,
vers 1896,
photographie, plaque de verre,
Paris, Bibliothèque Nationale.

Fig. 323
Danseuse du corps de ballet,
vers 1896,
photographie, plaque de verre,
Paris, Bibliothèque Nationale.

357

et 5.4, p. 112-114, George Shackelford questionne leur attribution à Degas et situe leur exécution aux environs de 1895. Dans 1984-1985 Paris, p. 468-469, fig. 330-333, p. 476-477, Eugenia Parry Janis, les situe aux environs de 1896 dans les légendes. Richard Thomson, dans 1987 Manchester, n° 104, p. 142, fig. 160-162, p. 120, les situe pour sa part aux environs de 1895 ou avant.

357

Danseuse du corps de ballet

Vers 1896
Plaque de verre au collodion ; 13 × 18 cm
Paris, Bibliothèque Nationale

Terrasse 27

Voir « La danseuse dans le studio du photographe amateur », p. 568.

Historique
Atelier Degas ; René de Gas, Paris ? ; son don à la Bibliothèque Nationale, Paris, 1920 ?

Bibliographie sommaire
Buerger 1920, repr. p. 17, à gauche (repr. de l'inversion p. 17, à droite) ; Crimp 1978, repr. p. 97 (repr. de l'inversion p. 96) ; Buerger 1980 ; Terrasse 1983, fig. 17 (variations dans la même orientation, fig. 26, 30) ; 1984-1985 Paris, p. 477 (inversions et variations, fig. 332, 333) ; 1984-1985 Washington, p. 114 (inversion, fig. 5.2) ; 1987 Manchester, p. 120 (inversion, fig. 160-2, à gauche).

358

Danseuses bleues

Vers 1893
Huile sur toile
85 × 75,5 cm
Cachet de la vente en bas à gauche
Paris, Musée d'Orsay (RF 1951.10)

Exposé à Paris

Lemoisne 1014

Bien que ce tableau ne reproduise pas les positions des figures des photographies et dérive nettement des *Danseuses en rose et*

vert (cat. n° 293), du Metropolitan Museum pour la composition, il rappelle — par l'intensité du bleu envahissant, le jeu rythmique des bras des danseuses — *Dans les coulisses (Danseuses en bleu)* de Moscou (voir fig. 325), œuvre plus qu'aucune autre tributaire des photographies. De fait, il semble presque une version à l'huile plus grande du pastel de Moscou.

Dans le cas des *Danseuses bleues* du Musée d'Orsay, Degas a simplifié considérablement la composition des *Danseuses en rose et vert*. Il a réduit de cinq à quatre le nombre des personnages principaux, et il a éliminé le spectateur dont on ne voyait que l'ombre. La narration cède ainsi le pas à des préoccupations picturales plus abstraites : la couleur, la forme, la surface et l'échelle. Degas a dessiné les danseuses de l'arrière-plan avec plus de netteté que dans les *Danseuses en rose et vert*, mais l'attention se porte quand même davantage sur les danseuses du premier plan ; le décor, simplifié, ne distrait en rien le spectateur des quatre danseuses rythmiquement entremêlées, toutes tournées vers elles-mêmes, et dont le haut du corps, du fait qu'elles ont les poings sur les hanches, reproduit la forme des tutus. Nous ignorons si Degas s'est inspiré de modèles pour exécuter ce tableau mais, si tel est le cas, il se peut qu'un seul modèle ait posé pour les quatre personnages. On a ainsi l'impression que l'artiste a effectivement fait le tour du modèle pour l'examiner de tous les côtés, et qu'il a rassemblé, dans cet ensemble compact de personnages, les observations qui sont représentées en frise dans les *Danseuses attachant leurs sandales* (L 1144) du Cleveland Museum of Art.

Comparé aux *Danseuses en rose et vert*, ce tableau offre une touche plus large (donc moins précise), une couleur plus intense et plus homogène, ce qui incite à le situer après le tableau de New York, peut-être à une date aussi tardive que 1893, s'il faut placer ce dernier vers 1890. **J.S.B. et G.T.**

Historique
Atelier Degas ; Vente I, 1918, n° 72, 80 000 F ; coll. Danthon, Paris ; coll. Dr et Mme Albert Charpentier, Paris, au moins en 1937 ; donné par eux au Musée du Louvre en 1951.

Expositions
1934, Paris, Galeries Durand-Ruel, 11 mai-16 juin, *Quelques œuvres importantes de Corot à Van Gogh*, n° 11, 1936, Paris, Bernheim-Jeune pour la Société des Amis du Louvre, 25 mai-13 juillet, *Cent ans de théâtre, music-hall et cirque*, n° 36 ; 1936, Paris, Galeries Durand-Ruel, mars-avril, Exposition au profit de l'enfance malheureuse, *Peintures du XXᵉ siècle*, n° 17, repr. (sans mention du prêteur) ; 1937 Paris, Orangerie, n° 45 (prêté par le Dr Albert Charpentier) ; 1937 Paris, Palais National, n° 311 (prêté par le Dr Charpentier) ; 1938, Amsterdam, Stedelijk Museum, 2 juillet-25 septembre, *Honderd Jaar Fransche Kunst*, n° 110 (coll. part.) ; 1951-1952 Berne, n° 47, repr. ; 1952 Amsterdam, n° 42, repr. ; 1952 Édimbourg, n° 28 ; 1955, Brives/La

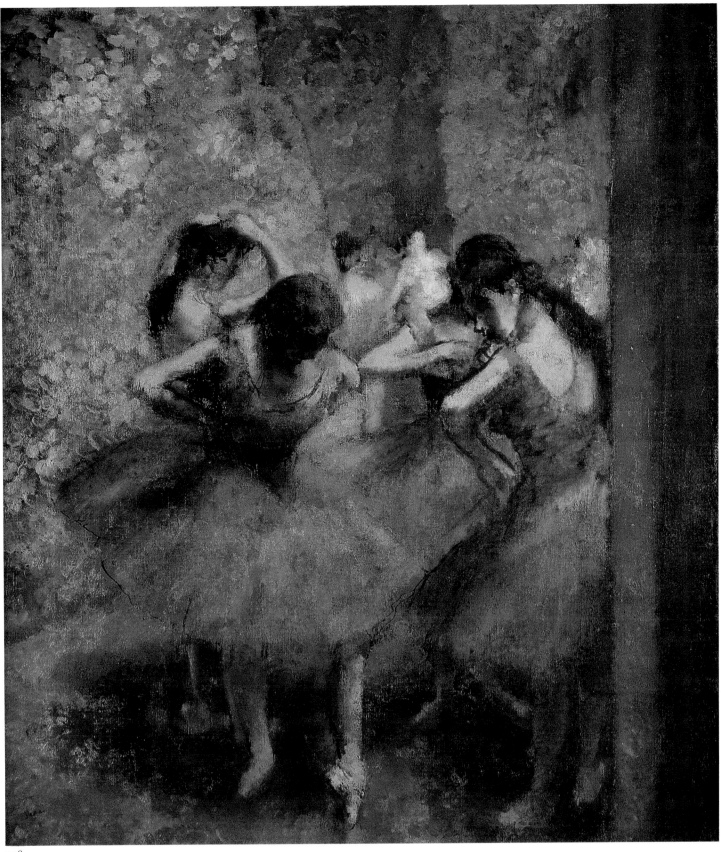

358

Rochelle / Rennes / Angoulème [exposition itiné-rante], *Impressionnistes et Précurseurs,* nº 17, repr. ; 1956, Varsovie, Musée national de Varsovie, 15 juin-31 juillet, *Peinture française de David à Cézanne,* nº 36, pl. 87 ; 1956, Moscou, Musée Pouchkine / Leningrad, Musée de l'Ermitage, *Peinture française du XIXᵉ siècle,* nº 36, pl. 37 ; 1957, Besançon, Musée des Beaux-Arts, 6 septembre-15 octobre, *Concerts et musiciens,* nº 62 ; 1967-1968, Paris, Orangerie des Tuileries, 16 décembre 1967-mars 1968, *Vingt ans d'acquisitions au Musée du Louvre 1947-1967,* nº 408 ; 1969 Paris, nº 33 ; 1971, Madrid, Museo Español de Arte Contemporaneo, avril, *Los Impresionistas Franceses,* nº 35 ; 1985-1986, Antibes, 15 juin-9 septembre / Toulouse, 19 septembre-11 novembre / Lyon, 21 novembre 1985-15 janvier 1986, *Orsay avant Orsay,* nº 12.

Bibliographie sommaire

Lemoisne 1937, repr. p. B ; Lemoisne [1946-1949], III, nº 1014 (daté de 1890) ; Paris, Louvre, Impressionnistes, 1958, p. 52, nº 99 ; Minervino 1974, nº 856 : Keyser 1981, p. 66 ; 1984-1985 Paris, fig. 150 (coul.) p. 175 ; Paris, Louvre et Orsay, Peintures, III, 1986, p. 197.

359

Danseuses

Vers 1899
Pastel sur papier-calque appliqué sur papier vélin
58,5 × 46,3 cm
Cachet de la vente en bas à gauche
The Art Museum, Princetown University. Legs de Henry K. Dick (54-13)

Exposé à New York

Lemoisne 1312

Ce pastel ne s'inspire d'aucune des plaques au collodion connues[1], mais il est possible que la même danseuse ait posé dans les deux cas, bien qu'ici ses cheveux soient dénoués alors

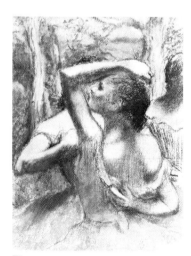

Fig. 324
Danseuses (décor de paysage),
vers 1899, pastel,
Detroit Institute of Arts, L 1311.

qu'ils ne l'étaient pas sur les photographies. Dans le pastel, les poses ont la même exagé-ration, et les contours de l'encolure et des bras présentent le même intérêt linéaire. Les jeux de lumière, explicables sur les photographies par un phénomène de solarisation, sont attri-buables ici à un éclairage de théâtre. Et le halo produit par l'effet Sabatier trouve ici son équivalent dans les traits vibrants du pastel.

À son habitude, Degas exécuta plusieurs études au pastel et au fusain d'un groupe de trois danseuses attendant dans les coulisses[2]. On y voit la danseuse principale porter la main gauche à la tête dans un geste théâtral et, de façon beaucoup plus prosaïque, se gratter le dos de la main droite, à travers le corsage. Le mouvement, renforcé par les contours tracés au fusain mais adouci par les boucles de la chevelure, est aussi énergique que dans les trois photographies. La danseuse, qui ajuste son épaulette, est toujours la même, mais celle de droite, qui nous fait face, est très différente. Dans ce pastel, le plus petit et le plus riche du groupe, Degas lui a donné un visage tragique et obsédant, et son bras gauche est levé dans un geste de désespoir. Dans une autre version, qui appartient au Detroit Institute of Arts (fig. 324), elle a presque, par son impassibilité, l'aspect d'une statue classique. L'intérêt que portait Degas au paysage se manifeste par les variations qu'il apporte, d'une version à l'au-tre, dans l'arrière-plan, et par l'harmonie qu'il établit, presque aussi inévitable que les sai-sons, entre les danseuses et le paysage.

Utilisant le pastel avec liberté, Degas créa pour le décor une tapisserie figurant le ciel et les collines. Celles-ci sont parsemées de gri-bouillis bleus, verts et roses et de petites touches d'orangé. La danseuse du premier plan porte un tutu rose — que l'artiste enjoliva de petits traits d'orangé et de rose plus vif, —, et qui sert de repoussoir à la magnifique chevelure, dont le rouge orangé recouvre un fond plus sombre. Vibrante avec ces hachures qui rendent plus complexes des contours qui auraient autrement été monotones, la peau est rose, verte et couleur chair. Outre ses couleurs d'une beauté obsédante, ce pastel de *Danseu-ses* fascine par la figure, inexplicablement tragique, de la danseuse de droite.

359

1. Voir « La danseuse dans le studio du photographe amateur (vers 1885-1898) », p. 568.
2. L 1313 ; L 1314 ; II :295 ; II :298.

Historique
Atelier Degas ; Vente I, 1918, n° 275, acheté par Gustave Pellet, Paris, 9 000 F ; Maurice Exsteens, Paris. Henry K. Dick ; légué au musée en 1954.

Expositions
1949 New York, n° 90 (prêté par Henry K. Dick) ; 1972, Princeton, The Art Museum, 4 mars-9 avril, *19th and 20th Century French Drawings from the Art Museum, Princeton University*, p. 62-63, n° 33, repr. ; 1979 Northampton, n° 20, repr. p. 35 ; 1984-1985 Washington, n° 52, repr. (coul.) p. 117.

Bibliographie sommaire
Lemoisne [1946-1949], III, n° 1312 (vers 1898).

360

Danseuses

1899
Pastel
60 × 63 cm
Signé en bas à droite *Degas*
France, Collection particulière

Exposé à Paris

Lemoisne 1352

En 1898 et 1899, Degas exécuta trois somptueux pastels de format plus ou moins carré, représentant des groupes de trois ou quatre danseuses attendant leur entrée en scène. Du nombre, le plus récent est peut-être *Danseuses*, qui a appartenu à la famille Durand-Ruel. Le premier des trois à être acheté à Degas par Durand-Ruel, le 12 novembre 1898, intitulé *Dans les coulisses (Danseuses en bleu)* [fig. 325], actuellement à Moscou, s'inspire visiblement des photographies de la Bibliothèque Nationale pour la pose de trois des figures, bien qu'il ne montre guère la quatrième danseuse penchée au premier plan[1]. Le deuxième, *Danseuses* (fig. 326), acheté le 7 juillet 1899, se trouve au Toledo Museum of Art, à Toledo (Ohio) ; Degas y a modifié les poses, varié la couleur et supprimé la quatrième danseuse. Enfin, le troisième, qui serait resté dans la famille Durand-Ruel depuis son achat le 9 août 1899, rétablit une quatrième figure au premier plan ; Degas y a également modifié la position du bras de la danseuse de gauche. Détail intéressant, le pastel de Moscou, qui est le plus proche des photographies, est, sans être monochrome, dominé par un bleu intense, tandis que les deux autres présentent une gamme de couleurs beaucoup plus étendue.

Tous dérivés des trois petites photographies de la Bibliothèque Nationale, les trois pastels sont en outre étroitement apparentés à la très grande toile *En attendant l'entrée en scène* (voir fig. 271) de la Collection Chester Dale

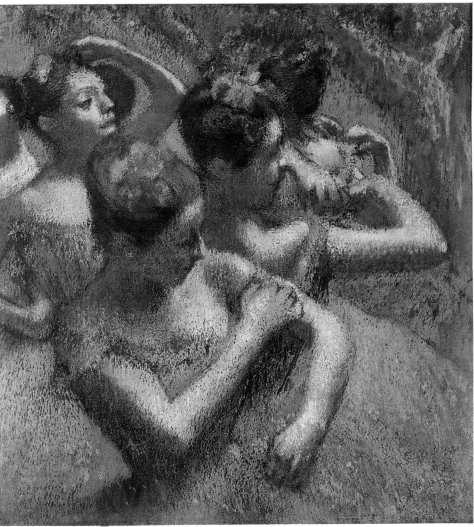

360

(Washington, National Gallery of Art). Large de 1,8 m, la toile groupe devant un décor d'arbustes quatre danseuses aux tutus peints librement, qui occupent environ la moitié de la surface du tableau, et elle semble être le vivant reflet de l'autre moitié, s'ouvrant sur un champ planté d'arbres aux formes arrondies et un ciel rosâtre, qui ne composent ni tout à fait un paysage réel ni tout à fait un décor de scène. Cette œuvre, où dominent le vert et l'orange, peut-être à cause de la couleur des trois plaques au collodion, pourrait être soit le prototype, soit l'aboutissement des trois pastels ; la question est difficile à résoudre. Aucun élément extérieur ne permet de dater ce grand tableau, apparemment jamais exposé du

Fig. 325
Dans les coulisses (Danseuses en bleu),
vers 1898, pastel,
Moscou, Musée Pouchkine, L 1274.

Fig. 326
Danseuses,
vers 1899, pastel,
Toledo Museum of Art, L 1344.

vivant de Degas, et trouvé dans son atelier à sa mort. Le format adopté donne à penser que le peintre voyait là un chef-d'œuvre à conserver précieusement dans son atelier, plutôt qu'un article de vente. Il est probable que Degas l'a peint en premier lieu, pour définir ensuite à partir des dessins préparatoires, de calques et de contre-épreuves, les poses légèrement modifiées des figures des pastels[2].

Comme les pastels de Moscou et de Toledo, l'œuvre définitive, que nous présentons ici, fait voir les danseuses de très près, à mi-corps, sous un angle élevé et insolite. Toutefois, elle donne plus d'harmonie et de grâce à leurs mouvements. Et à la différence du pastel de Moscou, limité à des tons de bleu intense, et de celui de Toledo, qui semble exploiter les vifs contrastes des trois couleurs complémentaires grâce aux violets de la robe de la danseuse de gauche, elle met l'accent sur le rouge (parfois le rose) et le vert. Un contraste presque acide oppose le vert-jaune intense de certains costumes aux roses phosphorescents, et la chevelure rousse semble brûler comme des charbons ardents. Les danseuses s'harmonisent avec le paysage, où, au milieu de l'herbe verte, un tronc d'arbre nu fait écho aux roses et aux rouges de certains des tutus et de la chevelure.

Dans les trois pastels et dans le tableau de Washington, la figure de gauche, qui ressemble toujours à certains égards à la danseuse photographiée le bras pointé vers le haut, demeure relativement isolée du groupe. Comme la figure fantomatique vue à droite dans le pastel *Danseuses* (cat. n° 359), de Princeton, elle semble rappeler, tel un oracle, le caractère illusoire du spectacle. Dans la toile de Washington, on la voit le visage émacié, coupé de presque toute sa chevelure par l'arête du tableau. Dans le pastel de Moscou — plus proche de la photographie —, elle se détourne des autres danseuses. Le pastel de Toledo la montre à l'écart, mais lui donne une expression bienveillante ; cette œuvre, par contre, ne laisse deviner chez elle qu'un souci passager, suggéré par la position de sa main sur sa tête. Mais, toujours, elle nous rappelle l'irréalité de l'action figurée.

1. Voir « La danseuse dans le studio du photographe amateur (vers 1895-1898) », p. 568. Buerger 1978, p. 20. L'auteur se reporte à un article de Luce Hoctin (« Degas photographe », *L'Œil*, n° 65, mai 1960, p. 38-40) suggérant que Degas aurait pu travailler directement sur des agrandissements photographiques, comme le laisse supposer Jean Cocteau dans *Secret professionnel* (Librairie Stock, Paris, 1924, p. 18). Hoctin croit que ce pourrait être le cas pour la *Danseuse posant chez un photographe* (cat. n° 139) de Moscou. Buerger pense, plus raisonnablement, que le procédé aurait été appliqué pour *Dans les coulisses* (L 1274) de Moscou. Néanmoins, même l'agrandissement le plus modeste (66 × 67 cm) se serait révélé une entreprise ambitieuse. Et il est certain que la surface d'une photographie se prêterait mal au travail du pastel.

2. L 1268, L 1269, L 1272, L 1273, L 1359, L 1361, L 1362, BR 147, III :392 ; III :185, IV :349 (contre-épreuve) et IV :368 (contre-épreuve).

Historique
Acheté à l'artiste par Durand-Ruel, le 9 août 1899 (stock n° 5424, « Danseuse avec fleurs dans les cheveux ») ; coll. part.

Expositions
1905 Londres, n° 64 ; 1916, New York, Durand-Ruel, 5-29 avril, *Exhibition of Paintings and pastels by Édouard Manet and Edgar Degas*, n° 20 (daté de 1898) ; 1918, New York, Durand-Ruel, 9-26 janvier, *Exhibition : Paintings and Pastels by Degas*, n° 14 ; 1937, Paris, Orangerie, n° 11 ; 1960 Paris, n° 60 ; 1970-1971, Hambourg, Kunstverein, 28 novembre-24 janvier 1971, *Franzosische Impressionisten. Hommage à Durand-Ruel*, n° 14 ; 1974, Paris, Durand-Ruel, 15 janvier-15 mars, *Cent ans d'Impressionnisme, 1874-1974*, n° 18 ; 1984-1985 Washington, n° 51, repr. (coul.) p. 108.

Bibliographie sommaire
Coquiot 1924, p. 176-177 ; Lemoisne [1946-1949], III, n° 1352 (1899) ; Browse [1949], p. 412, pl. 240 ; Minervino 1974, n° 1133 ; Belinda Thompson, *The Post-Impressionists*, Londres, 1983, p. 79.

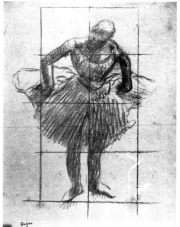
Fig. 327
Danseuse vue de face,
vers 1898, fusain,
localisation inconnue, III :267.

361

Salle de répétition

Vers 1898
Huile sur toile
41,5 × 92 cm
Cachet de la vente en bas à gauche
Zurich, Fondation Collection E.G. Bührle

Exposé à Paris

Lemoisne 996

La collection Bührle de Zurich comprend un tableau, *Salle de répétition*, où l'on voit se détendre des danseuses adultes, dont certaines sont solidement constituées. L'une d'elles se penche pour ajuster un chausson, une autre remet en place les deux épaulettes de son corsage, une troisième fait bouffer son tutu. Derrière elles, on aperçoit indistinctement d'autres danseuses. À gauche, une porte entrebâillée, inquiétante, laisse pénétrer de la lumière, qui s'étale en un large rai sur le plancher. George Shackelford a retrouvé une gravure, inspirée d'une composition analogue réalisée antérieurement par Degas et qui montre, derrière la porte ouverte, un escalier en colimaçon menant sans doute au théâtre[1].

Il est évident, d'après les nombreux dessins préparatoires représentant toute la composition ou différentes figures, que les formes rêches et le caractère brouillon des contours noirs ne sont pas attribuables à un repeint. Degas dessina sur papier quadrillé chacune des principales danseuses (fig. 327, par exemple), ce qui l'amena à les représenter davantage de face, plus monumentales, dans l'œuvre finale. Les ombres sont marquées, à traits brusques, par des hachures continues en zigzag.

Après ces dessins préparatoires, les figures ont pris l'aspect de robots et ont atteint des proportions énormes, compte tenu de la faible hauteur du tableau. La danseuse qui fait bouffer son tutu doit incliner légèrement la tête pour éviter « d'accrocher » le haut de la toile.

L'œuvre nous subjugue par sa couleur, et nous acceptons que les gigantesques danseuses en soient le véhicule. Les tutus bleu-vert sont si lumineux qu'ils en sont presque phosphorescents. Le mur et la porte prennent une superbe teinte orangée.

Pour éviter que le spectateur ne succombe sous le charme de la couleur, Degas donne par endroits aux danseuses des contours noirs extrêmement sévères. Il accentue en outre le caractère inattendu de l'œuvre en laissant filtrer une lueur orangée par la porte entrebâillée et en plaçant une tache rouge inattendue sur le mur de gauche.

Degas appliqua sa peinture avec une grande liberté. Nous avons même l'impression qu'il dut se servir de n'importe quel instrument, y compris de ses doigts. Cette *Salle de répétition* est souvent considérée comme une œuvre inachevée, et il est vrai que le tableau manque de fini. Mais rappelons-nous ce que disait Paul Valéry au sujet du fini chez Degas : « Rien de plus éloigné des goûts, ou, si l'on veut, des manies de Degas[2]. » Valéry disait également : « *Achever* un ouvrage consiste à faire disparaître tout ce qui montre ou suggère sa fabrication... la condition d'achèvement a paru non seulement inutile et gênante, mais même contraire à la *vérité*, à la *sensibilité* et à la manifestation du *génie*[3]. » Le mot génie

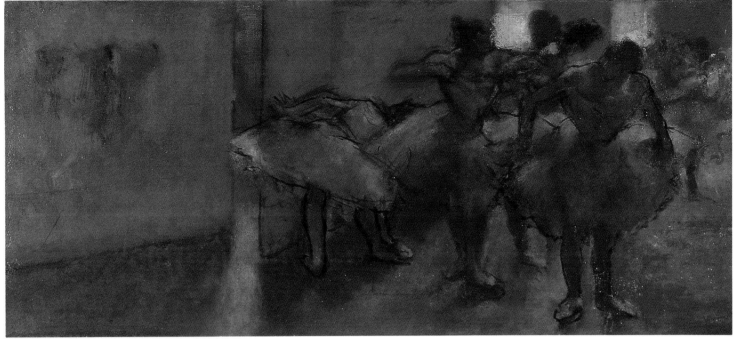

361

aurait peut-être embarrassé Degas, mais il aurait sans doute fait siennes les observations de Valéry sur le processus de création d'une œuvre d'art. Il nous le démontre d'ailleurs avec cette œuvre, fruit d'innombrables études soignées.

1. 1984-1985 Washington, p. 98, fig. 4.6. George Shackelford affirme cependant que l'original à partir duquel fut exécutée la lithographie se trouve sous la toile de la collection Bührle, ce qui semble improbable.
2. Valéry 1965, p. 45.
3. *Ibid.* p. 44.

Historique
Atelier Degas ; Vente II, 1918, n° 11, acheté par Durand-Ruel, New York, 11 200 F (stock n° 11398) ; Galerie Durand-Ruel, Paris ; coll. part., Paris ; Emil G. Bührle, Zurich.

Expositions
1951-1952 Berne, n° 46 ; 1952 Amsterdam, n° 41 ; 1958, Zurich, Kunsthaus, 7 juin-fin septembre, *Sammlung Emil G. Bührle,* n° 162, p. 106, fig. 46, p. 213 ; 1984-1985 Washington, n° 41, repr. p. 98, repr. (coul.) p. 140.

Bibliographie sommaire
Lemoisne [1946-1949], III, n° 996 (vers 1899) ; Minervino 1974, n° 852.

362

Groupe de danseuses

Vers 1898
Huile sur toile
46 × 61 cm
Cachet de la vente en bas à gauche
Édimbourg, National Gallery of Scotland. Don Maitland, 1960

Exposé à Ottawa et à New York

Lemoisne 770

Déjà, dans les années 1870, Degas s'intéressait au travail des danseuses dans les coulisses, aux préparatifs des répétitions ou des spectacles. Les œuvres les plus humoristiques, avec même un petit côté paillard, sont celles où Degas jette un coup d'œil sur le monde de la danse par le truchement de Ludovic Halévy et

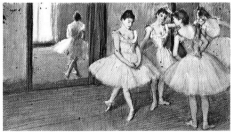
Fig. 328
Au foyer de la danse,
vers 1884, pastel,
localisation inconnue, L 768.

des personnages imaginaires de la famille Cardinal[1]. Dans les années 1880, le thème revient, mais comme amorti, sans l'humour de la décennie précédente. Dans le pastel *Au foyer de la danse* (fig. 328)[2], daté par Paul-André Lemoisne de 1884, Degas utilisa le format allongé de la frise pour représenter, à droite de la composition, un ensemble de quatre danseuses dont l'une est reflétée, de dos, dans un grand miroir mural. Un peu plus tard, sans doute au début des années 1890 (Lemoisne date plutôt l'œuvre de 1884), l'artiste exécuta une autre version à l'huile, *Quatre danseuses au foyer* (fig. 329), d'un format plus carré. Non seulement les danseuses ont vieilli et ont perdu tout leur charme mélancolique, mais Degas a ajouté au premier plan une autre figure, très musclée, penchée pour lacer son chausson. C'est plus tard encore dans les années 1890 qu'il produisit la

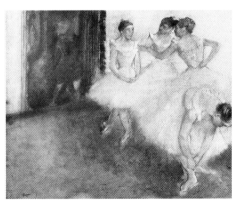
Fig. 329
Quatre danseuses au foyer,
vers 1892, toile,
localisation inconnue, L 769.

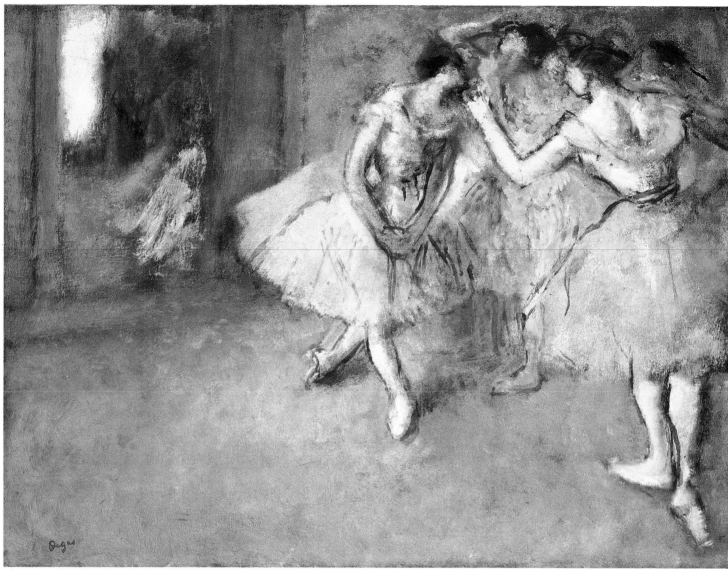

362

version intitulée *Groupe de danseuses*, qui se trouve à la National Gallery of Scotland, à Édimbourg[3].

Dans la toile d'Édimbourg, l'accent est mis sur les deux danseuses qu'on retrouve dans chacune des versions antérieures ainsi que dans les dessins qui y correspondent[4], soit celle dont l'image est reflétée dans la glace, et celle qui nous tourne le dos, bras gauche levé. La danseuse de droite étant plus grande et davantage présente que dans l'autre version, la danseuse inclinée a pu être éliminée. Plus spectrale que dans les versions précédentes, comme toutes ses compagnes d'ailleurs, la danseuse de gauche se tourne avec beaucoup de grâce vers celles-ci ; son image est donc presque entièrement disparue du miroir. Les autres danseuses ne sont plus que des taches de peinture.

Groupe de danseuses fut peint librement et les contours furent tracés avec une audace particulière. Les vert émeraude, les orangés et les blancs lumineux, beaucoup plus décoratifs que les jaunes, les orangés et les verts acides

de la version antérieure — *Quatre danseuses au foyer* —, rappellent la *Salle de répétition* (cat. n° 361), de la Fondation Bührle, *En attendant l'entrée en scène* (voir fig. 271) de Washington, ou encore les trois petites plaques de verre au collodion de la Bibliothèque Nationale[5]. Degas a manifestement exécuté des dessins préparatoires pour la toile d'É-dimbourg, comme il en avait fait pour *Au foyer de la danse* et *Quatre danseuses au foyer* (voir ci-dessous note 4). Mais, comme *En attendant l'entrée en scène,* cette remarquable peinture peut fort bien avoir, à son tour, inspiré certains dessins (y compris les cat. n°s 363-364) ainsi qu'un important pastel (voir fig. 330).

1. Voir «Degas, Halévy et les Cardinal», p. 280.
2. Il ne peut s'agir de l'œuvre mise en vente chez Sotheby Parke Bernet, à New York, le 14 mai 1980, sous le n° 214, tel que noté dans Brame et Reff 1984, n° 92.
3. Bien que dans Lemoisne [1946-1949], III, p. 438 et 830, l'auteur date le L 769 et le L 770 de 1884, ceux-ci sont rattachés aux L 1459 à L 1462, qu'il situe aux environs de 1906-1908.

4. Les dessins IV:139.a et IV:171 correspondent respectivement au pastel *Au foyer de la danse* (L 768) et à la toile *Quatre danseuses au foyer* (L 769).
5. Voir « La danseuse dans le studio du photographe amateur (vers 1895-1898) », p. 568.

Historique
Atelier Degas ; Vente I, 1918, n° 51, acheté par Jos Hessel, Paris, 14 000 F ; S. Seadjian ; vente, Paris, Drouot, 22 mars 1920, n° 6, repr. ; Jules Strauss, Paris. Galerie Arthur Tooth and Sons, Ltd., Londres ; acheté par M. et Mme Alexander Maitland, 1953 ; donné au musée en 1960.

Expositions
1979 Édimbourg, n° 119.

Bibliographie sommaire
Lemoisne [1946-1949], III, n° 770 (daté de 1884).

Danseuses sur la scène

Vers 1898
Fusain et sanguine sur papier-calque
56,8 × 60,3 cm
Cachet de la vente en bas à gauche
New York, Collection particulière

Lemoisne 1461

On serait tenté de croire que ce dessin, aux figures si légères qu'elles semblent des apparitions, date des dernières années de la carrière de Degas. En fait, il est probablement antérieur[1]. Il semble que nous ayons ici un prolongement du *Groupe de danseuses* (cat. nº 362), avec plus d'attention sur un groupe de trois danseuses en conversation, deux autres figures étant à peine esquissées à l'arrière-plan. Degas y étudie les formes, révélant, par exemple, les corps des danseuses sous leurs tutus, estompant le fusain pour reprendre certaines parties du dessin, en particulier les bras et les jambes. On s'étonne de l'assurance avec laquelle il varie le poids et la largeur de sa ligne, légère dans les figures évoquées à l'arrière-plan — presque à la manière des derniers dessins de Daumier —, et veloutée, bien que dure, dans le dessin des jambes au premier plan. Les figures sont fermement campées. De vibrants traits de sanguine (le papier-calque devait être posé sur une surface rugueuse) indiquent la couleur des tutus, mettent en valeur le groupe central par quelques touches d'ombre formant comme une auréole au-dessus des têtes et égayent la masse noire du sol, aux lignes entrecroisées. L'attention se concentre sur le groupe de figures du premier plan et, en particulier, sur l'espace compris entre leurs bras. L'artiste suggère presque des rapports intimes entre deux êtres humains, par la conversation des danseuses du premier plan, dont les cheveux sont dessinés de main de maître. En définitive, tout dans ce dessin prend un aspect si insaisissable et irréel qu'on est porté à y voir la nostalgie d'un monde qui s'est révélé éphémère.

1. Dans 1967 Saint Louis, nº 156, p. 228, il fut daté des environs de 1905, mais nous croyons maintenant qu'il est antérieur à cette date.

Historique

Atelier Degas ; Vente III, 1919, nº 60, acheté par Durand-Ruel, Paris, 1 010 F (stock nº 11444) ; Galerie Knoedler, Paris ; Mme John H. Winterbotham, New York ; Theodora W. Brown et Rue W. Shaw, Chicago ; Galerie E.V. Thaw, New York ; Jaime Constantine, Mexico ; vente, Londres, Chris-

363

364

tie, 1er juillet 1980, no 118 ; Galerie E.V. Thaw, New
York ; propriétaire actuel.

Expositions
1967 Saint Louis, no 156 (daté de 1905 ; prêté par
Theodora W. Brown et Rue W. Shaw, Chicago) ;
1974 Boston, no 90 (prêté par E.V. Thaw and Co.
Inc) ; 1981 San Jose, no 62, repr. ; 1983, Maastricht,
23 avril-28 mai / Londres, 14 juin-29 juillet, *Impres-
sionists* (exposition-vente organisée par Noortman
and Brod), no 5 ; 1984 Tübingen, no 226, repr. (coul.)
(daté de 1906-1908 ; prêté par la galerie
E.V. Thaw).

Bibliographie sommaire
Lemoisne [1946-1949], III, no 1461 (daté de 1906-
1908) ; Browse [1949], no 255 (daté de 1905-
1912).

364

Danseuses sur la scène

Vers 1898
Pastel sur deux feuilles de papier réunies
73,7 × 105,4 cm
Cachet de la vente en bas à gauche
Pittsburgh, The Carnegie Museum of Art.
Acquis grâce à la générosité de la famille
Sarah Mellon Scaife, 1966 (66.24.1)

Lemoisne 1460

Un grand dessin au pastel sur papier-calque,
conservé au Carnegie Museum of Art, à Pitts-
burgh, figure parmi les nombreuses études
réalisées par Degas après un tableau se trou-
vant à la National Gallery of Scotland, à
Édimbourg (cat. no 362), et avant un pastel
plus achevé, qui fait partie de la Collection
Chester Dale de la National Gallery of Art, à
Washington (fig. 330)[1]. Degas procéda par
étapes. Ainsi, pour ce dessin, il avait manifes-
tement opté pour une composition d'une
certaine dimension — ce dessin a la même
dimension que le pastel achevé —, ainsi que
pour un format horizontal. Il avait aussi

Fig. 330
Scène de ballet,
vers 1898, pastel,
Washington, National Gallery of Art, L 1459.

changé la position des bras de la figure visible de profil au premier plan. Celle-ci se trouve ainsi moins liée à l'autre figure que dans la composition de plus petite dimension, et ses bras dégagent une plus grande énergie, tandis que sa poitrine devient visible[2]. La connivence entre les trois danseuses a disparu. Chacune semble maintenant étrangère aux autres. Les danseuses floues de la toile d'Édimbourg sont maintenant plus accusées — l'une a le bras levé et salue une autre danseuse, à gauche, qui lui fait une révérence cérémonieuse. Derrière les figures du tableau de Pittsburgh, on aperçoit un rideau ininterrompu d'arbustes exubérants de couleur rouge, dominés, en haut à gauche, par un ciel d'un bleu intense.

Degas fit deux choses inhabituelles. D'abord, il créa une opposition entre le groupe du premier plan, qu'on dirait dans les coulisses, et deux danseuses qui sont sur la scène, avec leur dialogue théâtral. En outre, il opta pour la continuité entre les coulisses et la scène. Peut-être parce qu'il voulait faire sentir qu'il s'agissait d'une répétition plutôt que d'un spectacle. Quoi qu'il en soit, le plancher bleu aux tons mats et le rideau à motifs sont ininterrompus, et il n'y a pas de cloison entre celles qui dansent et celles qui attendent leur tour. Pareilles ambiguïtés ajoutent au mystère de ce remarquable dessin, dont le coloris est particulièrement frais et l'exécution exceptionnellement vigoureuse.

Il convient de faire une dernière observation à propos du pastel de Washington, qui est l'aboutissement de cette série. Il est radieux, complexe, riche et lumineux, et il séduit par son coloris, dominé par les bleus, les verts et les orangés superposés aux roses. Particulièrement impressionnant, le rideau de scène — dont la forme et la couleur sont encore plus remarquables que dans le dessin de Pittsburgh — est si exubérant et si fondamentalement abstrait qu'il évoque une peinture expressionniste abstraite. Il semble renforcer le mouvement des danseuses alors que, au-dessus de celle de gauche, il s'épanouit comme les voiles des danseuses de Loïe Fuller, dont les performances, dans les années 1890, devaient être l'antithèse des leurs.

1. En particulier, le L 1462 (Von der Heydt-Museum, Wuppertal), situé entre les n[os] 363 et 364 au catalogue, et le BR 162, situé entre le n° 364 au catalogue et L 1459.
2. Cette figure est une inversion de la figure principale du cat. n° 368.

Historique
Atelier Degas ; Vente I, 1918, n° 209, acheté par Durand-Ruel (stock n° D 12731) et Ambroise Vollard (1 CS23), Paris, 8 100 F ; Max Pelletier, Paris ; Galerie Sam Salz, Inc., New York ; acheté par le musée en 1966.

Expositions
1932, Paris, Galerie Paul Rosenberg, 23 novembre-23 décembre, *Pastels et dessins de Degas,* n° 16 ; 1936, Paris, Galerie Vollard, *Degas.*

Bibliographie sommaire
Étienne Charles, « Les Mots de Degas », *La Renaissance de l'Art Français et des Industries de Luxe,* avril 1918, p. 7 ; Lemoisne [1946-1949], I, repr. (détail) p. 199, III, n° 1460 (daté de 1906-1908) ; Browse [1949], n° 233, repr. (daté de 1905-1912) ; F.A. Myers, « Two Post-Impressionist Masterworks », *Carnegie Magazine,* XLI : 3, mars 1967, p. 81, 84-86, repr. p. 85 ; Pittsburgh, Museum of Art, Carnegie Institute, *Catalogue of Painting Collection, Museum of Art,* III, 1973, p. 51.

365

Trois danseuses nues

Vers 1895-1900
Fusain et reprises au pinceau et à l'encre de Chine sur papier-calque
89 × 88 cm
Signé au pastel noir en bas à droite *Degas*
Paris, Musée du Louvre (Orsay), Cabinet des dessins (RF 29941)

Exposé à Paris

RF 29941

Ce dessin puissant ne fait aucune concession à la grâce ou au fini ; il vise avant tout à exprimer l'énergie des figures. Le traitement du fusain y est audacieux, et étonne par l'exagération résolue de certains contours. Degas n'hésite pas à laisser visibles ses premières ébauches, ou même ses erreurs — comme par exemple les lignes autour du bras levé à gauche —, et il en tire parti pour accroître le dynamisme de la composition ; ainsi, la main levée du personnage central est rendue plus expressive par son contour franc. L'emploi du blanc accentue le caractère sculptural des formes. Ce dessin au vigoureux tracé en diagonale ne semble avoir été suivi d'aucun pastel connu. Un dessin apparenté (II : 285), à la fois plus compliqué et plus explicite dans la description du décor, laisse deviner, à gauche, une forme ressemblant à une statue.

Historique
Henri Rivière ; légué au musée en 1952.

Expositions
1955-1956 Chicago, n° 154 ; 1959-1960 Rome, n° 184 ; 1962, Varsovie/Cracovie, *Dessins français,* n° 12 ; 1963, Lausanne/Aarau, *Dessins français,* n° 97, repr. ; 1964 Paris, n° 72 ; 1969 Paris, n° 224.

365

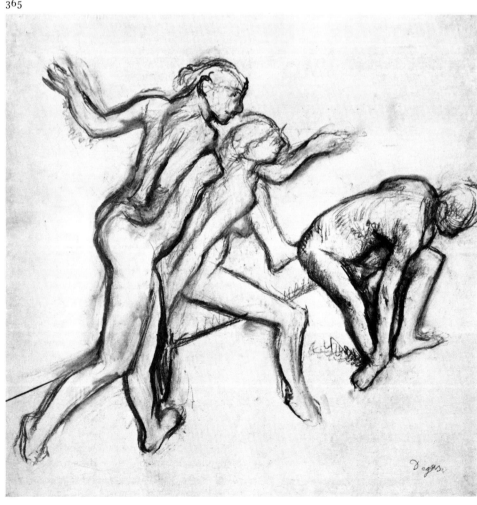

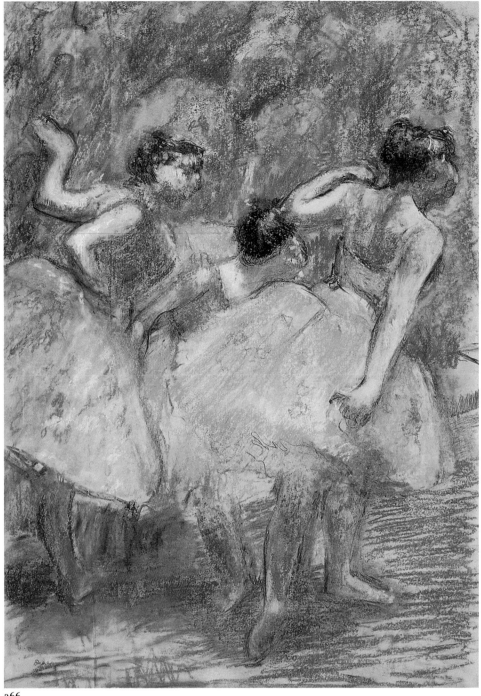

366

366

Danseuses

Vers 1895-1900
Pastel sur deux morceaux de papier-calque
appliqué sur papier vélin, collé sur carton
95,4 × 67,8 cm
Cachet de la vente en bas à gauche
Memorial Art Gallery of the University of
Rochester. Don de Mme Charles H. Babcock
(31.21)

Exposé à Ottawa

Lemoisne 1430

Avec ses personnages, qui longent les décors
et se dirigent vers la scène, ce pastel présente

le même mouvement oblique que *Danseuses,
rose et vert* (cat. n° 307), mais on n'y retrouve
pas la même netteté dans la description du
mouvement, de la musculature des corps et de
l'individualité des danseuses. Les jambes des
danseuses disparaissent en partie dans l'om-
bre. Et les figures elles-mêmes se profilent
moins nettement sur les décors de l'arrière-
plan, qui sont également rendus avec moins de
précision (les arbustes vert jade y sont comme
des champignons). Mais les danseuses n'en
paraissent pas moins animées d'une énergie
ardente, que soulignent les traits de fusain
apparaissant à la fois sur et sous la couche
de pastel, et qui contribuent à rapprocher les
figures. Les danseuses sont dépourvues de
grâce et ont l'air démoniaque. Différentes sans

doute des Méduses dansantes évoquées par
Valéry dans *Degas Danse Dessin,* elles s'en
rapprochent par leur incomparable transluci-
dité, par leurs tutus semblables à des « dômes
de soie flottante », l'un bleu nuancé de rose,
l'autre jaune mêlé d'orangé[1]. Dans l'ensem-
ble, l'œuvre a une beauté translucide, nuancée
et délicate comme celle de l'arc-en-ciel, qui fait
contraste avec l'âpreté des figures.

Selon toute apparence, Degas commença
cette œuvre par un dessin au fusain sur
papier-calque, y ajouta ensuite deux bandes
de papier, posées sur une surface lisse. Puis,
ayant décidé de travailler le dessin au pastel, il
transposa le papier-calque sur une surface
rugueuse, obtenant ainsi une texture d'aspect
râpé. Il étala ou estompa la couleur, mais sans
couvrir toute la surface du papier, ce qui
contribue sans doute à l'effet de translucidité
obtenu. Après avoir collé le papier-calque sur
un support lisse, Degas précisa au fusain le
dessin des cheveux et des contours[2].

Ainsi que l'écrivait Linda Muehlig dans un
récent article paru dans le journal de l'Univer-
sité de Rochester : « Certes, les brillants joyaux
du pastel de Rochester sont des papillons en
attente, des danseuses mais des danseuses
non individualisées, véritables manifestations
plutôt que déclarations. Comme toutes les
danseuses de Degas, mais particulièrement
celles de la fin de sa carrière, elles sont le
produit d'une imagination informée, un arti-
fice superposé à l'artifice essentiel de la
danse[3]. »

1. Valéry 1965, p. 27.
2. D'après le rapport d'examen préparé par Anne
 Maheux, restauratrice chargée de l'étude des
 pastels de Degas pour le compte du Musée des
 beaux-arts du Canada.
3. Linda Muehlig, « The Rochester *Dancers* : A Late
 Masterpiece », *Porticus,* IX, 1986, p. 8.

Historique
Atelier Degas ; Vente I, 1918, n° 296, acheté par
Durand-Ruel, New York, 16 100 F (stock
n° N.Y. 4352) ; transmis à Durand-Ruel, Paris,
23 janvier 1920 ; acheté par le musée le 2 mai 1921,
4 000 $ (stock n° N.Y. 4658).

Expositions
1947 Cleveland, n° 52, pl. XLIV.

Bibliographie sommaire
Lemoisne [1946-1949], III, n° 1430 (daté de 1903
env.) ; Minervino 1974, n° 1151 ; Buerger 1978,
p. 22, repr. p. 23 ; Linda Muehlig, « The Rochester
Dancers : A Late Masterpiece », *Porticus,* The Jour-
nal of the Memorial Art Gallery of the University of
Rochester, IX, 1986, p. 2-9, repr. (coul.) couv.

Les danseuses russes (1899)
nos 367-371

Jusqu'à la publication du Journal *de Julie Manet en 1979, la datation d'un ensemble de pastels représentant des danseuses russes, que Degas réalisa vers la fin de sa carrière, demeura incertaine. Degas avait-il vu la troupe qui se produisit aux Folies-Bergère en 1895, comme le croit Paul-André Lemoisne, ou avait-il plutôt été inspiré par les premiers spectacles donnés à Paris en 1909 par la compagnie de ballet de Diaghilev, comme l'estime Lillian Browse[1] ? Dans ces lignes enthousiastes, Julie Manet nous apprend en fait que Degas lui montra ces pastels quand elle visita son atelier le 1er juillet 1899[2] :*

M. Degas est gentil comme un amour, il parle peinture puis tout à coup nous dit : «Je vais vous montrer des orgies de couleurs que je fais en ce moment», et il nous fait monter dans son atelier. Nous sommes très touchées car il ne montre jamais ce qu'il fait. Il sort trois pastels représentant des femmes en costume russe avec fleurs dans les cheveux, colliers de perles, chemises blanches, jupes aux tons vifs et bottes rouges qui dansent dans un paysage imaginaire qui est des plus réels. Les mouvements sont étonnants de dessins et les costumes de très belles couleurs. Sur l'un, elles sont éclairées par un soleil rose, sur l'autre on distingue leurs robes plus crûment et sur le troisième le ciel est clair, le soleil vient de disparaître derrière le côteau et elles se détachent dans une demi teinte. La valeur des blancs sur le ciel est merveilleuse ; l'effet si vrai ; ce dernier est peut-être le plus beau des trois, le plus prenant, c'est inouï, tout à fait emballant[3].

Lemoisne reproduit quatorze pastels et dessins colorés représentant ces danseuses, et il existe d'autres dessins, dont Trois Danseuses russes *(cat. no 371). L'exécution de ces autres dessins est si aisée qu'elle donne à penser qu'ils sont peut-être postérieurs aux trois pastels que Degas montra à Julie Manet ;* Trois Danseuses russes *serait apparenté à ces œuvres ultérieures. Le Musée national de Stockholm possède un pastel (L 1181) où la matière est mince d'aspect et dont la composition est la même que celle des trois pastels que Degas montra à Julie Manet, ce qui pourrait nous laisser croire qu'il était du nombre. Il est plus probable, toutefois, étant donné le joli visage aux traits arrondis de la danseuse de droite, l'attrait incontestable des jupes rose saumon, des bottes rouges et des blouses blanches, ainsi que la minceur de la couche de pastel, qu'il s'agissait d'un «article» de vente, que Degas céda d'ailleurs à Durand-Ruel le 9 novembre 1906, sans doute peu après son exécution. Les trois pastels que*

vit Julie Manet sont vraisemblablement celui de la collection Robert Lehman, du Metropolitan Museum de New York (cat. no 367), celui du Museum of Fine Arts de Houston (cat. no 368), et enfin celui de la collection de M. et Mme Alexander Lewyt, de New York (cat. no 370).

1. Lemoisne [1946-1949], III, no 1181 ; Browse [1949], p. 63-64.
2. Également relevé dans Sutton 1986, p. 178.
3. Repris textuellement de Manet 1979, 1er juillet 1899, p. 238.

367

Danseuses russes

1899
Pastel
62,9 × 64,7 cm
Cachet de la vente en bas à gauche
New York, The Metropolitan Museum of Art. Collection Robert Lehman, 1975 (1975.1.166)

Exposé à New York

Lemoisne 1182

Le ciel saumon de ce pastel est comme éclairé par un soleil rouge ; avec les doux tons lavandes et verts de l'herbe et du coteau, cette teinte fait ressortir la merveilleuse richesse des vêtements que portent les danseuses et donne ces « orgies de couleurs » dont parlait Degas[1]. Les blouses blanches sont un peu bleuies par l'obscurité naissante. Les fleurs qui ornent les chevelures sont de couleur pêche et des rehauts de pastel blanc y allument des étincelles. Et les jupes qui tombent sur les bottes rouges sont figurées dans des tons allant du rose et violet au bleu et vert, jusqu'au jaune pour la danseuse du premier plan. La couleur, ainsi que ce mouvement qui avait tellement enthousiasmé Julie Manet, unissent les trois danseuses. Plusieurs couches de pastel recouvrent ce qui est probablement un papier-calque appliqué sur un support. Degas en a travaillé la surface à l'aide d'un instrument au bout arrondi.

1. Manet 1979, p. 238 ; voir aussi « Les danseuses russes (1899) », p. 581.

Historique
Atelier Degas ; Vente I, 1918, no 266, acheté par Danthon, 10 000 F ; M. et Mme Riché, Paris ; M.E.R. ; vente, Paris, Drouot, 16 mai 1934, no 3, repr. ; M.R., vente, Paris, Drouot, 17 mars 1938, no 120, repr. ; M. Van Houten ; vente, Paris, Drouot, 12 juin 1953, no 8, repr. ; anonyme ; vente, Paris, Charpentier, 15 juin 1954, no 80, repr. (coul.). Robert Lehman, New York ; légué au musée en 1975.

Expositions
1932, Paris, Galerie Paul Rosenberg, 23 novembre-23 décembre, *Pastels et dessins de Degas*, no 10 ; 1937, Londres, Adams Gallery, clôture de l'exp. le 4 décembre, *Degas 1834-1917*, no 10 ; 1959, Cincinnati Art Museum, 8 mai-5 juillet, *The Lehman Collection*, no 146 ; 1977 New York, no 51 des œuvres sur papier.

Bibliographie sommaire
Lemoisne [1946-1949], III, no 1182 (1895) ; Minervino 1974, no 1074.

368

Danseuses russes

1899
Pastel sur papier-calque appliqué sur carton
62,2 × 62,9 cm
Signé en bas à gauche *Degas*
Houston, The Museum of Fine Arts. Collection John A. et Audrey Jones Beck
Prêté au Musée (TR 186-73)

Exposé à Ottawa et à New York

Lemoisne 1183

Ces *Danseuses russes* de Houston présentent des couleurs moins harmonieuses que celles de l'œuvre de la collection Lehman (cat. no 367). Les jupes aux tons vifs, que l'on distingue plus crûment, au dire de Julie Manet, donnent à l'œuvre une grande vigueur[1]. Les fleurs qui ornent la chevelure et le cou des danseuses sont d'un rouge flamme et paraissent plus abondantes que dans le pastel de la collection Lehman. Elles s'assortissent aux magnifiques bottes et aux motifs qui parent l'or des écharpes. La jupe de gauche est d'un vert émeraude vibrant, celle du milieu est d'un bleu intense parsemé de rouge, et la dernière est d'un violet plus sourd. Comme dans l'œuvre de la collection Lehman, ces figures sont placées dans un paysage composé d'herbe drue et d'un petit coteau, cadre plaisant mais inattendu pour des danses d'une telle intensité dionysiaque.

1. Manet 1979, p. 238. Shapiro 1982, p. 12 ; sans avoir lu le passage en question dans le *Journal* de Julie Manet, l'auteur écrit que « chaque couleur est d'une teinte légèrement criarde ».

Historique
Galerie Ambroise Vollard, Paris ; Mary S. Higgins, Worcester (Mass.) ; vente, New York, Sotheby Parke Bernet, 10 mars 1971, no 15, repr. (coul.) ; M. et Mme John A. Beck, Houston ; donné au musée en 1973.

Expositions
1937 Paris, Orangerie, no 181 ; 1946, Worcester, Worcester Art Museum, 9-14 octobre, *Modern French Paintings and Drawings from the Collection of Mr. and Mrs. Aldus C. Higgins*, sans no ; 1974, Houston, The Museum of Fine Arts, *The Collection of John A. and Audrey Jones Beck* (cat. de Thomas P. Lee), p. 34, repr. (coul.) p. 35.

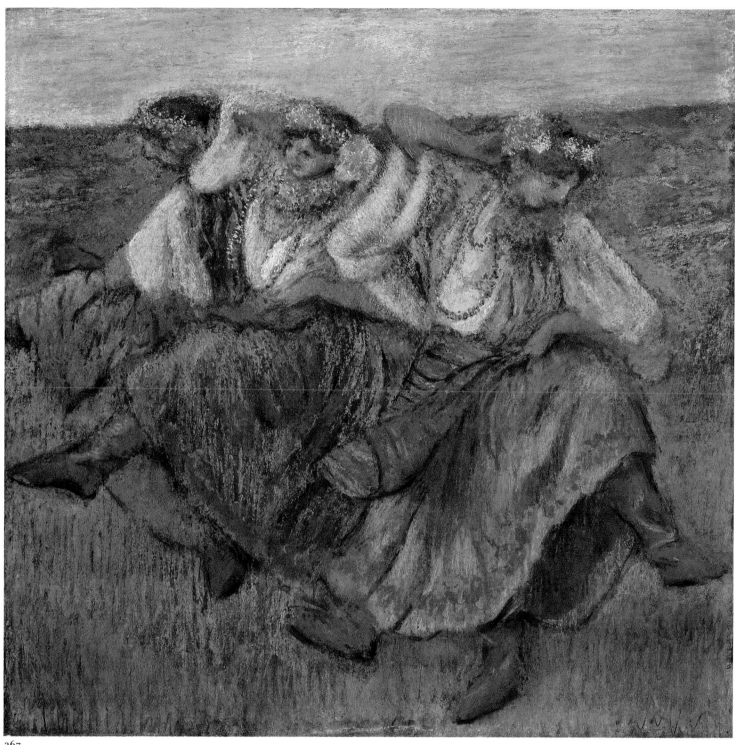

367

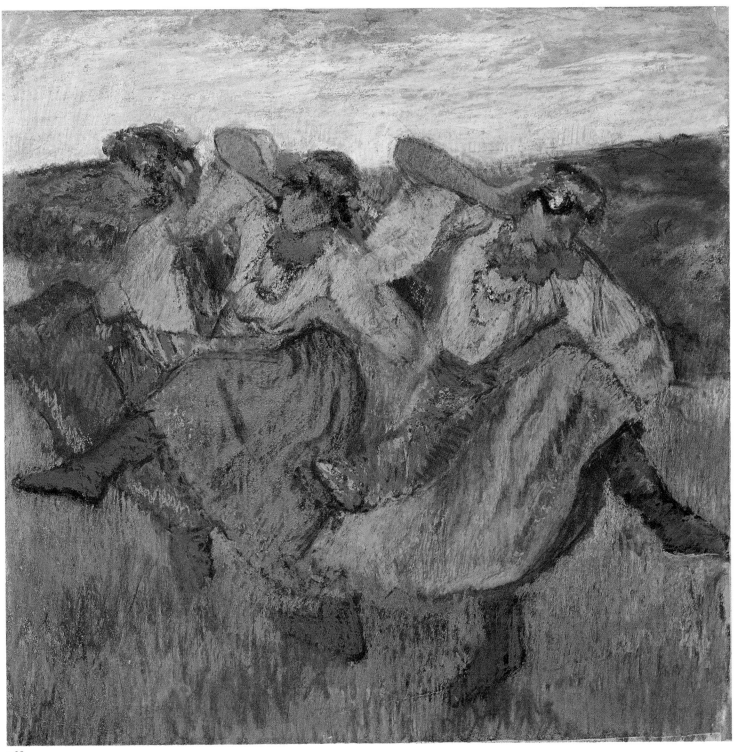

368

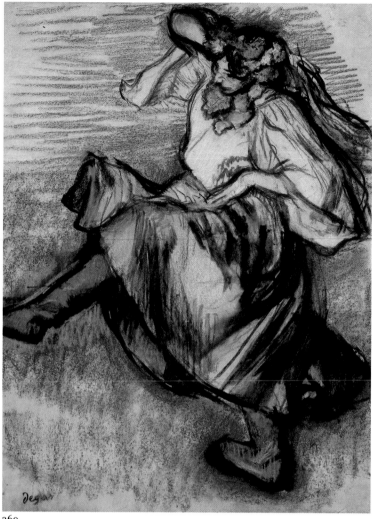

369

de pastel, à esquisser la texture du ciel et de l'herbe. L'énergie de la danseuse n'a rien d'étonnant non plus, mais les vêtements colorés qu'elle porte laissent deviner à quel point le peintre a pu se sentir limité par la représentation du simple tutu. Degas qui avait toujours eu un faible pour les vêtements d'hommes ou de femmes, le prouve ici avec l'épaisse jupe pêche et la blouse blanche aux manches flottantes. Les accessoires aussi sont authentiques — les superbes bottes rougeâtres, les fleurs pêche, lavande et bleu pâle au cou et dans les cheveux, et les rubans d'un bleu profond qui tombent en cascade de la coiffure. La chute des vêtements sur le corps révèle toutes les subtilités des amples mouvements de la danse.

Aussi vigoureuse soit-elle, la danseuse incline la tête. Elle est énergique, mais son geste semble forcé, convenable plutôt que rayonnant de joie. Cette figure fut utilisée dans la version de la collection Lewyt, semble-t-il pour reléguer l'ancienne danseuse principale dans un rôle secondaire.

1. Manet 1979, p. 238.

Historique
Galerie Ambroise Vollard, Paris ; Mme H.O. Havemeyer, New York ; légué au musée en 1929.

Expositions
1922 New York, n° 82 ? (« Danseuse espagnole [*sic*] en jupe rose ») ; 1930 New York, n° 154 ; 1977 New York, n° 50 des œuvres sur papier.

Bibliographie sommaire
Vollard 1914, pl. V ; Lemoisne [1946-1949], III, n° 1183 (1895) ; Minervino 1974, n° 1075 ; Shapiro 1982, p. 9-22, fig. 1 ; Houston, The Museum of Fine Arts, *The Collection of John A. and Audrey Jones Beck* (par Audrey Jones Beck), 1986, p. 38, repr. (coul.) p. 39.

369

Danseuse russe

1899
Pastel et fusain sur papier-calque
62 × 45,7 cm
Signé au fusain en bas à gauche *Degas*
New York, The Metropolitan Museum of Art.
Legs de Mme H.O. Havemeyer, 1929.
Collection H.O. Havemeyer (29.100.556)

Exposé à New York

Lemoisne 1184

Ce dessin représente la figure de gauche du troisième pastel que Julie Manet vit sans doute chez Degas, et qui est maintenant la propriété de M. et Mme Alexander Lewyt (cat. n° 370). Il n'est pas surprenant de voir avec quelle maîtrise Degas réussit ici, en quelques traits

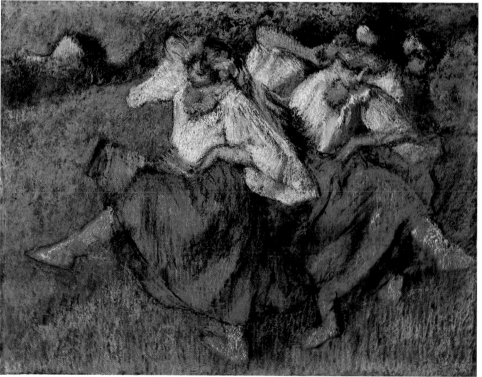

370

Bibliographie sommaire
Vollard 1914, pl. LXXXVII ; Havemeyer 1931,
p. 185-186, repr. ; Lemoisne [1946-1949], III,
n° 1184 (1895) ; Browse [1949], n° 242 ; Minervino
1974, n° 1079 ; Shapiro 1982, p. 10-11, fig. 2 ; 1984
Tübingen, p. 395.

370

Danseuses russes

1899
Pastel
58,4 × 76,2 cm
Cachet de la vente en bas à gauche
M. et Mme Alexander Lewyt

Lemoisne 1187

Pour le troisième des pastels représentant des
danseuses en costume russe, Degas agrandit
le papier et la composition, donna à la dan-
seuse qui était jusque-là au premier plan un
rôle secondaire et introduisit la figure repré-
sentée dans le dessin préparatoire du Metro-
politan Museum (cat. n° 369). Il put compléter
le paysage avec des arbres et une maison
entrevue au-delà du coteau et il disposa d'as-
sez d'espace pour donner plus d'importance à
la jambe étirée de la danseuse de gauche. Ce
pastel d'où se dégage une profonde unité
— avec l'orange sombre des bottes, des jupes
et des ornements —, où le paysage est baigné
par les dernières lueurs du crépuscule, est
bien comme Julie Manet le décrivait : « ce
dernier est peut-être le plus beau des trois, le
plus prenant, c'est inouï, tout à fait embal-
lant[1] ».

1. Manet 1979, p. 238.

Historique
Atelier Degas ; Vente I, 1918, n° 270, acheté par
René de Gas, frère de l'artiste, 26 500 F ; vente,
Paris, Drouot, 10 novembre 1927, n° 38 ; Diéterle,
Paris ; Albert S. Henraux, Paris.

Expositions
1960 New York, n° 64, repr. (prêté par M. et
Mme Alex M. Lewyt) ; 1967 Saint Louis, n° 155, repr.
(coul.) frontispice ; 1978 New York, n° 50, repr.
(coul.).

Bibliographie sommaire
Lemoisne [1946-1949], III, n° 1187 (1895) ; Miner-
vino 1974, n° 1076.

371

Trois danseuses russes

1900-1905
Fusain et sanguine
99 × 75 cm
Cachet de la vente en bas à gauche
M. et Mme Alexander Lewyt

Vente III:286

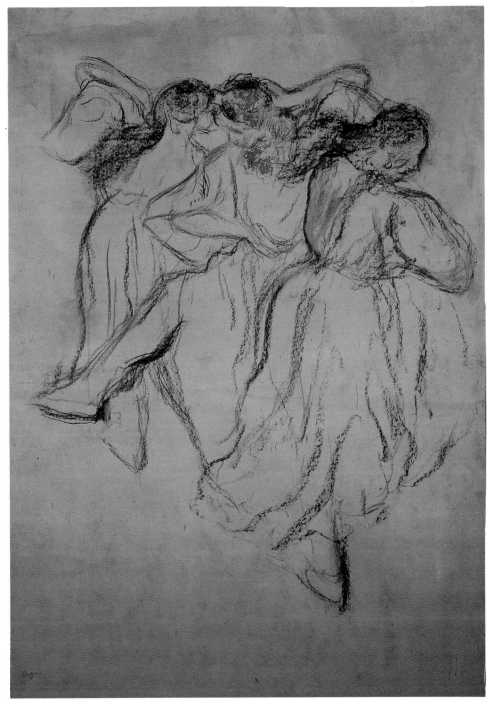

371

Bien que ce ne soit qu'une conjecture, ce
dessin semble appartenir à un groupe ulté-
rieur de danseuses russes de Degas[1], qui
s'inspirent toutefois manifestement des pas-
tels de 1899. Et si les danseuses étaient unies
dans la composition en éventail que formaient
les corps et les costumes tout en n'ayant pas
d'individualité propre, on pouvait — au moins
dans le pastel de Houston et dans celui de la
collection Lehman — les distinguer par la
couleur[2]. Ici, cependant, les danseuses se
fondent les unes dans les autres au point de
paraître inséparables, comme un seul orga-
nisme vivant. Degas traça sur le papier-calque
des lignes d'une fluidité conforme à une
conception organique du groupe de danseu-
ses. Il dut par ailleurs travailler sur une
surface rugueuse, ce qui explique que les traits
de fusain sont d'aspect râpé par endroits. Il
varia l'intensité et la largeur de ses lignes afin
d'ajouter à l'impression d'unité rythmique.
Enfin, il retoucha le dessin et rehaussa à la
sanguine les fleurs ornant la chevelure de la
danseuse du centre.

1. L 1188, L 1189 et L 1190 plus particulièrement.
2. Shapiro 1982, p. 12.

Historique
Atelier Degas ; Vente III, 1919, n° 286, repr., acheté
par Ambroise Vollard, Paris, 1 350 F ; Christian de
Galea, Paris.

Expositions

1967 Saint Louis, n° 154 ; 1979 Northampton, n° 18, repr. p. 32 ; 1984 Tübingen, n° 223.

Bibliographie sommaire

Browse [1949], p. 413, au n° 243 ; Eugenia Parry Janis, « Degas Drawings », *The Burlington Magazine*, CIX : 772, juillet 1967, p. 414.

372

Arabesque penchée, *dit à tort* Danseuse, grande arabesque, troisième temps (première étude)

Vers 1892-1896
Cire brune ; il y a des morceaux de bois et de liège dans la base
H. : 43,8 cm
Paris, Musée d'Orsay (RF 2769)

Exposé à Paris

Rewald XXXIX

Parmi les soixante-quatorze sculptures de Degas coulées en bronze, sept représentaient des danseuses exécutant différentes arabesques (R XXXVII, R XXXVIII, R XLII, R XXXVI, R XL, R XLI, ainsi que R XXXIX). Ces œuvres s'étendent sur diverses périodes de la carrière de sculpteur de Degas, les premières années, avec une enfant tentant d'exécuter une quatrième arabesque (R XXXVII, qui précède certainement la *Petite danseuse de quatorze ans* [cat. n° 227], et qui est donc une des plus anciennes sculptures représentant une danseuse qui nous soient parvenues), la période du milieu des années 1880, où sa sculpture atteignit une sorte d'apogée classique (R XXXVI), avec l'agile jeune femme exécutant une arabesque penchée, et enfin la période des années 1890, qui est celle où il exécuta cette œuvre. Avec le temps, les danseuses sculptées de Degas, tout comme lui, vieillirent et prirent de l'embonpoint. Et de même que l'artiste, à plus de soixante ans, s'obstinait à continuer à travailler, de même cette invraisemblable danseuse, malgré ses fortes jambes et son ventre rebondi, essaie par bravade de danser avec grâce. Degas s'éloignait ainsi du naturalisme, adoptant un symbolisme expressif.

Ceux qui visiteront l'exposition à Paris (ou qui iront par la suite au Musée d'Orsay) seront à même de comparer la cire originale de Degas au bronze coulé après sa mort. Rare exemple d'un tel renversement, le bronze indique quelque chose qui n'est plus visible dans la cire originale : la grande et dangereuse fente, sur la jambe gauche, juste au-dessus du genou. Hébrard, après avoir consulté un ami de Degas, le sculpteur Bartholomé, décida de reproduire le plus fidèlement possible toutes les imperfections des cires originales afin d'obtenir des moulages fidèles. Et c'est ce que

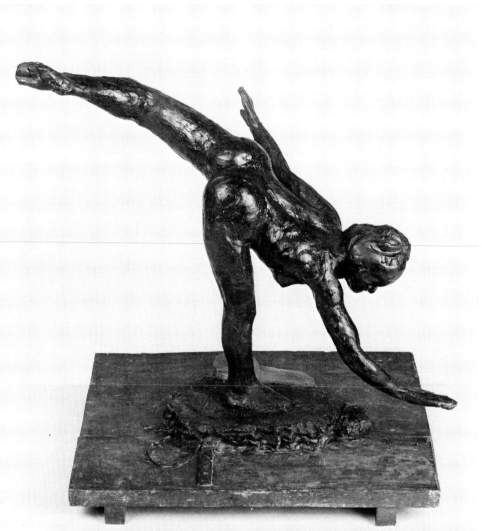

372

firent les deux hommes. Plus tard, toutefois, on répara la fente de la sculpture en cire.

Degas inclut des danseuses exécutant des arabesques dans un certain nombre de peintures et de pastels des années 1870 aux années 1880[1] mais il ne décrivit en aucun cas une arabesque penchée comme celle-ci.

G.T.

1. Par exemple, L 445, L 493, L 591, L 601, L 653, L 654, L 735, L 736, L 1131, L 1131 bis, BR 124.

Historique

Atelier Degas ; ses héritiers à A.-A. Hébrard, Paris, 1919 jusque vers 1955 ; consigné par Hébrard à M. Knoedler and Co., New York ; acquis par Paul Mellon de M. Knoedler and Co., 1956 ; son don au Musée du Louvre en 1956.

Expositions

1955 New York, n° 38 ; 1967-1968 Paris, Orangerie des Tuileries, 16 décembre 1967-mars 1968, *Vingt ans d'acquisitions au Musée du Louvre 1947-1967*, n° 326 (situé entre 1882 et 1895 ; dit à tort être Rewald XL) ; 1969 Paris, n° 249, pl. 14 (daté de 1877-1883) ; 1986 Paris, n° 61, p. 138, repr. p. 137 (daté de 1885-1890 environ).

Bibliographie sommaire

1921 Paris, n° 7 ; Havemeyer 1931, p. 223 (Metropolitan 60A) ; Paris, Louvre, Sculptures, 1933, p. 66, n° 1724, Orsay 60P ; Rewald 1944, n° XXXIX (daté de 1882-1895 ; Metropolitan 60A) ; Borel 1949, repr. n.p. ; Rewald 1956, n° XXXIX, Metropolitan 60A ; Paris, Louvre, Impressionnistes, 1958, p. 220, n° 439, cire ; Pierre Pradel, « Nouvelles Acquisitions : Quatre cires originales de Degas », *La Revue des Arts*, 7e année, janvier-février 1957, p. 30-31, fig. 3 p. 31, cire (intitulé à tort « Danseuse : grande arabesque : deuxième temps ») ; Beaulieu 1969, p. 374 n. 39 ; 1976 Londres, n° 7 ; Millard 1976, p. 35 (situé après 1890) ; 1986 Florence, p. 204, n° 60, pl. 60 p. 157.

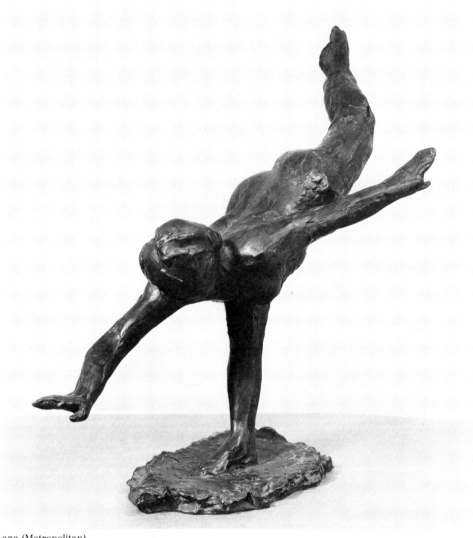

373 (Metropolitan)

373

Arabesque penchée, *dit à tort* Danseuse, grande arabesque, troisième temps (première étude)

Vers 1892-1896
Bronze
Original : cire brune, Musée d'Orsay
(RF 2769)
H. : 43,8 cm

Rewald XXXIX

A. *Orsay, Série P, n° 60*
Paris, Musée d'Orsay (RF 2073)

Exposé à Paris

Historique
Acquis grâce à la générosité des héritiers de l'artiste et des Hébrard, en 1930.

Expositions
1931 Paris, Orangerie, n° 8 ; 1937 Paris, Orangerie, n° 224 ; 1971, Madrid, Museo Español de Arte Contemporaneo, avril, *Los Impresionistas Franceses,* n° 104, repr. p. 155 ; 1984-1985 Paris, n° 57 p. 196, fig. 182 p. 193.

B. *Metropolitan, Série A, n° 60*
New York, The Metropolitan Museum of Art. Legs de Mme H.O. Havemeyer, 1929. Collection H.O. Havemeyer (29.100.390)

Exposé à Ottawa et à New York

Historique
Acheté à A.-A. Hébrard par Mme H.O. Havemeyer à la fin août 1921 ; légué au musée en 1929.

Expositions
Probablement 1921 Paris, sans cat. ; 1922 New York, n° 55 (comme deuxième état) ; [?] 1923-1925 New York ; 1930 New York, à la collection de bronze, n°s 390-458 ; 1947 Cleveland, n° 79, pl. LIX ; 1974 Dallas, sans n° ; 1977 New York, n° 39 des sculptures.

Danseuses à la barre

Vers 1900
Pastel
125 × 107 cm
Cachet de la vente en bas à gauche
Ottawa, Musée des beaux-arts du
Canada (1826)

Lemoisne 808

Degas fit de nombreux dessins pour ces deux danseuses à la barre, qu'il représenta ensemble ou séparément, parfois nues, parfois habillées. Cette étude au pastel est sans doute la dernière exécutée par Degas avant d'entreprendre la toile (cat. n° 375) de la Phillips Collection de Washington. Ses contours accusés, insistants, rappellent un peu ceux des *Trois danseuses nues* (cat. n° 365) du Louvre, mais accentuent encore plus l'angularité et le pathétique de leur corps. Elle peut aussi se rapprocher des *Danseuses* de Rochester (cat. n° 366) par le bleu diaphane des tutus, dont le charme nous distrait de la dureté du dessin. Cette étude laisse toutefois moins de place à la rêverie que ne le fait le pastel de Rochester. Nous sommes confrontés à l'inertie, à l'apathie et à l'apparence squelettique de la danseuse de droite, ainsi qu'à l'automatisme de son geste. Une comparaison avec une œuvre antérieure, *Danseuses à la barre* (cat. n° 164) du British Museum, fait ressortir l'impression de futilité du mouvement qui se dégage des deux figures de la composition.

Bien qu'il soit difficile de dater cette œuvre avec précision, on peut à coup sûr en situer l'exécution aux environs de l'année 1900[1].

1. Voir Boggs 1964, p. 1-9.

Historique
Atelier Degas ; Vente I, 1918, n° 118, acheté par Ambroise Vollard, Paris, 15 200 F ; Jacques Seligmann ; vente, New York, American Art Association, 27 janvier 1921, n° 62 ; acheté par le musée en 1921.

Expositions
1934, Ottawa, Galerie nationale du Canada, janvier / Toronto, Art Gallery of Toronto, février / Montréal, The Art Association of Montreal, mars, *French Painting,* n° 41 ; 1949, Montréal, The Art Association of Montreal, 7-30 octobre, « Masterpieces from the National Gallery », sans cat.

Bibliographie sommaire
Lemoisne [1946-1949], III, n° 808 (vers 1884-1888) ; Browse [1949], n° 321 ; Ottawa, National Gallery of Canada, *The National Gallery of Canada Catalogue of Paintings and Sculpture,* II : *Modern European Schools* (texte de R.H. Hubbard), 1959, p. 20, repr. ; Boggs 1964, p. 1, 2, 5, fig. 9 (coul.) ; Minervino 1974, n° 833.

374

375

Danseuses à la barre

Vers 1900
Huile sur toile
130 × 96,5 cm
Cachet de la vente en bas à droite
Washington (D.C.), The Phillips Collection

Lemoisne 807

Cette toile de la Phillips Collection de Washington reprend la composition du pastel *Danseuses à la barre* (cat. n° 374) d'Ottawa. Presque de même largeur, elle en diffère légèrement par la hauteur, qui laisse voir une plus grande surface du mur et du sol. En outre, le recadrage vient couper le pied de la danseuse de droite et montre cette fois la position inconfortable de l'autre figure, dont la jambe gauche est fortement étirée. À certains égards, on pourrait voir ces deux œuvres comme d'intéressants exercices exécutés selon des techniques différentes. Travaillant le pastel par touches légères, douces et franches, par hachures parallèles souvent raccordées les unes aux autres, Degas utilise dans la toile un orange intense pour le mur (rouge et brun dans le pastel), et donne plus de profondeur, d'intensité et de densité au bleu des tutus. Dans la toile, les traits verticaux du sol, si on les compare à ceux du pastel, contredisent sa structure. Le rose des bas des danseuses est particulièrement vif, pour ne pas dire criard. Défi à la logique, ce tableau vigoureux offre un exemple de danseuses qui, pour reprendre les termes de Mallarmé, ne sont point des femmes et ne dansent pas[1]. En fait, ces figures semblent exprimer ici de façon encore plus saisissante que dans le pastel d'Ottawa, la futilité d'une dépense d'énergie à la barre, sans objet rationnel.

375

1. Stéphane Mallarmé, *Œuvres complètes*, Gallimard, Paris, 1945, p. 304. Mallarmé écrit que « *la danseuse n'est pas une femme qui danse, ...qu'elle n'est pas une femme,* mais une métaphore résumant un des aspects élémentaires de notre forme, *...et qu'elle ne danse pas* » ; elle est une œuvre d'art personnifiée, un « poëme dégagé de tout appareil du scribe ».

Historique
Atelier Degas ; Vente I, 1918, n° 93, 15 200 F ; Galerie Ambroise Vollard, Paris ; Galerie Jacques Seligmann, Paris et New York ; vente, New York, American Art Association, 27 janvier 1921, n° 65 ; Galerie Scott and Fowles, New York ; vente, New York, American Art Association, 17 janvier 1922, n° 22. Mme W.A. Harriman, New York ; Phillips Collection, Washington (D.C.).

Expositions
1950, New York, Paul Rosenberg, 7 mars-1er avril, *The 19th Century Heritage,* n° 6 ; 1950, New Haven, Yale University Art Gallery, 17 avril-21 mai, *French Paintings of the Latter Half of the 19th Century from the Collections of Alumni and Friends of Yale,* n° 5, repr. ; 1955, Chicago, The Art Institute of Chicago, 20 janvier-20 février, *Great French Paintings : An Exhibition in Memory of Chauncey McCormick,* n° 12, repr. ; 1978 New York, n° 32, repr. (coul.) ; 1979 Northampton, n° 5, repr. p. 22 ; 1981, San Francisco Fine Arts Museum, 4 juillet-1er novembre / Dallas Museum of Fine Arts, 22 novembre 1981-16 février 1982 / Minneapolis Institute of Fine Arts, 14 mars-30 mai / Atlanta, High Museum of Art, 24 juin-16 septembre, *Master Paintings from the Phillips Collection,* p. 54, repr. p. 55.

Bibliographie sommaire
Lemoisne [1946-1949], III, n° 807 (vers 1884-1888) ; Browse [1949], n° 220 ; Washington, Phillips Collection, *The Phillips Collection,* 1952, p. 27, pl. 59 (coul.) ; Boggs 1964, p. 1, 2, 5, fig. 8 ; Minervino 1974, n° 832.

376

376

Deux danseuses nues sur une banquette

Vers 1900
Fusain sur papier-calque
80 × 107 cm
Collection particulière

À bien des égards, cette œuvre s'apparente stylistiquement au dessin du Louvre intitulé *Trois danseuses nues* (cat. nº 365) mais les différences sont peut-être encore plus importantes que les similitudes. Les dimensions de notre dessin sont presque le double de celles de l'autre, la composition et les figures ne sont pas aussi actives, et les danseuses sont davantage exposées — poitrine, bassin, visage même. Elles succombent avec lassitude, et sans résistance, à l'inertie.

Malgré cette lassitude, qui incline à l'inac-

tion et fait un peu oublier la décence, le dessin *Deux danseuses nues* n'est en rien une œuvre pudique ou inepte. Cela est dû en partie au fait que, comme dans le dessin du Louvre, Degas a utilisé son fusain comme s'il s'était agi d'un ciseau ou d'une hache, d'une arme inflexible avec laquelle il forma par coups répétés les contours des corps ou décrivit leur réalité tridimensionnelle. Il ne faut pas s'étonner qu'un grand sculpteur moderne — Henry Moore — ait été propriétaire du dessin. Celui-ci possède une monumentalité et une présence sculpturale qu'augmentent encore sa dimension et l'épaisseur des contours, ainsi que l'économie avec laquelle ceux-ci lient aussi inévitablement les deux figures.

Un dessin apparenté fut sans aucun doute utilisé pour le pastel de même dimension intitulé *Deux danseuses assises sur une banquette* (cat. nº 377), où les figures sont plus frêles et où la position de la danseuse de gauche dénote une plus grande lassitude. En

fait, notre dessin se rapproche davantage d'un autre pastel (L 1258, entré en 1987 sur le marché parisien de l'art). Le dessin au fusain est chargé de drame parce que, même si les figures ne se font pas face, il se dégage de la danseuse de gauche une force brutale et, en dépit des seins, presque masculine, qui semble défier la passivité de l'autre danseuse. Le visage de cette dernière, rendu de façon rudimentaire, est nimbé de mélancolie.

Historique
Durand-Ruel, Paris ; Browse and Delbanco, Londres ; Henry Moore ; par héritage au propriétaire actuel.

Expositions
1976-1977 Tōkyō, nº 77 ; 1984 Tübingen, nº 196.

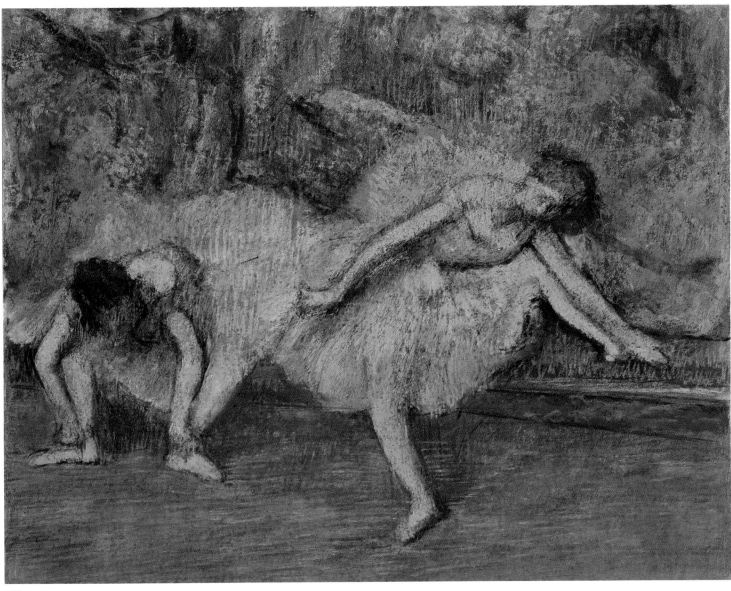

377

377

Deux danseuses assises sur une banquette

Vers 1900
Pastel sur papier
83 × 107 cm
Collection particulière

Lemoisne 1256

Dans son catalogue raisonné, Paul-André Lemoisne reproduit sept pastels représentant deux danseuses sur une banquette (de L 1254 à L 1259 bis), qui ont tous à peu près les mêmes dimensions et qu'il date des environs de 1896. *Deux danseuses assises sur une banquette* est au nombre d'un groupe de pastels où les danseuses semblent particulièrement lasses et frêles. La figure de gauche, qui paraît se soutenir en s'agrippant à ses deux chevilles, a grand-peine à relever la tête.

Les bras de la danseuse de droite sont d'une minceur pitoyable et sa position sur le banc n'est guère assurée, encore qu'elle y soit appuyée, ce qui n'est peut-être pas le cas de l'autre danseuse. Sa tête, qui se profile sur une tache de pourpre dans le rideau à l'arrière-plan, semble également petite. Par ces figures fragiles, Degas exprime sa nostalgie de la vitalité, des attentes et du courage des danseuses d'antan. Dans le pathétique qui se dégage des figures, il ne faut pas voir une critique des danseuses, mais bien une critique d'un monde qui ne leur permet plus d'être maîtresses de leur destin. Ces figures ont été dépouillées de toute volonté. À cette lourde ambiance s'oppose le coloris merveilleusement riche de leurs costumes — rose lavande sur l'orangé des tutus, orangé encore plus franc sur les corsages et la chevelure de la danseuse de droite. Le pourpre de l'ombre ressort tout particulièrement sous la tête de la danseuse de gauche. Degas a gribouillé librement des traits de pastel en travers des contours et des formes, reproduisant le brillant éclat de la lumière artificielle.

Ce qui retient le plus l'attention dans le pastel, c'est le rideau de scène, qui, à première vue, ressemble à celui de la *Scène de ballet* (voir fig. 330) de Washington, œuvre à peu près de la même dimension. Moins luxuriant que celui de Washington mais néanmoins éblouissant, il évoque une peinture d'une folle abstraction. Mais si on l'examine attentivement, on aperçoit un tronc d'arbre massif, à sa gauche, ainsi que ce qui ressemble à du feuillage. Degas accentua le côté abstrait du tableau en hachurant grossièrement le paysage, ainsi que la banquette, de traits de pastel orangé. Le caractère abstrait de la couleur et de la texture ainsi que l'illusion d'un éclairage de théâtre sont impressionnants mais semblent écraser les deux danseuses, dont la lassitude ressort dans les traits poignants du fusain, visible sous le pastel.

Historique

Atelier Degas ; Vente I, 1918, nº 144, acheté par Jacques Seligmann, 9 500 F ; Galerie Ambroise Vollard, Paris. M. et Mme Edward G. Robinson, Los Angeles ; vendu par l'entremise de Knoedler en 1957 ; Stavros Niarchos, avant 1958 ; Galerie Tarica, Paris ; acheté par le propriétaire actuel en 1986.

Expositions

1957, New York, Knoedler Gallery, 3 décembre 1957-18 janvier 1958 / Ottawa, Galerie nationale du Canada, 5 février-2 mars / Boston, Museum of Fine Arts, 15 mars-20 avril, *The Niarchos Collection of Paintings*, p. 28, nº 12, repr. p. 29 ; 1958, Londres, The Arts Council of Great Britain, 23 mai-29 juin, *The Niarchos Collection*, nº 13, pl. 31 ; 1976-1977 Tōkyō, nº 53, repr. (coul.) ; 1984 Tübingen, nº 197, repr. (coul.).

Bibliographie sommaire

Vollard 1914, pl. LXXX ; Lemoisne [1946-1949], III, nº 1256 (vers 1896).

378

Danseuse nue assise

1905-1910
Fusain et pastel sur papier-calque
73,3 × 43,2 cm
Cachet de la vente en bas à droite
Collection particulière

Lemoisne 1409

Dans cet inquiétant dessin d'une danseuse assise nue sur un banc dans une posture contournée, Degas se préoccupe peu du détail et ne fait aucune concession à la beauté de la figure. Même la luxuriante chevelure, objet chez lui de tant de soins, évoque ici davantage la manière d'Edvard Munch que celle d'Edgar Degas. Les contours, d'une insistance et d'un poids inhabituels, semblent enfermer la figure et donnent à la chevelure elle-même l'aspect

Fig. 331
Deux danseuses aux corsages jaunes,
vers 1905-1910, pastel,
coll. part., L 1408.

378

d'un sombre voile de crêpe. Quelques rares touches de pastel, bleu sur la peau, rouge dans les cheveux, viennent tempérer cette lugubre vision de l'humanité.

La *Danseuse nue assise* servit d'étude pour le pastel *Deux danseuses aux corsages jaunes* (fig. 331), qui est entré sur le marché de l'art londonien en 1986-1987.

Historique

Atelier Degas ; Vente II, 1918, nº 207, acheté par Ambroise Vollard, Paris, 800 F ; Marlborough Fine Art Ltd., Londres.

Bibliographie sommaire

Lemoisne [1946-1949], III, nº 1409 (vers 1907).

379

Deux danseuses au repos

Vers 1910
Pastel et fusain sur papier chamois
78 × 98 cm
Cachet de la vente en bas à gauche
Paris, Musée d'Orsay (RF 38372)

Lemoisne 1465

Il ne faut pas s'étonner si, dans les dernières années de sa carrière, assombries par son humeur dépressive et de graves troubles de la vue qui lui rendaient le travail presque impos-

sible, Degas préféra continuer à représenter ses danseuses au repos ou oisives sur une banquette au lieu de les montrer se préparant à la danse. Mais dans des œuvres antérieures comme le tableau de la collection Widener, *Dans une salle de répétition* (cat. nº 305), conservé à la National Gallery of Art de Washington, les danseuses assises font encore preuve de vitalité. Même le pastel *Deux danseuses assises sur une banquette* (cat. nº 377), aux figures frêles et languissantes, dégage une énergie rayonnante. Dans ce pastel de facture lourde, toutefois, la lassitude des danseuses semble se confondre avec celle de l'artiste, par une espèce d'osmose. L'indifférence de celle de droite semble avoir affecté l'artiste.

Néanmoins, les *Deux danseuses au repos* du Musée d'Orsay peuvent paraître aussi étranges et fascinantes qu'une mosaïque byzantine. Les traits d'or à l'arrière-plan n'ont rien de la discipline raffinée des tesselles et les tons sont un peu crus, mais les libres traits calligraphiques d'un jaune orangé nous éloignent autant de la réalité que les fonds d'or byzantins. La tache d'un bleu intense à gauche est aussi difficile à définir que le sont des formes semblables sur les murs de *Salle de répétition* (cat. nº 361) et ceux des études préparatoires à cette œuvre[1]. Momentanément, les danseuses et leurs tutus paraissent cendreux (comme beaucoup de nobles figures byzantines), mais cette cendre est animée de traits de rose et de jaune qui lui donnent au moins un timide éclat surnaturel. Dans ce cadre étrange, les deux danseuses paraissent moins qu'humaines. La danseuse du premier plan semble de fait porter un masque qui, selon le point de vue, lui donne soit le visage grimaçant d'un satyre, soit un profil d'oiseau à large bec.

Degas était parvenu à un point où seule la retraite pouvait lui permettre d'échapper à sa vive imagination, à son intelligence cynique et même à sa main, impitoyablement expressive.

1. L 997, Toledo (Ohio), The Toledo Museum of Art ; L 998, Cologne, Wallraf-Richartz Museum.

Historique

Atelier Degas ; Vente II, 1918, nº 137, 7 600 F ; Galerie Nunès et Fiquet, Paris ; Élisabeth et Adolphe Friedmann, Paris ; dation en paiement de droits de succession en 1979.

Expositions

1955 Paris, GBA, nº 164 ; 1980, Paris, Grand Palais, 15 octobre 1980-2 mars 1981, *Cinq années d'enrichissement du patrimoine national,* nº 207, repr. (coul.).

Bibliographie sommaire

Lemoisne [1946-1949], III, nº 1465 (vers 1906-1908) ; Minervino 1974, nº 1154 ; « Les récentes acquisitions des musées nationaux », *La revue du Louvre et des Musées de France,* 4, 1980, p. 263 ; Paris, Louvre et Orsay, Pastels, 1985, nº 87, repr. p. 90.

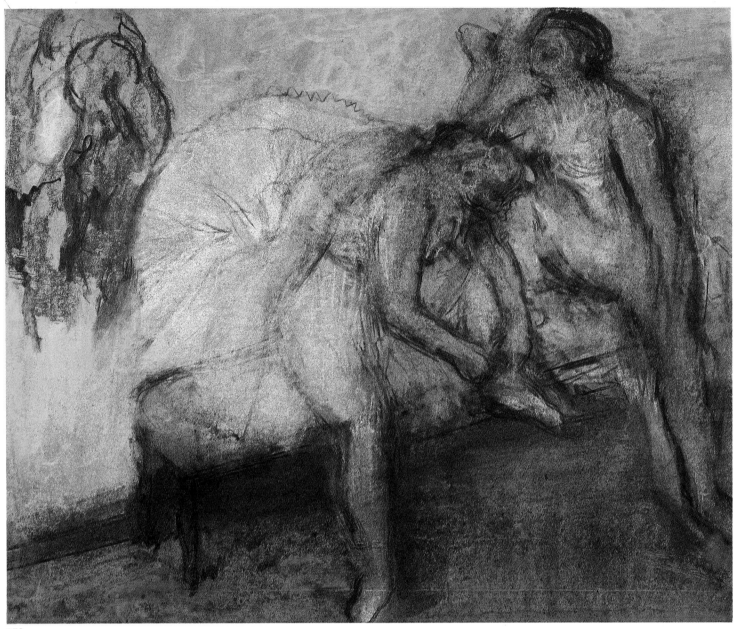

379

Les derniers nus
nᵒˢ 380-386

Lorsque des visiteurs trouvaient Degas au travail après 1900, ils le voyaient habituellement occupé à dessiner sur du papier-calque ou à modeler, en cire ou en plastiline, des figures qui presque toujours étaient des nus. Il s'acharnait, comme il le disait lui-même, à calquer et à recalquer les mêmes motifs.

Jules Chialiva, fils de l'artiste qui aurait donné à Degas la recette de son fixatif à pastel, affirme avoir indirectement incité Degas à adopter l'usage du papier-calque. Lorsque le jeune Chialiva étudiait à l'École des Beaux-Arts, son père voulut retoucher un de ses dessins. Jules l'arrêta en le priant de faire ses corrections par calque superposé,

comme cela se faisait à l'École. Jules rapporta plus tard l'incident :

Frappé par les avantages du moyen de comparaison, du temps gagné, de la certitude de ne pas alourdir un dessin ou certains traits, de ne pas perdre une esquisse qui, à un moment, peut plaire, mon père, dès le lendemain, en arrivant à son atelier, fait poser le modèle d'abord nu, lui fait modifier légèrement les mouvements, se corrigeant par des calques successifs, puis fait habiller le modèle et habille ses dessins toujours par calques superposés[1].

Un soir que Degas se trouvait à l'atelier de Chialiva, il vit dix ou douze de ces dessins venant d'être fixés. «Depuis ce jour, écrit

Jules Chialiva, Degas adopta avec enthousiasme le dessin par calque superposé pour ne plus jamais dessiner autrement[2].»

Degas utilisa le papier-calque dès 1860[3]. En outre, dans un carnet conservé au Metropolitan Museum of Art et daté des environs de 1882-1885, il exploita la transparence d'un papier mince — non pas d'un papier-calque — pour superposer des images[4]. Mais, que ce soit ou non sous l'influence des dessins de Chialiva, il allait employer résolument le papier-calque : «Je me calque et me recalque[5]», écrit-il, par exemple, à son ami peintre Louis Braquaval en 1902.

En même temps que Degas se servait de papier-calque, qu'il semble avoir toujours fait monter sur support par des professionnels avant d'achever un dessin ou un pastel,

donnant ainsi un caractère plus durable à ce matériau en apparence éphémère, il se refusait cependant à faire fondre en bronze ses moulages en cire ou en plastiline. À Ambroise Vollard, qui se désolait de voir une petite danseuse « revenue à l'état de boule de cire », il répondit : « m'auriez-vous donné un chapeau plein de diamants que je n'aurais pas eu un bonheur égal à celui que j'ai pris à démolir ça pour le plaisir de recommencer[6]. » Degas aimait l'acte même de dessiner et de modeler ; recommencer était l'un des plaisirs de sa vieillesse.

Étant donné la faiblesse grandissante de sa vue, on ne peut pas inscrire ses études tardives dans une progression idéale allant de l'essai à l'œuvre achevée, de l'hésitation à l'assurance, ou du particulier au général. Sans aucun doute, des facteurs qu'il ne maîtrisait pas, et même des accidents, ont déterminé le caractère de ces baigneuses des dernières années.

1. Jules Chialiva, « Comment Degas a changé sa technique de dessin », *Bulletin de la Société de l'histoire de l'art français,* 1932, p. 45.
2. *Ibid.*
3. Reff 1985, Carnet 18 (BN, n° 1, p. 96, 100 et 106).
4. Reff 1985, Carnet 36 (Metropolitan Museum, 1973.9).
5. Lettre inédite, 29 septembre 1902, Paris, coll. part.
6. Vollard 1938, p. 134.

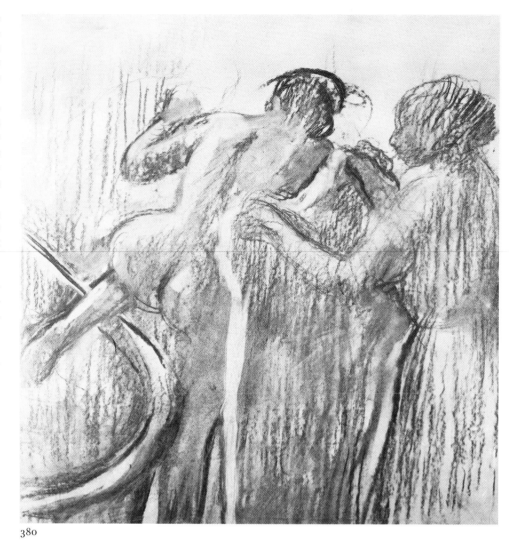

380

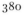 380

Après le bain

1896-1907
Fusain sur papier-calque
56 × 53 cm
Signé en haut à gauche *Degas*
Paris, Musée des Arts Décoratifs (25.452)

Lorsque Paul-André Lemoisne publia, en 1912, son ouvrage aussi modeste que novateur sur l'œuvre de Degas, il terminait avec ce dessin, alors dans la collection Lucien Henraux. Il écrit que « l'artiste a su résumer en quelques traits frappants de justesse cette femme sortant du bain », souligne « les traits épais du crayon et les hachures très noires », et conclut en ces termes : « mais cependant quelle puissance de réalité, quel caractère dans cette petite scène ; nous ne pourrions donner un meilleur exemple de la dernière manière de l'artiste[1]. »

Quand le collectionneur et auteur Étienne Moreau-Nélaton visita l'atelier de Degas à la fin de 1907, il vit un pastel sur lequel, écrit-il, Degas « s'[était] escrimé toute la journée ». Le texte se poursuit ainsi :

Ce pastel est là, tout contre, fixé par des épingles à un carton ; car il a été fabriqué sur

Fig. 332
Femme sortant du bain,
vers 1895-1900, pastel
Washington, Phillips Collection, L 1204.

papier calque. Cela représente une jeune femme sortant du bain, avec une bonne dans le fond. Le premier plan est occupé par la fameuse étoffe rose qu'il ne fallait pas déranger. C'est d'une exécution un peu sommaire, comme tout ce que fait à présent cet homme dont les yeux s'affaiblissent de jour en jour ; mais quel dessin vigoureux et grandiose !

Bien que l'*Après le bain* du Musée des Arts Décoratifs soit un fusain à peine coloré et que la servante soit au premier plan, il semble qu'il puisse s'agir de l'œuvre que Moreau-Nélaton vit lors de cette visite. L'exécution est plutôt sommaire — hachures grossières d'aspect râpé parce que l'artiste dut placer le papier-calque sur du papier grossier ou du carton. Il s'agit pourtant d'un superbe et vigoureux dessin où la servante, vue de profil, tient une grande serviette et fait contrepoids, par sa stabilité, à la figure en diagonale de la baigneuse. Des courbes épaisses ceignent sa chevelure et paraissent symboliser l'énergie qui se dégage de sa personne.

Ce dessin est apparenté à un des plus grands pastels de Degas, *Femme sortant du bain* (fig. 332) de la Phillips Collection, de Washington, qui se rapproche encore plus de la description faite du pastel de 1907 par Moreau-Nélaton, mais qui doit être antérieur en raison de la sensualité du dessin et de sa couleur.

1. Lemoisne 1912, p. 111-112.
2. Moreau-Nélaton 1931, p. 267.

Historique
Lucien Henraux, Paris ; légué au musée en 1925.

Bibliographie sommaire
Lemoisne 1912, p. 111-112, pl. XLVIII ; [Rivière 1922-1923 ?], pl. 100 ; Lemoisne [1946-1949], I, p. 195, repr. ; 1986 Florence, p. 209, fig. 71B.

381

Baigneuse assise, s'essuyant la hanche gauche

Vers 1900
Bronze
Original : Cire rouge, liège et bois visibles à l'arrière (Upperville [Virginie], Collection M. et Mme Paul Mellon)
H. : 36,2 cm

Rewald LXIX

Dans cette statue de baigneuse, que semble animer une grande force centrifuge, Degas situe la figure en plein air, assise sur le bord d'une souche, genoux collés, ses pieds énormes écartés et posés à plat sur le sol. Les riches textures de la souche et du sol s'opposent au traitement du dos de la figure, d'aspect presque aussi lisse sur les photographies que le sont les bronzes de Maillol, tandis que la tête et les seins, modelés plus grossièrement, semblent presque tailladés au couteau. Par souci d'éviter toute individualisation, Degas fragmente la tête en plusieurs plans, évoquant ainsi les travaux ultérieurs, ou contemporains, des cubistes[1]. Bien que la baigneuse soit tournée vers la souche, son corps est projeté vers l'avant avec audace dans un espace où elle trouve très peu de points d'appui apparents — ce qui témoigne de la virtuosité et du courage du sculpteur.

Dans la cire originale, qui se trouve dans la collection Mellon et qu'on peut voir à la National Gallery de Washington, la couleur semble être un point d'attraction ou de clarification. La souche prend une teinte rougeâtre comparativement au sol. Le rouge sert également à faire ressortir certaines parties du corps, notamment la colonne vertébrale, la croupe, l'omoplate droite et le bras droit.

1. C'est également ce qu'il avait fait dans le pastel *Les trois danseuses* (L 1446).

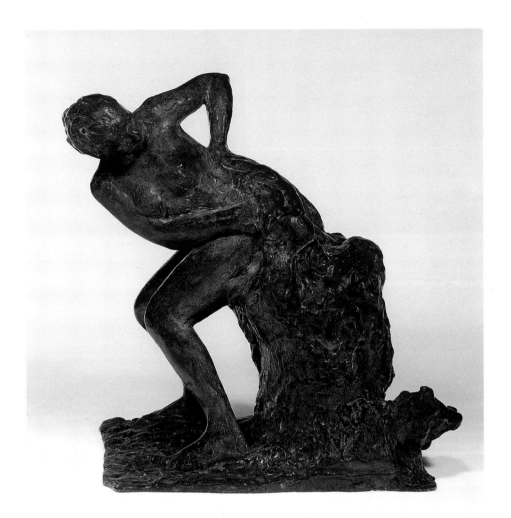

381 (Metropolitan)

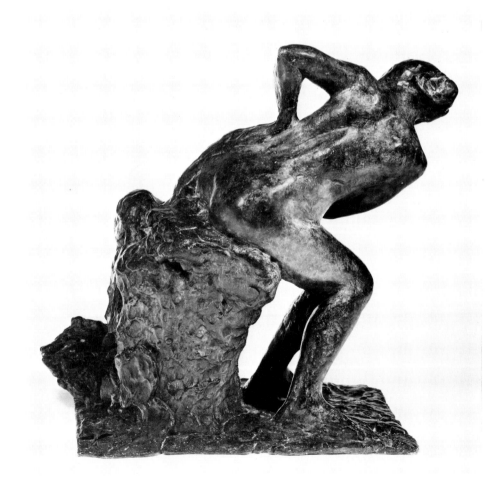

Bibliographie sommaire
1921 Paris, n° 59 ; Rewald 1944, n° LXIX (daté de
1896-1911), p. 135 (Metropolitan 46A) ; 1955 New
York, n° 65 ; Rewald 1956, n° LXIX, Metropolitan
46A ; Minervino 1974, n° S 59 ; 1976 Londres, n° 67 ;
Millard 1976, p. 109-110, fig. 133 ; 1986 Florence,
n° 54 p. 202, pl. 54 p. 151.

A. *Orsay, Série P, n° 46*

Paris, Musée d'Orsay (RF 2123)

Exposé à Paris

Historique
Acquis grâce à la générosité des héritiers de l'artiste
et des Hébrard en 1930.

Expositions
1931 Paris, Orangerie, n° 59 des sculptures ; 1969
Paris, n° 287 (daté de 1884 env.) ; 1984-1985 Paris,
n° 79 p. 207, fig. 204 p. 202.

B. *Metropolitan, Série A, n° 46*

New York, The Metropolitan Museum of Art.
Legs de Mme H.O. Havemeyer, 1929. Collec-
tion H.O. Havemeyer (29.100.414).

Exposé à Ottawa et à New York

Historique
Acheté à A.-A. Hébrard par Mme H.O. Havemeyer en
1921 ; légué au musée en 1929.

Expositions
1922 New York, n° 31 ; 1930 New York, à la
collection de bronze, n°s 390-458 ; 1974 Dallas, sans
n° ; 1974 Boston, n° 49 ; 1975 Nouvelle-Orléans ;
1977 New York, n° 58 des sculptures (postérieure à
1895, selon Millard).

382

Femme nue s'essuyant

Vers 1900
Fusain et pastel
78,7 × 83,8 cm
Cachet de la vente en bas à gauche
Houston, The Museum of Fine Arts. Collection
commémorative Robert Lee Blaffer, don de
Sarah Campbell Blaffer (56.21)

Exposé à Paris et à Ottawa

Lemoisne 1423 bis

Un des motifs auxquels Degas s'intéressa
durant les dernières années de sa carrière fut
un nu de femme debout, vue de dos, le torse
penché vers l'avant, s'essuyant énergique-
ment le cou avec la main droite et écartant
avec la gauche une généreuse chevelure. (Elle
est sans aucun doute dérivée des nus appa-
raissant dans les lithographies des années
1890 — cat. n°s 294-296). L'intérêt de Degas
pour ce motif, malgré le caractère quotidien
du geste, tient probablement au classicisme
du nu et à sa superbe chevelure rousse.
 Les variations dont ces motifs furent l'objet

ont sans nul doute été en partie intentionnel-
les, en partie accidentelles. Le nu est vu parfois
dans un intérieur (voir cat. n° 383), parfois se
baignant au bois dans une eau peu profonde
(L 1423). Parfois, comme dans ce dessin, la
baigneuse tient avec une grande souplesse la
masse ondoyante de sa chevelure. Ailleurs
(L 1423), son geste se fait vigoureux et elle tire
fortement sur sa chevelure. Parfois encore, la
tension exercée sur le cou semble si grande
que la tête paraît prête à se détacher du corps.
Toujours un peu lourd, le corps peut affecter
des formes relativement précises, comme le
nu de Houston, ou prendre un aspect schéma-
tique et étrange évoquant une autre forme de
vie. La couleur des œuvres originales connues
de cette série demeure toujours éblouissante.
 Femme nue s'essuyant de Houston est pro-
bablement une des premières études de ce
motif. À cette étape, Degas cherche encore à
rendre et à accentuer au fusain les contours de
la figure. Malgré la relative importance du
modelé dans cette œuvre, les contours ont
pour effet non pas tant de donner un caractère
sculptural à la figure que de suggérer le
velouté de la chair. Les lignes rythmées du
corps mettent en valeur la merveilleuse flui-
dité de la chevelure rousse. Derrière celle-ci,
une serviette est tendue en vue de stabiliser la
composition et sert de repoussoir à la cheve-
lure. L'œuvre demeure rationnelle, mais
confine à l'étrange.

Historique
Atelier Degas ; Vente II, 1918, n° 70, acheté par
Nunès et Fiquet, Paris, 4950 F ; Mme Robert Lee
Blaffer, Houston ; donné au musée.

Bibliographie sommaire
Lemoisne [1946-1949], III, n° 1423 bis (vers 1903) ;
Shapiro 1982, p. 12-16, fig. 4 ; 1984 Chicago,
p. 185.

383

Après le bain
(Femme s'essuyant les cheveux)

Vers 1905
Pastel sur trois morceaux de papier-calque
collé en plein
85,8 × 73,9 cm
Cachet de la vente en bas à gauche
Collection particulière

Lemoisne 1424

Degas n'a sans doute jamais étudié le dos
d'une baigneuse dans une œuvre du XXe siècle

382

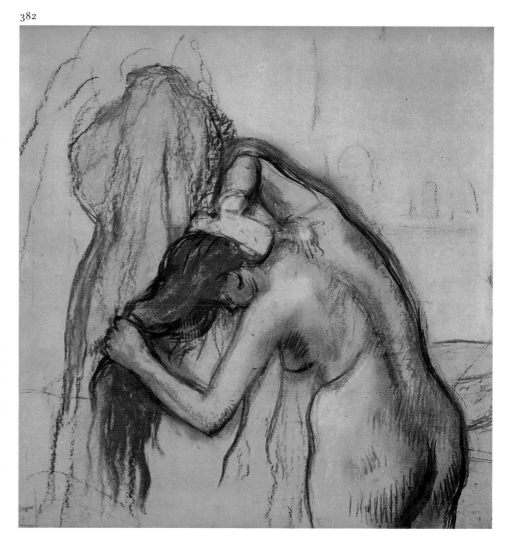

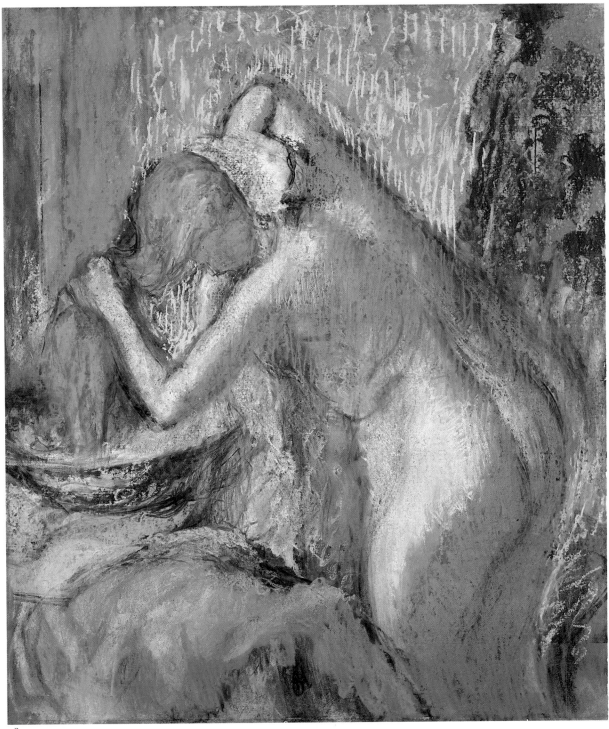

383

Fig. 333 *Femme à sa toilette*,
vers 1905, pastel, Art Institute of Chicago, L 1426.

aussi célèbre que *Femme à sa toilette*
(fig. 333), pastel de l'Art Institute of Chicago.
Dans cette composition, un rideau jaune
orange couvre à demi les hanches de la
baigneuse et le bas de son corps ; derrière elle,
une tenture rouge orangé met en valeur sa
magnifique chevelure auburn[1]. Cet *Après le
bain (Femme s'essuyant les cheveux)* pourrait
être soit une étude pour le pastel, au fini
somptueux, que protègent plusieurs couches
de fixatif, soit une version plus tardive.

Comme l'a signalé Anne Maheux, chargée
d'une étude sur les pastels de Degas pour le
Musée des beaux-arts du Canada, Degas n'a
pas employé de fixatif pour cette version, se

contentant de polir et de frotter le pastel pour
le fixer. Il a d'abord fait un vigoureux fusain
sur papier-calque, moins incisif cependant
que le dessin de la *Femme nue s'essuyant* (cat.
n° 382) de Houston. Puis, pendant qu'il recou-
vrait le dessin de pastel, il a rajouté deux
bandes de papier — l'une, étroite, sur le côté
droit ; l'autre, plus large, au bas de la feuille.
Apparemment incertain quant à la position de
la figure, il a laissé des hésitations bien visibles
derrière le dos et la croupe de la baigneuse et
d'autres, plus difficiles à déceler, sur le ven-
tre.

Si le dessin au fusain peut sembler indécis à
certains égards, le pastel offre un aspect

résolu et une couleur bien sonore. Le bassin bleu au-dessus duquel la baigneuse tient sa superbe chevelure châtain roux se retrouve dans les œuvres des années 1880. D'autres taches de bleu ont été écrasées du bout des doigts sur le rideau de droite. Un rouge orangé vient unifier la composition. Appliqué en larges volutes à l'arrière-plan et en fermes hachures sur le corps de la baigneuse, il rayonne autour de la figure. Des traits de pastel jaune, verticaux et plus ou moins parallèles, font comme une pluie dorée à l'arrière-plan. Le corps pesant de la baigneuse, rendu sous d'éblouissantes couleurs et en traits admirablement bien articulés, devient ici d'une éclatante beauté.

1. Au sujet de l'œuvre de Chicago, voir Richard R. Brettell dans 1984 Chicago, n° 89, p. 184-185 ; Shapiro 1982, p. 15 et p. 16 fig. 10.

Historique
Atelier Degas ; Vente I, 1918, n° 282, acheté par Vollard et Durand-Ruel, Paris, 14 000 F ; transmis de Durand-Ruel, Paris (stock n° 11300) à Durand-Ruel, New York (stock n° 4501), novembre-décembre 1920 ; acheté par Sam Salz, New York, 9 novembre 1943, 6 000 $. Vente, New York, Sotheby Parke Bernet, 17-18 janvier 1945, n° 165, 4 260 $.

Bibliographie sommaire
Lemoisne [1946-1949], III, n° 1424 (vers 1903).

384

Femme se coiffant

1900-1910
Bronze
Original : cire jaune (Upperville [Virginie], Collection M. et Mme Paul Mellon)
H. : 46,4 cm

Rewald L

En plus de traiter dans ses pastels et ses dessins le thème de la baigneuse s'essuyant le cou, Degas réalisa une sculpture du même sujet, qu'il modela en cire jaune. Charles W. Millard fait observer que cet ouvrage de Degas, qui n'est pas sans rappeler la classique figure d'une Aphrodite, est, de tout son œuvre sculpté, « l'une des deux sculptures les plus conformes aux canons du classicisme[1] ». Le beau modelé du dos qu'on retrouve d'ailleurs dans ses pastels et ses dessins semblerait indiquer que cet angle était celui que Degas préférait ; à certains égards, on peut y voir l'équivalent sculptural de la *Femme nue s'essuyant* de Houston (cat. n° 382). De face, le corps de la baigneuse présente un aspect plus grossier, et l'on découvre que ses pieds semblent émerger du sol comme s'ils y avaient des racines. Bien qu'elle soit classique par cer-

tains côtés, la *Femme se coiffant* annonce l'expressionnisme vigoureux que le XXe siècle allait bientôt connaître.

1. Millard 1976, p. 69-70.

Bibliographie sommaire
1921 Paris, n° 62 ; Paris, Louvre, Sculptures, 1933, n° 1179 ; Rewald 1944, n° L (daté de 1896-1911) ; 1955 New York, n° 48 ; Rewald 1956, n° L, pl. 75 ; Beaulieu 1969, p. 380 (daté de 1903) ; Minervino 1974, n° S 62 ; 1976 Londres, n° 62 ; Millard 1976, p. 69-70, fig. 107 ; 1986 Florence, n° 64 p. 206, pl. 64 p. 261.

A. *Orsay, Série P, n° 50*
Paris, Musée d'Orsay (RF 2126)

Exposé à Paris

Historique
Acquis grâce à la générosité des héritiers de l'artiste et des Hébrard en 1930.

Expositions
1931 Paris, Orangerie, n° 62 des sculptures ; 1969 Paris, n° 293 (daté de 1903 env.) ; 1984-1985 Paris, n° 73 p. 196, fig. 198 p. 201.

384 (Metropolitan)

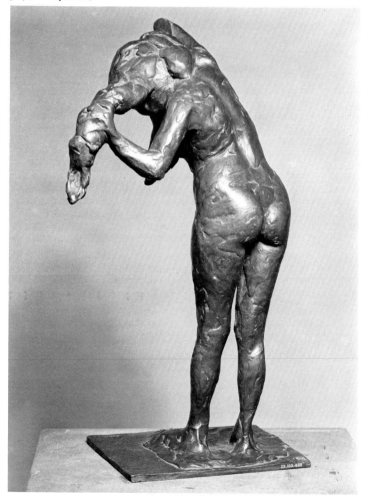

(Orsay)

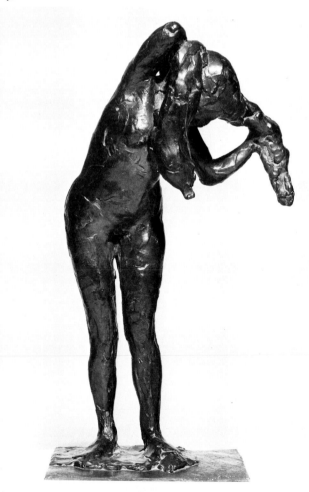

B. *Metropolitan, Série A, nº 50*
New York, The Metropolitan Museum of Art.
Legs de Mme H.O. Havemeyer, 1929. Collection H.O. Havemeyer (29.100.438)

Exposé à Ottawa et à New York

Historique
Acheté à A.-A. Hébrard par Mme H.O. Havemeyer en 1921 ; légué au musée en 1929.

Expositions
1922 New York, nº 9 ; 1923-1925 New York ; 1930 New York, à la collection de bronze, nᵒˢ 390-458 ; 1974 Dallas, sans nº ; 1977 New York, nº 42 des sculptures (postérieure à 1890, selon Millard).

385

Baigneuse s'essuyant

Vers 1900
Fusain et pastel sur papier-calque
68 × 36 cm
Cachet de la vente en bas à gauche
Zurich, Collection Barbara et Peter Nathan

Lemoisne 1383

La baigneuse s'essuyant les jambes ou les chevilles, assise sur le rebord d'une baignoire, fut l'un des sujets de prédilection de Degas au début du siècle. Parmi les premières œuvres de ce genre, on compte ce dessin au fusain et pastel sur papier-calque. Curieusement, il rappelle un pastel d'une baigneuse représentée dans une pose semblable par Degas vers 1886, à l'époque de la dernière exposition impressionniste ; ce dernier (fig. 334) se trouve au Dayton Art Institute. Certes, le pastel du début des années 1900 réduit et simplifie largement le décor, mais Degas y conserve la position de la baignoire, suggère vaguement un tapis à motifs par des touches de pastel olive sur le plancher, reprend en rouge le dessin de la pantoufle rose de la baigneuse antérieure, et ajoute sur le mur derrière la baigneuse une étoffe rose qui, réduite à une tache de couleur, occupe la même place que le rideau détaillé de l'œuvre de Dayton. Ces similitudes, toutefois, ne sont guère reconnaissables dans l'espace austère et comprimé où il a exécuté sa nouvelle composition, recadrant la baigneuse en un format vertical, et lui donnant plus d'effet par adjonction de bandes de papier, l'une en bas, qui est recouverte de pastel, l'autre en haut, laissée vierge.

Degas doit avoir travaillé ici d'après modèle s'il faut en juger par la forte présence du corps et l'énergie de la figure. La baigneuse, penchée davantage que celle du pastel antérieur de Dayton, laisse pendre sa chevelure et ses traits disparaissent dans l'ombre. Le corps est dessiné avec assurance, hachuré parfois dans le sens de ses formes (comme le dessin du bras), mais le plus souvent sans contrainte de direction (comme les traits des hanches).

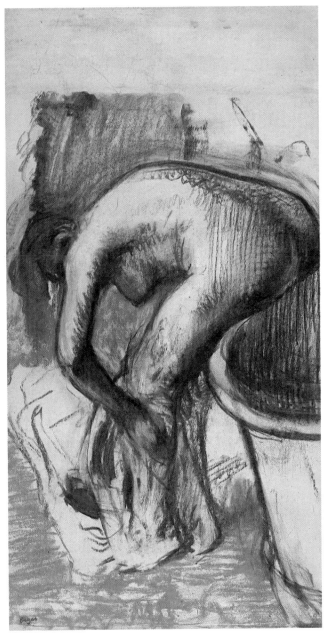

385

Parfois, la ligne se fait ornementale, comme dans le dessin contourné de l'épine dorsale. L'énergie de la figure est concentrée dans l'espace au-dessus du bras gauche, sous lequel la serviette de la baigneuse tombe mollement, ce qui ne compromet pas la stabilité de la figure, assurée par la masse de la baignoire. Ce dessin de la collection Nathan laisse une merveilleuse impression d'énergie contenue.

Historique
Atelier Degas ; Vente II, 1918, nº 53, acheté par Ambroise Vollard, Paris, 2450 F.

Expositions
1953, Paris, Galerie Charpentier, *Figures nues d'école française*, nº 48 ou 49 ; 1984 Tübingen, nº 214, repr. (coul.).

Bibliographie sommaire
Lemoisne [1946-1949], III, nº 1383 (vers 1900) ; 1969 Nottingham, au nº 27.

Fig. 334
Baigneuse s'essuyant,
vers 1886, pastel,
Dayton Art Institute, L 917.

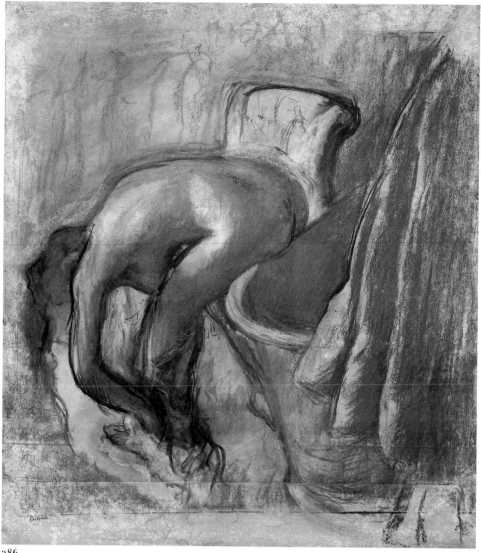

386

386

Après le bain, femme s'essuyant

Vers 1900-1902
Pastel et fusain avec gouache blanche sur
papier-calque
80 × 72 cm
Cachet de la vente en bas à gauche
Collection particulière

Lemoisne 1380

Comme ce dessin, ainsi que le dessin repré-
sentant une baigneuse de la collection Nathan
(cat. n° 385) furent tous deux exécutés sur
papier-calque et que la figure de la baigneuse
est dans les deux cas à peu près de la même
dimension, il est possible que l'un ait été fait à
partir de l'autre par décalque, ce que Degas
faisait d'ailleurs couramment à cette époque.
Il semble toutefois que dans le dessin de la
collection Nathan la figure se rapproche
davantage du modèle et que ce pastel soit plus
stylisé, ayant été exécuté sans doute après. La
quasi-monochromie — l'orange rougeâtre, le
fusain et le blanc — de l'œuvre en accroît le

caractère stylisé, et lui donne une unité chro-
matique étonnante manifestant le trait domi-
nant de l'imagination de l'artiste.

Il est intéressant de voir l'évolution de la
composition par rapport au pastel antérieur
du Dayton Art Institute (voir fig. 334). Mani-
festement, les teintes pénétrantes mais inti-
mes de l'œuvre de Dayton ont disparu.
Degas utilisa bien certains des accessoires —
un tapis, un fauteuil rembourré, un rideau —
mais il déplaça le fauteuil pour constituer un
cadre agréable limitant les mouvements de la
figure et ramena le rideau vers le premier plan
à droite, cachant en partie la baignoire, pour
donner à la composition une stabilité qui n'est
ni étouffante ni rigide.

Ce dessin est davantage intégré et d'une
conception plus impressionnante que le pastel
de Dayton. Comme la baigneuse est plus
inclinée, le rythme des contours de son corps
est superbement unifié, et les contours qui
définissent les parties les moins exposées —
ceux du sein notamment — se dessinent
lourdement dans l'ombre protectrice des
zones sombres.

Cette œuvre, qui est moins concentrée et

moins austère que le dessin de la collection
Nathan, est néanmoins somptueuse et puis-
sante.

Historique

Atelier Degas ; Vente I, 1918, n° 243, acheté par
Jos Hessel, 12 100 F ; Thorsten Laurin, Stockholm ;
vente, Londres, Christie, 1er décembre 1980, n° 25,
repr. (coul.).

Expositions

1920, Stockholm, Svensk-Franska Konstgalleriet,
Degas, n° 37 ; 1926, Stockholm, Liljevalchs Konst-
hall, n° 151 ; 1954, Stockholm, Liljevalchs Konsthall,
Från Cézanne till Picasso.

Bibliographie sommaire

Otto von Benesch, « Die Sammlung Thorsten Laurin
in Stockholm », *Die Bildender Künste, Wiener
Monatshefte*, 3e année, 1920, p. 170, repr. p. 169 ;
Hoppe 1922, repr. p. 68 ; Ragnar Hoppe, *Catalogue
de la Collection Thorsten Laurin*, Stockholm, 1936,
n° 420, repr. ; Lemoisne [1946-1949], III, n° 1380
(vers 1900).

La baigneuse de São Paulo
(datée de 1903)
n^{os} 387-388

*Le Museu de Arte de São Paulo possède un
dessin au fusain et au pastel,* Femme à sa
toilette *(fig. 335), où une baigneuse s'essuie
les jambes. Chose rare, ce dessin est daté : en
haut à droite, l'artiste écrivit « Degas 1903 ».
Cela en fait un document d'une valeur parti-
culière, puisqu'il s'agit de la seule œuvre
datée du XX^e siècle par Degas.*

*Par la composition, le dessin se rapproche
davantage de celui d'*Après le bain, femme
s'essuyant *(cat. n° 386) que de la* Baigneuse
s'essuyant *de la collection Nathan (cat.
n° 385). La pièce et l'ameublement sont à
peine figurés mais une porte légèrement
entrouverte — mystérieuse comme toujours*

Fig. 335
Femme à sa toilette,
daté 1903, fusain et pastel,
Museu de Arte de São Paulo, L 1421.

387

— a été introduite en haut à gauche. La différence entre ce dessin et les deux autres se fait cependant surtout sentir dans la représentation de la figure. Utilisant un vocabulaire linéaire davantage apparenté à celui de la baigneuse de la collection Nathan, Degas donna encore plus de violence et de vigueur à son dessin. Les contours sont très prononcés, les hachures, comme creusées au fusain dans le papier et les ombres, d'un noir magnifique. Les épaisses hachures noires irrégulières, le long du dos de la baigneuse mais au-dessus d'elle, sont des plus surprenantes et expriment la nature frénétique de son action. La serviette, dont la forme et la mollesse sont suggérées par quelques traits au fusain, fait contraste avec la remarquable vitalité de cette figure tendue par l'action.

Cette œuvre datée est plus tardive que les pastels Baigneuse s'essuyant *(cat. n⁰ 385)*, et Après le bain, femme s'essuyant *(cat. n⁰ 386)*, et c'est par rapport à elle que nous devons examiner les œuvres ultérieures. Si Degas data le dessin, c'est peut-être parce qu'il fut persuadé de le faire par le marchand Ambroise Vollard, qui en fut le premier propriétaire, et que l'exemple des jeunes artistes de son écurie — dont Picasso — l'aurait sensibilisé à la nécessité de dater les œuvres pour mieux saisir l'évolution d'un artiste. C'est également une œuvre dont Vollard dut beaucoup admirer la force abstraite.

387

Après le bain

Vers 1905
Fusain et pastel sur papier
59,7 × 53,6 cm
Cachet de la vente en bas à droite
Toronto, Musée des beaux-arts de l'Ontario, Collection Ayala et Sam Zacks, en prêt permanent au Musée d'Israël

Lemoisne 1382

De tous les dessins représentant des baigneuses qui s'essuient les jambes (voir cat. n⁰ˢ 385 et 386, ainsi que fig. 335), il se dégage une énergie qui veut vaincre l'inertie, et qui triomphe. Mais dans les œuvres postérieures à

1903, l'inertie n'a pas été vaincue, comme en témoigne ce beau dessin où le nu, aux épaules arrondies, à la chevelure tombante plutôt informe, est beaucoup plus lourd, et se meut avec plus de difficulté. Aucune force centrifuge ne semble plus rayonner de son corps.

Degas, une fois de plus, laissa manifestement cette œuvre inachevée — œuvre en cours d'exécution susceptible d'être appréciée par d'autres artistes. À côté de la porte ou de la cloison de droite, une servante est à peine ébauchée, réduite à l'état d'ombre. L'artiste dessina le fauteuil avec la même vivacité et la même rigueur qu'on retrouverait chez un Matisse cinq ans après. On y trouve de merveilleuses touches décoratives, tels le rouge foncé utilisé pour définir le motif du tapis et le rouge plus clair du mur. Comme dans le dessin de São Paulo (voir fig. 335), le mur est percé d'une porte entrouverte. La pantoufle jaune surprend. Degas a ajouté une bande de papier au bas de la feuille originale pour que la baigneuse soit davantage en retrait. Ainsi, le spectateur n'est pas trop saisi par l'inertie physique, psychologique et spirituelle qui s'en dégage, et apprécie plutôt la part importante de l'ornement dans le dessin.

Historique

Atelier Degas ; Vente II, 1918, n° 67, acheté par Pellé [Gustave Pellet ?], Paris, 3 600 F ; Gäidé, Paris ; Dr Roblyn, Bruxelles ; Sam et Ayala Zacks, Toronto (acquis à Bâle, 1959) ; donné au musée en 1970.

Expositions

1960, Montréal, Musée des beaux-arts de Montréal, 19 janvier-21 février, *Le Canada collectionne : Peinture européenne*, n° 192 ; 1967 Saint Louis, n° 141, repr. p. 211 ; 1971, Toronto, Musée des beaux-arts de l'Ontario, 21 mai-27 juin / Ottawa, Galerie nationale du Canada, 2-31 août, *Un hommage à J. Zacks : œuvres de la collection de Sam et Ayala Zacks*, n° 103, repr.

Bibliographie sommaire

Lemoisne [1946-1949], III, n° 1382 (vers 1900).

388

Après le bain, femme s'essuyant les pieds

Vers 1905
Pastel, fusain et estompe, lavis noir, et touches de sanguine et craie bleue sur morceaux de papier-calque chamois, collé en plein sur carton
Dimensions maximales : 56,7 × 40,8 cm
Cachet de la vente en bas à gauche
Chicago, The Art Institute of Chicago, Don de Mme Potter Palmer II (1945.34).

Exposé à Ottawa et à New York

Vente II : 307

L'Art Institute of Chicago possède un des derniers, des plus beaux et des plus troublants des dessins qui représentent une baigneuse s'essuyant les jambes ou les pieds. La pose en est la plus simple de toutes : on voit la baigneuse presque de profil, au niveau du spectateur, bras gauche à la verticale, formant avec la jambe et le torse un triangle qui enferme une image plutôt évocatrice. Mais au-delà de cette simplicité, la femme semble appuyée de façon précaire sur la baignoire, et l'ombre noire tapie sous sa jambe paraît menaçante. Le caractère poignant de cette position est accru par les touches de sanguine et de craie bleue se mariant au fusain, sur la peau et les cheveux. Symbolisée peut-être par sa chevelure, qui s'évanouit, admirablement voilée par l'estompe, son énergie s'épuise, en ce qui ressemble à la fin inéluctable de la baigneuse de la lithographie de 1892, *Femme nue debout s'essuyant* (cat. n° 294). La figure, tragiquement — et la tragédie peut être l'essence du grand art — n'a ni attente ni espoir.

Historique

Atelier Degas ; Vente II, 1918, n° 307, 1 350 F ; Galerie Jacques Seligmann and Co., New York ; acheté par le musée en 1945.

Expositions

1946, Chicago, The Art Institute of Chicago, 16 février-été, *Drawings Old and New* (cat. de Carl O. Schniewind), n° 11, repr. ; 1947 Washington, n° 1 ; 1963, New York, Wildenstein, 17 octobre-30 novembre, *Master Drawings from the Art Institute of Chicago* (cat. de Harold Joachim et John Maxon), n° 105 ; 1976, Paris, Musée du Louvre, 15 octobre 1976-17 janvier 1977, *Dessins français de l'Art Institute of Chicago : De Watteau à Picasso*, n° 59, repr. ; 1977, Francfort, Städtische Galerie, 10 février-10 avril, *Französische Zeichnungen aus dem Art Institute of Chicago* (cat. de Margaret Stuffman), n° 60 (daté de 1900 env.) ; 1984 Chicago, n° 90.

Bibliographie sommaire

Agnes Mongan, *French Drawings*, vol. 3 de Ira Moskowitz, *Great Drawings of All Times*, Sherwood Publishers, New York, 1962, n° 791.

388

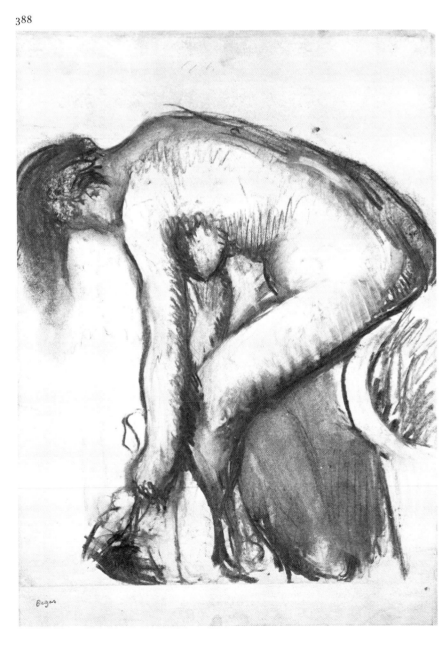

Les derniers portraits et scènes de genre
nᵒˢ 389-392

Dans les dernières œuvres que Degas consacra au portrait et aux scènes de genre, nous ne pouvons nous attendre ni à beaucoup d'optimisme ni à un grand intérêt envers l'individu. Les portraits au pastel des Rouart datant des environs de 1904-1905 présentent une certaine originalité dans la conception, mais dans les scènes de genre, l'artiste se contenta de retravailler des thèmes antérieurs. Dans la plupart de ces œuvres, l'accent est mis sur la volonté de l'individu — cruelle, inflexible, exigeante —, qui est normalement exprimée dans la composition par l'élan diagonal des corps. Lillian Browse a signalé — observation intéressante — le lien qui existe chez Degas entre « le sens inné du rythme exprimé par la posture et l'importance qu'il donne à ce rythme » dans les Blanchisseuses et chevaux *(cat. nᵒ 389), de Lausanne, et la photographie intitulée* Paul Poujaud, Madame Arthur Fontaine et Degas[1] *(cat. nᵒ 334). Toutefois, les poses de la photogaphie sont affectées, comme si les sujets étaient sur scène, tandis que les élans diagonaux des* Blanchisseuses et chevaux, de Madame Alexis Rouart et ses enfants *(cat. nᵒ 391), et de* Chez la modiste *(cat. nᵒ 392), du Musée d'Orsay, possèdent la dure réalité de l'esprit humain mis à nu.*

1. Browse [1949], nᵒ 235a, p. 411.

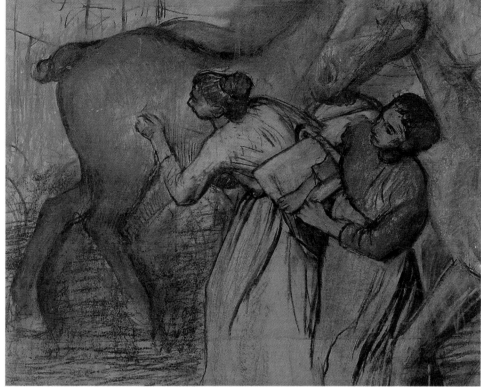

389

389

Blanchisseuses et chevaux

Vers 1904
Fusain et pastel sur papier-calque, et bande de papier ajoutée dans la partie inférieure
84 × 107 cm
Cachet de la vente en bas à gauche
Lausanne, Musée cantonal des beaux-arts
(333)

Lemoisne 1418

Près de quarante ans après avoir peint *Blanchisseuses portant du linge* (fig. 336), œuvre qu'il avait présentée à l'exposition impressionniste de 1879, Degas revint sur ce thème avec un pastel, de dimensions presque quatre fois supérieures à celles de la peinture, et où les blanchisseuses apparaissent cette fois dans la cour d'une écurie avec des chevaux gigantesques. Comme il s'agit vraisemblablement de percherons, race élevée en Normandie pas très loin du château de Ménil-Hubert, il est possible que l'œuvre ait été inspirée par une visite faite chez Paul Valpinçon en 1904[1]. Il est tout à fait évident que Degas, même s'il travaillait cette fois au pastel sur papier-calque, avait à l'esprit la peinture en question.

Fig. 336
Blanchisseuses portant du linge,
vers 1876-1878, toile, coll. part., L 410.

Bien que la blanchisseuse de gauche ait le bras gauche étendu, et que celle de droite soit maintenant tournée vers nous, chevauchant légèrement l'autre figure, le pastel ne manque pas de rappeler la peinture. Les blanchisseuses sont évidemment plus grandes, plus minces et plus âgées, et elles sont représentées de façon plus sévère. Entre le tableau des années 1870 et ce pastel, l'artiste exécuta des dessins représentant la blanchisseuse de gauche (L 960 et L 961), peut-être, comme le suggère Lemoisne, vers 1888-1892. De ces dessins se dégage un charme physique absent aussi bien dans la peinture que dans ce vigoureux pastel.

Les liens qui existent dans cette œuvre entre les deux femmes et les chevaux sont curieux : les bêtes semblent les menacer. Par ailleurs, on sent que les personnages sont mis en scène indépendamment de la réalité. Richard Thomson, pour sa part, voit la scène d'un œil différent : « Les chevaux servent à présenter les figures dans un espace déterminé, en relief mais néanmoins protégé, et servent de métaphore aux blanchisseuses affairées[2]. »

1. Degas Letters 1947, nᵒ 256, p. 220, lettre à Hortense Valpinçon, le 3 août 1904. D'autre part, si cette œuvre correspond au pastel *Blanchisseuses* présenté en 1907-1908 à l'exposition de Manchester, elle peut être datée de 1902, tel qu'indiqué dans le catalogue.
2. 1987 Manchester, p. 103-105.

Historique
Atelier Degas ; Vente I, 1918, nᵒ 182, 5 000 F ; Galerie Paul Rosenberg, Paris ; M. Snayers, Bruxelles ; vente, 4 mai 1925, nᵒ 45, repr. ; Dr A. Widmer, Valmont-Territet ; légué au musée.

Expositions
1907-1908 Manchester, nᵒ 173 (cette œuvre ?, datée de 1902) ; 1951-1952 Berne, nᵒ 69 ; 1952 Amsterdam, nᵒ 56 ; 1967, Genève, Musée de l'Athénée, *De Cézanne à Picasso ;* 1984 Tübingen, nᵒ 128, repr. (coul.) p. 97 ; 1984-1985 Paris, nᵒ 16 p. 126, fig. 100 (coul.) p. 119 ; 1987 Manchester, p. 103, 105, fig. 135 p. 104.

Bibliographie sommaire
Lemoisne [1946-1949], III, nᵒ 1418 (vers 1902) ; Browse [1949], nᵒ 235a, p. 411 ; Cooper 1952, p. 14, 26, nᵒ 31, repr. (coul.) ; Janis 1967, p. 22 n. 14 ; René Berger, *Promenade au Musée Cantonal des Beaux-Arts, Lausanne,* Crédit Suisse et René Berger, Lausanne, 1970, p. 40, repr. p. 41 ; Lausanne, Musée cantonal des beaux-arts, *Catalogue du Musée des Beaux-Arts,* 1971 ; Minervino 1974, nᵒ 1192 ; Sutton 1986, pl. 287 (coul.) p. 299.

Madame Alexis Rouart

Vers 1905
Fusain et pastel sur papier crème texturé
59,7 × 45,7 cm
Cachet de la vente en bas à gauche
Saint Louis, The Saint Louis Art Museum

Exposé à Ottawa et à New York

Vente III : 303

Paul-André Lemoisne, auteur du catalogue raisonné de l'œuvre de Degas, travail qu'il avait entrepris vers 1895, nous dit que les derniers portraits que Degas dessina ou peignit représentent Madame Alexis Rouart et ses enfants et remontent aux environs de 1904 ou 1905. Selon lui, les modèles de Degas étaient conscients de l'incapacité croissante de l'artiste et de ses frustrations[1]. Le dessin qu'il fit de Madame Alexis Rouart seule témoigne certainement de l'irritation de Degas. Mme Rouart était la belle-fille de son grand ami Henri et la femme de ce même Alexis qu'il avait peint une dizaine d'années auparavant, en compagnie de son père (cat. n° 336). Dans une lettre non datée, le peintre manifeste à Alexis Rouart son affection[2]. Peu auparavant, Degas, dans une autre lettre à Alexis Rouart,

avait évoqué sa femme en termes d'affectueuse camaraderie[3]. L'irritation qu'on décèle dans le dessin ne s'adressait certainement pas au modèle mais plutôt à Degas lui-même. Et le fait que les yeux ne soient plus que de minces fentes donne encore à l'œuvre un caractère bien plus autobiographique que descriptif.

Malgré certaines déviations, le dessin est extrêmement expressif. L'impatience du modèle est indiquée par l'énergique mouvement de son corps anguleux dans un fauteuil aux courbes sans cesse reprises. Degas rehaussa le fauteuil d'un peu de pastel et réduisit ainsi la violence du dessin.

1. Lemoisne [1946-1949], I, p. 163.
2. Lettres Degas 1945, n° CCXX, p. 225-226.
3. Voir cette lettre dans la chronologie, 1er décembre 1897.

Historique
Atelier Degas ; Vente III, 1919, n° 303, acheté par Durand-Ruel, Paris, 360 F (stock n° 11496) ; Nierendorf Galleries, New York ; Colonel Samuel A. Berger, New York ; sa vente, New York, Sotheby Parke Bernet, 27 avril 1972, n° 55.

Expositions
1967 Saint Louis, n° 144, repr. p. 216.

Bibliographie sommaire
Boggs 1962, pl. 145.

390

Madame Alexis Rouart et ses enfants

Vers 1905
Fusain et pastel sur papier-calque
160 × 141 cm
Cachet de la vente en bas à gauche ; cachet de l'atelier au verso
Paris, Musée du Petit Palais (PPD 3021)

Exposé à Paris

Lemoisne 1450

Décrivant les circonstances entourant l'exécution par Degas des portraits de Madame Alexis Rouart et de ses enfants, Paul-André Lemoisne admettait que, malgré l'étrangeté du dessin, Degas était toujours un coloriste accompli[1]. En effet, ce pastel de grandes dimensions nous enchante par ses couleurs — rose, jaune, violet et vert harmonieux —, qui s'opposent de façon heureuse aux émotions que révèle le dessin.

Les traits et la chevelure de Mme Rouart sont plus conventionnels et plus sereins que dans le dessin du Saint Louis Art Museum (cat. n° 390), où elle est représentée seule, mais sa posture confirme l'impression d'impatience qui se dégage des deux œuvres. Elle se penche vers son fils, qui paraît chercher à être consolé par elle. Par contraste, la fillette, aux vêtements informes, à la chevelure longue et non disciplinée et au visage inquiétant, se tord sur sa chaise et tourne le dos à sa mère. Le chapeau de paille de Mme Rouart est tombé sur l'herbe, suggérant une émotion incontrôlée.

Pour comprendre les sentiments personnels de Degas à l'égard de Mme Rouart et ses enfants, nous ne pouvons nous fier qu'à une lettre non datée de l'artiste à Alexis Rouart[2]. Il appréciait manifestement la compagnie de leur fille Madeline, puisqu'il écrivait : « Cette Madeline. Je passerais des journées entières à causer avec elle : quelle de particulière (sic). » Lemoisne présente d'ailleurs une photo de Degas et des enfants Rouart à leur maison de campagne de La Queue-en-Brie. Au centre de la photographie, une petite fille, sans doute Madeline, est assise sur le dossier du banc, à côté du peintre[3]. La dernière phrase de cette lettre envoyée à Alexis indique peut-être qu'il était au fait d'une certaine tension entre la mère et la fille : « Bonjour à la pauvre petite femme, mère de Madeline et au père de Madeline aussi. » En exécutant ses portraits des Rouart, au sujet desquels il écrivait à l'aîné, Alexis Rouart (le frère d'Henri Rouart) : « Vous êtes ma famille[4] », il avait souvent décelé des tensions, mais il ne les aurait peut-être pas exprimées aussi ouvertement auparavant.

Charles W. Millard voit un lien entre cette œuvre et un bas-relief de Degas *La cueillette*

391

des pommes[5] (cat. n° 231). Il y a certaines similitudes, mais les dessins, du moins les études préparatoires au bas-relief, expriment bien davantage une joie de vivre qui se donne libre cours, et qu'on retrouve dans ses premières œuvres, mais qui est absente des dernières[6].

1. Lemoisne [1946-1949], I, p. 163.
2. Lettres Degas 1945, n° CCXX, p. 225-226.
3. Lemoisne [1946-1949], I, avant la p. 223.
4. Lettres Degas 1945, n° CCXXXVII, p. 238.
5. Millard 1976, p. 16 n. 57, fig. 45.
6. Reff 1976, fig. 164-169, p. 251-253.

Historique

Atelier Degas ; Vente I, 1918, n° 159, acheté par Ambroise Vollard, Paris, 10 000 F ; don de M. de Galea pour les héritiers d'Ambroise Vollard, en 1950.

Bibliographie sommaire

Lemoisne [1946-1949], III, n° 1450 (vers 1905) ; Boggs 1962, p. 77-78, 125, pl. 144 ; Minervino 1974, n° 1197 ; Millard 1976, p. 16, n° 57, fig. 45 ; Paris, Musée du Petit Palais, *Catalogue sommaire illustré des pastels* (par M.-C. Boucher et Daniel Imbert), Paris, 1983, n° 34, repr. (coul.).

392

Chez la modiste

Vers 1905-1910
Pastel sur papier (trois feuilles réunies)
91 × 75 cm
Cachet de la vente en bas à gauche
Paris, Musée d'Orsay (RF 37073)

Exposé à Paris

Lemoisne 1318

Cette œuvre n'est pas la seule scène de modistes que Degas réalisa vers la fin de sa vie. Il existe en outre une peinture dans la collection Émile Roche, représentant deux modistes avec une plume et un chapeau (L 1315), un pastel (L 1316), ainsi qu'au moins trois dessins[1] (L 1317, L 1319 et III : 85.3). Bien qu'aucune cliente ne figure dans ces œuvres et que les deux modistes en tablier soient sans traits distinctifs ou soient apparemment caricaturées, un rythme très gracieux unit les figures.

Ce pastel du Musée d'Orsay a les mêmes attributs mais le contraste y est plus grand que dans les autres œuvres entre la modiste qui travaille au chapeau et la figure debout qui paraît jouer un rôle plutôt subordonné, comme les servantes des nombreuses scènes de baigneuses de Degas. Par ailleurs, les deux figures se trouvent derrière une table sur

laquelle il y a un porte-chapeaux et quelques garnitures. À certains points de vue, la verticalité de la composition (dans le pastel, Degas a ajouté des bandes de papier supplémentaires) et la représentation audacieuse de la modiste derrière les chapeaux peuvent rappeler un autre pastel du même titre (fig. 179), que Degas data de 1882 et qui figurait dans la collection de Mme Mellet-Lanvin. Le pastel seconde manière, presque inévitablement, a des tons plus crus, se présente sans épaisseur et est plus libre de coquetterie.

Le pastel du Musée d'Orsay a été tellement étendu en surfaces uniformes de couleur — par exemple dans l'ornement orange du premier plan, dans les plumes d'un bleu intense du chapeau ou dans le corsage rouge de la figure de droite —, que l'œuvre rappelle certaines affiches Art nouveau, comme la célèbre affiche que réalisa Pierre Bonnard pour *La Revue blanche* en 1894. C'est un peu comme si Degas avait écrasé ses pastels sur le papier pour obtenir l'uniformité et l'intensité de la couleur.

L'éclat grinçant du bleu sur les tons plus doux d'orange et de jaune nous dissuade de voir ici un pastel décoratif. Dans une perspective sociologique, l'œuvre pourrait illustrer des rapports de servitude : entre l'assistante et la modiste, entre la modiste et les clientes (représentées par les coiffures) et même, implicitement, entre la femme qui se pare et l'homme, ou la société en général. Et, si tel était le projet de l'artiste, elle pourrait de fait évoquer l'ensemble de la hiérarchie sociale, que Degas considérait comme une loi naturelle inéluctable. Mais, quoi qu'il en soit, des germes de discorde y sont présents.

On ne retrouve pas ici le rendu clair, précis et agréable de *Petites modistes* (voir fig. 207), pastel antérieur daté de 1882 par l'artiste, actuellement au Nelson-Atkins Museum of Art de Kansas City ; et, à l'aspect des mains de la modiste, on ne saurait imaginer Degas disant à Mme Straus — Parisienne d'une grande beauté, réputée pour son salon — qu'il aimait l'accompagner chez sa couturière pour des essayages à cause des « mains rouges de la petite fille qui tient les épingles[2] ».

Dans le pastel de Paris, les mains de la modiste ne sont pas définies avec le même soin attendri que dans celui de Kansas City. De fait, toutes les formes y sont fuyantes, comme sur le point de changer d'aspect, sans jamais cependant se métamorphoser tout à fait. La modiste, apparaissant à la fois sous l'aspect d'une femme et sous celui, dirait-on, d'une corneille, est surtout femme ; mais une femme qui, malgré l'élégance fin de siècle de sa robe à manches gigot, n'a rien des attitudes affectées des deux modistes des années 1880. Son corps

n'exprime plus qu'une énergie désespérée ; son profil délicat est rendu ridicule par une exubérante coiffure ; et son assistante, en lui tendant la plume bleue, semble lui lancer un défi qu'elle ignore délibérément. Déterminée, elle concentre son attention sur le chapeau qu'elle confectionne — incarnant une volonté personnelle que Degas avait toujours admirée, même lorsqu'il la montre ici, comme livrée au sarcasme et réprimée.

On a souvent supposé — de façon gratuite et erronée — que Degas était misogyne, bien qu'il ait encouragé des femmes artistes, entre autres Mary Cassatt, Berthe Morisot et Suzanne Valadon[3]. Mary Cassatt elle-même, en 1914, se montra ironique lorsque Louisine Havemeyer lui proposa d'organiser une exposition des œuvres de Degas en faveur du droit de vote pour les femmes : « C'est piquant, écrit-elle, lorsqu'on sait les opinions de Degas[4]. » À partir d'un certain âge, Degas se préoccupa des questions de son temps plus qu'on ne l'a cru en général. Et en prenant une position, tristement célèbre, dans l'affaire Dreyfus, il sut au moins reconnaître toute l'importance que cette question avait en France. Ici, avec le tableau *Chez la modiste*, il crée une image — sans doute inconsciemment — qui aurait pu servir d'affiche pour promouvoir la cause politique de Mlle Cassatt et de Mme Havemeyer : la femme en noir peut évoquer une énergie opprimée, bien que productive ; et son assistante, à droite, lui tend la plume bleue comme pour l'inciter à la réflexion et à l'action ; dans la tradition des émouvants tableaux d'Oslo et de Londres (voir cat. n°s 344-345), elle se tient fidèlement aux côtés de sa patronne comme une sœur.

1. Les dessins auraient été réalisés d'après le dessin L 1110, qui semble être d'exécution antérieure.
2. Lettres Degas 1945, p. 147 n. 1.
3. Broude 1977.
4. Lettre inédite à Mme H.O. Havemeyer, archives du Metropolitan Museum of Art, 15 février 1914, C 96.

Historique

Atelier Degas ; Vente I, 1918, n° 153, 13 000 F ; comte de Beaumont, Paris ; par héritage ; vente, Londres, Christie, 6 décembre 1977, n° 18, repr. (coul.) ; acquis de la comtesse Éliane de Beaumont par le musée en 1979.

Bibliographie sommaire

Lemoisne [1946-1949], III, n° 1318 (vers 1898) ; Minervino 1974, n° 1187 ; « Les récentes acquisitions des musées nationaux », *La revue du Louvre et des Musées de France*, XXIX : 4, 1979, p. 315, fig. 9 ; Paris, Louvre et Orsay, Pastels, 1985, n° 86, p. 88, 90, repr. p. 89.

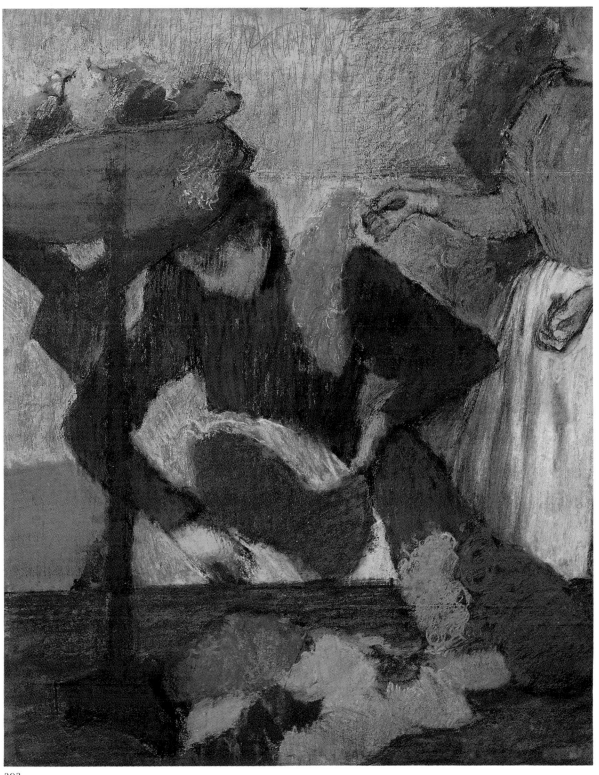

392

Note sur les bronzes de Degas

Les bronzes réunis pour cette exposition, comme ceux qui sont dispersés dans le monde, sont des moulages posthumes de deuxième génération tirés des originaux en cire de Degas. Dans une lettre du 7 juin 1919 au critique d'art du *New York Tribune,* Joseph Durand-Ruel affirme avoir dénombré lors de l'inventaire de l'atelier de Degas « environ cent cinquante pièces [de sculpture] éparpillées sur ses trois étages... La plupart étaient en morceaux, quelques-unes tombaient en poussière. Nous avons mis à part celles que nous croyions présentables, c'est-à-dire une centaine, puis nous les avons inventoriées. Du nombre, trente étaient à peu près sans valeur ; trente gravement endommagées et d'exécution très sommaire ; les trente autres assez belles... Toutes ont été confiées au sculpteur Bartholomé, ami intime de Degas, et bientôt, le fondeur Hébrard en commencera la reproduction à la cire perdue[1]. »

Selon John Rewald[2], les travaux débutèrent chez Hébrard vers la fin de 1919. En tout, soixante-treize sculptures furent coulées en bronze et exposées à la galerie d'Hébrard en 1921. (Il s'agit probablement de la série A, actuellement au Metropolitan Museum à New York.) La *Petite danseuse de quatorze ans* (cat. nº 227) semble avoir fait l'objet d'un tirage non numéroté dans les années 1920, après la fonte des sculptures de plus petite taille ; *L'Écolière,* la soixante-quatorzième sculpture, ne sera pas coulée avant les années 1950. Tout d'abord, à partir des fragiles amalgames de plastiline, de cire et de liège fabriqués par Degas, on fit des moules qui servirent à l'exécution d'un ensemble de « modèles », coulés en bronze à la cire perdue. Par la suite, ces « modèles » en bronze permirent de fabriquer d'autres moules dont on tira au moins vingt-deux moulages en bronze pour chaque statuette : les exemplaires destinés au commerce furent marqués des lettres A à T ; ceux réservés à la famille de l'artiste, des lettres HERD ; et ceux du fondeur, HER ou HERD. Seuls deux moulages de chaque statuette devaient être exécutés en dehors du groupe, de vingt exemplaires, marqué de A à T, mais la fonderie ne montra guère de scrupules à cet égard.

Cette méthode de coulage en deux étapes, avec des « modèles » en bronze intermédiaires, permit de préserver les originaux en cire. Ceux-ci, dont on avait perdu la trace depuis 1921, furent vendus par Hébrard en 1955 et acquis par Paul Mellon. Les « modèles » en bronze furent vendus par Hébrard en 1976 et acquis par Norton Simon[3]. Cependant, la méthode employée, permettant de conserver les cires, ne fut pas sans inconvénients pour le dernier tirage des bronzes, inévitablement beaucoup moins précis que les originaux après deux générations de moulages : certains détails accessoires, empreintes de doigts, ficelles et fils métalliques — reproduits avec une étonnante fidélité sur les « modèles », sont indistincts. Les « modèles » eux-mêmes ne conservent pas toute la vigueur, encore sensible aujourd'hui, des cires originelles.

Malgré les difficultés du coulage dues à la fragilité des cires originales, le travail d'Hébrard reçut un accueil étonnant lors de la première exposition des bronzes à Paris en 1921 — succès largement attribuable à la compétence du fondeur Albino Palazzolo et à la supervision de Bartholomé. Le résultat fut de fait si remarquable qu'il valut à Palazzolo, qui avait connu Degas et l'avait conseillé au sujet de ses armatures, d'être décoré de la Légion d'honneur[4]. Mais cette récompense décernée à Palazzolo aurait

1. Publié par Royal Cortissoz dans « Degas As He Was Seen by His Model », *New York Herald,* 19 octobre 1919, cahier IV, p. 9.
2. Rewald 1986, p. 150-151.
3. Au sujet de l'aspect des modèles, voir Rewald 1986, p. 152-153. L'article fut rédigé initialement pour le catalogue de la première exposition des modèles à la Lefevre Gallery de Londres, en 1976.
4. Voir l'entretien de Jean Adhémar avec Palazzolo : « Before the Degas Bronzes » (traduction de Margaret Scolari), *Art News,* 54 : 7, novembre 1955, p. 34-35, 70. Voir également l'analyse de l'histoire de la fabrication des bronzes, par Charles Millard : « Exhibition, Casting and Technique », dans Millard 1976, p. 27-39.

sans doute déplu à Degas, car il détestait les honneurs officiels[5]. Il aurait également déploré la fonte de ses sculptures. Il avait songé plus d'une fois à les faire couler, vers la fin des années 1880 et dans les années 1890 : dans une lettre, il dit de Bartholomé qu'il sera « peut-être [son] fondeur[6] ». De toutes ses sculptures, Degas n'en exposa qu'une seule, et encore après un an d'hésitation : la *Petite danseuse de quatorze ans* qu'il présenta à l'exposition impressionniste de 1881. En fin de compte, il autorisera vers 1900 le moulage en plâtre de trois œuvres seulement : la *Danseuse regardant la plante de son pied droit* (R XLV) ; la *Danse espagnole* (R XLVI) ; et la *Femme s'épongeant le dos (torse de femme)* (R LI)[7]. Des observateurs sensibles et intelligents, comme Mary Cassatt, étaient opposés au coulage posthume des bronzes : dans une lettre inédite à Louisine Havemeyer, l'artiste américaine déclare avoir reçu une lettre « de Mlle Fevre, nièce de Degas, expliquant comment ils [la famille] avaient dû céder aux pressions [pour faire fondre les statuettes] exercées à l'instigation d'un ami sculpteur de Degas [Bartholomé], qui avait besoin de s'envelopper dans le génie de Degas, en étant lui-même dénué[8] ».

Ce que Degas appréciait le plus de ses cires semble avoir été leur mutabilité. De nombreux visiteurs à son atelier, modèles et amis le décrivent, dans sa vieillesse, travaillant sans cesse à ses figurines[9]. Sans doute, son hésitation à les achever, et le fait qu'il n'entrait pas dans ses projets de les exposer, expliquent-ils qu'il ait constamment reculé devant le bronze. Vollard raconte que l'artiste, un jour, manifesta son intention d'achever une statuette d'une danseuse qui en était à sa vingtième transformation : « '' Cette fois, je la tiens. Encore une ou deux petites séances, et Hébrard [son fondeur] pourra venir ''. Le lendemain je [Vollard] trouve la danseuse revenue à l'état de boule de cire. Devant mon étonnement [Degas répond] : '' Vous pensez surtout, Vollard, à ce que ça valait, mais m'auriez-vous donné un chapeau plein de diamants que je n'aurais pas eu bonheur égal à celui que j'ai pris à démolir ça pour le plaisir de recommencer ''[10]. »

<div align="center">Gary Tinterow</div>

5. Nombreux sont les témoignages des mots de Degas raillant les distinctions conférées à des artistes ou à des amis. Un des plus amusants est celui du modèle Pauline dans Michel 1919, p. 624.
6. Lettres Degas 1945, n° CI, p. 127.
7. Millard 1976, p. 30.
8. Lettre du 9 mai 1918, New York, archives du Metropolitan Museum of Art.
9. Voir François Thiébault-Sisson, «Degas sculpteur», *Le Temps*, 23 mai 1921 (rééd. dans 1984-1985 Paris, p. 177-182).
10. Vollard 1924, p. 112-113.

Expositions et ouvrages cités en abrégé

Expositions

1874 Paris — 35, boulevard des Capucines, Société anonyme des artistes peintres, sculpteurs, graveurs, etc., 15 avril-15 mai, *Première exposition.*

1876 Londres — Deschamps Gallery, 168 New Bond Street, printemps, *Twelfth Exhibition of Pictures by Modern French Artists.*

1876 Paris — 11, rue Le Peletier, Société anonyme des artistes peintres, sculpteurs, graveurs, etc., avril, *2e exposition de peinture.*

1877 Paris — 6, rue Le Peletier, avril, *3e exposition de peinture.*

1879 Paris — 28, avenue de l'Opéra, 10 avril-11 mai, *4me exposition de peinture.*

1880 Paris — 10, rue des Pyramides, 1er-30 avril, *5me exposition de peinture.*

1881 Paris — 35, boulevard des Capucines, 2 avril-1er mai, *6me exposition de peinture.*

1886 New York — American Art Association et National Academy of Design, 1er-25 mai, *Special Exhibition. Works in Oil and Pastel by the Impressionists of Paris.*

1886 Paris — 1, rue Laffitte, 15 mai-15 juin, *8me exposition de peinture.*

1898 Londres — Prince's Skating Ring, The International Society of Sculptors, Painters and Gravers, 26 avril-22 septembre, *Exhibition of International Art.*

1905 Londres — Grafton Galleries, janvier-février, *A Selection from Pictures by Boudin, Cézanne, Degas, etc.* (exposition organisée par Durand-Ruel, Paris).

1907-1908 Manchester — Manchester City Art Gallery, hiver, *Modern French Paintings.*

1911 Cambridge — Fogg Art Museum, 5-14 avril, *A Loan Exhibition of Paintings and Pastels by H.G.E. Degas.*

1915 New York — M. Knoedler and Co., 6-24 avril, *Loan Exhibition of Masterpieces by Old and Modern Painters.*

1918 Paris — Petit Palais, 1er mai-30 juin, *Expositions exceptionnelles. Hommage de la « Nationale » à quatre de ses présidents décédés.*

1921 Paris — Galerie A.-A. Hébrard, mai-juin, *Exposition des sculptures de Degas.*

1922 New York — The Grolier Club, 26 janvier-28 février, *Degas. Prints, Drawings, and Bronzes.*

1923-1925 New York — The Metropolitan Museum of Art, février 1923-janvier 1925, « Sculptures by Degas », 12 œuvres, sans catalogue.

1924 Paris — Galerie Georges Petit, 12 avril-2 mai, *Exposition Degas* (introduction de Daniel Halévy).

1925-1927 New York — The Metropolitan Museum of Art, janvier 1925-décembre 1927, « Degas Bronzes », sans catalogue.

1929 Cambridge — Fogg Art Museum, 6 mars-6 avril, *Exhibition of French Paintings of the Nineteenth and Twentieth Centuries.*

1930 New York — The Metropolitan Museum of Art, 10 mars-2 novembre, *The H.O. Havemeyer Collection.*

1931 Cambridge — Fogg Art Museum, 9-30 mai, *Degas.*

1931 Paris, Orangerie — Musée de l'Orangerie, 19 juillet-1er octobre, *Degas. Portraitiste, sculpteur* (préface de Paul Jamot).

1931 Paris, Rosenberg — Galerie Paul Rosenberg, 18 mai-27 juin, *Grands maîtres du XIXe siècle.*

1932 Londres — Royal Academy of Arts, 4 janvier-5 mars, *French Art, 1200-1900* (catalogue commémoratif, Oxford, Oxford University Press/Londres, Humphrey Milford, 1933).

1933 Chicago — The Art Institute of Chicago, 1er juin-1er novembre, *A Century of Progress. Exhibition of Paintings and Sculpture.*

1933 Northampton — Smith College Museum of Art, 28 novembre-18 décembre, *Edgar Degas. Paintings, Drawings, Pastels, Sculpture.*

1933 Paris — Musée des Arts Décoratifs, avril-juillet, *Le décor de la vie sous la IIIe République.*

1934 New York — Marie Harriman Gallery, 5 novembre-1er décembre, *Degas.*

1935 Boston — Museum of Fine Arts, 15 mars-28 avril, *Independent Painters of Nineteenth-Century Paris.*

1936 Philadelphie — Philadelphia Museum of Art, 7 novembre-7 décembre, *Degas, 1834-1917* (exposition organisée par Henry McIlhenny; préface de Paul J. Sachs; introduction d'Agnes Mongan).

1936 Venise — Padiglione della Francia, XXª Esposizione Biennale Internazionale d'Arte, 1er juin-3 septembre, *Mostra retrospettiva di Edgar Degas (1834-1917).*

1937 New York — Durand-Ruel, 22 mars-10 avril, *Exhibition of Masterpieces by Degas.*

1937 Paris, Orangerie — Musée de l'Orangerie, 1er mars-20 mai, *Degas* (catalogue de Jacqueline Bouchot-Saupique et de Marie Delaroche-Vernet; préface de Paul Jamot).

1937 Paris, Palais National — Palais National des Arts, été et automne, *Chefs-d'œuvre de l'art français*.

1938 New York — Wildenstein, 1er-29 mars, *Great Portraits from Impressionism to Modernism*.

1939 Buenos Aires — Museo Nacional de Bellas Artes, juillet-août 1939/ Montevideo, Salon Nacional de Bellas Artes, avril 1940, *La pintura francesa, de David a nuestros dias*.

1939 Paris — Galerie André Weil, 9-30 juin, *Degas, peintre du mouvement* (préface de Claude Roger-Marx).

1940-1941 San Francisco — M.H. de Young Memorial Museum, décembre 1940-janvier 1941, *The Painting of France since the French Revolution*.

1941 New York — The Metropolitan Museum of Art, 6 février-26 mars, *French Painting from David to Toulouse-Lautrec* (préface de Harry B. Wehle).

1947 Cleveland — Cleveland Museum of Art, 5 février-9 mars, *Works by Edgar Degas* (introduction de Henry Sayles Francis).

1947 Washington — Phillips Memorial Gallery, 30 mars-30 avril, *Loan Exhibition of Drawings and Pastels by Edgar Degas, 1834-1917*.

1948 Copenhague — Ny Carlsberg Glyptotek, 4-26 septembre/ Stockholm, Galerie Blanche, 9 octobre-7 novembre, *Edgar Degas* (texte de Haavard Rostrup).

1948 Minneapolis — The Minneapolis Institute of Arts, 6-28 mars, *Degas's Portraits of His Family and Friends*, liste des œuvres non numérotée.

1949 New York — Wildenstein, 7 avril-14 mai, *A Loan Exhibition of Degas for the Benefit of the New York Infirmary* (texte de Daniel Wildenstein).

1949 Paris — Musée de l'Orangerie, mai-juin, *Pastels français des collections nationales et du Musée La Tour de Saint-Quentin*.

1950-1951 Philadelphie — Philadelphia Museum of Art, 4 novembre 1950-11 février 1951, *Diamond Jubilee Exhibition. Masterpieces of Painting*.

1951-1952 Berne — Kunstmuseum Bern, 25 novembre 1951-13 janvier 1952, *Degas* (catalogue de Fritz Schmalenbach).

1952 Amsterdam — Stedelijk Museum, 8 février-24 mars, *Edgar Degas*.

1952 Édimbourg — Edinburgh Festival Society et Royal Scottish Academy, 17 août-6 septembre/ Londres, Tate Gallery, 20 septembre-19 octobre, *Degas* (introduction et notes de Derek Hill).

1952-1953 Washington — National Gallery of Art/Cleveland, Cleveland Museum of Art, 9 décembre 1952-11 janvier 1953/ Saint Louis, City Art Museum/Cambridge (Mass.), Fogg Art Museum, 23 février-8 mars/ New York, The Metropolitan Museum of Art, 20 mars-19 avril, *French Drawings. Masterpieces from Five Centuries*.

1953-1954 Nouvelle-Orléans — Issac Delgado Museum of Art, 17 octobre 1953-10 janvier 1954, *Masterpieces of French Painting through Five Centuries 1400-1900*.

1954 Detroit — Detroit Institute of Arts, 24 septembre-6 novembre, *The Two Sides of the Medal. French Painting from Gérôme to Gauguin* (texte de Paul Grigaut).

1955 New York — Knoedler, 9 novembre-3 décembre, *Edgar Degas, Original Wax Sculptures* (avant-propos de John Rewald).

1955 Paris, GBA — Gazette des Beaux-Arts, ouverture 8 juin, *Degas dans les collections françaises* (catalogue de Daniel Wildenstein).

1955 Paris, Orangerie — Musée de l'Orangerie, 20 avril-3 juillet, *De David à Toulouse-Lautrec*.

1955 San Antonio — Marion Koogler McNay Art Institute, 16 octobre-13 novembre, *Paintings, Drawings, Prints and Sculpture by Edgar Degas*.

1955-1956 Chicago — The Art Institute of Chicago, 13 octobre-27 novembre 1955/ Minneapolis, The Minneapolis Institute of Arts/ Detroit, Detroit Institute of Arts, 11 janvier-11 février 1956/ San Francisco, California Palace of the Legion of Honor, 7 mars-10 avril, *French Drawings. Masterpieces from Seven Centuries*.

1956 Paris — Musée du Louvre, Cabinet des dessins, 11 juillet-3 octobre, «Pastels du XIXe siècle», sans catalogue.

1958 Londres — Lefevre Gallery, avril-mai, *Degas Monotypes, Drawings, Pastels, Bronzes* (avant-propos de Douglas Cooper).

1958 Los Angeles — Los Angeles County Museum of Art, mars, *Edgar Hilaire Germain Degas* (catalogue de Jean Sutherland Boggs).

1958-1959 Rotterdam — Boymans Museum, 31 juillet-28 septembre 1958/ Paris, Musée de l'Orangerie, 1958-1959/ New York, The Metropolitan Museum of Art, 3 février-15 mars, *French Drawings from American Collections. Clouet to Matisse* (publié à Rotterdam sous le titre *Van Clouet tot Matisse, tentoonstelling van Franse tekeningen uit Amerikaanse collecties*, et à Paris sous le titre *De Clouet à Matisse. Dessins français des collections américaines*).

1959 Williamstown — Clark Art Institute, ouverture 3 octobre 1959, *Degas*.

1959-1960 Rome — Palazzo di Venezia, 18 décembre 1959-14 février 1960/ Milan, Palazzo Reale, mars-avril, *Il disegno francese da Fouquet a Toulouse-Lautrec* (sous la direction de Jacqueline Bouchot-Saupique; catalogue d'Ilaria Toesca).

1960 New York — Wildenstein, 7 avril-7 mai, *Degas* (avant-propos de Kermit Lansner; introduction de Daniel Wildenstein).

1960 Paris — Galerie Durand-Ruel, 9 juin-1er octobre, *Edgar Degas 1834-1917* (introduction d'Agathe Rouart-Valéry).

1962 Baltimore — Baltimore Museum of Art, 4 mai-14 juin, *Paintings, Drawings, and Graphic Works by Manet, Degas, Berthe Morisot and Mary Cassatt* (catalogue de Lincoln Johnson).

1964 Paris — Musée du Louvre, Cabinet des dessins, *Dessins de sculpteurs de Pajou à Rodin* (textes, sur les dessins, de Lise Duclaux, et, sur les sculptures, de Michèle Beaulieu et de Françoise Baron).

1964-1965 Munich — Haus der Kunst, 7 octobre 1964-6 janvier 1965, *Französische Malerei des 19. Jahrhunderts von David bis Cézanne* (préface de Germain Bazin).

1965 Nouvelle-Orléans — Isaac Delgado Museum, 2 mai-16 juin, *Edgar Degas. His Family and Friends in New Orleans* (articles de John Rewald, James B. Byrnes, et Jean Sutherland Boggs).

1965-1967 Cambridge — Fogg Art Museum, 15 novembre 1965-15 janvier 1966/

New York, The Museum of Modern Art, 19 décembre 1966-26 février 1967, *Memorial Exhibition. Works of Art from the Collection of Paul J. Sachs* (catalogue d'Agnes Mongan).

1967 Saint Louis
City Art Museum of Saint Louis, 20 janvier-26 février/ Philadelphie, Philadelphia Museum of Art, 10 mars-30 avril/Minneapolis, The Minneapolis Society of Fine Arts, 18 mai-25 juin, *Drawings by Degas* (texte de Jean Sutherland Boggs).

1967-1968 Paris
Musée de l'Orangerie, 16 décembre 1967-mars 1968, *Vingt ans d'acquisitions au Musée du Louvre 1947-1967.*

1967-1968 Paris, Jeu de Paume
Musée du Jeu de Paume, printemps, «Autour de trois tableaux majeurs par Degas», sans catalogue.

1968 Cambridge
Fogg Art Museum, 25 avril-14 juin, *Degas Monotypes* (texte de Eugenia Parry Janis). Œuvres exposées à Cambridge. Pour le répertoire d'œuvres dressé par l'auteur, voir Janis 1968 dans Bibliographie sommaire.

1968 New York
Wildenstein, 21 mars-27 avril, *Degas' Racing World* (texte de Ronald Pickvance).

1968 Richmond
Virginia Museum of Fine Arts, 23 mai-9 juillet, *Degas.*

1969 Nottingham
University Art Gallery, 15 janvier-15 février, *Degas. Pastels and Drawings* (texte de Ronald Pickvance).

1969 Paris
Musée de l'Orangerie, 27 juin-15 septembre, *Degas. Œuvres du Musée du Louvre* (préface d'Hélène Adhémar).

1970 Willamstown
Clark Art Institute, 8 janvier-22 février, *Edgar Degas* (introduction de William Ittmann, Jr.).

1973-1974 Paris
Musée du Louvre, Cabinet des dessins, 25 octobre 1973-7 janvier 1974, *Dessins français du Metropolitan Museum of Art, New York, de David à Picasso.*

1974 Boston
Museum of Fine Arts, 20 juin-1er septembre, *Edgar Degas. The Reluctant Impressionist* (texte de Barbara S. Shapiro).

1974 Dallas
Dallas Museum of Fine Arts, 6 février-24 mars, *The Degas Bronzes* (texte de Charles Millard).

1974 Paris
Bibliothèque Nationale, octobre 1974-janvier 1975, *L'estampe impressionniste* (catalogue de Michel Melot).

1974-1975 Paris
Grand Palais, 21 septembre-24 novembre, *Centenaire de l'impressionnisme* New York, The Metropolitan Museum of Art, 12 décembre 1974-10 février 1975, *Impressionism. A Centenary Exhibition* (préface de Jean Chatelain et de Thomas Hoving; avant-propos d'Hélène Adhémar et d'Anthony M. Clark; introduction de René Huyghe; catalogue d'Anne Dayez, Michel Hoog, et Charles S. Moffett).

1975 Nouvelle-Orléans
New Orleans Museum of Art, 12 juin-15 juillet, «Sculpture by Edgar Degas», sans catalogue.

1975 Paris
Musée du Louvre, Cabinet des dessins, juin-septembre, «Pastels du XIXe siècle», sans catalogue.

1976 Londres
Lefevre Gallery, 18 novembre-21 décembre, *The Complete Sculptures of Degas* (introduction de John Rewald).

1976-1977 Tōkyō
Seibu Museum of Arts, 23 septembre-3 novembre/ Kyōto, Musée de la ville de Kyōto, 7 novembre-10 décembre/Fukuoka, Centre culturel de Fukuoka, 18 décembre 1976-16 janvier 1977, *Degas* (introduction et catalogue de François Daulte; articles de Denys Sutton, d'Antoine Terrasse, de Pierre Cabanne et de Shuji Takashina).

1977 New York
The Metropolitan Museum of Art, 26 février-4 septembre, *Degas in the Metropolitan* (répertoire d'œuvres de Charles S. Moffett).

1978 New York
Acquavella Galleries, 1er novembre-3 décembre, *Edgar Degas* (introduction de Theodore Reff).

1978 Paris
Musée du Louvre, *Donation Picasso* (notices sur Degas de Geneviève Monnier, Arlette Sérullaz, et de Maurice Sérullaz).

1978 Richmond
Virginia Museum of Fine Arts, 23 mai-9 juillet, *Degas.*

1979 Bayonne
Musée Bonnat, octobre-décembre, *Dessins français du Musée du Louvre d'Ingres à Vuillard.*

1979 Édimbourg
National Gallery of Scotland pour l'Edinburgh International Festival, 13 août-30 septembre, *Degas 1879* (catalogue de Ronald Pickvance).

1979 Northampton
Smith College Museum of Art, 5 avril-27 mai, *Degas and the Dance* (texte de Linda D. Muehlig).

1979 Ottawa
Galerie nationale du Canada, 6 juillet-2 septembre/ St. Catharine's (Ontario), Rodman Hall Art Centre, 1er-30 novembre/Surrey (Colombie-Britannique), Surrey Art Gallery, 15 décembre 1979-15 janvier 1980/ Regina (Saskatchewan), Norman Mackenzie Art Gallery, 1er-28 février/Charlottetown (Île du Prince-Édouard), Confederation Centre Art Gallery, «Estampes des impressionnistes», sans catalogue (exposition organisée par Brian B. Stewart).

1980 Paris
Musée Marmottan, 6 février-20 avril [exposition prolongée jusqu'au 28 avril], *Degas. La Famille Bellelli* (introduction d'Yves Brayer).

1980-1981 New York
The Metropolitan Museum of Art, 16 octobre-7 décembre 1980/Boston, Museum of Fine Arts, 24 janvier-22 mars 1981, *The Painterly Print. Monotype from the Seventeenth to the Twentieth Century* (essais de Eugenia Parry Janis, Barbara Stern Shapiro, Colta Ives et Michael Mazur; catalogue de Barbara Stern Shapiro).

1981 San Jose
San Jose Museum of Art, 15 octobre-15 décembre, *Mary Cassatt and Edgar Degas* (essai de Nancy Mowll Mathews).

1983 Londres
David Carritt, 2 novembre-9 décembre, *Edgar Degas. 1834-1914* (introduction de Ronald Pickvance).

1983 Ordrupgaard
Ordrupgaardsamlingen, 11 mai-24 juillet, *Degas et la famille Bellelli* (catalogue de Hanne Finsen; introduction de Jean Sutherland Boggs).

1984 Chicago
The Art Institute of Chicago, 19 juillet-23 septembre, *Degas in The Art Institute of Chicago* (introductions et catalogue de Richard R. Brettell et de Suzanne Folds McCullagh).

1984 Tübingen
Kunsthalle Tübingen, 14 janvier-25 mars/Berlin, Nationalgalerie, 5 avril-20 mai, *Edgar Degas. Pastelle, Ölskizzen, Zeichnungen* (texte de Götz Adriani). Également publié en anglais sous le titre *Degas. Pastels, Oil Sketches, Drawings,* New York, Abbeville Press, 1985, et en français sous le titre *Degas. Pastels, dessins, esquisses* (traduction de François Ponthier et Raymond Albeck), Paris, Albin Michel, 1985.

1984-1985 Boston
Museum of Fine Arts, 14 novembre 1984-13 janvier 1985/Philadelphie, Philadephia Museum of Art, 17 fé-

vrier-14 avril/Londres, Arts Council of Great Britain, Hayward Gallery, *Edgar Degas. The Painter as Printmaker* (sélection des œuvres et catalogue par Sue Welsh Reed et Barbara Stern Shapiro; contributions de Clifford S. Ackley et Roy L. Parkinson; essai de Douglas Druick et Peter Zegers). Voir également Reed et Shapiro 1984-1985 dans Bibliographie sommaire.

1984-1985 Paris Centre Culturel du Marais, 14 octobre 1984-27 janvier 1985, *Degas, le modelé et l'espace* (essais de Maurice Guillaud, Charles F. Stuckey, Thiébault-Sisson, Theodore Reff, Eugenia Parry Janis, David Chandler, et Shelley Fletcher). Également publié en anglais sous le titre *Degas. Form and Space,* du même éditeur.

1984-1985 Rome Villa Medici, 1er décembre 1984-10 février 1985, *Degas e l'Italia* (préface de Jean Leymarie; sélection des œuvres et catalogue par Henri Loyrette).

1984-1985 Washington National Gallery of Art, 22 novembre 1984-10 mars 1985, *Degas. The Dancers* (texte de George Shackelford).

1985 Londres Arts Council of Great Britain, Hayward Gallery, 15 mai-7 juillet, *Degas Monotypes* (exposition organisée par Lynne Green; avant-propos de R.B. Kitaj; catalogue d'Anthony Griffiths).

1985 Paris Musée du Louvre, Cabinet des dessins, Musée d'Orsay, *Pastels du XIXe siècle* (catalogue de Geneviève Monnier). Voir également Paris, Louvre et Orsay, Pastels, 1985 dans Bibliographie sommaire.

1985 Philadelphie Philadelphia Museum of Art, 17 février-14 avril, «Degas in Philadelphia Collections», sans catalogue.

1986 Florence Palazzo Strozzi, 16 avril-15 juin/Vérone, Palazzo di Verona, 27 juin-7 septembre, *Degas Scultore* (essais d'Ettore Camesasca, Giorgio Cortenova, Thérèse Burollet, Lois Relin, Lamberto Vitali, Giovanni Piazza, et Luigi Rossi).

1986 Paris Grand Palais, 10 avril-28 juillet, *La sculpture française au XIXe siècle* (sous la direction d'Anne Pingeot; textes sur les cires de France Drilhon et Sylvie Colinart).

1986 Washington National Gallery of Art, 17 janvier-6 avril/San Francisco, The Fine Arts Museums of San Francisco, 19 avril-6 juillet, *The New Painting. Impressionism 1874-1886* (texte de Charles S. Moffett, avec essais de Stephen F. Eisenman, Richard Shiff, Paul Tucker, Hollis Clayson, Richard R. Brettell, Ronald Pickvance, Charles S. Moffett, Fronia E. Wissman, Joel Isaacson et Martha Ward).

1987 Manchester Whitworth Art Gallery, 20 janvier-28 février/Cambridge, Fitzwilliam Museum, 17 mars-3 mai, *The Private Degas* (texte de Richard Thomson).

Bibliographie sommaire

Adam 1886 Paul Adam, «Peintres impressionnistes», *La Revue contemporaine littéraire, politique et philosophique,* 4 avril 1886, p. 541-551.

Adhémar 1958 Voir Paris, Louvre, Impressionnistes, 1958.

Adhémar 1973 Jean Adhémar et Françoise Cachin, *Edgar Degas. Gravures et monotypes,* Paris, Arts et métiers graphiques, 1973. Également publié en traduction anglaise sous le titre *Degas. The Complete Etchings, Lithographs and Monotypes* (traduction de Jane Brenton; avant-propos de John Rewald), New York, Viking Press, 1974.

Adriani 1984 Voir 1984 Tübingen dans Expositions.

Ajalbert 1886 Jean Ajalbert, «Le Salon des impressionnistes», *La Revue moderne* de Marseilles, 20 juin 1886, p. 385-393.

Alexandre 1908 Arsène Alexandre, «Collection de M. le comte Isaac de Camondo», *Les Arts,* 83, novembre 1908, p. 22-26, 29 et 32.

Alexandre 1912 Arsène Alexandre, «La collection Henri Rouart», *Les Arts,* 132, décembre 1912, p. 2-32.

Alexandre 1918 Arsène Alexandre, «Degas, graveur et lithographe», *Les Arts,* XV:171, 1918, p. 11-19.

Alexandre 1929 Arsène Alexandre, «La collection Havemeyer. Edgar Degas», *La Renaissance de l'art français et des industries de luxe,* XX:10, octobre 1929, p. 479-486.

Alexandre 1935 Arsène Alexandre, «Degas, nouveaux aperçus», *L'Art et les artistes,* XXIX:154, février 1935, p. 145-173.

Bazin 1931 Germain Bazin, «Degas, sculpteur», *L'Amour de l'art,* 12e année, VII, juillet 1931, p. 292-301.

Bazin 1958 Germain Bazin, *Trésors de l'impressionnisme au Louvre,* Paris, Éditions Aimery Somogy, 1958.

Beaulieu 1969 Michèle Beaulieu, «Les sculptures de Degas. Essai de chronologie», *La Revue du Louvre et des musées de France,* 19e année, 6, 1969, p. 369-380.

Beraldi 1886 Henri Beraldi, *Les graveurs du XIXe siècle,* Paris, Librairie L. Conquet, V, 1886, p. 153.

Boggs 1955 Jean Sutherland Boggs, «Edgar Degas and the Bellellis», *Art Bulletin,* XXXVII:2, juin 1955, p. 127-136, figures 1-17.

Boggs 1958 Jean Sutherland Boggs, «Degas Notebooks at the Bibliothèque Nationale, I, Groupe A, 1853-1858», *Burlington Magazine,* C:662, mai 1958, p. 163-171; «II, Groupe B, 1858-1861», C:663, juin 1958, p. 196-205; «III, Groupe C, 1863-1886», C:664, juillet 1958, p. 240-246.

Boggs 1962 Jean Sutherland Boggs, *Portraits by Degas,* Berkeley, University of California Press, 1962.

Boggs 1963 Jean Sutherland Boggs, «Edgar Degas and Naples», *Burlington Magazine,* CV:723, juin 1963, p. 273-276, figures 30-37.

Boggs 1964 — Jean Sutherland Boggs, «Danseuses à la barre by Degas», *Bulletin de la Galerie nationale du Canada,* II: 1, 1964, p. 1-9.

Boggs 1967 — Voir 1967 Saint Louis dans Expositions.

Boggs 1985 — Jean Sutherland Boggs, «Degas at the Museum. Works in the Philadelphia Museum of Art and John G. Johnson Collection», *Philadelphia Museum of Art Bulletin,* LXXXI: 346, 1985.

Borel 1949 — Pierre Borel, *Les sculptures inédites de Degas. Choix de cires originales,* Genève, Pierre Cailler, 1949.

Bouchot-Saupique 1930 — Voir Paris, Louvre, Pastels, 1930.

Brame et Reff 1984 — Philippe Brame et Theodore Reff, *Degas et son œuvre. A Supplement,* New York, Garland Press, 1984.

Brettell et McCullagh 1984 — Voir 1984 Chicago dans Expositions.

Brière 1924 — Voir Paris, Louvre, Peintures, 1924.

Broude 1977 — Norma Broude, «Degas's Misogyny», *Art Bulletin,* LIX: 1, mars 1977, p. 95-107.

Browse [1949] — Lillian Browse, *Degas Dancers,* Londres, Faber and Faber [1949].

Browse 1967 — Lillian Browse, «Degas's Grand Passion», *Apollo,* LXXXV: 60, février 1967, p. 104-114.

Buerger 1978 — Janet F. Buerger, «Degas' Solarized and Negative Photographs. A Look at Unorthodox Classicism», *Image,* XXI: 2, juin 1978, p. 17-23.

Buerger 1980 — Janet F. Buerger, «Another Note on Degas», *Image,* XXIII: 1, juin 1980, p. 6.

Burroughs 1919 — Bryson Burroughs, «Drawings by Degas», *The Metropolitan Museum of Art Bulletin,* XIV: 5, mai 1919, p. 115-117.

Burroughs 1932 — Louise Burroughs, «Degas in the Havemeyer Collection», *The Metropolitan Museum of Art Bulletin,* XXVII: 5, mai 1932, p. 141-146.

Burroughs 1963 — Louise Burroughs, «Degas Paints a Portrait», *The Metropolitan Museum of Art Bulletin,* XXI: 5, janvier 1963, p. 169-172.

Cabanne 1957 — Pierre Cabanne, *Edgar Degas,* Paris, Pierre Tisné, 1957.

Cabanne 1973 — Pierre Cabanne, «Degas chez Picasso», *Connaissance des arts,* 262, décembre 1973, p. 146-151.

Cachin 1973 — Jean Adhémar et Françoise Cachin, *Edgar Degas. Gravures et monotypes,* Paris, Arts et métiers graphiques, 1973. Également publié en traduction anglaise sous le titre *Degas. The Complete Etchings, Lithographs and Monotypes* (traduction de Jane Brenton; avant-propos de John Rewald), New York, Viking Press, 1974.

Callen 1971 — Anthea Callen, «Jean-Baptiste Faure, 1830-1914. A Study of a Patron and Collector of the Impressionists and Their Contemporaries», thèse de maîtrise inédite, University of Leicester, 1971.

Cambridge, Fogg, 1940 — Cambridge, Fogg Art Museum, *Drawings in the Fogg Museum of Art* (textes d'Agnès Mongan et de Paul J. Sachs), 3 volumes, Cambridge, Harvard University Press, 1940.

Chevalier 1877 — Frédéric Chevalier, «Les impressionnistes», *L'Artiste,* 1er mai 1877.

Claretie 1877 — Jules Claretie, «Le mouvement parisien. L'exposition des impressionnistes», *L'Indépendance belge,* 15 avril 1877.

Claretie 1881 — Jules Claretie, *La vie à Paris. 1881,* Paris, Victor Havard, 1881.

Cooper 1952 — Douglas Cooper, *Pastels by Edgar Degas,* Bâle, Holbein, 1952 / New York, British Book Centre, 1953.

Cooper 1954 — Douglas Cooper, *The Courtauld Collection,* Londres, University of London et Athlone Press, 1954.

Coquiot 1924 — Gustave Coquiot, *Degas,* Paris, Ollendorff, 1924.

Crimp 1978 — Douglas Crimp, «Positive / Negative. A Note on Degas's Photographs», *October,* 5, été 1978, p. 89-100.

Crouzet 1964 — Marcel Crouzet, *Un méconnu du réalisme. Duranty (1833-1880), l'homme, le critique, le romancier,* Paris, Librairie Nizet, 1964.

Degas Letters 1947 — *Degas Letters* (sous la direction de Marcel Guérin; traduction de Marguerite Kay), Oxford, Cassirer, 1947. Édition anglaise de Lettres Degas 1945 avec des lettres inédites.

Dell 1913 — R.E.D. [Robert E. Dell], «Art in France», *Burlington Magazine,* XXII: 119, février 1913, p. 295-298.

Delteil 1919 — Loys Delteil, *Edgar Degas,* collection «Le peintre-graveur illustré», IX, Paris, publié à compte d'auteur, 1919.

Dunlop 1979 — Ian Dunlop, *Degas,* New York, Harper, 1979. Également publié en traduction française sous le titre *Degas* (traduction de Paulette Hutchinson et Joan Rosselet), Neuchâtel, Ides et Calendes, 1979.

F.F. 1921 — F.F., «Des peintres et leur modèle», *Le Bulletin de la vie artistique,* 2e année, 9, 1er mai 1921.

Fénéon 1886 — Félix Fénéon, «Les impressionnistes en 1886 (VIIIe exposition impressionniste)», *La Vogue,* 13-20 juin 1886, p. 261-275. Réimprimé dans *Au-delà de l'impressionnisme* (sous la direction de Françoise Cachin), Paris, Hermann [1966], p. 64-67.

Fevre 1949 — Jeanne Fevre, *Mon oncle Degas* (sous la direction de Pierre Borel), Genève, Pierre Cailler, 1949.

Flint 1984 — *Impressionists in England. The Critical Reception* (sous la direction de Kate Flint), Londres, Routledge and Kegan Paul, 1984.

Fosca 1921 — François Fosca [Georges de Traz], *Degas,* Paris, Messein, 1921.

Fosca 1930 — François Fosca [Georges de Traz], *Les albums d'art Druet,* VI, Paris, Librairie de France, 1930.

Fosca 1954 — François Fosca, *Degas. Étude biographique et critique,* collection «Le goût de notre temps», Genève, Skira, 1954.

Frantz 1913 — Henry Frantz, «The Rouart Collection», *Studio International,* L: 199, septembre 1913, p. 184-193.

Geffroy 1886 — Gustave Geffroy, «Salon de 1886», *La Justice,* 26 mai 1886, n.p.

Geffroy 1908 — Gustave Geffroy, «Degas», *L'Art et les artistes,* IV: 37, avril 1908, p. 15-23.

Gerstein 1982 — Marc Gerstein, «Degas's Fans», *Art Bulletin,* LXIV: 1, mars 1982, p. 105-118.

Giese 1978 — Lucretia H. Giese, «A Visit to the Museum», *Boston Museum of Fine Arts Bulletin,* LXXVI, 1978, p. 45-53.

Goetschy 1880 — Gustave Goetschy, «Indépendants et impressionistes [sic]», *Le Voltaire,* 6 avril 1880.

Grappe 1908, 1911 ou 1913 — Georges Grappe, *Edgar Degas,* collection «L'art et le beau», 3e année, I, Paris, Librairie artistique et littéraire, 1908. Réimpression en 1911 et en 1913.

Grappe 1936 — Georges Grappe, *Edgar Degas,* collection «Éditions d'histoire et d'art», Paris, Librairie Plon, 1936.

Gruetzner 1985 — Anna Gruetzner, «Degas and George Moore. Some Observations about the Last Impressionist Exhibition», dans *Degas 1834-1894* (sous la direction de Richard Kendall), Manchester, Department of History of Art and Design, Manchester Polytechnic, 1985, p. 32-39.

Guérin 1924 — Marcel Guérin, «Notes sur les monotypes de Degas», *L'Amour de l'art,* 5e année, mars 1924, p. 77-80.

Guérin 1931 — Marcel Guérin, *Dix-neuf portraits de Degas par lui-même,* Paris, publié à compte d'auteur, 1931.

Guérin 1945 — Voir Lettres Degas 1945.

Guérin 1947 — Voir Degas Letters 1947.

Guest 1984 — Ivor Guest, *Jules Perrot. Master of the Romantic Ballet,* Londres, Dance Books, 1984.

Halévy 1960 — Daniel Halévy, *Degas parle...,* Paris, La Palatine, 1960. Également publié en traduction anglaise sous le titre *My Friend Degas* (sous la direction de Mina Curtiss, qui en a également fait l'adaptation), Middletown, Wesleyan University Press, 1964.

Havemeyer 1931 — *H.O. Havemeyer Collection. Catalogue of Paintings, Prints, Sculptures and Objects of Art,* New York, publé à compte d'auteur, 1931.

Havemeyer 1961 — Louisine W. Havemeyer, *Sixteen to Sixty. Memoirs of a Collector,* New York, publié à compte d'auteur, 1961.

Haverkamp-Begemann 1964 — Voir Williamstown, Clark, 1964.

Hermel 1886 — Maurice Hermel, «L'exposition de peinture de la rue Laffitte», *La France libre,* 27 mai 1886.

Hertz 1920 — Henri Hertz, *Degas,* Paris, Librairie Félix Alcan, 1920.

Hoetink 1968 — Voir Rotterdam, Boymans, 1968.

Holst 1982 — Voir Stuttgart, Staatsgalerie, 1982.

Hoppe 1922 — Ragnar Hoppe, *Degas och hans arbeten. Nordisk ägo,* Stockholm, P.A. Norstedt & Söner, 1922.

Hourticq 1912 — Louis Hourticq, «E. Degas», *Art et décoration,* supplément, XXXII, octobre 1912, p. 97-113.

Huth 1946 — Hans Huth, «Impressionism Comes to America», *Gazette des Beaux-Arts,* XXIX, avril 1946, p. 225-252.

Huyghe 1931 — René Huyghe, «Degas ou la fiction réaliste», *L'Amour de l'art,* 12e année, juillet 1931, p. 271-282.

Huyghe 1974 — René Huyghe, *La relève du réel. Impressionnisme, symbolisme,* Paris, Flammarion, 1974.

Huysmans 1883 — Joris-Karl Huysmans, *L'art moderne,* Paris, G. Charpentier, 1883.

Huysmans 1889 — Joris-Karl Huysmans, *Certains. G. Moreau, Degas, Chéret, Whistler, Rops, Le Monstre, Le Fer, etc.,* Paris, Tresse et Stock, 1889.

Jacques 1877 — Jacques [pseud.], «Menu propos. Exposition impressionniste», *L'Homme libre,* 12 avril 1877.

Jamot 1914 — Paul Jamot, «La collection Camondo au Musée du Louvre. Les peintures et les dessins», 2e partie, *Gazette des Beaux-Arts,* 684, juin 1914, p. 441-460.

Jamot 1918 — Paul Jamot, «Degas», *Gazette des Beaux-Arts,* XIV, avril-juin 1918, p. 123-166.

Jamot 1924 — Paul Jamot, *Degas,* Paris, Éditions de la Gazette des Beaux-Arts, 1924.

Janis 1967 — Eugenia Parry Janis, «The Role of the Monotype in the Working Method of Degas», *Burlington Magazine,* CIX: 766, janvier 1967, p. 20-27; CIX: 767, février 1967, p. 71-81.

Janis 1968 — Eugenia Parry Janis, *Degas Monotypes,* Cambridge, Fogg Art Museum, 1968. Répertoire d'œuvres dressé par l'auteur. Pour les œuvres exposées à Cambridge, voir 1968 Cambridge dans Expositions.

Janis 1972 — Eugenia Parry Janis, «Degas and the 'Master of Chiaroscuro'», *Museum Studies* de l'Art Institute of Chicago, VII, 1972, p. 52-71.

Janneau 1921 — Guillaume Janneau, «Les sculptures de Degas», *La Renaissance de l'art français,* IV: 7, juillet 1921, p. 352-353.

Jeanniot 1933 — Georges Jeanniot, «Souvenirs sur Degas», *La Revue universelle,* LV, 15 octobre 1933, p. 152-174; 1er novembre 1933, p. 280-304.

Journal Goncourt 1956 — Edmond et Jules de Goncourt, *Journal. Mémoires de la vie littéraire* (sous la direction de Robert Ricatte), 4 volumes, Paris, Fasquelle et Flammarion, 1956.

Keller 1962 — Harald Keller, *Edgar Degas. Die Familie Bellelli,* Stuttgart, Recham, 1962.

Keyser 1981 — Eugénie de Keyser, *Degas. Réalité et métaphore,* Louvain-la-Neuve, Institut supérieur d'archéologie et d'histoire de l'art, Collège Érasme, 1981.

Koshkin-Youritzin 1976 — Victor Koshkin-Youritzin, «The Irony of Degas», *Gazette des Beaux-Arts,* LXXXVII, janvier 1976, p. 33-40.

Lafond 1918-1919 — Paul Lafond, *Degas,* 2 volumes, Paris, H. Floury, 1918-1919.

Lassaigne 1945 — Jacques Lassaigne, *Edgar Degas,* Paris, Éditions Hypérion, 1945.

Lemoisne 1912 — Paul-André Lemoisne, *Degas,* collection «L'art de notre temps», Paris, Librairie centrale des beaux-arts, 1912.

Lemoisne 1919 — Paul-André Lemoisne, «Les statuettes de Degas», *Art et décoration,* XXXVI, septembre-octobre 1919, p. 109-117.

Lemoisne 1921 — Paul-André Lemoisne, «Les Carnets de Degas au Cabinet des estampes», *Gazette des Beaux-Arts,* LXIII, avril 1921, p. 219-231.

Lemoisne 1924 — Paul-André Lemoisne, «Artistes contemporains. Edgar Degas à propos d'une exposition récente», *Revue de*

l'art ancien et moderne, XLVI, juin 1924, p. 17-28 ; juillet 1924, p. 95-108.

Lemoisne 1931 Paul-André Lemoisne, « À propos de la collection inédite de M. Marcel Guérin », L'Amour de l'art, 12e année, juillet 1931, p. 284-291.

Lemoisne 1937 Paul-André Lemoisne, « Degas », Beaux-Arts, 75e année, nouvelle série, 219, 12 mars 1937, p. A-B.

Lemoisne [1946-1949] Paul-André Lemoisne, Degas et son œuvre, 4 volumes, Paris, Paul Brame et C.M. de Hauke, et Arts et métiers graphiques [1946-1949]. Réimpression, New York et Londres, Garland Publishing, 1984.

Leprieur et Demonts 1914 Voir Paris, Louvre, Camondo, 1914.

Lettres Degas 1945 Lettres de Degas (sous la direction de Marcel Guérin), Paris, Grasset, 1945. Réédition de l'ouvrage de 1931 avec des lettres inédites. Pour une traduction anglaise avec d'autres lettres inédites, voir Degas Letters 1947.

Lettres Gauguin 1984 Correspondance de Paul Gauguin (sous la direction de Victor Merlhès), 1er volume, Paris, Fondation Singer-Polignac, 1984.

Lettres Pissarro 1950 Camille Pissarro. Lettres à son fils Lucien (sous la direction de John Rewald, assisté de Lucien Pissarro), Paris, Éditions Albin Michel, 1950. Également publié en traduction anglaise sous le titre Camille Pissarro. Letters to His Son Lucien (sous la direction de John Rewald, assisté de Lucien Pissarro ; traduction de Lionel Abel), Londres, Routledge and Kegan Paul, 4e édition, 1980.

Lettres Pissarro 1980 Correspondance de Camille Pissarro, I : 1865-1885 (sous la direction de Janine Bailly-Herzberg ; préface de Bernard Dorival), Paris, Presses universitaires de France, 1980.

Leymarie 1947 Jean Leymarie, Les Degas au Louvre, Paris, Librairie des arts décoratifs, 1947.

Lipton 1986 Eunice Lipton, Looking into Degas. Uneasy Images of Women and Modern Life, Berkeley et Los Angeles, University of California Press, 1986.

Loyrette 1984-1985 Voir 1984-1985 Rome dans Expositions.

Manet 1979 Julie Manet, Journal (1893-1899), Paris, Librairie C. Klincksieck, 1979.

Manson 1927 J.B. Manson, The Life and Work of Edgar Degas, Londres, Studio, 1927.

Mantz 1877 Paul Mantz, « L'exposition des peintres impressionnistes », Le Temps, 22 avril 1877.

Mantz 1881 Paul Mantz, « Exposition des œuvres des artistes indépendants », Le Temps, 23 avril 1881.

Marx 1897 Roger Marx, « Cartons d'artistes. Degas », L'Image, 11, octobre 1897, p. 321-325.

Masson 1927 Voir Paris, Luxembourg, 1927.

Mathews 1984 Cassatt and Her Circle. Selected Letters (sous la direction de Nancy Mowll Mathews), New York, Abbeville Press, 1984.

Mathieu 1974 Pierre-Louis Mathieu, « Gustave Moreau en Italie (1857-1859) d'après sa correspondance inédite », Bulletin de la Société de l'histoire de l'art français, 1974, p. 173-191.

Mauclair 1903 Camille Mauclair, « Artistes contemporains. Edgar Degas », Revue de l'art ancien et moderne, XIV : 80, novembre 1903, p. 381-398.

Maupassant 1934 Guy de Maupassant, La maison Tellier, Paris, Vollard, 1934.

Mayne 1966 Jonathan Mayne, « Degas's Ballet Scene from Robert le Diable », Victoria and Albert Museum Bulletin, II : 4, octobre 1966, p. 148-156.

McMullen 1984 Roy McMullen, Degas. His Life, Times and Work, Boston, Houghton Mifflin Company, 1984 / Londres, Secker and Warburg, 1985.

Meier-Graefe 1920 ou 1924 Julius Meier-Graefe, Degas, Munich, R. Piper, 1920. Réimpression en 1924. Également publié en traduction anglaise sous le même titre (voir Meier-Graefe 1923).

Meier-Graefe 1923 Julius Meier-Graefe, Degas (traduction de J. Holroyd-Reece), Londres, Ernest Benn, 1923. Traduction de l'édition originale allemande publiée sous le même titre (voir Meier-Graefe 1920 ou 1924).

Michel 1919 Alice Michel, « Degas et son modèle », Mercure de France, 16 février 1919, p. 457-478 et 623-639.

Migeon 1922 Voir Paris, Louvre, Camondo, 1922.

Millard 1976 Charles W. Millard, The Sculpture of Edgar Degas, Princeton, Princeton University Press, 1976.

Minervino 1974 Fiorella Minervino, Tout l'œuvre peint de Degas (introduction de Jacques Lassaigne), Paris, Flammarion, 1974. Traduction de l'édition originale italienne, Milan, Rizzoli, 1970.

Mirbeau 1886 Octave Mirbeau, « Exposition de peinture », La France de Paris, 21 mai 1886, p. 1-2.

Moffett 1979 Charles S. Moffett, Degas. Paintings in The Metropolitan Museum of Art, New York, The Metropolitan Museum of Art, 1979.

Moffet 1985 Charles S. Moffett, Impressionist and Post-Impressionist Paintings in The Metropolitan Museum of Art, New York, The Metropolitan Museum of Art et Abrams, 1985.

Moffett 1986 Voir 1986 Washington dans Expositions.

Mongan 1932 Agnes Mongan, « Portrait Studies by Degas in American Collections », Bulletin of the Fogg Art Museum, I : 4, mai 1932, p. 61-68.

Mongan 1938 Agnes Mongan, « Degas as Seen in American Collections », Burlington Magazine, LXXII : 423, juin 1938, p. 290-302.

Mongan et Sachs 1940 Voir Cambridge, Fogg, 1940.

Monnier 1969 Geneviève Monnier, « Les dessins de Degas du Musée du Louvre. Historique de la collection », La Revue du Louvre et des musées de France, 19e année, 6, 1969, p. 359-368.

Monnier 1978 Geneviève Monnier, « La genèse d'une œuvre de Degas. 'Sémiramis construisant une ville' », La Revue du Louvre et des musées de France, 28e année, 5-6, 1978, p. 407-426.

Moore 1890 George Moore, « Degas. The Painter of Modern Life », Magazine of Art, XIII, 1890, p. 416-425.

Moore 1892 George Moore, « Degas in Bond Street », The Speaker, Londres, 2 janvier 1892, p. 19-20.

Moore 1907-1908 George Moore, « Degas », *Kunst und Künstler,* 6e année, III, 1907-1908, p. 98-108 et 138-151.

Moore 1918 George Moore, « Memories of Degas », *Burlington Magazine,* XXXII:178, janvier 1918, p. 22-29; XXXII:179, février 1918, p. 63-65.

Moreau-Nélaton 1926 Étienne Moreau-Nélaton, *Manet raconté par lui-même,* 2 volumes, Paris, H. Laurens, 1926.

Moreau-Nélaton 1931 Étienne Moreau-Nélaton, « Deux heures avec Degas », *L'Amour de l'art,* 12e année, juillet 1931, p. 267-270.

Morisot 1950 *Correspondance de Berthe Morisot,* Paris, Quatre Chemins-Éditart, 1950. Également publié en traduction anglaise sous le titre *The Correspondance of Berthe Morisot* (sous la direction de Denis Rouart; traduction de Betty W. Hubbard), Londres, Lund Humphries, 1957.

Newhall 1963 Beaumont Newhall, « Degas, photographe amateur », *Gazette des Beaux-Arts,* 105e année, 6e série, LXI, janvier 1963, p. 61-64. Traduction de l'article original anglais publié sous le titre « Degas. Amateur Photographer. Eight Unpublished Letters by the Famous Painter Written on a Photographic Vacation », *Image,* V:6, juin 1956, p. 124-126.

New York, Metropolitan, 1931 Voir Havemeyer 1931.

New York, Metropolitan, 1943 New York, The Metropolitan Museum of Art, *European Drawings from the Collections of The Metropolitan Museum of Art,* II : *Flemish, Dutch, German, Spanish, French, and British Drawings,* New York, 1943.

New York, Metropolitan, 1967 New York, The Metropolitan Museum of Art, *French Paintings. A Catalogue of the Collection of The Metropolitan Museum of Art,* III : *XIX-XX Centuries* (textes de Charles Sterling et de Margaretta M. Salinger), Greenwich, New York Graphic Society, 1967.

Nora 1973 Françoise Nora, « Degas et les maisons closes », *L'Œil,* 219, octobre 1973, p. 26-31.

Paris, Louvre, Camondo, 1914 ou 1922 Paris, Musée National du Louvre, *Catalogue de la collection Isaac de Camondo* (textes de P. Leprieur et de L. Demonts), 1re édition, 1914. Deuxième édition, 1922.

Paris, Louvre. Impressionnistes, 1947 Paris, Musée National du Louvre, *Catalogue des peintures et sculptures exposées au Musée de l'impressionnisme, Jeu de Paume des Tuileries. Les impressionnistes, leurs précurseurs et leurs contemporains* (textes, sur les peintures, d'Hélène Adhémar, assistée de Mlles Berhaut, Bouthet et Dureteste, et, sur les sculptures, de Michèle Beaulieu), Paris, Musées Nationaux, 1947.

Paris, Louvre, Impressionnistes, 1958 Paris, Musée National du Louvre, *Catalogue des peintures, pastels, sculptures impressionnistes exposées au Musée de l'impressionnisme, Jeu de Paume des Tuileries* (catalogue établi, pour les peintures, par Hélène Adhémar, assistée de Madeleine Dreyfus-Bruhl, pour les pastels, par Maurice Sérullaz et, pour les sculptures, par Michèle Beaulieu ; préface de Germain Bazin), Paris, Musées Nationaux, 1958.

Paris, Louvre, Impressionnistes, 1973 Paris, Musée du Louvre, *Musée du Jeu de Paume* (catalogue rédigé par Hélène Adhémar et Anne Dayez), Paris, Éditions des Musées Nationaux, 1973.

Paris, Louvre, Impressionnistes, 1979 Paris, Musée du Louvre, *Musée du Jeu de Paume* (catalogue rédigé par Hélène Adhémar et Anne Dayez-Distel), Paris, Éditions de la Réunion des Musées Nationaux, 4e édition revue et corrigée, 1979.

Paris, Louvre, Pastels, 1930 Paris, Musée National du Louvre, *Catalogue des pastels* (texte de Jacqueline Bouchot-Saupique), 1930.

Paris, Louvre, Peintures, 1924 Paris, Musée National du Louvre, *Catalogue des peintures exposées dans les galeries,* I : *École française* (sous la direction de Gaston Brière), Paris, Éditions des Musées Nationaux, 1924.

Paris, Louvre, Peintures, 1959 Paris, Musée National du Louvre, *Peintures,* II : *École française. XIXe siècle* (textes de Charles Sterling et d'Hélène Adhémar), Paris, Éditions des Musées Nationaux, 1959.

Paris, Louvre, Peintures, 1972 Paris, Musée National du Louvre, *Catalogue des peintures,* I : *École française,* Paris, Éditions des Musées Nationaux, 1972.

Paris, Louvre, Sculptures, 1933 Paris, Musée National du Louvre, *Catalogue des sculptures du moyen âge, de la renaissance et des temps modernes,* supplément (notice historique de Paul Vitry), Paris, Musées Nationaux, 1933.

Paris, Luxembourg, 1894 Paris, Musée National du Luxembourg, *Catalogue sommaire des peintures, sculptures, dessins, gravures en médailles et sur pierres fines et objets d'art divers de l'École contemporaine exposés dans les galeries du Musée National du Luxembourg,* Paris, 1894.

Paris, Luxembourg, 1927 Paris, Musée National du Luxembourg, *Catalogue des peintures, sculptures et miniatures,* Paris, Musées Nationaux, 1927.

Paris, Louvre et Orsay, Pastels, 1985 Paris, Musée du Louvre, Cabinet des dessins, Musée d'Orsay, *Pastels du XIXe siècle* (texte de Geneviève Monnier), Paris, Éditions de la Réunion des Musées Nationaux, 1985. Pour les œuvres exposées à Paris, voir 1985 Paris dans Expositions.

Paris, Louvre et Orsay, Peintures, 1986 Paris, Musées du Louvre et d'Orsay, *Catalogue sommaire illustré des peintures du Musée du Louvre et du Musée d'Orsay, École française* (notices d'Isabelle Compin et d'Anne Roquebert), 3 volumes, Paris, Éditions de la Réunion des Musées Nationaux, 1986.

Paris, Orsay, Sculptures, 1986 Paris, Musée d'Orsay, *Catalogue sommaire illustré des sculptures* (notices d'Anne Pingeot, d'Antoinette Le Normand-Romain et de Laure de Margerie), Paris. Éditions de la Réunion des Musées Nationaux, 1986.

Passeron 1974 Robert Passeron, *Impressionist Prints,* New York, Dutton, 1974.

Pica 1907 Vittorio Pica, « Artisti contemporanei. Edgar Degas », *Emporium,* XXVI:156, décembre 1907, p. 405-418.

Pickvance 1962 Ronald Pickvance, « Henry Hill. An Untypical Victorian Collector », *Apollo,* LXXVI:10, décembre 1962, p. 789-791.

Pickvance 1963 Ronald Pickvance, « Degas's Dancers. 1872-1876 », *Burlington Magazine,* CV:723, juin 1963, p. 256-266.

Pickvance 1966 Ronald Pickvance, « Some Aspects of Degas's Nudes », *Apollo,* LXXXIII:47, janvier 1966, p. 17-23.

Pickvance 1968 Voir 1968 New York dans Expositions.

Pickvance 1979 Voir 1979 Édimbourg dans Expositions.

Pittaluga et Piceni 1963 M. Pittaluga et E. Piceni, *De Nittis,* Milan, Bramante, 1963.

Pothey 1877 A.P. [Alexandre Pothey], « Beaux-Arts », *Le Petit Parisien,* 7 avril 1877.

Raimondi 1958 Riccardo Raimondi, *Degas e la sua famiglia in Napoli. 1793-1917,* Naples, SAV, 1958.

Rebatet 1944 — Marguerite Rebatet, *Degas,* Pierre Tisné, 1944.

Reed et Shapiro 1984-1985 — Sue Welsh Reed et Barbara Stern Shapiro, *Edgar Degas. The Painter as Printmaker* (contributions de Clifford S. Ackley et de Roy L. Parkinson ; essai de Douglas Druick et de Peter Zegers), Boston, Museum of Fine Arts, 1984. Pour les œuvres exposées à Boston, voir 1984-1985 Boston dans Expositions.

Reff 1963 — Theodore Reff, « Degas's Copies of Older Art », *Burlington Magazine,* CV:723, juin 1963, p. 241-251.

Reff 1964 — Theodore Reff, « New Light on Degas's Copies », *Burlington Magazine,* CVI:735, juin 1964, p. 250-259,

Reff 1965 — Theodore Reff, « The Chronology of Degas's Notebooks », *Burlington Magazine,* CVII:753, décembre 1965, p. 606-616.

Reff 1968 — Theodore Reff, « Some Unpublished Letters of Degas », *Art Bulletin,* L:1, mars 1968, p. 87-93,

Reff 1969 — Theodore Reff, « More Unpublished Letters of Degas », *Art Bulletin,* LI:3, septembre 1969, p. 281-289.

Reff 1976 — Theodore Reff, *Degas. The Artist's Mind,* New York, The Metropolitan Museum of Art et Harper and Row, 1976.

Reff 1977 — Theodore Reff, « Degas. A Master among Masters », *The Metropolitan Museum of Art Bulletin,* XXXIV:4, printemps 1977, n.p.

Reff 1985 — Theodore Reff, *The Notebooks of Edgar Degas,* 2 volumes, New York, Hacker Art Books, 2e édition révisée, 1985 (1re édition, Londres, Clarendon Press, 1976).

Rewald 1944 — John Rewald, *Degas, Works in Sculpture. A Complete Catalogue,* New York, Pantheon Books/Londres, Kegan Paul, Trench, Trubner and Co., 1944.

Rewald 1946, 1961 ou 1973 — John Rewald, *The History of Impressionism,* New York, Museum of Modern Art, 1re édition, 1946. Troisième édition révisée, 1961. Quatrième édition révisée, 1973. Également publié en traduction française sous le titre *Histoire de l'impressionnisme* (voir Rewald 1955 ou 1959).

Rewald 1946 GBA — John Rewald, « Degas and His Family in New Orleans », *Gazette des Beaux-Arts,* XXX, août 1946, p. 105-126. Réimprimé dans 1965 Nouvelle-Orléans (voir Expositions).

Rewald 1955 ou 1959 — John Rewald, *Histoire de l'impressionnisme* (traduction de Nancy Goldet-Bouwens), 2 volumes, Paris, Albin Michel, 1955. Réédition, Paris, Club des Éditions, 1959. Traduction de l'édition originale anglaise publiée sous le titre *The History of Impressionism* (voir Rewald 1946, 1961 ou 1973).

Rewald 1956 — John Rewald, *Degas. Sculpture,* New York, Abrams, 1956.

Rewald 1973 GBA — John Rewald, « Theo van Gogh, Goupil and the Impressionists », *Gazette des Beaux-Arts,* LXXXI, janvier 1973, p. 1-64 ; février 1973, p. 65-108.

Rewald 1986 — John Rewald, *Studies in Post-Impressionism* (révisé par Irene Gordon et de Frances Weitzenhoffer), New York, Abrams, 1986.

Rich 1951 — Daniel Catton Rich, *Degas,* New York, Abrams, 1951.

Rivière 1877 — Georges Rivière, « L'exposition des impressionnistes », *L'Impressionniste,* 6 avril 1877.

Rivière 1935 — Georges Rivière, *Mr. Degas, bourgeois de Paris,* Paris, Floury, 1935.

Rivière 1922-1923 — Henri Rivière, *Les dessins de Degas,* Paris, Éditions Demotte, I, 1922 ; II, 1923.

Roberts 1976 — Keith Roberts, *Degas* (notes de Helen Langdon), Oxford, Phaidon/New York, Dutton, 1976.

Rosenberg 1959 — Jakob Rosenberg, *Great Draughtsmen from Pisanello to Picasso,* Cambridge, Harvard University Press, 1959.

Roskill 1970 — Mark Roskill, *Van Gogh, Gauguin and the Impressionist Circle,* Greenwich, New York Graphic Society, 1970.

Rotterdam, Boymans, 1968 — Rotterdam, Museum Boymans-van Beuningen, *Catalogus van de Verzameling* (texte de H.R. Hoetink), 1968.

Rouart 1945 — Denis Rouart, *Degas à la recherche de sa technique,* Paris, Floury, 1945.

Rouart 1948 — Denis Rouart, *Degas monotypes,* Paris, Quatre Chemins-Éditart, 1948.

Rouart 1937 — Ernest Rouart, « Degas », *Le Point,* 1er février 1937, p. 5-36.

Scharf 1968 — Aaron Scharf, *Art and Photography,* Londres, Allen Lane, 1968/Baltimore, Penguin, 1972.

Sérullaz 1979 — Maurice Sérullaz, *L'univers de Degas,* Paris, Henri Scrépel, 1979.

Shackelford 1984-1985 — Voir 1984-1985 Washington dans Expositions.

Shapiro 1982 — Michael Edward Shapiro, « Three Late Works by Edgar Degas », *The Bulletin, Museum of Fine Arts, Houston,* printemps 1982, p. 9-22.

Sickert 1917 — Walter Sickert, « Degas », *Burlington Magazine,* XXXI:176, novembre 1917, p. 183-192.

Silvestre mai 1879 — Armand Silvestre, « Le monde des arts », *La Vie moderne,* 1er mai 1879, p. 52-53.

Sterling et Adhémar 1959 — Voir Paris, Louvre, Peintures, 1959.

Sterling et Salinger 1967 — Voir New York, Metropolitan, 1967.

Stuttgart, Staatsgalerie, 1982 — Stuttgart, Staatsgalerie, *Malerei und Plastik das 19 Jahrhunderts* (sous la direction de Christian von Holst), Stuttgart, Staatsgalerie, 1982.

Sutton 1986 — Denys Sutton, *Degas. Vie et œuvre,* Fribourg, L'office du Livre, 1986. Traduction de l'édition originale anglaise publiée sous le titre *Edgar Degas. Life and Work,* New York, Rizzoli, 1986.

Sutton et Adhémar 1987 — Denys Sutton et Jean Adhémar, « Lettres inédites de Degas à Paul Lafond et autres documents », *Gazette des Beaux-Arts,* 6e série, CIX:1419, avril 1987, p. 159-180.

Terrasse 1974 — Antoine Terrasse, *Edgar Degas,* Milan, Fratelli Fabbri, 1971 et 1972/Garden City, Doubleday, 1974.

Terrasse 1981 — Antoine Terrasse, *Edgar Degas,* Francfort, Berlin et Vienne, Ullstein Bücher, 1981.

Terrasse 1983 — Antoine Terrasse, *Degas et la photographie,* Paris, Denoël, 1983.

Thomson 1979 — Richard Thomson, « Degas in Edinburgh », *Burlington Magazine,* CXXI:919, octobre 1979, p. 674-677.

Thomson 1985 — Richard Thomson, « Notes on Degas's Sense of

Humour», dans *Degas 1834-1984* (sous la direction de Richard Kendall), Manchester, Department of History of Art and Design, Manchester Polytechnic, 1985, p. 9-19.

Thomson 1986 Richard Thomson, «Degas's Nudes at the 1886 Impressionist Exhibition», *Gazette des Beaux-Arts,* 6e série, CVIII, novembre 1986, p. 187-190.

Thomson 1987 Voir 1987 Manchester dans Expositions.

Thornley 1889 George William Thornley, *Quinze lithographies d'après Degas,* Paris, Boussod et Valadon, 1889.

Tietze-Conrat 1944 Erika Tietze-Conrat, «What Degas Learned from Mantegna», *Gazette des Beaux-Arts,* XXVI, décembre 1944, p. 413-420.

Tucker 1974 William Tucker, *Early Modern Sculpture. Rodin, Degas, Matisse, Brancusi, Picasso, Gonzales,* New York, Oxford University Press. 1974.

Valéry 1934, 1936, 1938, 1946 ou 1965 Paul Valéry, *Degas danse dessin,* Paris, Vollard, 1934 et 1936 / Paris, Gallimard, 1938, 1946 et 1965.

Valéry 1960 Paul Valéry, *Degas Manet Morisot* (traduction de David Paul), New York, Pantheon Books, 1960.

Vente I, 1918 *Vente Atelier Degas,* Paris, Galerie Georges Petit, 6-8 mai 1918.

Vente II, 1918 *Vente Atelier Degas,* Paris, Galerie Georges Petit, 11-13 décembre 1918.

Vente III, 1919 *Vente Atelier Degas,* Paris, Galerie Georges Petit, 7-9 avril 1919.

Vente IV, 1919 *Vente Atelier Degas,* Paris, Galerie Georges Petit, 2-4 juillet 1919.

Vente Collection I, 1918 *Vente Collection Edgar Degas,* Paris, Galerie Georges Petit, 26-27 mars 1918.

Vente Collection II, 1918 *Vente Collection Edgar Degas,* Paris, Hôtel Drouot, 15-16 novembre 1918.

Vente Collection, Estampes, 1918 *Vente Collection Edgar Degas Estampes,* Paris, Hôtel Drouot, 6-7 novembre 1918.

Vente Estampes, 1918 *Vente Atelier Degas. Estampes par Edgar Degas,* Paris, Galerie Manzi-Joyant, 22-23 novembre 1918.

Venturi 1939 Lionello Venturi, *Les archives de l'impressionnisme,* 2 volumes, Paris et New York, Durand-Ruel, 1939.

Villard 1881 Nina de Villars [*sic*], «Variétés. Exposition des artistes indépendants», *Le Courrier du soir,* 23 avril 1881.

Vingt dessins [1897] *Degas, vingt dessins, 1861-1896,* Paris, Goupil et Cie/Paris, Boussod, Manzi, Joyant et Cie [1896-1898].

Vollard 1914 Ambroise Vollard, *Degas. Quatre-vingt-dix-huit reproductions signées par Degas,* Paris, Vollard, 1914.

Vollard 1924 Ambroise Vollard, *Degas,* Paris. G. Crès et Cie, 1924.

Vollard 1937 ou 1959 Ambroise Vollard, *Souvenirs d'un marchand de tableaux,* Paris, Albin Michel, 1937 ; édition révisée et augmentée, 1959. Également publié en traduction anglaise sous le titre *Recollections of a Picture Dealer* (traduction de Violet M. Macdonald), Londres, Constable, 1936.

Vollard 1938 Ambroise Vollard, *En écoutant Cézanne, Degas, Renoir,* Paris, Grasset, 1938.

Walker 1933 John Walker, «Degas et les maîtres anciens», *Gazette des Beaux-Arts,* X, septembre 1933, p. 173-185.

Wehle 1930 H.B. Wehle, «The Exhibition of H.O. Havemeyer Collection», *The Metropolitan Museum of Art Bulletin,* XXV, mars 1930, p. 54-76.

Weitzenhoffer 1986 Frances Weitzenhoffer, *The Havemeyers. Impressionism Comes to America,* New York, Abrams, 1986.

Wick 1959 Peter A. Wick, «Degas' Violinist», *Boston Museum of Fine Arts Bulletin,* LVII:309, 1959, p. 87-101.

Wildenstein 1964 Georges Wildenstein, *Gauguin,* Paris, Les Beaux-Arts, 1964.

Williamstown, Clark, 1964 Williamstown, Clark Art Institute, *Drawings from the Clark Art Institute* (textes d'Egbert Haverkamp-Begemann, de Standish D. Lawder et de Charles W. Talbot, Jr.), 2 volumes, New Haven et Londres, Yale University Press, 1964.

Williamstown, Clark, 1987 Williamstown, Clark Art Institute, *Degas in the Clark Collection* (textes de Rafael Fernandez et Alexandra R. Murphy), Williamstown, Sterling and Francine Clark Art Institute, 1987.

Index des prêteurs

Index des noms propres

N'ont été retenus dans cet index que les noms propres de personnes, à l'exception de ceux cités dans les remerciements, la liste et l'index des prêteurs, la liste des expositions et ouvrages cités en abrégé, et les rubriques *Expositions* et *Bibliographie sommaire* dans les notices. Le nom de Paul-André Lemoisne, qui revient à chaque page, n'a pas été relevé.

Z

Index des titres

Les chiffres correspondent aux numéros du catalogue.

Crédits photographiques

Toutes les photographies, à l'exception des suivantes, ont été obtenues des propriétaires ou des conservateurs des œuvres, que nous remercions vivement.

Œuvres du catalogue

Allschwil-Bâle, Hans Hinz 351
Amsterdam, Rijksmuseum 127
Boston, Geoffrey Stein Studio 294
Boston, Museum of Fine Arts 152, 194
Cambridge, Fogg Art Museum 378
Cleveland, Cleveland Museum of Art 8
Cologne, DuMont Buchverlag 19
Copenhague, Ole Woldbye 111
Dallas, Dallas Museum of Art 259
Leipzig-Mölkau, Gerhard Reinhold 154
Leningrad, Aurora Publishing 139
Londres, James Kirkman Ltd. 149
Montréal, Centre canadien d'architecture 301
Narberth (Pennsylvanie), Eric Mitchell 258
Nashville (Tennessee), Lyzon 260
New York, Giraudon/Art Resource 27
New York, Malcolm Varon pour le Metropolitan Museum of Art 114, 143, 317
New York, The Metropolitan Museum of Art 94, 161, 175, 177, 206, 215, 270, 277, 307, 308, 332, 339, 352, 370, 386
New York, Pollitzer, Strong & Meyer 237
New York, Wildenstein and Co., Inc. 319
Paris, Bulloz 391
Paris, Réunion des musées nationaux 1, 4, 15, 20-24, 29-38, 41-43, 45-59, 62, 68, 69, 80, 91-93, 97, 100, 102, 107, 112, 118-121, 123, 126, 129, 134, 137, 142, 146, 156, 157, 160, 162, 163, 166, 169, 170, 172, 174, 180-182, 184, 188, 190, 203, 214, 223, 240, 241, 246, 247, 251, 252, 257, 265, 271, 273, 275, 290, 299, 310, 311, 314, 322, 330, 331, 341, 343, 347, 350, 358, 365, 372, 379, 384 à droite, 392
Paris, Studio Lourmel, Photo Routhier 230, 253, 313, 360
Pau, Marie-Louise Pérony 115
Planegg, Blauel-Artothek 98, 336
Toronto, Musée des beaux-arts de l'Ontario 383
Zurich, Foto-Studio H. Humm 28, 86, 158, 205, 278, 385
Zurich, Walter Dräyer 361

Figures de références

Berlin, Walter Steinkopf Photographisches Atelier 112
Boston, Geoffrey Stein Studio 37
Cambridge, Fogg Art Museum 295
Chicago, The Art Institute of Chicago 100, 101, 103, 104
Chicago, John Crerar Library, University of Chicago 102
Chicago, The Newberry Library 99
Florence, Alinari 14, 15
Hambourg, Ralph Kleinhempel 248
Londres, Browse & Darby Ltd. 166
Londres, Christie's Colour Library 49
Londres, The Lefevre Gallery 245, 331
Londres, Tate Gallery 336
Merion Station (Pennsylvanie), photographie © 1988 de la Barnes Foundation 176
New York, Acquavella Galleries, Inc. 230, 268, 291
New York, Art Resource 34, 38, 315
New York, Barbara Mathes Gallery Inc. 223
New York, The Metropolitan Museum of Art 75, 189, 196, 272
New York, Robert G. Osborne 228
New York, Sotheby 33, 204
New York, Wildenstein and Co., Inc. 11, 234, 304
Ottawa, Karsh 9, 169, 270, 285
Ottawa, Bibliothèque nationale du Canada 298
Ottawa, Musée des beaux-arts du Canada 12, 66, 95, 96, 97, 106, 108, 135, 141, 203
Paris, archives Durand-Ruel 86, 92, 117, 123, 133, 138, 151, 156, 159, 160, 167, 175, 211, 215, 220, 231, 232, 236, 244, 246, 247, 257, 263, 267, 290, 292, 294, 308, 318, 319, 321, 328, 329
Paris, Bulloz 143, 205
Paris, Caisse nationale des monuments historiques et des sites, © Archives photographiques, Paris/S.P.A.D.E.M. 27, 53, 185, 296, 306
Paris, Giraudon 305
Paris, Réunion des musées nationaux 16, 19, 21, 30, 40-43, 45, 48, 54, 56, 58, 59, 62, 65, 68, 74, 76, 77, 89, 110, 114, 118, 136, 139, 164, 165, 170, 172, 174, 198, 216, 227, 250, 251, 261, 262, 266, 313
Paris, Robert Schmit 239
Saint Louis (Missouri), Michael Shapiro 140, 142, 240
Washington (D.C.), National Gallery of Art 122
Zurich, Foto-Studio H. Humm 149
Lois Dinnerstein 182

Photographies fournies par les auteurs 23, 24, 35, 39, 44, 47, 57, 60, 71, 72, 73, 78, 81, 90, 124, 147, 150, 161, 163, 178, 179, 184, 188, 193, 195, 197, 199, 212, 214, 224, 225, 229, 235, 238, 252, 253, 254, 256, 258, 259, 284, 299, 317, 327

Cet ouvrage a été achevé d'imprimer le 27 janvier 1988
sur les presses de l'Imprimerie Blanchard au Plessis-Robinson
d'après les maquettes de Bruno Pfäffli.

Le texte a été composé en Centennial par l'Imprimerie Blanchard,
les illustrations couleurs gravées par Digamma,
les illustrations noires par Blanchard.
Le papier Idéal mat 120 g a été fabriqué par Arjomari.

Dépôt légal février 1988

ISBN 2-7118-2-146-3
8000-459